동아시아 미의 문화사

동아시아
예술
미학
총서 —— **6**
중국편

동아시아 미의 문화사

· 중국 역사 속의 아름다움

천옌 책임 편집

신정근 책임 번역

랴오쥔·이핑처·왕샤오수 함께 지음

박만규·서희정·황미옥 함께 옮김

성균관대학교
출판부

간행사

'동아시아예술미학총서'를 발간하며

동아시아의 학문은 문사철文史哲과 경사자집經史子集의 틀로 분류되었다. 오늘날 학문 활동은 철저하게 서양의 분과 학문 체제에 따라 실행되고 있다. 두 가지 학문 전통의 만남을 생각하면서 우리는 "동아시아에도 서양의 학문 체제에 대응할 만한 분과 연구가 있었을까?" 하는 질문을 던질 수 있다.

우리에게 '동양(동아시아) 철학'이 익숙한 만큼 여타 학문도 있으리라 생각하지만 실상은 그렇지 않다. 원래 '철학'하면 으레 서양 철학을 가리키다가 1970년대 이후 '한국적 민주주의' 이후에 동양 철학이라는 조어가 생겨났다. 그 뒤로 1980~90년대에 이르러 겨우 동양 정치학, 동양 사회학, 동양 심리학 등이 그 존재를 알리기 시작했다. 이처럼 과거 동아시아의 학문 활동과 서양의 분과 학문 체계의 만남이 늘어나는 추세를 보이고 있다.

동아시아의 고전은 여전히 철학과 사상의 관점에서 주로 논의되고 있다. 철학의 한 분야로서 동양 윤리학은 비교적 널리 연구되고 있지만, 동아시아 예술과 동아시아 미학은 극소수의 연구자들에 의해서 이야기되고 있을 뿐이다. 이런 시점에서 '동아시아예술미학총서(중국편)'의 필요성은 절실하다고 할 수 있겠다. 오늘날 동양과 서양의 교류가 날로 깊어지면서 동아시아의 정체성은 다시 문제가 되고 있다. 이 시점에서 동아시아 고전을 철학 사상 일변도의 연구 풍토에서 미학과 예술의 관점을 첨가해서 재조명한다면, 시의가 적절할 뿐만 아니라 연구 영역을 다양화시킬 수도 있을 것이다. 다소 늦은 감이 있지만 힘찬 출발의

걸음을 내딛고자 한다.

동아시아예술미학총서가 발간된다면 학계와 문화예술계 등에 다음과 같은 기여를 할 수 있을 것이다. 첫째, 동아시아의 문화 전통에 바탕을 둔 공연과 전시 등 예술 현상은 있지만 그 현상을 설명할 이론이 부재한 상황을 극복할 수 있을 것이다. 동아시아 예술미학의 창작과 비평 용어가 널리 퍼진다면 다양한 분야의 예술 현상을 과학적으로 설명할 수 있을 것이다.

둘째, 서양의 시각에서 왜곡되고 변형되지 않은 채 한국학의 정체성을 그대로 드러내는 데 일조할 수 있을 것이다. 우리가 자신을 적극적으로 해명하지 못한다면 결국 타자의 시선으로 자신을 해부할 수밖에 없다. 타자의 시선에 대해 '사실과 다르다'는 소극적 변명을 넘어서 적극적 자기규정을 시도해야 할 때이다.

셋째, 동아시아 예술미학의 연구는 오늘날 학문의 융복합 특성에 일조할 수 있을 것이다. 원래 동아시아 학문 전통이 통합 학문의 특성을 지니고 있었던 만큼 동아시아예술미학총서는 새롭게 '헤쳐 모이는' 21세기의 융복합 기도를 위한 중요한 자원이 될 수 있다.

이 총서는 지금 동아시아 예술미학의 연구 성과가 부족한 만큼 미학사, 예술사, 개념사, 미학적 재해석 등 거시적인 주제에 집중되고 있다. 이 총서를 통해 동아시아 예술미학의 다양한 주제들이 새롭게 발굴되고 깊이 탐구되어 널리 확산됨은 물론, 이를 바탕으로 더욱 심화된 성과가 쏟아져 나오기를 바라마지 않는다.

2013년 새해를 맞이하며
신정근

옮긴이의 글

중국 여행을 하면 즐겨 찾는 곳이 있다. 베이징의 자금성과 만리장성, 상하이의 예원과 동방명주타워, 시안의 병마용갱과 화청지, 항저우의 서호와 악왕묘岳王廟 등이다. 또 지역마다 특색이 있는 박물관을 찾기도 한다. 이때 단체여행을 다니며 가이드를 대동하기도 하고 홀로 배낭여행을 하며 안내사항을 지켜보기도 한다. 처음에 관심을 가지고 집중하다가도 금세 싫증을 낸다.

어떻게 하면 바라보는 대상에 더 시선을 모을 수 있을까? '아는 만큼 보인다'는 말에 따르면 여행을 하기 전에 선행 학습을 해야 한다. 다시 말해서 선행 학습을 하지 않으면 문물과 유적에 대해 깊이 느낄 수가 없게 된다. 그렇다고 여행 중에 귀국해서 학습을 하고 다시 갈 수도 없는 노릇이다. 상식의 마음과 공통 감각으로 문물과 유적에게 질문을 던지고 답을 찾으면 많은 것을 느낄 수가 있다.

예컨대 불상을 보면 처음에는 돌덩어리에 인체 비례에 따라 부처를 새긴 모습이 눈에 들어온다. 조금 더 들여다보면 몸을 감싸고 있는 얇은 옷자락이 보인다. 종이나 밀가루도 제 마음대로 다루기가 쉽지 않은데 얇은 옷을 두른 불상은 돌을 종이처럼 자유자재로 다룰 수 있는 솜씨를 보여준다. 얼굴과 표정을 찬찬히 살펴보라. 얼굴은 나라와 시대마다 다른 특색을 보여준다. 중국 불상도 우리나라와 마찬가지로 초기에 인도와 중앙아시아 사람의 얼굴을 가지고 있다. 아직 불상을 자기 식으로 완전히 소화하지 못해 그대로 모방한 결과이다. 시대가 지나면서 얼굴이 지역적 특성을 반영하기도 하고 어디에나 있음직한 보편적

아름다움을 드러내기도 한다. 표정은 훨씬 자연스러워서 옆에 서면 금세 말을 건넬 듯한 느낌이 든다. 이렇게 불상을 마주하고서 많이 물으면 그만큼 더 많이 알게 된다. '묻는 만큼 보인다.'

'묻는 만큼 보인다'는 것은 시작이지 끝이 아니다. 물어서 알게 되는 것은 유물과 유적을 완전히 다 아는 것이 아니라 알아가는 처음이기 때문이다. 여기서 '묻는 만큼 보인다'에서 '아는 만큼 보인다'로 나아가야 하는 필요성이 제기된다. 천옌이 편집을 맡은 『중국심미문화간사中國審美文化簡史』(高等敎育出版社, 2007)를 번역한 이 책은 우리가 유물을 보거나 박물관에 갔다가 더 알고 싶다고 느낄 때 커다란 도움이 되는 책이다.

이만큼의 두꺼운 책을 '간략한 역사'라고 하니 의아하게 생각할 수 있다. 그 나름의 이유가 있다. 이 책은 네 사람의 필자가 각각 한 권씩 집필한 『중국심미문화사中國審美文化史』(초판 山東畵報出版社, 2007; 3쇄 上海古籍出版社, 2013)의 선진권·진한위진남북조권·당송권·원명청권 등을 축약한 형태이기 때문이다. 네 권의 집필자들은 자신의 저서를 『중국심미문화간사』의 일부분으로 요약했는데, 랴오췬廖群이 선진권을 제1~4장으로, 이펑처儀平策가 진한위진남북조권을 제5~9장으로, 천옌陳炎이 당송권을 제10~15장과 이끄는 글로, 왕샤오수王小舒가 원명청권을 제16~18장으로 정리했다. 원래의 텍스트가 두툼했던 만큼 간사도 두꺼울 수밖에 없었다. 책이름은 '간사簡史'이지만 실제 책은 '통사通史'에 만만찮은 분량을 가지게 된 셈이다.

『중국심미문화간사』는 주제에 밀착하는 도판과 함께 시대별 미적 특성과 추이를 콕콕 집어주면서 전체적 흐름을 한눈에 볼 수 있도록 착실하게 정리하고 있다. 두껍다는 게 약점이지만 기나긴 시간을 다루어야 하는 만큼 피할 수 없는 두께라고 할 수 있다. 『중국심미문화간사』는 원래 네 권으로 된 『중국심미문화사』를 기계적으로 내용을 압축하지 않고 중요도에 따라 분량의 차이가 있어서 내용이 어떤 단원은 풍부하고 어떤 단원은 간략하다. 이에 대해 아쉬움을 느낀다면 네 권의 『중국심미문화사』로 심화 독서를 하면 좋겠다.

『중국심미문화간사』는 선사 시대에서 청 제국에 이르는 방대한 시간을 포괄하면서 암각화와 도기에서부터 갑골문과 청동기, 악기와 그릇, 신화 전설과 산문, 악무樂舞와 부賦, 무덤과 민가, 시와 서예, 조소와 건축, 복식과 차, 도자와 회화, 전각과 조경 등 다양한 심미 영역을 연구 대상으로 삼고 있다. 또한 이 한 권의 책은 중국 도처에 흩어져 있는 고고 발굴 현장, 박물관, 전시회, 도서관을 두루 담아내고 있다. 따라서『중국심미문화간사』를 숙독한다면 중국 어디를 가서 심미 대상을 만나더라도 '묻는 만큼 보인다'와 '아는 만큼 보인다'의 종합을 거둘 수 있는 비장의 무기를 가지게 될 것이다.

아울러 대가들의 솜씨를 통해 시대별 심미관의 변화를 꿰뚫어볼 수 있다. 예컨대 선사 시대의 생식과 영웅신, 은나라의 숭신상력崇神尙力, 주나라의 숭문상실崇文尙實, 진한 제국의 대미大美, 동한 시대의 숭실崇實, 북송의 인문人文, 청 제국의 전아典雅 등 특정 시대를 이해하는 심미 현상의 키워드이다. 이 키워드들이 어떻게 특정 시대의 다양한 심미와 문화 현상을 꿰뚫는 심미관으로 자리하는지를 추적한다면, 이 책을 읽는 재미가 배가될 수 있다.

전체 분량이 한글 파일로 200자 원고지 5천 매에 육박하고 도판을 넣으니 그 배가 된다. 옮긴이의 입장에서 보면 이런 특성을 가진 책은 번역하기가 결코 쉽지 않다. 저자를 믿는다고 해도 번역에서 다시 확인을 해야 하는 만큼 넓은 범위에다 다양한 주제에 대해 일일이 사실을 검토하고 정확성을 기하기가 생각만큼 쉽지 않다. 그래서 통사는 집필만큼이나 번역도 어렵다고 한다. 그 결과 자연히 예정된 시간보다 완성이 늦어졌다. 기다리는 분들에게 미안하지 않을 수가 없다.

나는 네 권의『중국심미문화사』와 한 권의『중국심미문화간사』를 편집했던 천옌 교수를 몇 차례 만난 적이 있다. 성균관대학교 유학대학 동양철학과 BK+사업단과 산동대학 문예미학중심이 일찍이 학술 교류를 진행하던 터라 상호 방문하며 자연스럽게 알게 되었고 하와이에서 개최된 국제학술대회에서도 만나 번역을 두고 이야기를 나누기도 했다. 번역이 늦어져도 따뜻한 미소로 기다리겠

다고 했는데 작년에 비보를 들었다. 천엔 교수가 산동대학 부총장을 맡는 등 열심히 활동하던 중 암으로 세상을 떠났다는 소식을 듣게 되었다. 그의 생전에 약속을 지키지 못했다는 생각이 들자 미안하고 자괴감이 들었다. 더 이상 미룰 수 없다는 각오를 다지며 생활과 생업에 필요한 시간을 제외하고 모든 시간을 쏟아부어 번역을 마무리하게 되었다.

번역 작업은 신정근, 박만규, 서희정, 황미옥 네 사람이 공동으로 수행한 결과이다. 원서를 기준으로, 먼저 서희정 박사가 1~147쪽을, 황미옥이 148~295쪽, 박만규 박사가 296~441쪽을 맡아 초역을 끝냈다. 초역을 받아서 신정근이 개별 번역에 나타난 차이를 총서의 형식에 맞게 통일성 있게 수정하고 부족한 부분을 전체적으로 보완하여 한 사람이 번역한 꼴로 만들고 편집자와 소통하며 교정작업을 도맡았다. 아울러 인용된 원전의 한국어 번역본이 있는 경우 해당 쪽수를 찾아서 표시했다. 그 결과 원서에 없던 총 1천 개의 가까운 주석을 달아 가독성을 높였고 번역서를 바탕으로 인용된 원전을 일일이 확인하여 출처를 밝혀서 심화 학습을 할 수 있는 기회를 제공했다. 새로운 형식의 번역 시도인 만큼 독자들에게 커다란 도움을 주리라 생각한다.

오랜 시간을 기다려준 네 분의 저자들에게 감사의 마음을 전한다. 늦어진 일정으로 인해 역자와 중국 측의 가교 역할에 애를 먹은 현상철 팀장과 두꺼운 책의 편집을 맡아 성의를 쏟은 성균관대학교 출판부 여러 선생님의 노고에 감사드린다. 총서를 아끼는 여러분들의 질정을 바랍니다.

2017년 11월
신정근 두 손 모음

차례

일러두기

1. 이 책은 천옌陳炎 책임 편집, 랴오췬廖群·이핑처儀平策·왕샤오수王小舒 함께 지음, 『中國審美文化簡史』, 高等教育出版社, 2007을 우리말로 옮긴 것이다.
2. 중국 지명, 인명 '한국어 독음(중국어음)원어'로 병기한다. 반복해서 나오면 원어를 생략한다. 예: 양저(량주)良渚.
3. 원서 장절의 제목은 산만하고 길어서 축약을 통해 간결하게 바꾸었다. 따라서 장절과 원문의 구절이 같더라도 번역이 다를 수 있다.
4. 원서에서 갑골문, 원전을 인용할 때 지은이는 대부분 별도의 번역문을 제시하지 않고 바로 설명으로 들어간다. 간혹 번역하는 경우가 있는데, 이때 한국어 번역과 중복이 된다. 한국어 번역에서는 지은이의 번역 취지를 살리기 위해 옮긴이의 번역과 지은이의 번역을 중복하여 제시하지 않았다. 따라서 번역의 누락이 아니라 동일 내용의 중복을 피한 결과임을 밝혀둔다.
5. 가독성을 높이기 위해 인물·사건·개념·작품 등에 대한 대량의 옮긴이 주석을 달았다. | 표시가 없는 경우는 원문 제시와 원저자의 주이고, | 표시가 있는 경우는 옮긴이의 주이다.
6. 인용된 고전과 자료의 우리말 번역이 있는 경우 완역본과 최신본을 기준으로 한국어 번역본의 쪽수를 제시했다. 제시한 번역본 목록은 옮긴이 참고문헌에 서지사항을 밝혀두었다.
7. 원서에 오탈자가 있을 경우 특별한 사례를 제외하고 별도의 언급 없이 바로잡아서 번역했다.
8. 원문 인용 시 전후 맥락의 보충이 필요할 때, 원서에는 없던 원문을 괄호 안에 보충하기도 했다. 다만 이를 모두 번역해 싣지는 않았다.
9. 각주에서 원저자가 고전과 연구 성과를 인용했으나 그 출처를 밝히지 않은 경우, 가능한 모두 찾아서 함께 제시했다.
10. 이미지 자료 중에는 옮긴이가 추가한 것도 있다.
11. 중국어 학술 용어는 한국의 학술 용어로 대체하며 원어를 병기했다.
12. 심화 독서를 위해 번역 과정에서 활용한 한국어 참고문헌의 서지사항을 함께 제시했다.
13. 책은 『 』으로, 논문과 신문 기사는 「 」으로, 그림과 영화 그리고 춤 이름과 악곡명은 〈 〉으로 표기했다.
14. 참고문헌은 원서에 없는데 옮긴이가 작성했다. 지은이의 참고문헌은 원전 인용의 리스트를 작성하지 않았고, 인용된 2차 연구 자료를 중심으로 정리했다. 옮긴이의 참고문헌은 번역하면서 참조한 2차 연구 자료와 원문의 소재를 확인할 수 있도록 한국어 번역본을 소개했다.

서장

이 책을 펼치면서 독자들은 아마도 다음과 같은 세 가지 의문이 들 것이다. 이 책으로 진행될 강좌는 무슨 내용을 설명하고자 하는가? 이 강좌를 다 마치면 어떤 좋은 점이 생기는가? 어떠한 방법을 쓰면 이 강좌를 잘 배울 수 있을까? 이끄는 글을 쓰는 이유는 바로 이러한 의문을 푸는 데 있다.

이 책의 특징

'심미 문화사'란 무엇인가? 이것은 가장 먼저 설명해야 할 문제이다.

이른바 '문화'는 광의와 협의의 두 가지 개념 의미를 가지고 있다. 광의의 '문화'란 모든 문명의 표현 형식을 가리킨다.[1] 방박(팡쥐오, 1928~2015)[2]의 관점을 따르면 광의의 문화는 기물(문물)·제도·관념의 세 가지의 영역을 포함해야 한다. 협의의 '문화'는 "존재와 의식 사이에 위치하는 특수한 차원을 가리킨다. 객관적 물질의 각도에서 보면 문화는 사회 의식의 영역에 속한다. 예컨대 우리가 BC 5천~3천 년 앙소(앙사오)仰韶 문화의 채색 도기陶器와 은상殷商의 도철[3]로부터 그 시대의 '문화'를 밝혀낼 수 있다고 하더라도, 우리가 주목하는 것은 결코 채색 도기나 도철 자체가 아니다. 우리가 주목하는 것은 채색 도기나 도철을 통해 반영되었지만 보이지 않고 만져지지 않는 그 무엇, 즉 시대의 기풍, 민족의 습관,

1 진염(천옌)陳炎, 『문명과 문화文明與文化』, 濟南: 山東大學出版社, 2006, 1~12쪽 참조.

2 | 방박(팡쥐오)龐樸는 원래 이름이 성루聲祿이고 자가 뭐무若木로 산둥대학 종신교수였으며 유학 연구의 권위자로 인정받았다. 그는 중국의 저명한 현대 철학사 연구자이자 철학가이며 방이지(팡이즈)方以智의 전문 연구자이다. 주요 저작으로 『유가 변증법 연구儒家辯證法硏究』『낭유집稂莠集』『문화의 민족성과 시대성文化的民族性與時代性』『백마비마: 중국논리사조白馬非馬: 中國名辯思潮』『일분위삼: 중국전통사상고찰一分爲三: 中國傳統思想考釋』등이 있다.

3 | 도철饕餮은 중국 고대의 전설에서 모질고 욕심 많은 악수惡獸의 이름으로 솥과 종에 도철 무늬를 조각하여 꾸몄다. 이로부터 탐욕이 많고 흉악한 사람을 가리키기도 한다.

사회의 심리, 집단의 기질 등이다. 주관적 사회 의식에서 보면 문화는 아마도 사회 존재의 영역에 속해 있는 듯하다. 왜냐하면 문화는 우연한 사상 관점의 반영도 아니고 개인의 주관 의지가 전이된 것도 아니기 때문이다. 이와 반대로 문화는 특정한 구체적인 관점을 결정짓고 개인의 의지에 영향을 미치는 하나의 비교적 안정된 사회 존재이다. 비록 이러한 사회 존재는 물질의 형태로 사람들 눈앞에 놓여 있지는 않지만 한 사회에 속한 모든 개인이 벗어날 길 없고 초월하기 어려운 역량을 가지고 있다. 이러한 문화는 인간의 외재적인 행위 규범과 문물 제도 속에 구현되어 있을 뿐만 아니라 인간의 내재적인 심리 습관과 사유 방식에도 스며들 수 있다. 이를 통해 역사의 기나긴 강에 이른바 '문화–심리 구조', '집단 무의식'으로 정제되고 형성된다. 이 때문에 철학 언어로 위에서 서술한 함의를 종합한다면, 우리는 '문화'를 하나의 비물질 형태의 사회적 존재라고 정의할 수 있다."[4]

이 책에서 서술하는 '심미 문화'는 분명히 위에서 말한 넓은 의미의 문화가 아니라 좁은 의미의 문화에 속한다. '비물질 형태의 사회적 존재'로서 사람들에게 정신적 쾌락을 불러일으킬 수 있는 심미 문화는 '도道'와 '기器'의 사이에 걸쳐 있다. 『주역』「계사전」상에 따르면 "형상을 갖추기 이전을 도道라 하고, 형상을 갖춘 이후를 기器라고 한다."[5]고 한다. 이 분류에 따르면 지금까지 중국의 미학사 저작은 아마 '도'와 '기'로 나눠지는 두 가지의 형태를 보여주고 있다. 한 종류는 '형이상'의 '심미 사상사'이다. 여기에는 여러 가지 판본의 『중국 미학사』『중국 미학의 주류』『중국 미학사의 대강』 등이 있다. 다른 한 종류는 '형이하'의 '심미 기물사器物史'이다. 여기에는 여러 가지 판본의 『중국 도자』『중국 회화』『중국 청동기』 등이 있다.

전자의 경우 선진 시대에 과연 어떤 심미 기풍과 심미 활동이 있었는지를 고

4 진옌(천옌), 『반이성사조의 반성反理性思潮的反思』, 濟南: 山東大學出版社, 1994, 9~10쪽 인용.
5 「계사전繫辭傳」상 12장: 形而上者謂之道, 形而下者謂之器.(이기동, 하: 366/정병석, 하: 599)

찰하지 않고, 공자가 무엇을 말하였는지, 장자가 무엇을 말하였는지를 분석하는 데에 중점을 둔다. 이것은 고대 문헌의 글자와 행간으로부터 그 시대의 심미 관념이 결국 어느 정도의 자각에 이르렀는지를 밝혀내려는 작업이고, 고대 철학자의 이론적 논의로부터 그 사회의 심미 이상은 과연 어느 정도의 논리 수준에 이르렀는지를 확인하려는 작업이다. 후자의 경우 사상가나 철학자의 주장과 저작에는 그다지 관심을 두지 않고 도자기에 나타난 형상, 서화에 표현된 풍격, 청동기에 드러난 선과 제작에 중점을 둔다. 이것은 실증적 관점에서 한 시대적 심미 활동이 과연 어떠한 유형의 물질 형태로 구체화되었는지를 밝혀내려는 작업이고, 묘사의 방법을 통해 한 사회의 심미 경험이 과연 어떠한 양식의 예술 성과로 응결되는지를 증명하려는 작업이다.

위에서 설명한 두 가지 연구는 모두 마땅히 해야 하고, 꼭 필요로 하고, 가치 있는 작업이지만 동시에 두 가지만으로는 전면적이지 않고, 충분하지 않고, 발전과 초월이 필요한 작업이라고 지적해야 한다. 이러한 두 가지 연구가 일정한 수준으로 발전했을 때, 자신의 한계를 초월하기 위해 전제와 조건을 내놓게 되었다. 이리하여 비로소 두 가지 연구를 하나로 통일시킨 '심미 문화사'가 출현할 수 있게 되었다.

논리적으로 볼 때 '심미 문화사'는 '심미 사상사'와 '심미 기물사' 사이에 자리 매김하고, 연구 대상으로 볼 때 '심미 문화사'는 '심미 사상사'와 '심미 기물사'의 내용을 포용하고, 연구 방법으로 볼 때 '심미 문화사'는 '심미 사상사'와 '심미 기물사'의 방법을 종합하는 동시에 초월해야 한다. 이것은 간단한 사변적 추리도 아니고 간단한 실증 분석도 아니다. 이것은 사변적 성과와 실증적 재료의 바탕 위에서 세워진 해석과 서술이다.

이 때문에 우리는 이 책에서 눈부시게 아름다운 심미 대상을 무수히 만날 수 있다. 생활에서 예술까지, 순수 예술에서 일반 예술까지, 중국 고대의 역사에서 중요한 심미 활동은 모두 하나같이 우리가 주목할 만한 대상이 될 수 있다. 이 책에서는 이러한 심미 활동의 예술적 기교를 연구하지도 않을 뿐만 아니

라 지나칠 정도로 전문적인 텍스트 분석을 하지도 않는다. 이러한 현상을 통해 서로 다른 시대의 심미 이상과 심미 취향을 이해하고, 더 나아가 우리의 심미 시야를 넓히고 심미 소양을 풍부하게 하고 심미 능력을 끌어올리고자 한다.

제 **2** 절

이 책의 의의

사람의 심미 능력을 끌어올린다면, 어떤 중요한 현실적 의의가 있는가? 설마 별다른 뜻이 없는 채 단순히 개인의 수양에 불과할까? 이 문제에 대해 우리는 세 가지 방면에서 해답을 찾을 수 있다.

먼저 형이하학의 측면에서 보면, 예술도 일종의 생산력을 나타낸다.

우리는 노동자, 노동 재료, 노동 대상 등의 생산력 요소 중에 노동자가 가장 핵심을 차지하고 적극적으로 활동하고 가장 지배적인 자리를 차지한다는 것을 알고 있다. 생산력의 주체로서의 노동자는 마땅히 생산과 관련해서 적어도 체력, 지력, 심미 창조력(정감과 상상 능력을 포함한다) 등 세 가지의 주체 역량을 갖추고 있어야 한다. 이러한 세 가지 역량이 논리적으로 전개되면 곧 인류의 생산 활동이 역사적으로 나타나게 된다.

농업·임업·축산업·어업 등으로 대표되는 제1차 산업이 주도적인 지위를 차지하고 있던 공업화 이전의 시대에, 사람들은 자신의 육체적인 힘을 이용하여 외재적 자연과 직접적으로 물질 교환을 해야 했다. 즉 어깨에 둘러메고 손으로 파내는 원시적 방식을 통해 자연을 개조했다. 이 시기에 사회 생산력을 이루는 주된 요소는 의심할 여지 없이 사람의 육체적 힘이었다. 바로 이 때문에 그 시대에 사람의 몸은 아주 많이 중시되었다.

기계 제조업으로 대표되는 제2차 산업이 주도적인 지위를 차지하는 산업화 시대에 이르러 기계화 작업에 의한 생산이 가능해졌기 때문에 사람은 점점 더 육체적인 힘을 사용하여 자연 대상과 직접적으로 물질 교환을 하지 않게 되었다. 대신에 사람은 기계의 힘을 빌려 간접적으로 자연을 개조했다. 기계의 발명과 사용으로 인해 대부분 원시적인 육체적 힘에 의존하지 않고 과학의 발명과 기술의 창조에 의존하게 되었다. 이 때문에 인간의 정신 노동은 점차 육체 노동보다 더 중요하게 되었고, 지능이 뛰어난 자는 체력이 출중한 자보다 더 중시되었다. 바로 이러한 시대 속에서 사람들은 "과학 기술이 제1의 생산력이다."라는 역사적인 주장을 내놓게 되었다.

'후기 산업화 사회'에 들어선 뒤에 농업·임업·축산업·어업 등으로 대표되는 '제1차 산업'과 제조업으로 대표되는 '제2차 산업'은 상대적으로 포화 상태에 이르렀고, 오히려 서비스업으로 대표되는 '제3차 산업'이 국민 경제의 성장을 끌어가는 주요한 동력이 되었다. 일반적인 분류 원칙에 따르면 "제1차 산업과 제2차 산업은 물질 재료의 생산에 직접 종사하는 산업 부문이고 제3차 산업은 물질 재료의 생산에 직접 종사하는 산업 부분이 아니므로, 두 부분의 생산품은 물질 형태와 비물질 형태로 구분된다."[6] 소비 경험의 차원에서 보면 제1차 산업과 제2차 산업은 주로 사람들의 물질적 수요에 의존하지만, 제3차 산업은 한층 더 사람들의 정신적 수요에 의존한다. 서비스업으로 대표되는 제3차 산업이 주도적인 지위를 차지하는 후기 산업화 시대에 이르러, 노동자는 체력·지력 이외에 심미 창조 능력을 더 많이 발휘할 여지를 가지게 되었다. 또 이러한 의미에서 예술은 생산력의 요소로서 가면 갈수록 더 중요한 역사적 지위를 가지게 되었다.

실례를 살펴보자. 농민이 목화 1근을 수확하여 시장에서 몇천 원에 팔 수 있

6 중국대백과전서총편집위원회中國大百科全書總編輯委員會, 『중국대백과전서中國大百科全書: 경제학經濟學』(CD), 北京: 中國大百科全書出版社, 2000, '제1산업, 제2산업, 제3산업' 항목 인용.

다. 노동자가 목화를 베로 짜서 몇만 원에 팔 수 있다. 재단사가 베로 옷을 만들어 수십만 원에 팔 수 있다. 피에르 가르뎅Pierre Cardin과 같은 유명한 디자이너가 최신 패션의 상품을 내놓으면 수백만 원 또는 심지어 수천만 원에 팔 수 있다. 이처럼 몇천 원 하던 목화가 수천만 원의 최신 패션의 상품으로 변해가는데, 여기에 '과학 기술의 부가 가치'가 들어 있을 뿐만 아니라 나아가 '예술의 부가 가치'가 들어 있다는 것을 알 수 있다. 이 때문에 우리는 단지 과학 기술만이 생산력이라고 인정하고 예술이 생산력이라고 인정하지 않을 아무런 이유가 없다.

사실 과학 기술이 전면적으로 발전하는 역사적 상태에 놓여 있을수록, 또 상품 생산이 이미 대체로 인간 생활의 실용적 목적을 충족시키는 환경에 있을수록, 예술이 생산력에 미치는 작용은 더욱 중요해진다. 사람이 밥을 먹는 문제와 마찬가지로 먼저 배불리 먹고 영양을 충분히 섭취한 다음에야 비로소 음식의 색·향·맛 등이 온전히 갖추어졌는지 따질 수 있다. 옛날에 사람들은 배를 채울 수 있으면 그것만으로 크게 만족했다. 오늘날의 식당은 요리사의 솜씨가 뛰어나야 할 뿐만 아니라 매장의 장식과 분위기 그리고 풍격까지 중요하다. 이들 요소는 모두 사람의 감정과 상상을 자극하여 '예술이 가치를 창출하는' 형식으로 경제 효과를 낳는다.

또 건축을 실례로 살펴보자. 모던 건축과 포스트모던 건축의 가장 큰 차이는 다음에 있다. 전자가 기능주의의 산물이라면 후자는 기능의 사용을 뛰어넘는 정신적 추구를 담고 있다. 전자가 과학 지상주의의 산물이라면 후자는 과학 이외의 인문학의 특성(색채)을 담고 있다. 더욱 중요한 점은 포스트모던 건축의 정신적 추구나 인문학의 특성은 고대 건축의 종교화나 윤리화를 위한 내용과 다르고 심미를 핵심적인 요소로 둔다는 데에 있다. 이러한 의의에 주목하면 포스트모던 건축은 확실히 모던 건축에 비해 더 많은 '예술의 가치 창출'이 가능하게 된다. 복식, 음식과 건축이 바로 이와 비슷한데, 기타 상품의 생산 혹은 소비 행위도 이와 다를 바가 없다. 하나의 상품은 실용적 기능이 사람을 만족시킨 다음에 심미적 예술 기능이 점차적으로 분명히 더욱 두드러지게 된다.

그 밖에도 시장 경제의 시대에 상품의 광고와 마케팅에서 예술의 매력에 손을 빌리지 않을 수 없다. 일찍이 2002년에 중국 대륙의 광고 비용은 총액이 이미 100억 달러에 이르렀다. 닐슨 미디어 리서치Nielsen Media Research 아시아·태평양 지구Asia & Pacific 사장 디디에Forrest L. Didier는 다음처럼 예측한 바 있다. "중국의 광고 시장이 매년 두 자리 수의 성장률을 유지하고 있기 때문에, 중국은 2010년 이전에 일본을 뛰어넘어 거의 미국에 버금가는 세계 두 번째 규모의 광고 시장이 될 것이다."[7] 광고가 전달하는 내용은 분명히 상업 정보이지만, 상업 정보의 전달은 예술을 빌려서 포장하게 된다. '공급이 수요보다 더 많은' 경쟁 환경에서, 화려하고 아름다운 광고는 나날이 피곤해지는 고객들의 입맛을 낚아서, 이른바 '안구眼球 경제eyeball economy'[8]를 이룰 수 있다.

예술의 가치 생산력을 제대로 실현할 수 있는 영역은 위에서 서술한 몇 가지 측면에만 그치지 않는다. 영국 사람들은 광고, 건축, 예술, 문물, 공예품, 공업 디자인, 패션 디자인, 영화, 플래시 게임 프로그램, 음악, 표현 예술, 출판, 소프트웨어, 텔레비전 방송 등의 분야를 '창조 산업Creative industries'으로 확실히 인정했다. 문화 경제학자인 케이브스Richard E. Caves는 창조 산업을 다음처럼 정의했다. 우리에게 아주 넓게 문화적인 가치와 예술적인 가치 또는 순전히 오락적 가치와 서로 연계되는 상품 또는 서비스를 제공한다.[9] 여기에 서적과 잡지의 출판, 시각 예술(회화와 조각), 표현 예술(연극, 오페라, 음악, 무용), 녹음 제품, 영화 영상 심지어 유행, 장난감 그리고 게임까지 포함한다. 예전의 경제 상황에서는 앞에서 서술한 산업들이 특별히 중요한 위치를 결코 차지할 수 없다.

그러나 오늘날 후기 산업화 시대에 국가의 GDP에서 창조 산업이 차지하는

7 「중국매체자신中國媒體資訊」, 『북방신보北方晨報』, 鞍山: 遼寧日報報業集團, 2003년 6월 30일 보도.

8 | 안구 경제eyeball economy는 대중의 주목을 끌어 경제적 수입을 획득하는 경제 활동을 말한다. 현대 사회에 막강한 미디어의 영향으로 인해 안구 경제는 예전의 그 어느 때보다 더욱 활발하다. 좁게는 가상현실VR처럼 시각 작용과 효과를 바탕으로 경제적 이익을 내는 산업을 가리키기도 한다.

비중은 갈수록 높아지고 있고, 일부 선진국에서는 심지어 기타 제조업이 GDP에서 차지하는 비중(기여)을 초과하기에 이르렀다. 이쯤에서 사람들의 머릿속에 가장 먼저 떠오르는 분야는 바로 영화 산업일 것이다. 통계에 따르면 2001년 미국 할리우드의 박스 오피스 수입은 83억 5천만 달러에 달했다.

2002년 5월 8일자 신문 『징화스바오京華時報』가 제공한 데이터는 미국 영화의 역사에서 박스 오피스 하루 매표수를 보여주고 있는데 그 내용은 다음과 같다. 1. 〈스파이더맨〉(개봉일) 4천141만 달러, 2. 〈해리포터〉(개봉 이튿날) 3천351만 달러, 3. 〈해리포터〉(개봉일) 3천233만 달러. 4. 〈미이라 2〉(개봉 이튿날) 2천859만 달러, 5. 〈스타워즈 에피소드 1〉(개봉일) 2천854만 달러. 한 편의 영화가 단 하루만에 이처럼 높은 판매 수입을 올릴 수 있다는 사실은 지금까지 어떠한 시대에서도 상상조차 할 수 없는 일이었다. 이와 관련해서 애써 미국의 실례만을 들 필요는 없다.

중국광전총국[10]이 발표한 수치에 따르면, 2004년 중국 영화의 박스 오피스

9 | 문화경제학Cultural economics은 기존의 경제학의 재화를 중심으로 하는 이익 창출의 개념을 발전시켜 인간 중심의 경제학적 개념을 바탕으로 하여 순수예술, 공연, 더 나아가 산업적 개념의 콘텐츠 산업의 분야에 대한 학제적 논의를 진행하는 응용 경제학의 분야이다. 그리고 창조 산업Creative industries은 문화·예술·오락 등과 관련된 재화와 서비스를 제공하는 산업이며, 창조 경제는 인간의 창의성을 발전 원천으로 하는 경제로 문화·예술·스포츠 등의 영역을 일컫는다. 케이브스는 창조 산업의 특징으로 7가지를 들고 있다. 첫째, 수요의 불확실성(nobody knows)으로 인해 실제로 경험하기 이전 수요자의 평가가 어떤지에 대한 기대가 불확실하여 확률화하기 곤란하고 시제품이 의미가 없다. 둘째, 예술을 위한 예술(artforart's sake) 원칙으로 종사자들은 자신을 예술가·전문가 집단으로 생각하기 때문에 만든 제품에 관해 신경을 쓰고 스스로 판단한다. 셋째, 혼성의 조직(motley crew) 원칙으로 다양한 전문성을 가진 인력이 필요하여 임시로 이상적인 팀을 조직할 수 있다. 넷째, 무한한 변형 가능성(infinite variety) 원칙으로 제품에 조그마한 차이만 있어도 다른 것으로 평가되며, 수평적 의미에서 장르·형태 등으로 구분하고 수직적으로는 질에 관한 차이가 인정되어, 같은 단체가 하는 공연도 매 회 다르게 간주된다. 다섯째, 일류·이류(A list·B list) 원칙으로 인력의 숙련도에 따른 질적 차이가 결과물에 반영되어 수요자에게 드러나게 된다. 여섯째, 적시성(time flies) 원칙으로 팀 작업이어서 정해진 시간 안에 작업을 마치는 것이 매우 중요하다. 일곱째, 영구성(ars longa)의 원칙으로 상품의 영구 보존이 가능하며 이에 따라 영구적인 대여료가 지불될 수 있다(Caves, R. E., *Creative Industries*, Harvard UP, 2000, 1~17쪽. 네이버 지식백과, 영화 산업 중 영화의 경제학 인용).

수입은 15억 위안의 기록을 돌파했다. 그중 중국 영화의 흥행 수입은 55%를 차지하여 처음으로 외국의 블록버스터 영화의 수입을 넘어섰다. 2004년 한 해 동안 가장 많은 관객을 동원한 3편의 영화는 각각 다음과 같은 흥행 수입을 거두었다. 〈스멘마이푸十面埋伏〉[11] 1억 5천만 위안, 〈궁푸功夫〉 1억 2천5백만 위안, 〈톈샤우제이天下無賊〉 1억 1백만 위안. 게다가 2003년 초 〈서우지手機〉의 흥행 수입 8천만 위안을 합치면, 한 해 동안 장예모(장이머우)張藝謀, 풍소강(펑샤오강)馮小剛, 주성치(저우싱츠)周星馳[12] 세 감독은 4억 위안이 넘는 흥행 수입의 기록을 세웠다. 물질적 생활이 나날이 풍족해지고 있는 상황에서 사람들은 점점 더 많은 돈과 여가를 가지며 예술을 소비하고 있다.

오늘날 도시의 시민이 백 위안(한화 1만 8천 원)을 주고 표를 사서 음악회에서 음악을 듣거나 예술 공연을 관람하거나 영화의 개봉 행사에 참여하는데, 이런 일은 더 이상 허황하고 터무니없는 이야기를 나누는 아라비안 나이트와 같은 세상 일이 아니다. 이 때문에 혹자는 어쩐지 "자본의 시대는 이미 지나가고 창의의 시대가 벌써 찾아왔다!"고 놀란 듯이 크게 외쳤다. 이 모든 것은 예술이 생산력의 한 요소로서 시간이 가면 갈수록 중요한 작용을 한다는 점을 설명하고 있지 않은가?[13]

10 │ 국가광전총국國家光電總局은 국가신문출판광전총국國家新聞出版光電總局의 줄임말로 중국의 방송과 영화와 관련된 업무를 총괄하는 정부 기관이다. 인터넷 누리집 주소는 http://www.sarft. gov.cn/이다.

11 │ 〈십면매복(스멘마이푸)十面埋伏〉은 겹겹이 매복하여 포위한다는 뜻인데 장예모(장이머우) 감독의 영화로 2004년에 우리나라에서 〈연인戀人(lovers)〉으로 개봉되었다. 영화는 당나라가 쇠퇴의 길로 접어든 859년, 관이 반란 조직 '비도문(House of Flying Daggers)'의 근거지와 핵심 인물을 체포하려고 하면서 벌어지는 이야기를 다루고 있다.

12 │ 세 감독은 흥행의 보증 수표라는 공통점을 가지고 있지만 영화의 세계는 다르다. 장예모(장이머우)는 중국의 농촌과 역사를 소재로 중국의 심성과 가치를 드러내고, 풍소강(펑샤오강)은 일반적으로 연말에 개봉하는 하세편(허쑤이피엔)賀歲片을 찍는 감독으로 널리 알려져 있지만 사회의 부조리를 외면하지 않고, 주성치(저우싱츠)는 영화 감독이자 배우로서 홍콩 쿵푸 영화의 영광을 재연하고 있다.

13 진옌(천옌), 「미학과 예술도 일종의 생산력이다美學與藝術也是一種生産力」, 『文史哲』 第3期, 濟南: 山東大學, 2005.

다음으로 형이상학의 측면에서 말하자면 심미도 일종의 궁극적 관심이다. 우리는 인간의 독립적인 의식이 인간과 자연, 인간과 사회의 역사적인 분열에서 생겨났다는 것을 알고 있다. 이러한 분열은 문명의 결과인 동시에 문명의 문제점을 가져왔다. 그리하여 삶의 고독, 사랑의 쓸쓸함, 죽음의 번뇌는 바로 모든 문명 사회에서 피할 수 없는 정신 질환이 되었다. 이러한 질환을 해결하기 위해 사람들은 물질적 생활의 만족을 추구할 뿐만 아니라 정신적인 위로가 필요하게 되었다. 이것이 바로 '궁극적 관심'이 생겨난 원인이다.

대체로 말하자면 인류의 궁극적 관심은 주로 세 가지 형식을 지닌다. 첫째, 다양한 현실 세계에 본체론本體論적 존재의 통일성을 부여하는 철학적 승인(긍정)이다. 둘째, 유한한 개체 생명에게 무한한 가치와 의의를 부여하는 종교적 승인이다. 셋째, 소외된 현실적 삶에 다양한 심미적 관조를 부여하는 예술적 승인이다. 인류의 문명이 발전하는 흐름에 따라 철학의 본체론과 종교의 형이상학은 잇달아 학문의 위기를 맞이하게 되었다. 이러한 상황에서 예술이라는 문화 형식은 인류에게 궁극적 관심을 불러일으키는 역사적 사명을 자발적으로 맡아야 했다.

일반적으로 말해서 예술의 가치는 여러 층으로 이루어져 있는데, 그중에는 인식론의 내용도 있고 윤리학의 요소도 포함되어 있다. 우리가 생각하기에 인식 내용의 많고 적음은 결코 예술적 가치의 핵심이 아니다. 그렇지 않으면 현대 화가 서비홍(쉬베이홍, 1895~1953)[14]의 〈분마奔馬〉는 해부학적 원리에 부합하지 않으니 그 가치는 그다지 높지 않을 것이다. 윤리적 요소의 강약도 예술적 가치의 핵심이 아니다. 그렇지 않으면 베토벤 작곡의 〈월광〉 소나타는 그다지 도덕적 색채를 지니고 있지 않으므로 오랜 세월 동안 그처럼 칭송되지 못했을 것이다. 결국 예술이 예술일 수 있는 이유는 인식에 있지도 않고 교화(계몽)에

14 | 서비홍(쉬베이홍)徐悲鴻은 강소(장쑤)江蘇 의흥(이싱)宜興 사람으로 원래 이름은 수강(서우캉)壽康이다. 중국 현대 미술의 기초를 다진 인물 중 하나이며 뛰어난 화가이자 미술 교육가이다.

있지도 않으며, 인간으로 하여금 상상의 세계와 감정의 위안을 주는 데에 있다. 이것은 소외로 인해 고통을 겪는 사람들에게 주는 정신적 관심이다.

상대적으로 말하면 우리는 이러한 정신적 관심을 초기 단계와 궁극적 단계의 두 유형으로 나눌 수 있다. 이른바 '초기 단계의 관심'은 인간이 생활에서 겪는 정서에 대한 이완·위로·배설로 나타나고, 또한 이러한 형식을 통해 생활을 건강한 상태로 회복시키는 것이다. 예컨대 우리가 하루 종일 힘들게 일을 한 다음에 영화관에 가서 넋을 잃을 정도로 신나는 미국 블록버스터 영화 한 편을 감상하기도 하고, 노래방에 가서 한창 사람들의 입에 오르내리는 유행가를 몇 곡 부르기도 한다. 비록 이러한 활동에는 어떤 강렬한 정신적 변화나 깊은 영혼의 감동이 일어나지 않지만, 어쨌든 우리는 정신적 만족을 얻는다.

이른바 '궁극적 단계의 관심'은 인간의 생존 의미에 대한 자각·이해·질문으로 나타나고, 이러한 형식을 통해 생존이 정신적 승화를 이루게 된다. 예컨대 우리는 고독하거나 외로울 때 또는 감정의 위기를 느낄 때, 콘서트 홀에 가서 교향악을 듣기도 하고, 오페라하우스에 가서 비극을 감상하기도 한다. 비록 이러한 활동으로 반드시 즐겁거나 기분이 전환되지 않지만, 늘 영혼의 감동과 정감의 위안을 얻을 수 있다. 서로 다른 차원, 상태, 경우에 놓여 있는 감상자의 입장에서 보면 두 가지 예술은 각각 개별적인 존재의 이유를 가지고 있다. 그러나 단지 예술 자체의 가치로만 따진다면 분명 후자가 전자보다 더 큰 의의를 가지고 있다. 이것이 바로 『삼자경』[15]이 『고시십구수古詩十九首』에 감히 견줄 수 없고, 『금병매金瓶梅』가 『홍루몽紅樓夢』에 감히 견줄 수 없는 이유이기도 하다.

하나의 우수한 예술 작품이 설령 일상의 평범한 사물을 다루었다고 하더라도 '궁극적 관심'의 차원으로 끌어올려서 이해할 수 있다. 그 실례로 당나라 대시인 백거이(772~846)[16]가 젊은 시절에 쓴 오언율시[17] 「송별의 시 고원초를 짓다

15 | 『삼자경三字經』은 네 글자의 운문으로 된 『천자문』과 달리 세 글자의 운문으로 된 아동용 한자 학습 교재이다. 『삼자경』이 『천자문』보다 난이도가 다소 낮다.

[賦得古原草送別]를 살펴볼 수 있다.

> 거친 들판에 무성한 풀, 해마다 시들었다가 다시 우거지네.
>
> 들불이 일어나도 다 태우지 못하니, 봄바람 불면 새싹은 돋아나네.
>
> 멀리 뻗은 들풀 옛길을 뒤덮고, 푸른 풀빛 황폐한 성터에 이어졌네.
>
> 또 그대를 보내니, 우거진 풀에 이별의 정이 가득하네.
>
> _{이 이 원 상 초} _{일 세 일 고 영} _{야 화 소 부 진} _{춘 풍 취 우 생}
> 離離原上草, 一歲一枯榮. 野火燒不盡, 春風吹又生.
>
> _{원 방 침 고 도} _{청 취 접 황 성} _{우 송 왕 손 거} _{처 처 만 별 정}
> 遠芳侵古道, 晴翠接荒城. 又送王孫去, 萋萋滿別情.

글자(시어)로 보면 통속적이고 이해하기가 쉬워 마치 어떠한 심오한 이치가 담겨 있지 않은 듯하다. 이 시가 오랜 세월 동안 사람들 사이에 전해지며 칭송받는 이유는 '궁극적 관심'의 중요한 의의를 지니고 있기 때문이다. 이것은 송별을 읊은 시로 수련에 이별하는 장면을 나타내고 있다. 황야의 옛길에 푸른 풀이 무성하게 자라나 있다. "해마다 시들었다가 다시 돋아나는" 생명의 역정은 대대로 이어져서 끊이지 않은 인생처럼 숙명으로 다가오는 윤회의 굴레에서 끊임없이 새로운 희망을 불태운다. 함련頷聯에서는 풀을 빌어 속뜻을 드러내고자 한 걸음 더 나아가 생명의 역정을 밝혀내고 있다. "들불이 일어나도 다 태우지 못한

16 | 백거이白居易는 중당의 시인으로 자가 낙천樂天이고 호가 취음선생醉吟先生·향산거사香山居士이다. 본적은 산서(산시)山西 태원(타이위안)太原으로 낙양(뤄양)洛陽 부근의 신정新鄭에서 출생했다. 이백이 죽은 지 10년, 두보가 죽은 지 2년 후에 태어났으며, 같은 시대의 한유와 더불어 '이두한백李杜韓白'으로 병칭된다. 작품 구성은 논리의 필연을 따른 작품 구성과, 보편적 주제로 문학의 폭을 넓혔다. 주요 저서로 「장한가長恨歌」「비파행琵琶行」 등이 있다. 소개된 시는 백거이가 16세에 장안에 와서 과거를 준비할 당시에 '고원초古原草'의 시제를 받고 지었다. 시의 제목에서 '부득'은 당시 시제詩題 앞에 붙여야 하는 규정에 따른 형식으로 '부득체賦得體'로 불리었다.

17 | 율시律詩는 두 구씩 짝을 이루어 기승전결을 나타낸다. 이 중 수련首聯은 율시에서 첫째 구와 둘째 구를, 함련頷聯은 셋째 구와 넷째 구를, 경련頸聯은 다섯째 구와 여섯째 구를, 미련은 일곱째 구와 여덟째 구를 가리킨다. 한 구가 다섯 글자이면 오언율시가 되고, 일곱 글자이면 칠언율시가 된다. 지은이는 수련·경련·복련腹聯·미련으로 분류하고 있지만 번역에서 일반적인 용례에 따라 수련·함련·경련·미련으로 수정했다.

다"는 분명히 인생의 고난에 굴하지 않는 뜻을 빗대어 나타내고, "봄바람 불면 새싹은 돋아나네."는 생명의 꿋꿋함을 넌지시 보여주고 있다. 지난날로 거슬러 가보고 장래의 일을 쫓아가보면 인류는 바로 비극적 의미가 풍기는 고단한 현실을 살며 한 걸음씩 앞으로 나아간 것이 아닌가?

경련頸聯에서는 다시 '풀'의 묘사로 돌아와서 '방芳' '취翠' 두 글자로 풀 냄새와 색깔을 종이 위에 생생히 살려냈다. '고도古道'와 '황성荒城'은 시간과 공간의 이중 위치에서 자연과 사회, 개인과 역사의 관계에 관한 자유로운 연상을 불러일으키고 또 연상 작용을 통해 생명의 가치와 의의를 다시 일깨운다. 미련尾聯에서는 결국 송별의 주제로 귀결된다. 신기하게도 시인은 자신이 친구와 아쉬워하며 이별하는 감정을 직접 드러내지 않고 의인화의 기법을 통해 애틋한 정감을 정경에 녹아들게 하고 '우거진' 풀을 통해 사람으로서 감내하기 어려운 감정을 담아내고 있다.

40글자로 된 한 수의 짧은 시가 이와 같고, 한 편의 희극, 한 편의 영화, 한 편의 소설도 이와 마찬가지이다. 『오이디푸스 왕』의 절망적 몸부림에서 『파우스트』의 완강한 탐구에 이르기까지, 『햄릿』의 쓰라린 반성에서 『고도를 기다리며』의 맹목적인 기다림에 이르기까지, 『이소離騷』의 천지 위아래를 넘나드는 탐색에서부터 「귀거래혜사歸去來兮辭」의 고금을 넘나드는 유람에 이르기까지, 『모란정』[18]의 생사를 넘어선 사랑에서 『홍루몽紅樓夢』의 색즉시공色卽是空의 혼란에 이르기까지 하나같이 모두 고대와 현대 그리고 동양과 서양을 막론하고 민족과 지역을 초월하여 영원한 가치를 갖춘 예술품이자 형이상학의 '궁극적 관심'을 담아내고 있다.

18 | 『모란정牡丹亭』(1598)은 '중국의 셰익스피어'라고도 불리는 탕현조湯顯祖의 희곡이다. 『모란정』은 『서상기西廂記』 『두아원竇娥冤』 『장생전長生殿』과 함께 중국의 4대 희곡으로 손꼽히는 작품으로 수많은 연극뿐 아니라 TV드라마, 영화, 현대 발레로 공연되었다. 환상과 낭만의 기법으로 여성이 봉건적 질곡을 뛰어넘어 사랑을 이루는 내용을 다루고 있다. 탕현조, 이정재·이창숙 옮김, 『모란정』, 소명출판, 2014 참조. 자세한 내용은 이 책의 제17장 제4절 참조.

서양 사회와 비교해보면, 중국 고대 철학의 본체론은 그다지 발달하지 않았다. 종교도 이데올로기의 지배적 지위를 차지하지 못했다. 이 때문에 옛사람의 '궁극적 관심'은 종종 심미 활동을 통해 실현되었다. 이러한 문화의 '대체 기능'은 중국의 고전 예술이 특별히 발달하게 된 원인이다. 우리는 문명을 누리는 인류가 소외의 고통에 빠져들게 된 원인이 바로 생산력과 생산 관계의 예리한 칼날(모순)이 인간과 자연, 인간과 사회의 원시적 유대를 끊어버린 데에 있다는 것을 알고 있다. 따라서 소외의 고통을 치유하고자 했던 고전 예술은 인간과 자연, 인간과 사회의 단절을 다시 메우는 방법을 가장 잘 사용했다. 즉 짧은 현실의 삶과 영원한 자연 존재를 연계시키고, 유한한 개체의 생명과 무한한 인류의 생활을 연결시켰다.

예컨대 사람들은 "동쪽 울타리 아래에서 국화꽃을 따다 고개 드니 그윽하게 앞산이 눈에 들어오네."의 의경意境[19]에서 "이 가운데 참뜻이 있으니, 분명히 하려다 이내 말을 잊었네."[20]의 깨달음을 얻을 수 있었다. "앞에 간 옛사람 볼 수 없고, 뒤에 올 사람 볼 수 없다."의 경우에서 "천지가 그윽하게 흘러감을 생각하니, 홀로 슬퍼서 눈물 흘린다."[21]는 비감을 분출할 수 있다. 또 "사람에겐 기쁨과 슬픔, 이별과 만남이 있고, 달에겐 흐림과 갬, 둥긂과 이지러짐이 있다네."의 아쉬움 속에서 "다만 바라노니 우리 오래 살아서 천리 먼 곳에서 아름다운 달 함께 보았으면."[22]의 위안을 찾았다. 달리 말하자면 고향을 그리워하건 과거를 회

19 | 의경은 경계境界라고도 하는데 중국 심미 세계의 특징을 밝혀주는 핵심 개념이다. 의경은 예술 작품이 관람자로 하여금 무한한 상상의 세계로 빠져들게 하여 작품과 관련된 개인의 경험과 일반적 의미를 체험하게 하며 그 과정에서 오래 지속되는 심미적 쾌감을 느끼게 한다. 이와 관련해서 본서와 함께 '동아시아예술미학총서: 중국편' 시리즈 중의 하나인 푸전위안, 신정근·임태규·서동신 옮김, 『의경, 동아시아 미학의 거울』, 성균관대학교 출판부, 2013 참조.

20 도연명陶淵明, 「음주飮酒」: 采菊東籬下, 悠然見南山. …… 此中有眞意, 欲辯已忘言.

21 진자앙陳子昂, 「등유주대가登幽州臺歌」: 前不見古人, 後不見來者. 念天地之悠悠, 獨愴然而涕下.

22 소식蘇軾, 「수조가두水調歌頭」: 明月幾時有 …… 人有悲歡離合, 月有陰晴圓缺. …… 但願人長久, 千里共嬋娟.

상하건, 우정이든 사랑이든, 우리가 이러한 세속적 감정의 연장선을 따라 끊임 없이 찾아가다보면 인간과 자연, 인간과 사회가 맞물리는 곳에서 무한을 지향하는 생명의 의미를 찾을 수 있다. 이러한 의미는 어쩌면 영원히 완전하게 밝혀 지거나 철저히 실현되지 않을 수도 있지만 이러한 추구 자체는 '궁극적 관심'의 기능과 가치를 지니고 있다.

마지막으로 예술도 일종의 생산력 요소라고 한다면, 우리는 어디에서부터 이러한 요소를 개발시킬 수 있을까? 심미 활동도 일종의 궁극적 관심이라고 한다면, 우리는 어느 곳에서부터 이러한 관심을 찾을 수 있을까? 이것은 우리가 대답해야 하는 세 번째 측면의 내용, 즉 문화는 일종의 자원이라는 주장으로 귀결된다. 실례를 들어보자. 가령 우리는 일정한 자금을 가지고 있고, 그 자금을 투자하여 세계에서 공장을 운영하기에 가장 좋은 환경을 골라야 한다고 생각해보자. 우리의 선택에 영향을 미치는 요소로 자연 영역, 예컨대 후보지의 물산·원료·기후 등이 있다. 또 사회 영역, 예컨대 후보지의 치안 상태, 법률 환경 등이 있다. 이 외에도 문화 영역의 요소, 예컨대 후보지의 민족 전통, 종교 신앙 등이 있다.

자연 환경이나 사회 환경과 마찬가지로 문화 상황도 투자의 경제적 이익에 영향을 미친다. 만약 우리가 이 자본금을 불교 문화의 권역에 투자한다면, 생산 효율은 아마 그다지 높지 않고 노사 갈등의 비용도 그리 크지 않을 것이다. 만약 우리가 이 자본금을 기독교 문화의 권역에 투자한다면 생산 효율은 아마 올라가고 노사 갈등의 비용도 늘어날 것이다. 만약 우리가 이 자본금을 유교 문화의 권역에 투자한다면 생산 효율은 매우 높고 노사 갈등의 비용은 매우 낮아지 겠지만 인간 관계의 유지 비용은 높이 올라갈 것이다. 달리 말하자면 석유와 석탄만 자원인 것이 아니라 이처럼 보이지 않고 만져지지 않는 문화도 하나의 자원이고, 심지어 아무리 가져도 끝나지 않고 써도 없어지지 않는 자원이다.

'문화'가 '자원'인 이상 그 잠재적인 '지하 자원'을 가지고 있다. 우리는 학술 조사를 통해 '고전적 고대'가 문명 사회로 들어서는 과정에서 감성과 이성이 분

열하고 대치하게 되었기 때문에, 서양 문화가 감성과 이성의 양극에서 가장 발달하게 되었다는 것을 알 수 있다. 즉 감성의 측면은 체육 활동으로 드러났고, 이성의 측면은 과학 활동으로 드러난다. 이와 반대로 '아시아의 고대'는 '조숙무(熟)'한 형태의 문명 사회로 들어서면서, 중국 문화는 감성과 이성의 양극이 모두 발달하지 못했다. 발달한 것은 감성과 이성이 서로 녹아들고, 서로 스며드는 중간의 연결 고리, 즉 예술과 공예였다.

서양인의 체육 사업은 감성 생명의 극단적인 표현으로서 단지 신체를 단련시키거나 국위를 드높일 뿐만 아니라 인류의 감성 생명력에 대한 탐구이자 육체의 심취이다. 이 때문에 인류의 감성 생명이 도달할 수 있는 극한의 영역을 시험할 수 있다면, 서양인은 각종 경기 종목을 만들 수 있다. 그들은 절벽을 기어오를 수 있고 해저로 잠수할 수 있고, 낭떠러지에서 다이빙하는 기발한 생각을 해내고 위험하기 그지없는 자동차 경주를 벌일 수 있다. 아울러 결코 아름다워 보이지 않는 '보디빌딩 대회'와 피해만 있고 이득이 없는 '먹기 시합'까지 벌일 수 있다. 이러한 시합은 우리가 보기에 그다지 필요하지 않지만 오직 바로 이러한 이유 때문에, 인류의 감성 생명은 비로소 올림픽의 전통에서 풍부한 생명력을 갖춘 것으로 드러나게 되었다.

서양인의 과학 사업은 이성 생명의 극단 표현으로서 단지 생산을 발전시키거나 생활을 개선시킬 뿐만 아니라 인류의 이성 생명에 대한 탐구이자 정신의 심취이다. 이 때문에 인류의 이성 생명이 도달할 수 있는 극한의 영역을 시험할 수 있다면, 서양인은 과학 실천을 해왔다. 그들은 추상적인 사변에 빠질 수 있고, 학문 체계를 세울 수 있고, 맨눈으로 볼 수 없는 미시 세계와 육체로 접촉할 수 없는 외부 공간을 탐색할 수 있다. 아울러 파동과 입자 사이에 경험을 초월한 모종의 현상을 발견할 수 있고, 시간과 공간 사이에 상식적인 도리를 벗어난 학설을 세울 수 있다. 이러한 탐구는 우리가 보기에 모두 불가사의하지만 오직 바로 이러한 이유 때문에, 인류의 이성 생명은 비로소 물질 세계를 개조하는 과정에서 위대함을 드러내게 되었다.

중국 문화는 서양 문화의 '광맥礦脈' 분포와 완전히 반대된다. 중국 문화에서 감성과 이성은 균등하게 발달하지 못했기 때문에 전통적인 체육과 과학의 발전이 뛰어나지 못했다. 하지만 중국 고대의 예술과 공예는 감성과 이성의 중간 상태에 자리하고서 유달리 발달할 수 있었다. 중국을 예술과 공예의 나라라고 말하는데, 이것은 우리 조상이 후손에게 선진 시대의 『시경』, 전국 시대의 『초사楚辭』, 한의 사부辭賦, 육조 시대의 변문騈文, 당의 시, 송의 시가, 원의 희곡, 명청의 소설과 같은 순수한 예술의 뛰어난 작품을 남기거나, 또 우리의 조상이 후손에게 앙소(양사오) 문화 양식의 채도彩陶, 양저(양주)良渚의 옥기玉器, 은상殷商의 청동青銅, 한의 석상石像, 당의 삼채三彩, 송의 니소泥塑(흙 인형), 원의 청화青花, 명의 원림園林, 청의 궁전과 같은 다양한 예술 분야의 우수 공예품을 남겼을 뿐만 아니라 우리 조상의 사유 방식과 행위 방식 자체가 예술에 푹 빠져 있기 때문이다.

서양의 스콜라 철학자들이 논리학 또는 수학의 방법으로 우주 또는 하느님의 심오한 뜻을 밝혀낼 때, 수당에서부터 시작된 과거제도는 시 쓰기와 문장 짓기를 모든 국가의 관리가 마땅히 갖추어야 할 필수 소양으로 여겼다. 이 때문에 중국 고대의 지식인들은 서양과 달리 어둡고 깊숙한 교회에 숨어서 천문 역법을 연구할 필요 없이, 반드시 금琴·바둑·서예, 그림으로 심신을 수양해야 했다. 유가는 충효忠孝로 나라를 편안히 하고, 예와 음악으로 나라를 다스린다는 전통을 세웠으므로 자연히 글을 "나라를 경영하는 위대한 사업이자 영원히 썩지 않을 성대한 사업"[23]이라는 차원으로 끌어올릴 수 있었다. 도가는 "사물의 변화를 타고 느긋하게 노니는 마음"[24]의 처세 철학을 내세우기에 사람들로 하여금 한층 더 쉽게 예술적 태도로 모든 생활을 마주할 수 있도록 했다.[25]

23 조비曹丕, 『전론典論』 「논문論文」: 經國之大業, 不朽之盛事.

24 『장자』 「인간세人間世」: 乘物以遊心.(안동림, 125)

25 진옌(천옌), 「문화자원론文化資源論」, 『天津社會科學』 第1期, 天津: 天津社會科學院, 2006 참조.

이 때문에 어떠한 의미에서 볼 때 한 권의 『동아시아 미의 문화사(원서 제목은 '중국 심미 문화사')』는 확실히 중국 고대 문명의 정수를 농축하고 있지 않은가! 여기서 우리는 새로운 생산력의 요소를 캐낼 수 있다. 여기서 우리는 궁극적 관심의 자양분을 얻을 수 있다. 여기서 우리는 민족 전통에 대해 직접 수혜를 받아 고마움을 느끼는 체험을 할 수 있다. 여기서 우리는 동쪽에 발을 디디고 서서 세계를 향해 걸어갈 수 있다.

제 **3** 절

이 책의 방법

이 책은 비전문인을 대상으로 하는 인문 소양의 교양서로서, 예술과 공예에 대해 체계적인 이론을 다루지 않고, 구체적인 기능도 전수하지 않는다. 이론을 전수하고 기능을 분석함으로써 학생의 심미 소양을 끌어올리고자 한다. 이러한 목적을 잘 실현하기 위해 이 책을 읽어나갈 때 아래의 몇 가지 사항을 주의해야 한다.

제일 먼저 이 책은 간사簡史와 통사通史의 결합이다. 중국 심미 문화사는 아주 풍부한 내용을 담고 있지만, 수업에서 여러 가지 제약을 받기 때문에 독자에게 이 책은 다만 '간사簡史'로 보인다. 이른바 '간사'는 간단하게 줄인 역사이므로 복잡한 내용을 줄이고 간단하게 정리하는 과정 중에 훌륭한 많은 내용과 귀중한 시가를 빼놓거나 놓쳐버릴 수 있다. 다행히 네 명의 저자가 지금의 '간사' 이전에 함께 썼던 공저 『중국 심미 문화사』가 있다. 이 공저는 모두 4권으로 2000년 산동화보(산둥화바오)山東畵報 출판사에서 정식으로 출판되었다.[26] 독자가 공부하며 여유가 있거나 흥미를 갖는다면 공저인 통사를 참고하여 자신의 지식을 더욱 풍부하게 하고, 자신의 안목을 넓힐 수 있다.

다음으로 이 책은 문자와 도판의 결합이다. 중국 심미 문화의 내용은 풍부할 뿐만 아니라 다채롭기 때문에 심미 대상은 순수한 문자에 의한 표현 형식을 크

게 벗어나 있다. 심미 대상은 언어로 충실하게 설명할 수 있지만 실물을 본다면 더 정확하고 생생하게 이해할 수 있다. 그래서 이 책에는 200여 장의 그림과 사진을 수록하여 이해에 도움을 주고자 했다. 분량의 제한으로 해당 심미 대상의 그림과 사진을 모두 제시할 수는 없다. 이 경우 박물관의 도록이나 인터넷 검색을 통해 심미 대상을 확인할 수 있다.

마지막으로 읽기와 생각하기의 결합이다. 책을 읽고서 요점과 요지를 정리한 뒤에 이 책 각 장절의 마지막에 있는 '생각해볼 문제'를 생각해보면 좋겠다. '생각해볼 문제'를 보고 대답을 생각한다면 전체의 요약과 파악이 한층 더 정확해질 수 있다. 따라서 '생각해볼 문제'는 해당 장절에서 다룬 내용의 핵심을 파악하는 데에 큰 도움을 줄 수 있을 것이다. 이 책은 방대한 시대를 다루는 만큼 독자의 이해를 돕기 위해 장절의 첫머리에 '전체의 개요', 해당 페이지에 '작가의 간단한 소개' 등의 내용을 보충했다. 따라서 별도의 책을 보거나 검색하지 않아도 본문의 이해도를 높일 수 있을 것이다.

26 | 네 권은 『중국심미문화사中國審美文化史』(초판, 山東畫報出版社, 2007; 3쇄, 上海古籍出版社, 2013)로 각각 선진권, 진한위진남북조권, 당송권, 원명청권 등으로 되어 있다. 네 명의 공저자는 『중국심미문화간사』에서 『중국심미문화사』의 순서대로 맡은 부분을 축약했다. 요군(랴오쥔)廖群이 제1~4장, 의평책(이핑처)儀平策가 제5~9장, 진염(천옌)陳炎이 제10~15장과 이끄는 글, 왕소서(왕샤오수)王小舒가 제16~18장을 집필했다.

생각해볼 문제
◉

1. 여러분은 널리 쓰이는 '문명'과 '문화'의 두 개념을 어떻게 이해하고 있는지 말해보시오.
2. 여러분은 미학 사상사와 심미 기물器物 역사를 읽어본 적이 있는가? 이 둘과 심미 문화사의 동이同異를 말해보시오.
3. 주위 사람들과 "예술은 일종의 생산력이다." "심미는 일종의 궁극적 관심이다." "문화는 일종의 자원이다."는 세 가지 명제를 토론해보고 각자의 견해를 발표해보시오.
4. 여러분이 이 강좌에 대해 바라는 요구 사항과 기대를 말해보시오.

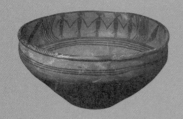

제1장

신령이 출몰하는
선사시대

지금으로부터 약 170만 년 전의 원인猿人에서부터 계산하여 '가천하'[1]의 하夏왕조가 세워지기 이전까지 중국 문화의 '선사 시대'는 기나긴 세월을 거쳐왔다. 중국의 심미 문화는 이러한 선사 시대의 무대에서 첫 번째 악장을 연주했다. '선사先史'는 문명 국가와 경계로 삼는 사회학의 개념이기도 하고, 문자 기록과 경계로 삼는 역사 개념이기도 하다. 경계 지점 이전의 시간 단계로서 선사 시대의 심미 문화의 자취는 문자로 기록되어 전해질 수 없다. 선사 시대는 지금으로부터 아득히 오래된 시대로서 오늘날 그 당시로부터 대대로 전해온 단 하나의 진품珍品도 볼 수 없다. 그러나 선사 시대 인류의 아름다움에 대한 의식과 아름다움을 형상화한 창조는 사실 후세 사람이 땅 속에서 발굴해낸 유물에 '쓰여' 있다. 세심하고 매끄럽게 갈고 닦은 돌 구슬, 하나하나 색을 입힌 도기[2], 도기 위에 그린 도안, 그리고 여러 가지 모습으로 빚어낸 조소의 형상 등등은 모두 오랜 시간을 걸쳐 더욱 진귀한 예술의 보물이고 동시에 우리가 '비밀을 캐내는' 기호와 정보를 제공해준다.

물론 심미 문화의 선사 시대는 필경 인류의 사유가 아직 성숙하지 못한 수준에 머물러 있었다. 혼돈混沌[3]이 아직 갈리지 않고, 대상과 자아가 나뉘지 않은 사유 방식은 선사 시대 인류의 심미 활동의 '무심결'과 편안함을 결정지었고, 나아가 그들이 보고 듣고 마름질하고 만들어낸 모든

1 | 가천하家天下는 최고 지배자가 국가를 사유물로 여겨서 권력을 대대로 세습하는 정치 형태를 가리킨다. 이것은 훗날 공천하公天下와 구별된다.

2 | 도기陶器는 흙을 뭉쳐 몸을 만든 뒤, 손으로 빚고, 굴리고, 다듬는 등의 과정을 거쳐 성형한 뒤 8백~1천℃의 온도에서 구워 만들어진다. 자기瓷器가 1천250~1천8백℃ 온도에서 구워진다는 것을 감안한다면 낮은 온도라고 할 수 있다. 도기는 불투명하고 미세한 구멍을 가지고 있으며 수분을 흡수하는 성질이 있다. 도기의 발명은 인류가 최초로 자연물을 이용하여 자신의 의지에 따라 창조해낸 공예품이라는 것에서 인류 문명의 발전 과정 중 중요한 성과로 평가된다.

3 | 혼돈 이야기는 『장자』「응제왕」에 나온다.(안동림, 235~236)

사물에게 사람의 '영혼' '감각' 그리고 '의지'를 부여했고 동시에 사람에게 초인超人의 '능력'을 덧보탰다. 이 때문에 이 시대는 '만물이 영혼을 가진[萬物有靈]' 시대[4]이자 신령을 숭배하던 시대로, 선사 인류의 심미 정감은 바로 이러한 주관적인 상상 속에 뒤섞여 있었다. 이렇게 그들이 어지럽게 칠하고 꾸며낸 여러 가지 도화와 조형은 마치 전혀 괴이하지 않게 보이고 어떤 것은 사실적으로 보인다. 도화와 조형에는 실제로 후대 사람들이 읽어내는 것과 다른 '이해'와 '의미'를 가지고 있는데, 단지 그들만이 볼 수 있는 신의 후광을 아련히 담아내고 있다.

[4] 생산력이 발달하지 않고 인류의 인식 능력은 아주 떨어졌기 때문에 원시인은 아직 인간과 자연을 구분할 수 없어 자신을 기준으로 사물을 헤아렸다. 이로써 자연의 만물도 사람과 마찬가지로 영혼·지각·의식을 가진 동류로 여겼다. 이것이 바로 만물이 영혼을 가지고 있다는 관념이다.

물고기·개구리·새:
채도의 무늬에 응결된 생식 이미지

석기를 때리고 다듬는 과정 중 생겨난 심미 경험과 심미 체험을 바탕으로 BC 7천년경 중국의 선사 인류는 잇따라 신석기 시대로 접어들게 되었다. 이 시대의 심미 문화의 수준을 가장 잘 대표하는 것은 이미 새로이 왕성하게 나타난 도기陶器이다. 아마 신석기 시대의 거의 모든 문화 유적지에서 많건 적건 도기 제품이 출토되었다. 이 때문에 신석기 시대는 달리 도기 시대로도 불린다. 어떤 의미에서 말하면 도기야말로 진정으로 인류가 가장 먼저 창조해낸 '작품'이다.

이때부터 원시 인류는 나날이 기민하고 교묘한 자신의 두 손과 풍부한 심미 정취를 도기의 제작과 장식에 사용했다. 이로 인해 채도 문화의 출현과 번영을 가져왔고 동시에 원시 회화 예술의 발전을 가져왔다. 비록 새기거나 그린 형상이 매우 서툴고 유치하지만 그 안에 반복적으로 나타나고 비교적 집중된 문양과 도안은 오히려 신비로운 원시적 정취로 인해 사람들로 하여금 그 의미를 끝없이 곱씹어보게 만들었다.

사람 얼굴을 한 물고기 무늬

서안(시안)西安 반파촌(반포춘)半坡村의 앙소(앙사오) 문화⁵ 유적에 채도분의 안쪽에 그려진 사람 얼굴을 한 물고기 그림이 있다.^{그림 1-1} 그중 가장 특색 있는 것은 사람 얼굴의 머리 꼭대기와 두 뺨의 좌우 옆에 각각 가시를 달고 있는 기다란 삼각형을 그려 넣은 무늬로 물고기의 몸을 간소화시킨 꼴과 아주 흡사하다. 이 밖에도 사람 얼굴을 한 물고기 무늬의 아래에 물고기가 더 그려져 있는데, 교차하는 직선을 잘 활용하여 물고기의 비늘을 그리고 있다.

이러한 무늬는 단지 하나만 있는 것이 아니라 비슷한 짝이 있다. 임동(린통)臨潼

〈그림 1-1〉 사람 얼굴을 한 물고기 무늬의 인면어문채도분人面魚紋彩陶盆 _ 섬서(산시)陝西 서안(시안) 반파촌(반포춘) 출토.

강채(장자이)薑寨 유적의 문화 유산 중에서 사람 얼굴을 한 물고기의 무늬 인면 어문채도분人面魚紋彩陶盆과 거의 닮은 종류를 찾을 수 있다. 사람 얼굴 중 눈에 윤곽선을 그리고 양쪽 귀 주위의 장식물이 위를 향해 나는 깃털 모양의 사물로 변형되어 있는 점을 제외하면, 다른 부분 중에는 아래에 홀로 그려진 완전한 물고기를 포함하여 모두 뚜렷하게 살필 수 있는데, 자세히 관찰하지 않아도 두 채도분의 그림을 동일한 작품으로 간주할 만하다. 이것은 사람 얼굴을 한 물고기 무늬가 앙소(양사오) 문화의 그림 중 보편적으로 유행했던 하나의 기본 소재였다는 것을 나타낸다. 그림의 선, 통일된 형태로 살펴보면, 이때 이미 더 많은 도안화와 부호화의 의미를 지니고서, 마땅히 당시 사람들이 품은 모종의 염원 또는 관념을 기탁했을 것이다.

물고기·개구리·새: 채도 장식의 모티프

앙소(양사오) 문화의 그림 중 특히 반파(반포)로 대표되는 황하 유역의 앙소(양사오) 문화 유적에서, 물고기는 의심할 바 없이 자주 나타나는 모티프이다. 특별히 사람 얼굴을 한 물고기 무늬의 인면어문채도분을 제외하면 반파(반포)에서 가장 많이 출토된 유물은 물고기 무늬로 된 어문채도분魚紋彩陶盆이다. 이러한 분의 그릇 표면에는 대부분 붉은색 층이 덮여 있고, 물고기 도안이 분 바깥의 복부에 검은색으로 많이 그려져 있는데, 물고기의 꼴은 한 마리, 한 쌍 또는 여

5 앙소(양사오) 문화는 '채도 문화彩陶文化'로도 불리고 황하 중류 지역의 신석기 시대 문화로 하남(허난)河南 민지(몐츠)澠池 앙소(양사오) 유적에서 가장 먼저 발견되어 얻게 된 이름이다. 연대는 대략 BC 5천~3천 년으로 추정되고 중국 모계 씨족사회의 번영기에서부터 쇠퇴기까지 이르는 문화 특성을 보여주고 있다. 도기는 손 솜씨로 만든 진흙 재질의 홍도紅陶와 모래가 섞인 홍도가 주를 이루었다. 대부분 검은색으로 외벽 둘레를 따라 도안을 그렸고, 주요 그릇으로 분盆, 발鉢, 평평한 바닥의 완碗, 작은 주둥이에 바닥이 뾰족한 병瓶, 목이 가는 호壺, 가장자리가 비스듬한 관罐, 배가 깊은 옹甕 등이 있다.

러 가지로 변형된 모양으로 되어 있다.

　하지만 물고기가 유일하게 많이 보이는 주제는 아니다. 물고기 이외에 개구리, 새도 당시 사람들의 붓 끝에서 소재로 시시때때로 나타난다. 마가요(마자야오)馬家窯 문화 유적지에서 출토된 개구리 무늬의 채색 도기 항아리 와문채도옹蛙紋彩陶瓮은 장식성이 극에 달하고 있지만 개구리의 네 다리, 다섯 가닥의 물갈퀴는 분명하게 확인할 수 있다.^{그림 1-2} 섬서(산시)陝西 화현(화셴)華縣 천호촌(촨후춘)泉護村에서 출토된 새 무늬의 채색 도기 사발 조문채도발鳥紋彩陶鉢에서는 새가 전체의 중심 화면을 차지하고 있다.^{그림 1-3}

〈그림 1-2〉 개구리 무늬의 채색 도기 와문채도옹蛙紋彩陶瓮 _ 감숙(간쑤)甘肅 란주(란저우)蘭州 마가요(마자야오) 유적지 출토.

〈그림 1-3〉 새 무늬 채색 도기 사발 조문채도발鳥紋彩陶鉢 _ 섬서(산시) 화현(화셴) 천호촌(촨후춘) 출토.

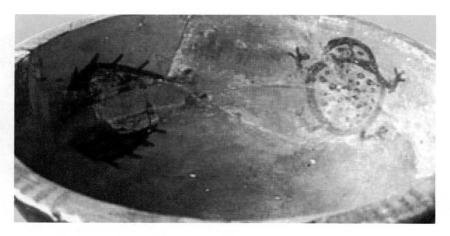

〈그림 1-4〉 와어문채도분蛙魚紋彩陶盆 _ 섬서(산시) 임동(린퉁) 강채(장자이) 유적지 출토.

〈그림 1-5〉 어조문채도호로병魚鳥紋彩陶葫蘆瓶 _ 섬서(산시) 임동(린퉁) 강채(장자이) 유적지 출토.

좀 더 흥미롭게도 물고기·개구리·새가 이따금 여럿이 같은 그릇에 그려지기도 했다. 강채(장자이)에서 출토된 개구리와 물고기 무늬로 된 채색 도기 대접 와어문채도분蛙魚紋彩陶盆의 안쪽 벽에 두 조로 대칭을 이루는 개구리 무늬와 물고기 무늬가 그려져 있는데, 개구리 형상은 비교적 사실적이나 물고기 형상은 한 쌍으로 된 각 조가 이미 상당히 도식화되어 있다.그림 1-4 이 외에 강채(장자이)에서 물고기와 새 무늬로 된 채색 도기 호리병 어조문채도호로병魚鳥紋彩陶葫蘆瓶이 출토되었는데, 실사와 허사[6]가 결합된 방식을 통해 물고기와 새를 하나의 화면 안에 교묘하게 배치하고 있다.그림 1-5

물고기·개구리·새가 분명히 전체 채도 문화에 걸쳐 나타나며 화면의 중심을 차지하고 있다. 이처럼

6 | 실사實寫는 실재하는 형상을 묘사한 경우이고 허사虛寫는 실재하지 않은 형상을 묘사한 경우이다.

수많은 붓과 먹으로 동물을 그려냈으니, 이를 통해 마땅히 당시 사람들이 성심 성의껏 동일하게 느끼는 감정을 응축시켰을 것이다.

난생 설화와 생식 의상意象

널리 받아들이는 이야기에 따르면, 원시 신화[7]의 내용 중에 가장 믿을 만한 정보는 은상殷商 사람의 새에 대한 '귀종歸宗(근원으로 돌아가기)'과 '인조認祖(조상으로 간주하기)'이다. 그들은 여자 조상인 간적簡狄이 제비 알을 삼켜 상商나라 시조를 낳은 신화를 가지고 있다. "하늘이 현조에게 명령하여 지상으로 내려가 상을 낳게 했다."[8] 이 시는 바로 탄생 신화를 노래하고 있다. 주周의 시조 신화를 노래한 『시경』 「대아大雅 · 생민生民」에 따르면 여자 조상 강원姜嫄이 "상제上帝의 발자국 중 엄지를 밟아" 임신하게 되었고, 열 달이 지나 출산하니 "터지지도 갈라지지도 않는" 귀여운 아이였다! 강원이 아이를 내다버렸지만 아무 일이 없고 큰 새가 아이를 날개로 감싸주자 그제야 비로소 처음으로 울음을 터뜨렸다. "새가 날아가자 후직后稷이 우니, 굳세고 우렁차서 그 소리가 길가에 가득 찼다."[9]

두 이야기가 다루는 내용은 난생卵生 신화이다. 또 유명한 여와女媧가 흙을 뭉쳐서 사람을 만들었다는 신화도 있다(『풍속통의』).[10] 『설문해자說文解字』에 따르면 '단搏'은 "손으로 둥글게 한다."는 뜻이다.[11] 원래 여와가 사람을 만든 방

7 신화는 고대인의 세계 기원, 자연 현상과 사회 생활에 대한 원시적인 이해이기도 하고 초자연의 형상과 환상 형식을 통해 표현되는 이야기와 전설이기도 하다.

8 『시경』 「상송商頌 · 현조玄鳥」: 天命玄鳥, 降而生商.(성백효, 하: 423) | 간적이 목욕 나갔다가 현조(제비)의 알을 먹고 임신하여 설契을 낳았다. 설은 상나라의 시조이다. 이와 관련된 내용은 『사기』 「은본기殷本紀」에 나오는데, 사마천, 정범진 외 옮김, 『사기본기』, 까치, 1994, 53쪽 참조.

9 「대아 · 생민」: 履帝武敏 …… 不坼不副 …… 鳥覆翼之, 鳥乃去矣, 后稷呱矣, 實覃實籲, 厥聲載路.(성백효, 하: 242~245)

법은 바로 황토를 하나의 진흙 덩이로 뭉치는 것이었다. 비록 책마다 이러한 전설을 다루는 줄거리가 각각 다르지만 사실 모두 하나의 공통된 모티프를 말하고 있다. 즉 새알, 알과 생식의 신비로운 관계이다.

알이야말로 바로 도기 시대에 나타난 회화 의상意象(이미지)의 수수께끼를 푸는 열쇠이다. 물고기·개구리·새처럼 서로 아무런 관련이 없어 보이는 물상物象을 하나로 연결할 수 있다면 그것은 바로 난생 동물의 번식력이다. 이처럼 도기 시대에 반복해서 나타나는 물고기·개구리·새는 당시 사람들의 생식에 관한 사고와 기대를 반영하고 있다.

농업 파종과 가축 사육이 서로 따라다니는 도기 시대는 인류가 생식에 관한 사유를 펼칠 수 있는 조건과 수요를 창조했다. 파종은 그들로 하여금 단지 수확물을 바라보는 것이 아니라 씨앗의 신비를 발견하게 했다. 신석기 시대에 속하는 장군애암각화將軍崖巖刻畵 중에 곡식의 신[稷神]을 숭배하는 도안이 있다. 빽빽하게 많은 벼 싹 위쪽에 둥글둥글한 사람의 얼굴을 여럿 그렸는데, 분명히 이것은 식물의 혼령을 표현한 것이다.그림 1-6 사람들은 식물의 혼령에 대한 숭배를 통해 농작물이 번성하기를 기도하고 있다. 이와 동시에 가축의 번식은 선사 인류가 직접 많은 생명(생물)의 근원을 찾을 수 있게 했다. 계란, 새알, 물고기 알, 개구리 알처럼 그렇게 많이 성장하고 변화하는 수많은 생명은 모두 둥글둥글한 알 속에 잉태되어 있다.

10 | 이 이야기의 출처는 현재 전해지는 『풍속통의風俗通義』가 아니라 『태평어람』 권78에 인용된 『풍속통의』를 가리킨다. "俗說天地開辟, 未有人民, 女媧搏黃土作人, 劇無力不暇供, 乃引繩于泥中, 擧以爲人." 『구당서』 「경적지」에 따르면 『풍속통의』는 원래 31권이었으나 현재에는 총 10권과 일문만 남아 있다. 현재 『풍속통의』 「황패皇覇」에서 여와는 삼황三皇의 한 명으로 소개되고 있다. 응소, 이민숙·김명신·정민경·이연희 옮김, 『풍속통의』, 소명출판, 2015 참조. 여와의 인류 창조(女媧搏土造人)와 관련해서 위안커, 전인초·김선자 옮김, 『중국신화전설 1(역주본)』, 민음사, 1992; 신장판 1쇄, 2002, 188~196쪽 참조.

11 | 搏, 以手圜之也. | 허신許愼 撰, 단옥재段玉裁 注, 『설문해자주說文解字注』, 上海古籍出版社, 1981; 2쇄, 1988, 607쪽. 『설문해자』의 글자 풀이에 대해 금하연·오채금 옮김, 『한한대역 단옥재주 설문해자』 전2권, 자유문고, 2015 참조.

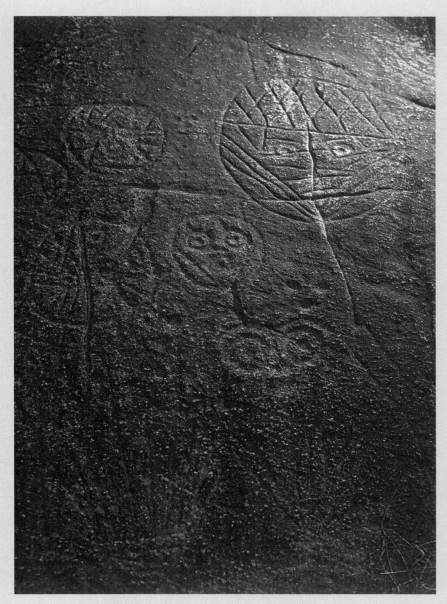

〈그림 1-6〉 장군애직신숭배도將軍崖稷神崇拜圖 _ 강소(장쑤) 연운항(롄윈강)連雲港 금병산(진핑산)錦屛山.

장군애(장쥔야)將軍崖의 곡식 신, 반파(반포)와 강채(장자이)의 물고기 무늬의 정령은 새기거나 그린 꼴에 모두 눈과 입이 있는 사람의 얼굴을 가지고 있다. 이것은 원시 사유 중 자신을 기준으로 사물을 헤아리고 만물이 영혼을 가지고 있다는 의식과 관념을 분명히 보여주고 있다. 또한 당시 사람들은 아직 혼돈混沌이 갈리지 않고 대상과 자아가 나뉘지 않은 채 서로 감응하고 작용하는 문화적 분위기에 젖어 있다는 것을 알 수 있다. 중요한 기물 위에 생식력이 왕성한 물고기·개구리·새를 한껏 새겨 그리고 있는데, 여기서 그들이 다양한 곡식의 풍년, 어렵과 수렵의 수확 또는 사람의 증가 중 무엇을 기도하는지 구체적으로 가려내기가 매우 어렵다. 이것은 모두 그들의 희망이었다. 아울러 당시 사물과 자아가 교감한다는 관념 중에 이러한 그림은 여러 가지 증식을 촉진하는 작용도 일으킬 수 있었다.

　　이처럼 유치하고 거칠어 보이는 물고기·개구리·새는 바로 이들 내부에 은밀히 내포된 생식에 대한 욕구 때문에 당시 가장 매력적인 심미 의상意象이 될 수 있었다.

생각해볼 문제

◉

1. 앙소(양사오) 채도 문화 중 가장 자주 보이는 문양은 어떤 것인가? 몇 가지 전형적인 문물을 말해보시오.
2. 여러분은 채색 도기에 그려진 물고기·개구리·새의 무늬가 담고 있는 심미 함의가 무엇이라고 생각하는가?

제 **2** 절

토템 춤과 대지모신[12]의 형상: 모계 씨족의 우상 숭배

도기陶器의 무늬 중 보편적으로 나타나는 모티프인 물고기·개구리·새와 관련해서 일설에 따르면 그것이 당시 씨족 토템의 표지라고 한다. 하남(허난) 임여(린뉘)臨汝 앙소(양사오) 문화 유적에서 출토된 황새가 물고기를 물고 있는 무늬의 채색 도기 항아리는 이 문제를 잘 설명해 줄 수 있다.그림 1-7 독특하게도 물고기가 새의 주둥이에 걸려 있고, 새의 몸집이 크고 뚱뚱하여 주둥이의 작은 물고기와 대비를 이루고 있다. 또한 옆에 자루가 달린 돌도끼가 그려져 있는데, 거의 커다란 새와 맞먹는 화면을 차지하고 있다. 이것은 지

〈그림 1-7〉 관함어채도항鸛銜魚彩陶缸_
하남(허난) 임여(린뉘) 염촌(옌춘)閻村 출토.

12 | 대지모신大地母神(Mother goddess)은 중국어 모신母神을 옮긴 말로 인류학과 종교학에서 모성·생식력·창조성 또는 세계의 풍부함을 상징하는 여신을 가리킨다. 대지모신의 신앙은 문화권마다 보편적으로 나타난다.

금까지 보이는 원시 회화 중 가장 큰 경우로, 구도로 보면 부호 상징의 의도가 아주 분명하다.

이에 대해 어떤 학자는 이 문양이 새를 토템[13]으로 하는 씨족이 물고기를 토템으로 하는 씨족을 합병한 표시이고, 도끼 머리는 씨족 우두머리의 권력을 상징한다고 지적한 적이 있다.[14] 상고 시대의 의상意象에 대해 어떠한 설명도 하나의 추측 정도에 지나지 않는다. 한 폭의 화면에 주목하면 토템 관점으로 분석한 설명 이외에 더 좋은 해설은 아직 찾지 못했다. 단지 당시의 환경에 주목하면 이러한 '합병'은 어쩌면 두 씨족이 통혼한다는 상징일 수 있다. 씨족 우두머리의 권력도 후대에 생겨난 전제 권력의 의미를 가지지 않았을 것이다.

토템과 모계 사회

토템의 표식과 생식의 상징은 결코 서로 모순되지 않는다. 토템은 생식 작용의 의의로 인해 인류의 기원과 연관되었다. 바꾸어 말하면 사람들이 생식력이 강한 생물 중 어떤 종을 혈연 관계의 시조始祖와 동일시하므로 토템이 생겨났다. 토템은 인류가 각각의 생활 공동체가 제각각 자신의 공통된 근원을 찾아낸 결과이고, 그 출현 자체는 개별적인 씨족 조직이 독립적으로 세워졌다는 것을 의미한다. 또한 이러한 근원으로 찾아낸 것이 자연물이었고, 사람들이 자발적으로 자연물과 '친척 관계를 맺고' '조상으로 여겼다.' 이러한 현상은

13 토템Totem은 아메리카 인디언의 방언에서 생겨났고 '그의 친족'을 의미한다. 원시인은 만물이 영혼을 가지고 있다는 관념에 젖어 있고 생식 현상에 대해 무지하여 종종 자신의 씨족과 어떤 동물, 식물, 무생물 또는 자연 현상 사이에 혈연 관계가 있다고 보아 이들을 자신의 조상으로 여겼다. 이러한 동물, 식물, 무생물 또는 자연 현상이 바로 해당 씨족의 토템이 된다. 이 씨족은 이러한 토템의 이름으로 불리었고 토템은 해당 씨족의 표징이 되었다. 이 때문에 토템은 해당 씨족의 조상신·보호신으로 여겨져 경건한 숭배를 받았다.

14 엄문정(옌원징)嚴文井,「〈관어석부도〉발〈鸛魚石斧圖〉跋」,『文物』第12期, 北京: 文物出版社, 1981.

한편으로 '만물이 영혼을 가지고 있는' 시대에 대상과 자아가 나뉘지 않은 의식이 드러난 것이고, 다른 한편으로 인류가 임신과 출산의 비밀을 아직 제대로 이해하지 못했다는 것을 나타낸다. 즉 그들은 남성의 생식 기능을 이해하지 못하여 여성 조상이 어떤 생식 능력을 가진 사물에 감응하여 자식을 잉태하게 되었다고 오해하였다.

물고기의 알, 올챙이, '알에서 병아리 자라기'와 같은 현상은 원시 인류에게 가장 직접으로 꿈에서 깨어나게 만들었다. 이 때문에 토템 현상이 나중에 어떤 시대까지 이어지는가와 상관없이 발생의 관점에서 보면 토템은 군혼群婚을 특징으로 하여 "누가 어머니인 줄 알지만 누가 아버지인 줄 모르는" 모계 씨족 사회의 부산물에 불과하다.

대략 구석기 시대의 후기에서 신석기 시대의 전기, 중기에 이르러 중국의 선사 인류[15]는 잇달아 모계 씨족사회로 들어서서 족외군혼族外群婚[16]을 실행하기 시작했다. 이러한 문화 중에 모든 씨족 구성원은 자신의 씨족 조직과 기쁨과 슬픔을 함께하고 씨족 공동체의 집단 감정은 당시 사람들의 마음에서 절대적인 자리를 차지했다. 또 씨족에게 혈통을 세우고 생명을 주며 대대손손 끊이지 않는 생식 능력을 가져오는 토템과 모친은 자연스럽게 당시 사람들이 가장 숭배하는 대상이 되었다. 그들은 노래로, 춤으로, 조각과 그림으로, 나아가 간절한 기도로 마음속에서 우러난 가장 강렬한 감격과 기복을 표현했다.

15 | 선사 인류는 사전인류史前人類의 옮긴 말로 중국에서 흔히 '위안런猿人'으로 호칭되며, 한국의 경우 '현생 인류 이전의 고대 인류'라는 의미에서 '원시인原始人'으로 호칭된다. 또한 이와 유사해 보이는 '원시 인류原始人類'는 '화석 인류化石人類의 동의어로 쓰이며 '원시인'보다 구체적이고 좁은 의미를 가진다. 원시인은 170만 년 전에서 30만 년 전까지 유럽·아시아·아프리카에 모두 생존했다.

16 씨족 내부의 통혼은 이미 금지되었으며 서로 다른 씨족 동년배간의 상호 통혼이 실행되었다. 고정된 배우자가 없었기 때문에 여전히 군혼에 속하며 어머니만을 알 수 있기 때문에 여전히 모계 씨족사회에 속한다. 개체 가정은 아직 없었으며 매 가정의 구성원은 모두 씨족의 일원 중 하나일 뿐이었다. | 족외군혼은 원시 사회의 두 혈연 집단 사이에서 이루어졌던 혼인 제도이다. 한 혈연 집단에 소속된 남자는 다른 집단의 여자와만 혼인할 수 있으며, 여자 역시 다른 집단의 남자와만 결혼할 수 있다. 또한 한 남자는 다수의 부인을 둘 수 있으며, 여자 역시 마찬가지이다.

춤추는 무늬로 채색된 무도문채도분舞蹈紋彩陶盆[17]

1973년 청해(칭하이)靑海 대통(다퉁)大通에서는 춤추는 무늬의 채색 도분이 출토되었는데, 마가요(마자야오) 앙소(양사오) 문화의 유물이다. 그릇[분盆]의 내벽은 둥근 테를 두르고 세 조의 춤꾼이 한 조마다 다섯 명이 서로 손을 잡고서 가볍게 춤을 추고 있다. 무희는 스텝을 맞추고, 땋은 머리카락도 머리의 움직임에 따라 같은 방향으로 살짝 치켜 올라가고 있다. 아주 흥미롭게도 춤꾼의 두 다리 뒷쪽에 검은색 선이 많이 있는데, 이것은 분명히 동물의 꼬리를 본뜬 장식이다. 그림 1-8

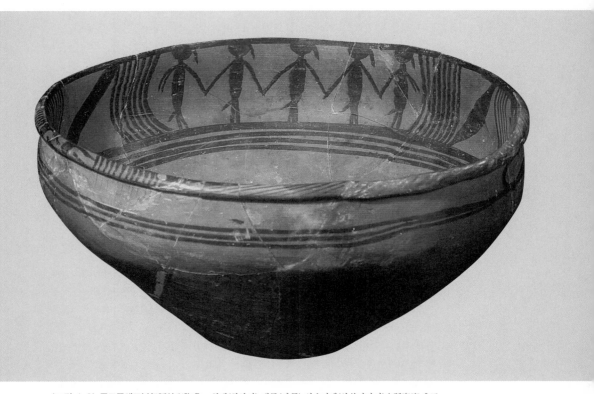

〈그림 1-8〉 무도문채도분舞蹈紋彩陶盆 _ 청해(칭하이) 대통(다퉁) 상손가채(상쑨자자이)上孫家寨 출토.

17 | 도분은 점토를 이용하여 만든 사발 그릇 모양의 도기이다.

원래 여기서 공연한 춤은 일종의 '가장 무도회'였다. 사람들은 한창 동물의 모양으로 분장한 채 춤추고 노래 부르고 있다. 이처럼 여러 춤꾼이 맡은 역할은 자신들과 매우 밀접한 관계를 가진 동물의 형상, 즉 토템이라고 볼 수 있다. 또 그들은 자기 씨족의 독특한 토템으로 옷차림을 한 채 열기가 넘치는 토템의 춤 동작을 하고 노래를 부르며 마땅히 자신들이 상상하고 있는 시조始祖, 즉 토템에 대한 살가운 동일시와 간곡한 기원을 드러내고 있다고 말할 수 있다.

이러한 토템 춤은 후대의 기억(기록)에도 반영되어 있다. 『여씨춘추』[18] 「고악」에 소개한 '갈천씨葛天氏의 음악'은 "세 사람이 쇠꼬리를 잡고서, 발을 구르며 여덟 가지 악곡을 노래했다." 여덟 가지의 가무 중 첫째가 '재민載民', 둘째가 '현조玄鳥'인데, 이것은 아마도 씨족 시조가 태어난 토템 신화와 이야기를 공연했을 공산이 많다.[19]

심미 문화의 현상 중에 음악, 춤은 그 기원이 가장 빠른 예술 형식 중 하나이다. 참으로 인류의 심미 문화에 속하며 사회 '생산품'으로 존재하는 노래와 춤은 지금까지 살펴본 자료에 따르면 출현의 초기 단계에 씨족 감정과 원시 종교의 의미에 관심을 기울이지 않은 경우는 없다. 예컨대 토템 춤은 바로 이런 맥락에서 가장 빈번하게 공연된 '프로그램'이었다. 결국 당시 사람들은 씨족을 중심으로 두고 있으므로, 토템은 상상 속에서 씨족에게 번창과 희망 그리고 행복을 가장 잘 선사해줄 수 있는 신비로운 존재였다.

18 『여씨춘추呂氏春秋』는 전국 시대 후기 여불위呂不韋의 문객들이 함께 편찬한 논설 성격의 산문 저작이다. 책은 팔람八覽·육론六論·십이기十二紀로 되어 있고 줄여서 『여람呂覽』으로도 불린다. 『한서』「예문지藝文志」에서는 『여씨춘추』를 잡가雜家로 분류했다. 이 책은 내용이 넓고 복잡하며 구성이 가지런하고 어구가 간결하여 일찍이 '일자천금一字千金'으로 불리기도 하였다. | 여불위는 책이 완성된 뒤 그 내용에 자부심을 가져서 책을 함양의 성문에 공개하고서 한 자라도 고치거나 보태면 천금을 준다고 하여 '일자천금'의 고사가 생겨났다.

19 『여씨춘추』「고악古樂」: 昔葛天氏之樂, 三人操牛尾, 投足以歌八闋. 一曰載民, 二曰玄鳥.(김근, 1: 242, 249~250) | 갈천씨는 상고 시대의 부족장 이름이다. 재민과 현조 이외 나머지 여섯 가지는 수초목邃草木·분오곡奮五穀·경천상敬天常·달제공達帝功·의지덕依地德·총만물지극總萬物之極이다.

진흙 도기 여인상과 모성 숭배

'간적탄란'[20]과 같은 감생 신화[21]에 따르면 토템 숭배를 보이는 가무 중에 마땅히 어머니 예찬이 녹아 있으리라 상상할 수 있다. 선사 인류는 어머니의 생식 능력을 숭배했다는 더욱 명백한 증거를 남겼는데, 그것이 바로 각화刻畵와 조소이다.

모계 씨족 단계의 문화 유산 중 사람 얼굴의 조상雕像은 거의 대부분이 여성이다. 실례로 감숙(간쑤) 천수(톈수이)天水 시가평(차이자핑)柴家坪 앙소(양사오) 문화의 유적지에서 출토된 도기로 빚은 사람 얼굴의 도소인면상陶塑人面像이 있다. 눈썹이 길고 눈이 가늘며, 얼굴의 모양이 매끈하고 빼어나게 아름다우며, 두 귀에 귀걸이를 하는 작은 구멍까지 있는데, 확실히 가임 연령의 여성으로 볼 수 있다. 또 실례로 앙소(양사오) 문화의 후기에 속하는 도기로 빚은 사람 머리의 도인두상陶人頭像도 있다. 얼굴이 예쁘장하고 머리에 아름다운 진주꿰미를 달고 있는데 이 역시 여성임이 틀림없다. 아울러 이러한 여자의 두상은 대부분 배가 볼록한 모양의 병, 주전자, 항아리의 주둥이와 뚜껑으로 조각했다.

그중 대지만(다디완)大地灣에서 출토되었고 지금부터 약 5천5백 년 전의 사람 머리 형상의 주둥이를 가진 채색 도기의 인두형기구채도병人頭形器口彩陶瓶이 가장 전형적이다.그림 1-9 사람의 두상은 병의 입구로 제일 꼭대기에 자리하고 있는데, 보기만 해도 젊고 아름다운 여자라는 것을 알 수 있고, 이마에는 가지런히 앞으로 뻗은 앞머리를 늘어뜨리고 있다. 두상의 아래쪽은 서 있는 배를 똑바로 세운 병 몸통을 드러내고 있고 배가 볼록하게 부풀어 있다. 전체를 한번 훑

20 │ 간적탄란簡狄呑卵은 간적이 제비의 알을 삼키고 임신한 뒤 상나라의 시조 설契을 낳았다는 설화이다. 관련 내용은 『시경』 「상송·현조」와 『사기』 「은본기」에 나온다.

21 │ 감생 신화感生神話는 임신과 출산이 남녀의 성적 결합이 아니라 성스러운 사물과 접촉 또는 특별한 기운의 감지 등으로 일어난다는 이야기를 말한다. 감생 신화는 상고시대에 씨족의 우두머리와 같은 비범한 인물의 탄생을 설명해준다. 이러한 감생 신화는 해당 인물에게 신성성을 부여하는 상징적 기능을 한다.

어보면 빼어난 솜씨로 아이를 잉태하
고 있는 젊은 여성의 조각상이다. 게다
가 붉은 벽돌 색의 병 표면에 변형된
새 무늬를 검은색으로 그려넣었는데,
꼭 젊은 여성이 곱고 예쁜 치마를 입고
있다. 선사 인류가 생명을 잉태하고 번
식을 왕성하게 하는 것을 갈망하는데,
이것이 여성 두상으로 대변되는 빵빵
한 북 모양으로 된 도기 병에 모두 '기
록'되어 있다.

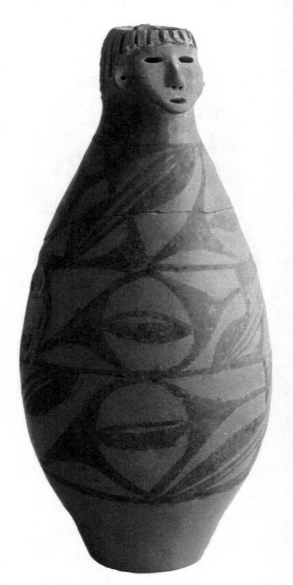

만약 위의 내용에다 당시 사람들이
도기 안에 저장했던 것이 바로 식물의
씨앗이라는 점을 결부시키게 되면, 이
도기로 만든 도병陶瓶이 의미하는 바
는 사람의 생식에만 한정되지 않는다.
당시 사람들은 만물이 영혼을 가지고
있고 신비롭게 상호 교감한다는 '철학'
을 믿었으므로, 어머니의 생식력은 사
람에게 퍼질 수 있고 사물에게도 퍼질
수 있다. 따라서 이처럼 아주 뛰어난
다산성의 아름다움을 나타낸 형상이
과연 사람의 어머니인지 아니면 땅의

〈그림 1-9〉 인두형기구채도병人頭形器口彩陶瓶
＿감숙(간쑤) 진안(친안)秦安 대지만(다디완) 출
토.

어머니인지를 구분하기는 참으로 어렵다. 이 형상은 본래 식물의 풍작을 통해
사람의 번식을 촉진시킬 수 있고 또 사람의 번식을 통해 식물의 풍작을 촉진시
킬 수 있다. 이렇게 보면 이것은 하나의 실용적인 도병陶瓶이라기보다 차라리 온
갖 정성을 다해 빚어낸 예술품이라고 하는 편이 더 낫다. 원시시대 원인猿人들은

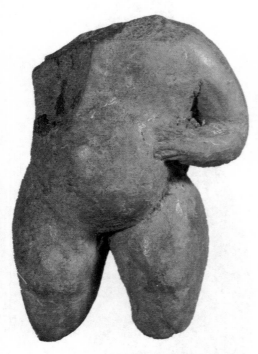

〈그림 1-10〉 홍산(훙산) 문화 잉부상孕婦像
__ 요녕(랴오닝) 객좌현(커쥐셴) 우하량(뉴허량)
牛河梁 출토.

유치하지만 우의寓意가 끝나지 않은 상
상력을 가지고 있으므로 여기서 발휘하
기에 아주 딱 들어맞는 기회를 펼칠 수
있다.

황하 상류 앙소(앙사오) 문화의 이 같은
모방과 유비 형식의 표현 방식과 비교해
보면, 중국 동북부에 위치한 홍산(훙산)紅
山 문화[22] 유적의 여신상과 나체 임신부
상은 온전하지만 과장된 인체 조각상을
통해 한층 솔직하게 생식 숭배의 뜻을 극
도로 표현했다.그림 1-10 나체 임신부상은
모두 두 개가 있는데, 그중 하나는 요녕(랴
오닝)遼寧 객좌현(커쥐셴)喀左縣 동산취(둥산
주이)東山嘴의 대형 섬돌 제단의 유적에서
발견되었다. 이것은 지금으로부터 대략
5천여 년 전의 유물로, 그 문화는 황하 유역의 앙소(앙사오) 문화 시대에 맞먹는
다. 임신부는 전신 나체의 도소陶塑인데, 머리, 오른 어깨, 다리는 애석하게도 이
미 없어졌지만 몸통은 아직 온전한 편이다. 대체로 그중 하나는 기대어 앉아 있
는 자세를, 다른 하나는 서 있는 자세를 취하고 있다.

전체의 형상 중에 가장 관심을 끄는 부분은 볼록한 복부이다. 도소의 인물
은 자신의 왼손으로 '만족스럽게' 배를 짚으면서 임신부 특유의 자랑스러운 기
색을 나타내고 있다. 하체에는 여성의 성기를 선명히 새겨넣었고, 크고 살찐 두
다리와 엉덩이도 여성의 특징을 충실하게 나타내고 있다.

22 홍산(훙산) 문화는 중국 북쪽 지역의 신석기 시대의 문화로 1935년 내몽골자치구 적봉시(츠펑스)赤
峰市 홍산(훙산) 뒤의 유적에서 문물이 발굴되어 얻게 된 이름이다.

임신부상과 함께 출토된 인체의 부서진 조각(잔해)에 따르면, 이곳 제단에는 일찍이 책상다리로 앉아 있는 인물의 대형 조상雕像이 있었다는 것을 알 수 있지만 안타깝게도 이제 복원할 수 없다. 이러한 잔해는 대략 50킬로미터 떨어져 있지만 거의 같은 시대의 우하량(뉴허량)牛河梁 유적의 출토품으로 보충해볼 수 있다. 이 유적에서 발굴된 진흙 소조의 잔해는 대부분 인물상인데, 신체의 남은 조각이 동그스름하고 매끄러운 선과 살결의 느낌으로 보면 모두 여성이다.그림 1-11 여기가 일찍이 큰 규모를 가진 여신의 사당이었고, 자세가 서로 다르고 높은 여신에게 제사지냈다는 것을 알 수 있다. 남아 있는 귀와 코에 근거해 추측해보면 일반적으로 조소상은 대체로 사람의 실제 크기와 비슷하고, 가장

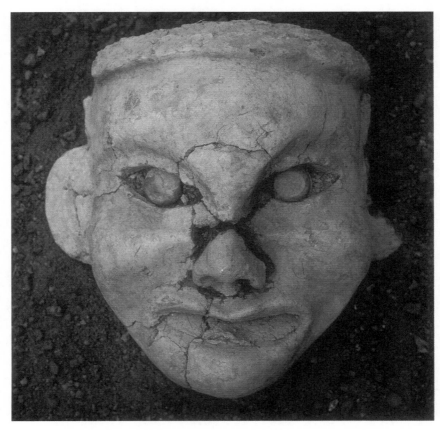

〈그림 1-11〉 여신묘인면상女神廟人面像 __ 요녕(랴오닝) 객좌현(커쭤셴) 우하량(뉴허량) 출토.

큰 조상은 사람의 실제 크기보다 세 배 더 컸다.

또 어깨·팔·손·젖 등 부위의 잔해로 판단해보면, 몇몇 여신이 전부 나체로 앉아 있는 모습의 상으로 판단할 수 있다. 아주 다행스럽게도 제단 주실主室에 서 중간 크기의 채색 조소의 사람 머리 상을 찾아냈다. 인물의 얼굴 부위는 고운 진흙으로 빚어서 표면이 매끄럽고 얼굴은 붉게 칠해져 있으며 두 입술은 주사朱砂로 발려 있다. 하지만 채색 도기로 된 채도병彩陶瓶 주둥이의 여성 두상과 다른 점이 있다. 두상은 이마가 넓고 광대뼈가 툭 튀어나오고 눈썹이 위로 치켜올라가 있으며 두 눈에 특별히 동그란 옥을 박아넣어 눈빛이 날카롭게 빛나고 있어서 사람에게 신비함과 위엄을 느끼게 한다.

동산취(둥산주이)의 섬돌 제단과 우하량(뉴허량)의 여신 사당은 지금까지 중국에서 발견된 선사 인류가 제사를 지낸 유적 중 가장 이른 사례 중 하나이다. 이처럼 신성한 사당에서 사람들로부터 무한한 존경과 숭배를 받은 인물이 뜻밖에도 모두가 여성이다. 이것은 바로 모계 씨족의 시대가 특별히 간직한 심미 문화의 상징이다. 여성, 특히 아기를 밴 여성은 당시 사람들 눈에 비치는 가장 아름다운 우상이었다.

어떤 사람은 이곳을 중국 동부 지역에서 제사[23]를 지냈던 가장 원시적인 유적지로 간주했다.[24] 사신社神은 곧 대지모신으로 오곡을 자라게 하는 기능을 가지고 있다. 제사 활동은 어떤 의미에서 바로 토지의 생산력을 숭배하는 행위이다. 이렇게 말하면 여성상은 몇몇 임신부상의 도기를 포함해서 실제로 대지모신을 형상화했다고 할 수 있다. 사실 사람 머리형을 한 주둥이의 채색 도기 병이 무한한 의미를 담고 있는 것과 마찬가지로 여신 사당에서 거행된 제사도 쌍방

23 | 제사祭祀는 토지 신에게 제사를 지내며 공동체의 평안과 물질적 풍요를 비는 민간 활동이다. 과거에 제후나 왕은 자신이 관할하는 지역민을 대표하여 해당 지역의 토지 신에게 제사를 지내야 한다고 생각했다. 사직대제도 일종의 제사 행위에 해당된다.

24 왕진중(왕전중)王震中, 「둥산주이의 원시 제단과 중국 고대의 조상 숭배東山嘴原始祭壇與中國古代的社崇拜」, 『世界宗敎硏究』 第4期, 北京: 中國社會科學院世界宗敎硏究所, 1998.

이 서로 스며드는데, 토지의 생산력을 빌기도 하고 인간의 생식력을 빌기도 한다. 여신은 바로 이러한 이중적인 의미에서 비로소 사람을 빨아들이는 매력을 갖게 되었다.

생각해볼 문제

◉

1. 춤추는 무늬의 채색 도분陶盆 장식은 어떤 심미 문화의 현상을 나타내는가?
2. 모계 씨족 사회의 우상 숭배란 무엇인가?
3. 모성 숭배를 구현한 중국의 문화 유산은 어떤 점에서 비교적 전형적인가?

짐승 얼굴 무늬의 옥종玉琮[25] : 남성 권력과 신비한 힘의 상징

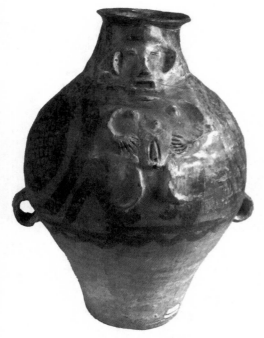

〈그림 1-12〉 **나체인상호裸體人像壺**__청해 (칭하이) 낙도류만촌(러두류완촌) 출토.

청해(칭하이) 낙도류만(러두류완)樂都柳灣 묘지 중 지금부터 4천3백 년 정도 이전의 마창(마창)馬廠 유형[26] 무덤에서 채색 도기의 항아리 채소도호彩塑陶壺가 출토되었는데, 목과 배 부분에 전신 나체의 인물상이 쌓은 듯 빚어져 있다.[그림 1-12] 부조의 인물은 얼굴 부분과 몸의 모습에 그다지 주의하지 않고 새겨져 있는데 특이하게도 오로지 성기만이 두드러지게 표현되어 있다. 또 공교롭게도 성기의 위치가 몸의 어디에 해당되는지 정확하지 않고 가슴 앞에 남성의 유방 한 쌍이 자리 잡

25 | 옥종玉琮은 옛 옥그릇의 한 종류로 가운데 둥그란 구멍이 있는 사각형의 그릇이다.

26 | 마창(마창) 유적은 중국 황하 상류에 있었던 신석기 시대 후기의 마가요(마자야오) 문화 유적을 가리키는데, 청해(칭하이) 민화현(민허센)民和縣 마창원(마창위안)馬廠塬에 위치해 있다. 1924년에 두 기의 고분을 발굴했다. 그 후 마창 형식 도기에 속하는 유물은 모두 마창 유형이라 불리게 되었다.

고 있는데 양쪽 모두 마치 여성의 유방처럼 볼록하게 솟아올라 있다. 생식기는 남성의 것을 많이 닮은 듯하지만 달리 보면 여성의 것을 닮아서 보는 사람으로 하여금 분간하기 어렵게 한다. 아마도 이런 형상화는 당시 사람들이 우둔하거나 소홀해서 그런 것이 아니라 분명 '알고 있으면서도 일부러 그렇게 한 것으로 보인다.'

요녕(랴오닝) 동구현(둥거우셴)東溝縣 후와(허우와)後注의 홍산(훙산) 문화 유적지에서 흙으로 빚은 사람 얼굴의 도소인두상陶塑人頭像이 발견되었는데, 한 쪽은 남자의 모습을, 다른 한 쪽은 여자의 모습을 하고 있다. 인류 최초의 어머니신 여와女媧는 후대에 남신 복희伏羲와 한 몸을 이루는데, 사람의 머리에 뱀의 몸 형상을 하고 있다. 예컨대 한나라 화상전畵像磚에서 복희와 여와가 일찍이 사람 머리에 뱀의 몸을 하고 둘이 교미하는 그림이 널리 유행한 적이 있다. 이러한 부류의 그림 또는 조소를 남녀 양성의 동체상[男女兩性同體像]이라고 통칭한다. 류만(류완)柳灣에서 발견된 나체의 양성 동체상은 한 시대의 획을 긋는 지표이다. 비로소 남성의 생식력은 원래 여성만이 특별히 가지고 있던 영역으로 뒤섞여 들어가 한쪽 자리를 차지하게 되었다. 이것은 한 시대가 끝나간다는 신호이자 바야흐로 다른 한 시대가 찾아온다는 서곡이기도 하다.

부권의 선언

모계 씨족이 융성할 때 대우혼[27]이 실행되기 시작했는데, 시간이 오래 지나 '남녀 성교'의 비밀이 밝혀지면서 자녀와 부친과의 혈연 관계가 쉽게 '드러났다.' 이로 인해 남성의 생식 작용이 마침내 발견될 수 있게 되었다. 사람을 포함해서 만

27 대우혼對偶婚은 일종의 족외군혼의 형태로 일정한 기간 안에 배우자의 상대가 비교적 고정되어 있는 양성 통혼의 형식을 가리킨다.

물의 다산성을 가장 절실히 여기던 문화에서 어느 날 갑자기 남성의 생식 작용이 확인된 셈이다. 남성 지위의 측면에서 보면 얼마나 중대한 전환이었겠는가! 이와 동시에 생산 수단의 개선에 따라 생산의 범위가 확대되고 그 강도가 높아지자 남성은 원래 어렵과 수렵을 위주로 하다가 농업의 파종과 목축업으로 역할을 바꾸었고, 그 결과 배우자와 지내는 가정 생활에서 필요로 하는 물자를 획득하는 측면에서 점점 중요한 역할을 발휘하게 되었다.

이렇게 남성과 여성 사이에 길고 아주 조용하며 포탄의 연기 한 점 피어오르지 않지만 인류 역사에 있어 가장 근본적인 한 차례의 전쟁이 시작되었다. 결과적으로 이 이후로 오늘에 이르기까지 남성의 혈통에 따라 대를 이어가는 가정 형식으로 바뀌게 되었다.

류만(류완)의 나체 인물상 항아리가 출현했을 때 당시 사람들은 마침 이러한 전환에 놓여 있었다. 이 항아리와 동시대의 무덤은 이미 여러 가지로 미묘한 변화를 분명히 보여주고 있었다. 이전까지 보편적으로 실행되었던 씨족의 다수 합장 방식과 달리, 이 경우 단독 매장 이외에도 합장은 대부분 남녀의 한 쌍이 가지런히 누워 있는 합장묘였다. 마치 앞에서 언급한 남녀 양성의 합체상과 같이 남성은 실제 생활이나 심지어 지하 세계(무덤)에서까지 '두 가지 생산' 중 결코 소홀히 할 수 없는 작용을 하며 여성과 사회적 역할을 각각 절반씩 나누어 갖게 되었다.

그 후 지금으로부터 약 4천년 전의 제가(치자) 문화文化[28] 시대에 이르러 남녀 합장묘는 한 쌍이 가지런히 누워 있는 모양에서 하나는 정면으로 다른 하나는 측면으로 누워 있거나, 또는 하나는 곧게 다른 하나는 구부정하게 누워 있는 모양으로 바뀌었다. 더 전형적인 양식은 감숙(간쑤) 무위황(우웨이황)武威皇 낭낭대(낭냥타이)娘娘臺 유적에서 발견된 성인 남성 한 명과 여성 두 명의 합장묘이다. 남

[28] 제가(치자)齊家 문화는 중국 황하 상류 지역에 있었던 신석기 시대 후기에서 청동기 시대 초기의 문화를 가리키는데, 유물이 감숙(간쑤) 광하현(광허셴)廣河縣 제가평(치자핑)齊家坪 유적에서 처음으로 발견되었기 때문에 그 이름을 갖게 되었다.

성은 팔다리를 곧게 펴고 반듯하게 누워서 정 중앙에 자리하고, 여성은 몸을 구부린 채 남성의 좌우에 각각 붙어 있다. 지상에서 남녀 양성이 벌였던 전쟁의 승패가 일찌감치 판가름 났다는 것을 분명히 알 수 있다. 여성은 본래 더할 나위 없이 드높은 지위를 차지하고 있던 여신으로부터 남성의 예속물로 변하게 되었다. 일부일처 심지어 일부다처의 혼인이 자리 잡았고, 아버지의 혈통에 따라 자녀를 확인하고, 가계를 따지는 부계 씨족 사회는 이미 자신의 탄생을 선포했다.

남자 '조祖(성기)' 숭배와 암각화의 사랑춤

이때부터 남성과 부친은 여성과 모친을 대신해서 가정 생활의 주인공이 되었는데, 이는 신령이 지배하는 정신 영역에도 반영되었다. 남신, 조상신이 제단에서 매우 정중하게 대접을 받았다. 이러한 제사 지내기는 시작되자마자 남성의 생식기, 즉 조祖('且')에 대한 숭배로 가장 직접적인 방식으로 표현되었다.

중국의 수많은 선사 문화의 유적에서 석조石祖, 도조陶組 그리고 목조木祖가 발견되었는데, 유적 중 소수가 앙소(양사오) 문화의 후기에 속하는 경우를 제외하고 대부분 용산(룽산)龍山 문화[29], 제가(치자) 문화 등 신석기 시대의 후기, 즉 이미 부계 씨족 사회에 들어선 시대에 해당된다. 호북(후베이)湖北 경산(징산)京山 굴가령(취자링)屈家嶺 유적에서 도조가 발굴되었다. 전문적으로 진흙을 사용해 정성스럽게 남성의 '조祖' 형상을 빚어낼 수 있었다. 이러한 도조는 오늘날 생각하기에 불가사의한 '예술'이지만 선사 인류의 세계에서는 비할 바 없는 숭고한 생각을 담아내고 있으며 매우 신성한 일을 맡고 있다. 민족학이 제공하는 '석조 숭

29 용산(룽산) 문화는 중국 황하 중하류 지역에 있었던 신석기 시대의 후기 문화로 산동(산둥) 장구(장치우)章丘 용산진(룽산전)龍山鎭 성자애(청쯔야)城子崖에서 처음으로 발견되었기 때문에 그 이름을 갖게 되었다.

배'의 현상에 의거해서 추론한다면, 이러한 도조는 그 당시에 충분히 아이를 점지하고 출생을 도우며 풍작을 가져올 수 있는 신비한 물건으로 받들어 모셨다. 사람들은 도조를 향해 머리를 조아리고 기도하면서 그로부터 오래되었지만 시들지 않는 생명의 활력을 얻게 되기를 기원했을 것이다.

남성 '성기'의 숭배는 제멋대로 거리낌 없이 약동하는 원시 가무 속에 생생하게 드러나는데, 그들이 신성시하던 곳의 바위 암벽에 새겨져 있다. 최근 잇따라 발견되는데 그중 가장 빠른 암각화는 신석기 시대 후기의 선사 시대 암각화인데, 예컨대 내몽고(네이멍구)內蒙古의 음산(인산)陰山 암각화, 신강(신장)新疆의 호도(후투)呼圖 암각화 등이 있다. 이들은 특정 시대의 문화 현상을 하고자 하는 대로 남김없이 드러내고 있다. 인산 암각화에서 두 팔을 벌리고 춤추는 자세를 하고 있는 나체의 남성을 보여주고 있는데, 그의 성기는 특별나게 그려져 있을 뿐만 아니라 극도로 과장되어 있다.

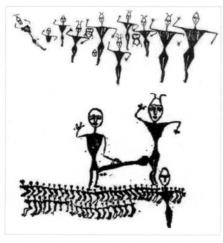

〈그림 1-13〉 생식 숭배 춤 그림 _ 신강(신장) 호도(후투) 절벽의 암각화 모사본.

호도(후투) 암벽화는 한 폭 한 폭이 장관을 이루는 집단 무용의 화면을 보여주고 있다.그림 1-13 전체 화면은 총 수백여 명에 이르는 인물이 크기가 서로 다르고 제각각 다른 자세를 취하고 있으며 저부조[30] 기법으로 새겨져 있다. 예컨대 남성도 있고 여성도 있고, 앉은 사람도 있고 누운 사람도 있고, 옷을 입은 사람도 있고 벗은 사람도

30 | 부조는 형상이 돌출된 정도에 따라 고부조高浮彫(haut-relief: 살이 두꺼운 부조), 저부조低浮彫(bas-relief: 살 두께가 얇은 부조), 반부조半浮彫(demi-relief: 살 두께가 보통인 부조)로 구분된다. 고부조란 돌출된 부분의 두께가 다른 부분의 두 배 이상인 경우를 말하며, 반부조는 돌출 부위의 두께가 다른 부위의 반 정도 되는 경우를 말한다. 저부조란 이보다 돌출 정도가 훨씬 덜한 것이다.

있다. 화면의 핵심 부분은 커다랗게 여성의 집단 무용도로 되어 있는데, 가는 허리에 넓은 사타구니를 한 호리병형의 체형과 머리 꼭대기 뒤로 쭉 뻗은 팔뚝은 여성의 아름다움을 부각시키고 있다.

여성 무리에서 약간 비껴난 앞쪽에 비스듬히 누워 있는 나체의 남성이 그려져 있다. 이 남성은 온몸이 붉은 색으로 칠해져 있고 특별히 생식기가 강조되어 그려져 있는데, 공교롭게 춤추고 있는 여자를 향하고 있다. 그 밖에 다른 부분에도 성적 특징이 매우 뚜렷하게 드러나며 춤추는 두 명의 인물이 그려져 있는데, 남성은 손으로 매우 과장되게 묘사된 성기를 잡고서 맞은편 여성을 향해 있어 '남녀의 성적 교합'을 나타낸다. 이 두 사람 아래쪽 화면에는 수십 명의 작은 인물이 두 조를 이루어 줄을 지어 늘어서 있는데, 앞쪽에서 춤을 이끄는 지도자의 지도 아래 아주 질서정연한 무용 동작을 하고 있다.

'남녀의 성적 결합'이 인류를 낳았다는 비밀이 밝혀진 다음에, 원래 단지 본능에 따랐던 성적 활동에 신성한 의미가 부여되었고, 인류의 성애는 가장 먼저 생명 번식의 가치로 인해 심미 문화의 영역으로 들어서게 되었다. 선사 인류는 이처럼 '공공연하고' '적나라하게' 성기와 성 행위 장면을 그렸다. 이것은 사실 그들이 정성껏 '도조陶祖'를 새기고 빚었던 것과 마찬가지로 마음에 단지 끝없는 숭배와 기대가 있을 뿐이다. 그들의 입장에서 말하면 성적 교합은 좋은 것이 많아서 이루 다 헤아릴 수 없는 생명의 근원이자 기적을 창조해내는 신의 화신이고, 심지어 바로 그들 씨족의 시조와 관련되는 이야기이기도 했다.

비록 성애가 직접적으로 생식 숭배의 종교적 의미를 표현하는 데 쓰이고 있지만 여기에서 시작하여 그 뒤의 세월 속에서 남녀의 사랑은 끊임없이 승화되어가면서 오늘날까지 이어져서 무수한 감동을 자아내는 화면과 노랫소리 그리고 문장의 원동력이자 영원한 주제가 되었다. 물론 이러한 성적 활동을 표현한 암각화에서 남성이 명백히 주도적인 위치를 차지하고 있다. 오로지 남성이 성기를 드러내지만 여성이 그런 경우는 없다. 과거에 빵빵하게 부른 배와 살찐 엉덩이를 가진 여신의 형상은 여기에 털끝만한 행적조차 보이지 않는다. 화면 전체

에서 실제로 공연되고 있는 것은 생생한 남성의 '성기'뿐이다. 이것은 모계 사회에서 부계 사회로 바뀌는 오랜 세월에 걸쳐 필연적으로 남기게 된 문화의 흔적이자 한 시대의 획을 긋는 좌표와 증거이기도 하다.

옥종, 수면문獸面紋과 용맹스러움의 미

부계 사회는 문화 주체의 성별의 역할이 바뀌는 시대인데, 이 무렵 공예품의 조형과 장식에서도 미묘한 변화가 나타났다. 남성의 생식력을 직접적으로 과장되게 묘사한 암각화와 다르게, 이러한 기물들은 토템 숭배의 유습을 더 많이 잇고 있다. 공예품에서 용맹스럽고 탁월한 사람과 짐승이 합쳐진 형상은 온화하고 다산多産의 물고기, 새, 개구리를 대신하면서, 힘과 권위를 숭상하는 남성 문화의 욕망을 있는 그대로 다 털어놓았다. 그 대표적 실례로, 특별히 예기[31]로 만들었지만 짐승의 얼굴 무늬를 새긴 옥종玉琮이 있다.

옥의 재질은 세밀하고 견고하며 유백색·연녹색·상아색 등 여러 가지 색깔이 있고 갈고 닦으며 빛을 내는 과정을 거친 뒤에 예쁘고 윤기가 도는 광택을 발하게 된다. 옥기는 생산된 그날부터 진귀하고 귀중하며 조각이 우아하여 일상생활에서 실용적으로 사용하는 기물의 조소 제품과 완전히 구별된다. 옥기는 대부분 '신성한 물건'으로 여겨져 각별히 귀한 대접을 받았고 또 인류의 공예 제작 수준, 정신 활동의 내용 심지어 소유한 자의 특수한 신분까지 나타내 보여주었다. 비록 옥기의 출현이 신석기 시대의 후기에 시작되지 않았지만 대량으로 출현한 것은 인류가 부계 사회에 들어선 이후의 일이다.

예컨대 양저(량주)良渚 문화[32] 중 몇몇 대형 고분에는 이미 주로 옥기를 사용

31 예기禮器는 제사를 지내는 데 사용되는 물건이다. 예禮 자의 초기 의미는 신을 공경하고 신을 섬겨서 복을 바란다는 뜻이었다. 이 때문에 제사를 지낼 때 쓰는 제기祭器를 예기로 부르게 되었다.

하여 순장했다. 절강(저장) 여항(위항)의 반산(판산)反山 묘지의 M20호 무덤에는 부장품 547점, 옥기 511점이 있었다. 이때 옥기의 형상과 구조는 옥추玉墜·옥주玉珠·옥관玉管·옥탁玉鐲·옥환玉環·옥결玦·옥황玉璜·옥벽玉璧·옥종玉琮·옥애玉瑗·옥함玉珆·옥귀玉龜·옥조玉鳥·옥선玉蟬·옥수玉獸·옥룡玉龍·옥관玉冠·옥인玉人·옥분玉錛·옥척玉戚 등이 있었는데 종류가 아주 풍부했다. 게다가 옥기 중 일상 생활에 쓰이는 실용품은 거의 없었다. 그중 옥분·옥척은 무기의 조형을 하고 있지만 정말로 이를 들고 적진 깊숙이 돌격하여 함락시킬 수 없었다.

그런데 옥기 중 가장 흔하면서도 그 시대의 새로운 문화적 요소와 정신을 가장 잘 구현해낸 것이라고 한다면, 역시 평범한 장식품에서 진화된 예기禮器를 들 수 있다. 예기 중 특히 양저(량주) 문화 시대의 옥종을 그 대표로 꼽을 수 있다.그림 1-14 옥종의 형상과 구조는 매우 특이하다. 옥종은 밖이 모나고 안이 둥근 곧은 기둥의 모양을 하고 마치 모난 기둥이 원통을 덧씌우고 있는 듯하고, 원통의 아래위로 꼭대기가 삐져나와 있고, 모난 기둥은 단층 또는 다층의 불균등한 마디로 나누어져 있는데, 전체적으로 단정하지만 변화를 보이고 있다.

옥종과 관련해서 훗날 땅 제사에 사용했다는 기록이 있다. "옥으로 여섯 가지 그릇을 만들어 하늘과 땅 그리고 동서남북에 예를 표했다. 창벽蒼璧, 즉 푸른색 둥근 옥으로 하늘에 예를 표하고, 황종黃琮, 즉 노란색 각진 옥으로 땅에 예를 표했다."[33] 이것은 이성 시대의 "하늘은 둥글고 땅은 네모나다."는 천원지방天圓地方의 설에 의거해서 안배한 분업이므로 선사 시대에는 아마 이처럼 세밀하게 나누지 못했을 것이다. 옥종의 밖이 모나고 안이 둥근 것은 실제 하늘과 땅의 의미를 겸하고 있다. 어떤 학자는 옥종을 문명 천지를 꿰뚫는 하나의 '법기法

32 양저(량주) 문화는 중국 장강 하류에 나타난 신석기 시대의 문화로 절강(저장)浙江 항주(항저우)杭州 여항(위항)餘抗 양저(량주)良渚 유적에서 처음으로 발견되었기 때문에 그 이름을 갖게 되었다. 연대는 약 BC 3천3백~2천백 년이다. 무덤은 이미 크고 작은 차이가 있고, 대형의 무덤은 당시 '옥렴장玉斂葬'이 유행하였다. 양저(량주) 문화는 씨족 사회가 해체되어가는 특징을 보여주고 있다.

33 『주례』「대종백大宗伯」: 以玉作六器, 以禮天地四方. 以蒼璧禮天, 以黃琮禮地.(지재희·이준녕, 226) | 대종백은 『주례』의 춘관春官에 속한 관직으로 하늘·땅·사람의 신에 대한 제사를 주관했다.

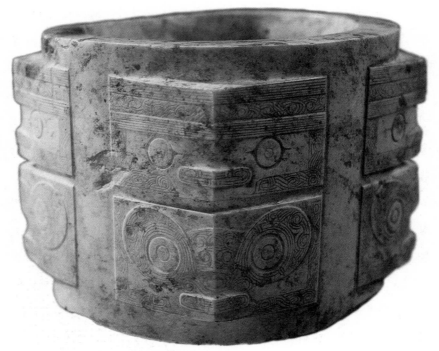

〈그림 1-14〉 **옥종玉琮** _ 강소(장쑤) 무진사(우진쓰) 유적 출토.

琭'라고 불렀는데 일리가 있다.[34] 이 무렵 원시 종교는 나날이 이미 생산 활동을 하는 중에 점차로 분화가 되었고, 사람들의 천지자연의 신에 관한 생각은 당연히 비교적 '성숙한' 단계에 이르게 되었다.

　더욱 주목할 만한 점은 몇몇 옥종에는 모두 양식화된 문양을 조각하고 있다. 부드럽고 반질반질한 옥의 재질과 그다지 어울리지 않게 표면의 장식에는 거의 예외 없이 모두 생김새가 흉악한 신인神人과 짐승 얼굴의 무늬를 새겨넣었다. 강소(장쑤) 무진사(우진쓰)武進寺 돈대에서 출토된 대형 옥종은 외부의 네 모퉁이가 볼록 튀어나온 채 각각 위아래의 두 마디로 나뉘어져 있고 신인과 짐승의

34 장광직(장광즈)張光直, 『중국청동시대中國靑銅時代』, 上海: 生活·讀書·新知三聯書店, 1999, 293
　　쪽. | 한국어 번역본으로 하영삼 옮김, 『중국 청동기 시대』 상·하, 학고방, 2013 참조.

얼굴 신인수면神人獸面이 조합된 도안이 새겨져 있다. 윗부분에는 모두 커다란 눈과 넓은 입을 한 사람의 얼굴이 있고 아랫부분에는 둥그런 두 눈을 치켜 뜬 짐승의 얼굴이 있다. 신인과 짐승 얼굴의 조합은 비범한 인물이 갖추고 있는 신비한 위력을 은유하고 있다.

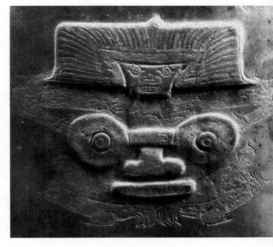

〈그림 1-15〉 **종왕琮王(부분)의 신인수면문神人獸面紋** _절강(저장) 여항(위항) 반산(판산) 출토.

절강(저장) 여항(위항) 반산(판산)에서 출토된 유물은 '옥종' 중에 대옥종으로 일컬어지는데, 그릇의 형태가 넓고 크며 벽이 두껍고 무거운데, 옥종 중 최고로 여겨진다.그림 1-15 표면의 문양은 더욱 자질구레하고 복잡하고, 흔히 보이듯이 네 모퉁이 위에 여전히 상하로 조합된 신인과 짐승의 얼굴 문양을 새겨넣은 것 이외에, 네 정면에 수직으로 패인 홈의 아래위로 각각 전신으로 된 신인과 짐승 얼굴의 신인수면복합상神人獸面複合像을 새겨두었다. 복합상의 얼굴은 사다리를 거꾸로 세워놓은 형태로 둥근 눈, 납작한 코, 넓은 얼굴로 되어 있고 머리에는 방사형의 관모冠毛를 쓰고 있다. 두 팔은 허리쯤에 교차되어 있고, 다리는 쭈그리고 앉아 있는 자세를 하고 있고, 발은 세 발의 새 발 형상을 하고 있다. 짐승의 얼굴은 신인의 가슴과 배 부위에 새겨져 있는데, 큰 눈에 널찍한 코를 가지고 있고 벌린 입으로 송곳니를 드러내고 있다.

여기서 신인은 이미 짐승과 한 몸으로 완전히 합쳐져서 짐승의 용맹함이 사람에게 주입되고, 인간의 정신이 짐승에게 부여되었다. 형상을 포착하여 구도를 잡던 사고 맥락에서 보면 그것은 원래 앙소(양사오) 문화에서 사람 얼굴을 한 물고기 문양과 그 궤를 같이하는데, 모두 만물은 영혼을 가지고 있다는 믿음과 신령한 사물을 숭배하는 사고의 산물이다. 여기서 신인과 짐승 얼굴의 결합으

로 인해 사람에게 두려움을 주는데, 이것은 분명 부계 시대의 역량·권위·신통력 등 특정한 의미를 내포하고 당시 사람들의 신비한 위력과 용맹한 힘에 대한 경외와 존경을 구현해냈다.

이와 같은 부류의 신인과 짐승의 얼굴 조합은 옥종만이 아니라 같은 시대 같은 문화에 속하는 여러 종류의 옥기 장식에도 그 흔적을 남겼다. 예컨대 '종왕'[35]이 출토된 고분에서 함께 발견된 자루가 달린 청옥靑玉의 도끼가 있다. 도끼 양면의 활 모양 날 끝의 위쪽 모서리마다 저부조로 모두 신인과 짐승 얼굴이 합쳐진 복합 문양이 있는데, 이 문양은 '종왕' 정면의 홈 안에 조각된 문양과 완전히 똑같다. 또 도끼 양면과 짐승 얼굴의 문양이 서로 마주하는 아래쪽 모서리에는 신조神鳥, 즉 신령한 새 한 마리가 각각 조각되어 있다.

이 외에도 반산(판산)에서 옥관 모양의 장신구가 발견되었는데, 투조법透雕法으로 불규칙한 구멍이 격자 문양으로 새겨져 있으며, 분명히 짐승 얼굴의 조형이고 그중 두 개의 동그란 구멍은 짐승 얼굴의 둥근 눈을 보이며 아주 돋보이게 되어 있다. 둥근 눈 양측에는 음선陰線으로 머리를 숙이고 깃털 장식을 하고, 둥근 눈을 크게 부릅뜨고, 넓은 입에 날카로운 이를 가진 사람 얼굴의 문양을 각각 새겨넣었다. 전체 구성을 보면 이것은 옥종의 짐승 얼굴이 변형된 것이다.

옥종에 새긴 짐승 얼굴의 용맹스러움은 사람들에게 은연중에 조화롭지 않은 격조를 느끼게 한다. 같은 시기에 출현한 옥월玉鉞(옥도끼)은 살벌한 싸움의 기운을 보여준다. 자루가 달린 옥월이 출토된 위치로 보면 옥월의 자루가 옥종을 대량으로 소유한 분묘 주인의 손에 쥐어져 있었다. 옥종은 하늘과 통하는 신비한 위력을 나타내고, 옥월은 살리고 죽이며 주고 빼앗는 생사여탈을 정하는 권력을 나타내므로 분묘의 주인은 반드시 어떤 씨족 또는 공동체의 우두머리이고, 옥종과 옥도끼에 새겨진 신인과 짐승 얼굴의 문양은 그들이 믿는 신의 기치

35 | 종왕琮王은 1986년 절강(저장) 여항(위항) 반산(판산)에서 출토된 신인수면상神人獸面像 조각의 옥종의 별칭으로 지금까지 알려진 양저(량주) 문화 중 가장 중요한 옥기로 꼽힌다. 위안싱페이袁行霈, 장연·김호림 옮김, 『중국문명대시야 1』, 김영사, 2007, 284쪽 참조.

이다. 이 씨족과 공동체의 구성원들은 바로 이처럼 커다란 위력을 부여하는 기치의 영향 아래에서 신성한 빛을 뿜어내고 의지할 만한 수령의 영도와 함께 맹렬한 기세로 새로운 장을 열 수 있었다.

생각해볼 문제

◉

1. 부권과 남성 숭배를 뚜렷하게 보여주는 심미 문화의 유산으로는 어떤 것이 있는가?

2. 옥종의 짐승 얼굴 문양이 나타내는 심미 특징은 무엇인가?

형천이 방패와 도끼로 춤을 추다[36] : 영웅신 시대, 피와 불을 예찬하다

옥종의 표면에 있는 신인과 짐승 얼굴의 문양은 괴이하고 흉악한 형상을 하고 '묵묵하게' 사람들을 신비한 힘과 용맹을 숭상하는 시대로 데려가서 조형 예술이 시공을 뛰어넘는 영원한 힘을 뚜렷하게 보여주었다. 이 외에 이때는 시공을 뛰어넘는 또 다른 예술, 즉 신화와 전설과 같은 언어 예술이 대량으로 나타났는데, 당시 사람들의 입과 귀로 전해지고 후에 문자로 기록되는 과정을 거쳐 오늘날 우리에게 더욱 구체적이고 온전하며 활동적인 한 폭의 '유성有聲' 화면을 보여주고 있다. 이것은 옥종과 마찬가지로 힘과 영웅 심지어 전투를 다루는 한 곡의 찬가였다.

과보夸父 : 남성의 힘을 노래하다

여기서 가장 먼저 생겨난 변화라면 남신이 이야기 속의 주인공이 되고, 힘과

36 "刑天舞干戚." | 형천이 방패와 도끼를 들고 춤을 춘다는 뜻이다. 이 이야기는 『산해경』 「해외서경海外西經」에 나오는 중국 고대 신화 전설이다.

용맹이 찬양하는 주제가 되고, 하늘을 떠받치고 땅 위에 우뚝 서는 영웅신이 사람들의 마음에 새로운 우상이 되었다는 것이다. 비교적 늦게 생식의 가치가 긍정되었고, 남성의 힘은 원래 태어나면서부터 갖추어져 있지만 이때 부계 권력이 강화되자 남성의 힘과 용맹이 비로소 심미의 시야로 더 많이 들어오게 되었다. "과보가 태양을 쫓는다"는 과보추일夸父追日은 바로 큰 힘을 가진 신의 이야기이다.

> 과보가 태양과 달리기 경주를 하였는데 해질 무렵이 되었다. 과보는 갈증이 나서 물을 마시고 싶어 황하와 위수의 물을 마셨다. 황하와 위수의 물로는 갈증을 풀기에 부족하여 과보는 북쪽으로 가서 대택의 물을 마시려고 했다. 하지만 대택에 이르지도 못하고 도중에 목이 말라 죽었다. 자신의 지팡이를 버렸는데 그것이 변하여 등림이 되었다.(정재서, 247)
>
> 과 부 여 일 축 주 입 일 갈 욕 득 음 음 어 하 위 하 위 부 족 북 음 대 택 미 지 도 갈 이 사
> 夸父與日逐走, 入日. 渴欲得飲, 飲於河渭. 河渭不足, 北飲大澤. 未至, 道渴而死.
> 기 기 장 화 위 등 림
> 棄其杖, 化爲鄧林.(『산해경』[37]「해외북경海外北經」)

과夸는 크다는 뜻이고 부父는 보통 '보甫'로 쓰는데 남자의 미칭이다. '과보'는 곧 '위대한 남성'을 가리킨다. 위대한 점은 남성의 우람한 몸집, 거대한 체력과 기백, 강인한 의지 그리고 불굴의 정신에 있다. 그는 감히 태양을 쫓아갔고 참으로 태양을 따라잡을 수 있었다. 비록 '도중에 목말라 죽었지만' 스스로 변하여 수천 리 나무 그늘을 드리운 지팡이는 여전히 사람과 자연이 대결을 벌이는 송가를 계속 써내려가고 있었다.

37 『산해경山海經』은 상고시대에 산천과 지리를 실마리로 삼아 해당 지역의 물산·부족·신앙·제사·신화·전설 등 다방면에 걸친 내용을 다루는 고대 서적이다. 작가는 분명하지 않고 대략 전국 시대에 책으로 쓰였고 진한 시대 사이에 다시 보충되었다. | 등림鄧林은 초나라 북쪽에 있는 큰 숲인데 도림桃林으로 불린다.

전쟁, 영웅과 숭고

비교해보면 '인간과 자연'이라는 영원한 화제는, 부계 씨족 시대의 문화 특징을 더 잘 대표할 수 있고, 신화 범주에 새로 보태진 주제와 제재를 더 잘 보여줄 수 있는 것이 있다면 전쟁, 즉 인간과 인간 사이의 모순과 투쟁이 될 것이다. 선사 시대 마지막 단계에서 공동체의 전쟁으로 피비린내가 진동하는 페이지는 신화와 전설 속에 고스란히 농축되었고 결국 전쟁, 살육과 얽히고설킨 일련의 대신大神, 즉 황제黃帝·치우蚩尤·형천刑天 심지어 치수 사업으로 이름나 있는 백곤伯鯀과 대우大禹를 탄생시켰다.

전설에 따르면 염제炎帝와 황제黃帝의 전쟁은 그 규모가 엄청나게 커서 보기만 해도 몸서리치게 된다. "염제는 황제와 어머니가 같지만 아버지가 다른 형제이며, 둘은 각각 천하의 반을 소유했다. 황제는 도를 행했지만 염제는 부덕하였으므로 둘은 탁록의 들판에서 전쟁을 했는데, 피가 강물처럼 흘러 절굿공이도 떠내려갈 정도였다."[38] 사건의 구체적인 경위와 내용으로 말하면 일반적으로 모두 물과 불의 전쟁이라 일컬어진다. 염제는 화공을 잘 사용했다. 일찍이 우레와 비를 주관하는 신인 황제는 천둥을 부리고 번개를 치는 비장의 솜씨를 발휘하고 많은 물을 이용해 염제의 이글거리는 불의 세력을 막아냈다. "싸움이 시작돼서 오래되자 황제와 염제는 각각 물과 불을 사용해서 공격했다."[39]

더 특이한 일이 있다. 전하는 이야기에 따르면 황제와 염제가 전쟁을 벌일 때는 "곰·큰곰·늑대·표범·스라소니·호랑이를 장수로 삼아 전열에 세우고 독수리·할단새[40]·매·솔개를 기수로 삼았다."[41] 호랑이, 표범, 곰과 큰곰 등은 제각

38 『역사繹史』 권5: 炎帝者, 黃帝同母異父兄弟, 各有天下之半. 黃帝行道而炎帝不德, 故戰於涿鹿之野, 血流漂杵.

39 『여씨춘추』 「탕병蕩兵」: 兵所自來久矣, 黃炎故用水火矣.(김근, 1: 313)

40 | 갈단鶡鷗은 할단새로 고서에 나오는 싸움을 잘하는 산새를 말한다.

41 『열자列子』 「황제黃帝」: 帥熊, 羆, 狼, 豹, 貙, 虎爲前驅, 雕, 鶡, 鷹, 鳶爲旗幟.

각 짐승 형상의 토템을 나타내는 휘장이라면, 황제족黃帝族이 연맹으로서 얼마나 대규모였는지 상상해볼 수 있다. 또한 독수리·할단새·매·솔개의 도안을 그린 기치는 마침 여항(위항) 반산(판산)의 대옥종大玉琮과 청옥 도끼 위에 그려진 새 형상의 문양과 서로 비교하여 참고해볼 만하다.

전쟁은 황제족의 승리로 끝나게 되었다. 염제족炎帝族의 살아남은 세력은 남쪽으로 쫓겨났고 존귀한 신분을 낮추어 모퉁이 한 구석에 몰린 황제의 신하가 되었다. 전쟁에서 이긴 뒤 황제도 베개를 높이고 아무런 걱정 없이 잠을 잘 수가 없었다. 염제와 벌인 전쟁의 여파가 아직 끝나지 않았기 때문이다. 이때 가장 먼저 일을 벌일 자는 명성이 널리 알려진 전쟁의 신 치우였다. 아울러 치우는 복수자의 신분으로 염제의 깃발을 치켜들고 실패했던 세력을 다시 불러 모아 하늘 신과 땅 신 사이에서 염제와 황제의 전쟁보다도 명성과 위세가 드높은 격렬한 전투를 치르게 되었다.

> 치우가 무기를 만들어 황제를 공격했다. 이에 황제는 응룡으로 하여금 기주의 들판에서 치우를 반격하게 했다. 응룡이 물을 모아두자 치우는 풍백과 우사에게 부탁하여 폭풍우가 거침없이 쏟아지게 했다. 이에 황제는 천녀인 발魃을 내려 보내니 비가 그쳤고 마침내 치우를 죽였다.(정재서, 323)
>
> 치 우 작 병 벌 황 제　　황 제 내 령 응 룡 공 지 기 주 지 야　　응 룡 축 수　　치 우 청 풍 백 우 사　　종 대 풍 우
> 蚩尤作兵伐黃帝. 黃帝乃令應龍攻之冀州之野. 應龍畜水, 蚩尤請風伯雨師, 從大風雨.
>
> 황 제 내 하 천 녀 왈 발　　우 지　　수 살 치 우
> 黃帝乃下天女曰魃, 雨止, 遂殺蚩尤.(『산해경』「대황북경大荒北經」)

이것은 중국 상고 시대의 신화 전설에서 희극성이 가장 풍부한 신들의 전쟁 중의 핵심 부분이다. 씨족 공동체 사이의 격렬한 충돌은 천신들끼리 비와 바람을 부르고 땅과 산이 뒤흔들리는 것처럼 격렬한 지구전인양 완전히 환상적으로 각색되었다. 비록 이야기에 나오는 풍백과 우사, 물의 신과 가뭄의 신 등이 지닌 구체적인 함의는 명확히 말하기 어렵지만, 그들의 매력은 바로 상상력의 날개를 타고서 사람을 아주 요원하고 신비한 옛 전쟁터로 데리고 가서 피가 흐르고 불

이 타는 시련을 겪어보게 했다는 데 있다.

치우가 죽은 뒤에 놀랍게도 목숨을 걸고 감히 황제와 최고신의 자리를 다툰 대단한 신이 있었는데, 그 주인공이 바로 형천刑天이다. 이른바 '형천'은 곧 머리를 베어낸다는 뜻이다. '천天'은 갑골문에서 ꝋ으로, 금문에서 ꝋ으로 표기되는데, 그중 ꝋ과 ꝋ은 모두 사람의 머리를 닮았다. 형천이 사람을 놀라게 할 행위는 그가 어떻게 꾀를 내서 황제와 싸웠는가에 있지 않고, 잔혹한 교전을 벌이다가 불행히 황제에게 머리를 베이고 난 뒤에도 그만두지 못하고서 다시 "젖꼭지를 눈으로 삼고 배꼽을 입으로 삼아 방패와 도끼를 들고 춤췄다."[42]는 데에 있다.

기록에 따르면 염제에게 일찍이 형천이라는 신하 한 명 있는데, 염제를 위해 악곡 「하모」(『노사路史』 「후기삼後紀三」)를 작곡한 바 있다.[43] 만약 이 형천이 곧 앞서 말한 저 형천이라고 한다면, 황제와 최고신의 자리를 다툰 영웅은 마땅히 앞서 말한 바와 같이 염제와 황제가 벌였던 전쟁의 역사적 사명을 이어가야 한다.

우禹의 치수 사업과 문명의 시작

물론 선사 시대의 가장 마지막 단계에서, 사람들은 오로지 근거지와 주도권을 다투는 전쟁에만 열을 올리지 않았다. 영웅 예찬도 단지 옛날 전쟁터에서 벌어졌던 격렬한 전투와 살기등등한 기세만으로 드러나지 않았다. 인류에게는 또 하나의 전쟁터가 있었으니, 그것이 바로 자연과 격투를 벌여야 했던 곳이다. 당시 중원의 대지에서 사람들이 마주했던 일은 세상을 집어삼킬 듯이 도

42 『산해경』 「해외서경海外西經」: (刑天與帝至此爭神, 帝斷其首, 葬之常羊之山.) 以乳爲目, 以臍爲口, 操干戚以舞.(정재서, 237)

43 「하모下謀」는 형천이 염제를 위해 지은 악곡 전체를 가리키는 말이고, 그 안에 「부리扶犁」 「풍수豐收」 등의 가곡이 있다.

도하게 흘러가는 한 바탕의 대홍수였다. 이에 옛 조상들은 우리에게 신화 전설 중 내용이 가장 풍부하고 다채로운 한 페이지를 남겼는데, 이것이 바로 우 임금이 물을 다스렸다는 대우치수大禹治水의 신화이다. 다만 첫 번째 홍수 신화인 여와가 하늘의 구멍을 기웠다는 여와보천女媧補天의 신화와 다른 점이 있다. 이때의 치수 신화는 영웅 시대에 있었던 피와 불의 흔적을 또렷하게 남겼다.

아래에 나오는 신화의 서곡은 바로 우禹의 아버지인 백곤伯鯀(또는 곤鯀)의 붉은 피와 불굴의 정신으로 새로운 장을 열게 되었다.

> 큰물이 일어나 하늘까지 넘쳐흐르자 곤이 천제의 저절로 불어나는 흙을 훔쳐다 큰물을 막았는데 천제의 명령을 기다리지 않았다. 천제가 축융에게 명하여 우산의 들에서 곤을 죽이게 했는데 곤의 배에서 우가 생겨났다. 천제가 이에 우에게 명하여 땅을 갈라 구주를 정하는 일을 끝마치게 했다.(정재서, 338)
>
> 홍 수 도 천 곤 절 제 지 식 양 이 인 홍 수 부 대 제 명 제 명 축 융 살 곤 어 우 교 곤 복 생 우
> 洪水滔天, 鯀竊帝之息壤以堙洪水, 不待帝命. 帝命祝融殺鯀於羽郊. 鯀復生禹.
> 제 내 명 우 졸 포 토 이 정 구 주
> 帝乃命禹卒布土, 以定九州.(『산해경』「해내경海內經」)

백곤은 하늘의 규칙을 어겨야 하지만 아랑곳하지 않고 신의 흙을 훔쳐서 홍수의 위기를 해결하려다가 마침내 목숨을 그 대가로 내놓게 되었다. 이야기를 통해 천신天神 사이에 이미 등급이 분명하게 나뉘어 있고 천제天帝는 부하에 대해 생사여탈의 대권을 가지고 있을 뿐만 아니라 제멋대로 살생의 파티를 크게 벌였다는 것을 쉽게 알 수 있다. 천상에서 신과 신 사이의 힘겨루기로 인한 충돌이 일어났는데, 이것은 땅에서 사람과 사람 사이에 일어나는 모순 투쟁의 축소판이다. 게다가 이러한 모순은 단지 씨족 공동체와 씨족 공동체 사이의 집단적인 살상만이 아니라 씨족 연맹 또는 씨족 공동체 내부 구성원 사이의 계급 충돌로 발전되었다.

물론 신화는 객관적인 생활을 반영할 뿐만 아니라 나아가 인류의 이상과 바

람을 담고 있다. 피살된 아버지 곤鯀의 혼백은 흩어지지 않고 다시 한 시대의 영웅 우를 낳아 아버지가 다하지 못한 사업을 이어나갔다. "곤의 복復에서 우를 낳았다."[44] 이 '복復'은 '복腹'의 가차자로 쓰인다. 『초사』「천문」에는 "백곤의 배에서 우가 나오니 도대체 어떻게 성군으로 바뀌었을까?"[45]라고 한다. 원래 "곤이 죽은 지 3년이 되도록 썩지 않아 오도吳刀로 몸을 가르니 황룡이 되었다.[46] "크고 날카로운(갈라진) 오도를 써서 우가 나왔다."[47] 황당한 이야기야말로 도리어 뒤엎을 수 없는 진리를 말하는지 모른다. 인류는 이처럼 앞에서 넘어지면 뒤에서 이어가는 식으로 마침내 자연이 주는 압박에 맞서 살아남고 발전하게 되었다.

따라서 곤의 죽음은 한 차례의 비극이 끝나고 커튼콜에 답례하는 것이 아니라 진짜 공연의 시작으로 우가 파란만장한 치수의 생애가 이어졌다. 단지 치수 이야기 안에 신화와 역사 전설의 복잡한 성분과 다중적인 줄거리 구성을 더 많이 섞어넣었을 뿐이다. 신화 계열에서 우는 아버지 곤을 이어서 목숨을 바치고 불굴의 정신을 발휘하여 천제가 준 신의 땅을 바꾸어 수많은 산이 이어져서 굽이치는 구주[48]의 대지로 일구어냈다. 『시경』에 우와 관련된 시가 있다. "참으로 저 남산을, 우가 다스렸다네."[49] "홍수가 아득하게 넘실거렸지만, 우가 세상의 땅을 정리하다."[50] 또 우는 응룡應龍이 꼬리로 땅에 선을 긋는 안내에 따라 천 리

44 『산해경』「해내경」: 鯀復生禹.(정재서, 338) | 복復이 복腹의 가차자로 간주되므로 이 구절은 "죽은 곤의 배에서 우가 생겨났다."는 뜻이 된다.

45 『초사楚辭』「천문天問」: 伯鯀腹禹, 夫何以變化?(유성준, 75) | 우의 탄생 설화와 관련해서 공유영(궁웨이잉)龔維英,「「天問」鯀禹傳說難點考釋」,『荊州師專學報』1996年06期 참조.

46 鯀死, 三歲不腐, 剖之以吳刀, 化爲黃龍. 출처는 곽박郭璞이 『산해경』을 주석하며 인용한 『개서開筮』이다. | 오도吳刀는 오나라에서 만든 칼로 날이 날카로운 특징으로 소문이 났다.

47 大副之吳刀, 是用出禹. 출처는 당 서견徐堅 등이 편찬한 『초학기初學記』에 인용된 『귀장歸藏』이다.

48 | 구주九州는 상고 시대와 『서경』에서 중국의 전역을 아홉 지역으로 나눈 행정 구역을 가리킨다. 중국의 별칭으로 쓰이기도 한다.

49 『시경』「소아小雅·신남산信南山」: 信彼南山, 維禹甸之.(성백효, 하: 126)

50 『시경』「상송商頌·장발長發」: 洪水芒芒, 禹敷下土方.(성백효, 하: 426)

로 이어지는 강하의 물길을 트고 파냈다.

『초사』에 이와 관련된 시가 있다. "응룡이 어떻게 길을 그었을까? 강과 바다가 어떻게 지나갈까?"[51] 홍수의 괴수를 제압하기 위해, 우는 일찍이 머리가 아홉 개에 뱀의 몸을 한 물의 괴물 상요相繇를 죽였다.[52] 산을 뚫고 길을 내기 위해 우는 황웅黃熊으로 변신했다. 그의 부인 도산녀塗山女가 그 모습을 보고 놀라 달아나다 몸이 돌로 변해버렸다. '계啓' 또는 '개開'로 불리는 우의 아들은 바로 이처럼 천지가 찢어지는 듯 신기하고 놀라운 광경 중 태어났다.[53]

역사와 전설의 계열에서 우는 씨족 연맹에서 추대된 치수治水 사업의 지도자이다. 그는 치수의 깃발을 세우고 서로 다른 씨족과 씨족 공동체에서 온 많은 사람과 물자를 진두지휘했다. 그는 늘 병사들의 선두에 자리할 뿐만 아니라 바쁜 준설 작업 중에 "자기 집 앞을 세 차례 지나쳤지만 들어가지 않았다."[54] 게다가 우는 막강한 권력과 명성을 가지고 있어 각 지역의 수령들이 치수의 좋은 방책을 토론하는 자리에 방풍씨防風氏가 늦게 도착하자 그 책임을 물어 사형에 처했다. 전하는 말에 따르면 방풍씨는 몸집이 좋고 키가 커서 관절 하나가 "마차를 가득 채울 정도였다."[55]

정리하자면 치수 설화는 영웅을 찬양하는 시대이고 '피와 불'(싸움)을 예찬하는 시대로, 영웅들은 바로 이 피가 튀고 불이 흩날리는 과정 중에 태어났고 활동했다. 실패와 성공 여부와 상관없이 영웅들은 모두 불굴의 영혼, 장렬한 위업, 앞에

51 『초사』「천문」: 應龍何畫? 河海何歷?(유성준, 75)

52 『산해경』「대황북경大荒北經」| 共工之臣名曰相繇, 九首蛇身, 自環, 食于九土. …… 禹湮洪水, 殺相繇.(정재서, 322) | 지은이가 상요相繇를 상류相柳로 표기한 것을 바로잡아 옮겼다.「해외북경海外北經」에는 동일 대상이 상류씨相柳氏로 나온다(정재서, 245). 곽박의 주석에 따르면 상요와 상류는 같은 존재로 보인다.

53 출처는 『한서漢書』「무제기武帝紀」의 안사고顏師古 주석이다.

54 『맹자』「등문공滕文公」상4: 當是時也, 禹八年於外, 三過其門而不入.(박경환, 137) | 같은 이야기가 「이루」하29에도 나온다. 禹稷, 當平世, 三過其門而不入, 孔子賢之.(박경환, 216)

55 『국어國語』「노어魯語」하 참조. | 昔禹致羣神於會稽之山, 防風氏後至, 禹殺而戮之, 其骨節專車, 此爲大矣.(신동준, 190)

서 쓰러져도 뒤에서 이어가는 정신으로 사람들에게 숭고한 미감을 선사한다.

피와 불의 투쟁은 도리어 원시에서 문명으로 돌진하며 문을 여는 소리이기도 하다. 이성의 빛을 추구하는 '문명'은 도리어 사람과 사람 사이의 학살, 유혈을 수반하여 도래하는데, 이것은 사람의 의지로는 바꿀 수 없는 역사의 변증법이기도 하다. 우의 아들 '계啓'가 바위를 가르고 세상에 나타난 그 순간을 맞이하여, 참신한 시대도 "응·애응·애 울며 태어나게 되었다."

생각해볼 문제
◉

1. 중국이 부계 시대에 들어서고 난 후 신화와 전설의 주제와 내용을 이야기해보자.
2. 전쟁과 영웅 신화는 어떠한 심미 특징을 드러내고 있는가?

제2장

하상夏商 시절의
무사巫史 예술

BC 21세기에 한 차례의 대홍수가 일어난 뒤 원시 인류는 낙후되고 외진 곳에서 고생스럽게 걸어온 발걸음을 멈추고 중원 지역의 각 지역에 있던 씨족 공동체를 대우大禹의 지도 아래에 집중시켜 국가적 특징을 지닌 중화 민족의 왕조, 즉 하夏가 물 다스리기를 한 이후에 탄생하게 되었다. 하의 계자啓子가 아버지의 지위를 이어받으면서 이로부터 '가천하家天下'의 서막이 열렸다. 개별 지역의 씨족 연맹과는 확연하게 구별되는 국가 체제로서의 하 왕조는 일찍이 '갑옷을 발명했고[作甲]' '원토(교도소)를 만들었고[作園土]'[1] 이미 군인·교도소·형벌 등의 국가 기구와 체제들을 갖추고 무력과 정치 수단으로 끊임없이 자신의 판도를 넓히고 견고히 다졌다.

BC 17세기에 은상殷商인은 하를 대신하여 지배권을 장악하고서 인류 진화의 길을 문명 시대를 향해 한 걸음 더 나아가게 했는데, 가장 중요한 표지가 갑골문[2]의 출현이다. 이 때문에 상商나라는 역사 시대가 되었다. 문자의 창조와 사용은 인류가 자연에 피동적으로 대처하던 방식에서 주동적으로 자연 규율을 발견하여 이용하는 방향으로 바뀌었다는 증명이다. 물론 최초의 발견과 사용 단계에서는 무술[3]과 점복의 유치하거

1 『묵자墨子』「비악非樂」에 갑옷을 만든 이야기가, 『국어國語』「노어魯語」에 감옥을 만든 이야기가 나온다.

2 갑골문甲骨文은 복사로 불리며 거북의 껍질과 짐승 뼈에 새겨진 문자를 가리키며 주로 하남(허난) 안양(안양)安陽 은허(인쉬)殷墟에서 출토되었다. 갑골문은 중국 상나라 후기 왕실이 점을 쳐서 그 내용을 기록하는 데 사용한 문자이다.

3 무술巫術은 세계의 각 지역에 광범위하게 존재하는 준 종교 문화 현상 중의 하나로 초기 원시 사회에서 생겨났다. 통상적으로 일정한 의식을 거친 뒤에 상상 중의 어떤 신비한 역량을 이용하고 조종하여 인류 생활과 자연 현상에 영향을 끼치려는 목표에 도달할 수 있었다. 무술의 의식은 대부분 상징성을 채용하는 가무 형식으로 공연되었고, 무술의 마력을 가진 것으로 여겨지는 실물 또는 주문을 사용했다. 무당은 사람의 상상 중에 사람과 신, 하늘과 땅을 소통할 수 있는 특수한 인물로 여겨졌는데, 무술 활동을 주재하는 일을 전문적으로 맡았다.

나 심지어 황당무계한 '논리'의 기현상 속에 머물러 있었다. 아울러 당시는 이미 상당히 성숙한 청동기[4] 시대에 접어들어 종鐘과 정鼎으로 대표되는 청동기 제품이 제련 기술과 공예 제작의 수준면에서 상당히 높이 향상되었다는 것을 보여준다.

이 외에도 핏방울이 뚝뚝 떨어지는 학살과 순장도 있다. 사유제의 발전으로 인해 인류 공동체는 한 단계 더 나아가 사회 등급의 경계를 세웠고, 귀족과 노예의 관계가 형성되면서 인류 문화사에서 깔보고 억압하며 사람이 사람을 노예로 부리는 비극을 상연하게 되었다. 양대 계급의 진영은 하夏나라에 비해 한층 더 명랑해졌고 상왕商王과 '왕족'이 통치 계급의 주체가 되었다. 상왕과 비교적 소원한 동성과 이성의 귀족은 각 지역의 '방백邦伯' '후전侯田'을 포함하여 '백성百姓'(복사卜辭에서는 다생多生(姓)으로 일컫는다), 즉 공동체의 기초 역량이 되었다.[5] '중衆' '중인衆人' '다강多羌' 등은 피지배자를 구성하였고, 대량의 전쟁 포로는 의심할 바 없이 다른 사람에게 착취당하는 노예가 되었다. 상왕은 강대한 군대, 즉 삼부三阜를 보유할 뿐만 아니라 복사卜辭에서 벌伐(머리를 베어냄)·묵墨·의劓·궁宮·월刖[6] 등 다양한 형벌의 이름을 확인할 수 있는데 냉혹하게 사람을 관리하는 수단은 이미 '법'의 형식을 부여받았다.

물론 최초의 왕권 통치 체제로서 하夏나라건 상대商나라건 가리지 않

4　청동기青銅器는 동기銅器라고 약칭되며 동銅과 은銀 등의 금속을 사용한 합금으로 주조된 기물이다. 청동기는 신석기 시대에 최초로 생산되고 상대에 전성기에 이르렀으며 서주 시대까지 여전히 성행하였다. 상나라 동기는 대략 예기·병기·식기·공구·차마기 등으로 나누어진다.

5　｜백성百姓은 오늘날의 보통 사람 또는 시민이 아니라 귀족을 가리킨다. 당시 귀족이 되어야 성을 가질 수 있고 나머지는 성이 없었다.

6　｜후대 형법에서 오형五刑으로 정착하게 되는데, 벌은 죄인의 머리를 베어내던 형벌이고, 묵은 죄인의 얼굴에 먹줄로 죄명을 새기던 형벌이고, 의는 죄인의 코를 베던 형벌이고, 궁은 생식기를 거세하는 형벌이고, 월은 월각刖脚이라고도 하며 발꿈치를 베는 형벌이다.

고 모두 원시 공동체의 조직에서 귀족 특권의 사회로 넘어가는 과도기의 흔적을 뚜렷하게 가지고 있었다. 하나라가 늘 직면했던 두드러진 문제는, 예컨대 하계夏啓와 유호씨有扈氏 사이에 있었던 '감의 전쟁'[7], 동이東夷 후예后羿의 '탈하정奪夏政'[8], 아니면 씨족 공동체의 전쟁이었다. 국가 기구 중 고문과 자문을 맡은 관리는, 예컨대 '삼노오경三老五更' '사보四輔' '사악四嶽'인데, 실제로 하나라와 동맹을 맺은 씨족 공동체의 수령이다. 따라서 하나라의 왕은 주로 그들을 '아버지로 섬기거나' '형으로 섬겼다.' 상나라의 왕위 세습제 중 적장자嫡長子 계승제는 아직까지 확실히 정립되지 않았고, 아버지가 죽으면 아들이 뒤를 잇거나 형이 죽으면 동생이 뒤를 잇는 제도를 실행했다. 부락에서 직접 확대되어 나타난 방국 부락[9]의 세력은 상나라가 정치 활동을 하던 내내 커다란 영향을 미쳤다.

하상夏商의 심미 문화는 이처럼 원시에서 문명으로 나아가는 과도기 단계에서 모습을 드러냈다. 과도기는 앞뒤 요소의 교체·혼합·변천을 의미할 뿐만 아니라 이로부터 생겨난 다원적 문화의 정신과 현상의 존재를 의미하기도 한다. 한편으로 백만 년 이상의 생존 투쟁을 거치면서

7 | 감甘의 전쟁은 하나라와 유호씨 사이에 일어났던 전쟁을 가리킨다. 하나라의 시조인 우가 죽고 익益이 그 뒤를 이었지만 왕위가 결국 우의 아들 계로 이어졌다. 유호씨가 하나라의 왕위 승계에 불만을 품고 반기를 들자 계와 감甘에서 전쟁을 하게 되었다. 『서경』 「감서甘誓」는 감 전쟁을 앞두고 하나라의 계가 하는 연설문이다. 감의 전쟁은 『사기』 「하본기」에 자세하게 나온다. 사마천, 김영수 옮김, 『완역 사기 본기』 1, 알마, 2010; 4쇄, 2013, 281~283쪽 참조.

8 | 하나라의 계가 무능한 왕으로 별다른 리더십을 보이지 못하고 죽자 태강太康이 그 뒤를 이었지만 다섯 형제들이 태강에게 반기를 들어 하나라의 국정이 혼란스러웠다. 후예가 이 틈을 타서 하나라의 정통성을 상징하는 솥을 탈취하는 일이 일어나게 되었다.

9 | 방국方國은 갑골문에서 '○方', '方○'의 이름이 나오면서 실체가 밝혀진 상나라의 정치 세력을 가리킨다. 방국은 특정 지역의 나라를 가리키거나 중원의 나라에 구별되는 나라를 가리키기도 한다. 이 때문에 상나라를 방국方國 연맹으로 보거나 중원의 고국古國과 방국의 연합체로 보기도 한다.

인류는 이미 자연과 혼연일체의 상태로부터 분화되어 인간다운 행위를 의식하기 시작하여 자연을 이용하려는 욕망과 사회를 유지하려는 수요가 폭증하게 되었다. 다른 한편으로 아직 인류는 진정으로 성숙한 상태를 향해 나아가지 못하고 여전히 아득한 황야에서 세계를 이용하고 통제할 수 있는 길을 찾고 있었다. 이러한 길을 찾아내기에 앞서 원래부터 가지고 있던 신령神靈 관념은 여전히 뇌리를 맴돌았고, 종잡을 수도 없고 파악할 수도 없는 자연의 심오한 역량은 최고신의 주재자, 즉 제帝로 간주되었고 희망의 근원이 되었다.

따라서 이 시대는 무巫와 사史의 활동이 뒤섞인 시대라고 할 수 있다. '무'는 사람과 신 사이를 연결하는 특수한 매개자로서 신령의 기쁨을 사고 신의 뜻을 탐지하고 앞으로 해야 할 행동을 지시하며 인류를 위해 행복을 도모하는 신의 지혜를 지닌 인물이다. 무는 과도기적 성질, 즉 인간이 신에게 영향을 끼쳐서 자연을 지배하고 자기의 운명을 파악하는 특성을 가장 전형적으로 구현했다. '사史'는 처음에 문자를 새기거나 그려서 점복의 임무를 맡았으며 무와 거의 차이가 없었다. 즉 사는 무와 마찬가지로 신의神意의 현현을 기록하고 분석했고, 단지 훗날의 발전 과정에서 인위적인 노력의 성분이 나날이 늘어났을 뿐이다. 무와 사는 바로 이러한 하상夏商의 과도기에 나타난 특수한 문화 현상을 보여주는 하나의 상징이다.

하상 시대의 신비하고 화려하며 상징적인 각종 심미 현상은 무와 사가 교차하는 특정한 문화 분위기 속에서 생겨났다.

많은 것이 장관이다[10] :
전설을 담은 하나라의 그릇 조각과 악무

하나라는 개별 씨족 연맹을 자신의 통제 아래로 집중시켰는데, 그 심미 문화는 가장 먼저 사람들에게 웅장하고 기이한 기운으로 천하를 거느릴 수 있다는 느낌을 갖게 했다.

구정九鼎 : 원방도물遠方圖物 과 구주의 통일

역사 기록에 따르면 하夏·상商·주周 세 나라는 국가의 정권을 상징하여 다음 나라로 전해지는 보물, 구정九鼎을 가지고 있었다. 이후에도 구정은 줄곧 국가의 권력을 장악한 자의 영광이 되었고, '문정중원問鼎中原'[11]은 천하의 패권을 다

10 "以衆爲觀." | 『여씨춘추』「치악侈樂」에 나오는 말로 많은 것을 장관으로 간주하는 심미 사고를 보여주고 있다. 많다는 것은 많은 것을 가진 권력을 나타내고 나아가 그 권력이 강력하고 지배가 탄탄하다는 것을 상징한다고 할 수 있다.

11 | 노나라 선공 3년(BC 606)에 초나라 장왕莊王이 북쪽으로 진출하여 낙양의 남쪽 교외에서 주나라 정왕定王의 사신에게 구정의 경중을 물었다. 주나라가 당시 국력은 약해졌어도 천자의 나라였는데, 장왕은 제후 신분임에도 왕으로 자처하며 미래의 천자를 꿈꾸려는 욕망을 드러냈다. 사신은 초점이 덕德에 있지 솥에 있지 않다며 장왕이 무엇을 힘써야 하는지 대답했다.

투는 대명사가 되었다. 이처럼 늘 '시비를 일으키던' 구정은 전하는 이야기에 따르면 하나라 우가 치수 사업을 끝내고 구주九州를 확정하고 난 뒤 주조하여 구주가 하나로 합쳐져서 중원의 대지가 이미 통일된 왕권의 시대로 접어들게 되었다는 것을 상징한다.

『좌전』은 이 상황을 다음과 같이 전하고 있다. "옛날 하나라 쪽에 덕행이 있을 때에 먼 지역의 나라들은 산천과 기이한 사물을 그려서 보고하고 구주의 우두머리들에게 쇠를 바치게 하여, 구정을 주조하며 사물의 형상을 새겨넣으니 온갖 물상物象이 남김없이 갖추어져 백성들로 하여금 귀신과 괴물을 식별하게 했다. …… 그리하여 상하가 서로 화합하여 하늘의 보살핌을 입게 되었다."[12] 또한 『사기』「봉선서」에서는 더 직접적으로 말하고 있다. "우는 구주의 우두머리에게 쇠를 거두어들여 구정을 주조하여, 희생을 삶아서 상제와 귀신에게 제사지냈다."[13] 구정은 동을 주조하여 완성되었을 뿐만 아니라 '온갖 사물'의 형상을 새겨넣어서 신의 가호를 입고 액막이를 하는 종교적 힘을 가지고 있다는 것을 알 수 있다.

하나라는 일찍이 사정이 복잡하게 뒤섞여 분명히 구별할 수 없는 시대로 받아들여졌다. 1959년 하남(허난) 언사(옌스)偃師 이리두(얼리터우)二里頭 유적이 발견된 이래로 다년간의 발굴과 연구를 거치면서 학술계는 이미 널리 이리두(얼리터우) 문화를 하나라 문화의 우선 대상으로 간주하고 있다. 이리두(얼리터우) 문화에 따르면 당시 수공업과 농업은 이미 분화되었을 뿐만 아니라 수공업에서 구리의 주조, 도기의 제작, 옥의 연마, 뼈의 가공 등 이미 전문적인 분업이 나타났다는 것을 알 수 있다. 아울러 여기서 청동 용기인 동작[14]도 발견되었다.ㄱ

12 『좌전』선공宣公 3년: 昔夏之方有德也, 遠方圖物, 貢金九牧, 鑄鼎象物, 百物而爲之備, 使民知神姦. …… 用能協於上下, 以承天休.(신동준, 1: 444~445) | 원방도물은 이중위관以衆爲觀과 함께 왕이 많은 것을 가질 수 있다는 점을 상징하고 있다.

13 『사기』「봉선서封禪書」: 禹收九牧之金, 鑄九鼎, 皆嘗亨鬺上帝鬼神.(정범진 외, 2: 213)

14 | 동작銅爵은 청동으로 만든, 다리가 세 개 달린 고대 술잔을 가리킨다.

<그림 2-1> 동작銅爵 _하남(허난) 이리두(얼리터우) 출토.

림2-1 이 밖에 방울·창·화살촉·도끼·칼·송곳·낚싯바늘 등의 청동으로 만든 악기·병기·공구 등이 보이는데, 이 시대가 이미 청동기 시대로 들어섰다는 것을 보여준다.

청동기의 문양으로 말하면 몇 가지 출토된 청동기에 한정해서 대부분 소형의 실용 물건이고, 윗면에 문양이 새겨진 경우가 아직 없었다. 이리두(얼리터우)에서 출토된 옥기 등의 예기와 장식품을 보면 문양 공예는 비교적 성숙한 수준까지 도달했다. 그중 병형柄形 (자루형) 옥기는 상·중·하 세 조의 짐승 얼굴의 무늬를 한 수면문獸面紋이 새겨져 있는데, 세 부분 사이는 두 조의 꽃잎 무늬로 된 화판문花瓣紋으로 꾸며져 있고, 짐승 얼굴은 단선과 부조를 결합하여 새겨져 있고 선의 흐름이 꽤나 거침이 없고 자연스럽다. 또

<그림 2-2> 수면동양옥패식獸面銅鑲玉牌飾 _하남(허난) 언사(옌스) 이리두(얼리터우) 출토.

구리에 짐승 얼굴이 장식된 수면동패식獸面銅牌飾은 200여 조각의 터키석을 박아넣어 제작되었다. 이것은 지금까지 알려진 구리에 옥을 상감해 만든 제품 중 가장 이른 것으로 정교하고 아름답게 제작되어 당시의 아주 높은 공예 수준을 보여준다.그림 2-2

하나라 사람들은 이러한 수준을 바탕으로 구목[15]이 바친 쇠(구리)를 모아 구정을 주조했다는 전설이

15 | 구목九牧은 구주九州를 다스리는 우두머리를 가리킨다. 여기서 구목은 하나라가 관할하는 지역의 행정적 지도자와 군사적 사령관을 나타낸다.

있는데, 아무 근거가 없는 이야기가 아닐 것이다. 이전의 씨족 공동체 시대에 권위를 상징하는 옥종玉琮과 휘장 도안이 이미 대량으로 나타난 점에 비추어보면, 이후의 은상殷商은 이미 매우 높은 수준의 청동 예기를 가지고 있었고 여러 지방을 관할하던 하나라는 온힘을 다해 당시 최고의 수준을 대표하는 동정을 주조했다. 그들은 개별 지역의 휘장과 여러 지역의 기이한 사물을 집중적으로 그린 과정을 통해 같은 뿌리의 일통一統 왕권이 마땅히 도리에 맞는 것을 분명히 보여주었다.

이 때문에 구정은 무엇보다도 먼저 인류가 하나의 새로운 역사 단계, 즉 연맹 국가의 체제에 들어섰다는 상징이 된다. 이른바 '원방도물遠方圖物'은 아마 왕조가 관할하던 구주의 개별 나라에 있던 짐승 모양의 도안 장식 또는 토템을 다양한 정기鼎器(솥 그릇)의 표면에 개별적으로 주조했을 것이다. 이러한 정기의 조합은 바로 연맹의 큰 기치였다. 물론 정복자가 있다면 피정복자가 있기 마련이다. 승리자의 긍지를 드러내기 위해 아마도 도안 장식 중에 정복당했거나 소멸당한 씨족 공동체와 씨족의 토템을 표시했을 수 있다. 이것은 '신간神姦'을 구분하게 한다. 이로부터 "온갖 물상物象이 남김없이 갖추어진" 화면 세계는 바로 인간 사회의 집단 관계가 변천한다는 것을 확실히 보여주고 있다.

구정의 종교 기능은 신의神意와 왕권을 섞어서 짠 문화 특징을 구현하고 있다. 앞에서 살펴보았듯이 『좌전』에서 "상하가 서로 화합하여 하늘의 보살핌을 입게 되었다."고 말했고, 『사기』에서 "희생을 삶아서 상제와 귀신에게 제사지냈다."고 말했다. 이것은 모두 구정이 왕권의 상징일 뿐만 아니라 상제와 귀신에게 제사지내는 예기이기도 하다는 것을 강조하고 있다. 이러한 제례祭禮가 이전과 다른 점이 있다면, 여러 지역의 토템이 하나의 제단 위에 모여 있지만 제사지내는 대상은 더 이상 개별적인 씨족의 하늘과 땅의 신이 될 수 없다. 이때 제례는 지상의 왕권이 확립되자 하늘과 신이 하나의 뿌리라는 천신일원天神一元, 즉 상제의 관념도 마침 형성되고 있었다.

하나라계(啓)의 춤에서 걸(桀)의 음악까지

하나라 예술과 관련된 전설 중에 대형 악무[16] 작품으로 〈대하大夏〉가 있다. 『여씨춘추』「고악」에 따르면 "(우가) 고요皐陶에게 명령하여 〈하약夏籥〉 9장을 창작하게 했다."[17]고 한다. 〈하약夏籥〉이 곧 〈대하大夏〉이다. 이름으로부터 〈하약〉을 연주하는 중요한 악기(또는 무구舞具를 포함한다)는 마땅히 '약籥', 즉 일종의 갈대 또는 대나무 관으로 만든 취주吹奏 악기이다. 악가와 악무는 9장으로 공연해야 했으므로 '구성九成'이라 불렀다.

『예기』「명당위明堂位」에도 〈대하〉의 공연 형식과 관련된 묘사가 있다. "머리에 피면을 쓰고 하반신에 소적을 입고 상반신은 몸통을 드러내고서 〈대하〉를 춤춘다."[18] 쉽게 풀이하면 머리에 털모자를 쓰고 하반신에 하얀 치마를 두르고 상반신을 드러내는 식이니, 춤의 모양새가 상당히 거칠고 소박한 셈이다. 이 작품은 훗날 대대로 궁정에서 자주 공연되는 중요한 레퍼토리가 되었고, 또 "〈하〉를 춤추고, 천자는 팔일무를 춘다."[19]의 규정이 생겨났다. 주나라는 특별히 〈대하〉의 춤으로 산천 귀신에게 제사지냈다. "〈유빈蕤賓〉을 연주하고 〈함종函鐘〉을 노래하고 〈대하大夏〉를 춤춰서 산천의 귀신에게 제사지낸다."[20] 오吳나라 공자 公子 계찰季札은 노나라에서 음악 공연을 관람하며 〈대하〉에 감탄한 적이 있다. "아름답습니다! 부지런하고 덕행을 크게 떨치니, 우가 아니면 그 누가 덕을 닦을 수 있을까요?"[21]

16 악무는 음악 반주가 있는 무용이다. 주로 제사 의식과 각종 전례에 사용되는 대규모의 음악 가무를 가리킨다. 『주례』「춘관春官·대사악大司樂」에 따르면 "악무로 국자國子를 가르쳤는데 〈운문雲門〉 〈대권大卷〉 〈대함大咸〉 〈대소大韶〉 〈대하大夏〉 〈대호大濩〉 〈대무大武〉를 춤추었다."라고 한다.

17 『여씨춘추』「고악古樂」: (禹)命皐陶作爲〈夏籥〉九成, 以昭其功.(김근, 1: 252)

18 『예기』「명당위明堂位」: 皮弁素積, 裼而舞〈大夏〉.

19 『곡량전穀梁傳』 은공隱公 5년: 舞〈夏〉, 天子八佾.

20 『주례』「춘관春官·대사악大司樂」: 奏〈蕤賓〉, 歌〈函鐘〉, 舞〈大夏〉, 以祭山川.

21 『좌전』 양공襄公 29년: 美哉! 勤而不得, 非禹其誰能修之?(신동준, 2: 396) | 지은이는 '부不'를 '비조'의 뜻으로 풀이하고 있다.

이 작품은 아마도 애초에 치수의 성공을 축하하기 위해 공연되었던 단체 악무였을 것이다. 주나라는 〈대하〉를 전문적으로 산천의 제사에 사용하였는데, 물길을 다스리고 대지를 정비한 특별한 의미를 높이 샀을 것이다. "상반신을 드러내고 대하를 춤추는" 정경과 '팔일'[22]의 규정을 보면 당시 이 악무가 치수 정경을 나타내는 춤의 형태와 군중이 일어나 춤추던 규모를 상상할 수 있다. 모방적 특성과 거칠고 야만적인 춤의 풍격은 의심할 바 없이 원시 씨족 시대에 추었던 집단 악무의 풍격을 지니고 있다. 또 웅대한 장관이 이루는 규모와 우두머리의 찬양을 주 내용으로 하는 구성은 참신한 왕권 국가의 탄생을 미리 보여주고 있다.

하 왕조를 개국한 하계夏啓와 관련해서 천하를 얻은 음악인 〈구변九辯〉과 〈구가九歌〉의 이야기가 있다.

> 서남해의 밖, 적수의 남쪽, 유사의 서쪽에 사람이 있는데, 두 마리의 푸른 뱀을 귀에 걸고 두 마리의 용을 타고 있으니 이름을 하후개夏后開라고 부른다. 개는 세 차례 하늘에 올라가 천제의 손님이 되어 놀다가 〈구변〉과 〈구가〉의 음악을 얻어 가지고 지상으로 내려왔다. 이 천목의 들판은 높이가 2천 길이다. 개가 여기서 처음으로 〈구소〉를 노래했다.(정재서, 315)
>
> 서 남 해 지 외 적 수 지 남 유 사 지 서 유 인 이 량 청 사 승 량 룡 명 왈 하 후 개 개 상 삼 빈 어 천
> 西南海之外, 赤水之南, 流沙之西, 有人珥兩靑蛇, 乘兩龍, 名曰夏后開. 開上三嬪於天,
>
> 득 구 변 여 구 가 이 하 차 천 목 지 야 고 이 천 인 개 언 득 시 가 구 초
> 得〈九辯〉與〈九歌〉以下. 此天穆之野, 高二千仞, 開焉得始歌〈九招〉.(『산해경』「대황서경大荒西經」)

『산해경』에 나오는 하후개夏后開는 곧 앞에서 말한 하후계夏后啓이다. 〈구변〉과 〈구가〉는 고대 악곡의 이름으로 훗날의 작품 『초사』에도 그대로 사용되고 있

22 팔일八佾은 천자가 공연할 수 있는 무용 대열의 칭호이다. 연출에 참가하는 악인은 8명씩 한 줄로 늘어서 1일佾을 이루고, 8일은 8렬을 만들어 모두 64명이 공연하는 무용의 규모를 이룬다.

다. 〈구초九招〉는 고대의 문헌에 자주 거론되는 〈구소九韶〉인데, 또는 한 글자로 〈소韶〉라 불리기도 한다. 『초사』「이소離騷」에 "〈구가〉를 연주하고 〈소〉를 춤춘 다."[23]라는 시 구절이 나온다. "세 차례 하늘에 올라가 천제의 손님이 되다."[24]라 고 하는데, 이는 사실상 〈구변〉과 〈구가〉의 음악이 '천악天樂'의 신성성을 가진 것으로 과장하고 있다. 따라서 이 음악은 당연히 보통의 작품일 리가 없고, 분 명 인간과 신 사이를 소통시키는 무가巫歌이자 무무巫舞이다. 『초사』「구가」는 바로 신에게 제사지내는 악곡이다.

용을 타고 하늘을 오르는 것은 단지 상상의 언어에 지나지 않지만 실제 상 황은 하계가 용을 타고 날아오르는 춤의 모습을 나타낸다. 이에 대한 『산해경』 「해외서경」의 기술이 더욱 전형적이다. "대락의 들판에서 하후계가 〈구대九代〉 를 추었는데, 두 마리의 용을 타고 오색 구름이 세 층을 이루어 머리 위를 덮었 다. 왼손에 깃 일산을 들고 오른손에 옥고리를 쥐고, 옥황을 띠에 장식했다."[25] 〈구대〉는 아마 〈구초九招〉이거나 또는 진몽가(천명자)가 말하는 〈구예九隸〉일 것이 다. 예隸는 '손'(又＝手)으로 소의 꼬리를 쥐고 있는 모양이다.[26] '예翳'는 '도翿'로 새 깃을 모아 아래로 늘어뜨린 춤 도구이다. 춤꾼이 '조예操翳'의 동작을 한 것 은 분명 "오색 구름이 세 층을 이루어 머리 위를 덮은 모양"을 상징한다. '환環'과 '황璜'은 각각 중간이 비어 있는 옥구슬이고 반원의 옥구슬로, 이들은 모두 정확 히 당시의 무속 활동에서 신의 가호를 누리던 물건과 액막이를 하던 물건이다.

아버지의 지위에 취임하여 처음으로 '가천하家天下'의 왕조를 일으켰으니 하 후계는 이미 한 국가의 군주이다. 이와 동시에 그는 스스로 깃 일산을 들고 옥 구슬을 쥐고서 대대적으로 신비한 무술의 가무를 공연하여 무당의 역할을 맡

23 『초사』「이소離騷」: 秦〈九歌〉, 而舞〈韶〉兮.

24 『초사』「이소」: 上三嬪(賓)於天.

25 『산해경』「해외서경」: 大樂之野, 夏后啟於此儛〈九代〉, 乘兩龍, 雲蓋三層. 左手操翳, 右手操環, 佩 玉璜.(정재서, 235)

26 진몽가(천명자)陳夢家,「상나라의 신화와 무술商代的神話與巫術」,『燕京學報』第20期, 北京: 燕京 大學, 1936.

100

왔다. 이것은 인류 사회가 조기 씨족에서 국가로 넘어가는 과도기 단계인 '무당이 국왕을 겸하는' 독특한 문화 현상을 전형적으로 반영하고 있다.

하나라의 첫 번째 군주인 하계가 가무에 '푹 빠진' 일은 서로 멀리 떨어져 있지만 영향을 미치게 되는데, 하나라 마지막 군주 하걸夏桀과 관련된 전설 중 상당 부분 음악과 가무를 다루고 있다. 『관자』 「경중갑」에는 걸이 가무를 즐긴 상황을 다음처럼 전하고 있다. "삼만 명의 여악女樂이 있어서 새벽부터 궁궐 정문에서 떠들어대고 음악 소리가 온 거리에 가득했다."[27] 『여씨춘추』 「치악」에는 "하의 걸 임금과 은의 주 임금은 사치스러운 음악을 즐겼는데 큰 북·편종·편경·피리·퉁소 등의 악음을 구성하며 큰 것을 아름답게 여기고 많은 것을 장관으로 여겼다."[28]고 한다.

하우가 〈대하大夏〉를 남긴 유산을 잇고, 하계가 마음껏 가무를 즐기던 열정을 이어받았으니 후대 하나라의 음악은 이전과 마찬가지로 방대한 규모와 성행하던 모습에서 특징을 드러냈다. 이전과 다른 점은 더 이상 군중성을 담아내는 단체 공연도 아니고 국왕이 무당을 겸하여 직접 무대에 오르는 것이 아니라 '여악女樂'의 출현에 있다. 이것은 이미 전문적으로 음악과 무용에 종사하는 인물이 이미 집단에서 분리되어 나왔다는 것을 의미한다. 또 사회 공리적 의미가 강했던 원시 음악 예술이 어느 정도 심미적 가치를 지닌 음악 활동으로 발전하기 시작했다는 것을 나타낸다.

중화 민족의 역사에서 천하 일통의 왕조 국가로서 하나라는 '원방도물遠方圖物'의 방식으로 '모든 사물'의 형상을 수집하여 구리 그릇에 조각하고 대규모의 음악 가무를 공연하여 '많은 것을 장관으로 여기는' 이중위관以衆爲觀의 심미 기풍을 보여주었다. 이것은 선사 시대를 뛰어넘어 새로운 역사의 기원으로 들어설 때 생겨나는 완전히 새로운 경관이다. 거칠고 신비하고 집단적인 특성은 원시

27 『관자』「경중갑輕重甲」: 女樂三萬人, 晨噪於端門, 樂聞於三衢.
28 『여씨춘추』「치악侈樂」: 作爲侈樂, 大鼓, 鐘, 磬, 管, 簫之音, 以鉅爲美, 以衆爲觀.(김근, 1: 232)

씨족 시대의 야성이 남긴 유산을 여전히 가지고 있다. 또한 여악의 출현은 새로운 예술의 요소가 출현하고 증가하는 모습을 분명히 보여준다. 하계는 군주이면서 무당을 겸했는데, 이것은 씨족에서 국가로 또는 원시에서 문명으로 발전해가는 과도기 단계의 상징이라 할 수 있다.

제 **2** 절

갑골문: 문화 기호,
서면 문학과 선의 예술

갑골문의 위대한 발견[29]으로 인해 은상殷商은 단지 후대의 역사 기록과 전설로만 어렴풋이 알아오던 역사를 매듭짓게 되었다. 갑골문은 당시 사람들의 활동과 심리를 밝혀줄 뿐만 아니라 동시에 체계적이고 조직적인 문자로서 그 자체가 곧 하나의 참신한 '작품'이기도 하다.[그림 2-3] 그 내용은 문자 시가와 산문 문학의 첫 번째 '등장'이며, 그 형식은 서예 예술의 첫 번째 '전시'이다. 예술의 분류 영역에서 개척적인 의미를 갖는다는 점만으로도 그들은 진귀하기 그지없다.

29 갑골문甲骨文은 1899년(청 광서光緖 25년)에 국자감國子監의 좨주祭酒이자 골동품 소장가 왕의영(왕이룽)王懿榮은 '용골龍骨'이라 불리는 약재 표면에서 부호가 새겨진 것을 우연히 발견하면서 세상에 모습을 드러냈다. 그는 이것이 오래된 문자라고 확신하고 사람을 시켜 약국에서 용골을 대량으로 사들여 금석학자 유악(류어)劉鶚과 함께 고증과 감정을 진행한 결과 3천여 년 전 은상의 각화刻畵 문자가 이로 인해 발견되었다. 그 종적을 추적하여 '용골'이 하남(허난) 안양(안양) 소둔촌(샤오둔춘)小屯村에서 왔으며 농민이 경작하던 땅에서 나왔다는 것을 알게 되었다. 발견 당시 표면에 각화에 대해 조금도 신경 쓰지 않았고 그것을 '용골'로 여겨 무게를 달아 약재 점포에 팔아넘겼다. | 김경일, 『갑골문 이야기』, 바다출판사, 1999; 우하오쿤吳浩坤·판유潘悠, 양동숙 옮김, 『중국갑골학사』, 동문선, 2002; 왕우신, 양승남 외, 하영삼 옮김, 『갑골학 일백 년』 전3책, 소명출판, 2011 참조

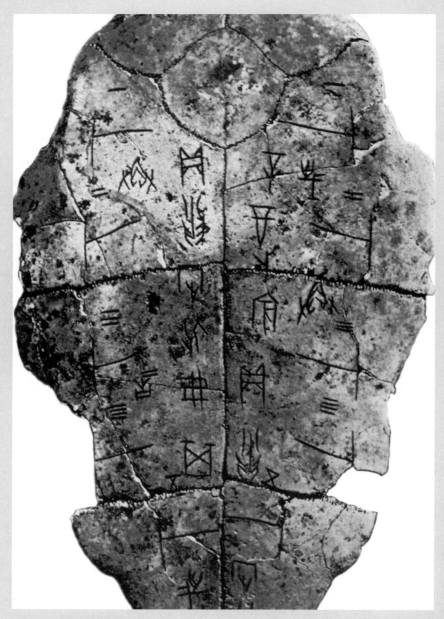

〈그림 2-3〉 각자귀갑刻字龜甲 _ 하남(허난) 안양(안양) 출토.

점복 기록과 역사의 우뚝 솟음

내용으로 보면 갑골문은 대부분 복사卜辭(점친 말)와 복사卜事(점친 일)의 기록이다. 점복은 인류 무속 활동의 중요한 내용으로, 사람들이 미래를 예지하고 행동을 결정하며 성공을 얻으려는 강렬한 염원에서 비롯되었고, 만물이 신비한 주재(상제)의 제약을 받는다는 원시 사유에 바탕을 두고 있다. 소박한 자연의 징후에 근거해서 앞으로 일어난 일을 예측하고, 어떤 조작을 통해 천의와 징조를 능동적으로 청구하거나 발견하는 것을 그 '원리'로 한다. 이것은 인류가 자연을 향해 능동적으로 접근하기 시작한 최초의 노력이다. 그 과정에 신의 뜻을 찾는 것은 여전히 유치한 인식 수준에 머물고 있다. 능동과 수동, 성숙함과 유치함 등의 이중적 뒤섞임은 바로 점복의 특징인 동시에 원시에서 문명으로 넘어가는 과도기의 문화 시기에 유행하게 된 원인이기도 하다.

이 거북 껍질과 동물 뼈의 각화를 통해 은상인이 거의 무슨 일이 있으면 반드시 점을 쳤고 점을 치면 반드시 기록했다는 점을 어렵지 않게 확인할 수 있다. 그들은 먼저 거북과 제사에 쓰는 소를 잘 손질하고 그중 거북의 배 껍질과 소의 견갑골을 골라 반듯하게 깎고 윤을 낸 다음 윗면에 구멍을 뚫고 홈을 파낸다. 점을 칠 때 점치는 사람은 반드시 거북의 배 껍질과 소의 견갑골 위에 먼저 '전사前辭', 즉 점치는 시간, 장소, 주관자의 성명 등 반드시 밝혀야 할 내용(설명)을 새겼다. 다음에 '명사命辭', 즉 일의 처리 방안을 묻는 말을 새겼다.

예컨대 "왕이 유에 사냥 나가는데, 오가는 길에 재앙이 없을까요?", "지킬 때 (전쟁) 사람을 잃을까요?"라고 질문한다.[30] '정인貞人' 또는 '복인卜人'은 껍질과 뼈를 굽기 시작하여 세로 또는 가로로 생기는 균열 즉 '조兆'가 나타나도록 하였다. 점치는 사람 또는 군왕 자신은 균열의 문양에 근거하여 길흉을 판단하고 의

30 王田於斿, 往來亡災?(『前2』, 26, 7); 戍其喪人?(『林』2, 18, 2) | '전'은 나진옥(뤄전위)羅振玉의 『은허서계전편殷墟書契前編』(1913, 2193片)이 출처이고 '림'은 우성오(위성우)于省吾, 『갑골문자고림甲骨文字詁林』이 출처라는 것을 가리킨다.

외의 재난을 예지했다. 내린 판단은 즉시 갈라진 문양 옆에 새겼는데, 이를 '점사占辭'라 한다. 점친 다음 갑골은 반드시 정성을 다해 보존해야 했다. 일의 결과가 어떻게 되었는지, '점사'가 영험한지에 대해 사후에 갑골 위에 보충해서 새겨야 하기 때문이다. 나중에 새긴 글을 '험사驗辭'라 한다. 점을 친 시일, 내용, 판단, 특히 점친 다음에 영험함의 여부에 대한 결과를 모두 이처럼 엄숙하게 새겼다. 이로써 인류의 '사史'(역사) 의식의 싹이 트기 시작했다.

『설문해자』에 따르면 "사史는 일(사건)을 기록하는 사람이다. 손으로 중中을 지킨다. 중은 올바름이다."[31] 사실 '중정中正' 관념은 분명 후대의 사람들이 갖다 붙인 내용이고 초기의 의미는 점복 기록의 상형象形일 것이다. 이때 무巫와 사史의 담당은 둘로 나뉘지 않고 하나로 합친 꼴로 동일한 점복 활동의 두 가지 고리이다. 그러나 한 차례 한 차례의 기록은 점차로 조사할 수 있는 '근거'나 의거할 수 있는 '실례'로 바뀌게 되었다. 이것은 인류가 종합·귀납·인지 등 사유 활동 중의 이성 의식을 증가시켰다. 신의 뜻을 점치는 중요한 알맹이가 많이 황당하다고 하더라도, 기록을 통해 규율을 파악하려는 욕망이야말로 인류가 진보했다는 표시이다. 따라서 이러한 '사史'의 활동이 일단 시작되면, 마침내 역사와 무당이 각각 제 갈 길을 가게 되고 인류가 역사 과학의 새로운 범주로 들어서게 되리라는 것을 예시해준다.

인류 문명의 중요한 표지 중 하나, 즉 체계적으로 통용되는 문자는, 역사를 새기는 수요가 재촉받는 상황에서 신속하게 발전했다. 문자의 탄생은 인류가 사물을 개괄하는 능력이 향상되었다는 증거이다. 물론 최초의 체계적 문자인 갑골문자는 그림 요소가 매우 강하다. '육서'[32] 중 상형이 차지하고 있는 비중이 가장 높을 뿐만 아니라 상형 문자는 대부분 필획이 많고 복잡하여 원시 회화로부터 탈바꿈해서 생겨난 흔적을 분명히 가지고 있다. 그렇다고 하더라도 문자는 회화의 의미와 완전히 다르다.

31 『설문해자』: 史, 記事者也. 從又(手)持中. 中, 正也.

사유의 측면에서 말하면 문자와 그림은 구체적이고 개괄적인 본질에서 다른 점을 가지고 있다. 예컨대 '호虎'(호랑이) 자는 갑골문에서 머리와 꼬리. 배와 등, 다리와 발톱이 있고, 몸에 얼룩 무늬가 빼곡하게 그려져 있다. '虎' 자는 한 마리의 사나운 호랑이가 아니라 모든 호랑이 종류를 나타내는 하나의 기호이다. 이러한 기호가 생겨났기 때문에 사람들은 더 광범위한 내용을 조합할 수 있고, 구체적인 사물과 이야기를 벗어나서 일반적인 이치와 사상을 담론할 수 있게 되었다.

서면 표현: 심미의 새로운 시야

광범위한 표현력을 가진 문자에 의지해서 은상인殷商人은 갑골문으로 매번 점친 과정과 결과를 기록하고 자신들의 갖가지 소망, 기대와 심정을 기록하고, 자신들의 여러 가지 활동과 상황을 기록했다.

> 임신일에 점을 쳐서 묻습니다. 왕이 계에 사냥 나가는데, 오가는 길에 재앙이 없을까요? 왕이 복문을 보고 길하다고 판단하다. 사냥에서 여우 13마리를 잡았다.
>
> 임신복 정 왕전계 왕래망재 왕점 월길 획 호십삼
> 壬申卜, 貞: 王田雞, 往來亡災 王占, 曰吉. 獲狐十三,(『전前』2, 42, 3)

32 | 육서六書는 한자의 성립을 6가지로 나누어 설명한 분류법을 가리키고 '서書'는 문자란 뜻이다. 후한의 허신許愼은 『설문해자』에서 다음과 같이 분류하고 있다. 상형象形은 사물의 모양을 그린 문자로 일日·월月 등이 이에 속한다. 지사指事는 추상적인 기호로 특정한 사태를 암시한 문자로 하下·상上 등이 이에 속한다. 회의會意는 이미 잘 알고 있는 친자親字로 합성한 문자이다. 인人과 언言으로 구성된 신信이 이에 속한다. 형성形聲은 해성諧聲이라고도 하며 발음을 나타낸 음부자音符字에다 유별類別을 나타내는 변邊을 첨가한 문자로 강江·하河 등이 여기에 속한다. 전주轉注는 의미가 전화하여 다른 문자로 주해할 수 있는 문자이다. 가차假借는 차자借字로서 무기를 뜻하는 아我를 1인칭 대명사를 나타내는 문자로 충당하는 예가 여기에 속한다. 이상 6가지 중에서 본식 조자법造字法은 상형·지사·회의·형성이며, 이 분류법은 지금도 해자解字의 원칙에 대한 설명에 이용된다.

경신일에 점을 쳐서 묻습니다. 우리에게 기장의 풍년이 들까요? 3월달에.

경신복　정　아수서년　삼월
庚申卜, 貞. 我受黍年? 三月. (『전前』3. 30. 3)

묻습니다. 지킬 때(전쟁) 사람을 잃을까요?

정　수기상인
貞. 戍其喪人?(『림林』2. 18. 2)

　　복사에 점을 쳐서 묻는 사항은 외지로 나간 뒤 길흉에 대한 걱정, 풍년에 대한 기대, 정벌 전쟁 중에 부상과 사망에 대한 우려 등이 있다. 당시 사람들에게서 자신의 운명과 상황을 파악하지 못해 벌벌 떨며 불안해하는 심정, 복을 바라지만 신중하고 조심스러워하는 태도, 신의 뜻을 이해하기를 갈망하며 행하였던 노력을 엿볼 수 있다. 아울러 갑골문에 언급된 수렵·농업·전쟁 등의 내용도 관찰할 만한 대상이다. 문자는 문장에서 일정한 어법에 따라 무한히 조합할 수 있는 형식으로 관찰자에게 자유자재로 늘어나고 줄어드는 활동의 장면과 화면을 제공하고, 명확하게 표현된 심층 심리와 신앙을 드러냈다. 문자는 주제가 드넓고 제한이 없고 내용이 명석하고 정확한 특성을 지니고 있으므로 어떠한 회화나 조각도 감히 비교될 수 없다.

　　이것이 문자로 표현된 언어 예술의 매력이다. 넓은 뜻으로 말하면 갑골문으로부터 중국 예술의 보물 창고에 새로운 분야, 즉 문자 '문학'의 작품이 늘어나기 시작했다. 점복을 잘 기록할 수 있던 과정과 이후에 발생한 사정에서 말하면, 그것은 기사記事 산문의 초기 형태로 볼 만하다. 그중 일부 기술은 상당히 완벽한 수준에 이르렀고 심지어 매우 구체적이기까지 하다. 실례로『은허서계청화殷墟書契菁華』의 한 단락을 살펴보자.

　　계사일에 점복하며 점복 전문인 각이 묻습니다. 10일 안에 화가 없을까요? 왕이 복문을 보고 불길한 일이 있을지니 장차 어려움이 닥쳐오리라고 판단했다. 5일이 지나 정유일에 과연 서쪽으로부터 어려움이 발생했다. 지알沚䠂이 보고했다. 토방

이 우리의 동쪽 지역을 침략하여, 2개의 읍에 재앙이 미쳤습니다. 철방이 우리의

서쪽 지역 땅을 침입했습니다.

<small>계 사 복　　각　　정　　순 망 화　　왕 점 왈　　유 숭　　기 유 래 간　　흘 지 오 일　　정 유　　윤 유 래 간　　자 서</small>
癸巳卜, 㱿, 貞: 旬亡禍? 王占曰: 有崇! 其有來艱. 迄至五日, 丁酉, 允有來艱, 自西.

<small>지 왈 고 왈　　토 방 정 정 아 동 비　　재 이 읍　　철 방 역 목 아 서 비 전</small>
沚戛告曰: 土方正(征)我東鄙, 災二邑, 凸方亦牧我西鄙田.[33]

인용문의 문자는 비록 소박하고 간결하고 예스럽지만 점친 일자, 열흘 안에
우환이 생길지 묻는 복문, 은왕의 "재앙이 생기리라"는 판단, 5일 뒤 수도의 동
서 양쪽에서 모두 침략을 당했다는 보고 등 전체 사건의 모든 과정을 서술하고
있으며 짧은 문장이 포함해야 할 기본적인 요소를 다 갖추고 있다.

　기록 문자가 한 걸음 더 발전하면 복사卜事 활동의 굴레를 벗어나서 순수하게
사실을 기록하는 기사 산문이 될 수 있다. 갑골문 중에 이러한 산문이 여전히
드물고 진귀한 축에 들지만 확실히 이미 모습을 드러냈다. 그중 가장 아름다운
작품이 바로 『은계일존殷契佚存』 제518편의 '재풍골宰豊骨'이다. 이것은 코뿔소
의 갈비뼈에 새긴 조각으로, 한 면에는 훼룡[34]·도철·매미 등의 문양을 가득 새
겼고, 다른 한 면에는 두 줄의 문자를 새겼다. 은왕이 임오壬午일에 맥록麥麓에
사냥 나갔다가 '상시시商戠兕' 한 마리를 사로잡은 다음에 재풍宰豊에게 상을 준
정황을 기록하고 있다.[35] 비록 내용이 간단하지만 이미 일어났던 일을 완전하게
기록하고 있다.

　그 외에 상왕 무정[36] 시기의 「제사수렵전주우골각사祭祀狩獵塡朱牛骨刻辭」가

33 | 『은허서계청화殷墟書契菁華』는 나진옥(뤄전위)이 1914년에 갑골문자를 정리한 자료집이다. 원서
　　에 인용된 원문과는 약간의 차이가 있으며 여기서는 곽말약(궈모뤄)郭沫若, 『중국고대사회연구中國
　　古代社會研究』, 北京: 中國華僑出版社, 2008의 입장을 따랐다.

34 | 훼룡虺龍은 청동기에서 짐승의 옆모습을 그린 무늬로 구체적으로 뱀 종류를 말하고 용의 무늬와 비
　　슷한 계열에 속한다.

35 | "壬午, 王田于麥彔(麓), 篗(獲)商戠兕, 王易(錫)宰丰(豊), 寢小𤉫兕(祝), 在五月, 隹(唯)王六祀彡
　　(肜)日." 이 복사는 길이가 27.3센티미터, 폭 3.8센티미터로 전문이 28자로 되어 있으며 '획상시시獲商
　　戠兕'의 별칭으로 널리 알려져 있다. 자세한 풀이는 이포(리푸)李圃, 『갑골문선주甲骨文選注』, 上海
　　古籍出版社, 1989, 205쪽 참조.

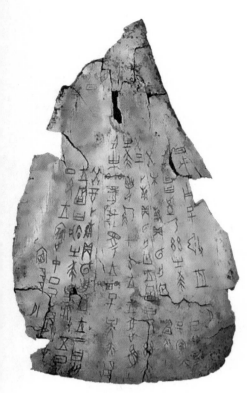

있다.^{그림 2-4} 정면과 뒷면에 모두 160여 글자를 새겨서 상왕 무정이 중정仲丁에게 빈제賓祭를 지내고 마차를 타고 사냥하는 활동을 기재하였다. 이것은 비교적 순수한 형태의 기사문이다.[37]

갑골문은 또 상고 시대에 더욱 보편적인 '가歌' '요謠'의 형식을 처음으로 문자를 사용하여 표현하고 있다. 어떤 복사는 실제로 음운이 정연하게 들어맞고 낭랑하게 입에 착 달라붙는 한 곡의 시이다. 실례로 곽말약(궈모뤄, 1892~1978)[38]의 『복사통찬卜辭通纂』에 수록된 갑골문으로 비를 점치는 정사貞辭는 다음과 같다.

계묘癸卯일에 점복하여, 오늘 비가 내릴까요? 서쪽에서 내릴까요? 동쪽에서 내릴까요? 북쪽에서 내릴까

〈그림 2-4〉 제사수렵祭祀狩獵 전주우골각사塼朱牛骨刻辭 _ 하남(허난) 안양(안양) 출토.

36 | 무정武丁은 상나라의 제23대 왕이다. 성은 자子, 이름은 소昭로, 후대에 붙여진 시호는 고종高宗이다. 그는 부호婦好와 결혼하였는데 그녀는 유명한 전사였다. 『사기』에 의하면 무정은 은나라의 쇠퇴기에 즉위하여 다시 부흥시킨 군주이다. 그는 재상감을 구하지 못하자 3년 동안 정령政令을 선포하지 않는 등 철저하게 현명한 재상에게 정치를 맡기고, 탕왕湯王을 제사할 때 꿩이 정鼎의 귀에 올라가서 우는 이상한 일이 발생하자 현신賢臣 조기祖己의 충고를 받아들여 정치를 고치고 덕을 행하여 온 나라를 기쁘게 하였다.

37 중국역사박물관中國歷史博物館, 『간명 중국문물 사전簡明中國文物辭典』, 福建人民出版社, 1990, 100쪽.

38 | 곽말약(궈모뤄)은 중국의 시인, 극작가 겸 사학자이다. 낭만주의 문학 단체인 창조사를 결성하고, 국민혁명군의 북벌에 정치부 비서처장으로서 참가했다. 주로 갑골문과 금석문을 연구했다. 과학원장, 인민대표대회 상무위원회 부위원장 등의 요직에서 활동하기도 했다. 궈모뤄는 『갑골문자연구』와 『복사통찬』 등을 썼고 『갑골문합집甲骨文合集』을 편찬하여 왕국유(왕궈웨이)王國維·나전옥(뤄전위)·동작빈(둥쭤빈)董作賓 등과 '갑골사당甲骨四堂'으로 불렸다. 이 외에 『중국 고대사회 연구』『여신』 등이 있다.

요? 남쪽에서 내릴까요?

계 묘 복 금 일 우 기 자 서 래 우 기 자 동 래 우 기 자 북 래 우 기 자 남 래 우
癸卯卜, 今日雨. 其自西來雨? 其自東來雨? 其自北來雨? 其自南來雨?

　기사 산문과 달리 여기서 동서남북을 두루 언급하는 물음을 통해 봄비가 내리기를 바라는 절박한 심정을 드러내고 있다. 아울러 이것은 최초로 기록된 시가 형식이기도 하고 문자 시가의 '진적眞跡'이다. 후대의 문헌에서 추구하던 고가古歌와 비교하면 견줄 수 없이 눈여겨볼 만한 가치를 가지고 있다.

새긴〔契刻〕 문자: '선 예술'의 싹

　뼈에다 갑골문을 새기던 서각가書刻家들은 문자 자체를 통해 생각하지도 못한 채 심미 예술의 전당에 또 다른 새로운 세계, 즉 '선 예술'로서 서예를 열었다. 오늘의 시각에서 보면 그들은 거북 껍질과 짐승의 뼈에 독특한 풍모의 서예 작품을 삼가 바친 셈이다.

　가장 먼저 초기의 서사書寫 문자, 재료, 도구 등 물질적인 요소는 서예의 풍격에 아주 결정적인 작용을 했다. 전형적으로 새기는 계각契刻 문자이자 전서체 중 가장 빠른 유형으로서 갑골문자를 보면 세로선과 가로선이 다수를 차지하고, 그 사이에 사선과 곡선이 있다. 동시에 칼로 새긴 선은 대부분 매우 가늘고 힘차며 한 글자의 첫 획과 마지막 획의 머리와 꼬리가 뾰족하다. 이 때문에 사람들은 '첨두전尖頭篆'(옮긴이 주: 뾰족한 머리의 전서체)이라고 불렀다. 이로부터 '가늘지만 단단하여 박력이 있으며 맑고 기특하며 아름답고 소탈한' 필선의 풍모를 형성했다.

　다음으로 글자의 구조를 살펴보자. 이 시기의 문자는 대부분 물체에 따라 형상을 취하는 방식이어서 자연스럽게 정해진 글자의 꼴이 복잡하기도 하고 간결하기도 하고 크기도 하고 작기도 했다. 문자는 종종 크기가 들쭉날쭉하고 길이

가 한결같이 않고 폭이 넓기도 하고 좁기도 하며 간격이 성기기도 하고 빼곡하기도 했다. 하지만 한 글자 자체는 자연스럽게 균형·대칭·조화 등 미美의 규칙에 들어맞는 조형의 특성을 갖추고 있어서 사람들에게 제멋대로이고 들쑥날쑥하면서도 또 소박하고 평안한 시각적 느낌을 전달해준다.

그리고 거북의 껍질과 짐승의 뼈에 어긋버긋하게 쓰인 서사 공간을 누비면서 점복 문자로서 갑골문은 갈라진 조짐에 따라 그림을 새겼다. 갑골문의 구도와 배치도 특유의 불규칙한 덩어리꼴의 형식을 하고 있다. 문자는 대부분 위에서 아래로 쓰고, 좌향과 우향은 갈라진 문양에 따라 정해진다. 가로로 문장이 되지 않고 세로로 문장의 배열이 된다. 또한 글꼴이 큰 것도 있고 작은 것도 있으며 행렬이 곧은 것도 있고 굽은 것도 있어 모든 것이 자유자재해 보인다.

요약하면 갑골문의 필법·글꼴·구성은 사람에게 주는 전체적인 느낌이라면 유치하고 힘이 있고 제멋대로이고 들쑥날쑥하다. 이 느낌은 마치 조상들이 문명을 창조할 때 박력 있지만 서툰 정신을 녹여낸 듯하다. 비록 아직 후대의 서예가 보여주는 원숙함, 우아함, 빼어남은 없지만 그 안에 의미(정취)를 찾으며 서툴지만 소박한 아름다움을 담고 있는데, 성숙한 그 어떠한 서예라고 할지라도 이를 대체할 수 없다.

갑골문은 무속과 역사, 문학, 예술이 결합된 작품이다. 갑골문의 출현 그 자체는 은상 문화의 특성을 상징적으로 보여주고 있다.

생각해볼 문제
●

1. 갑골문은 점복 기록으로서 어떤 '역사적' 요소를 가지고 있는가?
2. 갑골문의 문학성은 어떤 방면에서 표현되고 있는가?
3. 갑골문의 '서예' 특징은 무엇인가?
4. 갑골문은 어떤 심미 문화의 특징을 표현하고 있는가?

제 **3** 절

청동 도철饕餮:
은상인이 신과 힘의 숭상을 물화시킨 형태

하나라에 주조된 구정의 경우 아직까지 단지 전설과 추론에 의해 그러려니 하는 정도로 짐작하는 편이다. 이와 달리 은상 시대의 청동 이기[39]의 경우 무겁고 큼직하지만 정교하고 아름답기 그지없는데, 대량의 고고학적 발굴을 거쳐 그 존재가 분명하고 사람들의 눈앞에 실제로 놓여 있다. 이 시기 청동기의 경우 제작한 수량이 많고 품종이 다양하며 분포 지역이 넓고 주조 기술의 수준이 높다. 청동기는 이전까지 없었고 세계적으로 보기 힘든 경우이다. 이 때문에 역사가들은 은상 시대를 '청동 시대'라고 불렀다.

화려하고 신비한 청동 예술

청동 예술은 이 시대 심미 문화를 가장 직관할 수 있는 대표물이다. 은상 청동기에는 거의 대부분 반복적인 문양을 주조하지 않은 경우가 없을 뿐만 아니라 늘 작은 공간도 내버려두지 않고 각종 동물 형상을 그릇의 전체 표면에

39 | 이기彝器는 옛날에 술을 담던 그릇으로 제사 등 의식에 쓰였다.

<그림 2-5> 우방이偶方彝_하남(허난) 안양(안양)
은허(인쉬) 부호묘(푸하오무) 출토.

가득 메우고 있다. 예컨대 부호묘(푸
하오무)婦好墓에서 출토된 우방이偶方
彝가 있다.^{그림 2-5}

부이附耳(옮긴이 주: 옆에 붙은 귀 부분)
에 툭 튀어나온 코끼리 머리의 모양
이 있다. 코끼리 머리의 양옆에 각각
한 마리의 새가 장식되어 있고, 코끼
리 머리의 아랫부분에 도철饕餮 문양
이 장식되어 있다. 긴 변의 양쪽 중앙
에 툭 튀어나온 짐승 머리의 모양이
있다. 짐승 머리의 양측에 새의 문양

이 장식되어 있고, 긴 변의 양쪽 배 부분에 커다란 도철 문양이 장식되어 있다.
주둥이 부분에 기[40]와 작은 새가 하나씩 있다. 둥근 다리로 된 짧은 변은 기의
문양이 대칭으로 장식되어 있다. 사아식[41] 지붕의 형체를 닮은 지붕 표면에 기
와 새 문양이 꾸며져 있다. 긴 변의 양쪽에 툭 튀어나온 올빼미 얼굴이 새겨져
있다. 번잡하고, 뒤섞이고, 정성을 다한 조각 공정은 효과의 측면에서 보면 사람
들을 괴이하고 신기하며 두 눈이 휘둥그레지는 세계로 인도한다.

1975년 호남(후난)湖南 예릉(리링)醴陵 사형산(스싱산)獅形山에서 코끼리 술잔(상
준象尊)이 출토되었다.^{그림 2-6} 전체적인 조형은 기본적으로 사실대로 묘사하고 있
지만 앞니가 밖으로 나와 있고 눈썹이 돌출되어 있고 눈을 동그랗게 부릅뜨고

40 | 기夔는 문헌과 자료에 따라 생김새가 다르지만 대체로 용을 닮았으며 다리가 하나이다. 허신의 『설
문해자』에는 그것에 대해 용龍처럼 생기고 다리가 하나인 '신령한 도깨비[神魅]'라고 하기도 했다. 또
한 이 동물은 상나라 말엽과 서주西周 시대에 청동기를 장식하는 주요 문양으로 쓰이기도 했는데, 대
개 입을 크게 벌리고 꼬리를 말고 있으며, 몸통은 길쭉한데다 다리가 하나인 모습으로 묘사되어 있다.
이 때문에 청동기에 묘사된 그 모습을 '기룡문夔龍紋'이라고도 부른다.

41 | 사아식四阿式은 네 개의 마룻대에 지붕을 이은 집의 형태를 말한다. 이 형식의 건축은 고대의 최고
급 건축 형식으로 황궁이나 사원의 대전 건축에 사용되었다.

〈그림 2-6〉현대에 재현한 상나라 청동상존靑桐象尊의 모방품.

있다. 특히 술잔 안의 술이 흐르도록 속이 빈 형태의 코가 앞쪽과 위쪽으로 뻗어 있고 코의 끝단은 봉황의 머리로 되어 있으며, 봉황의 볏에는 호랑이 한 마리가 엎드려 있다. 온몸이 도철·호랑이·기夔·봉황 등의 도상으로 꾸며져 있다. 원래 마치 실재하는 것과 똑같은 형상에 기이한 상상을 자아내는 색채를 덧보태고 있다.

그릇 모양이 무겁고 크거나 표면 전체에 각종 변형된 문양 장식이 곳곳에 있거나 동물의 조형이 냉혹하고 엄숙하거나 모두 사람에게 화려하고 엄숙하고 신비한 느낌을 전달해준다. 그릇에는 의심할 바 없이 각종 신화에 나오는 동물들로 도배되어 있다. 각종 기물은 온몸에 용·봉황·기·호랑이·양·소·새 등이 변

형된 문양으로 가득 채워져 있을 뿐만 아니라 주둥이 끝, 뚜껑, 손잡이, 모서리에도 대부분 동물 조형으로 새겨져 있다. 구체적인 형상을 처리할 때 동물의 날카로운 뿔과 발톱, 굽은 날개와 꼬리, 둥그렇게 부릅뜬 눈, 날카로운 이빨 등은 의도적으로 원래보다 더 뚜렷하게 과장해서 나타내고 있다.

이처럼 사람에게 힘으로 위협하고 압박하고 가까이하기 두려운 느낌을 주는 효과의 가장 두드러진 실례를 찾는다면 은상의 예술이 독특하게 지니고 있는 형상인 도철의 몸에서 더욱 집중적으로 구현되어 있다고 할 수 있다.

사람을 잡아먹는 도철의 수수께끼

도철은 장식 문양의 측면에서 말하면 환상적 변형을 통해 표현(처리)된 짐승 얼굴 형상의 총칭으로,^{그림 2-7} 구체적으로 여러 가지의 형식이 있다. 어떤 것은 제각각 호랑이·양·소 등의 몇몇 동물을 원형으로 삼아서, 주로 머리와 다리의 부분을 취하고 뾰족한 뿔, 거대한 눈, 툭 튀어나온 이빨, 날카로운 발톱을 과장해서 완성된다. 더 많은 경우는 볼록 모난 코를 중심으로 마치 측면의 기虁 형상 두 개가 맞물려서 정면의 도철 하나로 만든 꼴이다. 뾰족한 뿔이 둘둘 말려 있고 두 눈을 동그랗게 부릅뜨고 있고 뻐드렁니처럼 이빨을 드러내고 입

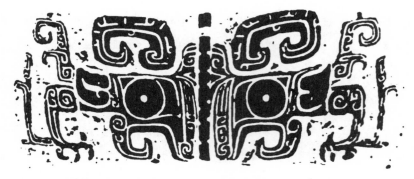

〈그림 2-7〉 도철문饕餮紋 탁본_상해(상하이) 박물관 소장 상나라 동기의 탁본.

을 일그러뜨려 흉악한 몰골을 하고, 날카로운 발톱이 크게 펼쳐진 형태를 하고 있다.

사실 이것은 이미 도안화된 형상이다. 정말로 구체화된 도철은 도철의 이름을 얻은 형상으로 사람들을 두렵게 만드는 조형, 즉 입에 사람의 머리를 물고 있는 흉악한 짐승이다. 이러한 형상은 은상의 청동기 예술 중에 많이 보일 뿐만 아니라 줄곧 신령스런 존재로 간주되어 귀중하고 장엄한 예기 위에 새겨졌다. 사모무정(쓰무우딩)司母戊鼎의 양 끝에 있는 손잡이 바깥의 끝 부분에는 각각 두 개의 머리가 서로 바라보고 있는 짐승의 형상이 주조되어 있는데, 큰 입을 쫙 벌리고 있고 가운데에 사람의 머리가 끼여 있다.그림 2-8

부호묘(푸하오무)에서 출토된 커다란 청동 도끼[青銅大鉞]도 이와 유사한 실례를 보여준다. 도끼 표면에 두 개의 서로 바라보며 웅크리고 있는 맹수가 주조되어 있는데, 큰 입을 쫙 벌리고 가운데에 사람의 머리가 끼여 있다. 이것은 사모무정(쓰무우딩)의 손잡이 조

〈그림 2-8〉 사모무정(쓰무우딩)(위)과 귀 부분(아래)_하남(허난) 안양(안양) 은허(인쉬) 출토.

〈그림 2-10〉 용호존(룽후쭌) 부분 _ 안휘(안후이) 추남(쥐난) 출토.

형과 서로 크게 닮았다.^{그림 2-9}

1955년 안휘(안후이) 추남(취난)阜南에서 출토된 용호존(룽후쭌)龍虎尊의 경우 복부에 호랑이가 사람을 삼키고 있는 세 조의 문양이 장식되어 있다. 호랑이는 머리 하나에 몸체 둘이 짝으로 누워 있고, 머리 부분이 돌출되어 입체를 이루고 있다. 입에는 사람의 머리를 하나 물고 있고, 사람 머리 아래의 몸은 두 손을 굽히거나 쭉 편 채 웅크리고 있는 자세를 취하고 있다.^{그림 2-10}

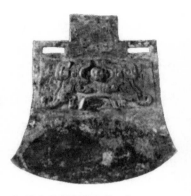

〈그림 2-9〉 **부호월**婦好鉞 _ 하남(허난) 안양(안양) 은허(인쉬) 부호묘(푸하오무) 출토.

호남(후난)에서 출토된 도철이 사람을 잡아먹는 문양의 술통 도철식인유饕餮食人卣[42]를 보면 그릇 모양은 마침 호랑이와 닮은 맹수의 조형을 주조했다. 맹수의 둥그런 눈은 툭 튀어나왔고 입을 쫙 벌린 채 이빨을 드러내고 표정이 흉악하며 앞 발톱으로 한 사람을 잡고 있는데, 사람의 머리는 바로 맹수의 거대한 이빨 아래에 놓여 있다.^{그림 2-11}

이처럼 흉악한 맹수 얼굴은 어떻게 은상 청동기 예술의 핵심적인 화면을 차지할 수 있었을까? 사람의 머리를 물고 있는 도철이 어떻게 당당하게 존귀한 전당에 출현할 수 있었을까? 이러한 상황은 지금의 시각으로 결코 이해할 수 없는 현상이므로 사람들의 탐구와 사고를 불러일으킬 수밖에 없었다.

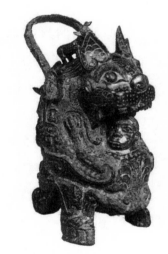

〈그림 2-11〉 **도철식인유** _ 호남(후난) 출토.

42 | 유卣는 제사를 지낼 때 술을 담는 술통으로 주둥이는 작고 배가 큰 청동 용기를 일컫는다.

백성들을 이끌어 신을 모시다

이미 초보적 단계까지 발달한 노예제 국가를 세웠으므로, 특히 체계적으로 성숙한 문자를 창조했다는 점을 말하면 은상인은 의심할 바 없이 이미 문명 시대에 들어섰다고 할 수 있다. 하지만 정신 문화의 측면에서 보면 은상인은 여전히 자연신과 조상신의 억압 아래서 어렵게 산을 넘고 물을 건너고 있고 미개하거나 힘을 숭배하는 상태로 돌아다니고 있었다. 『예기』에서 "은나라 사람은 신을 높이 받들어서 백성들을 이끌어 신을 모셨다."[43]고 했다. 그들은 막대한 정력과 재력을 들여 일마다 점치고 별의별 이유로 괘를 뽑았을 뿐만 아니라, 몇십 마리 심지어 몇백 마리의 희생을 조금도 아끼지 않고 제물로 썼고, 심지어 수많은 사람을 순장하거나 희생으로 바쳤다.

은허(인쉬) 궁전의 유적에서 강을 사이에 두고 서로 마주보는 후가장(허우자좡) 侯家莊의 상왕릉구(상왕링취)商王陵區에 있는 13기 대형 무덤에는 수많은 사람들이 순장되었다. 예컨대 1001호 무덤은 순장된 사람의 수가 164명이 넘었다. 상나라는 매번 제사를 지낼 때마다 대량으로 가축을 잡아 제물로 쓰는 것 이외에도 많은 사람을 죽여 제사를 지냈을 뿐만 아니라 사람 머리를 제물로 쓰는 일이 성행했다. 예컨대 서북강(시베이강)西北岡의 제사 구덩이에 더미로 쌓인 사람 제물의 경우에 몸이 온전한 형태, 몸과 머리가 분리된 형태, 머리가 없는 형태가 있었다. 또 네모난 구덩이도 있는데 오직 사람의 머리뼈를 묻었다. 그 밖에 무관촌(우관춘)武官村 대형 무덤의 경우 무덤 내부에 온전한 신체를 갖추고 순장된 시신 이외에 관이 있는 곽실槨室 위쪽의 흙으로 메운 곳에 사람의 머리 34개가 3층으로 나누어져 매장되어 있다. 이것은 분명히 무덤의 주인이 장례를 거행하거나 제사를 올릴 때 쓴 사람 제물이다.

이것은 바로 은상인이 말한 '백성들을 이끌어 신을 모시는 현상'을 실제로 묘

43 『예기』「표기表記」: 殷人尊神, 率民以事神.

120

사하고 있는 동시에 상나라 사람의 정복 역량을 반영하고 있다. 서북강(시베이강)의 제사 구덩이에서 발견된 머리가 없는 뼈대에 관한 감정에 따르면, 희생물로 쓰여 몸과 머리가 다른 곳에 있는 자는 모두 남성이고 나이는 대부분 15세에서 20세 사이이다. 인종은 대부분 몽골인종의 동아시아, 북아시아 그리고 남아시아 계열의 인종으로 상나라 무덤에 순장된 사자들의 인종과 다르므로 거의 대부분 상 왕조가 이웃 나라와 전쟁을 벌일 때 사로잡은 포로라는 것을 알 수 있다. 지금까지 이야기를 통해 제사갱祭祀坑 속에 층층이 쌓여 있는 백골은, 다름 아닌 살벌한 정벌 전쟁의 기록이며, 은상인은 바로 하늘의 신과 조상신의 신비로운 위엄에 의지하고 동시에 연맹의 세력과 부월[44]의 무서움에 기대어 영토를 넓혀서 천하를 틀어쥐게 되었다는 것을 어렵지 않게 추측할 수 있다.

이로써 이처럼 잔혹하고 야만적으로 사람을 죽여서 제사를 지내며 장엄하고 숭고하며 신성한 신앙과 의식을 차리게 되었다. 신령에 대한 경외와 숭배, 이민족 정복에 대한 교만과 자긍, 흉포한 힘에 대한 과시와 자랑, 권력 소유에 대한 증명과 현시는, 물화된 형태를 통해 당시 사람들이 가장 진귀하게 여기는 청동기 주조와 문양에 집중적으로 응결되기도 하고 침전되기도 했다. 그 핵심적인 형상이 도철이다. 도철은 분명 은나라 사람이 '백성들을 이끌어 신을 섬기는' 신일 것이다. 하늘신과 조상신은 각 연맹의 성분과 종합하여 형성된 신성한 마크이다.

기夔 문양과 은나라의 신

청동기 문양을 집중적으로 살펴보면 도철 문양이 있는 곳이라면 하나같이 이

44 | 부월斧鉞은 임금의 권위를 상징하는 작은 도끼와 큰 도끼를 아울러 가리킨다. 이 외에도 부월은 출정하는 대장에게 임금이 정벌征伐과 중형重刑의 뜻으로 주기도 하고, 의장儀仗으로 쓰이는 도끼로 나무로 만들며 자루가 길고 은빛 또는 금빛 칠을 한다.

와 짝을 이루는 문양 장식이 있는데 그중 대부분이 기夔 문양이라는 것을 어렵지 않게 발견할 수 있다. 이것은 초기의 디자인에서 말하면 기 문양이 도철의 원형이었다는 것을 설명해준다. 기 자체는 이미 변형을 통해 환상적으로 처리된 토템의 물상이다. 고대 기물에 새기고 그리는 처리 방법이 다르기 때문에 그 생김새에 관한 설명도 각각 다르게 되었다.

『산해경』에서는 기를 "생김새가 소와 닮았고, 푸른 몸에 뿔이 없으며, 다리는 하나이다."[45]라고 한다. 『설문해자』에서는 "기는 역귀 신이다. 용과 닮았고, 다리가 하나다", "모양은 뿔과 손이 있으며 사람의 얼굴을 닮은 꼴이다."[46]라고 한다. 다행히 은상인의 갑골문에는 대량의 '기' 자가 발견되고 게다가 '고조기高祖夔'로 부르기도 한다. 왕국유(왕궈웨이. 1877~1927)[47]의 고증에 따르면 이 '기'는 바로 은나라의 시조인 제곡帝嚳('기'와 '곡'의 중국어 발음이 각각 kui와 ku로 비슷하고 그 의미가 같다)이고, 『산해경』에서 사적이 자주 보이는 은나라 사람의 지상신 제준[48]이다(제곡과 제준의 사적은 겹치는 부분이 많이 있다).[49]

45 『산해경』「대황동경大荒東經」: 狀如牛, 蒼身而無角. 一足.(정재서, 294)

46 『설문해자』: 夔. 神魖也. 如龍. 一足. 從夊. 象有角手人面之形.

47 | 왕국유(왕궈웨이)는 청나라 말기, 민국 초의 고증학자이다. 고증학 전통에 따라 경학·사학·금석학을 연구했다. 옛 사료의 정리와 함께 중국 고대의 사실 규명에 공적을 남겼다. 그는 나전옥(뤄전위)과 함께 안양에서 출토된 갑골문을 정리하고 복사卜辭의 연대를 고증하여 갑골문의 학문적 기초를 세웠고, 주나라의 금문과 『설문해자』의 서체를 비교 연구하였으며, 돈황(둔황)敦煌에서 발견된 『당운唐韻』의 사본을 기초로 하여 중국 음운의 변천 과정을 구명하기도 하였다. 청나라의 쇠퇴를 비관하여 이화원의 곤명호에 투신 자살했다.

48 제준帝俊은 『산해경』에서 희화羲和와 열 개의 해를 낳고 상희常羲와 열두 개의 달을 낳은 전능한 신이다. 전하는 이야기에 따르면 "태양 속에 까마귀가 있다."고 하였는데, 열 개의 태양은 까마귀를 싣고 운행한다. 까마귀와 새는 바로 태양의 화신이다. 『산해경』「대황동경」에 따르면 "다섯 가지 빛깔의 새가 서로 마주 보고 너울너울 춤을 춘다. 이들은 제준이 사람 세상에서 어울리는 친구이다."고 한다.(정재서, 291) 제준이 바로 새이다. 은상인은 "하늘이 현조玄鳥에게 명령해서 땅으로 내려가 상商을 낳았다."는 시구를 가지고 있고, 아침저녁으로 태양을 맞아들이고 보내는 '출입일出入日' 의식을 치렀다. 이것은 실제로 토템 신 제준에 대한 숭배를 나타낸다. | 「대황남경」에 보면 희화는 제준의 아내로 열 개의 해를 낳았다고 한다.(정재서, 303) 「대황서경」에 보면 제준의 아내 상희가 달 열두 개를 낳았다고 한다.(정재서, 311) 출입일出入日은 빈일賓日·우일又日과 함께 갑골문에 나오는 구절로 태양을 맞이하는 의식을 나타낸다.

제준은 갑골문에서 보이는데, 신화 연구가들은 '준俊' 자가 새의 머리에 사람의 몸을 하거나 또는 짐승의 몸을 한 괴물과 닮았다고 말한다.[50] 제준이 신화 전설에서 새와 동류 관계이고, 은인의 "하늘이 현조玄鳥에게 명령해서 땅으로 내려가 상을 낳았다."[51]는 토템 이야기, 해를 성대하게 숭상하는 종교 습속, 그리고 "태양 속에 까마귀가 있다."는 일중유조日中有鳥의 보편적인 의견을 모두 연계시키면, 제준은 새의 머리에 사람의 몸을 했다는 견해가 더욱 확고하다고 할 수 있다. 기夔의 문양이 최초로 새겨진 그림은 마땅히 새를 위주로 하여 다른 짐승들을 종합하여 만든 형상이라고 할 수 있다.

이처럼 곡嚳·준俊·기夔의 관계는 어쩌면 다음과 같이 정리할 수 있다. 곡은 바로 은상인의 시조이고, 제준은 그들의 지상신이고, 기는 바로 시조와 일원화된 형상의 화신이다. 이에 따라 수많은 그릇 표면의 기문夔紋, 머리 위에 돌돌 말려 있는 문양, 몸 뒤에 소용돌이치는 선, 예리한 세 발가락과 발톱을 다시 자세하게 살펴보면, 이들은 실제로 새가 간략하게 변형된 꼴이다.

기문 다음에 나타난 긴 뿔, 용의 닮은꼴, 소의 닮은꼴 등 다수의 변형, 특히 도철로 합성된 뒤에도 다시 호랑이의 머리, 소의 머리, 양의 머리 등 서로 다른 쪽으로 편중된 조형이 생겨났다. 이것은 은상족이 차차 강성해지는 과정 중에 주위의 수많은 공동체와 융합하고 연맹을 맺은 결과로 볼 수 있다. 『산해경』 중 제준의 후예를 거론하는 부분이라면 대부분 "네 마리의 조수, 즉 호랑이·표범·곰·큰곰(말곰) 등을 부린다."라는 기록이 있다.[52] 여기서 날짐승과 들짐승은 의심할 바 없이 모두 토템의 상징이고, 호랑이·표범·곰·큰곰(말곰)은 금수의 큰 부류 속에 속한다. 이러한 호랑이 족, 표범 족, 곰 족, 큰곰(말곰) 족은 이미 새를

49 왕국유(왕궈웨이), 「고사신증古史新證」, 『왕국유문집王國維文集』 第4卷, 北京: 中國文史出版社, 1997, 5쪽.

50 원가(위안커), 『산해경교주山海經校注』, 上海: 上海古籍出版社, 1980, 344쪽.

51 『시경』 「상송·현조玄鳥」: 天命玄鳥, 降而生商.(성백효, 하: 423)

52 『산해경』 「대황동경」: 使四鳥, 虎, 豹, 熊, 羆.(정재서, 287, 288) | 여기서 조鳥는 조류만이 아니라 조수의 총칭으로 쓰이고 있다. 이 구절은 한 번이 아니라 여러 차례 반복해서 나온다.

토템으로 하는 은상 종족의 일부가 되었다는 것을 보여준다. 시간이 오래 지난 뒤 도철은 다양한 특성을 종합한 기이하고 괴상한 형상의 짐승 얼굴로 응집되었다.

원래 '도철 식인食人'의 기이하고 특별한 예술 조형은 바로 당시 사람들이 그들의 모든 것을 쏟아서 경건하고 정중하게 신령을 받들어 모시는 상징이다.

요약하면 도철은 은상 사람들의 눈에 비추어진 하나의 미美인데, 이것은 은상인의 독특한 문화가 오랜 세월 동안 쌓여와서 다수의 신앙, 심리, 감각의 요소를 내포하고 있는 아름다움이다. 비록 오늘날 사람들이 보았을 때 이러한 미는 생김새가 흉악하고 무섭게 느껴질지라도 당시 사람들은 견줄 수 없을 정도로 경건하고 찬미하며 뽐내는 마음으로 심혈을 기울여 도철을 주조해왔던 것이다. 마치 어떤 학자가 말했던 것처럼 이것은 '흉악하고 무시무시한 영려獰厲의 미'[53]이다. 이러한 미의 출현은 인류가 문명 시대로 들어설 때 반드시 거쳐야 하는, 피와 불의 야만적인 시대가 쌓아온 거대한 역사적 힘의 상징 부호이다.[54] 우리는 도철을 은상 시대의 신비하고도 힘을 숭상하는 독특한 문화 영역 안에 놓아두었을 때, 비로소 도철이 아름다움이 될 수 있는 근원이 무엇인가를 발견할 수 있다.

53 | 이택후(리쩌허우)는 청동기 장식을 논하면서 처음으로 이를 '영려의 미[獰厲的美]'라는 개념으로 개괄시켰다. 자세한 내용은 리쩌허우李澤厚, 윤수영 옮김, 『미의 역정』, 동문선, 1994와 이유진 옮김, 『미의 역정』, 글항아리, 2014의 「제2장 청동 도철」 부분을 참고할 수 있다.

54 이택후(리쩌허우), 『미의 역정美的歷程』, 北京: 文物出版社, 1981, 39쪽.(이유진, 73)

생각해볼 문제
◉

1. 청동 도철의 주요 특징은 무엇인가?
2. 왜 은상인은 도철의 사나운 미를 숭상하였는가?

양과 아름다움 및 무당과 춤꾼의 연관성: 무풍巫風으로 가득 찬 은상의 악무

은인이 아직 신비로운 심미 취향에서 벗어나지 못했다. 이것은 그들의 노래·음악·춤에서 더욱 직접적으로 드러난다. '미美'의 구성 요소가 이러한 특성과 관련이 있다. 이 '미' 자는 당시의 기준에서 말하면 바로 신과 통하는 무당의 활동(굿)과 뗄 수 없는 인연을 가지고 있다.

"큰 양은 아름답다" 대 "양의 탈을 쓴 사람이 아름답다"

'미美' 자는 은상의 갑골문에서 제일 먼저 나타난다. 옛사람들의 미에 대한 관념이 결국 문자 부호의 형식으로 '말하게' 된다. '美'는 훗날 정형화된 글쓰기에서 '양羊'과 '대大' 자의 결합으로 보인다. 허신(30~124)[55]은 『설문해자』에서 "미는 단맛이며, 양과 대 자가 의미의 요소이다."[56]라고 했다. '미'가 입에 맞는

[55] 허신許愼은 자가 중重이고 후한 여남 소릉 사람이다. 후한의 유명한 경학자, 문자학자로 '자성字聖'이라는 칭호를 가지고 있었으며 또한 언어학자로 중국 문자학의 개척자이기도 하다. 100년(후한 화제 영원 12년)에 중국의 부수자전 『설문해자說文解字』를 지었다.

[56] 『설문해자』: 美, 甘也. 從羊, 從大.

맛을 가리키는데, 이러한 용례는 선진 시대에 확실하게 있다. 『맹자』「진심」하에 "회와 불고기 그리고 대추 중에 어느 것이 더 맛있습니까?"[57]라는 질문이 있다.

그러나 『맹자』나 『설문해자』보다 더 빠른 문헌에서 '미'는 대부분 사람의 외모가 괜찮은 경우를 가리켰다. 『시경』의 "저 고운 임",[58] "그녀의 아름다움이 좋구나",[59] "까만 눈동자와 흰자위가 뚜렷하네."[60] 등이 바로 이와 같다. 나아가 미는 우아함, 정교함, 완벽한 아름다움 등 생김새가 예쁜 사물을 칭찬할 때도 쓰인다. 『논어』에서 공자는 순 임금의 음악 소韶를 "더 말할 나위 없이 아름답고 더 말할 나위 없이 선善하다."[61]고 칭찬했다. 미와 선은 각각 달리 쓰이는데, 미는 주로 악무의 소리와 형상이 아름다움을 나타냈다. 『국어』「주어」하에서 선목공[62]이 "악은 귀에 들리는 것에 불과하고, 아름다움은 눈에 보이는 것에 불과하다."[63]고 하는데, 이것은 단순히 '미'의 시각적 감수를 강조하니 양이 큰 것을 아름다움[羊大爲美]으로 보는 '미각설味覺說'과 서로 큰 차이가 있다.

사실 갑골문에서 '대大' 자는 정면으로 두 팔을 쫙 벌린 '사람'이다. 그렇다면 갑골문의 '미' 자는 사람이 머리에 짐승의 뿔과 새의 깃털로 장식하고서 나풀거리며 춤추는 모습을 닮았다. 근래에 몇몇 학자들은 '양대위미羊大爲美'가 갑골문의 최초 의미에서 '양인위미羊人爲美'라는 주장을 내놓았다.[64, 그림 2-12]

사람이 몸에 짐승의 가죽을 걸치고 머리에 짐승의 뿔을 달고 짐승의 꼬리를

57 『맹자』「진심盡心」하36: 膾炙與羊棗, 孰美?(박경환, 383)

58 『시경』「패풍邶風·간혜簡兮: 彼美人兮.(성백효, 상: 105)

59 『시경』「패풍·정녀靜女」: 說懌女美.(성백효, 상: 113)

60 『시경』「위풍衛風·석인碩人」: 美目盼兮.(성백효, 상: 146)

61 『논어』「팔일八佾」25(065): 盡美矣, 又盡善也.(신정근, 146)

62 | 선單 목공穆公은 춘추 시대 선單나라의 국군으로 이름은 기旗이다. 그는 주나라 경왕景王이 BC 522년에 대종大鐘을 주조하려고 하자 예산 낭비를 이유로 반대했다.

63 『국어』「주어周語」하: 夫樂不過以廳耳, 而美不過以觀目.(신동준, 120)

64 소병(샤오빙)蕭兵, 「從"羊人爲美"到"羊大爲美"」, 『北方論叢』第2期, 哈爾濱: 哈爾濱師範大學, 1980.

끌며 손과 발을 움직이며 춤을
추고 있는데, 이것은 원시 무용
에서 원래부터 가장 일찍 가장
널리 알려진 공연 형식이다. 실
례로 마가요(마자야오)의 무용 문
양의 채도분에 그려진 무용수의

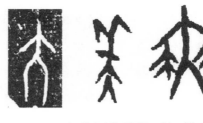

〈그림 2-12〉 갑골문 _대大, 미美, 무舞 자.

몸 뒤로 늘어뜨린 짧은 꼬리, 창원(창위안)滄源 암벽에 새겨진 머리에 깃털을 꽂은
무인이 있다.^{그림 2-13}

이 도상은 수렵 춤이든 토템 춤이든 모두 씨족의 생산이나 번성과 밀접한 관

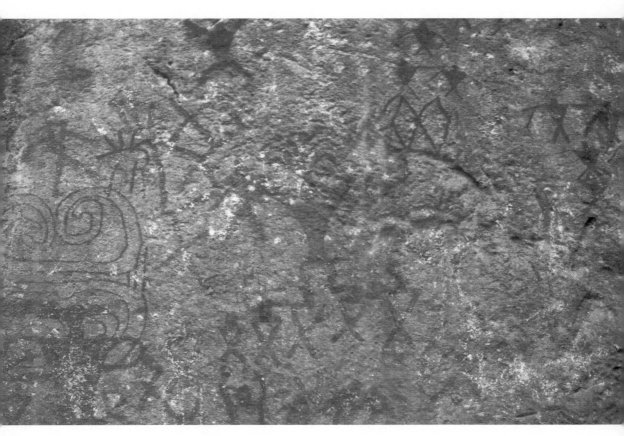

〈그림 2-13〉 운남(윈난) 창원(창위안) 암각화 부분.

련이 있다. 이렇게 전해지는 노래와 춤은 의심할 바 없이 당시 사람들의 마음을 최고로 감동시켰던 심미 활동이고, 또한 가장 춤을 잘 춘 무인은 당시 사람들의 눈에 가장 아름다운 형상이었을 것이다. '미' 자를 창조한 은상 시대에 이르러 '양인위미'의 춤추는 사람(人=大)은 마땅히 '무당'이라는 특정한 형상을 지녔을 것이다.

무당과 무당 춤

'무당'은 인류가 사회적 분업을 갖춘 뒤에 신성성을 지니고 있는 특수한 인물로, 사람들의 상상 속에서 하늘과 땅을 오르내리며 인간과 신을 소통시키는 중매 역할을 했다. 무당은 은상 시대에 이르러 신에게 기도하고 제사를 지내며 악귀를 쫓아내고 점을 치는 정신 활동에 전문적으로 종사하는 성직자이기도 하고, 아울러 당시에 출현한 첫 번째 전문 '무용가'이기도 했다. '무巫' 자 자체는 바로 무용과 떨어질 수 없는 관련이 있다. '무巫'와 '무舞'는 음이 같고, 글자의 꼴과 뜻이 서로 아주 가깝다.

　'무巫'는 갑골문에서 '⼗'라고 쓰인다. 『설문해자』에서 "무당은 신을 섬기는 무축巫祝이다. 여성은 형체가 없는 존재(귀신)를 섬겨서 춤으로 강신할 수 있다. 사람이 양 소매를 사용해서 춤을 추는 형상을 본떴다."[65]고 풀이하고 있다. 이러한 '무巫' 자는 갑골문에서 사람이 꼬리를 쥐거나 날개를 잡고서 춤추는 '무舞' 자와 닮아서 서로 특성을 드러낼 수 있다. 화장하거나 분장하고 손에 도구를 든 모습을 그 특징으로 하는 무당 춤의 공연을 남김없이 다 드러내고 있다.

　이러한 무당을 주인공으로 하는 심미 활동은 이 당시 대량으로 존재하던 무당 춤 그 자체를 더욱 잘 설명해준다. 갑골문을 통해 은상 시대 무용의 종류가

65 『설문해자』: 巫者, 祝也, 女能事無形, 以舞降神者也. 像人兩袖舞形.

얼마나 많고 공연의 빈도가 얼마나 높았는지 알아차릴 수 있고, 이것은 대부분 비가 내리기를 바라고 제사를 올리고 악귀를 몰아내는 무술巫術 활동과 서로 연관되어 있다.

기우祈雨는 무당 춤의 중요한 내용이다. 『산해경』「대황동경」에 "가뭄이 들 때 응룡[66]의 모습을 만들면 큰 비가 내렸다."[67]고 한다. 이때 '응룡의 모습을 만들었다'는 것은 일종의 무용 공연이다. 「해외동경」에서 '우사첩雨師妾'이 "온 몸이 검은색이고 양 손에 뱀을 한 마리씩 잡고 있으며 왼쪽 귀에 푸른 뱀을 걸고 오른쪽 귀에는 붉은 뱀을 걸고 있다."[68]고 한다. 이것은 바로 '응룡의 모습을 만들' 때의 형상을 묘사하고 있다. 이것은 분명 무술의 모방 원리에 의거하고 있다. 왜냐하면 응룡이 비와 물의 신 또는 구름과 비의 형상이기 때문이다. 갑골문에서 '용의 춤'을 언급할 때 바로 비를 바라며 춤을 추었기 때문이다.

예컨대 갑골문에 "범전凡田에서 용을 만드니 비가 내렸다."[69]고 한다. 이때 '용 만들기'는 곧 '응룡의 모습을 만들기'이다. 춤을 추며 비 내리기를 바라는 내용은 갑골 복사 중에 아주 많이 보인다. 예컨대 "다로多老를 불러 춤추게 할 것인가? 다로를 불러 춤추지 않게 할 것인가? 왕이 점을 치니, '비가 오겠다'라고 한

66 | 응룡鷹龍은 중국의 신화에 나오는 날개 달린 용인데, 용이 오백 년 또는 천 년이 지나면 날개를 얻어 응룡이 된다고 한다. 그러나 천 년이라는 긴 세월을 사는 것은 아무리 용이라 해도 쉬운 일이 아닌지라, 신화에서 응룡은 단 한 마리밖에 나오지 않는다. 그래서 응룡은 용 중에 특히 신성한 동물로 여겨졌다. 전설에 따르면 황제가 치우蚩尤와 싸웠을 때는 폭풍을 일으켜서 치우의 군대를 물리쳤다고 한다. 『사기』「오제기五帝紀」를 주석한 『사기색은史記索隱』에 인용된 황보밀皇甫謐의 말에 따르면 "황제가 응룡을 시켜 흉려곡에서 치우를 죽이게 했다[黃帝使鷹龍, 殺蚩尤於凶黎之谷]."고 기록되어 있다. 『산해경』「대황동경」에 다음과 같은 글이 있다. "대황의 동북쪽 모퉁이에 흉리토구라는 산이 있다. 응룡이 남쪽 끝에 사는데 치우와 과보를 죽이고 다시 하늘로 올라가지 못했다. 그리하여 하계에 자주 가뭄이 들었는데 가뭄이 들 경우 응룡의 모습을 만들면 큰 비가 내렸다[大荒東北隅中, 有山名曰凶犁土丘. 應龍處南極, 殺蚩尤與誇父, 不得複上, 故下數旱. 旱而爲應龍之狀, 乃得大雨]."(정재서, 293)

67 『산해경』「대황동경」: 旱而爲應龍之狀, 乃得大雨.(정재서, 293)

68 『산해경』「해외동경海外東經」: 其爲人黑, 兩手各操一蛇, 左耳有靑蛇, 右耳有赤蛇.(정재서, 255)

69 곽말약(궈모뤄) 편, 『갑골문합집甲骨文合集』10-2990: 其作龍於凡田, 又雨.

다."[70] '다로'는 무당의 이름이고, 복사는 다로를 불러 비를 구하는 춤을 추게 해야 하는가를 점을 치며 신에게 묻고 있다.

머리에 가면을 쓰고 춤추는 형식을 통해 악귀와 전염병을 몰아내는 의례를 '나무儺舞'라고 한다. 이러한 춤은 은상 시대에 이미 출현했다. 갑골문 중에 바로 방상方相씨가 머리에 기두[71] 가면을 쓰고 악귀와 전염병을 몰아내는 일을 하고 있다. 예를 들면 다음과 같다.

> 계사일에 점을 치며 쟁爭씨 정인이 물었다. "10일 안에 재앙이 없을까요? 4월 병신일에 서쪽으로부터 재난이 닥쳐올까요? …… 알이 보고했다. 재앙이 있습니다. 기두魌頭를 쓴 협씨夾氏를 보내 방상方相를 거느리고 사읍四邑으로 가서 악귀를 몰아내야 한다." 13월에 일이 있다.
>
> 癸巳卜, 爭貞: 旬亡田(禍)? 四月丙(申), 允有來艱自西? 夏告曰: ……災, 魌夾, 方相! 四邑. 十三月.(『은허서계전편殷墟書契前編』7·37·1)

'십삼월+三月'로 말하면 그해에 있던 윤달로 인해 생겨난 표현이다.[72] 정현 (127~200)[73]이 『주례』의 '방상씨方相氏'를 풀이했다. "곰 가죽을 뒤집어쓴 것은 돌림병과 재앙을 일으키는 귀신을 몰아내기 위한 일로 오늘날의 기두와 같다."[74] 『설문해자』에서 '기' 자를 "오늘날 돌림병 귀신을 몰아내는 의식에 기두를 쓴

70 나전옥(뤄전위), 『은허서계전편殷墟書契前編』7·35·2: 乎(呼)多老舞? 勿乎(呼)多老舞? 王占曰: 其之雨.

71 | 기두魌頭는 역귀를 쫓는 예에서 쓰던 네 눈이 달린 귀신의 가면이다.

72 소병(샤오빙), 『나례희 풍습儺蠟之風』, 南京: 江蘇人民出版社, 1992.

73 | 정현鄭玄은 자는 강성이고 산동 북해 고밀 사람이다. 시종 재야의 학자로 지냈고, 제자들에게는 물론 일반인들에게서도 훈고학·경학의 시조로 깊은 존경을 받았다. 그는 고문과 금문에 모두 정통하였으며, 가장 옳다고 믿는 설을 취하여 『주역』『서경』『모시』『주례』『의례』『예기』『논어』『효경』 등의 경서를 주석했다.

74 『주례』 「하관夏官·방상씨方相氏」 정현鄭玄注: 冒(蒙)熊皮者, 以驚驅疫癘之鬼, 如今魌頭也.

다."고 해설했다.[75] 상나라 말기에 해당되는 섬서(산시) 성고(청구)城固 센 동기군銅器群에서 뛰어난 솜씨로 흉악한 모양을 새긴 사람의 탈과 차갑고 엄숙한 우형수면牛型獸面의 탈이 출토되었다. 이것은 아마 무당이 악귀를 쫓아내는 '나무'를 추며 쓰던 도구였을 것이다.

〈대호大濩〉〈상림桑林〉그리고 만무萬舞

은상의 유명한 악무로 〈대호〉와 〈상림〉이 있다. 이것은 모두 무속 활동과 대단히 복잡하게 관련되어 있다.

　〈대호〉의 이름은 선진 시대의 문헌에 보일 뿐만 아니라 갑골 복서에도 기록되어 있다. 홀로 '호濩'로 부를 때 '𤂥'로 쓰는데, 이는 한 사람이 큰 비에 흥건하게 젖어 있는 형상과 아주 많이 닮았다. 『여씨춘추』『시자尸子』『회남자』 등에 따르면, 상나라 탕湯 임금이 "자신을 희생하며 상림桑林에서 빌었다."[76]라는 아름다운 이야기가 있다. 상나라가 천하를 장악한 뒤 5년간의 큰 가뭄을 맞게 되자 탕 임금이 직접 상림에 가서 비 내리기를 빌었다. 이때 탕 임금은 "자신의 머리카락을 자르고 손톱을 갈았고"[77] 사람들로 하여금 장작을 쌓아 스스로 희생물로 삼아 신령에게 제사지냈다. 이에 "온 지역의 구름이 모여들어 천 리에 비가 내렸다."[78]

　이로부터 우리는 〈대호〉가 은인들이 탕 임금을 제사지내던 대규모 악무이고, 그중 많은 부분에서 탕 임금이 자신의 몸을 아끼지 않고 제물로 삼아 기도하여

75 『설문해자』: 今逐疫有顚頭.
76 『회남자』「주술훈主術訓」: 以身禱於桑林.(안길환, 상: 388)
77 『여씨춘추』「순민順民」: 剪其髮, 磨其手, 以身爲犧牲, 用祈福於上帝. 民乃甚說, 雨乃大至.(김근, 1: 390)
78 『회남자』「주술훈」: 四海之雲湊, 千里之雨至.(안길환, 상: 388)

백성을 물과 불의 고통으로부터 구한 위대한 쾌거를 찬양하는 내용이라는 것을 헤아릴 수 있다. 탕 임금이 "자신을 희생하며 상림에서 빌었는데", 이것은 무당이 비를 바라는 전형적인 활동이었던 것이다. 대규모의 〈대호〉 악무는 무속 활동의 재연이라 할 수 있다.

〈상림〉도 선진 시대의 문헌에 많이 보인다. 『좌전』 양공 10년에 상나라의 후예 송宋 평공平公이 초구楚丘에서 〈상림〉의 춤으로 진晉 도공悼公을 환대한 이야기를 다루고 있다. 진 도공은 〈상림〉을 감상하고 난 뒤에 크게 놀라 큰 병을 앓았다.[79] 이로써 이 춤이 얼마나 음산하고 사람을 두렵게 하는지 짐작할 수 있다. 『장자』 「양생주」에서 '포정이 소를 해체하는' 신들린 절주의 아름다움을 과장하고 있다. "칼 쓰는 소리는 하나같이 음률에 맞고, 손놀림은 〈상림〉의 악무에 합치하며, 〈경수經首〉의 장단에 맞았다."[80] 〈상림〉은 아마 조화롭고 우아한 악무였으리라. 이것은 〈상림〉의 악무가 단지 하나의 '프로그램'에 한정되지 않고 지명으로서 아마 상림에서 추는 춤의 총칭이라는 것을 나타낸다.

탕 임금은 기우제를 지내느라 직접 상림을 찾았다. 이로써 상림은 은인이 전문적으로 조상에게 제사지내거나 신에게 기도를 올리고 무술 활동을 벌이는 종교적 장소였다는 것을 알 수 있다. 『묵자』 「명귀」에 보면 "연나라에 조택祖澤이 있는데, 제齊나라의 사직社稷, 송宋나라의 상림桑林, 초楚나라의 운몽雲夢에 해당되는 곳으로 남녀가 무리를 지어 서로 살피는 곳이다."라고 한다.[81] 이러한 지역은 무술로 신과 통하고 제사지내며 자식 낳기를 비는 장소라는 것을 말해준다. 민속학 자료에 따르면 이러한 장소에서는 성애를 춤으로 표현하여 '여러 신

79 | 진나라가 전쟁으로 빼앗은 영토를 송나라에게 양도하자 송 평공이 초구에서 진 도공을 위해 감사의 예식을 치렀다. 이때 송나라 측은 진나라의 반대에도 〈상림〉의 악을 연주했고 도공은 귀국 중에 병이 났다.(신동준, 2: 193)

80 『장자』 「양생주養生主」: 莫不中音, 合於〈桑林〉之舞, 乃中〈經首〉之會.(안동림, 92~93) | 〈경수〉는 요 임금 때의 시가를 가리킨다. 요 임금은 〈함지咸池〉의 음악을 지은 것으로 유명하다.

81 『묵자』 「명귀明鬼」: 燕之有祖(澤), 當齊之有社稷, 宋之有桑林, 楚之有雲夢也, 此男女之所屬而觀也.(박재범, 206)

들을 즐겁게 하는 '가락고무歌樂鼓舞'를 빼놓을 수 없다. 그렇다면 '송나라의 상림' 또는 〈상림〉으로 불리는 악무의 특성을 미루어 알 수 있다.

악무 중에 선진 시대의 문헌에 많이 언급되는 한 종류의 춤이 있다. 이를 '만萬' 또는 '만무萬舞'라고 부르는데, 아마 은상에서부터 시작됐으리라. 갑골 복서 중에 '만萬'은 🦌, 🦌으로 표기된다. 이러한 형상은 많은 사람들이 함께 모여서 손과 발을 움직이며 춤추는 모습이라는 것을 직관적으로 느낄 수 있다.[82] 『시경』「상송·나」의 "만무萬舞가 뜰에서 질서정연하게 펼쳐진다", 『시경』「노송·비궁」의 "만무가 성대하게 펼쳐진다"[83], 『묵자』「비악」의 "만무가 우렁차고 평화롭게 펼쳐지니, 하늘까지 울려 퍼진다."[84] 등의 묘사에 비추어볼 때, 만무는 늘 성대하고 장중한 장소에서 공연되었을 뿐만 아니라 장면도 성대하고 장관을 이루는 춤이었으리라.

『시경』「패풍·간혜」에서 주인공의 "힘은 호랑이 같고 고삐를 실끈처럼 다루며"[85] 만무를 춤추는 춤꾼에 대한 사모의 감정을 표현하고 있다. 『좌전』 장공 28년에서 초나라의 영윤令尹 자원子元이 "문부인을 유혹하려고", "문부인이 거처하는 궁전 곁에 관사를 짓고 만무를 추게 했다."고 기록되어 있다.[86] '만무'는 아마 남성의 용맹하고 씩씩하며 건강하고 힘차서 넘치는 양강陽剛의 아름다움을 뚜렷하게 보여주는 춤이었으리라. 문부인은 '만무'를 제멋대로 사용하는 자

82 | 이 주장과 달리 만萬의 갑골문을 도마뱀의 형상으로 보기도 한다.

83 『시경』「상송商頌·나那」: 萬舞有奕.(성백효, 하: 420) 「노송魯頌·비궁閟宮」: 萬舞洋洋.(성백효, 하: 412)

84 『묵자』「비악非樂」: 萬舞翼翼, 章聞於天.(박재범, 223) | 박재범은 만무의 정체를 파악하지 못해 그냥 "춤을 춘다"라고 오역하고 있다.

85 『시경』「패풍·간혜簡兮」: 碩人俁俁, 公庭萬舞. 有力如虎, 執轡如組.(성백효, 상: 104) | 같은 노래에 인용문 앞에 나오는 "簡兮簡兮, 方將萬舞. 日之方中, 在前上處."라는 구절에 만무萬舞가 먼저 쓰인다.

86 『좌전』 장공 28년: 欲蠱文夫人, 爲館於其宮側, 而振萬焉.(신동준, 1: 166) | 영윤 자원은 초나라 문왕의 동생이고, 문부인은 문왕의 부인이다. 만은 만무萬舞를 가리킨다. 자원은 문부인의 질책을 전해 듣고 잘못을 뉘우치고 정나라를 공격했다.

원의 행동을 나무라며 "돌아가신 문왕께서는 이 무악을 써서 군사적인 대비를 익히게 했다."[87]고 주장했다. 즉 만무는 병사를 훈련시켜서 무술을 익히게 한 것이다.

만무는 분명 매력이 넘치고 듣는 사람의 감정을 고조시켜서 리듬, 동작과 태도가 그쪽으로 쏠린 춤의 아름다운 형식일 것이다. 만무는 어쩌면 그러한 정감의 분출을 목적으로 하는 원시 집단무에 기원을 두고 있을 것이다. 무사巫史 문화의 단계에 이르러 이러한 춤은 대부분 '신의 비위를 맞추거나' '신을 기쁘게 하여' 신과 서로 교류하는 데에 쓰였다. 이것이 발전하여 훗날 사람의 이목을 끄는 공연이 되었다.

소리를 강조하다

춤이 있으면 반드시 노래가 있는 법이다. 제사를 지낼 때 은상 문화의 '상성尚聲'(소리 숭상)은 주나라 사람들의 '상취尚臭'(냄새 숭상)와 서로 구별된다. 이른바 "은나라 사람은 소리를 숭상한다. 아직 희생의 냄새와 맛이 나지 않았을 때, 소리를 사방으로 진동시켜서 세 곡을 마친 다음에야 제주가 묘문廟門에 나가서 희생을 맞아들인다. 성음의 환호는 천지의 사이에 있는 신령에게 아뢰어 고하기 위한 것이다."[88] 여기서 '성聲'은 넓은 뜻에서 음악과 가무를 두루 가리키는데, 구체적으로 무용에 맞춰서 울려 퍼져서 "천지의 사이에 있는 신령에게 아뢰어 고하는" 성음을 특별히 가리킨다.

『상서』「이훈」에서 당시 무풍巫風의 금지를 말할 때 '감히 집안에서 늘 춤을

87 『좌전』 장공 28년: 先君以是舞也, 習戎備也. (今令尹不尋諸仇讎, 而於未亡人之側, 不亦異乎?)(신동준, 1: 166)

88 『예기』「교특생」: 殷人尚聲. 臭味未成, 滌蕩其聲. 樂三闋, 然後出迎牲. 聲音之號, 所以詔告於天地之間也.

추고, '방에서 술에 취해 흥겨워 노래하는 상황'을 제시하고 있다.[89] 이것은 무풍에 가곡의 성행을 포함시키고 있다는 것을 보여준다. 안타깝게도 세월이 많이 지나면서 가곡은 전해지지 않고 은상 시대의 시가 작품 겨우 몇 수만 남아 있다. 『시경』 중에 다섯 수의 「상송」이 있는데, 이들은 원래 은상 시대 제사를 지내며 불렀던 오래된 노래였다. 비록 그 가사가 후대 사람들에 의해 수정되었겠지만 여전히 이를 통해 은상 가악의 대체적인 풍모를 미루어 짐작할 수 있다. 그중 첫 번째 「나郍」와 바로 뒤에 나오는 「열조烈祖」는 역대의 조종祖宗에게 제사를 지내던 가악이다. 이 가악은 '은인의 상성尚聲', 소리(음악)를 앞세우고 희생의 냄새를 뒤로 하는 종교적 예속禮俗을 전형적으로 반영하고 있다. 예컨대 「나」는 다음처럼 노래하고 있다.

> 참 많구나,
> 우리의 도고鞉鼓 벌여놓고,
> 북소리 부드럽고 크게 울려,
> 우리의 빛나는 조상 탕 임금 즐겁게 하는구나.
>
> 탕 임금의 손자 연주하니 신령이 강림하여
> 우리를 편하게 하고 생각대로 이루어주는구나.
> 도고 깊고 멀리 울리며
> 맑고 밝은 피리 소리
> 부드럽고 고르게 나며
> 우리 옥경玉磬 소리에 귀 기울이니
> 아, 빛나는 탕 임금의 후손이여!

89 『서경』 「이훈伊訓」: 制官刑, 儆于有位曰: 敢有恒舞於宮, 酣歌於室, 時謂巫風.(김학주, 180) | 이윤은 당시 무분별한 가무를 즐기는 무풍巫風만이 아니라 재물과 사냥에 빠지는 음풍淫風, 선인을 멀리하고 악인과 어울리는 난풍亂風 등 사회의 세 가지 기풍을 금지시키고자 했다.

웅장한 저 소리여!

쇠북과 큰북 성대히 울러 퍼지며

만무萬舞가 뜰에서 질서정연하게 펼쳐지니,

우리를 찾은 반가운 손님들도

모두들 즐거워하네.

옛날 옛적부터

조상들이 전통을 일구시니

아침저녁으로 온순하고 공손하며

제사를 정성스럽게 지내구나.

우리의 가을과 겨울 제사를 살피소서

탕 임금의 후손 삼가 바칩니다.(성백효, 하: 418~421)

<div style="font-size:small">
의 여 나 여　치 아 도 고　주 고 간 간　간 아 열 조　탕 손 주 격　수 아 사 성　화 고 연 연

猗與那與，置我鞉鼓，奏鼓簡簡，衎我烈祖，湯孫奏假，綏我思成，鞉鼓淵淵，

혜 혜 관 성　기 화 차 평　의 아 경 성　오 혁 탕 손　목 목 궐 성　용 고 유 역　만 무 유 혁　아 유 가 객

嘒嘒管聲，既和且平，依我磬聲，於赫湯孫，穆穆厥聲，庸鼓有斁，萬舞有奕，我有嘉客，

역 불 이 역　자 고 재 석　선 민 유 작　온 공 조 석　집 사 유 각　고 여 증 상　탕 손 지 장

亦不夷懌，自古在昔，先民有作，溫恭朝夕，執事有恪，顧予烝嘗，湯孫之將。(『시경』 「상

송·나那」)
</div>

　　악무는 먼저 도고로 시작되며 북 소리가 울린다. 이어서 관악기가 연주되며
은은하고 우아한 선율이 하늘과 땅 사이를 휘감아 돈다. 제사에 참가한 '탕 임
금의 후손'들은 음악 소리에 맞춰 기도의 말을 읊조리며 선조들에게 큰 복을 계
속 내려달라고 기도한다. 선조들을 기쁘게 하기 위해 사람의 마음을 최고로 흔
드는 대형 만무萬舞를 공연하며 더불어 석경石磬의 맑은 소리, 대종大鐘의 울림,
북의 장단을 덧보태 다같이 한껏 뜨거운 분위기를 북돋운다. 노래·음악·춤이
다 끝난 뒤에 자손들은 비로소 맛있고 훌륭한 요리를 바쳐서 조상들이 맘껏 맛
보도록 했다. 이 시는 처음부터 끝까지 고악鼓樂의 소리와 성대한 가무로 넘쳐

나고 가무로 신을 즐겁게 하는 무술의 분위기로 가득 차 있다.

음악 가무는 은상 시대에 무술의 제사 활동과 '호흡을 같이하는' 특수한 시기를 거치면서 가악歌樂과 무용의 예술도 이러한 활동의 자극을 받아 이전까지 없던 번영을 누리며 나날이 성숙해져 갔다. 이와 동시에 사람과 신이 함께 즐거워하고 신을 기쁘게 하는 동시에 사람도 기쁘게 했다. 시간이 흐름에 따라 신비로운 색채는 옅어졌고 음악과 무용을 순수하게 미감의 향수로 여기는 의식도 끊임없이 자라나게 되었다. 은상 시대의 고분에서 '여악女樂'을 찾아내면서 이러한 심미 상황의 정보가 드러나게 되었다. 여악은 무당이 하는 일과 다르게 감상하는 음악과 무용 활동에 전문적으로 종사하는 여자이다. 훗날 사람들은 하나라 걸桀 임금의 음악에 대해 이미 묘사한 적이 있고, 은상의 경우 지하에서 출토된 문물 중 확실한 근거를 가지고 있다.

1950년 하남(허난) 안양(안양) 무관촌(우관춘)에서 발굴된 은상대묘殷商大墓 중 여성 체격 24구, 정미하고 범상치 않은 호랑이 무늬의 대석경大石磬 1개, 작은 동과銅戈 3개가 발견되었는데, 동과에 비단과 새의 깃 등 장식물의 흔적이 남아 있었다. 이것은 악무의 도구이지 무기가 아니었다. 추측에 의하면 이러한 여성이 무덤 주인을 위해 순장되었는데, 그 이유는 마땅히 이 여성이 생전에 무덤 주인을 위해 음악·노래·춤의 의무를 가진 '여악'인 데에 있다. 이러한 여악은 대부분 사람을 즐겁게 하지 신을 즐겁게 하지 않았다. 여악은 무당에 비해 더욱 전문화된 악인으로서 더욱 감상적 특성을 갖춘 노래·음악·무용을 공연했다. 그들은 아름다운 소리의 무예舞藝에 대한 연마를 더욱 세심하게 하여 음악 무용의 발전에 독특한 작용을 하게 되었다. 이것은 결국 음악 무용이 앞으로 무속 활동과 이위일체二位一體 또는 '함께 움직이는' 상황에서 벗어나 독립적으로 심미의 전당을 향해 걸어가게 되리라는 것을 의미한다.

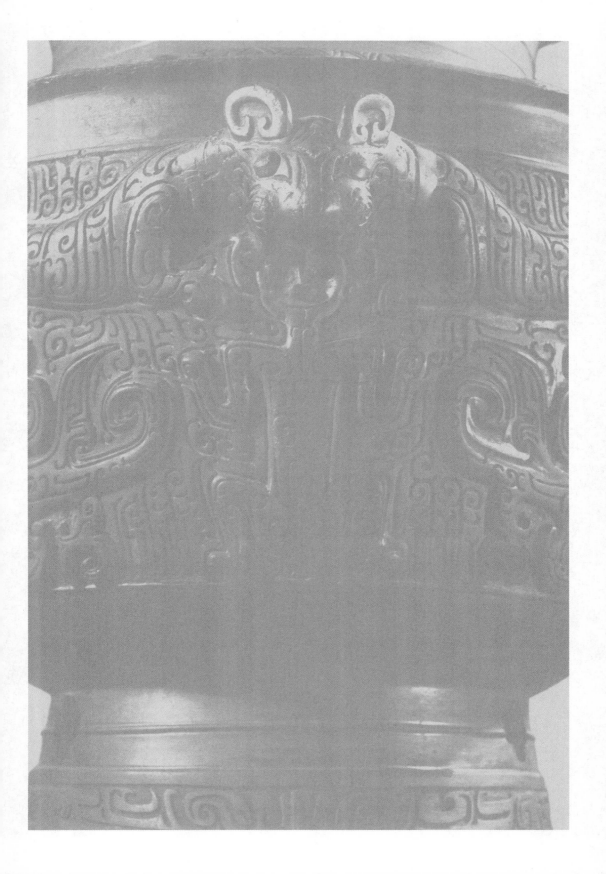

제3장

주나라 예악의
인문적 풍모

BC 11세기의 목야牧野 전쟁에서 일거에 승리하면서 주나라는 중원의 서북 변방에 위치하고 '대국 은'에 복속되어 있다가 은상을 대신하여 중원의 새로운 영주가 되었다. '은감'[1]을 사고하면서 주나라 사람들은 더욱 성숙해졌다. 주나라 사람들은 종교 영역에서 은인의 지상신 숭배를, 실생활에서 의도적인 노력을 강조하는 천명관天命觀으로 뜯어고쳤다. 정치 영역에서 혈연관계에 따라 유대를 맺는 완비된 종법 제도를 세웠다. 문화 영역에서 제사의 예, 축하 의식의 예, 일상 행위의 규범으로서 예를 포함한 예악禮樂을 크게 진작시켰는데, 이때 여러 단계의 계급을 기준으로 삼았다. 모든 항목의 예의禮儀는 음악과 가무를 빠뜨릴 수 없었다. 우아하고 평화로운 소리와 악조로 인해 사람의 마음이 안정되고 기운이 편안해지는 분위기를 자아내고 법도 있고 절제된 성격을 빚어냈다.

주나라 사람들은 신권을 약화시키고 왕권을 강화시키고 예악으로 언행을 길들이는 기획을 실행한 다음에야 은상의 신비주의와는 완전히 다른 새로운 문화 형상이 비로소 하나하나 그의 면모를 드러내게 되었다. 이것은 분명히 무신巫神의 색채를 깎아내고 인격人格을 한층 강조하는 '문질빈빈文質彬彬'의 문화 형상이었다. 궁정 의식에서 공연한 것은 예제 규정에 의거하여 괜찮은 음악 가무이고, 노래한 것은 의도적으로 일구어낸 노력과 성공이었다. 종鍾·정鼎·존尊·궤[2] 등은 은상 시대에 전체 화면이 도철에 의해 도배된 청동 예기였지만 주대에 이르러 큰 필체로 둥글고 부드럽게 쓴 명문銘文으로 바뀌었으며, 있는 사실을 쓰고 실물을

1 | 은감殷鑑은 은나라가 실정을 하여 패권을 잃어버린 것을 거울(교훈)로 삼아 경계하여야 할 선례라는 뜻이다. 동아시아에서는 『자치통감資治通鑑』처럼 역사서의 이름에 거울 '감' 자를 많이 사용한다.

2 | 궤簋는 고대에 제사를 지낼 때 음식을 담던 나무 그릇으로 주둥이는 둥글고 양쪽에 귀가 달려 있다.

모방한 조형을 주조해 넣었다.

　감정 표현의 측면에서 말하면 '모두 삼백 수로 된 시집', 『시경』으로 대표되는 시가 문학 중에 세상 사람들의 쓰라리고 괴로운 경험이 이미 시의 주제가 되었다. 원래 점을 치는 데 쓴 『주역』은 쓰는 말이 비근하지 담긴 의미가 심오한 시적 언어의 의상意象을 통해 음양陰陽이 상호 의존하고 상호 전화되는 변증법적 인생 철학과 지혜를 밝혔다. 사백史伯의 "소리가 단조로우면 들을 것이 없다."는 성일무청설聲一無聽說[3]과 안자晏子(BC 578~500)의 "조화는 다양한 식재료를 써서 국을 끓이는 것과 같다."는 화여갱언론和如羹焉論[4]은 바로 예와 연결된 음악이나 아름다움과 연결된 맛처럼 주나라 문화의 특성을 가장 잘 갖추고서 그 심미 문화의 '중화中和' 색채를 중국 미학 이론의 첫 페이지에 장식하고 있다.

　이것은 모두 사람으로 하여금 신비롭고 열광적이고 두려움을 주는 은상 시대와는 확연히 다르게 우아하고 법도가 있고 세속화된 심미 문화의 품격을 느끼게 한다. 이러한 품격은 은주殷周가 교체되는 변고를 겪은 주나라 사람들이 독특한 문화 언어의 환경에서 만들어낸 결실이고, 중국의 심미 문화가 진정으로 독특한 발전의 길로 나아가는 전환점이자 표지이다.

3 『국어』 「정어」: 聲一無聽, 物一無文, 味一無果, 物一不講.(신동준, 478) | 사백은 정 환공桓公과 여러 나라의 정국을 말하던 중에 위의 주장을 펼치고 있다. 사백은 서주 말기의 사람으로 주周 태사太史이다. 그는 "다른 것들끼리 만나서 조화를 이루고 협조하면 만사만물이 번창하지만, 차이를 말살하고 동일화해 버리면 지속되지 못한다[和實生物, 同則不繼]."는 명제를 주장했는데, '화和'는 만물의 다양성이 통일된 것이고 '동同'은 무차별적인 단일물체를 일컫는다. 다른 사물과 '화'하지 못하면 새로운 사물을 탄생시킬 수 없다는 의견이다.

4 『좌전』 소공 20년: 和如羹焉. …… 先王之濟五味, 和五聲也, 以平其心, 成其政也.(신동준, 3: 241) | 안자가 제 경공景公과 정치적 이견을 조율하는 문제를 논의하며 위의 주장을 펼치고 있다. 안영晏嬰은 자가 중中·시평謚平으로 일반적으로 평중平仲 또는 안자晏子라고 부른다.

심미 문화의 현상이라는 측면에서 말하면, 주나라 사람들이 창조한 예악 문화가 서주에서 춘추 중엽까지 전형적으로 구현되었다. 반면 춘추 후기에 이르면 예악이 허물어져서 전국 시대의 새로운 문화 전환이 일어나기 시작했다. 이 때문에 '주나라의 예악'은 주로 서주와 춘추 시대의 심미 문화가 가꾼 풍격을 나타낸다. 전국 시대는 이와 다른 범주에 속한다. 춘추 시대는 과도기로서 어떤 현상은 앞 시대에 속하고 어떤 현상은 후대에 속하기 때문에 시간을 절대적인 기준으로 그을 수는 없다.

제 **1** 절

종소리 댕댕 북소리 둥둥[5]:
의식과 전례에서 아악의 어울림

주나라 사람들의 심미 문화에 나타난 새로운 경향은 그들 특유의 우아하고 의 젓하며 융성한 음악 가무로 사람들의 눈에 가장 먼저 들어왔다. 신비롭고 무 분별한 은나라 사람들의 주술 춤과 뚜렷이 다른 '중화中和'의 소리는, 바로 주 나라 사람들이 예악을 제정하면서 일구어낸 '역작'이었다.

예악의 '악樂'

역사에서 주공[6]이 "예를 제정하고 악을 지었다."고 일컬어진다(『예기』「명당위明 堂位」). 사실상 악무는 결코 주나라에서 시작되지 않았고 은상은 '소리의 숭상' 을 특징으로 여겼다. 주공이 '창작한' 악은 하상夏商의 악과 다른 점이 있다. 차

5 "鐘鼓喤喤." | 이 구절은 장형張衡의 「동경부東京賦」에 나오는 구절로 무용과 함께 종과 북 소리가 울 려 퍼지는 장면을 묘사하고 있다.

6 | 주공周公은 이름이 단旦으로 주 왕조를 세운 문왕의 아들이며 무왕의 동생이다. 무왕의 아들 성왕을 도와 주 왕조의 기초를 확립하였다. 그는 중국 주나라의 정치가로 예악과 법도를 제정해 제도문물을 창 시했다.

이의 핵심은 바로 악과 서로 관련된 '예禮' 자에 있다. '예'의 본의는 신神을 모신다는 뜻이다. 『설문해자』를 보자. "예는 밟다는 뜻으로 신을 섬겨 복을 불러들이는 것이다. '시示' 자와 '풍豊(예기)' 자를 의미 요소로 한다."[7]

주공이 '제정한' '예'가 이전과 구분되는 핵심은 신을 모시는 예를 등급화하고 의식화시켜 제사의 서로 다른 대상과 규모에 대해 갖가지 규정을 만들어냈다는 데 있다.

> "천자는 천하의 명산과 대천에 제사지내고 수많은 신을 오게 하여 편안하게 한다. …… 오악五嶽은 삼공三公의 예우로 제사지내고 사독四瀆은 제후의 예우로 제사지낸다. 제후는 자신이 관할하는 강역 안의 명산과 대천에게 제사지내고, 대부는 대문·집·우물·부엌·토지신 등의 오사五祀를 지내고, 사와 서인은 자신의 조상에게만 제사지낸다."[8]

이로써 예가 종법제의 등급 관계를 구현하고 강화시키는 표현 양식이 되었고, 제사 의식이 사람에게 모범을 보여줘서 교화시킨다는 의의를 분명하게 나타냈다. 한 걸음 더 나아가 '예'를 제사 의식으로부터 사회 생활의 각종 활동과 상호 교제의 의전과 의식으로 확대 발전시켜서 주나라 사람 특유의 예제 규범을 세우게 되었다.

주공이 '창작한' '악'은 바로 이러한 주나라의 예제에 부합하는 '악', 즉 '예의 악'이었다. 주나라 사람들에게는 의식이 있으면 반드시 음악이 있어야 했고, 예의에서 규정된 각종 등급과 경계는 주로 서로 다른 규모의 '악'을 통해 구현되었

7 『설문해자』: 禮, 履也, 所以事神致福也. 從示, 從豊(禮器).
8 『한서』 「예악지禮樂志」: 天子祭天下名山大川, 懷柔百神. …… 五嶽視三公, 四瀆視諸侯, 而諸侯祭其疆內名山大川, 大夫祭門, 戶, 井, 灶, 中霤五祀, 士庶人祀考而已. | 오악은 동쪽의 태산, 남쪽의 형산衡山, 북쪽의 항산恒山, 서쪽의 화산華山, 중앙의 숭산崇山 등 중원 지역의 중심이 되는 다섯 산을 가리킨다. 삼공은 주나라 행정 조직에서 태사太師·태부太傅·태보太保 등 세 정승을 가리킨다. 사독은 장강·황하·회수淮水·제수濟水 등 네 강을 가리킨다.

다. 제사의 의례로 말하면 서로 다른 제사의 대상은 악조·악기·곡목 등을 포함해서 제례에 쓰이는 음악마다 각각의 규정을 가지고 있다. 예컨대 다음과 같다.

> 황종을 연주하고 대려로 노래하고 〈운문雲門〉 춤을 추면서 하늘 신에게 제사지낸다. 태주를 연주하고 응종으로 노래하고 〈함지咸池〉 춤을 추면서 땅 신에게 제사지낸다. …… 이칙을 연주하고 소려로 노래하고 〈대호大濩〉 춤을 추면서 선비(주나라 시조 후직后稷을 낳은 강원姜嫄)께 올린다. 무역을 연주하고 협종으로 노래하고 〈대무大武〉 춤을 춤추며 선조에게 올린다.(지재희·이준녕, 262)
>
> 내 주 황종 가 대려 무 운문 이 사 천 신 내 주 택 주 가 응 종 무 함 지 이 제 지 시
> 乃奏黃鐘, 歌大呂, 舞〈雲門〉, 以祀天神, 乃奏太蔟, 歌應鐘, 舞〈咸池〉, 以祭地示. ……
> 내 주 이 칙 가 소 려 무 대 호 이 향 선 비 내 주 무 역 가 협 종 무 대 무 이 향 선 조
> 乃奏夷則, 歌小呂, 舞〈大濩〉, 以享先妣. 乃奏無射, 歌夾鐘, 舞〈大武〉, 以享先祖.(『주례』「춘관·종백宗伯 대사악大司樂」)

일상적인 전례와 의식의 번잡함, 규정의 잡다함, 세부 목록의 자세함, 법식의 완비 등은 위보다 더 심해 혀를 내두를 정도이다. 주나라 사람들은 하나의 일마다 예의를 갖추었다. 예컨대 성인식·혼례·활쏘기·상견례·연회·잔치 등 한두 가지에 그치지 않는다. 한 종류의 의식마다 사용하는 음악에 나름의 등급이 있었다. 예컨대 활쏘기 의례에도 신분마다 다른 악곡을 연주했다. "활쏘기의 사례를 할 때 왕은 〈추우騶虞〉를 연주하여 절도를 맞추고, 제후는 〈이수狸首〉를 연주하여 절도를 맞추고, 경·대부는 〈채평采蘋〉을 연주하여 절도를 맞추고, 사士는 〈채번采蘩〉을 연주하여 절도를 맞춘다."[9] 악기를 편성하는 규모와 방식도 달랐다. "왕은 동서남북 네 곳에 악기를 설치하고, 제후는 동서북 세 곳에 악기를 설치하고, 경대부는 동서 두 곳에 악기를 설치하고, 사士는 동쪽에만 악기를 설치한다."[10] 춤추는 대열도 달랐다. "같은 일무佾舞라도 천자는 가로세로 8명씩 모

9 『주례』「춘관·종백 악사樂師」: 凡射, 王奏〈騶虞〉爲節. 諸侯奏〈狸首〉爲節. 卿大夫奏〈采蘋〉爲節. 士奏〈采蘩〉爲節.(지재희·이준녕, 266~267)

두 64명, 제후는 가로세로 6명씩 모두 36명, 대부는 가로세로 4명씩 모두 16명, 사는 가로세로 2명씩 모두 4명이 춤추었다."[11]

〈대무大武〉 춤

이러한 상황의 영향으로 주나라의 악무의 내용과 형식에 있어서도 뚜렷한 변화가 발생하였다. 우선, 사람들은 이미 그들의 일로 신령·무당·박수를 대신하여 무대의 중심을 차지하게 되었다. 주나라의 유명한 악무〈대무大武〉춤은 원래 주나라 사람들이 조상에게 제사를 지내기 위해 추었던 춤으로 여전히 종교적 제사라는 영역 안에 속해 있었다. 그러나 이 시기에 공연된 내용은 무왕이 주왕紂王을 멸망시키고 나라를 세우며 성왕 시절에 주공 단과 소공召公 석奭이 협력하여 국정을 안정시키는 내용 등 완전히 주나라 사람들이 새 역사를 창조해낸 장면이었다. 『예기』「악기樂記」에는 이러한 춤을 묘사한 글이 실려 있다.

> 방패를 들고 산처럼 우뚝 서 있는 장면은 무왕의 일을 형상화했다. 춤꾼이 손을 내뻗어 떨치고 발로 세차게 뛰어오르는 장면은 태공의 뜻을 형상화했다. 〈대무〉춤이 끝날 때 앉는 장면은 주공과 소공의 다스림을 형상화했다. 또한 〈대무〉춤은 1성[12]에 무용수가 북쪽으로 나오고, 2성에 상나라를 멸망시키고, 3성에 남쪽으로 와서, 4성에 남쪽의 나라들을 영토로 만들고, 5성에 주공은 섬계의 왼쪽으

10 『주례』「춘관·종백 소서小胥」: 王宮縣(懸)(四面), 諸侯軒縣(三面), 卿大夫判縣(兩面), 士特縣(一面).(지재희·이준녕, 269~270) | 이와 관련해서 자세한 사항은 장사훈, 『국악대사전』, 서울: 세광음악출판사, 1984, 157쪽 참조.

11 『논어주소論語注疏』: 天子八, 諸侯六, 大夫四, 士二. | 이 내용은 『논어』「팔일」의 첫 장에 나오는 내용에 대한 주석이다.

12 | 성成은 전체 악곡을 구성하는 부분으로 그 자체로 완결된 형식과 의미를 갖는다. 성은 오늘날 무용 공연의 막幕과 같은 뜻이다.

로, 소공은 섬계의 오른쪽으로 나누어 다스리며, 6성에 처음 춤을 추었던 자리로
되돌아와 천자를 높인다.(김승룡, 750~756)

총 간 이 산 립　무 왕 지 사 야　발 양 도 려　대 공 지 지 야　　무　란 개 좌　주 소 지 치 야　차 부 무　시 이 북 출
總干而山立, 武王之事也. 發揚蹈厲, 大公之志也. 〈武〉亂皆坐, 周召之治也. 且夫〈武〉, 始而北出,

재 성 이 멸 상　삼 성 이 남　사 성 이 남 국 시 강　오 성 이 분　주 공 좌　소 공 우　육 성 복 철
再成而滅商, 三成而南, 四成而南國是疆, 五成而分, 周公左, 召公右, 六成復綴,

이 숭 천 자
以崇天子.(『예기』「악기樂記」)

'방패를 들고 산처럼 우뚝 서고', '손을 내뻗어 떨치고 발로 세차게 뛰어오르
는' 장면은, 무용수가 모방 동작을 통해 상나라와 전쟁을 벌이는 당시에 무왕武
王이 방패를 들고서 제후를 기다리던 모습과 병사들이 투지가 끓어올라 큰 방
울을 흔들며 박자를 맞추는 전투 장면을 표현하고 있다. 전체 춤은 모두 육성六
成으로 구성되어 있다. 일성은 무용단 전체 대열이 '북쪽에서 나와' 춤을 추며
무왕이 맹진孟津의 나루터에서 병사를 사열하고 연합 제후들과 크게 회합한 이
야기를 표현한다. 이성은 무왕이 상나라의 주왕紂王을 정벌하여 은상을 멸망시
킨 '목야지전'[13]을 공연한다. 삼성은 전쟁에서 승리하고서 남쪽으로 방향을 돌
리는 장면을 표현한다. 사성은 상나라와 연합했던 남쪽 회수 지역의 나라를 정
복한 이야기를 표현한다. 오성은 무용 대형이 두 진영으로 갈라지는데, 이것은
주공과 소공이 섬계를 기준으로 각자 자신의 지역을 나누어 다스렸던 이야기
를 상징한다.[14] 육성은 무용단이 다시 합쳐지고 공연은 최고조에 이르게 되는
데, 천하가 완전히 안정된 뒤에 온 나라의 상하 모든 사람들이 주나라 천자天子
를 칭찬하고 떠받들어 모시는 상황을 표현한다.

13 | 목야지전牧野之戰은 주의 무왕이 은의 주왕과 싸운 전쟁이다. 이 싸움에서 주나라가 이김으로써
　　상나라는 망하고 주나라가 섰다. 주 무왕은 주왕의 아들인 무경武庚 녹보祿父를 은나라 고토에 봉하
　　여 사직에 제사를 지낼 수 있도록 하고 감시역으로 그의 동생들인 관숙·채숙·곽숙 등을 삼감三監에
　　임명하여 무경을 감시하도록 했다. 그러나 삼감으로 임명된 관숙과 채숙이 오히려 무경을 부추겨 반
　　란을 일으키게 하자 그 당시 섭정으로 있던 주공 단이 다시 무경을 토벌하고 은나라 고토에 있던 유민
　　들을 송나라로 이주시킨 후에 주왕의 서형인 미자개微子開를 찾아 송나라 제후에 봉했다. 은나라 고
　　토에는 무왕의 막내 동생인 강숙을 봉했다.

〈대무〉 춤에는 춤과 음악이 있을 뿐만 아니라 노래도 있다. 『시경』「주송」에 실려 있는 〈무武〉〈환桓〉〈뢰賚〉는 바로 이성·삼성·육성에서 부른 노래이다(『좌전』 선공 12년).[15] 예컨대 〈환桓〉의 노래를 살펴보자.

 온 세상 편안하게 하고,

 계속해서 풍년이 들고,

 하늘 명령 소홀히 하지 않는구나.

 늠름하신 무왕께서

 무사들을 거느리고

 온 세상에 쓰니

 그 집안을 안정시키는구나.

 아, 덕이 하늘에 빛나니

 황제가 되어 대신 맡았구나.(성백효, 하: 395)

 수만방　루루풍년　천명비해　환환무왕　보유궐사　우이사방　국정궐가　어소어천
 綏萬邦, 婁(屢)豐年, 天命匪解. 桓桓武王, 保有厥士, 于以四方, 克定厥家. 於昭於天,

 황이간지
 皇以間之.

14 | 서주 왕조가 건립된 지 2년 뒤 주나라 무왕이 병들어 세상을 떠나자 그의 아들이 어린 나이에 왕위에 올랐고 무왕의 형제 주공周公 단旦과 소공召公 석奭이 정사를 돕게 되었다. 당시 서주는 매우 혼란스러웠는데 이 때문에 주공과 소공은 땅을 나누어 다스리기로 결정했다. 이것이 분섬이치分陜而治이다. 오늘날 하남(허난) 삼문협(싼먼샤)시三門峽市 섬현(산셴)陜縣 섬원(산위안)陜塬을 경계로 삼아서 주공은 서쪽을, 소공은 동쪽을 관할하여 주나라의 국정을 안정시켰다. 섬서(산시)성陜西省의 지명도 섬원(산위안)의 서쪽이라는 뜻에서 유래했다.

15 | 선공 12년(BC 597)에 초나라 장왕은 필邲에서 진나라와 싸워 대승을 거두었다. 이때 초나라에서 시체를 쌓아 전승을 기리는 의식을 치르자는 의견이 있었지만 장공은 전승이 우월성을 과시하는 축제가 아니라 무기를 거두고 인재를 구해 국정을 수습하는 계기로 삼아야 한다며 반대했다. 장공은 자신의 주장을 입증하기 위해 「주송·무武」에 나오는 구절을 소개했다. 즉 끝장에 "무왕의 공을 이루다"(耆定爾功. 성백효, 하: 381)가 나오고, 삼장에 "생각을 펼치고 풀어내서, 내 가서 안정을 찾으리라."(鋪時繹思, 我徂維求定. 성백효, 하: 396)가 나오고, 육장에 "세상을 안정시켜 거듭 풍년이 들게 하다"(綏萬邦, 屢豐年. 성백효, 하: 395)가 나온다고 했다. 하지만 오늘날 전해지는 『시경』을 보면 『좌전』 선공 12년에 소개된 〈무〉의 가사는 「무」에 전부 나오지 않고, 차례대로 「무」「환」「뇌」에 나온다. 원서에 선공 2년은 선공 12년의 잘못이다. 자세한 것은 요군(랴오췬)廖群의 『중국심미문화사中國審美文化史』 선진권先秦卷, 104쪽 참조.

주나라 사람들이 손을 내뻗어 떨치고 발로 세차게 뛰어올랐던 역사적 업적은 주로 무용 동작을 통해 표현되었고 가곡은 단지 가장 뜨거운 찬미를 드러내며 '천자를 숭배하는' 감정을 표현했을 뿐이었다. 그중 "덕을 쌓아 하늘에 짝한다."는 이덕배천以德配天의 관념은 무용 전체가 사람의 의식적인 노력을 진작시킨다는 주제와 서로 호응하고 주나라 사람들의 시대 정신을 함께 구현해냈다.

노래는 위에서, 연주는 아래에서

주나라 예악의 또 다른 선명한 변화라고 하면 가歌·악樂·무舞가 초보적이나마 분리되고 또 노래를 중시했다는 데 있다. 예컨대 '향음주례鄕飮酒禮'에서 악樂을 쓰는 방식을 살펴보자.

> 악공은 모두 네 명이고 그중 두 명이 슬을 연주한다.[16] …… 악공은 서쪽 계단을 통해 당에 올라온다. …… 악공이 〈녹명〉〈사모〉〈황황자화〉를 연주하고 노래한다. …… 생황은 당 아래에 자리하고 경은 남북 양쪽에 세운다. 〈남해〉〈백화〉〈화서〉를 연주한다. …… 그 다음에 〈어려〉를 노래 부르고 〈유경〉을 생황으로 불어 반주한다. 〈남유가어〉를 노래 부르고 〈숭구〉를 생황으로 불러 반주한다. 〈남산유대〉를 노래 부르고 〈유의〉를 생황으로 불어 반주한다. 이어서 주남周南의 〈관저〉〈갈담〉〈권이〉와 소남召南의 〈작소〉〈채번〉〈채빈〉을 합악合樂한다.(오강원, 2: 574~578, 580~581, 583~587)

16 | 악공 4명은 연례의 비중이 상대적으로 낮은 경우이다. 네 명 중 두 명이 연주하면 나머지 두 명은 노래를 부른다. 이 구절과 관련해서 자세한 내용은 오강원 역주, 『의례: 고대 사회의 이상과 질서』, 청계, 2000의 해당 부분 참조. 최근 『의례』는 새로운 번역서가 출판되었다. 박례경·김용천 외 옮김, 『의례역주』 전 9책, 세창출판사, 2012~2016 참조.

工四人，二瑟．…… 工入升自西階．…… 工歌〈鹿鳴〉〈四牡〉〈皇皇者華〉．…… 笙入堂下，磬南北面立．樂〈南陔〉〈白華〉〈華黍〉．…… 乃間歌〈魚麗〉笙〈由庚〉．歌〈南有嘉魚〉笙〈崇丘〉．歌〈南山有臺〉，笙〈由儀〉．乃合樂，〈周南〉〈關雎〉〈葛覃〉〈卷耳〉〈召南〉〈鵲巢〉〈采蘩〉〈采蘋〉．(『의례儀禮』「연례燕禮」)

여기서 성악·기악·합악은 교대로 공연되고, 이때 각자 자신의 역할을 맡고 서로 뒤섞이지 않았다. '공工'은 의심할 것 없이 전문 가수에 속하며 당 위에 올라선 채로 금 반주에 따라 노래를 불렀는데 공연의 중심 자리를 차지했다. 생황은 당 아래에 자리하고, 편경編磬은 남북 양쪽에 걸어두었다. 이처럼 노래는 이미 공연 프로그램의 핵심이 되었다.

가창을 부각시키고 가사에 의존하는 것은 실제로 내용 전달을 강화시키는 표현 방식이다. 이에 대해 『예기』에서는 주나라 사람들이 '덕德을 펼치거나' '덕을 내보이려고' 했다고 보았다.

> "소리(주악) 중에 당에 올라 노래 부르는 것보다 더 중요한 것은 없다. …… 이것은 주나라의 법도이다."[17]

> "객이 천자로부터 받은 술잔을 제자리에 놓으면 악공이 당에 올라 노래를 부르니, 이는 덕의 숭상을 나타낸다. 노래 부르는 자는 당 위에 있고 악기를 연주하는 자는 당 아래 있으니, 사람의 소리를 귀하게 여긴 것이다."[18]

> "당에 올라 〈청묘〉의 시를 노래 부르는 것은 덕의 숭상을 나타낸다."[19]

17 『예기』「제통祭統」: 聲莫重於升歌 …… 此周道也.(이상옥, 중: 393)

18 『예기』「교특생」: 奠酬而工升歌, 發德也. 歌者在上, 匏竹在下, 貴人聲也.(이상옥, 중: 13)

19 『예기』「중니연거仲尼燕居」: 入門而金作, 矢情也. 升歌〈淸廟〉, 示德也. 下而管象, 示事也.(이상옥, 하: 36)

당 위에서 부르는 〈청묘淸廟〉의 시는 천자가 조상에게 제사를 지내는 예악 중 '승가升歌'이다. 시가 중 "수많은 훌륭한 인재들이, 문왕의 덕을 받들다."라고 소리 높여 노래를 부르는데, 이는 바로 문덕文德의 지극함을 알려서 드높이려 한 것이다.[20] 비교하자면 기악·무용 그리고 두 가지에 동반되는 함성소리는 감각에 치중한 악무 형식으로 선사 시대와 하상 시대에 신에게 제사지낼 때 무당 춤이 가지는 중요한 특징이다. 주나라 아악[21]의 윤리적 교화 기능이 강조됨에 따라 내용을 전달하는 시가를 중시하게 된 현상은 필연적 결과이다.

엄숙하고 조화롭게 울리다

내용 전달의 중시와 상응해서 주나라 아악雅樂의 악조는 완곡하고 부드러우며 아늑하고 전아한 방향으로 바뀌기 시작하였다. 주나라의 '대사악大司樂'이 주관하던 직무 중의 하나가 "나라를 굳건하게 세우려면 음란한 음악, 과격한 음악, 불길한 음악, 거만한 음악을 금지한다."는 데 있었다.[22] 주나라의 아악이 추구하던 방향은 날카롭지도 예리하지도 않고 재촉하지도 다급하지도 않으며 소리의 높낮이와 곡절이 조화롭고 리드미컬한 악조와 소리였다.

　『시경』「주송·유고」에서 제례에 사용하는 음악을 다음처럼 언급했다. "작은

20 『시경』「주송周頌·청묘」: 濟濟多士, 秉文之德. | 〈청묘〉는 주나라를 건국하는 데에 큰 공을 세운 문왕을 제사지낼 때 사용하는 시가이다.

21 아악雅樂은 본래 고대 제왕이 사용하던 무악舞樂을 가리킨다. 공연은 천지와 조상의 제사, 황제의 접견과 연회를 포함해서 대부분 왕조 의식, 공식 전례에 시행되었다. '아雅'는 '정正'의 뜻으로 쓰인다. 그 밖에 아악은 속악俗樂과 상대되게 전아하고 조화로운 정통의 궁정 악곡을 일컫는다. 『논어』「양화」 18(469)에서 "자주색(간색)이 붉은색(정색)의 자리를 차지하는 것을 싫어하고, 정나라의 새로운 음악이 아악의 특성을 엉망으로 만드는 것을 싫어한다."(신정근, 698)라고 하였는데 바로 이러한 의미로 사용되었다.

22 『주례』「춘관·종백 대사악」: 凡建國, 禁其淫聲, 過聲, 凶聲, 慢聲.(지재희·이준녕, 264)

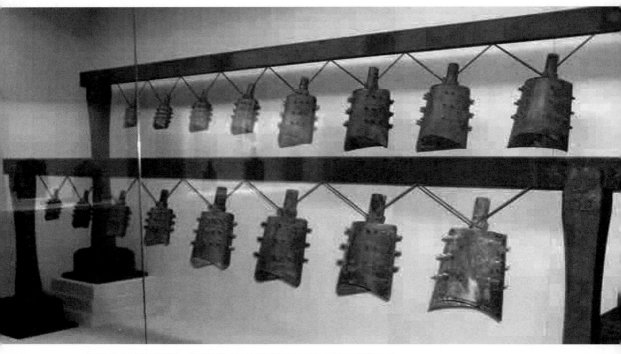

〈그림 3-1〉**서주의 편종**_산서(산시)山西 곡옥(취위)曲沃 진후소묘晉侯蘇墓 출토.

북과 큰 북 그리고 매단 북, 소고와 경쇠 그리고 축과 어, 갖추어 연주하니 퉁소와 피리도 함께 울린다. 웅장한 소리 엄숙하고 조화롭게 울린다."[23] 이를 통해 주나라 사람들이 예식에 사용하던 악기로 종鐘^{그림 3-1}·경磬·고鼓·축祝[24]·관管·소簫 등이 있고, 타악기를 두드리고 관악기를 불어 여러 음색이 서로 어우러져 울려 퍼졌음을 알 수 있다. 이처럼 악대가 합주하는 소리의 효과가 '장엄하고 조화롭게 울려 퍼졌다.' 즉 장중하고 우아하며 온화로우면서 조화로운 울림의 소리이다.

주나라 사람들의 예악 의식에서 불렀던 노래는 대부분 『시경』의 「아雅」와

23 『시경』「주송·유고有瞽」: 應田縣鼓, 鞉磬祝圉. 旣備乃奏, 簫管備擧. 喤喤厥聲, 肅雝和鳴.(성백효, 하: 373~374)

24 | 축은 연주를 시작할 때 치는 목제 타악기의 일종이다.

「송頌」에서 보인다. 『좌전』 양공 29년(BC 544)에 오나라 공자公子 계찰[25]이 노나라에서 "음악 공연을 감상했다."는 기록이 보인다. 여기에 『시경』의 여러 악장에 대한 평론을 남기고 있다. 예컨대 노나라 악공이 "그를 위해 「송」을 노래 부르자" 계찰이 "지극히 좋습니다. 솔직하지만 건방지지 않고 완곡하지만 꺾이지 않고 친근하지만 달라붙지 않고 거리를 두지만 흩어지지 않습니다. …… 오성[26]이 조화되고 팔풍[27]이 고르며 절주에 법도가 있고 악기에 차례가 있어 성대한 덕을 한결같이 갖추고 있는 것입니다."[28]라고 평가했다.

「송」의 시는 모두 각각 제자리를 차지하고 있으므로 중화中和의 완전한 상태에 있다고 할 수 있다. '팔풍'은 여덟 가지 음이고 '절節'은 절주를 가리킨다. 여기서 성악의 색조를 말하고 있다. 그 특징은 가지런하고 조화로우며, 긴장과 이완이 규칙적이며 부드럽고 완곡하여 듣기 좋다는 데에 있다.

이처럼 예악을 제작하는 문화적 분위기 속에서 주나라 사람의 심미 활동은 무엇보다도 웅장하고 평화로운 음악 가무로 그들 특유의 풍모를 드러냈다. 주나라의 예악은 실제로 종교와 신령(귀신)에 대한 의식이 변함에 따라 주나라 사람의 노래·음악·춤은 뚜렷하게 인간화를 향해 변해가기 시작했다. 이것은 이후 세속 음악의 번영과 심미형 음악 예술의 발전을 위해 새로운 세계를 열어주었다.

25 | 계찰季札은 춘추 시대 오吳나라의 현자로 외교·정치 그리고 예술 분야에서 뛰어난 능력을 발휘했다. 그는 오왕 수몽壽夢(재위 BC 585~561)의 네 아들 중 막내로 형제 중 가장 현명하여 부왕 수몽이 일찌감치 그를 후계자로 지명했으나 세 형들을 위해 양보하고 굳이 사양하여 받지 않은 일화로 유명하다.

26 | 오성五聲은 '오음五音'이라고도 하며 중국 고대 오성음계 중의 궁·상·각·치·우 다섯 개 음의 등급으로 현재의 도·레·미·솔·라와 유사하다.

27 | 팔풍八風은 '팔음八音'이라고도 한다. 제작 재료에 따라 구분되는 여덟 가지 악기의 음으로 금金·석石·토土·혁革·사絲·목木·포匏·죽竹을 말한다.

28 | 『좌전』 양공 29년: 爲之歌〈頌〉. 曰: 至矣哉! 直而不倨, 曲而不屈, 邇而不偪, 遠而不攜. …… 五聲和, 八風平, 節有度, 守有序, 盛德之所同也.(신동준, 2: 395)

명문과 조형:
주나라 기물 예술의 숭문상실崇文尙實

1976년 섬서(산시) 임동(린퉁)에서 네모난 받침의 방좌동궤方座銅簋가 출토되었다. 장식은 복잡하면서도 신비로워 상나라 기물과 다른 점이 거의 보이지 않았다. 하지만 동궤 내벽에 새겨진 문자는 이 동궤가 의심할 바 없이 주나라 사람들의 기물임을 분명히 말해주고 있다.

> 주나라 무왕이 상나라를 정벌하려고 할 때 갑자일에 감사와 행운을 비는 세제歲
> 祭를 지내고 점을 쳐서 물으니 혼란을 일으킨 주왕紂王을 이길 수 있으리라는 징
> 조를 얻었고 결과적으로 아주 빨리 상나라를 무너뜨렸다. 8일째 되는 신미일에 무
> 왕이 난사闌師에서 유사有司 리利에게 동銅을 주니 그는 돌아가신 단공檀公을 위
> 해 이 보기寶器를 만들었다.
> _{무 정 상　추 갑 자 조　세 정 정　극 혼　숙 우 유 상　신 미　왕 재 재 란 사　역 석 우 유 사}
> 珷征商, 隹甲子朝, 歲鼎(貞), 克昏, 夙又(有)商. 辛未, 王才(在)闌師, 昜(錫)又(有)史
> _{사 리 금　용 사 작　단 공 보 존 이} 29
> (事)利金, 用乍(作)檀公寶尊彝.

29 | 명문의 내용과 번역에 대해 제길상(치지샹)齊吉祥 編著, 『중국역사문물상식中國歷史文物常識』, 濟南: 山東教育出版社, 1989, 192쪽 참조.

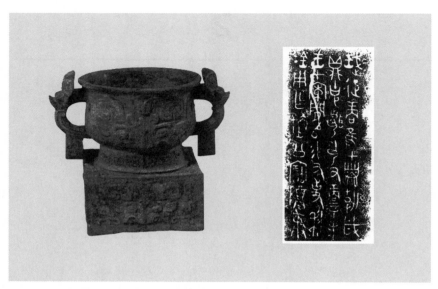

〈그림 3-2〉 리궤와 명문 _ 섬서(산시) 임동(린퉁) 출토.

　유사 리利가 무왕의 칭찬을 받았던 일은 반드시 상나라를 정벌한 사건과 연
관되어 있는데 아마 그가 점복의 업무를 책임지고 있었을 것이다. 주의 깊게 살
펴볼 것은 유사 리가 동을 상으로 받은 일이 바로 무왕이 주왕을 정벌하여 은
상을 무너뜨린 지 7일째 되는 날이었다는 것이다. 중원의 대지는 이미 주나라
사람들의 천하가 되었으니, 이때와 이 이후의 기물 제품은 모두 '주周'로 성姓을
바꿔야 했다. 이것이 지금 볼 수 있는 주나라 사람들 최초의 동기銅器이다. 이름
은 '리궤利簋'로 불린다.그림 3-2

　이로부터 삼십여 일이 지난 뒤 이와 똑같이 네모난 받침 방좌궤方座簋의 꼴로
만든 '천망궤天亡簋'라는 동기가 세상에 선보이게 되었다. 궤의 안쪽에 새겨진
글에 의하면 무왕이 은나라에게 승리하고서 이 사실을 하늘(하느님)에 보고하고
포로를 제물로 바치고 종묘에 제사를 올린 뒤에 동남북 세 방향의 제후들을 모
아 총회를 가지면서 만들게 된 그릇이라는 것을 알 수 있다. 그릇을 만든 주인
천망天亡은 이처럼 중대한 사건에 참여하고 또 전쟁이 끝난 뒤 무기를 폐기하거
나 보관하는 작업을 하며 공덕을 세웠기 때문에 분명 어떤 격려와 치하를 받았

을 것이다. 이 때문에 그는 무왕이 제후에게 잔치를 베푼 뒤에 이 그릇을 주조하면서, 글자를 새겨 무왕의 뛰어남을 찬양하는 동시에 자신의 영광을 기록했다.

'리궤'와 '천망궤'는 주나라 초기에 만든 그릇으로 절대적으로 믿을 수 있는 '신분증'을 가지고 있고, 또 주나라 기물器物 예술의 새로운 페이지를 열었다. 그들의 몸에는 주나라 기물이 곧 열어나가게 될 여러 가지의 특징들을 간직하고 있거나 예시해주고 있다. 모두 구리로 제작되었는데, 이것은 청동기 시대가 여전히 주나라 사람에게 이어지고 있다는 것을 의미한다. 그릇의 형태는 대부분 궤簋, 즉 식기食器의 형태로, 식기가 술그릇보다 많았다. 이것은 주나라 시대의 특징이라 할 수 있다.

더욱 중요한 것은 두 기물의 몸체에 문양 장식과 명문[30]의 두 부분이 있다는 것이다. 장식 측면은 여전히 습관적으로 회화 문양을 위주로 해서 기물 외벽에 주조했다. 하지만 기물 제작의 목적은 명문의 기록, 찬양 기념 등의 내용 요소를 더욱 중시한 듯하다. 이것은 은상의 신비주의와 확연히 다른 이성적이고 단아하며 글과 사실을 숭상하는 기물 세계가 조용히 강림할 것임을 예시하고 있다.

소박하고 우아함 그리고 풍부하고 널찍함

기물 표면의 문양 장식에 대해 이야기해보자. 서주 중기에 들어선 이후 도철饕餮·기문夔文·수형獸形(짐승 형태) 등이 지녔던 은상의 신비롭고 괴이한 분위기의 조

30 명문銘文은 구리 그릇의 표면에 주조되거나 새겨진 문자이다. 일명 '금문金文' 또는 '종정문鐘鼎文'으로도 불린다. 고대의 '금金'은 각종 금속을 총괄한 명칭이었다. 상주商周 시대에 그릇을 만들며 구리를 많이 썼기 때문에 동銅을 금金으로도 불렀으며 '금문'은 바로 이러한 이유로 얻게 된 이름이다. 고대 동기는 일반적으로 예기禮器와 악기樂器의 두 유형으로 나뉜다. 예기 중 정鼎이 가장 많고 악기 중 종鐘이 가장 많다. '종정문鐘鼎文'의 명칭은 바로 이 때문에 생겨났다.

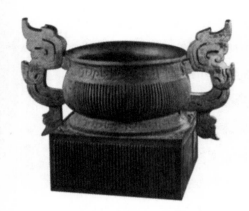

〈그림 3-3〉 **할궤**_섬서(산시) 부풍(푸펑)
扶風 출토.

〈그림 3-4〉 **모공정**_섬서(산시) 기산(치
산)岐山 출토.

각 장식은 완전히 사라지고 절곡문竊曲紋·파
곡문波曲紋·중환문重環紋·인문鱗紋·와릉문瓦
棱紋 등 기하학의 문양 장식으로 추상화되었
다.[31] 아울러 둥글고 부드러우며 규칙적이고
우아한 격조로 주나라 사람의 예禮가 지닌 의
의와 악樂이 지닌 정신을 구현했다.

　전형적인 실례로 려왕厲王 시대 왕실의 중
요한 보물인 '할궤馻簋'[그림 3-3]를 들 수 있다.
주둥이 아랫부분과 둥근 다리 부분은 구름
의 운문雲紋으로, 배 부분과 네모 받침은 모
두 세미하게 세로로 파인 직릉문直棱紋으로
장식되어 있어 매우 단아하고 정교하다. 또
현존하는 명문 중 글자 수가 가장 많은 '모공
정毛公鼎'[그림 3-4]은 주둥이의 테두리 아래로 질
서정연하게 원이 겹쳐지는 중환문重環紋이 장
식되어 있어 매우 간결하고 소박해 보인다.

　이처럼 주나라 그릇의 문양 장식이 간결함
과 수수한 방향으로 나아가서 장식을 내세우
는 경향과 반대로 주나라 그릇에 새겨진 명
문은 오히려 점점 풍부하고 널찍해졌다. 동기
는 거의 대부분 명문이 주조되어 있고, 글자

31 | 여기에 열거된 문양은 모두 선의 다양한 변형으로 그려진 꼴을 가리킨다. 절곡문은 위와 아래가 S자
처럼 구부러진 꼴을 가리킨다. 이 이름은 『여씨춘추』「리속람離俗覽」의 "周鼎有竊曲, 狀甚長, 上下
皆曲, 以見極之敗也."에서 연유했다. 파곡문波曲紋은 물결 모양의 무늬를, 중환문重環紋은 둥근 고
리가 겹쳐진 모양의 무늬를, 인문鱗紋은 비늘 모양의 무늬를, 와릉문瓦棱紋은 빨래판 모양의 무늬를
가리킨다.

수도 거듭 증가하였다. '천망궤天亡簋'는 78자, 성왕成王 시대의 '령이수彝' '령존수尊'은 187자, 강왕康王 시대의 '대우정大盂鼎'은 291자로 되어 있고, 서주 후기의 '물정曶鼎'은 무려 410자에 달하고, '모공정毛公鼎'은 더 많은 497자에 달하게 된다. 이처럼 심혈을 기울이고, 또 보편적으로 걸핏하면 100자가 넘는 큰 단락의 문자를 기물에 새겨 주조했는데, 이는 오로지 주나라에만 있는 특이한 현상이다. 이 때문에 주나라 기물의 특징을 말하라고 한다면 명문銘文이야말로 거기에 어울린다고 해도 아무런 손색이 없을 것이다.

문자의 증대는 그 안에 담긴 내용의 분량이 풍부해진다는 것을 의미한다. 주나라 명문은 위로 왕조의 교체, 천자의 제사, 선왕의 역사적 공업, 현왕의 중요한 전쟁과 책명冊命(책봉)과 분봉分封을 담고, 아래로 제후와 경대부의 수상과 은전, 소송과 재판을 담는데, 그 내용은 역사적 사건 심지어 상류 귀족의 사회 활동 등을 다루고 있어 그 내용이 상당히 광범위하다. 서주 건국 시기의 '리궤利簋'와 '천망궤天亡簋'는 무왕이 주왕을 정벌하면서 은의 제사를 근절시켰다는 역사적 증거를 담고 있다. 서주 초기의 '의후열궤宜侯夨簋'는 주나라 왕이 열夨을 우후虞侯에서 의후宜侯로 봉지를 바꾸는 책명을 내리고 동시에 울창주, 솥, 화살, 토지, 산천 그리고 노예를 하사한 사건을 기록하고 있다.[32]

서주 중기의 '송호頌壺'는 송頌이 책명을 받는 의식의 전체 과정을 보여주고 있다. 강왕康王 시대의 '대우정大盂鼎'은 울창주 한 통, 관복, 수레와 마차 그리고 토지, 노예를 하사하고, 그 수가 "그대가 다스리는 지역의 4명의 장군, 전쟁 포로와 마부에서 하인에 이르기까지 659명을 하사하노라!", "이족夷族을 다스리는 왕의 신하 13명, 하인 1,050명을 하사한다"[33]라는 책명과 분봉의 정도를 기록하고 있다. 아울러 강왕康王이 우盂에게 말을 간곡하게 하면서도 의미가 심장

32 | 구체적인 내용은 박은미, 「서주시기 책명 명문 연구-「大盂鼎」, 「宜侯夨簋」, 「虎簋蓋」, 「班簋」, 「靜簋」, 「蔡簋」, 「三年師兌簋」 考釋을 중심으로一」, 명지대학교 석사학위논문, 2009, 73~85쪽 참조.

33 「대우정大盂鼎」: 邦司四伯, 人鬲自馭至於庶人六百又五十又九夫. 夷司王臣十又三伯, 人鬲千又五十夫. | 번역은 박은미, 위의 논문, 72쪽 인용.

하게 전한 훈계와 가르침을 담고 있다. 서주 말기의 '다우정多友鼎'에는 험윤[34]의 침범에 막아낸 한 차례의 격렬한 전쟁을 기록하고 있는데, 머리를 벤 적의 수가 모두 삼사백 명, 포로가 27명, 노획한 전차가 백여 량이라고 적고 있다. '위화衛盉' '오사위정五祀衛鼎' '구년위정九年衛鼎' 등은 토지 교역, 경제 배상, 인질 매매 또는 형사 사건의 처리까지도 언급하고 있다.

지금까지 논의를 통해 명문을 가진 청동 기물은 대부분 어떤 특수한 사건을 위해 주조하여 진열을 목적으로 한 기념품이었다. 기물을 만든 주인이 보기에 명문의 기록은 모두 예사롭지 않은 의의를 지니고 있다. 이 기물들은 주인공의 영예와 자아 긍정의 의미를 담은 저장 장치이기도 하고 위로 선조에게 아뢰고 아래로 자손에게 전하므로 더욱 영원한 가치를 지닌다. 이 때문에 심미의 기물로서 이러한 기물 위에 새겨진 문자에 담긴 내용 자체도 묵직한 무게를 갖는다.

금문의 선과 글꼴 그리고 글자의 폭

명문銘文은 금문金文으로도 일컬어지며 오늘날 보이는 서주의 문자와 '서예'의 '주류'이다. 이러한 문자는 주로 실용에서 생겨나서 심미 감상과 큰 차이가 있다. 모든 청동기 명문이 한창 왕성하던 시기 동안 금문은 거의 단 하나의 예외도 없이 그릇 뚜껑의 안쪽, 그릇 안 바닥 부분 또는 배 부분의 벽에 주조되었기 때문이다. 이렇더라도 당시 사람들이 손수 쓴 문자인 금문은 글자의 조형과 글꼴의 구조가 주나라에서 어떻게 발전하고 변화하였는지를 집중적으로 보여주고 있으며, 주나라 사람들만이 가진 특유의 글 쓰는 풍격과 무의식 중 드러난 선형미線型美의 추구를 반영하고 있다. 현대인의 관점에서 보더라도 이것은 의심할 바 없이 구하기 힘든 감상과 연구의 가치를 지니고 있다.

34 | 험윤玁狁은 중국 고대 북방 민족의 하나로 전국 시대 이후에는 흉노匈奴라고 불렀다.

갑골문과 비교했을 때, 금문의 조자造字 방법에는 이미 더욱 규범적인 원칙이 적용되고 있고, 갑골문 중 아직 남아 있던 원시적 도화 성분을 대부분 생략하고 필획을 겹쳐서 만들어 사물의 원형과 거리가 먼 '글자[字]'로 진화했다. 그 밖에도 갑골문의 한 글자가 여러 형태인 점과 견주어본다면 금문의 글꼴은 이미 어느 정도 통일되었다. 예컨대 '차車' 자는 갑골문에서 때로 바퀴 하나만을 그리거나 때로 바퀴 두 개를 그리거나 때로 바퀴에다 찻간을 짝지우기도 하고 때로 바퀴에다 차축을 짝지우는 등 모두 십 몇 가지에 이른다. 금문은 기본적으로 두 개의 바퀴에 차축을 더한 형태로 고정되었으며 그 뒤에 다시 소전[35]과 같은 '차車'의 글꼴로 진화했다. 이러한 변화의 의의는 문자가 '그림'의 속박으로부터 더 벗어나서 점차 선형 예술에 가까워지게 되었다는 데에 있다.

주나라 금문은 우리로 하여금 선, 글자 심지어 글자의 폭 자체에 구현하고 있는 주나라 시대의 서체 격조를 확실히 찾아보게 한다. 강왕康王 시대의 '대우정大盂鼎' 명문[그림 3-5]은 초기 작품으로 몇몇 글자는 아직 뾰족한 버드나무 잎의 꼴을 띠고 있다. 하지만 많은 글자의 필법은 방원方圓(네모와 원형)을 병용하고 있다. 전체적으로 보면 구조가 엄밀하고 형태가 중후한데다 문자의 배치와 배열도 소박하고 강건함에서 부드럽고 온화함으로 나아가는 과도기의 형태를 보여준다는 점에 주의할 만하다. 서주 중기 이후의 글꼴은 수수하고 강건한 기풍에서 확실히 벗어나서 필획이 둥글고 양끝이 가지런하여 더 이상 뾰족하지 않고 파책[36]이 없게 되었다. 서예가들은 이를 '옥저체玉箸體'라고 부른다. '모공정毛公鼎'이 그 대표적인 작품이다. [그림 3-6]

문장의 편폭이 크고 글자 수가 많아지자 전체적으로 보면 명문은 확실히 방대하고 드넓다는 느낌을 준다. 또한 구도의 빽빽함과 성김이 운치가 있고 가로와 세로의 줄을 이루는 점을 보면 주나라 사람들의 진퇴에 절도가 있고 "반듯

35 | 소전小篆은 진시황秦始皇 때 이사李斯가 대전大篆을 간략하게 변형하여 만든 전서篆書이다.

36 | 파책波磔은 서법의 하나로 사선을 오른쪽 아래로 삐치는 필법이다. 영자 필법永字筆法 가운데 제8책을 지칭한다.

〈그림 3-5〉 대우정 명문 탁본_ 섬서(산시) 미현(메이셴)郿縣 출토.

〈그림 3-6〉 모공정 명문 탁본.

〈그림 3-7〉 사장반과 명문_섬서(산시) 부풍(푸펑) 출토.

한 행실[莫不令儀]"[37]을 볼 수 있다. 글꼴을 자세하게 살펴보면 꺾임이 자유롭고 원만하여 막힘이 없고, 글자가 간략하고 길쭉하고 가지런하며 빼어나고 자연스러움 중에 규칙이 엄격하지만 기색이 온화하고 필세가 안정되어 곳곳에 점잖고 예의 바른 모습을 잃지 않는다.

글쓰기의 가로세로 줄 맞추기는 주나라의 심미 문화가 정제되고 규범적인 특유의 풍모를 추구한다는 것을 보여준다. 갑골문이 갈라지는 조짐에 따라 선을 그려서 좌우로 '공격하여 튀어나가는' 격식과 달리, 금문은 이미 아래로 뻗고 왼쪽으로 돌며 세로로 향하는 필세를 이루어 전체적으로 고대 서예의 기본적인 배치와 구도의 기조를 마련했다. 세로로 줄을 이루는 필세는 원래부터 자연적인 흐름인 반면, 가로로 줄을 이루는 노력은 분명 질서정연한 것을 좋아하여 '의도적으로 그렇게 하는 것'에 속한다.

37 | 출처는 『시경』「소아·담로湛露」이다. "오동나무와 가래나무에 열매 열어 주렁주렁. 즐겁고 편안한 군자님들, 모두가 반듯한 행실을 하시네[其桐其椅, 其實離離. 豈弟君子, 莫不令儀]."(성백효, 상: 399)

문학과 사학의 진귀한 작품인 '사장반史墻盤'의 서체가 세밀하고 정제되어 최고의 경지에 올라 있다고 할 수 있다.그림3-7 명문은 원래 4언을 위주로 하는 장편의 송사頌辭이다(284자). 순서에 따라 문文·무武·성成·강康·소昭·목穆 그리고 당시의 왕(공왕共王)의 공덕을 하나하나 열거하고 있다. 아울러 사장史墻 가문의 발전을 서술하고 조상과 부친을 칭송하고 있다.[38] '사장반'의 명문은 서사시에 가까운 작품으로 아주 높은 사료적 가치를 가질 뿐만 아니라 서주 시대의 문서에 보이는 훌륭한 문학 작품이기도 하다. 이와 호응해서 명문 문자의 글쓰기는 상당히 세밀하고 정제되어 빼어나고 아름다우며 크기가 한결같다. 특히 문자의 배열과 배치, 많은 명문이 균일하게 앞뒤로 반반씩 나누어져 있고 각각 아홉 줄이고 상하좌우 모두 가지런하여 서로 대칭하는 두 개의 장방형을 이루고 있다. 아울러 세로로 줄을 맞추고 가로로 줄을 이루어 이미 조금도 빈틈이 없었다.

소박하고 진솔한 사실 묘사

주나라 예악 문화의 기풍은 실용성과 입체 조소를 일체시킨 청동 공예에서도 호응했다. 그릇 표면의 동물은 상나라 그릇의 기괴하고 신비로우며 매우 흉악한 몰골을 짓는 모습과 반대로 매우 평화롭고 온순한 모습으로 바뀌었다. 아울러 어떤 형상이라도 사람에게 마치 이미 알고 있다는 느낌을 준다. 이것은 현실 속에 만날 수 있는 본래의 모습이기 때문이다.

몇몇 조형은 여전히 기물 위에 붙어서 장식물로서 출현한다. 현재 상해(상하이) 박물관에 보관된 서주의 '사호종四虎鐘'은 바로 종의 양 측면에 네 마리의 호랑이가 장식되어 있기 때문에 그런 이름을 얻었다.그림3-8 네 마리의 호랑이는 모

38 | '사장반'의 명문과 번역에 대해 전광진, 「中國靑銅器「史牆盤」銘文에 대한 文獻學的 硏究」, 『중어중문학』 24, 1999, 127~165쪽 참조.

두 입체적이고 형태와 크기가 같다. 이 호랑이들은 두 마리씩 서로 따라가고 종의 겉면을 따라 아래로 내려가고 있는데 마치 우뚝 솟아 있는 가파른 산봉우리에서 조심조심 아래로 기어 내려오는 듯하다. 전체 조형에서 호랑이의 사나운 모습은 전혀 찾아볼 수 없고 변형된 기괴한 모습은 더더욱 찾아볼 수 없다. 작고 동글동글한 눈, 굽은 발, 머뭇머뭇하는 몸 등 이 모든 형상은 우리에게 작고 깜찍하여 귀여운 느낌을 전달해준다. 특히 호랑이의 꼬리는 의식적으로 완곡한 S형 곡선의 모습으로 빚어졌는데, 이것은 종기鐘器 전체에 저절로 부드럽고 우아한 색조를 더해준다.

기물의 몸을 직접 입체 조각상으로 만든 동기銅器는 주준酒尊(술동이)이 전부이다. 하지만 상나라의 준尊이 수많은 사물의 형상과 문양 장식을 중첩한 도안인 것과 달리 지금 보이는 주나라의 호준虎尊·우준牛尊·양준羊尊·마준馬尊·압준鴨尊·조준鳥尊 등은 모두 매우 단순하며 이미 실물의 모방을 기본적으로 추구하며 조상을 만들었다.

요녕(랴오닝) 객좌(커쥐) 마장구(마창거우)馬場溝에서 출토된 압준鴨尊^{그림 3-9}은 높다란 목에 길쭉한 주둥이를 하고 있으며 오리의 몸이 마름모꼴의 격자 무늬로 꾸며져서 비교적 강하게 장식적인 맛을 자아낸다. 그러나 전체 조형은 이미 실물 형태에 매우 가까우며 단순하면서도 수수해서 조금도 기괴하거나 괴상한 느낌을 주지 않는다. 예컨대 물갈퀴와 오리의 꼬리는 미세한 부분까지 주의를 기울여 새겨져 있다. 특히 거침없고 온화한 선, 균형 잡히고 조화로운 비율, 침착하고 안정된 얼굴빛과 자태는 주나라 기물이라는 흔적을 선명하게 남겼다.

서주 목왕³⁹ 시대에 주조된 이구준驪駒尊^{그림 3-10}은 귓구멍, 다리 근육, 말발굽 등 세세한 부분이 모두 실물에 근거하여 조소되어 있어 마치 완전히 망아지를 복제한 것처럼 보인다. 이것은 그냥 보기에도 너무나 사랑스러운 작은 망아지로 작은 다리와 짧은 꼬리를 하고 머리는 약간 숙이고 있으며 두 눈으로 어딘가를 응시하고 있다. 또 앞다리는 곧게 편 채로, 뒷다리는 다소 굽힌 채로 조금 벌어져 조용하고 안정되게 서 있다.

〈그림 3-8〉 사호종_
상해(상하이) 박물관 소장.

〈그림 3-9〉 압준_ 요녕(랴오닝)
객좌마(커쭤)장구(마창거우) 출토.

〈그림 3-10〉 이구준_
섬서(산시) 미현(메이셴) 출토.

〈그림 3-11〉 조준 _ 산서(산시) 태원 (타이위안) 금승촌(진성춘) 출토.

태원(타이위안)太原 금승촌(진성춘)金勝村에서 출토된 춘추 시대의 기물 조준鳥尊그림 3-11은 실물 재현의 추구가 더욱 확실히 드러난다. 조소는 확연히 더 정교하고 엄청나게 세밀해졌으며, 몸통에는 이미 날개 모습의 문양 장식이 나타난다. 둥글둥글한 복부를 가진 몸은 마치 뒤쪽으로 웅크리고 앉아 있고 목은 앞을 향해 내밀고 있어 그 조형에서 동태감이 느껴진다. 더욱 재미있는 것은 조준의 주둥이가 벌써 열리고 닫힐 수 있도록 되어 있다는 것이다. 존이 앞으로 기울어지면 주둥이가 열렸다가, 원 위치로 되돌아오면 나면 다시 부리가 닫힌다. 이것은 모방 예술과 실용 예술의 '천생연분'이라 할 만하다.

이러한 준尊의 형태는 총체적으로 실제적이고 수수하며 매우 정태靜態적이고 침착하여 심지어 무뚝뚝하기 그지없을 정도로 활발함이 부족한 풍격을 보여주고 있다. 이것은 대부분 진열과 장식을 위해 만들어진 주나라의 예기와 관련이 있다. 하지만 이것과 약간 다른 취향을 가졌던 춘추 시대 조존은 이미 전국시대 기물의 전조라고 할 수 있다.

서주 시대의 독자적인 인물 조각상은 아직 그리 많이 보이지 않는 데 있다고 해도 대부분 여전히 기물에 부속된 장식이었다. 은상 시대의 종교적 의미와 확연히 달리 이때에 주조되고 조각된 인물은 이미 기괴하고 신비로우며 부호의 색채를 완전히 잃어버리고 매우 평이하고 현실적인 모습으로 변화되었다. 예컨대

39 | 목왕穆王은 이름은 희만姬滿이고 소왕昭王의 아들이다. 기원전 10세기경의 인물로 『사기』에는 50세 때 즉위하여 55년간 재위하였다고 되어 있다. 서방의 견융犬戎을 토벌하려다가 실패하여 제후의 이반을 초래하였으므로 형벌을 정하고, 이때부터 주나라의 덕이 쇠퇴하였다고 한다. 금문명金文銘으로 보아 소왕·목왕 시대에 법제가 정비되고 희성姬姓의 나라가 증가하여 영토가 확장되고 주나라 국력이 확충되었다는 견해도 있다. 『목천자전穆天子傳』은 목왕의 서유西遊 이야기이나, 후세의 위서僞書이다. 번역본으로 송정화 옮김, 『목천자전·신이경』, 살림, 1997 참조.

현재 북경(베이징)北京 고궁(구궁)古宮 박물관에 소
장된, 월형을 받은 노예가 문을 지키는
모양의 술잔, 즉 월형노예수문격刖刑奴隷
守門鬲을 들 수 있다. 발꿈치를 베는 월형을
받은 사람이 문 위에 주조되어 있고 발이 형을 받
아 잔인하게 잘려 있고 한 손은 빗장을 꼭 쥐고 있어 문을 열고 닫
을 때마다 활동적인 느낌을 전달해준다.

 이 밖에도 낙양(뤄양)洛陽 북요(베이야오)北瑤에서 출토된 사람 모양
의 차할[40]이 있다.그림 3-12 사람이 차할 위에 붙어 있고 양손을 허리
에 대고 무릎을 꿇고 앉아 있다. 머리는 그물 모양으로 묶는 물건을
이고 얼굴이 길고, 광대뼈가 높고, 입술이 약간 벌려져 있는데, 이미
완전히 현실 속의 사람 형상이라 할 수 있다. 단지 인물의 표정이
아직 딱딱해 보이는데, 다른 존상尊像과 마찬가지로 전국 시대의
격정을 기대하며 활력을 불어넣고 있다.

〈그림 3-12〉 인형차할
人形車轄__ 하남(허난)
낙양(뤄양) 북요(베이야
오) 출토.

생각해볼 문제

1. 주나라 청동기의 문양 장식은 상나라의 기물과 비교할 때 어떤 변화가
 있는가? 이로부터 어떤 심미 문화 정신을 표현하고 있을까?
2. 금문 서예의 특징을 이야기해보시오.
3. 주나라의 청동 조소는 상나라와 비교할 때 어떤 변화가 있었을까? 왜
 이러한 변화가 일어났을까?

40 | 차할車轄은 수레바퀴 차축 끝에 박는 비녀장을 가리킨다.

형상으로 의리를 설명하다[41]:
『주역』, 지혜를 시적 표현으로 담다

『좌전』 선공 6년에는 정鄭나라의 대부 만만曼滿이 왕자 백료佰廖에게 공경公卿의 작위를 받고 싶다고 말한 대화가 실려 있다. 헤어진 뒤 백료가 다른 사람에게 말했다. "덕행이 없으면서 높은 자리의 욕심을 부리니 좋은 말로를 맞지 못하리라. 결과는 『주역』의 풍豐괘가 리離괘로 변하는 효사爻辭에 나와 있는데, 올해를 넘기지 못할 것이다."[42]

『주역』을 찾아보면 풍괘의 상육 음효陰爻가 양효陽爻로 바뀌면 리괘가 된다. 백료가 말하는 효사는 바로 풍괘 상육이다. "집을 풍요롭게 꾸미고 그 집을 덮개로 가렸다. 집안을 들여다보니 인기척이 없을 정도로 고요하여, 3년이 지나도 사람을 볼 수 없으니 흉하다."[43] 이것은 부와 세력을 갖춘 집안이 쫄딱 망하는 멸문의 화를 당하는 장면을 그리고 있다. 1년 안에 과도하게 탐욕을 부리던 만만은 정나라 사람들에 의해 살해되니 시간이 지나면서 효사에 나타난 '삼세三

41 | 「계사전」 상12에 나오는 "立象以盡意."(정병석, 하: 594)로 제목을 달았다. 이 구절은 사람이 나타내고자 하는 뜻과 뜻을 전달하는 언어의 관계를 압축적으로 대변하고 있다. 사람이 경험하는 사물과 사태도 많지만 그 관계는 더 많을 수밖에 없다. 『주역』은 복잡하고 다양한 관계를 괘의 형상과 그 조합으로 대응시키려 하고 있다.

42 『좌전』 선공 6년: 無德而貪, 其在『周易』'豐'之'離', 弗過之矣.(신동준, 1: 456)

43 『주역』 「풍괘豐卦」: 豐其屋, 蔀其家, 闚其戶, 闃其無人, 三歲不覿, 凶.(심의용, 1101~1102)

歲'라는 숫자에 호응하게 되었다.

때는 바야흐로 춘추 시대의 중엽에서 조금 지난 시점이다. 이로부터 당시 주나라 사람들 사이에 점을 치는 점서로서『주역』이 유행했다는 것을 알 수 있다. 이 서적은 당시 사람들에 의해 숙지되고 응용되고 있었으므로, 그 사용이 복서를 주관하는 사람의 '전문 업무'의 범위에 한정되지 않았다.『주역』의 괘상卦象과 효사는 이미 모두 갖추어져 있었고, 오늘날 보이는『주역』고경古經의 내용이나 차례 등과 상당수 일치하고 있다.

천하의 이치를 다 포괄하여 담지 않은 것이 없다[44]

『주역』은 원래 괘를 뽑아 점을 치는 책으로 다음의 네 가지 요소를 포함하고 있다.[45] 첫째, 양효(—)와 음효(- -) 두 개의 부호가 겹쳐져서 생기는 여덟 개의 괘상卦象, 즉 건乾(☰)·곤坤(☷)·진震(☳)·손巽(☴)·감坎(☵)·이離(☲)·간艮(☶)·태兌(☱)가 있다. 8괘는 각각 하늘·땅·우레·바람·물·불·산·연못의 여덟 가지 기본 물질 형태와 이로부터 연상되는 모든 현상과 사물을 대표한다. 둘째, 팔괘가 둘씩 중첩되어 생기는 64중괘重卦이다. 예컨대 건乾괘(위가 건, 아래가 건), 곤坤괘(위가 곤, 아래가 곤), 태泰괘(위가 곤, 아래가 건), 비否괘(위가 건, 아래가 곤) 등은 여덟 종류의 서로 다른 물질, 사물, 현상의 조합이 이루어진 뒤에 생기는 관계와 상호 작용을 보여준다.

셋째, 괘상의 뒤에 나오는 괘사卦辭인데, 이것은 괘상이 사물에 비유하고 있

44 "彌綸天地, 無所不包." | 이 구절은『주역』이 모든 이치를 담고 있어서 세상에서 일어나는 모든 사건과 사태를 풀어갈 수 있는 지혜를 열어줄 수 있다는 뜻을 나타낸다. 이 구절은「계사전」상4의 "『주역』은 사태와 사물을 낳는 천지와 나란히 세상의 이치를 두루 펼칠 수 있다[易, 與天地准, 故能彌綸天地之道]."는 내용을 확장시킨 표현이라고 할 수 있다.(정병석, 하: 529)

45 |『주역』은 기초적인 지식이 없으면 내용 이해에 다소 어려움이 있을 수 있다. 이와 관련해서 기본적인 내용은 주바이쿤朱伯崑 외, 김학권 옮김,『주역산책』, 예문서원, 1999 참조.

는 뜻을 설명한다. 예컨대 태괘의 괘사인 "작은 것이 가고 큰 것이 온다." 그리고 비괘의 괘사 "큰 것이 가고 작은 것이 온다."를 들 수 있다.[46] 넷째, 괘사 뒤에 나오는 효사爻辭인데, 이것은 각 효爻가 사물에 비유하고 있는 뜻을 설명한다. 예컨대 건괘 초구初九 "물에 잠긴 용이니 쓰지 마라."와 곤괘 초육初六의 "서리를 밟으면 단단한 얼음이 얼 때가 된다."를 들 수 있다.[47] 전설에 의하면 이 책은 은나라 말기에서 주나라 초기 사이에 생겨났는데, 괘사와 효사는 대부분 은말 주초의 사건이나 "'주周'를 머리에 두어 은과 구분하는" 명명 방식과 연관이 있다. 이러한 견해는 어쩌면 가능할 수도 있다. 최근 주나라 사람들의 발상지 기산(치산)岐山에서 발굴된 갑골문을 보면 숫자 형식으로 새겨진 8괘, 64괘의 흔적이 있는데,[48] 이것은 이런 주장을 뒷받침하는 증거이다.

이로써 『주역』은 바로 주나라 초기에 처음 모습을 드러냈을 뿐만 아니라 주나라 전 기간을 거쳐 완전하게 다듬어져 실제로 사용되고 인용되던 특별한 점서라는 것을 알 수 있다. 그 안에 내포된 의식·사유·취향·표현 방식 등은 모두 주나라 사람들의 문화에 깊은 흔적을 남겼다.

점서로서 『주역』은 은상의 주술 활동이 계속 이어져 남은 흔적에 속한다. 책 전체의 편제와 내용이 완성되면서 이 점서는 이미 주나라 사람들이 세계와 인생을 이해하는 완전한 도식을 만들어냈다. 그들은 천지의 만물과 사회의 사람일을 무한히 확대 해석할 수 있는 8개의 괘상 속으로 압축시켰고 또 64괘를 이용하여 여러 사물들의 관계와 상호 작용 그리고 그 변화를 펼쳐보였다. 길흉화복과 세상 변천에 대한 예지와 파악은 관계와 작용을 통해 추론하여 알 수 있는 결과가 되었다. 8괘와 64괘는 당시 사람들의 인식, 이해, 지혜, 심오한 이치 등

46 「태괘泰卦」: 小往大來, 吉亨.(심의용, 274) 비괘否卦: 不利君子貞, 大往小來.(심의용, 295) | 작은 것과 큰 것은 각각 음과 양을 가리킨다. 태괘에서 양이 아래로 내려오고 음이 올라가서 서로 만나니 조화와 소통이 이루어진다. 비괘는 이와 반대이므로 막혀서 소통이 이루어지지 않는다.

47 「건괘·초구」: 潛龍勿用.(심의용, 53); 「곤괘·초육」: 履霜堅冰至.(심의용, 101)

48 섬서주원고고대陝西周原考古隊, 섬서(산지) 기산(치산) 풍추촌(풍추춘)에서 발견된 갑골문, 「陝西岐山鳳雛村發現的甲骨文」, 『文物』第10期, 北京: 文物出版社, 1979.

정신적인 측면의 내용을 집중적으로 구현해냈다. 따라서 『주역』은 또한 일반적인 의의의 점서가 아니라 주나라 사람들의 철학, 미학, 인생관, 세계관이다.

여기서 제일 먼저 『주역』은 사람으로 하여금 천지의 만물과 사회의 사람 일이 상호 연관된 완전한 모형, 즉 하늘과 사람의 합일을 알게 하고 만상을 망라하게 한다. 8괘 또는 64괘는 하나의 괘마다 이중적 또는 다중적 의미를 담고 있어서 천상天象의 자연인 동시에 세상의 인생이기도 하고 또 사람의 풍격, 품격, 성격 그리고 상태이기도 하다.

리괘(위가 건, 아래가 태)는 하늘이 위에 있고 연못이 아래에 있으며, 강건함이 위에 있고 유순함과 즐거움이 아래에 있어 마치 살얼음을 걷는 것과 같이 조심스럽게 굴고, 유순함으로 강건함을 맞이하는 인생의 태도에 정확하게 호응한다. 이 때문에 괘사에 "호랑이 꼬리를 밟아도 물리지 않으니 형통하다."와 같은 정경이 출현한 것이다.[49] 이른바 놀랄 만한 일이 생기지만 위험은 없고 액운을 만나도 행운으로 바뀐다는 말처럼 인생이 이처럼 만사형통하고 순조롭게 풀리는 것이다.

여기서 건乾은 하늘인 동시에 강건함이기도 하며 또 용맹한 호랑이이기도 하다. 태는 연못인 동시에 약소한 사람이기도 하고 또 즐겁고 부드러운 태도이기도 하다. 동인同人괘(위가 건乾, 아래는 리離)는 새벽에 태양이 떠오르고 정도를 곧게 걸어가니 광명이 강하게 쏟아지는 형국이다. 괘사에 "들에서 사람과 같아지니 형통하다. 큰 강을 건너니 이롭고 군자가 올바르게 지키니 이롭다."라고 한다.[50] 그중 '군자'를 제기하니, 이는 마땅히 "하늘의 운행이 굳건하니 군자는 이를 본받아 스스로 굳건해지며 그치지 않는다."라는 정신과 호응한다.[51] "들에서 사람과 같아진다."고 말하니, 이는 태양이 밝게 비추며 사사로움이 없고 대지를 두루 비추는 미덕과 호응한다.

49 「리괘」: 履虎尾, 不咥人, 亨.(심의용, 259)

50 「동인괘」: 同人於野, 亨. 利涉大川. 利君子貞.(심의용, 310)

51 「건괘·상전」: 天行健, 君子以自強不息.(심의용, 60)

하늘에 해가 뜨는 정경은 그에 상응하는 사람의 덕행과 노력을 이끌어낸다. 건은 하늘인 동시에 강건함이며 군자다움이며 나아가 광활한 들판이기도 하다. 리離는 불인 동시에 태양이고 광명이며 또 미덕이기도 하다. 이것이 바로 「설괘전」에서 말하는 내용이다. "건은 강건하고 곤은 온순하다." "건은 하늘이 되고 둥근 것이 되고 군주가 되고 아버지가 되고 옥이 되고 금이 된다. …… 곤은 땅이 되고 어머니가 되고 …… 무늬가 되고 무리가 된다." "리는 불이 되고 해가 되고 …… 태는 못이 되고 소녀가 되고 …… 첩이 되고, 양이 된다."[52] 이처럼 "천지의 이치를 다 포괄하여 담지 않은 것이 없으니[彌綸天下, 無所不包]" 사람이 자연의 계시를 따르고 자연은 의지와 정성을 표출한다. 이것이 바로 『주역』에서 드러내는 천인합일의 특징이다.

음양陰陽 : 이원 대립의 틀

『주역』은 만상을 포괄하지만 그렇다고 무질서하여 갈피가 없지는 않으며 종류에 따라 나뉜다. 8괘와 64괘는 당시 사람들의 분류와 추상의 사고 능력을 뚜렷하게 보여주고 있다. 8괘와 64괘는 분명히 음양의 두 요소가 쌍으로 서로 대립하고 상응하는 관계의 구조로 세워졌다. 괘상을 이루는 양효(―)와 음효(――)의 두 가지 기본적인 부호는 쌍이 되는 모순의 상징이다. 예컨대 팔괘는 건과 곤, 진과 손, 감과 리, 간과 태의 관계로 나타나고 또 하늘과 땅, 우레와 비, 물과 불, 산과 강이라는 이원의 네 쌍으로 된 구조를 아주 잘 보여주고 있다.

64괘도 같은 맥락에서 32쌍의 대립적인 괘상을 이룬다. 태괘가 있으면 비괘

52 「설괘전」: 乾, 健也. 坤, 順也. …… 乾爲天, 爲圓, 爲君, 爲父, 爲玉, 爲金. …… 坤爲地, 爲母 …… 爲文, 爲眾. …… 離爲火, 爲日 …… 兌爲澤, 爲少女 …… 爲妾, 爲羊.(정병석, 하: 692, 697~698, 704, 706)

가 있고, 손損괘가 있으면 익益괘가 있다. 또한 앞에 가인家人괘가 있으면 뒤에 규睽괘가 있다. 규는 어긋나서 떨어진다는 뜻이므로 가인과 대립된다. 이처럼 주나라 사람들은 괘상을 이용하여 대립적 이원이 보편적으로 존재하는 끝없이 광활한 세계를 펼쳐 보이고, 모든 것을 포함하는 부호 체계로써 변증 철학의 모순이 도처에 깔려 있다는 기본 원리를 해석해냈다. 이원 대립의 사물과 상태는 죽은 것도 응고된 것도 아니다. 이들은 모두 운동·성장·변화하는 과정 중에 있을 뿐만 아니라 사물은 결국 자신의 대립면으로 전화된다. 바로 이른바 "평평한 것은 기울어지고 나아간 것은 되돌아온다."[53]

『주역』 전체에서 괘상卦象, 효위爻位와 지괘之卦, 괘변卦變은 모두 사물의 음양이 보이는 상호 작용과 그 변화의 상태, 규율을 보여준다. 주나라 사람들이 점괘의 결과를 말할 때 자주 '어떤 괘가 다른 어떤 괘를 만났을 때'를 언급하는데, 이것은 어떤 괘가 다른 괘로 변하기 때문이다. 『주역』의 점법에 따르면 산가지를 뽑을 때 6, 7, 8, 9의 네 수를 기록하는데, 그중 6과 8은 짝수로 음효가 되고, 7과 9는 홀수로 양효가 된다. 음효와 양효 중 7과 8은 다시 불변의 효로, 6과 9는 가변의 효로 구분되었다. 일단 가변의 효를 얻으면 음효는 양효로, 양효는 음효로 변하게 되므로 전체 괘상도 그로 인해 일변一變하게 된다.

예컨대 태괘(위가 곤, 아래가 건)는 위가 세 개의 음효로, 아래가 세 개의 양효로 이루어져 있는데 산가지를 뽑을 때 모두 6, 9의 수를 얻으면 음효는 모두 양효로 변하고, 양효는 모두 음효로 바뀌어 위가 건으로 바뀌고 아래는 곤으로 바뀌어 태괘가 비괘가 된다. 반대의 경우도 마찬가지이다. 이것이 바로 "태(행운)가 극에 달하면 비(불운)가 찾아오고, 비가 극에 달하면 태가 찾아온다."[54]는 말이다.

이 외에도 『주역』에서 여섯 개의 효로 구성된 괘상을 아래에서 위로 살펴보

53 「태泰괘·구삼」: 無平不陂, 無往不復.(심의용, 284)

54 泰極否來, 否極泰來. | 이 구절은 『주역』의 태괘와 비괘의 지혜를 바탕으로 인생의 행과 불행이 한쪽으로 집중되지 않고 반전과 변화가 일어난다는 삶의 지혜를 나타내고 있다. 태는 일이 순조롭게 풀리는 행운과 순리를 가리키고 비는 일이 어렵게 진행되는 불운과 역경을 가리킨다.

면 매 효가 차지하는 위치는 각각 사물의 초기에서 후기에 이르고 저급에서 고급에 이르고 안에서 밖으로 향하는 등 서로 달리 개별적으로 발전하는 층위의 상태를 나타낸다. 순서를 따라 '초初, 이二, 삼三, 사四, 오五, 상上'으로 적었다. 예컨대 건괘에 초위初位에서 사물의 발단과 맹아를 나타내고 역량을 차근차근 쌓기를 강조하고 있으니, 효사에서 "물에 잠긴 용이니 쓰지 마라."라고 한다. 이위二位에서 사물이 두각을 나타내므로, 효사에서 "드러난 용이 밭에 있다."고 한다. 삼위三位에서 공업이 작은 성과를 이루니 신중하게 행동하여 나쁜 일을 막아야 하므로, 효사에서 "군자가 온종일 부지런히 힘쓰고 저녁에 두려워한다."고 한다. 사위四位에서 사물이 높은 단계에 새롭게 접어들므로, 효사는 "혹 뛰어올라 연못에 있다."고 한다. 오위五位에서 사물이 원만하게 성공하므로, 효사에서 "나는 용이 하늘에 있다."고 한다. 상위上位에서 사물의 발전이 종극에 도달하니 끝나면 반드시 돌아가는 데에 주력해야 하므로, 효사에서 "너무 높이 오른 용이니 후회할 일이 있다."고 한다.[55] 이것은 사물의 성장·발전·변화가 일어나는 층차를 선명히 체현하고 있다는 느낌을 나타낸다.

강건함과 부드러움이 상황을 서로 풀어가는 미

사물이 극한에 이르면 반드시 되돌아온다는 점을 인식하면 바로 불행의 조짐이 미미하거나 조금 보일 때 그 싹을 잘라내려고 한다. 이른바 "역易은 간명한 역이고 바뀌는 역이고 바뀌지 않은 역이다."라고 한다.[56] 『주역』이 숭상하는 것은 두 요소가 서로 만나 운동하고 변화하는 중 도달하게 되는 음양이 균형을 이루고 강유剛柔가 서로 돕는 완전히 아름다운 상태이다.

55 「건괘·초구」: 潛龍勿用. 「건괘·구이」: 見龍在田. 「건괘·구삼」: 君子終日乾乾, 夕惕若. 「건괘·구사」: 或躍(或)在淵. 「건괘·구오」: 飛龍在天. 「건괘·상구」: 亢龍有悔.(심의용, 53, 54, 55)

56 『역위易緯 건착도乾鑿度』: 易也者, 易也, 變易也, 不易也.

예컨대 태괘(위가 곤, 아래가 건)는 소통이 잘 이루어져 순통하다는 것을 나타낸다. 가장 먼저 양기가 위로 올라가고 음기가 아래로 내려가서 음양이 서로 사귀고 천지가 순통한다는 의미를 가진다. 또 세 음과 세 양은 음양이 균형을 유지하는 느낌을 줄 뿐만 아니라 하괘가 안이고 상괘가 밖이기 때문에 외유내강外柔內强의 아름다움을 가지고 있다. 따라서 태괘의 괘사에 "작은 것이 가고 큰 것이 오니 길하여 형통하다."[57]는 좋은 풀이가 나온다.

그 밖에 괘상의 육효에는 상괘上卦와 하괘下卦, 양陽의 자리와 음陰의 자리의 구분이 있다. 초효·삼효·오효는 양위, 이효·사효·상효는 음위에 해당한다. 그 중 이위와 오위는 하괘와 상괘의 중앙 자리로 나뉜다. 그리고 효상爻象과 효사爻辭가 서로 발전하는 중에 곳곳에 강유의 중용을 장려하고 수긍하는 주장을 확인할 수 있다.

예컨대 대유大有괘(위가 리, 아래가 건)는 많이 거두어 소유하고 만사가 형통한 길괘吉卦로 그중 괘상의 육오효가 "부드러워서 존귀한 자리의 중심을 얻었다."는 효위爻位의 상에서 의미를 취했다.[58] 여기서 음효가 자리한 오위는 원래 양위이고 또 상괘의 중위이니 강유가 서로 돕고 어느 쪽으로 치우지지도 기울어지지도 않는다. 무겁고 부드러운 사람은 존귀한 자리를 차지하고 매사 중도를 지키며 나아가니 상하로 양강陽剛이 잇달아 상응해서 크게 인심을 얻게 된다.

대장大壯괘(아래가 건, 위가 진震)는 "강건함으로 움직이므로"[59] 크게 강하고 성대한 상이다. 오직 구이九二, 구사九四 두 효만을 "올바르게 하니 길하다"고 보는데, 이것은 양효가 모두 음위에 자리하여 진실로 겸손하고 거만하지 않으며 강건하지만 사납지 않고 속이 굳세고 겉은 부드러우니 길상을 얻을 수 있다. 이와 반대로 구삼九三은 양효가 양위에 있고 하괘의 제일 위에 있다. 괘사에 "소인은 장성함을 쓰고 군자는 힘이 없는 것을 쓴다. 올바름을 고집하면 위태로우니 숫

57 「태괘」: 小往大來, 吉, 亨.(심의용, 274)

58 | 육오는 음효로서 존귀한 자리에 있지만 부드럽고 공손하게 처신하여 나머지 양괘와 잘 호응한다.

59 「대장괘·단전」: 大壯, 大者, 壯也. 剛以動, 故壯.(심의용, 685)

양이 울타리를 들이받아 그 뿔이 걸리게 된다."라고 한다.[60] 이것은 바로 대장大
壯괘에 처했을 때 오히려 '부드러움'으로 중화에 힘써야 한다는 뜻이다.

형상으로 의미를 낱낱이 밝히다

이러한 철학 사상, 인생 지혜와 미학 정신 등은 『주역』 중에 대부분 괘상·효상
또는 괘사·효사가 묘사하는 형상을 통하여 펼쳐진다. 이것은 『주역』의 사유 방
식과 서술 방식에서 가장 두드러진 특징, 즉 형상으로 의미를 낱낱이 밝히는
'입상이진의立象以盡意'이다.

상象은 볼 수 있고 느낄 수 있는 형상이다. 의意는 관념, 의리이다. '입상이진
의'는 바로 형상을 통해 의리를 설명하는 것이고, 철학적 지혜의 내용이 예술의
심미 표현 방식, 즉 상징 예술을 채용한 것이다. 이것은 인류 초기 사회에 고유하
게 나타나는 구체적 사유 방식과 아무런 관계가 없으며, 『주역』이 천지만물의
'의미'를 포괄하기 위해 반드시 찾아야 했던 선택이기도 하다. 정확한 개념은 정
확한 사물을 지향하게 마련이지만 '의미의 전달'은 자연 언어를 사용하면 제한
을 받을 수밖에 없다. 이 때문에 오로지 '상'을 통해서만 비로소 '아무리 끄집어
내도 다하지 않고 아무리 써도 마르지 않아' 이것에서 저것으로 이르고 사물에
서 사람으로 이르며, 연상이 줄기차게 이어져서 끝이 없다. 이에 『주역』은 사물
을 본받아 형상을 세워서 다양한 형상을 담은 화면을 펼쳤다.

팔괘는 '상象'이다. 비록 팔괘가 음양의 두 부호가 서로 달리 조합하고 쌓은
여러 가지 선형 부호에 지나지 않지만, 각각의 부호는 이미 구체적인 물상을 대
신하는 화신이다. 여기에 산도 있고 물도 있으며 바람도 있고 우레도 있으며 무
한한 하늘도 있고 광활한 대지도 있어서 천지의 만물이 모두 눈앞에 펼쳐진다.

60 「대장괘·구삼」: 小人用壯, 君子用罔, 貞厲, 羝羊觸藩, 羸其角.(심의용, 690)

64괘도 '상'이다. 예컨대 진晉괘(아래가 곤, 위가 리)는 마치 붉은 태양이 지평선에서부터 서서히 떠오르는 모습과 거의 비슷하다. 전체 괘의 의미는 사물이 발전하고 상승하는 중에 있는 각종의 상태를 드러낸다. 명이明夷괘(아래가 리, 위가 곤)는 진괘와 반대로 태상이 서쪽으로 기울고 어둠이 막 깔리는 상으로 인간 사회도 어두컴컴한 형편에 접어들었다는 것을 나타낸다.

괘사와 효사는 '상象'의 특성이 강하다. 물론 '사辭'는 언어(말)이지만 이 '언어'는 후대 사람들이 "언어는 뜻을 제대로 전달하지 못한다."[61]는 '언어'가 아니고 형상화된 언어로 괘상이나 효위와 밀접하게 결합된 언어 형식의 '상'이다. 그중에 물상物象이 있다. 예컨대 대장大壯괘 구삼에 "숫양이 울타리를 들이받아 그 뿔이 걸리게 된다."[62]고 하는데, 이것은 숫양의 행동이 무모하여 난관에 부닥치고 좌절을 겪게 되는 상이다. 곤坤괘 상육에 "용이 들판에서 싸우니 그 피가 검고 누렇다."[63]고 하는데, 이것은 두 마리의 용이 서로 싸워서 쌍방이 모두 이기지 못하고 피해를 본 상황이다.

그 밖에 주머니를 묶는 '괄낭括囊'을 통해 입을 꾹 다물고 아무 말도 하지 않으면 허물도 없고 영예도 생기지 않으리라는 상태를 드러낸다.[64] 소박하게 살아가는 '소리素履'를 통해 수수하고 화려하지 않으며 조심하고 제 일을 하는 언행을 드러낸다.[65] "한음(닭)이 하늘에 올라간다."는 말을 통해 극도로 비상식적인 현상을 드러낸다.[66] 이러한 실례는 모두 사물에 빗대어 의미를 내포하는 언어의 '상'이다. 그중에 정경情境도 담겨 있다. 예컨대 "집을 풍요롭게 꾸미고 그 집을 덮

61 | 言不盡意.「계사전」상12에 나오는 말로 언어가 사람의 정서와 의미를 완전히 전달할 수 없다는 뜻이다.(정병석, 하: 596) 이 구절은 "뜻을 얻으면 말을 잊어라."는 장자의 득의망언得意忘言과 같은 맥락이다.

62 「대장괘·구삼」: 羝羊觸藩, 羸其角.(심의용, 690)

63 「곤괘·상육」: 龍戰於野, 其血玄黃.(심의용, 110)

64 「곤괘·육사」: 括囊, 無咎, 無譽.(심의용, 107)

65 「리履괘·초구」: 素履, 往無咎.(심의용, 262)

66 「중부中孚괘·상구」: 翰音登于天, 貞凶.(심의용, 1191)

개로 가렸다. 집안을 들여다보니 인기척이 없을 정도로 고요하여, 3년이 지나도 사람을 볼 수 없으니 흉하다."[67]라고 하는데, 이것은 사람이 떠나 집이 텅 비어 쓸쓸하고 황량하게 몰락해가는 한 폭 정경이다.

또 일정한 플롯과 이야기도 있다. 예컨대 "애꾸눈이 보려 하고 절름발이가 걸으려고 하는 것이다. 호랑이 꼬리를 밟아 사람을 무니 흉하다."[68] 이 사람은 시력이 좋지 않지만 억지로 사물을 보려고 하고, 다리가 튼튼하지 않지만 이곳저곳 싸돌아다녔다. 결과적으로 앞을 못 보니 호랑이의 꼬리를 밟았고 재빨리 걷지 못하니 호랑이 입에 들어가고 말았다! 낮은 능력으로 강자에게 맞서려고 하니 어찌 이처럼 경계하지 않을 수 있겠는가.

"어긋나 외로워서 돼지가 진흙땅에 엎드려 있고 귀신으로 가득 찬 수레를 본다. 처음에는 활을 쏘려 하다가 나중에는 활을 내려놓는다. 도적이 아니라 혼인을 구하는 것이다."[69] 아버지를 잃은 고아가 칠흑같이 어두운 밤에 길을 재촉하며 가고 있던 중 갑자기 길에 엎드려 있는 멧돼지를 만나고 또 흡사 귀신으로 가득 찬 마차가 자신을 향해 달려들고 있었다. 그는 본능적으로 나무 활을 잡아당기려고 하다가 자세히 살펴보니 귀신도 강도도 아니기에 나무 활을 내려놓고 그들과 서로 인사하고 교류하다가 혼인하기에 이르렀다. 괘상이나 효위와 비교할 때, 효사의 '상'이 더욱 직관적이고 분명하며, 더 많은 예술 형상의 감각을 갖추고 있다. 바로 이러한 의미에서 볼 때 『주역』의 괘사와 효사는 문학 영역으로 들어섰고 주나라 문화의 초기 언어 예술이 집중적으로 드러난다.

사실 일부 언어는 원래부터 당시의 가요나 속담에서 오거나 또는 당시 유행하던 시가의 형식을 채용하고 있다. 예컨대 다음과 같다.

67 「풍豊괘·상육」: 豊其屋, 蔀其家, 窺其戶, 闃其無人, 三歲不覿.(심의용, 1101~1102)
68 「리괘·육삼」: 眇能(而)視, 跛能(而)履, 履虎尾, 咥人凶.(심의용, 265)
69 「규괘·상구」: 睽孤, 見豕負(伏)塗(途), 載鬼一車, 先張之孤, 後說(脫)之孤, 匪(非)寇, 婚媾.(심의용, 767)

우는 학이 그늘에 있는데 그 새끼가 그에 화답한다. 내게 좋은 술잔이 있으니 너와

더불어 나누고 싶다.(심의용, 1185)

명 학 재 음　기 자 화 지　아 유 호 작　오 여 이 미 지
鳴鶴在陰, 其子和之. 我有好爵, 吾與爾靡之.(『주역』「중부中孚·구이九二」)

밝은 빛이 꺾이는 때에 날아가며 새가 날개를 늘어뜨리는 것이다. 군자가 떠나다가

3일 먹지 못하다.(심의용, 719)

명 이 우 비　수 기 익　군 자 우 행　삼 일 불 식
明夷于飛, 垂其翼. 君子于行, 三日不食.(『주역』「명이明夷·초구初九」)

두 시는 모두 새에서 시흥을 얻고 있다. 하지만 손님과 주인이 즐겁게 주연을
벌이거나 군자가 굶주리고 좌절해 있는 별도의 상황을 표현하고 있다. 따라서
하나는 새가 흥겹게 노래를 선창하고 화답하고 있고, 다른 하나는 날개를 드리
우고 홀로 날아가고 있다. 두 가지는 모두 분위기를 조성하여 상象을 통해 의미
를 드러내는 이상의의以象擬意의 효과를 가지고 있다. 이 때문에 "시의 아정한 세
계로 들어서게 하니, 무엇 때문에 효사를 구별하는가?"[70]라고 했다.

특별한 점서로서 『주역』은 심오하고 풍부한 의리를 담고 있는데, 그 의미는
거의 대부분 구체적이고 선명한 형상 속에 함축되어 있다. 이것이 바로 중국 심
미 문화의 중요한 범주인 '의상意象'의 발견으로 첫 번째 초석을 세운 것이다. 후
대에 서예(글씨)와 그림의 품격을 논의하거나, 시와 문장의 품격을 논의할 때 즐
겨 "말은 끝이 있지만 의미는 끝이 없다."거나 "시 속에 그림이 있고 그림 속에 시

70　진규陳騤, 『문칙文則』: 使入詩雅, 孰別爻辭? | 진규(1128~1203)는 육경과 제자백가의 문장을 깊이
　　연구하여 글을 짓는 규칙을 귀납적으로 정리했다. 『문칙』은 중국 고대 수사학의 첫 번째 전문 서적으
　　로 유명하다.

71　엄우: 言有盡而意無窮. 소식: 詩中有畵, 畵中有詩. | 앞의 구절은 엄우嚴羽, 『창랑시화滄浪詩話』「시
　　변詩辨」의 "盛唐諸人惟在興趣, 羚羊挂角, 無迹可求. 故其妙處, 透徹玲瓏, 不可湊泊, 如空中之音,
　　相中之色, 水中之月, 鏡中之象, 言有盡而意無窮."에 나온다. 뒤의 구절은 소식蘇軾, 『동파제발東坡
　　題跋』「書摩詰〈藍田烟雨圖〉」에 나오는 마힐(왕유)의 시와 그림을 평가하며 "味摩詰之詩, 詩中有畵.
　　觀摩詰之畵, 畵中有詩."라고 한 말을 일반화시켜서 사용하고 있다.

가 있다."고 말하곤 한다.[71] 그런 이야기의 근원을 거슬러 올라가면 바로『주역』의 '형상을 세워 의리를 설명'한다는 것이 그 시작을 먼저 연 셈이다.

생각해볼 문제

●

1.『주역』은 어떤 책인가? 여기에 구현된 철학 사상과 미학 정신을 이야기해보자.
2.『주역』의 "형상으로 의리를 낱낱이 밝힌다"의 뜻을 실례를 들어 설명해보시오.

시언지詩言志와 부비흥賦比興 : 『시경』, 삶의 정감을 읊어내다

주나라의 심미 문화 현상 중에 또 하나의 중요한 시가 작품집, 즉『시경』이 있다. 당시에 '시詩' 또는 '시삼백詩三百'으로 불리었다.『시경』에 수록된 작품은 대부분 주나라 때 유행했던 노래이다. 위로는 주초周初에 예악을 제정하던 중에 탄생된 음악·노래·춤·시와 '천자가 정무를 볼' 때에 '공경에서부터 사에 이르기까지' 왕에게 바친 시문, 아래로는 태사太師가 보관하고 채집한 민간의 노래들까지 전부 받아들였다. 이 시기는 바로 주나라 초기에서 춘추 시대 중엽까지로 주나라의 예악 문화가 형성되어 보급된 시대이다. 이 때문에『시경』의 시는 의심할 나위 없이 주나라 예악 문화의 결정체이다. 주나라 의식과 전례에서 사용된 아악과 가무도 바로 여기서 펼쳐질 수 있었다.

춘추 시대 중후기에『시경』원문의 마지막 편집은 중국 문학사상 첫 번째 시집의 탄생을 나타낸다. 문명 초기의 창작으로서『시경』은 시가 언어 예술의 방면에서 수많은 심미 문화의 특징을 형성시켰는데, 이것은 중국 시가가 발전해나갈 수 있는 기초를 다졌다.

현실 인생을 노래하다

가장 먼저 문학의 제재로 말하면 『시경』은 비록 중국 최초의 시집이지만 보통 사람들 세상의 세속 생활과 감정을 드러내고 있다. 『시경』에는 신의 이야기가 없고 무당의 그림자도 드물며 단지 인간의 주제가 있을 뿐이다. 구체적으로 말하면 사람이 노력해서 일군 업적을 찬송하고 인생에서 겪는 문제를 깊이 느끼고 희로애락의 감정을 토로하는 등등 제재의 범위가 이미 상당히 넓어졌다.

『시경』 속의 제사시祭祀詩는 신과 조상에게 제사를 지내는 종교적 겉옷에 쌓여 있었지만 내적으로 주나라 사람이 덕행과 문화를 숭상하는 정신을 구현하고 현실 생활을 묘사하고 있다. 예컨대 「주송·재삼」에서 가을과 겨울에 추수 감사제를 지내며 천신에게 제사를 지내고 있지만 완전히 농업 생산의 전 과정을 한 차례 쭉 훑고 있다. "풀을 베고 나무 베서 밭을 부드럽게 가는구나. 천 쌍의 일꾼이 김을 매니 진펄로 가고 밭두둑으로 가는구나. 가장과 장자, 둘째와 여러 자제들, 품앗이와 품팔이꾼들, 들밥을 떠들썩하게 먹는구나. 부인은 순종하고 남편은 사랑하여 날카로운 보습으로 남쪽 이랑의 밭을 가는구나. 백곡의 씨 뿌리니 씨앗이 활발하게 나오는구나."[72]

「대아」 속의 「생민生民」 「공류公劉」 「면綿」 「황의皇矣」 「대명大明」 등도 조상과 선왕에게 제사를 올리는 시이기에 후직[73]·공류[74]·고공단보古公亶父·왕계王季·문왕[75]·무왕[76] 등을 각각 별도로 찬송했다. 이들은 모두 주周나라를 일으켜서 발전시켜 결국 나라를 세우고 기초를 다지는 위업을 이룩했으므로 그 시는 주족

72 「주송周頌·재삼載芟」: 載芟載柞, 其耕澤澤. 千耦其耘, 徂隰徂畛. 侯主侯伯, 侯亞侯旅, 侯彊侯以. 有喧其饁. 思媚其婦, 有依其士. 有略其耜, 俶載南畝. 播厥百穀, 實函斯活.(심영환, 367)

73 | 후직后稷은 고대 주족周族의 시조로 태씨邰氏의 딸 강원姜嫄이 거인의 발자국을 밟아 잉태하여 낳았다고 전해진다. 곡식을 심고 경작하는 데 능해 요순 시대에 농사를 관장하는 관직을 담당해서 사람들에게 농사법을 교육하였으며 이 때문에 처음으로 농사법을 전파한 인물로 알려져 있다.

74 | 공류公劉는 부줄不窋의 손자이고 후직의 후손이다. 북방의 유목 민족 지역에 살면서도 농사를 다시 시작하였으며 그 후 많은 사람이 따르게 되었다. 주나라의 세력은 여기에서 시작했다.

의 '서사시'[77]로 일컬어진다. 시 속의 주인공은 더 이상 지팡이를 숲으로 변화시키는 과보夸父, 천신의 궁전에서 식양息壤을 훔쳐 황하의 범람을 다스린 곤鯀, 그리고 비바람을 자유자재로 일으키는 신화 속의 영웅이 아니고, 신수神獸를 타고 바람을 가르며 상제가 계신 곳까지 올라와서 신과 인간을 소통시키는 무당이나 신인神人도 아니었다. 그들은 부족 안에서 현명하고 덕목 있는 우두머리였다. 예 컨대 후직은 총명하고 슬기로웠으며 공류는 돈후하고 충실했으며 고공단보는 재능에 따라 인재를 임용하고 왕계는 마음씨가 따뜻하고 선행을 베풀었으며 문왕은 덕망이 높았으며 무왕은 적을 물리치고 승리를 거두었다. 그들은 평범하면서도 위대한 인간의 정신과 자질을 지니고 있었을 뿐이다.

『시경』 중에 더 많은 시는 완전히 인간의 현실 생활에 대한 내용과 느낌을 보여주고 토로하고 있다. '이아二雅'(대아와 소아)는 대부분 일상 전례의 악가, 공경과 열사列士의 '헌시獻詩' 작품으로 구성되었기 때문에 주나라의 정치와 사회 생활의 여러 측면을 비교적 많이 다루고 있다. 「소아」 중의 「상체」와 「벌목」은 모두 "화목하고 오랫동안 즐겁고", "온갖 그릇이 질서정연하게 차려지는" 잔치 모임에서 "지금 사람들 형제만한 이가 없고", "형제가 멀리 있지 않다"는 종친간 윤리

75 | 문왕文王은 이름이 희창姬昌으로 상나라 주왕紂王 때 서백西伯(서방 제후의 장)에 책봉되었으며 백창伯昌이라고도 한다. 그는 서주 건설에 기초를 확립하였으며 50년간 주족周族의 장을 지낸 후 97세에 병으로 죽었다. 『제왕세기帝王世紀』에 의하면, 그는 용의 얼굴에 범의 어깨를 하고 신장이 10척이었으며 가슴에 4개의 젖이 있었다고 한다. 그는 소년 시절부터 농업과 목축업에 종사하면서 백성들의 고통에 많은 관심을 가졌으며 서백에 임명된 후에는 어진 사람을 예로써 대하고 사람들에게 관대하여 많은 민심을 얻었다.

76 | 무왕武王은 성이 희姬이고 이름은 발發이다. 주나라 문왕 희창의 둘째 아들이므로 중발仲發이라고도 한다. 서주 시대의 청동기에서는 '무珷'라는 글자로 나타내고 있다. 기원전 1050년 무렵부터 희창의 뒤를 이어 관중關中 평야에 중심지를 둔 주족을 이끌었으며, 서쪽 제후들을 규합해 상나라를 멸망시키고 주를 건국하였다.

77 서사시는 고대 서사시 중 장편의 작품을 일컫는다. 중요한 의미를 가진 역사 사건 또는 고대 전설을 내용으로 삼아 유명한 영웅의 형상을 빚어냈다. 이 시는 구조가 광대하고 환상과 신화적인 색채로 가득차 있다. 세계 각 지역 각 민족의 문학 발전 초기에 모두 서사시와 같은 양식이 있었다. 대부분 먼저 민간에서 장기간 노래로 전해오다가 후에 기록되었다.

〈그림 3-13〉 송宋 마화지馬和之, 〈녹명지십鹿鳴之什 출차도권出車圖卷〉.

도덕의 감정을 거듭해 읊조리고 있다.[78]

「소아」 중의 「채미」 「출차」 「유월六月」은 "다리 뻗고 지낼 겨를조차 없으니 이 민족 탓일" 때 외적이 침입하는 시기에 "전차를 줄줄이 내서", 가문과 변경을 지키는 경력, 업적, 고생 그리고 집안 생각을 적고 있다.[79, 그림 3-13] 「차공」 「길일」은 천자와 제후들이 교외에 모여서 하는 사냥을 읊고 있다. "히힝 말은 울고 깃발이 나부끼는" 장면과 "저 작은 암퇘지를 쏘고 이 큰 들소를 잡다."는 수확을 나타내고 있다.[80] 「사간」에서는 귀족 가문의 일상 생활을 묘사했다. "지붕은 우뚝 솟구쳐 날개를 펼친 듯 기둥은 곧은 화살과 같고 용마루는 새가 날아가듯."[81]과 같은 궁궐의 건축 방식이 있다. 또 꿈에 곰을 보면 아들을 낳고 뱀을 보면 딸을 낳는다거나 아들과 딸을 낳으면 각각 구슬과 실패를 줘서 놓게 한다는 풍속과

78 「상체常棣」: 凡今之人, 莫如兄弟. …… 和樂且湛.(심영환, 192~193); 「벌목伐木」: 籩豆有踐, 兄弟無遠.(심영환, 194)

79 「채미采薇」: 不遑啟居, 玁狁之故.(심영환, 186); 「출차出車」: 出車彭彭.(심영환, 198)

80 「차공車攻」: 蕭蕭馬鳴, 悠悠旆旌.(심영환, 214); 「길일吉日」: 發彼小豝, 殪此大兕.(심영환, 215)

이야기를 담고 있다.[82]

「소아」의 「절피남산」 「정월」 「시월지교」 「소민」과 「대아」의 「민로民勞」 「상유桑柔」 「첨앙瞻卬」 「소민김旻」 등은 서주 말엽을 무대로 정치 득실과 관료 사회를 다루는데, 그중 정치하며 드는 감정을 나타내기도 하고 부패와 부정을 원망하고 풍자하기도 하고 반대 의견을 개진하기도 한다. "혁혁한 태사 윤씨여, 어찌 공평하지 않은가?" "걱정스런 마음 참담하네, 나라의 학정을 떠올리니." "천하에 바른 정치 없고 어진 사람 쓰지 않네." 여기서 의문과 우려를 하던 중에 당시 위기가 사방에 엎드려 있다는 것을 알 수 있다.[83] "하늘이 높다지만 몸을 굽히지 않을 수 없고 땅이 두텁다지만 종종걸음 하지 않을 수 없다." "벌벌 떨며 조심하네, 깊은 못에 서 있는 듯하고 살얼음을 밟듯 한다." 이러한 감각적 표현에서 공경대부와 사인士人들이 복잡한 관료 생활의 환경에서 조심스럽게 일을 해나가는 심리 상태를 여실히 발견할 수 있다.[84]

15국의 '풍風'은 각 제후국 현지에서 불리던 토착적 민간 악가이기 때문에 개별 가정과 생활 감정의 영역을 깊이 건드리고 인생의 감수성이 섬세하게 표현되고 있다. 예컨대 남녀간의 애정을 소재로 한 시가 가장 큰 비중을 차지하고 있는데, 공개적인 사교 모임에서부터 남녀의 밀회까지, 첫사랑, 열애, 실연의 여러 가지 심리 묘사에서부터 결혼과 이별의 서로 다른 상황까지 아마도 남녀 사이에 생기는 감정 생활의 거의 모든 이야기를 다루고 있고, 거기에서 감동적인 시를 만날 수 있다.

81 「사간斯干」: 如跂斯翼, 如矢斯棘, 如鳥斯革, 如翬斯飛.(심영환, 224) | 주희는 이 구절을 건물과 관련이 없고 평소 몸가짐으로 보고 있다. "사람이 곧게 서서 공경하듯 화살이 똑바로 날아가니 급한 듯 새가 놀라 화들짝 놀라고 꿩이 위로 오르는 것과 같다."(성백효, 하: 27)

82 「사간」: 大人占之, 維熊維羆, 男子之祥. 維虺維蛇, 女子之祥. …… 乃生男子, 載寢之牀, 載衣之裳, 載弄之璋. …… 乃生女子, 載寢之地, 載衣之裼, 載弄之瓦.

83 「절피남산節彼南山」: 赫赫師尹, 不平謂何.(심영환, 226); 「정월正月」: 憂心慘慘, 念國之爲虐.(심영환, 230); 「시월지교十月之交」: 四國無政, 不用其良.(심영환, 231)

84 「정월正月」: 謂天蓋高, 不敢不局. 謂地蓋厚, 不敢不蹐.(심영환, 229); 「소민小旻」: 戰戰兢兢, 如臨深淵, 如履薄氷.(심영환, 237)

「정풍·진유」에는 다음과 같이 삼짇날에 젊은 남녀가 짝지어 강변을 유람하고 즐기면서 서로간의 감정이 생겨나는 생동적인 화면이 표현되어 있다. "남자와 여자는 서로 희희낙락하다가 작약 꽃을 정표로 주네."[85] 「패풍·정녀」는 연인과 몰래 만날 때 일어난 에피소드를 묘사했다 "사랑하면서 보러오지 않으니 머리 긁적이며 서성인다." "들에서 삘기를 가져다주니 정말 예쁘고 특이하다. 삘기네가 예뻐서가 아니라 예쁜 당신이 주어서라네."[86] 「왕풍·채갈」은 헤어지고 난 뒤 끝나지 않은 그리움을 읊고 있다. "저 쑥을 캐러 갈까. 하루를 못 보니 세 가을 지난 듯."[87]

「정풍·동문지선」에서 시의 주인공은 이웃 남자를 사모하지만 사랑을 이룰 수 없자 집은 가깝지만 사람이 멀리 있다는 감정을 늘어놓았다. "그 집은 가깝지만 그 사람은 멀기만 하네." "어찌 그대가 생각하지 않으리? 그대가 내게 와주지 않을 뿐."[88] 「왕풍·대차」에서 시의 주인공은 가정을 이룰 수 없는 진실한 사랑을 아파하며 황천에서 못다 한 인연을 기약했다. "살아서는 집을 달리해도 죽어서는 같은 구덩이에 묻히리라. 내 말이 미덥지 않으면 밝은 해를 두고 맹세하리라."라고 그와 함께 저승으로 떠나가리라 약속한다.[89]

「용풍·백주」에서 부모가 주인공의 삶에 간섭하자 핍박을 못 이겨 죽음을 맹세하고 있다. "저기 잣나무 배 강 가운데 떠 있네. 두 갈래 다발머리 진실로 내 배필이었으니, 죽어도 맹세코 다른 곳에 시집가지 않으리. 어머니는 곧 하늘이신데 어찌 나를 헤아리지 못하나!"[90] 「당풍·주무」에서는 신혼의 흥분을 남김없

85 「정풍鄭風·진유溱洧」: 維士與女, 伊其相謔, 贈之以芍藥.(심영환, 121)

86 「패풍邶風·정녀靜女」: 愛而不見, 搔首踟躕. …… 自牧歸荑, 洵美且異. 匪女(汝)之爲美, 美人之貽.(심영환, 73∼74)

87 「왕풍王風·채갈采葛」: 彼采蕭兮, 一日不見, 如三秋兮.(심영환, 102)

88 「정풍·동문지선東門之墠」: 其室則邇, 其人甚遠. …… 豈不爾思? 子不我即.(심영환, 117)

89 「왕풍·대차大車」: 穀則異室, 死則同穴. 謂予不信, 有如皦日.(심영환, 103)

90 「용풍鄘風·백주柏舟」: 泛彼柏舟, 在彼中河. 髧彼兩髦, 實維我儀. 之死矢(誓)靡它. 母也天只, 不諒人只!(심영환, 77)

이 드러내고 있다. "오늘 밤은 어떤 밤인가? 이리도 좋은 이를 만났으니. 그대여 그대여, 이 좋은 사람 어찌할까?"[91] 「패풍·곡풍」에서는 여주인공이 남편의 새장가 이후에 버림받자 말로 다할 수 없이 고통스러운 감정을 읊었다. "누가 씀바귀를 쓰다고 하던가? 내게 냉이처럼 달다네."[92]

그 외에 「빈풍豳風·칠월七月」^{그림 3-14}에서 뽕잎 따기, 길쌈 삼기, '대추 털기', '벼 수확', 사냥, 집수리, 장수의 기원 등을 다루었다. 그리고 「패풍·연연燕燕」에서 이별을, 「당풍唐風·갈생葛生」에서는 죽음의 애도를, 「위풍魏風·척호陟岵」에서 군

〈그림 3-14〉 청淸 오구吳求, 〈빈풍도豳風圖〉.

복무를, 「진풍陳風·주림株林」에서 바람난 사람(왕)을 비웃고 있다.[93] 이처럼 '풍'은 당시 생활의 각 영역을 폭넓게 다루었다.

시는 사람의 뜻을 읊는다[詩言志][94]

현실 인간에 바탕을 둔 『시경』의 생활 내용들은 대부분 주인공이 스스로 토로

91 「당풍唐風·주무綢繆」: 今夕何夕, 見此良人? 子兮子兮, 如此良人何?(심영환, 143)

92 「패풍·곡풍谷風」: 誰謂荼苦? 其甘如薺.(심영환, 66)

93 | 「연연」은 제비를 소재로 오빠가 시집가는 누이와 이별을 읊고 있다.(심영환, 59~60) 「갈생」은 칡을 소재로 아내가 남편의 장기간 외출 또는 죽음을 슬퍼하고 있다.(심영환, 148) 「척호」는 멀리 바라볼 수 있는 산에 올라 입대한 자식이 부모를 그리워하고 있다.(심영환, 135) 「주림」은 진나라 영공靈公이 대부 하숙경夏叔卿 사후에 그의 아내 하희夏姬와 피운 애정 행각을 노래하고 있다.(심영환, 166)

하는 예술적 방식을 통해 표현된다. 이 때문에 생활의 객관적인 사건 자체보다 사람이 그 사건으로 인해 느끼는 주관적인 감수성, 심정, 심리에 대한 묘사가 시의 대부분을 차지하고 있다. 실재하는 현실을 특징으로 하다 보니 시가 '어떤 사건으로 인해 촉발되는 경우'가 많고 초현실적인 허구나 환상을 펼치지 않는다. 하지만 예술 표현 중에 오히려 '사건'을 내려놓고 '표현'을 중시했다. 이때 왕왕 사건을 간략하게 서술하지만 사건을 묘사하거나 모방하지 않고 심지어 전혀 언급하지도 않는다.

「왕풍王風·서리黍離」는 우울하고 침통한 감정을 읊은 시이다.

> 저 기장 이삭 늘어져 있고 저 피의 싹도 났구나.
>
> 가던 길 꾸물거리고 마음이 흔들린다.
>
> 나를 알아주는 사람은, 나더러 마음이 아프다고 하겠지만,
>
> 나를 몰라주는 사람, 나더러 무엇을 찾느냐고 묻는다.
>
> 아득히 푸른 하늘이여, 이는 어떤 사람 탓일까?(심영환, 96)
>
> 피 서 리 리　피 직 지 묘　행 매 미 미　중 심 요 요　지 아 자　위 아 심 우　부 지 아 자　위 아 하 구
> 彼黍離離, 彼稷之苗. 行邁靡靡, 中心搖搖. 知我者, 謂我心憂, 不知我者, 謂我何求.
> 유 유 창 천　차 하 인 재
> 悠悠蒼天, 此何人哉?(『시경』「왕풍王風·서리黍離」)

옛사람들은 시작 부분의 "저 기장 이삭 늘어져 있고 저 피의 싹도 났구나!"라는 두 구절에 근거하여 이 시가 '도성을 옮긴 주나라의 사정을 슬퍼하는' 작품으로 판단했다.(「모시서毛詩序」) 그 후로 '서리지비黍離之悲'는 점차 망국의 고통을 가리키는 대명사가 되었다. 여기서 실제로 시인은 결코 사건의 시작과 결말

94 '시언지詩言志'는 중국 시학의 유명한 명제이다. 시언지는 『상서』「우서虞書·요전堯典」에 처음 나온다. "기夔여, 음악을 주관하는 전악典樂에 임명하노니, 태자와 경대부의 적자를 가르쳐서 …… 시는 뜻을 말하고 노래는 말을 길게 읊은 것이다."(김학주, 68) 「우서」에 실린 내용은 후대 사람이 전설에 의거하여 우虞와 순舜의 일로 보충한 이야기인데 늦어도 춘추 중기를 넘기지 않고 완성되었을 것이다. 한나라 「모시서毛詩序」는 '시언지'에 대해 한 걸음 더 나아간 논술을 펼쳤다. "시란 뜻이 가는 곳이다. 마음에 있으면 뜻이고, 말로 드러내면 시다[詩者, 志之所之也. 在心爲志, 發言爲詩]."

을 서술하지 않았고 시에서 표현한 것은 단지 말할 수 없이 슬프고 처량하고 외로운 정서와 심경뿐이다.

이 밖에 「패풍·신대」에도 비슷한 현상이 나타난다. "새 누대 휘황찬란하고 황하의 물 넘실거린다. 젊고 고운 님 찾아 왔더니 종기가 적지 않고 허리도 구부리지 못하네. ⋯⋯ 어망 쳤는데 기러기가 걸렸네. 젊고 고운 님 찾아왔더니 올려다보지 못한 사람 만났네."[95] 전하는 이야기에 따르면 이 시는 위衛나라 선공宣公을 풍자하기 위해 지었다고 한다. "위 선공을 풍자했다. 선공은 아들 급伋이 제나라에서 아내를 맞이하게 했다가, 며느리가 아름답다는 말을 듣고 선공이 빼앗고서 황하 강가에 새 누대를 지었다. 국인國人들이 선공의 처사를 싫어하여 이 시를 지었다."[96] 하지만 시 자체에 주목해서 읽어보면 시인은 이 사건에 대한 혐오하고 조롱하는 감정과 태도만을 표현하고 있을 뿐이다. 그들은 "예쁜 아가씨가 본래 미소년에게 시집가려고 생각했는데, 하필이면 울퉁불퉁한 두꺼비를 만날 줄이야?"라고 읊고 있다. 빗대어 욕하고 있지만 구체적으로 관련된 사건이나 인물은 밝히지 않았다.

「위풍·맹」에서는 종법 사회의 혼인 제도로 인해 아내가 남편에게 버림받는 불행한 운명을 표현했다. 결혼 전에 "어리숙한 남자 베를 안고 실을 사려 하네. 실을 사러 온 것이 아니라 나에게 수작을 거네." 결혼 후에 "언약할 때 달콤하더니 이제 난폭하게 구네." 애정이 변하는 과정이 하나하나 눈에 밟히지만 시는 전체적으로 감정을 토로하는 주인공이 지난날을 곱어보는 의식의 흐름을 단서로 시를 구성하고 있으므로, 주관적인 감수성의 표현을 중심에 두고 있다. 이른바 "아아 여성들아, 남자와 사랑에 빠지지 마라. 남자는 사랑에 빠져도 헤어날 수 있지만 여자가 사랑에 빠지면 헤어날 수가 없다네."[97] 서사적 묘사가 가미되

95 「패풍·신대新臺」: 新臺有泚, 河水瀰瀰. 燕婉之求, 籧篨不鮮. ⋯⋯ 魚網之設, 鴻則離之. 燕婉之求, 得此戚施.(심영환, 74)

96 「모시서毛詩序」: 刺衛宣公也. 納伋之妻, 作新臺於河上而要之. 國人惡之, 而作是詩也.

97 「위풍衛風·맹氓」: 氓之蚩蚩, 抱布貿絲. 匪來貿絲, 來即我謀. ⋯⋯ 于嗟女兮! 無與士耽. 士之耽兮, 猶可說(脫)也. 女之耽兮, 不可說(脫)也. ⋯⋯ 言既遂矣, 至於暴矣.(심영환, 89～90)

었지만 심리 활동이 충분히 드러나고 있다.

「빈풍·동산」에서 전쟁 나간 군인이 마침내 귀로에 오른 뒤에 드는 복잡다단한 속마음의 고백을 표현하고 있다. 그가 집에 돌아갈 수 있다는 소식을 듣는 순간 마음속에 온갖 생각이 뒤얽혔다. "입을 옷 만들며 군인으로 행군하지 않으리." 뽕나무 사이에 "꿈틀꿈틀 뽕나무 벌레"를 바라보면서 병영에서 "웅크리고 홀로 새우잠 자며 수레 밑에 누워 있던" 모습을 떠올렸다. 눈앞에 황량한 광경이 펼쳐지자 머릿속으로 황폐한 집이 떠올랐다. "주렁주렁 하눌타리 열매 처마 밑에 뻗어 있다." 집에서 시작해서 그는 외롭게 집안을 지키는 아내를 떠올렸다가 심지어 아내가 자신을 맞이하느라 분주하게 움직이는 모습까지 상상하게 된다. "둑에서 황새 울고 방에서 아내 한숨 쉬며, 쓸고 닦고 구멍 막으니 내 걸음이 마침 이르네." 아내를 떠올리자 회상이 아내가 시집올 때의 장면으로 돌아갔다. "꾀꼬리 푸드득 날고 고운 날개 빛나네. 그대 시집올 적 얼룩말 탔지. 어머니 향주머니 달아주고 모든 의식 다 갖추었네." 군인은 다시 생각에 잠긴다. "신혼이 그토록 좋았거늘, 구혼의 지금 어떠할까?"[98]

『시경』이 이처럼 뚜렷하게 주관 표현을 중시하는 창작 경향을 드러내고, 사람을 감동시키는 아름다운 여러 수의 서정시가 줄줄 쏟아지게 되었는데, 이것은 중국 시학의 '시언지詩言志' 학설(『상서』 「요전堯典」)을 출현시키는 직접적인 근거를 제공하였다.

비흥比興 : 정경情景과 심물心物 관계의 초보적 전개

정情과 지志는 시가가 표현하는 내용이면서 외화(표현)를 거쳐 감지할 수 있는

98 「빈풍豳風·동산東山」: 制彼裳衣, 勿士行(銜)枚. 蜎蜎者蠋, 烝彼獨宿, 亦在車下. …… 果臝之實, 亦施於宇. …… 鸛鳴於垤, 婦歎於室. 灑掃穹窒, 我征聿至. …… 倉庚於飛, 熠燿其羽. 之子於歸, 皇駁其馬. 親結其縭, 九十其儀. 其新孔嘉, 其舊如之何?(심영환, 180~181)

심미 대상이다. 예술 방법의 선택은 문화 성격과 심미 풍격의 중요한 표지이다.『시경』은 감정의 토로를 중시했지만 좌충우돌을 좋아하지 않았기 때문에 감정을 직접적으로 털어놓지 않고 줄곧 물상物象, 정경情景, 사태의 공감, 비교, 하소연 등에 늘 도움 받았다. 즉 사물로 인해 감정을 자아내거나 사물을 빌어 비유하거나 사물에 자극을 받아 감정이 드러나거나 경치를 묘사하여 감정을 토로하거나 완곡하고 재미있고 유형과 유색有色의 방식으로 감정을 표현해냈다. 중국의 시가 창작을 항상 둘러싸고 있는 정情과 경景, 심心과 물物, 지志와 사事의 관계를『시경』이 시작되는 순간부터 보여주었다. 중국 고시의 '부賦' '비比' '흥興'의 미학 원칙은 바로『시경』의 이러한 예술적 표현에서 도출한 것이다.

'부' '비' '흥'은 원래 '육시六詩' 또는 '육의六義'[99]의 세 항목이었는데 훗날 재해석되어『시경』이후 시가 예술의 표현 수법으로 귀납되고 총괄되었다. 송나라 주희(1130~1200)[100]는 '부·비·흥'의 의미를 다음처럼 풀이했다. "부는 사실을 그대로 펼쳐서 직접적으로 말하는 것", "비는 저 사물로 이 사물을 견주는 것", "흥은 먼저 다른 사태를 말하고서 읊고자 하는 말을 불러일으키는 것이다."[101]

99 '육시六詩'와 '육의六義'에 대해『주례』「춘관」에 보면 "육시를 가르친다"는 설명이 있다. "대사는 육률六律과 육동六同의 일을 맡았다. …… 육시六詩를 가르쳤다. 풍風·부賦·비比·흥興·아雅·송頌이다."「모시서」에 "시는 육의六義를 가진다[詩有六義]."는 주장이 있다. "따라서 시는 육의六義가 있다. 첫째 풍風이고 둘째 부賦이고 셋째 비比이고 넷째 흥興이고 다섯째 아雅이고 여섯째 송頌이다." 이 말의 의미를 찾아보면 그것이 시의 여섯 가지 종류이건 시의 여섯 가지 용법이건 원래 시를 짓는 방법을 가리키지 않는다. 후대의 논자들이 사용한 '부·비·흥'의 개념은 대부분『시경』이후의 시가 예술 표현에 대한 귀납과 총결이었다.

100 | 주희는 자가 원회元晦·중회仲晦이고 호가 회암晦庵·회옹晦翁·운곡산인雲穀山人·창주병수滄洲病叟·둔옹遯翁이며 이름이 희熹이다. 남송 시대의 유학자로 심성과 이기의 입장에서 당 이래로 제기되고 축적된 유교 부흥의 성과를 집대성했다. 그는 우주가 형이상학적인 '이理'와 형이하학적인 '기氣'로 구성되어 있다고 보았다. 인간에게는 선한 '이'가 본성으로 나타난다고 하였다. 그러나 불순한 '기' 때문에 악하게 되며 '격물格物'로 이 불순함을 제거할 수 있다고 보았다.

101 『시집전詩集傳』: 賦者, 敷陳其事而直言之者也. 比者, 以彼物比此物也. 興者, 先言他物以引起所詠之辭也.|주희의 시와 시 해석에 대해 이재훈,「『시집전』부비흥賦比興 표기에 관한 연구」,『중국어문논총』11권, 1996; 홍광훈,「주희의 시론: 도학가와 시인 사이의 갈등」,『중어중문학』26, 2000 참조.

주희에 따르면 '부'는 직접 진술하는 것이고 '비'는 사물로 의미를 비유한 것이고 '흥'은 사물을 이용하여 감정의 단초를 일으키는 것으로, 이들은 모두『시경』에서 감정을 드러내고 뜻을 밝힐 때 '사물'을 운용하고 묘사한다는 점과 연관되어 있다.

　『시경』에서 '비'의 사용(실례)은 비근하다.「소아·천보」에서 일련의 성대하고 안정된 자연물을 이용해서 행운과 수명이 크고 많고 오래 이어지기를 표현하고 있다. "하늘이 당신을 돌보니 모든 일이 흥성하다. 산 같고 언덕 같으며 산마루 같고 구릉 같으리라. 마치 냇물이 계속 이르는 듯 모든 게 불어난다. …… 초승달이 차오르듯 아침 해가 떠오르듯 남산처럼 영원히 이지러지지 않고 무너지지도 않으리. 소나무와 측백나무처럼 무성하여 당신의 자손 계속 이어가리라."[102] 또「소아·학명」에서 사람이 각자 자신의 재능을 다 발휘하고 현자와 인재를 불러들이는 이치를 말하는데, 시편 전체에서 활발하게 살아 있는 물상物象을 보여줄 뿐이다. "학이 높은 언덕에서 우니 소리가 하늘에 들리네. 물고기 물가에 있다가 때로는 물속에 숨기도 하네. 즐거운 저 동산에 박달나무 심어놓으니 그 아래에 닥나무가 자라네. 다른 산에 있는 돌도 옥을 갈 수 있다네."[103] "모두 비比의 수법을 사용하지 한마디도 직접 까밝히지 않는다."[104] 다만 '악樂' 자 하나만 말했을 뿐이지만 경계가 완전히 드러난다.

　물상物象과 경상景象으로 시문이나 시구를 시작하는 '흥'은『시경』에서 훨씬 보편적으로 나타난다. 아울러『시경』에 쓰이는 다수의 '흥'은 단순히 처음에 운을 떼는 역할에 그치지 않고 흥이 묘사하고자 하는 사물과 시가 읊고자 하는 내용이 모종의 내재적 연관성을 가지고 있다. 몇몇 '흥상興象'은 장기간에 걸쳐

102　「소아·천보天保」: 天保定爾, 以莫不興. 如山如阜, 如岡如陵, 如川之方至, 以莫不增. …… 如月之恒, 如日之昇. 如南山之壽, 不騫不崩. 如松柏之茂, 無不爾或承.(심영환, 195)

103　「소아·학명鶴鳴」: 鶴鳴於九皐, 聲聞於天. 魚在於渚, 或潛在淵. 樂彼之園, 爰有樹檀, 其下維穀. 他山之石, 可以攻玉.(심영환, 218)

104　왕부지王夫之,『강재시화薑齋詩話』: 全用比體, 不道破一句.

공동체가 약속한 문화적 의미를 온축하고 있기 때문에 뜻을 드러내는 역할을 맡고 있다. 예컨대 물고기 또는 물고기 낚기, 물고기 먹기 등 '어魚'와 관련된 사물들은 배우자를 구하거나 성애의 은어로 여겨졌다.

「위풍·죽간」은 마음에 둔 사람에 대한 그리움을 나타낸다. "길고 가는 낚싯대 들고 기수에서 고기 낚네."라는 구절로 시작된다.[105] '땔나무[薪]'나 '땔나무 다발[束薪]'은 대부분 아내를 은밀하게 가리킨다. 「당풍·주무」는 신혼의 흥분을 표현하고 있다. "땔나무 다발 묶다보니 삼성이 하늘에 떴네."[106]라는 구절로 시가 시작된다. 「주남·한광」의 둘째 장에서 마음에 둔 사람이 시집가는 상황을 말한다. "쭉쭉 뻗은 섶 속에서 가시나무 베리라."[107]라는 말로 감정을 일으키고 있다.

어떤 흥상은 '흥이면서 비[興而比]'의 경우도 있다. 먼저 말하는 '타물他物'과 '읊조리는 말' 사이에는 내재적 비유 관계가 존재한다. 「주남·관저」는 "구우구우 물수리 황하의 모래톱에 있네."라는 구로 시작되고 있다.[108] 이것은 경상景象이고 비유이기도 한다. 물수리가 편하게 울고 있는데, 이것은 숙녀가 군자에 잘 어울린다는 조화의 경계를 상징한다. 「패풍·연연」에서 "제비 짝지어 날아가네, 크고 작은 날개를 하고."[109] 눈에 보이는 장면이 제시되고 상황은 비유와 반대되는 역설로 이어진다. 제비는 짝을 이뤄 날아가지만 오히려 사람은 헤어진다.

「주남·도요」는 결혼과 관련된 시이다. 첫 문장은 "작고 고운 복숭아나무, 활짝 핀 꽃 화사하구나."[110]로 시작한다. 사람을 복숭아꽃이 만발하고 붉은 색으로 찬란한 장소로 인도한다. 여기서 열렬한 분위기를 간접적으로 드러내는 동시

105 「위풍衛風·죽간竹竿」: 籊籊竹竿, 以釣於淇.(심영환, 91)

106 「당풍唐風·주무綢繆」: 綢繆束薪, 三星在天.(심영환, 143) | 삼성은 심성心星이다. 날이 막 어두울 때 심성은 동쪽에서 보인다.

107 「주남周南·한광漢廣」: 翹翹錯薪, 言刈其楚.(심영환, 42)

108 「주남·관저關雎」: 關關雎鳩, 在河之洲.(심영환, 35)

109 「패풍·연연燕燕」: 燕燕於飛, 差池其羽.(심영환, 59)

110 「주남·도요桃夭」: 桃之夭夭, 灼灼其華(花).(심영환, 40)

에 복숭아꽃으로 신부를 비유하고 있다. 「패풍·북풍」은 폭정을 풍자하는 작품이다. "북풍은 차갑게 불고 눈비는 펑펑 쏟아진다."[111] 매섭고 춥고 살을 에는 처참한 광경을 동시에 보여준다. 비유 대상과 기본 표현 사이에 외재적 형식의 유사함에 편중하지 않고 분위기·정서·의의 등의 관련을 통해 더 많은 여운을 음미할 수 있는 여지를 제공한다.

'비흥比興' 이외에 『시경』에는 경물을 이용해서 감정을 토로하고 뜻을 전달하기도 하고, 시 중에 구체적인 경물에 대한 섬세한 묘사를 통해 감정 표현을 더욱 두드러지게 하는 작용을 낳는다. 「왕풍·군자우역」에서 아내가 군역으로 외지에 나가 있는 남편을 그리워하고 염려하며 시 중에 해가 어둑해질 때 사람과 가축이 집으로 돌아오는 생활 정경을 표현하고 있다. "닭은 홰에 오르고 날이 저무니 양과 소도 우리로 돌아오네."[112] 마을의 다른 곳이 시끌벅적하지만 아내가 집에서 외롭고 그리워하고 있는 상황을 정반대로 돋보이게 한다.

「빈풍·동산」은 오랫동안 군역을 하다 드디어 집으로 돌아가게 될 때의 심정을 묘사했다. 모두 4장의 시작 부분이 하나같이 "내가 동산으로 길 떠나 오랫동안 돌아가지 못했네. 내가 동산으로 갈 때 부슬부슬 비 내리더니."[113] 여기에서 '부슬부슬 비 내리더니'라는 구절은 비가 내리는 분위기로 시 전체가 우울한 톤을 지니도록 결정하고 있다. 바로 이처럼 주관적 색채를 띤 경물 묘사는 몇몇 시로 하여금 거의 정情을 경景에 머무르게 하는 예술 경계에 도달할 수 있도록 하였다.

예컨대 「진풍·겸가蒹葭」를 살펴보자.

갈대가 망망하게 있고, 흰 이슬이 서리가 되었네.
저 사람은 물가 저쪽에 산다네.

111 「패풍·북풍北風」: 北風其涼, 雨雪其雱.(심영환, 73)
112 「왕풍·군자우역君子于役」: 雞棲於塒, 日之夕矣, 羊牛下來.(심영환, 97)
113 「빈풍·동산東山」: 我徂東山, 慆慆不歸. 我來自東, 零雨其濛.(심영환, 180)

물결 거슬러 올라가 따르려니 길이 험하고도 멀구나.

물결 따라 내려가 따르려니 여전히 물 가운데 계시네.(심영환, 153)

겸가창창 백로위상 소위이인 재수일방 소회종지 도조차장 소유종지 완재수중
蒹葭蒼蒼, 白露爲霜, 所謂伊人, 在水一方, 遡洄從之, 道阻且長, 遡遊從之, 宛在水中
앙
央.(『시경』「진풍 · 겸가」)

이것은 분명 걸림돌이 겹겹이 있어서 바라지만 다가갈 수 없는 추구(사랑)이
다. '이인伊人'은 늘 눈앞에 있지만 늘 가까이 다가가기 어려운 사람이다. 말하자
면 늦가을 강가의 쓸쓸하고 망망한 경상景象이다. 앞이 설명이라면 뒤는 답안이
다.그림 3-15

「소아 · 채미」는 복잡한 감정을 담은 수변시戍邊詩(옮긴이 주: 변방 수비를 소재로 한
시)이다. 북쪽의 외적에 저항하여 가문과 나라를 지키려는 태도를 나타내는 동
시에 오랫동안 변경을 지키고 돌아가지 못하는 근심을 읊었다. "나는 돌아가지
못하리라."며 근심을 나타낸다. 마지막 장에서 "옛적에 내 길 나설 적에 버드나
무 휘영청 늘어졌더니. 이제야 돌아가려니 진눈깨비 어지러이 날리는구나."[114]
두 가지의 경상景象을 선명하게 대비시키고 있다. 이 때문에 후인들의 눈에 '모
시毛詩' 중의 최고의 작품으로 꼽혔
다.(『세설신어世說新語』「문학文學」)

『시경』은 대량으로 물상을 시 속
으로 끌어들이고, 경상을 빌어 감정
을 표현함으로써 완곡하고 함축적
이며 조화로운 미를 빚어냈다.『시
경』에서 정情과 경景, 심心과 물物이
아직 서로 융합하여 하나로 녹아든
경계에 이르지 못했지만 분명 정情

〈그림 3-15〉 청淸 도정정陶正靖, 〈겸가추수도蒹葭秋水圖〉.

114 「소아 · 채미采薇」: 我行不來(徠). …… 昔我往矣, 楊柳依依. 今我來思, 雨雪霏霏.(심영환, 196)

과 경景을 결합하는 시초라고 할 수 있다. 근본적으로 중국 고전 시가에서 정情과 경景의 관계를 주된 표현 특징으로 삼도록 결정했고, 중국 미학의 독특한 범주인 '의경意境'의 탄생을 위해 기초를 다졌다. 아울러 시가의 창작 실천과 서로 상응해서 심물心物과 정경情景을 둘러싸고 이론화시키는 시학詩學의 길을 이끌어냈다.

유협(465~521)[115]의 '감물음지感物吟志'에서 소식(1036~1101)[116]이 왕유(699?~759)[117]의 시를 평하며 말한 '시중유화詩中有畵'(시 속에 그림이 있다)에 이르기까지, 그리고 더 나아가 사진(1495~1575)[118]의 "정경情景이 서로 융합되어 시를 이루니, 이것은 작가의 원칙이다."[119]와 왕부지(1619~1692)[120]의 "경 중에 정이 생기고 정 중에 경을 담으므로 경은 정의 경이고 정은 경의 정이다."[121]를 거쳐, 결국 왕국유(왕궈웨이)의 "모든 경景의 말은 모두 정情의 말이다[一切景語皆情語]."에 이르게 되었다. 이처럼 『시경』의 비흥 예술은 중국 고시의 창작과 미학 연구에 심원한 영향을 미쳤다는 점을 충분히 알 수 있다.

115 │ 유협劉勰은 육조 시대 양나라의 문예 평론가이다. 주요 저서인 『문심조룡文心雕龍』은 그의 심오한 학문적 소양이 잘 나타나 있다. 소명태자昭明太子의 신임이 두터웠으며, 태자의 『문선文選』 편찬에는 그의 창작 이론이 많은 영향을 미쳤다.

116 │ 소식蘇軾은 송나라 때의 대문호로 자는 자첨子瞻, 호는 동파東坡이며 시호諡號는 문충文忠이다. 아버지인 소순蘇洵, 동생인 소철蘇轍과 더불어 '삼소三蘇'라 불리며, 3부자가 모두 당송 팔대가에 속한다. 철종哲宗에 중용되어 구법파舊法派의 중심적 인물로 활약하였고, 특히 구양수歐陽脩와 비교되는 대문호로서 부賦를 비롯한 시·사·고문 등에 능하였으며, 재질이 뛰어나 서화로도 유명하였다.

117 │ 왕유王維는 당나라 시인이자 화가로서 자연을 소재로 한 서정시에 뛰어나 '시불詩佛'이라고 불리며, 수묵과 산수화에도 뛰어나 남종 문인화의 창시자로 평가를 받는다.

118 │ 사진謝榛은 자가 무진茂秦, 호가 사명산인四溟山人·탈사산인脫屣山人이다. 주요 작품으로는 『사명집四溟集』 『사명시화四溟詩話』가 있다.

119 『사명시화四溟詩話』: 情景相融而成詩, 此作家之常也.

120 │ 왕부지王夫之는 자가 이농而農이고 호가 강재薑齋·일호도인一瓠道人이다. 노장사상과 불교의 인식론을 비판적으로 섭취하는 한편, 그리스도교와 유럽의 근대과학까지 접근했던 명말 청초의 사상가 겸 문학자이다. 16~17세기 변혁기 즈음 근대적 사상을 전개한 사람으로 알려졌고, 황종희黃宗義·고염무顧炎武와 함께 명말 청초의 3대 학자라 불렸다.

121 景中生情, 情中含景, 故曰景者情之景, 情者景之情.

중화中和의 미

정情과 경景, 심心과 물物이 서로 발전시켜 나가면서 감정을 토로하고 뜻을 전달하게 되었는데, 이 수법은 시의 함축적이고 순순한 미를 드러나게 했다. 이러한 특유의 예술적 처리는 돈후하지만 변화가 심한 감정의 표현과 잘 어울린다. 『시경』의 감정 표현은 '아직 못 봄'과 '이미 봄', 뜻대로 되지 않음과 뜻대로 이룸, 불가능함과 가능함, 돌아가지 못함과 이미 돌아감 또는 사랑과 원한, 정情과 리理, 개인과 사회 등이 시 한 수에 번갈아 나타나고 있다. 즉 빙빙 돌고 되풀이하기도 하고 한 번 제기하고 세 차례 반복되기도 한다.

「주남·관저」는 시의 주인공이 '요조숙녀窈窕淑女'를 사모하여 구애하는 과정을 표현하고 있다. "구해도 얻지 못해 자나 깨나 님 생각. 이 밤이 길고도 길구나 이리 뒤척거리고 저리 뒤척거리네."라는 고백으로 시작한다. '뜻대로 되지 않을' 때 그리워하는 고통을 남김없이 드러냈다. 다음 두 장에서 정경情境이 확 달라진다. "요조숙녀를 금슬을 타며 사귄다네." "요조숙녀를 종과 북을 치며 즐긴다네." 사랑을 이룬 뒤 금슬이 좋은 생활을 나타낸다.[122] 이 묘사는 현실이 진짜 바뀌어 사랑이 이루어졌는지 상상으로 자기 만족을 하는지 상관없이 온화하고 화기애애한 분위기를 나타낸다. 다른 말로 표현하면 정확히 "즐거움이 묻어나지만 결코 흐트러지지 않고 슬픔이 돋아나지만 감상으로 흐르지 않는다."[123] 「소아·출차」는 "나라의 일 재난이 많아 급하다고 재촉하네."라는 형세의 긴박감, "신문할 괴수와 무리를 사로잡은" 자부심, "근심하는 마음 초조하고 마부도 더욱 수척하네."의 '안타까움'과 "어찌 돌아갈 생각 없을까요? 이 명령 문서가 두렵다네."의 모순된 심리를 드러내고 있다.[124]

「위풍·백혜」의 여주인공은 남편이 출정할 때 "그대는 창을 잡고 임금 위해

122 「주남·관저關雎」: 求之不得, 寤寐思服. 悠哉悠哉, 輾轉反側. …… 窈窕淑女, 琴瑟友之. …… 窈窕淑女, 鐘鼓樂之.(심영환, 35)

123 『논어』「팔일」20(060): 樂而不淫, 哀而不傷.(신정근, 138)

앞장서네."라며 뻐기고 자부심을 느끼다가 남편이 떠난 뒤에 "그대가 동쪽으로 간 뒤 내 머리는 날리는 쑥대 같네. 어찌 머리 감고 기름 바르지 못할까, 누구를 위해 꾸밀까?"[125]라며 그리움의 고통으로 인해 아무 일도 마음 붙이지 못하고 있다. 고통 중 즐거움을 생각하고, 고생을 다하면 좋은 일이 찾아오고, 달콤함 속에 쓴맛이 딸려오는데, 이것은 단순하고 극단적이며 충동적인 정서의 격류를 복잡하고 침울하며 하염없이 담담한 감정의 물결로 변화시켰다. 이 물결은 귀청이 떠나갈 듯한 고함이 아닌 순환하며 반복되고 침착하고 운치가 있는 읊조림이었다.

　이와 상응하여 몇몇 시의 언어, 편과 장, 성운 등도 꽤나 가지런하고 조화로운 미를 가진 형식의 틀 속에 정성껏 구축된다. 『시경』은 사언 위주로 되어 있고, 어구의 배열은 가지런하고 획일적이다. 감정 표현은 여러 차례 반복되고 장과 장 사이의 글자 수가 서로 비슷하고 편폭의 분량도 서로 비등하다. 반복되지 않은 경우도 균형을 잡는 데 힘을 기울였다. 「위풍·맹氓」은 총 6장이며, 각 장당 10구로, 「빈풍·동산」은 총 4장이며, 각 장당 12구로, 「대아·대명大明」은 총 8장이며, 6구 한 장과 8구 한 장이 번갈아 있다. 서로 호응하는 장, 구절, 글자 수가 같을 뿐만 아니라 구도가 잘 맞는다.

　『시경』은 운을 다양한 형식으로 이용하지만 극도로 규칙적이며 특히 질서 있고 규범적인 미를 힘껏 추구한다. 사람들은 운을 쓸 때 구절마다 입운入韻을 쓰거나 구를 한 번씩 건너뛰며 입운을 쓰거나 시 중에 정침환운[126]·수운[127]·교운[128]·포운[129] 등과 서로 다른 형식으로 귀납할 수 있다. 이 형식은 전체적으로

124 「소아·출차出車」: 王事多難, 維其棘矣. …… 憂心悄悄, 仆夫況瘁. …… 豈不懷歸? 畏此簡書. …… 執訊獲醜.(심영환, 198)

125 「위풍衛風·백혜伯兮」: 伯也執殳, 爲王前驅. …… 自伯之東, 首如飛蓬. 豈無膏沐? 誰適爲容.(심영환, 93)

126 │ 정침환운頂針換韻은 수사법의 일종으로서 앞의 문장의 끝 단어가 뒷 문장의 첫머리 단어로 되게 하는 방법으로 운 바꾸는 형식이다.

127 │ 수운隨韻은 1과 2번째 구절에 압운을 두고 3과 4번째 구절에 압운을 둔 형식이다.

리듬에 질서가 있고, 변화가 있지만 조화롭고, 다양하지만 통일된 성운의 격조를 추구한다. 특히 우구운[130]은 압도적인 우세를 차지했고, 한 구절 건너 한 번씩 운을 맞추는 격구일운隔句一韻은 시가 차분하고 급박하지 않고, 기복이 있으나 절제되어 있고, 밀도가 적당히 어우러져, 사람이 시를 읊조릴 때 한 번 긴장했다가 한 번 이완되는 미감의 효과를 가져다준다.

생각해볼 문제

◉

1. 몇몇 작품을 골라서 『시경』이 현실 인생을 노래하는 제재의 내용과 주관의 감정 표현에 치우친 예술 표현에 대해 이야기해보시오.
2. 부·비·흥의 함의는 무엇인가? 몇몇 작품을 골라서 『시경』이 어떻게 경景과 물物을 통해 정서를 드러내고 뜻을 전달했는지 이야기해보시오.
3. 『시경』의 심미 문화의 특징은 무엇인가? 이러한 특징과 주나라의 예악 문화는 어떠한 관계를 가지는가?

128 │ 교운交韻은 1과 3번째 구절에 압운을 두고 2와 4번째 구절에 압운을 둔 형식이다.
129 │ 포운抱韻은 1과 4번째 구절에 압운을 두고 2와 3번째 구절에 압운을 둔 형식이다.
130 │ 우구운偶句韻은 짝수 구절의 마지막 글자들을 통일시키고 운을 가진 글자들로 배열하는 형식이다.

단조로운 소리와 국 같은 조화의 차이[131]:
조화미 이론의 초보적 형성

'찬란한 문화'의 서주 문명에 이르러 옛사람들은 유구한 역정에서 그토록 휘황 찬란하게 빛나는 아름다운 작품을 창조했다. 하지만 무엇이 미인지, 미의 기능, 미의 창조 등의 미학 문제와 관련된 논술, 즉 이론적 형태로 전개된 심미 문화 의 현상이 출현하려면 인류의 이성 정신과 사유 수준이 높아지는 시간을 기다 려야 가능했다. 서주 말년, 특히 춘추 시대에 이르러 몇몇 초기 사상가들은 자 연·정치·사회 문제를 논의하는 동시에 미, 심미와 예술 등의 문제를 다루기 시 작했다. 이로부터 중국 미학은 그 첫 번째 장을 펼치게 되었다.

심미 현상과 달리 심미 이론은 인식과 논술 형식을 통해 당시 사람들의 미의 관념, 심미 취향과 심미 의식을 직접적으로 밝히는데, 이는 한 시대의 심미 문화 가 집중적으로 구현된 것이다. 바로 이러한 점 때문에 심미 이론은 탄생되자마 자 곧 심미 문화를 고찰하는 데 없어서는 안 되는 중요한 부분이 되고, 우리가 한 시대의 심미 문화로 들어서거나 깊게 살피는 길 또는 창문이 되었다.

131 | '聲一無聽'은 『국어』 「정어」에 나오는 말로 당시 사람들이 단조롭고 획일적인 것을 좋아하지 않고 다양하고 풍부한 것을 좋아하는 취향을 가지게 된 점을 반영한다. 소리가 같은 톤으로 계속되면 듣 지 않으려고 하는 반응을 통해 다양한 음의 조합과 리듬을 추구했다는 것을 알 수 있다. '和如羹焉' 은 『좌전』 소공 20년에 나오는 말로 '聲一無聽'과 같은 맥락을 나타내며 한 단계 더 나아가 다양하고 풍부한 것이 조화를 이루어야 한다는 점을 음식 비유로 설득하고 있다.

맹아로서 주나라 심미 이론은 아직 순수한 미학 형태와 거리가 멀고, 당시 사람들의 미학 문제에 관한 논술도 아직은 저서 형식으로 나타나지 않고 역사서의 기록에서 보일 정도였다.

"단조로운 소리는 지겹다", "음악은 조화를 추구한다[樂從和]"[132], "조화는 맛난 국과 같다"

『국어』「정어鄭語」에는 서주 말년 정 환공(BC 806~771)[133]과 사백[134]이 주 왕조의 운명을 토론한 한 차례의 대화가 기록되어 있다. 사백은 주 왕조가 확실히 붕괴 직전에 이른 원인으로 유왕(BC ?~771?)[135]이 "조화를 내버리고 부화뇌동을 바라서," 한 쪽의 말만을 좋아한 데에 있다고 생각했다. 이에 사백은 '화'와 '동'을 이야기하는 동시에 미감과 '화和' '동同'의 관계를 다루었다.

"다른 것과 조화는 만물을 낳을 수 있지만 뇌동雷同은 생명을 이을 수 없다. 다른 것으로 다른 것을 고르게 하는 것을 '화和'라고 한다. 이 때문에 생명을 풍부하게 하고 성장하게 하니 만물은 하나로 돌아오게 된다. 만약 같은 것으로 같은 것을 보충하면 한번 다 써버리고 나면 모두 사라진다. 따라서 선왕은 토와 금, 목, 수, 화를 뒤섞어 만물을 잘 자라게 했다. …… 소리가 단조로우면 지겨워서 들을 것이 없고 사물이 똑같다면 싫증나서 볼 만한 무늬가 없고 맛이 단조로우면 밋밋하여 맛볼 음식이 없다."[136]

132 | '낙종화樂從和'는 『국어』에 나오는 말로 다른 두 명제와 함께 심미 문화에서 조화의 가치를 역설하고 있다. 이러한 조화 논의는 중국 문화의 중요한 특성을 이루는 담론이 되었다. 현대 중국 사회도 '화해和諧'를 강조하고 있다.

133 | 정 환공桓公은 주 여왕의 아들로 주 선왕의 서자이다.

134 | 사백史伯은 서주 말기 사람으로 주의 태사太史였다.

135 | 유왕幽王은 주나라 제12대 왕으로 향락과 주색에 빠져 정사를 돌보지 않았고 견융의 침공을 받아 여산驪山 기슭에서 살해되었다.

서로 다른 사물끼리 배합하여 상생相生하는 것이 '화'이고, 서로 같은 사물끼리 함께 모여 있는 것이 '동同'이다. 천지의 만물은 모두 '화'로 인해 생겨나서 수천 가지로 변화해나간다. 단일한 '동'은 수적으로 증가하다가 결국 모두 고사와 죽음을 맞이할 뿐이다. 인간에게 쾌감을 가져다주는 맛있는 음식, 즐거운 음악, 다채로운 장식도 이와 마찬가지이다. 시거나 달콤한 각종 맛을 잘 조합할 때 비로소 맛있는 요리가 만들어지고, 높고 낮으며 길고 짧은 다른 음을 연주할 때 비로소 미묘한 음악이 만들어지고, 붉은색·노란색·검은색·흰색의 풍부한 색채를 칠할 때 비로소 오색 빛깔의 그림을 그릴 수 있다. 이와 반대로 한 종류의 음으로 듣기가 어렵고 단지 한 종류의 색으로 문양 장식을 이루기 어렵고 한 종류의 맛으로 입을 만족시킬 수 없다.

『국어』「주어周語」 하에 춘추 시대의 영관伶官 주구[137]가 "음악은 화음을 따른다[樂從和]."고 논의한 주장이 실려 있다. 이야기의 발단은 주나라 경왕景王이 아주 커다란 악종樂鐘을 주조하려고 한 시도에 있다. 선單 목공穆公은 먼저 반대 의견을 밝혔는데, 어떠한 사물도 한도를 넘어서면 아름답지 않기 때문이다. "악은 귀에 들리는 것에 불과하고, 아름다움은 눈에 보이는 것에 불과하다. 만약 음악을 들으며 깜짝 놀라고 아름다움을 보며 눈을 아찔하게 하면 사회 문제가 이보다 더 심할 수가 없다."[138] 경왕이 선 목공의 주장을 받아들이지 않고 발을 돌려 영관 주구에게 가서 의견을 물었다. 구주도 마찬가지로 반대 의견을 나타냈다.

136 『국어』「정어鄭語」: 夫和實生物, 同則不繼. 以他平他謂之和, 故能豐長而物歸之. 若以同裨同, 盡乃棄矣. 故先王以土與金木水火雜以成百物. …… 聲一無聽, 物一無文, 味一無果.(신동준, 478~479)

137 │ 주구州鳩는 『국어』「주어周語」 하에 등장하는 주나라 경왕景王의 악사樂師이다. 주 경왕 24년(BC 521년)에 종의 조성을 완료하자 궁중의 음악인들은 대종의 음률이 화해和諧를 이룬다고 알려왔다. 이에 경왕은 악관樂官 주구와 음악과 만물의 관계에 대하여 논하게 된다.

138 『국어』「주어」 하: 夫樂不過以聽耳, 而美不過以觀目. 若聽樂而震, 觀美而眩, 患莫甚焉.(신동준, 120)

정치는 음악을 닮았는데, 음악은 조화를 따르고 조화는 균형을 따른다. 5성으로 음악을 조화시키고 12율은 5성을 고르게 한다. …… 악기가 제 소리를 얻으면 악중樂中이라 하고, 악중의 소리가 모이면 정성正聲이라 하고, 정성이 서로 호응하여 편안하면 조화라고 하고, 작은 소리와 큰 소리가 경계를 넘지 않으면 균형이라 한다. …… 조화와 균형의 소리가 있으면 재화가 불어나게 된다. 이에 말하고 이 끌어가도 덕에 합치하고 읊조려도 정성에 합치한다. 덕음에 허물이 없어야 귀신과 사람을 묶어주게 되어, 이 때문에 신도 강녕하고 민도 받아들이게 된다.(신동준, 122~123)

부 정 상 악　악 종 화　화 종 평　성 이 화 악　률 이 평 성　　　　물 득 기 상 왈 악 극 중　극 지 소 집
夫政象樂, 樂從和, 和從平. 聲以和樂, 律以平聲. …… 物得其常曰樂極(中), 極之所集
왈 성　성 응 상 보 안 왈 화　세 대 불 유 왈 평　　　　부 유 화 평 지 성　칙 유 번 식 지 재　어 시 호 도
曰聲, 聲應相保(安)曰和, 細大不踰曰平. …… 夫有和平之聲, 則有蕃殖之財. 於是乎道
지 이 중 덕　영 지 이 중 음　덕 음 불 건　이 합 신 인　신 시 이 녕　민 시 이 청
之以中德, 詠之以中音, 德音不愆, 以合神人, 神是以寧, 民是以聽. (『국어』「주어」하)

　　정치는 음악을 닮아서 평화의 경계를 필요로 한다. 음악 중에 가성·가락·선율·기악을 가리지 않고 모두 완미하게 하나로 합쳐서 서로 호응하는 것이 '화和'이고, 소리의 크고 작은 정도가 딱 들어맞는 것이 '평平'이다. 오로지 이러한 음악만이 음양을 조화롭게 하고 천지를 감동시켜 바람을 조절하고 비를 정당하게 내려 나라가 부강하고 백성이 편안하게 된다.

　　『좌전』소공 20년(BC 522)에는 안자晏子(안영晏嬰)가 "조화는 다양한 식재료를 써서 맛난 국을 끓이는 것과 같다[和如羹]."는 주장을 제기하고 나아가 "소리도 맛과 같다."는 음악미의 문제를 다루고 있는데, 이것은 관련된 주제를 빌어 자신의 새로운 의견을 밝히는 방식이다. 당시 제나라 경공은 안자와 이야기를 나누다 누대 위에서 말을 타고 지나가는 대신 양구거梁丘據를 바라보았다. "오직 양구거와 나만이 뜻이 조화를 이룬다."라고 감탄했다. 아마도 조정에서 양구거만이 자신의 말에 무조건 따라서 서로 죽이 맞는다는 뜻이리라. 안자는 이에 한마디를 했다. "양구거는 뇌동하지 어찌 조화를 이룬다고 할 수 있을까요?"[139] 이것은 사백이 '화'와 '동'을 분별한 것처럼 안자도 한결같이 뇌동하는 것을 단지

'동'이라고 하지 '화'라고는 할 수 없다고 생각했다.

> 조화는 다양한 식재료를 써서 국을 끓이는 것과 같다. …… 재부(요리사)가 식재료의 특성을 조화(중화)시켜서 맛을 일정하게 하는데 맛을 보아 모자라면 더 넣고 넘치면 덜어낸다. 군자는 이 음식을 먹으면 심신이 평온해진다. …… 소리도 맛과 같다. 일기一氣·이체二體·삼류三類·사물四物·오성五聲·육률六律·칠음七音·팔풍八風·구가九歌가 서로 섞여서 소리가 이루어진다. 또 청탁淸濁·대소大小·단장短長·질서疾徐·애락哀樂·강유剛柔·지속遲速·고하高下·출입出入·주소周疏 등이 리듬이 들뜨지 않게 잡아준다. 군자는 이 음악을 들으면 심신이 평온해진다. 심신이 평온하면 덕이 조화를 이룬다. …… 만약 물에다 물만을 탄다면 누가 그것을 먹을까요? 또 금슬로 한 가지 소리만 낸다면 누가 그것을 들을까요? 뇌동의 옳지 않음이 이와 같습니다.(신동준, 3: 241~242)
>
> 和如羹焉. …… 宰夫和之, 齊之以味, 濟其不及, 以洩其過. 君子食之, 以平其心. …… 聲亦如味, 一氣, 二體, 三類, 四物, 五聲, 六律, 七音, 八風, 九歌, 以相成也. 清濁大小, 短長疾徐, 哀樂剛柔, 遲速高下, 出入周疏, 以相濟也. 君子聽之, 以平其心, 心平德和. …… 若以水濟水, 誰能食之? 若琴瑟之專一, 誰能聽之? 同之不可也如是.(『좌전』 소공 20년)

무해無害의 미

이 밖에도 『국어』 「초어楚語」 상에 오거[140]가 미를 논의하는 단락이 있다. 이 논의는 초나라 영왕靈王이 장화대章華臺를 건립한 일로부터 생겨났다. 상술한 인용문에서 대부분 소리·색·맛을 논의하고 있는 방식과 달리 여기서 처음으로

139 『좌전』 소공 20년: 公曰: 唯據與我和夫. 晏子對曰: 據亦同也, 焉得爲和.(신동준, 3: 241)
140 | 오거伍擧는 『사기』 「초세가楚世家」에 등장하는 오자서伍子胥의 조부이다.

'미'의 정의를 정면으로 언급하고 있다.

> 영왕이 장화대를 짓고 오거伍擧와 함께 누대에 올라 말했다. "누대가 참으로 아름답구나!" 오거는 그 말에 다음처럼 반박했다. "제가 듣기로 한 나라의 군주는 하늘(천자)의 총애를 받는 것을 아름다움으로 여기고, 백성을 편안하게 하는 것을 즐거움으로 여기고, 덕행에 따르는 것을 귀 밝음으로 여기고, 먼 곳의 사람을 오게 하는 것을 눈 밝음으로 여긴다. 흙과 나무로 지은 건물의 아득한 높이나 기둥에 화려하게 장식한 것을 아름다움으로 여긴다는 말을 들어본 적이 없다. 아름다움이란 위와 아래, 안과 밖, 크고 작음, 멀고 가까운 사람 누구에게라도 아무런 해가 없어야 한다. 그래야 아름답다고 말할 만하다."(신동준, 497~498)
>
> 靈王爲章華之臺, 與伍擧升焉, 曰: "臺美矣!" 對曰: "臣聞國君服寵以爲美, 安民以爲樂, 聽德以爲聰, 致遠以爲明, 不聞其以土木之崇高, 彤鏤爲美. …… 夫美也者, 上下, 內外, 小大, 遠近皆無害焉, 故曰美."(『국어』 「초어」 상)

"천자의 총애를 받는 것을 아름다움으로 여기다."라는 것은 주나라 사람들의 천명관에 따르면 공경한 자세로 자신의 일을 수행하여 그 결과 하늘의 보살핌과 총애를 받고 정치가 조화를 이루고 백성이 안정되어 모두 크게 만족해야만 비로소 최대의 '미'라고 할 수 있다. 아래에 나오는 "위와 아래, 안과 밖, 크고 작음, 멀고 가까운 사람 누구에게라도 아무런 해가 없어야 한다."는 것은 바로 이러한 때맞춰서 비가 오고 바람이 고르게 불어, 정치가 조화를 이루고 백성이 안정되는 미에 대한 가장 좋은 주석이라고 할 수 있다.

중국 미학의 기본 명제가 나타나다

상술한 바와 같이 '미'와 관련된 논의는 시간도 같지 않고 인물도 다르고 화제

도 단일하지 않지만 특정 시기에 독특한 문화가 만들어낸 다수의 공통성을 보여주고 있다.

가장 먼저 상고시대에 '신과 사람이 화합을 이루는' 주술적 음악의 개별적인 메아리를 제외하면, 이러한 논의는 기본적으로 주술 문화의 그림자에서 벗어나 있다. 또 '양인위미羊人爲美'의 '미美' 자를 만들어낸 은상 시대와 달리 이 시대의 '미'는 이미 더 이상 신비한 의의와 연관되고 사람에게 상상에 따른 만족을 줘서 아름다움을 이루는 것이 아니라 미는 곧 자연의 만물과 사람의 생리, 심리가 서로 호응하고 자극을 주고 부합하는 다양성의 통일 속에 내포되어 있다.

물론 미학은 아직 자각적이지도 독립적이지도 않아 당시 사람들이 '미' 자를 거론했건 거론하지 않았건 간에 모두 전체 자연과 사회의 현상으로부터 미, 미감 그리고 예술을 뽑아내지 못했다. 사백史伯과 안자晏子가 정치의 거'동'취'화' 去'同'取'和'를 논의하면서 오히려 소리·색·맛의 조화로 증거를 삼았다. 주구州鳩는 악종의 규모가 적당한지를 논의하면서 이야기가 정치가 조화를 이루고 백성이 안정되는 이야기를 도출하게 되었다. 오거는 만사의 '무해'를 미로 여겼다. 이들은 모두 천인합일과 총체적 사유의 특징을 구현했다.

다음으로 미와 관련된 논술은 모두 '화和' 자에 집중되었다. '화'를 미로 여기는 사상은 중국 미학이 시작하는 단계에서 결코 파괴될 수 없는 보편적인 신념이 되었다. 이른바 '화'는 이미 '다수를 하나에 깃들게 하고' '균형을 이루고 적도에 맞는' 이중적 함의를 포함하고 있다. "소리가 단조로우면 들을 것이 없고" "사물이 똑같다면 볼 만한 무늬가 없다"는 것은 '동'을 버리고 '화'를 취하는 것을 강조한다. 흔히 '오미' '오성' '오색'으로 부르는 것은 대부분 미의 여러 가지 통일성, 다시 말해서 조화의 아름다움을 강조하는 데에 있다. 동시에 조화는 마음대로 섞어놓거나 긁어모은 것과 다르고 반드시 일정한 질서·비율·분량에 따라 피차 균형이 맞아야 하며 양극이 대응하는 중에 적절하고 합당한 상태를 추구해야 한다.

또 상술했듯이 '오미' '오성' '오색'의 '화' 그리고 '질서疾徐' '고하高下' 등의 '중

'中'에 관한 논술은 미감과 예술의 특수한 기능을 다루고 있다. 비록 몇몇 논자들이 모두 미감과 예술이 사회 정치에 미치는 영향을 충분히 강조했지만, 그들은 임금의 명령을 전하는 글의 직접적인 설교와 달리 미감과 예술은 모두 평온하고 합당한 청각·시각·미각 등의 감성 형식이 인간의 심리, 정감에 대해 은연 중에 변화시키는 감염력에 의존해 인간의 성정, 정신에 작용하고 더 나아가 천지를 감동시켜서 정치가로 조화로운 경계에 도달하게 되는 것이다.

이때 '미'에 관한 정의는 아직 충분히 통일되지 않았다. 선 목공이 말한 "아름다움은 눈에 보이는 것"의 '미'와 오거가 말한 "흙과 나무로 지은 건물의 아득한 높이나 기둥에 화려하게 장식한 것을 아름다움으로 여긴다는 말을 들어본 적이 없고" "아무런 해가 없어야 한다"는 것을 미로 여기는 '미'와 확연히 다르다. 전자는 감지할 수 있는 형식미를 가리킨다면 후자는 거의 '선善'과 동일하다. 심미 목적의 측면에서 보면, 이때의 논자는 거듭해서 조화의 미를 강조하며 조절와 절도를 주장하고 과도한 향락을 반대했는데, 결국 그들의 주안점은 모두 '선' 자에 있었다. 선을 미로 여긴 것은 논의 중에 중요한 명제이다.

중화의 미 그리고 미와 선의 관계는 바로 중국 미학이 시종일관 주목해오던 두 가지 중대한 명제이다. 그것은 미학 이념의 시작 단계에서 모두 제기되었다. 혹자의 말에 따르면 바로 두 명제가 이처럼 시작 단계의 중요한 명제였기에 중국 미학 미래의 방향을 결정할 수 있었다.

생각해볼 문제

●

1. 중국 초기 미학 이론의 전형적인 논술로 어떤 것이 있는가?
2. 중국 초기 미학 이론의 공통적인 지향점은 무엇인가?

제4장

전국 시대 격정의
개성적 전개

'전국戰國'은 제후들의 경쟁과 겸병 전쟁으로 인해 얻게 된 이름이다. 이 때는 춘추 시대 후기에 예악이 무너져서 통일된 언어를 잃어버린 시대이기도 하고 속박에서 벗어나서 진취와 창조의 격정이 풍부한 시대이기도 하다.

주나라의 예악 제도는 생겨날 당시의 설계가 얼마나 주도면밀하고 완벽했느냐를 떠나 결국 사회 관계의 변동, 사유제의 발전 그리고 자체 모순의 움직임을 버티지 못하여 사회 체계가 와해되었다. 전국 시대라는 역사의 수레바퀴가 돌아가자, 갑자기 낡은 것을 타파하고 새로운 것을 세우려는 움직임의 속도를 빨리하고 힘이 실리기 시작하였다. 주나라 천자의 통일 천하라는 말은 이미 유명무실하게 되었고, 각 제후국 내부의 권력 투쟁이 이미 눈에 띄게 뚜렷해졌다. "노魯나라처럼 작은 제후는 삼환三桓의 대부보다도 힘이 없었다."[1] 세 가문이 진晉나라를 분할했고 진나라 군주는 "도리어 새롭게 제후로 승인된 한韓·조趙·위魏의 군주에게 조회 갔다."[2] 제齊나라 대부大夫 전씨田氏는 "제나라의 정치를 전횡하다가" 얼마 뒤 "제나라의 주인을 바꿨다."[3] 정권을 장악한 신흥 세력은 국내에서 분주하게 변법變法, 즉 사회 운영의 시스템을 개혁하여 부강한 나라를 만들려고 했다. 위魏나라에서 이회(BC 455?~395?)[4]가 제도를 개혁했고, 초楚나라에서 오기(BC 440~381)[5]가 변법을 실시했고, 진秦나라에서 상앙(BC ?~338)[6]이 결단력을 발휘하여 변법을 실시했다. 이러한 변

1 │ 『사기』 「오태백세가吳太伯世家」: 魯如小侯, 卑於三桓之家.

2 │ 『사기』 「조세가趙世家」: 反朝韓, 趙, 魏之君.

3 │ 『사기』 「조세가」: 專齊之政, 伐齊.

4 │ 이회李悝는 춘추전국 시대 법가의 인물로 촉한의 무장이었다. 위魏나라의 문후文侯를 받들어 부국강병의 실적을 올렸다.

5 │ 오기吳起는 오자吳子로 통칭된다. 위衛나라 사람이며, 증자曾子에게 배우고 노군魯君을 섬겼다. 손무孫武와 병칭되는 병법가로서, 『오자』라는 병법에 관한 책을 남겼다.

법과 개혁은 국가의 국력을 신속히 증강시켰고 마침내 제齊·초楚·연燕·한韓·조趙·위魏·진秦의 7강이 패권을 노리는 전국의 형세를 이루었다.

고유한 예법이 파괴당하고 여러 계층의 세력이 힘을 겨루고 열국列國 간의 새로운 조합이 맺어지고 경쟁이 벌어지면서 사람들의 안정되고 평화로운 마음과 생활이 어지럽게 되는 동시에 새로운 기회, 욕망과 희망을 품을 수 있게 되었다. 귀족이 평민으로 몰락하는가 하면 평민이 높은 신분에 오르려고 애쓰면서 원래 고정되었던 인간 관계와 지위는 느슨해지기 시작했다. 또한 열국들이 힘을 겨루면서 인재와 실력자를 선발하고 자리를 주는 '예현하사'[7]를 절실히 필요로 하게 되었다. 이에 출신과 계급을 가리지 않고 누구나 능력과 재지를 발휘하여 두각을 드러낼 수 있고 공훈을 세우고 업적을 쌓을 수 있었다. 진취적인 마음이 꿈틀거리고 창조적 역량이 쏟아진 결과 전국 시대는 전례 없는 개방의 특성을 드러냈다.

6 | 상앙商鞅은 위앙衛鞅 또는 공손앙公孫鞅이라고도 한다. 위衛나라 공족公族의 서출 출신으로 일찍부터 형명학形名學을 좋아하여 조예가 깊었다. 그는 중국 전국 시대 진秦나라의 정치가로 진 효공에게 채용되어 부국강병의 계책을 세워 여러 방면에 걸친 대개혁을 단행해 후일 진 제국 성립의 기반을 세웠다. 10년간 진나라의 재상을 지내며 엄격한 법치주의 정치를 폈다.

7 | 예현하사禮賢下士는 전국 시대 위정자가 지식인을 대우하는 현상을 압축적으로 표현한 말로 재덕이 있는 사람은 예우하고 재능이 있는 사람은 신분을 따지지 않고 교제한다는 뜻이다. 이 구절은 『송서宋書』 「강하문헌왕의공전江夏文獻王義恭傳」과 『신당서新唐書』 「이면전李勉傳」에 나오는데, 전자의 경우 "禮賢下士, 聖人垂訓. 驕多矜尙, 先哲所去."의 꼴로 쓰인다. 전국 시대 예현하사의 현상은 『전국책』 「제책齊策」4에 소개된 다음과 같은 일화에서 잘 나타난다. 제나라 선왕宣王이 안촉顏斶을 왕궁으로 불렀다. 두 사람이 만나는 상황에서 선왕이 안촉더러 앞으로 나오라고 하자 안촉은 거꾸로 선왕더러 자신을 맞이하러 앞으로 나오라고 대구했다. 이는 왕이 정말 도량을 갖고 있는지 보겠다는 심산이었다. 결국 선왕이 옥좌에서 내려와 그의 신하를 맞이했다. 이는 한 국왕으로서 고려해야 할 것은 어떻게 사람을 쓰고, 어떤 사람을 쓰느냐고, 선비의 입장에서는 어떻게 쓰일 것인가를 보여주는 예이다.

개방의 전국 시대는 이성 정신의 고양을 가져왔다. 이때 이미 상대적으로 독립된 사회 역량으로 발전한 '사士'(문사)는 시대의 '주역'을 맡게 되었다. 이들 문사는 바로 춘추전국 시대에 치세의 인재를 소리쳐 부르는 역사적 기회에 호응하여 생겨나서 지식에 의존해 입지를 다진 일군의 개인적 분투자들이다. 춘추 시대 후기에 시작되어 전국 시대에 흥행했던 민간의 강학과 수학의 풍토로 인해 사람들이 옛 문헌을 깊이 연구하고 역사를 통찰하여 당시대를 세심히 살피고 치국의 기술을 갈고 닦으며 지식을 늘리고 능력을 키울 수 있는 기회와 조건을 제공하였다. 학문을 하는 선생과 학자는 모두 '자子' 또는 '부자夫子'의 존칭으로 불리었는데, 이들은 당시 일반인과 권력자의 보편적인 추앙과 존중을 받았다.

아울러 당시 스승과 추종자가 매우 많아 위엄과 명성이 극도로 높아졌다. 사의 성장과 면학 분위기의 뜨거운 기세로 인해 이전까지 볼 수 없었던 학술 사상의 번영과 활약을 가져왔다. 사학私學 문파의 증가, 사승 기원의 차이, 개인 취향의 특색으로 인해 학파의 독립을 이루었다. 낡은 질서가 무너지고 새로운 질서가 아직 탐색 중인 역사적 전환의 시대에 개별적 학파는 "각자 하나의 실마리를 끌어내서 좋은 점을 숭상하고"[8] 자기와 다른 자를 공격하여 '백가쟁명百家爭鳴'의 현상이 강렬한 빛을 내뿜었다.

심미 문화도 이로 인해 갖가지 다양한 경관을 빚어냈다. 심미 의식은 사변적 이론의 학술적 분위기 속에서 다른 체계를 형성하여 학술이 대립, 보완, 상호 침투하는 과정 중에 심화와 발전을 이룰 수 있었다. 저술의 분위기가 성행하며 산문散文의 번영을 가져왔고 학자는 각자의 풍모로 우열을 뽐냈다. 음악·무용·미술은 예악의 기능에서 벗어나 심미 감

8 『한서』「예문지藝文志」: 各引一端, 崇其所善.

상을 추구하는 방향으로 나아갔고 또 큰 소리로 부르는 노래와 너울너울 추는 춤, 화려하고 정교한 장식, 날 듯 생동감 있는 선, 눈부시도록 자극적인 빛깔, 활발하게 꿈틀거리는 풍격으로 인해 전국 시대의 격정이 뿜어져 나왔다. 기이하고 얽매이지 않은 『초사楚辭』의 예술 세계는 특유한 지역 문화가 맺어낸 커다란 열매이다.

　이것이 바로 전국 시대이다. 전국 시대는 이성의 사변을 숭상하는 시대이기도 하고 감성의 향락을 중시한 시대이기도 하고 정감을 맘껏 토로하는 시대이기도 하다. 사실 그들 서로간에 결코 모순이 되지 않고 자신을 터놓았다는 점에서 공통적인 특징을 가진다.

보편적 진리의 붕괴:
유가·도가·법가·묵가의 심미 이념의 분화와 대립

『장자』「천하」는 주나라의 학술이 통일되었던 상황을 회고한 뒤에 글의 방향을 바꿔 천하가 크게 혼란하자 도술道術도 각자 제 갈 길을 가는 상황을 말했다. 이것이 바로 "도술은 세상의 학자들에 의해 갈기갈기 찢기게 되었다."[9]는 것이다.

'분열'은 제자백가가 자각적으로 사회적 삶을 탐구하고 독립적으로 사상 체계를 창조해낸 결과이다. 춘추전국 시대에 사회 구조가 급격한 변동을 겪으면서 사회 질서의 재건에 뜻을 둔 학사들은 모두 '자신의 마음이 바라는 대로' 각자 자신의 방안을 설계했다. 경력이 다르고, 감수성이 다르고, 취향이 다르고, 학술의 연원이 다르고, 입장이 다르므로 '분열'은 필연적이다. '분열'이 있으면 충돌이 있고 대립이 있고 변론이 있고 반박이 있기 마련이며 자기와 다른 자를 공격하고 자신의 뜻을 강조하기 마련이므로 '분열'은 필연적이고 격화될 수밖에 없다.

'분열'의 결과, '완벽하고' '전방위적인' 주장은 타파되고 일면적이고 극단적인

9 『장자』「천하天下」: (不見天地之純, 古人之大體,) 道術將爲天下裂.(안동림, 780) | 도술은 같은 곳에 나오는 일곡一曲과 구별되면서 각각 보편 진리와 부분 진리를 나타낸다. 장자는 「천하」에서 전국 시대에 이르러 보편 진리가 더 이상 존중받지 못하고 부분 진리가 보편 진리로 둔갑하는 현상을 강도 높게 비판하고 있다.

주장이 강조되었다. 이것이 각자 한 곳에 가리어진 '폐蔽'(『순자』「해폐解蔽」)이며 학술 이론이 각자 다른 각도로 심화되면서 개별적으로 다른 체계를 형성시키게 되었다.[10] 학술 이론은 인생의 여러 가지 문제를 다루었고 미학 이론과 예술 관념을 포함했다. 그중에 유가·도가·묵가·법가 네 학파의 심미 이념은 분화하고 대립하여, 전국시대 심미 문화의 이론 형태 중 가장 큰 소리를 냈다고 할 만하다.

유가: 감정과 이성의 중화中和

공자孔子(BC 551~479)를 창시자로 하는 유가[11] 학파는 자신을 넘어 공동의 규칙을 존중하는 '극기복례克己復禮'의 희망(요구)을 가지고 학술의 영역에 들어서서 일찍이 "우뚝 뛰어나서 비교할 대상이 없던" 주나라 예악의 이론적 총결산을 자신의 중심 화제로 삼았다. 서주의 제도로 돌아갈 가능성은 더 이상 존재하지 않았지만 예악 문화는 일종의 정신, 전통, 축적물로서 유가에 의해 정련되고 크게 번성하여 또 이 작업을 매개로 하여 중국 문화와 심미 의식의 중요

10 | 「해폐」는 제자백가의 사상을 총정리하는 글 중의 한 편으로 철학과 심리학의 측면에서 주목할 만한 문헌이다. 신정근, 「순자와 한비자 9: 공정한 종합 판단은 가능한가?」, 웹진 오늘의 선비(http://www.ssp21.or.kr/), 2016. 12. 06 참조.

11 유가儒家는 춘추전국 시대에 형성되어 공자의 학설을 존중하는 학파로 전국 시대에 묵가와 더불어 현학顯學(옮긴이 주: 유행하는 학문)으로 불리었다. 『주례』「천관天官·총재冢宰」상 '대재大宰'의 구량九兩에 따르면 "넷째 유儒(학자)를 두어 도道로 민심을 얻는다[四曰儒, 以道得民]."라고 한다.(지재희·이준녕, 33) 정현鄭玄은 다음처럼 풀이했다. "유자는 제후의 보씨保氏로 육예로 백성을 가르친다[儒, 諸侯保氏有六藝以教民者]." 공자는 예를 밝히고 다양하게 배우고 예禮·악樂·사射·어御·서書·수數 등 육예六藝에 정통했고 예악의 지식을 전수하며 차츰 사학私學을 열어 유가 학파가 형성되었다. 유가 학파의 사상이 다른 학파와 구별되는 기본적인 특징은 '예악禮樂'과 '인의仁義'를 숭상한 데에 있다. 전하는 주요 저작으로 『춘추』『논어』『맹자』『순자』『예기』 등이 있다. 유학은 전한 무제武帝가 경학經學을 세운 이래로 오랜 기간 동안 각 봉건 왕조의 통치 사상의 역할을 했으며 중국 철학과 중국 문화에 심원한 영향을 미쳤다.

한 부분이 될 수 있었다.

심미의 관점으로 보면 공자의 중요한 사상은 '악'을 최고의 경지로 쳤다. "시가로 흥취를 돋우고 예로 제자리를 지키고 음악으로 품격을 일군다."[12] '시가로 흥취를 돋우기'는 이상적 경계에 도달하려면 반드시 시가로부터 시작한다는 것을 나타낸다. 왜냐하면 "시가는 연상 능력을 키울 수 있고 관찰하는 눈을 틔울 수 있고 어울려 길들여질 수 있고 풍자하는 방법을 배울 수 있기"[13] 때문이다.[14] '예로 제자리 지키기'는 국가와 개인을 막론하고 모두 '예'를 규제해야 한다는 것을 나타낸다. 이것은 심미와 다소 거리가 있다.

그러나 공자는 이미 '인仁'으로 '예'를 해석하여 개인 정감의 공유와 인성의 내재적인 욕구라는 바탕 위에서 예를 세웠다. 사람다움은 주위 사람을 사랑하는 것이라는 '인자애인仁者愛人'은 공자의 '인'에 대한 기본적인 정의이다. 여기서 '애愛'는 혈육의 정에서 기원한 사랑이다. "효도와 공손은 인의 디딤돌일 것이다."[15] 이처럼 '인'에 바탕을 둔 '예'는 더 이상 외부에서 강요하는 것이 아니라 마음에서 우러나오는 것으로 속으로 기뻐하고 진실로 따르며 자연스러운 것이었다. 더군다나 '예'에는 도덕 윤리의 정신 이외에도 나아가고 물러나며 인사하고 사양하는 동작, 의복을 입고 음식을 놓는 절차, 의식과 예절 등 다량의 형식화된 '실연'의 측면을 갖추고 있어 일반적인 정치 법규와 구분되는 요소가 있다.

'음악으로 품격을 일구기'야말로 최고의 경계이며 심미의 경계이기도 하다.

12 『논어』「태백泰伯」 8(197): 興於詩, 立於禮, 成於樂.(신정근, 326)

13 홍관군원興觀群怨은 공자가 시의 기능을 논의하는 주장으로『논어』「양화」 9(460)에 나온다. '흥'은 독자가 구체적인 시의 의미와 비유가 주는 감발을 통해 끊임없이 연상 작업을 일으켜 더욱더 보편적인 사회적 삶의 의의를 깨닫는 경계로 나아가는 것이다. '관'은 "사회의 풍속이 왕성하고 쇠퇴하는 변화를 관찰하는 것이다."(정현의 주) '군'은 사회의 단체, 사람과 사람 사이의 교제, 교류와 협조를 말하고 또 작가가 시를 통해 감정 표현과 의미 전달을 하고, 또 시가·시부를 통해 감정을 연결하여 공동체의 조화에 이르는 것이다. '원'은 토로하지만 불쾌한 감정으로 적당하게 원망하고 비평하면 심성의 평화, 정치와 도덕의 정화에도 유익하다.

14 「양화陽貨」 9(460): 詩可以興, 可以觀, 可以群, 可以怨.(신정근, 687)

15 「학이學而」 2(002): 孝悌也者, 其爲仁之本與.(신정근, 50)

'악'은 선진 시대에 노래·음악·춤 등 종합적인 예술 활동을 가리키기도 하고 예와 짝을 이룬 가무 음악을 가리키기도 하고 또 음악 예술로부터 생겨난 쾌락의 감정을 가리키기도 했다. 공자는 예악의 '악'을 강조하는 동시에 이를 매개로 도달하게 된 심성이 예의 방향으로 나아가는 자유의 경지를 추구했다. '음악으로 품격을 일구기'는 바로 예의 정신이 이미 피와 생명으로 녹아들어 사람들이 쾌락을 느끼는 감수성이 되었다는 것을 의미한다.

이와 관련지어 공자는 '악'이 지닌 중화中和의 미를 강조했다. 그는 「관저關雎」의 악을 감상했는데, 이 시가 부드럽고 돈독하여 "즐거움이 묻어나지만 결코 흐트러지지 않고 슬픔이 돋아나지만 감상으로 흐르지 않기" 때문이다.[16] 공자가 '시삼백時三百'을 찬미했는데, 이 시들을 "한 마디로 묶으면 생각하는 것이 꼬여 있지 않고 순수하기"[17] 때문이다. '꼬여 있지 않고 순수함'은 어느 한쪽으로 기울어지지도 치우치지도 않고 중도로 걸어가는 것이다.

이 외에도 공자는 처음으로 미美와 선善의 관계를 본격적으로 언급했다. "공자가 순임금의 〈소韶〉 음악이 최고로 아름다울 뿐만 아니라 좋다고 말하고, 무임금의 〈무武〉 음악이 최고로 아름답지만 그만큼 좋지 않다고 말했다."[18] 미와 선은 이미 명확하게 두 범주로 구분되었다. '진미盡美'하다고 해서 반드시 '진선盡善'하지 않으므로 선이 미를 대신할 수 없다. 공자가 추구한 이상적 경계는 '진미'하면서도 '진선'한 경계로 미와 선이 완벽하게 통일된 경계이다.

공자의 '문질文質'의 관계에 대한 논술도 한쪽도 소홀히 할 수 없는 경계에 대한 추구를 표현하고 있다. "본바탕이 꾸밈새를 압도하면 촌스러워지고 꾸밈새가 본바탕을 압도하면 지저분해 보인다. 꾸밈새와 본바탕이 유기적으로 결합한 다음에 참으로 군자답다고 할 수 있다."[19] 여기서 '문'은 문채文采, 문장(문식文飾),

16 「팔일八佾」20(060): 樂而不淫, 哀而不傷.(신정근, 138)

17 「위정爲政」2(018): 一言以蔽之, 曰: 思無邪.(신정근, 79)

18 「팔일」25(065): 子謂〈韶〉盡美矣, 又盡善也. 謂〈武〉盡美矣, 未盡善也.(신정근, 146)

19 「옹야」18(245): 質勝文則野, 文勝質則史. 文質彬彬, 然後君子.(신정근, 245)

문명, 문전文典, 예악 등의 다양한 의미를 지니고 있고 이들은 모두 감성과 형식의 미를 내포하고 있다. '질'은 사람에게 응당 내재된 고유의 품성이고 심미 예술에서 분명 사회 윤리의 내용을 가리킨다. 공자는 오로지 '질'만이 있거나 '질'이 '문'을 압도하면 심미에 내재한 문화적 수양이 결핍되어 과도하게 거칠고 투박하게 되리라고 보았다. 반대로 단지 '문'만이 있거나 '문'이 '질'을 압도하면 과도하게 수식을 강조하여 내재된 자질이나 실재 내용이 결핍하게 되고 사람에게 공허하게 화려하다는 느낌을 준다고 보았다. 이상적인 정도는 '문과 질이 유기적으로 결합된' 상태로 선의 내용이 미의 형식을 통해 더욱 드러나게 된다.

요약하자면 공자의 미학은 이미 주나라 예악의 중화미中和美를 체계적인 조화미 이론으로 발전시켰다. 이 후 전국 시대 유가를 대표하는 중요한 두 인물 맹자와 순자는 모두 공자 미학의 기초 위에서 발전시키고 심화시켜 자신의 미학 관점을 제시했다. 두 사상가는 철학 문제에서 확연하게 갈라섰을 뿐 그들은 공자 미학을 발전시키며 각자 중시한 내용이 달라 자신의 자취를 선명하게 남겼다.

맹자孟子(BC 372?~289?)[20]는 공자가 진정으로 '좋아하고' '즐기는' 심미 경지를 극대로 발전시켰다.[21] 그는 자각적인 도덕의 인격 풍모를 강조하여 인격미의 고양을 특징으로 하는 미학 이론 체계를 세웠다. 당시 싸우는 나라들이 분쟁을 일으키고 공리를 밝히던 시대로 예악 제도를 세울 객관적 조건이 없었다. '인정仁政'을 널리 시행하기 위해 맹자는 사람들이 맛있는 맛, 아름다운 색, 아름다운 소리를 좋아하는 것과 마찬가지로 '이치를 좋아하고' '의리에 즐거워하기'를 바랐다.

20 | 맹자는 본명이 가軻, 자가 자여子輿·자거子車이다. 전국 시대의 유교 사상가로 당시 활약한 제자백가의 한 사람이다. 공자의 유교 사상을 공자의 손자인 자사子思의 문하생에게서 배웠다고 전해진다.
21 『논어』 「옹야」 20(141): 知之者不如好之者, 好之者不如樂之者.(신정근, 248)

입과 맛의 관계에서 동일하게 먹기 좋아하는 것이 있고, 귀와 소리의 관계에서 동일하게 듣기 좋아하는 것이 있고, 눈과 색의 관계에서 동일하게 아름답게 느끼는 것이 있다. 마음에만 오직 동일하게 그런 것이 없겠는가? 마음이 동일하게 좋아하는 것이 무엇인가? 이치와 의리이다. 성인은 우리 마음이 동일하게 좋아하는 것을 먼저 얻었을 뿐이다. 그러므로 이치와 의리가 우리 마음을 즐겁게 하는 것은 고기가 우리 입을 즐겁게 하는 것과 마찬가지이다.(박경환, 278)

구 지 어 미 야 유 동 기 기 언 이 지 어 성 야 유 동 청 언 목 지 어 색 야 유 동 미 언 지 어 심 독
口之於味也, 有同耆(嗜)焉. 耳之於聲也, 有同聽焉. 目之於色也, 有同美焉. 至於心, 獨
무 소 동 연 호 심 지 소 동 연 자 하 야 위 리 야 의 야 성 인 선 득 아 심 지 소 동 연 이 고 리 의 지
無所同然乎? 心之所同然者何也? 謂理也, 義也. 聖人先得我心之所同然耳. 故理義之
열 아 심 유 추 환 지 열 아 구
悅我心, 猶芻豢之悅我口.(『맹자』「고자」상7)

이치와 의리를 맛·소리·색과 한데 섞어서 말하고 있는데, 이치와 의리가 맛과 마찬가지로 사람에게 감관의 즐거움처럼 희열을 가져다줄 수 있다고 보았다. 이처럼 쉽지 않은 '덕행을 좋아하기를 색만큼 좋아하기'의 경지는 '사람의 본성이 선하다'를 믿는 맹자 이론에서 논리상 당연하다. 공자와 마찬가지로 맹자도 자주 '락樂'을 거론했다. 그가 말하는 '락'은 모두 '이치와 의리'의 락이다. "인의 실질은 어버이 모시기요 의의 실질은 형 따르기이다. …… 락의 실질은 두 가지를 즐거워하는 것으로 즐거워하면 어버이 모시기와 형 따르기의 길이 생겨난다. 길이 생긴다면 어찌 그만둘 수가 있겠는가? 그만둘 수가 없다면 알지 못하는 사이에 발이 구르고 손이 휘젓게 될 것이다."[22]

이처럼 선을 즐기고 악을 싫어하며 겪는 쾌감은 우리로 하여금 발이 구르고 손이 휘젓게 하여 일종의 심미적 특징을 잘 표현하고 있다. 이것은 미를 단지 소리와 색에 대한 감각적 쾌감에 제한하는 일반적인 인식을 타파하고, '이치와 의리' 그리고 이로부터 생겨나는 도덕 정신, 인격 풍모도 중요한 심미 대상으로 바

22 『맹자』「이루離婁」상27: 仁之實, 事親是也. 義之實, 從兄是也. …… 樂之實, 樂斯二者, 樂則生矣. 生則惡可已也. 惡可已, 則不知足之蹈之手之舞之.(박경환, 192~193)

꾸었다. 아울러 맹자가 보기에 사람의 도덕 정신은 사람의 전체 정신의 면모를 구현할 수 있다.

"하고 싶은 것을 선善이라 하고, 실제로 자신에 있는 것을 신信이라 하고, 가득 차 있는 것을 미美라고 하고, 가득 차서 눈부시게 밖으로 드러나는 것을 대大라고 하고, 위대하여 변화시키는 것을 성聖이라 하고, 거룩하여 정체를 헤아릴 수 없는 것을 신神이라 한다."[23] 기개와 풍모가 내부에서 외부로 이르고, 숨어 있다가 밖으로 드러나면서 심미 관조의 층차에 더욱 가까워지게 된다.

맹자와 달리 순자(BC 298?~238?)[24]는 미의 외재적인 장식의 특징과 예악 예술에 의한 욕망의 절제와 풍속의 순화라는 사회 작용을 더 강조했다. 순자는 이익을 좋아하고 손해를 싫어하며, 안락한 생활을 좋아하고 힘든 노동을 싫어하며, 음악과 미인 그리고 맛있는 음식을 좋아하는 것이 바로 인간의 자연 본성이라고 조금도 숨기지 않고 솔직하게 인정했다. "눈이 미인을 좋아하고 귀가 아름다운 소리를 좋아하고 입이 맛있는 음식을 좋아하고 마음이 이익을 좋아하고 몸이 유쾌하고 편안함을 좋아하는데, 이것은 모두 인간의 성정에서 나온 것이다. 자극을 받아 저절로 그렇게 되지 일로 삼아 노력한 다음에 생기는 것이 아니다."[25]

그러나 개체 욕망의 맹목적인 만족은 결코 미와 동일하지 않고 오히려 피해가 생긴다. 오직 예로 '욕欲'을 절제해야만 합리적이고 유익하며 완벽해진다.

> 음악이란 즐거운 것이다. 사람의 정서로 없을 수 없다. …… 즐거우면 겉으로 드러나지 않을 수 없고, 겉으로 드러나지만 도에 맞지 않으면 혼란하지 않을 수 없다.

23 『맹자』「진심盡心」하25: 可欲之謂善, 有諸己之謂信, 充實之謂美, 充實而有光輝之謂大, 大而化之之謂聖, 聖而不可知之之謂神.(박경환, 372)

24 | 순자荀子는 본명이 순황荀況·순경荀卿이고 호가 손경자孫卿子이다. 전국 시대 말기의 사상가로 맹자의 성선설을 비판하여 성악설을 주장했으며, 예禮를 강조하여 유학 사상의 발달에 큰 영향을 끼쳤다.

25 『순자』「성악性惡」: 若夫目好色, 耳好聲, 口好味, 心好利, 骨體膚理好愉佚, 是皆生於人之情性者也. 感而自然, 不待事而後生之者也.(김학주, 664)

선왕은 그러한 혼란을 싫어했다. 그러므로 아송[26]의 소리(음악)를 제정해 이끌어 주어 그 소리가 즐거우면서도 혼란으로 흐르지 않게 하시고 그 문채가 분별되면서도 없어지지 않게 하시고, 그 굽거나 곧고, 복잡하거나 단순하고, 뾰족하거나 둥근 리듬이 사람의 선한 마음을 감동시켜 저 사악하고 더러운 기운이 가까이 할 수 없게 한 것이다.(김학주, 579~580)

夫樂者樂也, 人情之所必不免也. …… 樂則不能無形, 形而不爲道, 則不能無亂. 先王惡其亂也, 故制雅頌之聲以道之, 使其聲足以樂而不流, 使其文足以辨而不諰, 使其曲直, 繁省, 廉肉, 節奏足以感動人之善心, 使夫邪汙之氣無由得接焉.(『순자』「악론樂論」)

여기서 '욕'과 '예', 정情과 리理의 상호 관계를 다루고 있다. 이로부터 순자는 '악樂'(예술)의 기능이 바로 '도욕道欲' '제욕制欲'에 있고 "민심을 착하게 할 수 있고 사람들에게 깊은 영향을 끼쳐 풍속을 바꿀 수 있다."고 강조했다.[27] 여기서 미는 이미 외부로부터 생겨나서 규범과 장식을 거쳐야 하는 것이거나 또는 사람이 미의 형식을 대상 위에 부가하거나 대상을 개조한 결과이다. 여기서 순자는 본성과 인위의 결합을 가리키는 '성위합性僞合'을 제시했다.

본성은 본래의 시작이 소박한 상태이고 인위적 노력은 문리가 융성한 상태이다. 본성이 없다면 인위적 노력을 들일 곳이 없고, 인위적 노력이 없다면 본성은 스스로 아름다워질 수가 없다. 본성과 인위적 노력이 결합한 다음에야 성인의 이름이 완전해지고 천하의 공업이 여기서 이루어진다.(김학주, 560~561)

性者, 本始材朴也. 僞者, 文理隆盛也. 無性則僞之無以加, 無僞則性不能自美. 性僞合,

26 | 아송雅頌은 구분하면 아는 조정의 모임이나 연회에 사용하던 음악이나 가사이고 송은 종묘에서 제사지낼 때 사용하던 음악이다. 여기서 아송은 사람의 심성을 순화시킬 수 있는 정통적이고 제도적인 예술을 가리킨다.

27 『순자』「악론」: 可以善民心, 其感人深, 其移風易俗.(김학주, 586)

然後聖人之名一²⁸，天下之功於是就也.(『순자』「예론禮論」)

연 후 성 인 지 명 일 **28** 천 하 지 공 어 시 취 야

'성'은 타고난 자연스러운 것이며 '위僞'는 외재적이고 인위적인 것이다. 미의 창조 중에 '성'은 바탕이 되고 '위'는 핵심이 된다. 미는 마치 옥돌을 갈아 옥을 만드는 것처럼 '성위합'의 결과이다. 다시 말해서 천연 재료나 타고난 자질에 인위적인 노력을 더한 걸작이다. 이것은 어렴풋하게나마 미의 본질, 즉 미란 사람이 외부 세계를 개조한 산물이라고 말하고 있는 셈이다.

예악 문화를 총정리한 바탕 위에서 유가는 음악 미학 전문 저작, 즉『악기』²⁹를 낳았다.『악기』는 음악 이론을 더욱 전면적이고 체계적으로 논술하고 성聲·음 音·악樂 등의 구체적인 음악 예술의 문제를 다루고 있어서 그 논의 역시 더욱 전문적이다.

음악 예술에 대한 본질, 특성 그리고 음악 예술과 사회 생활의 관계를 구체적으로 논술하고 있다.

> 음音은 사람의 마음에서 생겨나는 것이다. 정情이 안(마음)에서 움직이면 소리로 나타난다. 소리가 문채(형식)를 갖추면 음(악곡)이라 한다. 이런 까닭에 치세의 음은 편안하며 즐겁고 그 정치가 조화를 이룬다. 난세의 음은 원망하며 노여워하고 그 정치가 도리에 어긋난다. 망국의 음은 슬퍼하며 골치아파하고 그 백성은 곤궁하다. 성음의 도는 정치와 통한다.(김승룡, 105)

28 | 이 부분은 의미가 잘 전달되지 않아 "成聖人之名, 一天下之功"으로 고쳐서 읽기도 한다. 이척생(리디성)李滌生,『순자집석荀子集釋』,臺灣學生書局, 1979, 440쪽 참조. 이에 따르면 이 구절은 "성인에 어울리는 이름값과 천하를 통일하는 공로가 비로소 실현된다."라고 옮길 수 있다.

29 『악기樂記』는 음악 미학을 논한 전문 저작으로 원래 23편이었지만 지금 「악본樂本」 등 11편이『예기』의 1편으로 엮어져 보존되어 있다. 작가와 저술 시기는 분명하지 않지만『수서隋書』「경적지經籍志」에 인용된 심약沈約의 말에 따르면 전국 초기 공자의 제자 공손니자公孫尼子가 지었다고 여겨진다. 혹은『순자』「악론樂論」 이후에 지었다고 여겨지거나 혹은 전국 시대의 전기나 중기 곽점초간郭店楚簡의『성자명출性自命出』에「악기」와 유사한 어구가 있는 것으로 보아『악기』와『성자명출』 모두 공손니자와 관련 있는 것으로 간주되기도 한다.

凡音者, 生人心者也. 情動於中, 故形於聲. 聲成文, 謂之音. 是故治世之音安以樂, 其
政和. 亂世之音怨以怒, 其政乖. 亡國之音哀以思, 其民困. 聲音之道, 與政通矣!(『예기』
「악기樂記」)

일반적으로 음악 예술과 사회 정치의 직접적인 연관을 논술할 때 『악기』는
연계의 특수한 경로를 제시하고 있다. 『악기』는 음악이 사람의 내면 감정의 예
술적 표현이라는 것을 명확히 의식했다. '정이 안(마음)에서 움직여서' '성聲'으로
드러나고, '성'에 리듬과 선율 등의 미의 형식을 부여하면 바로 '음音'(악곡)이 형
성된다. 여기서 다시 시가와 무용을 결합하면 '악'(종합 예술)이 형성된다. 그 근원
을 추적해보면 음악이 싣고 있는 내면 정감은 물物(사회적 환경, 정치의 흥성과 쇠퇴)로
부터 감흥을 받아 움직이게 된다. 따라서 이러한 음악을 통해 사람들의 희로애
락을 이해할 수 있고 사회와 정치의 흥망성쇠를 돌아볼 수 있다. "소리를 살펴서
음을 알고, 음을 살펴서 악을 알고, 악을 살펴서 정치를 안다."[30]

구체적으로 말하면 음악은 매개와 주체의 정감 사이에서 '동류끼리 서로 작
동하는' 이류상동以類相動의 정감 형식으로 존재한다. "그러므로 슬픈 마음이
느껴지면 그 소리가 초조하며 쉽게 줄어들고, 즐거운 마음이 느껴지면 그 소리
가 툭 터지며 느긋하고, 기쁜 마음이 느껴지면 그 소리가 퍼지며 흩어지고, 성
난 마음이 느껴지면 그 소리가 거칠며 사납다."[31]

바로 '정情'과 '음音'이 이처럼 대응 관계에 있기 때문에 '심음審音'으로 '지정知
政'이 가능할 수 있다. 바꾸어 말하자면 서로 다른 음악은 서로 다른 감수성과
성정을 불러일으킬 수 있다.

거칠며 사납고 힘차게 시작해서 분격하며 끝맺고 넓고 날랜 음(악곡)을 지어 들으

30 『예기』 「악기」: 審聲以知音, 審音以知樂, 審樂以知政.(김승룡, 147)
31 『예기』 「악기」: 其哀心感者, 其聲噍以殺. 其樂心感者, 其聲嘩以緩. 其喜心感者, 其聲發以散. 其怒
心感者, 其聲粗以厲.(김승룡, 88)

면 사람은 굳세고 강인해진다. 반듯하며 곧고 굳세고 올바르며 장엄하고 진실한

음을 지어 들으면 사람은 정숙해지고 공경해진다. 넉넉하며 너그럽고 원만하며 윤

기가 돌고 순응하며 매듭이 있고 조화로우며 움직이는 음을 지어 들으면 사람은

따뜻하고 사랑한다. 제멋대로 흐르며 치우치고 비딱하며 흩어지고 빠르며 들떠 있

고 음란하며 넘치는 음을 지어 들으면 사람은 방종하고 어지럽다.(김승룡, 407)

조 려 맹 기 분 말 광 분 지 음 작　　이 민 강 의　　렴 직 경 정 장 성 지 음 작　　이 민 숙 경　　관 유 육 호 순 성 화
粗厲猛起奮末廣賁之音作, 而民剛毅, 廉直勁正莊誠之音作, 而民肅敬, 寬裕肉好順成和

동 지 음 작　　이 민 자 애　　류 벽 사 산 적 성 척 람 지 음 작　　이 민 음 란
動之音作, 而民慈愛. 流辟邪散狄成滌濫之音作, 而民淫亂.(『예기』 「악기樂記」)

음악은 이처럼 사람의 심성에 작용하는 사회적 기능을 가지고 있다. 여러 음

악 중에 평화롭고 관대한 음은 심령을 감화시키고 성정을 도야시키는 독특한

작용을 발휘할 수 있다.

유가는 바로 예악의 악을 더욱 발전시키고 총괄하는 작업을 통해 화和와 선

善을 숭상하고 정情과 리理를 통일시키는 심미 이상을 제시했고, 나아가 사람과

사회의 '화和'를 그 특징으로 하는 윤리 미학의 체계를 형성시켰다.

도가: 도와 하나되기

도가는 유가와 마찬가지로 춘추전국 시대에 생겨나서, 노자[32]를 창시자로 하

고 장자(BC 369~289?)[33]를 대표자로 하는 학파이다. 도가[34]는 유가와 상호 대

립하고 보완하는 형태로 학술계에 출현했다. 문명 사회에 대한 실망으로 인

32 | 노자老子는 이름이 이이李耳이고 자가 담聃이며 노담老聃이라고도 한다. 초나라 고현苦縣(지금의
허난성 루이셴鹿邑縣)에서 출생하였다. 춘추 시대 말기 주에서 장서실藏書室을 관리하던 수장실사
守藏室史를 하였다. 그는 철학자이며 도가道家의 창시자이다. 주나라의 쇠퇴를 한탄하고 은퇴할 것
을 결심한 후 서방으로 떠났다. 도중 관문지기 윤희尹喜의 요청으로 상하 2편의 책을 써주었다고 한
다. 이것을 『노자老子』 또는 『도덕경道德經』이라고 하는데 이로써 그는 도가 사상의 효시로 일컬어
졌다.

해 주나라의 예악에 내재된 모든 사회 정치 윤리를 회의하고 부정하는 현상을 낳았다. 노자와 장자는 시선을 무위자연과 소박하고 담담한 인생 경계로 돌려 자연을 숭상하고 '도와 합일'을 특징으로 하는 철학 체계와 미학 상상을 형성시켰다.

회의에서 출발하여 노자는 문명 발전과 함께 출현한 향락 예술과 심미 감상을 배척했다. "오색五色은 사람의 눈을 어둡게 하고, 오음五音은 사람의 귀를 멀게 하고, 오미五味는 사람의 입맛을 상하게 한다. 승마와 사냥질은 사람의 마음을 미치게 만들고, 얻기 어려운 재화는 사람의 행실을 망가뜨린다."[35] 이 때문에 노자는 자신의 철학 이외에 일반인의 안목에서 예술과 미에 대해 매우 적게 언급했다.

노자는 자신이 숭상하는 미, 즉 '도道'를 따로 가지고 있었다. 이러한 '도'는 어떠한 사회 윤리, 천자와 왕후 심지어 하늘의 신과 상제를 초월한 최고의 법칙이기도 하고 우주 세계의 만사만물이 도로 인해 생성하고 운행하고 변화할 수 있는 궁극적 원인이며 보이지 않는 힘이자 철의 법칙이기도 하다. 도는 보려고 해도 보이지 않지만 도리어 존재하지 않은 곳이 없으며 목적이 없지만 도리어 합목적적이며 의도적으로 하지 않지만 이루어지지 않는 것이 없다.

33 | 장자莊子는 성이 장莊이고 이름이 주周이다. 송宋의 몽읍蒙邑(지금의 허난성 상치우센商邱縣)에서 출생하였으며 정확한 생몰 연대는 미상이나 맹자와 거의 비슷한 시대에 활약한 것으로 전한다. 그는 관영官營인 칠원漆園에서 일한 적이 있다고 알려져 있다. 저서인『장자』는 원래 52편이었다고 하는데, 현존하는 것은 진晉나라의 곽상郭象이 편집한 33편(「외편內篇」 7편, 「내편外篇」 15편, 「잡편雜篇」 11편)으로, 그중에서 내편이 원형에 가장 가깝다고 한다.

34 도가道家는 춘추전국 시대에 형성되었고 노자와 장자의 '도道'학을 중심으로 하는 중요한 학파이다. 도가의 명칭은 한나라 사마담司馬談의 「논육가요지論六家要指」에 처음으로 보이는데 '도덕가道德家'로 불리었다. 『한서』「예문지」에서 도가라 불리며 '구류九流' 중의 하나로 열거되고 있다. 대표 저작으로 노자의『도덕경』, 장주의『장자』등이 있다. 이 학파는 도를 만물의 본원일 뿐만 아니라 만물을 지배하므로 자연의 법칙이라고 보았다. 이 때문에 자연을 본받고 무위를 숭상했다.

35 『노자』 12장: 五色令人目盲, 五音令人耳聾, 五味令人口爽. 馳騁畋獵, 令人心發狂. 難得之貨, 令人行妨.(최진석, 103)

어떤 것이 뒤섞여서 이루어져 있으면서 천지보다 앞서 있다. 고요하고 휑하구나. 홀로 우뚝 서서 바뀌지 않는다. 두루 미치지만 어그러지지 않으니 세상의 어머니가 될 수 있다. 나는 그 이름을 모르지만, 억지로(임시로) 글자를 붙여 '도'라고 부르겠다. …… 도는 스스로 그러함을 본받는다.(최진석, 215)

유물혼성 선천지생 적혜요혜 독립이불개 주행이불태 가이위천하모 오부지기명
有物混成, 先天地生. 寂兮寥兮, 獨立而不改, 周行而不殆. 可以爲天下母. 吾不知其名,
자지왈 도 도법자연
字之曰'道'. …… 道法自然.(『노자』 25장)

도가 하나를 낳고 하나가 둘을 낳고 둘이 셋을 낳고 셋이 만물을 낳는다.(최진석, 337)

도생일 일생이 이생삼 삼생만물
道生一, 一生二, 二生三, 三生萬物.(『노자』 42장)

하늘은 하나(도)를 얻어서 맑고 땅은 하나를 얻어서 편안하고 귀신은 하나를 얻어서 영험하다. 계곡은 하나를 얻어서 가득 차고 만물은 하나를 얻어서 태어나고 지도자는 하나를 얻어서 천하를 바르게 한다.(최진석, 315)

천득일 도 이청 지득일이녕 신득일이령 곡득일이영 만물득일이생
天得一(道)以淸, 地得一以寧, 神得一以靈, 穀得一以盈, 萬物得一以生,
후왕득일이위천하정
侯王得一以爲天下貞.(『노자』 39장)

　　도는 마치 한 쌍의 신비한 손처럼 "앞에서 맞이하지만 그 머리가 보이지 않고 뒤에서 따라가지만 그 뒷모습이 보이지 않는다."[36] 하지만 도는 드넓은 세계의 만물을 만들어냈다. 도는 신비한 주재자처럼 말 한 마디를 하지 않지만 사계절이 운행하고 만물이 생성 소멸하여 모두 그것의 '점화'[37]를 벗어날 수 없다. 노자가 이처럼 뜨겁게 '도'를 추켜올릴 때, 다시 말해서 미의 경계를 펼쳐 보일 때, 그 자체가 바로 일종의 특별한 심미이다.

36 『노자』 14장: 迎之不見其首, 隨之不見其後.(최진석, 119)

37 ┃ 점화點化는 도교에서 말하는 신선이 법술을 사용하여 사물을 변화시키는 것이다.

노자가 묘사한 억지로 하지 않지만 되지 않는 일이 없는 '도道'는 자연에 순응하여 가장 완벽하고 합리적인 경계에 이르는 것을 강조하며 무의식중에 미, 심미 그리고 예술 창조의 중요한 특징인 무목적적 합목적성[38]을 언급했다. 아울러 노자가 묘사한 '도' 자체는 '형태 없는 형태[無狀之狀]', '특정한 대상이 없는 상[無物之象]'으로서 심미 대상과 극도로 유사한 특징을 지니고 있다.

> 도라는 것은 참으로 흐릿하고 어슴푸레하다. 참으로 어슴푸레하고 흐릿하다. 그
> 안에 이미지가 있다. 흐릿하고 어슴푸레하구나. 그 안에 사물이 있다. 그윽하고 아
> 득하구나. 그 안에 실상이 있다. 그 실상은 매우 참되어 그 안에 미더움이 있다.(최
> 진석, 191)
>
> 道之爲物, 惟恍惟惚. 惚兮恍兮, 其中有象. 恍兮惚兮, 其中有物. 窈兮冥兮, 其中有精.
> 其精甚眞, 其中有信.(『노자』 21장)

'도'는 형체가 없는 것으로 '참으로 흐릿하고 어슴푸레하다.' '도'는 무궁무진한 만물을 낳고 또는 만사만물 중에 들어 있다. 그래서 '그 안에 이미지가 있다', '그 안에 사물이 있다.'라고 말한다. '도'는 형체를 말할 수 없지만 도리어 미는 이루 다 헤아릴 수 없다. '도'는 감지할 수 있지만 또 사람의 직관적인 감각을 훨씬 뛰어넘는다. 예술을 포함한 모든 미는 감각에 의지하기도 하면서 감각을 뛰어넘었는데, 구체적으로 감지할 수 있는 외재 형식을 통해 연상과 정감 그리고 상상을 불러일으킨다. 소리 있음과 소리 없음, 형태 있음과 형태 없음의 변증법적 통일이 바로 예술과 심미의 본질이다.

노자의 도와 심미 그리고 예술이 자연스럽게 합치하기 때문에 노자가 '도'를 논의한 심오한 말들의 수많은 원본을 가지고 있고 후대 사람들에 의해 중요한

[38] | 무목적적 합목적성Zweckmäßigkeit ohne Zweck은 칸트Kant가 『판단력 비판』에서 발표한 "예술 작품은 무목적적 합목적성을 갖는다."라는 명제에서 등장한 개념이다.

예술 명제로 확대 해석되었다. 예컨대 "큰 소리는 들리지 않는다."의 경우 "이때 소리 그치니 소리 있을 때보다 낫다."로 발휘되었고, "큰 형상은 형체가 없다."의 경우 회화 예술의 '허실상생虛實相生', 즉 그림이 없는 부분이 절묘한 경지를 함께 만들어낸다는 뜻으로 확대되었다.[39] "큰 기교는 서툰 듯하다."[40]의 경우 사람들로 하여금 "맑은 물에 솟아난 연꽃, 천연하여 꾸밈이 없네."[41] 또는 "손 타지 않고 저절로 그렇게 이루어진다[自然天成]."거나 "사람의 기묘한 솜씨가 천연을 능가한다[巧奪天工]."를 떠올리게 한다.

전국 시대 중기의 장자는 '홀로 천지의 정신과 더불어 왕래하는' 경계로 세상에 우뚝 섰다.[42] '도'는 노자와 마찬가지로 장자의 마음속에서 시작과 끝이 없고 존재하지 않는 곳이 없고 의도적으로 하지 않지만 안 되는 일이 없는 지고한 지위를 가지고 있었다.

"도는 실상이 있고 진실이 있지만 작위가 없고 형체가 없다. 전하여 남길 수는 있지만 주고받을 수는 없고 터득할 수는 있지만 쳐다볼 수는 없다. 스스로 줄기로 삼고 스스로 뿌리로 삼으며 천지가 있지 않았던 옛날부터 원래 존재했다. 귀신과 상제를 신령스럽게 하고 하늘과 땅을 생성시켰다. 태극(맨 꼭대기)보다 위에 있지만 높은 체하지 않고, 육극(밑바닥)보다 아래에 있지만 깊은 체하지 않고, 천지보다 앞서 생겨났지만 오래된 체하지 않고, 까마득한 옛날보다 오래되었지만 늙은 체하지 않는다."[43]

39 『노자』 41장: 大音希聲, 大象無形.(최진석, 329) | "此時無聲勝有聲."은 백거이의 「비파행」에 나오는 구절이다. 이별을 앞둔 주인과 손님이 우연히 비파 소리를 듣고 다시 연주를 청했는데, 연주가 계속되다가 끊어지게 되었다. 연주를 듣고 감상하다 연주가 멈추니 오히려 그윽한 슬픔과 남모르는 회한이 강하게 밀려오는 체험을 하게 되었다. 이때 무성이 유성보다 낫다는 이야기가 나온다. "別有幽愁暗恨生, 此時無聲勝有聲." 전체 문맥은 백거이, 오세주 옮김, 『비파행』, 다산초당, 2004, 93~99쪽 참조.

40 『노자』 45장: 大巧若拙, (大辯若訥).(최진석, 354)

41 이백, 「경난리후천은유야랑억구유서회증강하위태수양재經亂離後天恩流夜郞憶舊遊書懷贈江夏韋太守良宰」: 淸水出芙蓉, 天然去雕飾.

42 『장자』 「천하」: 獨與天地, 精神往來, (而不敖倪於萬物, 不譴是非, 以與世俗處.)(안동림, 795)

장자는 위 내용을 취지로 삼아 자연의 순박한 '도'로부터 멀리 떨어져서 이미 명예를 탐내고 나와 남으로 나뉘어 서로 다투는 인류 사회로 변해가는 과정을 자세히 관찰했다. 그는 물질적 욕망으로 인해 사람이 소외되고 인성이 손상되는 현상을 매우 애석하게 여기며 많은 백성들의 불행에 비탄해했다. "하·은·주세 왕조 이래로 세상 사람들은 외물 때문에 본성을 팔아먹지 않은 사람이 없었다."[44]

따라서 장자는 모든 관심사를 인류 개체의 생명 상태에 두고, 개체로서의 사람이 어떻게 소외로부터 벗어나 자연으로 돌아가서 '본성을 온전히 하고 진정을 보존하고[全性保眞]'[45] 외부 물질 때문에 얽매이지 않는 경계에 도달할 수 있는가를 탐구했다. 이처럼 현실의 공리를 초월하고 자유를 추구하여 얻은 태도 자체는 이미 심미 층차에 들어섰으며, 모든 심정과 생각은 사람들에게 어떻게 '심미'적으로 살아가는가를 가르치는 것과 같다. 따라서 장자의 철학은 미학이라 할 수 있다.

'살아가기[活著]'는 단지 가장 낮은 층차이므로, 어떻게 해야 적절하고 소요하고 자유롭게 살 수 있는가의 문제야말로 장자 생명 철학의 궁극적 목적이다. 「소요유」 전편을 둘러싸고 있는 중심 문제는 바로 무엇이 소요유인가, 어떻게 소요유할 수 있는가에 있다. '소요유'는 어떠한 속박도 받지 않는 자유자재한 활동이다. 「소요유」는 '기대는 대상'이 있고 조건이 있고 속박을 받는 일체의 추구를 부정했다. 마지막으로 다음과 같은 결론을 내렸다. "하늘과 대지의 정기正氣를 타고 육기六氣의 변화를 거느려서 끝없는 무궁의 경지에서 노닐 줄 아는 자

43 『장자』 「대종사大宗師」: 夫道有情有信, 無爲無形. 可傳而不可受, 可得而不可見. 自本自根, 未有天地, 自古以固存. 神鬼神帝, 生天生地. 在太極之先, 而不爲高, 在六極之下, 而不爲深. 先天地生, 而不爲久, 長於上古, 而不爲老.(안동림, 191)

44 『장자』 「변무騈拇」: 自三代以下, 天下莫不以物易其性矣.(안동림, 250)

45 | 전성보진全性保眞은 중국 전국 시대의 사상가 양주楊朱의 근본 사상이다. 맹자는 양주를 평하여 '위아爲我'라고 하였으나, 『회남자』에서는, 그가 묵자에 대한 반명제로서 전성보진을 제기했다고 했다. 따라서 이 말은 양주의 개인주의 성격을 집약적으로 표현한 것이다.

라면 그는 도대체 무엇에 의존할까?"[46]

여기서 '무대無待'는 정신적으로 일체의 옳고 그름 그리고 영예와 치욕, 공업과 명예 그리고 재산과 봉록을 초월하여 천지의 기氣와 완전히 일체로 융합된 상태이다. 이것은 마치 장자가 나비 꿈을 꾸어 '훨훨 날아다니는 나비가 된' 것과 같다. 잠에서 깨어난 뒤에 '장주가 꿈에 나비가 된 것인지, 아니면 나비가 꿈에 장주가 된 것인지' 몰랐다.[47] 이것은 이미 물物과 아我가 서로 잊고 몸이 물화되었다. 따라서 "천지가 나와 더불어 나란히 살아가고 만물이 나와 더불어 하나가 된다."[48] 왜냐하면 도와 합일되어 무한한 자유에 도달했기 때문이다.

장자의 미에 관한 구체적인 논술은 '도와 합일되는' 경계를 추구하는 삶에 구현되었다. 장자는 미의 이상과 관련해서 "천지는 대미大美[49]를 가졌지만 말로 그것을 자랑하지 않는다."[50]라는 무위의 미를 숭상했다.

하늘-대지(자연)는 큰 아름다움이 있지만 스스로 말하지 않고, 사계절은 분명한 법칙이 있지만 따지지 않고 만물은 생성의 이치가 있지만 이야기하지 않는다. 성인은 천지의 아름다움에 근원해서 만물의 이치를 통달해 있다. 이 때문에 지인至人은 작위하지 않고 대성인은 새로이 만들지 않으니 천지에 달관했다고 말한다.(안동림, 537)

천 지 유 대 미 이 불 언 사 시 유 명 법 이 불 의 만 물 유 성 리 이 불 설 성 인 자 원 천 지 지 미 이 달 만
天地有大美而不言，四時有明法而不議，萬物有成理而不說. 聖人者, 原天地之美而達萬
물 지 리 시 고 지 인 무 위 대 성 부 작 관 어 천 지 지 위 야
物之理, 是故至人無爲, 大聖不作, 觀於天地之謂也.(『장자』 「지북유知北遊」)

나의 스승이여, 나의 스승이여! 도는 만물을 이루어주지만 의롭게 여기지 않고, 만세에 혜택을 베풀지만 사랑한다고 여기지 않는다. 아득한 옛날보다 더 오래 살았

46 『장자』 「소요유逍遙遊」: 若夫乘天地之正, 而御六氣之變, 以遊無窮者, 彼且惡乎待哉?(안동림, 34)

47 『장자』 「제물론齊物論」: 栩栩然蝴蝶也. …… 不知周之夢爲蝴蝶與? 蝴蝶之夢爲周與?(안동림, 87)

48 『장자』 「제물론」: 天地與我並生, 而萬物與我爲一.(안동림, 70)

49 | 육서성陸西星, 『남화진경부묵南華眞經副墨』에서는 대미大美를 대공大功, 즉 큰 공적과 같다고 풀이하였다. 선영宣穎, 『남화경해南華經解』에는 이 구절을 '만물에 이리가 미치면서도 그것을 이리라 말하지 않음'이라 풀이하였는데 이때 대미는 만물을 생성시키는 공적이라는 의미를 지닌다.

50 『장자』 「지북유知北遊」: 天地有大美而不言.(안동림, 537)

지만 늙었다고 생각하지 않고, 천을 덮고 땅을 실어 온갖 모양을 조각하지만 교묘하다고 여기지 않는다. 이것이 바로 마음이 노니는 경계이다.(안동림, 214)

吾師乎! 吾師乎! 齏萬物而不爲義, 澤及萬世而不爲仁, 長於上古而不爲老, 覆載天地刻
雕衆形而不爲巧. 此所遊已.(『장자』「대종사大宗師」)

장자는 천지가 저절로 그렇게 이루어지는 '대미大美'를 열렬히 칭송하고 있다. 여기서 우리는 그들이 이러쿵저러쿵 그 방법을 궁리하는 소리를 들을 수 없고, 그들이 바쁘고 고되게 일하는 모습을 볼 수 없다. 그들은 정교함을 겨루지도 않고 공로를 도모하지도 않으며 인의를 입에 달고 있지도 않다. 그러나 사계절의 운행, 산천의 백 가지 형태, 비와 이슬의 촉촉함, 만물이 생장함은 모두 이렇게 자연스럽게 이루어지며 이렇게 진선진미盡善盡美하다. 그러나 천지의 미는 여기서 인류의 좋은 스승으로서 또 유익한 친구로서의 작용을 일으킨다. 이것이 장자가 열렬하게 찬미한 천지자연의 '대미'이다. 장자는 천지의 아름다움을 관조하며 인생의 참뜻을 깨달은 지인至人, 성인聖人 그리고 그들이 도달한 '도'와 다름없는 경지를 더욱 찬양하였다.

자연의 무위함을 미로 여기는 것은 진眞을 미로 여기는 심미 표준을 필연적으로 내포한다. 장자 미학은 '미'와 '진'의 일치성을 다음과 같이 강조하였다. '본바탕으로 되돌아오고 진眞으로 돌아간다[反璞歸眞]', '하늘을 따르고 참된 진眞을 존중한다[法天貴眞]'. 여기서 '진'은 바로 소박함이고 자연 본래의 색이며 사람을 거쳐 손상되지 않은 '천天'이다.

소와 말이 가진 네 발을 자연이라고 하고, 말의 머리에 고삐를 매거나 소의 코를 뚫어 코뚜레를 하는 것을 인위라고 한다. 그러므로 인위로 자연을 파멸시키지 마라. …… 이것이야말로 진실(참)로 되돌아간다고 말한다.(안동림, 431)

牛馬四足, 是謂天. 落馬首, 穿牛鼻, 是謂人. 故曰. 無以人滅天. …… 是謂反其眞.(「추
수秋水」)

장자는 "인위로 자연을 파멸시키지 마라"고 외쳤는데, 이것은 사람들이 완전히 자연에 맡기고 자기 생명의 자연스러운 여정을 파괴하지 않도록 하고 희생해 가며 아예 제멋대로 정신적 족쇄를 짊어지지 않아야 한다는 것을 강조했다. 여기서 진眞과 도道는 하나로 합쳐지게 되는데, 진은 바로 도와 부합하여 드러나는 개체의 자유로운 상태이다. 따라서 진은 곧 미가 된다.

내재된 정신을 분명히 드러내는 도와 합일은 외재 형식의 매개로 있는 존재를 망각하거나 무시하게 된다. 이러한 사상은 장자 미학으로 하여금 정신을 귀중히 하고 내용을 중시하는 심미 경향을 특별히 배양시켰다. 『장자』「덕충부德充符」에 나오는 애태타哀駘它는 '흉악한 몰골로 인해 세상 사람들을 깜짝 놀라게 할 정도였지만' 오히려 대단한 매력을 가지고 있었다. "남성이 그와 함께 지내면 그를 계속 그리워하며 곁에서 떠나지 못하고, 여성이 그를 보기만 해도 자신의 부모에게 조르며 다른 사람의 아내가 되느니 차라리 그분의 첩이 되겠다고 말한다. 그런 여성이 수십 명에 그치지 않았다."[51] 그가 '덕德을 온전히 가진' 사람이었기 때문이다. 도와 합치하는 내재 정신은 그의 미와 그의 가치에 분명하게 드러났다. 이것이 바로 "내면의 덕이 뛰어나면 외형 따위는 신경조차 쓰지 않게 되는 것이다."[52]

51 『장자』「덕충부德充符」: 丈夫與之處者, 思而不能去也. 婦人見之, 請於父母曰, 與爲人妻寧爲夫子妾者, 十數而未止也. …… 以惡(醜)駭天下.(안동림, 159)

52 「덕충부」: 德有所長, 而形有所忘.(안동림, 166)

묵가와 법가의 '음악 부정'과 '장식(문화) 부정'

전국 시대의 초기에 살았던 묵가[53]의 대표 인물 묵자(BC 470?~390?)[54]와 전국 시대의 후기에 살았던 법가의 집대성자 한비(BC 280?~233)[55]는 신분과 입장을 막론하고 학설 이론에서 극도로 달랐다. 하지만 그들은 유가가 예악을 숭상하는 입장을 반대하고 실용實用과 공리功利를 중시하고 심미와 예술 방면을 업신여겼다는 점에서 놀랄 정도로 닮았는데, 하나가 음악(예술)을 비판하는 '비악'이라면 다른 하나가 장식(문화)을 비판하는 '비식非飾'이다. 따라서 심미 문화사로 보면 두 사람은 함께 부정의 진영에 속할 수 있다.

묵자의 학문 체계 중 수많은 명제들은 모두 하층 소수 공업자의 대표라는 특정 신분과 관련이 있다. 그는 미학 문제에서 '비악'의 입장을 선명하게 제시했다. 또한 음악 가무 등의 심미 활동에 종사하는 가치를 극단적으로 부정했다. 이러한 입장에서 출발한 내용을 살펴보자.

53 묵가墨家는 전국 시대 묵가 학파의 창시자인 묵자墨子의 이름을 단 학파이다. 『한서』 「예문지」에서 '구류九流'의 하나로 열거하고 있다. 묵자는 일찍이 '유가지업儒家之業'을 공부한 후 '주나라의 도를 뒤로 하고 하夏나라의 정치를 받아들여서' 겸애兼愛·비공非攻·상현尙賢·상동尙同·천지天志·명귀明鬼·절장節葬·절용節用·비악非樂·비명非命 등 일련의 주장을 제기했고 이 주장은 모두 그의 제자와 후학들에 의해 편찬된 『묵자』 중에 볼 수 있다. 묵가는 전국 시대에 일찍이 유가와 나란히 현학玄學이라 불린 바 있다. 전한 이후에 묵가의 세력이 점차 쇠퇴하다가 청淸 중엽 이후에야 비로소 그 저작이 학자들에 의해 중시되어 연구되었다.

54 │ 묵자墨子는 이름이 적翟으로 그의 행적은 분명하지 않다. 묵자 및 그의 후학이 묵자의 이론을 모은 『묵자』가 현존한다. 『묵자』는 53편이라고 하나 『한서』 「예문지」에 71편으로 되어 있다. 마지막으로 성립된 것은 한나라의 초기까지 내려간다고 추정된다. 그 내용은 다방면에 걸쳤으나, 중심이 되는 것은 상현尙賢·상동尙同·겸애兼愛·비공非攻·절용節用·절장節葬·천지天志·명귀明鬼·비악非樂·비명非命의 10론十論을 풀이한 23편이다.

55 │ 한비韓非는 한나라의 왕족으로 전국 시대 말기에 법치주의를 주창하였다. 젊어서 진의 이사李斯와 함께 순자에게 배워 뒷날 법가의 사상을 대성하였다. 그의 저작 『한비자』는 55편 20책에 이르는 대저로, 원래 『한자韓子』라 불리던 것을 후에 당나라의 한유韓愈도 그렇게 불렸기 때문에 혼동을 막기 위하여 지금의 책이름으로 통용되어 왔다. 유가·법가·명가名家·도가 등의 설을 집대성하여, 법을 독립된 고찰 대상으로 삼고 일종의 유물론과 실증주의에 의하여 독자적인 사상 체계를 수립함으로써 진·한의 법률 제도에 강력한 영향을 끼쳤다.

묵자가 '비악非樂'을 주장한 까닭은 종, 북, 금과 슬, 피리와 생황 같은 악기들의 소리를 즐겁게 여기지 않기 때문이 아니고, 파거나 새긴 장식을 아름답게 여기지 않기 때문이 아니다. 또 소와 돼지 등 고기 요리가 맛이 없기 때문이 아니고, 높은 누대와 좋은 정자, 넓은 뜰의 생활을 편하게 여기지 않기 때문이 아니다. …… 음악은 위로 고찰해보더라도 성왕의 일에 맞지 않고, 아래로 헤아려봐도 모든 백성들의 이익에 맞지 않다. 이 때문에 묵자는 악樂 활동을 하는 것이 그르다고 생각했다.(박재범, 218)

墨子之所以非樂者, 非以大鐘, 鳴鼓, 琴瑟, 竽笙之聲, 以爲不樂也, 非以刻鏤文章之色,
以爲不美也, 非以芻豢煎炙之味, 以爲不甘也, 非以高臺, 厚榭, 邃野之居, 以爲不安也,
…… 然上考之, 不中聖王之事, 下度之, 不中萬民之利, 是故子墨子曰: 爲樂非也.(『묵자』「비악非樂」상)

묵자는 결코 아름다운 소리, 색, 맛, 생활이 마음을 흥겹게 하고 눈을 즐겁게 한다는 것을 모르지 않았다. 그들이 만인에게 직접적으로 물질적 이익을 가져다줄 수 없을 뿐더러 오히려 사람들이 먹고 입는 재화를 낭비하여 자연스럽게 불필요한 사치품이 되었다.

법가[56]의 이론을 종합한 한비는 신분이 '한韓나라의 여러 공자公子' 중의 한 명이었고 한결같은 마음으로 '군주'를 위해 '제왕의 술수'를 꾀했다. 그는 묵자와 마찬가지로 예악을 비난하고 번잡한 장식을 부정하는 주장을 내놓았다. 한비의 이러한 입장은 묵자의 입장과 하늘과 땅만큼 큰 차이가 있었다. 하지만 둘은 '상의하지 않았지만 주장이 같았는데', 유일한 원인은 그들이 실용과 공리를 중

56 법가法家는 전국 시대에 형성되었으며 법치法治를 핵심 사상으로 하는 중요 학파이다. 『한서』「예문지」에서 '구류九流'의 하나로 열거하고 있다. 춘추 시대의 관중管仲·자산子産에서 시작되어 전국 시대의 이회李悝·상앙商鞅·신도慎到·신불해申不害 등에 의해 발전되었다. 상앙은 '법法'을, 신불해는 '술術'을, 신도는 '세勢'를 중시하였다. 전국 말기 한비는 이들 이론을 종합하여 그의 저작『한비자』에 체계적인 법치 이론을 제시함으로써 법가 학설의 집대성자가 되었다. | 상앙이 법만이 아니라 술과 세를 다루고 있으므로 지은이의 '상앙=법, 신불해=술, 신토=도'라는 규정은 지나치게 도식적이다.

시한 데에 있다. 한비가 보았을 때 전국 시대 말기에 살면서 농사와 전쟁을 격려하고 부국강병을 도모하는 것은, 진秦나라에 맞서 나라를 지키기 위해 잠시도 늦출 수 없는 현실 문제였다. 정교한 솜씨, 예술, 음악은 밥처럼 먹을 수도 없고 옷처럼 입을 수도 없으며 잘못하면 농사와 전쟁을 방해하는 '놀잇감'이 될 수 있으니 자연히 마음껏 놀리고 비꼴 수 있는 일이 되었다.

『한비자』「유로喩老」에 송宋나라 사람이 3년의 시간을 들여 국왕을 위해 상아로 닥나무 잎을 조각하였는데 마치 진짜와 가짜를 구분할 수 없었다. 이 때문에 '송나라에서 봉록을 받았다.' 한비자는 열자의 "하늘과 땅이 3년에 걸려서 잎사귀 하나를 만든다면 잎이 달린 나무는 아주 적을 것이다."[57]는 말을 인용하며 코웃음을 쳤다. 한비가 상아로 된 잎과 자연의 닥나무 잎을 구별하지 못해서 그런 것이 결코 아니다. 그는 사람들이 이러한 '아무짝에도 쓸모없는' 물건을 중시하고 장려하느라 대중들의 농사와 전쟁에 대한 적극적인 의지를 꺾을까봐 원치 않았던 것이다.

이와 유사하게 실용성을 중시하고 예술을 경시하거나 질質을 중시하고 문文을 경시하는 사상은 '매독환주'의 고사에도 잘 드러난다. 『한비자』 중의 고사는 마침 묵자의 제자 전구田鳩의 입에서 나온 이야기로, 한비는 이 고사를 통해 "만약 말을 화려하게 꾸미면 사람들은 그 장식에 마음을 빼앗겨 진실을 잊어버린다. 장식 때문에 실용을 해치게 된다."[58]는 내용을 이끌어냈다. 물론 법가로서 한비가 묵가의 학설을 고취했을 리가 없다. 한비가 묵가의 학설을 인용한 것은 단지 실용에 힘쓴다는 데에 있다. 이로부터 한비는 명확하게 '비식非飾'의 문제를 제기했다.

57 『한비자』「유로喩老」: 宋人有爲其君, 以象爲楮葉者, 三年而成. …… 亂之楮葉之中, 而不可別也. 此人遂以功食祿於宋邦. 列子聞之曰: 使天地三年而成一葉, 則物之有葉者寡矣.(이운구, Ⅰ: 340~341)

58 『한비자』「외저설좌상外儲說左上」: 若辯(飾)其辭, 則恐人懷其文, 忘其直, 以文害用也.(이운구, Ⅱ: 556) | 매독환주買櫝還珠는 초나라 사람이 화려한 상자에 담아 진주를 팔자 정나라 사람이 상자만 갖고 진주를 돌려주었다는 내용이다.

예는 속정을 겉으로 드러내고 문은 본바탕을 꾸미는 것이다. 군자는 속정을 취하고 겉모양을 버리며 본바탕을 좋아하고 꾸밈새를 싫어한다. 겉모양에 기대 속정을 운운하는 것은 속정이 좋지 않기 때문이며 꾸밈새에 의지하여 본바탕을 운운하는 것은 본바탕이 뒤떨어지기 때문이다. 어째서 그렇게 말하는가? 그 유명한 화씨의 벽璧은 오색으로 화려하게 장식되지 않고 수후의 진주[59]는 금이나 은으로 꾸민 일이 없다. …… 이로 본다면 예가 번잡한 자는 실제 속정이 빈약하다.(이운구, I: 282~283)

禮爲情貌也, 文爲質飾者也. 夫君子取情而去貌, 好質而惡飾. 夫恃貌而論情者, 其情惡也. 須飾而論質者, 其質衰也. 何以論之? 和氏之璧, 不飾以五彩, 隋侯之珠, 不飾以銀黃 …… 由是觀之, 禮繁者實衰也.(『한비자』 「해로解老」)

'정情'과 '질質'은 사물 자체가 원래부터 지닌 상태이고 '예禮'와 '식飾'은 사람이 외적으로 가공하고 장식한 결과물로 한비의 개념 체계 중 '주珠'와 '독櫝'의 관계에 적용될 수 있다. 한비는 이에 대해 "속정을 취하고 겉모양을 버리고 본바탕을 좋아하고 꾸밈새를 싫어한다."고 아주 명확히 밝혔다.

묵가와 법가는 심미와 예술을 극단적으로 부정했다. 이러한 입장은 모두 학술 논쟁 중 유가에 대한 반발로 출현했는데, 그 주장의 단편적 특성이 뚜렷하여 쉽게 드러난다. 일부 특정한 시대와 계기를 제외하고 전체적으로 보면, 이러한 입장은 중국 미학에 실질적 영향을 주지 않았다. 유가와 도가는 전국 시대의 심미 이론을 참으로 대표하는데, 이들은 분화하는 과정 중에 공동으로 '화和'를 '아름다움'으로 여기는 정신을 구현했다. 단지 전자는 사람과 사회를 중시하고, 후자는 사람과 자연을 추구했을 뿐이다. 이 때문에 유가와 도가는 상호 보완하는 관계를 이루었다. 이 후로 중국 미학은 모두 이러한 기본 구조에서 출발하여

59 | 수후隋侯의 진주는 이름난 보물로 한수漢水 동쪽의 희성姬姓 제후가 큰 뱀의 상처를 고쳐준 보답으로 받았다고 전해진다.

무한히 풍부한 형태의 변화를 일구어냈다.

제 2 절

옛이야기의 다듬기와 변론의 종횡무진: 전국 시대 산문의 다채로움

이론가들이 '질質'과 '문文'의 문제를 어떻게 논쟁하는가와 무관하게 인류 심미 문화의 역사는 늘 자체의 궤적 운동을 따라 움직여간다. 전국 시대 특유의 학술 분위기는 가장 먼저 산문의 번영을 가져왔다. 문체로 살펴보면 크게 사실의 기록에 중심을 둔 산문과 이론의 설명에 중심을 둔 산문이라는 두 가지 유형으로 명백히 나누어진다. 전자 중 가장 대표적인 경우로『좌전』『국어』『전국책』이 있고, 후자 중 문학사의 지위를 차지하고 있는 경우로『논어』『맹자』『장자』『순자』그리고『한비자』가 있다. 이 저작들은 이미 확연히 다루는 질質(내용)로 말미암았지만 문文(문장)이 뛰어나며, 나름 윤색하고 가공하여 문채가 빼어나 다른 '백가'와 뚜렷하게 눈부시게 빛난다. 이러한 산문의 예술 추구도 각자 저마다의 특징을 지니고 있어 특색을 뽐내고 있다.

『좌전』: 서사가 기묘함을 자아내다

『좌전』은 편년체의 역사 저작이다.[60] 서사의 예술성은 바로 전후의 글이 서로 호응하거나 도서와 삽서처럼 앞뒤의 순서를 바꾸거나 글 흐름의 중간에 다른

이야기를 집어넣는 등 각종 수법을 운용하여[61] 역사적 사건의 온전한 내용과 전후 인과 관계 그리고 펼쳐지고 뒤섞이는 경위를 뒷받침하는 데에 있다. 『좌전』 희공 23년(BC 637)·희공 24년에 '진나라 공자 중이가 망명하여' 세상을 떠돌아다니다가 마침내 조국으로 돌아와 진晉 문공文公의 자리에 올라 심혈을 기울여 나라의 안정을 꾀하기 시작했던 이야기를 기술하고 있다. 공자 중이가 밖에서 망명하던 19년 동안의 험난한 경험은 회상 형식을 통해 집중적으로 펼쳐지고 있다. 거기에 '여희참해군공자' '포성탈험' '별외' '과위' '취견' '규욕' '퇴피삼사' '부시언지'[62] 등의 풍부한 단편의 이야기가 들어 있고 이를 통해 한 편의 독립된 서사 작품이 된다.

『좌전』의 서사의 예술적 색채는 스토리, 희극성에 주목하여 기술하고 있고, 구체적이고 전환이 많은 서술과 묘사를 통해 의식적으로 사람의 심금을 울리고 손에 땀을 쥐게 하여 황홀한 경지로 이끄는 심미 효과를 추구했다. 예컨대 『좌전』 선공 2년의 '진영공불군晉靈公不君'은 진나라 영공과 정경正卿 조순趙盾의 충돌을 그리고 있는데 목숨을 걸고 벌어지는 궁정 투쟁 속으로 독자를 끌어들인다. 진 영공은 "군주 노릇을 제대로 하지 않고", "높은 망루 위에서 그 아래를 지나가는 백성들에게 새총을 쏘고 사람들이 놀라 피하는 모습을 보며 즐거워했다." 정경 조순은 영공의 비행을 발각하면 "여러 차례에 걸쳐 무도한 언행을

60 『좌전』은 『춘추좌씨전春秋左氏傳』의 약칭이고 달리 『좌씨춘추左氏春秋』로도 불린다. 연대순에 따라 사실을 기록한 역사 저작으로 노魯나라 은공隱公 원년(BC 722)에서 노 애공哀公 27년(BC 468)에 걸쳐 노나라와 주周 왕조 그리고 각 제후국에서 발생한 역사 사건을 기록하고 있다. 전국 시대 초기에 책으로 엮어졌으며 원작자는 좌구명左丘明으로 여겨지지만 뒤에 전국 시대 사람들의 손을 통해 다듬고 윤색되었다. 이 책은 공자가 편찬한 『춘추경春秋經』 뒤에 덧붙여진 『춘추』 삼전三傳의 하나이다(나머지는 『공양전公羊傳』과 『곡량전穀梁傳』이다). 실제로 기록된 역사적 사실의 범위와 내용은 『춘추』를 넘어서며 자체적인 독립성을 가지고 있다.

61 │ 도서倒敍는 글·영화 등에서 결말이나 뒤에 발생한 일을 먼저 밝히고 나중에 그것들의 발단과 전개 과정을 드러내는 플래시백flashback의 수법이다. 삽서揷敍는 시간의 순서와는 무관하게 기타 줄거리를 삽입·서술하는 서술 방식이다. 추서追敍는 먼저 사건의 귀결을 제시하고 나서 차츰 그 귀결에 이르는 사건을 하나씩 회상식으로 펼쳐놓는 서술 방식이다.

그만둘 것을 간언했다." 영공은 조순을 골칫거리로 여겨 그를 살해하기로 마음 먹고 진나라의 장사 "서예鉏麑를 시켜 조순을 죽이게 했다." 자객 서예가 "아침 일찍 조순의 집으로 찾아갔는데" 그는 "의관을 갖춰 입고 조회에 나갈 차비를 마쳤지만 아직 시간이 일러 자리에 앉아 눈을 감고 생각에 잠겨 있었다." 이 장면에서 독자는 상황이 어떻게 전개될지 몰라 긴장의 끈을 놓을 수가 없다. 뜻밖에 정황은 확 바뀌어 다른 방향으로 진행되었다. 이처럼 조순은 집에서조차 "군주를 공경하는 자세를 잃지 않자" 서예는 깊은 감동을 받았다. 서예는 "백성의 신망을 얻은 인물을 차마 해치지" 못할 뿐만 아니라 "군주의 명령을 저버릴 수도" 없는 곤경에 처했다가 뜻밖에도 결국 "조순의 정원에 있는 홰나무에 머리를 부딪쳐 죽기로 마음을 먹었다."[63]

그러나 한 차례의 풍파가 가라앉은 뒤 또 한 차례의 풍파가 밀려오게 된다.

62 | 여희참해군공자驪姬讒害群公子는 여희가 자신의 아들 해제奚齊를 헌공獻公의 후계자로 삼기 위해 태자 신생申生과 중이 등 여러 공자를 모함하여 해치려고 한 일을 가리킨다. 포성탈험蒲城脫險은 중이가 여희의 박해를 받자 자신의 봉지인 포성蒲城으로 달아났을 때 헌공이 군사를 보내 중이를 추격하자 포성 사람들이 헌공의 군사와 일전을 벌이고자 했지만 항명은 큰 죄를 짓는 일이라고 반대하고 적狄 지역으로 망명한 일을 가리킨다. 별외別隗는 중이가 적狄 지역에서 혼인한 계외季隗와 헤어지는 일을 가리킨다. 중이가 적 지역으로 갔을 때 적인이 인근 지역을 공격하여 계외 등을 포로로 잡은 뒤 중이에게 바치자 자신의 아내로 삼았다. 중이는 적 지역에 12년을 살다가 제齊나라로 떠나려고 하자 계외가 중이가 떠나도 재회하기를 기다리겠다고 말했다. 과위過衛는 중이가 적을 떠나 제나라로 가던 중 위衛나라를 지나면서 일어난 일을 가리킨다. 위 문공은 중이 일행을 푸대접했고 중이가 길을 가다가 농부에게 먹을 것을 구걸하자 밥 대신 흙덩이를 주었는데, 중이가 농부를 때리려고 하자 흙덩이는 나라를 상징하는 것이라는 설명을 듣고 그만두게 되었다. 취견醉遣은 중이가 제나라 생활에 안주하려고 하자 그곳에서 만난 강씨姜氏가 중이를 술에 취하게 한 뒤에 강제로 제나라를 떠나게 한 이야기를 가리킨다. 규욕窺浴은 중이가 조나라에 이르자 조 공공共公은 중이가 목욕하는 장면을 엿보며 알몸을 살핀 일을 가리킨다. 퇴피삼사退避三舍는 중이가 망명 시절 초나라의 환대를 받고서 훗날 자신이 초나라와 전쟁을 벌일 경우 군진을 삼사三舍(일사는 30리) 뒤로 물리겠다고 약속했고 성복成濮 전쟁에서 신의를 지켰다. 부시언지賦詩言志는 중이가 진秦 목공을 만나서 시를 읊조리며 각자의 포부를 밝혔던 이야기를 가리킨다.

63 『좌전』선공 2년: 不君. …… 從臺上彈人, 以觀其避丸. …… 驟諫. …… 使鉏麑賊之. …… 晨往. …… 盛服將朝, 尚早, 坐而假寐. …… 不忘恭敬. …… 賊民之主. …… 棄君之命. …… 觸槐而死.(신동준, 1: 438~439)

〈그림 4-1〉 **구교조순狗咬趙盾**＿무량사武梁祠 화상석.

진 영공은 또다시 "조순을 궁중의 연회에 초대하여 술을 마시게 한 뒤 병사를 은밀히 매복시켜 조순을 죽이려고 했다." 다행이 조순의 오른쪽에 있던 시미명提彌明은 동작이 신속하고 눈썰미가 좋아서 이를 눈치 채고 곧바로 조순을 부축해 내려왔다. 영공은 다시 "사나운 개를 풀어 조순에게 덤벼들게 했다."^{그림 4-1} 사나운 개와 격투를 벌여 "시미명은 개를 때려죽였다."⁶⁴

다음에 심장이 떨리는 일막—幕이 아직 다 끝나지도 않았을 때, 작가는 붓끝의 방향을 돌려 '뽕나라 그늘에 굶주린 사람[예상아인翳桑餓人]'의 옛 사건을 이야기의 흐름에 끼워 넣었다. 수산首山에서 사냥하던 조순은 굶주린 사람을 살려냈을 뿐만 아니라 그에게 고기와 음식을 보내 그로 하여금 자신의 어머니께 가지고 가게 했다. 삽입된 사건은 서사의 이야기 흐름에 기복을 주는 동시에 마지막 순간 조순이 포위망을 뚫을 수 있는 계기로 작용하게 되었다. 마침내 화면이 다시 격렬하게 찌르고 막는 결투의 현장으로 돌아왔을 때 "영공의 호위병 중에 창을 거꾸로 돌려 공의 병사들을 막은" 사람이 출현하여 조순을 보호하여 위험에서 벗어나게 했다. 조순이 상대에게 누구인가를 묻자 "예상의 굶주린 사람이라고 대답했다."⁶⁵

64 『좌전』 선공 2년: 飮趙盾酒, 伏甲將攻之. …… 嗾夫獒焉. …… 提彌明死之.(신동준, 1: 440)
65 『좌전』 선공 2년: 倒戟以禦公徒. …… 對曰: 翳桑之餓人也!(신동준, 1: 440~441)

이처럼 이야기의 한 장면에 다른 이야기의 한 장면이 이어지고, 한 바탕의 놀라운 이야기에 또 다른 한 바탕의 놀라운 이야기가 이어지면서 스토리가 파란만장하게 펼쳐지고 이야기의 고리가 긴밀하게 연결되어 독자로 하여금 책에서 눈을 뗄 수 없도록 만든다. 이와 같은 『좌전』의 묘사는 상당 부분이 순수한 역사 기록의 범주를 뛰어넘어 문학적 서사의 영역에 들어섰으며 아주 높은 심미 가치를 갖추고 있다.

『국어』: 기록이 근사하고 심오하다

『국어國語』「주어周語」 상에 따르면 '주나라 려왕厲王이 폭정을 일삼자' 국인國人들이 그 고통을 견디기 힘들어했다.[66] 려왕은 "위衛나라 출신의 무당을 불러 자신을 비방하는 사람들을 감시하게 했다. 무당이 결과를 보고하자 려왕은 혐의자들을 죽여버렸다." 상황이 이러하자 "사람들은 생각이 있어도 서로 말하지 못하고 눈짓으로만 의사를 소통했다." 이에 려왕은 만족한 듯이 소공邵公에게 말했다. "나는 비방하는 소리를 그치게 했다. 이제 감히 나를 두고 왈가왈부하는 자가 없을 것이다!"[67] 소공은 이것이 단지 '백성들의 입을 틀어막은 것'에 불과하다고 여겼다. 소공은 이를 계기로 왕이 백성들의 비방을 막는 조치

66 『국어』는 나라별로 나누어 사실을 기록한 역사 산문 저작으로 서주西周에서 전국 초기(약 BC 990~453년)에 이르는 시기를 대상으로 주 왕조·노魯·제齊·진晉·정鄭·초楚·오吳·월越 등 제후국의 역사 사건, 인물의 활동과 언사를 기록했다. 이 책의 편찬과 관련해서 사마천은 "좌구左丘가 실명한 뒤, 비로소 『국어』를 지었다."는 설을 소개했다. 이 때문에 후대의 사람들은 저자가 『좌전』을 쓴 좌구명左丘明과 동일한 인물이라 여기기도 하였다. 오늘날 사람들 중에 『국어』를 선진 시대 눈먼 사관, 즉 고사瞽史가 역사를 암송하여 전승한 자료의 편집본으로 보기도 하는데, 전수가 이루어진 연원으로 말하면 좌구명과 관련이 있을 수 있다.

67 『국어』「주어」 상: 召衛巫, 使監謗者. 以告, 則殺之. …… 國人莫敢言, 道路以目. …… 吾能弭謗矣, 乃不敢言!(신동준, 39)

에 대해 유명한 반대 주장을 펼쳤다.

> 백성들의 입을 막는 것은 물길을 막는 것보다 더 위험하다. 둑을 쌓았다가 터지면 반드시 다치는 사람이 많다. 백성의 입을 막는 일도 이와 마찬가지이다. 이 때문에 강을 다스리는 자는 물길을 터서 잘 흐르게 해야 하고, 백성을 다스리는 자는 털어놓을 수 있도록 말을 자유롭게 하게 해야 한다. …… 백성은 마음에 헤아려보고서 입으로 밝히는 법이니, 말하여 일을 하도록 해야지 어찌 그것을 막을 수 있을까요? 만약 입을 막으려고 한다면, 얼마나 그렇게 할 수 있을까요?(신동준. 39~40)
>
> 방민지구 심어방천 천옹이궤 상인필다 민역여지 시고위천자결지사도 위민자선
> 防民之口, 甚於防川, 川壅而潰, 傷人必多, 民亦如之, 是故爲川者決之使導, 爲民者宣
> 지사언 부민려지어심 이선지어구 성이행지 호가옹야 약옹기구 기여능기
> 之使言, …… 夫民慮之於心, 而宣之於口, 成而行之, 胡可壅也? 若壅其口, 其與能幾
> 하
> 何?(『국어』「주어」상)

이러한 설득은 이치가 가볍지 않고 사람으로 하여금 깊이 생각하게 할 정도로 비유가 아주 절실하고 적절하다.

소공이 간곡하게 타이르는 말과 다르게 「진어晉語」에서 '숙향이 내시 양을 죽이라고 간언하는 이야기'는 '가볍고 재미있는 유머를 통해 사물의 이치를 말하는 격조를 지니고 있다. 평공平公은 메추라기를 활로 쏴서 잡지 못하고 내시 양을 시켜서 메추라기를 붙잡게 했지만 뜻대로 되지 않자 이에 평공은 화가 난 나머지 양을 죽이라고 명령했다. 숙향은 이 살상을 막기 위해 그날 저녁 평공을 찾아뵙고서 말끝마다 평공더러 서둘러 내시 양을 죽여야 한다고 말했다.

> 군주께서 내시 양을 반드시 죽이시지요! 옛날 우리 선군 당숙唐叔이 도림에서 무소를 활로 쏴서 한 발에 죽이고 가죽으로 커다란 갑옷을 만들었는데, 이 일로 진晉나라를 봉지로 받은 바 있습니다. 지금 군주께서 선군 당숙을 이었는데, 메추라기를 쏴서 죽이지도 못했고 다른 사람을 시켜 잡으려고 했지만 잡지도 못했습니다. 이는 우리 군주의 치욕을 드러내는 일입니다! 군주께서 반드시 빨리 내시 양을 죽

여 이 일이 멀리 퍼지지 않게 하지요!(신동준, 426)

<ruby>君<rt>군</rt></ruby><ruby>必<rt>필</rt></ruby><ruby>殺<rt>살</rt></ruby><ruby>之<rt>지</rt></ruby>! <ruby>昔<rt>석</rt></ruby><ruby>我<rt>아</rt></ruby><ruby>先<rt>선</rt></ruby><ruby>君<rt>군</rt></ruby><ruby>唐<rt>당</rt></ruby><ruby>叔<rt>숙</rt></ruby>, <ruby>射<rt>사</rt></ruby><ruby>兕<rt>시</rt></ruby><ruby>於<rt>어</rt></ruby><ruby>徒<rt>도</rt></ruby><ruby>林<rt>림</rt></ruby>, <ruby>殪<rt>에</rt></ruby>, <ruby>以<rt>이</rt></ruby><ruby>爲<rt>위</rt></ruby><ruby>大<rt>대</rt></ruby><ruby>甲<rt>갑</rt></ruby>, <ruby>以<rt>이</rt></ruby><ruby>封<rt>봉</rt></ruby><ruby>於<rt>어</rt></ruby><ruby>晉<rt>진</rt></ruby>. <ruby>今<rt>금</rt></ruby><ruby>君<rt>군</rt></ruby><ruby>嗣<rt>사</rt></ruby><ruby>吾<rt>오</rt></ruby><ruby>先<rt>선</rt></ruby><ruby>君<rt>군</rt></ruby><ruby>唐<rt>당</rt></ruby><ruby>叔<rt>숙</rt></ruby>,

<ruby>射<rt>사</rt></ruby><ruby>鶪<rt>안</rt></ruby><ruby>不<rt>불</rt></ruby><ruby>死<rt>사</rt></ruby>, <ruby>搏<rt>박</rt></ruby><ruby>之<rt>지</rt></ruby><ruby>不<rt>부</rt></ruby><ruby>得<rt>득</rt></ruby>, <ruby>是<rt>시</rt></ruby><ruby>揚<rt>양</rt></ruby><ruby>吾<rt>오</rt></ruby><ruby>君<rt>군</rt></ruby><ruby>之<rt>지</rt></ruby><ruby>恥<rt>치</rt></ruby><ruby>者<rt>자</rt></ruby><ruby>也<rt>야</rt></ruby>! <ruby>君<rt>군</rt></ruby><ruby>其<rt>기</rt></ruby><ruby>必<rt>필</rt></ruby><ruby>速<rt>속</rt></ruby><ruby>殺<rt>살</rt></ruby><ruby>之<rt>지</rt></ruby>, <ruby>勿<rt>물</rt></ruby><ruby>令<rt>령</rt></ruby><ruby>遠<rt>원</rt></ruby><ruby>聞<rt>문</rt></ruby>!(『국어』「진어晉語」)[68]

이것은 원래 하려고 하는 말을 뒤집어서 전달하는 방법론(정화반설正話反說)이다. 이에 따르면 숙향이 정말 내시 양을 죽이려 했다면 '메추라기를 쏴서 죽이지 못했다'는 것이 어찌 내시 양의 약점을 더 드러낸 말이 아니겠는가? 숙향의 말에 "평공은 부끄러워 쭈뼛쭈뼛하다가 결국 내시 양을 풀어주게 했다."[69] 이처럼 해학적이고 재치 있는 글은 훗날 해학적인 문장의 선구자 역할을 했다.

『전국책』: 예사롭지 않은 사람의 행적을 묘사하다

『전국책』은 서술 묘사가 뚜렷한 효과를 거둔 걸작인 동시에 흥미진진한 언어로 사람이 절찬하게 되는 작품이다.[70] 사실의 기록이든 주장의 기록이든 『전국책』은 모두 인물의 형상화를 둘러싸고 펼쳐진다. 등장 인물은 모두 어떤 방면에서 특별한 활약상을 드러냈기 때문에 비로소 『전국책』에 수록되었다. 서술 중에 인물의 특징은 만화처럼 두드러지게 확대되기도 한다. 그리하여 『전

68 | 원서에 인용된 원문과 약간의 차이가 있으며 여기서 조민리(자오민리)趙敏俐 著, 윤소림(인샤오린) 尹小林 主編, 『국학비람國學備覽』第3卷, 北京: 首都師範大學出版社, 2007, 211쪽의 입장을 따랐다.

69 『국어』「진어」 상: 君忸怩, 乃趣赦之.

70 『전국책戰國策』은 『국책國策』으로도 불리며 전국 시대 사람들의 역사 활동을 기록한 문장 모음집이다. 나라별로 구분하는데, 동주東周·서주西周·진秦·제齊·초楚·위魏·한韓·연燕·송宋·위衛·중산中山의 순서로 기록되어 있다. 사건의 기록은 대체로 『춘추』를 본받고 초한의 대립 시기까지 다룬다. 각 편의 작자가 분명하지 않고 저술 시간이 불명확하다. 기사가 일찍이 『국책』 『국사國事』 『단장短長』 『사어事語』 『장서長書』 『수서修書』 등의 책에 분산되어 보이다가 전한 시대 유향劉向이 기사를 수집·정리·교정의 절차를 거친 뒤 『전국책』의 이름을 정했다.

국책』은 중국 심미 예술의 화랑에서 개별적인 특징을 지닌 서로 다른 형상을 하나하나씩 내놓게 되었다.

「진책秦策」 1의 '소진이 처음으로 연횡책을 유세하다'는 글에서 소진(BC ?~317)[71]은 인생의 기복이 많은 신세로 인해 사람의 관심을 끈다. 소진은 '처음으로 연횡책을 유세했다가'[72] 성공하지 못하고 기가 팍 죽어서 집으로 되돌아가게 되었다. "몸은 비쩍 마르고 얼굴이 까맣게 타서 부끄러운 기색이 뚜렷했다. 집에 돌아왔지만 아내는 베틀에서 내려오지 않고 천을 짰고 형수는 밥을 지어주지 않았고 부모조차 그에게 말을 걸려고 하지 않았다." 이에 소진은 "밤에 책을 펼치면서 수십 궤짝의 상자를 늘어놓고 검토했는데, 그중 강태공의 『음부경陰符經』의 모략을 찾아서 엎드려서 외우고 가려 뽑아서 상대의 의중을 꿰뚫는 술수를 익혔다. 책을 읽다가 졸리면 송곳으로 자신의 허벅지를 찔러 피가 발에 흘러내렸다."[73]

그렇게 1년을 보낸 뒤에 조趙나라에 가서 진나라를 제외한 여섯 나라가 연맹하는 합종[74]을 주장하자 곧바로 성공을 거두었다. 그 결과 소진은 조나라 왕에 의해 "무안군武安君에 봉해지고 재상의 인끈을 받았으며 가죽으로 만든 병거兵

71 | 소진蘇秦은 자가 계자季子이고 동주東周의 낙양(뤄양) 사람으로 전국 시대 종횡가의 대표적 인물이다. 장의張儀와 함께 귀곡자鬼谷子를 사사師事하여 종횡가의 언설로 모두 이름을 떨쳤다. 소진은 처음에는 연횡책連橫策을 주장하여 육국(제齊·연燕·초楚·한韓·위魏·조趙)을 국가별 연합으로 서로 이간질시켜 각개 격파하도록 진秦 혜왕惠王을 설득했으나 듣지 않자, 다시 연과 조 두 나라에 가서 합종책合縱策을 들고 나와 동방 육국이 단합하여 진에 대항하도록 유세하였다. 마침내 성공하여 합종의 장長으로 육국의 재상을 겸임하면서 진의 군대가 15년 동안 함곡관函谷關을 감히 넘지 못하도록 하였다. 나중에 진秦이 장의를 등용하여 육국의 합종을 와해시켜 제와 위 두 나라가 조를 공격하자 소진은 조에서 빠져나와 연을 거쳐 제로 가서 객이 되었으나 제에서 연燕 소왕昭王을 위하여 반간反間 활동을 하다가 끝내 발각되어 거열車裂되었다.

72 | 시장연횡始將連橫은 장의張儀가 주창한 것으로, 진의 동쪽 여섯 나라를 가로로 연결하여 진을 섬기게 하려 했던 정책이다.

73 『전국책』「진책秦策」: 形容枯槁, 面目犁黑, 狀有歸色. 歸至家, 妻不下紝, 嫂不爲炊, 父母不與言. …… 夜發書, 陳篋數十, 得太公『陰符』之謀, 伏而誦之, 簡練以爲揣摩. 讀書欲睡, 引錐自刺其股, 血流至足.(임동석, 1: 113)

車 1백 대와 견직물 1천 필, 백옥 1백 쌍과 황금 1만 일을 하사하여 그의 뒤를 수행하게 했다." "여섯 나라가 세로로 연맹하는 합종을 성사시키고 여섯 나라가 진나라와 가로로 연맹하는 연횡을 와해시키고서", "온 세상을 휘젓고 다녔다."[75]

이 무렵 「진책」에서 소진이 출세하고서 한 차례 귀향하는 장면을 묘사하고 있다. "소진이 초나라 왕에게 유세하러 가는 길에 낙양을 지나게 되었다. 부모가 소진의 귀향 소식을 듣고 집을 깨끗하게 청소하고 길을 번듯하게 닦았고 음악을 떠들썩하게 연주하고 음식을 많이 준비했으며, 30리 밖의 교외로 나가 자식을 맞이했다. 그때 아내는 감히 정면으로 소진을 쳐다보지 못하고 귀를 기울이며 이야기를 들었고, 형수는 뱀처럼 땅에 엉금엉금 기어서 소진 앞으로 다가와 네 번이나 절하며 무릎 꿇고 지난날의 박대를 사죄했다."[76] 여기서 세력 있고 돈 있을 때에는 아첨하여 빌붙다가 세력과 돈이 없어지면 냉담해지는 세태를 엿볼 수 있고, 또 소진이 성공을 위해 분투하고 금의환향하는 광경을 뚜렷하게 볼 수 있다. 이처럼 과장이 없을 수 없는 상반된 묘사 중 개인이 혼자서 성공을 위해 분투하는 유사遊士의 형상을 분명하게 드러내고 있다.

「제책齊策」 4 중 '풍훤馮諼이 맹상군孟嘗君의 식객 노릇'을 하는 이야기가 있다. 풍훤은 기이한 행동거지로 사람들의 흥미를 일으킨다. 시작 부분에서 풍훤은 "살림이 가난해서 제 힘으로 살아갈 수 없어" 맹상군의 식객이 되었는데도 불구하고 스스로 '좋아하는 것도 없고', '잘 하는 것도 없다'고 말하지만 오히려 걸핏하면 자신의 칼을 두드리며 "긴 칼아, 돌아가자! 식사 때 생선이 없네!"[77]라고 노래 불렀다.

당시 맹상군은 "회계에 일가견이 있어서" 그를 위해 "봉지인 설薛 지역에 가

74 | 합종合縱은 전국 시대에 소진이 주창한 것으로, 남북으로 위치한 한韓·위魏·조趙·연燕·초楚·제齊의 여섯 나라가 연합하여 강국 진에 맞서게 한 공수 동맹攻守同盟의 정책이다.

75 『전국책』「진책」: 封爲武安君. 受相印. 革車百乘, 錦繡千純, 白璧百雙, 黃金萬溢以隨其後. 約從散橫. …… 橫歷天下.(임동석, 1: 113)

76 『전국책』「진책」: 將說楚王, 路過洛陽. 父母聞之, 淸宮除道, 張樂設飮, 郊迎三十裏. 妻側耳而視, 嫂蛇行匍伏, 四拜自跪而謝.(임동석, 1: 114)

서 빚을 받아올" 사람이 필요했다. 맹상군이 식객에게 물었지만 아무도 나서지 않고 오직 풍훤만이 서명을 하고 "자신이 해낼 수 있다"고 대답했다. 이때 풍훤은 식객으로 있으며 '장검을 두드리며 노래를 불러' 반찬 투정을 하는 등 '무리한 처신'은 마치 겨우 해답을 찾게 된 듯하다. 풍훤이 "말을 타고 설 지역에 도착한"[78] 뒤에 한 일이라고는 그냥 상부 지시를 빙자해서 채권을 한 곳에 모아 불로 태워버린 조치가 전부라면 아무래도 뜻밖이라고 할 수밖에 없다.

그러나 풍훤이 맹상군에게 "빚을 받은 뒤에 무엇을 사가지고 올까요?"라고 묻자 맹상군이 일찍이 "당신이 보기에 우리 집에 부족한 걸 사오시오."라고 대답한 적이 있다. 풍훤이 "그렇게 하겠다"고 해놓고 나중에 빈손으로 돌아온 뒤에 "당신의 집에서 부족한 것은 오직 의義뿐입니다. 나는 당신을 위해 의를 사가지고 왔습니다."라고 대답했다. 알고 보니 풍훤이 채권을 불태우고 맹상군을 위해 사들인 것은 '의義', 즉 인심人心이었다. 맹상군이 하루아침에 세력을 잃고 제나라 수도 임치에서 설 지역으로 돌아갈 당시 "백성들이 노인을 부축하고 어린아이의 손을 끌며 길에서 그를 맞이하였다."[79] 이때 맹상군은 비로소 풍훤이 말한 '의를 산다'는 시의市義의 함의가 무엇인지를 진정으로 깨닫게 되었고 독자도 풍훤의 비범함을 기억하게 되었다.

「조책趙策」 4에는 '촉접觸讋이 조나라 태후太后를 설득하다'는 이야기가 있다.[80] 촉접은 간언에 성공하여 우리로 하여금 놀라움에 손뼉을 치게 한다. 촉접이 처한 상황은 난처하기 그지없었고 어린 아들을 몹시 아끼던 조 태후는 이미 "누구든지 다시 장안군長安君을 제나라 인질로 보내자고 하면 내가 그 사람의 면상에 침을 뱉을 것이오."라고 딱 잘라서 말했다. 촉접은 다급한 상황에서

77 『전국책』 「제책齊策」: 貧乏不能自存. …… 無好 …… 無能 …… 復彈其鋏, 歌曰: 長鋏歸來乎! 食無 魚.(임동석, 1: 302~303)

78 『전국책』 「제책」: 誰習計會. 能爲文收責於薛者乎? 馮諼署曰: 能. …… 驅而之薛.(임동석, 1: 303)

79 『전국책』 「제책」: 以何市而反? 孟嘗君曰: 視吾家所寡有者. …… 君家所寡有者, 以義耳, 竊以爲君市 義. …… 民扶老攜幼, 迎君道中.(임동석, 1: 304)

조 태후의 면담을 신청했다. 그는 "굳은 표정으로 자신을 기다리고 있는" 태후를 만나서 '인질' 이야기는 한 마디도 끄집어내지 않고 더우면 더울세라 추우면 추울세라 지극 정성으로 건강을 보살피는 수많은 일상사를 이야기하여 "태후가 경계하는 기색이 조금 누그러지게 했다."[81]

계속해서 촉접은 '인질' 이야기를 거론하지 않고 오히려 태후에게 자신의 어린 아들이 '검은 군복을 입은 왕궁의 수비대 자리'에 들 수 있도록 청탁하고 승낙을 받아냈다. 나아가 여자와 남자 중 누가 더 자식을 사랑하는가라는 화제를 이끌어냈다. 이때 태후는 이미 '웃으며 말을 할' 정도로 긴장을 풀었다. 촉접은 여전히 '인질' 이야기를 꺼내지 않고 조 태후의 장안군에 대한 사랑이 사실 연나라로 시집보낸 딸 연후燕侯에 대한 사랑만 못하다고 진지하게 말했다. 연후에 대해 분명 애석한 마음을 금치 못하면서도 제사 지내며 "혹시 잘못되어 돌아오는 일이 생기지 않도록 하소서!"[82]라고 기도하는데, 이것은 딸을 위한 장구한 계책입니다. 장안군에 대해 자식 걱정으로 인해 그가 '나라에 공을 세울 기회'를 주지 않으니, 훗날 어떻게 그가 나라 안에서 자신의 입지를 굳게 세울 수 있겠는가? 이야기가 여기에 이르자 '인질' 이야기는 다시 꺼낼 필요도 없이 태후 스스로 "그대가 하자는 대로 따르겠소!"라며 동의하게 되었다. 총명한 촉접은 우회 전술을 통해 고집을 부리던 태후로 하여금 자신도 모르는 사이에 태도를 바꾸게 만들었다.

「제책」 4의 '제齊나라 선왕宣王에게 선비를 귀하게 여겨야 한다고 말한' 안촉

80 | 조 효성왕孝成王이 재위에 올랐지만 태후가 섭정을 하자 진秦나라가 국정의 공백을 노려 조나라를 침략했다. 조는 혼자 진을 막지 못하여 제나라에 구원을 청했지만 출병의 조건으로 장안군長安君을 인질로 요구했다. 조 태후는 아들 걱정에 제나라의 제안을 받아들이지 않았다. 그리고 『전국책』에 소개된 이야기의 제목은 판본마다 다르다. 이곳의 '觸讋說趙太后'는 조 태후가 새로이 정치를 한다는 뜻의 '趙太后新用事'로 된 판본도 있다.

81 『전국책』 「제책」: 有復言令長安君爲質量者, 老婦必唾其面. …… 盛氣而胥之. …… 太后之色少解.(임동석, 2: 152~153)

82 『전국책』 「제책」: 願復補黑衣之數, 以衛王宮. …… 太后笑曰: 婦人異甚. …… 祝曰: 必勿使反, 豈非計久長? …… 太后曰: 諾. 恣君子所使之.(임동석, 2: 153~154)

顔斶, 「위책魏策」 4의 '안릉군을 위하여 진나라 왕에게 대들었던' 당저唐且, 「연책燕策」 3의 '자객으로 진나라 왕을 죽이려고 했던' 형가荊軻 등은 권세 앞에서도 늠름함을 잃지 않고 두려워하지 않는 정신적 풍채를 보여 우리의 마음을 사로잡는다. 앞으로 하나씩 살펴보기로 하자.

제나라의 선왕이 안촉을 만나게 되었다. 이때 선왕은 "안촉은 앞으로 나오시오!"라고 하자, 안촉도 "왕이 앞으로 나오시오!"라고 되받아쳤다. 선왕은 당연히 불쾌해했고 대신들도 웅성거리며 앞다투어 안촉을 비난했다. "왕은 군주이고 안촉은 신하이다. 왕이 '안촉은 앞으로 나오시오!'라고 했는데 안촉도 '왕이 앞으로 나오시오!'라고 말해도 되는가?" 안촉이 제 목소리를 냈다. "안촉이 앞으로 가면 권세를 좋아하는 것이고 왕이 앞으로 나오면 선비를 따르는 것이니, 안촉으로 하여금 권세를 좋아하게 하는 것은 왕이 선비를 따르는 것보다 못합니다." 선왕은 벌컥 화를 내며 안색이 변했다. "왕이 귀한가? 선비가 귀한가?"라고 물었다. 안촉은 결단성이 있고 단호하게 대답했다. "선비가 귀하고 왕은 귀하지 않습니다!"[83]라고 대답했다. 이 한 마디는 전국 시대 사인士人들이 독특하게 가지고 있던 자신감과 오만함을 남김없이 통째로 보여준다.

당저는 용감하게도 안릉군安陵君을 위해 진나라로 사신을 가게 되었다. 당시 진나라 왕(훗날의 진시황)은 위魏나라의 영토를 빼앗으려고 했지만 뜻대로 되지 않아 '불쾌한' 상황에 있었다. 당저는 진나라 왕 앞에서 기세에 조금도 눌리지 않고 말했다. "안릉군은 선왕으로부터 땅을 받았으므로 그것을 지키려고 합니다. 비록 1천 리로 바꾸려 해도 감히 바꿀 수 없는데, 어찌 고작 5백 리의 땅과 바꾸겠습니까?" 진왕이 벌컥 성을 내며 말했다. "천자가 화를 내면 백만의 시체가 뒹굴게 되고 피가 일천 리에 흐른다."라고 겁을 줬다. 당저는 팽팽하게 맞서며 "만약 선비가 화를 낸다면 반드시 엎드려 죽은 시체가 둘이고 피가 다섯 발자국 안

83 『전국책』「제책」: 曰: 斶前! 斶亦曰: 王前! 宣王不悅. 左右曰: 王, 人君也. 斶, 人臣也. 王曰'斶前', 斶亦曰'王前', 可乎? 斶對曰: 夫斶前爲慕勢, 王前爲趨士, 與使斶爲慕勢, 不如使王爲趨士. 王忿然作色曰: 王者貴乎? 士貴乎? 對曰: 士貴耳, 王者不貴!(임동석, 1: 312)

<그림 4-2> 형가자진왕荊軻刺秦王__무씨사武氏祠 화상석.

에 흐르겠지만 세상 사람들이 하얀 상복을 입어야 하니, 오늘이 바로 그 날인가 봅니다."[84] 당저는 두려움이 없는 정신으로 진나라 왕의 콧대와 기세를 완전히 꺾었다. 당저 때문에 당시 육국을 호령하던 진나라 왕으로 하여금 '한참 무릎을 꿇고' '기색이 벌벌 떨게' 했다.

형가荊軻는 연나라 태자 단丹이 자신의 재능을 인정해준 은혜에 보답하기 위해 결연히 진나라 왕을 암살하는 길로 나아갔다. 비록 계획이 실패하여 몸은 죽었지만 형가의 장렬한 행동은 천고에 빛나고 있다.[그림4-2]

『전국책』의 필치는 시종일관 비분강개한 감정으로 가득 차 있다. 앞에 '형가가 역수易水에서 연나라 태자 단과 이별할' 때의 '끝내 뒤돌아보지 않고' 길을 떠나고, 뒤에 진나라 왕 암살에 실패하고 칼을 맞은 뒤 '기둥에 기대어 웃었다.'

84 『전국책』「위책」: 唐且對曰: 否, 非若是也. 安陵君受地於先王而守之, 雖千里不敢易也, 豈直五百里哉? …… 秦王曰: 天子之怒, 伏屍百萬, 流血千裏. …… 唐且曰: 此庸夫之怒也, 非士之怒也. …… 若士必怒, 付屍二人, 流血五步, 天下縞素.(임동석, 2: 268~269)

태자와 빈객 중에 거사를 알고 있는 자들은 모두 흰옷을 입고 흰 모자를 쓴 채 그를 전송했다. …… 고점리高漸離가 축筑을 켜자 형가는 연주에 맞춰 노래를 불렀다. 곡조가 구슬픈 변치變徵의 소리를 내자 사인들이 모두 눈물을 흘렸다. 형가가 또 앞으로 가면서 노래를 불렀다. "바람은 쓸쓸하고 역수는 차갑구나. 장사는 한 번 가면 돌아오지 못하리라!" …… 이에 형가는 마침내 수레에 올라 길을 떠나며 끝내 뒤를 돌아보지 않았다.(임동석, 2: 425)

太子及賓客知其事者, 皆白衣冠以送之. …… 高漸離擊築, 荊軻和而歌, 爲變徵之聲,
士皆垂淚涕泣. 又前爲歌曰: "風蕭蕭兮易水寒. 壯士一去兮不復還!" …… 於是荊軻遂
就車而去, 終已不顧.(『전국책』「연책燕策」)

형가는 진나라 왕의 공격으로 쓰러지자 비수를 뽑아 진나라 왕에게 던졌지만 맞추지 못하고 기둥에 박히고 말았다. 진나라 왕이 다시 형가에게 달려들어 여덟 곳을 찔렀다. 형가는 스스로 일이 실패한 것을 알고서 다친 몸으로 기둥에 기대어 웃으며 책상다리를 하고 진나라 왕의 잘못을 꾸짖었다.(임동석, 2: 426)

荊軻廢, 乃引其匕首提秦王, 不中, 中柱. 秦王複擊軻, 被八創, 軻自知事不就, 倚柱而
笑, 箕踞以罵.(『전국책』「연책」)

'끝내 뒤를 돌아보지 않았다'는 표현은 위태롭고 절망적인 앞길을 맞이하여 정의를 위해 뒤돌아보지 않고 용감하게 나아가는 모습이다. '기둥에 기대어 웃었다'는 표현은 죽음을 맞이하고서도 아무런 거리낌도 없이 편안해하는 모습이다. 여기서 의기義氣를 생명보다 중시하는 협객의 형상을 우뚝 세우고 있다.

이 때문에 『전국책』은 독특한 개성의 인물이 연이어 나타나는 화랑에 해당된다. 이러한 인물들의 사적을 읽고 있노라면, 비록 그들이 아직 풍부하지 못하고 너무나 단일하다고 말할 수도 있지만 그들을 한번 보면 잊을 수 없다는 사실은 인정하지 않을 수 없다.

『논어』: 깊은 의미를 담은 경구와 격언

공자가 남긴 말의 실록으로서 『논어』는 공자의 말씨에 담긴 특유의 매력과 풍격을 뚜렷하게 드러내고 있다.[85] 차근차근 잘 일깨우고 가르치며 게으름을 피울 줄 모르는 선배이자 선생으로서 공자는 주로 계발의 방식을 썼다. 즉 그는 말을 남김없이 다하지 않고 제자로 하여금 스스로 사고하고 스스로 진전시킬 공간을 남겨두었다. 바로 "무지에 분노하지 않으면 갈 길을 터주지 않고 표현에 안달하지 않으면 퉁겨주지 않았다. 또 사물의 한 면을 제시해주어 그것으로 나머지 세 면을 추론하지 못하는 이에게 되풀이해서 지도하지 않았다."[86] 이처럼 『논어』의 어구는 대부분 매우 간단하고 늘 심오하고 완곡하여 사람으로 하여금 되새기게 한다.

예컨대 「안연」에는 "제자 사마우가 공자에게 군자를 물었던" 이야기를 기록하고 있다. 공자는 "군자는 걱정하지 않고 두려워하지 않는다."라고만 대답했다. 사마우가 "걱정하지 않고 두려워하지 않으면 그것만으로 바로 군자라고 일컬을 수 있습니까?"라고 되물었다. 공자는 "교훈을 내 문제로 받아들여 살펴보고 흠잡을 데가 없다면, 대체 무엇을 걱정하고 두려워하겠는가?"[87]라는 말만을 덧보탰다. 하지만 몇몇 글자는 군자의 모든 규범을 포함하고 있다. 마음에 물어 한 치도 부끄러울 바가 없다면 어째서 군자에 어울리지 않겠는가? 다른 일례로 주

85 『논어』는 공자의 언행을 주요 내용으로 담고 있는 어록체의 산문 저작으로 모두 20편으로 되어 있다. 『한서』「예문지」에 따르면 "공자가 제자나 당시 사람들과 주고받은 말, 제자들끼리 서로 나눈 대화 그리고 공자의 말로 전해들은 이야기로 되어 있다. 당시 제자들이 제각각 기록했다가 공자가 죽은 뒤 문인들이 함께 편집하고 논의했기 때문에 '논어論語'라고 불렀다." 작자는 공자의 제자와 재전제자再傳弟子이며 책은 전국 시대의 전기에 완성되었으리라는 것을 알 수 있다. 『논어』는 공자의 믿을 수 있는 일상 행적과 담화를 전하는 가장 기본적인 기록으로 공자의 사람됨, 사상, 성격을 이해할 수 있는 직접적인 자료이다.

86 『논어』「술이」 8(159): 不憤不啓, 不悱不發. 擧一隅不以三隅反, 則不復也.(신정근, 271)

87 『논어』「안연顔淵」 4(298): 司馬牛問君子. 子曰: 君子不憂不懼. 曰: 不憂不懼, 斯謂之君子已乎? 子曰: 內省不疚, 夫何憂何懼?(신정근, 460)

위 사람을 사랑한다는 '애인愛人' 두 글자를 '인仁'의 뜻으로 대답했고, 주위 사람의 됨됨이를 분간한다는 '지인知人' 두 글자를 '지知(智)'의 뜻으로 대답했다.[88] "부모로 하여금 오직 자식이 아픈 것만을 걱정하도록 하게 한다."는 말로 '효孝'를 풀이했다.[89] 이런 말은 모두 간결하나 의미가 포괄적이어서 사람으로 하여금 깊이 성찰하게 한다.

공자는 말할 때 비유를 즐겨 사용했다. 그는 군자 인격이 굳건하다는 점을 이야기하면서 "날씨가 추워진 다음에야 소나무와 측백나무가 가장 나중에 시들어 떨어진다네."[90]라고 말했다. 세월이 나를 기다려주지 않는 사실을 감탄하면서 "냇물처럼 흘러가는(변화하는) 것은 이와 같구나! 밤이나 낮이나 그치지 않네."[91]라고 말했다. 제자가 쓸모 있는 그릇이 되지 못하자 불같이 화를 내면서 "썩은 나무는 아로새길 수 없고 찰기가 없는 거름흙은 흙손질할 수 없다. 저런 재아에게 무엇하러 꾸짖을꼬?"라며 유감스러워했다.[92] 공자가 오랫동안 현실 정치에 중용되지 못해 실의에 빠졌을 때 "내가 어찌 조롱박에 지나지 않을까? 어떻게 매달아놓고 거들떠보지도 않을 수 있겠는가?"[93]라고 한탄하였다. 이러한 예들은 모두 되새겨 사색해볼 만하며 깊은 의미가 담겨 있다.

공자는 풍부하고 심오한 인생의 감수성과 철학 사상을 흥미로운 구절 속에 군더더기 없이 압축시켰다. 이 때문에 『논어』에는 경구가 끊임없이 들어 있다. "배우기만 하고 스스로 생각하지 않으면 얻는 게 없고, 스스로 생각하기만 하고 배우지 않으면 극단적으로 된다."[94] "슬기로운 이는 오고 가느라 동적이며 사람다운 이는 중심이므로 정적이다. 슬기로운 이는 즐거움을 누리고 사람다운 이

88 「안연」 22(316): 樊遲問仁. 子曰: 愛人. 問知. 子曰: 知人.(신정근, 488)

89 「위정」 6(022): 孟武伯問孝. 子曰: 父母唯其疾之憂.(신정근, 86)

90 「자한子罕」 28(238): 歲寒, 然後知松柏之後凋也.(신정근, 378)

91 「자한」 17(227): 逝者如斯夫, 不舍晝夜.(신정근, 366)

92 「공야장公冶長」 10(102): 朽木不可雕也, 糞土之牆不可杇也. 於予與何誅?(신정근, 194)

93 「양화陽貨」 7(458): 吾豈匏瓜也哉? 焉能繫而不食?(신정근, 684)

94 「위정」 15(031): 學而不思則罔, 思而不學則殆.(신정근, 97)

는 장수를 누린다."[95] "세 사람 정도 함께 길을 가다보면 그 속에 반드시 우리가 보고 배울 나의 스승이 있기 마련이다."[96] "빨리 하려다 보면 오히려 제대로 매듭을 짓지 못하고, 작은 이익에 눈독을 들이면 오히려 큰 일을 이루지 못할 수 있다."[97] "기술자가 자신이 맡은 일을 잘하려면 반드시 먼저 연장을 날카롭게 길을 내야 한다."[98] 이처럼 여러 사람들의 입에 널리 오르내리는 격언과 훌륭한 글귀들은 오랜 세월 동안 전해지며 사라지지 않아 이미 영원한 생명을 획득하였다.

『맹자』: 끊임없는 웅변과 기세 넘치는 언사

맹자가 일찍이 다음처럼 말한 적이 있다. "내가 어찌 논쟁을 좋아하겠는가? 나는 어쩔 수 없어서 그런 것이다."[99] 이로부터 맹자가 변론으로 이름을 날렸다는 것을 알 수 있다. 변론을 벌이기 때문에 『맹자』는 『논어』처럼 더 이상 간결하고 함축적이지 않고 치밀함에 뛰어나지 않지만 예리하고 유창하며 열정으로 가득 차 있다.[100]

95 「옹야」 23(144): 知者動, 仁者靜. 知者樂, 仁者壽.(신정근, 251)

96 「술이」 22(173): 三人行, 必有我師焉.(신정근, 291)

97 「자로」 17(335): 欲速, 則不達. 見小利, 則大事不成.(신정근, 513)

98 「위령공」 10(405): 工欲善其事, 必先利其器.(신정근, 608)

99 『맹자』 「등문공」 하9: 予豈好辯哉? 予不得已也.(박경환, 159)

100 『맹자』는 맹자의 주장을 주요 내용으로 담고 있는 어록체의 산문 저작이다. 모두 7편으로 되어 있으며 편마다 상하로 나뉜다. 『사기』 「맹자순경열전」에서 맹자를 다음처럼 소개했다. "도道를 깨달은 다음에 제齊나라의 선왕宣王에게 유세하였으나 선왕은 맹자를 중용하지 않았다. 이에 그는 양梁나라로 가니 혜왕은 맹자가 말한 주장을 믿지 않았고 현실과 거리가 멀고 실정에 맞지 않는다고 생각했다. 당시에 …… 세상은 바야흐로 합종과 연형의 외교술에 힘쓰니 다른 나라의 정벌 여부를 현명의 기준으로 여겼다. 맹가孟軻는 요임금의 도당陶唐氏와 순임금의 우씨虞氏 그리고 하夏·은殷·주周 세 왕조의 덕업을 선전했지만 가는 곳마다 자신의 뜻에 합치하지 못했다. 이에 맹자는 정치에서 물러나 만장萬章의 무리와 함께 『시경』과 『서경』의 순서를 정하고 중니仲尼(공자의 자)의 뜻을 기술하여 『맹자』 7편을 지었다." 『맹자』는 대략 맹자와 그 제자들이 함께 논의했고 제자들이 기록하여 책으로 완성되었다는 것을 알 수 있다. 완성 시기는 전국 시대 중기에 이루어졌다.

맹자는 압도적인 기세로 먼저 적을 제압하는 것을 좋아했다. 그는 상대와 대화할 때 근거가 충분하여 항상 당당하고 믿음이 가득 차 있어 변론이 시작되자마자 이런 기세로 우위를 차지했다. 예컨대 맹자가 양梁 혜왕惠王을 만났을 때 "왕이 '선생께서 천리를 멀다고 여기지 않고 우리나라를 찾아오셨으니, 앞으로 어떻게 우리나라를 이롭게 할 수 있을까?'라고 물었다." 맹자는 상대의 말을 단호히 자르며 "왕께서 하필 이익을 말하십니까? 단지 인의 도덕만이 있을 뿐입니다."[101]라고 말했다. 이어서 '이익 추구'의 폐단과 '인의 실천'의 장점을 말했는데 말이 이치에 맞고 당당하여 조금도 의심할 구석이 없었다.

『맹자』 변론문의 매력은 풍부하고 절묘한 논변의 예술에 있다. 예컨대 "교묘하게 미끼(질문)를 잘 던져서 상대로 하여금 과녁(모순)에 들게 하여 변론의 우위를 차지하게 되거나 심지어 변론을 펼치지 않고서도 이미 이길 수 있었다. 「등문공」 상4의 '신농神農의 주장을 믿는 허행許行'[102]의 이야기를 다루는 첫 부분에 유학을 버리고 직접 농사를 짓는 진상陳相이 농가農家를 대표하는 허행의 "현자와 백성이 나란히 농사짓고 밥 먹으며 밥을 지어먹고 나라를 다스린다."[103]는 주장을 맹자에게 전달했다. 이 주장은 현인 군자의 치민治民과 교화敎化 작용을 강조하는 유가의 주장과 서로 어긋나므로 맹자로서 반격을 펼치지 않을 수가 없었다.

그러나 맹자는 전혀 아랑곳하지 않고 자기 식으로 질문을 퍼붓기 시작했다.

101 『맹자』 「양혜왕」 상1: 王曰: 叟, 不遠千里而來, 亦將有以利吾國乎? 王何必曰利? 亦有仁義而已矣.(박경환, 29)

102 | 신농지언자허행장神農之言者許行章에서 맹자는 농가의 병경주의를 비평하면서 분업의 필요성을 밝히고 정신노동과 육체노동에 관한 견해를 피력했다. 맹자는 정의에 따른 사회 복무를 말했는데 사회 복무에 있어서는 대인의 일이 있고, 소인의 일이 따로 있는 것으로 생각했다. 대인의 일은 큰 능력을 가진 인물이 다수를 위해 노력하는 것을 의미한다고 하겠고, 소인의 일은 소수를 위해 노력하는 것이라 하겠다. 맹자는 다시 정신 노동과 육체 노동자 또는 치자와 피치자의 구별을 생각했고, 전자의 물질생활에 필요한 것은 후자에 의해 공급되어야 할 것이라고 생각했다.

103 『맹자』 「등문공」 상4: 陳相, 見許行而大悅, 盡棄其學而學焉. 陳相, 見孟子, 道許行之言, 曰: 滕君則誠賢君也. 雖然, 未聞道也. 賢者, 與民並耕而食, 饔飧而治.(박경환, 134)

"허자는 반드시 곡식의 씨앗을 심은 뒤에 거두어서 먹는가?" "허자는 관을 쓰는가?" "자기 손으로 관을 짜는가?" "허자는 어째서 자기 손으로 관을 짜지 않는가?" "허자는 솥과 시루로 밥을 짓고 쇠로 만든 농기구로 밭을 가는가?" "자기 손으로 농기구를 만드는가?" "허자는 왜 스스로 도기와 철기를 만들어 모두 자기 집에서 가져다 쓰지 않는가? 왜 번거롭게 여러 기술자와 함께 물건을 교역하는가? 왜 허자는 번거로운 일을 꺼리지 않는가?" 이런 연쇄적인 질문을 통해 진상은 상대로 하여금 "여러 기술자들이 하는 일은 원래 농사를 지으면서는 동시에 할 수가 없다."[104]는 스스로 말하게 유도했다. 이것이 바로 맹자가 바라던 결과였다. 진상이 이미 맹자를 대신해서 그가 하고 싶었던 말을 내뱉어버리자 그 다음에 논쟁을 벌일 여지가 사라지고 말았다.

질문이 있으면 질문을 당하기 마련이다. 맹자가 상대의 역습이나 질책에 아주 잘 대응하였다는 점에서도 그의 뛰어난 변론술이 드러난다. 이 때문에 맹자는 변론에서 항상 지는 일이 없었다. 예컨대 『맹자』 「양혜왕」 하8 중 제齊나라 선왕宣王이 '주나라 무왕이 신하 상태에서 은나라의 폭군 주紂를 정벌한 이야기로' 맹자를 곤경에 빠뜨린 구절을 들 수 있다.

제 선왕이 물었다. "탕왕은 폭군 걸왕桀王을 내치고 무왕은 폭군 주왕紂王를 정벌했다고 하는데, 그런 일이 있었습니까?" 맹자가 대답했다. "전하는 기록에 그런 일이 있었습니다." 선왕이 물었다. "신하가 자신의 군주를 살해하는 것이 옳은가요?" 맹자가 대답했다. "인仁(사랑)을 해치는 자를 주위 사람을 힘들게 하는 '적賊'이라 하고, 의義(도의)를 해치는 자를 포악하게 구는 '잔殘'이라고 합니다. 주위를 힘들게 하고 포악하게 구는 사람을 '일부一夫'(외톨이)라고 합니다. 일부인 주紂를 베어 죽였다는 소리는 들어도 군주를 살해했다는 소리는 못 들었습니다."(박경

104 『맹자』 「등문공」 상4: 許子必粟而後食乎? …… 許子冠乎? …… 自織之與? …… 許子奚爲不自織? …… 許子以釜甑爨, 以鐵耕乎? …… 自爲之與? …… 許子何不爲陶冶? 舍皆取諸其宮中而用之? 何爲紛紛然與百工交易? 何許子之不憚煩? 曰: 百工之事, 固不可耕且爲也.(박경환, 135~136)

환. 65)

제선왕문왈　탕방걸　무왕벌주　유저
齊宣王問曰: "湯放桀, 武王伐紂, 有諸?" 孟子曰: "於傳有之." 曰: "臣弑其君, 可乎?"

曰: "賊仁者謂之賊, 賊義者謂之殘. 殘賊之人, 謂之'一夫'. 聞誅一夫紂矣, 未聞弑君

也." (『맹자』 「양혜왕」 하8)

　　유가는 군주와 신하 사이의 계급적 질서를 주장하였을 뿐만 아니라 하나라
의 우왕, 상나라의 탕왕, 주나라의 문왕과 무왕이 했던 삼대의 정치를 찬양했
지만 삼대 모두 '신하가 자신의 군주를 살해한' 혐의를 받고 있었다. 제나라 선
왕의 질문은 확실히 맹자에게 두 가지 난제를 가져다주었다. 이때 맹자는 교묘
하게 개념을 교환하는 방법으로 주紂처럼 사랑도 없고 도의도 없는 군왕은 외
톨이인 '일부一夫'로밖에 일컬을 수 없다고 말했다. 이로써 군주를 살해하는 '시
군弑君'의 문제는 더 이상 나타나지 않게 되었다.

『장자』: 우의寓意가 심원하며 황당하고 기이하다

장자는 있지 않은 곳이 없지만 이름도 없고 형상도 없는 '도道'를 체득하는 문
제에 골몰했는데, 그의 철학은 깊고 심원하다.[105] 동시에 또한 "세상이 침체되
고 혼란하여 올바른 말로 이야기를 나눌 수가 없다."고 생각하여 비유와 환상
의 말을 쓰게 되었다.[106] 따라서 추상적인 철학 이론을 형상의 묘사, 고사의 활
용, 허구적인 인물과 대화 속에 빗대어 표현하고 있다. 예컨대 만물이 가치상

105 『장자』는 장자와 그의 후학의 철학 사상을 담은 철학 이론의 산문 저작이다. 작자는 장주莊周와 그
　　후학으로 책은 대략 전국 시대 중기와 후기에 완성되었다. 『한서』 「예문지」에 『장자』 52편이라고 하
　　지만 현재 통용본은 33편은 진晉나라 곽상郭象이 편집하고 주석한 판본이다. 「내편」 7편, 「외편」 15
　　편, 「잡편雜篇」 11편으로 나누어지는데 「내편」은 장자의 저작이고 「외편」과 「잡편」은 대부분 장자
　　가 죽은 후 그의 후학들이 기억한 내용을 수록한 것이다.

으로 동등하다는 상대론을 펼치기 위해 장자는 하백河伯과 바다의 신 약若의 대화를 구상하여 논의를 진행하고 있다.

> 가을 홍수가 한꺼번에 밀어닥치면 모든 강물이 황하로 흘러든다. 물의 흐름이 사방을 뒤덮어 강의 양쪽 기슭이며 모래톱 둘레를 보아도 큰 소와 말을 분별할 수가 없을 정도이다. 이에 황하의 신인 하백河伯이 우쭐거리며 스스로 뛸 듯이 기뻐하며 온 천하의 아름다움이 모두 자기에게 모여 있다고 생각했다. 하백이 물길을 따라 동쪽으로 가서 북해北海에 이르러 동쪽의 바다를 바라보니 어찌나 넓은지 그 끝도 보이지 않았다. 그래서 하백은 비로소 몸을 돌려 북해의 신인 약若을 올려다보고 한숨을 지으며 말했다. "지금 나는 당신의 무궁한 모습을 두 눈으로 확인했습니다. 내가 당신의 세상에 와보지 않았더라면 혼자 우쭐해하며 위험스럽게 될 뻔했습니다. 그리하여 나는 큰 이치를 터득한 인물로부터 오랫동안 비웃음을 샀을 겁니다." 북해 약이 말했다. "내가 드넓은 하늘과 땅 사이에 있는 것은 마치 자잘한 조약돌과 어린 나무가 큰 산에 있는 것과 비슷합니다."(안동림, 417~418)
>
> 추수시지　백천관하　경류지대　량사저애지간　불변우마　어시언하백흔연자희　이천
> 秋水時至, 百川灌河, 涇流之大, 兩涘渚崖之間, 不辯牛馬. 於是焉河伯欣然自喜, 以天
> 하지미위진재기　순류이동행　지어북해　동면이시　불견수단　어시언하백시선기면목
> 下之美爲盡在己, 順流而東行, 至於北海, 東面而視, 不見水端. 於是焉河伯始旋其面目,
> 망양향약이탄왈　금아도자지난궁야　오비지어자지문　즉태의　오장견소어대방지가
> 望洋向若而歎曰: "今我睹子之難窮也, 吾非至於子之門, 則殆矣. 吾長見笑於大方之家."
> 북해약왈　오재천지지간　유소석소목지재대산야
> 北海若曰: "吾在天地之間, 猶小石小木之在大山也."(『장자』「추수秋水」)

이것은 큰 것 밖에 더 큰 것이 있고 작은 것 안에 더 작은 것이 있기 때문에 작은 것과 큰 것을 참으로 구분하기 어렵다는 점을 말한다. 또 소박하고 참다운 삶으로 돌아가고 인위적인 가치를 버리는 경계에 대한 추구를 표현하기 위해 '숙과 홀이 혼돈의 감각 기관을 뚫는 이야기'를 말하고 있다.

106 『장자』「천하天下」: 以天下爲沈濁, 不可與莊語. (以卮言爲曼衍, 以重言爲眞, 以寓言爲廣.)(안동림, 795)

남해의 임금이 숙儵이고 북해의 임금이 홀忽이고 중앙의 임금이 혼돈渾沌이다. 숙과 홀이 때마침 혼돈의 영지에서 만났는데, 혼돈이 그들을 더할 나위 없이 최고로 대접하였다. 대접을 받은 숙과 홀은 혼돈의 은혜에 어떻게 보답할지 꾀를 모았다. "다른 사람들은 누구나 몸에 눈·귀·코·입의 일곱 구멍이 나 있다. 그것으로 보고 듣고 먹고 숨 쉬는데 이 혼돈에게만 그게 없다. 어디 한번 시험 삼아 몸에 구멍을 뚫어주자." 그들은 하루에 하나씩 혼돈의 몸에 구멍을 뚫었는데, 7일이 지나자 혼돈은 그만 죽고 말았다.(안동림, 235~236)

남해지제위숙　북해지제위홀　중앙지제위혼돈　숙여홀시상여우어혼돈지지
南海之帝爲儵, 北海之帝爲忽, 中央之帝爲渾沌. 儵與忽時相與遇於混沌之地,
혼돈대지심선　숙여홀모보혼돈지덕　왈　인개유칠규　이시　청　식　식　차독무유
渾沌待之甚善. 儵與忽謀報渾沌之德, 曰: "人皆有七竅, 以視, 聽, 食, 息, 此獨無有,
상시착지　일착일규　칠일이혼돈사
嘗試鑿之". 日鑿一竅, 七日而渾沌死.(『장자』「응제왕應帝王」)

원래 혼돈의 호의에 보답하기 위해 그가 보고 들어서 지각하고 기억할 수 있도록 하려고 했지만 결과적으로 의도와 달리 혼돈을 해치게 되었다. 인류가 자연에 손을 댄다면 결과적으로 비극을 초래할 수밖에 없다는 이야기이다. 예컨대 이러한 종류의 우언寓言은『장자』에서 이루 다 헤아릴 수 없다. 포정이 소를 해체하는 '포정해우庖丁解牛'는 양생의 도를 비유하고 있고(「양생주養生主」), 낡은 우물 안의 개구리를 가리키는 '감정지와埳井之蛙'는 견문이 짧은 사람을 견주고 있고(「추수秋水」; 안동림, 437), 꼽추가 매미를 쓸어 담듯이 잡는다는 '구루자승조痀僂者承蜩'는 정신을 한데 모아[凝神] 도를 깨친다는 이치를 밝히고 있고(「달생達生」), 장석匠石이 도끼를 휘두른다는 '장석운근匠石運斤'[107]은 자신을 알아주는 사람을 찾기 어렵다는 애틋한 감정을 나타낸다.(「서무귀徐無鬼」) 우언을 읽다보면 참으로 흥미진진하고 계속해서 의미를 되새겨보게 한다.

107 | 영郢 지역의 사람이 자신의 코끝에 백토를 파리의 날개만큼 얇게 바르고 장석으로 하여금 이 백토를 깎아내게 했다. 장석이 도끼를 휘두르며 바람소리를 냈지만 영 지역의 사람은 꿈쩍도 하지 않았고 장석은 코끝 하나 건드리지 않고 원하는 대로 했다. 송나라 원군元君은 이 이야기를 듣고 장석에게 솜씨를 보여달라고 하자 장석은 영 지역의 사람이 죽어서 재연할 수 없다고 대답했다.(안동림, 603)

이러한 우언은 우리를 기이하고 다채로운 비현실적인 세계로 데려간다. 여기서 매미와 비둘기가 한 입으로 대붕이 하늘 높이 날아가는 것을 비웃을 수 있고(「소요유」), 동해의 자라가 '넓은 바다의 즐거움'을 마음껏 터놓고 이야기할 수 있다.(「추수」) 수천 마리의 소를 덮어 가릴 수 있는 커다란 상수리나무가 유명한 목수인 장석匠石으로부터 '쓸모없는 나무'인 산목散木이라는 소리를 듣고 자극을 받아 화가 나서 꿈을 빌어서 장석을 "거의 다 죽어가는 쓸모없는 인간이 어찌 쓸모없는 나무를 알겠는가?"[108]라고 나무란다.(「인간세」) 수레바퀴 자국의 고인 물에 누군가 자신을 구해주기를 바라던 붕어는, 장주가 "촉강蜀江의 물을 끌어들여 너를 구해주겠다."고 하자 발끈 성을 내고 얼굴색을 바꾸며 그 방법은 "차라리 건어물 가게에서 나를 찾는 것보다 못할 것이오!"라고 말했다.(「외물」)[109] '망량문경罔兩問景', 즉 그림자의 그림자가 그림자에게 물었다. "조금 앞에 당신은 걷더니 지금은 멎고, 조금 앞에 앉아 있더니 지금은 서 있소. 어째서 일정한 지조가 없는 거요?"(「제물론」)[110] "피부가 얼음이나 눈처럼 희고 자세가 처녀같이 부드러운" 막고야藐姑射산의 신인神人은 예상치 못하게 "오곡을 먹지 않고 바람을 들이키고 이슬을 마시며 구름을 타고 용을 몰아 세상의 바깥에 노닌다. 정신이 한데 모이면 모든 것이 병들지 않고 곡식도 잘 익는다."(「소요유」)[111]

어떠한 사물이라도 『장자』 안에서 모두 평범하지 않게 다양하게 변하여 때로 사람을 깜짝 놀라게 하고 때로 눈이 휘둥그레지게 만든다. 예컨대 낚시는 원래 평범하기 그지없는 일이지만 「외물」의 임任나라 공자公子의 낚시는 사람을 깜짝 놀라게 한다.

108 「인간세」: 而幾死之散人, 又惡知散木.(안동림, 136)

109 「외물」: 周曰: 激西江之水而迎子, 可乎? 鮒魚忿然作色曰: 曾不如早索我於枯魚之肆.(안동림, 655~656)

110 「제물론」: 曩子行, 今子止. 曩子坐, 今子起. 何其無特操與?(안동림, 85)

111 「소요유」: 藐姑射之山有神人居焉, 肌膚若氷雪, 淖約若處子. 不食五穀, 吸風飮露, 乘雲氣, 禦飛龍, 而遊乎四海之外. 其神凝, 使物不疵癘, 而年穀熟.(안동림, 37)

임나라의 공자가 커다란 낚싯바늘과 굵은 검은 줄을 준비해서 오십 마리의 소를 미끼로 삼아 회계산에 앉아 낚싯대를 동해에 던져놓고 매일 낚시를 나갔지만 일 년이 지나도 물고기 한 마리를 낚지 못했다. 어느 날 갑자기 대어가 미끼를 물고서 커다란 낚싯바늘을 끌고 물속으로 가라앉았다가 솟구쳐 올라 등지느러미를 펼치니 흰 파도가 산더미처럼 일고 바닷물은 출렁이며 소리는 귀신의 울음과 같아 천리의 사람들이 두려움에 떨었다.(안동림, 657)

임 공 자 위 대 구 거 치　오 십 개 이 위 이　준 호 회 계　투 간 동 해　단 단 이 조　기 년 부 득 어　이
任公子爲大鉤巨緇, 五十犗以爲餌, 蹲乎會稽, 投竿東海, 旦旦而釣, 期年不得魚. 已
이 대 어 식 지　견 거 구　함 몰 이 하 무　양 이 분 기　백 파 약 산　해 수 진 탕　성 모 귀 신　탄 혁 천
而大魚食之, 牽巨鉤, 陷沒而下騖, 揚而奮鬐, 白波若山, 海水震蕩, 聲侔鬼神, 憚赫千
리
裏.(『장자』「외물外物」)

다른 실례로 전쟁을 살펴볼 수 있다. 당시 사람들에게 전쟁은 너무나 익숙한 일이었다. 「즉양則陽」에서는 전쟁을 달팽이의 뿔 위에서 벌어진 일로 묘사하고 있다.

달팽이의 왼쪽 뿔에 나라가 있는데 '촉씨'라고 부르고 오른쪽 뿔에 나라가 있는데 '만씨'라고 합니다. 때마침 두 나라가 서로 땅을 빼앗으려고 싸우니 죽어서 쓰러진 시신이 몇만이나 되었고 패배한 군사를 쫓느라 15일이 지난 뒤에야 돌아왔습니다.(안동림, 633)

유 국 우 와 지 우 각 자　왈 촉 씨　유 국 우 와 지 우 각 자　왈 만 씨　시 상 여 쟁 지 이 전　복 시 수 만
有國于蝸之右角者, 曰觸氏. 有國于蝸之右角者, 曰蠻氏. 時相與爭地而戰, 伏屍數萬,
축 배 순 유 오 일 이 후 반
逐北旬有五日而後反.(『장자』「즉양則陽」)

이처럼 『장자』는 바로 사람의 귀와 눈을 번뜩 뜨게 하는 더할 나위 없는 기이함과 변화무쌍한 글로 제자백가의 산문 중 독자적인 하나의 흐름을 형성시켰으며 완전히 다른 신세계를 개척했다.

『순자』: 물샐 틈없고 엄밀한 규범

순자(BC 298?~238?)[112]는 문제를 여러 각도로 해부하고 설명하는 데에 뛰어났다.[113] 예컨대「해폐解蔽」는 전국 시대 제자백가의 '폐蔽', 즉 단편성에 대해 집중적으로 논의했다. 그는 우선 '폐'가 어떻게 생성되었는가를 논의했다. "제후들이 다른 정치를 하고 제자백가들이 다른 주장을 펼쳤기 때문이다."[114] 다음으로 각종 '폐'의 종류를 제시하면서 군주의 폐, 관료의 폐, 제자백가의 폐를 구체적으로 구분했다. 한 가지의 '폐'마다 다시 '한쪽에 갇힌 화'와 '한쪽에 막히지 않은 복'이라는 부정과 긍정의 두 측면에서 논의를 전개하고 있다. 마지막으로 저울에 추를 제대로 다는 '중현형中懸衡'으로 단편성을 벗어나는 '해폐解蔽'의 각종 원칙, 도리 그리고 방법을 중점적으로 논의했다.

이처럼 논제가 집중적이고 명석하며 문장의 구상이 주도면밀하고 세밀한 것과 일치되듯이 순자의 문장은 구조가 엄밀하고 어구가 가지런하며 대구법을 많이 사용하고 있어서 형식상 엄격하고 규범적인 느낌을 준다.「권학」에서는 곳곳에서 비유를 사용하고 편 전체에 다양한 형상화가 나타난다. 그러나 이것은 이미 정제되고 획일적인 형식의 틀 안에 배치되어 있어서 결과적으로 사람들에게 단정하고 대우와 대구를 이룬다는 인상을 깊이 심어준다.

> 그러므로 높은 산에 오르지 않으면 하늘이 얼마나 높은가를 알지 못하고, 깊은 계
> 곡에 가보지 않으면 땅이 얼마나 두터운가를 알지 못한다.(김학주, 30)
>
> 고부등고산　　부지천지고야　불림심계　부지지지후야
> 故不登高山, 不知天之高也. 不臨深谿, 不知地之厚也.(『순자』「권학勸學」)

112 순자荀子는 중국 전국 시대 사상가이자 유학자로, 성은 순荀, 이름은 황況, 자는 경卿이다. 순경荀卿이 아니라 손경孫卿으로 쓰이기도 했는데, 이는 순荀과 손孫의 옛 소리가 서로 통했기 때문이다. 맹자의 성선설을 비판하여 성악설을 주장했으며, 예禮를 강조하는 유학 사상을 발달시켰다.

113 『순자』는 순자 사상을 주요한 내용으로 담고 있는 선진 제자백가의 산문 저작이다. 현존 판본은 32편으로 되어 있고 대부분 순자가 스스로 저술했다. 책은 전국 말기에 완성되었다.

114 『순자』「해폐解蔽」: 諸侯異政, 百家異說.(김학주, 598)

흙을 쌓아 산을 이루면 거기에서 바람과 비가 일어난다. 물을 모아 연못을 만들면 거기에서 이무기와 용이 생겨난다. …… 그러므로 반걸음씩 계속 가지 않으면 천리에 이를 수 없다. 따로 흐르는 작은 지류가 한 곳으로 모이지 않으면 드넓은 강과 바다가 될 수 없다. 훌륭한 천리마라도 한번 뛰어 10보를 내딛을 수 없고 둔한 노마라도 열흘을 달리면 목적지에 이르니 성공은 포기하지 않는 데 있다. 낫질하다 그만두면 물렁한 썩은 나무도 자르지 못하고 낫질하기를 그만두지 않으면 단단한 쇠와 돌에도 새길 수 있다.(김학주, 36)

적토성산 풍우흥언 적수성연 교룡생언 고 부적규보 무 이지천리 부적소류
積土成山, 風雨興焉. 積水成淵, 蛟龍生焉 ……. 故不積跬步, 無以至千裏. 不積小流,
무이성강해 기기일약 불능십보 노마십가 공재불사 계이사지 후목부절 계이불
無以成江海. 騏驥一躍, 不能十步. 駑馬十駕, 功在不舍. 鍥而舍之, 朽木不折. 鍥而不
사 금석가루
舍, 金石可鏤.(『순자』「권학」)

『한비자』: 날카로운 의논과 웅건한 필치

사유의 전면성과 치밀함 그리고 엄밀함과 세밀함으로 볼 때 한비는 순자보다 한 수 위에 있다. 예컨대 한비는 관료(신하)가 지도자(군주)에게 부정을 저지르는 여덟 가지의 방법(「팔간八姦」)을 논의했다. 아울러 지도자가 실패를 하게 되는 열 가지 과실(「십과十過」)을 논의했다. 나라가 망하는 징후를 논의하면서 마흔여섯 가지의 '망할 수 있는' 항목(「망징亡徵」)을 나열할 수 있었다.[115] 「세난說難」에서는 지도자(군주)에게 설득(간언)하는 기술을 논의하고 있는데 우선 "설득의 어려움은 설득하려는 대상의 마음을 알아차려서 제대로 대응을 할 수 있느냐?"에 있다고 논의하고 구체적으로 세 가지 심리(욕망)와 네 가지 결과를 열거하고 있다.[116]

115 『한비자』는 한비韓非의 사상을 주요 내용으로 담고 있는 이론 성격의 산문 저작으로 55편이 현존하고 있으며 대부분이 한비의 저작이다. 책을 편찬하고 교정한 인물은 전한의 유향劉向이다.

다음으로 말하는 사람이 신변의 위험을 초래할 수 있는 각종 상황을 말하면서 일곱 가지로 "이와 같으면 신변이 위태롭게 된다[如此者身危]."는 상황을 열거했다. 세 번째로 상대가 오해할 수 있는 측면을 논의하면서 이렇다면 "~라고 여길 수 있다[則以爲]."는 여덟 가지를 제시하고 있다.[117] 네 번째로 반드시 상대의 다양한 심리를 깊이 따져봐야 한다면서 열한 가지가 넘는 사항을 논의하고 있다. 필자가 이렇게 세심하게 숙고해낸 공로를 살펴보면 그야말로 감탄해 마지않을 정도이다.

『한비자』 문장의 더 큰 특징은 문제를 논리적으로 분석하는 데 강하여, 늘 논증이 한 방울의 물도 새나가지 못할 정도로 엄밀하다. 한비는 문장에서 서로 논변을 주고받는 찬성 측과 반대 측을 즐겨 설정하여, 주장을 내세우면 반론을 펼치고 다시 반론에 대한 반론을 펼치고 있다. 「난일難一」에서는 고대의 이상적인 성왕으로 요·순을 찬양하는 유가에게 의문을 제시하면서, 먼저 공격의 표적을 정했다. 즉 공자가 순임금을 찬양하며 역산歷山을 경작하고 황하(황허)의 강변에서 물고기를 잡고 동이東夷 지역에서 그릇을 구워서 다투고 속이는 사람들로 하여금 스스로 '잘못(병리 현상)을 바로잡게 했다.' 순임금이 "직접 밭을 갈고 고생을 사서하니 인민도 그를 따라하게 되었다." 이것이 바로 '성인의 덕화'를 보여주는 실례이다.[118]

다음으로 '혹자가 유자에게 질문을 하는 형식[或問儒者]'으로 가설적으로 논변을 단계별로 깊이 진행시켰다. 순이 성왕이라면 앞의 요임금은 문제의 인물이

116 『한비자』 「세난說難」: 凡說之難, 在知所說之心, 可以吾說當之.(이운구, 188) | 한비는 사람이 이익·절개·명예의 세 가지 욕망을 추구하는데, 이익을 앞세우는 사람에게 명예와 절개로 설득하면 실패한다고 보았다. 이처럼 한비는 사람의 심리를 세세하게 분석하고 인간의 실상을 밝히고 있다.

117 | 두 번째의 경우 한비는 비밀의 유지를 강조한다. 만약 비밀이 새어나가면 신변의 위험을 초래하게 된다. 夫事以密成, 語以泄敗. 未必其身泄之也, 而語及所匿之事, 如此者身危.(「세난」. 이운구, 189) 세 번째의 경우 누군가 군주와 함께 대신을 논의하면 둘 사이를 갈라놓으려 한다고 생각하게 된다. 故與之論大人, 則以爲間已矣.(「세난」. 이운구, 191)

118 「난일難一」: 而舜往爲之者, 所以救敗也. 乃躬籍處苦, 而民從之. 故曰: 聖人之德化乎!(이운구, 714)

된다. 그래서 "혹자가 유자에게 물었다. '그때 요堯는 어디에 있었는가?' 그 사람(유자)이 대답했다. '요는 그때 천자였다.' 혹자가 물었다. '그렇다면 공자가 요를 성인이라고 부른 것은 무엇 때문인가?'" 한비는 우선 유자가 순의 '구패救敗'와 '덕화德化'를 찬양하고 또 요가 "성인으로 윗자리(군주)에서 명백하게 살펴서 세상에 부정과 비리를 저지르는 사람을 없애기 위한 것이다."라고 찬미할 것이다.[119] 이러한 상황은 방패와 창을 파는 상인이 제각각 방패가 단단해서 절대로 뚫릴 일이 없다고 자랑하는 동시에 창이 날카로워 뚫지 못할 것이 없다고 자랑하는 것처럼 자기모순이 되므로 제대로 변명했다고 할 수 없다. 이것이 반론의 첫 번째 단계이다.

한비는 한 걸음 더 나아가 설사 단지 요를 내버려두고 순만을 찬양한다 할지라도 여전히 문제가 남는다. "순이 병리 현상을 시정했다고 하더라도 1년 걸려 한 가지를 시정하고 3년 걸려 3가지 잘못을 시정했을 뿐이다. 순에게도 한계가 있고 수명도 한계가 있으므로 세상의 병리 현상은 그칠 날이 없다. 한계가 있는 것으로 끝이 없는 것을 고치려 하니 시정되는 것은 적을 것이다."[120] 이것이 두 번째 단계이다.

그는 여기서 한 단계 더 나아가 실제로 어떤 일을 필히 몸소 하더라도 요·순조차도 하기 어려운 일이 있지만, 권세를 믿고 법령을 실시하여 세상의 비리와 부정을 바로잡으려고 하면 오히려 보통 사람들도 모두 쉽게 해낼 수 있다. 하필이면 "아무나 쉽게 할 수 있는 일을 버리고" "요나 순조차도 하기 어려운 방침을 따르는" 석이도난釋易道難의 필요가 있을까 라고 지적했다. 이렇게 한비는 순과 관련된 자료에 대해 세 단계로 나눈 다음 갈수록 깊어지고 갈수록 몰아붙여서 끝까지 트집을 잡아 호락호락하게 넘어가지 않았다.

119 「난일」: 或問儒者曰: 方此之時, 堯安在? 其人曰: 堯爲天子. 然則, 仲尼之聖堯奈何? 聖人察在上位, 將使天下無姦也.(이운구, 715)

120 「난일」: 舜救敗, 期年已一過, 三年已三過. 舜有盡, 壽有盡, 天下過無已者. 以有盡逐無已, 所止者寡矣.(이운구, 715)

이와 같은 역사, 제자백가의 저작들은 이미 각자의 문채와 풍격을 갖추었다. 이 저작들은 바로 이러한 맥락에서 심미 영역에 들어섰고 동시에 사람들에게 글을 읽는 즐거움도 선사해주었다.

생각해볼 문제

◉

1. 전국 시대의 유명한 서사 산문 저작으로는 어떠한 것들이 있는가? 그들이 각각 지니고 있는 문학적 특징은 무엇인가?
2. 제자백가의 산문 저작은 각각 어떤 풍격을 형성시켰는가?
3. 전국 시대의 산문에는 왜 이색적인 작품들이 줄지어 나타나는 번성한 양상을 맞이하게 되었는가?

새 음악과 우아한 춤 그리고
정교한 조각과 아름다운 그림:
음악과 미술의 세속화와 예술화

전국 시대의 개방적인 문화의 국면에 호응하여 당시 음악 가무, 공예 미술 등 시각과 청각에 의지하는 예술 분야는 예악 기능으로부터 벗어나기를 공통의 특징으로 삼아오면서 오묘한 소리, 아름다운 색을 통해 세속화와 예술화의 변화의 역정을 보이기 시작했다.

아악의 추락과 새 음악의 흥기

춘추 시대 말기에 공자는 "노나라를 떠나 위나라로 가는" 등[121] 당시 여러 제후국들을 두루 돌아다녔다. 공자가 노나라 사구司寇가 되어 국정을 일신하자 "제

121 | 『사기』 「공자세가」에 보면 공자가 계환자季桓子를 비롯한 노나라 위정자에게 실망하여 외국으로 나서는 이야기가 나온다. 그들은 제나라의 여악에 빠져 제사를 지낸 뒤에 공동 운명체에 속한다는 상징 의식으로서 희생 제물을 대부들에게 나눠줘야 하지만 그것마저 지키지 않았다. 당시 악사 기근가 공자를 전송하며 "아무 잘못이 없는데 왜 길을 떠나는가요?"라고 물었다. 공자는 자신의 심정을 노래로 표현했다. "군주가 여인의 말을 믿으면 군자는 떠나가고, 군주가 여인을 너무 가까이하면 신하와 나라가 망한다네. 유유히 자적하며 세월을 보내리라." 정범진 외 옮김, 『사기 세가』 하, 까치, 1994, 430~431쪽 참조.

나라는 노나라를 견제할 목적으로 미인으로 구성된 가무 악단인 여악女樂을 선물로 보냈고" 계환자季桓子 등 노나라의 대소 신료들은 여악을 즐기느라 "삼일 동안 조회를 열지 않았다."[122] 이것은 국정 파탄의 도화선 중 하나가 되었다. 이처럼 '여악'의 치명적인 매력과 공자의 낙담이 엮어 있다는 것을 보여주고 있다. 이것은 하나의 서막에 해당된다. 즉 전국 시대의 전 기간에 걸쳐 음악과 가무는 아악雅樂과 대립되는 속악俗樂의 유행을 특징으로 했다.

'아악'은 일찍이 종법에 따른 등급 사회를 유지하는 특수한 유대로 여겨졌는데 이전에 찾아볼 수 없던 눈부신 역할을 했다. 하지만 춘추전국 시대에 이르러 주례周禮가 느슨해지자 그것과 표리 관계를 이루던 아악의 위력도 점차 약해지는 양상을 보이게 되었다. 일단 어떤 신분과 등급의 상징으로 특별하게 부여된 후광을 잃어버리게 되자, 아악이 잔잔한 평화에 치우쳤던 자체의 형식과 윤리에 치우쳤던 내용 그리고 고정되고 반복되는 공연의 양식 등은 곧바로 취약점을 드러내게 되었다. 이때 원래 민간의 여러 지역에서 마음껏 정감을 드러내던 '속악俗樂'은 거리낄 것 없이 유행하기 시작했고 심지어 고상한 자리까지 올라서서 사람들의 귀와 눈에 일신하게 되었다. 이 때문에 이를 '신악新樂'으로 부른다.

신악이 기세등등하게 되자 아악은 어려운 상황에 놓이게 되었다. 『예기』 「악기」에 의하면 전국 시대 초기 위魏 문후文侯는 자하子夏에게 솔직하게 아악에 대한 촌평을 전했다. "내가 단의端衣에 면류관을 쓰고 고악을 들으면 오직 지루해서 드러눕게 될까 걱정되지만 정나라와 위나라의 음악을 들으면 피곤한 줄 몰랐다. 감히 묻노니 고악이 저런 것은 무엇 때문이고 신악이 이런 것은 무엇 때문인가?" 자하는 공자의 제자로서 고악의 존엄성을 지키려고 애쓰며 고악을 '덕음德音'으로 신악을 '익음溺音'으로 구분했다. 이때 익음은 "미색에 빠져서 덕행을 해치므로 제사에 쓰지 않는다."[123] 사실 자하나 유가만이 아니라 전국 시대 수많

122 「미자微子」 4(481): 齊人歸女樂, 季桓子受之. 三日不朝, 孔子行.(신정근, 719)

123 『예기』 「악기」: 吾端冕而聽古樂, 則唯恐臥. 聽鄭衛之音, 則不知倦. 敢問. 古樂之如彼何也? 新樂之如此何也? …… 淫於色而害於德, 是以祭祀弗用也.(김승룡, 621, 664)

은 학파들은 모두 이론상으로 이러한 '익음'을 반대했다. 하지만 심미는 본질적으로 감각에 의지하는 자유 활동으로 종종 이론(이성)의 지배를 받지 않는다. 이렇게 배척하는 소리가 오가는 와중에 정위지음鄭衛之音으로 대표되는 신악과 속악은 오히려 왕성하게 발전하기 시작했다. 전국 시대 중기에 이르러 제나라 선왕宣王은 공개적으로 "과인은 선왕의 음악을 좋아할 수 없고 다만 세속적인 음악을 좋아할 뿐입니다."라고 밝혔을 때 맹자는 뚜렷하게 반대하지 못하고 그냥 되어가는 대로 맡겨둘 수밖에 없었다. "왕이 음악을 아주 좋아하시니 제나라는 잘될 것입니다. 오늘의 음악이 곧 옛날의 음악입니다."[124]

자하는 위문후의 질문에 회답할 때 신악을 다음처럼 묘사했다. "정나라의 음악은 걸핏하면 끓어넘쳐서 뜻을 지나치게 하고, 송나라의 음악은 여색에 편안하여 뜻을 푹 빠지게 하고, 위나라의 음악은 급하고 빨라서 뜻을 번거롭게 하고, 제나라의 음악은 오만하고 치우쳐서 뜻을 교만하게 한다."[125] 이것은 신악이 혹은 번잡하고 급박한 소리로 인해 혹은 마음을 흔드는 여색으로 인해 사람의 심지에 좋지 않은 영향을 끼쳐서 사람으로 하여금 탐닉하거나 방탕하거나 방종하게 할까 비평한 것이다. 「본생」에서는 "고운 피부와 하얀 이빨의 미인이 나오는 정나라와 위나라의 음악은 제 스스로 즐거운 것을 앞세우니, 본성을 해치는 도끼라고 부를 만하다."[126]라며 신악을 비판했다. 여기서 신악이 대부분 미인, 농염한 소리를 사용하여 사람으로 하여금 향락에 빠지게 하는 특징을 언급하고 있다.

종합하면 신악은 성음의 입장에서 말하면 평화롭고 중용을 강조하는 아악과 달리 자연스럽고 격정적이라 많은 경우 사람에게 강렬한 청각적 자극을 전해준다. 내용의 입장에서 말하면 성정을 그대로 유출하고 표현하므로 어떠한

124 『맹자』「양혜왕」하1: 寡人非能好先王之樂也, 直好世俗之樂耳. …… 王之好樂甚, 則齊其庶幾乎. 今之樂猶古之樂也.(박경환, 51)

125 『예기』「악기」: 鄭音好濫淫志, 宋音燕女溺志, 衛音趨數煩志, 齊音敖辟喬志.(김승룡, 664)

126 『여씨춘추』「본생本生」: 靡曼皓齒, 鄭衛之音, 務以自樂, 命之曰伐性之斧.

이론적인 설교의 의미가 담겨 있지 않다. 공연의 입장에서 말하면 대부분 여성의 용모가 아름답고 의상이 화려한 것을 매우 중요시하여 감상의 유쾌한 효과를 추구했다.

피리를 불고 축을 두드리며 노래를 부르고 춤을 너울너울 추다

신악의 유행에 따라 악무 예술은 마침내 예의 종속물에서 벗어나 충분하게 발전할 수 있는 기회를 가지게 되었으며 그 결과 악기·성악·무용이 상대적으로 독립하여 보편적으로 발달하고 공연 기술이 크게 진전을 보였다. 「제책」 1에서는 제나라의 수도 임치臨淄 백성들이 오락 활동을 즐기는 점을 다루고 있다. "백성들은 하나같이 우竽를 불고 슬瑟을 두드리고 금琴을 켜며 축築을 치고 또 닭싸움과 개 달리기, 윷놀이와 축구를 즐겼다."[127] 여덟 항목 중에 음악이 네 항목을 차지하고 있을 뿐만 아니라 모두 기악 연주를 가리킨다. 그중 우竽를 불고 축築을 치는 것은 전국 시대의 기록에서 처음 보이는 새롭게 생겨난 음악이다.

기악 연주의 예술화라는 발전과 발을 맞춰 무반주 노래, 독창, 합창 등의 성악 예술도 서정성과 감상성으로 가득 찬 심미 활동이 되었다. 가곡은 이미 수많은 유명 곡목을 만들었을 뿐만 아니라 예술 수준의 고하에 따른 구분까지 생겨나게 되었다. 송옥(BC 290?~222?)[128]은 「대초왕문對楚王問」에서 '곡曲이 높으면 화답이 적은[曲高和寡]' 상황을 언급했다. "객이 초나라의 수도 영郢에서 노래를 부를 때 처음에 〈하리下里〉와 〈파인巴人〉의 곡을 부르자 그 지역에서 따라 부른

127 『전국책』 「제책齊策」 1: 其民無不吹竽鼓瑟, 彈琴擊築, 鬪雞走狗, 六博蹋鞠者.(임동석, 1: 267)

128 | 송옥宋玉은 전국 시대 말기 초나라의 궁정 시인이다. 문학사상 중요한 『초사』 『문선』에 기재된 「구변九辨」 「초혼招魂」 등 많은 작품이 있다. 특히 『문선』에 실린 작품들은 미사여구를 구사해 청각 문학의 수작이라 할 수 있다.

사람이 수천 명에 이르고, 이어서 〈양아陽阿〉와
〈해로薤露〉의 곡을 부르자 그 지역에서 따라 부
르는 사람이 수백 명에 이르렀다. 하지만 뒤에 또
〈양춘陽春〉과 〈백설白雪〉의 곡을 부르자 그 지역
에서 따라 부르는 사람이 수십 명에 지나지 않았
다."[129] 이처럼 가창의 수준이 우열로 나뉘어서
천 명 또는 백 명이 노래하는 중에 솜씨가 남달
리 뛰어나 노래를 잘 부른다고 유명해진 '스타'급
가수도 등장하게 되었다.

예컨대 맹자는 민간에서 큰 영향을 준 두 명
의 가수를 다음과 같이 언급했다. "옛날에 왕표
王豹가 기수淇水 지역에 살아서 하서河西 사람들
이 소리를 잘 했고 면구綿駒가 고당高唐에 살아
서 제우齊右 사람들이 노래를 잘 불렀다."[130] 전
문적으로 무용을 하는 예술가도 이 시기에 이미
나타났다. 출토된 전국 시대의 문물 중에 긴 소
매를 휘날리고 가는 허리를 흔들고 긴 치마를 끄
는 무용가의 수많은 형상을 확인할 수 있다.

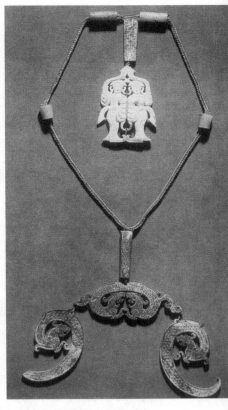

〈그림 4-3〉 **무녀옥패舞女玉珮**__하남
(허난) 낙양(뤄양) 출토.

하남(허난) 낙양(뤄양) 금촌(진춘)金村에서 출토된 금련무녀옥패金鏈舞女玉珮 ^{그림 4-3}
를 보면 옥으로 조각된 한 쌍의 무녀는 가는 허리에 풍만한 엉덩이와 긴 치마에
넓은 소매의 형상을 하고 있다. 이것은 당시 무용의 나긋나긋하고 느긋하고 부
드러운 심미적 이상에 대한 추구를 보여준다.

129 송옥, 「대초왕문對楚王問」: 客有歌於郢中者, 其始曰, 下裏巴人, 國中屬而和者數千人, 其爲陽阿薤
露, 國中屬而和者數百人, 其爲陽春白雪, 國中屬而和者, 不過數十人.

130 『맹자』「고자」하6: 淳于髡曰: 昔者, 王豹處於淇, 而河西善謳, 綿駒處於高唐, 而齊右善歌.(박경환,
303)

섬세하고 세밀한 조각과 정교하고 아름다운 그림

춘추전국 무렵에 음악 가무 중 속악이 아악에 충격을 가한 경우와 같은 양상으로, 당시의 조소·회화·장식 등의 공예 영역에서도 예제 규범으로부터 벗어나 자유롭고 맘껏 표현하는 변화의 추세가 나타난다. 풍모의 관점에서 보면 공예는 서주의 소박하고 평이한 특성에서 철저하게 벗어나 사실의 기록에서 생활 정취의 표현으로 전개해나갔다. 아울러 세밀하게 조각하고 무늬를 아로새기고 호화롭고 사치스러운 특성을 드러내는데, 이것은 당시 공예가 실용의 속박에서 한 걸음 더 벗어나 미술화로 나아가며 감상의 즐거움을 주는 심미 경향을 추구하게 되었다는 것을 보여준다. 구체적으로 어떤 지역이나 어떤 종류 심지어 특정 작품을 살펴보면 공예는 혹 진짜와 같을 정도로 아주 닮거나 혹 괴상한 꼴로 변형되어 풍격을 하나로 통일시키기가 매우 어렵다. 하지만 이러한 통일성의 파괴, 달리 말해서 '제각각 자기의 개성을 드러내기'야말로 전국 시대의 '성격'이라 할 수 있다.

〈그림 4-4〉 **연학방호蓮鶴方壺** _ 하남(허난) 신정(신정) 출토.

하남(허난) 신정(신정)新鄭에서 발견된 춘추 시대 말기의 '연학방호蓮鶴方壺'그림 4-4는 이미 처음으로 변화의 실마리를 드러내고 있다. 병[壺]의 목과 배에는 꼴이 서로 다른 작은 용이 기어 올라가고 있는데 모두가 위를 향해 기어가는 모습을 하고 있어 감상자의 시선을 병의 꼭대기로 주목시킨다. 꼭대

기에는 두 층의 연꽃 꽃잎이 밖을 향해 벌려 있으며 중앙에는 호리호리한 백학 한 마리가 우뚝 서서 주둥이를 약간 벌리고서 두 날개를 펼치고 있는데 마치 하늘 높이 날아가려고 하는 듯하다. 이 병은 정확히 춘추 시대 말기에 출현했는데, 바로 민첩하고 날개를 펼쳐 날아가려 하고 새로운 사물에 대한 갈망으로 인해 상주商周 시대 청동 예기의 정적인 형태, 엄숙한 격조와 경계를 그으며 격정이 넘치는 시대의 도래를 선포하려는 듯하다.

전국 시대에 접어들어 청동기는 예제의 제한과 속박을 벗어버렸고 사람들은 여러 가지 일상이나 진열용 기물의 장식적 미관에 공들이기 시작하였다. 청동기 주조의 용접, 조각, 상감, 금은 도금 등 기술이 난관을 돌파하자 사람들은 청동 공예를 눈부실 정도로 화려하게 장식하기 시작했다. 이러한 흐름과 더불어 공예 조형물은 더욱 자유롭게 능력을 발휘할 수 있는 여지를 가지게 되었다. 형태는 가지각색이고 심지어 어떤 생활의 정취를 표현한 조형물이 대량으로 출현할 수 있게 되었다. 이로써 그들은 조형 세계가 '자유를 맘껏 누리는 시대'를 맞이하게 되었다.

예컨대 하북(허베이)河北 평산(평산)平山 중산국왕릉中山國王陵에서 출토된 십오련잔등十五連盞燈^{그림 4-5}은 차라리 그림 속의 자연 경관이라고 하는 것이 오히려 더 나을 것이다. 등은 한 그루의 커다란 나무 꼴로 조형되었고 열다섯 개의 잔등이 얼기설기 나뭇가지에 매달려 있다. 작은 용이 나무 꼭대기로 기어오르고 있을 뿐만 아니라 작

〈그림 4-5〉십오련잔동등十五連盞銅燈 __하북(허베이) 평산(평산) 출토.

은 새가 나뭇가지의 끝에서 노래하고 있다. 또 여덟 마리의 원숭이 새끼가 나무 위에서 장난치고 있는데 그중 두 마리는 나무 아래에서 웃통을 벗은 남자의 유혹을 참지 못하고 한 팔로 나무를 잡고서 아래를 향해 먹을 것을 달라고 소리 지르고 있다. 등잔 전체로 보면 사람·원숭이·새가 하나의 생동감 넘치는 세계를 구성하고 있으며 생활의 정취로 가득 차 있다.

이러한 특성은 운남(윈난)雲南 강천(장촨)江川에서 출토된 우호동안牛虎銅案^{그림 4-6}도 마찬가지이다. 앞부분에는 근면 성실한 늙은 소가 등에 탁자를 지고 있고, 뒷부분에는 장난기 가득한 호랑이 새끼가 탁자 위로 기어오르고 있다. 또 탁자 아랫부분에는 작은 소 한 마리가 '숨어서' '미적저리며 농땡이를 치고' 있다. 산동(산둥) 곡부(취푸)曲阜에서 출토된 금은 도금으로 된 원숭이 형태의 대구帶鉤(걸대)는 은으로 된 원숭이가 목을 움츠리고서 두 다리를 굽히고 긴 팔을 쭉 뻗고 있는데 모습이 매우 익살맞고 웃긴다. 이로부터 어렵지 않게 다음의 사실을 알아차릴 수 있는데, 전국 시대 섬세하고 정교한 솜씨를 갖춘 장인들이 실용성을 겸비한 바탕 위에 상상력을 하고 싶은 대로 맘껏 발휘해서 대상에게 실용성을 초월하여 정취로 가득 찬 감상 효과를 부여하였다.

이때 청동 세계에는 섬세하게 조각한 인물 조소가 출현하기 시작했다. 이 조소들은 비록 여전히 실용적인 기물 위에 부착되어 있지만 인물 조형은 이미 성숙한 단계에 접어들었다. 하남(허난) 삼문협(싼먼샤)에서 출토된 기좌인칠회동등跪坐人漆繪銅燈^{그림 4-7}은 원래 꿇어앉은 사람이 등잔을 떠받들고 있는 형태로 디자인된 일상에서 사용하는 등잔이다. 그러나 이미 인물이 전체의 중심을 차지하고 있는데 얼굴 형태가 사실적이고 비례가 꼭 들어맞는다. 인물은 한 쪽으로 쪽을 틀어 올려 비녀를 꽂은 채 갓을 쓰고 띠를 두르고 있는데 채색 도안의 두루마기 차림새가 선명하게 눈에 띈다. 두 손으로 등대를 떠받들고 있으며 공손하고 조심성 있는 표정이 역력하다.

절강(저장) 소흥(사오싱)紹興 사자산(스즈산)獅子山에서 출토되었으며 기악을 연주하는 구리 집인 기악동옥伎樂銅屋^{그림 4-8}은 지붕의 네 모서리가 뾰족한 꼭대기

〈그림 4-6〉 **우호동안牛虎銅案** __ 운남(윈난) 장천(장촨) 출토.

〈그림 4-7〉 **기좌인칠회동등跽坐人漆繪銅燈**
__ 삼문협(싼먼샤) 상촌령(상춘링)上村嶺 출토.

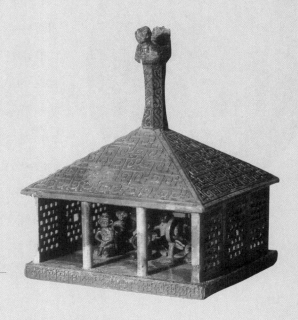

〈그림 4-8〉 **기악동옥伎樂銅屋** __
절강(저장) 소흥(샤오싱) 출토.

로 모이고 꼭대기의 중심에는 기둥이 세워져 있으며 기둥 위에 큰 새가 있어 아마 토템 기둥으로 간주된다. 동으로 만든 집의 정면은 활짝 열려져 있어 마치 공연을 위해 사용하는 무대와 닮아 있다. 실내에는 알몸의 남녀 기악伎樂인 여섯 명이 있는데 앞줄의 왼쪽에 북을 치는 사람이 있고 중앙과 오른쪽에 노래 부르는 사람이 두 명 있다. 뒷줄에는 세 사람이 생笙을 불고 금琴을 타고 있다. 월越나라의 제사 지내는 풍속을 찍은 일막은 바로 이렇게 '녹화되었다.'

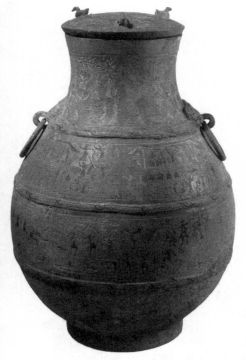

전국 시대 동기銅器의 문양 장식도 이와 마찬가지로 일상 생활을 묘사하는 심미 취향을 보여준다. 일찍이 대세를 이끌던 기夔·용龍·봉鳳·새 그리고 도철·괴수는 이 시기에 이르러 대량으로 새롭게 선보인 상감된 도안이나 세밀하게 조각된 일상 생활의 장면에 의해 대체되었다. 조소나 조형의 '국부 클로즈업'과 달리 동기 문양 장식의 특징은 선각線刻 예술을 충분히 발휘해서 자유롭게 그리거나 묘사할 수 있다는 장점에 있다. 동기에서는 이러한 장점을 발휘하여 사람의 다양한 활동을 모든 방면에 걸쳐 다층적으로 드러냈다.

사천(쓰촨)四川 성도(청두)成都 백화담(바이화탄)百花潭에서 출토된 연락사렵공전문동호宴樂射獵攻戰紋銅壺^{그림 4-9}는 전신이 붉은 동을 뒤섞어 상감한 도안의 무늬와 풍부한 내용이 나타난 일상 생활의 실루엣으로 가득 장식되어 있다. 도상은 모두 일곱 개의 조로 되

〈그림 4-9〉 연락사렵공전문동호宴樂射獵攻戰紋銅壺와 국부 모사본＿ 사천(쓰촨) 성도(청두) 백화담(바이화탄) 출토.

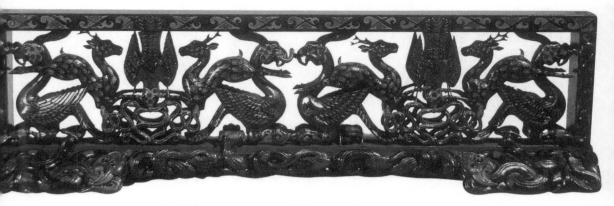

〈그림 4-10〉 목조채회칠좌병木雕彩繪漆座屏 _ 호북(후베이) 강릉(장링) 출토.

어 있는데, 세 줄의 변형된 구름 문양의 장식이 전체를 네 개의 층으로 갈라놓는다. 첫 번째 층은 병의 목에 해당되는데 왼쪽은 비사도比射圖로, 오른쪽은 채상도采桑圖로 되어 있다. 두 번째 층은 병의 어깨에 해당된다. 왼쪽에는 이층의 공연 무대가 있는데 누대 위에서 잔을 들고 연회를 벌이고 있으며 누대 아래에서 악곡을 연주하며 춤추고 노래 부르고 있다. 오른쪽에는 어떤 사람이 야외에서 주살을 쏘고 있고 어떤 사람은 휘장 안팎에서 활을 쏘거나 노역을 하고 있다. 세 번째 층은 병의 복부에 있는데 수륙 작전을 벌이는 정경을 보여준다. 네 번째 층은 병의 바닥에 해당되는데 장식성이 비교적 강한 수렵도로 되어 있다. 당시 사람들의 각 계층, 각종 생활의 전경이 하나의 병에 다 모여 있어 그림을 통해 생활을 재현한 최고의 수준을 보여준다.

이 밖에도 전국 시대의 주목할 만한 것으로 목조木雕와 칠화漆畵가 있다. 호북(후베이) 강릉(장링)江陵 망산(왕산)望山 1호 무덤에서 출토된 목조채회칠좌병木雕彩繪漆座屏그림 4-10은 명백히 생활에서 설치했던 공예품이다. 병풍 전체는 투조透彫의 공법으로 제작되었는데 옻칠을 한 바탕색에 주홍색, 황색, 짙은 녹색, 연두색 등으로 덧칠하여 알록달록한 색채의 동물 세계를 펼쳐내고 있다. 여기에 울부짖는 봉황, 머리를 든 꽃사슴, 구불거리는 긴 뱀도 우리에게 충실하고 아름다운 느낌을 준다.

〈그림 4-11〉 채회차마인물칠렴彩繪車馬人物漆奩_호북(후베이) 형문(징먼) 출토.

증후을묘曾侯乙墓에서 출토된 원앙칠함鴛鴦漆函은 머리를 자유롭게 돌릴 수 있어 그 자체로 하나의 색다르고 정교한 최고급의 예술 작품에 해당된다. 원앙칠함 배 부분의 좌우 양측에 각각 두 폭의 칠화漆畵, 〈당종격경도撞鐘擊磬圖〉와 〈격고무도도擊鼓舞蹈圖〉가 따로따로 그려져 있다. 그 외에도 칠렴漆奩[131]에 칠해진 채색화가 있는데, 이것은 당시 동기 문양 장식의 추세와 닮았고 멀리서 바라본 원경식遠景式으로 다방면의 많은 인물을 등장시켜 생활 광경을 표현하는 특징을 보여주고 있다. 예컨대 호북(후베이) 형문(징먼)荊門에서 출토된 채회차마인물칠렴彩繪車馬人物漆奩[그림4-11]에는 귀족이 혼례를 치르며 오고 가는 전체 장면을 표현하고 있다. 앞에는 〈출행도出行圖〉가 있고 뒤에는 〈영빈도迎賓圖〉가 있으며 나무, 나는 새 그리고 구름으로 뒤섞여 있다.

이 당시에 또 비단 견직물 위에 그림을 그린 백화帛畵 또는 증화繒畵가 출현했는데 호남(후난) 장사(창사)長沙 전국 시대 초묘楚墓에서 출토된 〈용봉인물백화龍鳳人物帛畵〉[그림4-12]와 〈인물어룡백화人物御龍帛畵〉가 그것이다. 두 백화는 모두 장례식에서 죽은 자의 영혼을 인도하는 깃발[旌幡]로 화면의 내용에 특수한 내용을 담고 있다. 전자는 한 부녀자가 두 손을 합장하고 있고 그 앞쪽 위로 각각 한 마리의 용과 봉황이 그려져 있는데 마치 신선의 세계로 이끌어가는 것처럼 보인다. 후자는 화면의 정중앙에 높은 관을 쓰고 칼을 찬 남자가 자리하고 있는데 구불거리며 U자의 배 모양을 한 기다란 용을 몰고 있다. 화면 아래에 한 마리 물고기가 헤엄치고 있는데 이것은 용이 막 수면에서 날아오르기 시작하였음을 보여준다.

131 | 염奩은 고대에 부녀자들이 치장할 때 쓰던 거울 상자이다.

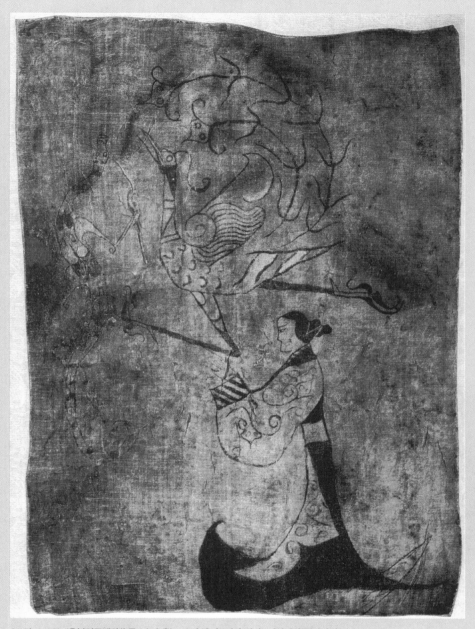

〈그림 4-12〉〈용봉인물백화龍鳳人物帛畵〉_ 호남(후난) 장사(창사) 진가대산(천자다산)陳家大山 출토.

대나무와 비단에 쓰고 쇠와 돌에 새기다

조소 회화의 다채로움에 비추어본다면 춘추전국 시대에 서사書寫 문자도 다양한 모습의 풍모를 드러냈다. 상나라의 갑골문과 주나라의 금문과 달리 이때 문자는 이미 한 종류의 매체로만 이름 붙이기가 어려웠다. 『묵자』에 따르면 "대나무와 비단에 쓰고 쇠와 돌에 새기고 소반과 바리에 쪼았다."[132] 글씨를 쓰는 재료(매체)는 이미 다양하게 되었고 서예 작품도 제각기 자기만의 특성을 드러냈다.

이때에는 서주의 전통을 이어받아 동기銅器의 명문銘文이 여전히 유행했다. 단지 예기禮器의 의미가 옅어짐에 따라, 또 죽간竹簡 백서帛書가 대량의 사실 기록을 맡게 됨에 따라, 당시 동기 명문의 글자 수는 이미 현저하게 감소했고 기세가 넘치는 수백 단어의 찬란한 모습은 다시 볼 수 없게 되었다. 하지만 장식으로서 명문은 오히려 기물 바깥의 눈에 띄는 부위에 많이 새겨졌는데 금실로 상감시키고 은을 박아 넣어 미를 바라보는 '관미觀美' 효과에 주목하기 시작했다. 예컨대 춘추 시대 중후기의 난서관欒書罐은 전신이 아무런 문양 없이 소박한데 단지 목과 어깨에서 배의 윗부분까지 모두 5행 40자의 명문이 있다.그림 4-13 그 내용은 결코 특별하지 않고 모두 금색으로 박혀져 있어 눈부시

〈그림 4-13〉 난서관전세품欒書罐傳世品.

132 『묵자』 「비명非命」 하: 書之竹帛, 鏤之金石, 琢之盤盂.(박재범, 243)

282

게 빛날 정도로 뚜렷하게 보인다. 이러한 기법에서 보이듯 명문은 이미 도안 문양의 장식을 대신하게 되었다. '흰한 대낮에' 서체의 아름다운 모습이 한눈에 확 들어올 것인가의 문제는 물론 기물의 제작자와 글씨를 써서 새기는 사람이 전력을 다하여 추구해야 할 과제가 되었다.

〈그림 4-14〉 두호부杜虎符 _ 섬서(산시) 서안(시안) 출토.

이때부터 금실로 글자를 상감해서 아름다움을 나타내는 명문은 거의 풍조가 되었으며 오늘날 전해지는 글자가 새겨진 유명한 동제 문물, 예컨대 오왕부차모吳王夫差矛, 월왕구천검越王勾踐劍, 두호부杜虎符,〈그림 4-14〉 악군계절鄂君啓節,〈그림 4-15〉 증후을묘편종曾侯乙墓編鐘 등은 문자가 모두 금색으로 상감되어 있다. 이들은 각각 오나라·월나라·진秦나라·초나라 등 서로 다른 열국에서 제작되었기 때문에 서체와 글 쓰는 풍격에서 수많은 차이를 보이고 있다. 예컨대 진나라에서 만든 두호부은 명문이 이미 소전에 가깝고 자형이 네모반듯하고 평평하며 똑바르다. 초나라에서 만든 악군계절은 명문이 원만하고 화려하며 길쭉하고 힘차다. 이들의 공통점은 모두 외관 형식의 아름다움을 애써 추구하여 필획이 적절하고 조화로우며 조금도 소홀하지 않게 새겨져 있을 뿐만 아니라 배치도 매우 질서정연하다. 이러한 문자 자

〈그림 4-15〉 악군계절鄂君啓節 _ 안휘(안후이) 수현(서우셴)壽縣 출토.

체의 예술화, 장식화는 서사
書寫 문자에서 서예 예술로 발
전하는 과정 중 중요한 고리가
된다.

지금까지 남아 있는 각석
刻石 문자 중 가장 유명한 것
은 진秦나라 사람들의 손에서
나온 석고문石鼓文^{그림 4-16}이다.
석고문은 북 형태의 돌비석[碣
石] 위에 새겨져 있는 연유로
가지게 된 이름이다. 석고는
모두 열 작품이 있고 당나라
때에 출토되었다. 석고마다 사
언시가 한 수씩 새겨져 있는
데, 내용은 진나라 군주의 사
냥과 제사 활동을 노래하고 있

〈그림 4-16〉 석고문石鼓文 탁본 부분.

다. 제작 연대와 관련해서 일찍이 여러 의견이 분분했지만 현재 모두 춘추전국
시대의 작품이 아닌 것으로 공인되었다. 석고문의 서체는 주문籀文에 가까우며
대전大篆으로도 불린다. 필획과 구조는 주나라 금문과 비교해볼 때 이미 많이
간략해졌고 상형이 줄어들었으며 서사의 방향도 대체로 규격화되었다. 자형은
전체적으로 둥근 가운데 모난 구석이 있어서 그냥 보기에도 원만하고 세련되며
장중하고 단아하며 법도가 근엄하지만 기계적으로 보이지 않아 금문에서 소전
으로 넘어가는 과도기의 흔적을 선명하게 가지고 있다.

이때 한결 더 전형적인 서사 작품은 분명히 간백簡帛이다. 종이가 발명되기
이전에 고대 사회의 일상에서 사용하던 서사 재료(매체)는 대부분 증백繒帛(견직
물)과 간독簡牘(죽간)이었다. 백帛은 흰색의 견직물로 그 위에 쓴 문자 기록이 바

〈그림 4-17〉 초백서楚帛書 모본摹本.

로 백서帛書이다. 『국어』「월어越語」에는 "월나라 왕이 간책과 백서를 썼다."[133]
라는 말이 나오는데 춘추 시대에 이미 백서가 출현했다는 것을 알 수 있다. 오
늘날 보이는 가장 이른 연대의 백서는 전국 시대의 작품, 즉 호남(후난) 장사(창사)
자탄고(쯔탄쿠)子彈庫에서 출토된 〈초백서楚帛書〉[그림 4-17]이다. 위에는 묵서墨書가
900여 자 있고 서체는 초나라 고문으로 천상天象, 재이災異와 사시四時, 주야晝
夜의 신화를 기록하고 있다. 글씨의 네 주위에는 12신상神像이 채색되어 있는데
이들은 각각 12개월을 대표하고 있다. 이것은 마땅히 음양오행가가 말하는 술
수術數의 특성을 갖춘 특수한 작품이라고 해야 한다.

133 『국어』「월어越語」: 越王以册書帛.

〈그림 4-18〉 곽점초간郭店楚簡 _ 호북
(후베이) 형문(징먼) 출토.

백서와 비교해볼 때 간독簡牘 문자가 더 보편적이었다. 간簡은 대나무 조각 또는 나무 조각이고, 독牘은 나무 판이다. 주공周公은 일찍이 "오직 은나라의 선인이 간책簡冊과 전典(전적)을 가지고 있었다."[134]라고 했는데, 은상 시대에 이미 간서簡書가 있었다는 것을 알 수 있다. 서주와 춘추 시대에 '왕성하게' 문文을 숭상하여 방대한 『상서』로 편집되었고, 공자가 『역경』을 읽으면서 "책을 묶은 가죽 끈이 세 번이나 끊어졌다."[135]라고 했는데, 당시 간책에 쓰인 대량의 문헌과 전적이 존재했을 것이다. 현재 가장 이른 간책은 전국 시대에 만들어졌는데 수량은 백서를 훨씬 뛰어넘어 전국 시대의 서예를 연구하기 위해 고찰해야 할 중요한 한 부분이 되었다.

예컨대 1993년 호북(후베이) 형문(징먼) 곽점(궈잔)郭店 1호 초묘楚墓에서 출토된 〈곽점초간郭店楚簡〉[그림4-18]의 제작 연대는 전국 시대의 중기 무렵에 해당된다. 이것은 일반적인 공문이나 문서와 달리 모두 전문가의 심혈을 기울여 필사했고 사용된 모든 문자는 초楚 계통이다. 서체는 원만하고 거침이 없으며 필세가 시원시원하며 운필이 자유로울 뿐만 아니라 형태가 미끈하고 기질이 대범하다. 또한 부드러운 털로 쓰는 서사書寫 특유의 원활한 필선, 조화로운 골육骨肉의 장점을 충분히 드러내고 있어 당시 서예의 최고 작품이라고 할 만하다.

연구자들은 춘추전국 시대의 서예와 관련해서 이때 한자 형체의 발전사에

134 『상서』「다사多士」: 惟殷先人, 有冊有典.

135 『사기』「공자세가孔子世家」: 韋編三絕.(정범진 외, 448) | 위편삼절은 공자의 왕성한 독서력을 나타내는 말로 즐겨 인용된다. 가죽 끈이 대나무를 묶었기 때문에 책을 넘기면 마찰에 의해 끈이 끊어질 가능성이 많았다. 공자가 책을 많이 있었다고 하더라도 그 사실을 신화처럼 강조할 필요는 없다.

있어 이전까지 찾아볼 수 없는 혼란스럽고 하나로 획정할 수 없는 단계로 여겼다. 이 시대의 공통점이나 특징이라고 한다면 획일화시킬 수 없는 점이 바로 전국 시대의 기풍이라고 할 수 있다.

생각해볼 문제

1. 전국 시대에 들어서서 악무 영역에서 어떤 변화가 생겨났는가? 이로부터 심미 문화가 어떻게 발전했는가?
2. 전국 시대의 조소와 회화는 어떤 새로운 심미 취향을 드러냈는가?
3. 구체적인 작품을 연결해서 전국 시대 서예의 "대나무와 비단에 쓰고 쇠와 돌에 새긴다[書之竹帛, 鏤之金石]."는 말의 특징에 대하여 이야기해보자.

제 4 절

봉황을 몰고 용을 타다:
기이하고 변화무쌍한 초사楚辭 예술

전국 시대의 심미 문화가 특별한 광채를 잇달아 뿜어내자 시가 영역에서도 기적이 출현했다. 바로 『초사』[136]가 우뚝 모습을 드러냈다. 『초사』는 바로 "초나라의 말을 쓰고 초나라의 곡조로 창작하고 초나라의 지리를 기록하고 초나라의 사물을 명명했다."[137] '초사'는 위와 같은 연유로 얻은 이름이다. 『초사』는 풍격에서 『시경』과 뚜렷하게 다르다. 둘의 차이점은 단지 시구의 길이가 한결같지 않고 들쭉날쭉하다는 점, 어기사 '혜兮' 자가 대량으로 쓰이는 점, 초나라 지역의 방언과 명물이 대량으로 사용되는 점에만 있을 뿐만 아니라 하늘로 올랐다 땅속으로 꺼지고 고금의 시간을 뛰어넘는 것처럼 어떤 굴레도 쓰지 않은

136 | 『초사楚辭』는 전국 시대의 굴원屈原·송옥宋玉 등에 의하여 시작된 초楚의 운문韻文, 또는 운문韻文을 편집한 책이름이다. 북방문학인 『시경』의 뒤를 이어 나온 『초사』는 남방문학의 대표이다. 『시경』은 그 구절이 짧고 반복, 영탄이 많은 데 비해 『초사』는 대부분 어구가 길며, 신화·전설이 많이 들어 있고, 풍부한 상상을 볼 수 있다. 굴원의 작품은 서정적이나 송옥의 것은 서사적인 특성을 가진다. 후세의 부부는 『초사』에서 발전한 것이므로 사부辭賦라고도 일컫는다. 굴원이 지은 사부와 그의 문하생 및 후인의 글을 모은 책으로 모두 16권이며 한나라 유향劉向이 편집하였다. 유향이 초나라 회왕懷王의 충신 굴원의 「이소」와 25편의 부부 및 후인의 작품에다가 자작 1편을 덧붙여 『초사』를 편집했으며, 후한의 왕일王逸은 본서의 사장辭章을 고정考定·주석하여 『초사장구楚辭章句』 16권을 지었다.

137 | 황백사黃伯思(1079~1118), 「교정초사서校定楚辭序」: 書楚語, 作楚聲, 記楚地, 名楚物.

상상력, 신화 무술처럼 기이하고 화려한 색채 그리고 시인 개개인마다 분명하게 드러내는 정신적 긴장감에 더 확연하게 드러난다. 그들은 중국 심미 문화의 화원에 핀 진기하고 아름다운 꽃이며 꽃의 피어남은 또한 전국 시대의 개성을 펼치는 큰 성과이다.

굴원과『초사』

중국 장강과 한수漢水 유역에 터를 잡은 초나라 사람들은 현지에 있던 묘족苗族·만족蠻族과 잘 융화하여 북쪽 문화와 다른 지역적 특징을 갖추게 되었다. 중원에서 일찌감치 사관史官 문화를 형성했을 때 형초荊楚의 땅은 여전히 무격巫覡 문화의 풍속과 습관을 비교적 많이 간직하고 있어서 "무당과 귀신을 믿고 아무 신에게 제사를 지내는 음사淫祀를 중시했다."[138] 이러한 분위기는 초나라 땅에 풍부한 신화와 전설이 널리 전해지게 했고, 사람과 신이 교류하는 가무 종목을 상연하고, 신에게 기도하고 귀신을 쫓고 용을 타고 봉황을 모는 무격의 노래를 부르게 만들었는데, 이것은『초사』가 태어날 수 있는 토양을 비축시켰다. 한편 시인 굴원(BC 340?~278?)[139]의 실의와 추방으로 인해 이처럼 진기하고 아름다운 꽃의 탄생을 앞당기게 되었다.

굴원은 원래 '초나라 왕실과 성이 같고' 또 '견문이 넓고 기억력이 좋으며 나

138 『한서』「지리지地理志」: 信巫鬼, 重淫祀.

139 굴원屈原은 이름이 평平, 호가 원原으로 전국 후기 초楚나라 사람이다. 초나라 왕족과 동성同姓이며 초나라 회왕懷王 시기에 좌도左徒의 직무를 맡았다. 정치에 있어 안으로 실정失政을 개혁할 것을 주장하고 밖으로는 제齊나라와 연합하여 진秦에 대항할 것을 주장하였는데 오래된 귀족 집단의 배척, 모함을 받아 관계가 멀어지고 궁을 떠나 강남江南(현재의 후난 창사 일대)을 떠돌다가 결국 멱라에 몸을 던졌다. 굴원은 초사楚辭의 창립자이자 대표 작가이며 또한 중국 제일의 위대한 시인이기도 하다. 중요한 작품으로는 「이소離騷」「구가九歌」(10편)「구장九章」(9편)「천문天問」「초혼招魂」 등이 있으며 모두 전한 유향이 편집한『초사』안에 수록되었다.

라의 안정과 혼란에 밝으며 외교 사령에 뛰어나서' 정치에서 한바탕 능력을 발휘하려고 했다. 처음에 분명 초나라 회왕懷王[140]의 깊은 신임을 받았다. "대내적으로 임금과 국사를 도모하며 논의하여 정책을 실시하기 위해 호령을 내렸고, 대외적으로 빈객을 맞이하고 제후를 응대했다."[141] 굴원은 뭔가를 해보고 싶어 안달이 났고 새로운 법령의 초안을 잡아 초나라의 폐단을 제거하고 부강한 나라를 만들고자 했다. 이것은 오히려 구귀족들의 신경을 거슬려서 참소를 받아 퇴출되는 일을 초래하게 되었다. 뜻대로 되지 않자 굴원은 실의에 빠져서 자신에게 익숙한 초나라 지역의 노래 체계를 빌어 '분통함을 드러내고 감정을 펼쳐냈다.' 이처럼 초나라 노래의 형식을 기초로 창작되어 새로운 시대의 내용을 담고 있는 시, 그것이 바로 『초사』이다.

『초사』처럼 기이한 풍모(분위기)를 대표하는 작품은 굴원이 무풍巫風이 성행하고 있던 강남江南으로 추방된 뒤에 탄생되었다. "미덥게 했지만 의심을 받고 충성했지만 비방을 받는다."[142] 온 마음을 다해 국가를 위해 일했지만 추방당해 돌아다니게 되었다. 그가 산야로 걸음을 옮기자 두 눈에 황량하고 처량함이 밀려왔고 가슴에 억울함이 가득 찼고 "세상에 누구도 나를 알아주지 않는구나![世莫我知]" 이처럼 맵고 신맛을 두루 겪은 인생의 경험과 강렬하게 토로하고 싶은 욕망은 이미 굴원 시의 절반을 완성하게 만들었다.

높은 지위에서 인적이 드문 원상[143]의 강변으로 쫓겨나니 그는 공교롭게도 무가巫歌와 신악神樂이 울려 퍼지는 예술의 땅과 조우하게 되었다. 그는 이 예술

140 | 진나라의 소왕은 초나라 회왕懷王의 진나라 방문을 요청했다. 굴원은 반대하였으나, 회왕은 막내 아들 자란의 권유에 따라 진나라에 방문하였다가 억류당한 채 병사하였다. 큰아들 경향이 양왕襄 王으로 왕위에 올랐고, 회왕이 막내아들은 영윤令尹으로 임명되었다.

141 | 『사기』 「굴원가생열전屈原賈生列傳」: 楚之同姓. …… 博聞強志, 明於治亂, 嫺於辭令. …… 入則 與王圖議國事, 以出號令. 出則接遇賓客, 應對諸侯.

142 | 「굴원가생열전」: 信而見疑, 忠而被謗, 能無怨乎?

143 | 원상沅湘은 원수沅水와 상수湘水를 합친 것으로 영원히 흐르는 상수를 일컫는다. 굴원은 추방당한 후 원상에서 오랜 기간 동안 유랑하게 된다.

을 모방하여 무음巫音인 「초혼招魂」을 지어 회왕이 진나라에서 객사한 비통함을 표현했다. 신에게 제사를 올리던 악가인 「구가九歌」를 가공하여 실의에 빠진 씁쓸한 마음을 은유했다. '고대로부터 내려오는' 답가踏歌를 죽 이어 수미일관되게 「천문天問」을 지어 풀리지 않는 울분을 털어놓았다. 나아가 굴원은 스스로 뛰어나게 훌륭한 말을 갈고 다듬어 천고에 절창으로 빛나는 「이소」를 지었다. 비록 이러한 시들은 끝내 굴원을 괴로움으로부터 해탈시켜 몸을 멱라[144]강에 던지려는 발걸음을 멈추게 하지는 못했지만 자신의 생명을 바쳐 지은 시편은 오히려 굴원이 멱라에 몸을 던진 순간부터 신속하게 널리 전해져서 굴원의 정신과 영혼으로 하여금 영원한 생명을 얻게 하였다.

「이소離騷」: 시인 영혼의 억눌림과 날아오름

굴원의 작품을 읽으면서 「이소」를 읽지 않을 수가 없다. 「이소」는 굴원의 평생에 걸쳐 피와 땀이 응집되어 있는 동시에 그의 인생이 종합되는 결정체이다. 사람들은 주로 바로 「이소」를 통해 굴원을 이해해왔다. 「이소」는 오히려 전형적인 '신곡神曲'이다. 「이소」의 주인공은 신의 후예로 하늘에서 땅으로 내려왔으며 예사롭지 않은 명명命名을 가지고 있었다.

> 하늘의 신 고양高陽의 후예이자 태조는 백용伯庸입니다. 인년寅年 정월 경인庚寅일에 세상에 태어났습니다. 태조는 내가 태어나자 모습을 살피고 때를 헤아려 나에게 좋은 이름을 지어주셨습니다. 이름을 '정칙正則'이라 짓고 자를 '영균靈均'이라 불렀습니다.(권용호, 23)

144 | 멱라汨羅는 강서(장시)江西에서 발원하여 호남(후난)으로 흘러들어가는 강 이름이다. 굴원은 멱라 강에 돌덩이를 품에 안고 몸을 던져 죽었다. 굴원의 시 「회사부」를 통해 굴원이 투신한 때의 마음을 알 수 있다. 초나라는 이후 나날이 영토를 진나라에 빼앗기다가 수십 년 뒤 결국 진나라에 멸망당했다.

<ruby>帝<rt>제</rt></ruby><ruby>高<rt>고</rt></ruby><ruby>陽<rt>양</rt></ruby><ruby>之<rt>지</rt></ruby><ruby>苗<rt>묘</rt></ruby><ruby>裔<rt>예</rt></ruby><ruby>兮<rt>혜</rt></ruby>, <ruby>朕<rt>짐</rt></ruby><ruby>皇<rt>황</rt></ruby><ruby>考<rt>고</rt></ruby><ruby>曰<rt>왈</rt></ruby><ruby>伯<rt>백</rt></ruby><ruby>庸<rt>용</rt></ruby>, <ruby>攝<rt>섭</rt></ruby><ruby>提<rt>제</rt></ruby><ruby>貞<rt>정</rt></ruby><ruby>於<rt>어</rt></ruby><ruby>孟<rt>맹</rt></ruby><ruby>陬<rt>추</rt></ruby><ruby>兮<rt>혜</rt></ruby>, <ruby>惟<rt>유</rt></ruby><ruby>庚<rt>경</rt></ruby><ruby>寅<rt>인</rt></ruby><ruby>吾<rt>오</rt></ruby><ruby>以<rt>이</rt></ruby><ruby>降<rt>강</rt></ruby>, <ruby>皇<rt>황</rt></ruby><ruby>覽<rt>람</rt></ruby><ruby>揆<rt>규</rt></ruby><ruby>余<rt>여</rt></ruby><ruby>初<rt>초</rt></ruby><ruby>度<rt>도</rt></ruby><ruby>兮<rt>혜</rt></ruby>, <ruby>肇<rt>조</rt></ruby><ruby>錫<rt>석</rt></ruby><ruby>余<rt>여</rt></ruby><ruby>以<rt>이</rt></ruby><ruby>嘉<rt>가</rt></ruby><ruby>名<rt>명</rt></ruby>. <ruby>名<rt>명</rt></ruby><ruby>余<rt>여</rt></ruby><ruby>曰<rt>왈</rt></ruby><ruby>正<rt>정</rt></ruby><ruby>則<rt>칙</rt></ruby><ruby>兮<rt>혜</rt></ruby>, <ruby>字<rt>자</rt></ruby><ruby>余<rt>여</rt></ruby><ruby>曰<rt>왈</rt></ruby><ruby>靈<rt>영</rt></ruby><ruby>均<rt>균</rt></ruby>.(『초사』「이소」)

주인공의 차림새는 세상 사람들과 달랐다. 그는 "강리江離와 외진 곳에 자라는 백지白芷를 몸에 걸치고 가을 난초를 꿰매 노리개를 몸에 찼으며", "연잎을 마름질하여 웃옷을 만들고 연꽃을 이어 치마를 만들었습니다."[145] 이것은「구가九歌」중 "연꽃으로 지은 옷 입고 혜초로 만든 띠를 두른"[146] 소사명少司命, "당귀 옷을 걸치고 덩굴을 두른"[147] 산귀신 등과 어쩌면 서로 그렇게도 닮아 있는지 모른다. 이보다 더 독특한 점은 주인공이 위로 "네 마리 흰 규룡이 끄는 봉황 수레를 타고서" 신선이 사는 곤륜산의 현포縣圃를 날아다니며 하늘의 문을 채우고, 아래로 "잠시 이리저리 떠돌아다니다 자유롭게 거닐고" 복비宓妃가 있는 곳을 찾고 간적簡狄을 만났다. 신무 영분靈氛이 명령을 받아 그를 위해 점을 치고 아주 신통한 무함巫咸은 부름에 응해 한 저녁에 강림했다. 단지 "하늘의 모든 신이 해와 달을 가리고 강림하면 구의九疑산의 산령들을 줄지어 맞이하러 올 뿐이다."[148]

전체를 쭉 훑어보면 하늘로 날아오르고 땅속으로 들어가며 고금의 시간을 뛰어넘을 수 있는 신인神人은 원래 결코 홀가분한 상태가 아니다. 그가 스스로 진술한 내용은 모두 인간 세상에 강림한 뒤에 겪는 고통의 조우, 하늘과 땅을 오르내리며 방법을 찾으면서 맛보는 여러 가지의 좌절 그리고 매번 떠날까 머무를까를 묻는 점복, 한 차례 날아올라 한가로이 유람하지만 결국 실망스런 현실로 떨어지는 것을 피할 수 없었다. 그가 "준마를 타고 맘껏 내달리면 내가 앞에서 길을 인도하겠다."고 호방한 기상을 드높였지만 당파 놀음을 벌이며 틈만 나

145 「이소」: 扈江離與辟芷兮, 紉秋蘭以爲佩. …… 製芰荷以爲衣兮, 集芙蓉以爲裳.(권용호, 23, 31)

146 「구가·소사명」: 荷衣兮蕙帶.(권용호, 82) | 소사명은 아이들의 생명과 운명을 주재하는 신이다.

147 「구가·산귀山鬼」: 被薜荔兮帶女羅.(권용호, 91) | 산귀는 사랑과 혼인을 맡은 신이다.

148 「이소」: 駟玉虯以乘鷖. …… 聊浮遊以逍遙. …… 百神翳其備降兮, 九疑繽其並迎.(권용호, 37, 44, 38)

면 모함하는 위태로운 환경에서 여러 차례에 걸쳐 정치적 공격을 당한다.

영수靈修, 즉 회왕은 원래 굴원과 먼저 한 '약속'을 했지만 "도리어 참소를 믿고 크게 노여워하고" "나중에 뉘우치고 마음을 바꿔 다른 생각을 한다." 굴원은 왕으로부터 버림받아 물러난 뒤에 몸가짐을 곧게 하여 예전처럼 친선을 도모하며 "내가 진심으로 좋아하는 바이니 비록 몇 번을 다시 죽어도 후회하지 않으리." 그는 "사나운 새는 무리 짓지 않으니"[149] 세상과 동화되지 못해 일찍 누이 여수女嬃로부터 애정 어린 설득을 들은 적이 있었다. 그는 "원수沅水와 상수湘水를 건너 남으로 가서 순임금에게 나아가 하고 싶은 말을 털어놓고자 하니" 이로 인해 정신이 번쩍 뜨이고 의지가 더욱 강해졌다. 이에 하늘로 날아올라 황량한 사방을 돌아다니고 둘러보며 뜻이 같아 도道를 함께 할 지음知音(지기)이 찾고자 했지만 천제天帝의 문지기는 그에게 문을 열어주지 않았고 여러 가지 아름답고 좋은 사람은 구하기가 쉽지 않고 오히려 "세상은 더럽고 혼탁하여 현명한 이는 질투를 받고 좋은 사람은 가리고 나쁜 사람은 받들어진다."고 한탄했다.

매번 벽에 부닥치고 난 뒤 그는 영분으로 하여금 점을 치고 무함으로 하여금 신이 강림하도록 하였지만, 어떤 이는 떠나가라고 권하며 "어디 간들 향기로운 풀이 없으리오. 그대는 어찌 옛 집(조국)에만 연연하는가?" 하고, 어떤 이는 머물러 있으라고 권하며 "하늘과 땅을 부지런히 오르내리며 법도를 함께 지킬 사람을 찾아야 한다."고 한다. 그는 다시 한번 더 "여덟 마리의 꿈틀거리는 용을 몰아" 하늘 구석구석을 돌아다녔지만 "막 떠오른 태양이 밝은 빛을 비추니 문득 저 아래 고향을 내려다보았다. 마부도 슬퍼하고 말도 그리워해 머뭇머뭇 쳐다보며 앞으로 가지 않았다."[150] 결국 앞으로 가지 못했다. 이것도 분명 굴원이 처한

149 ㅣ 지조는 새 중에서 여러 새들을 잡아 굴복시키는 새를 이르고, 매와 새매 따위이다.

150 「이소」: 乘騏驥以馳騁兮, 來吾導夫先路. …… 信讒而齌怒. …… 後悔遁而有他. …亦余心之所善兮, 雖九死其猶未悔. …… 鷙鳥之不群兮. …… 濟沅湘以南征兮, 就重華而陳辭. …… 世溷濁而嫉賢兮, 好蔽美而稱惡. …… 何所獨舞芳草兮, 爾何懷乎故宇. …… 勉升降以上下兮, 求矩矱之所同. …… 駕八龍之婉婉. …… 陟陞皇之赫戲兮, 忽臨睨夫舊鄉. 僕夫悲餘馬懷兮, 蜷局顧而不行.(권용호, 23, 25, 29, 34, 44, 46, 48, 54)

상황이고 고백이지 않은가?

확실히 신인의 겉옷과 행적 중에 둘러쌓인 것은 바로 굴원의 영혼이었다. 혹자의 말에 따르면 이러한 신인神人은 곧 굴원의 정신과 영혼의 화신이다. 신인과 영수靈修(회왕)의 만남과 헤어짐, 누이 여수女嬃의 충고를 들음, 대순大舜에게 속마음 토로, 두 번의 날아오름, 세 번의 미인 구하기, 앞날의 점치기 등에도 불구하고 끝내 '제대로 진행되지 못했다.' 하지만 이로 인해 굴원은 만족·실망·독립·결심·추구·실망·고독·방황·절망·미련 등의 감정을 표현했다. 이것은 굴원의 우여곡절이 많고 우울하고 모순된 심리 과정의 형상화가 나타난 것인 동시에 독립적이고 꺾이지 않는 고결한 인격이 뚜렷하게 드러난 것이다. 따라서 「이소」는 시인의 영혼이 억압 중에 비상을 큰소리로 노래하는 것이다.

현실의 억압이 점점 무거워지자 정신의 긴장감은 점점 강해졌다. 「이소」 중에 이러한 영혼의 울음과 눈물이 담겨 있으며 더 나아가 비상할 때의 제멋대로 굴고 방자하고 통쾌한 기상이 있다.

> 나는 희화羲和에게 속도를 늦추게 하여 엄자산崦嵫山으로 가까이 가지 말라 하네. 길은 까마득히 멀어 아득해도 나는 하늘과 땅을 오르내리며 알아주는 이를 찾네. …… 앞에서 망서望舒를 길잡이 시키고 뒤에서 비렴飛廉을 쫓아오게 하네. 난새와 봉황이 앞에서 나를 지키게 하고 천둥신이 내게 차비 덜 됐다 하네. 나는 봉황을 높이 날게 하여 밤낮으로 쉬지 않고 가게 하네. 회오리바람은 한 곳에 모였다 흩어졌다 하고 구름과 무지개를 이끌고 나를 맞이해 오네.(권용호, 37)
>
> 오 령 희 화 미 절 혜　망 엄 자 이 이 총 박　로 만 만 기 수 원 혜　오 장 상 하 이 구 색　전 망 서 사 선
> 吾令羲和弭節兮, 望崦嵫而勿迫. 路曼曼其修遠兮, 吾將上下而求索. …… 前望舒使先
> 구 혜　후 비 렴 사 분 속　란 황 위 여 선 계 혜　뇌 사 고 여 이 미 구　오 령 봉 조 비 등 석　계 지 이 일 야
> 驅兮, 後飛廉使奔屬. 鸞皇爲余先戒兮, 雷師告余以未具. 吾令鳳鳥飛騰兮, 繼之以日夜.
> 표 풍 둔 기 상 리 혜　솔 운 예 이 래 어
> 飄風屯其相離兮, 帥雲霓而來御.(『초사』「이소」)

아침에 은하수 나루터를 떠나 저녁에 나는 해가 지는 서쪽 끝에 이르네. 봉황의 날개는 구름 깃발에 닿고 높이 날아 유유자적하다네. …… 나는 수레 천 대를 불러

294

모아 옥 바퀴 가지런히 함께 달리네.

여덟 마리의 꿈틀거리는 용을 몰아 수레에 꽂은 구름 깃발은 힘차게 나부끼네. 마음을 눌러 걸음을 늦추니 넋은 높이 아득하게 달리네.(권용호, 52, 54)

〈그림 4-19〉 청淸 문응조門應兆 작, 〈이소도離騷圖〉.

조 발 인 어 천 진 혜　석 여 지 호 서 극　봉 황 익 기 승
朝發軔於天津兮，夕餘至乎西極．鳳皇翼其承

전 혜　고 고 상 지 익 익　둔 여 차 기 천 승 혜
旆兮，高翶翔之翼翼．……屯余車其千乘兮，

제 옥 대 이 병 치　가 팔 용 지 완 완 혜　재 운 기 지 위 사
齊玉軑而並馳．駕八龍之婉婉兮，載雲旗之委蛇．

억 지 이 미 절 혜　신 고 치 지 막 막
抑志而弭節兮，神高馳之邈邈．(『초사』「이소」)[151]

　　결국 「이소」는 고원함을 추구하지만 결코 세속과 동화되지 않는 고독한 인물의 비극적인 인생에서부터 출발하고 있다. 하지만 개인의 영혼이 맘껏 날아올라 홀가분하고 숭고한 정신이 세상을 가로질러 질주하는 힘이 있기 때문에 「이소」는 우리에게 기이하게 솟구치는 웅장한 아름다움의 느낌을 더욱 잘 전달해 준다. 그림 4-19

「구가九歌」와 「초혼招魂」: 신비롭고 환상적인 경계의 승화

「구가」는 굴원이 신에게 제사를 지내는 원시 악가를 바탕으로 재창조한 장편의 서정시이다. 후한의 왕일(89~158)[152]은 「구가」에 대해 다음과 같이 말한 적

151 | 원서에 인용된 원문과는 약간의 차이가 있으며 여기서는 육간여(루칸루)陸侃如 等 選注, 『초사선楚辭選』, 北京: 中華書局, 1962, 44쪽의 입장을 따랐다.

이 있다. "옛날 초나라 남영南郢 읍은 원수沅水와 상수湘水 사이에 있었는데, 풍속에 따르면 귀신을 믿고, 제사 지내기를 좋아했다. 제사를 지낼 때 반드시 노래를 부르고 춤을 춰서 여러 신을 기쁘게 했다. 굴원이 조정에서 쫓겨나 그 지역에 숨어 지냈다. …… 당시 속인이 제사 지내는 예와 노래 부르고 춤추는 음악을 살펴보니, 사詞가 비루하고 천박하여 「구가」의 곡을 지었다."[153] 여기서 굴원이 원작의 소재를 어떻게 수정하고자 했는지 알 수 있다. 그가 하늘이 낸 능력을 발휘한 주요한 작업은 비루한 부분을 없애고 사辭(가사)를 가다듬고 원시의 상상, 신화의 고사 또는 인간과 신이 사랑을 나누는 고유한 내용을 남겨서 인물의 형상과 대사에 대해 완전히 새롭고 아름다운 격조와 형식을 부여하려고 한 데에 있다.

「구가」의 세계는 인간과 신의 영역을 뛰어넘는 환상의 경계인 동시에 인간과 신, 신과 신의 감정 다툼이 가득한 서정 공간이기도 하다. 원래 사람에게 존경과 두려움의 대상이었던 신령은 구체적으로 형상화될 뿐만 아니라 개성과 인간미로 가득 넘치게 표현되었다. 예컨대 「상군湘君」「상부인湘夫人」은 한 쌍의 남녀 신이 사랑하고 그리워하고 오해하고 원망하다가 약속 장소로 나가고 몰래 만나는 장면을 표현했다. 상수의 신이 다음과 같이 노래했다. "천제의 따님이 북쪽 모래톱에 내려오시니 눈이 아찔하며 걱정되네요. 산들산들 가을바람이 불어오니 동정호의 물결이 일고 나뭇잎이 떨어지네."[154] 마음속 감정이 극도로 섬세하게 묘사되고 있다. 「하백河伯」은 황하의 신과 사랑에 빠져서 서로 손잡고 곤륜

152 | 왕일王逸은 남군 의성(지금의 후베이湖北 샹양襄陽 이청宜城) 출신으로 자는 숙사叔師이고 후한의 저명한 문학가이자 『초사장구楚辭章句』의 저자이다. 『동관한기東觀漢紀』를 편수하는 데 참여했다. 부賦·뇌誄·서書·논론 그리고 잡문雜文 등 21편을 저작하였으며 또한 『한시漢詩』 123편을 지었는데 후인들이 이를 정리하여 집편한 것이 『왕일집王逸集』이다. 대부분은 이미 유실되었으며 『초사장구』만이 유일하게 전해져 내려온다. 『초사장구』는 가장 이른 완전한 형태의 『초사』 주본注本이다.

153 『초사장구楚辭章句』: 昔楚國南郢之邑, 沅湘之間, 其俗言鬼而好祠, 其祠, 必作歌樂鼓舞以樂諸神. 屈原放逐, 竄伏其域…… 出見俗人祭祀之禮, 歌舞之樂, 其詞鄙陋, 因爲作「九歌」之曲.

154 『초사』「상부인湘夫人」: 帝子降兮北渚, 目眇眇兮愁予. 嫋嫋兮秋風, 洞庭波兮木葉下.(권용호, 73)

신산崑崙神山과 용궁수계龍宮水界를 함께 여행하는 여정과 서로 아쉬워하며 작별하는 정경을 그려내고 있는데, 후련하고 흥거워서 깊은 정감과 의미의 여운을 남긴다. 「소사명」은 연인이 함께 있는 기쁨과 헤어지는 슬픔을 펼쳐내고 있다. "생이별보다 더 슬픈 게 없고 처음 만나는 것보다 더 즐거운 게 없다네."[155] 「산귀」는 다정다감한 여신이 연인을 사모하는 괴로운 상황을 감동적으로 서술하다가 마지막에 가서 자신의 절망을 표현했다. "우르릉 쾅쾅 천둥이 치고 비가 주룩주룩 세차게 내리고, 원숭이가 꽉꽉 한밤에 우는구나. 바람은 쉭쉭 불어오고 나뭇잎은 우수수 떨어지니 임을 그리며 부질없이 시름에 젖는구나."[156] 사람과 신의 사랑은 결국 "구름 끝에서 기다리고", "물속에 집을 짓는 격"이지만,[157] 기이하지만 온화한 낭만적 색조로 넘쳐나게 되었다.

　「초혼」도 굴원이 민간에서 귀신을 부르는 말을 모방하여 창작한 작품이다. 당시 회왕이 진나라에서 객사하였으니, 굴원이 부르고자 하는 대상은 당연히 초나라 회왕이다. 서사序辭는 걱정하고 애도하는 마음을 토로하면서 글을 시작한 뒤 가설적인 방식으로 상제가 무양巫陽을 하계下界로 내려보내 '떠나는 영혼'을 불러들이고 있다. 따라서 「초혼」은 앞뒤 두 절로 구분되는데, 앞 절에서 동서남북 사방과 상하를 돌아보며 추악함을 진술하고 뒷 절에서 초나라 땅의 일상생활·음식·의복·수레·가무의 아름다움을 낱낱이 열거하여 죽은 영혼이 돌아오도록 부르고 있다는 느낌을 들게 한다. 마지막의 난사亂辭에서 현실로 돌아와 감정을 드러내며 지난날 초나라 왕이 사냥을 다니던 성대한 상황을 회상하고 있다. 끝에 "눈을 들어 천리 밖을 둘러보니 봄날의 경치로 마음을 아프게 하네. 혼이여, 돌아오시라. 이 강남이 슬프구려!"[158]라며 작품의 의의를 드러내고 있다.

155 「구가·소사명」: 悲莫悲兮生別離, 樂莫樂兮新相知.(권용호, 82)
156 「구가·산귀」: 雷填填兮雨冥冥, 猨啾啾兮狖夜鳴. 風颯颯兮木蕭蕭, 思公子兮徒離憂.(권용호, 94)
157 「구가·소사명」: 君誰須兮雲之際(권용호, 82);「구가·상부인」: 築室兮水中.(권용호, 74)
158 「초혼招魂」: 目極千里兮傷春心, 魂兮歸來哀江南.(권용호, 293)

「초혼」은 풍부하고 신비로운 상상력, 과장되고 화려하게 꾸민 묘사, 생동적이고 현란한 언어를 보이고 있다. 하늘 세계의 두려움을 서술하여 끔찍스러워서 몸이 으쓱하고 털끝이 쭈뼛해지게 만든다.

> 호랑이와 표범이 아홉 곳의 천문을 지키며 올라오는 사람마다 물어뜯어 죽인다고 하네. 머리 아홉 개 달린 사나이가 9천 그루의 나무를 뽑아버린다네! 승냥이와 늑대가 눈을 치켜세우고서 떼를 지어 어슬렁거리며 오가네! 사람을 매달고 좋다고 날뛰다가 깊은 연못에 던져버리네. 천제께 이 사실을 알려야 편안히 잠잘 수 있다네!(권용호, 275)
>
> 호 표 구 관　　탁 해 하 인 사　　일 부 구 수　　발 목 구 천 사　　시 랑 종 목　　왕 래 신 신 사　　현 인 이 오　　투 지
> 虎豹九關，啄害下人些．一夫九首，拔木九千些! 豺狼從目，往來侁侁些! 懸人以娛，投之
> 심 연 사　　치 명 어 재　　연 후 득 명 사
> 深淵些．致命於帝，然後得暝些．(『초사』 「초혼」)¹⁵⁹

또 예전에 살던 집의 아름다운 풍경을 서술하고 있는데, 호화롭고 쾌적함의 극치를 보여주고 있다.

> 물총새 고운 깃으로 휘장을 둘러 덩그렇게 높은 당에 휘장을 꾸몄다네. 주사로 칠한 붉은 벽과 격판, 대들보는 검은 옥으로 꾸몄다네. 고개 들어 잘 조각된 서까래를 쳐다보니 용과 뱀이 꿈틀거리듯 그려져 있네. 고당에 올라 난간에 기대니 굽이쳐 흐르는 연못이 보이네. 몽실몽실 연꽃이 피어나 마름과 한데 어울려 곱게 떠 있네. 보랏빛 줄거리의 물풀이 한들거리니 잔물결 이는 대로 문채를 이루는구나.(권용호, 284)
>
> 비 유 취 장　　식 고 당 사　　홍 벽 사 판　　현 옥 량 사　　앙 관 각 각　　화 룡 사 사　　좌 당 복 함　　임 곡 지 사
> 翡帷翠帳，飾高堂些．紅壁沙版，玄玉梁些．仰觀刻桷，畵龍蛇些．坐堂伏檻，臨曲池些．
> 부 용 시 발　　잡 기 하 사　　자 경 병 풍　　문 연 파 사
> 芙蓉始發，雜芰荷些．紫莖屏風，文緣波些．(『초사』 「초혼」)

159 | 원서에 인용된 원문과 약간의 차이가 있으며 여기서 육간여(루칸루) 等 選注, 『초사선楚辭選』, 北京: 中華書局, 1962, 106쪽의 입장을 따랐다.

여기서 눈부신 아름다움, 호탕함, 신비로움, 드넓음은 굴원의 여느 시와 마찬가지로 『초사』의 독특한 풍모를 펼쳐 보여준다.

전국 시대의 개방적 특성은 의심할 바 없이 심미 문화의 각종 형태로 하여금 자신의 영역에서 충분한 발전을 거둘 수 있었다. 각각의 영역에서 저마다의 특색을 갖추고 극치를 드러내는 상황에서 여러 가지의 심미 예술, 활동 그리고 관념이 심화, 승화될 수 있도록 하였다. 이런 양상은 바로 인류 역사의 변증법적 발전 과정과 닮았는데, 오래 합치면 반드시 나뉘고 오래 나뉘면 반드시 합쳐지듯이 심미 문화의 취향도 바로 "올바른 도술은 세상의 학자들에 의해 갈기갈기 찢어지는"[160] 극단에 이르면서 종합과 새로운 통일을 향해 나아가게 되었다. 순자의 '해폐解蔽'는 이미 이러한 종합을 위해 준비하는 것이었고 『초사』도 남북 문화가 충돌하고 원시(감성)와 이성이 융합하는 풍모를 환히 드러냈다. 진정한 의의에서 종합과 통일은 대일통大一統의 진한 제국에 의해서 완성되었다. 그때 중국의 심미 문화는 새로운 차원에서 새로운 발전과 진화를 펼치게 되었다.

생각해볼 문제

●

1. 유협은 "만일 굴원이 없었다면, 어찌 「이소」(초사)를 볼 수 있었겠는가?[不有屈原, 豈見「離騷」]"(『문심조룡』 「변소辨騷」)라고 말한 바 있다. 여러분은 이 말을 어떻게 이해하는지 이야기해보시오.
2. 왜 「이소」를 '시인 영혼의 억압과 비상'이라고 했을까?
3. 「이소」 「구가」 「초혼」의 공통된 심미 풍격은 무엇인가?

160 『장자』 「천하」: 道術將爲天下裂.

진한 시대
대미大美의 기상

중화 민족은 정치·경제·문화의 '대통일'로 나아갔는데, 이것은 진한 시대부터 시작되었다. '대통일'은 이 시대의 생명이자 영혼이었다. 대통일은 이 시대 이전에 유례가 아직 없었던 생기, 활력, 환상 그리고 열정을 가져왔고 이 시대가 문화의 규칙과 권위를 확립하게 했다. 또 대통일은 중국이 이로부터 '대통일'의 주제를 둘러싸고 한 시대 한 시대의 '서사시'를 써내려가도록 했다. 중국은 진한 시대에 이르러 세계의 주목을 받게 되었고 세계도 진한 시대부터 중국에 의해 인지되기 시작했다.

'대통일' 시대의 도래는 진한 시대의 심미 문화로 하여금 새로운 발전의 계기를 가져왔으며, 새로운 역사 형태를 형성시켰다. 여기서 말하는 진한 시대는 주로 진秦나라와 전한前漢시대에 이르는 시간의 단위를 가리킨다. 진한 시대의 심미 문화 형태 중 가장 두드러진 특징은 바로 '대미大美'의 기상을 표현한 것이라 할 수 있다. 이러한 '대미'의 기상은 내포의 측면에서 당시 사람들이 갈망하였던 외부를 향한 개척, 탐문하여 앞으로 나아가기, 만물의 소유, 세계의 정복이라는 위대한 신념과 원대한 포부를 명백히 선포하고 있다. 직관의 측면에서 높고 큰, 두루 큰, 넓고 큰, 씩씩하고 큰 문화 기백과 심미 현상을 감성적으로 드러내고 있다.

제 **1** 절

악무가 차츰 흥성하다:
솟구치고 건장한 악무의 형태

형가초무荊歌楚舞[1]는 진한 시대 심미 문화의 전형적인 형식 중 하나이다. 항우
(BC 232~202)[2]와 유방(BC 247?~195)[3]은 진한 시대의 형가초무가 발전하는 과정
에서 기록상으로 보이는 최초의 '연기자'이며 두 가지 의미에서 가장 먼저 거
론되어야 할 문화 기호이다.

　　BC 202년 항우는 유방의 여러 지역 대군에 의해 해하[4]에서 겹겹이 포위당
했다. 병력이 적고 양식마저 떨어져가는 등 대세가 이미 기운 절망적인 상황에
서 항우는 자신을 따르던 우미인(BC ?~202)[5]을 향해 격양되면서 슬프게 노래
불렀다.

1 | 형荊은 초楚의 다른 이름이다. 형가초무는 초나라의 노래와 춤을 가리킨다.
2 | 항우項羽는 이름이 적籍이고 자가 우羽이다. 진나라 말기에 유방劉邦과 천하를 놓고 다툰 무장으로,
　　진나라가 혼란에 빠지자 봉기하여 진나라 군대를 도처에서 무찌르고 관중으로 들어갔다. 진나라를 멸
　　망시킨 뒤 서초 패왕이라 칭했으나 해하에서 유방에게 포위되어 자살했다.
3 | 유방劉邦은 자가 계季이고 묘호廟號가 태조太祖이다. 한나라의 제1대 황제(BC 202~195)로 진나라
　　말기에 군사를 일으켜 진왕으로부터 항복을 받았으며, 4년간 항우와 경쟁하면서 결국 항우를 대파하
　　고 천하통일의 대업을 실현시켰다.
4 | 해하垓下는 고대의 지명으로 지금의 안휘(안후이) 영벽(링비)靈壁셴의 동남쪽을 가리킨다.
5 | 우미인虞美人은 진나라의 무장 항우의 총희寵姬로 우희虞姬라고도 한다. 항우가 사면초가의 막다른
　　상황에 다다르자, 최후의 주연을 벌인 뒤에 자진했다고 한다.

힘은 산을 뽑을 만하고 기세는 세상 덮을 만한데,

시세 불리하니 추騅가 나아가지 않는구나.

추가 나아가지 않으니 정말 어찌하면 좋을까,

우虞여 우여 너를 어찌하면 좋을까?

역 발 산 혜 기 개 세 시 불 리 혜 추 불 서 추 불 서 혜 가 내 하 우 혜 우 혜 내 약 하
力拔山兮氣蓋世, 時不利兮騅不逝, 騅不逝兮可奈何, 虞兮虞兮奈若何.(항우項羽, 「해하
가垓下歌」)

한때 위세 등등하여 저밖에 없다고 오만하던 항우는 현재 영웅의 말로를 맞아 사면에서 고향 초나라의 노래를 듣게 되었다. 그가 사랑하던 우희虞姬마저 지켜낼 수 없는 비극적 운명과 마주하고서 항우는 단지 고함지르는 일 이외에 어찌 다른 길이 있겠는가! 「해하가垓下歌」는 항우의 내면에 있는 깊은 비애와 고통을 뚜렷하게 드러낸다.

BC 195년 한 제국 고조 유방은 회남왕淮南王(BC 179?~122) 경포黥布의 반란을 평정하고서 수도로 되돌아오는 길에 자신의 고향 패沛(오늘날 장쑤성 페이셴沛縣)를 지나게 되었다. 당시 그는 패궁沛宮에서 마을의 어르신과 향리의 친척들을 초청하여 함께 잔치를 벌이며 축하했다. 술이 거나해져 흥이 오르자 유방은 자리에서 나와 축築을 치며[6] 춤을 추었다. 그는 한편으로 춤을 추면서 다른 한편으로 자신이 지은 노래 「대풍가大風歌」를 큰 소리로 불렀고 그곳에 있던 아이들도 함께 합창했다.

큰 바람이 일고 구름이 날리듯,

위세를 천지에 떨치며 고향으로 돌아왔다네,

6 격축擊築에서 축은 중국 최초의 격현악기擊弦樂器이다. 악기의 형상과 구조는 마치 현재의 쟁箏과 유사하며 대나무 편을 사용해 두드려 소리를 낸다. 따라서 고문古文 중에 '격축'에 관한 설이 자주 등장한다. | 격현은 왼손으로 현의 일부를 누르고 오른손으로 대나무를 잡고 현을 쳐서 소리를 내는 연주 방법을 말한다.

어찌하면 용맹한 병사를 얻어 사방을 지킬까?

대 풍 기 혜 운 비 양　위 가 해 내 혜 귀 고 향　안 득 맹 사 혜 수 사 방
大風起兮雲飛揚, 威加海內兮歸故鄉, 安得猛士兮守四方?(유방, 「대풍가大風歌」)

천하를 통일시킨 승리감, 영광스럽게 고향에 돌아온 자랑스러움, 나라를 안정시킨 긴박감, 목마르게 유능한 인재를 구하는 초조함 등 가슴에 맺힌 이 모든 복잡한 감정들이 낭랑하게 울려 퍼지는 노래와 힘차고 열광적인 춤에 새어나왔다. 그곳에 있던 모든 사람들은 감동했고 유방 자신도 감개무량한 속마음을 펼치는 중에 울컥하여 스스로 참지 못하고 주르륵 눈물을 흘렸다.

유방이 죽은 뒤 한나라의 혜제(BC 210~188)[7]는 폐궁을 고조묘高祖廟로 창건했고, 「대풍가」는 고조 유방에게 제사를 올리는 '아雅'의 악무가 되었다. 아울러 이전에 유방과 함께 「대풍가」를 불렀던 120명의 어린이들도 초대되어 특별히 이 '아'의 악무를 공연하는 일에 전문적으로 종사하게 되었다. 만약 부족한 부분이 있다면 바로 보완되었다. 그 후 점차 고조 제사의 고정 제도가 되었다.

『사기』 중 이 두 단락의 기록은 오늘날의 독자에게 무엇을 의미할까? 이 기록은 마치 당시 심미 문화 활극活劇의 리허설, 예행 연습, 서막에 해당된다. 이러한 춤과 노래가 함께하는 문화 형식이 보여주는 가장 두드러진 특징은 바로 씩씩하고 자유분방하며, 슬프고 낭랑하며, 갑자기 날아오르는 가무 양태를 통해 내재된 호방한 감정과 생명의 애환을 자유롭게 표현하고 초형楚荊의 습속 중 솔직하고 자연스러우며, 용맹스럽고 거리낌 없는 개성 풍모를 전달하여 이 시기 특유의 '대미大美'의 문화 기상을 확연히 드러내고 있다. 이것은 드넓고 성대한 심미 문화의 역사 중에 활극이 이미 형가초무 안에서 서막을 열었다는 것을 가리킨다.

『악부시집樂府詩集』에 따르면 "한나라 이후로 악무樂舞가 점점 성행했다."[8]고 하는데 이 말은 아주 적절하다. 물론 이 말이 한나라 이전에 악무가 없었다는

7 ㅣ혜제惠帝는 이름이 유영劉盈으로 전한의 제2대 황제(재위 BC 195~188)이다.

8 『악부시집』 52권: 自漢以後 , 樂舞寖盛.

의미는 결코 아니다. 단지 진한 시대에 초나라 사람들이 활동을 위해 대거 북상함에 따라 '대일통'의 한 제국이 확실히 '초성楚聲'과 '초무楚舞'로 대표되는 악무 문화의 새로운 시대를 맞이하게 되었다. 그렇다면 우리가 여기에서 가장 강렬하게 느낄 수 있는 것은 무엇인가? 요점을 말하면 그것은 장형(78~139)이 표현한 대로 악무 문화의 "세상의 온갖 춤이 생생하고 아름다우며 종소리 댕댕 북소리 둥둥 크고 잘 어울리는"[9] 광대한 광경과 거칠고 자유분방하며 힘차고 건장한 장미壯美한 문화 형태를 보인다. 이것이 진한 시대 악무 문화가 다른 시대의 악무 문화와 구별되는 가장 두드러진 심미 특징이다.

음향 효과

우리를 가장 강렬하게 뒤흔드는 것은 바로 당시 가무의 중후하고 처량하고 우렁차고 웅장한 '음향 효과'이다. 부의(?~약 90)[10]의 「무부舞賦」에서 말했다. "붉은 입술을 움직이며 맑고 밝은 목소리로 휘감아 높고 센 소리를 음악의 법도로 여겼다."[11] 이것은 한나라 악무가 높고 우렁찬 소리[高亢]를 중심으로 하는 심미 특징을 갖는다는 것을 가리키고 있다. 여기서 특별히 다룰 만한 점이 북의 작용이다. 한나라의 중요한 무용은 대부분 북을 춤의 이름으로 한다. 예컨대 유명한 병고무鞞鼓舞·건고무建鼓舞[12]·도고무鼗鼓舞·반고무盤鼓舞 등은 모두 북을 주도적인 악기로 하고 있는 무용이다. 따라서 '고무鼓舞'는 한나라 악무의

9 장형張衡, 「동경부東京賦」: 萬舞奕奕, 鐘鼓喤喤.

10 | 부의傅毅는 부풍扶風 무릉茂陵 출신으로 자가 무중武仲이다. 젊어서부터 박학했으며, 명제明帝 때 평릉平陵에서 장구章句의 학문을 익혀 「적지시迪志詩」를 지었다. 명제가 인재를 구하는 데 무성의하자 선비들이 대부분 은거했다. 이에 「칠격七激」을 지어 이를 풍자했다. 이후 장제章帝가 즉위하자 문학하는 선비들을 널리 모으고 부의를 난대령사蘭臺令史로 삼았다. 또 낭중郎中에 임명되어 반고班固·가규賈逵와 함께 내부장서內府藏書를 교정했다.

11 부의, 「무부舞賦」: 動朱唇, 紆淸陽, 兊音高歌爲樂方.

〈그림 5-1〉 **건고무**_하남(허난) 남양(난양)南陽 한 화상석.

주요 형식이라 할 만하다.^{그림 5-1}

　북을 제외하고도 탁무鐸舞·경무磬舞 등과 같이 탁鐸(목탁)·종鐘·경磬·령鈴(방울)·정鉦 등의 타악기를 도구로 한 무용도 있다. 일반적으로 이러한 타악기는 주로 북과 짝이 되어 사용되었는데, 이로써 타악기를 반주의 중요 악기로 하는 무용 음악의 음향 효과를 구성했다. 북 소리가 울려 퍼지는 순간 사람들의 귀에 들리는 연주가 얼마나 높고 세며 우렁차고, 얼마나 낭랑하고 힘 있고, 얼마나 리듬이 강렬하고, 얼마나 광대하고 웅장한 소리였을지 상상해볼 수 있다. 일반적으로 타악기는 강렬하고 웅장한 효과를 내는데 북은 특히 더 그러하다. 따라서 북이 중심에 자리하고(리드하고) 탁·종·경·령·정 등의 타악기가 동반된 무악이 큰 소리로 울려 퍼지는데다 처량하고 중후하며 높이 올라가고 호방한 노랫소리

12　건고建鼓는 큰 북이다. 건고무는 큰 북을 반주로 무용수가 각종 무용 자태를 취하면서 북을 두드리는 무용이다. 무용수는 보통 북을 두드리면서 춤을 추는데 동작에 선명한 리듬감이 있고 호방하며 힘이 넘친다.

가 하나로 모여졌을 때, 귀머거리도 들릴 정도로 크고 심금을 울리고 가슴을 철렁이게 하는 천둥소리와도 같은 거대한 기세는 분명 충분히 장미壯美했으리라.

이에 대해 당시 사람들이 기록을 많이 남겼다. 『한서』「예악지」 중에 "요란하고 힘찬 종鐘·석石·우羽·약龠 등의 악기 소리가 울린다."[13]라는 구절이 나온다. 반고(32~92)의 「동도부」에는 "종과 북 소리가 쿵쿵 울리고, 관악기와 현악기 소리가 불꽃처럼 번쩍인다."[14]라는 표현이 있다. 장형의 「동경부」에 "홍종洪鐘을 치고 영고靈鼓를 두드리니 벼락 치듯 머나먼 팔방까지 울려 퍼지니 우르르 꽝꽝 마치 휘몰아치는 천둥과 내려치는 번개 그리고 세차고 빠른 바람과 같다."[15]라는 말이 있다. 조식(192~232)의 「병무가 대위편」 중에 "악인이 병고鞞鼓를 잡고 춤추니, 모든 관료들이 놀란 듯이 우레와 같은 손뼉으로 박자를 맞추네."[16]라는 감탄이 있다. 이러한 묘사들에서 전한 시대의 가무가 웅대한 아름다움, 건장한 기세가 넘치는 장면과 기백을 추구했다는 것을 어렵지 않게 느낄 수 있다.

가무동작

전한 시대 가무의 동작은 성음과 마찬가지로 호방하고 강건하며 재빠르고 힘이 넘치는 심미 특징을 뚜렷하게 보여준다. 이와 관련해서 각종의 '고무鼓舞'가 전형적인 사례에 해당된다. 예컨대 반고무[17]를 출 때 무용수는 북을 밟아야 할 뿐만 아니라 반盤도 밟아야 하지만 동작이 느리고 굼뜨거나 게으르고 힘이

13 『한서』「예악지禮樂志」: 殷殷鐘石翼龠鳴.
14 반고班固, 「동도부東都賦」: 鍾鼓鏗鎗, 管弦燁煜.
15 장형, 「동경부東京賦」: 撞洪鐘, 伐靈鼓, 旁震八鄙, 軯磕隱訇, 若疾霆轉雷, 而激迅風也.
16 조식曹植, 「병무가鞞舞歌 대위편大魏篇」: 樂人舞鞞鼓, 百官雷抃贊若驚.
17 반고무盤鼓舞는 소반이나 북 위에서 공연되는 무용이다. 춤을 출 때 소반과 북을 당 위에 배열해두고 무용수가 소반과 북 위에서 거침없이 내디디며 뛰어오른다. 흔히 일곱 개의 소반과 한 개의 북을 사용했기 때문에 칠반무七盤舞라고도 불리었다.

〈그림 5-2〉 반고무 _ 사천(쓰촨) 대읍(다이)大邑 한 화상전.

없어서는 안 된다.^{그림 5-2} 무용수는 반드시 회전·점프·돌아다니기·이동·오르기·도약 등 일련의 '강성剛性' 자세를 표현해야 한다.

한나라의 부의는 「무부舞賦」에서 다음과 같이 반고무를 묘사했다.

조금 앞으로 나와 나는 듯 걷는 듯하며 놀란 듯 기우는 듯하며 멈춤과 움직임이 법도에 맞으며 음악에 맞춰 신속하게 움직이네. 넓은 옷깃은 바람에 휘날리고 기다란 소매는 이리저리 흔들리네. 끊임없이 날아 흩어지고 홀연히 한데 모이네. 가벼운 새처럼 한가로이 머무는 듯하며 돌연히 뒤섞여 기러기가 놀란 듯이 하네. 가냘프게 따르는 듯, 가로막혀 쓰러지는 듯, 몸을 가볍고 빠르게 움직이네. …… 흡사 귀신이 움직이듯 빙빙 돌며 우뚝 솟네. 치되 젓가락처럼 두드리지 않고 내딛되 발이 조아리지 않네. 멀리 날아올라, 검은 겉옷 자락이 멈춘 듯하네. 다다르자 몸을 돌려 다시 들어오고, 빠른 박자에 이르자, 떠올라 무릎을 모아 꿇고 발등으로 딛고 땅을 쓸듯 쓰러지네. 굽은 자세로 먼 길 떠나듯 모습이 마치 부러질 것만 같네.

기소진야　약고약행　약송약경　올동부도　지고응성　라의종풍　장수교횡　락역비
其少進也, 若翔若行, 若竦若傾, 兀動赴度, 指顧應聲, 羅衣從風, 長袖交橫, 駱驛飛

산　삽갈합병　편순연거　랍개곡경　작약한미　기신체경　　방불신동　회상송치
散, 颯擖合幷, 鵾鷄燕居, 拉揩鵠驚, 綽約閑靡, 機迅體輕. …… 傍佛神動, 回翔竦峙.

격불치협　도부돈지　익이유왕　암부철이　급지회신환입　박어급절　부등루궤　부답
擊不致筴, 蹈不頓趾, 翼爾悠往, 暗復輟已. 及至回身還入, 迫於急節, 浮騰累跪, 跗蹋

마질　우형부원　최이최절
摩跌. 紆形赴遠, 漼以摧折.(부의傅毅,「무부舞賦」)[18]

이 단락에서 여자 무용수가 '반고무'를 공연하는 장면을 묘사하고 있다. 여자 무용수이기에 글에서 어느 정도의 '유성柔性'의 묘사를 피할 수 없다. 예컨대 "가냘프게 따르는 듯, 가로막혀 쓰러지는 듯, 몸을 가볍고 빠르게 움직이네." 등처럼 여무용수의 부드럽고 느릿느릿하며 요동치고 아리따운 자태를 어렵지 않게 감지할 수 있다. 그들도 필경 대한大漢 시대의 여무용수였기 때문에 동작과 자태에서 더 많은 부분은 부드러움 속에 강건함이 드러나고 완곡함 속에 힘이 넘쳤다. 부의의 묘사를 통해 그들의 들어 올린 손과 쭉 뻗은 발, 빙빙 돌고 활짝 뛰어오르는 동작은 분명 사람들에게 질풍처럼 몰아치고 놀란 기러기처럼 날아오르며 아가씨처럼 차분하고 달아나는 토끼처럼 재빨라서 굳센 기운과 빠른 아름다움의 느낌을 강렬하게 느낄 수 있다. 이것은 전한 시대의 심미 문화가 특별히 가지고 있는 양강陽剛의 품격이 여무용수의 동작 중에 반영된 것이다.

남자 무용수의 동작과 자세는 여자 무용수보다 더 강하다. 한나라의 화상석畵像石과 화상전畵像磚 자료를 보면 당시 '무무武舞'가 매우 발달하였다는 것을 알 수 있다. 이러한 '무무'는 대부분 손에 무기를 잡고 추는 춤으로 그들이 들고 있는 무기의 종류에 따라 춤의 이름이 정해졌다. 중요한 춤으로 검무劍舞·곤무棍舞·도무刀舞·간무干舞·척무戚舞·권무拳舞 등이 있으며 이러한 춤의 무용수는 당연히 남성이 많았다. 춤의 자세도 강건하고 용맹하며 강인하고 힘 있는 형상을 많이 보여준다. 검무는 칼을 뽑고 활을 당기는 형상을, 곤무는 무시무시하고 격렬한 형상을, 간무(방패무)는 긴장되고 웅장하게 솟아 있는 기운의 형상을, 척

18 | 원서에 인용된 원문과는 약간의 차이가 있으며 여기서 왕류(왕류)汪流, 『예술특징론藝術特徵論』, 北京: 文化藝術出版社, 1984, 311쪽의 입장을 따랐다.

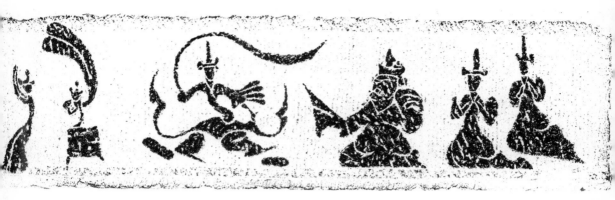

〈그림 5-3〉 **건무巾舞**_하남(허난) 남양(난양) 한 화상석.

무(도끼춤)는 난폭하고 용맹스러운 형상을, 권무는 기복이 있고 날랜 형상을, 도무는 사람을 억압시키는 위력과 기세의 형상을 보여준다. 요약하면 이들 중 거칠고 호방한 기백으로 충만하지 않은 작품이 없었다.

　이 외에도 주목할 만한 춤으로 한나라에 유행했던 장수무長袖舞와 건무巾舞가 있다. 이 춤은 남자와 여자가 모두 공연할 수 있는데, 긴 소매나 한 쌍의 수건을 뿌리는 동작을 특징으로 한다.그림5-3 일반적으로 말해서 이러한 춤은 비교적 얌전하고 부드러운 것으로 보이기 쉽다. 실제로 비록 전한 이래로 장수무와 건무는 가볍고 경쾌한 자태와 유연하고 아름다운 형상이 적지 않지만 자유분방하게 날아오르거나 건장하게 분발하는 시대의 숨결을 오히려 더 많이 드러내고 있으며 감성화되고 동태적인 장미壯美 문화의 정신을 반영하고 있다. 이것은 한편으로 이러한 춤에 건고·도고鼗鼓·징(요鐃) 등 웅대한 음량의 타악기 반주가 있기 때문이고 다른 한편으로 동작 자체도 격양되고 분발하는 힘의 아름다움을 보여주고 있기 때문이다. 이것이 부의가 말한 "넓은 옷깃은 바람에 휘달리고 기다란 소매는 이리저리 흔들리네."(「무부」), 변양邊讓이 읊었던 "긴 소매가 흩날려 바람이 인다."[19]에 나타난다.

　장수무의 기본적인 자태는 춤출 때 왼손은 허리를 어루만지고 오른쪽 어깨는 위로 치켜세운 채 긴 소매를 뿌려서 머리 위로 날리게 하고, 다시 차례대로

왼쪽 어깨를 으쓱 들어 올렸다가 늘어뜨려 가볍게 스치며 내려오는 것이다. 때때로 오른쪽 소매를 머리 위로 높이 올리고 왼쪽 소매는 땅에다 나부끼듯 끌고 왼쪽 다리는 약간 굽힌 채 서고 오른쪽 다리는 뒤로 향해 오므렸다 일어서며 이리저리 뛰어다니면서 두 팔을 휘둘러 힘껏 벌리고 펼치는 기세와 자세를 보여준다.

건무의 기본적인 자세는 춤꾼이 손에 한 쌍의 수건을 들고 춤을 추면서 자신의 좌우 위아래로 수건을 뿌려서 펄럭이게 하거나 뱅뱅 돌려 나부끼게 한다. 때로는 한 손으로 긴 수건을 흔들대어 나부끼게 하고 다른 한 손으로 긴 수건을 아래로 늘어뜨려 비스듬히 끈다. 때로는 발로 북을 밟고 두 손으로 수건 춤을 추는데 한 수건은 오른쪽 위를 향해 휘날리게 하고 다른 수건은 왼쪽 아래를 향해 펼쳐지게 한다. 이 동작은 모두 신속하게 나아가고 물러나거나 있는 힘껏 이리저리 뛰어다니는 등 재빠르고 고조되어 있어 경쾌하게 날아다니는 듯한 장관을 이룬다.

대형화의 경관

한나라의 악무 문화가 지닌 장미壯美 형태는 '대형화'의 경관, 즉 장면과 규모에 드러난다. 가장 대표적인 대형화의 경관으로는 전한 시대에 흥성하기 시작한 '각저백희'[20]가 꼽힌다.

'각저백희'는 전한 시대에 성행했던 악무·잡기·마법·배우(광대) 등이 일체화된 대형 공연 양식이다. 오늘날의 '예술제' 또는 '대규모 종합 예술' 프로그램 형

19 변양邊讓, 「장화대부章華臺賦」: 長袖奮而生風.

20 각저백희角抵百戱는 백희百戱로 약칭되며 고대 악무의 잡기雜技 공연의 총칭으로 한나라에 이르러 비로소 성행하게 되었다. 남북조 시대에 '산악散樂'으로 불리었다. 수당 시대에 다시 백희가 성행하였으며 원 제국 이후 백희의 내용이 더욱 풍부하게 되었다. 보통 습관적으로 각종 악무 잡기의 고유 명사로 쓰이면서 백희 단어는 점차 적게 쓰였다.

식과 유사하지만 악무가 여전히 중심 자리를 차지했다. 장형[21]은 「서경부西京賦」
에서 대공연의 장면을 기록하고 있는데 '백희百戱' 활동을 주요 내용으로 다루고
있다. 이 백희 공연은 모두 다섯 마당으로 구성되며 그 각각의 이름은 각각 다르
다: 〈백희百戱〉〈총회선창總會仙倡〉〈만연지희曼延之戱〉〈동해황공東海黃公〉〈진동
정재侲僮程材〉.

　　〈백희〉는 악무 잡기를 위주로 하는 공연이고, 〈총회선창〉은 신선과 신수神獸
의 가무 연회이고, 〈만연지희〉는 물고기와 용, 거대한 짐승을 모방한 가무 공연
이고, 〈동해황공〉은 '황공투호'[22]를 중심 스토리로 한 가무극이고, 〈진동정재〉
는 아이들이 수레 위에서 진행하는데 반주에 맞춰 춤을 추는 동시에 마차에 기
어올라 거꾸로 매달리는 '희차戱車' 공연이다.

　　이러한 내용으로부터 각저백희의 공연 횟수, 내용, 구성, 예술의 종류가 복잡
하고 다양하다는 것을 알 수 있지만 모두 춤과 노래를 주요 형식으로 하고 있는
데 혹자의 말에 따르면 모두 악무 공연으로 처음부터 끝까지 일관되고 있다. 장
형이 기록한 프로그램을 통해 악무 공연을 위주로 하는 각저백희가 크고[大] 온

21　장형張衡은 남양南陽 서악西鄂(오늘날 허난河南 난양南陽) 출신으로 자가 평자平子이다. 후한의 문
　　학자이자 천문학자이고 사부辭賦의 창작에 능했다. 산체散體 대부大賦로 「동경부東京賦」「서경부
　　西京賦」(둘을 합쳐 「이경부二京賦」라 부른다)가 그의 작품 중에 가장 유명하다. 「귀전부歸田賦」는
　　후한 시대 서정抒情을 다룬 소부小賦의 문을 열었다.

22　｜ 황공투호黃公鬪虎는 『서경잡기西京雜記』 권3에 잘 나타난다. 동해東海에 황공黃公이란 사람이 살
　　고 있었다. 그는 젊었을 때는 술법術法으로 용을 제압하고 호랑이를 부릴 수 있었다. 그는 붉은 금도
　　金刀를 차고 붉은 비단으로 머리를 묶고 있었는데, 단숨에 구름과 안개를 일으키고 앉은 자리에서 산
　　과 강물을 만들어놓았다. 그는 노쇠해지자 기력도 없어진 데다가 술을 지나치게 마셔서 다시는 그 술
　　법을 행할 수가 없게 되었다. 진秦나라 말년에 흰 호랑이가 동해 지방에 나타나자, 황공은 곧 붉은 칼
　　을 가지고 그놈을 물리처러 갔는데, 술법이 듣지 않아 마침내 호랑이에게 잡아먹혔다. 장안 근처 사
　　람들은 그것으로써 놀이를 만들었는데, 한나라 황제도 그것을 가져다가 각저지희角抵之戱를 만들었
　　다. 이 내용을 보면 동해황공은 동물가장 가면희일 뿐만 아니라 동물희·환술·각저희가 함께 구성된
　　연희였음을 알 수 있다. 〈그림 5-4〉에서 보듯이 기남(이난)에서 출토된 화상석은 동해황공 이야기를
　　반영한 화상석이다. 이를 보면 황공이 머리에 가면을 쓰고 왼손에 칼을 들고 오른손에 호랑이의 한쪽
　　뒷다리를 꽉 잡고 있다. 이 호랑이는 도망가지도 못하고 황공을 쳐다보면서 큰 입을 벌리는 장면이 생
　　동감 있게 묘사되어 있다.

〈그림 5-4〉 **악무백희** _ 산동(산둥) 기남(이난)沂南 한묘 화상석.

전하고[全] 많고[多] 복잡하고[雜] 기이하고[奇] 위험한[險] 특징을 갖추고 있다는 것을 엿볼 수 있다.^{그림 5-4}

각저백희의 '큼[大]'은 장면이 크고 규모가 크다는 것을 가리킨다. 다만 장형이 기록한 '다섯 마당'의 공연 규칙, 그리고 악무·창기·마술·무술·잡기 등을 포함한 공연의 프로그램만으로 방대한 연출 장면과 규모를 만나보고 싶어진다. 장형은 "멀리 보이는 광장을 찾아 각저백희의 기묘한 솜씨를 평가한다."라고 묘사했다.[23] 『한서』「무제기武帝紀」에는 "원봉元封 3년(BC 108) 봄에 각저백희를 만들어 3백 리 안 사람들은 모두 구경하게 했다."[24]라고 기록했다.

각저백희의 '온전함[全]'은 공연의 풍격이 완전하게 갖추어져서 중국과 외국, 옛날과 현재, 남쪽과 북쪽, 동쪽과 서쪽 그리고 각 민족과 각 지역의 공연이 한 자리에 모여 제각각 기묘함과 아름다움을 뽐냈다. 반고가 「동경부東京賦」에서 말했다. "사방의 이민족[四夷] 사이에 연주되니 덕업이 넓게 미치네. 각 민족의 악무 금僸과 매佅 그리고 두리兜離를 빠짐없이 모두 한곳에 모았네."[25] 여기서 말하는 이른바 '사이四夷'는 곧 동서남북 사방의 소수 민족이다. '금僸·매佅·두리兜離'는 각 민족 악무의 이름을 가리킨다. '금僸'은 북쪽, '매佅'는 동쪽, '두리兜

23 장형,「서경부西京賦」: 臨逈望之廣場, 程角抵之妙戲.
24 『한서』「무제기武帝紀」: (元封)三年春, 作角抵戲, 三百里內皆觀.
25 반고,「동경부」: 四夷間奏, 德廣所及, 僸佅兜離, 罔不具集.

離'는 서쪽 소수 민족의 악명이다. '사방 이민족 사이에 연주되다', '빠짐없이 한 곳에 모았네'는 사방의 각 민족이 수도에 모여 공연하는 성대한 광경을 드러낸 것이다.

각저백희의 '많음[多]'은 공연 종류의 잡다함이다. '각저백희'는 가장 초기의 무술 잡기에서 진 이세(BC 230~207)[26]의 '각저의 배우들이 펼치는 모습'(『사기』 「이사전李斯傳」)으로까지 발전하면서 점차 잡기·음악·노래·춤의 결합된 특성이 강해졌다. 전한 시대에 이르러 가무잡기의 공연은 더욱 풍부해졌고 후한에 이르러 규모가 더욱 늘어났는데, 당시 각종 공연 기술과 공연 유형을 거의 다 포괄했기 때문에 참으로 '각저'에서 '백희'로 변하게 되었다.

장형의 「서경부」에 따르면 '각저백희'가 공연하는 프로그램은 가무로 일관되어 있다는 점 이외에도 정鼎 어깨 매기, 힘겨루기, 기둥 기어오르기, 아홉 번 뛰기, 철사 밟기, 불붙은 링 통과하기, 표범 희롱하기, 큰곰 춤추기, 백호의 악기 연주, 창룡의 악기 불기, 사람과 동물의 오락, 동물의 난무亂舞(온갖 동물은 사람이 분장한 연출로 오래된 나희[27] 형식의 변화로 추정된다), 상인[28]의 마술, 칼 삼키고 불 토하기, 희거[29]를 이용한 악무, 말 몰며 칼 던지기 등 공연 유형과 종류를 포괄하는데, 너무 많아 미처 다 볼 수가 없을 정도이다. '각저백희'는 단일한 경기의 공연을 이미 하나의 복잡한 구조와 풍부한 양식의 가무극 형식으로 종합해냈다는

26 | 진秦 이세二世(재위 BC 210~207)는 이름이 호해胡亥이다. 진시황이 죽음을 예감했을 때 장남 부소扶蘇를 후계자로 삼으려고 했지만 호해는 조고趙高와 함께 진시황의 유서를 조작하여 왕위에 올랐다. 이세황제二世皇帝라고도 불린다.

27 | 나희儺戲는 역귀를 쫓는 춤에서 변화·발전된 민간 전통극이다. 호남(후난)·호북(후베이)·귀주(구이저우)貴州·광서(광시)廣西 일대에서 유행하였으며 공연할 때 대개 가면을 쓰고, 음악과 연기가 비교적 원시적이며 간단하다.

28 | 상인象人은 원래 제례祭禮에서 탈을 쓰고 놀이하는 광대를 가리키는 말인데, 긴요하지 않으면서 자리만 차지하고 있는 사람을 비유하여 일컫기도 한다.

29 | 희거戲車는 말이 끄는 수레에 장대 등을 설치하여, 다양한 곡예가 가능하도록 만든 이동식 연희 공간이다. 연희자들은 희거에 설치된 장대에 올라 물구나무를 서는 등 다양한 기예를 연행한다. 희거는 하남(허난) 남양(난양)에서 출토된 화상전에 그 형태가 구체적으로 묘사되어 있다.

것을 알 수 있고, 거대한 '종합 예술'의 광경을 짐작해볼 수 있다.

각저백희의 '복잡함[雜]'은 사람과 신선, 사람과 동물이 서로 뒤섞여 함께 살아가는 기이한 세계를 표현하려고 하는 것을 가리킨다. 특별히 〈총회선창〉〈만연지희〉〈동해황공〉의 세 마당은 더더욱 이러하다. 사나운 용, 호랑이, 곰, 큰곰, 아름다운 아황娥皇과 여영女英(요임금의 두 딸)의 평화로운 공존, 물고기, 용, 거대한 동물, 거북이, 뱀, 표범, 원숭이의 가무와 오락, 사람과 호랑이가 서로 다투거나 사람이 호랑이에게 죽는 비극적인 이야기 등등 모두 옛날 사람들의 인간과 신선, 인간과 동물의 관계에 대한 심미적 이해와 해석을 분명히 보여준다. 그 외에 '기이함[奇]'과 '위험함[險]'을 말했는데, 이것은 '각저백희'가 마술의 기이함, 잡기의 위험함 등의 특징을 중시했다는 것을 보여준다.

요약하면 한나라의 악무 문화는 성대한 장관과 사람의 귀와 눈을 어지럽히는 심미적 광경, 중후하며 자연스럽고 강개하며 자유로운 서정의 격조를 통해 감성이 넘치고 거칠고 웅건한 양강陽剛의 형태와 대미大美의 풍격을 선명하게 드러냈다.

생각해볼 문제

◉

1. 항우의 「해하가」와 유방의 「대풍가」가 한나라 악무의 발전에 끼친 의의에 대하여 어떻게 생각하는가?
2. 한나라의 악무는 그 시대의 '대미'의 문화 기상을 어떻게 표현하였는가?
3. 전한 시대에 흥성하기 시작한 '각저백희'의 '대형화'가 가지는 특징을 어떻게 이해하는가?

제 **2** 절

웅대한 기백:
대大를 미美로 간주하는 문화 조형물

노신(루쉰, 1881~1936)[30]은 한당漢唐 시대의 사람이 외래 사물을 대하는 담력과
기백을 논하면서 아래와 같이 말한 적이 있다.

> 한나라 사람들이 얼마나 방대하고 호방한지 상상해보라. 새로운 동식물에 대해
> 털끝만큼도 거부감 없이 장식의 문양으로 사용했다. …… 한당 시대에 변방의 우
> 환이 있었음에도 어쨌든 기백이 웅대하여, 사람들은 이민족의 노예가 되지는 않으
> 리라는 자신감을 가지고 있었다. 혹은 조금도 그렇게 생각하지 않았기 때문에 외
> 래의 사물을 가져다 사용할 때, 마치 저것을 사로잡은 것처럼 자유롭게 부려도, 전
> 혀 개의치 않았다.[31]

30 | 노신(루쉰)魯迅은 절강(저장) 소흥(사오싱) 사람으로 원래 이름이 주수인(저우수런)周樹人이며 자
　　가 위산豫山·위팅豫亭이다. 뒤에 위차이豫才로 개명했다. 모택동(마우쩌둥)은 그를 위대한 무산계
　　급의 문학가·사상가·혁명가라고 평가한 바 있으며 인민들로부터 '민족혼'이라는 칭호를 얻기도 하
　　였다. 주요 작품으로 「눌함吶喊」「방황彷徨」「고사신편故事新編」「광인일기狂人日記」「조화석습朝
　　花夕拾」등이 있다.

31 노신(루쉰), 「무덤·거울 보고 느낀 생각墳·看鏡有感」, 『魯迅全集』第1卷, 北京: 人民大學出版社,
　　1957, 30쪽.

비록 여기서 루쉰이 심미 문화를 전문적으로 다루지는 않지만 한·당, 특히 한나라 심미 문화의 정신과 영혼이 어디에 있는가를 건드리고 있다. '얼마나 방대하고 호방한지', '어쨌든 기백이 웅대하다' 등의 말은 아마 뜻하지 않았지만 한나라 사람의 특유한 심미의 심리상태·포부·기백·정감·경계 등에 대해 정곡을 찌른 말이다. 요컨대 '굉방宏放'은 방대하고 호방하다는 것을 가리키고, '웅대雄大'는 웅혼하고 넓다는 것을 가리키므로 둘은 모두 '대大' 자와 떨어질 수가 없다. 따라서 '대'는 진한 시대 심미 문화의 전형적인 특징이라고 할 수 있다.

이 '대'는 '대미'형 심미 문화의 기상으로 우리는 이러한 '대'를 한나라 악무의 호방함과 웅건함 속에서 이미 어느 정도 간단히 살펴보았다. 현재 우리가 살펴보고자 하는 진한 시대의 문화 조상造像(조형물) 중에 '대'를 더욱 선명하고 특별하게 체현하고 있다. 여기서 말하는 문화 조형물은 주로 도성都城·궁원宮苑(궁중정원)·능묘陵墓·조각·소상塑像과 같은 부류의 실용적인 문화 기능을 가진 공간 심미 조형이다. 이처럼 실용성과 예술성이 하나로 융합된 문화 조형물은 진한 시대 심미 문화의 중요한 구성 부분이다. 여기서 능묘와 조소를 중점적으로 논의하고자 한다.

능묘의 조성

한나라의 능묘 조형을 한마디로 정리하면 "무덤(봉분)이 높고 커서 산릉과 같다"고 할 수 있다. 능묘는 넓은 뜻으로 무덤을 가리키지만 좁은 뜻으로 제왕과 제후의 무덤을 가리킨다. 능陵은 원래 '큰 구릉', '큰 언덕' 또는 '큰 흙산'의 뜻이다. 따라서 능묘는 자연스럽게 거대한 토산과 같은 무덤을 가리키게 되었다. 그림 5-5

춘추 시대 이전에 사람이 죽은 뒤 매장하는 곳을 모두 '묘墓'라고 불렀다. 전국 시대 이후에라야 비로소 '구묘丘墓' '분묘墳墓' '총묘塚墓' '구롱九壟' 등의 명칭

〈그림 5-5〉 무릉茂陵.

이 생겨나게 되었다. '구丘' '분墳' '총塚' '롱壟'과 '높이 솟은 흙더미'는 의미상으로 서로 매우 가깝거나 서로 비슷하다. 이것은 분묘 제도가 어떤 특수한 문화적 의의를 갖추기 시작했다는 것을 의미한다. 이 시기에는 "무덤(봉분)이 높고 커서 산릉과 같다"는 관념이 생겨났을 뿐만 아니라 군주의 분묘를 '능陵' 또는 '산릉山陵'으로 부르기 시작했다.

『전국책』「진책秦策」5에는 여불위呂不韋가 양천군陽泉君을 설득하는 상황에서 "왕(효문왕孝文王)이 하루아침에 산릉山陵처럼 무너지고(죽고) 자혜子傒가 왕이 되고 사창士倉이 국정을 맡으면, 왕후의 문전은 반드시 쑥밭이 될 것입니다."[32] 라는 구절이 나온다. 고유[33]는 다음과 같이 풀이했다. "산릉山陵은 존귀하고 높

32 『전국책』「진책」5: 王一日山陵崩, 子傒立, 士倉用事, 王后之門必生蓬蒿.(임동석, 1: 231)

33 | 고유高誘는 한나라 학자로 각종 문헌에 주석을 잘 달았다. 저명한 주석서로 『맹자장구孟子章句』 『효경주孝經注』 『전국책주戰國策注』 그리고 『회남자주淮南子注』 『여씨춘추주呂氏春秋注』 등이 있다.

34 고유, 『전국책주戰國策注』: 山陵, 喩尊高也. 崩, 死也.

은 지위를 비유하고, 붕崩은 죽다의 뜻이다."[34] '릉'은 '큰 흙산'으로 일반적인 '구' '총' '분' 등보다 높으므로 '존귀하고 높은 지위를 비유한다'고 할 수 있다. 한 나라에서 신분의 지위가 가장 높은 군주는 분묘도 응당 가장 높고 커야 하므로 즐겨 '산릉'에 비유되었다.

진한 시대의 '산릉'은 오로지 황제의 묘만을 가리켰다. 진나라는 황제의 무덤을 '산'이라 불렀으며 한나라는 황제의 무덤을 '능'이라 불렀다. 『수경주水經注』 「위수渭水」에서 "진나라는 천자의 무덤을 산이라 하고 한나라는 능이라 했다."[35] 라고 했다. 이때부터 '능'과 '산릉'은 마침내 황제의 분묘만을 일컫는 특칭이 되었다. 황권이 극에 달하게 되면서 황제의 분묘도 우뚝 솟은 산릉에 견주게 되었다. 여기서 황권을 신격화시키려는 의도가 들어 있을 뿐만 아니라 동시에 '대'를 아름다움으로 여기는 문화 이상을 포함하고 있다.

진시황(BC 259~210)[36]은 화하華夏를 통일했으므로 그 공로는 아주 위대하다. 따라서 "그는 처음 즉위하고서 뚫고 파내서 여산릉을 만들었다."[37] 이때 '천치여 산穿治驪山'은 여산을 뚫고 파내서 진시황의 능묘를 만들었다는 의미가 결코 아니라 뚫고 파내는 방법을 통해 '여산'의 분묘를 조성했다는 것을 의미한다. 진시황이 죽고 난 뒤 "9월에 시황제를 여산에 묻었다."[38]고 하였는데, 이 구절은 시황제를 '여산'이라 불리는 분묘에 묻었다는 뜻이지 시황제를 원래의 여산에 묻었다는 뜻이 아니다. 한마디로 말해서 여기서 '여산'은 원래부터 있던 여산이 아니라 진시황 무덤을 가리키는 이름이다. 무덤에 '여산'이라는 이름을 지은 것은 진

35 『수경주水經注』「위수渭水」: 秦名天子塚曰山, 漢曰陵.

36 ┃ 진시황秦始皇은 성은 영嬴, 이름은 정政이다. 조趙나라의 대상인 여불위의 계략으로 즉위한 장양 왕의 아들이며 장양왕이 즉위 3년 만에 죽자 정의 나이 13세에 왕위에 올랐다. 중국 최초의 중앙 집 권적 통일제국인 진나라를 건설한 전제군주이다. 강력한 부국강병책을 추진하여 나머지 여섯 나라를 모두 통일했다. 중앙집권정책을 추진하여 법령을 정비하고, 군현제를 실시했으며, 문자·도량형·화폐 를 통일했다.

37 『사기』「진시황본기」: 初卽位, 穿治驪山.

38 『사기』「진시황본기」: 九月, 蔽始皇驪山.

시황이 자신의 능묘가 숭고하고 거대하며 견고하고 오래가기를 추구했다는 사실을 보여준다. 요컨대 능묘를 산으로 부르는 것은 반드시 황권의 더할 수 없는 높음을 표현하는 동시에 제왕의 업적이 영원히 사라지지 않는 것을 상징할 수 있어야 했다.

한나라는 진나라의 제도를 이어받았는데 특히 황릉의 조성에서 이런 특성이 충분히 드러났다. 마치 진시황이 즉위하자마자 바로 여산릉을 조성했던 것처럼 전한의 황제들도 모두 즉위하자마자 '수릉壽陵' 또는 '초릉初陵'을 조성하기 시작했을 뿐만 아니라 이와 관련된 일련의 제도를 규정했다. 『후한서』「지志·예의禮儀」하에 나오는 유소[39]의 주에 인용된 『한구의漢舊儀』의 기록에 따르면 전한 시대 황제들의 수릉은 다음과 같았다. "천자가 즉위한 다음 해에 책임자를 정해 능묘 지역을 조성하였는데, 용지가 7경頃이고 방중方中의 용지가 1경이며 깊이는 13장丈이고 당단堂壇의 높이는 3장이고 무덤의 높이는 13장이다."[40] 즉 황제가 즉위한 지 2년째에 무덤의 형태와 규정에 따라 능을 조성하기 시작해야 했다.

능묘의 범위와 규모 방면에서 전한의 황제들도 진시황에 뒤지지 않았다. 그들은 진시황과 마찬가지로 높고 웅장한 형태를 추구했다. 실례로 능묘의 높이를 살펴보자. 『한구의』에는 천자는 12장丈에 이르러야 한다고 기록되어 있다. 하지만 또 "무제의 무덤은 높이가 20장이고 명중明中의 높이는 1장 7척이고 둘레는 2장이다." "사방으로 통하는 선문羨門을 설치하여 대형 수레와 말 여섯 마리가 드나들 수 있었다."[41]라고 기록된 내용으로 능묘의 생김새와 규모의 방대함을 충분히 밝혀낼 수 있다. 오늘날 조사에 따르면 무제의 무릉茂陵은 한나라

39 │ 유소劉昭는 평원平原 고당현高唐縣(지금의 산둥山東 장치우章丘) 출신으로 자가 선경宣卿이다. 남북조 시대 남조南朝 양梁(502~557) 무제武帝(502~549) 때의 역사가로 사마표司馬彪의 『속한서續漢書』「팔지八志」부분에 주석을 붙여 30권의 『보주후한지補注後漢志』를 편찬하여 범엽范曄이 완성하지 못한 『후한서後漢書』의 체제를 완성했다.

40 │ 『한구의漢舊儀』: 天子即位明年, 將作大匠營陵地, 用地七頃, 方中用地一頃. 深十三丈, 堂壇高三丈, 墳高十二丈. │ 1경은 100무畝로 2만 평에 해당된다.

41 │ 『한구의』: 武帝墳高二十丈, 明中高一丈七尺, 四周二丈. …… 設四通羨門, 容大車六馬.

황제들의 능묘 중 그 규모가 제일 크다. 능원陵園, 즉 능묘를 꾸민 조경 지역은 동서 길이가 430미터, 남북 너비가 114미터로 대략 당시 사방 1리里의 정방형에 해당된다. 정원을 둘러싼 담의 두께는 약 6미터이고, 봉분의 한 변 길이가 260미터, 높이가 46.5미터로 한나라 단위로 하면 딱 20장에 해당된다. 무릉 전체의 형세는 웅장하고 광활하며 우뚝 솟은 모양이 장관이라고 할 만하다.

중국 고대의 능묘 문화의 변천으로 살펴보면 제왕 능묘가 가장 높고 크며 가장 웅장하고 가장 당당한 것은 장미壯美의 이상을 숭상하던 진한 시대와 초당初唐·성당盛唐 시대에 해당되고 진한 시대 무렵을 으뜸으로 친다. 설령 능묘와 같이 하나의 문화 조형물이라고 하더라도 특유한 형식은 특정한 시대의 대미大美형 문화 관념과 기개를 반영해낼 수 있다는 것을 의미한다.

조소의 품격

진한 시대의 조소는 중국 조소 발전사에 도달할 수 있는 첫 번째 절정이었다. 도성과 능묘 등의 문화 조형과 비교해볼 때 조소는 3차원의 물질적 실체 형식을 갖추고 있다는 점 외에도 두 가지 선명한 개성적 특징을 가진다. 하나는 직접적인 현실의 공리적 색채가 상대적으로 옅어졌다는 점인데, 달리 말하자면 명백한 실용적 가치를 지니지 않았다는 점이다. 다른 하나는 한층 더 우의성寓意性이 눈에 띄게 발달했다는 점이다. 조소의 제작과 창조는 주로 실용을 위한 것이 아니라 어떤 의미를 의탁하거나 표현하기 위한 것이다. 하나의 문화 조형물로서 조소는 한층 더 심미성과 예술성을 갖추고 있으며 아울러 특정한 민족과 시대의 심미 문화 정신을 반영할 수 있기 때문이다. 따라서 진한 시대의 조소는 해당 시기의 문화 형상화의 본보기가 되었을 뿐만 아니라 해당 시기의 주류 예술 중 하나가 되었다. 중국 심미 문화사를 통시적으로 살펴보면 진한 시대는 조소가 주류 예술이 되었던 유일한 시기여서 그런지 특히 더 진귀함으로 가득 차 보인다.

진한 시대의 조소에서 명기明(冥)器 조소와 기념성 조소의 발전이 가장 두드러지고 가장 전형적이었다. 명기 조소의 분야에서는 응당 진시황릉의 병마용군兵馬俑群을 가장 먼저 들어야 할 것이다.그림 5-6

1974년 3월 11일 한 농부가 진시황릉 바깥 둘레의 벽에서 동쪽으로 1킬로 되는 지점에서 우물을 파다가 뜻밖에 진흙으로 만든 도용陶俑을 발견했다. 이때부터 계속된 발굴 과정에서 사람을 깜짝 놀라게 할 만한 역사적 기적과 심미적으로 기이한 광경이 전 세계 사람들의 눈앞에 펼쳐졌다. 이것이 바로 중국과 세계로 이름을 널리 알린 진시황릉의 병마용군이다. 수량의 매우 많음, 조형의 크고 웅장함, 표정과 태도의 용감함과 위풍당당함, 자태와 용모의 근엄함과 씩씩함, 대형의 착착 들어맞음, 전투 대형의 질서정연함, 풍격의 사실적임, 장면의 방대함, 분위기의 엄숙하고 경건함, 기백의 성대하고 드높음, 군상群像의 영민하고 용감무쌍함 ……. 이것은 역사에서 전례를 찾아볼 수 없고 세상에 필적한 만한 대상이 드물다고 할 수 있다! 종합하면 진시황릉의 병마용은 주로 아래와 같은 심미 특징을 가진다.

먼저, 도용의 조형이 거대하고 웅장하여 용맹무쌍함과 위풍당당함이 사람을 압도한다. 이것은 진시황릉 도용이 다른 시기의 명기 조소와 구별되는 가장 두

〈그림 5-6〉 장군용將軍俑 __ 진시황릉.

드러진 특징이다. 출토된 대량의 병마용 중 무사용은 보통 키가 1.8미터 전후이고 장군용은 키가 1.96미터이다. 도마陶馬(진흙 말)의 높이는 약 1.7미터에 달하는데 형체의 다소와 높이의 장단이 모두 진짜 사람과 진짜 말에 뒤지지 않는다.

한편 전한 이후의 명기 도용은 크기와 높이가 모두 진용秦俑에 미치지 못한다. 이렇듯 실제 모습과 마찬가지로 진짜 사람과 진짜 말을 모방한 진용은 직접적으로 공리적 의도의 측면에서 살아 있는 사람과 말을 대신하여 황제의 장례를 치르는 군사 진용의 형태로 배열시킨 듯하며, 간접적으로 심미 효과의 측면에서 이전까지는 찾아볼 수 없는 선명하게 시대적 풍모를 갖춘 웅장한 기백을 뚜렷하게 보여주고 있다.^{그림 5-7}

다음으로 진릉 도용의 많은 수량과 거대한 장면은 사람을 깜짝 놀라게 한다. 지금까지 진시황릉에서 이미 네 곳의 용갱俑坑이 발견되었는데, 그중 하나는 완공되지 못하고 폐기된 빈 구덩이이다. 나머지 세 곳의 용갱 중 1호갱이 가장 큰데 동서로 길이가 230미터, 남북으로 너비가 62미터, 깊이가 4.5~6.5미터, 면적이 대략 1만 4천260평방미터이다. 시굴과 시추의 자료에 의거해 추측해보면 구덩이 전체에 최소 6천 개의 도용을 매장할 수 있다. 세 곳의 구덩이를 모두 합치면 무사용은 대략 7천 개에 달하고, 네 필의 말이 끄는 전차는 100여 대, 수레를 모는 가거도마駕車陶馬와 말을 탄 기병도안마騎兵陶鞍馬는 1천 필을 넘는다. 한번 상상해보시라, 이렇게 많은 병마도용을 땅에서 모두 발굴해내었을 때 얼마나 성대한 광경이 펼쳐졌을지! 이처럼 엄청난 양의 방대함은 '대미大美' 품격의 형성을 위해 객관적 기반을 다지게 되었다.

마지막으로 진시황릉 도용 군진의 배열과 구도가 아주 웅장하고 위풍당당한 기세를 드러내고 있다는 점이다. 진용의 독특한 점은 일반적인 세속 인물의 소조가 아니고 심지어 권세가 대단하고 부유한 집안 사병의 무장한 도병도 아니라 국가의 공식 기구의 정규 군인을 재현했다는 데에 있다. 확실히 조소의 대상은 방대한 진영과 엄격한 조직을 갖춘 황실 금위군이었다. 전체 병력의 배치, 조합이 삼엄하게 통일되어 있으며 질서 정연하다. 1, 2호갱의 무사용은 삼열 횡대로 얼굴을 동쪽으로 향하는 군대의 선봉 부대이다. 세 명의 대장은 몸에 갑옷을 두르고 그 외 나머지 병사는 투구 없이 머리를 묶고 있으며 가볍고 적당히 짧은 갈옷⁴²을 입고 있다. 다리를 꽁꽁 동여매었으며 얇고 낮은 방혜幇鞋를 신고 있

〈그림 5-7〉 진시황릉 1호 병마용.

는데 신발 끈이 꽉 메워져 있어 선봉 부대의 '날랜 발걸음으로 이동에 뛰어나' 용맹스럽고 싸움을 잘하는 풍모를 보여주고 있다. 강대한 주력 부대는 38열 종대를 이루고 몇천의 개갑용鎧甲俑이 전차를 둘러싼 채로 구성되어 있으며 몸을 동쪽으로 향하고 위풍당당하게 앞으로 나아가고 있다.

군진의 양측과 뒷면에 모두 호위대가 배치되어 있는데, 이는 적군이 양측과 뒤에서 갑자기 들이닥치는 습격을 방지하기 위해서이다. 이처럼 엄밀한 군진 조직의 형식은 검을 뽑고 석궁을 당기는 전시 상태와 공격하는 형태의 전투 대형을 나타내고(또는 모방하고) 있으며 진나라 군대의 강대함과 '진나라 왕이 천지 사방을 쓸어버리는' 무적의 기개를 체현하여 화하를 통일시킨 진시황의 위대하고 눈부신 업적을 드러내었다. 아울러 진나라 특유의 공격형·정복형의 시대 정신과 강건형·장미壯美형의 문화 품격을 강하게 보여주는 특징이기도 하다.

진나라 조소의 대표가 명기明器 조소, 예컨대 진시황릉의 병마용이라고 한다면, 전한 조소의 전형은 기념성 조소, 예컨대 곽거병霍去病 묘총墓塚 위의 석조군상이다. 곽거병은 전한 시대의 명장으로 연이어 6차례의 명령을 받들어 흉노족을 공격하였고 모두 대승을 거두었다. 그는 하서河西 지역을 제압하여 전한 왕조를 위협하던 흉노를 몰아내고 서역으로 통하는 길을 열었다. 불행히 곽거병은 승리를 거두고 되돌아온 지 얼마 되지 않아 전염병으로 숨을 거두었는데 그때 나이가 겨우 23세였다. 한漢 무제武帝는 아끼던 장군을 잃고 슬퍼하며 비통함을 이기지 못하다가 곽거병이 전쟁 중 얻은 공로를 표창하고 공훈과 업적을 추억하기 위해 그를 자신의 무릉茂陵 근처에 배장陪葬하는 특별한 은총을 내렸다. 아울러 곽거병을 위해 기련산[43]의 모습을 모방한 거대한 묘총을 지었고, 묘 위에 나무를 두루 심고 수많은 동물 석상을 조각하여 나무 사이에 두어 야수들이 출몰하는 자연 환경을 상징했다.

42 | 갈옷은 거친 재료의 의복으로 고대에 빈곤하거나 천한 이들이 입었다.

43 | 기련산(치롄산)祁連山은 감숙(간쑤)과 청해(칭하이) 사이에 있는 산으로 천산天山으로 불리기도 한다. 곽거병이 이 산에서 당시 한나라를 자주 침범하던 북쪽 유목의 이민족을 많이 무찔렀다.

현재 섬서(산시) 흥평(싱핑)興平셴 무릉 박물
관에 있는 석조로 '마답흉노馬踏匈奴(말에 밟힌
흉노족)' '약마躍馬(도약하는 말)' '복호伏虎(엎드린 호
랑이)' '야저野豬(야생 돼지)' '와상臥象(누운 코끼리)'
'와우臥牛(누운 소)' '석어石魚(돌 물고기)' '석인石人
(돌 사람)' 그리고 '괴수식양怪獸食羊(양을 잡아먹는
괴수)' '야인박웅野人搏熊(곰을 잡는 야인)'〈그림 5-8〉 등
16종의 작품이 있다. 이러한 작품들은 소박
하고 꾸밈이 없으며 웅대하고 깊은 장미壯美
풍격으로 진한 시대 국력의 명성과 위세 그리
고 적극적이고 진취적이며 용맹무쌍하고 개
척하는 시대 정신을 반영하고 있는 동시에 영
웅주의의 소리 없는 송가를 주조해냈다.

〈그림 5-8〉 야인박웅野人搏熊 _곽거병
霍去病 묘 앞의 석조.

　곽거병 묘 석조군의 소박하고 꾸밈이 없으며 웅대하고 깊은 장미 풍격은 주
로 아래의 세 가지 측면에서 표현되고 있다. 첫째, 체적이 거대하고 환경이 광활
하다. 기념성 석조군은 "무덤을 지을 때 기련산을 닮게 했다."[44] 이런 사정으로
인한 특수한 환경은 위풍당당하고 웅장한 영웅주의 정신을 표현해냈다. 조각상
은 모두 거석巨石에 조각되었는데, 길이는 모두 1.6미터 이상이며 어떤 조각상은
길이가 2.7미터에 달하기도 한다. 이처럼 산세를 모방한 환경 분위기와 거대한
체적의 석재 형식은 자체로 사람들에게 중후하고 웅장한 '대미大美'의 느낌을 안
겨준다.

　둘째, 형세를 따라 형상을 본뜨고 소박하며 호방하다. 석조는 체적·질료·윤
곽·형태 등 모두 조형의 요구에 부합하는 초대형 석재를 신중하게 선택한 다음
거대한 재료의 자연적인 형상을 충분히 이용하여 아예 조탁을 하지 않거나 조

44 『한서』「곽거병전霍去病傳」: 爲塚象祁連山.

금만 조탁하여 창작을 했다. 예컨대 '석어石魚'의 창작은 물고기 몸체의 윤곽을 닮은 석재를 골라서 다음으로 앞쪽 머리에 선으로 활처럼 휘어 있는 물고기의 아가미를 새기도 또 선으로 이중의 중첩된 동그라미를 새겨 동그랗게 뜬 물고기의 눈을 표시하면 작품은 바로 완성된다. 비록 조탁이 많지 않지만 조형은 진수를 아주 잘 나타낸다.

또 '야인박웅野人搏熊'은 단지 들쭉날쭉한 대형 '거위 알' 형상의 돌을 교묘하게 이용하고 외부 윤곽에 거의 어떠한 조탁도 가하지 않고 단지 천부조[45]의 형식만을 사용하여 돌덩어리의 울퉁불퉁한 요철을 따라 야인野人의 상반신을 조각했다. 그는 굵고 건장한 두 손으로 곰 한 마리를 꽉 부둥켜안고 있는데 마치 서로 치고 때리며 다투는 긴장된 장면을 방불케 한다. 전체적인 형상은 원만하고 자연스럽게 이루어져 호방하고 웅건하며 힘이 넘친다. 이러한 작품은 '형세를 따라 형상을 본뜨는' 창조 방식 중 표현되어 나온 중후하면서 소박한 취향, 웅대하고 힘 있는 미는 매우 독특한 심미 가치를 가진다.

셋째, 표정과 태도가 각각 달라 생동감과 힘으로 가득 차 있다. 곽거병 묘의 석조 조형 중에 누워 있는 자세가 많다. 석조 작품이 단조롭고 서로 유사하다는 느낌이 쉽게 들지 않도록 대상의 뚜렷하게 서로 다른 형태와 개별적으로 드러난 습성의 특징에 공을 들여 표현해냈다. 동시에 서로 다른 표정과 형태의 표현을 통해 그 안에 내재하는 생동감과 힘을 나타냈다. 누워 있는 호랑이[臥虎]는 거대한 머리를 앞으로 내밀고서 두 눈을 동그랗게 뜨고 있는데 마치 기회를 엿보다 앞으로 훌쩍 뛰어들 듯하다. 누워 있는 소[臥牛]는 자태가 침착하고 성질이 온순해서 마치 무거운 짐을 지고 나르던 일을 마친 뒤에 휴식을 취하고 있는 듯하다. 누워 있는 돼지[臥猪]는 네 다리를 꿇고 땅에 엎드린 채 긴 주둥이를 쭉 뽑고 있어 게으르기 그지없어 보인다. 누워 있는 말[臥馬]은 몸을 땅에 엎드리고 있지만 목을 길게 빼고 있어 마치 부름을 듣고 한 번에 풀쩍 일어서려고 준비하고 있는

45 | 천부조淺浮雕는 저부조低浮彫나 박부조薄浮彫와 함께 부조 중 새긴 것이 얕고 두께가 얇은 정도에 따라 구분된다.

〈그림 5-9〉 **마답흉노馬踏凶奴** _곽거병 묘 앞의 석조.

듯하다.

　가장 전형적인 석조 작품은 말이 흉노족을 밟고 있는 '마답흉노'^{그림 5-9}이다.

이 입체 조각은 길이가 1.9미터, 높이가 1.68미터이다. 주요 형상은 건장하고 위

풍당당한 한 필의 전투용 말과 말 아래에 밟힌 채 궁지에 몰려 몸부림치고 있는 흉노족 사람이다. 둘은 상징적 의의를 지니고 있는 전형적인 형상으로 곽거병이 일생 동안 남긴 업적을 기념하고 예찬하는 주제를 함께 엮어내고 있다. 네 필의 전투용 말은 씩씩하고 위풍당당하며 우렁찬 힘이 있어 정복자, 승리자의 늠름함과 자신감으로 넘쳐흐르고 있다. 말과 선명한 대비를 이루는 것은 말 아래에 깔려서 얼굴에 수염이 가득하고 생김새가 흉악하고 고개를 쳐들었지만 땅에 고꾸라져서 죽음에 직면해 몸부림치고 있는 적군의 형상이다. 그는 손에 잡고 있는 긴 창으로 말의 배를 찔렀지만 준마는 거의 거들떠보지도 않는 듯 여전히 우뚝 선 채로 태산처럼 아무런 동요 없이 가만히 있을 뿐이다. 이것은 당해낼 적수가 없을 정도로 늠름하고 호기가 하늘을 찌르는 영웅의 기질과 풍채를 보여준다.

요약하면 진시황릉의 병마용이든 곽거병 묘 앞의 석조이든 진한 시대의 조소는 모두 하나의 시대 정신으로서 영웅주의의 취지를 표현해냈다. 그들은 외향적이고 실용적이고 강건한 형태의 미학 정신의 표징으로, 이 시대 일종의 '대미大美'형 심미 문화를 근본적인 차원에서 주조해냈다.

생각해볼 문제

◉

1. 진한 시대 능묘 조형의 두드러진 특징은 무엇인가?
2. 왜 진한 시대의 조소를 중국 조소사의 발전에서 첫 번째 절정으로 보는가?
3. 진시황릉의 병마용은 어떠한 심미 특징을 가지는가?
4. 곽거병 묘 앞 석조의 장미壯美 풍격은 어디에 표현되어 있는가?

호방한 문장과 풍부한 문사:
광대한 언어를 극치로 끌어올린 대부大賦

『한서』「양웅전」 하를 살펴보자. "양웅이 생각하기에 부賦는 …… 반드시 같은 부류로 넓혀서 말하고 화려하고 아름다운 문사를 추구하며 웅대하고 호방하며[閎侈] 해박하고 풍부하여[鉅衍] 다른 사람들이 더 이상의 말을 덧붙이지 못하도록 힘썼다."[46] 안사고(581~645)[47]는 이 단락 아래에 주석을 달았다. "오로지 광대廣大한 언어를 추구한다는 것을 말한다."[48] 여기서 '광대廣大'는 넓고 크다는 것을 가리키며 「양웅전」에 나오는 '굉치거연閎侈鉅衍'의 뜻이다. '굉치閎侈'는 문장이 웅대하고 호방하여 구애되지 않는다는 것을 가리키고 '거연鉅衍'은 문사가 해박하고 풍부한 것을 가리킨다. '굉치거연'은 곧 구체적이고 직관적인 '광대함'이다. 여기서 주로 다루는 내용은 '언어'의 한 가지 형태이자 문학 언어의 표현 방식이다. 『한서』에 따르면 이러한 '광대한 언어'의 표현을 극단으로 끌어간 점이야말로 양웅(BC 53~18)[49]이 부賦를 지으며 드러낸 중요한 특

46 『한서』「양웅전揚雄傳」 하: 雄以爲賦者 …… 以推類而言, 極麗靡之辭, 閎侈鉅衍, 競於使人不能加也.

47 | 안사고顏師古는 자가 주籒, 경조만년京兆萬年(지금의 산시陝西 시안西安) 사람으로 경학자, 언어문자학자, 역사학자이다.

48 『한서』「양웅전」 하: 言專爲廣大之言.

징이다.

사실 양웅의 부는 사마상여(BC 179~118)[50]의 부를 추종했고 사마상여의 부도 아무도 없는 곳에서 생겨난 것이 아니다. 바로『한서』「예문지」를 보면 알 수 있다. "한나라가 일어나자 매승枚乘, 사마상여 그리고 아래로 양웅에 이르기까지 모두 화려하고 호방하고 풍부한 문사를 앞다투어 썼다."[51] 아울러 이러한 현상은 단지 사부辭賦에서만 한정되는 것이 아니라 논설 형식의 산문, 역사 형식의 산문 등의 다른 문학 유형에도 마찬가지였다.

'광대廣大한 언어의 추구'가 극단적으로 나아가고 또는 '꿩치거연'이 덧보탤 수 없는 경지에 이른 것은 진한 시대의 전 기간에 걸쳐 문학에서 두드러지게 드러나는 언어 표현 방식이었다. 이것은 이 시대의 '대미大美'형 문화 기상과 밀접한 관계가 있는 문학적 표현 방식이다. 그렇다면 '오로지 광대한 언어를 추구한다'는 말을 어떻게 이해할 것인가? 이에 대해 우리는 이 시대의 문학을 대표하는 산체대부散體大賦를 범례로 묘사하고 해석하고자 한다.

부賦는 한나라에서 가장 유행했던 문체여서 '한부'로 불린다.[52] 부가 한나라

49 양웅揚雄은 양웅楊雄으로 적기도 하는데 촉군蜀郡 성군成郡(지금의 쓰촨四川 청두成都) 출신으로 자가 자운子雲이다. 전한 말기의 사상가, 사부가辭賦家, 언어학자이다. 일생 동안의 문학적 성취 중 사부辭賦가 가장 높이 평가된다. 그는 사부를 창작할 때 사마상여의「자허子虛」「상림上林」을 모방하여「감천甘泉」「우렵羽獵」「장양長楊」등의 부賦를 창작하였기 때문에 후세에 '양마揚馬'라는 호칭을 얻게 되었다.

50 사마상여司馬相如는 촉군蜀郡 성군成郡(지금의 쓰촨) 출신으로 자가 장경長卿이고 전한 시대의 사부가이다. 사부에 뛰어나며「자허부子虛賦」와「상림부上林賦」가 대표작이다. 그의 작품은 대부분 제왕의 궁궐 동산의 성대함, 사냥의 즐거움을 묘사하고 있으며 나열과 과장의 말을 최대로 사용했다. 작품의 끝부분에서 풍자와 간언의 의미를 표현하여 사람들에게 백 번을 칭찬하고 한번 꼬집는다는 '권백풍일勸百諷一'의 비판을 받았다. 문채가 해박하고 웅장하며 화려하여 자못 대미大美의 기상을 갖추어 한부漢賦의 대표로 간주되었다.

51 『한서』「예문지藝文志」: 漢興枚乘, 司馬相如, 下及揚子雲, 競爲侈麗閎衍之詞.

52 한부漢賦는 일종의 문체로서 부는 전국 시대의 후기에 생겨나서 한나라에 이르러 가장 유행하여 한나라 문학의 대표로 간주된다. 한부는 대부大賦와 소부小賦로 구분된다. 대부는 다시 소체부騷體賦와 산체대부散體大賦로 구분되는데, 대부분 변론체가 주를 이루었다. 소부는 대부분 서정 작품이다. 한부의 심미 특징은 나열과 모방에 치중하고 문사의 수식과 과장된 묘사를 중시한 데에 있다.

의 문학을 대표하는 것은 마치 시詩의 당, 사詞의 송, 곡曲의 원, 소설의 명·청과 같은 관계이며 당시 문학의 모범이자 대표라고 할 만하다. 또한 한나라의 한 세대, 즉 경제에서 무제에 이르는 시기에 가장 강성했고 발달했다. 바로 이 시기는 부라는 중국 고대의 독특한 품격의 문체의 성숙기이자 흥성기이다. 주요 형식은 사마상여의 「자허子虛」「상림上林」으로 대표되는 '산체대부散體大賦'(또는 '한대부漢大賦'로도 통칭된다)이다. 산체대부의 독특한 의의는 진한 시대, 특히 한 무제시대의 진취·개척·인지·점령·정복·창조의 주류 문화 정신을 선명하게 구현하고, 이 시대의 감성·외향·광활·반복·광대·호방·웅장함·화려함의 대미 문화의 이상을 구현한 점에 있다.

체물體物 과 서사敍事

무엇보다 우리는 산체대부의 주된 심미 특성과 기능은 결코 사회 정치적 의미의 풍유(비록 어느 정도의 풍유적 요소가 있다 할지라도)에 있지 않고 주관 감정의 표출(비록 어느 정도의 정감적 상상의 색채가 있다 할지라도)에도 있지 않으며 외부 세계에 대한 감성 인지, 모방, 사실寫實과 재현에 있다는 것을 알고 있다. 다시 말해서 산체대부의 미학적 중점은 내향적이고 심리적인 것이 아니라 외향적이고 인지적이다. 산체대부는 대상을 객관적으로 파악하는 것에 치우쳐 영혼의 주관적인 표출이 부족하고, 외재적 감성 세계에 대해 세밀히 생동감 있게 묘사하고 전체적이고 종합적으로 관찰하는 데에 치우쳐 주체 행위에 대한 윤리적 반성과 가치 평가가 없다. 이것은 우리가 한나라 대부大賦의 심미 특징과 기능에 대해 내린 기본적인 판단이다.

우리는 이러한 판단을 한나라 대부의 문체 및 '언지言志'와 '연정緣情'에 치우친 시가를 구별하는 중요한 기준으로 삼을 수 있다. 실제로 옛사람들은 이에 대해 많은 논의를 펼쳤다. 좌사[53]가 말했다. "생각을 말로 드러내어 시를 짓는 사

람은 뜻한 바를 읊조린다. 높은 곳에 올라 널리 보고 부를 지을 수 있는 사람은 자신이 본 것을 노래한다."[54] 육기(260~303)[55]가 말했다. "시는 감정을 좇아 아름답게 표현되고 부는 사물을 체득하여 맑고 밝게 묘사한다."[56] 여기서 '소견所見'은 주체와 상대되는 전 세계이자 자연만물을 뜻한다. 이른바 '체물體物'은 '살펴본' 물체에 대한 체인과 모방을 뜻한다. 유협劉勰은 부를 논하면서 말했다. "언어로 사물을 묘사하고 모습을 그려내니, 조각과 회화처럼 아름답다. 눌리고 막힌 것을 반드시 뻗어나게 하여 말로 밝혀 작아지지 않게 한다."[57] 대체적인 의미는 이렇다. 부의 문체는 사물의 형상을 묘사하는 데에 뛰어나고 묘사의 아름다움은 마치 조각이나 그림과 닮았다. 부는 눈에 잘 띄지 않은 사물을 선명하고 두드러지게 묘사하여 전달하고자 하는 내용이 드넓어서 좁지 않게 한다. 유협의 부에 대한 묘사는 나열, 모방, 사실寫實과 재현에 치중한 부의 심미 특징을 생동적으로 밝혀냈다.

한나라 대부大賦의 대표 작가는 사마상여이다. 노신(루쉰)이 일찍이 말한 적이 있다. "무제 시기의 문인 중에 부의 작가는 누구도 사마상여에 미치지 못했다."[58] 그렇다면 과연 사마상여의 대부 창작이란 어떠한가? 원나라 축요祝堯는 정재定齋의 말을 인용하여 말했다. "장경(사마상여)은 사실의 서술에 뛰어나다."[59] 이것은 사마상여의 대부가 객관 사물을 모방하고 서술하는 데에 치우쳐 있다

53 | 좌사左思는 서진西晉의 시인으로 자는 태충太冲이다. 부賦에 뛰어나 이름난 작품을 많이 남겼는데, 특히 10년 동안 구상하여 지은 「삼도부三都賦」는 '낙양洛陽의 지가를 올리다'라는 고사로 유명하다. 유명한 작품으로는 「제도부齊都賦」「영사시詠史詩」「초은시招隱詩」 등이 있다.

54 『삼도부서三都賦序』: 發言爲詩者, 詠其所志也. 升高能賦者, 頌其所見也.

55 | 육기陸機는 오군吳郡 화정華亭 출신으로 자가 사형士衡이다. 명문 출신으로 조부 손작損은 삼국 시대 오吳나라의 재상이었고 아버지 항抗은 군사령관, 동생 운雲도 글재주가 있어 그와 함께 '이륙二陸'으로 불리었다. 그는 서진西晉의 문인으로서 수사에 중점을 두고 미사여구와 대구對句의 기교를 살려 육조 시대의 화려한 시풍의 선구자가 되었다. 주요 저서 가운데 『문부文賦』는 문학비평의 방법을 논한 내용으로 유명하며 그 밖에 『육사형집陸士衡集』 등이 있다.

56 『문부文賦』: 詩緣情而綺靡, 賦體物而瀏亮.

57 『문심조룡』「전부詮賦」: 寫物圖貌, 蔚似雕畫. 抑滯必揚, 言曠無隘.

58 노신(루쉰), 『한문학사강요漢文學史綱要』, 北京: 人民文學出版社, 1973, 54쪽.

〈그림 5-10〉〈유렵출행도遊獵出行圖〉_ 하남(허난) 밀현(미셴)密縣 타호정(다후팅)打虎亭 한묘 출토 벽화.

는 것을 말한다. 실제로 그의 「자허부子虛賦」 「상림부上林賦」는 바로 그러하다. 과거 사람들은 이 두 편의 부를 화제로 삼으면 종종 윤리 공리주의의 잣대를 가지고 평가했다. 가령 사마천처럼 긍정론자는 "사마상여 글의 요지가 절약과 검소로 돌아가자는 데에 있으니, 이것이 『시경』의 풍간諷諫과 무엇이 다른가?"[60]라고 말했다. 반고처럼 부정론자는 "마침내 화려하고 호방하고 풍부한 글을 지었을 뿐 풍자와 비유의 뜻이 없다."[61]라고 말했다.

비록 비난과 칭찬이 일치하지 않지만 평가 표준은 둘이 될 수 없다. 이들은 모두 유가의 시를 통한 교육이라는 정형화된 틀을 벗어나지 못했다. 사실 이 두 편의 부가 지니고 있는 진정한 오묘함은 결코 이러한 기준에 있지 않다. 심미 문화의 각도에서 볼 때 그들의 진정한 가치와 의의는 문학의 언어 형식으로 감성적이고 복잡한 외부 세계를 재창조하여 나열과 묘사 및 사물의 인지와 사실의 기술에 치우친 한나라 대부의 기본적인 심미 양식을 다진 데에 있다.

「자허부」 「상림부」는 사냥 다니기[그림 5-10]를 글의 소재로 삼았다. 가설적 인물인 자허子虛와 오유선생烏有先生 그리고 망시공亡是公 등의 몇몇 인물이 각자 스

59 『고부변체古賦辨體』 「양한본兩漢本」: 長卿長於敍事.

60 『사기』 「사마상여열전 찬贊」: 其要歸引之節儉, 此與『詩』之諷諫何異?(정범진 외, 955~956)

61 『한서』 「예문지」: 竟爲侈麗閎衍之詞, 沒其諷喻之義.

스로 보고 들은 것들을 따로따로 열거하는 방식으로 되어 있다. 먼저 제齊·초楚 두 제후국의 풍부한 물산과 성대한 수렵을 다루고 이어서 천자 궁궐 동산의 웅장한 정경과 군신이 사냥을 다니는 성대한 장면을 하나하나씩 서술하고 있다. 이러한 서술 방식과 구조 자체는 작품의 외향적 모방의 특성과 감성적 인지의 취향을 결정지었다. 이와 동시에 허구적 인물의 서술을 통해 외부 자연 세계의 많고 복잡한 형상은 바로 작가가 고심하여 모사하고 나열하여 펼쳐내고자 하는 주요한 대상이 되었다. 우리는 이 시점에서 「상림부」 중 이궁별관離宮別館을 묘사한 한 단락을 가려내서 구체적으로 느껴보아도 괜찮을 것이다.

이곳 이궁과 별관은 산에 두루 퍼져 있고 골짜기에 걸쳐 있네. 높은 회랑은 사방으로 이어지고 높은 건물들이 굽이굽이 서 있네. 꽃무늬 서까래와 옥으로 꾸민 연두, 임금 수레의 길이 즐비하고, 걷는 복도가 두루 뻗어, 가는 길에 하룻밤 묵어야 할 듯하네. 높은 산을 깎아내서 집을 짓고, 누대를 거듭 높이고 거듭 쌓아, 바위틈에 내실을 꾸몄네. 내려다보면 아득히 멀어 아무것도 보이지 않고, 올려보면 서까래가 높아 하늘을 만질 수 있을 듯하네. 유성이 궁궐의 문 사이로 지나가고, 무지개가 난간에 걸쳐 있네. 청룡이 동쪽 행랑으로 돌아나가고, 신성한 수레가 서쪽 행랑에서 꾸물꾸물 거리네. 신선은 고요한 관사에서 한가롭게 머물고, 악전 신선의 무리도 남쪽 처마 끝에서 햇볕을 쬐네. 감미로운 샘물이 깨끗한 집에서 솟아오르고, 밖에서 흘러온 물은 뜰 가운데를 지나가네. 반석으로 냇물 가를 가지런하게 하고, 높은 바위는 기울어져 우뚝 솟아 첩첩이 높고, 깎아놓은 듯이 가파르네. 붉은 옥 푸른 옥, 온갖 빛깔의 산호들이 가득하네. 아름다움 옥 바위에 두루 퍼져 있고, 무늬가 분명하게 화려한 비늘 같구나. 붉은 옥이 알록달록하게, 옥 바위 사이에 박혀 있네. 아침에 광채가 드러나는 조채 옥과 완염 옥처럼, 온갖 보배로운 옥들이 나타나네.

於是乎離宮別館, 彌山跨谷. 高廊四注, 重坐曲閣. 華榱璧瑠, 輦道纚屬,
步櫩周流, 長途中宿. 夷嶂築堂, 壘臺增成, 巖突洞房, 俯杳眇而無見, 仰攀橑而捫天.

336

분성경어규달 완홍타어순헌 청룡유료어동상 상여완탄어서청 영어연어한관 악
奔星更於閨闥, 宛虹拖於楯軒. 靑龍蚴蟉於東箱, 象輿婉僤於西淸. 靈圉燕於閑館, 偓

전지륜 폭어남영 예천용어청실 통천과어중정 반석진애 금암의경 차아첩업 각
佺之倫, 暴於南榮. 醴泉涌於淸室, 通川過於中庭. 盤石振崖, 嶔巖倚傾, 嵯峨嶪嶪, 刻

삭쟁영 매괴벽림 산호총생 민옥방당 분빈문린 적하박락 잡삽기간 조채완염
削崢嶸. 玫瑰碧琳, 珊瑚叢生. 瑉玉旁唐, 玢豳文鱗. 赤瑕駁犖, 雜臿其間. 晁采琬琰,

화씨출언
和氏出焉.(『한서』「상림부上林賦」)[62]

우리는 이 단락의 문자를 통해 상림 원내의 이궁과 별관의 구체적인 위치, 지형, 육교, 구조, 층수, 장식, 조각과 회화, 복도, 긴 회랑, 누대의 나무, 집의 서까래, 건물의 높이, 문과 창문, 난간과 문지방, 침실, 사랑채, 편안한 집, 청실淸室 등의 여러 가지 측면을 볼 수 있다. 또 중정을 지나며 큰 돌이 쌓여 있고, 낮은 곳은 기울어지고, 높은 곳은 우뚝 솟아 있고, 옥구슬이 화려하고, 산호가 무성하고, 옥밭이 넓게 펼쳐져서 돌들이 뒤섞여 있고, 여러 빛깔이 뒤섞여 야광처럼 여러 곳에서 아름다운 광경을 볼 수 있다. 이 두 편의 부는 거의 이러한 문자들로 가득 차 있다. 묘사는 대부분 닮음을 실력으로 여기고 드넓음을 핵심으로 두며 완전함을 귀하게 여기고 다양함을 높이는 심미 취지를 추구하고 있다.

전경全景 과 대관大觀

산체대부는 확실히 사물의 인지와 사실의 서술을 목적으로 하고 있다. 이러한 사물의 인지와 사실의 서술은 일반적인 의미에서 사물에 대한 모사나 재현이 아니라 대상의 전체적 형상 또는 세계의 크고 작거나 광활하고 미세함에 대한 완벽한 파악과 묘사이다. 따라서 모방과 재현은 대상 세계에 대한 '전경全景'과 '대관大觀'이다. 이러한 파악과 서술, 모방과 재현은 더욱 깊은 의의에서 언어 형식의 외부를 향한 확장, 소유와 정복이라는 농후한 의미를 지닌다. 이 때

62 | 원서에 인용된 원문과는 약간의 차이가 있으며 여기서 반고班固, 『전사사前四史 한서漢書』, 「司馬相如傳 第二十七上」, 北京: 大衆文藝出版社, 1998, 418쪽의 입장을 따랐다.

문에 문화 담론에서 살펴보면 한 왕조가 '대통일'을 유지하려는 사회적 의지와 사인 계층이 '공업을 세우려는' 문화 심리 사이에는 어떤 인과 관계가 존재한다.

사마상여는 부를 창작할 때 "천지를 하나로 꿰뚫고 고금을 한 곳에 섞는" 데에 뜻을 두었다. 그가 보기에 "부를 짓는 사람의 마음은 우주를 품고 있으며 사람과 사물을 두루 살피기" 때문이다.[63] 이것은 사마천이 「보임안서報任安書」에서 "하늘과 사람의 사이를 끝까지 밝히고 고금의 변화에 통달하겠다"[64]는 위대한 포부를 가지고 『사기』를 썼다고 밝힌 사실과 판에 박은 듯이 닮았다. 이들은 모두 전한이 한창 번창하였던 시기, 적극적이고 진취적이며 왕성한 기운이 하늘을 찌르고 천하를 호방하게 내려다보며 고금을 도도하게 살피던 주류 문화 정신을 구현해내고 있다. 바로 이러한 상황에서 산체대부의 사물에 대한 인지와 사실에 대한 서술은 자연스럽게 호기를 부리고 영웅다운 기운을 내포하고 방대한 기상을 드러내며 거대하고 화려한 아름다움을 상징하게 되었다. 예컨대 「상림부」의 일부를 살펴보자. "그대들은 거대하고 화려한 것을 아직 보지 못했는가? 어찌 유독 천자의 상림원을 들어보지 못했는가!"[65] 여기서 거대하고 화려한 '거려巨麗'는 우리가 산체대부의 심미 특징을 파악하는 핵심이 된다.

과식誇飾 과 조식藻飾

우리는 한나라 대부의 '과식'과 '조식'이라는 두 개의 기본 특징을 마땅히 새롭게 인식해야 한다. 두 말은 사람들로부터 줄곧 질책을 받아오던 대부의 특징이다. 서진 지우(250~300)[66]의 비평이 매우 대표적이다. "오늘날의 부(필자

63 『서경잡기西京雜記』 권2: 控引天地, 錯綜古今. …… 賦家之心, 苞括宇宙, 總攬人物.
64 『한서』 「사마천전」: 窮天人之際, 通古今之變.
65 「상림부上林賦」: 君未睹夫巨麗也, 獨不聞天子之上林乎!

주: 한나라 대부를 가리키다) …… 가상이 너무 크면 동류와 서로 멀어지고, 화려한 문체가 너무 웅장하면 사실과 서로 멀어지며, 변론하는 말이 너무 따지면 뜻을 잃고, 화려함이 너무 아름다우면 정감과 서로 어긋난다."[67] 여기서 말하고 있는 요점은 모두 대부大賦의 '과식'과 '조식'이 가져온 '결점'이다. 이러한 비평이 전혀 근거 없다고 말할 수 없다. 이른바 '과식'과 '조식'은 한편으로 과대·과장·과시 등의 방법을 통해, 다른 한편으로 화려한 문채의 언어 형식을 통해 사물 형태의 특징과 미를 증가시키거나 강화시켜서 객관 대상과 다른 문학 표상과 심미 대상이 되도록 하는 것이다. 이것은 자연스럽게 어떤 주관적이고 상상적인 측면을 피하지 못하고 원래의 대상과 '서로 멀어지게' 된다.

그러나 이러한 결점이 있음에도 한나라 대부의 '과식'과 '조식'은 자체의 특정한 미학적 함의를 갖고 있다. 대부에서 표현해내는 주관적 상상, 정감의 과장, 화려한 문채 등은 한편으로 결코 구체적으로 사물의 인지와 사실의 서술 서사 및 형상의 모방과 묘사라는 기본적인 심미 취향을 근본적으로 위배하지 않는다. 지우의 말처럼 '오늘날의 부'는 여전히 '형상의 전달을 기본으로 삼기 때문이다.'(『문장유별론』) 유협은 『문심조룡』에서 이에 대해 매우 치밀한 해석을 남겼다. 그에 의하면 사마상여의 붓끝에서 "상림원을 다루며 별똥별과 무지개가 추녀 밑에 들었다."처럼 과장하여 묘사하고 있다. 실상은 "과장으로 형상을 빚어내지 않은 것이 없었다." 즉 과식의 목적은 경치를 모방하고 사실을 기록하는 데 있다. 따라서 그의 결론은 이렇다. "형상과 사물은 모사하기 쉬우니, 장대한 말로 실상을 알게 할 수 있다."[68] 구체적 사물의 입장에서 보자면 과장된 언어는 그 형상을 더욱 진실하게 할 수 있다. 이러한 관점은 응당 대부大賦의 과식이라

66 | 지우摯虞는 저명한 계보학자이며, 주요 저작으로 『삼보결록주三輔決錄注』 7권과 『문장유별론文章流別論』 2권이 있다.

67 「문장유별론」: 今之賦, …… 假象過大, 則與類相遠. 逸辭過壯, 則與事相遠, 辯言過理, 則與義相失. 靡麗過美, 則情相悖.

68 『문심조룡』 「과식」: 形器易寫, 壯辭可得喻其眞. …… 上林之館, 奔星與宛虹入軒. …… 莫不因誇以成狀.

는 특징을 깊이 이해했다고 할 수 있다.

다른 한편으로 이러한 과장된 묘사와 화려한 문체의 유행은 한나라 문학 특유의 의기양양하고 호방한 '대미大美'의 기상을 창조한 데에 있다. 루쉰은 사마상여의 대부를 다음처럼 평가했다. "아름답고 진기한 뜻을 더하여 곱고 화려한 말로 꾸미고", "과거의 방식을 본받지 않고 스스로 신묘한 재주를 마음껏 펼쳐서 드넓고 웅장하고 화려하게 형상화시켜서 한나라에서 누구보다도 뛰어났다." 이것은 한부漢賦의 '과식'과 '조식'(아름답고 진기한 뜻과 '곱고 화려한 말')이 한나라 특유의 '드넓고 웅장하고 화려한' 미를 표현하려 했다는 것을 지적하고 있다. 실제로 사마상여가 "부를 짓는 사람의 마음은 우주를 품고 있으며 사람과 사물을 두루 살핀다."고 말했을 때, 그는 이미 주관적으로 과장된 언어 형식을 통해 전한 시대의 특정한 '대미大美'의 정감과 기백을 표현해냈다. 따라서 근본적으로 말하면 한나라 대부의 과장된 필법이든 아니면 화려한 문채든 따지지 않고 실제로 모두 광대·광활·통일·강성·거대·웅대와 기이·복잡·발양·호탕 등 '대미'형 시대 문화의 정신을 구체적으로 표현하고 있을 뿐이다.

<div style="text-align:center">생각해볼 문제</div>

●

1. 모방, 인지 그리고 사실의 기록에 치우친 한나라 대부大賦의 심미 특징을 어떻게 이해하는가?
2. '과식誇飾'과 '조식藻飾'이라는 한나라 대부의 두 가지 기본 특징을 어떻게 알고 있는가?

하늘을 덮고 땅을 싣다:
대장부를 전형으로 하는 인격미 사상

중국 미학 사상의 발전 과정에서 진한 시대와 선진 시대의 커다란 차이는 진한 시대가 이전에 없던 '대일통大一統'의 사회 역사적 '담론'을 만났다는 점이다. 이러한 '담론'은 진한 시대 미학 사상의 발전에 있어 완전히 새로운 계기, 활력 그리고 전망을 가져다주었다. 선진 시대의 미학 사상은 선명한 개체성·문파성·유형성을 표현하였는데, 이것은 '백가쟁명'의 다원주의적 상황이기도 하고 또 상대적으로 자유롭고 개방적이며 독창성을 숭배하는 상태이기도 하다. 이것은 당시 제후들이 패권을 다투고 각국이 자웅을 겨루던 사회 문화적 배경과 일치한다.

'대일통'의 진한 시대에는 역사적으로 '대일통'의 이데올로기와 미학 사상을 요구했다. 이에 서로 다른 여러 가지 미학의 부류·유파·관점·체계는 "온갖 하천이 발원지를 달리하지만 모두 결국 바다로 돌아간다."[69]는 종합의 자세로 이 시기 미학 발전의 두드러진 특징과 기본적인 추세를 구성했다. 구조의 각도에서 말하면 진한 시대 미학의 종합화 과정에 '참여'하는 기본적인 사상의 자원은 주로 유가·도가·묵가·법가·음양가·『초사』「이소離騒」등이 있는데, 그중에 유

69 『회남자』「범론훈氾論訓」: 百川異源而皆歸於海.

가와 도가는 줄기이자 핵심으로 여겨졌다. 기본적인 사상 자원 때로 도가를, 때로 유가를 줄기와 핵심으로 하여 끊임없는 조화와 협조, 재구성과 전환으로 인해, 이 시대에 이름은 '무위無爲'이지만 실제는 '유위有爲'인 외향적이고 개방적이고 개척적인 문화 담론을 형성시켰다고 말할 수 있다.

이러한 문화 담론에 따른 규정 아래에서 해당 시대의 미학 사상의 가장 뚜렷하고 집중적으로 표현된 것이 바로 자각적으로 '대大'를 아름다움으로 간주하는 미학 관념이고 '대장부' 형으로 부르는 이상 인격이다. 이 문제와 관련해서 우리는 『회남자』라는 저작을 중점적으로 주목하고자 한다.

크게 진리를 밝히는 말

『회남자』는 회남왕 유안(약 BC 179~122)[70]이 자신의 문객을 지도하여 집단적으로 써서 완성되었다. 이 책의 주석자인 후한의 고유高誘는 「서敍」에서 이 책의 요지를 밝히면서 다음처럼 말했다. "도덕을 강론하고 인의仁義로 종합하여 이 책을 지었다. 종지는 노자에 가까워 욕심을 부리지 않고 일을 벌이지 않으며 비우려고 하고 고요함을 지켜 변함없는 도에 따라 움직였다."[71] 고유는 『회남자』가 황로학에 바탕을 두고 있고 동시에 도가의 학문과 크게 다르지 않다는 것을 설명한다. 『회남자』는 인의와 예악, 개인의 수양과 가정의 관리 그리고 나라의 안정과 천하의 평화를 강조하기도 하면서 때때로 '무위'의 설을 명확

70 유안劉安은 패군沛郡 풍현豊縣(오늘날의 장쑤江蘇 펑셴豊縣) 출신으로 전한의 사상가이자 문학가이다. 한나라 고조의 손자이며 회남려왕淮南厲王 장長의 아들이다. 일찍이 '그의 문하에 모인 빈객과 방술의 사인이 수천에 이르렀고' 이들과 함께 집단적으로 『홍렬鴻烈』(『회남홍렬淮南鴻烈』 또는 『회남자淮南子』로도 불린다)을 편찬했다. 그의 사상은 황로黃老를 중심으로 하며 유가·법가·음양가 등의 여러 학파를 종합했다.

71 고유, 「회남왕홍렬해서淮南王鴻烈解敍」: 講論道德, 總統仁義, 而著此書. 其旨近『老子』, 淡泊無爲, 蹈虛守靜, 出入經道.(안길환, 상: 12)

히 반대하기도 하여 "다섯 성인으로 살펴보면 무위는 할 수 없는 것이 분명하다."[72]고 밝혔다. 이것은 『회남자』가 황로에 바탕을 두지만 또한 유가에 귀의하고 있어서, 이론적 포용성과 종합성을 구현하고 있다는 점을 설명해준다.

『회남자』에 대한 "도덕을 강론하고 인의仁義로 종합한다."(고유)라는 지적이나 또는 『회남자』에 나오는 "도덕으로 지탱하고 인의로 돕는다."[73] 등에 따르면 도가와 유가를 포용하고 각 학파를 종합하는 사상 경향을 나타낸다고 할 수 있다. 종합적으로 말하면 이 책은 도가를 위주로 하여 유가·법가·음양가 등 여러 학파를 혼합한 '잡가雜家'의 저작으로, 이것은 전한 시대 '대일통'의 사회 역사적 담론이 이론적으로 반영되고 있다고 할 수 있다.

『회남자』의 포용성과 종합성으로 인해 미학적으로 깊고 넓은 이론적 시야와 독창적인 설명 기능을 갖게 됐다. 그중 특히 중요한 것은 '대미大美' 문화와 '대미' 인격에 대해 보통과 달리 『회남자』의 유달리 뜨거운 환호와 지지이다. 『회남자』는 또 『회남홍렬淮南鴻烈』로 불린다. 이에 대해 고유가 설명했다. "홍鴻은 크다[大]의 뜻이고 열烈은 밝다[明]는 뜻이다. 크게 도를 밝히는 말이다."[74] 책 이름으로 알 수 있듯이 『회남홍렬』은 이미 오직 '대大'를 직시하고 '대'를 아름다움으로 여기는 것을 기본 주제로 삼고 있음을 명백히 밝히고 있다. 이른바 "크게 도를 밝히는 말이다."라는 것은 바로 『회남자』가 '대大'를 선전하고 있고 근본적으로 '대도大道(모든 현상의 뿌리이고 모든 사물의 근본이다)'를 존숭하고 해명한다는 것을 보여준다. 이것은 『회남자』가 황로학에 편중되어 있다는 점과 관련되어 있다.

여기서 말하는 '대도大道'는 본래 노자와 장자의 도와 구분되며 허무하고 종잡을 수 없으며 심오하고 고요한 색채가 없지만 감성적 물질, 우주 인생의 구체적 내용을 풍부하게 갖고 있다. 예컨대 고유가 「회남왕홍렬해서」에서 말했듯이 『회남자』는 "도의 광대함을 말할 때 하늘을 덮고 땅을 싣고 있는 것을 말하고,

72 유안, 『회남자』 「수무훈修務訓」: 以五聖觀之, 則莫得無爲明矣.(이석호, 481)

73 유안, 「남명훈」: 持以道德, 輔以仁義.(이석호, 149)

74 고유, 「회남왕홍렬해서」: 鴻, 大也. 烈, 明也. 以爲大明道之言也.(안길환, 12)

미세함을 말할 때 무한한 곳에 스며드는 것을 말한다. 고금의 안정과 혼란, 존망과 화복을 이야기하고, 세상의 괴상하고 색다르며 아름답고 기이한 일까지 다룬다. 이렇게 설명한 뜻은 명확히 드러나고 글은 풍부하며 사물의 모든 종류에 관해 싣지 않은 것이 없다. 대강은 도道에 귀일하는 것이다."[75] 이 '대도'는 풍부한 감성과 현실의 내용을 담고 있는 '도'이며 '도'의 '대大'는 광활한 우주의 만상을 품고 있는 '대大'이고 짙은 심미의 의미를 갖춘 일종의 '대우주의 총체'이다.

> 도는 하늘을 덮고 땅을 실으며 공간적으로 사방을 자리매김하고 팔극을 나눈다. 높이는 가늠할 수 없고 깊이는 헤아릴 수 없다. 천지를 감싸고 있고 무형無形의 사물에게 형을 부여한다. …… 그러므로 도를 세우면 천지에 가득 차고 도를 눕히면 사해에 두루 미친다. 세상에 끝없이 작용하지만 아침저녁으로 아무런 변화가 없다. …… 도의 정신은 가을 털처럼 미세한 것에 기탁해도 대우주의 총체에 해당된다.(이석호, 21~22)
>
> 부 도 자　복 천 재 지　곽 사 방　탁 팔 극　고 불 가 제　심 불 가 측　포 과 천 지　품 수 무 형
> 夫道者, 覆天載地, 廓四方, 柝八極. 高不可際, 深不可測. 包裹天地, 稟授無形. ……
> 고 식 지 이 새 어 천 지　횡 지 이 미 어 사 해　시 지 무 궁　이 무 소 조 석　　　신 탁 어 추 호 지 말
> 故植之而塞於天地, 橫之而彌於四海. 施之無窮, 而舞所朝夕. …… 神托於秋毫之末,
> 이 대 우 주 지 총
> 而大宇宙之總.(『회남자』「원도훈原道訓」)

우리는 여기서 '도'가 초경험적이고 순수 형이상학적인 추상 실체가 결코 아니고, 천지 만물과 사방의 추호와 뒤섞여 구분되지 않는다는 것을 알 수 있다. 또한 도는 기상이 다채롭고 생활의 정취가 넘치는 물질 세계의 총화이며 진정으로 느끼고 만질 수 있고 화려하게 생동하는 '대도'라는 것도 알 수 있다. 그러면 『회남자』는 왜 이런 '대도'를 존중해야 할까?

75 고유, 「회남왕홍렬해서」: 言其大也, 則燾天載地. 說其細也, 則淪於無垠. 及古今治亂, 存亡禍福, 世間詭異瓌奇之事. 其義也著, 其文也富, 物事之類, 無所不載, 然其大較, 歸之於道.(안길환, 12)

대장부

『회남자』의 '크게 도를 밝히는 말이다'라는 것은 형이상학적 사변의 흥미를 만족시키기 위한 것이 아니고 단순히 우주와 세계의 본체 문제를 탐색하기 위한 것도 아니다. 『회남자』가 '대도'를 존숭했는데, 그 취지는 사실 '사람'을 세우는 데 있다. 즉 이러한 '대도'를 목표로 삼아서 온 힘을 다하여 외부의 광대한 세계를 정복하고 전면적으로 현실의 사회 생활을 보유할 수 있는 사람을 굳건하게 세우는 데 있다. 이 점에 집중하면 『회남자』의 취지는 시대의 '대미' 인격, 즉 '대장부'를 빚어내는 데에 있다.

> 그러므로 대장부는 태연히 사사로운 생각을 버리고 담담하게 쓸데없는 걱정을 버리며, 하늘을 덮개로 삼고 땅을 수레로 삼으며, 사계절을 말로 삼고 음양을 마부로 삼는다. 구름을 타고 하늘을 날아 우주 자연의 조화옹과 짝이 된다. 뜻을 무한히 펼치고 절제를 느슨하게 하여 넓디넓은 우주 세계를 내달린다. 걸을 만하면 걷고 뛸 만하면 뛴다. 비의 신 우사로 하여금 길에 비를 뿌리게 하고 바람의 신 풍백으로 하여금 먼지를 쓸게 한다. 번개를 채찍으로 삼고, 천둥을 수레로 삼는다. 위로는 하늘 위 아득한 곳에서 놀고 아래로는 무한의 문 밖으로 나선다. 널리 두루 살펴보고는 다시 온전하게 지키고 보전한다. 사방을 경영하다가 다시 근본으로 되돌아온다. 하늘을 덮개로 삼으니 덮지 못할 것이 없다. 땅을 수레로 삼으니 싣지 못할 것이 없다. 사계절을 말로 삼으니 부리지 못할 것이 없다. 음양을 마부로 삼으니 갖추지 못할 것이 없다. …… 어떤가? 도의 핵심이 되는 자루를 잡고 무궁의 경지에서 노니는 것이.(이석호, 23~24)
>
> 시 고 대 장 부 염 연 무 사　담 연 무 려　이 천 위 개　이 지 위 여　사 시 위 마　음 양 위 어　승 운 룡 소
> 是故大丈夫恬然無思, 淡然無慮, 以天爲蓋, 以地爲輿, 四時爲馬, 陰陽爲御. 乘雲陵霄,
>
> 여 조 화 자 구　종 지 서 절　이 치 대 구　가 이 보 이 보　가 이 취 이 취　영 우 사 쇄 도　사 풍 백 소 진
> 與造化者俱. 縱志舒節, 以馳大區. 可以步而步, 可以驟而驟. 令雨師灑道, 使風伯掃塵.
>
> 전 이 위 편 책　뇌 이 위 차 륜　상 유 어 소 조 지 야　하 출 어 무 은 지 문　유 람 편 조　복 수 이 전　경
> 電以爲鞭策, 雷以爲車輪. 上遊於霄雿之野, 下出於無垠之門. 劉覽偏照, 復守以全. 經
>
> 영 사 우　환 반 어 추　고 이 천 위 개　즉 무 불 복 야　이 지 위 여　즉 무 부 재 야　사 시 위 마　즉 무
> 營四隅, 還反於樞. 故以天爲蓋, 則無不覆也. 以地爲輿, 則無不載也. 四時爲馬, 則無

불사야　음양위어　즉무불비야
不使也. 陰陽爲禦, 則無不備也. …… 何也? 執道要之柄, 而遊於無窮之地.(『회남자』
「원도훈」)

　　이 문단은 열정이 넘치고 비교할 바 없는 훌륭한 문자들로 이루어져 있다. '도의 핵심 자루를 붙잡은' '대장부'는 천지를 통솔하고 하늘과 땅을 책임지며 사해를 자유롭게 다니고 팔황을 도도하게 한눈에 바라본다. 자연계의 모든 것이 거느리는 대상이고 부리는 대상이니, 그는 모든 객관 세계를 주재하게 된 것이다. 대장부는 "크고 광활한 우주에 거처하고 끝없는 무극의 들에 노닐며 태황 太皇(하늘의 상제)에 오르고 태일太一(북극성)에 올라타서 천지를 손바닥 가운데 놓고 놀 수 있다."[76] 심지어 대장부는 '대도'의 화신이고 '대도'가 인격화된 형태였기 때문에 '대우주의 총화'이기도 하다.

　　'대장부'의 표현법은 한나라에서 시작된 것이 아니다. 전국 시대의 맹자는 이미 말한 적이 있다. "부귀가 사람을 어지럽힐 수 없고 빈천이 마음을 바꾸지 못하고 위협과 무력이 사람을 굴복시키지 못하니, 이러한 사람을 대장부라고 한다."[77] 맹자가 말한 '대장부'는 주로 내면적 인격 유지에 치우쳐 있지만 『회남자』에서 중시한 '대장부'는 공을 세우고 실천하는 형태의 '대미大美' 인격을 추구하는 것을 중시한다. 『회남자』 「수무훈」에서 "이것은 스스로 굳건하게 하여 공업을 이루는 자이다."라는 의미와 같다.[78] 이런 '외향'형·실천형·성과형의 '대장부'는 자아의 품격을 수양하는 것에 만족하지 않고 더 나아가 '외재'적 '대우주의 총화'를 향해 나아가서 광대한 외부 세계를 향해 끊임없이 신장하고 개척 하고자 갈망했다. 아울러 외부를 향해 끝없이 신장하고 개척하는 과정에서 일반 사람은 누릴 수 없는 심미 쾌락의 극치, 즉 '대락大樂'을 몸으로 느꼈다.

76 「정신훈」: 處大廓之宇, 遊無極之野, 登太皇, 馮太一, 玩天地於掌握之中.(이석호, 165)

77 『맹자』 「등문공」 하2: 富貴不能淫, 貧賤不能移, 威武不能屈. 此之謂大丈夫.(박경환, 148)

78 「수무훈」: 此自强而成功者也.

사람을 암실에 가두어두면 비록 맛있는 고기를 먹이고 비싼 비단옷을 입혀준다고 해도 즐거울 수가 없다. 눈으로 볼 수 없고 귀로 들을 수 없기 때문이다. 구멍을 뚫어 밖에 빗방울이 떨어지는 것만을 보아도 즐거워서 감탄할 것이다. 하물며 문을 열고 창문도 열어, 어두운 곳에서 밝은 곳을 보면 어떻겠는가! 어두운 곳에서 밝은 곳을 보더라도 마음껏 기뻐할 터인데, 하물며 방을 나와 마루에 앉아 햇빛과 달빛을 보게 되면 어떻겠는가! 햇빛과 달빛을 보아서 참으로 신나는데, 하물며 태산에 올라 돌층계를 밟고 서서 팔방을 바라볼 때, 제왕의 수도가 마치 뚜껑과 같고 강과 바다가 마치 허리띠와 같은 것을 보고, 더구나 만물이 그 사이에 존재하는 것을 보면 어떻겠는가! 그 즐거움이 어찌 크다고 하지 않겠는가!(이석호, 523)

今囚之冥室之中, 雖養之以芻豢, 衣之以綺繡, 不能樂也. 以目之無見, 耳之無聞. 穿隙穴, 見雨零, 則快然而歎之, 況開戶發牖, 從冥冥見炤炤乎! 從冥冥見炤炤, 猶尙肆然而喜, 又況出室坐堂, 見日月光乎! 見日月光, 曠然而樂, 又況登泰山, 履石封, 以望八荒, 視天都若蓋, 江河若帶, 又況萬物在其間者乎! 其爲樂豈不大哉!(『회남자』「태족훈泰族訓」)

노자가 말한 "집 밖을 나가지 않고도 천하를 알고 창밖을 내다보지 않고도 천도를 본다."[79]는 구절과 비교해볼 때 이 단락에 대한 "종지는 노자에 가깝다"는 『회남자』의 표현에서 이미 크게 『노자』를 벗어나고 뛰어넘었다는 점을 발견할 수 있다. 『회남자』의 입장에서 볼 때 어두운 방안에 있기를 고집하면 맛있는 음식을 먹을 수 있고 아름다운 옷을 입을 수 있다고 하더라도 어떠한 즐거움도 느낄 수 없다. 왜냐하면 외부 세계에 대해 아는 바가 아무것도 없기 때문이다. 대문과 창문을 열어 어두운 곳에서 광명을 볼 수 있어야 문득 기뻐서 어찌할 수 없고 자유롭게 즐거워할 수 있게 된다. 다시 방을 나가 대청에 이르면 찬란하게 눈부신 해와 달의 빛을 보면 자신도 모르게 마음이 상쾌하고 정신이 편안해

79 『노자』 47장: 不出戶, 知天下, 不窺牖, 見天道.(최진석, 365)

지며 평소와 달리 매우 기뻐하게 된다. 또 집 문 밖으로 나가 태산에 올라 높은 단 위에 서서 멀리 팔방을 바라보면, 널따란 하늘이 하나의 덮개처럼 보이고 꿈틀꿈틀 휘어진 강들이 마치 여러 갈래의 끈처럼 보이며 모든 경치와 사물들이 그 가운데 펼쳐지게 되는데, 이때 느끼는 쾌락이 어찌 가장 큰 쾌락이 아니겠는가?

인생 최대의 심미 체험으로서 『회남자』에서 표방하고 있는 '대락大樂'은 바로 '대장부'라는 실천형·성과형 '대미大美'의 인격이 도달하려는 목표와 경계였다는 것이 참으로 분명하다. 따라서 '도道'의 '대大'에 대한 추구이건 '락樂'의 '대大'에 대한 체험이건 가리지 않고 근본적인 문제는 '사람'의 '대大'를 실현하는 데에 있고 '대장부'라는 한나라 특유의 이상 인격을 조형하는 데에 있다. '대장부'라는 인격미 범주의 확립은 진한 시대 심미 문화의 '대미大美' 기상이 가장 집중적이고 전형적으로 드러난 상징이자 구현이라고 할 수 있다.

생각해볼 문제
◉

1. 『회남자』가 부르짖은 이상 인격으로서 '대장부'는 어느 시대적 특징을 갖고 있는가?
2. 『회남자』가 높이 평가한 '대락大樂'과 '대장부'의 인격미 이상은 어떤 관계가 있는가?

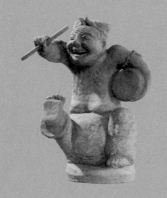

제6장

후한 시대
숭실崇實의 취향

25년 광무제(25~57) 유수劉秀(BC 6~AD 57)[1]가 신新의 건흥제 왕망(BC 45~AD 23)[2]의 권력을 전복시키고 한나라 왕실을 부흥시켜 황제의 자리에 올라 낙양(뤄양)을 도읍으로 정했는데 이를 후한後漢[3]이라고 한다. 전한에서 후한으로 전환은 결코 단순한 왕조의 교체에만 한정되지 않고 동시에 사회의 역사 문화, 특히 심미 문화의 중대한 전환이었다. 마치 전목(첸무, 1895~1990)[4]이 말한 대로 "전한의 건국 모습은 줄곧 협조적이고 동적이고 진취적이었지만" "후한의 건국 모습은 줄곧 편파적이고 정적이고 보수적이었다. 이것이 바로 양한의 국력 성쇠와 관련된 관건이다."[5] 다시 말해서 중국 역사가 전한에서 후한으로 들어선 다음 전체 사회 문화의 형세에 어떤 심각한 변화가 생기기 시작했다. 이 변화란 바로 '동태'와 '진취'에서 '정태'와 '보수'의 변천 추세로 나타나기 시작했다.

심미 문화의 반영과 관련해서 후한 시대에 곧 선명한 변화가 모습을 보였다. 총체적으로 말해서 후한의 심미 문화가 주목하고 심취하여 몰

1 │ 광무제光武帝는 남양南陽 채양蔡陽 출신으로 자가 문숙文叔이며, 한 고조 유방의 9세손이다. 왕망과 유현劉玄을 차례로 무너뜨리고 황제라 칭하였다. 33년간 재위하다가 63세에 병사했다. 유수는 왕망의 신新나라 말기에 농민대봉기가 폭발하자 이 기회를 틈타 형 유현과 함께 거병하여 녹림군綠林軍에 가담하였다. 23년 녹림군이 곤양昆陽을 점령한 뒤, 왕망은 43만 대군(100만 대군이라 불림)을 파견하여 8~9천의 녹림군이 점령하고 있던 곤양을 포위 공격하였다.

2 │ 왕망王莽은 자가 거군巨君이며 산동山東에서 출생했다. 한나라 원제元帝의 왕후인 왕王씨 서모의 동생인 왕만王曼의 둘째 아들로 갖가지 권모술수를 써서 사실상 최초로 선양혁명에 의하여 전한의 황제 권력을 빼앗았다. 왕 왕후의 아들 성제成帝가 즉위하자, 왕망의 큰아버지 왕봉王鳳이 대사마대장군영상서사大司馬大將軍領尙書事가 되어 정치를 한 손에 쥐었다.

3 │ 번역에서 동한東漢을 후한後漢으로 통일시켜 사용한다.

4 │ 첸무錢穆는 강소(장쑤) 무석(우시)無錫 출신으로 자가 빈쓰賓四이다. 필명은 공사公沙·양음梁隱·여망與忘·고운孤雲·만호소서노인晚號素書老人·칠방교인七房橋人·재호소서당齋號素書堂·소서루號素書樓가 있다. 현대 역사학자이자 국학의 대가이다. 1930년 『유향흠부자연보劉向歆父子年譜』를 발표하면서 이름을 알리게 되었다.

5 │ 전목(첸무), 『국사대강國史大綱』上冊, 商務印書館, 1996, 19쪽.

입한 것은 전한 사람들이 의욕적으로 정복하고자 했던 광대하고 요원하며, 무한한 매력과 신비로운 색채를 간직한 외부 세계가 아니었고 대신 주로 향유하고 감상할 수 있는 일상적이고 실재적이고 즉각적이고 경험적이고 인륜적이고 통속적인 현실이었다. 바꾸어 말해서 후한 시대의 심미 문화는 이성화, 기능화, 세속화된 심미 관념, 실상을 중시하는 '귀진貴眞', 실질을 숭상하는 '상질尙質', 사실을 숭상하는 '숭실崇實'의 문화 취향을 더 많이 표현했다.

망자의 혼이 인간과 이어지다:
고분 예술의 세속화 콤플렉스

고분 예술은 부장에 사용된 몇몇 예술 형식 또는 예술에 가까운 종류이다. 예컨대 고분 안에 있는 벽화·조소·도기·죽간 등을 들 수 있다. 고분 예술은 중국 고대의 상례와 장례 문화에서 생겨났지만 상례와 장례 문화는 중국의 종법 문화와 관련이 있고 더 나아가 유가의 효도 관념과 서로 연관되어 있다.[6] '효 孝'란 무엇인가?『설문해자』에서 "효는 부모를 잘 모시는 것이다."[7]라고 풀이했다. '효'의 절대성은 부모님이 살아 계실 때 '효도'해야 할 뿐만 아니라 부모님이 돌아가신 뒤에도 '효도'해야 된다는 점에 있다. 그래서『예기』권52에서 "죽은 사람 섬기기를 산 사람 섬기듯 하고 돌아가신 사람 섬기기를 있는 사람 섬기듯 하는 것이 효의 지극함이다."[8]라고 말했다.

유가의 '효' 관념은 상례와 장례의 예의 제도에서 충분히 구현될 수 있도록 하였다. 어떻게 구현될까? 가장 기본적인 길은 순자가 말한 내용에 있다. "상례는 살아 있는 사람처럼 죽은 사람을 장식하는 절차로, 살아 있을 때를 크게 본받아서 죽은 사람을 보내는 것이다."[9] 다시 말하자면 상례는 '효'를 실현해야 한

6 | 효도의 기원과 의미 변화에 대해 신정근,『효, 순간을 넘어 영원을 사는 길』, 문사철, 2016 참조.

7 『설문해자』: 孝, 善事父母者.

8 『예기』「중용」: 事死如事生, 事亡如事存, 孝之至也.

다. 상례는 간단히 사자를 한 번 매장하는 것으로 끝나지 않고 죽은 자로 하여금 살아 있던 때와 마찬가지로 여전히 자식들의 봉사와 공경을 받는다고 느끼도록 해야 하고 심지어 생전보다 더 좋게 대하여 사자가 저승에서도 이승에 상응하는 복을 여전히 누리도록 해야 한다.

한나라는 특별히 '효'를 더 중시하였다. 황제의 이름에 '효' 자가 들어 있고(예컨대 한漢 효문제孝文帝·효무제孝武帝 등) 관리를 선발할 때 모두 '효렴孝廉'을 근거로 삼는(이른바 '거효렴擧孝廉') 등의 조치 이외에도 당시 후장厚葬의 풍습을 크게 진작시킨 점에서도 집중적으로 나타난다. 이러한 상황에서 한나라 사람들은 '죽은 사람 섬기기를 살아 있는 사람 섬기듯 한다'는 효행과 공경의 도를 충분히 실현하기 위해 세상살이의 여러 장면을 고분 안에 모방, 복사, 재연하였다. 따라서 우리는 주택화된 고분 건축의 구조 형식을 볼 수 있고, 아름다운 물건이 가득한 '모형 명기模型明器'를 볼 수 있고, 생활의 숨결과 현실감이 한껏 깃든 도소陶塑와 벽화를 볼 수 있고, 한나라 예술의 모범이라 불릴 만한 화상석·화상전을 볼 수 있다. 여기서 묘실墓室 벽화, 명기明器 조소 그리고 한묘의 초상석(전)을 대표로 선택하여 논의를 진행하려고 한다.

회화의 취지

한나라 회화의 심미 취지는 대체로 신선 세계에서 인간 세계로 이른다고 말할 수 있다.

한나라는 중국 회화사상 대량의 회화 유물이 세상으로 전해지는 첫 번째 시대이다. 이에 반천수(판톈서우, 1897~1971)[10]가 말했다. "우리나라(중국)의 명확한 회화사는 염한炎漢 시대로부터 시작되었다고 할 만하다."[11] 한나라 회화 중 당시

9 『순자』「예론」: 喪禮者, 以生者飾死者也, 大象其生以送其死也.(이운구, 2: 136)

묘실 벽화가 가장 성행했다. 전한 초기의 벽화는 현재 아직까지는 발견되지 않았지만 이 공백은 마침 호남(후난)·산동(산둥) 등의 지역에서 발굴된 같은 시기의 고분 백화帛畵로 메꿀 수 있다. 왜냐하면 벽화와 백화가 모두 똑같지 않지만 문화 기능과 심미 취지는 확실히 하나로 관통되어 일치하기 때문이다.

지금까지 발견된 고분 백화 중 비교적 완벽하고 분명한 것은 전한 초기의 3폭 백화이다. 그 백화에 나타난 심미 문화의 주된 취지는 모두 '승선升仙'(신선 세계로 승천) 또는 '인혼상천引魂上天'(영혼을 하늘로 안내)으로 불린다. 호남(후난) 장사(창사) 마왕퇴馬王堆 1호 한묘漢墓에서 출토된 백화가 가장 전형적이다.그림 6-1 백화는 길이 205센티미터, 윗폭 92센티미터, 아랫폭 47.7센티미터의 'T' 자형 구도의 그림이다. 내용은 위에서 아래로 세 부분으로 나뉘고, 천상, 인간 그리고 지하의 여러 가지 장면을 따로따로 그리고 있다.

진한 시대의 방사方士는 모두 신선이 당연히 큰 바다 위에 있어야 한다고 생각했기 때문에 그림 아랫부분에 바다를 그렸다.[12] 바다에는 고래 두 마리가 감돌고 있는데 고래의 꼬리에는 각각 긴 뿔을 단 괴수가 서 있고 고래의 등에 나체의 역사가 두 손을 위로 향하여 대지를 표시하는 평판을 받쳐 들고 있다. 이 부분이 상징하는 것은 지하의 광경으로 이른바 '황천黃泉'이다. 대지 위는 바로 인간 세상의 광경이다.

중간의 그림에는 두 마리의 커다란 용이 원형의 벽을 좌우로 뚫고서 감는 모습이 그려져 있는데 용꼬리가 그림의 아랫부분을 관통하면서 전체 구도를 연결시키는 역할을 하고 있다. 벽 아래로 커다란 경磬이 걸려 있고 좌우의 장식용 유

10 | 반천수(판톈서우)潘天壽는 자가 대이大頤이고 호는 수자壽者·뇌파두봉수자雷婆頭峰壽者가 있다. 절강(저장) 영해(닝하이)寧海 사람으로 예술에 다른 작가들의 장점을 널리 받아들였다. 특히 석도石濤·팔대산인八大山人의 정신을 받아들여 그만의 독특한 풍격을 형성시켰다.

11 반천수(판톈서우),『중국회화사中國繪畫史』,上海人民美術出版社, 1983, 16쪽.

12 | 당시의 방사와 관련해서 고힐강顧頡剛, 이부오 옮김,『중국 고대의 방사와 유생』, 온누리, 2012 참조.

〈그림 6-1〉 장사(창사) 마왕퇴 1호 한묘 벽화.

소[13] 위에 날개를 가진 우인羽人 두 명이 있는데 이는 주인의 영혼이 승천하도록 인도하는 신선임이 분명하다. 벽을 관통하는 쌍룡 위에 두 마리 표범이 누운 마당(하늘로 통하는 큰 길인 '통천대도通天大道'를 상징한다)이 있는데 상당히 큰 체형에 화려한 복식을 갖추고 지팡이 짚고 서 있는 노부인이 천천히 앞으로 걸어가고 있다. 이 노부인은 마땅히 고분 주인의 형상이다. 그녀의 몸 뒤로 두 손을 모으고 공손히 기다리고 있는 세 명의 하녀가 있으며 그녀 앞으로 홍포紅袍·청포靑袍를 입은 두 사람이 있는데 머리에 깃털을 단 남자가 두 손을 모은 채 무릎을 꿇고 서 맞이하고 있다. 이것은 아마 승천하는 것을 인도하는 사자使者인 듯하다.

여기서 다시 위로 올라가면 천상 부분이다. 천문天門 가운데에 두 사람이 서로 마주보며 앉아 있는데 천국의 문지기가 분명하다. 그 위의 좌우로 각각 표범 한 마리가 누워 있고 용 한 마리가 날아오르고 있으며 중간에 학 두 마리가 큰 방울을 품고 있다. 상부의 왼쪽에는 초승달이 있고 달에 두꺼비와 옥토끼가 있다. 오른쪽에 붉은 해가 있는데 해의 중앙에 검은 새가 있다. 해와 달 사이, 즉 전체 그림의 제일 위쪽 중앙에 사람의 몸에 뱀의 꼬리를 한 여자가 하늘로 올라 날아가고 있는데 죽은 자의 영혼이 승천하는 형상으로 이해할 수 있다. 왼쪽으로 두 마리의 학이, 오른쪽으로 세 마리의 학이 있는데 제각기 다 고개를 치켜들고 주둥이를 벌린 채 노래 부르고 있다. 이것은 죽은 자가 하늘로 승천하여 신선이 된 것을 맞이한다는 의미를 표시한 것으로 보인다. 이 백화의 구도를 살펴보면 중앙이 선명하고 상하가 이어지며 좌우가 대칭하는 백화 작품으로, 죽은 뒤에 '신선되기'라는 문화적 요지가 매우 두드러지게 드러난다.

전한 시대 중후기의 백화 자료는 아직까지 발견되지 않았지만 사후에 신선이 된다는 환상적인 주제는 오히려 이 시기 다수의 고분 벽화 속에 계승되고 연속될 수 있었다. 전형적인 사례가 하남(허난) 낙양(뤄양)에서 출토된 복천추卜千秋묘의 벽화로, 전체적으로 기이하고 변화무쌍하며 오색찬란한 벽화를 통해 부

13 │ 유소流蘇는 수레·말·망루·장막·깃발 등의 위에 장식용으로 다는 술을 가리킨다.

〈그림 6-2〉〈악무백희도樂舞百戲圖〉와 부분 확대도 __내몽고(네이멍구) 화림격이(허린거얼) 한묘 벽화.

부가 죽은 뒤 하늘로 올라 신선이 되는 그림을 보여준다. 전한 시대 말기의 묘실墓室 벽화는 이미 악귀를 쫓고 신선이 된다는 허황된 주제에서 현실의 인간 생활로 주제가 변환되는 추세를 보인다.

예컨대 하북(허베이) 망도(왕두)望都의 한나라 고분 벽화는 현실 생활의 내용을 늘리기 시작했다. 이러한 추세는 후한의 묘실 벽화에서 충분하게 드러나고 확대된다. 인간화·생활화·세속화된 심미 문화의 주제는 점차 후한 회화의 주류가 되었다. 가장 대표적인 실례가 내몽고(네이멍구) 화림격이(허린거얼)和林格爾에서 출토된 후한 후기의 묘실 벽화그림 6-2이다. 이 벽화는 묘도墓道·묘문墓門·전실前室·중실中室·후실後室 그리고 세 개의 이실耳室(작은 방)로 구성되어 있으며 모두 50여 가지의 색으로 채색된 한 폭의 대형 고분 벽화이다. 또한 이 고분 벽화는 무덤 주인의 '전기화傳記畫'라고 불릴 만한데, 생전의 업적과 속세의 행복에 대한 자기 서술, 자기 감상, 자기 과시, 자기 쾌락의 의미는 말하지 않아도 느낄 수 있다.

이 벽화는 주로 고분 주인의 일생의 경험을 전시하고 있는데 고분 주인이 '거효렴'14을 통해 '낭郎'이 되고 양하兩河 장사15, 행상군속국도위行上郡屬國都尉, 번양령繁陽令에 부임했다가 '사지절호오환교위使持節護烏桓校尉'에서 끝난 일련의 벼슬길 인생 정경을 신경 써서 부각시켰다. 전체 화면의 내용은 고분 주인의 경험을 둘러싸고 펼쳐진다. 고분 주인이 관직을 맡은 기간 동안 거쳤던 부현府縣의

시가지 경관과 성의 모습이 있고, 고분 주인이 높은 관직에 올라 출행하는 방대한 거마 행렬이 있고, 물고기를 감상하고 연회를 즐기고 희극을 감상하며 손님을 맞이하고 음식을 만드는 주방의 장면이 있고, 막부[16], 복도, 곡식 창고, 석궁 창고 등의 건축과 그 안에서 일어나는 인물의 활동이 있고, 농경, 누에치기와 뽕나무 가꾸기, 어업과 수렵, 방목 등 장원莊園에서 벌어지는 노동의 장면이 있다. 허린거얼 한묘 벽화는 신선 세계에서 인간 세계로 돌아오는 심미 취지를 표현하는 데에 있어 최고의 경지에 올라서 후한 벽화의 모범 작품이 되었다.

한나라 회화의 심미 문화 취지는 '천상'에서 '지상'으로, '신선 세계'에서 '인간 세계'로 전환되었다. 근본적으로 말하면 이러한 전환은 바로 '천당은 곧 인간 세상'이라는 중화 민족의 문화 이상과 심미 전통을 깊이 있게 구현하고 있다. 이러한 전환은 다른 측면에서 후한 시대 심미 문화의 '실제 숭상'의 취향에 치우친 커다란 함의를 구성하였다.

조소의 우의寓意

후한 시대 조소의 심미 우의寓意는 범속凡俗과 생동으로 나아간다고 말할 수 있다. 후한 시대의 명기 조소는 규모와 품종이든 기교와 우의든 모두 전한 시대에 비해 뚜렷한 발전을 거두었다. 그중에서 가장 독특한 분야가 바로 후한 시대 도제陶製의 명기 조소이다.

후한 시대 도제의 명기 조소가 보이는 가장 크고 두드러진 특징은 바로 전한

14 | 거효렴擧孝廉은 한나라 국가에서 사람을 등용하고 교육시키는 방법 중 하나로, 매년 매 20만 호戶 중 효렴 한 명씩을 추천하게 규정되어 있다. 이 사람에게는 조정으로부터 관명이 임명되는데 임용하는 기준은 넓은 지식 말고도 부모에게 효순하였는지, 행위가 청렴한지 등이 더욱 중시되었기 때문에 효렴孝廉이라 칭해졌다.

15 | 장사長史는 관명으로 전국 시대 말년에 이미 있었다.

16 | 막부幕府는 옛날의 장수가 사무를 보던 곳이다.

시대의 도용陶俑이 가진 위엄 있고 웅장한 장례를 치르는 군진軍陣과 씩씩하고 용맹스러운 병졸과 장사를 중심으로 한 조형 양식에서 소조의 체형이 아주 왜소하나 활발하고 생동감 넘치며 집안에서 악무로 시중을 드는 시복용侍僕俑 및 집에서 기르는 가축 등 도제의 동물 형상 등을 기조와 주류로 삼는 변화가 일어났다는 점이다. 후한 시대 도제의 명기 조소는 소재 선택은 아마 대부분 집안 생활의 모든 방면과 연관되어 있다. 흙으로 만든 도기 형태의 개·돼지·닭·양 등 집에서 기르는 가축 동물, 도기 형태의 우물, 누각 등 생활과 밀접한 관계가 있는 기물 이외에 집안에서 가무로 시중을 드는 하인 등 도용陶俑까지 대량으로 보인다.

내용은 주방, 양식 매기, 빗자루 쓸기, 키箕 잡기, 병 잡기, 거울 들기, 아기 먹이기, 어린이 업기, 음식 진상, 신발 들기, 물 길어올리기, 꿇어앉기, 금琴 연주, 소簫 불기, 북 치기, 설창說唱, 가무歌舞, 장기 두기, 잡기雜技, 백희 등과 관련되어 있다. 또한 삽鍤 집어들기, 대바구니 짊어지기, 절구질하기, 작두 썰기, 씨뿌리기 등 노동 생활의 수많은 모습을 포함하고 있다. 이 중 사천(쓰촨)에서 출토된 도용이 가장 대표적이다. 도용은 무리를 이룬 남녀 하인과 시종, 짧은 옷에 맨발을 한 수많은 농부의 형상 등 농후한 생활의 숨결을 풍기고 있을 뿐만 아니라 감상적·해학적·오락적 기능이 한층 더 강렬하게 드러나고 있다.

이러한 특징은 다음의 두 가지 점에서 확인된다. 첫째, 특히 관상용과 오락용으로 쓰이는 도용의 수량이 한결 많아졌다. 둘째, 전한 시대의 두 입술이 굳게 닫혀서 장중하고 경건하던 표정과 달리 거의 모든 도용의 얼굴 표정을 보면 눈가와 입가에 미소가 흘러넘치고 있으며 기쁨에 찬 명쾌한 기색을 내뿜고 있다. 이러한 특징의 가장 전형적이면서도 유명한 실례가 바로 북을 치며 입담을 펼치는 '격고설서용擊鼓說書俑'그림6-3이다.

1957년 성도(청두) 천회진(톈후이전)天廻鎭에서 출토된 '격고설서용'은 웃통을 벗고 앉아서 맨발을 위로 치켜들고서 왼손으로 북을 안고 오른손으로 북채를 잡고 있다. 득의만만하고 온 얼굴에 웃음이 가득 하다. 마치 가장 재미있고 흥

〈그림 6-3〉 후한 격고설서용擊鼓說書俑 _ 사천(쓰촨) 성도(청두) 출토.

미로운 부분을 이야기하려는 순간, 설창으로 뜻[意]을 다 표현하지 못하자 감정을 억누르지 못한 채 '손으로 휘젓고 발로 뜀을 뛰기' 시작한 듯하다. 표정과 태도가 익살맞고 쾌활하고 태평하고 우스꽝스러워 보는 이로 하여금 웃음을 자아내게 한다.

　1963년에 비현(피셴)郫縣에서 출토된 '격고 설서용'은 높이 66.5센티미터의 서 있는 자세로 왼손으로 북을 잡고 오른손으로 북채를 잡고 있다. 머리에 둥근 모자를 쓰고서 목을 집어넣고 머리를 갸우뚱거리는 표정, 실룩거리는 입과 기울어진 눈, 구부린 허리와 삐죽 튀어나온 엉덩이 등 이상한 모습을 고의적으로 만들어낸다. 이와 같은 설창하는 태도와 의기양양한 표정을 보면 마치 그 소리를 듣고 있는 듯하며 사람들로 하여금 포복절도하도록 한다. 모든 실례는 후한 시대의 도용陶俑(소塑)이 재료와 내용에 있어 어떤 신비한 의상意象이나 환상적인 분위기도 거의 존재하지 않으며 훨씬 더 생활화, 실내화, 오락성 그리고 세속성을 향해 나아가고 있다.

　종합하면 장원의 제재, 평범한 인물, 통속적 장면, 현실적 상황, 활발한 분위기, 일상적 취향, 감상적 심리 상태, 향락적 용도 등 이 모든 특징은 후한 시대의 도용이 가지는 가장 개성적이고 가장 매력 있는 것이라 할 수 있다. 따라서 후한 시대의 조소 예술은 전체적으로 말해서 범속凡俗과 생동生動을 향해 가는 예술이다. 범속을 향해 나아간다는 말은 심미 문화의 내용으로 이야기한 것으로, 즉 중대하고 정치화의 이성적 주제에서 평범하고 세속화된 감성적 흥미를 향해 나아간다는 의미이다. 생동을 향해 나아간다는 말은 심미 문화의 형태로 이야

기한 것으로, 위대하고 웅장하며 깊이 있고 품위 있는 미에서 재치 있고 활발하며 생기가 넘치고 재미있는 미美를 향해 나아간다는 의미이다.

한나라 화상의 예술

한나라 화상석과 화상전은 심미 주제에서 환상에서 현실로 전환하는 특성을 보여주고 있다. 화상석·화상전은 진정으로 한나라에 속하는 문화의 훌륭한 풍경이자 심미 기적이면서 동시에 중국 심미 문화사에서 가장 아름답고 눈부신 예술 걸작이다. 시간의 경계로 말하면 화상전은 화상석보다 조금 빠르다. 화상전은 가장 빠른 경우에도 진나라에 처음으로 출현하여 전한에 이르러서야 어느 정도의 발전을 이루었으며, 후한에서 전성기를 누리고 후한 이후에 16국과 남조 시대까지 이어졌다. 화상석은 전한 말에 생겨나서 후한에 전성기를 이루었으며 후한 이후에는 더 이상 유행하지 않았다.

구체적인 제작 방식으로 말하면 화상석과 화상전은 서로 다르다. 화상석은 '조각한 그림'이라고 부를 수도 있는데, 가장 먼저 잘 다듬어진 석판에 화공이 선으로 밑그림을 그린다. 다음에 석공이 밑그림의 선을 따라 그림을 조각하고, 마지막으로 화공이 다시 그 위에 채색을 한다. 이와 달리 화상전은 먼저 목제 틀에 그림을 새겨 넣고, 아직 굽지 않은 벽돌에 그 틀을 찍은 후 가마에 넣어서 굽는다. 그래서 화상석은 일반적으로 하나의 석면 위에 비교적 복잡하고 통일된 그림을 조각할 수 있지만, 화상전은 화상석보다 크기가 작아 하나의 벽돌에 한 가지 그림만을 넣으므로 그림이 단순하고 고정되며 내용도 벽돌에 따라 다르다. 이런 차이는 별로 중요하지 않다. 중요한 것은 이 둘이 전달하는 심미 문화의 주제와 함의, 관념, 정취 등이 별로 큰 차이가 없다는 것이다. 다시 말해 화상석과 화상전의 차이는 주로 재료와 표현 수단 등에 보일 뿐 내용에 있어서 양자는 대동소이하다. 그러므로 우리는 여기서 이 둘을 통칭하여 '화상

예술'이라고 한다.

후한 시대에 성행한 화상 예술은 기본 주제에서 주로 두 가지로 나뉜다. 하나는 환상적인 제재로 주로 신화·선인·상서祥瑞 등의 형상으로 나타난다. 다른 하나는 현실적인 제재로 주로 묘주墓主의 경력과 생활 광경의 각화 그리고 역사 인물의 고사를 그림으로 나타낸 조각이다. 전체적인 내용의 구성으로 보면 두 가지의 기본 제재는 대등하고 고르게 나뉘지 않고 현실적인 제재가 환상적인 경우보다 더 많은 편이다. 이것도 실질을 강조하는 '숭실崇實' 풍조가 후한 화상 예술의 전체적인 특징이자 추세라는 것을 설명한다. 동시에 통시적으로 동태적 발전의 각도에서 살펴보면 현실적 제재가 환상적 제재보다 더 많은 한나라 화상 예술의 구조적인 특징은 역사 발전 과정에서 점차적으로 드러난 것이다. 즉 환상적인 내용이 점차적으로 '퇴장하고' 현실적인 제재가 주도적으로 발전하는 추세를 이룬 것이다.

하남(허난) 남양(난양)의 화상 예술은 농후한 형초荊楚 문화의 색채를 띠고 있으며 한나라 화상 예술의 비교적 초기 형태를 잘 반영하고 있다. 이 경우에 제재에서 악무백희樂舞百戲·수렵기사狩獵騎射·출행出行·연향宴饗·배알拜謁·강학講學 등 현실 생활의 풍경을 많이 다루고 있기에 심지어 어떤 학자는 현실 생활 제재를 '난양 화상석의 주요 제재'라 부르기도 한다.[17]

상대적으로 말하자면 가장 집중적이면서 돌출되게 그려진 각화刻畫는 사실상 환상적인 제재, 특히 신화·선괴仙怪·상서祥瑞·별자리 등의 형상에 대한 표현은 남김없이 다 드러냈다고 말할 정도이다. 예컨대 백호·청룡·주작·현무 등 '사신四神'의 형상뿐 아니라 '희화봉일羲和捧日' '상희봉월常羲捧月' '항아분월嫦娥奔月'[18, 그림 6-4] '복희여와伏羲女媧' '동왕공서왕모東王公西王母' '응룡선인應龍仙人' '도발주작桃拔朱雀' '신도울루神荼鬱壘' '비렴궁기飛廉窮奇' '대나축역大儺逐疫' '피

17 이욱(리위)李浴,『중국미술사강中國美術史綱』上卷, 遼寧美術出版社, 1984, 317쪽.

18 | '항아분월'은 예羿의 아내 항아姮娥가 불사不死의 약을 도적질해 가지고 달나라로 도망갔다는 신화이다.

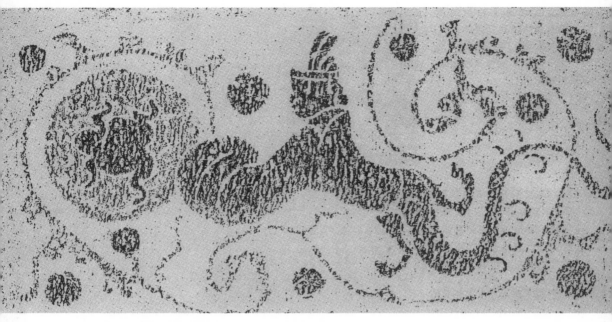

〈그림 6-4〉 항아분월嫦娥奔月 _ 하남(허난) 남양(난양) 후한 화상석.

귀상인辟鬼象人 '후예사일後羿射日' '선인승녹거仙人乘鹿車' 등의 신화와 선인의 이야기를 새긴 각화는 그야말로 있어야 할 것은 다 있다.

　서주(쉬저우)徐州 지역(한나라 팽성彭城)의 화상 예술은 역사 발전의 순서로 보면 남양(난양)보다 조금 후에 자리하지만, 심미 문화의 제재로 보면 남양(난양)과 산동(산둥)의 중간 정도에 해당된다. 이 지역은 초나라의 옛 수도로서 남쪽 초楚 문화의 정취를 비교적 많이 가지고 있을 뿐만 아니라 노나라 남쪽 일부 지역과 함께 '서주자사군徐州刺史郡'에 속하여 정치·경제·문화적으로 산동(산둥)과 더욱 밀접한 연관성을 가지고 있어 북쪽 유가 문화의 강렬한 영향을 받았다. 이런 초풍유운楚風儒韻(초나라 정취와 유가의 영향)의 종합 형식도 한나라 심미 문화가 남쪽에서 북쪽으로 이동하고, 환상의 치중으로부터 현실의 치중으로 전환되는 과도기의 표징이라고 할 수 있다.

　한나라 고조 유방의 고향으로서 서주는 양한兩漢 400년간 초왕·팽성왕彭城

王 등 모두 18대를 거치면서 화상 예술은 "초나라 사람들은 무당과 귀신을 믿고 음사를 중시한다."[19]와 같이 농후한 '초풍楚風'의 흔적을 보이고 있으며, 거기에 선인신산·승룡기호·천문성상天文星像·피해구사 등 기상천외한 형상들이 화면에 넘쳐나고 있다.[20] 그러나 비중으로 따지면 환상적인 내용이 많지만, 이미 현실적인 내용이 더욱 풍부하게 나타나고 있다. 여기서 우리는 한둘이 아니라 대량의 연

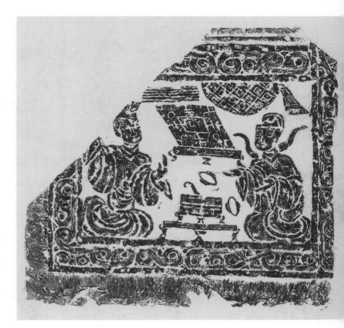

〈그림 6-5〉〈선인대박도仙人對博圖〉_ 강소(장쑤) 동산대(퉁산타이)銅山臺에서 출토된 한 화상석.

거연음도燕居宴飲圖·누각택원도樓閣宅院圖·근시포주도近侍庖廚圖·거마출행도車馬出行圖·비무박혁도比武博弈圖·가무백희도歌舞百戱圖·영빈배알도迎賓拜謁圖 등 자주 보는 세속적인 생활의 그림을 볼 수 있을 뿐만 아니라 '선인대박仙人對博'과 같은 그림[그림 6-5]도 있다. 선인대박의 그림에서 대변하고 있는, 환상과 현실이 서로 어우러진 장면은 실제로 마침 신선 세계의 세속화, 환상의 현실화 경향을 잘 반영하고 있으며, 서주(쉬저우)의 화상 예술이 심미 문화 제재의 측면에서 남양(난양)과 산동(산둥)의 중간에 끼어 있는 특징을 반영하고 있다.

주목할 사항이 남아 있다. 서주(쉬저우) 화상석에는 생산 노동 및 도적을 수색

19 『한서』 「지리지」: 楚人信巫鬼, 重淫祀. | 음사淫祀는 부정한 귀신에게 지내는 제사를 가리킨다.

20 | 선인신산仙人神山은 신선이 된 사람과 신이 사는 산을 말하고, 승룡기호乘龍騎虎는 용을 타고 날며 호랑이를 몬다는 뜻이고, 피해구사避害驅邪는 사람이 피해를 벗어나고 사악한 존재를 몰아낸다는 뜻이다.

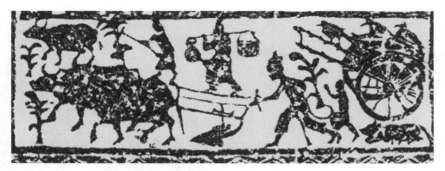

〈그림 6-6〉〈우경도牛耕圖〉_ 강소(장쑤) 휴녕(쑤이닝)睢寧 출토된 한 화상석.

하여 체포하는 군사 활동 등 현실적인 장면이 많이 보이는데 이것은 산동(산둥)과 하남(허난)의 화상 예술에 비해 더욱 독특한 점이다. 예컨대 〈방직도紡織圖〉〈포주도庖廚圖〉〈우경도牛耕圖〉〈집도영귀도緝盜榮歸圖〉 등 생활화의 장면이 자주 보인다.

그중에 〈방직도〉는 일반 가정의 여성이 베를 짠다는 '여수직택女修織澤'의 정경을 생동감 있게 반영하고 있다. 화면에 네 명의 부인이 새겨져 있는데, 어떤 이는 실을 뽑고 어떤 이는 천을 짜며, 방직기에 앉은 한 부녀는 몸을 돌려 건네주는 아이를 받아 안고 있다. 그야말로 노동의 정취와 생활의 분위기가 가득 넘치고 있다. 〈우경도〉그림 6-6는 남성이 농사에 힘쓴다는 '남무경종男務耕種'의 정경을 보여주고 있다. 그림 중에 한 사람은 소를 몰며 밭을 갈고 있고 아이는 씨를 뿌리고 있으며, 밭가에는 비료를 가득 담은 큰 수레가 세워져 있고 수레 옆에 개 한 마리가 놀고 있다. 밭 가운데에 한 사람이 밥을 담은 소쿠리와 국을 담은 단지를 들고 일하는 가족들에게 가져다주는 모습이 그려져 있다. 화면은 마치『시경』에서 "우리 처자식과 함께 저 남쪽 이랑으로 밥을 내가니"[21]라는 시구처럼 그야말로 한 폭의 아름다운 전원 생활 풍속도라고 부를 만하다.

산동(산둥)의 화상 예술은 시간으로 보면 서주(쉬저우)와 대체로 비슷하지만

21 『시경』「빈풍·칠월七月」: 同我婦子, 饁彼南畝.(심영환, 176)

발전의 순서로 보면 서주(쉬저우)보다 조금 뒤라고 할 수 있다. 산동(산둥)의 화상석이 집중적으로 보여주는 환상, 역사 그리고 현실의 3대 제재 가운데에서 환상적인 색채가 상대적으로 옅고 역사와 현실의 제재가 매우 두드러지게 나타나는 중에 특히 역사적 고사를 제재로 한 것이 가장 많이 나타나기 때문이다. 여기서 우리는 매우 많은 고대 성현 인물의 그림을 볼 수 있는데, 주로 복희·여와·축융·신농·황제·요·순·우·문왕·무왕·주공·노자·공자와 공자의 제자 등이다. 그중에 충용겸의忠勇謙義의 제재를 보여주고 있는 경우는 주로 주공보성왕·요순선양·공자견노자·형가자진왕 등이 있다.[22] 산동(산둥)의 한나라 화상석은 역사적 고사의 각화를 통해 현실에서 윤리 교화를 추동하고 있는데, 본질적으로 이것도 현실적인 제재에 속한다.

그러나 진정으로 한나라 화상 예술의 제재가 환상에서 현실로 전환되는 과정을 완성한 것은 사천(쓰촨)의 화상 예술이다.

사천(쓰촨)의 화상 예술은 현실 제재를 반영한다는 측면에서 보면 후한 시대 후기의 화상전 중 가장 전형적이다. 넓이와 깊이에 있어 가장 내세울 만한 점을 찾는다면 호강지주豪强地主의 거마출행車馬出行·기종속리騎從屬吏·배알대객拜謁待客·가거연음家居宴飲·가무백희歌舞百戲·육박잡기六博雜技·정원건축庭院建築 등 자주 보는 제재를 제외하고도 경전 학습, 관리의 평가, 선물 보내기, 갑제거사甲第擧士 등 관리의 추천 선발과 관련된 장면도 나타나고 있고, 또한 씨뿌리기·육묘·수확·뽕잎 따기·연밥 따기·사냥·뗏목 타기·술 빚기·정염井鹽 등 생산 노동을 다룬 그림도 대량으로 보인다. 이런 매우 독특한 그림은 후한 시대 화상 예술의 현실적 제재의 표현을 최고로 발전시켰다고 할 수 있다.

〈익사수획화상전弋射收獲畫像磚〉은 바로 생동하고 재미있는 작품이다. 그림

22 | 주공보성왕周公輔成王은 능력 있고 뛰어난 주공이 어린 조카 성왕을 보좌하여 주나라 건국 초기의 질서를 공고히 하는 이야기이고, 요순선양堯舜禪讓은 요임금이 권좌를 자신의 자식이 아니라 현명한 순에게 물려주는 이야기이고, 공자견노자孔子見老子는 공자가 낙양으로 찾아가 노자와 지적 대화를 나눈다는 이야기이고, 형가자진왕荊軻刺秦王은 형가가 연나라 태자의 부탁으로 진나라에게 항복하는 척하며 시황제를 암살하려고 하는 이야기이다.

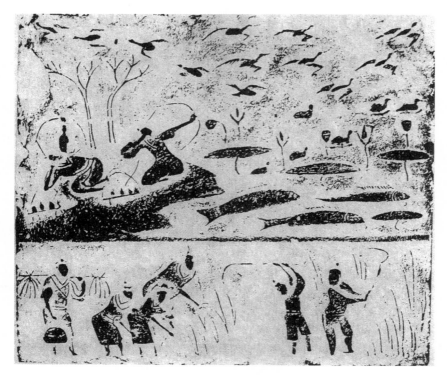

〈그림 6-7〉 **익사수획弋射收獲** __ 사천(쓰촨) 대읍(다이) 후한 화상전.

화면은 상하 두 층으로 나뉘는데, 상층은 어렵漁獵 장면으로 활짝 핀 연꽃이 온 호수에 하느작거리고 있고 물속에 살찐 큰 물고기가 헤엄치고 있다. 호숫가에는 나무가 울창하고 두 사람이 활을 당겨 하늘을 나는 기러기를 겨냥하고 있다. 하 층은 밭에서 수확을 하는 장면이다. 앞쪽의 두 사람은 낫질을 하며 벼를 수확하 고 있고, 뒤쪽의 세 사람은 벼를 주워서 묶고 있다. 그리고 마지막 한 사람은 손 에는 식기를 들고 어깨에는 볏단을 지고 있는데, 이는 음식을 밭에 가져온 후 묶 어놓은 벼를 나르려고 하는 모습이다. 이 그림은 두 층으로 나누어졌으나 유기 적으로 서로 연결되어 농번기의 긴장되고 흥분된 노동 풍경을 잘 보여주고 있 다.^{그림 6-7} 후한 시대 후기 사천(쓰촨) 화상전에 반영된 현실적 주제는 한나라 화 상 예술 주제가 신선처럼 이색적이고 환상적인 세계로부터 세속적이고 현실적

인 인간 세상으로 바뀌는 심미 문화의 발전 과정의 중요한 종결이라는 점을 나타낸다. 이것은 후한 심미 문화의 '숭실崇實' 취향이 명기(부장품)의 조소 영역에서 제대로 구현된 것이다.

생각해볼 문제

◉

1. 중국 고대의 효도 관념과 고분 예술의 발전은 어떤 관련이 있는가?
2. 왜 한나라 회화의 심미 취향이 '신선의 세계'에서 '인간의 세계'로 바뀐다고 말하는가?
3. 후한 시대의 명기 조소와 진한 시대의 경우를 비교하면 어떤 선명한 심미 문화의 특징이 있는가?
4. 한나라 화상석과 화상전의 심미 주제는 무엇인가? 변화와 발전의 과정은 어떻게 되는가?

제 2 절

사실에 따라 드러나다:
악부樂府 민가의 사실적 취지

후한 시대의 '숭실崇實' 취향은 다층적이고 복합적인 의미 체계이다. 이때 '실實'은 환상적이거나 종교적이지 않은 세속적인 '실', 현실적인 '실'을 가리키며 또 예술적 취미, 미학적 풍격으로서 '사실寫實'을 가리키기도 한다.

우리가 앞에서 한나라 대부大賦를 논의할 때, 대부 창작은 인지와 사실寫實에 치중되어 있다고 지적한 적이 있다. 하지만 이때의 '사실'은 여전히 '오로지 광대廣大한 언어를 추구하는' '대미大美'형 상상과 열정에 젖어 있었으므로 그 특징이 아직 선명하게 두드러지지 않았다. 후한 시대에 이르러 전체 기간에 걸쳐 '숭실'의 취향(기풍)이 주도하자, 전한 시대에 싹이 트기 시작한 사실적 취미는 확연히 눈에 띄게 되면서 예술의 주류적인 취향이 되었다.

하지만 사실에 치우친 미학적 주제는 서양 미학의 '모방'론을 위주로 하는 사실적 전통과 다르게 인식론과 '구지求知'설을 근거로 하지 않고 주로 실천론과 기능론을 요지로 한다. 다시 말해서 후한 시대 심미 문화의 사실 취향은 주로 선善을 추구하고 윤리와 교화의 기능적 목적을 실현하기 위한 것이지 단순히 진리를 추구하고 인식론과 지식론적 목적에 도달하기 위한 것이 아니었다.

반천수(판톈서우)는 『중국 회화사』에서 일찍이 말한 적이 있다. "한나라의 회

372

화는 모두 예교의 감옥에 갇혀 있었지 심미적인 역량은 아직 얕고 엷었다."[23] 이 논점은 예교 주제로 한나라의 회화를 개괄한 것으로서 매우 정확하다고 할 수 있다. 여기서 말하고 있는 것은 회화이지만 사실寫實의 서사를 형식으로 하고 윤리와 예교를 목적으로 삼은 것은 한나라의 회화뿐 아니라 한나라의 전 기간에 걸쳐서 심미 문화의 기본적인 취지라고 할 수 있다.

악부

서사를 위주로 하는 한나라의 악부 민가는 심미 문화의 취지를 구현할 수 있는 하나의 범례이다. 악부樂府는 원래 음악을 관장하는 관서였다.[24] 전문적으로 민요와 속곡俗曲을 정리하고 수집했기 때문에 후대에 '악부'를 관악으로 쓰인 민간 가곡과 가사의 별칭으로 사용했다. 송나라의 곽무천郭茂倩이 말했다. "악부 이름은 한漢·위魏 시대에 생겨났다. …… 무제武帝에 이르러 악부를 세워 민간의 시를 채집하여 밤에 중얼중얼 읊었는데 조趙·대代·진秦·초楚의 민요가 있었다. 즉 가요를 수집하여 음악으로 연주되었는데 그 기원이 오래되었다."[25]

여기서 관방(정부)의 음악 기구로서 악부는 한 무제가 설립하였고 채집한 시

23 반천수(판톈서우),『중국회화사中國繪畫史』, 上海人民美術出版社, 1983, 23쪽.

24 악부樂府는 두 가지 의미를 가지고 있다. 첫째, 한나라에 설치되어 음악 분야의 일을 주관하던 부서이다. 악은 음악, 부는 관부를 가리킨다. '악부'의 명칭은 전한에서 처음 쓰였다. 혜제惠帝 시절에 이미 '악부령樂府令'이 있었고, 무제에 이르러 악부가 처음으로 설립되어 조회와 연회, 교외와 종묘의 제사, 도로의 이동에 쓰이는 음악을 관장하고 아울러 민간의 시가와 악곡을 채집했으며, 당시 궁정의 아악무를 전담하던 '대악서大樂署'와 각각 자신의 직무를 맡으면서 관악의 업무를 공동으로 주관했다. 둘째, '악부'는 시가의 체제를 가리킨다. 넓은 의미와 좁은 의미의 두 가지가 있다. 좁은 의미로는 한나라 악부에서 수집하여 공연에 사용된 민가 속악과 가사를 가리킨다. 넓은 의미로는 양한 또는 위진 시대 이후 역대 문인 작가들이 악부의 옛 제목을 모방하여 창작했지만 악부에서 공연되지 않은 시가의 작품, 악부시의 범칭을 가리킨다.

25 『악부시집樂府詩集』권90: 樂府之名, 起于漢魏. …… 至武帝乃立樂府, 采詩夜誦, 有趙·代·秦·楚之謳. 則采歌謠, 被聲樂, 其來蓋亦遠矣.

〈그림 6-8〉 후한 탁금용托琴俑과 취소용吹簫俑_상해 (상하이) 박물관 소장.

가 각지의 민가였음을 알 수 있고 그 외에도 매우 중요한 정보를 얻을 수 있는데, 바로 전한의 악부가 민가를 널리 채집한 것은 주로 '음악으로 연주되어' 새로운 소리를 창작하기 위해서였다. 구체적으로 말해서 제사를 받든다는 명분 아래에 아악雅樂을 개편하고 새로운 음악을 창작하려고 했다. 따라서 이런 의미에서 전한 악부에서 더욱 중시한 것은 당연히 악곡이지 가사가 아니었다. 이로 인해 악부의 가사는 전한 시대에 널리 채집되었으나 수록되어 보존된 것은 많지 않다.

후한 시대에 이르러 정부의 음악 기구로서 악부는 전한 말 애제哀帝에 의해 사라졌으나 후한의 광무제光武帝 유수劉秀가 소문(노래)을 듣고 정치의 득실을 살피는 용인 정책을 채택하고 참위讖緯의 술수를 맹신하여, 정부가 주도하는 형식의 '민요를 살피고 모으는' 활동은 오히려 더욱더 빈번해졌으며 민가의 내용과 언요諺謠의 가사도 더욱 중시되었다.[26] 이 때문에 자연스럽게 후한의 민요 가사가 비교적 많이 수록·보존되게 되었다. 현존하는 양한 시대의 악부 가사 중에 가장 가치가 있는 것은 50여 수의 민가인데, 그 대부분이 후한 시대의 작품이라고 판정할 수 있다.[27, 그림 6-8]

반고班固는 악부 민가의 특징을 "슬픔과 즐거움에서 자극을 받아 사실에 따라 드러내는 것"이라고 묘사했다.[28] 이 지적은 매우 정확하다. 왜냐하면 악부 민

26 | 우리나라의 경우 심경호, 『참요, 시대의 징후를 노래하다』, 한얼미디어, 2012 참조.

27 | 악부시를 알려면 곽무천, 강필임 옮김, 『악부시집』, 지만지, 2011 참조.

가는 바로 "배고픈 자가 자신의 먹을 것을 노래하고 힘든 자가 자신의 일을 노래하는" 작품이며, 감정의 경험과 인생의 처지를 소박하게 틀어놓기 때문이다. 명나라의 서정경은 『담예록』에서 "악부는 종종 사실을 서술하므로 시詩와 거리가 있다."라고 하였다.[29] 여기서 '시'는 주로 『시경』을 가리키며 대부분의 작품은 서정을 위주로 한다. 서정경은 악부가 서정에 치우치는 것이 아니라 서사를 기본적인 특징으로 한다고 여겼다. 이것은 악부 민가의 심미 특징을 더욱 잘 언급하고 있다.

악부 민가에서 강조한 것은 허구적인 미가 아니라 사실事實적인 진실이며, 주관적인 상상이 아니라 객관적인 묘사이며, 정신을 맑게 하는 창신暢神의 사의寫意가 아니라 사실을 서술하는 서사의 사인寫人이다. 악부 민가는 혹 당시를 노래하거나 혹 역사를 빌리고, 혹 현실의 소재를 찾아 실제 인물과 사건을 읊거나 혹 뜻을 기탁하여 풀과 나무 그리고 짐승과 물고기를 읊기도 했다. 또한 혹 시간의 경과에 따라 풀어가고 서술하거나 혹은 사실의 서술과 주장의 의논을 사시사이에 섞기도 하는 등 대체로 모두 사실에 따라 드러내고 사실에 따라 의리를 보이며 생활 속의 슬픔과 기쁨, 이별과 만남의 장면과 화면 등을 펼쳐 보이고 있다. 이것은 후한 미술이 사실寫實에 치중하는 정신과 방식이 다르지만 솜씨는 같고 둘이 서로 완전히 일치한다. 물론 악부 민가의 서사와 사실寫實의 취향이 조각·회화 등과 다른 점은 있다. 차이는 현장에서 연주되고 불리는 '음악'의 형식으로 표현된다는 데에 있다. 이것은 후한 시대 사실을 높이는 숭실崇實의 심미 풍격이 음악화된 시가에서 구현된 것이라고 할 수 있다.[그림 6-9]

악부 민가는 장편의 「공작동남비孔雀東南飛」로부터 소시小詩의 「공무도하公無渡河」에 이르기까지 모두 뚜렷한 줄거리와 이야기 특성을 지니고 있다. 일부 서정시, 예컨대 「백두음白頭吟」 「원가행怨歌行」 「청청릉상백青青陵上柏」 등의 작품도

28 『한서』「예문지」: 感於哀樂, 緣事而發.
29 서정경徐禎卿, 『담예록談藝錄』: 樂府往往敘事, 故與詩殊.

〈그림 6-9〉〈악부연창도樂府演唱圖〉_ 가상(자상)嘉祥 남무산(난우산)南武山 화상 제삼석第三石.

모두 짙은 서사의 특징을 띠고 있다. 그들은 일반적으로 1인칭 서술 방식을 통해 감정을 드러내며 사실을 서술하는데 대부분 "마치 선비가 친구에게 보통 흔히 있는 이야기를 하는 것처럼" 진실하고 감동적이다.[30]

예컨대 「백두음」은 어떤 한 여인이 다른 마음을 품고 있는 정인과 술을 겨루며 결별하는 이야기를 거리낌 없이 자술하고 있는데, 이야기의 서술과 감정의 전달이 매우 막힘없고 섬세하다고 할 수 있다. 「고아행孤兒行」은 고아의 말투로 자신의 일생을 서술하면서 슬픈 사연을 털어놓고 있다. 여기서 그는 흐느끼고 호소하는 듯한 언어와 진실하고 소박한 느낌으로 자신의 '운명이 유독 고단한' 인생 경력을 하나하나씩 이야기하고 있는데, 그것은 마치 사람으로 하여금 말하는 소리를 듣는 듯하고 모습을 바라보는 듯한 생동감을 준다. 청나라 심덕잠沈德潛은 이 시를 비평한 적이 있다. "지극히 자질구레하고 지극히 오래되고 심오하며 끊어짐과 이어짐에 단서가 없고 오르고 내림에는 흔적이 없으며, 그야말로 눈물과 피가 섞여 이루어진 것이다."[31]

장면의 연상은 한나라 악부 민가의 서사에 있어서 큰 특징이다. 그것은 이야기를 번갈아 바꾸고 인물을 빚어내면서 항상 어떤 특정된 장면을 이용하여 묘사한다. 예컨대 「십오종군정十五從軍征」은 한 늙은 병사가 "열다섯 살에 종군하러 집을 나섰다가 여든 살에야 비로소 고향으로 돌아오는" 이야기를 쓰고 있다.

30 사진謝榛, 『사명시화四溟詩話』 권3: 若秀才對朋友說家常話.

31 『고시원古詩源』: 極瑣碎, 極古奧, 斷續無端, 起落無跡, 淚痕血點, 結撮而成.

고향에 와보니 가족도 없고 집도 텅 빈 채 여기저기 무덤이 늘어서 있었으며, 눈앞에 "토끼가 개구멍으로 들어가고 꿩이 들보 위에서 날아다니네. 마당에는 야생 곡식이 자라고 우물가에는 야생 해바라기가 자라고 있었다."[32] 이는 정말로 허물어지고 황량한 장면이 아닐 수 없다. 노병이 곤궁하고 늙어서 집에 돌아왔지만 누구 하나 의지할 데 없는 처참한 광경을 매우 현실감 있게 재현해냄으로써 서사적 효과를 집중적으로 드러내고 있는데 참으로 사람의 심금을 울린다.

기타 「맥상상陌上桑」에서는 소녀 나부羅敷의 아름다움을 그리면서 직접 대놓고 묘사하기보다는 주위에 보는 사람들의 눈빛과 표정으로 다른 것을 병렬하여 대비를 선명하게 하고 있다. 주위 사람들은 모두 나부와 특정한 관계를 보여주는 장면을 형성하는데, 이는 마치 부르면 앞에 걸어 나오고 바로 눈앞에 있는 듯 생동감을 준다. 서사의 절묘한 수법은 모범이 될 만하다.

희극성은 한나라 악부 민가에 보이는 서사의 큰 특징이다. 악부의 서사는 자연스럽고 진실하며 또 너무 곧이곧대로 되지도 번잡하지도 않으며 사정의 모순과 충돌을 잡아내고 우여곡절의 줄거리 전개를 통해 이야기를 펼치면서 인물의 성격을 보여주고 있다. 그것은 긴장되고 불안한 극적인 분위기 속에서 인물의 형상을 빚어내고 주제를 표현한다.

이것은 「공작동남비」에서도 가장 선명하게 드러나고 있다. 장편 서사시 「공작동남비」는 달리 「초중경처焦仲卿妻」라고도 부르는데, 남조 양梁나라의 서릉徐陵이 편찬한 『옥대신영玉臺新詠』에서 처음 보이고 있다. 시 앞머리의 서문을 보자. "한나라 말 건안建安(196~220) 연간에 여강부廬江府의 낮은 관리 초중경의 아내 유씨(유란지劉蘭芝)는 중경의 모친(시어머니)에 의해 쫓겨난 뒤에 다시 시집가지 않겠다고 맹세했다. 친정집에서 유씨가 재혼하도록 핍박하자 그녀는 물에 뛰어들어 자살했다. 중경은 그 소식을 듣고 정원의 나무에 목을 매어 죽었다. 당시

32 「십오종군정十五從軍征」: 十五從軍征, 八十始得歸. …… 兎從狗竇入, 雉從梁上飛. 中庭生旅穀, 井上生旅葵.

사람들은 이를 슬퍼하여 시로 지었다."[33]

이 서문은 우리에게 다음 사실을 알려준다. 시 「공작동남비」는 실제 인물의 사실을 바탕으로 하고 있으며 대략 한나라 말기 건안 연간에 쓰였다는 사실을 알 수 있다. 전체 시는 모두 340여 구, 1천700여 자이며 한나라의 문학사에서 가장 긴 서사시 중의 하나이다. 또한 가장 비극적인 서사시 중의 하나이기도 하다. 시에서 하나의 완전하고 비극적인 사랑 이야기를 서술하고 있다. 유란지劉蘭芝가 시어머니에게 쫓겨나는 사건은 모순과 충돌이 생겨나는 시작이며 비극적인 이야기의 발단이다. 유란지는 초중경과 헤어지고 집에 돌아온 뒤에 오라버니의 핍박에 의해 원치는 않지만 다른 사람에게 시집갈 것을 약속한다. 이것은 비극적 이야기의 전개 부분이다. 여기에 이르러 인물 관계는 더욱 복잡해지고 모순과 충돌은 더욱더 첨예해진다.

중경은 소식을 듣고 와서는 란지를 질책하고 원망한다. 두 사람 사이에 오해가 생기게 되고 그리하여 서로 못다 한 사랑을 위해 자살하기로 다짐했다. 모순과 충돌은 여기서 충분히 펼쳐지고 비극적 이야기는 최고조에 이른다. 두 사람은 헤어진 뒤 각자의 집에 돌아가 약속대로 자살하기에 이른다. 이로부터 갈등은 해결되며 비극적인 이야기는 끝을 맺는다. 마지막으로 매우 고전적이면서 조화로운 이상적인 결말을 맺는다. 두 사람은 죽은 뒤에 한 곳에 묻히게 되고 송백과 오동나무 사이에서 한 쌍의 원앙새가 아침저녁으로 함께 날면서 운다.

이런 결말은 사람들에게 긴 여운을 남기면서 탄식을 금치 못하게 한다. 이 비극적인 장편의 시는 서사와 사실寫實에 치중된 악부 민가가 후한 말에 도달한 예술적 절정이다. 구체적으로 말해서 이 시는 머리와 꼬리를 갖추고 엄밀하고 완전한 비극적 줄거리 그리고 초중경과 유란지처럼 뚜렷한 성격의 인물 형상을 통해 선악과 미추의 모순과 충돌이 존재하는 사회의 현실 생활을 보여주었다.

33 서릉, 「옥대신영서」: 漢末建安中, 廬江府小吏焦仲卿妻劉氏, 爲仲卿母所遣, 自誓不嫁. 其家逼之, 乃投水而死. 仲卿聞之, 亦自縊於庭樹. 時人傷之, 爲詩云爾.

그리고 또한 순탄치 못한 운명을 지닌 세속적 인간의 삶을 재현했고, 생동하고 진실한 민간 풍속의 사정과 경관을 그려냈다. 이런 의미에서 이 시는 전형의 형태로서 한나라 악부 민가의 서사적 특징을 보여주고 있으며, 또한 특수한 관점에서 후한 시대의 '숭실崇實'을 위주로 하는 심미 문화의 취향에 호응하고 있다. 혹자의 말에 따르면 이 시의 매우 전형적인 서사 형태 자체가 바로 사실寫實적 미학 정신을 반영하고 있다.

권유勸喩는 악부 민가의 주요한 기능이다. 앞에서 기술했듯이 후한 예술의 사실적 취향의 형성은 매우 큰 정도에서 윤리 교화의 현실적인 기능을 위해 이바지한다. 윤리적 효용은 사실적 취향의 현실적인 목적이다. 한나라의 악부 민가도 자연스럽게 예외가 될 수 없다. 서사와 사실寫實의 심미 취향은 결국 세상 사람들에게 윤리적 기능을 권유하는 방향으로 귀결된다. 반고는 한나라 악부에 대해 말한 적이 있다. "슬픔과 즐거움에서 자극을 받아 사정에 따라 드러낸다."고 말한 뒤에 또 이어서 "또한 풍속을 살피고 그 풍속의 옅고 두터움을 알 수 있다."[34]고 했다. 여기서 두 번째 구절은 대체로 악부 민가의 현실적인 기능과 윤리적인 효용을 언급하고 있다. 관방이나 조정의 눈으로 볼 때 이런 민가는 음악으로 수집될 뿐만 아니라 민심과 풍속을 파악하고 정치와 교화의 득실을 살펴서, 폐단을 버리고 문제점을 보완하여 교화에 도움이 된다.

물론 상당수의 악부 민가가 그 자체에 윤리 교화의 내용을 담고 있다. 예컨대 「전성남戰城南」은 충성심이 가득한 장병이 나라를 위해 몸을 바치는 정신을 긍정하고 찬양한다. 「장가행長歌行」은 인생에서 청춘의 시간을 아껴 분발하고 노력해야 한다는 주제를 표현하고 있다. 「안문태수행雁門太守行」은 안문 태수雁門太守 왕환王渙의 청렴한 정치와 덕행을 노래하고 있다. 「백두음白頭吟」은 남자가 사랑과 혼인에 대해서 두 마음을 품어서는 안 된다고 권유하고 있다. 「양보음梁甫吟」은 증자曾子가 효의 덕행에 뛰어났던 이야기를 노래하고 있다.

34 『한서』「예문지」: 感於哀樂, 緣事而發. …… 亦可以觀風俗, 知薄厚云.

「공작동남비」의 마지막 구절에서 "후세의 사람들에게 권고하니 이 이야기를 경계로 삼아 조심하고 절대 잊어서는 안 된다."고 하는데,[35] 세상을 깨우치고 풍속을 아름답게 하려는 데 목적을 두고 있다. 종합하자면 한나라 악부 민가의 유행은 심미 인식의 원인뿐 아니라 또 정치 교화와 윤리의 동인이 있는데, 후자를 취지와 근본으로 삼았다.

<div style="border:1px solid; padding:1em; background:#e8e8e8;">

생각해볼 문제

◉

1. 악부 민가의 "슬픔과 즐거움에서 자극을 받아 사정에 따라 드러낸다 [感於哀樂, 緣事而發]"라는 심미적 특징을 어떻게 이해할까?
2. 후한 시대 심미 문화의 '숭실崇實' 취향은 악부 민가 중에 어떻게 구체적으로 표현되는가?

</div>

35 「공작동남비」: 多謝后世人, 戒之愼勿忘.

제 **3** 절

사실의 숭상:
「모시서毛詩序」와 왕충의 미학 사상

감성의 예술과 심미 차원에서 우리는 이미 후한 시대 심미 문화의 사실寫實 취향이 윤리적 기능과 하나로 결합되어 있고 심미적 인식이 윤리적 기능을 목적으로 삼는다는 것을 살펴보았다. 그렇다면 이성의 미학과 사상의 차원은 어떤가? 실제로 매우 자각적이고 돌출적으로 드러나고 있는데, 대표적 실례가 바로 「모시서」[36]와 왕충의 미학 사상이다. 양자의 공통적인 이론적 취지는 모두 '인지'와 '윤리'의 '공모'라고 할 수 있다.

36 「모시서毛詩序」는 모장毛萇이 전한 『시경』 중 「관저關雎」에 보이는 별도의 신 서문을 가리킨다. 한나라에 전해진 『시경』의 문헌은 노·제·한·모 등 4명의 대가의 작품이었다. 앞의 세 사람은 금문 경학자이고 서한 시대에 관학에 설립되었지만 앞서거니 뒤서거니 사라졌다. 조趙나라 지역의 모장이 『시경』을 전승했는데, 이를 '모전毛傳'이라 불렀다. 『모전』은 고문학파에 속하고 한나라에서 아직 관학에 설립되지 않았다. 후한의 정현鄭玄이 『모전』에 주를 달며 세 학파의 주장을 취했는데 지금 홀로 세상에 전해지고 있다. 모시는 '고시古詩' 300편 모두 소서小序를 두었고 제일 처음에 나오는 「관저」 제목 아래에 있는 소서 뒤에 별도의 긴 문장을 두었다. 세상에서 이를 '시대서詩大序'로 부르고 또 '모시서毛詩序'라고 부른다. 얼핏 보면 '모시서'는 『시경』의 전체 서문으로 보이는데 한나라 사람들이 『시경』에 대해 갖는 이해와 인식을 보여주고 있다.

「모시서」

「모시서」는 한편으로 시가 모방과 인지의 기능을 가지고 있다고 여긴다. '풍風'의 시는 "한 나라의 일이 한 사람(시인)의 근본과 이어지고", '아雅'의 시는 "천하의 일을 말하고 사방의 풍속을 그려낸다."[37] 즉 시는 세상의 일을 모방하고 현실을 반영하는 사실성寫實性의 측면을 가지고 있기 때문에 인지적 기능을 지니고 있다. 소위 "안정된 세상의 음악은 편안하고 즐거운데, 그 나라의 정치가 안정되어 있기 때문이다. 혼란한 세상의 음악은 원망하고 노여운데, 그 나라의 정치가 어긋났기 때문이다. 망한 나라의 음악은 슬프고 그리워하는데, 그 나라의 백성이 고달프기 때문이다."[38] 시의 감정 내용을 통해 민심과 정사 그리고 세속과 국정의 변화를 살필 수 있다. 소위 '변풍變風' '변아變雅'의 출현은 세도世道가 쇠퇴하는 표지를 나타낸다. 즉 "왕도가 쇠퇴되고 예의가 폐지되며 정치의 교화가 기능을 잃어 나라마다 정치를 달리하고 가문마다 풍속을 달리하면서 변질된 풍의 시와 아의 시가 생겨났다."[39]

다른 한편으로 「모시서」는 시가의 인지와 모방 기능을 중시한다. 최종적으로 낡은 풍속과 습관을 고치고 윤리 교화의 기능을 실현하는 목적을 위한 것이다. 「모시서」는 첫머리에서 나온다. "풍은 일깨우다, 가르치다는 뜻이다. 일깨워서 감동시키고 가르쳐서 감화시킨다."[40] 이것은 실제로 전체 '서序'의 이론적인 요지를 제시하여 방향을 정했다고 할 수 있다. 즉 윤리 교화를 『시경』의 가장 중

37 「모시서」: 是以一國之事, 繫一人之本, 謂之風. 言天下之事, 形四方之風, 謂之雅. | 『시경』의 시는 크게 민요에 해당되는 풍風, 연회와 제사에 쓰이는 아雅, 종묘 제례에 쓰이는 송頌 세 가지로 나뉜다. 여기서 풍과 아를 대상으로 논의를 펼치고 있다.

38 「모시서」: 治世之音安以樂, 其政和. 亂世之音怨以怒, 其政乖. 亡國之音哀以思, 其民困. | 이 구절이 유명한 것은 원래 『예기』 「악기」에 나오며 음악과 정치, 음악과 사회의 연관성을 말하는 음악 사회학의 특성을 나타내기 때문이다.

39 「모시서」: 王道衰, 禮義廢, 政教失, 國異政, 家殊俗, 而變風, 變雅作矣.

40 「모시서」: 風, 風也. 教也. 風以動之, 教以化之.

요한 의의로 삼은 것이다. 그러므로 「모시서」는 "감정에서 일어나지 예의를 벗어나지 않는다."[41]는 경전적인 유가의 미학 명제를 내놓았고 시의 '육의六義' 중 '풍'을 첫째로 쳤다.

〈그림 6-10〉 청淸 임웅任熊 작, 〈왕충상王充像〉

그렇다면 풍이란 무엇인가? "윗사람이 풍으로 아랫사람을 교화시키고 아랫사람은 풍으로 윗사람을 풍자한다. 직설이 아니라 비유로 꾸며서 설득하므로 말하는 사람은 죄가 없고 듣는 사람은 족히 경계할 만하니 이를 풍이라고 한다."[42] 또한 이 때문에 「모시서」에서는 "득실을 바로잡고 하늘과 땅을 감동시키며 귀신을 감화시키는 데에는 시보다 나은 것이 없다. 선왕들은 이에 힘입어 부부의 도리를 바르게 하고 효도와 공경을 이루게 하며 인륜을 두텁게 하고 교화를 예쁘게 하고 풍속을 바꾸었다."[43] 이러한 말에서 우리는 「모시서」가 확실히 시학의 이론적인 틀에서 '인지'와 '윤리'의 '공모'를 잘 구현했다는 것을 알 수 있다.

왕충

왕충[그림6-10]의 미학 사상은 이 방면에서 최고의 발전을 보였다. 왕충은 자가 중임仲任이고 회계會稽 상우上虞(오늘날 저장浙江성에 속함) 사람이며 후한의 철학자이

41 「모시서」: 發乎情, 止乎禮義.

42 「모시서」: 上以風化下, 下以風刺上, 主文而譎諫, 言之者無罪, 聞之者足以戒, 故曰風.

43 「모시서」: 正得失, 動天地, 感鬼神, 莫近于詩. 先王以是經夫婦, 成孝敬, 厚人倫, 美教化, 移風俗.

다. 그는 '별 볼일 없는 가문이자 한미한 집안' 출신이며 군공조郡功曹·치중治中 등 낮은 관직을 지내다가, 관직에서 파직되어 집에서 저술에 전념하면서 『논형』을 썼다. 왕충은 미학에서 '숭실'설을 표방했다.

그는 한나라 대부大賦를 비판했다. 한나라 대부는 "문장이 비단처럼 화려하고 깊이가 은하수처럼 깊고", "문장이 화려하고 편폭이 크며 말이 미묘하고 의미가 깊다"고 하지만 "시비를 가르고 진위를 판별"하지 못하여 "백성들이 시비의 차이를 깨닫지 못하게" 한다면 "허위를 없애고 진실을 숭상하는 교화에 도움이 되지 않는다."[44]

왕충은 여기서 자각적으로 '숭실'을 하나의 기본적인 비평 척도이자 미학 준칙으로 보았다. 소위 '숭실'이란 실제·사실·진실·실효·실용 등을 숭상한다는 뜻이다. 한나라의 대부는 당연히 문장 표현이 매우 화려하고 언어가 미묘하여 깊이가 있지만 사람들이 진위를 가려내고 시비를 인지할 수가 없다. 따라서 대부는 숭실 풍조를 널리 확대하는 데 도움이 되지 않았다. 그러면 왕충이 말하는 '숭실'론의 구체적인 내용은 무엇인가? 요약하자면 주로 '질허망疾虛妄(공허하고 거짓된 내용의 비판)'에서 '위세용爲世用(세상의 쓰임에 이바지)'에 이르는 총체적인 미학 관념으로 표현된다.

'질허망' 명제는 왕충이 높이 치켜드는 하나의 선명한 사상적 깃발이라고 할 수 있다. 이 깃발은 오로지 미학적 의미만 지닌 것은 아니지만 미학적 문제와 깊은 연관을 가지고 있다. 왕충은 '질허망'이 『논형』의 주요 요지라고 명확하게 말했다.

> 『시경』의 300수는 한마디로 말하면 '생각에 비뚤어짐이 없다'고 할 수 있다. 『논형』은 수십 편으로 되어 있지만 한마디로 말하면 '공허하고 거짓된 내용을 비판한다'고 할 수 있다.(성기옥, 749)

44 『논형』「정현定賢」: 文麗而務巨, 言眇而趣深. 然而不能處定是非, 辨然否之實. 文如錦繡, 深如河漢. 民不覺知是非之分, 無益于彌爲崇實之化.(성기옥, 979~980)

『詩』三百, 一言以蔽地, 曰: 思無邪. 論衡篇以十數, 亦一言也, 曰: 疾虛妄.(『논형』「일문佚文」)

'허망'이란 무엇인가? 왕충의 말에 따르면 '허망'은 바로 한나라 유생들의 '쓸데없는 말과 거짓말'이자 '허무맹랑하고 허위적인 말'이다. 허망은 곧 음양 방사陰陽方士들은 신선이 된다는 '성선成仙', 영원히 죽지 않는다는 '불사不死' 등 '믿을 수 없는 괴상한 말'이며 바로 참위讖緯 술수에서 하는 '예언' '참기讖記'이다. 이런 이야기와 함께 '신선의 모양' '매미의 부류'를 그린 그림은 '허도虛圖'이다. 종합하면 주관적으로 억측하고 겉만 화려하며 실속이 없는 말은 모두 '허망'한 것이다.

물론 미학의 이치에서 보면 왕충이 예술 중의 상상·과장·변형·허구조차도 모두 '허망'하다고 보아 반대한 것은, 당연히 편협하고 심지어 무지하다고 할 수 있다. 하지만 이것은 핵심적인 문제가 아니다. 핵심은 왕충이 후한의 심미 문화 담론에서 '질허망'의 명제를 제기한 것이 중요한 현실적 의의를 갖는다는 데에 있고, 이것은 그 시대 심미 문화의 '숭실'의 수요에 호응한 것이다. 개별적이고 구체적인 서술에 얽매이지 않고 총체적 이론의 시각에서 본다면, 왕충의 '질허망'설은 실제로 중국 미학사에서 줄곧 비주류의 지위에 놓여 있었지만 중대한 의의의 미학 과제, 즉 미美와 진眞의 관계 이론에 대한 심도 있는 발전을 촉진시켰다.

가장 먼저 '허망'을 반대하기 위해 왕충은 '진미眞美'의 개념을 명확히 제기했다. 그는 말했다.

그러므로 『논형』의 집필은 여러 책들이 진실을 잃고 허망한 주장이 진미眞美를 이기기 때문에 시작됐다. …… 따라서 『논형』은 말의 가볍고 무거움을 저울질하고 참과 거짓의 기준을 세우고자 하는 것이지 일부러 글을 가다듬고 꾸며서 기이하고 훌륭한 장관을 이루려는 것이 아니다.(성기옥, 1025)

시고 논형 지조야 기증서병실실 허망지언승진미야 고 논형 자 소이전경중
是故『論衡』之造也, 起衆書並失實, 虛妄之言勝眞美也. …… 故『論衡』者, 所以銓輕重

지언 입진위지평 비구조문식사 위기위지관야
之言, 立眞僞之平, 非苟調文飾辭, 爲奇偉之觀也.(『논형』「대작對作」)

분명히 왕충이 말하는 '진미眞美'는 '허망'과 완전히 대립되는 개념이다. 이것은 "허망한 주장이 진미를 이긴다."는 현실의 폐단을 겨냥하여 제기한 것이다. 목적은 언어적 유희를 하거나 새롭고 이색적인 것만 추구하기 위한 것이 아니라 옳고 그름을 가르고 진짜와 가짜를 구별하여 허와 실, 미와 추를 본래의 모습으로 돌리기 위함이다. 이것은 매우 큰 도전성과 현실성을 지닌 미학 개념이다.

다음으로 '진미' 개념의 기초로 '효험效驗'의 범주를 제기했다. 이 점은 왕충이 전통적인 진과 미의 관계 이론을 크게 개조했다는 것을 나타낸다. 우리가 알고 있듯이 선진 미학도 어느 정도 미와 진의 관계를 언급하고 있다. 하지만 유가에서 '진'은 주로 도덕적 감정의 '성실', 즉 선을 향한 내재적인 진실을 말한다. 도가에서 '진'은 주로 사람의 힘을 빌리지 않고 자연적 의미의 천진함과 순진함에 따르는 취향을 가리킨다. 하지만 왕충이 말하는 '진미'의 '진'은 유가의 '진성眞誠'과 도가의 '진취眞趣'를 어느 정도 포함하고 있기는 하지만, 더욱 중요한 점은 실제 경험의 의미에서 '진' 또는 확정적인 '효험'을 지닌 '진'을 가리킨다. 그가 말했다.

사리를 논의하며 사실에 어긋나고 효험(논거)을 제시하지 않으면 비록 그럴듯한 이치로 장황하게 설명하더라도 사람들은 믿지 않는다.(성기옥, 945)

범 논 사 자 위 실 불 인 효 험 즉 수 감 의 번 설 중 불 견 신
凡論事者違實, 不引效驗, 則雖甘義繁說, 衆不見信.(『논형』「지실知實」)

일은 효과보다 더 분명한 기준은 없고 논의는 증거만큼 확정적인 것은 없다. 쓸데없는 말과 거짓말이 도리에 들어맞아 보인다고 하더라도 오히려 사람들은 믿지 않는다.(성기옥, 827)

사 막 명 어 유 효 논 막 정 어 유 증 공 언 허 어 수 득 도 심 인 유 불 신
事莫明於有效, 論莫定於有證. 空言虛語, 雖得道心, 人猶不信.(『논형』「박장薄葬」)

천하의 일은 덧보태거나 줄여서는 안 된다. 일의 앞뒤를 고찰하면 효험(진상)은 스스로 나타나기 마련이다. 있는 그대로 스스로 드러나야 옳고 그름의 실상은 정해질 수 있다.(성기옥, 300)

범천하지사 불가증손 고찰전후 효험자열 자열 즉시비지실 유소정의
凡天下之事, 不可增損, 考察前後, 效驗自列. 自列, 則是非之實, 有所定矣.(『논형』「어증
語增」)

효험은 말하는 일이 반드시 사실의 유효한 검증을 거쳐야 한다는 것이다. 그렇지 않으면 아무리 많이 말한다고 해도 믿을 만한 것이 못된다. 사실-검증-신뢰는 바로 '효험'설의 기본적인 내용이다. 그가 강조하는 것은 하나가 있으면 하나를 말하고 둘이 있으면 둘을 말해야지, 쓸데없는 말을 해서는 안 되며 덧붙이거나 빼서도 안 된다. 그래야만 사실의 유효한 검증을 얻을 수 있으며 일의 옳음과 그름 그리고 진짜와 가짜를 확정지을 수 있다. 한마디로 말해서 그렇게 해야 비로소 '허망'을 배제하고 '진미'에 이를 수 있다.

왕충의 '질허망' 명제 및 이와 관련된 '진미'설과 '효험'론은 중국 미학이 진과 미의 관계에 있어 사유의 범주를 넓혔고, 특히 경험적 사실의 일차성과 절대성 등을 강조하는 점에서 더욱 독자적 특성을 띤다. 이것은 미학 이론에서 중요한 공헌일 뿐만 아니라 이 시대 심미 문화의 '숭실' 풍조를 매우 힘 있게 추진시키는 작용을 했다.

하지만 문제라고 한다면 중국 문화와 중국 미학은 종래 오로지 순수 물질의 경험적 사실에만 주목한 적이 없었다. 왕충도 예외가 아니었다. 그가 '질허망' 명제를 제기하고 '진미'와 '효험'을 강조했지만 결코 순수 철학적 의미에서 세계 본체의 문제를 해결하거나 과학적 이념을 전달하려고 하지 않았다. 그렇다면 무엇을 위해서인가? 간단히 말해서 '세상의 쓰임에 이바지하는 것이다.' 그는 지적했다.

산에 들어가 나무를 살펴보면 어느 것이 길고 짧은지 알 수 있고, 들에 가서 풀을

살펴보면 어느 것이 크고(굵고) 작은지(가는지) 알 수 있다. 그러나 나무를 베어 집을 짓지 못하고 풀을 뜯어 약의 처방을 할 줄 모른다면 이는 나무와 풀을 안다고 해도 그것을 제대로 쓸 줄을 모르는 것이다. …… 통달을 귀하게 여기는 것은, 자신이 배워서 활용할 줄 아는 것을 귀하게 여긴다.(성기옥, 508~509)

입산견목 장단무소부지 입야견초 대소무소불식 연이불능벌목이작실옥 채초이화
入山見木, 長短無所不知, 入野見草, 大小無所不識. 然而不能伐木以作室屋, 采草以和
방약 차지초목소불능용야 범귀통자 귀기능용지야
方藥, 此知草木所不能用野. …… 凡貴通者, 貴其能用之也.(『논형』「초기超奇」)

왕충은 인식의 목적이 실천과 응용에 있다고 보았다. 이 때문에 사실을 밝히고 시비를 분명히 가린다고 해서 진정으로 통달하고 박식한 사람이라고 할 수는 없다. 진정으로 통달하고 박식한 사람은 '능용能用'으로 귀결된다. 아는 것에 그치고 쓸 줄 모른다면 이런 사람은 다만 '앵무새와 같이 말만 잘하는 부류'일 뿐이다.[45] 그래서 왕충이 '질허망'의 깃발을 높이 쳐들었는데, 이것은 바로 "허망한 주장이 쫓겨나지 않으면 쓸데없이 화려한 문장은 그치지 않는다. 쓸데없이 화려한 문장들이 넘치면 진실한 일들은 받아들여지지 않기"[46] 때문이다. 이렇게 왕충의 철학과 미학은 최종적으로 실용 이성의 정신과 또 '위세용'의 기능론으로 정리되었다. 그가 말했다.

간략하지만 충실한 말은 많게 느껴지지 않고 화려하지만 장식이 많은 문장은 적게 느껴지지 않는다. 세상의 쓰임에 이바지하는 글은 백 편이라도(아무리 많더라도) 조금도 해가 없으며 세상의 쓰임에 도움 되지 않는 글은 한 장이라도(아무리 적더라도) 보탬이 되지 않는다.(성기옥, 1049)

개 과 언 무 다 이 화 문 무 과 위 세 용 자 백 편 무 해 불 위 용 자 일 장 무 보
蓋寡言無多, 而華文無寡. 爲世用者, 百篇無害. 不爲用者, 一章無補.(『논형』「자기自紀」)

인용문은 왕충 미학의 기본적인 바탕으로 볼 수 있다. 어떤 학자들은 왕충의

45 「초기」: 即徒誦讀, 讀詩諷術雖千篇以上, 鸚鵡能言之類.(성기옥, 509)
46 「대작對作」: 虛妄之語不黜, 則華文不見息. 華文放流, 則實事不見用.(성기옥, 1025)

이 말이 일종의 좁은 공리주의의 관점에 서서 화려한 문장의 미를 해석하고 있으므로 예술미의 특징에 대한 이해가 부족하다고 지적하기도 했다. 이런 비판은 고립적으로 살펴보면 맞는 말이지만, 왕충의 미학 사상을 전체적으로 보면 단순화의 오류를 피할 수 없다. 사실 왕충은 예술미의 특징을 이해하지 못한 것도 아니고 화려한 문장의 미를 절대적으로 배척한 것도 결코 아니다.

그는 여러 번 말했다. "사람의 문장에 대한 관계는 날짐승의 깃털에 대한 관계와 같다." "문장을 많이 쓴 사람은 가장 걸출한 사람이다."[47] "용의 비늘에 무늬가 있기 때문에 뱀(동물) 중의 신으로 여겨진다. 봉황의 깃털이 오색이기 때문에 새 중의 임금으로 여겨진다. …… 만물은 무늬를 모양으로 삼고 사람은 문장을 기본으로 삼는다."[48] 이것은 모두 왕충이 '문文'(형식의 미)을 민감하게 느끼고 깊이 이해했다는 것을 나타낸다. 그렇다면 그는 왜 '화려한 문장[華文]'을 반대했을까? 결국 그가 반대한 것은 일반적인 의미에서 '화문'이 결코 아니라 '진실을 잃고' '진실에 어긋나는' 화문이 '쓸데없는 말과 거짓말의 화문이고 '시비를 정할 수도 진실을 가릴 수도 없는' 화문이다. 한마디로 말해서 '세상의 쓰임에 이바지하지' 못하는 화문이었다.

이에 대해 왕충은 『논형』「자기自紀」에서 분명하게 말했다. "거짓된 책과 속된 문장이 대부분 진실하지 않기 때문에 『논형』을 썼다." 저술의 목적은 "화려하고 허망한 문장을 없애고 돈후하고 소박한 본질을 보존하며 잃어버린 기풍을 바로잡아 복희 시대의 풍속을 회복하는 것이다."[49] 이것이 바로 왕충 미학 사상의 기본적인 틀이다. 즉 '공허하고 거짓된 내용을 비판하는' 질허망疾虛妄으로부터 겉만 화려한 것을 반대하며, 효험을 중시하고 진실한 미를 제창하는 데에서 출발하여, 최종적으로 윤리를 바로잡고 사회를 교화시키는 심미 기능론과 목적론

47 「초기」: 繁文之人, 人之杰也. 人之有文也, 猶禽之有毛也.(성기옥, 511)
48 「서해書解」: 龍鱗有文, 于蛇爲神, 鳳羽五色, 于鳥爲君. …… 物以文爲表, 人以文爲基.(성기옥, 1003)
49 「자기」: 傷僞書俗文, 多不實誠, 故爲『論衡』之書. 沒華虛之文, 存敦厖之朴, 撥流失之風, 反宓戲之俗.(성기옥, 1040~1041)

으로 귀결되는 것이다. 다시 말해 미와 진의 결합에서 시작하여 미와 선의 통일에 이르는 것이다. 그는 말했다.

> 천문이 인문으로 되니, 문장이 어찌 묵을 갈아 붓을 놀려 아름답고 화려한 볼거리를 위한 것이겠는가? 사람의 행위를 싣고 사람의 명성을 전하는 것이다. 선한 사람은 문장에 실리고자 하므로 힘써 선을 실행하려고 하고, 악한 사람은 문장에 실리지 않고자 하므로 힘써 스스로 악행을 절제하려고 한다. 그러므로 문인의 붓은 선을 권장하고 악을 징벌한다.(성기옥, 748)
>
> 天文人文, 文豈徒調墨弄筆, 爲美麗之觀哉? 載人之行, 傳人之名也. 善人願載, 思勉爲善. 邪人惡載, 力自禁裁. 然則文人之筆, 勸善懲惡也.(『논형』「일문佚文」)

유가적 색채를 선명하게 나타내는 '권선징악'이라는 말은 왕충의 미학이 '질허망'에서 '위세용'으로 나아가는 이론적 틀의 필연적인 귀결이자 논리의 종착점이다. 이것은 왕충 미학과 유가 미학이 내재적 연관성을 가지고 있다는 것을 설명한다.

왕충의 미학 사상은 한편으로 '질허망疾虛妄' 명제로 인지와 사실寫實에 치중한 후한 시대의 심미 취향에 호응하며, 다른 한편으로 '위세용爲世用' 명제로 윤리를 중시하고 실용을 추구하는 당시 유가 미학의 발전을 추동시켰다. 두 방면의 통일은 이성적 자각의 시각에서 보면 「모시서」와 함께 사실적 취향과 윤리적 효용의 '결합(공모)'을 구현했으며 '숭실'에 치우친 이 시대의 주류 심미 문화의 풍조에 깊숙이 부합했다. 이것이 바로 왕충 미학의 의의이다.

건안 25년(220) 10월, 조조의 위왕魏王 자리를 막 이은 조비曹丕는 한나라를 대신하여 스스로 황제라 일컬으며 위魏나라를 세우고 낙양을 수도로 정했다. 이로부터 400여 년을 지속해온 한漢 제국은 수명을 다하고 또 하나의 새로운 역사 시대가 시작되었다.

여기서 말하는 '위진 시대'는 주로 삼국 시대에서 서진西晉까지 총 100여 년 정도의 시기를 가리킨다(개별적인 문제는 동진까지 이어진다). 이 시대는 비록 기나긴 역사의 긴 흐름에서 보면 그다지 길지는 않으나 고대 전체의 심미 문화의 발전에서 가지는 의의는 결코 작지 않다. 루쉰은 이 시대를 중국 고대의 '문의 자각' 시대라고 했다. '문'의 자각은 바로 '미美'의 자각이며 또는 심미 의식, 심미 문화의 자각이라고 할 수 있다. 왜 '문의 자각'이 나타났을까? 먼저 이 시대에 주도적 지위를 차지하는 새로운 심미 문화 주체가 나타났기 때문이다. 그것은 바로 문벌 사족의 계층이다. 다음으로 새로운 심미 문화 주체는 자신의 뚜렷한 특징으로 자각적인 '자아 초월'의 의식을 가지고 있었기 때문이다.

'자아 초월'의 의식은 두 가지 측면의 함의를 갖는다. 첫째, 주체 인격의 자아화·본체화이자 개체의 사람이 자아·인성·진정성·자연으로 회귀하는 것이다. 첸무의 말을 빌리면 '개인 자아의 각성'이다.[1] 둘째, 개체가 윤리·명교名教·예법·풍속·절조節操·출세 등 외재적 가치 목표에 대해 자각적이고 의식적으로 냉담하고 초월하려는 태도를 보였다. 두 가지의 측면이 통일되어 '자아 초월'의 시대적 의식을 응결시켰고 두드러지게 드러냈다. '자아 초월'은 위진 시대의 주류적인 철학 관념, 문화 태도, 심미 풍조로 볼 수 있다. 이러한 '자아 초월'의 의식이 있어야 위진 시대의 '문의 자각'이 있고 중국 심미 문화사의 한 차례 '대전환'(쭝바이화宗

1 전목(첸무), 『국학개론國學槪論』, 商務印書館, 1997, 147쪽.

白華의 말)이 있게 되었다.

이 단계의 심미 문화의 '자아 초월' 의식은 다방면으로 표현된다. 예컨대 '삼조三曹'(조조·조비·조식曹植)와 '칠자七子'(공융孔融·진림陳琳·왕찬王粲·서간徐幹·완우阮瑀·응창應瑒·유정劉楨)를 대표로 하는 건안 문학은 중국 문학사에서 진정한 문인의 글쓰기를 시작하게 되었다. 예컨대 조비의 '문기文氣'설, 혜강嵇康의 '성무애락聲無哀樂'설과 육기陸機의 '연정緣情'설 등을 대표로 하는 미학 담론은 중국 미학사에서 경전의 장구章句와 관습적 윤리에 대한 의존적 지위를 벗어난 진정한 의미의 문예 미학 사상의 탄생을 대변한다. 예컨대 이 단계에서 회화 방면으로는 고개지顧愷之를 대표로 진정한 회화의 의미에서 인물화가 나타났고, 시가 방면으로는 도연명陶淵明을 대표로 자연 회귀의 전원시가 나타났다. 이러한 현상은 모두 중국 심미 문화의 발전 과정에서 주목할 만한 매우 중요한 변화라고 할 수 있다.

여기서 우리가 중점적으로 말하려는 내용은 심미 문화의 현실적 형태, 사회적 형태로서 소위 '위진 풍도魏晉風度'이다. '위진 풍도'란 당시 사람들이 인물의 미에 대한 일종의 새로운 해석과 추구이며, 인물미를 중심으로 표현되며 시대적 특색을 풍부하게 담고 있는 개성적 행위와 인격의 풍채라고 할 수 있다. 미학에서 이렇게 인물의 미를 핵심으로 하는 심미 문화는 대체로 사회미의 범주에 속하는데, 이것은 중국 고대의 사회미 발전의 새로운 형태이다. '위진 풍도'는 이 시대 심미 문화의 '자아 초월'이 갖는 주류적 특징을 가장 집중적이고 전형적으로 구현했다고 할 수 있다.

제 **1** 절

예가 우리를 위해 만들어진 것인가?: 거리낌 없는 행적과 솔직한 성정

인물미를 중시하는 '위진 풍도'는 사인士人의 행장行狀에서 '임탄任誕', 성정에서 '솔직率直'으로 두드러지게 나타난다.[그림 7-1, 7-2]

임탄任誕

먼저 '임탄'을 이야기해보자. 한나라 말과 위진 시대 인물들의 언행을 전문적으로 기록한 『세설신어』[2]에는 「임탄」이라는 흥미로운 편명이 있다. 사실 '임탄'은 당시 아주 성행했고 전형적인 사인들의 패턴이었지 결코 사인들의 여러 가지 행위 패턴 중 소소한 일종이 아니다. 임탄은 소위 '위진 풍도'의 시대적 기호로서, 어떤 의미에서 후세 사람들은 이 단어를 통해 이시대와 이 시대 사족들의 이미지를 인식한다고 할 수 있다. '임탄'은 글자 그대로만 보면 간

〈그림 7-2〉 명明 곽후郭詡, 〈동산휴기도東山携妓圖〉.

〈그림 7-1〉〈죽림칠현도竹林七賢圖〉.

단히 '제멋대로' '거리낌 없이 행동한다'는 뜻이다. 이 단어를 위진 시대라는 특정한 역사 문화의 담론에 놓아보면 더욱 깊은 의미를 함축하고 있다. 임탄은 바로 '예교를 배반하고' '시속을 어기고 지키지 않는다', 즉 오만하고 방탕한 반항의 자세로 모든 외재적인 법령·예법·풍습·관습을 멸시하고 나아가 모든 허위적인 윤리·도덕·강상綱常·명교名敎를 초월하여 생명을 자연으로 돌아가게 하고 정신이 자유를 누리게 한다. 이것은 인류 명교 체계의 전면적인 위기를 충분히 드러내고 있다. 진나라의 갈홍葛洪은 『포박자抱朴子』「질류疾謬」에서 이러한 '임탄' 풍조에 대해 아래와 같이 묘사했다.

> 머리카락은 헝클어지고 귀밑털도 어지럽고 옷은 가로 걸치고 허리띠는 풀려 있다. 어떤 이는 내의만 입은 채로 손님을 맞고, 어떤 이는 몸을 드러낸 채 두 다리를 뻗고 바닥에 앉았다. 벗들과 만나고 비슷한 취미의 사람들과 어울렸다. …… 서로 만날 때 오랜 이별의 정을 나누지 않고 안부도 묻지 않았다. 손님은 문에 들어서면 곧바로 주인을 하인처럼 부르고 주인은 손님을 보면 개처럼 불렀다. 만약 이렇게 하지 않으면 절친한 친구가 못 되고 따돌림을 당하여 서로 무리를 지어 어울리지 못했다. 친구들이 모일 때 그들은 여우처럼 쭈그리고 앉아서 소처럼 마시면서 서로 음식을 빼앗고 앞다투어 고기를 뜯었다. 잡아당기고 빼앗으며 자잘하고 공격하며 염치라곤 털끝만큼도 없었다. 이와 같이 하는 사람을 대단하다고 여기고 이렇게 하지 않는 사람을 보잘것없다고 여겼다.(석원태, 외편 2: 127~128)

2 『세설신어世說新語』는 인물의 일화를 기록한 지인志人 소설집이다. 편집자는 팽성彭城(오늘날 장쑤 쉬저우徐州) 출신으로 남조 송나라의 문학가인 유의경劉義慶(403~444)이다. 이 책은 한 말, 위, 진나라 사대부의 일상사·담론·행동거지 등을 모았는데, 모두 8권이지만 현재 3권으로 전해지고 덕행·언어·정사·문학·감식·품평 등 36장으로 되어 있다. 『세설신어』에는 당시 사인 계층의 사상, 생활상과 청담, 자유로운 기풍 등이 다양하게 반영되어 있다. 후대에는 『세설신어』를 모방하는 일이 아주 많았고 필기체 문학에 커다란 영향을 끼쳤다. 주석으로 양나라 유효표劉孝標의 주석본이 있다. 현존하는 가장 오래된 판본은 송간본宋刊本이다. 근래 여가석(위자시)余嘉錫의 『세설신어전소世說新語箋疏』가 비교적 잘 갖추어져 있는데 중화서국中華書局의 배인본排印本(식자 인쇄본)으로 있다. 상해고적출판사上海古籍出版社에서 1993년에 수정본을 출판했다.

봉 발 난 빈　　횡 협 부 대　　혹 설 의 이 접 인　　혹 라 단 이 기 거　　붕 우 지 집　　류 미 지 우　　　　기 상
蓬髮亂鬢, 橫挾不帶. 或褻衣以接人, 或裸袒而箕踞. 朋友之集, 類昧之遊. …… 其相

견 야　　불 부 서 리 활　　문 안 부　　빈 즉 입 문 이 호 노　　주 즉 망 객 이 환 구　　기 혹 불 이　　불 성 친 지 이
見也, 不復叙離闊, 問安否. 貧則入門而呼奴, 主則望客而喚狗. 其或不爾, 不成親至而

기 지　　불 여 위 당　　급 호 회　　즉 호 준 우 음　　정 식 경 할　　체 발 묘 군　　무 부 염 치　　이 동 차 자 위 태
棄之, 不與爲黨. 及好會, 則孤蹲牛飮, 爭食競割, 掣拔淼捃, 無復廉恥. 以同此者爲泰,

이 불 이 자 위 열
以不爾者爲劣.(『포박자抱朴子』「질류疾謬」)

여기서 묘사한 사인의 행위 패턴을 보면 다음과 같다. 머리는 흐트러지고 얼굴은 때가 묻어 있으며 옷매무시는 단정하지 못하고 가슴은 열어젖히고 다리는 꼰 채로 게으르고 무례하게 손님을 대접했다. 친구들이 한자리에 모이면 도덕을 갈고 닦지도 않고 학문에 정진하지도 않았다. 만나면 지난날의 회포를 풀거나 서로 안부를 묻지 않고 손님은 문을 열고 들어오자마자 주인을 노예라고 부르며 주인은 손님을 향해 개 부르듯 한다. 만약 이렇게 하지 않으면 우정이 부족하다고 생각하여 관계를 끊고 다시 왕래하지 않는다. 의기가 투합하기만 하면 서로 거리낌 없이 여우처럼 쭈그리고 앉아 소처럼 술을 들이키며 서로 빼앗아 먹고 마시면서 제멋대로 법석을 떨며 온갖 추태를 보인다. 이렇게 할 수 있는 사람들은 자연히 고일高逸의 사인이며 이렇게 할 수 없는 사람들은 저속한 사람으로 취급되었다.

갈홍이 한나라 말기에 살았다고 하더라도, 이처럼 '버릇없이 굴거나' '임탄'한 모습은 사실 위진 시대의 정경이다. 이 시대에 명사의 행렬에 오른 사람들은 모두 임탄하고 예의를 거들떠보지 않는 행동을 했다. 예컨대 역사적으로 유명한 '죽림칠현'은 그 이름으로 불리는 나름의 까닭이 있다. "일곱 사람은 늘 대나무 숲 아래에 모여 사의감창했기 때문에 세상 사람들은 그들을 '죽림칠현'이라고 불렀다."[3] '사의감창肆意酣暢'은 곤드레만드레 떡이 되도록 술을 마시며 방탕하고 시속에 따르지 않은 모습이다.

죽림칠현 중 유령劉伶은 스스로 "하늘이 유령을 낳으시고 음주로 명성을 날

3 『세설신어』「임탄任誕」: 七人常集于竹林之下, 肆意酣暢, 故世謂竹林七賢.(안길환, 하: 202)

리게 했습니다."라고 일컬었고[4] 일찍이 「주덕송酒德頌」을 지었다. 그는 언행이 임탄하고 방종한 정도가 아주 심했다. 그가 자주 하는 일화를 살펴보자. "마음껏 술을 마시고 제멋대로 행동했는데, 때로는 옷을 다 벗고 알몸으로 집에 돌아왔다. 이웃 사람들이 이를 보고 나무랐다. 유령은 오히려 큰 소리를 쳤다. '내가 천지를 집으로 삼고 집을 속옷으로 삼고 있는데, 당신들은 어찌하여 내 속옷 안에 들어와 있는가요?'"[5] 유령이 한 말은 일반적인 무례를 넘어 그야말로 사람을 모욕하는 수준이다. 하지만 이 '임탄' 풍조를 당시 사람들은 부러워하여 배우고자 하였고 후세 사람들도 그러하였다.

예컨대 이 풍조는 서진 말에도 계속해서 크게 성행했는데, 왕은王隱은 『진서晉書』에서 아래처럼 말했다.

> 위나라 말기 완적은 술을 좋아하고 방탕하여, 관을 쓰지 않고 머리를 풀어헤치고
> 웃통을 드러내고 두 다리를 뻗고 앉아 있었다. 그 뒤로 귀족 자제 완첨·왕징·사
> 곤·호무보지 등의 무리도 모두 완적을 스승으로 삼아 따르며 그가 대도의 근본
> 을 얻었다고 생각했다. 그래서 일부러 관을 쓰지 않고 옷을 벗어 추태를 보이니 짐
> 승과 다를 바가 없었다. 이런 행위의 패턴이 가장 심한 사람을 '통'하였다고 하고,
> 그 다음의 경우를 '달'하였다고 한다.(안길환, 하: 42)
>
> 위 말 완적 기 주 황 방 노 두 산 발 나 단 기 거 기 후 귀 유 자 제 완 첨 왕 징 사 곤 호 무 보 지 지 도
> 魏末阮籍, 嗜酒荒放, 露頭散髮, 裸袒箕踞, 其後貴游子弟阮瞻·王澄·謝鯤·胡母輔之徒,
>
> 개 조 술 어 적 위 득 대 도 지 본 고 거 건 책 탈 의 복 노 추 악 동 금 수 심 자 명 지 위 통
> 皆祖述於籍, 謂得大道之本. 故去巾幘, 脫衣服, 露醜惡, 同禽獸, 甚者名之爲通,
>
> 차 자 명 지 위 달 야
> 次者名之爲達也.(「덕행德行」 주인注引)

여기서 말하는 완첨·왕징·사곤·호무보지 등은 서진 말 완적을 따라 배우며 '임방任放'을 표방하던 명사였다. 이 풍조는 동진에 이르러서도 여전히 끊어지지

4 「임탄」: 天生劉伶, 以酒爲名.(안길환, 하: 206)

5 「임탄」: 縱酒放達, 或脫衣裸形在屋中, 人見譏之. 伶曰: 我以天地爲棟宇, 屋室爲褌衣, 諸君何爲入我
 褌中?(하: 209)

않고 이어졌다.

한나라 말기와 위진 시대에 있었던 이처럼 제멋대로 굴면서 방종하고 심지어 경박하며 품행이 좋지 않은 처신의 풍조에 대해 어떻게 해석해야 하는가? 물론 일반적인 도덕주의의 관점으로 설명하기 힘들다. 사실 그들이 이렇게 처신하는 근본적인 뜻은 바로 '예교의 배반'이다. 즉 예교를 훼손하고 파괴하여 신격화된 허위 도덕과 인성을 억제하는 윤리 규범을 모두 폐기처분하는 것이다. 마침 완적의 "예법이 어찌 우리와 같은 사람을 위해 만들었겠는가?"[6]라는 말처럼, 우리가 여기서 특별히 주목해야 할 것은 이런 '임탄'의 방식을 통해 명교를 부수고 예속을 저버리려고 했던 의식은 자각적인 판단에 따른 것이며, 예교 강상과 윤리 도덕의 허위성, 오류에 대한 깊은 인식을 바탕으로 하고 있다는 것이다.

'건안칠자建安七子' 중의 한 명인 공융孔融은 세상을 놀라게 할 만한 말을 했다.

> 아버지와 자식 사이에 무슨 애정(천륜)이 있단 말인가? 본뜻을 따지면 사실 정욕의 발산으로 생겨난 결과일 뿐이다. 자식과 어머니 사이에 무슨 감정이 있단 말인가? 마치 물건을 병에 넣어두었다가 꺼내면 서로 떨어지는 것과 마찬가지이다.
> 父지여자 당유하친 논기본의 실위정욕발이 자지어모 역부해위 비여물기병중
> 父之與子, 當有何親? 論其本意, 實爲情欲發耳. 子之於母, 亦復奚爲? 譬如物寄瓶中,
> 출 즉 리 의
> 出則離矣.(『후한서』 권70 「공융·전孔融傳」)

공융은 유가의 창시자인 공자의 후손이다. 그의 이런 말은 유가에서 지키고자 하는 종법 혈연을 핵심으로 하는 부자와 군신 사이의 예법 명교의 체제를 와해시킨 것이나 다름없다. 또한 부모에게 효도하기를 근본으로 하는 윤리 도덕 체계의 기초를 뒤흔들었다. 그가 한 말은 사실이라도 하더라도, 당시 이러한 인식을 가질 수 있다는 것 자체만으로 매우 대담하고 심각하다고 할 수 있다. "아버지와 아들에게 무슨 애정(천륜)이 있단 말인가?"라는 주장은, 한나라 말기

6 「임탄」: 禮豈爲我輩設也?

이래로 특히 위진 시대에 예교를 부정하는 자각적인 의식이 도달한 수준을 반영한다.

이러한 '임탄' 방식으로 드러나는 '예교 배반'에 대한 전례 없는 자각은 그 의미가 매우 크다. 이것은 한 차례 진정한 사상의 해방 운동이다. 이것이 심미 문화에 반영되어 위진 풍도의 사회적 의미와 선명한 특징들을 형성하게 되었다. 이것은 거의 '추醜'에 가까운 외재적인 형식으로 당시 사람들의 허위적인 명교에 대한 비판과 진실한 인성에 대한 추구를 강렬하게 드러내고 있으며, 그들이 새로운 인물미의 형상을 만들고자 하는 강한 결심과 자각 의식을 드러내고 있다.

오직 '나'의 '감정'에 충실하다[唯我主情]

'예교 배반'은 예법을 초월하는 동시에 인성을 회복하고 자아를 두드러지게 하는 것이다. 때문에 '임탄' 행태의 또 다른 측면은 모든 일을 바로 개인의 성정·수요·의지·심경·흥미·기호 등을 기준으로 삼는 것이다. 위진 시대의 사인들은 '아我'를 가장 중요시했다. 즉 '아'를 모든 것의 앞에 두었다. 은호殷浩를 실례로 들자면, 사마욱司馬昱이 그에게 물었다. "당신은 배일민(배위裴頠)과 비교하여 어떠한가?" 잠시 후에 그는 대답했다. "당연히 내가 그보다 뛰어나다."[7] 여기에 겸손의 말은 없고 오로지 '나'의 뛰어남만 있을 뿐이다.

당시 사람들은 은호와 환온桓溫의 그릇이 비등하다고 보았지만 두 사람은 서로 승복하지 않았다. 어느 날 환온이 은호에게 물었다. "그대와 나를 비교하면 어떤가요?" 은호가 대답했다. "나는 나와 오랫동안 돌고 돌았으니 차라리 계속 나 자신으로 있겠습니다."[8] 이처럼 은호는 자신을 환온과 비교하는 것 자체를

7 『세설신어』「품조品藻」: 撫軍問殷浩, 卿卿定何如裴逸民? 良久答曰: 故當勝耳.(안길환, 중: 418)

달가워하지 않는 의사를 나타냈다. 하지만 환온은 은호의 말을 그대로 인정하지 않았다. 그는 다른 사람에게 말했다. "어릴 적 나는 연원(은호의 자)과 함께 죽마를 타고 놀았는데, 내가 놀다가 버리면 은호가 문득 그걸 주워서 탔다. 그가 나보다 앞에 나서지 못한다."[9] 여기서 일종의 자아 긍정과 개성 신장의 취향이 반복적으로 두드러지게 나타난다. 위진 시대의 사인들이 '차라리 계속 나 자신으로 있겠다'고 했던 것은 그들이 '아'가 있어야만 지고하고 일류라고 생각했기 때문이다.

> 대사마 환온이 도읍 건강建康에 쳐들어갔을 때 류진장에게 물었다. 듣자하니 회계왕 사마욱의 이야기가 아주 기특하고 뛰어나다고 하는데 그대는 어떻게 생각하는가요? 류진장이 대답했다. 아주 뛰어나지요. 하지만 여전히 제이류에 지나지 않습니다! 환온이 물었다. 그렇다면 제일류는 도대체 누구란 말이오? 류진장은 대답했다. 바로 우리들이지요!(안길환, 중: 420)
>
> 桓大司馬下都, 問眞長曰: 聞會稽王語奇進, 爾邪? 劉(眞長)曰: 極進. 然故是第二流中人耳! 桓曰: 第一流復是誰? 劉曰: 正是我輩耳!(『세실신어』「품조品藻」)

'아'만이 일류이므로 다른 것에 결코 양보할 수 없다는 의식은 단순히 시건방지고 스스로를 훌륭하다고 이해하거나 자기 스스로 자기가 뛰어나다고 이해하는 것이 아니고, 실제로 위진 시대의 인격미 이상이 개체·자아·인성을 충분히 긍정하고 선양하려는 점을 반영하고 있다.

오직 '아'만이 크면 '정情'을 중시할 수 있다. 이론상으로 말해서 정情과 리理의 모순은 개인과 사회, '자연'과 '명교'의 모순이 집중적으로 구현된 것이다. 위진 시대의 사람들은 명교를 초월하고 자아로 회귀하려고 추구하므로 필연적으

8 「품조」: 桓問殷, 卿何如我? 殷云: 我與我周旋久, 寧作我.(안길환, 중: 419)

9 「품조」: 少時與淵源(殷浩字)共騎竹馬, 我棄去, 已輒取之, 故當出我下.(안길환, 중: 421)

로 '리理'를 초월하고 '정情'에 맡기게 되는 것을 강조하게 된다. 인간의 자연적인 본성, 생명의 정감을 윤리 규범[禮]의 질곡에서 해방시켜 충분한 만족과 자유를 얻게 했다. 그래서 위진 사인들이 '정'을 가장 중요시했던 것이다. 솔직한 정감과 자연스런 인성의 중시는 '위진 풍도'의 뚜렷한 특징이다.

『세설신어』「상서」를 살펴보자.

> 왕융이 아들 만자 즉 왕수를 잃었을 때 산간이 조문을 하자 왕융은 슬픔을 주체하지 못했다. 산간이 말했다. 품속의 아이일 뿐인데 어찌 이토록 슬퍼하는가? 왕융이 대답했다. 성인은 감정을 잊어버리고 최하는 감정을 말할 나위가 못된다. 감정에 쏠리는 사람은 바로 우리와 같은 사람이라네. 산간은 그의 말에 탄복하고 더욱 그를 위해 통곡했다.(안길환, 하: 60)
>
> 왕 융 상 아 만 자 산 간 왕 성 지 왕 비 부 자 승 간 왈 해 포 중 물 하 지 어 차 왕 왈 성 인 망 정
> 王戎喪兒萬子, 山簡往省之, 往悲不自勝, 簡曰: 孩抱中物, 何至於此? 王曰: 聖人忘情,
> 최 하 불 급 정 정 지 소 종 정 재 아 배 간 복 기 언 갱 위 지 통
> 最下不及情. 情之所鍾, 正在我輩. 簡服其言, 更爲之慟.(『세설신어』「상서傷逝」)

전하는 이야기에 따르면 만자가 죽을 때 겨우 19세밖에 되지 않았다. 왕융이 자신의 슬픔을 이기지 못했던 것은 의심할 바 없이 진실한 감정의 표출이고, 표출된 부자 관계는 이미 명교 예법을 초월하였다. 더욱 중요한 것은 그가 '정을 잊은' '성인'이 되려고 하지 않고 "감정에 쏠리는 사람은 바로 우리와 같은 사람이라네."처럼 확고하고 우렁찬 목소리를 낸 것이다. 이것은 이 시대의 가장 힘찬 목소리라고 할 수 있다.

자연스럽고 솔직하다

위진 시대의 사인들이 '아'를 위주로 하고 '정'을 중시한 것은 그들이 '진眞'을 특별히 강조한 것 또는 '진'을 아름다운 것으로 보려는 것과 내재적인 관계가

있다. 여기서 말하는 '진'은 외재적이고 물리적인 진, 외형적인 진을 가리키지 않고, 사람의 진짜 본질, 진짜 성정을 가리킨다. 사람이 진짜 본질, 진짜 성정으로 존재하고 나아가 진실하고 진솔한 자세로 사람을 대하고 일을 처리하기만 한다면, 곳곳에서 생명의 본색과 자연을 그대로 드러내고 펼칠 수 있고 그는 사회로부터 존중과 포상을 받을 수 있다. 아름다운 인격이기 때문이다. 설사 사람의 외모가 보잘것없다고 하더라도 본성에 따르고 진솔하다면 그 자체로 아름답다고 할 수 있다.

예컨대 "유령은 키가 육척에 지나지 않고(키가 작고) 생김새가 매우 추하고 초췌했다. 하지만 그는 유유자적하고 몸을 흙과 나무처럼 여겼다."[10] 현대의 여가석(위자시)은 이를 나름 풀이했다. "토목형해土木形骸는 흐트러진 머리에 수수한 옷차림을 하고 별다른 꾸밈을 하지 않으며 자신의 몸을 흙과 나무처럼 여겼다."[11] 소위 별다른 꾸밈을 하지 않는다는 것은 본성의 진실을 강조한다. 인물 본성의 진실한 표지는 바로 사람구실을 하고 일을 처리하며 허위와 억지를 부리지 않고 자기 자랑을 벌이며 일을 만들지 않고 자신의 성정에 따르며 솔직하고 뜻이 막힘이 없는 것이다. 이러한 인성의 진실은 위진 시대에 보편적으로 숭상하던 인물미의 표준이 되었다.

왕은王隱은『진서晉書』에서 말했다.

왕희지는 어려서부터 기품이 있었다. 치감(269~339)[12]은 왕씨의 아들들이 모두 준수하다는 말을 듣고 중매꾼을 보내 사윗감을 고르게 했다. 여러 아들들이 모두 단정하게 차려입고 손님을 맞이하였으나 유독 왕희지만이 배를 드러낸 채로 동쪽

10 『세설신어』「용지容止」: 劉伶身長六尺, 貌甚醜悴, 而悠悠忽忽, 土木形骸.(안길환, 하: 19)

11 여가석(위자시)余嘉錫,『세설신어전소世說新語箋疏』下(修訂本), 上海古籍出版社, 1993, 611쪽.

12 ㅣ 치감郗鑒은 동진의 명신으로 자가 도휘道徽, 호가 우경虞卿이고, 고평高平 금향金鄕 사람이다. 동진 초부터 각지의 자사가 되어 명제 때에는 사공으로 승진했다. 소준 토벌의 공로로 대위에 진급하여 남창 현공으로 책봉받았다. 젊었을 때부터 경적을 박람하고 문아文雅로 알려졌다. 서는 초서를 잘했다 하고,『순화각첩』에「재화무상첩」이 있다. 큰아들 치음도 서가이며, 딸은 왕희지에게 출가했다.

〈그림 7-3〉 명明 하규夏葵, 〈설야방대도雪夜訪戴圖〉.

침대에 누워 태연자약하게 호병을 먹으며 낯빛과 태도가 참으로 편안했다. 중매꾼이 이 사실을 치감에게 알리자 치감이 말했다. "이 사람이 나의 진정한 사윗감이다!" 그가 누구인지를 묻자 왕희지라고 답하였다. 이에 그의 딸을 왕희지에게 시집보냈다.

왕 희 지 유 유 풍 조 치 우 경 문 왕 씨 제 자 개 준
王羲之幼有風操, 郗虞卿聞王氏諸子皆俊,

영 사 선 서 제 자 개 식 용 이 대 객 희 지 독 탄 복
令使選婿, 諸子皆飾容以待客, 義之獨坦腹

동 상 설 호 병 신 색 자 약 사 구 이 고 우 경 왈
東床, 齧胡餠. 神色自若, 使具以告. 虞卿曰:

차 진 오 자 서 야 문 위 수 과 시 일 소 내 처 지
此眞吾子婿也! 問爲誰? 果是逸少, 乃妻之.(『태평어
람太平御覽』권860)

이것이 바로 사위를 가리키는 그 유명한 '동상쾌서東床快婿'라는 고사성어의 유래이다. 그렇게 많은 왕씨 자제들 중 왜 하필 왕희지를 골라 사위로 삼았을까? 왕희지가 용모를 꾸미지 않고 자기 자랑을 하지 않으며 본성이 가는 대로 행동하고 본색이 진실하여 가장 아름다운 인격을 지녔기 때문이다. 당시 사람들이 숭상하는 이런 인성의 진실은 또한 한 개체가 이미 정해진 원칙·계획·상규·예속에 따라 사람 노릇 하지 않고 일을 벌이지 않고 다만 흥이 닿고 마음이 바라는 바를 찾아 의지가 적절하고 성정이 자유롭게 되도록 해야 한다.그림 7-3

왕자유(왕휘지王徽之)는 …… 갑자기 대안도(대규戴逵)가 떠올랐다. 당시 대안도는 섬현에 있었다. 왕자유는 한밤중에 작은 배를 타고 길을 재촉했다. 밤을 새워 섬현에 갔다. 문 앞에 이르러 앞으로 들어가지 않고 그냥 집으로 되돌아왔다. 어떤 사람이 그 까닭을 물었다. "내가 본래 흥이 일어나서 갔지만 흥이 사라지니 다시 돌

아왔다. 하필이면 꼭 대안도를 만나야겠는가?"(안길환, 하: 259)

王子猷 …… 忽憶戴安道, 時戴在剡, 即便夜乘小舟就之. 經宿方至, 造門不前而返.
人間其故, 曰: 吾本乘興而行, 興盡而返, 何必見戴?(『세설신어』「임탄任誕」)

여기서 반영하고 있는 주제는 흥에 따라 행동하고 흥이 다하면 멈추지만, 오로지 흥치(재미)와 흥취, 흥미만을 추구하는 모습들에서 그들이 얼마나 소탈하고 진솔하며 자유로운지를 알 수 있다. 또한 이렇게 진실하고 순수한 자연 본모습 그대로인 인성미 앞에서 모든 교양과 규율, 신분, 예절은 또한 얼마나 보잘것없는 것인가를 알 수 있다.

생각해볼 문제

◉

1. 심미 문화의 각도에서 위진 시대 사인의 '임탄' 행실을 어떻게 바라봐야 할까?
2. 위진 시대 사인은 어떻게 자아·성정·인성의 솔직하고 자연스런 특성을 추구했을까?

이상향에서 노닐다:
이성 정신의 심미화

위진 시대에 현학[13]이 성행하면서 현언청담玄言淸談의 시대를 열었다. 현언청담은 '위진 풍도'의 큰 특징 중의 하나이다. 청언현학淸言玄學이라고 말하면 사람들에게 남이 무슨 말을 해도 전혀 들으려고 하지 않고 깊이를 짐작할 수 없으며 신비하고 난해하기 그지없어 추상적이고 모호하다는 인상을 쉽게 갖도록 한다. 위진 현학을 '현玄'으로 표현한 것은 아마도 당시 연구된 『노자』 『장자』 『주역』 등이 '삼현三玄'으로 불리던 호칭과 관련이 있다. 이 세 책의 의미는 일반적인 책보다 확실히 더 심원하고 심오하다.

이렇다고 해서 현학이 신비롭고 헤아리기 어려운 현허玄虛한 학문이라는 것을 의미하지 않는다. 실제로 현학에 심원하고 고상한 학문이라는 뜻은 있으나

13 위진 시대의 현학玄學은 정시正始 연간에 태동하여 위진 시대에 성행했던 일종의 사회 사조로서 당시 문벌 사족의 새로운 사회 주도 역량을 대표하는 사회 이데올로기이자 가치 관념의 체계이다. 주로 노장 사상으로 유가의 경의經義와 뒤섞어서 '자연'과 '명교'의 시대적 모순을 조화시키고자 했다. 현학의 사상가들은 대부분 귀족 출신에다 여유 있는 행동거지와 '청담'에 능한 솜씨를 내걸며 일시의 풍조를 이루었다. 현학의 발전은 대체로 세 단계를 거쳤다. 하안과 왕필이 첫 단계를 열며 '무를 근원으로 간주하는 '귀무貴無'설을 제창하며 '정시正始 현풍玄風'을 주도했다. 다음으로 죽림 명사 혜강은 "명교를 초월하여 자연에 맡긴다[越名教而任自然]."는 주장으로 현학의 '이단異端' 고리를 이었다. 마지막으로 서진 곽상은 "그윽한 경지에서 홀로 노닌다[獨化於玄冥之境]."는 일설로 '귀무'설과 '숭유崇有'설을 통일시켜서 현학 발전의 최종 단계를 맞이했다.

신비하고 모호하다는 뜻은 별로 없다. 반대로 현학은 인간의 현세적인 삶과 직접적으로 관련되고 인생의 본래 의미를 들여다보는 매우 정취 있는 '학문'이다. 바로 이와 같기 때문에 위진 시대의 현언청담은 당시 사람들의 생활 방식이 되었다. 구체적으로 말해서 현언청담은 지혜를 밝히고 심미 정취를 내걸며, 사인들의 심성과 재능을 드러내는 정신적이고 심미적인 생활 방식이다.

현언청담은 본질적으로 형이상학적 '리理'를 추구한다. 이러한 추구는 결코 추상적인 형태만은 아니며 반대로 늘 일상 생활의 맥락에서 진행된다. 그것은 총체적으로 '관

〈그림 7-4〉 청淸 화암華品, 〈죽림칠현청담도竹林七賢淸談圖〉.

념의 유희'화··'오락'화·정취화·심미화의 뚜렷한 특징으로 표현된다. 『안씨가훈』「면학」의 내용을 살펴보자. 현학은 "다만 고상한 담론과 우아한 논의를 찾아내서 깊이 있고 세밀하게 분석하며 주인과 손님이 문답을 주고받으며 마음과 귀를 즐겁게 할 뿐 세상을 구하고 풍속을 이루고자 하는 요구는 없었다."[14], 그림 7-4

여기서 현학청담이 '마음과 귀를 즐겁게 하는' 심미적 특징을 가지고 있다는 점을 드러내고 있다. 이것은 전적으로 현학이 서재 속에 갇힌 학문만이 아니라는 것을 표명한다. 그것이 반대하고 도망가려고 한 것은 바로 서재에 앉아서 머리가 하얗게 될 때까지 자구의 의미를 밝히는 번쇄한 학문이었다. 현학은 더 많은 시간을 문인·명사·친구들과 이야기를 나누거나 논란을 벌이는 중 '즐거워' 했다. 이것이야말로 현학이 현언청담으로 불린 이유이기도 하다. '청담'은 위진 현학의 중요한 존재 방식이자 유희적인 의미와 심미적인 색채가 아

14 『안씨가훈』「면학勉學」: 直取其淸談雅論, 剖玄析微, 賓主往復, 娛心悅耳, 非濟世成俗之要也.

주 풍부한 존재 방식이다.

함께 이치를 담론하다

청담은 한나라 말기 청의清議와 같이 "고관을 등급으로 나누어 평가하고 위정자의 그릇을 헤아리는"[15] 재덕에 대한 품평이 아니다. 청담은 '하늘(자연)과 사람의 관계'를 논의하고 유무有無의 이치를 탐구하는 형이상학적 사변이며 본질과 진리를 찾는 이성적인 활동이다. 함께 담론하며 이치를 따지는 '공담석리共談析理'는 청담의 기본적인 목표이자 특징이다.

『세설신어』「문학」은 다음처럼 기술하고 있다.

> 중군장군 은호가 유량庾亮의 장사가 되었을 때 서울에 들렀다. 승상 왕도王導가 그를 위해 연회를 베풀며 여러 사람을 모이게 했다. 그 자리에 환온桓溫, 좌장리 왕몽王濛, 남전후 왕술王述, 진서장군 사상謝尚이 모두 있었다. 승상이 자리에서 일어나 직접 장막을 걷고 사슴 꼬리털로 만든 먼지떨이를 들고서 은호에게 말했다. "나는 오늘 당신과 함께 담론하며 이치를 따지고 싶소." 그래서 함께 청담을 나누니 어느 순간에 삼경(한밤중)이 되어버렸다. (안길환, 상: 334)
>
> 殷中軍爲庾公長史, 下都, 王丞相爲之集, 桓公, 王長史, 王藍田, 謝鎭西並在. 丞相自起解帳, 帶麈尾, 語殷曰: 身今日當與君共談析理. 旣共淸言, 遂達五更.(『세설신어』「문학文學」)

이렇게 명사들이 모여서 잠을 자지 않고 밥을 잊은 채 밤새도록 공담석리하는 청언淸言 방식은 진한 시대의 공리功利를 중시하고 실용에 치우쳤던 문화와

15 『후한서』「당고열전黨錮列傳」: 品核公卿, 裁量執政.

확연히 다르다. 청언은 진리를 탐구하고 지혜를 밝히는 당시의 새로운 풍조를 매우 전형적으로 나타내고 있다.

주객이 묻고 답하다

청담은 주객의 문답 형식으로 진행된다. 함께 담론하며 이치를 따져서 오직 진리를 찾는 '청담'의 활동은 구체적으로 어떻게 진행되는가? 기본적으로 주객의 문답 형식으로 진행되는데, 주인 측이 먼저 관점을 제기하면 손님 측은 반론을 펼치게 된다. 이것을 '난難'이라고 한다. 쌍방이 한 번 주고받으면 이를 '일번一番' 또는 '일교一交'라고 한다. 승자를 '승勝'이라 하고 패자를 '굴屈'이라 한다.

　『세설신어』「문학」의 내용을 살펴보자.

> 하안이 이부상서를 맡았을 때 지위와 명망이 높아 항상 그의 집에 와서 청담을 하
> 는 손님들로 자리가 가득 찼다. 왕필이 아직 20세가 되지 않았지만 하안의 집을
> 찾아온 적이 있었다. 하안은 왕필의 명성을 들었던지라 예전에 청담에서 이겼던
> 논제를 제시하며 왕필에게 물었다. "이 논리는 내가 보기에 더 말할 나위가 없는데,
> 그대는 반박할 수 있는가?" 이에 왕필은 하나하나 반박했다. 마침내 그 자리의 모
> 든 사람들이 하안이 졌다고 생각했다. 그래서 왕필은 스스로 손님의 역할을 맡기
> 도 하고 주인의 역할을 맡기도 하여 몇 차례 담론을 펼치니 그 자리에 있던 사람들
> 이 미칠 수 있는 상대가 되지 못했다.(안길환, 상: 311)
>
> 하안위리부상서　유위망　시담객영좌　왕필미약관　왕견지　안문필명　인조향자승리
> 何晏爲吏部尚書, 有位望, 時談客盈坐. 王弼未弱冠, 往見之. 晏聞弼名, 因條向者勝理
>
> 어필왈　차리복이위극　가득부난불　필편작난　일좌인편이위굴　어시필자위객주수
> 語弼曰: 此理僕以爲極, 可得復難不? 弼便作難, 一坐人便以爲屈. 於是弼自爲客主數
>
> 번　개일좌소불급
> 番, 皆一坐所不及.(『세설신어』「문학」)

왕필이 벼슬길에 올라 이처럼 주객 문답의 현담 방식에 처음으로 맞닥뜨린 것일 것이다. 조금도 의심할 바 없이 이런 현담 방식은 지극히 도전적인 것이다. 그것은 오늘날 흔히 보는 퀴즈 게임이나 강연 대회 등과 다르다. 그것은 사전에 논제를 정하고 요지를 작성한 상황에서 진행되는 것이 아니다. 구체적으로 논쟁의 상대, 제목, 장소 등은 대부분 임시적이고 즉흥적이다. 이것은 자연히 사람의 내적인 지혜, 사유 수준, 정신의 깊이 그리고 논변 능력을 발휘하는 엄격한 시험이다. 물론 진정한 재능과 착실한 학문을 풍부하게 갖춘 사람이라면 두각을 드러낼 수 있는 아주 좋은 기회이다. 왕필이 한 시대의 현학 대사이자 우상이 된 것은 그가 이런 상황에서 탁월한 능력을 보인 것과 무관하지 않다. 이런 현담 방식은 사람의 잠재적인 사변 능력을 최대로 활성화시키고 사유 능력을 단련시키며 한 시대의 사인들이 진리를 탐구하고 지혜를 숭상하는 열정을 불러일으켰다.

오락화

'청담'은 실제로 '오락'화, '관념의 유희'화, 취미화의 심미 방식으로 표현된다. 심층적으로 살펴보면 우리가 청담 방식에 대해 가장 흥미를 느끼는 점은 사유 문제가 아니라 심미 문제이다. 다시 말해서 청담은 추상적이고 무미건조하게 뜬구름 잡은 식으로 논의하는 것이 아니라 유희적인 분위기와 형식으로 진행된다. 청담은 본질과 진리를 추구하는 이성적인 사변 활동을 마음이 고르고 뜻이 편한 심미 활동으로 상승시켰다. 이것은 혜강稽康의 시구 "구름에 올라 육룡을 타고 자유롭게 현포에서 노닌다."[16]에서 '희戱' 자가 의미하는 것과 같다.

16 「유선시遊仙詩」: 乘云駕六龍, 飄飄戱玄圃. | 현포는 중국의 신화 전설에서 곤륜산 위의 선인仙人이 사는 세상을 가리킨다.

『세설신어』「언어言語」의 내용을 살펴보자.

> 여러 명사들이 함께 낙수洛水에 가서 놀았다. 돌아왔을 때 악령(악광樂廣)이 왕이보(왕연王衍)에게 물었다. "오늘 즐겁게 놀았는가요?" 왕이보가 대답했다. "배복야(배위裴頠)[17]는 명리를 잘 논의했는데 우아하고 운치가 묻어났다. 장무선(장화張華)은 『사기』와 『한서』를 논의했는데 잔잔하고 듣기 좋았다. 나와 왕안풍(왕융王戎)은 연릉과 자방을 말했는데 또한 초탈하고 심오했다."(안길환, 상: 133)
>
> 제 명 사 공 지 낙 수 희 환 악 령 문 왕 이 보 왈 금 일 희 락 호 왕 왈 배 복 사 선 담 명 리 혼 혼 유
> 諸名士共至洛水戲. 還, 樂令問王夷甫曰: 今日戲樂乎? 王曰: 裴僕射善談名理, 混混有
> 아 치 장 무 선 논 사 한 미 미 가 청 아 여 왕 안 풍 설 연 릉 자 방 역 초 초 현 저
> 雅致. 張茂先論史漢, 靡靡可聽. 我與王安豐說延陵·子房, 亦超超玄著.(『세설신어』「언어言語」)

　　현언청담을 '희락戲樂', 즉 자유롭고 유쾌한 유희 또는 심지어 장난으로 여겼다. 이것은 위진 시대 심미 문화의 지극히 전형적인 풍격이자 심경이라고 할 수 있다. 그것은 명리名理나 『사기』 『한서』 종류를 순전히 학문적이고 사실적인 문제로 토론하고 탐구하여 지극히 시적인 의미가 강한 감상 체험을 하는 심미 활동으로 변화시켰다. 중요한 것은 청담의 형식 자체만이 아니라 청담의 내용, 즉 현학玄學의 의리를 여기서 시적이고 심미적인 것으로 바꿔 직접 사람을 감동시키고 즐겁게 하였다.

　　『세설신어』「문학」의 내용을 살펴보자.

17 | 위진 시대에는 유력 가문이 맹활약했는데 특히 배裴 씨와 왕王 씨가 뛰어났다. 『진서』「배헌裴憲 열전」에 '팔배방팔왕八裴方八王'이라는 말이 쓰일 정도였다. "애초에 배씨와 왕씨 두 가문은 위진 시대에 번성하였는데 당시의 사람들이 팔배를 팔왕에 견주었다. 배휘는 왕상과 비견되고 배해는 왕연과 비견되며 배강은 왕수와 비견되고 배작은 왕징과 비견되며 배찬은 왕돈과 비견되고 배하는 왕도와 비견되며 배위는 왕융과 비견되고 배막은 왕현과 비견되었다[初, 裴, 王二族盛于魏晉之世, 時人以爲八裴方八王: 徽比王祥, 楷比王衍, 康比王綏, 綽比王澄, 瓚比王敦, 遐比王導, 頠比王戎, 邈比王玄云]." 이곳의 배위와 아래 인용문의 배휘는 팔배 중의 한 사람이었다.

다양한 표현과 비유로 서로 지지 않는 것은 정시 연간의 청담에 잘 해당될 뿐이다.(안길환, 상: 334)

至於辭喻不相負, 正始之音, 正當爾耳.(『세설신어』「문학」)

부하는 허무한 이치를 잘 논의했고 순찬은 현묘한 이치를 숭상했다. 매번 둘이 함께 이야기하다가 논쟁을 벌이지만 상대를 이해시키지 못했다. 배기주(배휘裵徽)는 둘의 뜻을 풀이하고 서로의 생각을 소통시켜 늘 두 사람의 마음이 만족하게 하여 막힘이 없게 하였다.(안길환, 상: 314)

傅嘏善言虛勝, 荀粲談尙玄遠. 每至共語, 有爭而不相喩. 裵冀州釋二家之義, 通彼我之
懷, 常使兩情皆得, 彼此俱暢.(『세설신어』「문학」)

　　현학 청담은 주객 문답을 주요 형식으로 하는데 이로 인해 사유가 대치하고 관념이 충돌하는 장면을 낳는다. 이른바 '정시 연간의 청담'이란 이렇게 '표현과

비유로 서로 지지 않거나' 또는 '논쟁을 벌이지만 상대를 이해시키지 못하는' 청담 장면을 가리킨다. 어떤 학자들은 그것을 '이도理賭'(관념의 유희)라고 부르는데, 사실 이것은 사유와 지혜의 시합을 뜻한다. '리理'에 대한 사람들의 추구는 이미 집착에 머무르지 않고 거의 광적으로 빠져 있는 상태에 이르게 되었다. 그러므로 부하와 순찬은 각자의 '리'를 잡고 서로 양보하지 않았다. 하지만 배위가 둘이 고집하고 있는 '리'를 교모하게 소통시키고 나자 두 사람의 마음이 만족하고 서로 막힘이 없이 통쾌해졌다. 왜냐하면 '리'는 그들에게 있어 '신'의 소재이기도 하고 '미'의

〈그림 7-5〉 작자 불명, 〈동산사죽도東山絲竹圖〉.

소재이기도 하기 때문이다. 두 사람의 '리'가 통쾌하고 막힘이 없다면 그들이 갑자기 심미적인 조화와 쾌감을 느끼게 되더라도 매우 자연스럽다.^{그림 7-5}

심미화로 전환

'청담'은 최종적으로 심미로 전환된다. 즉 청담의 풍조가 영가永嘉 연간 전후로 많은 변화를 겪게 된다. 사람들은 여전히 현학의 이치를 중시하는 동시에 관심의 중점이 이미 심미로 향하는 경도와 전화를 보이기 시작했다. '정시 연간에 논의되던' 청담은 '리'를 유일한 준칙으로 삼는다. 하지만 이때의 청담에 이르면 사람들은 논변 쌍방의 형상과 자태, 표현 기교와 문채 등을 더욱 중시하고 감상했다. 즉 그들은 단순히 '리'로 사람을 설득하는 것보다 '미'로 사람을 즐겁게 하는 것을 더욱 강조했다.

　『세설신어』「문학」의 내용에 따르면, 한번은 지둔支遁(자는 도림道林)·사안謝安 등이 왕몽王濛의 집에 모이자 사안이 다른 사람에게 "함께 담론하고 시를 읊으며 마음의 품은 생각을 토로해보자."고 제안했다. 그리하여 허순許詢의 제안대로 그들은 『장자』「어부漁父」를 주제로 글을 지었다. "지둔이 먼저 칠백 자 가량 글을 지었다. 서술이 정교하고 화려하며 재능과 문체가 매우 뛰어나 모두 훌륭하다고 입을 모았다."[18]

　사람들이 전부 이야기를 마치자 사안(자는 동산東山)이 지도림을 대상으로 대략 '반박'을 펼쳤다. 사안은 "자신의 뜻을 만여 자로 풀어내니 재기가 넘치고 필치가 뛰어났다. 글이 더 이상 손댈 곳이 없고 의기까지 깃들어 있어서 흔연히 스

18 「문학」: 支道林·許·謝盛德, 共集王家. 謝顧謂諸人, 今日可謂彦會. 時旣不可留, 此集固亦難常. 當共言詠, 以寫其懷. 許便問主人有莊子不, 正得漁父一篇. 謝看題, 便各使四位通. 支道林先通, 作七百許語, 敍致精麗, 才藻奇拔, 衆咸稱善.(안길환, 상: 375~376)

스로 만족해했다. 좌중에서도 흡족하지 않은 사람이 없었다."[19] 여기서 청담은 단순히 '리'의 고하에만 한정되지 않고 논쟁 과정 중 서치敍致·재조才藻·의기意氣·재봉才峰·신채神采·풍도 등 심미 측면의 인격의 형상적 특징이 품평과 칭찬의 초점이 되었다. 「문학」에는 비슷한 내용이 또 있다.

사진서(사상謝尚)는 젊었을 때 은호가 청담에 능하다는 말(소문)을 듣고 일부러 그의 집을 찾아갔다. 은호는 별다른 설명이 없이 사상을 위해 여러 이치를 밝히면서 수백 마디의 말을 건넸다. 이런 말들은 아름다운 정취를 가지고 있고 아울러 표현이 풍부하여 사람의 마음을 충분히 감동시키고 놀라게 했다. 사상은 온 정신을 집중하여 들었기 때문에 흐르는 땀이 얼굴을 적시는 것도 알아차리지 못했다.(안길환, 상: 342)

謝鎭西少時, 聞殷浩能淸言, 故往造之. 殷未過有所通, 爲謝標榜諸義, 作數百語. 旣有佳致, 兼辭條豐蔚, 甚足以動心駭聽. 謝注神傾意, 不覺流汗交面.(『세설신어』 「문학」)

지도림과 허연(허순許詢) 등 여러 사람이 회계왕이 개최한 재회齋會에 모였다. 당시 지도림은 법사가 되고 허연은 도강이 되었다. 지도림이 하나의 의리를 설명할 때마다 좌중의 사람들은 만족해하지 않는 이가 없었다. 또한 매번 허연이 지도림의 풀이를 반박할 때에도 사람들이 박수를 치며 환호하지 않는 이가 없었다. 사람들은 두 사람의 아름다움에 탄복하고 찬미할 뿐 그들이 말하는 이치가 무엇인지에 대해 분별하지 못했다.(안길환, 상: 359)

支道林·許掾諸人, 共在會稽王齋頭, 支爲法師, 許爲都講. 支通一義, 四坐莫不厭心. 許送一難, 衆人莫不抃舞. 但共嗟詠二家之美, 不辯其理之所在.(『세설신어』 「문학」)

19 「문학」: 自敍其意, 作萬餘語, 才峰秀逸, 旣自難干, 加意氣擬托, 蕭然自得, 四坐莫不厭心.(안길환, 상: 376)

말의 아름다운 운치와 화려한 표현에 땀이 흐를 정도로 감동하고, 논쟁의 절묘한 재주와 표현에 만족하여 박수를 치고 춤을 출 정도로 만족하여, 다만 청담 형식의 심미화 감상에 빠져서 오히려 '이치가 무엇인지에 대해 분별하지 못했다.' 이것은 대략 위진 시대의 현언청담이 심미화 경향에 도달한 최고의 경계일 것이다.

신神을 왕으로 삼다

위진 시대 사인들의 현언청담은 지혜를 밝히고 의리의 정취를 표방하는 심미 풍조를 구현하고 그 목표는 주체의 정신적 경계에 대한 추구이다. 바꾸어 말하면 '자아 초월'은 위진 사인들이 자각적으로 추구하였던 이상적인 개체 인격으로서 그 지향점은 육체가 아니라 영혼에 있고 물질이 아니라 정신에 있다. 이것은 이 시대의 심미 문화를 파악하는 근본적인 요점이다. 그러므로 '신神'을 중시하고 '신'을 '왕王'으로 삼도록 제창한 것은 이 시대 인물미 풍채의 중요한 특징이다.

이로부터 위진 시대 인물미의 표준은 더 이상 공업과 덕행 그리고 명예와 절조가 아니라 주체의 지혜와 내적인 정신으로 변하게 되었다. 예컨대 진계방陳季方(진심陳諶)의 말을 살펴보자. "태산의 높이와 샘의 깊이만 알 뿐 공업과 덕행의 유무는 모른다!"[20] 그러므로 당시 사람들은 현언청담의 지혜 시합에 열중하였을 뿐만 아니라 사람의 정신 경계의 깊고 얕음과 높고 낮음이 사인들의 가장 큰 관심사였다.

사마태부(사마월司馬越)의 관사에는 명사들이 많았는데 모두 당시 재능과 지혜가

20 『세설신어』「덕행德行」: 知泰山之高, 淵泉之深, 不知有功德與無也!(안길환, 상: 19~20)

뛰어난 사람들이었다. 유문강(유량庾亮)이 말했다. 자숭(유애庾敳)이 그들 중에 있는 것을 보면 언제나 저절로 정신이 왕성해진다.(안길환, 중: 273~274)

司馬太傅府多名士, 一時並異. 庾文康云: 見子嵩在其中, 常自神王.(『세설신어』「상예賞譽」)

대체로 명사들은 신명과 재능이 출중하여 대접을 받았는데, 무리 중에서 탁월하다면 '신왕神王'이 되므로 그야말로 자부심을 가질 만한 일이었다. '상자신왕常自神王'은 내적인 영혼의 심원함과 무한함, 정신과 지혜에 있어서의 우월함과 주재성 등을 의미한다. 이것이야말로 진정으로 사람들의 존경을 자아내는 미적 인격이다. 그러므로 '마음을 신묘하고 아득한 곳에 두고', '홀연히 자신의 형체도 잊어버린' 혜강과 완적은 당시 사람들이 숭상하는 인격적 모범과 우상이 되었던 것이다.

생각해볼 문제

●

1. 왜 현언청담이 위진 시대 사인의 생활 방식이 되었을까?
2. '청담'의 '오락'적 심미 특성은 어떤 방식으로 나타나는가?
3. '청담'의 목적이 주체가 정신 경계를 추구하는 데에 있다는 것을 어떻게 이해하는가?

제 3 절

얼굴이 옥처럼 아름답다:
용모 숭배와 인물의 미

위진 사인들에게는 또 다른 기호가 있었는데, 그것은 바로 인물의 용모와 형상의 아름다움을 추구한 것이다. 실제로 심미 문화의 의의에서 용모의 아름다움을 중시하면 이는 왕왕 자아 가치의 발현, 개성적 정감의 표출, 생명 의미의 중건 등 인문 사조의 용솟음과 밀접한 관련이 있다. 구체적으로 위진 시대에 이르러 이 시대 '자아 초월'의 문화 주제와 직접적으로 관련된다. 그래서 개인 의식의 자각이 생겨나면서 용모와 행동거지를 중시하는 미의 기풍이 위진 시대에 성행하기 시작했다.

행동거지의 미

먼저 인물의 행동거지의 미에 주목하는 것이다. 위나라 하안何晏은 현학의 창시자 중의 한 사람으로서 당시 사람들 사이에 공인된 미남이었다. 『세설신어』「용지」를 보자. "하평숙(하안)은 몸가짐과 용모가 아름답고 얼굴이 매우 희었다. 위나라 명제는 하안이 얼굴에 분칠을 해서 하얗다고 의심했다."[21] 실제로 하안은 화장을 했다. 『위략魏略』에 관련 내용이 나온다. "하안은 본성적으

로 자아 도취에 빠져서 언제나 분과 비단이 손에서 떠나지 않았고 걸음걸음마다 그림자를 돌아보며 살폈다."[22] 이것은 하안이 극단적으로 몸치장을 좋아하고 여성미를 모방하는 경향이 있다는 것을 설명한다. 『진서』「오행지」에는 하안의 이색 취미가 소개되고 있다. "상서 하안은 여자들의 옷을 즐겨 입었다."[23] 하안은 유명한 현학자였는데, 대체로 현담을 즐기는 사람들은 대부분 하안과 같이 용모와 자태의 아름다움을 매우 중시했다.

예컨대 "왕이보(왕연王衍)는 용모가 단정하고 아름다웠으며 현담에 뛰어났다." "반안인(반악潘岳)과 하후담은 모두 아름다운 용모를 가지고 있었는데 그들은 함께 다니는 것을 좋아했다. 당시 사람들은 둘을 '연벽'(붙어 있는 옥)이라고 불렀다."[24] 왕이보·반안인·하후담 등의 무리는 모두 청언현담에 능한 사람들이었다. 훗날 입으로 청언을 말하고 용모가 아름다운 것은 일반 문벌 사족의 유행이 되었다. 명나라 도융屠隆(1542~1605)은 『홍포절록鴻苞節錄』권1에서 다음과 같이 말했다.

진나라 시대에는 문벌 가문을 중시하고 아름다운 용모와 행동거지를 좋아하였다. …… 피부는 맑고 정신은 밝으며 얼굴은 옥처럼 아름다워야 했다. 관리들은 조정에서 용모 관련 이야기를 공공연히 말했고, 이부에서는 이를 평가의 기준으로 삼기에 이르렀다. 사대부들은 손에 흰 분을 들고 다니면서 입으로 청언을 말하고 겉으로 맵시 있고 아름다워 나긋나긋하게 굴며 너도나도 칭찬했다. 또한 그들은 근면하고 소박한 것을 천하게 여기고 거리낌 없고 소탈한 것을 숭상하였다. 진나라는 마침내 이런 사회 현상을 우려할 만하다고 말했다.

21 「용지」: 何平叔美姿儀, 面至白, 魏明帝疑其傅粉.(안길환, 하: 10~11) | 명제는 한여름에 뜨거운 국수를 하안에게 먹게 하여 땀이 나서 얼굴을 닦는 장면을 보고서 의심을 거두어들였다.

22 『위략魏略』: 晏性自喜, 動靜粉帛不去手, 行步顧影.

23 『진서晉書』「오행지五行志」: 尙書何晏, 好服婦人之服.

24 「용지」: 王夷甫(名衍)容貌整麗, 妙於談玄. …… 潘安仁, 夏侯湛並有美容, 喜同行, 時人謂之連璧.(안길환, 하: 16)

진중문제　호용지　　　　　　부청신랑　옥색령안　진신공언지조단　　이부지이차장부　사대
晉重門第，好容止．……膚淸神朗，玉色令顔．晉紳公言之朝端．吏部至以此臧否．士大

부수지백분　구습청언　작약언연　동상과허　비근박이상파락　진경종차운우
夫手持白粉，口習淸言，綽約嫣然，動相誇許，鄙勤朴而尙擺落，晉竟從此云憂．(『홍포절

록鴻苞節錄』 권1)

　　위진 시대 사람들의 준수하고 아름다운 용모에 대한 극단적인 기호를 가장
잘 보여주는 두 가지 전형적인 사례가 있다. 배해裵楷는 '외모가 준수했는데', 한
번은 그가 병에 걸리자 진나라 혜제가 왕연王衍을 시켜 병문안을 가게 했다. 배
해는 병에 걸린 자신의 모습이 다른 사람에게 아름답지 않은 인상을 줄까봐 두
려워 몸을 돌려 벽을 향해 누웠다. 하지만 사람이 바로 앞에 와 있는 소리를 듣
자 "어쩔 수 없이 억지로 몸을 돌려 그를 보았다."[25]

　　다른 한 가지 사례는 역사적으로 유명한 미남 반악潘岳(자는 안인安仁)과 추남
좌사左思에 관한 이야기이다.

　　　　반악은 용모와 자태가 빼어나고 얼굴 기색이 좋았다. 젊었을 때 탄궁을 겨드랑이

　　　　에 끼고 낙양의 거리에 나서면 부녀자들이 그를 보고는 너나 할 것 없이 두 손을

　　　　모으며 에워싸지 않은 적이 없었다. 좌태충(좌사左思)은 매우 못생겼는데 그도 반

　　　　악을 흉내 내어 거리에 나서자 뭇 노파들이 일제히 그에게 침을 뱉는 바람에 좌사

　　　　는 풀이 죽어 집으로 돌아왔다.(안길환, 하: 15)

　　　　반악묘유자용　호신정　소시　협탄출락양도　부인우자　막불련수공영지　좌태충절추
　　　　潘岳妙有姿容，好神情．少時，挾彈出洛陽道，婦人遇者，莫不連手共縈之．左太冲絕醜，

　　　　역부효악유오　어시군구제공란타지　위돈이반
　　　　亦復效岳遊遨．於是群嫗齊共亂唾之，委頓而返．(『세설신어』 「용지」)

　　미남과 추남이 여성들로부터 확연히 상반된 대접을 받고 있는데, 당시 사람
들의 두 사람에 대한 애증의 태도가 이렇듯 서로 달랐으니 실로 보기 드문 일이

25 「용지」: 裵令公有儁容姿. 一旦有疾至困. 惠帝使王夷甫往看. 裵方向壁臥, 聞王使至, 强回視之.(안
　　길환, 하: 17)

다. 하지만 이것은 위진 시대 사람들이 미에 대해 극단적으로 민감하고 강렬하게 갈구하고 있었다는 것을 반영하며, 나아가 당시 사람들이 아름다운 인격적 형상에 대해 전례 없는 숭배를 하였다는 것을 반영한다. 즉 그들의 심미 의식, 특히 사회 미의식이 개인적이고 자유로운 인간에 대한 진정한 해방과 회귀를 반영하고 있다.

자연의 미로 인물 품격의 미를 묘사하다

외모의 아름다움을 중시하고 품평한다는 측면에서, 위진 시대의 사인들은 또한 "자연의 미로 인물 품격의 미를 형용하는"(쫑바이화宗白華의 말) 것을 좋아했다. 다시 말해서 자아 초월형의 인물미를 형상화하는 것은 자연미를 발견하고 음미하는 것과 늘 함께한다. 왜냐하면 자아 초월은 오직 산수 자연 중에서 충분히 인증하고 구현할 수 있기 때문이다. 위진 시대의 사인들은 산수 자연과 서로 잊고 하나가 되는 합일의 경지에 이르지 못했다. 이때의 산수 자연은 대부분 주체적 자아의 인격미를 뚜렷하게 드러내고 윤곽을 보여주는 하나의 배경 또는 비유 대상일 뿐이었다.

　마치 고개지가 사유여謝幼輿(사곤謝鯤)를 암석 사이에 그려놓자 사람들이 그에게 왜 이렇게 그렸는지를 물었다. 고개지가 대답했다. "이분은 언덕과 골짜기에 두는 것이 마땅하다."[26] 고개지의 이 말은 위진 시대의 인물과 산수의 관계를 절묘하게 서술하고 있다. '자子'(인물)는 중심이고 '구학丘壑'(언덕과 골짜기)은 배경이다. 한 걸음 더 나아가면 사람이 전체의 중심이고 자연은 다만 배경일 뿐이다. 사람이 자연에 있으면 맑고 심원한 지향을 드러내기 위한 것이다. 자연은 사람

26 『세설신어』「교예巧藝」: 顧長康畵謝幼輿, 在巖石裏. 人問其所以, 顧曰: 謝云, 一丘一壑, 自謂過之. 此子宜置丘壑中.(안길환, 하: 193)

을 돋보이게 하거나 비유하는 대상으로만 쓰일 뿐이다. 그래서 위진 시대의 인
물미는 늘 산수와 경물의 아름다움에 비유를 했다.

예컨대 『세설신어』「용지」의 내용을 살펴보자.

어떤 사람이 왕공王恭의 용모가 아름답다고 감탄하며 말했다. 마치 봄날의 버드

나무처럼 윤기가 나고 빛나는구나!(안길환, 하: 41)

유 인 탄 왕 공 형 무 자　　운　 탁 탁 여 춘 월 류
有人嘆王恭形茂者，云: 濯濯如春月柳!(『세설신어』「용지」)

회계왕(사마욱司馬昱)이 입궐하면 아침 노을이 떠오르는 것처럼 분위기가 환했

다.(안길환, 하: 39)

유 회 계 왕 래　　헌 헌 여 조 하 거
唯會稽王來，軒軒如朝霞擧.(『세설신어』「용지」)

당시 사람들은 왕우군(왕희지王羲之)을 평하며 말했다. 태평함이 마치 흘러가는 구

름 같고 힘차고 씩씩함이 마치 놀란 용과 같다.(안길환, 하: 35)

시 인 목 왕 우 군　　표 여 유 운　 교 약 경 룡
時人目王右軍: 飄如遊雲，矯若驚龍.(『세설신어』「용지」)

산도山濤가 말했다. 혜숙야(혜강)의 사람
됨됨이는 위풍당당함이 마치 홀로 서 있는
소나무처럼 우뚝 솟은 듯하고, 술에 취하
면 높고 험준한 옥산이 무너져 내리려는
듯하다.(안길환, 하: 14)

산 공 왈　　 혜 숙 야 지 위 인 야　　 암 암 약 고 송 지 독 립
山公曰: 嵇叔夜之爲人也，巖巖若孤松之獨立，

기 취 야　　 괴 아 약 옥 산 지 장 붕
其醉也，傀俄若玉山之將崩.(『세설신어』「용

지」)그림 7-6

〈그림 7-6〉 죽림칠현의 혜강嵇康.

인물미에 대한 품평과 감상은 때로 직유

를 쓰기고 하고 때로 은유를 쓰기도 하는데, 모두 자연의 미를 가지고 인물의 미를 형용한다. 그 말과 그 뜻은 이미 이성 인식의 차원을 초월하여 직접 심미와 시의詩意의 경계에 이른다. 자연 경물의 형색과 품질은 직접 사람 용모의 아름다움, 정신의 빛을 찬미하는 데 쓰인다. 자연미의 보조와 정화 작용을 통해 우리 눈앞에 펼쳐진 사람들은 더 이상 비열하고 저속하지 않고 왜소하고 추악하지 않으며 태평하고 소탈하며 강단 있고 비범한 인격 풍채로 가득 차 있다. 인물 감상은 여기서 시적인 음미와 미적인 창조로 변하게 된다.

이렇게 사물로 사람을 받쳐주고 경치로 사람을 비유하는 인물 품평의 형식은 '사람'의 형상과 기색 그리고 개성과 재기의 아름다움을 더욱 두드러지게 했다. 이것은 고대 사회의 미의 발전에 있어 비교적 고급이고 비교적 성숙한 형태에 속한다. 동시에 이런 인물미의 품평 형식은 자연미의 발전과 상승을 크게 촉진시켰다. 물론 이때는 사람과 자연, 물과 아, 정과 경 등의 사이에 아직 서로를 잊고 하나가 되는 합일의 경계에 이르지 못했고 '자연'은 여전히 '사람'에게 외재적인 배경으로 존재하므로 자연미가 성숙과 독립의 위치에 왔다고 말할 수 없다. 다만 인물미를 비유하는 자연경물은 끝에 가서 창조적 심미 의상意象에 가까이 다가서게 되고 직접적으로 사람들에게 심미적 쾌감을 주는 성질을 가지고 있다(예컨대 "우뚝 솟은 바위가 천 길 낭떠러지처럼 서 있다."[27] "태평함이 마치 흘러가는 구름 같고 힘차고 씩씩함이 마치 놀란 용과 같다." 등과 같다). 따라서 사물로 사람을 돋보이게 하고 경치로 사람을 비유하는 이런 인물미의 품평 방식은 자연미의 진정한 독립과 아주 가깝게 있다고 할 수 있다.

27 『세설신어』「상예」: 王公目太尉, 嚴嚴淸峙, 壁立千仞.(안길환, 중: 279~280)

복식 문화

위진 시대 이래로 용모와 기색의 아름다움을 구성하는 측면에서 복식 문화는 매우 중요한 요소가 되었다. 큰 틀에서 보면 복식과 장식은 심미 문화의 거울이다. 한 시대가 어떻게 옷을 입고 어떻게 장식하는가의 문제는 종종 그 시대의 어떤 주류적인 심미적 심리 상태와 어떤 전형적인 인물미의 풍조를 복잡하게 반영한다. 위진 시대의 복식 취향은 신기하고 개성적이며 심미적인 특유의 형식으로 인물미를 숭상하는 이 시대의 심미 문화 특징을 잘 드러낸다. 복식의 새로운 기풍은 '위진 풍조'의 유기적인 성분이자 선명한 풍경이라고 할 수 있다.

총체적으로 말해서 위진 시대 또는 남조 시대 복식 문화의 기본적인 특징은 양식의 변화가 많고 새로운 유행이 번갈아 생겨나며 거기에 창조적·심미적 정신으로 가득 차 있다.

진나라의 갈홍葛洪은 위진 시대 이래 복식 유행의 정황을 다음처럼 말했다.

> 동란 이래 사물은 계속 변하고 관(모자)과 신발, 의복 그리고 소매의 재단 방법 등을 날마다 달마다 고치고 바꿔서 더 이상 일정한 양식이 없을 정도였다. 갑자기 길어졌다가 갑자기 짧아졌으며, 넓어졌다가 다시 좁아졌고, 갑자기 높아졌다가 갑자기 낮아졌으며, 어떤 때 굵어졌다가 어떤 때 가늘어졌다. 착용하는 장식품도 변화무쌍하여 따라하여 같아지는 것을 즐거워했다. 호사가들은 아침저녁으로 모방했다.
>
> 상란이래 사물루변 관리의복 수메재제 일월개역 무부일정 사장사단 일광일협
> 喪亂以來, 事物屢變, 冠履衣服, 袖袂裁制, 日月改易, 無復一定. 乍長乍短, 一廣一狹,
>
> 홀고홀비 혹조혹세 소식무상 이동위쾌 기호사자 조석방효
> 忽高忽卑, 或粗或細, 所飾無常, 以同爲快. 其好事者, 朝夕仿效.(『포박자』「기혹譏惑」)

옷 입고 꾸미는 방식을 '날마다 달마다 고치고 바꿔서 더 이상 일정한 양식이 없을 정도'라는 현상은 이 시대의 복식 문화가 새롭고 독특한 것을 숭상하고

〈그림 7-7〉 '생실로 짠 가벼운 옷을 입고 두건을 쓴' 조조.

독창적이고 다양한 변화를 추구하는 심미 문화의 특징을 반영한다. 동시에 '따라하여 같아지는 것을 즐거워하고' '아침저녁으로 모방하는' 유행성은 하나의 심미 문화 현상을 설명해 주고, 복식의 새로운 변화는 모종의 선명한 시대적 특징을 구현하고 있다. 물론 새로운 것을 찾고 아름다움을 추구하는 복식의 새로운 풍조는 점차적으로 생겨났다. 처음에 위나라 무제 조조는 매우 절약하고 검소하여 입고 쓰는 복식에서 지나친 장식을 반대했다.

예컨대 그는 후궁의 미인에게 화려한 비단옷을 입지 못하게 했다. 한번은 조비의 아내가 금실로 화려하게 수놓은 옷을 입은 모습을 보고 즉시 친정집으로 돌아가게 하고는 사약을 내렸다. 조조 본인은 더욱이 '신발을 화려하게 장식하지 않았고', 연회에서 손님을 맞이하면 "생사로 짠 옷을 입으며 두건을 써서[被服輕綃, 戴巾幘]" 사치를 일삼지 않았는데 이러한 일부분으로 전체를 짐작할 수 있다.그림 7-7 하지만 위나라 명제 때부터는 기풍이 조금씩 바뀌기 시작했다. 특히 서진이 오나라를 평정한 뒤에 기풍이 나날이 사치스러워지고 사족 취미에 영향을 주면서 한층 더 새것을 찾고 아름다운 것을 숭상하는 방향으로 나아갔다. 이에 복식 문화도 자연스럽게 복잡하고 다변화하는 길로 나아갔다.그림 7-8

주요한 특징은 세 가지이다. 첫째, 소매가 크고 옷이 헐렁하며 띠가 넓은 복장이다. 이 점은 진한 시대에 유행했던 두루마기[포복袍服]와 뚜렷한 차이가 있다. 두루마기는 진한 시대의 예복으로 그 양식의 뚜렷한 특징은 소매 부분이 줄어들어 좁다. 이때 두루마기 소매의 끝부분에 단 소맷부리를 '거袪'라고 부른다. 위진 시대 이래의 의복은 이런 '거'라고 하는 소맷부리가 없었으며 소매 단도 넓어서 넓고 큰 치수의 옷이라고 할 수 있다.

『진서晉書』에 따르면 "진나라 말에는 모두 관이 작고 아래위의 옷이 넓고 커

〈그림 7-8〉 진晉 고개지, 《『열녀전列女傳』 인지도仁智圖〉 부분도.

〈그림 7-9〉 진晉 고개지가 그린 '잡거수소雜裾垂髾'
의 옷.

서 헐렁해졌다. 그러한 기풍을 서로 모방하여 하층민도 따라하여 풍속이 되었다."[28]고 한다. 『송서宋書』에 따르면 "소매는 하도 커서 잘라서 두 개로 만들 수 있을 크기였고, 치마는 하도 길어서 나누어서 둘로 나눌 수 있을 길이였다."[29]고 한다. 이렇게 큰 소매의 헐렁한 옷을 입고 넓찍한 띠를 두르는 옷차림은 널리 퍼져 점차 하나의 풍속이 되었다. 위로 왕공王公 명사名士에서 아래로 일반 백성에 이르기까지 두루 유행하여 위진남북조 시대의 복식 문화에 가장 큰 특징이 되었다.

위진 시대에 흥기한 큰 소매의 헐렁한 옷을 입고 넓찍한 띠를 두르는 착용 방식은 옷을 입는 사람에게 편안하고 여유 있는 느낌을 주었을 뿐만 아니라 일거수일투족에서 시각적으로 태평하고 우아한 느낌을 자아냈다. 이러한 복식 양식은 예법에 얽매이지 않고 성정에 맡겨서 어떤 것에도 구애받지 않는 심미 문화의 풍조를 반영하고 있다.

주목할 만한 것은 남성 사인들이 이러한 복식 유행을 따라했을 뿐만 아니라 위진 시대의 귀족 부녀들도 옷이 헐렁하고 띠가 넓찍하고 소매가 넓어 나부끼는 양식을 숭상했다. 유명한 '잡거수소雜裾垂髾' 복식[그림 7-9]도 이 시대의 산물이다. 이러한 복식의 특징은 주로 의복의 밑자락에 집중된다. 통상적으로 이런 옷의 밑자락은 삼각형 모양으로 윗부분은 넓고 아랫부분은 좁으며 층층이 겹쳐져 있다. 이를 '수소垂髾'라고 한다. 소髾는 부녀들의 상의에 달린 제비꼬리처럼 뾰

28 『진서晉書』 권27 「오행지五行志」 상: 晉末皆冠小而衣裳博大, 風流相放, 輿臺成俗.
29 『송서宋書』 권82 「주랑전周郎傳」: 凡一袖之大, 足斷爲二. 一裙之長, 可分爲二.

족한 장식을 가리킨다. 여자들이 이런 옷을 입고 사뿐사뿐 걸으면 길어서 땅에 끌리는 뾰족한 장식이 바람에 나부끼는데 그 모습이 마치 제비가 춤을 추듯 구름 위를 나는 듯 우아하고 아름답다. 우리는 고개지의 작품이라고 전해지는〈낙신부도권洛神賦圖卷〉〈열녀도烈女圖〉〈여사잠도권女史箴圖卷〉에서 이런 복식의 아름다움을 직접 볼 수가 있다. 위진 시대의 명사

〈그림 7-10〉 당唐 염립본閻立本이 그린〈위진제왕편복도魏晉帝王便服圖〉.

들이 자유로움과 소탈함, 자유분방함과 얽매이지 않음을 표현하기 위해 설계한 이런 복식 양식은 여기서 이미 복식미의 보편적인 범주로 전환되어 여성들을 포함한 전체 사회가 이를 좋아하여 받아들이게 되었다. 그것은 대체로 위진 풍도에 더욱 광범위한 심미적 풍경과 기풍을 더해주었다.

둘째, 복장의 색채가 점잖은 분위기를 숭상하여 특히 흰색을 많이 활용했다. 설령 혼례와 같은 경사를 치르는 경우에도 흰색의 평복을 많이 입었다.^{그림 7-10} 송나라 주밀周密은『계신잡지癸辛雜識』에서 흰색 유행의 현상을 설명했다.

송나라와 제나라 사이에는 천자가 사적인 연회를 열 때 흰색의 높은 모자를 많이 썼고 때로 흰 사모를 쓰기도 했다. 요즘 그린〈양무제상梁武帝像〉도 그러하다. 당시 국자감의 학생도 백사건을 착용했다. 진나라 사람들은 백로의 깃털로 꾸민 백접리를 썼고 사만謝萬(320~361)은 백륜건을 썼고 남제의 환숭조桓崇祖는 백사모를 썼다.『남사』의 화제和帝 시절의 백성들은 모두 챙이 있는 백사모를 착용했다.

^{송 제 지 간 천 자 연 사 다 저 백 고 모 혹 이 백 사 금 소 화 량 무 제 상 역 연 개 당 시 국 자 생 역 복}
宋齊之間, 天子宴私, 多著白高帽, 或以白紗, 今所畵梁武帝像亦然. 蓋當時國子生亦服
^{백 사 건 진 인 저 백 접 리 사 만 저 백 륜 건 남 제 환 숭 조 백 사 모 남 사 화 제 시 백 성 개 저 하}
白紗巾. 晉人著白接䍦. 謝萬著白綸巾. 南齊桓崇祖白紗帽.『南史』和帝時, 百姓皆著下
^{첨 백 사 모}
簷白紗帽.(『계신잡지癸辛雜識』)

흰색을 숭상하는 이런 기풍은 위진남북조 시대에서 시작하여 수당 시대까지 이어졌으며 송나라 시대에 이르러서야 점차 그치게 되었다. 중요한 점은 이런 흰색의 얇은 비단으로 만든 흰 적삼과 흰 모자는 평상복뿐 아니라 예복으로도 만들어졌다는 것이다. 본래 옛날 사람들은 관 쓰는 것을 특별히 신경 써서 공적이고 중요한 장소에서는 반드시 관을 썼다. 관은 예관禮冠과 편관便冠으로 나뉜다. 흰색 모자는 최초에 상례에 쓰는 관이었다. 고대에 황제가 죽으면 태자는 거상 기간에 통상적으로 백사모를 썼는데, 이는 즉위하여 황제로 일컬을 수 있는 합법적인 계승 관계를 나타냈다.

위진남조 시대에 백사모는 마침내 황제가 등극할 때 쓰는 관복으로 변했다. 어떤 이는 황제가 등극할 때 백사모를 쓰면 그다지 엄숙하지 못하다고 여겼는데, 사실 이는 이 시기 복식 문화가 흰색을 숭상한다는 점을 잘 설명한다. 중국 전통에서 흰색은 원래 상복의 색이었다. 그렇다면 육조 시대 사람들의 의관은 왜 거의 다 흰색을 위주로 하게 되었을까? 이에 대해 대체로 아래처럼 해석할 수 있다. 백은 소를 나타낸다[白者, 素也]. 소는 원래 흰색의 생견을 가리킨다. 흰색, 즉 소색은 또 무색을 의미한다. 윤지장尹知章이 주석을 단 『관자』 「수지」를 보자. "색이 없는 것을 소라고 한다."[30] 동시에 소는 질박하고 본래의 색이라는 의미도 가진다. 질박함과 본래의 것을 중시하는 것은 바로 '무無'를 근본으로 하는 위진 현학의 기본적인 철학 관념과 미학 사상을 가리킨다. 위진 시대 이래로 있는 그대로의 성질과 소박한 것, 본래적인 것과 자연스러움은 줄곧 위진 시대의 사인들이 추구해왔던 인격의 경계였다. 흰색 의관의 복식미 형식은 이 시대 특유의 인격미 관념의 전형적인 표현이 되었다.

셋째, 여성의 머리 모양은 '높은 것'을 숭상했다. 위진 시대에 여성 집단은 예교에 의해 억압되고 강상 윤리에 의해 속박당하는 한나라의 문화 이미지를 대대적으로 고쳤다. 그들은 규방을 나와 거리로 나서고 자연을 모방하여 적극적

30 『관자』 「수지水地」: 無色謂之素.

이고 자각적으로 정감의 만족을 추구하고 자아의 가치를 두드러지게 나타내서 상대적으로 자유로운 존재감을 보여주었다. 그들은 자아의 인격을 표현하면서 여성으로서 자신의 아름다움을 중점적으로 드러냈는데 그중에서도 여성 복식의 미를 열렬히 강조했다는 점은 매우 주목할 만하다. 그리고 머리 모양의 아름다움도 이 시기 여성들이 복식미를 추구할 때 매우 중요한 위치를 차지했다. 위진 시대 부녀들의 머리 모양 중에서 가장 큰 특징은 '높은 것' 또는 높이 솟아 있는

〈그림 7-11〉 남북조 여성의 비천계飛天髻.

모양이라고 할 수 있다. 여기서 비교적 유명한 양식으로 '가계假髻'와 영사계靈蛇髻, 비천계飛天髻^{그림 7-11} 등이 있다.

『진서晉書』「오행지五行志」에는 이 부분이 특히 자세하게 기록되어 있다. "진나라 태원太元 연간에 공주와 부녀들은 귀밑머리를 느슨하게 하여 경계傾髻를 만들었으며 이를 아름다운 장식으로 삼았다. 머리카락이 많고 무거워 늘 착용할 수 없어서 먼저 나무 바구니에 장식해두었는데 그것을 가계 또는 가두라고 하였다. 가난한 집 사람들은 그것을 스스로 만들 수 없었기에 스스로 무두라고 자칭하며 다른 사람에게서 가발을 빌려 썼다."³¹

왜 이 시대에 가계가 유행하게 되었는가? 진나라 부녀들의 두발이 높은 머리 모양을 숭상했지만 사람 자체의 두발로 이러한 심미 요구를 만족시키기 어려워 가발의 힘을 빌릴 수밖에 없었던 것이다. 머리 모양을 크고 높게 하려면 많은 머리카락이 필요했다. 또 그렇게 많은 머리카락을 항상 머리에 쓰고 있을 수는 없

31 『진서晉書』「오행지五行志」: 太元中, 公主婦女必緩鬢傾髻, 以爲盛飾. 用發既多, 不可恒戴, 乃先於木籠上裝之, 名曰假髻, 或曰假頭. 至於貧家, 不能自辦, 自號無頭, 就人借頭.

었으므로 특별히 제작한 나무 바구니에 잘 장식해두었다가 필요할 때 다시 쓰고는 하였다. 그것을 가계假髻 혹은 가두假頭라고 하였다. 가난한 집의 부녀들은 이를 살 돈이 없었으므로 외출할 때에는 무두無頭라고 자칭하면서 사람들에게 가발을 빌렸다.

북제남조 시대에는 부녀들이 기이하고 높은 머리 모양의 아름다움을 추구하였다. 가계에도 반영이 되어 높이가 더 높고 모양도 더욱 생동감 넘쳤다. 『북제서』「유주기」를 살펴보자. "부인들은 모두 머리를 깎아 가계를 썼는데 높아서 위태로운 모양이 마치 날아가는 새와 같았다."[32] 남조 양왕균梁王筠의 시「유망」에는 "고계가 성안에서 유행하였다."[33]라는 구절이 있는데, 이를 통해 북제와 남조의 양나라 부녀들 사이에서 유행한 고계에도 가발 장식이 있었으며 또한 그 높이 솟은 모양이 매우 생동감 넘쳐 날아가는 새 모양도 있고 위태롭게 기울어져 있는 모양도 있었음을 알 수 있다.

소위 영사계란, 『채란잡지采蘭雜志』의 기록에 따르면, 위나라 문제의 황후 견씨甄氏가 창조한 것이다. 그 모양의 특징이 마치 머리 위에 뱀이 구불구불 감겨져 있는 듯하여 영사계란 이름을 갖게 되었다. 고개지의 작품으로 전해지는 〈낙신부도〉에서 낙하洛河의 여신이 바로 이런 머리 모양을 하고 있다. 이런 머리 양식이란 보통 머리를 위로 집어들어 한 가닥 또는 여러 가닥으로 모아 여러 가지 입식立式 모양으로 땋아 올린 것을 말한다. 비천계는 영사계를 기초로 하여 변형된 꼴이다. 비천계는 또 쌍환비천계雙鬟飛天紒라고도 하는데, 머리카락을 위로 모아 여러 가닥으로 나눈 뒤에 다시 둥근 환 모양으로 돌려 쌍환 모양으로 위로 높게 올린다.

이로부터 알 수 있듯이 영사계이든 비천계이든 모두 주요 특징은 바로 '고高'자, 즉 높이 솟아 있는 모양을 하고 있다는 것이다. 머리 쪽이 높이 솟아 있으면

32 『북제서北齊書』「유주기幼主記」: 婦人皆剪剔以著假髻, 而危邪之狀如飛鳥.

33 양왕균梁王筠,「유망遊望」: 高髻學城中.

그 자체로서 기이하고 고일高逸한 아름다움이 있을 뿐만 아니라 인체의 비례를 과장함으로써 여성의 몸매가 더욱 날씬하고 우아하게 보이도록 만들어준다. 만약 여기에 사뿐사뿐 하늘거리는 걸음걸이까지 더해진다면 여성 특유의 아름다움이 배가되어 더욱 사람의 마음을 설레게 한다. 그들은 이런 날씬하고 부드러운 형상으로 여성으로서의 독특한 존재, 독특한 아름다움을 보여주고 있다. 아름다움을 유난히도 추구하고 자랑하였던 그 시대에 여성들만의 이런 독특한 미는 또 하나의 눈부신 풍경을 이루었다.

생각해볼 문제

◉

1. 위진 시대의 사인들은 용모와 행동거지의 미를 어떻게 강조했는가? 그 문화적 의의는 무엇인가?

2. 위진 시대의 사인들이 인물 용모의 아름다움을 품평하는 방식에는 어떤 특징이 있는가?

3. 위진남북조 시대의 복식 심미 문화의 특징은 어디에 있는가? 어떤 시대적 특징을 반영했는가?

제8장

동진남조의
마음의 감흥

여기서 말하는 동진남조는 주로 대략 동진 시대로부터 남조의 송·제에 이르는 역사 단계의 심미 문화가 이룩한 발전 과정을 가리킨다. 만약 위진 시대의 심미 문화가 주로 '자아 초월'의 의식을 구현했다면, 이 단계의 심미 문화는 '심령의 감흥'을 특징으로 하는 심미 문화의 주제를 드러냈다.

'마음의 감흥'이라는 말은 종영의 『시품詩品』 중에 나오는 구절에서 따왔다. "봄바람과 봄새의 지저귐, 가을의 달과 가을 매미 소리, 여름의 구름과 한여름의 소나기, 겨울의 달과 혹한 등 이러한 사계절의 기후 변화는 시인의 감성을 자극한다. …… 이러한 여러 가지의 희로애락, 만남과 이별 등은 시인의 영혼을 감흥시키고 격발시킨다."[1] 종영은 사계절의 경치 변화와 사람 마음의 어떤 자극과 감응을 묘사하고 있다. 우리는 여기서 사람의 영혼을 감흥시키고 격발시킨다는 '감탕심령感蕩心靈'의 말을 빌려 동진남조의 심미 문화 특징을 개괄하여 설명하고자 한다. 중국 사인들은 위진 시대에 추구했던 '자아 초월'의 이상 인격을 이어서, 동진남조에서 주체적 정신과 내적 영혼으로 들어가 넓히기 시작했다. 다시 말해서 이 단계는 중국 심미 문화가 주체의 내적 영혼과 내적 정신의 측면에서 커다란 발전을 이룬 시기이다.

이 단계에서 심미 문화는 위진 시기의 '자아 초월'을 대체하여 '마음의 감흥'이 시대적 주제로 등장했다. 이러한 변화에는 여러 가지 원인이 있다. 그중 가장 중요하고 직접적인 원인은 불학(불교), 특히 반야학[2]이 현학을 대체하여 이 시대의 주류 이데올로기가 된 데에 있다. 루쉰이 잘 말했다. "동진에 이르러 풍기가 변했다. 사회 사상은 많이 평온해졌고 곳

1 종영鐘嶸, 「시품서詩品序」: 若乃春風春鳥, 秋月秋蟬, 夏雲暑雨, 多月祁寒, 斯四候之感諸詩者也. …… 凡此種種, 感蕩心靈.

곳에 불교의 사상이 스며들었다."[3]

불학과 현학은 서로 관련이 있지만 또한 서로 차이도 있다. 관련은 불학이 처음에 현학에 의지한 데 있다. 불학도 유무有無·동정動靜·아물我物 등의 관계를 중심으로 사고했다. 양자의 차이를 살펴보자. 현학은 자아(인격) 본체론을 세웠다. 철학 관념에서 '무無를 근본으로' 삼고, '무를 숭상하여 유를 거느리는[崇無御有]' 것을 중시했다. 가치 체계에서 '아我를 근본으로' 삼고, '아를 귀하게 여기고 물物을 천하게 여기는[貴我賤物]' 것을 강조했다. 반면 불학은 심령(정신) 본체론을 세웠다. 철학 관념에서 유도 아니고 무도 아닌 '비유비무非有非無', 유와 무를 동일하게 바라보는 '유무일관有無一觀'을 중시했다. 가치 체계에서 '심心을 근본으로' 삼고 물과 아를 하나로 보는 '물아구일物我俱一'을 강조했다.

이것은 매우 중요한 사상 문화 담론의 변화이다. 이러한 변화가 심미 문화의 발전에 반영되어 사상 문화의 담론이 현학에서 불학으로 전환하는 과정에 따라 심미 문화의 중심도 같은 변화를 보이며 '아' 위주에서 '심' 위주로, '아'를 귀하게 여기고 '물'을 천하게 여기는 '자아 초월'의 주제로부터 '물'과 '아'를 하나로 보는 '마음(심령)의 감흥'의 주제로 중대한 전환을 하게 되었다. 좀 더 간단하게 말하면 현학 담론에서 심미 문화는 '아'를 강조했지만 불학 담론에서 심미 문화는 '심'을 강조했다. 장구한

2 반야학般若學은 중국 불교 사상의 한 학파로 주로 위진남북조 시대에 널리 퍼졌다. 반야는 산스크리트어의 Prajñ의 음역이고 '지혜' '지智' '혜' '명明' 등으로 의역된다. 통칭은 '반야바라밀(Prajñāpāramitā)'로 '지도智度' '명도明度' '무극無極' 등으로 의역되는데 지혜를 통해 열반의 피안으로 도달한다는 뜻이다. 이 지혜는 세속 사람이 가질 수 있는 것이 아니라 성불하려면 필요로 하는 특수한 인식이다. 이런 특수한 인식(지혜)의 주요한 의리는 초세간의 '성공性空'설과 세속의 '방편'설 두 부분으로 구성된다. 반야학은 곧 이러한 '반야' 의리를 연구하는 학문이다.

3 노신(루쉰), 『이이집而已集』, 人民文學出版社, 1980, 111쪽.

역사의 의미에서 바라보면 이러한 전환은 중국 심미 문화가 이로부터 시작해서 '언지言志'와 '연정緣情'의 중심에서 '창신暢神'과 '사의寫意'의 중심으로 접어들었다는 것을 나타낸다.

　이 단계의 심미 문화를 파악하기 위해 우리는 여기서 주로 반야 불교를 사상 담론으로 하고 '마음의 감흥'을 기본 주제로 하여, 시가·회화·서예의 변화·발전 궤적과 방향을 서술하고자 한다.

제 **1** 절

귀아貴我와 상심賞心: 전원시로부터 산수시에 이르기까지

이 단계의 문학, 예를 들어 시가·산문·소설 등은 심미적인 의미나 예술적인 형식에 있어서 모두 획기적인 발전을 이루었다. 특히 가장 대표적인 고대 시가 형태인 전원시와 산수시가 바로 이 시기에 생겨났다. 뿐만 아니라 이러한 시체詩體의 전형 혹은 준전형의 형식이 창조되었다. 특히 주목할 만한 점은, 전원시로부터 산수시에 이르는 이러한 변화가 그 당시 사상·문화 담론이 '현'에서 '불'로, 심미 문화의 주제가 '자아 초월'에서 '마음의 감흥'으로 전환되던 추세를 반영하고 있다는 점이다.

전원시

전원시를 얘기하자면 자연히 전원시의 대표 격인 도연명⁴을 말하지 않을 수 없다.그림 8-1 동 진 초의 명장 도간陶侃의 증손으로서 도연명은 일생에 걸쳐 몇 차례 벼슬길에 나섰다가 몇 차례 고향으로 돌아와 은거했다. 그는 '명교名敎'

〈그림 8-1〉 명明 왕중옥王仲玉 작, 〈도연명상陶淵明像〉.

와 '자연' 사이에서 자신의 내적 성격의 모순과 인생 선택을 앞둔 방황을 드러내고 있다. 41세 되던 해(405년)에 그는 마침내 관직을 떠나 전원으로 돌아가서 결국 자아로 회귀하고자 결심했다. 그의 작품 중 가장 유명한 전원시는 대부분 모두 이때부터 쓰기 시작했다. 그의 전원시는 새로운 시체詩體를 창조했을 뿐만 아니라 시의 형식을 통해 자신이 추구하는 '자아 초월'을 실현하고자 했다.

도연명의 전원시에서 강렬하게 느낄 수 있는 것은 주로 전원의 아름다움이 아니라 세상사에 아랑곳하지 않고 한 몸의 처신을 온전하게 하고 명리를 벗어나 담담하고 자연스러운 '자아' 인격을 끈질기게 추구하는 것이라고 할 수 있다. 시인의 붓끝에서 '아我'는 공업을 세워서 이름을 날리는 희망을 버려서 사실 거기에 모종의 고민과 상처가 응어리져 있지만 그는 타락과 절망으로 달려가지 않고 '자아'를 본위로 하는 인생 철학을 끝까지 지키면서 '물'과 '아'의 관계에서 귀'아'경'물'貴我輕物의 이상적인 틀을 세웠다. 그는 다음과 같이 말했다.

> 내 자신이 있는 줄 모르는데, 어찌 외물이 귀한 줄 알겠는가?(이성호, 156)
> 불각지유아 안지물위귀
> 不覺知有我, 安知物爲貴?(「음주시飮酒詩」 14)

> 사람이 삼재 중의 하나이니 어찌 나로부터 비롯된 게 아닌가?(이성호, 64)

4 도연명陶淵明(365?, 372?, 376?~427)은 이름이 잠潛, 자가 원량元亮이고 동진 시대의 시인, 사부가, 산문가이다. 심양潯陽 시상柴桑(오늘날 장시江西성 지우장九江 서남) 사람이다. 어렸을 적에 집이 가난했지만 가정교육을 잘 받아 아주 많은 책을 읽었다. 읽은 책 중에『노자』『장자』의 영향을 많이 받았다. 벼슬길에 들어선 뒤 일찍 강주江州 좨주祭酒·진군참군鎭軍參軍·팽택령彭澤令 등의 관직에 임용됐다. 조정이 혼탁한 상황에 불만을 느껴 사직하고 귀향하기로 결심했다. 전원으로 돌아가서 20여 년을 보낸 뒤에 가난과 병으로 고생하다 세상을 떠났다. 도연명의 작품으로 오늘날 125수의 시가가 전해지는데, 오언시에서 가장 큰 성취를 보이고 있다. 주제별로 보면 영회시詠懷詩는 벼슬길을 떠나 전원으로 돌아간 상황을 읊고 있다. 그중에「음주飮酒 이십 수」가 대표작이다. 또 전원시는 도연명이 독자적으로 창작한 시의 형식이다.「귀전원거歸田園居 5수」가 전원시에 가장 유명한 대표작이다. 그의 작품집으로『도연명집陶淵明集』이 있다.

인 위 상 재 중 기 불 이 아 고
人爲三才中, 豈不以我故?(「신석神釋」)⁵

아! 죽은 뒤의 명성, 내게 뜬 구름과도 같구나!(이성호, 83)
우 차 신 후 명 어 아 약 부 연
吁嗟身後名, 於我若浮煙!(「원시초조시방주부등치중怨詩楚調, 示龐主簿, 鄧治中」)

내 몸을 귀하게 여기는 까닭은 어찌 한 번뿐인 인생 때문 아니리!(이성호, 142)
소 이 귀 아 신 기 부 재 일 생
所以貴我身, 豈不在一生!(「음주시」 3)

지금 내가 즐겁지 않은데 내년에 살아 있을지 어찌 알리오?(이성호, 95)
금 아 불 위 락 지 유 래 세 불
今我不爲樂, 知有來歲不?(「수유시상수劉柴桑」)

　　이런 시구에서 전체를 꿰뚫고 있는 것은 바로 매우 선명한 '귀아천물貴我賤物'의 주제이고, 짙은 자오自傲·자족自足·자득自得·자락自樂의 감정이며, 진정한 '자아 초월' 의식의 각성이다.

　　그렇다면 이렇게 '아'를 귀하게 여기고 '물'을 경하게 여기는 이상적인 인격은 어떻게 실현할 것인가? 시인이 보기에 직접적이고 현실적인 방식은 바로 묘당廟堂과 환해宦海를 떠나 대자연의 품속으로 돌아가 소박하고 순수한 전원생활을 하는 것이다. 그곳에서만이 '아'는 진정으로 생명 초월의 의미를 느끼며 감성적 인생의 즐거움과 자유를 누릴 수 있다.

　　오랫동안 새장에 갇혀 있다가 다시 자연으로 돌아왔노라!(이성호, 69)
구 재 번 롱 리 부 득 반 자 연
久在樊籠裏, 復得返自然!(「귀전원거歸田園居」 1)

5 │ 삼재三才는 사람이 천지와 더불어 우주를 지탱하는 세 축이라는 점을 가리킨다. 이에 따르면 인간은 주체적이고 능동적인 측면이 부각된다. 반면 도연명은 삼재에 바탕을 둔 과잉된 주체 의식을 내려놓고 대자연의 변화와 더불어 살아가는 경지를 말하고 있다.

조용히 생각해보니 원림이 좋구나, 인간 세상 실로 떠날 만하네!(이성호, 119)

靜念園林好, 人間良可辭!(「경자세오월중종도환저풍어규림시庚子歲五月中從都還阻風於規林詩」2)

『시경』과 『서경』을 더욱 좋아하며 전원에는 세속적인 정취가 없다네!(이성호, 120)

詩書敦宿好, 林園無俗情!(「신축세칠월부가환강릉야행도중辛丑歲七月赴假還江陵夜行塗中」)

　　여기서 '자연'은 논밭과 전원의 의미를 나타내는 자연이기도 하고 인성과 생명의 의미를 나타내는 자연이기도 하다. 자연으로 돌아가면 곧 자아로 돌아가게 되고 "아쉬울 것 없이 스스로 만족하고 소박하고 진실하게 사는"[6] '자아 초월'형의 인격 경계에 도달할 수 있다. 이로부터 우리는 도연명의 전원시가 자아를 귀하게 여기고 외물을 천하게 여기는 '귀아천물'의 심미 취지를 강조하고 '자아 초월'의 인격 경계를 추구하고 있다는 것을 알 수 있다. 그러므로 그의 사상 담론은 기본적으로 현학에 바탕을 두고 있다. 다시 말해 '심령(영혼)'을 근본으로 하는 불학이 아니라 '자아'를 근본으로 하는 현학이야말로 도연명 전원시의 사상적 연원이다.

　　바로 이렇기 때문에 도연명이 비록 '자연'으로 돌아가고 '자아'를 강조하지만, '귀아천물'의 현학 사상으로 인해 그의 전원시는 진정한 외물과 자아가 하나가 되는 '물아구일'의 경계에 도달하지 못했다. 바꿔 말해서 그의 전원시는 총체적으로 소박하고 담담하며 자연스러움을 추구하지만 자세히 살펴보면 도연명의 영혼은 사실 전원 생활에서 진정한 고요와 안정을 얻지 못했다. 혹자의 말에 따르면 사람과 자연이 서로를 잊어 하나가 되는 자유로운 경계에 이르지는 못했다.

6 「권농시勸農詩」: 傲然自足, 抱樸含眞.(이성호, 44)

그래서 도연명은 "가끔 몇 말의 술이 있으면 느긋하게 마시며 홀로 기뻐했다네."[7]라고 하면서 동시에 감정을 주체하지 못해 "시운과 어긋나 소외를 당하네", "말은 다 해도 뜻은 다 펼 수가 없구나!"[8]라며 애석해하며 탄식했다. 멀리 옛날을 더듬으니 "웅대한 기개가 사방에 뻗치고 날개를 펴 멀리 날아오르려"[9] 했지만 지금은 "지난날을 돌이켜 보니 생각마다 창자가 끊어질 듯"[10]한 추억 속에서 세월을 보낸다. 이에 "뜻이 있어도 펼치지 못하고", "나 죽으면 다시 살지 못하는"[11] 쓸쓸함과 처량함이 늘 악몽처럼 그를 괴롭히고 전원 시인을 고뇌하게 만들었다. 이처럼 그의 총체적 인격은 씻어낼 수 없는 비극적인 색채가 드리우게 되었다.

주희朱熹는 도연명의 시를 두고 촌평을 남겼다. "그의 본래 모습을 가장 잘 드러내는 것은 전국 시대 자객 형가를 다룬 「영형가詠荊軻」의 시이다. 평범하고 담담한 사람이 어찌 이런 말을 할 수 있단 말인가?"[12] 이것은 도연명 시의 정곡을 찌른 것이다. 도연명의 시는 담담하고 자연스러운 겉모습 아래 여전히 해소되기 어려운 내외 모순과 물아 충돌을 감추고 있다고 할 수 있다. 이것은 그가 정신적으로 줄곧 현학 담론에서 벗어나지 못한 것과 깊은 관련이 있다.^{그림 8-2}

물론 도연명의 전원시는 산수시로 나아가

〈그림 8-2〉 장붕張鵬 작, 〈연명취귀도淵明醉歸圖〉.

7 「답방참군시答龐參軍詩」: 或有數斗酒, 閑飮自歡然.(이성호, 85)

8 「증양장사시贈羊長史詩」: 人乖運見疏, …… 言盡意不舒!(이성호, 104~105)

9 「잡시雜詩」 5: 猛志逸四海, 騫翮思遠翥.(이성호, 199)

10 「잡시」 3: 眷眷往昔時, 憶此斷人腸.(이성호, 197)

11 「잡시」 2: 有志不獲騁.(이성호, 196); 「잡시」 3: 我去不再陽.

12 『주자어류朱子語類』 권140: 露出本相者, 是「詠荊軻」一篇, 平淡的人, 如何說得這樣言語出來?

는 단초를 보이고 있다. 유명한 「음주시」 5가 바로 그런 실례에 해당된다.

인가 가까이 오두막집 엮어 지내도 떠들썩한 수레와 말 소리 없구나.

그대에게 묻노니 어찌 이러한가? 마음이 머니 땅은 절로 외진 곳이 된다오.

동쪽 울타리 아래서 국화를 따다 한가로이 남산을 바라보니

산 기운과 지는 해 아름답고, 날던 새 짝지어 집으로 돌아가네.

이 가운데 참뜻 있으니, 가리고자 하나 말을 잊었네.(이성호, 144)

결 려 재 인 경 이 무 거 마 훤 문 군 하 능 이 심 원 지 자 편 채 국 동 리 하 유 연 견 남 산
結廬在人境, 而無車馬喧. 問君何能爾? 心遠地自偏. 采菊東籬下, 悠然見南山.

산 기 일 석 가 비 조 상 여 환 차 중 유 진 의 욕 변 이 망 언
山氣日夕佳, 飛鳥相與還. 此中有眞意, 欲辨已忘言.

이 시는 사람들의 입에 널리 오르내린다. 경치와 경물의 묘사에서 시인의 자아 형상을 약간 드러내고 있지만 그보다는 고요하고 변화가 많으며 담담하고 적막한 마음[心靈] 경계를 더욱 많이 보여주고 있다. 가을 국화, 남산, 석양, 돌아가는 새는 필묵을 최소로 줄인 한 폭의 산수사의화山水寫意畵를 구성하고 있다. 여기서 독선적이고 초연한 인격 형상은 대부분 산수 경치 속에 묻히고, 사람과 자연, 물과 아는 서로를 잊는 합일의 경지에 거의 이르고 있다.

그중에 "마음이 머니 땅은 절로 외진 곳이 된다오."라는 구절은 시경詩境의 텅 비고, 고요하고, 담담하고, 적막한 심령 본체의 근원을 그려내고 있다. 여기에 현학의 의미가 적지 않지만 불학의 느낌도 자못 많이 드러나고 있다. 도연명이 현학 담론에 정통하고 있었지만, 불학이 성행하는 동진 시대에 생활했으므로 불학의 영향을 받는 것을 피할 수 없었다. 산수시와 매우 근접한 그의 이 전원시는 대체로 이러한 영향과 관련이 있다. 이것은 또한 어느 정도 산수시로 나아가는 발전의 서막을 연 것이며, 중국 시가의 한 차례 중요한 변천이 바로 눈앞에 다가왔다는 것을 예시하고 있다.

산수시

산수시의 흥기는 사령운(385~433)[13, 그림 8-3]이
라는 저명한 시인을 떼어놓고 이야기할 수는
없다.

〈그림 8-3〉 사령운상謝靈運像.

　사령운은 명문 대가 또는 문벌 귀족 출신이
다. 그는 산수에 노니는 것을 즐겨하여 고대에
첫 번째 산수 시인이 되었다. 그는 왜 이렇게
되었을까? 이에 대해 예전에는 일반적으로 정
치적 실의와 관련이 있다고 해석했지만 사실

정확하지 않다. 왜냐하면 정치적 실의와 산수의 탐닉 사이에는 필연적인 연관
이 없기 때문이다. 사령운은 문벌 귀족으로 정치적 포부가 원래 그다지 강하지
않았기 때문에 자연히 실의냐 아니냐를 말할 필요가 없다. 그가 산수를 즐겨 노
닐고 산수를 즐겨 노래한 것은 실제로 그의 불학 의미에 대한 깊은 깨달음 및 이
로 인해 갖게 된 특정한 심미 취향과 밀접한 연관이 있다. 그러므로 사령운의 산
수시를 이야기하려면 그의 불학 관념을 먼저 간략하게 말하지 않을 수 없다.

　사령운은 남조 송나라의 저명한 불교 학자이다. 탕용동(탕융퉁)湯用彤이 말했
다. "남조에 불법이 성행했는데, 대략 세 차례의 시기가 있었다. 첫째, 원가元嘉
(송宋 문제文帝 연호) 연간인데 사강락謝康樂(사령운)은 그중 거장 노릇을 했다."[14] 우

13　사령운謝靈運은 진군陳郡 양하陽夏(오늘날 허난 타이캉太康) 출신으로 남조 송나라의 시인이자 불
교 학자이다. 사현謝玄의 손자이고 진晉나라에서 강락공康公의 작위를 세습했기 때문에 강락康
樂으로 불리었다. 문학적 성취는 주로 산수시를 처음으로 창작한 일이다. 그는 영가永嘉 태수를 맡았
다 그만둔 이래로 맘껏 산수에 노닐며 기이하고 빼어난 곳을 찾아다녔다. 올라서 눈에 들어오는 대로
그때마다 시를 써서 산수시의 영역을 개척했다. 시의 심미적 특징은 화려하고 청신하다. 사령운은 불
학, 사학과 서예에 두루 통했다. 원래 문집이 있었지만 이미 사라져서 전해지지 않는다. 명나라 장부
張溥가 편집한 『사강락집謝康樂集』이 있는데 『한위육조백삼가집漢魏六朝百三家集』에 수록되었다.
근대 황절黃節의 『사강락공시주謝康樂公詩注』가 있다.

리는 불교가 정신(심령)을 본체로 하는 종교 철학이라고 본다. 이론적 측면에서 주요 관심은 자아 인격의 초월이 아니라 내적 정신(심령)의 무한성이었다. 이것은 불교가 중국 본토(고유) 철학과 다른 점이다. 사령운은 이 점을 매우 중시했다. "육경의 내용은 원래 세상을 구제하여 질서를 세우는 데에 있다. 반드시 성령의 오묘한 진리를 찾으려고 한다면 어찌 불경을 지침으로 삼지 않겠는가?"[15] 유가 경전의 기능은 '제속위치濟俗爲治', 즉 세속 사회를 다스리는 것이지만 불교 경전은 오로지 정신의 '오묘한 진리'를 탐구하는 것, 즉 정신의 무한함을 추구하는 것이다.

여기서 사령운이 관심을 갖는 것은 바로 후자이다. 사령운은 불교의 '돈오성불頓悟成佛'설을 높이 받들었는데, '돈오'는 한순간에 부처가 되는 최고의 진리이다. 그는 「여제도인변종론」에서 돈오성불과 비슷한 주장을 펼쳤다. "한순간 깨달음에 이르면 모든 막힘이 한꺼번에 사라진다."[16] 소위 '만체동진萬滯同盡'은 '돈오' 중에 보통 사람과 부처, 심과 물, 주와 객, 본체와 현상 등 세속적 차이와 대립이 모두 한순간에 사라져 차별이 없어지고 한데로 통하여 가지런하게 되는 것이다. 이 '돈오'가 사령운에게는 '조照'가 된다. 사령운은 이렇게 말한다.

유와 무가 하나 되고 아와 물이 같아지는 것은 '조'에서 비롯된다.

일유무 동아물자 출어조야
壹有無, 同我物者, 出於照也.(「여제도인변종론與諸道人辨宗論」)

'조照'는 『설문해자』에서 밝다는 '명明'으로 풀이되고 있다.[17] 즉 조명照明·신

14 탕용동(탕용퉁)湯用彤, 『한위양진남북조불교사漢魏兩晉南北朝佛教史』, 中華書局, 1955, 415쪽.

15 하상지何尚之, 「하령상지답송문제찬양불교사何令尚之答宋文帝讚揚佛教事」, 『홍명집弘明集』 권 11: 六經典文, 本在濟俗爲治耳, 必求性靈眞奧, 豈得不以佛經爲指南邪? | 전체 맥락은 계환 스님 역주, 『홍명집』, 동국역경원, 2008, 577쪽 참조.

16 「여제도인변종론與諸道人辨宗論」: 至夫一悟, 萬滯同盡耳.

17 | 『설문해자』: 照, 明也. 從火昭聲.(許愼, 段玉裁 注, 『說文解字注』, 上海古籍出版社, 1988, 495쪽.)

명神明·명혜明慧의 뜻으로 여기서 반야지의 순간적 통찰을 가리킨다. 이런 지혜로운 심령의 '조', 즉 '돈오'를 통해 유와 무, 아와 물의 차별이 없어지고 서로를 잊어서 합일에 이른다. 이렇게 되면 대천세계의 모든 존재와 산수만상의 모든 현상은 더 이상 순수한 외재적 '물'이 아니라 사람의 심령(정신) 세계와 어우러져 하나가 되는 무한한 여운과 정취를 드러내는 심미 대상이 된다. 바로 이런 불교 관념의 바탕 위에 사령운은 산 하나 물 하나, 풀 하나 나무 하나를 모두 시의 의상意象으로 탈바꿈시키고 나아가 산수시라는 형식의 시를 창조했다.

유송劉宋 시대 산수시의 대표로서 사령운은 불교의 신비로움에서 벗어나 산수로 다가가고 자연으로도 다가갔다. 그의 산수시에서 가장 중요한 특징은 전원시처럼 명확히 '자아'의 인격을 더 이상 표방하지 않고 또 뚜렷한 귀아경물貴我輕物의 색채를 띠지 않고 '심'을 본으로 하는 '감심感心' '상심賞心' '오심悟心' 등의 심미적 의미를 선명하게 강조했다. 사령운의 시 곳곳에서 우리는 이런 구절을 쉽게 만나볼 수 있다.

우연히 만나 마음이 즐거워, 나와 함께 흉금을 털어놓네.
邂逅賞心人, 與我傾懷抱.(「상봉행相逢行」)

이제 산과 바다에 모든 발자취 남기고, 즐기는 마음도 끝이 나리라.
將窮山海跡, 永絕賞心悟.(「영초삼년칠월십육일지군초발도永初三年(422)七月十六日之郡初發都」)

정이 있으면 함께 고생한 이 사랑하거늘, 유쾌한 포부를 어떻게 떼어놓을까?
含情尙勞愛, 如何離賞心?(「만출서사당晚出西射堂」)

여기서 반복적으로 나타나는 '상심' 단어는 『한어대사전漢語大辭典』의 풀이에 따르면 '마음(심의心意)이 아주 즐겁다'와 '포부(심지心志)를 유쾌하고 기쁘게

하다'의 두 가지 의미를 지닌다.[18] 이로부터 알 수 있듯이 사령운의 시의 핵심을 이루는 것은 '인격'이 아니라 '마음(심의)'이다. 그러나 사령운이 쓴 시는 고전적인 산수시이지 속마음을 직접 펼쳐 보이는 현대 서정시가 아니다. 시인의 '상심'은 또한 사물에 대한 감응과 경치에 대한 묘사를 통해 자연히 완성된다. 다시 말해 시인이 산과 물을 감상하고 풀과 나무를 느끼더라도, 이것은 사실 자신의 마음을 감상하고 자신의 신의神意를 깨닫고 아울러 이러한 감상과 깨달음 속에서 내적인 통쾌함과 자유를 체험하는 것이다. 사령운에게는 '자아'가 아니라 '심의(마음)'가, 인격의 초월이 아니라 마음(심령)의 상쾌함이, 귀'아'경'물'의 '자아 초월'이 아니라 '물아구일物我俱─'의 '마음의 감흥'이 그의 산수시의 기본적인 주제가 된 것이다.

이 때문에 사령운이 묘사한 산수경물은 소위 흥을 일으키는 '기흥起興'의 수단 또는 시인의 인격 자아의 상징이 아니며 마음의 답답함을 달래는 위로물은 더더욱 아니다. 그것은 바로 시인이 자유롭게 감상하고 음미하고 품평하는 심미 의상이었다.

> 저녁 빛에 만물이 깨끗하고, 마주 보며 감상하니 모두 기뻐할 만하네.
> 景夕群物清, 對玩咸可喜.(「초왕신안지오려구初往新安至梧廬口」)
> 경 석 군 물 청 대 완 함 가 희

> 마음은 가을 소나무와 같고, 눈으로 봄날 새싹을 감상하네.
> 心契九秋幹, 目翫三春荑.(「등석문최고정登石門最高頂」)
> 심 계 구 추 간 목 완 삼 춘 이

시인이 보기에 자연과 사람은 전혀 낯설지 않고 서로 소통할 수 있는 관계이다. 사람은 자연과 정감적으로 소통하고 교류할 뿐만 아니라 자연과 장난칠 수 있는 심미적 유희도 즐길 수 있다. 이것은 진정으로 주객의 차별이 없는 상태이

18 | 한어대사전편집위원회漢語大詞典編輯委員會 編, 『한어대사전漢語大詞典』 第10卷, 漢語大詞典出版社, 1992, 253쪽.

다. 이런 관점에서 보면 최고의 산수시는 종종 곧 최고의 서정시이며 또한 최고의 사의시寫意詩인 것이다. 시의 어디에도 '아我'는 없지만 어느 곳이나 '아'가 있다. 곳곳에 '아'의 심경과 의취, 풍격이 뭉쳐져 있는 것이다. 여러 사람들의 입에 회자되는 시 구절을 살펴보자.

연못가에는 봄풀이 파릇파릇 솟아나고, 정원 버들에는 새울음 소리 달라졌네.
池塘生春草, 園柳變鳴禽.(「등지상루登池上樓」)

밝은 달 쌓인 눈 비추고, 북풍은 매섭고도 서글프구나.
明月照積雪, 朔風勁且哀.(「세모시歲暮詩」)

구름과 햇살이 어우러져 비추고, 하늘과 강물이 어우러져 맑고 깨끗하구나!
雲日相輝映, 空水共澄鮮!(「등강중고서登江中孤嶼」)

바로 이러한 생기와 정취 그리고 운치가 넘치는 경물과 경치 속에서 우리는 시인의 고즈넉하고 한가하며 평화롭고 즐거운 심경을 느낄 수 있지 않은가?

종합하자면 도연명의 전원시로부터 사령운의 산수시로 발전하게 되었는데, 이것은 중국 문학사의 중대한 사건이며 또한 중국 심미 문화 발전의 이정표이다. 그러나 사람들은 전원시인 도연명과 산수시인 사령운에 대해그림 8-4 누가 높고 누가 낮은지 평가하기를 좋아한다. 예컨대 도연명이 인격이나 예술이나 가릴 것 없이 모두 사령운보다 뛰어나고 여긴다. 합리적인 것처럼 보

〈그림 8-4〉 도연명(대바구니를 잡은 사람)과 사령운(말을 탄 사람).

이는 이러한 관점은 그대로 따르기보다 사실 회의해 볼 만하다. 인격 문제는 매우 복잡한 문제이므로 따지지 않는다고 하더라도 아울러 고정적이고 유일한 기준이 없기 때문이다. 단순히 예술의 관점에서 보면 누가 높고 누가 낮은지를 쉽게 단정 지을 수도 없기 때문이다.

실제로 도연명의 전원시로부터 사령운의 산수시에 이르기까지 바로 이 시대 심미 문화의 주제가 문학 형태가 명백하게 보여주는 것을 통해 '자아 초월'로부터 '마음의 감흥'에 이르는 전환의 궤적을 반영하고 있다. 이러한 전환은 또 바로 사회 사상의 담론이 '현학'에서 '불교'로 바뀌는 변천과 발맞춰 예술에서 호응하고 굴절시킨 것이다. 따라서 전원시로부터 산수시로의 발전은 결코 하나의 우연한 사건이 아니라 중국 심미 문화의 시가 영역에서 보이는 중대한 비약이라고 할 수 있다. 이것은 내적 필연성을 가지고 규칙에 부합된다. 만약 이러한 역사적·미학적 시각을 빼놓은 채 상투적으로 단순히 도덕주의·인격주의의 척도를 적용한다면, 도연명과 사령운 시가의 진정한 심미 가치와 의의를 실사구시의 태도로 해석하고 평가 내리기가 어려웠을 것이다.

생각해볼 문제

●

1. 도연명의 전원시는 어떤 선명한 주제로 일관되고 있는가? 그 사상 자원은 무엇인가?
2. 사령운의 산수시의 기본 주제는 무엇인가? 그의 산수시와 불교 의리의 관계는 어떠한가?
3. 중국 시가가 전원시에서 산수시로 발전했다는 설을 어떻게 생각하는가?

제 **2** 절

전신傳神과 창신暢神: 인물화로부터 산수화에 이르기까지

위진 시대 이래로, 특히 동진 이후에 중국의 회화 문화는 진정으로 자각의 시대로 들어섰다. 여기서 소위 자각이란, 회화가 한나라 이전에 강조했던 일종의 '감계鑑戒로 두는' 수단이자 윤리 교화의 간단한 도구가 아니라 회화 예술의 심미 품격을 자각적으로 추구한 것을 표현했다. 반천수(판톈서우)가 말했다. "위진 시대 이전의 회화는 대체로 인류의 보조적 수단이자 정치 교화의 방편이었다." 위진 시대 사람들에게 회화 관념은 "심미로부터 자유 창작의 경지에 들어섰으며, 이 시기는 중국 회화사에서 자유 예술의 맹아가 점차 드러나기 시작한 때이다."[19] 이러한 평가는 정확하고 적절하다. 이 단계의 회화 예술의 발전 궤적은 시가의 그것과 매우 유사하다. 그 과정은 대체로 다음과 같다. 먼저 위진 이래로 인물화가 생겨났고, 동진의 고개지顧愷之에 이르러 집대성을 이루었다. 진송晉宋 이후에 산수화가 다시 인물화(인물화의 배경 요소로서)로부터 분화되어 점차 독립했는데, 종병[20]이 대표의 역할을 맡았다.

19 　반천수(판톈서우), 『중국회화사中國繪畫史』, 上海人民美術出版社, 1983, 29쪽.

20 ｜종병宗炳은 남조 송나라 남양南陽 출신으로 자가 소문少文이다. 호북(후베이) 강릉(장링)에서 살았다. 그는 거문고와 책을 좋아하고 도화圖畫에 뛰어났다. 종병은 평생 벼슬에 나가지 않고 형산荊山과 무산巫山, 형산衡山 등 명산을 돌아다녔다. 일찍이 여산廬山에 들어가 혜원慧遠 문하에서 불교를 공부했고 조정이 여러 차례 불렀지만 관직에 나가지 않았다.

인물화

인물화의 흥기는 위진 시대 '자아 초월'의 심미 취향, '위진 풍도魏晉風度'가 드러난 인물미, 종합하면 인격 본위론의 현학-미학 담론과 불가분의 관련이 있다. 이것은 전원시가 흥기한 담론 배경과 기본적으로 닮았다.

인물화는 한나라 이전에 이미 나타났다. 예컨대 한나라에서 가장 흔히 나타나는 〈성현도聖賢圖〉〈제왕도帝王圖〉〈열녀도烈女圖〉를 실례로 들 수 있다. 그러나 이때의 인물화는, 첫째로 인륜 정치 교화의 수단으로 쓰였고, 둘째로 외형의 유사성에 치우쳐 있었기 때문에 회화 예술로서 아직 전반적으로 독립적이지도 자각적이지도 못했다. 인물화는 동진 시대에 이르러서야 성숙해졌다고 보는 것이 마땅하다. 대표적인 화가는 고개지이다.^{그림 8-5}

〈그림 8-5〉〈고개지상顧愷之像〉_청대淸代 『고성현전략古聖賢傳略』의 삽화.

고개지(348?~409)[21]는 당시 유명한 선비로서 청담淸談을 즐겼다. 회화에서 일찍부터 이름을 날렸다. 그가 그린 인물·불상·미녀·용호龍虎·산수·조수鳥獸 등은 정묘하지 않은 것이 없었는데, 그중에 인물이 가장 뛰어났다. 모든 것은 그가 위진 시대에 인격을 본위로 하는 '자아 초월'형의 심미 문화 주제를 정신적 의지로 삼고 있다

21 고개지顧愷之는 진릉晉陵 무석無錫(오늘날 장쑤성 우시) 출신으로 자가 장강長康이고 동진의 화가이다. 그는 명문 대가의 출신으로 재주와 기예가 많고 시부, 서예에 뛰어났는데 특히 회화에 정통했다. 이 때문에 '재절才絶' '화절畫絶' '치절痴絶' 등 세 분야에 뛰어나다는 삼절三絶의 평가를 받았다. 인물, 도교와 불교, 동물, 산수의 그림을 잘 그렸다. 사람을 그릴 때 전신傳神을 강조하고 눈동자에 역점을 두었다. 저서로 「논화論畫」「위진승류화찬魏晉勝流畫讚」「화운대산기畫雲臺山記」 등이 있다. 원래 문집이 있었지만 이미 사라져서 전해지지 않는다. 세상에 남아 있는 〈여사잠도〉는 초기의 모사본이다. 현재 런던의 대영박물관에 소장되어 있다.

는 것을 설명해준다. 이 점은 고개지 회화의 심미적 특징을 이해할 때 매우 중요하다.

고개지의 인물화는 두 가지의 심미 특징을 지닌다.

첫째, 형사形似의 원칙을 굳게 지킨다는 전제 아래에서 인물의 신명神明 전달에 중점을 두었다. 한편으로 고개지는 인물 형태의 사실적 묘사(실사實寫)를 중시했다. 이에 대해 그는 미학적으로 매우 명확한 의식과 이념을 가지고 있었다. 예컨대 '오대悟對' '실대實對' '형사形似'설(『위진승류화찬魏晉勝流畵贊』)을 내놓았다.[22] 현존하는 작품으로 볼 때 〈여사잠도女史箴圖〉〈낙신부도洛神賦圖〉 등은 오대·실대의 형사 미학 이념을 매우 잘 실천하고 있다.

〈여사잠도〉[그림 8-6]는 서진西晉 장화張華의 「여사잠부女士箴賦」에 근거하여 그린 일종의 〈변상도變相圖〉이다. 그 목적은 봉건 설교와 도덕 권계勸戒의 내용을 선전하는 것이다. 우리가 주목할 점은 원부原賦의 취지를 형상적으로 해설하는 재현성 수법에 있다. 어떤 학자는 화가가 여기서 채택하는 수법이 "단순하고 간단하며 고도로 힘 있는 사실적 묘사이다."라고 지적했다.[23] 이 비평은 매우 일리가 있다고 보인다. 〈낙신부도〉는 조식曹植의 「낙신부洛神賦」에서 소재를 가져와서 그린 장폭의 두루마리 그림으로 더욱 전형적으로 '실대'의 원칙을 구현하고 있다.[그림 8-7]

화면에 조식은 사랑에 빠져 하염없이 바라보지만 모든 걸 잃은 듯 슬픔에 잠긴 표정을 하고, 복비宓妃는 애틋함을 머금은 눈빛으로 뒤돌아 곁눈질을 하는 풍모를 하고 있다. 아울러 "서운하여 배회하며 떠나지 못하는" 정서적 분위기, "나는 동쪽 길로 돌아가야 하네."[24] 하는 비장한 심경 그리고 배치된 모든 경물,

22 | 고개지는 기본적으로 그림을 그릴 때 실제 대상을 닮게 그리는 실대實對를 중시한다. 하지만 그는 실대보다 대상의 정신을 나타내는 오대悟對를 더 중시한다. 고개지, 『위진승류화찬魏晉勝流畵贊』: 凡生人亡有手揖眼視而前亡所對者, 以形寫神而空其實對, 荃生之用乖, 傳神之趣失矣. 空其實對大失, 對而不正則小失, 不可不察也. 一象之明昧, 不若悟對之通神也.

23 이욱(리위), 『중국미술사강中國美術史綱』, 遼寧美術出版社, 1984, 446쪽.

24 조식, 「낙신부」: 吾將歸乎東路. ⋯⋯ 愴盤桓而不能去.

〈그림 8-6〉 고개지, 〈여사잠도권女士箴圖卷〉(부분)_당 모본摹本.

〈그림 8-7〉 고개지, 〈낙신부도권洛神賦圖卷〉(부분)_송 모본.

예컨대 산·돌·나무·파도·배·수레·말·새·짐승·기구 등이 서로 잘 호응하며 광채를 더하지 않는 것이 없으니 그야말로 원부原賦의 줄거리를 매우 적절하게 재현해냈다고 할 수 있다. 또한 사실적 묘사의 의식과 기교에 있어서도 모두 분명하고 뛰어나다.

다른 한편으로 고개지는 형사와 실사實寫를 바탕으로 '전신傳神'의 정취를 아주 자각적으로 추구하였고, 또한 이러한 새로운 심미의 추구를 완벽히 응축해냈다. 당나라 장회관張懷瓘은 이에 대해 딱 맞아떨어지는 적절한 평가를 했다. "사람의 아름다움을 형상화할 때, 장승요張僧繇는 육(입체감)을 잘 처리했고, 육탐미陸探微는 골(구도)을 잘 처리했으며, 고개지는 신을 잘 처리했다."[25] 고개지의 '전신'에 대한 자각적인 추구는 사실상 매우 젊었을 때부터 이미 시작되었다.

사람들의 입에 오르내리는 고사에 따르면, 애제哀帝 흥녕興寧 2년(364) 도성에 와관사瓦棺寺를 세웠다. 절의 승려가 당시의 명류名流들에게 '명찰주소鳴刹注疏'(지은이 주: 종을 치고 시주할 액수를 적는 것)를 청하자 당시 시주할 사대부들은 한 사람당 십만 전을 초과하여 쓰지 않았지만 고개지는 보란 듯이 백만 전을 써냈다. 사실 그는 당시 이미 환온桓溫의 사마참군司馬參軍이었으니 별로 부유하지 않았다. 승려들은 이 스무 살쯤의 젊은이가 그냥 허풍을 치는 줄만 알고 그것을 지우라고 요청했다.

고개지는 절 안에 흰 벽을 준비하라고 하고서 "문을 닫고 한 달 남짓 왔다 갔다 하더니, 유마힐의 초상을 그렸다."[26] 마지막으로 유마힐의 초상에 눈동자를 그리려고 할 때 그는 승려들에게 문을 열어 사람들이 참관하도록 하고 참관자들에게 첫날에는 십만 전을, 둘째 날에는 오만 전을 기부하게 하고 셋째 날에는 값을 매기지 않기로 했다. 절의 문을 여는 순간 '빛이 온 사찰을 비치는 광경'을 보자 참관하고 보시하러 온 사람들이 모두 눈을 크게 뜨고 입을 벌리며 놀라서 말을 내뱉지 못했다. 그 결과 절은 순식간에 백만의 재산을 얻었다. 이 고사의

25 『화단畵斷』: 象人之美, 張(僧繇)得其肉, 陸(探微)得其骨, 顧(愷之)得其神.

26 『태평어람太平御覽』「공예부工藝部 8 화하畵下」: 閉戶往來一月餘日, 所畫維摩詰一編.

의의는 고개지의 화예가 특출하다는 것을 설명할 뿐만 아니라 그가 매우 일찍부터 눈을 인물미의 관건으로 보았음을 설명한다.

고개지가 그린 이 유마힐 거사는 들리는 바에 의하면 "수척하여 병든 듯한" 얼굴과 "책상에 기대어 말을 잃은 듯한"[27] 기색을 보이고 있는데, 이것은 완연히 "뜻을 얻고서 홀연 형체를 잊는"[28] 위진 명사의 풍도風度에 들어맞는다. 400년 후의 두보도 이 그림을 보고 감탄했다. "고개지가 그린 유마힐 상은 참으로 신묘하여 유독 잊을 수가 없다."[29] '호두虎頭'는 고개지의 아명이다. '금속金粟'은 금속여래의 약칭이며 유마힐 거사를 가리킨다.

전하는 바에 의하면 고개지가 혜강嵇康과 완적阮籍 등의 초상을 그릴 때 오랫동안 눈동자를 그리지 않았다고 한다.[30] 또한 그는 눈동자만이 아니라 사람의 전형적인 특징을 가장 잘 드러내는 세부를 그릴 때도 각별히 주의해서 표현했다고 한다. 예컨대 그가 배해裴楷(237~291)의 초상화를 그릴 때 전형적인 세부, 즉 뺨에 세 가닥의 털을 그려서 보는 이로 하여금 갑자기 배해의 형상에서 '번뜩이는 신명'을 느껴지게 할 정도였다.[31] 바로 이렇게 그가 인물의 형상과 정신의 표현에 대해 독특한 이해와 고도의 자각을 가지고 있었기 때문에, 그의 그림이 당시 조정과 민간에서 최고라는 평가를 받았고 세상 사람들로부터 존중을 받았다. 그의 선배인 사안謝安은 고개지를 칭찬했다. "당신의 그림은 사람이 생긴 이래로 따라올 그림이 없다네."[32]

여기서 주의해야 할 점은 고개지가 유마힐 거사를 그릴 때 '수척하여 병든 듯한' 모습을 강조했다는 점이다. 이것은 사실상 미술 영역에서 진송 시대에 '수골

27 장언원張彦遠, 『역대명화기』 권2: 有清羸示病之容, 隱几忘言之狀.(조송식, 상: 161)

28 『진서』「완적전」: 當其得意, 而忽忘形骸.

29 「송허팔습유귀강녕근성송許八拾遺歸江寧觀省」: (看畵曾饑渴, 追蹤恨森茫.) 虎頭金粟影, 神妙獨難忘.

30 │ 장언원, 조송식 옮김, 『역대명화기』 하, 시공아트, 2008, 65쪽.

31 │ 장언원, 조송식 옮김, 위의 책, 68쪽.

32 장언원, 『역대명화기』 권5: 劉義慶世說云: 謝安謂長康曰: 卿畵, 自生人以來未有也.(조송식, 하: 65)

청상秀骨淸相'의 인물미를 강조하는 선례를 열었다. '수골청상'의 심미 내용은, 첫째 신神을 중시하고 형形을 간략하게 처리하여 인물의 초연한 기색과 얽매이지 않고 세속을 벗어난 자태를 두드러지게 했다. 둘째 인물의 강건한 아름다움을 부드러운 운치에 녹아들게 했다. 이것은 단순한 부드러움이 아니라 내적 필세를 담고 있는데, 이 필세는 일정한 방식으로 청아하고 수려한 형상 속에 감추어져 있다. 이 두 가지는 특별히 바로 위진 시대 현학풍의 영향을 받아 빚어낸 인물의 내적 아름다움이자 '뜻을 얻고서 홀연 형체를 잊은' 아름다움이다. 이런 '수골청상'의 인물미 형식은 남조南朝 제량齊梁 시대의 궁정화에 이르러서도 여전히 변하지 않았으며 북조의 조상造像 문화에도 반영되어 있다. 이것은 현학의 정신이 중세의 심미 문화에 미친 영향이 매우 심원함을 보여준다.

고개지 인물화의 또 다른 심미 특징은 바로 인물을 산수 속에 놓은 것이다. 『세설신어』「언어」에 따르면 그는 산수 자연에 대해 아주 날카로운 감각을 가지고 있었다. 한번은 고개지가 회계會稽에서 은중감(?~399)[33]의 참군參軍 시절에 주둔했던 형주荊州로 돌아왔던 적이 있었다. 어떤 사람이 그에게 회계의 산수에 대한 인상을 물었다. 고개지가 회답했다. "천 개의 바위가 서로 수려함을 다투고 만 갈래의 골짜기가 앞다투어 흘러가며, 풀과 나무가 그 위를 온통 뒤덮고 있으니 마치 구름이 뭉게뭉게 피어나고 노을빛이 짙게 깔려 있는 듯하네요."[34] 이 회답은 말이 간단하지만 뜻이 깊어서 산천의 아름다움에 대한 그의 관찰과 이해가 매우 깊다는 것을 보여준다.

이러한 관찰과 이해가 창작에도 그대로 반영되었다. 전하는 바에 따르면 고개지는 〈운대산도雲臺山圖〉〈설제망오노봉도雪霽望五老峰圖〉 등을 그린 적이 있다. 이것은 진나라가 건업(建業, 오늘날 난징)으로 동천한 다음에 산수를 소재로 그린 명작이다. 그는 「화운대산기畵雲臺山記」라는 글을 썼는데, 여기서 운대산을

33 | 은중감殷仲堪은 동진 사람으로 말솜씨가 좋고 문장을 잘 지었다. 진나라 효무제 시절에 도독이 되어 형주·익주 지역의 병력을 지휘하며 강릉에 주둔했다.

34 『세설신어』「언어言語」: 千巖競秀, 萬壑爭流, 草木蒙籠其上, 若雲興霞蔚.(안길환, 상: 236)

그리게 된 구상과 의도를 구체적으로 기술하고 있으므로 참조할 만하다. 〈운대산도〉에는 나무·절벽·동물·천사天師와 그 제자를 그리고 있는데, 이 설명을 통해 그림은 분명히 도교의 내용을 담은 한 폭의 산수화이지 단순히 산수 경물을 대상으로 그린 산수화가 아니라는 것을 알 수 있다. 이 점을 인식하는 것은 매우 중요하다. 왜냐하면 우리가 고개지 산수화의 의의를 정확히 해석하는 데 도움을 주기 때문이다.

사실 고개지를 대표로 하는 동진 시대의 산수화는 총체적으로 인물화의 주류적 지위를 대체하지 못했고, 대부분 인물을 주제나 중심으로 간주하여 인물을 받쳐주는 식으로 그려서 아직 인물의 배경, 뒷받침, 환경이라는 보조적 지위를 벗어나지 못했다. 예컨대 「화운대산기」를 보면 낭떠러지, 우뚝 솟은 산, 험한 연못, 뾰족한 돌, 푸른 하늘, 물빛, 지하수, 흰 호랑이, 바람 등이 펼치는 곳에 '삐쩍 마른 몸에 맑고 깊은 정신과 기운'의 한 '천사가 그 위에 앉아 얼굴을 돌려 제자를 부르고' 그의 두 제자는 '정신을 집중하여' '공손하게 앉아 답하고' 있다.[35] 이것이 바로 인물을 중심에 두고 산천을 배경이나 돋보이게 하는 장치로 그리는 구도 형식이다.

판톈서우는, 고개지가 동진 시대에 산수를 소재로 그린 그림은 "대부분 인물을 주제로 삼았기 때문에 산수가 아직 인물의 배경을 벗어나 완전히 독립하지 못했다."고 보았다.[36] 고개지의 이런 구도 방식은 실제로 그의 유사한 회화 작품 모두에서 보이고 있다. 한 번은 그가 사곤(281~324)[37]의 초상화를 그리면서 그를 암석 사이에 배치했다. 이것도 그의 일반적인 구도 방식이 구체적으로 드

35 「화운대산기」: 西連西向之丹崖, 下據絶磵. 畫丹崖臨澗上, 當使赫𪩘隆崇, 畫險絶之勢. 天師坐其上, 合所坐石及廓. 宜磵中桃傍生石間. 畫天師瘦形而神氣遠, 據磵指桃, 迴面謂弟子. 弟子中有二人, 臨下到身大怖, 流汗失色. 作王良穆然坐答問, 而超昇神爽精詣, 俯盼桃樹. | 번역은 유검화, 김대원 옮김, 『중국고대화론유편』 제4편 산수 1, 소명출판, 2010, 37~38쪽 참조.

36 반천수(판톈서우), 『중국회화사中國繪畫史』, 上海人民美術出版社, 1983, 28쪽.

37 | 사곤謝鯤은 자가 유여幼輿이고 진나라 시절의 관료이자 명사로 『노자』와 『역경』을 즐겨 읽고 노래와 금琴 연주에 뛰어났다. 당시 왕돈王敦·유애庾敱·완수阮修 등과 사우四友로 불렸다.

러난 것이다. 그가 그린 〈낙신부도洛神賦圖〉도 이와 같은 구도이다. 예컨대 산석·수목·파도·동물 등을 포함한 모든 경물은 인물 주위를 둘러싸고 배경으로 설정되었다. 이런 설정은 "화면에서 주객의 구별을 뚜렷하게 하고 내용과 주요 인물을 부각시키는 데에 도움이 된다. 여기서 산과 물, 나무와 돌이 하는 작용은 인물을 받쳐주고 두드러지게 할 뿐이다."[38] 이 모든 특징은 우리에게 고개지의 산수화가 일찍이 종백화(쫑바이화)가 말했듯이 "자연계의 아름다움으로 인물 인격의 아름다움을 그리고 있다."는 것을 알려준다.[39]

종합하면 고개지의 회화는 현학의 인격 본체론을 담론으로 하고, 인물미를 핵심으로 하며, '자아 초월'을 종지로 하는 위진 시대의 심미 문화 정신을 반영하고 있다. 그의 인물화는 이런 심미 문화 정신이 회화 영역에서 도달할 수 있었던 완전무결한 경계를 대변하고 있다.

산수화

진송晉宋 이후로 가장 대표적인 회화 유형은 산수화이다. 동진 이후에 위진 현학과 다른 반야 불교의 정신 본체론을 바탕으로 하는 사상 문화의 담론이 나타났기 때문이다. 이로 인해 주체의 정신 세계를 개척하는 문화 담론이 생겨나게 되었고 회화 영역에 반영되면서 역사적으로 산수화가 흥기하게 되었다.

산수화는 대체로 남조에서 흥기하기 시작했다. 그 원인을 일반적으로 오늘날 중국의 남쪽에 지리적으로 산수와 경물이 다양하고 산림에 은거하고 있는 문인 명사들이 많았던 것에서 찾곤 한다. 이 설명이 전혀 일리가 없는 것은 아니다. 아직 사회의 주류 의식과 사상 문화 담론의 측면에서 그 원인을 찾는 사람은 매우 적다. 실제로 산수미와 자연미의 부각과 독립은, 진송 무렵에 나타난 심

38 이욱(리위), 『중국미술사화中國美術史話』, 遼寧美術出版社, 1984, 45쪽.
39 | 이 구절은 1940년 『학등學灯』에 처음 실린 「論世說新語和晉人的美」에 나온다.

층적 원인으로 보자면, 확실히 정신(심령)을 본체로 하는 반야 불교가 당시 사회의 주류 의식으로 발전한 현상과 아주 밀접한 관계가 있다. 그러므로 우리가 산수시를 논할 때 사령운謝靈運과 그의 깊은 불교 수양을 이야기하지 않을 수 없는 사정과 마찬가지로, 이 시대의 산수화를 이야기할 때 당시 으뜸가는 산수화가 종병宗炳(375~443)과 그가 불교 학자라는 사실을 말하지 않을 수 없다.[40] 우리는 먼저 그의 불교 관념은 무엇인지 살펴보기로 하자.

종병은 자는 소문少文이고 남조의 송나라 사람이다. 『송서宋書』에 따르면 종병은 "거문고와 서법에 뛰어나고 말의 이치에 정통했으며, 산수를 찾아 노닐 때마다 한번 나서면 돌아오는 것을 잊었다."[41] 그는 이 때문에 벼슬을 하여 생활을 할 수 있는 기회를 여러 차례 놓쳤다. 이를 보면 그는 취미가 고상하고 사고가 예민하며 세속을 초탈하여 거리낌이 없는 사람이었으리라. 그는 당시 유명한 승려 혜원慧遠의 제자였고 세상에서 '종거사宗居士'로 불리었다. 그는 「명불론明佛論」을 저술했는데 일명 「신불멸론神不滅論」으로 불린다.[42] 그 책은 종병의 불교 사상의 대표 저작이다. 종병이 산수 화가가 된 것은 그가 불교 학자라는 것과 관련이 있다. 앞에서 말하였듯 사령운이 산수 시인이 된 것이 그의 깊은 불교 수양과 내재적 관련이 있는 것과 같다.

종병은 전문적인 산수화가 아니고 인물화도 그렸다. 『역대명화기』에 그의 인물화에 대한 기록이 있다.[43] 의심의 여지 없이 종병은 회화사에서 최초로 산수

40 | 종병의 불교와 그림에 대한 관련성은 조송식, 「종병의 불교 사상과 그의 화산수서에 나타난 와유론臥遊論」, 『미술사논단』 8, 시공사, 1999 참조.

41 | 『송서宋書』 「은일전隱逸傳」: 妙善琴書, 精於言理, 每遊山水, 往輒忘歸.

42 | 당시 신불멸론을 둘러싼 논쟁과 관련해서 김연재, 「宗炳의 佛敎 및 藝術思想 연구: 魏晉南北朝의 形·神 논의를 중심으로」, 서울대 석사학위논문, 1991; 이상섭, 「혜원 신불멸론의 불교사상적 의의」, 『철학논구』 제35집, 2007 참조.

43 | 『역대명화기』 제6권은 『송서』 「은일전」을 바탕으로 종병의 산수화를 집중적으로 다룬다. 6권 말미의 주석에 〈혜강의 초상〉 〈공자의 제자상〉 등을 그렸다고 한다.(조송식, 하: 145) 제7권에 종측宗測(?~495)이 종병의 손자이며 화가로 소개되고 있다. 종측은 할아버지에게 그림을 배우며 종병이 그린 〈상자평도尙子平圖〉를 벽에 모사한 적이 있다고 한다.(조송식, 하: 166)

를 잘 그리는 데에 장기와 특색을 지니고 있었다. 따라서 그를 첫 번째의 진정한 산수 화가로 간주한다고 해도 잘못이 되지 않는다. 그는 산수 자연을 참으로 좋아했다. 어디에도 얽매이지 않고 자유롭게 산수에서 노닐기 위해 높은 관직과 후한 봉록의 유혹을 거들떠보지 않았고 조정의 관직 제의를 여러 차례 거절했다. 종병은 왜 자연 산수를 이토록 좋아하고 푹 빠지게 되었을까? 그는 산수 자연에 불교의 이치를 담고 있고 '신명神明의 조화'가 있다고 느꼈기 때문이다. 그는 「명불론」에서 다음처럼 서술했다.

> 옛날에 (혜)원 스님이 여산에서 업보를 씻는 수행을 했고 나도 거기에 50년 정도 머물렀다. 고결하게 정진하고 지조가 곧으며 이치와 학문에 정묘한 것은 진실로 혜원의 학풍이다. 그의 스승 도안道安 법사 역시 영묘한 은덕이 뛰어나고 만나기 어려운 승려였으며 아울러 맑고 진실한 분이었다. 그들은 모두 그 모습이 평소 도에 두루 깨달았고 뒤에는 산에 홀로 살았다. 그리하여 신명의 조화(교화)가 멀리 바위와 숲에까지 미쳤다. 혜원 스님은 바위 위나 나무 아래 그리고 냇가나 골짜기에서 문득 나와 함께 이야기를 나누었는데, 그 말이 뛰어나서 사람을 경건하게 만들었다. 무릇 이러한 논의도 혜원 스님이 경전의 요지에 의거하여 말한 것일 뿐이다.(계환, 148~149)[44]
>
> 석 혜 원 화 상 징 업 여 산　여 왕 게 오 순　고 결 정 려　이 학 정 묘　고 원 류 야　기 사 안 법 사 안
> 昔(慧)遠和尙澄業廬山, 餘往憩五旬. 高潔貞厲, 理學精妙, 固遠流也. 其師安法師(按:
> 지 석 도 안　영 덕 자 기　미 우 비 구　병 함 청 진　개 기 상 여 소 흡 호 도　이 후 고 립 어 산　시 이 신
> 指釋道安), 靈德自奇, 微遇比丘, 並含淸眞, 皆其相與素洽乎道. 而後孤立於山. 是以神
> 명 지 화　수 우 암 림　취 여 여 언 어 애 수 간 학 지 간　애 연 호 유 자 언 표 이 숙 인 자　범 약 사 론　역
> 明之化, 遂于巖林, 驟與余言於崖樹澗壑之間, 曖然乎有自言表而肅人者. 凡若斯論, 亦
> 화 상 거 경 지 지 운 이
> 和尙據經之旨云爾!

　　종병은 여기서 스승 혜원을 모시고 불교를 공부하는 이야기를 쓰고 있다. 동시에 그는 바위와 나무 그리고 골짜기가 있는 자연이 도를 깨치고 불법을 닦는

44 │「명불론」은『홍명집』제2권에 수록되어 있다. 승우, 계환 스님 역주,『홍명집』, 동국역경원, 2008 참조.

데 도움이 되고 산수와 산림이 '신명의 조화'에 보탬이 된다는 뜻을 내비치고 있다. 종병은 "산림에 은거하며 30여 년을 살았으니", 그는 산수나 산림을 이곳저곳 돌아다니느라 거의 반평생을 보낸 셈이다. 마지막으로 늙고 병들자 그는 어쩔 수 없이 고향으로 돌아가지 않을 수가 없었다. 집으로 돌아갈 수밖에 없지만 종병의 영혼은 여전히 산수에 머물고 있었다. 이에 그는 자신이 두루 돌아다닌 산수의 경치를 방안의 벽에 그려서 아침저녁으로 자리에 누워서 편하게 계속 감상할 수 있었다. 참으로 아쉬운 것은 종병이 그린 산수화는 오늘날 전해지지 않아 볼 수 없으니 직접 평가할 수 없다는 점이다.

여기서 주목을 끄는 점은 종병이 벽에 산수의 경치를 그린 뒤에 일찍이 다른 사람에게 다음의 말을 한 적이 있다. "금을 연주하여 곡조를 타서 뭇 산이 하나같이 메아리치게 하네."[45] 이 구절은 그야말로 상상력이 넘치며 다분히 시적인 이미지가 가득 찬 말로 그의 특수한 상태와 특유의 정경情境을 표현하고 있다. 종병이 방안의 온 벽에 그린 산수화는 마치 음악과 공명하여 서로 어울리는 산수화와 같은데, 이것은 예전에 노닐었던 산수 경치를 모사하기 위한 것이 아니라 그의 심정을 묘사하고 이루 말로 다 표현할 수 없는 무한한 내적 정신과 의향을 표현하기 위한 것이다. 또 종병이 쓴, 고대에 최초로 산수화를 전문적으로 다룬 글 「화산수서畵山水序」의 말을 빌리자면 바로 정신을 후련하게 펼치는 '창신暢神'을 위한 것이다.[46]

심미 문화의 발전에서 보면 종병의 창신설은 회화 예술에서 일종의 진정한 사의寫意 이념이 생겨났다는 것을 대변한다. 종병보다 조금 뒤에 활동한 사혁謝赫은 『고화품록古畵品錄』에서 그를 다음처럼 평가했다. "종병은 육법에 밝았지만 뛰어난 작품은 전해지지 않는다. 하지만 붓을 잡고 흰 바탕(비단)에 그리면 반드시 덜고 더하게 되었다(장단점이 있다). 그의 그림은 기준으로 삼을 만하지 않지

45 『송서』「은일전」: 撫琴動操, 欲令衆山皆響.

46 종병, 「화산수서」: 暢神而已. 神之所暢, 熟有先焉?(김대원, 47)

만 뜻은 본받을 만하다."[47] 사혁은 종병을 제일 낮은 육품에 배치했는데, 아마 종병의 산수화를 그다지 좋아하지 않은 모양이다. 그의 평가는 앞뒤가 모순된다. 종병이 그린 작품은 '기준으로 삼을 만하지 않고', '반드시 덜고 더하게 된다'고 했다. 다시 말해서 이것은 종병의 그림이 한편으로 지나치게 주관적이고 뜻 가는 대로 그려서 화법에 잘 맞지 않고 그린 대상과 그다지 닮지 않았다고 말하지만, 다른 한편으로 종병의 회화 '육법六法'에 대한 운용이 매우 완전하다고 말했다.

사혁의 말이 이처럼 앞뒤 모순을 보이는 것에 대해 장언원張彦遠은 이견을 보였다. 그는 "사혁이 '반드시 장단점이 있다'고 말했다가 또 '기준으로 삼을 만하지 않다'고 말했다. 또 '육법이 잘 반영된 작품이 전해지지 않는다'고 말했다가 또 '뜻은 본받을 만하다'고 말한다. 이처럼 앞뒤가 맞지 않으니 사혁의 평가는 받아들일 만하지 못하다."[48] 하지만 사혁의 평가는 거꾸로 다음의 소식을 알려주고 있다. 즉 종병의 산수화가 "그림이 기준으로 삼을 만하지 않고", "반드시 덜고 더하게 될" 뿐만 아니라 "뜻은 본받을 만하다"고 하니, 이것은 종병의 그림이 형사形似와 사실寫實을 중시하지 않고 창신과 사의를 추구했다는 것을 의미한다.

또 장언원은 종병의 산수화를 다음처럼 평가했다. "뜻이 깊고 그림(형적)이 높아 그림을 모르는 사람은 함께 논의할 수 없다."[49] 여기서 '뜻이 깊고 그림이 높다'는 의원적고意遠跡高는 종병의 회화가 나아가는 취지를 바로 정확히 종합한 것이다. 이것은 바로 창신과 사의에 치중하는 중국 산수화의 기본적인 심미 모

47 『고화품록古畫品錄』: 炳(明)於六法, 無所遺善, 然含毫命素, 必有損益, 迹非准的, 意可師效. | 전체 번역은 서보경 옮김, 「고화품록 역주」, 『中國語文學譯叢』 5, 1996. 9, 185~198쪽; 김대원, 「중국역대 화론 – 품평론」, 『서예비평』 제4호, 2009, 111~140쪽 참조. 육법은 기운생동氣韻生動·골법용필骨法用筆·응물상형應物象形·수류부채隨類賦彩·경영위치經營位置·전모이사傳模移寫 등 그림을 그리고 평가하는 여섯 가지 원칙을 가리킨다.

48 『역대명화기』: 彦遠曰: 旣云必有損益, 又云非準的. 旣云六法無所遺善, 又云可師效. 謝赫之評, 固不足采也.(조송식, 하: 145)

49 『역대명화기』: 意遠跡高, 不知畫者, 難可與論.(조송식, 하: 151)

〈그림 8-8〉 명明 동기창, 〈방장승요산수권仿張僧繇山水卷〉 2.

델이다. 종병은 만년에 「화산수서畵山水序」를 써서 유명한 '창신'설을 제기했다. 이것은 그가 그린 산수화의 심미 이념이 나타내는 결론으로 볼 수 있다.

남조 양梁나라 시대에 이르러 산수화는 장승요[50]를 대표로 하여 한층 더 발전을 이루었다. 하지만 원본은 남아있지 않다. 현재 볼 수 있는 작품은 후인들의 모방 작품이다.그림 8-8 이를 통해 당시 주도적인 불교 담론 중에 이미 '창신'과 사의를 추구하기 시작한 산수화의 대체적인 면모를 알 수 있다.

생각해볼 문제

◉

1. 고개지의 인물화의 주요한 심미 특징과 그 사상 문화의 배경은 무엇인가?
2. 산수화의 주요한 심미 특징과 그 사상 문화의 담론은 무엇인가?
3. 회화가 인물화에서 산수화로 발전하고 시가가 전원시에서 산수시로 발전한 과정을 시험삼아 비교해보라.

50 장승요張僧繇는 생물 연대가 확실하지 않다. 남조 양나라 화가이고 오중吳中(오늘날 장쑤성 쑤저우시蘇州市) 출신이다. 그는 불교와 도교의 제재를 잘 그려서 널리 알려졌고 인물·초상·화조·동물·산수 등도 잘 그렸다. 무제가 불교를 신봉하여 불교 사찰을 장식할 때 장승요에게 벽화를 그리게 했다. 그가 그린 불상은 하나의 전형을 이루어 '장가양張家樣'으로 불렸다. 그의 회화 예술은 후대에 커다란 영향을 주었고 후학들은 그와 고개지, 육탐미를 육조의 삼대가로 열거했다.

강건함(주미遒媚)과 부드러움(연미妍媚) : 왕희지로부터 왕헌지에 이르기까지

중국 서예 예술의 변천과 서예 관념의 발전을 막론하고 위진남북조 시대는 이 정표의 의의를 가지는 중요한 단계에 해당된다.

우리는 서예가 중국의 특유한 예술 형식의 한 분야라는 것을 알고 있다. 또 서예는 초기의 맹아 단계에 이미 선진 시대의 대전大篆(갑골·금문·석고문石鼓文)에서 진秦나라의 소전小篆으로 바뀌고, 소전에서 한나라의 예서隸書로 발전하는 기본적 변화와 발전의 과정을 거쳤다. 이 과정을 서예 예술의 초기 맹아 단계라고 보는 까닭은, 한편으로 당시의 서예가 아직 엄격한 의미에서 예술이 되지 못하고 주로 언어를 기록하는 하나의 서사 부호였을 뿐이기 때문이다. 서예의 기능은 주로 실용을 위한 것이지 심미를 위한 것이 아니었다. 다른 한편으로 실용적 필요에 따라 밀고 나가면서 몇 차례의 변천 과정을 겪으면서 서예가 나날이 점차 예술과 심미에 다가가게 되었다.

소전이 대전을 대체하면서 한자의 자체를 보면 선이 둥글고 고르며 필획이 간단하게 줄어들고 글꼴이 세로로 길쭉한 종세장방縱勢長方의 꼴로 되고 구조가 통일되고 정형화되는 특징을 뚜렷하게 갖추었다. 시각적으로 보면 글자가 더욱 간결하고 명쾌하며 가지런하고 깔끔하며 넓고 평평하며 굳세고 힘차며 둥글고 부드러우며 꾸밈없고 소박한 풍모를 갖게 되었다. 대전에 비해 소전은 글쓰

기에 한층 편리할 뿐만 아니라 서예가 예술로 나아가는 길에도 한층 유리했다. 이 이후로 한나라의 예서隸書^{그림 8-9}가 소전을 대체한 것은 초기 서예의 큰 비약이었다. 소전은 대전에 비해 발전했다고 하더라도 그것은 어디까지나 전서篆書일 뿐이고 아직 "획은 사물의 꼴을 이루고 필획은 물체에 따라 구불구불한" 상형象形의 오래된 의미를 벗어나지 못했기 때문이다.[51] 하지만 예서는 근본적으로 상형을 초월하였다.

한나라 예서로부터 시작해서 중국의 문자는 다시 '긋는' 것이 아니라 '쓰는' 것이 되었다. 한나라 예서가 전서보다 나은 주요한 특징은 바로 필획이 둥글게 굴림에서 네모나게 꺾임으로 바뀌고, 직선으로 곡선을 대체하였고, 또 '잠두蠶頭'와 '파책'이 나타났다.[52] 다시 말해서 필세에서 느린 행필行筆이 짧고 빠른 분필奮筆로 바뀌어 글쓰기 속도를 높였을 뿐만 아니라 더 중요하게도 상형을 벗어나고 고문을 뛰어넘어서 한자가 금문今文 시대로 들어가게 되었다. 이로 인해 서예가 진정으로 예술의 한 분야가 되었고, 자유롭게 사의寫意를 펼치는 심미의 경계로 나아가는 기초를 마련하게 되었다. 종합하자면 한나라 예서가 전서를 대체한 뒤에 중국 문자는 점차로 일을 적는 기사記事에서 마음을 담는 임심任心으로, 꼴을 본뜬 상형에서 뜻을 나타내는 표의表意로, 도구적인 서사書寫에서 예술적인 서예로, 실용에서 심미로 달려가는 커다란 길을 뚫게 되었다. 따라서 예서의 출현은 중국 문자사에서 질적 비약이라고 할 수 있다. 하지만 예서가 서예 예술의 넓은 길을 열었다고 하더라도 그 자체를 아직 성숙한 서예 예술로 볼 수는 없다. 실용성이 아직 심미성보다 훨씬 더 크기 때문이다.

역사가 위진 시대에 들어선 뒤, 특히 동진의 왕희지로부터 시작하여 중국의

51 허신, 「설문해자서說文解字序」: 二曰象形者, 畫成其物, 隨体詰詘, 日月是也.

52 │ 파책波磔은 예서가 한 획에 파도처럼 넘실대며 굽이치는 리듬을 가리킨다. 달리 평날平捺이라고 한다. 따라서 예서는 획의 높낮이와 굵기에 차이를 줘서 자연스럽게 동태적인 특성을 갖는다. 시작 부분은 누에머리를 닮은 잠두蠶頭의 꼴이고 끝 부분은 기러기의 꼬리를 닮은 안미雁尾의 꼴을 하고 있다.

〈그림 8-9〉 후한 예서_장천張遷 비문.

서예 예술, 서예 관념에는 근본적인 변화가 일어났다. 그것은 바로 서예가 정치·윤리·사회를 위한 '도구적' 기능의 범주를 벗어나 진정으로 중화 민족 특유의 성정을 자유롭게 드러내는 '임정자성任情态性'의 심미 방식이 되었고, '유미流美'와 '의교意巧'를 위주로 하는 하나의 독립적인 예술 형식이 되었다.

왕희지

〈그림 8-10〉 왕희지 초상.

왕희지(303~361)[53, 그림 8-10]는 12세에 아버지에게서 필법을 배우고 그 뒤에 이모 위부인衛夫人(위삭衛鑠, 272~349)에게 서예를 배웠다. "내가 장강을 건너 북쪽의 명산을 유람할 적에 이사李斯와 조희曹喜 등의 글씨를 보았고, 허창許昌 부근에서 종요鍾繇와 양곡梁鵠의 글씨를 보았고, 또 낙수洛水 지역에서 채옹의 「석경石經」 삼체자三體字를 보았다. 나중에 사촌형 왕흡王恰이 사는 곳에서 장창張昶의 「화악비華岳碑」를 보았다. 그러고 나서

53 왕희지王羲之는 자가 일소逸少이고 동진의 서예가이다. 그는 낭야琅琊 임기臨沂(오늘날 산둥성) 출신이지만 뒤에 회계會稽 산음山陰(오늘날 저장성 샤오싱시紹興市)로 옮겨 살았다. 그는 명문 사족의 출신으로 관직이 우군장군右軍將軍에 이르렀기 때문에 후대 사람들이 그를 '왕우군王右軍'으로 불렀다. 평생 산수와 친구 사귀기를 좋아했고 서예에 뛰어났다. 그의 글씨는 한위漢魏 이래로 소박하고 돈후한 서풍을 일으켜서 곱고 아름다운 연미妍美와 흐르듯 변하는 새로운 글씨체를 창조하여 고전 서예의 기본적인 틀을 다졌다. 「난정서」는 행서의 대표작이다. 해서 작품으로는 「악의론樂毅論」 등이 있고 초서 작품으로는 「십칠첩十七帖」 등이 있다. 후세에 '서성書聖'으로 예찬을 받았다. 후세에 전해지는 서예 작품은 많지만 진적은 없다. 오늘날 전해지는 작품은 대부분 부본 또는 복본을 만들기 위해 원본을 모사한 것이다.

야 비로소 위부인에게 글씨를 배웠지만 한갓 세월만 허비했다는 것을 알게 되었다."[54]

이로부터 알 수 있듯이, 왕희지의 서예가 "진귀함은 여러 서품을 뛰어넘을 정도로 고금에 둘도 없는" 경지에 이르렀는데, 이것은 그가 여러 사람을 선생으로 모시면서 두루 배우며 갈 길을 찾아 "여러 가지 서법을 아울러 쌓아서 일가를 이룬" 점과 무관하지 않다.[55] 왕희지의 장점은 두루 배우고 많이 연습하는 것에 머무르지 않고 서법에 대한 개혁과 혁신을 통해 서예가 심미화와 예술화의 길로 나아가는 중에 궁극적으로 조화롭고 아름다운 고전적 경계에 집중하게 했다. 왕희지는 두 가지 심미 측면에서 서예를 개혁하고 혁신했다. 첫째는 의지와 취향 그리고 내포된 의미(즉 소위 '의意')의 측면이고, 둘째는 형식과 글자의 짜임새(즉 소위 '교巧')의 측면이다.

먼저 의취와 의미에서 왕희지의 서예는 최초로 명확하게 의를 강조하는 '상의尙意'의 의식을 지니고 있었다. 이와 관련해서 그는 다음을 말한 적이 있다. "마침내 글씨를 쓰며 뜻이 깊어지고 점과 획 사이에 모두 뜻이 깃들게 되는데 스스로 말로 다 나타낼 수 없는 것이 있다."[56] 여기서 '점과 획 사이'에 '말로 다 나타내지 못하는' '깊은 뜻'이란 과연 무엇인가? 의심할 바도 없이 그것은 주체가 토로하여 점과 획 사이에 담아내거나 점과 획을 초월하여 말하기 힘든 미묘한 심정, 정치情致, 포부, 신의神意라고 할 수 있다. 이것이 바로 상의론尙意論의 서예 미학 관념이다. 따라서 그는 창작할 때 자각적으로 서예의 정감을 드러내는 표정表情의 기능과 의취를 그려내는 사의寫意의 경지를 추구했다.

54 왕희지, 「제위부인필진도후題衛夫人「筆陣圖」後」: 及渡江北遊名山, 見李斯,曹喜等書. 又之許下, 見鐘繇, 梁鵠書. 又之洛下, 見蔡邕「石經」三體書. 又于從兄恰處, 見張昶「華嶽碑」, 始知學衛夫人書, 徒費年月耳.

55 양흔羊欣, 「서품書品」: 貴越群品, 古今莫二. 兼撮衆法, 備成一家.

56 「진왕우군자론서晉王右軍自論書」: 頃得書, 意轉深, 點畫之間皆有意, 自有言所不盡. 인용문은 장회관의 『서단』과 장언원의 『법서요록』 두 곳에 실려 있는데 글자는 조금씩 다르다. 書書와 의意를 한 단어로 보기도 하고 다른 글자로 보기로 한다. 이와 관련해서 박재복, 「왕희지 '자론서'의 형성과정 고찰」, 『서예학연구』 제23호, 2013 참조.

손과정孫過庭(648~703)은 왕희지 서예의 이러한 심미 특징을 명확하게 지적했다. "우군(왕희지)의 글은 …… 「악의론」을 쓸 때 감정이 많이 화나고 울적했을 것이다. 「동방삭화찬」을 쓸 때 심경이 아주 기묘하고 환상적이었을 것이다. 『황정경』을 쓸 때 마음이 아주 기쁘면서도 말끔했을 것이다. 「태사잠太師箴」을 쓸 때 심사가 종횡무진하며 변화를 겪었을 것이다. 난정에서 아름다운 모임을 가졌을 때, 즉 「난정집서」를 쓸 때 생각이 편안하여 초연했을 것이다. 부모의 묘 앞에서 서약문을 쓸 때 감정이 무겁고 심정이 비통했을 것이다. 이것이 바로 사람들이 말하듯이 즐거운 일에 웃음이 나오고 슬픈 일에 탄식하게 된다는 것이다."[57]

여기서 손과정은 왕희지 서예가 갖는 표정사의表情寫意의 특징을 매우 깊이 있게 설명하고 있다. 왕희지가 서예에서 '의'를 중시한 것은 그만의 개성적 요소뿐만 아니라 불교 의미에 대한 깊은 관심이나 이해와 밀접한 관련이 있다. 전하는 이야기에 따르면 왕희지는 원래 스님을 그다지 존경하지 않았다고 한다. 당시 명사 손작孫綽이 왕희지에게 명승 지둔(314~366)[58]을 소개하면서 이 사람의 학문이 깊다고 말했다. 왕희지는 지둔을 거들떠보지도 않고 '그를 매우 경시했다.' 훗날 손작과 지둔 두 사람이 함께 왕희지의 처소를 방문했을 때에도 그는 지둔을 제대로 대접하지 않았고 지둔이 그대로 떠났다. 그 뒤 왕희지가 마침 외출하려던 참에 집 앞에서 지둔을 만났는데, 지둔이 그에게 "아직 가지 마시오. 내가 당신과 함께 나눌 말이 있습니다."고 말했다. 이윽고 지둔이 장자의 '소요유' 이야기를 쭉 풀어냈다. 왕희지는 그의 이야기를 들으며 단숨에 이야기 속으로 빠져들었는데 "흉금을 완전히 열고서 가려는 걸 잊고 그 자리에 계속 서 있었다."[59] 앞에서 말했듯이 불교는 일종의 정신 본체의 학설로서 예술 관념, 심미 의식에 스며들면서 창신사의론暢神寫意論이 흥기하게 되었다. 왕희지는 서예에

57 『서보書譜』: 右軍之書. …… 寫「樂毅」怫鬱, 書「畫贊」則意涉瑰奇, 『黃庭經』則怡懌虛無, 「太師箴」則縱橫爭折. 暨乎蘭亭興集, 思逸神超, 私門誡誓, 情拘志慘. 所謂涉樂方笑, 言哀已嘆.(임태승, 209) | 인용문에 대해 자세한 설명은 손과정, 임태승 역,『손과정 서보 역해』, 미술문화, 2008 참조.

58 | 지둔支遁은 동진東晉 시기의 고승이자 문학가이다. 회계군에 갔을 때 왕희지와 친분을 맺었다. 저서로「즉색유현론卽色遊玄論」「석즉색본무의釋卽色本無義」「도행지귀道行指歸」 등이 있다.

서 자각적으로 상의尙意의 취향을 추구하게 되는데, 이것은 자연히 불교 관념의 영향을 받은 것으로 둘을 떼어놓을 수 없다.

다음으로 서예의 형식과 글자의 짜임새와 관련해서 왕희지의 혁신은 주로 초서와 행서에서 구현되었다.

초서는 이름을 보고 뜻을 짐작할 수 있듯이 '거칠고 가지런하지 못한' 글쓰기 방식이다. 따라서 초서는 옛날부터 이미 있었던 글쓰기다. 초서가 신속하게 적는 실용적인 글쓰기 방식에서 루쉰이 말했듯이 '관미觀美'의 가치[60]를 지닌 독립적 서체로 발전한 것은 대략 한나라 이후의 일이다. 예서가 발전한 것과 거의 동시에 예서의 파책波磔을 수반하는 초서, 즉 장초章草가 나타났다. 또 이 무렵 예서의 파책을 수반하지 않는 초서, 즉 금초今草도 나타났다. 왕희지는 혁신적 정신이 넘치는 자신만의 서예를 창조하여 금초의 반듯함과 원만함이 조화로운 '필방세원筆方勢圓', 강건함과 부드러움이 서로 도와주는 '주미상생遒媚相生'의 고전적 심미 모델의 기초를 다졌다.

왕희지의 유명한 「십칠첩」그림 8-11은 바로 초서의 전형적인 작품이다.[61] 이 첩은 왕희지가 초서체로 썼던 편지를 집각集刻했다. 첫 부분이 '십칠十七' 두 글자로 시작하므로 지금처럼 이름 붙였다. 전체의 각첩刻帖을 감상하면 글자마다 떨어져 있고 서로 붙어 이어지지 않으며 위아래로 살펴보고 좌우로 돌아보면 서로 호응하여 기운이 흘러넘치고 생동감이 전반을 꿰뚫고 있다. 점과 획 사이에 마치 깊지만 어떻다고 말하기 어려운 무한한 의미가 넘쳐흐르고 용솟음치는 듯하다. 당 태종은 이를 보고 "모양이 끊어진 듯하지만 서로 이어져 있다."라고 하

59 『세설신어』「문학文學」: 殊自輕之. …… 遂披襟解帶, 留連不能已.(안길환, 상: 352~353) | 원문은 두 차례 만남에서 흉금을 연 것으로 되어 있지만 『세설신어』에는 세 번째 만남에서 그렇게 되었다고 한다. 『세설신어』에 따라 원문을 조금 고쳐서 옮겼다.

60 | 노신(루쉰), 『태감인존』서문蛻龕印存序: 飾文字爲觀美, 雖華夏所獨, 而其理極通于繪事.

61 | 「십칠첩十七帖」은 왕희지가 촉蜀에 있는 주무周撫에게 보낸 초서의 편지를 주로 모은 작품으로 초서체의 글자는 단독으로 한자씩 썼고 거의 이어지지 않은 독초獨草이다. 법첩 첫머리에 '십칠일선서十七日先書'가 나오므로 법첩 전체를 '십칠첩'으로 일컫게 되었다.

〈그림 8-11〉 진진晉 왕희지, 「십칠첩十七帖」(당각첩唐刻帖).

여 종래에 '일필서一筆書'라는 이름도 가지게 되었다.[62] 동시에 이 첩은 편지글로 내키는 대로 쓴 듯하지만 뜻하지 않은 중에 전체적인 어울림의 장법章法은 운치가 있고, 따로 떨어져서 거침없이 미끈하고 아름답지만 법도의 엄격함을 잃지 않았다. 용필은 네모로 꺾여 힘 있고 날카로우며 장법은 형세가 촘촘하고 교묘하며 결자는 침착하고 여유로우며 자태는 부드럽고 건장하여 강건함과 부드러움이 어우러지고 반듯함과 원만함이 조화된 고전적 중화의 아름다움을 잘 보여주고 있다.

왕희지의 행서는 중화형中和型 서예의 심미 이상을 더욱 집중적으로 표현했는데, 이 때문에 후세에 가장 칭송되고 있다. 행서는 해서와 초서 중간에 있는 서체의 일종이다. 바로 이런 중간적인 심미 특징으로 인해 행서는 고전적 조화미의 이상을 구현하는 측면에서 더 큰 장점과 긴장감을 지니고 있다. 행서는 왕희지로부터 각별한 주목을 받았다. '천하제일행서天下第一行書'로 일컬어지는 「난정서蘭亭序」[그림 8-12]가 바로 그의 가장 전형적인 작품이다. 진진晉 목제穆帝 영화永和 9년(353) 삼월 초삼일 봄빛이 완연한 어느 날, 왕희지와 사안謝安, 손작 등 41명의 문인 지기들은 산음山陰의 난정蘭亭에 모여 술을 마시면서 시를 지으며 수계[63] 의식을 치렀다.

62 이세민, 「왕희지전론王羲之傳論」: 觀其點曳之工, 裁成之妙, 烟霏露結, 狀若斷而還連, 鳳翥龍蟠, 勢如斜而反直.

63 수계修禊는 물가에서 몸을 씻어 불길한 액운을 멀리하는 의식이지만 실제로 일종의 유희라고 할 수 있다.

여러 사람들이 왕희지에게 부탁하여 자신들이 쓴 시를 묶은 시집에 서문을 쓰게 했다. 아름다운 경치와 즐거운 분위기에 흠뻑 취한 그는 드넓은 우주를 바라보고 세상 만물을 살펴보며 세상일에 감개무량하고 인생에 감탄하며 자신도 모르게 실컷 구경하고 마음을 풀며 무한한 상상에 빠져들었다. 흥이 극에 달하자 왕희지는 서수필로 잠견지[64]에 붓을 휘날리어 명작 「난정서」를 썼다. 이 기묘한 글

「십칠첩十七帖」(당각첩唐刻帖) 부분.

이 세상에 나오자 천하에 이름을 날렸을 뿐만 아니라 그 자신도 매우 만족했다. 뒤에 그가 이 서문을 다시 쓰려고 수백 번을 다시 써보아도 끝내 처음만 못했다. 그리하여 원작을 더욱더 아끼게 되었다.

전하는 말에 따르면 「난정서」 원작은 왕희지의 7대손 지영智永에게까지 전해지다 임종 전에 변재辯才 스님에게 건네졌지만 훗날 당 태종 이세민이 소익을 시켜 변재로부터 교묘히 빼돌려 궁정에 비밀스럽게 소장되었다가[65] 최후에 죽은

64 | 서수필鼠鬚筆은 쥐의 수염으로 만든 붓이고, 잠견지蠶繭紙는 누에고치 껍질로 만든 종이로서 종이 질이 좋기로 유명하다.

이세민과 함께 소릉昭陵에 묻히게 된다. 현재 볼 수 있는 「난정서」는 당나라 서예가 구양순·우세남虞世南·저수량褚遂良·풍승소馮承素·조모趙模 등의 모본이다. 그중에 원작의 정수를 가장 잘 얻은 작품은 백마지白麻紙에 쓴 '신룡본神龍本', 즉 풍승소본馮承素(현재 베이징 고궁박물원 소장)이다.

심미 문화의 관점에서 보면 「난정서」가 중요한 까닭은 그것이 '천하제일행서'의 전형으로서 서예에서 기본인 필과 의意, 골骨과 육肉, 형形과 신神, 강와 유의 균형과 조화를 이룬 고전적 심미 이상을 집중적으로 구현하고 있기 때문이다. 『법서요록法書要錄』의 말을 따르면 "강건함과 아름다움의 씩씩함이 이 세상도 둘도 없다."[66] 이 서문은 모두 28행 324자이다. 거침없이 척척 써내려가 단숨에

65 | 소익蕭翼이 이세민의 명령을 받아 「난정서」를 훔치는 이야기는 소설의 이야기가 될 정도로 흥미롭다. 훗날 염립본閻立本은 〈소익취난정도蕭翼取蘭亭圖〉(현재 타이베이 고궁박물관 소장)를 그려 절도를 예술로 표현했다.

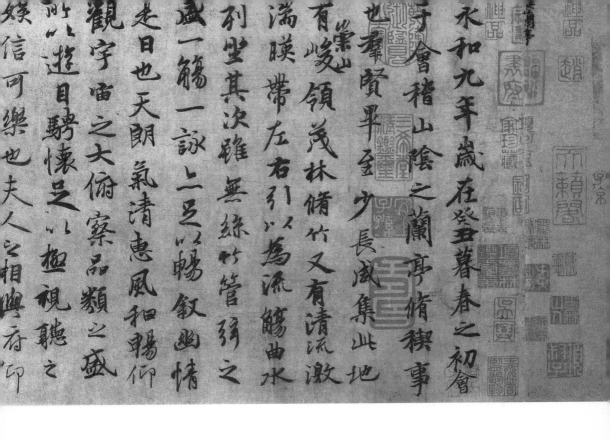

이루어진 이 글을 보면 장법章法과 포백布白이 들쭉날쭉 변화가 많으면서도 혼연일체를 이루고 신경을 써서 안배를 한 흔적을 전혀 볼 수 없다.

　용필을 살펴보면 중봉中鋒과 측봉側鋒이 교대로 바뀌면서 중봉은 강건함을 담아내고 측봉은 아름다움을 담아냈다. 선형과 점획은 제각각 정도에 들어맞고 근골筋骨과 혈육은 모두 제자리를 잡고 있다. 결자結字는 온갖 변화를 다 부려서 어느 것 하나 똑같지 않지만 자연스럽게 저절로 이루어지고 하나로서 통일감을 이루었다. 다시 말해서 필격이 힘 있는 골과 부드러운 육으로 되어 있고, 의태는 고상하고 청아하며, 정취는 풍부하고 심원하며, 기운은 빼어나고 날아 뗄 듯하여 참으로 붓이 뜻에 따라 움직이고 뜻이 이르면 붓이 따른다고 할 수 있다. 그야말로 작가 자신의 시원스러운 풍격과 초연한 심경을 함축적이

66 장언원,『법서요록法書要錄』: 遒媚勁健, 絶代所無.

고 통쾌하게 표현해내었다. 종합하면 「난정서」의 행서는 모든 것이 조화롭고 원만하며 아름답고 절묘하여 고전적 중화의 미를 충분히 구현한 행서의 모범이라고 할 수 있다.

후대의 일부 감상가들과 비평가들은 이를 많이 언급하였는데, 당 태종은 "고금을 통틀어 살펴보고 전서와 예서를 정밀하게 연구하여보니, 더 말할 나위 없이 선과 미를 다한 이는 왕일소(왕희지)밖에 없노라."라고 하였다.[67] '진선진미盡善盡美'란 서법에서 필筆과 의意, 주遒(강건함)와 미媚(아름다움)가 어느 한쪽으로 치우치지 않는 중화中和를 이룬 것을 말한다. 당나라 장회관張懷瓘은 왕희지를 다음처럼 평가했다. "고법에서 모자라는 것을 보태고 넘치는 것을 덜어내서 금체를 일구어 만들며, 법도에서 새롭게 발전시키고 낡은 것을 물러나게 하며, 무늬를 빛나게 하고 바탕을 갖추었으며, 나아갈 길은 넓고 법도를 지키며, 운필은 하나같이 반드시 중용에 맞다."[68] 여기서 '중용'은 서예와 예술에서 표현된 이상적인 중화미를 가리킨다. 명나라의 해진解縉(1369~1415)은 "우군(왕희지)의 「난정서」는 한 자 한 자가 더 말할 나위 없이 아름답고 또 잘 배치되어 있다. 소위 조금만 보태도 너무 길어지고 조금만 덜어내도 너무 짧아진다고 할 수 있다."[69] '소위 조금만 보태도 너무 길고, 조금만 덜어내도 너무 짧아진다'는 말은 고전적인 중화미의 최고 경계를 가리킨다.

일반적으로 왕희지의 초서와 행서가 자신만의 독특함을 가지게 된 까닭은 한위漢魏 이래의 질박한 서풍을 한 차례 바꿔서 아름답고 유려한 '연미유편妍美流便'의 새로운 서체를 창조한 데 있다. 이 설명도 일정한 도리가 있다. 하지만 이 설명을 단편적으로 이해해서는 안 되고 정의를 내려 제대로 해석해야 한다. 왜

67 | 당태종, 「왕희지전론王羲之傳論」: 詳察古今, 硏精篆隷, 盡善盡美, 其惟王逸少乎!
68 | 장회관, 『서단書斷』: 增損古法, 裁成今體. 進退憲章, 耀文含質. 推方履度, 動必中庸.
69 | 해진, 『춘우잡술春雨雜述』: 右軍之敍「蘭亭」, 字旣盡美, 尤善包置, 所謂增一分太長, 虧一分太短. | 소위所謂' 이하의 인용문은 송옥宋玉의 「등도자호색부登徒子好色賦」: 東家之子, 增之一分則太長, 減之一分則太短. 著粉則太白, 施朱則太赤.에 나오는 구절을 조금 고친 형태이다.

냐하면 '연미유편'은 부드럽고 우아한 서풍에 가깝다. 왕희지의 행서와 초서는 우리가 앞에서 분석했듯이 모나면서도 둥글고 강하면서도 부드럽고 골과 육이 모두 갖춰져 있으면서 아름답기도 하고 강건하기 때문이다. 즉 아름다움과 강건함, 웅장함과 우아함이 원만하게 융합되어 중화를 이루고 있다. 이 점은 반드시 굳게 긍정해야 하는 지점이고 왕희지의 서예가 고전미의 모범이 될 수 있는 근본적인 표지이다.

당연히 왕희지의 행서와 초서의 강건한 측면에 대해서도 많은 감상가와 비평가들이 지적하고 있다. 예컨대 양무제梁武帝 소연蕭衍은 "왕희지의 글씨는 기세가 웅장하고 호방하여 마치 용이 천문을 뛰어넘고 호랑이가 봉궐에 누워 있는 듯하다."[70]고 했다. 유희재劉熙載는 『예개藝槪』에서 "우군(왕희지)의 글씨는 두 구절로 평가할 수 있다. 힘이 만 명의 사내를 때려눕힐 듯하고 기운은 천고에 더 높다."[71] 비록 비유적이기는 하지만 이런 평어들에서 그들이 왕희지 서예의 강건함을 인정한 것을 볼 수 있다.

왕헌지

서예사에서 왕헌지의 주요한 의의는 왕희지 글씨의 부드럽고 아름다운 면을 두드러지게 발전시켰다는 데에 있다. 왕헌지(344~386)는 자가 자경子敬이고 어릴 때 관노官奴로 불리었고 왕희지의 일곱 번째 아들이다. 관직은 중서령中書令까지 하였는데 사람들은 그를 왕대령王大令이라 불렀다. 전하는 이야기에 따

70 소연, 『서법구현書法鉤玄』 권4 「양무제평서梁武帝評書」: 羲之書字勢雄逸, 如龍跳天門, 虎臥鳳闕. | 이 구절의 해석은 의견이 분분하지만 앞부분은 동태적이고 강건한 측면을, 뒷부분은 정태적이고 부드러운 측면을 가리키는 것으로 간주된다. 원래 이 구절은 원앙袁昻이 『고금서평古今書評』에서 소사화蕭思話의 행서를 평가한 말로 처음 쓰였다.

71 유희재, 『예개藝槪』 「서개書槪」: 右軍書以二語評之曰: 力屈萬夫, 韻高千古.(윤호진·허권수, 450)

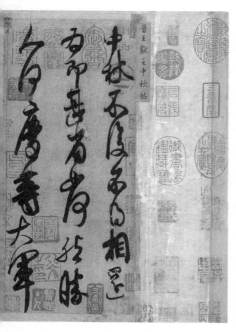

〈그림 8-13〉 진晉 왕헌지王獻之,「중추첩中秋帖」.

르면 왕헌지는 칠팔 세에 아버지에게서 글씨를 배웠다. 당시 왕희지가 아들의 뒤에서 몰래 붓을 잡아당겼지만 손에서 놓지 않았다. 이를 보고 왕희지는 감탄했다. "이 아이는 훗날 필히 크게 될 것이다."[72] 왕헌지는 글씨라면 모든 서체에서 정통했지만 특히 행서와 초서에 뛰어났다. 그는 먼저 아버지 왕희지의 글을 모사하다가 뒤에 장지[73]에게서 글씨를 배웠다.

왕헌지는 두 사람의 기초 위에서 "제도를 바꾸고 별도로 자신의 서예를 창조하여" 마침내 독특한 기치를 세워서 하나의 풍격을 일구어냈다.[74] 왕헌지가 행초로 쓴 묵적으로 전해지는 「중추첩中秋帖」[그림 8-13]은 자신의 독특한 심미 풍격을 구현한 대표작이다. 이 서첩은 필적이 바람처럼 분방하고 글이 호쾌하고 거리낌이 없으며, 한 번 붓을 들고 여러 자를 연이어 썼지만 끊어짐이 없으며, 자체가 면면히 휘감기면서 혼연일체를 이루고 있다. 미불은 왕헌지의 글씨를 다음처럼 칭찬했다. "소위 일필서는 세상에서 자경(왕헌지)의 첩이 제일이다."[75] 그의 글씨의 자유분방함과 생기가 넘치는 기세를 살펴보면 사의의 느낌이 매우 농후하다. 서예에서 사의寫意를 추진한 선구자라고 할 수 있다.

72 此兒當有大名. | 이 이야기의 출처는 장회관의 『서단書斷』에서 왕헌지를 평가하는 곳이다.

73 장지張芝는 호가 초성草聖이고 동한 서예가로서 서초로 뛰어났다.

74 | 장회관, 『서단』: 王獻之, 字子敬, 尤善草隸. 幼學於父, 次習於張芝, 爾後改變制度, 別創其法.

75 미불米芾, 『서사書史』: 所謂一筆書, 天下子敬第一帖也! | 일필서一筆書는 붓을 한 번 먹에 찍어서 여러 글자를 써 필획이 끊어지지 않은 글씨를 말한다. 마지막 황제 푸이가 자금성을 떠날 때 왕헌지의 「중추첩」을 가지고 나왔지만 혼란기라 그것을 잃어버렸는데 근래에 홍콩의 경매 시장에 나오자 중국의 고궁박물관에서 국비로 다시 사들였다고 한다.

왕헌지의 행초는 실제로 자신만의 풍격을 이루었다고 할 수 있다. 필법에서 그는 아버지 왕희지의 강건하고 엄격한 '내엽內擫'법을 바꾸어서 자연스럽게 풀려서 펼쳐지는 '외탁外拓'법을 창조했다.[76] 명나라 풍방이 말했다. "우군(왕희지)은 용필을 내엽법으로 하여 정봉이 대부분을 차지한다. 법도가 삼엄하면서 입신의 경지에 이르렀다. 자경(왕헌지)은 용필을 외탁법으로 하여 측봉이 반을 차지한다. 정신이 자유롭고 명랑하면서 묘경에 들어갔다."[77] 그래서 왕헌지의 행초는 장회관의 말처럼 더욱 "꼿꼿하게 빼어나고" "정취와 정신이 자유롭게 내달리고" "초연하고 여유롭게 노닐고" "자신의 뜻에 따라 편안해하므로" "필법과 자체에서 가장 풍치가 있고 멋스럽다."고 할 수 있다.[78]

왕헌지 필법의 이러한 특징은 심미 취향에 반영되어 한층 더 분명하게 자유로운 사의의 색채를 드러내고 있다. 서예는 그에게 점점 더 결체結體와 용필이나 기사와 모형摹形의 글쓰기 기술에 얽매이지 않고 마음에 따라 뜻을 표현하는 자유로운 예술이 되었다. 장회관은 왕헌지를 다음처럼 평가했다. "자신의 의견(마음)만을 옳다고 여기며" "뜻이 붓(글)에 넘쳐나고" "모두 마음에서 드러나지 밖을 따르지 않았다." "오로지 행서와 초서 사이에 분방한 기운이 넘쳐흘렀다."[79] 당나라 두기도 왕헌지를 다음처럼 평가했다. "왕희지의 아들 자경은 초서를 만들고 해서를 타파했고", "형태가 아름답고 다양하며 기세가 제멋에 따르고 끝이

76 | 내엽內擫과 외탁外拓은 모두 서예의 용어로 내엽이 수렴收斂하는 필세라면 외탁은 방종放縱하는 필세로 구분된다. 후대 사람들은 본문에 나타나듯 왕희지와 왕헌지 부자의 글씨를 각각 내엽과 외탁으로 구분하기도 한다. 즉 내엽의 왕희지는 강건剛健하고 중정中正하며 유창하고 안정된 반면 왕헌지는 부드러운 측면이 더 강하게 나타난다. 그리도 내엽은 골기骨氣가 강하다면 외탁은 근력筋力이 강하다고 할 수 있다.

77 풍방豊坊, 『서결書訣』: 右軍用筆內擫, 正鋒居多, 故法度森嚴而入神. 子敬用筆外拓, 側鋒居半, 故精神散朗而入妙.

78 『법서요록』 권4, 『서의書議』: 挺然秀出, 務於簡易. 情馳神縱, 超逸優遊. 臨事制宜, 從意適便. 有若風行雨散, 潤色開花筆法體勢之中, 最爲風流者也.

79 장회관, 『서단』: 率爾師心, 冥合天矩. …… 察其所由, 則意逸乎筆, 未見其止. …… 唯行草之間, 逸氣過也.

없었다."[80]

이렇듯 그들은 모두 왕헌지의 행초가 자각적으로 '치정馳情' '종의從意' '솔심率心' '유기由己'에 치중된다는 점을 분명히 지적했다. 이는 주목할 만한 매우 중요한 변화이다. 물론 이러한 변화는 왕헌지부터 시작된 것이 아니다. 예컨대 왕희지의 서예에는 이미 사의적 의미가 있었지만 그 사의는 아직 용필의 엄격한 법도에 갇혀 있었다. 반면 왕헌지는 기존의 법에 얽매이지 않고 개인의 정감을 드러내고 뜻을 묘사하는 '표정사의表情寫意'를 자각적인 심미 취향과 서예의 추구로 변화시켰다. 명나라 항목項穆은 『서법아언』에서 이 점을 명확히 지적했다. "서예는 자경(왕헌지)에 이르러 새로움을 숭상하는 문이 열렸다."[81]

바로 이러한 사의의 특징과 서로 호응하여 왕헌지의 행초는 결체結體의 측면에서 고의古意에 진력하는 것을 타파하여 소탈하고 아름다움으로 나아갔다. 다시 말해서 선은 매끄럽고 막힘이 없으며 고상하고 날 듯이 움직이며 필세는 "신령스럽고 빼어나다." 또한 굳건함은 부드러움을 통해 드러나고 "대붕이 바람을 치는"[82] 씩씩하고 웅장한 기세를 잃지 않은 바탕 위에서 "바람같이 사라지고 비같이 흩날리며 화사함을 더하여 꽃이 피어나는"[83] 부드러운 맛을 더하고 있다. 서예 예술의 심미 풍모는 이를 통해 더욱더 강함과 부드러움이 조화를 이루고 다양한 모습으로 사람을 감동시킬 수 있었다.

동진 왕희지와 왕헌지 부자의 서예는 후인들에게 "아버지의 조화와 담박함 그리고 아들의 강건함과 참신함은 모두 고금을 통해 유일무이하다."는 평가를 받았다.[84] 중국의 서예는 '이왕二王'을 거치면서 강건한 '주미遒媚'풍에서 부드러

80 두기竇臮, 「술서부述書賦」: 幼子子敬, 創草破正. 雍容文經, 踊跃武定. 態遺妍而多狀, 勢由己而靡馨.

81 항목項穆, 『서법아언書法雅言』: 書至子敬, 尙奇之門開矣.

82 장회관, 『서단』: 至於行草興合, 如孤峰四絶, 迥出天外, 其峭峻不可量也. 爾其雄武神縱, 靈姿秀出. 臧武仲之智, 卞莊子之勇. 或大鵬搏風, 長鯨噴浪. | 인용문은 밑줄 친 부분이지만 문맥의 파악을 위해 전후 구절을 소개했다.

83 장회관, 『서의書議』: 有若風行雨散, 潤色開花.

운 '연미妍媚'풍으로 변화 과정을 보여주었다. 그들은 구서체의 집대성자인 동시에 신서체의 개척자로 모두 후대의 서예에 심원한 영향을 끼쳤다.

84 장회관, 『서의』: 父之靈和, 子之神駿, 皆古今之獨絶也.

제9장

고금과 남북의
융통과 종합

남조의 양梁·진陳 시대와 북조의 북위北魏 이후에 중국의 심미 문화는 새롭고 중요한 발전 단계의 도래를 조성하고 큰 소리로 부르기 시작했다. 이 단계의 뚜렷한 특징은 고금과 남북의 융합과 종합이다. 대략적으로 남조 양나라부터 전반적인 사회 문화 영역에서 유불(현玄)의 조화, 고금의 균형, 내외의 통일, 남북의 소통 등 종합적인 변화의 추세가 뚜렷이 나타났다. 이 현상은 사회 구조에서부터 이데올로기까지 모두 자각적으로 논의하여 형성된 종합적인 문화 담론이다. 이러한 담론이 심미 문화에 끼친 영향은 감성적 심미와 예술을 통해서 그리고 이성적 미학 사상을 통해서도 종합적으로 드러났다.

한편으로 위진 시대 이래로 감정을 표현하고 뜻을 중시하는 '연정주의緣情主意', 화려함을 높이고 장식을 중시하는 '상려중문尚麗重文'의 심미 신취향과 신사조가 이 시기에 이르러 매우 성숙한 수준까지 발전했는데, 어떤 면에서 심지어 극단에 도달한 셈이다. 양나라 간문제簡文帝 소강蕭綱의 문장은 마땅히 방탕해야 한다는 '문장수방탕文章須放蕩'설과 그가 지도하여 창작한 '궁체宮體'시는 그 전형이라고 할 만하다.

다른 한편으로 위진 시대 이래로 억제를 받았던 '윤리를 중시하며', 선을 중시하고 실용을 높이는 '주선상용主善尚用'의 유가 미학 관념이 이 시기에 이르러 부흥하는 추세를 보이며 '연정주의' '상려중문'의 신사조와 선명한 대치를 이루었다. 이 현상의 대표적 인물은 양나라의 사학가이자 문학가인 배자야裴子野이다. 아울러 두 측면의 대립적 형세는 객관적으로 심미 문화의 내재적인 조절 기능을 작동시켜서 여러 모순적 요소, 특히 선진·양한 시대의 심미 전통('고古')과 위진 시대 이래의 심미 신조류('금今')의 양대 모순 사이에서 역사적으로 새로운 균형과 융합을 요구했다. 그리하여 심미 문화가 새로운 역사적 단계로 나아가는 발전을 위해 사상적으로나 이론적으로 준비하기 시작했다. 이 점은 특히 유협劉勰

의 빛나는 위대한 저작『문심조룡文心雕龍』에 탁월하게 구현되어 있다.

물론 '고'(전통)와 '금'(신사조)의 종합적 추세는 남조의 양·진 시대에 두드러지게 구현되었을 뿐만 아니라 남북조 사이에서도 집중적으로 구현되었다. 왜냐하면 진晉나라가 장안에서 난징으로 수도를 옮긴 뒤에 위진 현학도 이를 따라 남하하였고 북쪽은 유학을 위주로 했기 때문이다. 대략적으로 양·진 시대와 동시에 북조의 심미 문화도 남조의 심미 문화와 교류하기 시작했다. 이러한 '남'과 '북'의 교류는 실질적으로 '고'와 '금'의 융합 과정이고 결과적으로 서한 이래로 남·북 양 지역의 심미 문화가 또 한 차례 역사적인 만남과 융합을 이루었다. 남북의 만남과 융합은 당시 불교 조소 예술의 변화 과정 중에 집중적으로 구현되었다. 이러한 고금과 남북의 만남과 융합은 심미 문화가 더욱 높고 성숙한 형태로 발전할 수 있는 사상 자원을 준비하고 역사 기초를 마련해주었다.

명사열경성名士悅傾城:
궁체시의 심미적 해석

남조 양나라의 심미 문화의 발전 과정에서 매우 중요한 사건은 바로 궁체시의 유행이다.

궁체시란 무엇인가

소위 궁체시란 간단히 말해서 양나라 궁정에서 성행한 일종의 시체詩體이다. 그것은 일반적으로 양나라 간문제 소강[1]이 지도했고 궁정 내 황족과 신료들이 있는 힘껏 뒤쫓아 창작하던 특수한 시체로 간주된다.[2] 『남사』「양간문제기」에

1 소강蕭綱은 곧 양나라 간문제로 자가 세찬世纘이고 양나라 시대의 문학자이다. 그는 남란릉南蘭陵 (오늘날 장쑤성 창저우常州 서북쪽) 출신으로 양나라 무제의 셋째 아들이다. 맏이 소통蕭統이 일찍 죽 자 그가 중대통中大通 3년(531)에 태자로 세워졌다. 태청太淸 3년(549)에 양 무제가 죽자 소강이 즉위 했다. 대보大寶 2년(551)에 반란을 일으킨 후경侯景에 의해 살해되었다. 그는 어려서부터 시 짓기를 좋 아했고 태자가 되었을 때 늘 문사 서리徐摛·유견오庾見吾 등 속관을 거느리고 가볍고 화려한 문사로 궁정 부녀자들의 사랑하고 미워하는 '규정閨情' 생활을 읊었다. 세상에서 '궁체시'라고 불렸다. 『남사』 「양간문제기」에 문집 100권, 기타 저작 600여 권이 있다고 기록되어 있다. 세상에 남아 있는 작품은 명 나라 장부張溥에 의해 『양간문집梁簡文集』으로 편집되었고 다음에 『한위육조백삼가집漢魏六朝百三 家集』에 수록되었다.

따르면 "간문제는 시 짓기를 아주 좋아했다. …… 간문제의 글은 가볍고 자잘한 경미輕靡의 특성이 지나쳤는데, 당시에 '궁체'로 불렸다."[3] 또한 『남사』「서리전」에 따르면 "서리는 글을 지을 때 새로운 변화를 좋아하고 구체에 얽매이지 않았다. …… 문체가 남달랐고 동궁에서 모두 따라 배웠다. '궁체'의 이름은 여기서 시작됐다."[4]

당나라 두확의 「잠가주집서」에 따르면 "양나라 간문제와 유견오의 무리가 가볍고 화려한 문사를 즐겨 짓기 시작했는데 이를 '궁체'라고 불렀다. 이 이후로 하나같이 그대로 답습하여 요염한 글을 지으려고 애썼다."[5] 여기서 궁정시의 특징을 '경미輕靡' 또는 '경부기미輕浮綺靡' '무위요염務爲妖艷'이라고 묘사하고 있다. 유가의 윤리적 기능의 입장에서 보면 이러한 시는 지나치게 정욕을 방임하고 명교 예법에 부합하지 않는다. 다시 말해서 '감정을 표출할' 뿐 '예의에 머무르지' 않는 것이다.

옛사람들은 궁체시가 '경부기미'하고 '무위요염'하다고 보았다. 근거를 찾는다면 대체로 궁체시가 소재와 내용에서 오로지 궁정 부녀자들의 사랑하고 미워하는 '규정閨情'을 읊고 있기 때문이다. 명나라 호응린胡應麟의 『시수』「외편」 권2에 따르면 "『옥대』는 규방과 관련된 한 가지 체體만 모아놓았으니 시의 선별에 힘쓴 것이 아니다."[6] 여기서 『옥대』는 서릉徐陵(507~583)이 주관하여 편집한 『옥대신영玉臺新詠』을 가리키는데 궁체시를 가장 많이 그리고 가장 집중적으로 수록하고 있는 문헌이다.[7] 청나라 기용서(1685~1764)의 『옥대신영고이』에 따르면 "이 책의 범례에 따르면 규달閨闥에 관련되는 글이 아니면 수록하지 않았다."[8]

2 │ 소강의 시와 관련해서 정근희, 「소강蕭綱 시 연구」, 2006, 충남대학교 박사학위논문 참조.

3 │ 『남사南史』「양간문제기梁簡文帝紀」: 雅好賦詩 …… 然帝文傷於輕靡, 時號'宮體'.

4 │ 『남사』「서리전徐擒傳」: 屬文好爲新變, 不拘舊體. …… 文體既別, 春坊盡學之. '宮體'之號, 自斯而始.

5 │ 두확杜碻, 「잠가주집서岑嘉州集序」: 梁簡文帝及庚肩吾之屬, 始爲輕浮綺靡之辭, 名曰'宮體', 自後沿襲, 務爲妖豔.

6 │ 호응린胡應麟, 『시수詩藪』「외편外編」 권2: 『옥대玉臺』但輯閨房一體, 靡所事選.(기태완 외, 498)

7 │ 번역본으로 서릉, 권혁석 옮김, 『옥대신영: 고대 중국의 여성 독자를 위한 사랑 노래』, 소명출판, 2006 참조.

소위 '규방' '규달'은 표면적으로 여자의 안방을 가리킨다. 하지만 고대 남권男權 중심 사회의 문화 관념에 따르면 '규방' '규달'은 동시에 성적 의미를 갖는 일종의 기호로 성의 금지 구역 또는 성의 상징을 나타낸다. 오로지 '규방' '규달'을 주제로 삼으면 자연히 남녀의 애정, 양성의 일을 전문적으로 쓰게 된다. 이것은 바로 궁체시가 역사적으로 가장 기피되고 비판받는 초점의 소재이다.

남송 진옥부陳玉父의 「『옥대신영집』 발」에 따르면 궁체시는 "대체로 감정을 그대로 표출하는 것은 같지만 예의에 머무른 것은 드물다."[9] 궁체시는 남녀의 애정을 드러내지만 윤상倫常의 이치(예의)에 머무르지 않았다. 따라서 윤리적 기능을 수행하는 시학의 목적에 어긋나므로 궁체시는 당연히 비뚤어진 '사邪'이고 음탕한 '음淫'이다. 어떤 역사서에는 궁체시가 심지어 성적 자극을 일삼고 음탕하고 타락하거나 나라를 망치는 '망국지음亡國之音'의 대명사로 간주되고 있다.[10] 그렇다면 궁체시는 도대체 '규정'을 어떻게 묘사할까? 정말로 사람들이 말하는 것처럼 '규정' 내용을 묘사하여 음탕하고 성욕을 자극하는 것일까?

여성과 '요려妖麗'

먼저 궁체시는 소재와 내용에서 전문적으로 남녀의 애정과 양성의 일을 기술하고 있으며, 정통 시학에서 기피하는 영역에 뛰어들 뿐만 아니라 낱말을 조합하고 배경을 골라 뜻을 내세우는 방식도 매우 거리낌 없고 대담했다. 대체로 여성의 심경과 성감 그리고 남성의 성적 심리와 성욕 심지어 동성애·페티쉬·관음

8　기용서紀容舒, 『옥대신영고이『玉臺新詠』考異』: 按此書之例, 非詞關閨闥者不收.

9　진옥부陳玉父, 『『玉臺新詠』跋』: 顧其發乎情則同, 而止乎禮義者蓋鮮矣.

10　『북사北史』 「문원전서文苑傳序」: 簡文帝和湘東王, 開啓淫邐放縱之途, 徐陵和庾信分道揚鑣. 其意淺陋而音繁, 其文隱晦而華麗, 文詞崇尙輕靈奇險, 情意頗多哀怨愁思, 用春秋吳季札, 評論音樂的標準, 來要規範, 大槪也算是亡國之音. | 원서에 망국지음이 소개되고 있지만 문맥 파악을 위해 궁체시와 관련된 내용을 제시한다.

증·노출증 등은 때로는 많게 때로는 적게, 때로는 은밀하게 때로는 적나라하게 묘사하고 있다. 마침 서릉은「옥대신영서玉臺新詠序」에서 아래처럼 말했다.

동쪽 이웃집 여자처럼 귀엽게 웃기도 하고, 옷 갈아입는 곳으로 와 임금 잠자리를 모신 것처럼, 서시처럼 얼굴을 찌푸려도[11] 진귀한 장막에 누울 수 있던 것처럼 아름답다네. 삽사궁駁娑宮에서 임금과 함께 나들이하고, 〈결풍곡結風曲〉에 맞춰 가는 허리를 흔들며, 원앙전에서 오래 즐기며, 곡조에 맞춰 신곡을 연주한다네. 우는 매미 날개 같은 귀밑머리 꾸몄으며, 흘러내린 말갈기처럼 한 쪽으로 드리워진 쪽을 거울에 비추어본다네. 위를 향해 머리에 금비녀를 꽂았으며, 옆으로 칠보 수식을 빼내었고, 남쪽 도시에서 난 눈썹 먹으로 한결같이 두 눈썹을 그렸으며, 북방에서 나는 연지로 특별히 두 보조개를 도드라지게 한다.〈권혁석, 45~48〉

至如東鄰巧笑, 來侍寢於更衣. 西子微矉, 得橫陳於甲帳. 陪遊駁娑, 騁纖腰於結風, 長樂鴛鴦, 奏新聲于度曲. 妝鳴蟬之薄鬢, 照墮馬之垂髫. 反挿金鈿, 橫抽寶樹. 南都石黛, 最發雙蛾. 北地蒸脂, 偏開兩靨.

　　인용문에서 볼 수 있듯이 궁체시의 관점에서 양성 문화의 어떠한 금기가 존재하지 않는다. 양나라 간문제 소강을 실례로 들면,『옥대신영』에는 그의 시 109수를 수록하고 있는데 대부분 창녀倡女·무기舞伎를 대상으로 그들의 자태와 용모 그리고 심경과 복식을 쓰고 있으며, 어떤 경우 여인의 침구와 잠자는 자태를 묘사하고 있다. 예컨대「창부원정倡婦怨情」「미인신장美人晨粧」「영만규詠晚閨」「춘규정春閨情」「임하기林下妓」「청야기聽夜妓」「춘야간기春夜看妓」「창루원절倡樓怨節」「화상동왕명사열경성和湘東王名士悅傾城」「영내인주면詠內人畫眠」「화서록사견내인작와구和徐錄事見內人作臥具」등이 있다. 심지어 동성애를 묘사한 시

11 ｜ 이 이야기는『장자』에 나오는 서시의 고사에 바탕을 두고 있다.「천운天運」: 西施病心而矉, 其里之醜人, 見之而美之. 歸亦捧心而矉. 其里之富人見之, 堅閉門而不出. 貧人見之, 挈妻子而去走. 彼知矉美, 而不知矉之所以美. 惜乎, 而夫子其窮哉!〈안동림, 382〉

「연동變童」도 있다.[12] 이런 제목들로부터 소강이 이끌었던 궁체시로 창작한 대체적인 소재와 취향을 알 수 있다. 그것은 바로 여성의 매력과 남녀의 정욕을 오로지 썼다는 것이다.

남성 시인이 쓴 작품으로 궁체시가 묘사한 대상은 모두 여성이다. 이 때문에 남성 세계의 욕망과 감정 그리고 '정인情人'의 모델을 반영하고 있다. 그러면 궁체 시인의 붓끝에서 여성은 어떤 모습으로 그려지는가? 총체적으로 말하면 그들은 숙녀와 귀부인 그리고 현모양처의 유형이 아니라 재기와 미모를 겸비한 미녀이거나 미색과 예능을 두루 갖춘 어여쁜 여인이다. 아울러 이런 미인들의 '미美'는 고운 아름다움[艷美]이고 어여쁜 여인들의 '려麗'는 화려함[妖麗]이다. 말할 필요도 없이 이러한 '미'와 이러한 '려'를 갖춘 여자는 일반적으로 노래를 잘하고 춤을 잘 추는 창녀倡女·악기樂伎이고, 남성들의 '정인'에 대한 환상과 은밀한 욕망을 충족시켜주는 여성이다.

소강은 바로 이런 여성에 빠져 있는 것이다. 그는 시에서 그녀들을 찬미했다. "주렴 속 모습 어렴풋이 보이나니, 어여쁘기 그지없어라."[13] "어여쁜 여희와 요염한 모장 같은 미인들, 모두 귀여운 모습으로 단장하네."[14] "해질녘 되어 주렴 내리니, 요염한 모습 볼 길 없구나."[15] "척리에 요염한 미녀들 많네, 여흥으론 그만이어라."[16] "뉘 집의 어여쁜 여인이 이웃에 사는가, 가벼운 옷차림과 옅은 화장 온 마을 밝게 비추네."[17]

주목할 만한 점은 여기서 반복적으로 좋아하는 대상이 '요려妖麗'형 여성이다. '요'란 무엇인가? 당나라 현응玄應은 『일절경음의一切經音義』 권1에서 『삼창

12 | 위에 제시된 소강의 시에 대해 정근희, 『소강시선』, 지식을만드는지식, 2014 참조.

13 소강, 「창부원정倡婦怨情」: 仿佛簾中出, 妖麗特非常.

14 소강, 「희증려인戲贈麗人」: 麗姬與妖嬙, 共拂可憐妝. | 여희驪姬와 모장毛嬙은 고대 중국의 대표적인 미녀로 『장자』 「제물론」에 나온다.

15 소강, 「영만규詠晚閨」: 朱簾向暮下, 妖姿不可追.

16 소강, 「영무詠舞」: 戚里多妖麗, 重聘蔑燕餘. | 척리戚里는 제왕의 외척이 모여 사는 곳을 가리킨다.

17 소강, 「동비백로가東飛伯勞歌」: 誰家嬭麗鄰中止, 輕裝薄粉光閨裏.

『三蒼』을 인용하여 풀이했다.[18] "요는 요염하고 곱다[姸]의 뜻이다."『옥편玉篇』「여부女部」에서 풀이했다. "요는 사랑스럽고 매력적이다[媚]의 뜻이다." 여기서 '요'는 분명히 일종의 요염하고 고우며 사랑스럽고 매력적인 아름다움을 말한다. 성 문화의 시각에서 보면 남성들에게 성적 매력을 지닌 아름다움을 가리킨다. 물론 이러한 '요려'형 여성에 대한 심취는 소강 한 사람이 아니라 거의 모든 '궁체' 시인들에 보편적으로 나타나는 취향이었다.

명사열경성名士悅傾城

궁체시는 여성미를 묘사하고 성 심리를 표현할 때 반드시 선정적이고 음탕한 색채가 가득 차 있다는 것을 의미하는가? 궁체시를 자세히 읽어보면 실제로 그렇지 않다는 것을 발견할 수 있다. 설령 궁체시에서 '요려'형 여성에 대한 환상을 가지고 있다고 하더라도 여성의 매력에 대한 남성들의 독특한 흠모와 양성의 애정에 대한 잠재적인 기대를 은연중에 담아내고 있다. 그들의 작품을 전반적으로 살펴보면 적나라하게 '색정色情'을 직접 노출하는 시는 거의 없고 진정으로 '음란'한 시는 더더욱 없다. 그들은 남녀의 애정과 양성의 일을 전체적으로 보면 대담하게 묘사하지만, 함축적이고 은유적인 선을 넘지 않아 심미화되었다고 할 수 있다. 이 점은 더욱 주목할 만한 지점이다.

소강의 시로 말하면 궁체시의 대표로서 시에 직접적으로 성적 욕망을 드러

18 | 『삼창三蒼』은 삼창三倉이라고 하는데, 진나라 이사李斯의『창힐蒼頡』7장, 조고趙高의『원력爰歷』 6장, 호무경胡毋敬의『박학博學』7장을 한 권으로 합친 이름이다. 세 책은 모두 진나라가 문자를 통일한 뒤에 소전小篆의 글꼴을 소개하는 사전인데, 한나라에서 세 책을 한 권으로 합치고 60자를 1장으로 분류하며『창힐편蒼頡篇』으로 부르거나『삼창』으로 불렸다. 이 책은 모두 55장으로 되어 있으며 3천300자를 수록하고 있는데 상용 소전체의 글자는 대략으로 모두 수록되었다. 이와 별도로『원력』과『박학』을 포함하는『창힐편』을 상권으로, 전한 양웅揚雄의『훈찬訓纂』을 중권으로, 후한 가방賈魴의『방희滂喜』를 하권으로 하여『삼창』으로 부르기도 한다.

내거나 성애 장면의 구체적인 내용을 묘사한 경우는 매우 적다. 현재의 관점에서 보면 몇몇 성적 암시, 성적 은유, 성적 의상意象의 묘사는 주로 개별적인 구절에만 보인다. 예컨대 "집 떠난 남편은 소식도 없는데, 붉은 입술만 부질없이 향기롭다."[19] "준마 타고 해질녘에 임이 돌아오니, 치마에 향 품고 기다리네."[20] "기방의 높은 나무에 까마귀 깃들고, 비단 휘장을 임 위해 드리우네."[21] 성적 묘사가 있다고 해도 그것은 모두 이런 부류가 아닌 것이 없다. 이러한 소위 성적 묘사에는 사실 직접적인 성애 묘사는 없다. 있다면 그것은 대체로 함축적이고 암시적이며 뜻은 언어 너머에 있다. 사람들이 많이 비판하는 「화서록사견내인작와구和徐錄事見內人作臥具」「영내인주면詠內人晝眠」「미인신장美人晨妝」 등의 시에도 선정적 의미와 음탕한 색채는 노골적으로 나타나지 않는다.

아래에 논쟁이 가장 많이 되었던 「화서록사견내인작와구」를 실례로 들어보자.

> 규방의 겨울밤 늦고 저녁놀 창가를 비추네.
>
> 붉은 주렴 흔들흔들 가벼운 휘장 반쯤 걸려 있네.
>
> 여린 손으로 와구 만드니 어찌 옷을 짓는 아름다움보다 못할까?
>
> 가위는 무릎 위에 가로놓고 자는 옷섶에 내려놓네.
>
> 다리미는 금빛으로 칠했고 비녀관은 흰색 상아로 감싸져 있네.
>
> 옷은 합환合歡 모양의 주름으로 손질하고 무늬는 원앙으로 수놓았네.
>
> 봉제는 쌍침선으로 하고 솜은 팔잠면으로 되었네.[22]
>
> 향에는 여구밀이 합쳐졌고 사향은 중대산의 연기를 내뿜네.
>
> 와구는 유리 휘장 안에 들어가고 귀중한 태화 담요 겸비했네.

19 소강, 「창부원정倡婦怨情」: 蕩子無消息, 朱脣徒自香.

20 소강, 「염가곡艶歌曲」: 青驪暮當返, 預使羅裾香. | 청려青驪는 『초사』「초혼招魂」에 나오는 말로 털색이 청색과 흑색으로 뒤섞인 준마를 가리킨다.

21 소강, 「오서곡烏棲曲」: 倡家高樹烏欲棲, 羅帷翠帳向君低.

22 | 쌍침선雙針線은 두 면이 하나로 모이는 경계선을 말하고, 팔잠면八蠶綿은 누에를 길러 1년에 여덟 차례 고치를 얻어서 만든 면을 말한다.

조각한 난로로 함께 따뜻하게 녹이고 겨울에 부채처럼 버려지고 싶지 않네.

종군으로 이별이 두렵고 빈 침대 지키니 스스로 가련하네.

<ruby>密<rt>밀</rt></ruby><ruby>房<rt>방</rt></ruby><ruby>寒<rt>한</rt></ruby><ruby>日<rt>일</rt></ruby><ruby>晚<rt>만</rt></ruby>，<ruby>落<rt>낙</rt></ruby><ruby>照<rt>조</rt></ruby><ruby>度<rt>도</rt></ruby><ruby>窗<rt>창</rt></ruby><ruby>邊<rt>변</rt></ruby>，<ruby>紅<rt>홍</rt></ruby><ruby>簾<rt>렴</rt></ruby><ruby>遙<rt>요</rt></ruby><ruby>不<rt>불</rt></ruby><ruby>隔<rt>격</rt></ruby>，<ruby>輕<rt>경</rt></ruby><ruby>帷<rt>유</rt></ruby><ruby>半<rt>반</rt></ruby><ruby>卷<rt>권</rt></ruby><ruby>懸<rt>현</rt></ruby>，<ruby>方<rt>방</rt></ruby><ruby>知<rt>지</rt></ruby><ruby>纖<rt>섬</rt></ruby><ruby>手<rt>수</rt></ruby><ruby>制<rt>제</rt></ruby>，<ruby>詎<rt>거</rt></ruby><ruby>減<rt>감</rt></ruby><ruby>縫<rt>봉</rt></ruby><ruby>裳<rt>상</rt></ruby><ruby>妍<rt>연</rt></ruby>？<ruby>龍<rt>용</rt></ruby><ruby>刀<rt>도</rt></ruby>

<ruby>橫<rt>횡</rt></ruby><ruby>膝<rt>슬</rt></ruby><ruby>上<rt>상</rt></ruby>，<ruby>畵<rt>화</rt></ruby><ruby>尺<rt>척</rt></ruby><ruby>墮<rt>타</rt></ruby><ruby>衣<rt>의</rt></ruby><ruby>前<rt>전</rt></ruby>，<ruby>熨<rt>위</rt></ruby><ruby>斗<rt>두</rt></ruby><ruby>金<rt>금</rt></ruby><ruby>塗<rt>도</rt></ruby><ruby>色<rt>색</rt></ruby>，<ruby>簪<rt>잠</rt></ruby><ruby>管<rt>관</rt></ruby><ruby>白<rt>백</rt></ruby><ruby>牙<rt>아</rt></ruby><ruby>纏<rt>전</rt></ruby>．<ruby>衣<rt>위</rt></ruby><ruby>裁<rt>재</rt></ruby><ruby>合<rt>합</rt></ruby><ruby>歡<rt>환</rt></ruby><ruby>福<rt>복</rt></ruby>，<ruby>文<rt>문</rt></ruby><ruby>作<rt>작</rt></ruby><ruby>鴛<rt>원</rt></ruby><ruby>鴦<rt>앙</rt></ruby><ruby>連<rt>련</rt></ruby>，<ruby>縫<rt>봉</rt></ruby><ruby>用<rt>용</rt></ruby><ruby>雙<rt>쌍</rt></ruby><ruby>針<rt>침</rt></ruby><ruby>縷<rt>루</rt></ruby>，

<ruby>絮<rt>서</rt></ruby><ruby>是<rt>시</rt></ruby><ruby>八<rt>팔</rt></ruby><ruby>蠶<rt>잠</rt></ruby><ruby>綿<rt>면</rt></ruby>．<ruby>香<rt>향</rt></ruby><ruby>和<rt>화</rt></ruby><ruby>麗<rt>려</rt></ruby><ruby>丘<rt>구</rt></ruby><ruby>蜜<rt>밀</rt></ruby>，<ruby>麝<rt>사</rt></ruby><ruby>吐<rt>토</rt></ruby><ruby>中<rt>중</rt></ruby><ruby>臺<rt>대</rt></ruby><ruby>煙<rt>연</rt></ruby>．<ruby>已<rt>이</rt></ruby><ruby>入<rt>입</rt></ruby><ruby>琉<rt>유</rt></ruby><ruby>璃<rt>리</rt></ruby><ruby>帳<rt>장</rt></ruby>，<ruby>兼<rt>겸</rt></ruby><ruby>雜<rt>잡</rt></ruby><ruby>泰<rt>태</rt></ruby><ruby>華<rt>화</rt></ruby><ruby>氈<rt>전</rt></ruby>．<ruby>具<rt>구</rt></ruby><ruby>共<rt>공</rt></ruby><ruby>雕<rt>조</rt></ruby><ruby>爐<rt>로</rt></ruby><ruby>暖<rt>난</rt></ruby>，<ruby>非<rt>비</rt></ruby><ruby>同<rt>동</rt></ruby><ruby>團<rt>단</rt></ruby>

<ruby>扇<rt>선</rt></ruby><ruby>捐<rt>연</rt></ruby>．<ruby>更<rt>갱</rt></ruby><ruby>恐<rt>공</rt></ruby><ruby>從<rt>종</rt></ruby><ruby>軍<rt>군</rt></ruby><ruby>別<rt>별</rt></ruby>，<ruby>空<rt>공</rt></ruby><ruby>牀<rt>상</rt></ruby><ruby>徒<rt>도</rt></ruby><ruby>自<rt>자</rt></ruby><ruby>憐<rt>련</rt></ruby>．

아마도 이 시는 그 어떤 심원한 맛이 없고 고상한 경계가 있다고 말할 수도 없지만 그렇다고 그 가능성을 단호히 부정할 필요는 없다. '내인작와구內人作臥具'와 같은 종류를 포함하여 생활 속의 여러 가지 사물을 묘사하고 있는데 무슨 잘못이 있겠는가? 선정을 다루는 일은 이 시에서 결코 갖다 붙일 수 없다.[23] 아울러 끝부분에 제시하는 요점을 통해 알 수 있듯이 이 시는 전쟁을 반대하는 '사부시思婦詩'이지 않은가?

사실 궁체시는 대부분 예술적으로 아주 잘 쓴 작품이다. 비록 그것이 표현하는 내용이 주로 모종의 애정 관계 또는 성애 심리이지만 완곡하고 함축적으로 표현하고 정취가 풍기고 있어 진정으로 문인화文人化된 애정시라고 할 수 있다. 마침 시의 제목에서 말하는 것처럼 '명사열경성名士悅傾城'에 속한다. 이 시는 이전의 '악부樂府'와 '청상'[24] 등의 민요로부터 영양분을 대량으로 흡수했다. 특히 강남 민요의 사랑 주제를 모방하고 남녀의 성애를 직시하는 솔직한 태도를 배우고서 동시에 문인화의 윤색과 확장 그리고 개조를 거쳐서 더욱더 곰곰이 새겨볼 만한 심미적 운치를 지니게 했다. 어떤 시는 심지어 민요의 정취와 문인의 정조를 매우 절묘하고 자연스럽게 융합하여 중국 고전 시가를 더욱 원숙한 경계로 나아가는 역사적 진로를 이끌었다. 예컨대 간문제의 시 두 수를 살펴보자.

23 | 시 중에 "衣裁合歡福, 文作鴛鴦連." "具共雕爐暖, 非同團扇捐."의 구절을 두고 선정적 장면 또는 성애의 장면을 연상시킨다고 볼 수도 있다. 지은이의 말처럼 마지막의 "更恐從軍別, 空牀徒自憐." 구절을 전쟁으로 인해 이별을 노래하는 것으로 보면 스스로 살림살이를 만드는 과정으로 볼 수 있다.

전각에 신녀도 걸려 있소, 궁궐에서 미인이 나오네.

사랑스러워라 모두 그림 같건만, 누가 진위를 가리겠는가?

눈썹과 눈 또렷하고 깨끗하며, 하나같이 가냘픈 허리

다른 게 있다면, 늘 좋은 정신(생기) 가진 것이겠지.

전상도신녀 궁리출가인 가련구시화 수능변위진 분명정미안 일종세요신 소가지
殿上圖神女, 宮裏出佳人. 可憐俱是畵, 誰能辨僞眞? 分明淨眉眼, 一種細腰身. 所可持

위이 장유호정신
爲異, 長有好精神.(「영미인관화詠美人觀畵」)

봄 돌아오니 봄철 이렇듯 아름답고, 봄날 봄바람 산들산들.

봄 마음 매일 다르고, 봄의 정취 곳곳에 넘치네.

곳곳에 봄 향기 약동하고, 나날이 봄새 울음 바뀌네.

봄 기분으로 봄이 더욱 복잡하고, 봄의 연인 봄을 보지 못하네.

봄 품은 연인 보지 못하고, 한갓 봄빛의 새로움 바라보네.

봄의 수심으로 봄에 절로 우울하니, 봄의 우울 누가 펴줄까?

봄 정원의 정취를 말하려니, 봄철의 내님 또다시 그리워지네.

봄철의 내님 어디에 있을까? 지난 봄날의 약속 잊었나.

홀로 봄에 지는 꽃 생각하니, 옛 봄철 다시 떠올리네.

춘환춘절미 춘일춘풍과 춘심일일이 춘정처처다 처처춘방동 일일춘금변 춘의춘이
春還春節美, 春日春風過, 春心日日異, 春情處處多, 處處春芳動, 日日春禽變, 春意春已

번 춘인춘불견 불견회춘인 도망춘광신 춘수춘자결 춘결수능신 욕도춘원취 부억
繁, 春人春不見. 不見懷春人, 徒望春光新. 春愁春自結, 春結誰能申? 欲道春園趣, 復憶

춘시인 춘인경하재 공상상춘기 독념춘화락 환사석춘시
春時人. 春人竟何在? 空爽上春期, 獨念春花落, 還似昔春時.(「춘일春日」)

두 시는 모두 민요의 뚜렷하고 시원시원한 기풍을 지니고 있으며 동시에 구

24 청상淸商은 고대 한족의 민간 음악으로 청상악淸商樂 또는 청상곡淸商曲으로 불리는데, 한나라에서 서로 화답하던 가곡의 바탕 위에서 강남 민가를 흡수하여 형성된 기악의 총칭이다. 청상은 동진과 남북조 시대에 성행했다. 주로 관료와 대상이 연회나 오락을 즐길 때 사용했고 궁정의 조회·잔치·제사 등의 활동에도 쓰였다. 청상악은 주로 오성吳聲과 서곡西曲을 바탕으로 만들어졌다. 오성은 원래 건강建康(오늘날 장쑤성 난징) 일대의 민가이고, 서곡은 형荊·영郢·번樊·등鄧(오늘날 후베이성 지역)의 민가이다. 두 가지의 풍격은 모두 비교적 완곡하게 정감을 표현한다.

상이 매우 정교하다. 앞의 시는 그림 속의 신녀神女와 그 그림을 보는 미인을 서로 구분하지 못할 정도로 혼연일체로 묘사했다. 마지막 구절에서 반전하여 미인이 신녀보다 더욱 사랑스럽다고 말하고 있다. 왜냐하면 그이는 '정신이 또렷하거나 생기가 발랄하게' 살아 있는 사람이기 때문이다.

뒤의 시는 하나의 '춘春' 자로 처음부터 끝까지 일관되게 어느 구절 하나 봄을 보지 못하는 곳은 없다. 봄철·봄날·봄바람·봄 경치·봄빛·봄기운에서 '봄을 품은 연인'에 이르기까지, 그리고 다시 '봄을 품은 연인'이 봄의 정취를 즐기고 봄의 정취를 얻은 것에서부터 봄의 우울에 힘겨워하고 봄철을 회상하는 정감의 여정을 묘사했다. 전체적으로 남녀의 애정을 직접적으로 서술한 곳은 없으나 그렇다고 어느 곳도 남녀의 애정이 아닌 곳이 없다. 말처럼 명랑하면서도 의미가 깊고 여운이 남는다.

그러므로 궁체시는 남성의 눈으로 바라본 여성 그리고 남녀의 욕망과 양성의 정감을 썼지만 그것은 결코 음란하거나 방탕하지 않고 노골적이거나 저속하지 않으며 매우 문인화文人化되고 우아하며 심미화되고 있다. 이 점은 실제로 소홀히 할 수도 없고 가볍게 볼 수도 없다. 그렇다고 궁체시가 완전히 아름답다는 말은 아니다. 실제로 중국 시가 예술의 심미 특성에서 보면 궁체시에서 '욕欲'은 넘치지만 '정情'은 부족하다. 외재적 형상에 대한 감상은 넘치나 내재적 정신에 대한 체험은 부족하다. 종합하면 언어 너머의 깊은 정감적 의미와 정신적 운치가 부족하다. 이에 대해 마땅히 주의해야 한다.

생각해볼 문제

◉

1. 소위 궁체시는 무엇을 가리키는가? 역사적으로 궁체시를 어떻게 평가하는가?
2. 궁체시는 주로 어떤 내용을 담고 있는가? 어떻게 쓰는가?
3. 궁체시의 중요한 심리 특징과 가치는 무엇인가?

제 **2** 절

절충에 힘 쏟다:
이론적 대립과 조화

궁체시의 출현으로 인해 우리는 고대 심미 문화의 내부에 일종의 극단화 경향
이 나타나는 점을 느낄 수 있었다. 실제로 이러한 극단화 경향은 그 자체에 첨
예하게 대립하는 심미 문화의 형세가 내포해 있다. 이러한 형세는 양나라 간
문제 소강과 사학자 배자야(469~520)[25] 사이의 격렬한 논쟁에서 집중적으로
드러난다.

[25] 배자야裵子野는 자가 기원幾原이고 하동河東 문희聞喜(오늘날 산시山西성) 출신으로 진나라 태자
좌솔左率을 지냈던 배강裵康의 8대손이다. 증조부가 배송지裵松之이고, 할아버지가 배인裵駰인데
모두 유명한 역사가이다. 그는 형 배려裵黎, 동생 배해裵楷·배작裵綽과 함께 나란히 이름을 떨쳐서
'사배四裵'로 불리었다. 관직이 홍려경鴻臚卿·보병교위步兵校尉에 이르렀다. 배자야는 태어난 뒤 어
머니가 병으로 돌아가서 할머니의 손에서 자랐다. 젊어서 학문을 좋아하고 글짓기를 잘했다. 일찍이
심약이 썼던 『송서宋書』에 근거해서 『송략宋略』 20권으로 간추려서 재편집을 하자 심약은 자신이
배자야에 미치지 못한다고 탄식했다. 지은 작품 중 「조충론」은 '권선징악'과 '예의 지키기'를 기준으
로 삼아 당시 수식과 장식에 치중하는 시풍에 대해 비판했다. 원래 문집이 있었지만 소실되어 지금
은 전해지지 않는다.

이론적 대립

앞에서 서술했듯이 위진 시대 이래로 심미 문화의 발전은 엄청날 정도로 유가 미학이 주류에서 경시되고 벗어나는 과정이었다. 제齊·양梁 시대에 나날이 감성의 문화 담론으로 치달으면서 이 과정은 극단에 다다른다. 이러한 배경에서 양나라에 배자야라는 한 명의 도전자가 나타났다. 그는 미를 권장하고 악을 징계하는 '권미징악勸美懲惡'의 유가 미학의 깃발을 높이 쳐들고 위진 시대 이래로 '연정緣情' '창신暢神' '인자조식人自藻飾'[26]에 편향된 심미 문화의 주류를 맹렬히 공격했다. 그리하여 그는 이론적으로 유가 미학을 다시 회복하려는 역사적 운동을 일으켰다.

배자야는 자신이 쓴 「조충론」에서 "온 세상 사람들이 소문으로 듣고 흠모하여 사람들은 개인의 감정과 일상을 세세하게 꾸미고 벌레를 새기는 보잘것없는 솜씨가 한 시절에 성행하는"[27] 현실을 겨냥하여 처음부터 요지를 명확하게 밝혔다. "미를 권장하고 악을 징계하는 것이 왕이 펼치는 교화의 근본이다."[28] '조충'이란 말은 동한 양웅揚雄 이래로 '정情'을 중시하고 '문文(수사)'을 추구하는 심미 경향을 비판하는 용어였다. 배자야는 다음처럼 말했다.

이로부터 일반 백성의 젊은이, 왕공귀족의 자제들은 모두 유가의 육예를 내버리고 개인의 성정을 읊지 않은 이가 없었다. 배우는 자는 노래 부르고 읊조리는 잡곡을 급선무로 여기고 경전 공부를 고리타분하게 여겼다. 문장을 이리저리 꾸미고 규칙을 타파하며 아름다운 문채를 공으로 삼았다. 악의 교화가 몸에 배지 않고 예와 의에 머무르지 않았다. 주로 꽃과 나무를 묘사하느라 마음을 쏟았고 저 멀리 건잡을

26 배자야가 「조충론」에서 문인이 보편적 가치와 윤리를 표현하지 않고 개인적 생활과 감정을 세세하게 묘사하는 당시의 문예를 비판하면서 사용한 말이다.

27 배자야, 「조충론雕蟲論」: 天下向風, 人自藻飾, 雕蟲之藝, 盛於時矣.

28 배자야, 「조충론」: 勸美懲惡, 王化本焉.

수 없는 풍운을 끌어들였다. 그들의 흥이 헛되고 그들의 뜻이 나약하다.

자시여염년소　귀유총각　망불빈락육예　음영정성　학자이박의위급무　위장구위전로
自是閭閻年少, 貴遊總角, 罔不擯落六藝, 吟詠情性, 學者以博依爲急務, 謂章句爲專魯.

음문파전　비이위공　무피어관현　비지호례의　심심주훼목　원치극풍운　기흥부　기
淫文破典, 斐爾爲功, 無被於管弦, 非止乎禮義. 深心主卉木, 遠致極風雲, 其興浮, 其

지 약
志弱.

　　배자야의 비판의 화살은 주로 몇 가지 문학적 문제를 겨냥했다. 첫째, 위진 시대 이래의 '연정' 경향이다. 초점은 '개인의 성정을 읊는' 문학이 유가의 '육예를 내버리고' '예의'를 어긴다는 데에 있다. 이러한 문학은 윤리에 해롭고 사회에 무익하다고 여겼다. 둘째, 화려한 문구와 세밀한 수사를 중시하는 형식주의 취향이다. '스스로 세세하게 꾸미는' 취향은 '왕이 펼치는 교화'의 '권선징악'에 위배된다. 이것은 '벌레를 새기는 보잘것없는 솜씨'이자 '혼란한 시대의 상징'이다. 셋째, 꽃과 초목에 뜻을 두고 산수와 풍운에 푹 빠져 있는 문학적 기풍이다. 이 것은 문예가 '그들의 흥이 헛되고' '그들의 뜻이 나약해지는' 길로 나아가게 할 수 있다.

　　그러나 배자야의 관점은 간문제 소강^{그림 9-1}의 반박을 받게 되었다.

　　「여상동왕서與湘東王書」에서 소강은 비꼬는 어투로 "배씨가 훌륭한 사관의 재 주가 있다."고 지적했다. 즉 배자야는 사학 방면에서 인재이지만 문학 창작에서

〈그림 9-1〉 강소(장쑤) 단양(단양) 양梁 간문제의 능묘 앞 석조.

"문장의 아름다움을 조금도 모르고" "질박함을 마땅히 높이지 않았다." 또한 배자야가 '정情'을 중시하고 '문文'을 높이는 미학 경향을 반대하자 소강은 더욱 뚜렷하게 상반되는 주장을 펼쳤다. 그가 생각하기에 '금문今文'과 '고문古文'이 "낱말을 운용하고 마음으로 글을 구상할 때" "전혀 비슷하지 않다." '금

문은 개인의 성정을 노래하고 문장의 아름다움을 강조하는데, 이것이 바로 문학의 특징이다. 문학은 일반적인 경전 문장과 동일시해서는 안 된다. 배자야 등은 "아직 성정을 읊조리는 시를 들어보지 않고서 도리어 「내칙」의 문장에다 비기고 있다." 이것은 두 가지를 서로 혼동했기 때문이다. 일반적으로 경전 문장은 '질質'을 위주로 하고 현실적 효과를 중시한다. 반면 문학은 마땅히 사령운의 시처럼 "말과 글이 탁월하여 비범한 것은 자연스럽게 생겨난다."[29] 그래서 '정'을 위주로 하고 '문'을 추구하는 것도 심미 가치를 중시한다.

「계당양공대심서誡當陽公大心書」에서 소강은 문학의 글을 짓는 '위문지도爲文之道'와 주체를 확립하는 '입신지도立身之道'를 구별하여 "자신을 주체로 세우는 도와 문장은 서로 다르다. 입신은 먼저 엄격하고 신중해야 하지만 문장은 호방하고 헌걸차야 한다."고 했다.[30] 소강은 배자야가 문학에 대해 무지했기 때문에 이미 당시 사람들이 배자야가 고질古質(고풍스럽고 질박함)을 중시하는 문장에 대해 '꾸짖는 말이 나오고', 그때 그의 문풍文風을 따르던 사람들도 '매우 의문을 품게 되었다'고 지적했다. 여기서 황제로서 소강이 전조前朝(양梁 무제武帝)의 중신重臣 배자야를 비판하고 있는데, 초점은 두 가지 의의를 갖는다. 첫째, 위진 시대 이래 연정緣情·사의寫意 사조는 거스를 수 없는 추세라고 선언하고 오로지 윤리적 기능을 표방하던 한나라 미학의 시대는 이미 지나가서 다시 돌아올 수 없다는 점을 표명하고 있다. 둘째, 기치가 선명한 이론적 태도로 당시 두 가지 서로 다른 미학 관념이 뚜렷하게 대립하고 충돌하는 양상을 전형적으로 보여주고 있다.

이처럼 대치하는 형세의 성립은 역사적 의미를 가진다. 이때부터 심미 문화

29 소강, 「여상동왕서與湘東王書」: 未聞吟詠情性, 反擬「內則」之篇. …… 觀其遺辭用心, 了不相似. …… 吐言天拔, 出於自然 …… 裴氏乃是良史之才. 了無篇什之美. 裴亦質不宜慕, 故胸馳臆斷之侶, 好名忘實之類. | 인용문의 순서와 원문의 순서가 다르다. 인용문을 원문의 순서대로 재배열했다. 「여상동왕서」의 원문은 『양서梁書』 「유견오전庾肩吾傳」에 있고, 『예문유취藝文類聚』 권77에도 부분적으로 실려 있다.

30 소강, 「계당양공대심서誡當陽公大心書」: 立身之道與文章異, 立身先須謹重, 文章且須放蕩.

의 발전은 더 이상 "한 쪽에 기울지" 않는다는 것을 보여준다. 다시 말해서 심미 문화의 발전 과정이 대립적이고 모순적인 복합적 형태를 띠게 되었다. 더욱 높은 평형과 종합을 실현하기 위해 강렬한 역사적 충동과 가능성을 품게 되었다. 바로 이러한 역사적 담론 속에서 유협劉勰의 『문심조룡』이 세상에 나왔다.

오직 절충에 힘쓴다[唯務折衷]

〈그림 9-2〉 유협 상

유협(약 465∼약 532)[31, 그림 9-2]의 『문심조룡』은 장학성(장쉐청)의 말을 빌리면 "체제가 크고 사유가 주도면밀하고" "뭇 사람들의 말을 바구니에 쓸어 담은" 명작이다.[32] 『문심조룡』의 기본적 미학 정신은 한마디로 말하면 '유무절충唯務折衷'이다.[33] 소강과 배자야의 첨예한 대립이 심미 문화를 한 차원 더 높은 종합으로 나아가도록 긴

31 유협劉勰은 자가 언화彦和이고 동완東莞 거현莒縣(오늘날 산둥성 쥐셴莒縣) 사람이지만 대대로 경구京口(오늘날 장쑤성 전장鎭江)에 살았다. 출신은 사족이지만 젊을 적에 집안이 몹시 가난했다. 20대에 정림사定林寺(옛터가 오늘날 난징 쯔진산紫金山에 있다)에 들어가 명승 승우僧佑에게 의탁하여 생활했는데, 승우를 도와 불교 경전을 정리하는 작업을 10여 년 간 했다. 양나라 초기에 벼슬에 나아가 관직이 태자 소통蕭統의 통사사인通事舍人에 이르렀다. 그 뒤에 출가했는데 법명이 혜지慧地이다. 남제南齊 말, 33∼34세 즈음에 『문심조룡』50편을 완성했다. 이 책은 비록 제나라 말에 완성되었지만 이론 경향은 양나라 이후의 문학 추세와 더 부합한다.

32 | 장학성(장쉐청)章學誠, 『문사통의文史通義』「詩話」: 『文心』體大而慮周, 『詩品』思深而意遠. 蓋『文心』籠罩群言, 而『詩品』深從六藝溯流別也. 論詩論文而知溯流別, 則可以探源經籍, 而進窺天地之純, 古人之大體矣. | 원서를 보면 장학성(장쉐청)이 『문심조룡』만을 언급한 것처럼 보이지만 원문을 보면 『문심조룡』과 『시품』을 비교 서술하고 있다. 문맥의 파악을 위해 인용되지 않은 부분도 소개한다.

장과 가능성의 길을 제공했다면, 유협은 '유무절충'의 이론으로 차원 높은 종합을 자각적으로 힘써 실천한 셈이다.

유협은 단편적이고 한 곳으로만 치우치는 심미 경향을 명확히 반대했다. 그는 "문학 작품은 종류가 잡다하고 내용과 형식(표현)이 바뀌거나 덧보태지고 앎은 대체로 편향되게 좋아하므로 원만하게 두루 갖춘 사람이 없다. …… 자신에 맞으면 찬탄하고 읊으며, 자신에 맞지 않으면 비방하고 내버린다. 각각 편협한 견해만을 고집하면서 온갖 종류의 변화를 본뜨려고 하니, 이것은 소위 '동쪽을 향해 바라보면 서쪽의 담을 보지 못한다.'라는 것과 같다."[34] 유협이 추구하는 것은 두루두루 갖춰서 한 곳으로 치우치지 않는 '원해圓該'의 경계, 동서의 담장의 경계를 허문 거시적 시야와 종합적 목표이다. 이를 위해 그는 '유무절충'의 원칙을 제시했다.

> 기존의 작품을 품평할 때 그 내용이 과거의 이야기와 같은 경우가 있다. 이것은 앞뒤 따지지 않고 무조건 동조하는 것이 아니라 좋은 기세(논리)는 스스로 다른 주장을 할 수 없게 한다. 또 과거의 논의와 다른 경우가 있다. 이것은 구차하게 다르게 말하는 것이 아니라 엄정한 이치(논리)는 스스로 같은 주장을 할 수 없게 한다. 같은 목소리를 내거나 다른 목소리를 내거나 고인의 말인가 지금의 설인가를 따지지 않는다. 근육과 피부의 결을 가르듯 작품을 세밀하게 분석하여 오직 공정하고 합당한 절충의 평가를 내리도록 힘써야 한다.(성기옥, 318)
>
> 급기품렬성문 유동호구담자 비뢰동야 세자불가이야 유이호전론자 비구이야 리
> 及其品列成文, 有同乎舊談者, 非雷同也, 勢自不可異也. 有異乎前論者, 非苟異也,
> 자불가동야 동지여이 불설고금 벽기분리 유무절충
> 理自不可同也. 同之與異, 不屑古今, 擘肌分理, 唯務折衷.(「서지序志」)

33 이 논제와 관련해서 전문적인 논의는 고화평(가오화핑)高華平, 「也談"唯務折衷"—劉勰『文心雕龍』的研究方法新論」, 『齊魯學刊』 2003年01期 참조. | 『문심조룡』의 번역본은 성기옥 옮김, 『문심조룡』, 지식을만드는지식, 2010 참조.

34 「지음知音」: 夫篇章雜沓, 質文交加, 知多偏好, 人莫圓該. …… 會己則嗟諷, 異我則沮棄, 各執一偶之解, 欲擬萬端之變. 所謂'東向而望, 不見西牆' 也.(성기옥, 306)

여기서 '고금을 따지지 않고' '절충에 힘쓴다'는 주장은 『문심조룡』에서 매우 중요한 의미를 갖고 있으며 마땅히 충분히 주의를 기울여야 한다. 그것은 책 전체를 꿰뚫는 기본적인 방법이자 지배적인 정신이며, 유협 미학 사상의 핵심과 영혼이다. 그렇다면 그가 강조하는 절충의 기본적인 기준은 무엇일까? 그것은 바로 다음과 같다. "내용과 형식 사이에서 술을 따르듯 균형을 숙고하고 우아함과 속됨 사이에서 도구를 사용하여 바로잡는다."[35] 이것은 그가 이 책을 통해 질문質文을 균형 있게 숙고하고 아속雅俗을 평정하게 바로잡고 동이同異를 조화롭게 하고 고금을 종합하려는 미학 의도를 관철시키려 하였다는 점을 우리에게 알려준다. 다시 말해서 진한 시대의 질質과 실實을 중시하고 리理와 용用을 숭상하는 심미 관념과 위진 시대 이래로 문文과 허虛를 중시하고 정情과 미美를 숭상하는 심미 취향을 서로 조화롭게 종합시키고자 하는 미학 정신을 나타낸다.

'문文'과 '도道'의 관계에서 유협은 '문'을 열렬히 숭상했다. 그는 "문(문장·문학)이 지닌 힘은 참으로 위대하고" "하늘땅과 함께 생겨났다."고 생각했다. 동시에 이 '문'은 결코 외재적 사물도 아니고 인위적인 '외부의 장식'도 아니다. 그것은 '도' 자체의 현현이므로 '도의 문(무늬)'이다.[36] '도'는 마찬가지로 추상적인 이치가 아니라 감성적이고 아름다우며 사람들의 마음과 눈을 즐겁게 하는 '문'으로 현현된다. 두 개의 옥을 겹쳐놓은 듯한 해와 달, 비단을 수놓은 듯한 산과 강은 모두 '도' 아닌 것이 없다. '도'와 '문'은 이름이 둘이지만 실질은 하나이다. 이것은 실제로 그가 위진 시대 이래로 미를 중시하고 문을 숭상하는 심미의 신사조를 긍정하고 지지하는 것이다. 동시에 그는 '문'은 결코 '도'(내용·본체·실재)의 밖에 존재하는 어떤 장식물이 아니라 '도'와 유기적으로 통일된다고 강조하여 전통 미학의 관계와 조화시키고자 했다.

'정'과 '리'의 관계에서 한편으로 유협은 배자야를 이어 『효경孝經』에서 제기

35 「통변通變」: 斟酌乎質文之間, 檃栝乎雅俗之際.(성기옥, 204~205)
36 「원도原道」: 文之爲德也大矣, 與天地並生者何哉? …… 日月疊璧, 以垂麗天之象. 山川煥綺, 以鋪理地之形, 此蓋道之文也.(성기옥, 22)

된 미를 따라서 악을 바로잡는 '순미광악順美匡惡'설을 「명시明詩」에서 다시 언급했다.[37] 즉 그는 문학이 성인을 스승으로 삼는 '사성師聖' 경전을 중시하는 '종경宗經'과, 말단을 바로잡고 근본으로 돌아간다는 '정말귀본正末歸本'을 해야 하며 윤리를 본체로 삼고 교화를 목적으로 삼아야 한다고 주장한다.

다른 한편으로 유협은 문학에서 '정情'을 매우 중시했다. "사람은 자연적으로 일곱 가지 감정을 가지고 있으므로 사물에 호응하여 느끼게 되고, 다시 사물에 감응하여 뜻을 읊조리게 된다. 이것은 자연 아닌 것이 없다"[38] "문장을 짓는 작가는 감정의 움직임을 말로 드러내고, 문장을 보는 독자는 글을 보고서 작가의 감정에 이입된다."[39] "정감은 문학 창작의 날줄이고 언어(수식)는 이치(논리)의 씨줄이다."[40] "감정은 사물의 자극으로 인해 일어나므로 이 감정을 부로 쓰면 그 내용은 반드시 명료하고 단아하게 된다. 사물은 감정으로 인해 들여다보게 되므로 사물을 부로 쓰면 그 표현은 반드시 절묘하고 화려하게 된다."[41] 몇몇 구절에서 알 수 있듯이 그는 '정'을 문학의 '미美', 시가의 '미味'의 근원으로 간주하고 있다. 그래서 유협은 '정'과 '리'의 관계에서 양자가 같은 길로 통한다는 '정리동치情理同致'(「명시」)를 이상으로 삼았다.

'심'과 '물'의 관계에서 한편으로 유협은 사물에 호응하여 느끼게 되는 '응물사감應物斯感'(「명시」), 감정이 사물에 의해 움직이는 '정이물천情以物遷'(「물색物色」)의 물본론物本論을 강조했다. 객관적 외물은 사람의 정감이 감응할 수 있는 전제와 기초이며 '정'의 변화는 경물 변화에 따른 일종의 대응과 반영이라고 여겼다. 다른 한편으로 유협은 사물은 감정으로 인해 들여다보게 되는 '물이정관

37 「명시明詩」: 太康敗德, 五子咸怨. 順美匡惡, 其來久矣.(성기옥, 44) 『효경』 「사군事君」: 子曰: 君子之事上也, 進思盡忠, 退思補過, 將順其美, 匡救其惡. | 『효경』의 '순미광악'은 마지막 구절의 글자를 재조합한 말이다.

38 「명시」: 人稟七情, 應物斯感, 感物吟志, 莫非自然.(성기옥, 43~44)

39 「지음知音」: 夫綴文者, 情動而辭發. 觀文者, 披文以入情.(성기옥, 307)

40 「정채情采」: 情者, 文之經. 辭者, 理之緯.(성기옥, 214)

41 「전부詮賦」: 情以物興, 故義必明雅. 物以情觀, 故詞必巧麗.(성기옥, 61)

物以情觀'(「전부詮賦」), 감정을 완곡하게 사물에 결부시키는 '완전부물婉轉附物'(「명시」)의 주정관主情觀을 강조했다. '물'은 순전히 외재적인 객체가 결코 아니라 주체의 '심'이 자유롭게 체험할 수 있는 대상이자 일종의 주관화되고 정감화된 '물'이다.

바로 이러한 이유로 유협은 "감정의 움직임을 풍경 위에서 살피고 초목의 모양을 철저하게 파헤치며" 문학 창작이 형태의 유사성(재현)을 중시하는 '문귀형사文貴形似'의 경향을 명확하게 반대했다. 이렇게 하면 오히려 경물의 미를 더욱더 멀리하게 할 수 있기 때문이다. 조금도 신경 쓰지 않고 자연스럽게 내심으로 관조하고 체험하는 중에 '물'이 '인간화'될 수 있고, 의취가 충만한 '물'로 변할 수 있는데, 이때 비로소 창작이 심미적 극치에 이를 수 있다. 그래서 유협은 심과 물의 관계가 마땅히 "사물의 기운을 묘사하여 형상을 표현할 때 사물에 따라 감정이 완곡하게 묻어나고 사물의 색채와 소리를 곁들여서 연결할 때 마음과 더불어 이리저리 왔다갔다 한다."[42] 즉 심과 물은 서로 포함하며 조화롭게 어우러진다.

유협은 '정情'과 '사辭'(채采)의 관계에서 '문'과 '도'의 관계와 마찬가지로 양자가 서로 안팎을 이루어 혼연일체가 된다고 강조했다. "성인의 성정은 문장에서 있는 그대로 드러난다."[43] "쏟아낸 뛰어난 문장은 성정이 아닌 것이 없다."[44] "다섯 가지 감정이 발동하여 문장을 이루는 것은 신묘한 자연의 이치가 음절로 나타난 것이고" "변론이 아름다운 것은 성정에 바탕을 두기 때문이다."[45] 이러한 내용은 모두 이러한 뜻을 나타내고 있다. 따라서 그는 「서지」에서 정감과 문장을 분석하는 '할정석채割情析采'를 창작론의 주요 내용으로 삼았는데, 실제로 이

42 「물색」: 寫氣圖貌, 旣隨物以宛轉. 屬采附聲, 亦與心而徘徊. …… 自近代以來, 文貴形似, 窺情風景之上, 鑽貌草木之中. 吟詠所發, 志惟深遠. 体物微妙, 功在密附.(성기옥, 292)

43 「징성徵聖」: 聖人之情, 見乎文辭矣.(성기옥, 26)

44 「체성體性」: 吐納英華, 莫非情性.(성기옥, 195)

45 「정채情采」: 五情發而爲辭章, 神理之數也. …… 辨麗本於情性.(성기옥, 213~214)

것은 '정'과 '채' 관계의 절충을 개괄하고 있다.

이 밖에도 형形과 신神, 상象과 의意, 강剛과 유柔 등의 모순 관계에 대해 유협은 마찬가지로 '고금을 따지지 않고' '유무절충'의 미학 정신을 관철시키고 있다. 여기서는 자세히 설명하지 않겠다.

유협의 『문심조룡』은 기본적으로 문질의 균형, 아속의 조화, 내외의 통일, 고금의 종합을 이루는 절충주의 미학 체계를 세웠다고 말할 수 있다. 전체적인 관점을 살펴보면 유협은 확실히 서로 모순·대립되는 심미 요소 사이에서 서로 타협하고 조화될 수 있는 통로를 만들어서, 객관·형상·윤리·사공事功을 중심으로 하는 진한 시대의 심미 문화와 주체主體·정의情意·심리心理·미문美文을 본위로 하는 위진 시대 이래의 심미 문화 사이의 역사적 마찰과 충돌을 완화시키고 조화롭게 했다. 이것은 유협 미학의 가장 큰 공로이다. 동시에 『문심조룡』은 선진 시대의 『악기樂記』의 뒤를 이어서 고전 심미 문화의 이상을 가장 체계적이고 가장 주도면밀하게 구현한 저작이 되었다. 남조의 양나라 이후를 중고中古 심미 문화의 종합 시기라고 본다면, 『문심조룡』은 바로 이때의 가장 대표적인 작품이다.

시·서·화의 미학

유협과 마찬가지로 남조 양나라의 시가·회화·서예 미학에서도 모두 약속하지 않았지만 비슷하게 고금을 절충하고 내외를 조화시키는 심미 이념을 제기했다.

예컨대 남조의 종영(?~약 519)[46]은 『시품詩品』에서 유명한 '자미滋味'설을 제기했다. 그렇다면 어떤 시가 가장 '자미'가 있는가? 종영이 제기한 기준은 이렇다. "사물을 가리켜서 형상을 만들고 감정을 다하여 사물을 묘사할" 때 "가장 자세하고 적절해야 한다."[47] 다시 말해서 주체의 내적 정감과 의향을 가장 충분하고 또 가장 적절하게 전달할 뿐만 아니라 객관의 외물 형상을 가장 섬세하면서

〈그림 9-3〉 도홍경陶弘景 초상.

도 가장 닮게 묘사하여 주관과 객관, 정신과 외물, 서사와 서정, 재현과 표현이 가장 완벽한 균형과 조화를 이루도록 하는 것이다. 이 기준에 진정으로 도달한 것은 오직 '오언시五言詩' 뿐이다. 따라서 오언시는 "여러 가지 작품들 중 가장 자미가 있다(맛깔난다)."[48] 이로부터 알 수 있듯이 '자미'설은 '중화中和'와 종합의 미학 정신으로 관통되고 있다.

남조 도홍경(456~536)[49, 그림 9-3]과 양무제 소연蕭衍[50]의 서예 미학 사상도 이 시대의 절충주의의 심미 문화 이데올로기를 구현했다. 도홍경은 "근세에 모두 자경(왕헌지)의 글씨를 숭상하여", "천하에

46 종영鍾嶸은 남조 양나라의 문학 비평가이자 미학자이다. 자가 중위仲偉이고 영천潁川 장사長社(오늘날 허난성 창거長葛시 서쪽) 사람이다. 제나라 시절에 관직이 사도행참군사도行參軍에 이르렀고, 양나라가 건국된 뒤에 중군中軍 임천臨川 왕행王行의 참군參軍, 형양왕衡陽王과 진안왕晉安王의 기실記室이 되었다. 그가 지은『시품』은 양나라 무제 천감天監 12년(513)에 완성되었고, 한나라에서 양나라에 이르기까지 100여 명의 시인을 품평하고 '자미滋味'설을 제기했다. 그는 풍력風力을 제창하고 현언시玄言詩와 성병설聲病說 등을 반대했다. | '풍력'은 종영이 말하는 '건안풍력建安風力' 또는 '건안풍골建安風骨'을 가리킨다. 건안은 조조의 삼부자와 건안칠자가 활동하던 시기를 가리키고 풍력과 풍골은 형식주의의 문풍을 반대하고 의기가 충만하고 감동을 주는 예술적 표현을 나타낸다.

47 종영,『시품』: 豈不以指事造形, 窮情寫物. 最爲詳切者耶?

48 종영,『시품』: 五言, 居文詞之要, 是衆作之有滋味者也, 故云会于流俗.

49 도홍경陶弘景은 단양 말릉秣陵(오늘날 장쑤 난징) 출신으로 자가 통명通明이고 자호가 화양은거華陽隱居이다. 남조의 제와 양나라 때에 유명한 도사, 약학藥學과 연단술 전문가이자 저명한 서예가였다. 초서와 예서에 뛰어났고 행서를 잘 썼다. 세상에 전해지는 작품으로「굴화첩屈畵帖」이 있다. 초산焦山 마애각석「예학명瘞鶴銘」도 도홍경이 쓴 것으로 전해지고 있다. 서론書論 방면에「여양무제논서계與梁武帝論書啓」가 있다. 후대 사람이『도은거집陶隱居集』을 편집했다.

50 양무제梁武帝는 이름이 소연蕭衍이고 남조 양나라의 건국자이다. 재위 기간은 502~549년이다. 자가 숙달叔達이고 남난릉南蘭陵(오늘날 장쑤 창저우常州 서북쪽) 출신이다. 문학에 뛰어나고 악률에 정통했으며 서예를 잘했다. 서론으로「관종요서법십이의觀鍾繇書法十二意」,「답도은거론서答陶隱居論書」 등이 있다. 원래 문집이 있었지만 이미 없어졌다. 명나라 사람이『양무제어제집梁武帝御制集』을 편집했다.

별도로 원상(종요)이 있는 줄 몰랐을 뿐만 아니라 일소(왕희지)조차도 마찬가지이다."[51]라며 당시의 편파적 경향에 대해 큰 불만을 가졌다. 그는 서예가 마땅히 다음과 같아야 한다고 지적했다. "종요 글씨의 강건함이 더욱 각광받고, 왕헌지의 부드러운(여린) 기색이 사라지지 않게 해야 한다. 왕희지는 나아감과 물러섬 사이의 균형을 이루어 법도를 더욱 뚜렷하게 드러냈다."[52] 아울러 '올바름과 기이함이 뒤섞이고[正奇混成]', '강건하기도 하고 부드럽기도 하고[遒勁妍媚]', '선과 미를 최대로 발휘하여[盡善盡美]' '움직일 때마다 반드시 중용에 들어맞는[動必中庸]' 왕희지의 서예를 최고의 모범으로 삼았다.

양무제 소연은 서예의 중화미를 한층 더 세차게 내세웠다. 그는 「답도은거론서答陶隱居論書」에서 이렇게 말했다.

> 어디에 얽매이면 기세가 부족하고 분방하면 법도가 부족하다. 골격만 있으면 부드러움이 없고 살만 있으면 힘이 없다. 묵이 적으면 떠다녀서 껄칠껄칠하고 묵이 많으면 굼뜨고 무디다. 어느 것이나 모두 그러하다. 뜻에 맡겨 따라하는 것이 자연의 이치이다. 예컨대 누르고 올리는 것이 제자리를 잡으면 취하고 버리는 것이 어긋남이 없다. 붓의 이어지고 끊어짐이 적절하면 기세가 힘차다. 들어 올림이 파도와 같고 꺾음에 절도가 있으면 규칙과 법도에 들어맞는다. 간격이 고르고 힘은 아래로 흐르며 나뉜 사이가 아래로 쏠리면 먹의 짙음과 옅음이 알맞다. 글자의 살찌고 마름이 조화로우면 골격과 힘이 서로 균형을 이룬다.
>
> 구즉핍세 방우소칙 순골무미 순육무력 소묵부삽 다묵분둔 비병개연 임의소지
> 拘則乏勢, 放又少則. 純骨無媚, 純肉無力. 少墨浮澀, 多墨笨鈍, 比並皆然. 任意所之,
>
> 자연지리야 약억양득소 취사무위 치필연단 촉세봉울 양파절절 중규합구 분간
> 自然之理也. 若抑揚得所, 趣舍無違. 值筆連斷, 觸勢峰鬱, 揚波折節, 中規合矩. 分間
>
> 하주 농섬유방 비수상화 골력상칭
> 下注, 濃纖有方. 肥瘦相和, 骨力相稱.

51 도홍경, 「여양무제논서계與梁武帝論書啓」: 比世皆尚子敬書, 子敬·元常, 繼以齊名, 貴斯式略. 海內外非惟不復知有元常, 於逸少亦然.

52 도홍경, 「여양무제논서계」: 使元常老骨, 更蒙榮造, 子敬懦肌, 不沉泉夜. 逸少得進退之間, 則玉科顯然可觀.

소연은 분명히 구구拘와 방放, 억抑과 양揚, 연連과 단斷, 골골骨과 육肉, 농濃과 섬纖, 비肥와 수瘦 등 서예 예술의 대립 요소 중에 이것을 올리고 저것을 누르거나 어느 한쪽에 치우치면, 때로는 부드러움이 없거나 때로는 힘이 없기도 하고 때로는 떠다녀서 꺼칠꺼칠하거나 때로는 굼뜨고 무딘 결과를 초래한다고 여겼다. 이런 현상은 타당하지도 않고 서예가 가진 조화미의 원칙을 저버리는 것이다. 그가 추구하는 서예미는 '누르고 올리는 것이 제자리를 잡으면 취하고 버리는 것이 어긋남이 없고' '들어 올림이 파도와 같고 꺾음에 절도가 있으면 규칙과 법도에 들어맞으며', '간격이 고르고 힘은 아래로 흐르면 먹의 진함과 연함이 알맞고' '글자의 살찌고 마름이 조화로우면 골격과 힘이 서로 균형을 이룬다'는 것이다. 여기서 모든 구절마다 꿰뚫고 있는 절중折中 의식, 중화中和 정신은 아주 눈에 잘 띄며 뚜렷하다고 할 수 있다.

남조 양진梁晉 시대의 회화 미학도 조화와 절중을 중시하는 사상에 호응했다. 대표적 인물은 요최(534~602)이다.[53] 그는 『속화품續畫品』에서 두 가지 중요한 사상을 제기했다. 첫째, "질(내용)은 옛 뜻을 따르지만 문(표현)은 오늘의 정감에 따라 바뀐다."는 사상을 제기했다.[54] '질연고의質沿古意'란 내용면에서 고대의 주제(취지)를 그대로 따른다는 말이다. 구체적으로 말해서 '선과 미를 최대로 발휘하는' 윤리 미학의 전통을 따른다는 것이다. 동시에 그는 '문변금정文變今情'을 더욱 중시했다. '금정'이란 위진 시대 이래 더욱 발전되고 빛을 본 '정情'을 중시하고 '의意'를 높이며 신神을 펼치고 운韻을 중시하는 회화 취향이다. 즉 그는 고의古意와 금정今情, 장아壯雅와 유미柔媚, 교화와 자오自娛의 균형과 통일을 제창했다.

53 | 요최姚最는 남조 시대의 저명한 회화 비평가로 오흥吳興(오늘날 저장성) 출신이다. 그는 6세기 중반에 활약했는데, 그의 생몰년대가 불확실하지만 최근 536~603년으로 추정하는 주장이 제기되었다. 요최는 회화품평서 『속화품』 1권을 대보 원년(550)경에 완성했는데, 이름에서 사혁의 『고화품록古畫品錄』을 계승한다는 뜻을 나타내고 있다. 제·양나라의 화가 20인을 대상으로 등급을 매기지 않고 간결한 평을 했으며 고개지를 높이 평가했다.

54 요최, 『속화품』: 雖質沿古意, 而文變今情.

둘째, 심心과 물物, 형形과 신神, 사실寫實과 사의寫意의 심미 관계를 조율할 때 요최는 한편으로 객관적 사물 세계의 인식과 모방을 강조하여 화가에게 "만상을 마음(가슴)에 담아서 새길" 것을 요구하면서[55] 또 사혁의 말처럼 "인물을 형상화하며 누구도 미치지 못하게 한다."는 형사形似의 솜씨를 찬양했다.[56] 다른 한편으로 '남김없이 신명을 드러내도록' 강조하여 사혁이 '인물의 형상화' 방면에서 '눈을 감고 생각하면 가느다란 털처럼 세세한 것까지 하나도 놓치지 않고 떠올리는'[57] 경지에 이르러야 한다고 했지만 '기운과 정령'의 방면에서 "아직 생동감의 극치를 다하지 못했다."고 지적했다.[58]

요최가 각별히 숭상했고 관념적으로 더욱 가까웠던 사람은 사실 고개지이다. 그는 "고개지의 아름다움은 훌쩍 과거의 방법을 뛰어넘었고 훌훌 남이 감히 따를 수 없을 정도로 혼자 앞서가니 처음부터 끝까지 견줄 만한 이가 없다."고 했다.[59] 이러한 최고의 평가는 더 이상 견줄 만한 대상이 없다. 그는 왜 특별히 고개지를 높였을까? 그것은 고개지가 형사形似를 중시했을 뿐만 아니라 신사神似 또한 매우 강조했는데, 다시 말해서 형으로 신을 그려낸다는 '이형사신以形寫神', 즉 형과 신의 겸비를 강조했기 때문이다. 이것 자체가 바로 중화미의 원칙을 구현하고 있다.

종합하면 양·진 시대의 문예 창작은 여전히 아름답고 부드러우며 이치를 누르고 정감을 중시하는 심미 유산을 이어받았다. 하지만 인식과 미학 관념에서 식견이 있는 많은 사람들은 이미 각자의 예술적 입장에 서서 서로 의도하지 않았지만 똑같이 대체로 서로 같은 바람을 표현했다. 그것이 바로 심미 문화의 여러 모순 요소들이 절중·협조·균형·조화를 실현하는 것이다. 바로 심미 실천의

55 요최, 『속화품』: 立萬象於胸懷. 傳千祀於毫翰.

56 요최, 『속화품』「사혁謝赫」: 然中興以后, 象人莫及. | 사혁의 '상인象人' 주장은 다음을 말한다. 『古畵品錄』「袁倩」: 象人之妙, 亞美前賢.

57 요최, 『속화품』: 特盡神明. …… 目想毫髮, 皆無遺失.

58 요최, 『속화품』: 氣韻精靈, 未窮生動之致.

59 요최, 『속화품』: 長康之美, 擅高往策, 矯然獨步, 終始無雙.

앞으로 나아가는 종합론·절중론의 미학 사조가 고금의 조화를 이끌어내는 동시에 남북조 심미 문화가 융합하고 합류하는 서막을 열었고, 대융합·대통일의 성당盛唐 시대의 심미 문화 도래를 위해 이론적인 선봉 역할을 맡았다.

<div style="text-align:center">

생각해볼 문제

</div>

1. 배자야와 소강의 문학 논쟁은 어떻게 진행되었는가? 논쟁의 의미는 어디에 있는가?
2. 유협의 『문심조룡』의 기본적인 미학 정신은 무엇인가? 이론상에서 어떻게 구체적으로 구현되는가?
3. 남조 양나라의 시가, 서예와 회화 미학의 공통된 문화 이념은 무엇인가? 각자 어떻게 구현하는가?

제 **3** 절

신성神聖과 세속世俗:
조소 예술의 변화 발전

양·진 시대의 예술과 미학이 주로 '고'와 '금', 즉 질과 문, 아와 속, 형과 신, 실實의 숭상과 의意의 숭상, 정情의 중시와 리理의 중시, 선善의 강조와 미美의 강조 사이에 절충과 조화를 구현했다면, 북조 시대의 조소는 남북 사이의 교류와 융합을 집중적으로 구현했다(물론 본질적인 의미에서 이런 남북의 합류는 실제로 여전히 간접적으로 심미 문화의 '고금' 융합의 발전 과정을 반영한다).

위진남북조 시대의 조소는 남다른 색깔을 가지고 있고 특별히 뛰어나고 독특한 풍채를 지니고 있다고 할 수 있다. 중국 조소 예술의 발전 과정에서 진한 시대의 상장례喪葬禮에 쓰인 조소가 특별히 발달했다고 한다면, 위진남북조 시대에는 불교 조소그림 9-4가 가장 전형적으로 발전했다. 이것은 중국 조소의 역사에 있어서 '외래품'이었던 불교 조소가 중국화되고 민족화되는 중요한 대목이다. 이 시대 조소 예술의 뚜렷한 심미 특징을 꼽으라고 한다면, 그것은 바로 종교성에서 세속성으로, 신성화에서 심미화로 점차 전환되고 융합되는 문화 발전의 과정을 직관적으로 보여주고 있다는 점이다.

〈그림 9-4〉**금동불좌상**__십육국 시대.

남북의 차이

위진남북조 시대의 조소 예술은 북조의 석굴 예술이 가장 대표적이다. 진晉나라 황실이 난징으로 옮기면서 남과 북이 분리된 뒤 중국의 조형 예술에도 남북의 흥미로운 차이가 생겼다. 남조는 두루마리 그림인 화권畫卷이 많은 반면, 북조는 석굴이 많다. 불교 예술만을 놓고 보면 남조는 행상行象·마애摩崖·동상銅像이 많은 반면, 북조는 석굴·조상비造像碑·석상石像이 많다. 왜 이런 현상이 나타났을까? 하나의 뚜렷한 원인은 불교가 흥성한 때로부터 남과 북 사이에 서로 다른 변화의 추세가 생겨났기 때문이다. 일반적으로 말해서 남쪽의 불교는 이론적 발전에 치중하여 불교 원리, 예컨대 현담의 사변, 반야의 지혜, 진여 본체의 깨달음을 중시했다. 반면에 북쪽의 불교는 실천에 치중하여 종교 행위, 예컨대 좌선坐禪의 조상造像, 신앙의 수행, 공덕功德의 불사佛事 사업 등을 중시했다.

남조와 비교하면 북조의 불교 사원 건축은 수량과 규모 그리고 예술적 성과 측면에서 모두 절대적인 우세를 보이고 있다. 이에 상응하여 석굴의 조소 예술은 주로 북쪽의 광활한 토지 위에 집중되어 있는데, 이는 북조 심미 문화의 찬란하게 빛나는 역사적 증거가 되었다. 이 시대의 가장 유명한 것들만 나열하자면, 신강(신장) 배성(바이청)拜城의 키질석굴克孜爾石窟, 감숙(간쑤) 돈황(둔황)의 막고굴莫高窟, 감숙(간쑤) 영정(용징)永靖의 병령사석굴炳靈寺石窟, 감숙(간쑤) 천수(톈수이)의 맥적산석굴麥積山石窟, 산서(산시) 대동(다퉁)大同의 운강석굴雲岡石窟그림 9-5, 하남(허난) 낙양(뤄양)의 용문석굴龍門石窟, 하남(허난) 공현(궁셴)鞏縣의 공현석굴鞏縣石窟, 하북(허베이)河北 한단(한단)邯鄲의 향당산석굴響堂山石窟, 산서(산시) 태원(타이위안)의 천룡산석굴天龍山石窟 등이 있다. 이런 석굴들은 대부분 북위 시대에 이미 기본적인 규모를 갖추었다. 따라서 석굴 조소 예술의 고향은 북쪽에 있다고 해도 과언이 아니다.

하지만 북조의 석굴 조소 예술은 고립적으로 발전된 것이 아니다. 석굴 조소는 점차적으로 중국 문화에서 개조되고 동화되는 과정에서, 특히 남쪽의 심미

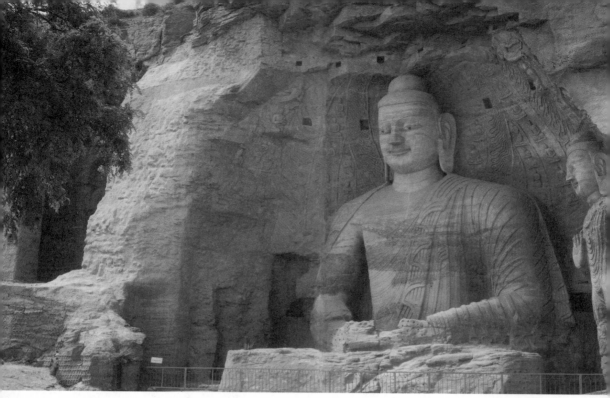

〈그림 9-5〉 대동 운강석굴 제20굴 주불主佛.

취향으로부터 끊임없는 충격과 영향을 받았다. 이런 영향은 북위北魏의 제도 개혁 이후에 나날이 뚜렷해졌고 북제北齊와 북주北周 시대에 이르러 이미 남북 융합의 단초를 보이기 시작했다. 이런 맥락에서 말하면 북조 석굴 예술의 발전은 남북 심미 문화의 상호 침투와 융합의 과정이라고 할 수 있다. 또한 문화의 심층적 의미에서 보면 이러한 남북의 상호 침투와 융합은 불교 조소 예술이 점차 중국화와 세속화로 나아가는 과정이라고 할 수 있다.

북조 석굴 조소 예술의 발전은 대략 다음의 세 가지 단계를 거쳤다.

조소 장식이 기이하고 웅장하다

첫 번째 단계는 북위北魏의 태화 개제太和改制(약 490년) 이전이다. 이 단계에 조

석굴 조소의 특징은 기본적으로 한나라의 조소와 인도 간다라인의 형상을 한 것이다. 알다시피 불교 석굴은 불교와 함께 신강(신장)을 거치고 실크로드를 따라 중국에 전래되어 대륙으로 소개되었다. 감숙(간쑤) 돈황(둔황)의 무주武周 성력聖曆 원년(698) 「이군수불감비李君修佛龕碑」의 기록에 따르면, 전진前秦 건원建元 2년(366)에 낙준樂傳 스님이 돈황에 동굴을 팠다. 이것은 현재까지 중국에서 석굴을 판 기록 중 가장 이른 시기로 알려져 있다. 간쑤 병령사炳靈寺 169호 석굴 북쪽 벽에 쓴 '건흥 원년(420) 세재현효삼월입사일造建弘元年歲在玄枵三月廿日造'[60]는 지금까지 중국에 알려진 가장 빠르고 가장 명확한 석굴 내 기년紀年 명문 기록이다. 현존하는 실물 유적으로 보면 대략 동진 16국 시대부터 시작된 불교 조소는 비로소 흥성기를 맞이했다.

'외래품'으로서 석굴 조소의 형상은 초기에 뚜렷하게 외래의 풍격을 띠었다. 예컨대 허베이(허베이) 석가장(스자좡)石家莊에 있는 16국 시대 금동불좌상金銅佛坐像은 육계가 높고 코가 우뚝하며 눈이 깊다. 커다란 귀가 어깨까지 드리워져 있고 윗입술에 수염이 그려져 있는데, 이것은 서역인의 모습으로 초기 작품의 전형적인 형상이다. 물론 불교 조상이 중국으로 전래되는 과정에서 완전히 이국의 형식을 그대로 가져오지 않았다. 처음부터 그것은 해당 나라와 해당 지역의 문화와 융합되었는데 특히 고대 구자[62] 지역의 민족과 중원 지구 사람의 특징을 함께 지니고 있다. 대부분 전형적으로 몸체가 건장하며 거칠고 질박하며 돈후하다. 얼굴은 풍만하고 콧대는 높이 솟아서 바로 이마에 닿을 정도, 즉 소위 '통천비通天鼻'로 되어 있다. 눈썹은 길고 눈은 불룩하며 입술은 두텁다. 귓바퀴와 귓불은 넓고 크다. 의복은 오른쪽 어깨를 드러내거나 또는 양 어깨에 큰 옷을 두루 걸치고 옷 주름은 촘촘하여 이러한 특징들은 뚜렷한 호인의 모습, 즉

60 '건흥建弘'은 서진西秦 걸복치반乞伏熾磐의 연호이다.

61 | 육계肉髻는 달리 무견정상無見頂相이라고도 하고, 부처 32상相 중의 하나이다. 부처의 머리 위에 튀어나온 살의 혹 또는 정골頂骨이 융기隆起한 것으로 간주된다.

62 구자국龜玆國은 한나라 때에 천산 남로의 고차 부근에 있던 나라를 가리킨다.

'호상胡相'을 보여준다. 하지만 완전히 '호상'으로만 볼 수는 없다.

　　예컨대 불교 조상의 얼굴형과 자태가 둥글고 풍만한 모습, 온화하고 기쁜 모습을 하고 있는데, 이것은 분명 한진漢晉 도용陶俑에 나타난 순박하고 천진한 표정의 특징을 보존하고 있다. 이 단계의 불교 조상 중에 돈황의 몇몇 동굴과 대동(다퉁) 운강(윈강)雲岡의 담요오굴曇曜五窟이 가장 대표적이다. 이런 주불主佛의 조상은 대부분 몸집이 크고 건장하며 둥글고 웅장하다. 운강(윈강) 담요오굴의 19호 석굴은 주불의 높이도 17미터나 되고, 가장 작은 16호 석굴의 석가접인불본존상釋迦接引佛本尊像의 높이도 13.5미터에 달하니, 참으로 "조소 장식이 독특하고 웅장하여 세계에서 으뜸이다."고 할 수 있다.[63]

　　마침 범문란(판원란)范文瀾의 말처럼 "대불상은 거대하고 웅장하며 온 세상에 독존하여 비교할 수 없는 기개를 잘 드러내고 있다."[64] 노신(루쉰)은 심지어 '운강의 높은 불상'과 만리장성을 나란히 말하면서 이들을 '바람과 모래 속에 우뚝 솟은 대건축'이자 '견고하고 위대한' 예술로 간주했다.[65] 물론 형체가 거대하고 웅장하며 몇몇 불상의 표정이 단정하고 엄숙하며 평화롭고 위엄이 넘쳐서 부처의 위대성을 나타내고 또 제왕의 지존도 상징한다. 심미 형태에서 보면 이런 주불 조형의 내적 정신력은 그리 뚜렷하지 않지만, 종종 장엄하고 위대한 외적 모습으로 대체되고 있다. 이것은 심미 문화의 연원에서 보면 분명히 감성적이고 직관적인 대미大美를 추구한 한나라의 이상적 모델과 더욱더 가깝다.

수골청상秀骨淸相

두 번째 단계는 북위의 태화太和 개제, 특히 도성을 낙양(뤄양)으로 옮긴 이후에

63 『위서魏書』「석로지釋老志」: 雕飾奇偉, 冠於一世.

64 범문란(판원란), 『중국통사中國通史』 제2책, 人民出版社, 1978, 654쪽.

65 노신(루쉰), 「소품문의위기小品文的危機」, 『남강북조집南腔北調集』, 人民文學出版社, 1980 참조.

해당된다. 이때 불교의 조소 예술은 보편적으로 남조 '수골청상'[66]의 조형에 더 가까이 다가갔다. 앞에서 서술했듯이 현학풍의 영향으로 인해 동진의 고개지로부터 남쪽의 조형 예술은 '수골청상'을 인물미의 주요 형식으로 삼았다. 불상의 조형도 자연히 예외가 아니었다. 예컨대 송나라 원가元嘉 14년(437)에 한겸韓謙이 만든 금동불좌상을 보면 높이가 29.2미터이고 표정은 조용하고 함축적이며 의복 무늬는 거침이 없고 가지런하여, 우아하고 부드러우며 매끄럽고 아름다운, 즉 '수골청상'의 모범을 보여주고 있다.[그림 9-6]

대략 동시대 또는 조금 뒤의 북조에서 한화漢化의 정도가 끊임없이 심화됨에 따라 불교 조소의 조형에서 '수골청상'이 유행하는 추세가 되었다. 물론 이러한 '수골청상'의 근접에도 변화의 과정이 있다. 예컨대 맥적산석굴麥積山石窟 제23호굴의 정면 벽에 있는 북위 주불主佛은 높은 육계에 장방형의 얼굴로 이마는 넓고 귀밑머리는 얇으며 눈매는 약간 길고 눈은 깊으며 코는 높다. 동시에 목은 가늘고 어깨는 처졌으며 입은 작고 입술은 얇으며 입 끝이 약간 올라가 미소를 머금은 듯하다. 이러한 조형은 돈후하고 웅건한 바탕 위에 비율이 적절하고 빼어나

〈그림 9-6〉 남조 송宋 금동불좌상.

66 | 수골청상秀骨淸相은 장언원이 『역대명화기』에서 남조의 화가 육탐미陸探微의 그림을 평가하면서 사용한 말이다. 그 이후에 이 말은 특히 종교 인물의 그림에서 용모가 맑고 빼어나며 윤곽이 뚜렷한 예술적 특징을 가리키며 남조 문인의 특성을 나타냈다.

고 시원스러운 풍격으로 바꿔가며 이역 문화로부터 본토 문화로, 감성과 직관에 치우친 대미大美로부터 강한 내면과 부드러운 외면에 치우친 인격미로 변화하는 흔적을 드러내고 있다.

불교 조소의 본토화 경향은 최초로 남조의 '수골청상'의 인물미 형식을 본받는 데에 집중적으로 표현되었다. 전형적인 특징은 다음과 같다. 우선 의복의 경우 넓고 크며 흩날리는 포의박대褒衣博帶, 즉 헐렁한 옷과 넓은 띠는 가볍고 얇으며 몸을 비추는 옷을 대체했다. 또한 매끄럽고 빼어나며 생동감 넘치는 표정의 인물은 높은 코에 깊은 눈, 뻣뻣한 표정으로 된 초기의 조상을 대체했다. 돈황의 불교 조상으로 보면 "야윈 얼굴에 작고 또렷한 눈과 눈썹, 얇은 입술, 평편한 몸, 가늘고 긴 목의 형상이 널리 유행했다." 이러한 형상의 옷차림도 대부분 "큰 관에 높은 신발, 헐렁한 옷에 넓은 띠를 하고 있는데, 이것은 서역식의 보살이 남조 사대부의 형상으로 바뀐 것이다."[67]

산시 운강석굴의 조상은 초기에 거대하고 웅장한 모양으로 유명했지만 북위 후기부터는 변화가 생기기 시작했다. 부처와 보살은 중국화, 세속화된 인물 형상으로 변화되었을 뿐만 아니라 심미 양식도 조금씩 남쪽의 사인화士人化가 되면서 외유내강의 청아한 풍채를 나타냈다. 예컨대 제29호굴 동쪽 벽의 작은 감실 안에 설법을 하는 좌불이 있는데, 용모가 부드럽고 미소를 머금고 있으며 표정이 친절하고 따뜻하며 인정미가 넘쳐 '수골청상'에 가까운 조형을 하고 있다. 이런 변화는 하남(허난) 낙양(뤄양)의 용문(룽먼)석굴에서 더욱 뚜렷이 나타난다. 이곳의 주불은 가장 높아도 8.4미터를 넘지 않아 운강(윈강)의 주불에 비해 훨씬 작다. 신장과 체형이 큰 것에서 작은 것으로 변했을 뿐만 아니라 옷차림과 표정도 위엄스러운 것에서 온화한 것으로, 엄숙한 것에서 만면에 미소를 띤 것으로 변했다. 얼굴은 과거의 둥글고 풍만한 모습에서 맑고 야윈 모습으로, 표정과 자태는 담담하고 초연한 것으로 바뀌었다. 옷차림은 위에서 살펴본 돈황 불상과

67 돈황문물연구소敦煌文物研究所, 『돈황채소敦煌彩塑』, 文物出版社, 1978, 3쪽.

같이 헐렁한 옷에 넓은 띠를 하고 있다. 보살은 머리에 보관寶冠을 쓰고 땅에 드리운 긴 치마를 입고 있어서 소탈하고 풍치가 있고 멋스럽게 보인다.

용문(룽먼)석굴의 총체적인 심미 경향은 거대하고 웅장한 조형으로부터 고상하고 순후한 풍격으로 변했다. 예컨대 빈양(빈양)賓陽 중동(중둥)中洞 서쪽 벽의 주불상은 두 어깨가 좁고 처졌으며 가슴은 평평하고 목은 가늘며 몸에 헐렁한 옷에 넓은 띠의 가사를 걸치고 있고 얼굴은 맑고 갸름하며 우아하며 정다운데, 이것은 북위 용문 조상의 전형적인 특징이다.^{그림 9-7} 범문란(판원란)은 이에 대해 매우 훌륭하게 묘사했다. "용문석굴은 운강(윈강) 등의 여러 석굴에 비해 중국적 예술 형식을 더 많이 표현하고 있다. 대불의 자태도 운강의 웅건하고 무서운 형상에서 용문의 온화하고 정다운 형상으로 변했다. 빈양 중동의 주불을 대표로 하는 불상은 맑고 갸름한 얼굴에 미소를 머금고 있는데 마치 사람들과 친해지려는 것 같다."[68]

이를 통해 두 번째 단계의 불상 조형은 이미 한나라의 전통과 서역의 기풍에서 벗어나 두 가지가 서로 연관되는 방향으로 전환되어 가는 추세를 보여주고 있다는 것을 알 수 있다. 하나는 점차 중국화·민족화·세속화의 방향이다. 불상은 위엄이 넘치고 엄숙한 형상에서 '맑고 갸름한 얼굴에 미소를 머금은' 형상으로 바뀌었는데, 마치 사람들과 친해지려는 모습이 전형적인 특징으로 나타나게 되었다. 이것은 불상의 신성이 점차 옅어지고 사람으로 하여금 친근한 인성이 점차 짙어지리라 감지하게 했다. 북위 문성제文成帝는 일찍이 다음의 명령을 내린 적이 있다. "관리에게 조서를 내려 석상을 만들 때 황제의 몸과 같게 하라고 명했다. 석상이 완성되니 이마 위와 발 아래에 각각 흑석이 있었는데 은근히 황제 몸의 위아래에 있는 검은 점과 같았다."[69] 여기서 '황제의 몸과 같게 하라고 명령했고' 이미 황제의 얼굴과 발에 있는 점까지도 그대로 옮기는 지경에 이르렀으니 인간화와 세속화의 경향이 얼마나 뚜렷한지를 알 수 있다. 중국 문화의

68 범문란(판원란), 『중국통사中國通史』 제2책, 人民出版社, 1978, 656쪽.

69 『위서』 「석로지」: 詔有司爲石像, 令如帝身, 旣成, 額上足下, 各有黑石, 冥同帝體上下黑子.

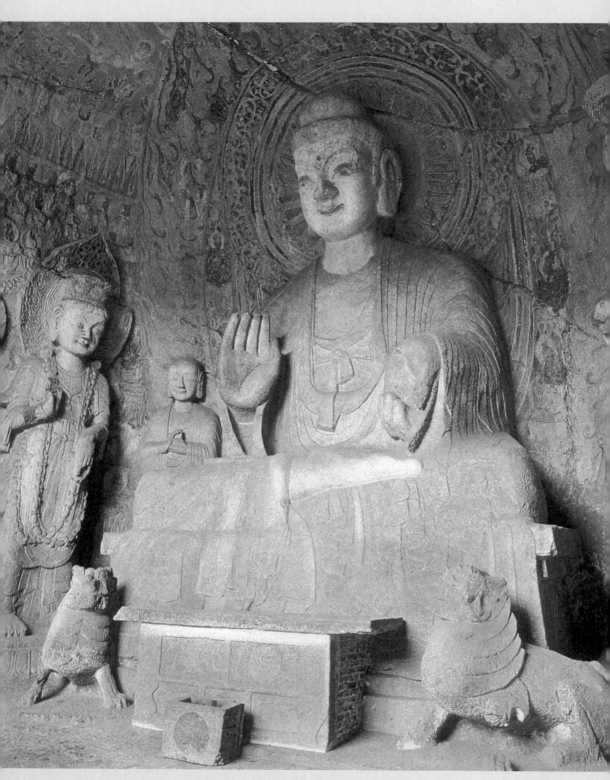

〈그림 9-7〉 용문(룽먼)석굴 빈양 중동 서쪽 벽의 주불상.

비종교성, 즉 세속성의 일면이 이로부터 분명하게 드러난다.

다른 하나는 남조의 심미 취향에 가까워지는 추세이다. 불상은 과거의 거대하고 웅장한 형상에서 벗어나 '수골청상'의 형상을 하고 있는데, 이것은 의심할 바 없이 남북 심미 문화의 교류와 융합이 일구어낸 성과이다. 이것은 신성을 나타낸 불상이 가지는 소원함과 차가움을 벗겨내고 정다운 인간 사인士人의 형상을 불어넣어, 불상의 조형이 감성에 치우친 거대하고 웅장한 미로부터 인격의 청아한 미로 전환되게 하였다.

풍만하고 온화하다[豊頤溫和]

세 번째 단계는 대체로 북제·북주 시대에 해당된다. 이 단계의 기본적인 심미 특징은 부처든 보살이든 모두 얼굴과 체형이 마르고 긴 형상에서 풍만하고 둥근 형상으로 바뀌었다는 것이다. 예컨대 산동(산둥)성 청주(청저우)青州에서 출토된 북제의 석각石刻 불상은 이러한 변화의 추세를 분명하게 보여주고 있다.그림 9-8 체형은 아직 마르고 긴 형상이나 맑고 빼어난 형상이지만 얼굴과 용모는 점차 풍만한 추세를 보이기 시작했다. 하지만 이런 풍만하고 둥근 형상은 첫 번째 단계의 동글동글하고 뚱뚱한 형상과 다른데, 동그랗지만 약간 길쭉하고 풍만하지만 뚱뚱하지 않다. 몸집과 체형은 점차 높고 커지는 추세를 보이고 있다.

하남(허난) 공현(궁셴)에는 동위東魏와 북제 시대에 개착한 두 개의 동굴이 있는데, 여기에 〈예불도禮佛圖〉가 많이 있다. 예불하는 사람은 몸집이 크고 부귀한 자태를 하고 있다. 상하이박물관에 소장된 북제 시대 석가상의 경우 조형이 원만하고 풍만하며 두 눈은 살짝 감고 있고 눈빛은 아래로 향하고 있으며

〈그림 9-8〉 **북제 채회 석각 입불**__산동(산둥) 청주(청저우) 출토.

〈그림 9-9〉 돈황 290굴 채소 보살
상(북주).

입꼬리에 미소를 머금고 있다. 또 어깨는 둥글고
자태는 우아하며 표정은 생동감 있다. 이것은 초
기의 거대하고 질박한 형상이나 북위 이후의 깨
끗하고 빼어나며 우아한 형상도 아니고, 기운이
부드럽고 표정이 편안하고 투명하고 지혜롭고 자
상한 광채를 뿜어내고 있다.

간쑤성 맥적산 제60호 감실의 정면 벽에 있는
북주 시대의 석가모니 조상은 머리가 아래로 향
하고 육계는 평평하며 얼굴은 네모나면서도 둥글
고 옥처럼 윤기가 난다. 또 귀는 크고 두터우며 코
는 쭉 뻗고 입술은 동그랗고 눈은 조금 감고서 아
늑한 표정을 짓고 있는데 마치 생각에 잠겨 끝없
는 상상 속에 빠져 있는 듯하다. 이 불상에는 속
세를 초월한 석가모니의 깊은 신비감이 있는가
하면, 세속 사람들의 단정하고 우아하며 온화하
고 자상한 친근감도 있다. 또한 사람들이 동경하는 불교 나라의 이상을 표현했
을 뿐만 아니라 인간적 정감과 세속적 취미도 짙게 구현했다.

돈황 290굴의 북주 시대 채소彩塑 보살상그림 9-9도 예전의 마르고 긴 모습과
풍치가 있고 소탈한 자태를 벗어나 넓고 풍만하며 자상하고 점잖으며 웃음이
진중하며 의젓하여 도량이 넓은 모습을 하고 있다. 남조의 사인 또는 숙녀의 형
상은 엷어지고, 화려하고 풍만하며 부드럽고 한가한 귀부인의 풍채가 더욱 두드
러지게 표현되었다. 종합하면 세 번째 단계에서 북조의 불교 조소는 나날이 세
속화·민족화·부유화·거대화되는 심미 변화의 추세를 나타내고 있다.

세 번째 단계의 이런 변화는 어느 정도 첫 번째 단계로 복귀하는 의미가 있
다. 하지만 그것은 단순히 중복이 아니라 두 번째 단계의 특징과 융합시켜서 이
단계의 불교 조소 예술이 신성성과 인간성, 위엄과 자상, 장대함과 부드러움, 숭

고함과 온화함, 고상함과 세속성 등을 녹여내는 추세를 드러내게 되었다. 이러한 변화의 추세는 남북 심미 문화의 융합이자 한진漢晉 전통과 남조의 새로운 변화를 종합하는 것이라고 말할 수 있다. 바로 이러한 심미 문화가 조소 영역에서 자유롭게 뒤섞여서 유기적으로 융합되면서 비로소 불상의 조형은 더욱 중국화·민족화·화합화라는 발전으로 나아가게 되었다. 불상은 신이지만 세속 사회의 사람을 닮기도 하였다.

예컨대 자상하지만 위엄을 잃지 않은 부처와 보살, 험상궂지만 두렵지 않은 역사力士, 상냥하고 온화한 제자 등은 모두 현실의 인격 유형이 반영된 것이다. 불상은 사람으로 하여금 인간미와 친근감을 느끼게 하는 동시에 강렬한 경외감과 숭배 의식을 느끼게 했다. 물론 이 단계의 불상 조소는 총체적으로 아직 원숙하다기보다 조금 경직되고 정체된, 그리고 투박한 흔적을 보인다. 중요한 점은 이 시대에 이미 당나라 불교 조소의 기본적인 풍모를 드러내기 시작하였다는 데에 있다. 이것은 북제·북주의 불교 조소 예술이 고금과 남북의 심미 문화의 취미를 융합하여 당나라 석굴 조소 예술로 넘어가기 시작했다는 것을 나타낸다.

생각해볼 문제

◉

1. 중국 조형 예술이 남북조 시대에 어떠한 지역적 특징을 나타냈는가?
2. 북조 석굴 조소 예술의 발전은 대체로 몇 단계를 거치는가? 각각의 심미 특징은 무엇인가?
3. 북조 불교 조소 예술이 변화하면서 보인 궤적은 어떤 문화적 추세를 나타내는가?

제10장

만물이 새로이 생겨나는
초당 문화의 영준한 자태

우리는 중국 심미 문화가 발전하는 기나긴 과정 중에 379년에 달하는 수·당·오대의 시대를 상대적으로 완결된 역사 단계로 본다. 이 중에 289년에 달하는 당나라 시대가 자연히 가장 치열했던 절정(클라이맥스)이라고 한다면, 가장 짧은 37년간의 수나라와 53년간의 오대는 '클라이맥스'의 '서막(프롤로그)' 또는 '결말(에필로그)'에 해당될 뿐이다. 유구한 역사의 장막을 걷어내면 우리는 휘황찬란하고 드넓은 '무대'에서 웅건한 필치로 기세 넘치게 써서 후대에 길이 남을 미학 걸작이 그다지 많지 않지만, 화려하고 다채로운 예술 작품이 무수히 창작되었다는 점을 발견할 수 있다. 이 시대에 시가·사부辭賦·산문·음악·무용·서예·회화·조소·건축 등은 모두 성숙하고 완벽한 형태를 나타내기 시작했다. 그중에 모든 영역마다 내부적으로 다양한 예술 유파가 생겨났고, 각 유파 중에 일류의 예술 거장들이 나타났으며, 이 예술 거장들은 각기 전인미답의 예술 걸작을 창작했다. 이렇게 풍부하고 다채로운 문화 현상을 만나서 이 좋은 볼거리가 질서 정연하게 펼쳐지게 하기 위해, 우리는 잠시 초당·성당·중당·만당 네 시기 구분의 방법에 따라 4막으로 나누고자 한다.

몇몇 사람들은 '사당'[1]의 시기 구분을 네 계절의 변화에 견준다. 즉 초당은 봄에 녹아 흐르는 물처럼 맑고 고우며, 성당은 여름에 내리는 비처

1 사당설四唐說은 역사적으로 당나라 예술을 초初·성盛·중中·만晩의 네 단계로 나누는 주장으로 명나라 초기 고병高棅의 『당시품회唐詩品滙』에서 정형화시켰다. 즉 당초에서 현종 개원開元까지가 초당이고, 개원에서 대종代宗 대력大曆까지가 성당이고, 대력에서 문종文宗 대화大和까지가 중당이고, 대화에서 당 말기까지가 만당이다. 이 외에도 후대의 사람들은 '사당'의 경계를 수정하곤 해서 오랫동안 정론을 내리기가 쉽지 않다. 논의의 편의를 위해 이 책에서는 '사당' 시기 구분을 그대로 사용하면서 또 두 가지 수정을 하고자 한다. 첫째, 전체 시간을 크게 뭉뚱그려서 다룬다. '서막(프롤로그)'의 수나라와 '결말(에필로그)'의 오대五代를 각각 '초당'과 '만당'에서 합쳐 다루고 별도의 장을 마련하지 않는다. 둘째, 구체적인 시간을 모호하게 다룬다. 어떤 제왕의 통치를 대체적인 기준으로 삼지 세세하게 시기 구분을 하지 않는다.

럼 가득 흘러넘쳐서 장관을 이룬다. 중당은 가을 풀처럼 빼곡하게 자라서 하늘거리며, 만당은 겨울에 내리는 눈처럼 함축적이고 처량하다. 또 몇몇 사람들은 '사당'의 시기 구분을 인생의 변화에 비유하기도 한다. 초당은 소년과 같아 천진난만하며 치기 어리고, 성당은 청년과 같아 패기가 넘치고 활발하다. 중당은 중년과 같아 성숙하고 심오하며, 만당은 노인과 같아 완곡하고 지혜롭다. 이러한 이야기는 매우 일리가 있고 재미가 있다. 만약 네 마디로 '사당'의 특징을 개괄한다면 다음과 같다.[2] '만물이 새로운 초당의 늠름한 자태' '드넓고 광활한 성당의 기상' '오색찬란한 중당의 풍모' '구성지고 애절한 만당의 정취'라고 할 수 있다.

2 | 지은이는 '萬象更新的初唐英姿' '恢弘壯闊的盛唐氣象' '五光十色的中唐風采' '纏綿悱惻的晚唐韻味'처럼 사당의 특징을 각각 네 글자로 압축적으로 표현하고 있다.

황제 거처의 화려함을 보지 않고서
어찌 천자의 존귀함을 알겠는가?[3] :
건축

왕조 변천과 정치 변혁의 시각에서 보면 중국 고대의 문화 체계는 진한 시대에 확립되고 수당 시대에 성숙되었다고 말할 수 있다. 두 단계의 역사 발전 과정에는 형식적으로 매우 닮은 부분이 있다. 즉 각각 변혁이 격렬하게 진행되어 단명한 왕조와 변혁이 적합하여 강성한 왕조가 공동으로 완성시켰다. 범문란(판원란)은 일찍이 다음과 같이 지적했다. "진시황은 진나라의 제도를 만들어 한 이후의 각 왕조가 답습하게 했고, 수 문제는 수나라의 제도를 만들어 당 이후의 각 왕조가 그대로 따르게 했다. 진과 수 두 왕조는 역사에 거대한 기여를 했다. 나라의 지속 기간이 짧다고 하더라도 두 왕조의 역사적 작용을 낮게 평가해서는 안 된다."[4]

3 "不睹皇居壯, 安知天子尊?" | 이 구절은 낙빈왕駱賓王의 시 「제경편帝京篇」에 나온다. 이 시에서 낙빈왕은 당 제국의 서울 장안을 읊었는데, 모두 98구의 장편으로 '당시선唐詩選'에서 가장 긴 작품으로 알려져 있다. 시 전체는 양상경 옮김, 『시조역 당시선』 상, 을유문화사, 1974: 4쇄, 1989, 125~140쪽 참조.

4 범문란(판원란), 『중국통사中國通史』 제3책, 人民出版社, 1978, 4쪽.

한당 기상[5]의 유래

전국 시대 말기에 진나라는 물자의 측면에서 제나라에 미치지 못하고 영토의 측면에서 촉나라에 미치지 못했지만 천하 통일의 역사적 임무를 완성할 수 있었다. 적극적이고 능동적인 정치 변혁을 했기 때문이다. 천하 통일을 이룬 바탕 위에서 진시황은 대담하게 정치 개혁을 계속하여 '분봉제'를 폐지하고 '군현제'를 실시하여 전제 군주의 중앙 집권적 국가를 세웠다. 아울러 이러한 정권 형식을 바탕으로 전국 시대에 이미 출현하기 시작한 새로운 생산 관계를 확립하고 유지하여 역사에 한 차례의 커다란 도약을 할 수 있었다. 하지만 변혁이 지나치게 급진적이고 과격하며 그 위에 또 진나라가 문화적으로 시대의 흐름을 거스르고, 대규모 토목 공사로 백성을 혹사시키고 재물을 낭비하며, 법을 집행하는 과정에서 포악하고 잔인하며 영토 확장을 위해 모든 병력을 수시로 동원하여 함부로 전쟁을 일으켰다. 이 때문에 혼란 중에 진나라는 무너진 가족과 혈연 그리고 지방 세력 등 전통적인 정치 세력의 지지를 받지 못해 마침내 운이 다하여 단명으로 끝나게 되었다.

진나라의 전철을 밟지 않기 위해 뒤에 일어난 한나라는 일정 부분을 구세력에 양보하지 않을 수 없어서 명목상으로 분봉제를 부활시켰다. 한나라의 분봉제는 주나라의 분봉제와 달라서 제후 영지의 행정 사안은 모두 조정에서 파견된 관리가 주관했으며 법령도 국가 차원에서 통일적으로 제정되었다. 따라서 봉지를 받은 제후는 실제로 대지주일 뿐이지 영주가 아니었다. 다시 말해서 한나라는 수정된 형식으로 진나라의 정치 변혁을 계승하고 연장시켰으며 이를 통해 새로운 생산 관계와 정치 제도를 굳건하게 할 수 있었다. 하지만 한나라의 통치자가 기존 정치 세력에게 부분적으로 양보하고 타협했기 때문에 지방 할거 세

5 '한당 기상漢唐氣象'은 진한과 수당이 사회 변혁의 의미에서 나란히 논의할 수 있을 뿐만 아니라 심미 문화의 풍모에서도 어깨를 겨룰 수 있다는 것을 가리킨다. 사람들은 보통 '한당 기상'이란 말로 서로 다른 두 시대를 개괄하여 탁 트인 시야, 드높은 기세, 선명한 색채, 강건한 기상을 말한다.

력과 문벌 사족 계층은 여전히 커다란 영향력을 지니고 있었다. 지방 세력의 영향력을 청산하는 역사적 임무는 수·당 두 나라의 몫으로 남겨지게 되었다.

진나라의 역사적 업적과 마찬가지로 수나라가 했던 사업은 영토의 통일에만 한정되지 않는다. 수나라는 남북의 분열을 매듭짓고 이를 바탕으로 대담한 정치 개혁을 실시했다. 먼저 정치 체제에서 수나라는 3성6부제三省六部制를 확립하여 중앙 집권적 통치를 수월하게 했다. 다음으로 관료 제도에서 수나라는 한위 이래로 지방 장관이 스스로 하급 관리를 임명하는 제도를 폐지하고 현령을 보좌하는 현승縣丞을 타 지역 출신으로 제한하고 관리 임명 권한을 이부吏部에서 전담하게 했다. 마지막으로 인재를 활용할 때 수나라는 북주北周의 정책을 계승하고 발전시켜 삼백여 년이 넘게 실행된 '구품중정제'[6]를 정식으로 폐지하고 과거 제도로 관료를 선발하여 중소 지주 계급이 정치 무대로 나아갈 수 있는 새로운 길을 마련했다.

하지만 수나라는 사회 변혁의 측면에서만 진나라와 어깨를 견줄 뿐만 아니라 역사 발전의 운명에서도 진나라와 매우 닮았다. 수나라가 공적으로 세우느라 추진했던 대운하 사업은 진나라가 백성의 힘을 소모했던 만리장성의 축조와 마찬가지로 전란이 막 평정된 어수선한 무렵에 가뜩이나 모자라는 국력을 엄청나게 손상시켰다. 또한 수나라가 고구려 정벌을 추진한 군사 행동은 진나라가 병사를 동원하여 함부로 전쟁을 벌인 외교 정책과 마찬가지로 극도로 피로하여 전쟁을 감당하지 못하는 민중에게 편안히 휴식을 취하고 생업을 돌볼 수 있는 기회를 제공하지 못했다. 수나라가 걸핏하면 혹형에 의존하던 행정 관리는 진나라가 가혹한 정치를 실시하는 것과 마찬가지로, 정권이 불안한 때에 인

6 | 구품중정제九品中正制는 위진남북조 시대의 관리 선발 제도이다. 한나라의 향거리선제鄉擧里選制에 대신해서 위魏 문제文帝 황초黃初 원년(220)에 처음 실시되었으며 이후 약간의 변화는 있었으나 과거제에 의해 대체되기 전까지 계속 시행되었다. 군에는 소중정이 있어 언행이 훌륭한 자를 선발하여 주의 대중정에게 보내고, 대중정이 이를 다시 살펴 중앙의 사도에게 추천하면 사도가 이들을 평가한 후 상서에게 올려 임용하는 방식인데, 이때 중정관은 대상자를 평소 관찰한 바의 언행에 따라 9품으로 나누어 추천하였다.

위적으로 기존의 모순을 더욱 격화시켰다. 심지어 수 문제文帝와 양제煬帝 부자의 개인적 자질은 진秦 시황과 이세二世 두 사람과 일정 부분 닮은 점이 있다. 영웅의 기질과 커다란 포부, 잔인무도한 성향이 서로 섞여 있는 복잡한 성격은 당시 중대한 역사적 사명을 짊어지기에 어려웠다. 마침내 이러한 모순이 전면적으로 폭발할 무렵에 일찍이 정치 변혁 과정에서 기득권을 빼앗긴 문벌 사족과 지방 세력이 새롭게 힘을 길러 재기하고 당시 사회 질서의 중심이 약화되는 경향을 가속화시켰다.[7]

수나라가 한층 더 높은 차원에서 진나라의 역할을 수행했다고 말할 수 있다면, 당나라 또한 한층 더 깊은 의미에서 한나라의 사업을 완성했다고 할 수 있다. 당나라 통치자들은 한나라와 마찬가지로 몇몇 문제에서 어쩔 수 없이 구세력에게 양보와 타협을 할 수밖에 없었다. 여기에 지방 관원들에게 더 많은 자주권을 부여하고, 절도사를 중용하고, 황실을 인정하는 전제 아래에 문벌 사족의 우월한 지위를 승인하고, 『씨족지氏族志』를 재차 편찬하는 일 등을 포함한다. 그러나 정치 체제, 관료 제도, 인재 선발 등의 중대한 문제에서 기본적으로 수나라 변혁의 역사적 성과를 계승한 덕분에 새롭고 찬란한 업적을 이루어냈다.

이러한 관점에서 볼 때 중국 고대 사회의 발전 과정은 그 자체가 혁명과 개혁, 투쟁과 타협의 변증법적인 통일이라고 할 수 있다. 진나라와 수나라의 혁명과 투쟁이 없었다면, 한나라와 당나라의 개혁과 타협도 기반을 잃었을 것이다. 이와 반대로 한당 시대의 개혁과 타협이 없었다면 진수 시대의 혁명과 투쟁도 공고할 수 없었을 것이다. 물론 진과 수의 혁명의 내용이 한과 당의 공고화와 발전 과정 중에 원래의 칼날을 다소 잃어버렸지만 결국 겉으로 타협으로 보이는 외재적 형식 아래에 역사 발전의 내재적 추세를 유지했다. 이것이 바로 역사 발전의 변증법이다.

역사는 반복될 뿐 중복되지 않는다. 수당의 정치 문화가 '더 높은 차원'에서

7 | 수나라의 정치 지형과 관련해서 김명희, 『중국 수당사 연구: 천자의 나라 천하의 문화』, 국학자료원, 1998; 임대희, 『수당오대사』, 서경문화사, 2005; 마크 에드워드 루이스, 조성우 옮김, 『하버드 중국사 남북조: 분열기의 중국』, 너머북스, 2016 참조.

〈그림 10-1〉 용문 봉천사 대로사나상.

진한으로 복귀를 실현한 것처럼, 수당의 심미 문화도 '더 깊은 의미'에서 진한에 대한 재현을 완성시켰다.^{그림 10-1} 이러한 복귀와 재현은 부정의 부정이라는 이중 부정의 형식으로 진행되었다. 즉 광활하고 성대했던 진한이 한 차례 발전을 거둔 '긍정'의 단계이고 소박하고 자연스러우며 부드럽고 섬세한 양진·남북조는 한 차례 발전을 이룬 '부정'의 단계라면, 기품 있고 전아하며 기세가 뻗치는 수당은 한 차례 발전을 이룬 '부정의 부정 단계'라고 할 수 있다. 따라서 세 번째 단계는 단순히 두 번째 단계의 역사적 성과를 '포기'한 것이 아니라, 외재적 형식을 '지양'하는 과정 중에 많은 내재적인 요소를 남겨두었다. 앞서 말한 공통점 이외에 양진·남북조의 발전과 과도기를 거치면서 수당의 심미 문화는 진한보다 훨씬 풍부하고 복잡한 양상을 보이게 되었다.

수나라가 실행했던 커다란 정치 변혁을 바탕으로 당나라는 빠른 속도로 비교적 완벽한 정치·경제 시스템을 확립해 나갔다. 정치적 통일과 안정은 백성들에게 휴식과 생업의 기회를 주어 생산력을 회복시킬 수 있게 했다. 경제 영역의 균전제均田制와 조용조법租庸調法은 농민들에게 생산의 독립성과 적극성을 지켜줬다.[8] 군사 영역의 부병제府兵制는 백성들에게 부담으로 돌아가는 군비 지출을 줄일 수 있었다. 이 덕분에 나라가 세워진 지 십수 년도 안 되어 당나라는 유명한 '정관지치貞觀之治'를 이룰 수 있었다. 이어서 무측천과 당 현종은 당 태종의 정치 노선을 계승하고 발전시켜 '정관지치'를 '개원지치開元之治'로 이끌어갔다. 정치 문화가 점차 성숙함에 따라 심미 문화도 나날이 번성해갔다. 그리하여 생기발랄하고 자유롭고 개방적이며 만물이 새로이 바뀌고 더욱더 웅대한 심미 사조의 파도가 더욱 높아졌다.

8 | 균전제는 국가가 토지의 사유를 제한하여 대토지 소유를 억제하고, 토지의 분배와 회수를 통하여 농민 지배를 강화하며, 세수의 안정을 꾀한 제도이다. 북위의 효문제가 실시하였으며, 수·당이 보완하여 계승했다. 당나라는 북위의 균전제를 토대로 나이와 사회적 지위 등에 따라 토지를 지급하였으며, 그 대가로 농민들은 토지세인 조租, 요역에 해당하는 용庸, 특산물의 공납인 조調를 부담하였으며, 농병 일치를 원칙으로 하는 부병제에 의한 군역의 부담을 안았다. 그러나 8세기 중엽 안사安史의 난을 전후로 하여 균전제를 근간으로 하는 체제는 동요하기 시작했다.

용수원龍首原의 기적

군사력이 강성하고 세상을 호령하던 땅 위에 대국의 기상을 가장 잘 드러낸 분야는 건축 예술보다 나은 경우가 없다. 어떤 의미에서 한 국가의 수도는 그 나라 정신적 풍모의 축소판이라 할 수 있다. 수 문제는 건국 초기에 서한의 고도 장안長安[9]을 수도로 삼았는데, 오늘날 서안(시안) 서북 지역의 한성(한청)漢城 일대에 해당된다. 개황開皇 2년(582)에 성의 규모가 협소하고 도시 구조가 어수선하며 수질에 소금기가 많은 등 여러 가지 원인으로 인해 장안은 대국의 수도로서 필요한 요건을 만족시킬 수 없었다. 이에 유명한 정치가 고경高熲과 걸출한 건축가 우문개(555~612)[10] 등이 장안 동남부에 위치한 용수원龍首原 지역에 새로운 도성을 건설하라는 임무를 맡았다. 양견楊堅이 후주後周에서 대흥공大興公으로 책봉된 일이 있었기 때문에 성을 대흥성大興城으로 지었다. 618년에 수나라가 망하고 당나라가 일어나게 되자 대흥을 장안으로 바꾸고 규모를 더욱 확장하여 도성을 건설했다.

"그때는 거인을 필요로 하고 또 영웅이 태어난 시대였다." 세계의 건축사에서 우문개처럼 일생에 광통거廣通渠를 파고 위수渭水를 황하로 끌어들이고 동쪽 수도 낙양(뤄양)洛陽을 건설하는 등 일련의 건축 공사에서 핵심 역할을 수행한

9 옛날 장안은 고고학의 발굴에 따르면 성의 동서 길이가 9천721미터이고 남북 폭이 8천651미터이고 둘레가 36.7킬로미터이고 면적이 84평방킬로미터(2천541만평)여서 오늘날 규모의 서안성 10개에 상당한다. 옛날 장안은 크기가 로마·비잔틴의 면적을 훨씬 뛰어넘을 뿐만 아니라 명청 시대의 북경성보다도 더 크다. 이 때문에 상당히 긴 역사에 걸쳐서 옛날 장안은 유례를 찾을 수 없는 엄청난 규모로 인해 '천하 제일의 도시'의 명성을 누리고 있다.

10 | 우문개宇文愷는 선비족 우문씨宇文氏 출신으로 아버지는 주나라 대사마허국공大司馬許國公이다. 우문개는 수나라가 국가 건설을 벌일 때에 건축자로서 토목 사업에 종사했다. 수의 문제(재위 581~604) 때 종묘宗廟 신영의 부감, 개황開皇 2년(582)에는 대흥성(당나라 때의 장안성) 건설에 종사했는데, 개황 13년에는 인수궁을 기주岐州로 옮기고 또한 문헌文獻 황후의 능을 쌓았다. 양제煬帝(재위 604~617) 즉위 후 공부상서로 승진하였다. 『수서隋書』 68권에는 그 전기가 있다. 저작에 「동도기도東都記圖」 「명당도의明堂圖議」 「석의釋疑」가 있었으나 전하지 않는다.

사람은 매우 드물다. 장안성의 총설계는 의심할 바 없이 '신묘한 구상을 하고 다재다능한' 귀족 건축사가 필생의 지혜를 모두 발휘한 고도의 결정체였다.

청나라 고염무는 『일지록』에서 지적한 적이 있다. "내가 본 천하의 도시 중 당나라의 옛 도읍지는 성곽이 반드시 넓고 크며 거리는 모두 바르고 쭉 뻗었다. 관청 중 당나라가 만든 경우는 터가 모두 넓고 막힘이 없었다. 송나라 이후에 만들어진 경우는 시기가 오늘날과 가까울수록 비루하여 볼품이 없었다."[11] 한번 상상해보면 당시 동으로 파수灞水와 산수滻水에 가깝고, 북으로 위수渭水에 맞닿아 있던 용수원에 우뚝 솟은 이 도시의 웅장한 건축물이 얼마나 웅장하고 장관이었을까! 장안성은 기세가 엄청나게 클 뿐만 아니라 배치도 정교했다.

도성의 기본 구조는 정방형으로 궁성·황성·성곽 세 부분으로 되어 있었다. 궁성은 도성 전체의 북쪽 정중앙에 자리하고, 북쪽에 앉아 남쪽을 바라보며 천하를 굽어보는 제왕의 기상을 보여주었다. 궁성의 정중앙에는 황제의 거처와 정사를 처리하던 태극궁太極宮이 있었다. 양쪽에 각각 태자가 거처하는 동궁東宮과 비빈이 머무르는 액정궁掖庭宮이 있었다. 궁성의 면적은 대략 4평방킬로미터(121만 평)로서 명청 시대 자금성의 여섯 배에 상당했다.

궁성의 남쪽 부근에 궁성과 모양, 면적이 서로 비슷한 황성이 있었다. 황성 내부에는 종묘, 사직과 관청, 보조 기관이 있어서 문무의 백관이 정무를 보았다. 궁성과 황성 사이에는 441미터 너비의 널찍한 광장이 있는데, 황제가 장병을 사열하고 외국 사절을 맞이하고 축하 의례를 치르는 공간이다. 궁성의 승천문承天門과 황성의 주작문朱雀門 그리고 성곽의 명덕문明德門은 서로 거리를 두고 대응하고 있다. 아울러 너비가 150미터에 달하는 주작대로는 성 전체를 동서로 나누었다. 성 안에는 동서로 난 대로가 14개, 남북으로 난 대로가 11개 있고, 성 전체는 108개로 질서정연하게 나뉜 방리坊里로 되어 있으며 백성들이 살

11 고염무顧炎武, 『일지록日知錄』「관사館舍」: 舊治者, 其城郭必皆寬廣, 街道必皆正直. 廨舍之爲唐舊創者, 其基址必皆宏敞. 宋以下所置, 時彌近者制彌陋.

〈그림 10-2〉 함원전 복원도.

아가는 거주 지역과 상업 구역으로 구분지었다.

성 안에는 동쪽과 서쪽에 큰 규모의 시장이 있는데 각각 1.1평방킬로미터(33만2천750평)에 이르며 99평방미터(30평) '우물 정井' 자의 모양으로 구분하여 각양각색의 상인들이 교역을 하게 하였다. 성 안에 사찰 81곳, 여승 사찰 28곳, 도관 30곳, 여도관 6곳, 페르시아교 사찰 2곳, 배화교 사당 4곳을 비롯해 극장·교방敎坊·원림이 여러 곳 있었다. 가지런한 회화나무와 하늘하늘 흩날리는 버드나무가 금색과 은색으로 된 실물 크기의 상점 표지와 푸르고 붉은 색으로 된 기와와 담장으로 어우러진 도시의 아름다운 경치를 수놓았다. 외곽 성벽의 두께는 약 12미터이고 각 방향마다 세 개의 문을 두었다. 참으로 위풍당당하고 위엄이 넘치며 경물이 매우 다양하여 매우 장관을 이루었다. 태종 이세민이 집정한 후에는 장안성 북쪽 용수원 고지에 대명궁大明宮을 세워 태상황 이연의 피서지로 사용했다.

고종 이치李治(재위 649~683)와 무즉천이 황위를 계승한 이후에 대명궁을 다시 확장하여 당나라의 제왕이 정사를 돌보는 중요한 곳이 되면서 태극궁의 빛나는 위치를 대신했다. 함원전含元殿그림 10-2은 대명궁의 정전正殿으로 당나라에서 가장 으리으리하고 웅장한 복합 건축물이었다. 대전의 앞쪽 양옆에 양팔로 감싸 안는 모양의 상란翔鸞과 서봉棲鳳 두 누각을 두어 기둥 사이의 충분한 거리가 밖으로 거침없이 뻗어나가는 기세를 표현했다. 전각殿閣은 모두 높은 대臺 위에 세워져 충분한 높이로 황가의 위엄을 잘 드러냈다. 웅장한 주전主殿과 높이 솟아오른 양각兩閣 사이에 곱자 모양의 비랑飛廊이 서로 거리를 두고 연결되어 전체 건축물들이 혼연일체를 이루게 했다. 이를 다음처럼 표현했다. "왼쪽에 상란각 있고 오른쪽에 서봉각 있어, 두 궐을 솟구치게 날개를 펼친 듯하네. 전각을 휘감아 섬돌을 두르니, 마치 용이 구불구불 지나가는 듯하다.[12]

함원전은 그 기세가 뻗어나가는 자태로 국가의 위엄을 보여준다고 하면, 대명궁 뒤쪽에 위치한 태액지太液池는 화려하고 웅장한 경관으로 황가의 사치를 보여준다. 호수는 너비가 18만 평방미터(5만4천450평)에 달하며, 연못 가운데에 봉래선도蓬萊仙島가 있고, 호수의 둘레에 정자와 누각이 곳곳에 있다. 땅에 맞고 지세에 편하게 자연 경관과 인공 구조물이 잘 결합되어 엄격한 대칭을 추구하지 않고 자연을 본받는 아름다움을 추구한다. 고고학 발굴의 자료에 따르면 태액지 못가에 위치한 흥경궁興慶宮에서 사용된 연꽃 모양의 기와는 73종에 달했다. 이로 미루어보아 화려함과 웅장함이 어느 정도였는지 알 수 있다. 이신李紳은 「억춘일태액지정후대憶春日太液池亭候對」 시에서 읊었다. "궁궐의 꾀꼬리 홰를 치니 상서로운 연기 피어나고, 봉래·방장·영주 세 섬의 신조神鳥 물을 스치며 돌아오네. 다리처럼 굽은 무지개 아름다운 궁궐에 걸칠 때, 배처럼 떠 있는 물새 신선의 도에 깃든다."[13] 이와 같이 말할 수 있다면 참으로 인간 세상의 선경이라 할 만하다.

전형의 의미에 어울리는 도성으로서 장안은 존비유서尊卑有序의 유가 사상을 구현했을 뿐만 아니라 도법자연道法自然의 도가 정신도 융합시키고 있다. 장안성은 당시 주변 여러 지역과 국가가 배우고 본받는 모델이 되었을 뿐만 아니라 훗날 많은 왕조가 한없이 동경하지만 결코 따라잡을 수 없는 모범이 되었다.[14] 고증에 따르면 중국 동북 지방에 세워진 발해의 상경 용천부[15]는 도시 계획에 있어 장안의 설계를 거의 완전히 답습했다. 일본의 헤이조쿄平城京(오늘날의 나라奈良시)와 헤이안쿄平安京(오늘날의 교토京都시)도 내용은 대체로 갖추어져 있으

12 이화李華, 「함원전부含元殿賦」: 左翔鸞而右棲鳳, 翹兩闕而爲翼, 環阿閣以周墀, 象龍行之曲直.

13 이신李紳, 「억춘일태액지정후대憶春日太液池亭候對」: 宮鶯報曉瑞煙開, 三島靈禽拂水回. 橋轉彩虹當綺殿, 艦浮花鷁近蓬萊.

14 진옌(천옌), 「中國與西方建築的古代, 現代, 後現代特徵」, 『天津社會科學』 2003年3期 참조.

15 ㅣ 상경 용천부上京龍泉府는 발해의 행정 구역인 5경 중 하나로 발해가 멸망하기 이전까지 수도였다. 755년 무렵부터 수도였다가 785년에 다시 동경 용원부로 천도하였다. 794년에 다시 이곳으로 천도하여 발해가 멸망할 때까지 수도였다. 지금의 위치는 흑룡강(헤이룽장)성 영안(닝안)현寧安縣 동경(둥징)성東京城(忽汗東) 일대이다.

나 규모가 작은 장안성의 축소판이었다. 오늘날까지 명청 시대가 남겨놓은 베이징성·고궁故宮·베이하이北海의 건축과 설계를 살펴보면 모두 장안성, 함원전 그리고 태액지의 역사적 그림자를 쉽게 찾아볼 수 있다. 다만 훗날에 만들어진 모방작들은 규모든 기세든 모두 수당의 원작과 견줄 수가 없다. 상술한 경관들은 마치 우리로 하여금 쉽게 낙빈왕駱賓王의 「제경편帝京篇」 시를 떠올리게 한다.

> 산천이 천리에 이르는 나라, 성곽과 궁궐은 아홉 겹의 문.
>
> 황제의 거처 웅장함 보지 않고, 어찌 천자의 존엄을 알겠는가?
>
> 황제의 도성은 효산 함곡관에서, 순야와 용산 그리고 후복侯服과 전복甸服까지 이르네.[16]
>
> 오위는 그림자 이어 별자리 모으고, 팔수는 흐름을 나누어 땅을 가로지르네.[17]
>
> 진나라 변방의 관문은 백두 개, 한나라 이궁은 서른여섯 개.
>
> 계전은 우뚝 솟아 옥루를 마주하고, 초방은 그윽하게 금옥에 이른다.[18]
>
> 도성의 종횡으로 뻗은 큰길 성으로 이어지고, 수많은 집의 문이 동틀 녘에 열리네.
>
> 회랑은 비스듬히 지작관과 통하고, 사거리는 바로 봉황대를 가리킨다.[19]
>
> 칼 차고 신발 신은 총신은 남궁으로 들고, 머리 장식의 고관대작은 북궐에서 나온다.

16 | 효함곡崤函谷은 효산과 함곡관을 가리키고 모두 험준한 요새를 가리킨다. 함곡관 동쪽에 효산이 있어서 둘이 나란히 불리게 되었다. 오복五服은 왕도王都를 중심으로 하여 에워싸고 있는 지역으로서 거리에 따라 가른 다섯 등급의 지역을 가리킨다. 오복에는 후복과 전복 이외에 수복綏服·요복要服·황복荒服 등이 있다. 이때 왕기는 사방 1천 리를 포괄하고, 그 밖의 오백 리가 후복, 후복 밖의 오백 리가 전복에 해당된다. 순야鶉野는 진나라의 지역을 가리킨다. 고대 천문에서 남쪽 주작朱雀의 일곱 별자리 중에 앞의 정井과 귀鬼 별자리를 순야라고 하는데, 그 별자리는 지상의 진나라에 해당된다. 용산은 용수산龍首山을 말하는데, 당나라 대명궁이 용수산 자락에 있었다.

17 | 오위는 오성五星으로 태백太白·세성歲星·진성辰星·형혹熒惑·전성塡星을 가리킨다. 팔수는 장안 지역에 흐르는 위수渭水·경수涇水·풍수灃水·노수澇水·휼수潏水·호수滈水·산수滻水·파수灞水 등 여덟 개의 강을 가리킨다. 모두 황하로 흘러들어간다.

18 | 계전桂殿과 초방椒房은 왕후가 거처하는 공간을 가리킨다. 특히 초방은 전한 시대 왕후가 거처하던 미앙궁未央宮을 가리킨다. 초나무로 장식하여 별칭이 되었다. 초실椒室로도 부른다.

19 | 지작관鳷鵲觀과 봉황대鳳凰臺는 궁궐 안에 있던 건물과 누대를 가리킨다. 지작관은 한나라 무제 때 지은 건물 중의 하나이다.

명성은 온 우주를 덮고, 문물은 해와 달, 별처럼 찬란하네.

山河千里國, 城闕九重門. 不睹皇居壯, 安知天子尊? 皇居帝里崎函谷, 鶉野龍山侯甸

服. 五緯連影集星躔, 八手笨流橫地軸. 秦塞重關一百二, 漢家離宮三十六. 桂殿嶔岑對

玉樓, 椒房窈窕連金屋. 三條九陌麗城隈, 萬戸千門平旦開. 複道斜通鳲鵲觀, 交衢直指

鳳凰臺. 劍履南宮入, 簪纓北闕來. 聲名冠寰宇, 文物象昭回.

　　다음을 상상하기 그리 어렵지 않다. 드넓은 거리와 호화로운 저택, 빼곡한 점
포들, 휘황찬란한 사당, 행동거지가 우아한 문관, 위엄이 넘치는 무사, 다양한
복색을 입고 있는 상인, 꽃처럼 아름다운 부녀 등등. 의심할 바 없이 이 모든 것
은 기세가 뻗어나가는 초당의 풍경을 이루고 있다.

중국 건축의 특색

전통적인 서양의 건축물은 오랫동안 돌을 중심 재료로 썼고, 전통적인 동양의
건축물은 오랫동안 나무를 위주로 사용했다.[20] 돌은 일종의 고밀도의 건축 자
재이다. 돌은 공사 기간이 길다는 단점이 있지만 오래 사용할 수 있다는 장점
이 있다. 돌의 특징은 거대한 하중을 견딜 수 있어 높은 건물을 짓기에 유리하
다. 이와 반대로 나무는 비교적 저밀도의 건축 자재이다. 나무는 공사 기간이
짧다는 장점이 있지만 오래 사용할 수 없다는 단점이 있다. 나무의 특징은 비
교적 기둥 사이에 큰 규모의 창과 처마를 쉽게 낼 수 있어 가로로 짓기에 용이
하다.
　　중국과 서양의 고대인들이 각기 다른 건축 자재를 선호하는 경향을 보이는

20　서양의 건축물은 서양에서 동양으로 취급되는 이집트·인도·이슬람의 건축물을 포함한다. 동양의 건
　　축물은 중국·일본·베트남·한반도 등 지역의 건축물을 포함한다.

데, 이것은 아마 건축물의 용도와 관련이 있을 것이다. 서양의 경우 대체로 경전적인 건축은 대개 보통 사람들이 생활하는 장소가 아니라 신령이 깃드는 공간이었다. 한편으로 석재 건축은 우뚝 솟아오르는 양식에 유리하지만 채광이 어려운 특징 때문에 종교 건축의 신비스럽고 어두우며 하늘을 향한 종교적 요구를 만족시킬 수 있었다. 다른 한편으로 석재 건축은 시공에 불리하지만 보존은 유리한 특징 때문에 종교 건축의 급히 쓰지 않고 영원히 사용하려는 이념에 잘 부합될 수 있었다. 바로 이 때문에 파리의 노트르담 성당을 짓는 데 182년이라는 오랜 시간이 걸렸다. 독일의 쾰른 대성당을 짓는 데는 거의 500년 가까운 시간을 들였다. 이와 달리 중국 고대처럼 비종교적 세속 사회에서 건축의 핵심은 신령이 깃드는 사당이 아니라 황제가 거주하는 궁전이었다.

한편으로 목재 건축은 높이 솟아오르는 양식에 불리하지만 채광에 유리한 특징 때문에 세속적 건물의 넓고 밝으며 살기에 편안한 요구를 만족시킬 수 있었다. 다른 한편으로 목재 건축은 시공이 유리하지만 보존이 어렵다는 특징 때문에 세속적 건물의 오래 가기를 바라지 않고 빨리 짓기를 바라는 현실적 수요

생각해볼 문제

●

1. 역사적으로 진한과 수당은 정치 변혁과 미학 기풍에서 어떤 점이 서로 같고 어떤 점에서 서로 다른가?
2. 중국과 서양의 고대 건축이 갖는 문화 내용과 미학 특색을 비교해보자.
3. 고궁을 실례로 들어 여러분은 중국 고대 건축 구조를 어떻게 이해하는지 이야기해보자.
4. 세계 각 나라의 수도가 나오는 지도를 펼쳐보고 베이징성의 특징과 유래를 이야기해보자.

를 만족시킬 수 있었다. 바로 이런 이유로 큼직한 대흥성大興城이 9개월이라는 짧은 시간 안에 완공될 수 있었다. 쉽게 세워진 것은 또한 빨리 허물어지는 법이다. 오늘날의 서양인들은 여전히 파르테논 신전의 유적을 참배하고 아직도 파리의 노트르담 종루에 오를 수 있지만 오늘날의 중국인은 복원된 도면을 통해서만 고대 장안성의 풍모를 짐작할 수밖에 없다.

제 **2** 절

천녀가 서로 시험하니 꽃 뿌려 옷 물들려 하네[21] :
복식

수당은 정치 통합의 시대였을 뿐만 아니라 문화 융합의 시대였다. 사실 이민족 문화가 남북조 시대부터 이미 중국의 북쪽 지역에 대량으로 유입되었지만, 당시 문화 충돌의 측면은 문화 융합의 측면보다 훨씬 심했다. 전란이 빈번하게 일어나고 남북이 서로 갈라져 있는 상황에서 문화 융합의 긍정적 효과가 아직 충분히 발휘되지 않고 있었다. 수당 제국의 출현은 이러한 역량을 발휘할 수 있도록 이전에 없었던 드넓은 역사적 공간을 마련해 주었다.

문화 융합의 시대

사학자들의 연구에 따르면 수당의 황실은 모두 농후한 이민족 혈통에 속한다.[22] 몇몇 사람들은 이를 근거로 수당 시대의 한족에 대해 한족을 부계로 하

21 "天女來相試, 將花欲染衣." | 이 구절은 교연皎然의 시 「답이계란答李季蘭」에 나온다.

22 수·당 두 왕조 황가의 혈통을 살펴보면 수 양제 양광楊光, 당 고조 이연李淵의 어머니는 모두 탁발선비의 독고씨獨孤氏 출신이다. 당 태종 이세민의 생모는 선비족 흘두씨紇豆氏 출신이다. 태종의 장손황후長孫皇后는 양친 모두 선비족 출신이다.

고 선비족을 모계로 하는 '신한족新漢族'으로 보기도 한다.[23] 어쩌면 이러한 '신한족'의 의의는 주로 혈연이 아니라 문화에 있을지도 모른다. 호胡와 한漢의 문화적 융합은 사람들의 생활 방식뿐 아니라 정신 세계도 바꾸어놓았다. 오랜 시간 동안 예교의 가르침을 받은 한족의 농경 문화에 강건하고 호방한 강심제가 주입되었다. 반면 오랜 시간 야만 상태에 있던 선비족 유목 문화 중에 서서히 문질빈빈文質彬彬의 정신 세계가 부가되었다. 그리하여 지나치게 품위를 따지지만 다소 유약하던 남조 문화와 지나치게 강렬하지만 다소 원시적인 북조 문화가 수당 시대의 융합을 통해 각자의 단편성을 지양하고 새로운 시대적 풍모를 드러내기 시작했다.

이러한 새로운 시대의 풍모가 당시 남자들에게 표출되어서 곧 문인이 무를 숭배하고 유생이 협객을 그리워하는 사회 풍조가 생겨났다. 과거 제도가 실시되면서 수당 사회는 엄격한 의미의 문인 관료의 정권이 들어서게 되었다. 당시 치국평천하治國平天下의 뜻을 품은 남자들은 일반적으로 모두 "학업을 닦다가 여력이 생기면 벼슬에 나아가는"[24] 유생의 길을 걸었다.

어쩌면 이민족 문화와 황실 유풍의 영향을 받아서인지 당나라 유생의 이상 인격은 시를 짓고 그림을 그리는 겸손하고 고상한 군자가 결코 아니라 늘 떼를 지어 남의 집을 덮쳐 재물을 약탈하고 세상 예법에 매이지 않고 하고 싶은 대로 하는 호협지사豪俠之士였다. 사업에서 유생들은 경전과 역사에 통달하고 시서에 능통하며 문무를 겸비하여 거리낄 것이 없었다. 생활에서 유생들은 천리마와 보검을 사랑하고 술과 미녀를 즐겼으며 천하를 끌어안으며 일상을 즐겼다. 이러한 의미에서 노조린[25]의 「장안고의長安古意」는 과거를 빗대어 오늘을 노래하는 예술 작품으로서 당시 선비들의 생활을 여실히 들여다볼 수 있다.

23 왕동령(왕퉁링)王桐齡, 『중국민족사中國民族史』, 文化學社, 1934, 322쪽 참조.

24 『논어』 「자장」 13(501): 仕而優則學, 學而優則仕.(신정근, 752) | 이 말은 공자의 제자 자하子夏가 했지만 학문과 정치의 선순환 구조를 말하는 유학의 이상을 대변한다고 할 수 있다. 근대의 관점에서 보면 유학은 정치로부터 객관적 거리를 유지하지 않아 현실 세계를 넘어서는 기획에 과감하지 못했다고 볼 수 있다.

장안의 큰 길이 홍등가로 이어지고, 푸른 소와 흰 말 그리고 온갖 향기 나는 수레.

옥 가마 종횡으로 주인 집 지나, 금 채찍 이어지며 제후 집으로 향하네. ……

묻거니 퉁소 불어 자주색 연기로 향불 삼고, 일찍이 춤 배우며 꽃다운 시절 보냈
다네.

비목[26]을 얻으니 어찌 죽음을 마다하랴? 원앙이 되어 신선 부러워하지 않으리.
……

두릉 북쪽에서 탄환 끼고 매 사냥하고, 위교 서쪽에서 탄환 쏘아 원수를 갚는다.[27]

부용검 찬 협객 모두 요청하여, 복사꽃과 오얏꽃 핀 냇가 기생집에 함께 자
네.[28] ……

권세와 의기는 영웅의 본색, 봄바람 속에 준말 타고 득의양양하니.

스스로 말하길 가무는 천년을 뛰어넘고, 스스로 교만과 사치는 오공을 능가한다
고 일컫네.[29]

25 | 노조린盧照鄰은 당나라 유주幽州 범양范陽 출신으로 자가 승지昇之, 호가 유우자幽憂子이다. 장
안 근처에 있는 태백산太白山에 살면서 단약丹藥을 먹었다가 중독되어 손발을 못 쓰게 되었다. 그는
끝내 병고를 견디지 못하고 물에 빠져 자살했다. '초당사걸初唐四傑'의 한 사람으로 꼽히는 시인으로,
『당시선唐詩選』에 있는 장대한 칠언가행七言歌行 「장안고의長安古意」가 유명하다. 저서에 『유우자
집幽憂子集』 7권이 있다.(『중국역대인명사전』, 이회문화사, 2010 참조)

26 | 비목比目은 비목동행比目同行의 줄임말로 암수가 각각 눈이 하나뿐인 바다 물고기를 가리킨다. 눈
이 하나뿐이니 암수가 늘 같이 헤엄칠 수밖에 없어 헤어질 수 없는 다정한 관계를 나타낸다.

27 | 두릉杜陵은 오늘날 섬서(산시) 서안(시안)의 동남쪽 지명이다. 한나라 선제宣帝 때에 구릉을 쌓아
서 두릉의 이름을 갖게 되었다. 위교渭橋는 한당 시대에 위수渭水에 있던 다리를 가리킨다. 탐환차객
은 『한서』 권90 「혹리열전酷吏列傳 윤상尹賞」에 나오는 말이다. "장안에 간사하고 교활한 무리가 점
차로 늘어나면서 마을의 젊은이들이 무리를 이뤄 관리나 사람을 살해하고 돈을 받고 원수를 갚아줬
다. 이들은 서로 세 가지 색의 돌을 골라 탄알을 썼는데, 붉은 돌을 고르면 무관을 죽이고, 검은 돌을
고르면 문관을 죽이고, 흰 돌을 고르면 다치거나 죽은 자를 돌봤다[長安中奸猾浸多, 閭里少年羣輩殺
吏, 受賕報仇, 相與探丸爲弹, 得赤丸者斫武吏, 得黑丸者斫文吏, 白者主治喪]." 여기서 탐환차객探
丸借客은 협객을 시켜 원수를 갚는다는 뜻으로 쓰이게 되었는데, 줄여서 '탐환探丸' '탐흑백探黑白'
이라고도 한다.

28 | 부용검芙蓉劍은 전국 시대 월왕 구천의 보검을 가리키는데, 여기서 날카로운 칼을 말한다. 두리계
는 『사기』 「이장군열전李將軍列傳」에 나오는 "복숭아와 오얏은 꽃이 곱고 열매가 맛이 좋으므로, 오
라고 하지 않아도 찾아오는 사람이 많아 그 나무 밑에는 길이 저절로 생긴다[桃李不言, 下自成蹊]."는
뜻에서 생긴 말이다. 덕이 있는 사람은 스스로 말하지 않아도 사람들이 따른다는 뜻이다. 또는 사람
이 많이 모이는 장소를 나타내기도 한다.

장 안 대 도 련 협 사　청 우 백 마 칠 향 차　옥 련 종 횡 과 주 제　금 편 락 역 향 후 가　　　　차 문 취 소
長安大道連狹斜, 靑牛白馬七香車. 玉輦縱橫過主第, 金鞭絡繹向侯家. …… 借問吹簫

향 자 연　증 경 학 무 도 방 년　득 성 비 목 하 사 사　원 작 원 앙 불 선 선　　　협 탄 비 응 두 릉 북
向紫煙, 曾經學舞度芳年. 得成比目何辭死, 願作鴛鴦不羨仙. …… 挾彈飛鷹杜陵北,

탐 환 차 객 위 교 서　구 요 협 객 부 용 검　공 숙 창 가 도 리 혜　　　전 권 의 기 본 호 웅　청 규 자 연
探丸借客渭橋西. 俱邀俠客芙蓉劍, 共宿娼家桃李蹊. …… 專權意氣本豪雄, 靑虯紫燕

좌 춘 풍　자 언 가 무 장 천 재　자 위 교 사 릉 오 공
坐春風. 自言歌舞長千載, 自謂驕奢凌五公.

여성이 정치를 주관하던 풍습

새로운 시대의 풍모는 당시 여성들에게도 표출되었는데, 그야말로 화려하고 뛰어났으며 아름답고 다양했다. 우리가 알기에 북조의 선비족 문화는 역사가 비교적 짧고 기초가 탄탄하지 못하며 심지어 어느 정도 모계 사회의 유풍이 여전히 남아 있었다. 북위 삼후[30]의 여주女主가 정국을 주도했는데, 이것은 화하 전통과 확연히 다른 문화적 특징을 보여준다. 또 화목란[31]과 같은 여성 영웅은 당시 강남 지역이라면 나타날 수 없었다. 이러한 현상과 관련하여 남에서 북으로 간 안지추(531~591)[32]는 맛깔나게 비교했다.

29 | 오공五公은 서한에서 어사대부와 장군을 지낸 장탕張湯·두주杜周·소망지蕭望之·풍봉세馮奉世
·사단史丹을 가리킨다.

30 | 북위北魏 삼후三后는 북위 선무제宣武帝의 순황후順皇后 우씨于氏, 황후皇后 고씨高氏, 영황후靈
皇后 호씨胡氏를 가리킨다. 이들은 날카롭게 권력 투쟁을 벌여서 모두 천수를 누리지 못하고 일찍 죽
었다.

31 | 화목란花木蘭은 아버지를 대신해 전쟁터에 나간 딸 화목란을 가리킨다. 『악부시집樂府詩集』에 실
린 「목란사木蘭辭」는 바로 화목란의 이야기를 소재로 삼고 있다. 지극한 효성과 가족애 그리고 나라
를 위해 목숨을 바칠 수 있다는 애국심을 보여주는 민가이다. 〈뮬란〉의 제목으로 만화 영화와 영화가
제작되기도 했다.

32 | 안지추顔之推는 육조 시대 북제北齊 낭야琅邪 임기臨沂 출신으로 자가 개介, 안협顔勰의 아들이
다. 수문제 개황開皇 중에 태자가 불러 학사學士로 삼았다. 특히 가족과 가정 도덕의 확립을 중시하
여 『안씨가훈顔氏家訓』을 지었다. 노장을 극단적으로 배척했지만, 불교에는 호의를 나타내 유불儒
佛의 조화를 주창했다.(『중국역대인명사전』, 이회문화사, 2010 참조)

남쪽 강동의 부녀자들은 바깥 사람들과 교유하지 않는다. 혼인한 집안이라고 해도 십수 년 동안 서로 만나지 못했고 다만 사람을 보내 안부를 전하고 서로 예물을 보내 은근한 속내를 나타냈다. 북쪽의 수도 업하의 풍속은 오로지 안주인이 집안 살림을 맡았다. 그들은 소송을 벌여 시비를 가리고 밖에서 서로 찾아다니거나 집에서 손님을 맞이하느라 타고 있는 거마가 거리에 꽉 차고 화려한 비단옷을 입고 관가에 몰려다녔다. 그들은 자식을 위해 관직을 구하기도 하고 남편을 위해 억울함을 호소하기도 했다. 이것은 대개 항주恒州와 대군代郡 지역, 즉 선비족의 유풍일까? 남쪽 지역은 설사 가난하다고 하더라도 겉으로 체면을 차린다. 수레와 의복은 반드시 꼭 갖춰서 입으니 집안의 아내와 아들은 배고픔과 추위를 벗어날 수 없었다. 황하 이북에 사는 사람들의 일은 대부분 아내들이 나서서 처리한다. 여자들의 화려한 비단옷과 금은 장식이 없어서는 안 되었다. 남자들의 말이나 마부는 비쩍 마르거나 초췌하여 겨우 배를 채울 정도였다. 남편과 아내가 화답하는 예절은 간혹 '너'라고 부를 정도이다.(유동환, 68~70)[33]

<small>강동부녀략무교유　기혼인지가　혹십수년간래상식자　유이신명증유　치은근언　업
江東婦女略無交遊, 其婚姻之家, 或十數年間來相識者, 惟以信命贈遺, 致殷勤焉. 鄴
하풍속　전이부지문호　쟁송곡직　조청봉영　거승전가구　기라영부사　대자구관　위
下風俗, 專以婦持門戶, 爭訟曲直, 造請逢迎, 車乘塡街衢, 綺羅盈府寺, 代子求官, 爲
부소굴　차내항대지유풍평　남간빈소개사외식　거승의복　필귀정제　가인처자　불면
夫訴屈. 此乃恒代之遺風乎? 南間貧素皆事外飾, 車乘衣服, 必貴整齊, 家人妻子, 不免
기한　하북인사　다유내정　기라금취　불가폐궐　리마췌노　근충이이　창화지례　혹이
饑寒. 河北人事, 多由內政, 綺羅金翠, 不可廢闕, 羸馬悴奴, 僅充而已, 倡和之禮, 或以
여지
汝之.(『안씨가훈顔氏家訓』「치가治家」제5)</small>

수당 시대 부녀자의 지위와 풍습은 분명히 북조 문화의 영향을 받았다.[34] 여성들의 정치적 지위의 향상은 사회적 지위의 향상과 종종 보조를 함께했다. 예컨대 혼인 문제와 관련하여 당률唐律은 고대 문화의 관례를 답습하여 남편이 아내를 내쫓을 수 있는 '칠출七出'법을 명확히 하여, 혼인 관계 속에서 남성의 우월적 지위를 보장하려고 했지만 '삼불거三不去'의 원칙을 명확하게 규정했다. 구

<small>33 | 번역본으로 안지추, 유동환 옮김, 『안씨가훈』, 홍익출판사, 1999; 2005 개정판 1쇄 참조.</small>

체적으로 말해서 아내를 내쫓지 못하는 세 가지 경우는 "첫째 시부모의 삼년상을 지낸 경우, 둘째 결혼할 때는 가난했지만 후에 부유해진 경우, 셋째 처가가 망하여 돌아갈 곳이 없을 때이다."[35] 이를 통해 여성들은 혼인 관계에서 어느 정도 자신들의 권익을 보장받을 수 있었다.[36] 이 외에도 당나라 여성들은 남편이 죽은 뒤에 재혼을 하거나 심지어 이혼을 주도한 사례도 결코 적지 않았다. 이것도 당시 여성들의 지위가 높고 예교의 구속은 느슨하다는 것을 설명해준다.

자태와 용모를 드러내기 시작하는 여성 복식

이 시대의 심미 풍조를 가장 잘 반영하고 있는 것은 여성 복장의 발전과 변화이다. 『구당서』 「여복지輿服志」를 살펴보자. "당 고조의 무덕(618~626), 태종의 정관(627~649) 시절에 궁인이 말을 탈 때 제齊와 수의 옛 관습에 따라 멱리冪䍦를 많이 착용했다. 비록 멱리는 융이戎夷에서 비롯되었지만 몸 전체를 가리고 덮어서 길에서 다른 사람이 엿볼 수 없었다. 왕공의 가문에서도 이러한 풍습을 따랐다. 고종의 영휘(650~655) 시절 이후로 모두 유모帷帽를 착용하였고 옷이 목까지 내려와 점점 얼굴이 조금씩 드러내게 되었다."[37] 멱리는 일종의 나

34 수당 시대 부녀자의 참정 풍습은 상당히 독특하다. 봉건사회의 전통 관념에 따르면 부녀자는 원래 정치에 참여할 수 없다. 그러나 수 문제는 오히려 "부녀자의 말이라야 쓸 만하다[唯婦言是用]."고 했고, 당 태종도 장손황후와 함께 국가 대사를 깊이 이야기하기를 좋아했다. 다만 이러한 특수한 환경 아래에서 무즉천이 치마와 비녀의 여성으로 수염과 눈썹의 남성을 누르고 중국 역사상 유일한 여황제가 될 수 있었다. 이 외에도 무즉천의 여식 태평공주太平公主, 중종의 황후 위씨韋氏, 중종과 위씨 사이에 난 여식 안락공주安樂公主는 모두 일찍이 적극적으로 정치에 참여하여 의정 활동을 했다. 안락공주는 심지어 '황태녀皇太女'가 되려고 했고 나아가 명분과 조리를 내세워서 왕위를 계승하려고 했다. 이것은 중국 역사에서 하나같이 일찍이 없었던 사정이다.

35 『당률소의唐律疏議』: 三不去者, 一經持舅姑之喪, 二娶時賤後貴, 三有所受無所歸.

36 유교 사회에서 여성의 지위와 관련하여 신정근, 『공자의 숲, 논어의 그늘』, 성균관대학교 출판부, 2015 참조.

사羅紗로 만들어진 커다란 네모 모양의 천이다. 멱리를 쓸 때 머리를 감쌀 뿐만 아니라 온몸을 뒤덮어서 얼굴조차 분별하기 어렵고 아름다움을 말할 것이 없었다.

여성의 사회적 지위가 높아지자, 특히 여황제 집권했을 때에는 이러한 금욕주의 색채를 지닌 복식은 사회에서 자연스럽게 도태되었다. "무즉천 시대 이후로 유모가 크게 유행하고 멱리는 점차 사라졌다. 중종이 즉위하자 궁궐의 금제가 느슨해졌다. 공가와 사가의 여성들은 다시 멱리를 하는 예속을 지키지 않았다."[38] 여기서 말하는 유모는 정수리가 높이 솟고 챙이 넓은 입모笠帽로서 주위 또는 양 옆에 한 겹의 망사가 목까지 드리워져 있었다.그림 10-3

유모를 머리에 쓰면 멱리보다 훨씬 가볍고 움직이기에 편했을 뿐만 아니라 일정 정도 장식으로 아름답게 보이는 역할도 수행했다. 온몸을 가리던 멱리에서 자태와 용모를 반쯤 드러내는 유모까지의 과정은 여성 복식사의 진보이자 심미 문화사의 진보이다. 봉건 예교의 장기적인 속박을 받으면서 많은 여성들은 길을 걸을 때에도 발을 드러내지 못하고 웃을 때에도 이빨을 보이지 못했다. 여성은 자신의 아름다운 모습을 표현할 수 없었고 개성을 드러낼 길이 없었다. 초당 시대의 복식의 변혁은 만물이 새로워지는 시대의 결과로 보아야 한다.

사회가 부단히 전진하고 복식도 끊임없이 발전한다. 유모가 널리 퍼진 이후에 당나라 여성들은 자신들의 머리 장식에 한 차례의 혁명을 일으켰다. 즉 아예 면사를 벗어버리고 한 장의 검은 수건으로 머리의 양쪽을 감싸 얼굴 전체를 밖으로 노출시켜 아름다운 용모를 아름다운 세상에 당당히 드러낸 것이다. 유명한 영태공주묘永泰公主墓에서 출토된 벽화에서 우리는 당나라 여성들이 심지어 가슴과 팔까지 드러낸 의복을 입었다는 것을 확인할 수 있다. 사람들로 하여금 감탄을 금할 수 없게 할 지경이다.

37 『구당서』「여복지輿服志」: 武德, 貞觀之時, 宮人騎馬者, 依齊隋舊制, 多著冪羅. 雖發自戎夷, 而全身障蔽, 不欲途路窺之. 王公之家, 亦同此風制. 永徽之后, 皆用帷帽, 拖裙到頸, 漸爲淺露.

38 『구당서』「여복지」: 則天之后, 帷帽大行, 冪羅漸息. 中宗即位, 宮禁寬弛. 公私婦人, 無復冪羅之制.

〈그림 10-3〉 유모를 쓴 여성 도용.

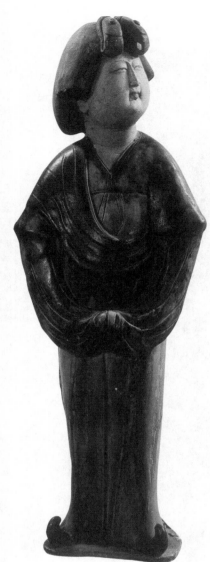

머리 장식 이외에도 초당 시대의 여성들은 옷차림에서도 매우 개방적이었다. 숄을 실례로 살펴보면 대부분 가볍고 얇은 망사에 아름다운 문양을 장식하고 먼저 2미터 가량의 화백[39]을 어깨에 걸치고 다시 양팔에 둘렀다.[그림 10-4] 길을 걸을 때 얇은 비단은 팔의 움직임에 따라 위아래로 하늘거려서 매우 아름답게 보였다. 성당 시대에 이르러 사회적으로 심지어 목을 파내는 여자 복장으로 안에 속옷을 입지 않은 채로 가슴을 밖으로 드러내는 패션이 유행했다. 소위 "반쯤 가려진 여린 가슴이 마치 감춰진 눈 같구나", "흰 눈이 가슴 앞에 길게 내린 듯하구나."라는 표현 속의 여성은 오늘날의 '모던 여성'과 매우 유사하다.[40]

사실상 당시의 장안과 낙양 그리고 수당의 기상을 구현하고 있는 모든 지역에 다만 드넓고 곧게 뻗은 대로, 황금빛과 푸른빛이 찬란하게 빛나는 사당, 우뚝 솟아 구름에 닿을 듯한 불탑만 있고, 칼을

〈그림 10-4〉 고급 비단을 두른 여성 도용.

39 | 화백畫帛은 머플러처럼 어깨와 팔 사이에 두르는 장식 천으로 피백披帛이라고도 부른다.

40 방간方干, 「증미인贈美人」: 粉胸半掩疑暗雪. 시견오施肩吾, 「관미인觀美人」: 長留白雪占胸前. | 방간은 당나라 신정新定 출신으로 자가 웅비雄飛다. 사람됨이 질박하고 꾸밈이 없었으며, 남을 업신여기기를 좋아했다. 사람을 보면 세 번 절을 하고 "예교禮敎의 수는 삼이다."고 말해 사람들이 '방삼배方三拜'라 불렀다. 원래 10권의 문집이 있었지만 사라졌는데, 명나라 사람이 남은 작품을 『현영집玄英集』으로 묶었다. 『전당시全唐詩』에 시가 6권으로 편집되어 실려 있다. 시견오는 중당의 시인으로 자가 희망希望이며, 목주睦州 출신으로 진사였으나 선도仙道를 좋아해서 예장豫章 서산西山에 은거했다.(『중국역대인명사전』, 이회문화사, 2010 참조)

차고 말을 달리던 용사, 술에 취해 노래 부르는 사내, 봉황 장식을 한 관에 아름다운 수를 놓은 숄을 걸친 부인, 치마끈을 휘날리며 우아하게 거리를 걷던 여성이 없었다면 오히려 불가사의한 일이라고 할 수 있다.

생각해볼 문제

1. 소수민족 문화와 중원 문화는 어떤 명백한 차이를 보이는가? 양자의 결합은 어떤 장점을 갖는가?
2. 북방 소수민족과 남방 소수민족은 심미 취향에서 어떤 차이를 보이는가?
3. 시대 정신이 복식 문화에 끼치는 영향을 실례를 들어 설명하시오.

칼 차고 신발 신은 총신은 남궁으로 들고,
머리 장식의 고관대작은 북궐에서 나온다[41]:
서법

지역 문화의 관점에서 보면 고대 중국은 동서의 차이가 적고 남북은 컸다. 회하淮河와 진령秦嶺을 대체적인 경계로 하여 남북 양 지역이 뚜렷하게 다른 지역의 개성과 인문의 특징을 찾아볼 수 있다.

강건한 북방의 문화와 유순한 남방의 문화의 역사적인 전통

"장성에서 말 물 먹이고 강의 다리에 손을 잡고 서로 헤어진다. 이것은 북방인들의 기개를 잘 보여준다. 강남의 삼월 풀빛이 짙고 동정에 물결이 인다. 이것은 남방인들의 정감을 보여준다. 북쪽 지역에는 날쌘 산비둘기가 날고 구름이 서리고 빼어나지만 삭막한 기운이 있다면, 남쪽 지역에는 달이 밝은 밤에 장식한 배로 뱃놀이하고 느리고 노래를 부르고 여유 있게 춤을 추는 경관이 있다."[42] 왕국유(왕궈웨이)가 생각하기에 춘추 시대 이래로 중국은 정치 도덕적인

41 "劍履南宮入, 簪纓北闕來." | 이 구절은 낙빈왕의 시 「제경편」에 나온다.

42 도천례(타오톈리)陶天禮, 『북방의 '시경'과 남방의 '이소' 경향北'風'與南'騷'』, 華文出版社, 1997, 3쪽: 長城飮馬, 河梁攜手, 乃北人之氣槪. 江南草長, 洞庭始波, 乃南人之情懷. 北有俊鶻盤雲, 橫絶朔漠之氣. 南具月明畫舫, 緩歌曼舞之觀.

의미에서 남북 두 파로 나눌 수 있다.[43] 북방파는 제왕파, 고대를 좋아하는 근고近古 학파, 귀족파, 세상에 참여하는 입세파入世派, 열정파, 국가파의 특성을 갖는다. 학설은 공자와 묵자에 의해 집대성을 이루었다. 반면 남방파는 비제왕파, 고대를 멀리하는 원고遠古 학파, 평민파, 세상을 떠나는 둔세파, 냉정파, 개인파의 특성을 갖는다. 학설은 노자와 장자에 이르러 집대성을 이루었다.

사실 철학적으로 북쪽의 '유가'와 남쪽의 '도가'의 대립, 문학적으로 북쪽의 '풍風'과 남쪽의 '소騷'의 영역이 있을 뿐만 아니라 학술적으로 북쪽의 '고증'과 남쪽의 '의리'라는 구분이 있다. 양계초(량치차오)가 『중국 지리 대세론』에서 말한 것처럼, "크게는 경제, 심성, 윤리적 감정, 작게는 금석, 조각과 회화, 유희까지 이 모든 것들은 지리적인 요인과 관계되지 않은 것이 거의 없었다."[44] 여기에 당연히 심미 문화상 강유의 구별도 포함되어 있다.

'영가의난'[45]에 이르러 중원 지역은 여러 갈래의 소수민족이 분쟁하는 전장이 되었다. 사마司馬씨 왕조는 어쩔 수 없이 제도를 개혁하여 작은 영토에 일시적인 안일을 꾀하는 남방 정부를 조직해야 했다. 이후에 화하의 정통을 이어받은 송宋·제齊·양梁·진陳은 모두 남경을 도성으로 삼았다. 문화 심리적으로 자연히 남쪽 지역의 유연하고 섬세한 특징을 지니게 되었다. 이와 반대로 북위에서부터 북제·북주가 통치하던 북쪽 지역은 유목 민족의 영향을 받아 원래의 강

43 이 주장은 남북서파론南北書派論으로 이어진다. 완원阮元은 남북서파론을 다음처럼 설명했다. "예서가 정서正書와 행초行草로 바뀌게 되었는데, 그 변화는 모두 한나라 말기와 위진 사이에 일어났다. 정서와 행초가 남북의 두 파로 나뉘게 되었는데, 동진·송·제·양·진은 남파에 해당하고, 조·연·위·제·주·수는 북파에 해당된다. …… 남파는 강동江東 지역의 풍치가 넘쳐 거리낌이 없고 곱고 매끈하며 계독啓牘(상주와 편지)을 쓰는 데에 뛰어나다. …… 북파는 중원의 고법에 따라 얽매이고 신중하며 졸렬하고 비루하지만 비방碑榜(비문과 방문)을 쓰는 데에 뛰어나다. …… 양파는 장강과 황하처럼 크게 다르다."(「남북서파론」) | 이 글의 출처는 완원, 『연경실집擘經室集』 下冊, 三集 「南北書派論」, 中華書局, 1993, 591∼596쪽이다.

44 양계초(량치차오)梁啓超, 『중국지리대세론中國地理大勢論』: 大而經濟, 心性, 倫理之情, 小而金石, 刻畫, 遊戱之末, 幾無一不與地理有密切之關係.

45 | 영가의 난[永嘉之亂]은 서진 말기 회제懷帝의 영가 연간(307∼312)에 흉노가 일으킨 큰 반란을 말한다.

건하고 호방했던 문화적 특징이 나날이 뚜렷해졌다. 그리하여 남북 고유의 심미 취향도 더 큰 차이를 보이게 되었다. "강동(남방)의 음률은 깨끗하고 훤칠하며 청아하고 수려한 측면을 중시했다. 황하(북방)의 시가는 바르고 강직하여 기질을 중시했다. 기질을 중시하면 이치가 시가를 압도하게 되고 청아와 수려함을 중시하면 문식이 뜻을 압도하게 된다."[46] 심미 취향의 차이는 시가와 음악 분야에서 나타날 뿐만 아니라 서예라는 상당히 추상적인 선의 예술에서도 구현되었다.

남북을 융합하고 강유를 절충하는 시대적 요구

천하 통일의 과제가 다시 실현되면서 수나라 말기와 당나라 초기에 서예 분야에서도 남북을 아우르고 강유를 절충하는 미학 흐름이 생겨났다. 이러한 역사적 사명을 실현한 인물들이 바로 '초당 사가初唐四家'로 불리는 우세남(558~638)·구양순(557~641)·저수량(596~658)·설직(649~713)이다.[47]

46 위징魏徵, 『수서隋書』「문학전서文學傳序」: 江左宮商發越, 貴於淸綺; 河朔詞義貞剛, 重乎氣質. 氣質則理勝其詞, 淸綺則文過其意.

47 │ 우세남虞世南은 당나라 월주越州 여요餘姚 출신으로 자가 백시伯施이고, 우세기虞世基의 동생이다. 글씨로 「공자묘당비孔子廟堂碑」가 유명하고, 행서로는 「여남공주묘지고汝南公主墓誌稿」가 있다. 시에서도 당시 궁정 시단의 중심을 이루었으며, 시문집 『우비감집虞秘監集』과 편저 『북당서초北堂書鈔』 등이 있다. 구양순歐陽詢은 담주潭州 임상臨湘 출신으로 자가 신본信本이다. 현존하는 작품으로 「황보탄비皇甫誕碑」 「화도사탑명化度寺塔銘」 「구성궁예천명九成宮醴泉銘」 「온언박비溫彦博碑」 등 해서의 비문 이외에 예서의 「방언겸비房彦謙碑」 「사사첩史事帖」 「몽존첩夢尊帖」 등의 행서, 기타 「순화각첩」에 새긴 척독의 종류 「천자문」 등이 있다. 저수량褚遂良은 항주杭州 전당錢塘 출신으로 양적陽翟 출신이라고도 한다. 자가 등선登善이다. 일설에 처음에 우세남의 필체를 배웠다가 뒤에 왕희지 서체를 본받았다. 대표 작품은 「맹법사비孟法師碑」 「안탑성교서雁塔聖教序」 「이궐불감伊闕佛龕」 「대자음부경大字陰符經」 등이 있다. 설직薛稷은 포주蒲州 분음汾陰 출신으로 자가 사통嗣通이다. 당나라 때 관리이자 화가이며 서예가이다. 그림에도 조예가 깊어서 인물·불상佛像,·수석樹石·화조를 잘 그렸다. 그중에서 특히 학鶴 그림을 생동감 있게 잘 그렸다고 전해진다.

우리는 앞에서 중국의 서예가 동진의 왕희지와 왕헌지 부자에 이르러 자못 우아하고 아름다운 경계에 들어섰다는 점을 말했다.[48] 이후에 송宋의 양흔(370~442), 제齊의 왕승건(426~485), 양梁의 소자운(487~549)과 도홍경陶弘景(456~536) 등의 인물이 있었지만[49] 그들의 서예에는 '이왕二王'의 부드럽고 아름다운 측면을 터득했지만 한적하고 쓸쓸한 측면을 갖추지 못했다. 진陳의 승 지영智永은 왕희지의 제7대손 신분으로 조상의 필법을 계승하여 스승이 오직 한 명에게 자신의 세계를 전수하는 '일선단전一線單傳'의 방식으로 우세남에게 전할 수 있었다.

우세남의 진적은 전해지는 것이 많지 않지만 대표작으로 「공자묘당비孔子廟堂碑」가 있다. 그 밖에도 「여남공주묘지명汝南公主墓誌銘」 등이 있는데, 대부분 후인들의 모방작으로 알려져 있다. 우세남의 특징은 내재적 골력을 외재적 우아함에 담아내서 사람들에게 외유내강의 묘미를 느끼게 하는 데에 있다. 어떤 사람은 일찍이 우세남을 그와 같은 시대를 살았던 서예가 구양순과 비교한 적이 있다. "구양순과 우세남은 지략과 세력이 비슷하여 서로 대적할 만하다."[50] 『선화서보宣和書譜』에 다른 비교도 있다. "우세남은 안에 굳셈과 부드러움을 담고

48 | 이와 관련해서 제8장 제3절에서 자세히 다루고 있다.

49 | 양흔羊欣은 태산泰山 남성南城 출신으로 자가 경원敬元이다. 글씨를 왕헌지에게 배웠고, 예서·행서·초서에 뛰어났고 왕헌지 사후에는 당시의 제 1인자로 추대되었다. 작품으로 「순화각첩淳化閣帖」에 척독 「모춘첩暮春帖」이 있지만 확실하지 않다. 왕승건王僧虔은 제나라 낭야琅邪 임기臨沂 출신으로 왕승작王僧綽의 동생이고, 왕희지의 4대 족손族孫이다. 필적이 「왕염첩王琰帖」 등에 남아 있다. 소자운蕭子雲은 양나라 남난릉南蘭陵 출신으로 자가 경교景喬이고, 제나라 고제高帝 소도성蕭道成의 손자이자 소자각蕭子恪의 동생이다. 그는 서예 중 초서와 행서, 소전小篆에 뛰어났다. 도홍경은 양나라 단릉丹陵 말릉秣陵 출신으로 자가 통명通明이다. 그는 금기琴碁에서 서예까지 능숙했으며, 역산曆算과 지리, 의약 등에도 조예가 깊었다. 일찍이 관직을 사퇴하고 제齊 무제武帝 영명永明 10년(492)에 구용句容 구곡산句曲山, 즉 모산茅山에 은거하여 학업에 정진했는데, 유불도 삼교에 능통했으며 통합을 주장했다.

50 | 『선화서보宣和書譜』 권7 「행서行書 2 우세남」: 當時與歐陽詢皆以書稱, 議者以謂, 歐之與虞, 智均力敵. | 전체 맥락은 계제자(구이디쯔)桂第子 譯注, 『설화화보宣和書譜』, 湖南美術出版社, 1999; 2005 4쇄, 163쪽 참조.

있지만 구양순은 밖으로 근육과 골격을 드러내고 있다. 군자는 재주(기량)를 감추므로 우세남이 더 훌륭하다."[51] 사실 '군자는 재주를 감춘다'는 말은 단지 구실에 지나지 않고, '우세남이 더욱 훌륭하다'고 한 까닭은 아마 당시의 사회적 분위기와 관련이 있을 것이다.

우리가 알기에 수당 왕조는 모두 북쪽 지역의 군사 세력을 대표하고 있다. 육조 시대의 남쪽 지역 정부는 화하 문명의 정통을 대표하고 있었고 북쪽 지역은 장기간의 전란과 이민족의 침입으로 인해 문화가 쇠퇴하고 있었다. 따라서 수 양제와 당 태종은 비록 조직과 노선에서 관롱 본위[52]를 굳게 지켰지만 심미 취향에서 의식하건 하지 않건 남풍을 그리워하는 경향을 드러냈다. 일찍이 무덕武德 연간(618~626)에 이세민은 태자 이건성과 황위 계승권을 두고 투쟁하기 위해 강동 지역의 문사들을 끌어들여 자신의 영향력을 확대하고자 했는데, 그가 설립한 '문학관文學館'에는 일곱 명의 강남 출신 인재를 두었다.

문학 분야에서 수 양제와 당 태종은 일찍부터 강남 지역의 유풍으로 보이는 궁체시에 빠져들었으며 서예 분야에서 그들은 동진의 왕희지를 본보기로 삼았다. 사료에 따르면 이세민은 서예를 매우 즐겨하여 일찍이 『진서晉書』의 「왕희지전론王羲之傳論」을 직접 썼다. 오늘날까지 전해지는 그의 작품 「온천명溫泉銘」은 왕희지 서예의 준수하고 우아함을 잘 담아내고 있다. 이러한 배경하에 '이왕'의 풍격을 주로 답습하던 우세남은 필연적으로 시대의 추앙을 받게 된 것이다.

51 『선화서보』 권7 「행서行書 2 우세남」: 虞則內含剛柔, 歐則外露筋骨. 君子藏器, 以虞爲優.

52 | 관롱關隴은 사전적으로 섬서(산시) 관중(관중)關中과 감숙(간쑤) 롱산(롱산)隴山(또는 육반산六盤山)을 가리킨다. 북위 이래로 북쪽 지역의 권세가 관롱 지역의 출신에 의해 장악되었다. 따라서 관롱 집단은 관중과 롱산 주위를 근거지로 하던 문벌과 군사 집단을 전체적으로 가리킨다.

풍류와 힘이 함께 어우러져 있으며
기개와 운율이 절묘하게 결합된 초당사가

마침내 시대는 변하여 천하 통일이라는 국면에서 남쪽 지역의 부드럽고 준수
한 세계가 주도적 지위를 차지했지만 북쪽의 강건하고 소박한 세계도 영향력
을 끼쳤다. 더욱이 눈여겨볼 사항이 있다. 정치 중심이 북쪽으로 옮겨가고 국
력이 강성했지만 그로 인해 곧바로 예술 취향의 변화가 일어나지 않았더라도
심미 풍조의 변화에는 잠재적이지만 지속적인 영향을 끼쳤다.

우세남의 안에 굳셈과 부드러움을 담은 '내함강유內含剛柔'가 일종의 잠재적
인 변화라고 한다면 구양순의 밖으로 근육과 골격을 드러내는 '외로근골外露筋
骨'은 일종의 눈에 보이는 변혁이다. 구양순은 우세남보다 한 살이 더 많았지만
삼 년을 더 살았다. 그는 자신의 긴 일생을 통해서 진陳에서 수로, 수에서 당으
로 바뀌는 역사적 변천을 경험했을 뿐만 아니라 서예 창작의 측면에서도 더욱
풍부한 성과를 낳았다. 당나라 장언원張彦遠의 『서법요록書法要錄』에 집록된 장
회근張懷瑾의 「서단書斷」에는 다음과 같은 말이 있다.

> 구양순은 팔체八體에 모두 뛰어나고 붓의 힘이 강하고 굳세다. 그는 특히 전서篆書
> 체에 매우 정묘하고 비백飛白 체에 견줄 사람이 없었고 옛사람들보다 더욱 험준하
> 여 용과 뱀이 싸우는 듯한 형상, 구름과 안개가 얇게 감싸는 듯한 기세를 가지고
> 있었다. 바람이 휘돌고 번개가 치며 신령처럼 높이 솟아올랐다. 해서와 행서는 왕
> 헌지에서 비롯되었지만 자신의 독특한 서체를 이루었는데 우뚝 솟은 모습이 무기
> 고의 창과 같았다. 풍채와 운치는 지영보다 엄격하고 윤색은 우세남보다 적다. 그
> 의 초서는 돌진하여 거침없는데 이왕(왕희지와 왕헌지)이 보았더라면 깜짝 놀라는
> 기색을 지을 것이다. 하지만 놀라고 기이하며 빠르고 걸출함은 위태로움과 험준함
> 을 피하지 않아 청아한 운치에 해가 된다.
>
> 순 팔 체 진 능 필 력 경 건 전 체 우 정 비 백 관 절 준 어 고 인 유 룡 사 전 투 지 상 운 무 경 롱 지
> 詢八體盡能, 筆力勁健. 篆體尤精, 飛白冠絕, 峻於古人, 有龍蛇戰鬪之象, 雲霧輕籠之

勢, 風旋電激, 掀擧若神, 眞行之書, 出於太令, 別成一體, 森森焉若武庫矛戟, 風神嚴
於智永, 潤色寡於虞世南. 其草書迭蕩流通, 視之二王, 可爲動色, 然驚奇跳駿, 不避危
險, 傷於淸雅之致.

인용문을 보면 서예 창작의 분야에서 구양순이 우세남보다 더욱 전면적이고 독특한 점을 가지고 있다. 그가 전면적이라는 것은 하나를 보면 열을 알 듯이 팔체八體에 모두 능통했다는 것을 말한다.[53] 독특하다는 것은 그가 옛사람들의 한계를 뛰어넘고 모험을 피하지 않았다는 것을 의미한다. 어떤 학자는 다음처럼 분석했다. "구양순 해서의 유래는 한비漢碑에서 북비北碑로 전환하는 데에서 찾을 수 있는데, 이를 통해 탄탄한 기초를 닦을 수 있었다. 「구성궁예천명九成宮醴泉銘」에 포함된 요소를 살펴보면 한비漢碑-북비北碑-북제北齊-진 왕희지의 풍격을 엿볼 수 있다."[54] 따라서 구양순은 '이왕'의 서예를 배웠지만 우세남의 서풍과 비교하면 그의 서체에는 다분히 험준하고 강건한 북방의 특색을 많이 지니고 있었다. 구양순은 서예의 실천적 측면에 있어서 '강건함[陽剛]'의 이상을 확립하였을 뿐만 아니라 이론적 측면에서도 '중법重法'의 선구자가 되었다.

중국의 서예 미학사에서 진晉과 당은 매우 중요한 두 단계였다. 진의 서예는 운치가 넘치고 특출하여 뭇사람과 달랐고, 당의 서예는 법도를 중시하면서 종이를 뚫을 듯 힘이 넘쳤다. 구양순으로부터 시작하여 '당나라 사람의 법도 중시'는 강건한 양강陽剛의 기운을 더하게 되었다.^{그림 10-5} '높은 봉우리에서 돌이 떨어지거나', '진을 친 듯 천리에 낀 짙은 구름'이든 '엄청난 무게의 쇠뇌를 발사

53 구양순의 서예 팔결八訣은 다음과 같다. "점點은 높은 봉우리에서 돌이 떨어지는 것과 같다. 수만 구竪彎鉤는 넓은 하늘에서 초승달이 떠오르는 것과 같다. 횡橫은 군대가 넓게 진을 치고 있어서 구름과 같다. 수竪는 오래된 등나무와 같다. 사구斜鉤는 굳건한 소나무가 끊어져 거꾸로 떨어지며 돌로 된 벼랑에 걸린 것과 같다. 횡절구橫折鉤는 아주 묵직한 활을 당기는 것과 같다. 별撤은 날카로운 칼로 무소뿔과 상아를 자르는 것과 같다. 날捺은 하나의 삐침에도 늘 세 번의 붓이 지나가는 것과 같다."(곽노봉, 46~47) | 전체 문맥은 곽노봉 역주, 『중국역대서론』, 동문선, 2000 참조.

54 장문광(장원광)蔣文光·장각응(장자오잉)張覺鷹, 『초당 4대 서예가初唐四大書法家』, 河南美術出版社, 1988, 12쪽.

558

〈그림 10-5〉 **구양순의 서예 작품.**

하거나' '무소와 코끼리의 뿔과 상아'이든 이들 묘사는 모두 황하 지역(북방)의 웅장함과 강건함을 동경하고 추구하고 바라고 있다. 어쩌면 당시 사람들이 보기에 '위험을 피하지 않고', '청아함에 해가 되는' 서풍書風은 살구꽃에 봄비가 휘날리고 작은 다리에 냇물이 흐르는 듯한 우세남의 풍격에 비해 그다지 부드럽거나 함축적이지 않을지도 모른다. 하지만 이것은 점차 북풍이 남쪽으로 퍼져나가서 강건한 서풍이 우뚝 일어나는 미학의 취향을 한층 더 드러내고 있다.

구양순과 우세남 두 사람이 진에서 수로, 수에서 당으로 넘어가는 시대의 서예가로서 남에서 북으로 가는 과도기의 색채를 띠고 있다고 말할 수 있다면, 그 뒤의 두 후배인 저수량褚遂良과 설직薛稷은 비첩碑帖을 절충하고 남북을 융합하기 시작하여 서예계를 규범화하고 천하의 '입법立法' 운동의 틀을 다졌다고 할 수 있다. 『구당서』 제80권의 내용에 따르면 당 태종은 일찍이 "우세남이 죽은 이후 서법을 논의할 자가 없다!"[55]고 탄식했다. 서예에 정통한 위징이 즉시 한 사

람을 추천했다. "저수량[56]의 글씨가 강건하고 힘이 넘치니 왕일소(왕희지)의 서체를 매우 닮았습니다."[57] 이에 저수량은 당 태종의 부름을 받아 만나게 되었고 그는 황제의 곁에서 시서侍書로 일하게 되었다.

여기서 위징이 저수량을 평가하는 두 구절을 깊이 음미해볼 만하다. 이치에 따르면 왕희지 서예의 가장 큰 특징은 '강건'(주경遒勁) 두 글자에 있지 않다. 그렇다면 '왕희지의 서체를 매우 닮았다'는 저수량은 어떻게 이런 풍격을 구현했을까? 오늘날에 이르기까지 고궁 박물원은 여전히 저수량이 모사한 「난정서」의 묵적을 보존하고 있는데, 송나라의 서예가 미불米芾이 타미拖尾에 제발題跋을 다음처럼 썼다.[58] "비록 왕희지의 서첩을 모사하고 있지만 사실 모두 저수량의 서법이다."[59] 미불의 여덟 글자는 바로 그 비밀을 밝히고 있다. 사실상 어떤 예술가도 심미 문화사에서 한 자리를 차지하려면 반드시 그 시대를 대표하는 독특한 풍조를 실현해야 한다. 비록 앞 사람들의 작품을 모사할지라도 자신의 특징을 반드시 지녀야 한다. 시대로 말하면 저수량은 우세남과 구양순에 비해 40년 정도 늦게 태어났다. 그가 처음 세상에 알려졌을 때 당나라는 이미 '정관지치'를

55 『구당서』 권80 「저수량전褚遂良傳」: 太宗嘗謂侍中魏徵曰: 虞世南死後, 無人可以論書.

56 | 저수량褚遂良은 왕희지의 작품 수집 사업에서 태종의 측근으로 그 감정을 맡아보면서 그 진위를 판별하는 데 착오가 없었다고 한다. 그의 글씨는 처음에 우세남의 서풍을 배웠으나, 뒤에 왕희지의 서풍을 터득하여 마침내 대성하였다. 아름답고 화려한 가운데에도 용필用筆에 힘찬 기세와 변화를 간직했다. 고종高宗 때 하남군공河南郡公에 봉해졌으나, 만년에 황제에게 직간한 것이 노여움을 사 좌천된 지 3년 만에 불우한 생애를 마쳤다.

57 『구당서』 권80 「저수량전」: 徵曰: 褚遂良下筆遒勁, 甚得王逸少體.

58 | 두루마리로 된 그림에서 그림이 시작되기 전의 앞부분을 천두天頭, 그림이 끝난 뒤의 여백을 타미拖尾라고 한다. 서화 작품은 그림과 글씨 이외에도 제題·발跋·관款이 있어서 작품의 묘미를 살려주고 진위를 감정하는 데에 큰 도움을 준다. 제는 제사題辭·제기題記의 뜻으로 제목 아래에 창작의 동기 등을 함축적인 운문으로 짧게 쓰는 글을 가리킨다. 발은 발문跋文의 뜻으로 작품의 대강이나 창작에 관련된 사항을 간략하게 적은 글을 말한다. 관은 낙관을 예술가가 자신의 작품을 표시하거나 소장자가 자신의 소유를 나타내기 위해 찍은 도장으로 현대에는 서명으로 대체되었다.

59 미불, 「저임황견본난정서발찬褚臨黃絹本蘭亭序跋贊」: 雖臨王帖, 全是褚法. (其狀若嚴嚴奇峰之峻, 英英穠秀之華. 翩翩自得, 如飛擧之仙. 爽爽孤騫, 類逸羣之鶴. 蕙若振和風之麗, 霧露擢秋幹之鮮.)

〈그림 10-6〉 저수량의 「예관찬倪寬贊」.

맞이하여 강하고 번성한 국력이 서예의 '강건'에 영향을 미쳤다. 인격으로 말하면 저수량은 위징 이후의 이름난 쟁신諍臣으로 그의 강직하고 올곧으며 아부를 하지 않는 성격은 붓끝에서 '강건'을 드러내는 데에 도움이 되었다.

서예의 연원으로 말하면 저수량은 우세남을 스승으로 삼았을 뿐만 아니라 구양순의 해서를 배웠다. 창작의 과정에서 그는 일찍이 '비문碑文에서 첩帖으로', 다시 '첩에서 비문으로' 돌아가는 절차를 거쳤다. 우리가 보기에 우세남과 구양순의 다른 점은 개인 기질의 차이에도 있지만 궁극적으로 남북 문화의 영향력 차이에 있다. 비와 첩의 다른 점은 필법 취미의 차이도 있지만 궁극적으로 남북 문화의 차이에 있다. 저수량의 의의는 우세남과 구양순의 장점을 널리 받아들이고 남북을 절충하여 마지막으로 양자의 통일을 이루어 융합과 통달의 경계에 이른 것이다.

유명한 「예관찬倪寬贊」그림 10-6을 실례로 들면 그의 글씨는 우세남 서체의 시원스러움이 있을 뿐만 아니라 구양순 서체의 강한 힘도 가지고 있으며, 또 남첩南帖의 취미를 가지고 있을 뿐만 아니라 북비北碑의 풍모도 갖추고 있다. 자형으

로 보면 바르고 대범하며 기세가 넘친다. 필획으로 보면 수려하고 유연하며 섬세하기가 거미줄 같다. 참으로 "글자는 금처럼 빛나고, 행간은 옥처럼 윤택하다."[60]고 할 수 있다. 바로 이렇게 마른 듯 풍부하고 강건한 듯 유연하며 남방스러운 듯 북방스러운 특징 때문에 전형의 의의를 가지고 있어 후대 사람들에게 무한한 연상과 다양한 발전의 공간을 제공해주었다.

동유[61]가 「발설직비跋薛稷碑」에서 말했다. "설직의 서예는 구양순·우세남·저수량·육간지[62]의 유묵으로부터 배워 제 기량을 갖추었기 때문에 근거할 만한 법도가 있다. 그의 사승과 혈맥은 저수량에 더욱 가깝다. 용필이 가늘고 결자結字가 막힘이 없이 트여서 스스로 별도의 일가를 이루었다."[63] 오늘날 설직의 『열반경』 탁본을 보면 활달하고 강건함은 구양순을 닮았고 부드러움 속에 힘이 넘치는 것은 우세남을 닮았다. 즉 '풍'과 '골'이 통일되고 '기'와 '운'이 결합되며 '북'과 '남'이 함께 스며들어 있다고 할 수 있다. 유희재劉熙載는 『예개藝概』 「서개書概」에서 말했다. "북파의 서예는 '골격'이 뛰어나고 남파의 서예는 '운치'가 뛰어나다. 그러나 북파는 북파대로 '운치'가 있고, 남파는 남파대로 '골격'이 있다."[64] 초당 시대의 서예는 우세남·구양순으로부터 시작하여 저수량·설직으로 발전했는데, 이미 기본적으로 남북 문화가 서로 융합되는 경계에 도달하였으며 새로운 법도의 확립을 위해 견본을 마련하였다고 할 수 있다.

60 『당인서평唐人書評』: 字裏金生, 行間玉潤. (法則溫雅, 美麗多方.)

61 | 동유董逌는 동평東平 출신으로 자가 언원彦遠이고, 북송 시대의 장서가이자 서화 감정가였다. 그의 글로 『광천화발廣川畵跋』 6권, 『광천서발廣川書跋』 10권, 『광천시고廣川詩故』 40권이 있다.

62 | 육간지陸柬之는 소주蘇州 오군吳郡 출신으로 우세남의 사위이다. 젊었을 때 장인에게 글씨를 배워 거의 모든 서체에서 묘품妙品의 경지에 들었다. 조산대부朝散大夫와 수태자사의랑守太子司議郎을 지냈다.

63 | 「발설직비跋薛稷碑」: 薛稷于書, 得歐, 虞, 褚, 陸遺墨至備, 故於法可據. 然其師承血脈, 則于褚爲近, 至於用筆纖瘦, 結字疏通, 又自別爲一家.

64 『예개藝概』 「서개書概」: 北書以骨勝, 南書以韻勝. 然北自有北之韻, 南自有南之骨. (윤호진·허권수, 462)

시국에 감응하여 보국의 마음에
검 들고 마을을 나서다[65]:
시가

중국은 '시詩의 나라'라고 불린다. 중국 역사에서 시가 가장 성행했던 시대는 당 제국이다. 당의 시가 그토록 번성한 원인에 대하여 학술계에는 다양한 연구가 있다.[66] 외부 환경으로 보면 국가의 통일과 국력의 강성은 시가의 발전을 위해 필요한 물질적 보장을 제공하고 창작의 동력을 부여했다. 내적 규칙으로 보면 육조 시대의 준비 기간을 거쳐 성숙 단계에 이른 격률시格律詩는 시가의 발전을 위한 비약적인 조건을 마련했다. 이 외에도 '남북 융합', 사족와 서인의 변화라는 '사서지변士庶之變', '유불도 삼교의 병행' 등의 다중적 원인도 있다.

초당 시대 시풍의 변화는 두 단계로 나눌 수 있다. 첫 번째 단계는 태종 시대로 주로 육조의 유풍을 이어받았다. 따라서 어떻게 '궁체'의 틀을 벗어나는가가 바로 시가가 발전하려면 반드시 겪어야 하는 길이었다. 이 방면에서 도가 사상

65 "感時思報國, 拔劍起蒿萊." | 이 시는 진자앙陳子昻의 「감우感遇」 38수 중 35번째에 나오는 구절이다.

66 당시의 전체적 면모를 살펴보자. 수량으로 보면 『전당시』에 수록된 당나라 시가 4만 8천 수가 넘고 『전당시』 『보전당시補全唐詩』 등에 수록되지 않은 각종 판본의 유작遺作이 대략 앞의 것보다 총량이 3배 가량이 되니 참으로 대성황을 이루지 않았는가! 질량으로 보면 초당·성당·중당·만당 등 각 단계 모두 각자의 특징, 각자의 유파, 각자의 명시를 가지고 있어서 실제로 규모가 크고 기세가 드높다고 할 만하다.

을 지니고 있는 왕적[67]과 불교 경향을 가지고 있는 왕범지[68]가 당나라의 시가 발전을 위해 선구적 역할을 하였다. 두 번째 단계는 무후武后 시대로 유가 정신을 바탕으로 하는 '초당 사가'와 진자앙(661~701)[69] 등이 계속하여 설창 문예를 철저하게 제거하고 문장을 북돋우려고 했다. 그들은 신흥 서족庶族 지식인의 미학 경향을 대표하며 참으로 당나라의 기상을 열었다.

화려함으로부터 소박함으로 나아간 왕적

왕적은 북조의 사족士族 출신이다. 그의 가문은 역대로 높은 벼슬을 한 명문 대가에 유학자의 집안으로 유명하다. 수말 당초에 태어난 왕적은 아마도 일종의 반역의 길을 걸었다. 벼슬길에서 그는 세 차례나 하급 관직을 맡았지만 강산과 사직에 뜻을 두지 않고 사실 다만 맛있는 술을 맘껏 즐기려고 했다. 사상의 측면에서 대유학자인 셋째 형 왕통[70]을 존경했지만 자신은 스스로 '무공'이라는 자를 붙여가며 노자와 장자를 추앙했다. 이 때문에 그는 유가를 버리고 도

67 왕적王績은 초당 시대의 시인·문학가로 자가 무공無功이고 일찍이 육합현승六合縣丞·태악승太樂丞 등의 관직을 지냈다. 왕적의 시가는 산수 전원을 시로 읊는 데에 장점이 있고 은일 생활과 음주 정취를 묘사하는 데에 뛰어났다. 그는 늘 얽매이지 않은 자세로 현실에 대한 불만의 정서를 드러내어 위진 시대의 유풍을 이었다. 대표작인 「야망野望」은 가장 일찍 출현한 성숙한 오언율시이다.

68 왕범지王梵志는 초당 시대의 인물이지만 생애, 사적 그리고 생몰연대가 분명하지 않다. 불교의 영향을 받아서 왕범지의 시가는 대부분 인생의 가치를 권장하고 불법을 널리 퍼뜨리는 일에 초점을 두어서 언어가 소박하고 화려하지 않으며 속어(상말)를 많이 사용했다. 그래서 그를 '화속시승化俗詩僧'이라 불렀다.

69 | 진자앙陳子昂은 재주梓州 사홍射洪 출신으로 자가 백옥伯玉이고, 진원경陳元敬의 아들이다. 그는 젊어서 임협任俠으로 활동하다가 나중에 독서에 매진했다. 대표작 「감우感遇」 38수는 시세時世에 대한 감개를 어두운 필치로 읊은 것이다. 저서에 『진백옥문집陳伯玉文集』 10권이 있다

70 | 왕통王通은 수나라 강주絳州 용문龍門 출신으로 자가 중엄仲淹, 시호가 문중자文中子다. 그는 당나라 왕발王勃의 조부다. 어려서부터 영리하여 시서예역詩書禮易에 통달했다. 양제煬帝로부터 부름을 받았지만 응하지 않고 『문중자文中子』 10권(또는 『중설中說』)을 세상에 남겼다. 일찍이 『춘추』를 모방해 『원경元經』(또는 『육경六經』)을 지었지만 유자儒者들로부터 환영받지 못했다.

〈그림 10-7〉 명明 『당시화보唐詩畵
譜』 중의 〈왕적 시의도王積詩意圖〉.

가를 따르고 관직을 벗고 전원 생활을 하면서 일생에 120여 수의 산수 전원에서 감흥을 읊은 시를 지어 자신의 독특한 풍격을 갖는 미학 경향을 추구했다.

예술 내용의 측면에서 왕적의 시가는 당시의 궁체시와 달리 가늘고 긴 아름다운 눈썹의 미인을 거의 묘사하지 않고 비단 옷과 금비녀를 달가워하지 않았다. 그는 공허하고 무료한 궁정 생활에서 벗어나 소박하고 활기 넘치는 시골 전원으로 눈을 돌리고 대자연의 산수초

목에서 생활의 진정한 즐거움을 찾았다.^{그림 10-7}

북쪽 밭에서 콩밭 다 매고, 동쪽 둔덕에서 기장 베어 돌아오네.

보름달 뜬 밤에 서로 만나니, 반딧불까지 밤하늘을 수놓고 있네.

북 장 운 곽 파　동 고 예 서 귀　상 봉 추 월 만　갱 치 야 형 비
北場芸藿罷, 東皐刈黍歸. 相逢秋月滿, 更値夜螢飛.(「추야희우왕처사秋夜喜遇王處士」)

바위 이끼 밟을 만하고, 무성한 가지 다행히 부여잡기 쉽네.

맑은 시냇가 돌아오는 길 곧으니, 달빛 타고 노래 부르며 돌아오네.

석 태 응 가 천　총 지 행 역 반　청 계 귀 로 직　승 월 야 가 환
石苔應可踐, 叢枝幸易攀. 靑溪歸路直, 乘月夜歌還.(「야환동계夜還東溪」)

금 연주하여⁷¹ 밝은 달에 싣고, 당긴 줄 흰 구름과 마주하네.

들여오는 산수의 운치, 속물에게 들리지 않기를.

촉 진 승 명 월　추 현 대 백 운　종 래 산 수 운　불 사 속 인 문
促軫乘明月, 抽弦對白雲. 從來山水韻, 不使俗人聞.(「산야조금山夜調琴」)

71 | 진軫을 수레 뒤턱의 나무로 보면 촉진促軫은 수레가 빨리 가게 하려고 말을 재촉한다는 뜻이 된다. 진은 현악기의 현을 괴는 작은 받침으로 이것을 틀어서 줄을 죄기도 하고 늦추기도 한다. 이때 촉진은 금을 연주한다는 맥락이 된다. 후자에 따라 시를 옮긴다.

봄이 오니 해 점점 길어지고, 술꾼들 시절을 즐기네.

연못 정자의 경치 아름다우니, 술 익어가는 냄새 더욱 좋구나.

<div dir="ltr">춘 래 일 점 장　취 객 희 년 광　초 각 지 정 호　편 의 주 옹 향
春來日漸長, 醉客喜年光, 稍覺池亭好, 偏宜酒甕香.(「초춘初春」)</div>

이러한 시들의 정취는 명쾌하며 소박하고 자연스러워 마치 자기 집의 항아리에서 따른 오래된 술과 같다. 제齊·양梁 이래의 시가를 읽으면 마치 병든 귀부인들 속에 엮여서 금과 옥으로 장식하고 향내 나는 분을 바른다고 해도 창백한 얼굴색과 맥없이 앓는 소리는 사람들에게 공허함과 권태만 줄 뿐이다. 육조의 궁궐을 벗어나 초당의 풀밭에 들어서면 싸리나무 비녀에 베치마를 입은 시골 여인을 마주하게 된다. 그들의 소박하고 건강한 피부색과 때 묻지 않은 웃음소리는 단번에 사람들의 마음을 사로잡는다. 이것이 바로 당나라 시가의 서막을 연 왕적이 우리들에게 주는 첫인상인 것이다.

심미 문화사의 시각에서 보면 세상을 떠나 현실과 동떨어져서 지내며 예법에 얽매이지 않고 하고 싶은 대로 하는 왕적의 시가는 위로 도연명을 이어받고 아래로 이백에게 이어져 도가·도교 미학에서 매우 중요한 부분을 형성했다. 『논어』「자로」에 이르기를 "가운데 길로 가는 사람과 어울릴 수 없다면, 반드시 앞만 보고 달려가는 광자나 돌다리도 두들겨보고 지나는 신중한 견자와 어울리리라! 광자는 진취적이고 견자는 주저하며 못하는 일이 많다."[72] 유가는 원래 '중용中庸의 도'를 추구하지만, 도가·도교 인사들은 그렇지 않았다. 그들은 반항아의 모습으로 호방하고 진취적이며 때로 도피자의 모습으로 도도함과 고결함을 추구했다.

가령 도연명이 신중한 견狷을 위주로 하더라도 견 중에 진취적인 광狂의 특성을 지니고 있는 반면, 이백은 진취적인 광을 위주로 하더라도 광 중에 신중한 견의 특성을 지니고 있다. 그렇다면 두 사람의 사이에 있는 왕적은 반은 신중하

72 『논어』「자로」 21(339): 不得中行而與之, 必也狂狷乎? 狂者進取, 狷者有所不爲也.(신정근, 520)

고 반은 진취적인 반견반광半狷半狂이라고 할 수 있다. 신중한 기질을 보일 때 세상에 물들지 않고 자신의 몸을 깨끗이 하고 아꼈으며, 진취적인 기질을 보일 때 왕후장상들을 비웃었다. 그의 어떤 시는 도연명을 닮았고 어떤 시는 이백에 가깝다. 아래에 상반되는 두 시를 실례로 살펴보자.

> 동쪽 언덕에서 지는 해 바라보며, 주변 거닐며 어디에 의지할까?
>
> 나무마다 가을빛 완연하고, 산마다 노을에 물들었네.
>
> 목동은 송아지 몰고 돌아오고, 사냥꾼은 새잡아 말 타고 돌아오네.
>
> 돌아보아도 아는 이 없어, 〈채미가〉만 길게 읊조리네.[73]
>
> 薄暮東皋望, 徒倚欲何依? 樹樹皆秋色, 山山唯落輝. 牧人驅犢返, 獵馬帶禽歸. 相顧無相識, 長歌懷采薇.(「야망野望」)

> 기나긴 인생 시름은 끝없지만, 세상만사 유유히 흘러가네.
>
> 해는 제멋대로 서산에 지고, 강물은 제멋대로 흘러만 가는구나.
>
> 예악은 주공을 가두고, 시서는 공자를 묶었다네.[74]
>
> 베개 높이 베고 눕느니만 못하니, 때때로 술에 취해 근심을 씻으리라.
>
> 百年長擾擾, 萬事悉悠悠. 日光隨意落, 河水任情流. 禮樂囚姬旦, 詩書縛孔丘. 不如高枕臥, 時取醉銷愁.(「증정처사贈程處士」)

73 │ 채미采薇는 은나라 말기 백이와 숙제가 주나라 무왕이 벌이려는 은과 전쟁을 반대하고 수양산에 들어가 고사리를 캐먹다가 굶어 죽은 일화를 가리킨다. 여기서 채미는 은거하는 삶을 말한다.

74 │ 주공과 공자는 일반적으로 황하 지역의 문명을 일구어낸 문화영웅으로 간주되지만 왕적은 정작 두 사람이 예악과 시서에서 말하는 가치와 교훈에 얽매여 부자연스러운 삶을 살아갔다고 보고 있다.

제왕장상에서 평범한 속세인이 된 왕범지

왕적이 초당 시대의 시단에서 도가 미학을 대표하는 시인이라면 왕범지王梵志는 이 시대의 불교 미학의 선구자라고 할 수 있다. 왕적과 마찬가지로 왕범지도 '오랜 시간에 걸쳐 평가가 제대로 이루어지지 않은' 인물이다. 역사에서 그에 대한 기록은 매우 적을 뿐만 아니라『전당시』조차도 그의 작품은 수록되어 있지 않다. 20세기 초에 이르러 돈황(둔황) 장경동藏經洞에서 당송 시대의 사람들이 손으로 쓴 '왕범지 시 오종王梵志詩五種'이 발견된 뒤에서야, 그동안 왕적보다 더 변두리에 놓여 있고 주목받지 못하던 왕범지가 문학사가들에게 새롭게 인정받기 시작했다. 일반적으로 왕범지는 수·당 두 시대에 걸친 역사적 인물로서 생존 연대는 왕적과 비슷하다고 여겨진다. 왕범지가 왕적과 다른 점은 그의 신앙적 배경이 도가가 아니라 불교라는 점이다. 왕범지가 글을 썼던 목적도 성정을 도야하기보다는 민중을 교화하기 위함이었다.

수당 이래로 유불도 삼교가 병립하는 상황에 적응하기 위해서 불교는 한편으로 종파의 확립을 통해 중국화의 과정을 실현하고, 다른 한편으로 통속화의 전파를 통해 민간화의 과정을 실현하려고 했다. 평범한 민간에서 산과 들판에 이르기까지 시를 통해 불교를 전도하고 불경을 외며 집집마다 동냥을 하는 화속시승化俗詩僧, 즉 시를 짓는 스님이 나타났다. 궁체 시인들처럼 왕범지는 시가를 지어 제왕장상의 업적을 노래하거나 궁정 여인들의 용모와 자태를 묘사하지 않고 불교의 교리를 전파하고 중생들을 일깨웠다.

> 나에게 세상살이 방편이 있으니, 가치가 비단 백 필의 값어치.
> 싸울 때는 약한 척하고, 죽을 처지라도 송사는 벌이지 않네.[75]
>
> 아 유 일 방 편　가 치 백 필 련　상 타 장 복 약　지 사 불 입 현
> 我有一方便, 價値白匹練. 相打長伏弱, 至死不入縣.

> 악행을 보면 덮고 감추며, 현자를 알면 찬양한다네.

이 말만 잘 믿고 따르면, 입신하는 방편은 들통나지 않네.

見惡須藏掩, 知賢唯讚揚. 但能依此語, 秘密立身方.
_{견악수장엄 지현유찬양 단능의차어 비밀입신방}

남들이 큰 말을 탈 때, 나는 혼자 나귀 등에 앉아서 간다.

땔감 매고 가는 나무꾼 보면, 그래도 내가 낫지 그런 생각하네.

他人騎大馬, 我獨跨驢子. 回顧擔柴漢, 心下較些子.
_{타인기대마 아독과려자 회고담시한 심하교사자}

남들이 말 위에 앉아 갈 때, 나는 두 발로 풀 위를 걸어간다.

씨앗은 뿌린 대로 거두는 법, 스스로 괴로워할 필요가 없다.

他人馬上坐, 我且步擎草. 種得果報緣, 不須自煩惱.
_{타인마상좌 아차보경초 종득과보연 불수자번뇌}

이상의 몇몇 시는 모두 불교의 정신을 선양하고 있다. 첫 수의 시는 사람이 처신을 할 때 참고 양보하여 설사 다른 사람에게 맞아 죽더라도 관아에 가서 고발하지 말라고 주장하고 있다. 둘째 수의 시는 사람이 말을 할 때 '구덕口德'을 지켜야 한다고 훈계하며 다른 사람의 장점은 널리 말하고 단점은 꺼내서는 안 된다고 주의시키고 있다. 셋째 수의 시는 만족할 줄 알면 항상 즐겁다는 점을 제 창하며 노새를 탄 사람은 말을 탄 사람만큼 신세가 못하겠지만 지게를 진 나무 꾼을 보며 마음속으로 편하게 여기라고 말하고 있다. 마지막 수의 시는 인과응 보를 선양하며 현세의 부귀빈천은 전생의 업보이기 때문에 이로 인해 스스로 번뇌할 필요가 없다고 하고 있다.

현대의 몇몇 학자들은 이런 시들이 반어적인 풍자라고 여기지만 사실 그렇 지 않다. 불교의 관점으로 보면 이렇게 만족하며 즐거움을 느끼고 참으로 스스

75 | 여기에 소개된 시는 모두 왕범지의 작품으로 원래부터 제목이 알려져 있지 않다. 편의상 첫 구절을 따라서 「아유일방편我有一方便」처럼 제목을 붙이기도 한다. 이 시는 발견 당시 돈황(둔황) 권자본卷 子本『왕범지시王梵志詩』권3에서 실려 있다. 왕범지의 시와 풀이는 장석후(장시허우)張錫厚, 『왕범 지시王梵志詩』, 春風文藝出版社, 1999 참조.

로 편안해하는 태도는 일종의 생존 철학이라고도 할 수 있다. 이 외에 나아가고 물러날 때 품위를 지켜라, 사치와 탐욕을 조심하라, 불법을 존중하라, 부모에게 효도하라, 착한 사람을 가까이하라, 악한 사람을 멀리하라, 도박하지 마라, 술을 조금 마셔라 등등은 모두 왕범지와 같은 화속시승들이 흥미진진하게 즐겨 말하는 내용이다. 분명히 여기에 선불교의 이치뿐 아니라 유교의 강상 윤리도 들어 있다. 이러한 시는 불교가 세속화, 본토화되는 과정에서 전환·변형되는 모습을 생동감 있게 보여주고 있다. 만약 이 많은 시들을 한데 모은다면 그야말로 한 권의 '세속 생활 지침서'가 될 듯하다.

궁정에 드나들며 아침저녁으로 아부를 일삼았던 궁체 시인들과는 달리, 왕범지와 같은 화속시승들은 "벚나무 껍질로 모자를 만들고, 베옷을 입고, 해진 신발을 신었다. 혹은 행랑에서 노래하고 혹은 마을 벌판에서 소리 높여 노래했다."[76] 왕범지와 같은 화속시승들은 사회의 하층민들과 가까이 지냈기 때문에 많은 작품들이 민간의 고통을 반영하고 있다.[77] 그의 시를 살펴보자.

> 그대는 삶이 죽음보다 낫다고 하지만, 나는 죽음이 삶보다 낫다 한다.
>
> 살면 괴로운 전장에서 죽고, 죽으면 징병이 없으니까.
>
> 열여섯에 부역 나가고, 스물에 전쟁터로 끌려간다.
>
> 험한 곳에서 행군하고, 갑옷 입고 힘겹게 끌며,
>
> 낮에는 먹을 곳을 좇고, 밤마다 당직을 서며,
>
> 철 그릇에 오래된 마른 밥, 동료들 서로 다투네.

76 『전당시』 권806: 以樺皮爲冠, 布裘弊履. 或長廊唱詠, 或村野歌嘯. | 이 말은 한산자寒山子, 한산寒山스님의 행적을 나타내고 있다. 그의 인적 사항은 알려지지 않고 당나라 말 오늘날 절강(저장)성의 천태산 국청사 부근의 한산에 살아 한산자의 이름으로 불리게 되었다. 이야기에 따르면 한산은 비슷한 행적을 보인 습득拾得과 이야기를 나누었다고 한다. 두 사람은 은자隱者로 알려지기도 하고, 또 한산은 문수보살, 습득은 보현보살의 화신이라고 한다. 한산과 습득이 노니는 장면이 「한산습득도」로 그려지기도 했다. 그의 시는 오늘날 『한산자시집』으로 전해진다.

77 | 이와 관련해서 자세한 내용은 마건동(마젠둥)馬建東, 「왕벌리시의 하층생활 경험王梵志詩的底層生活經驗」, 『敦煌研究』, 2008年 第02期 참조.

장발에다 굶주림으로 죽을 것 같고, 배는 밑 빠진 구멍마냥 텅 비네.

你道生勝死, 我道死勝生. 生則苦戰死, 死則無人征. 十六作夫役, 二十充符兵. 磧里向
前走, 衣甲困須擎. 白日趁食地, 每夜悉知更. 鐵硛淹乾飯, 同火共紛爭. 長頭饑欲死,
肚似破窮坑.

자식 낳아 아비 대신하고, 자라서 크면 죽음으로 내몬다.

현세에 잠시 빚쟁이로 와서, 우리 부부 눈물 짜내네.

부모의 눈은 메말라, 꼭 내가 당신을 기억할 터이니.

좋은 데 가면 다시는 오지 마라, 문 앞에 악귀 있으니.

生兒擬替翁, 長大抛我死. 借主暫過來, 征我夫妻涙. 父母眼乾枯, 良由我憶你. 好去莫
再來, 門前有煞鬼.

아무런 감정 없이 억지로 읊고 아무런 병 없이 신음하는 궁체시와 전혀 달리, 이러한 시들은 하층 생활을 하는 사람들이 내는 고발이자 울부짖음이며, 불교도가 신성과 인성을 모두 잃은 사회 현실에 대하여 부정하고 비판하는 것이다. 이 때문에 시들은 내용이 충실하고 생동하면서도 힘이 넘친다.

심미 형식에 있어서 음률을 고르고 운율을 따지는 궁체 시인들과 달리 왕범지와 같은 화속시승들은 높은 문화 수준도 없을 뿐만 아니라 한가한 심정과 안일한 정취도 없었다. 그들의 시가는 제목도 없고 서문도 없지만 짙은 생활의 정취가 뒤섞여 있고 말이 소박하고 꾸밈없으며 자연스럽고 생동감이 있다. 심지어 어떤 경우에 대량의 속어들을 시가에 넣기도 하였다. 수사 방법에서 그들은 "정교한 말도 있고 소탈한 말도 있고 장엄한 말도 있고 해학적인 말도 있다."[78] 라고 하였는데, 예법을 지키지 않아 세상을 놀라게 할 정도였다.

78 『사고제요四庫提要』권149: (其詩)有工語, 有率語, 有莊語, 有諧語. | 이 구절은 『사고제요』집부集部에서 『寒山子詩集』에 대한 소개와 평가를 하는 부분에 나온다.

어미는 자식을 아끼지만, 자식이 어미를 아끼는 걸 못 봤네.

커서 아내를 맞이하면, 도리어 부모의 추함을 싫어하지.

부모도 거들떠보지 않고, 아내의 말에만 마음을 쏟네.

살았을 때 공양하지 않고, 죽어서 한 줌의 흙에 제사 지내는구나.

只見母憐兒, 不見兒憐母. 長大取得妻, 卻嫌父母醜. 耶娘不睞眂, 專心聽婦語. 生時不供養, 死後祭泥土.

칼을 차고 적을 무찌르며, 전장에 나가 서로 토벌하네.

장군은 말 위에서 죽고, 병사들은 군영에서 죽으니.

피가 온 황야에 흐르고, 백골이 변방에 널렸네.

말이 지나도 발굽 흔적 남고, 역사에 부질없이 이름 남겼구나.

넘기 어려워 험한 관산 천만 리, 고향 사람의 그림자도 보이지 않네.[79]

帶刀擬開殺, 逢陣卽相刑. 將軍馬上死, 兵滅地君營. 血流遍荒野, 白骨在邊度. 去馬猶殘跡, 空留紙上名. 關山千萬里, 影絕故鄉城.

위 시가들은 신경도 쓰지 않고 건성으로 대충 쓴 것처럼 보이지만 사실 왕범지만의 독특한 미학적 추구가 있다. "그는 옛사람들의 퇴폐하고 번잡한 작풍을 부수었다. 어디에도 얽매이지 않은 자유로운 음운 속에는 사람의 안목을 씻어주는 색다른 미가 있다. 우리는 이 시를 읽고 다음의 인상을 받는다. 마치 귀중한 아가씨의 전족한 작은 발을 익숙하게 봐오던 사람이 갑자기 시골 처녀의 자연 그대로의 발을 본 것과 같다."[80] 시가 내용의 서민성이라는 측면에서 초당의 화속 시승들의 작품은 성당 이후의 두보·원결(723~772)[81] 등의 시야를 넓혀주었다고 한다면, 시가 형식의 통속성이라는 측면에서 그들은 중당 이후의 원진元稹·백거

79 | 관산關山은 관문과 산악의 줄임말이기도 하고 옛날에 달리 농산隴山으로 부르며 넘기가 어려운 산으로 유명하여 옛사람들이 시에서 슬픔과 탄식을 내는 소재로 삼곤 했다.

80 오경웅(우징시옹)吳經熊, 『당시사계唐詩四季』, 遼寧敎育出版社, 1997, 12쪽.

이 등에게도 심원한 영향을 끼쳤다고 할 수 있다.

궁정대각宮廷臺閣 으로부터
강산삭막江山朔漠 으로 나아간 초당 사걸初唐四傑

〈그림 10-8〉 명明 『당시화보』 중의 〈낙빈왕 시의도駱賓王詩意圖).

왕적과 왕범지 등은 궁체시의 유풍을 타파하는 차원에서 매우 유익한 작업을 했다. 하지만 왕적은 당시唐詩의 창작을 위해 새로운 내용을 제공할 수 없었고 왕범지는 당시의 발전을 위해 새로운 형식을 제공할 수 없었다. 참으로 늠름한 기상을 떨치고 뛰어난 글재주를 날리며 문단을 휩쓸며 시풍을 바꾼 사람은 고종高宗·무후武后 시대에 활약한 왕발王勃·양형楊炯·노조린盧照鄰·낙빈왕駱賓王그림 10-8 등이다.[82]

보통 시가 영역의 '초당 사걸'을 말하면 사람들은 서예 영역의 '초당 사가'를 쉽게 떠올린다. 사실 그들 사이에는 매우 큰 차이가 있다. 출신과 지위를 보면 '초당 사가'는 가까이에서 모두 황제를 직접 섬기며 지위가 공경왕후公卿王侯에

81 | 원결元結은 하남(허난) 노산(루산)魯山 출신으로 자가 차산次山이고, 자칭 낭사浪士라 불렀다. 호는 의간자猗玕子 또는 만랑漫郎, 만수聱叟, 오수聱叟 등을 썼다. 대표작 「용릉행春陵行」은 두보를 크게 감동시켜 거기에 답하는 시를 짓게 했을 정도였고, 백성의 목소리를 천자에게 들려주려는 의도에서 만들어진 계악부系樂府는 백거이의 신악부新樂府의 선구가 되었다. 저서에 『원차산집元次山集』이 있는데, 그가 편집한 『협중집篋中集』과 함께 현전하고 있다.

82 초당 사걸은 초당 시대 걸출한 네 명의 시인, 문학가, 즉 왕발·양형·노조린·낙빈왕을 가리킨다. 그들은 육조 시대가 남긴 유약하고 화려한 문풍에 대해 커다란 불만을 나타내고 시문으로 자신의 정치 이상과 사회 포부를 표현하며 사족 지주의 심미 이상을 대표했다. 이들은 초당 시대 신구 시문 창작과 미학 주장에서 과도기적 인물에 해당된다.

이르는 혁혁한 인물들이었다. 반면 '초당 사걸'은 '나이는 젊지만 재능은 뛰어나고, 관직은 작지만 명성은 큰' 인물들이었다. 그들은 하루빨리 정계에 나아가 포부를 펼치고자 갈망하는 하층 지식인들을 대표한다. 벼슬길에서 풍파를 겪고 인생살이가 순탄하지 않으면 '걸杰'은 되어도 '가家'가 되지 못하는 이들 시인들은 더 이상 황실에서 여흥을 즐기고 태평성세를 노래하는 궁체시에 만족하지 않고 붓을 들어 자신들의 '깊이 염려하고 소외를 분개하는 정감', '불공평을 참지 못하는 강직한 기개'를 표현했다.

> 궁궐은 삼진에 둘러싸여 있고, 바람과 안개 속에서 오진을 바라본다.[83]
>
> 그대와 이별하는 마음, 떠돌이 벼슬아치나 마찬가지.
>
> 세상에 날 알아주는 이 있으니, 하늘 저 끝에 있어도 가까운 이웃과 같다네.
>
> 이별하는 길에 서서, 아녀자처럼 수건에 눈물 적시지 마세.
>
> 성궐보삼진　풍연망오진　여군이별의　동시환유인　해내존지기　천애약비린　무위재
> 城闕輔三秦, 風煙望五津, 與君離別意, 同是宦遊人. 海內存知己, 天涯若比鄰. 無爲在
> 기로　아녀공첨건
> 歧路, 兒女共沾巾.(왕발王勃,「송두소부지임촉천送杜少府之任蜀川」)

> 변경의 횃불이 이어져 장안을 비추니, 마음이 편치 않네.
>
> 명령 받든 장군 황궁을 나가고, 기마병은 적진의 용성 공격한다.[84]
>
> 눈 덮인 세상에 깃발 색이 바래고, 휘몰아치는 바람에 북소리 뒤섞이네.
>
> 차라리 백부장이 되더라도, 일개 서생보다 낫지 않은가?
>
> 봉화조서경　심중자불평　아장사봉궐　철기요용성　설암조기화　풍다잡고성　영위백
> 烽火照西京, 心中自不平. 牙璋辭鳳闕, 鐵騎繞龍城. 雪暗凋旗畵, 風多雜鼓聲. 寧爲百
> 부장　승작일서생
> 夫長, 勝作一書生?(양형楊炯,「종군행從軍行」)

83 | 삼진三秦은 장안 부근의 관중關中 땅을 가리키는데 항우가 진나라를 멸망시키고 이 지역을 옹雍·새塞·적翟 세 나라로 나누어 각각 왕을 세웠기 때문에 삼진이라 칭한 것이다. 오진五津은 사천(쓰촨)성 민강(민장)岷江의 다섯 개 나루터로 백화진白華津·만리진萬里津·강수진江首津·섭두진涉頭津·강남진江南津을 가리킨다. 여기서 촉주蜀州를 지칭한다.

84 | 아장牙璋은 출전에 즈음하여 천자가 장군에게 군령의 통제를 위해 하사하는 지휘봉을 가리킨다. 봉궐鳳闕은 황궁을 말한다. 용성龍城은 흉노가 쌓은 고장성姑藏城을 말한다.

험한 농산은 끝이 보이지 않고, 병사 고향 땅 바라보네.

관하에서 농두수와 작별하니, 사막 변방의 고향 생각에 애간장 끊어지네.

말은 천년 나무에 묶여 있고, 깃발은 구월 서리 속에 걸려 있네.

지금껏 함께 울었던 것은, 모두 임금에게 충성을 다하기 위함이었네!

농판고무극 정인일망향 관하별거수 사색단귀장 마계천년수 정현구월상 종래공
隴阪高無極, 征人一望鄉. 關河別去水, 沙塞斷歸腸. 馬繫千年樹, 旌懸九月霜. 從來共

오인 개시위근왕
嗚咽, 皆是爲勤王.(노조린盧照鄰, 「농두수隴頭水」)

가을에 매미가 울어대고, 죄수 객지에서 고향 생각 간절하네.[85]

검은 머리의 젊은이가, 억울함을 노래하는 「백두음」을 읊조리네.[86]

찬이슬이 무거워 날기 힘들고, 바람이 많아 울음소리 쉽게 잦아지네.

고결함을 믿어주는 이 없으니, 누가 나의 마음을 말해줄까?

서륙선성창 남관객사침 나감현빈영 내대백두음 노중비난진 풍다향이침 무인신
西陸蟬聲唱, 南冠客思侵. 那堪玄鬢影, 來對白頭吟. 露重飛難進, 風多響易沉. 無人信

고결 수위표여심
高潔, 誰爲表予心?(낙빈왕駱賓王, 「재옥영선在獄詠蟬」)

　　여기에는 비록 벼슬길이 순탄하지 않다고 하더라도 고난이 결코 절망이 아
니며, 운명이 처량하다고 하더라도 처량함이 결코 침울함과 같지 않으며, 나그
네가 고향을 그리워하지만 향수가 결코 쓸쓸함과 같지 않으며, 인생이 불공평
하다고 하더라도 불공평이 결코 원망이 아님이 들어 있다. 즉 그들은 "요임금의
조정에 순탄하지 않고, 현명한 황제가 있는 시대에 초췌한"[87] 지식인이다. 이 때

85 | 서륙西陸은 가을을 가리킨다. 『수서』 「천문지」에 따르면 해가 황도 동쪽으로부터 시작하여 하루에
한 번씩 돌다가 365일이 되면 하늘을 한 바퀴 돌게 된다. 이 과정에서 해가 동륙東陸에 이르면 봄이
되고 남륙에 이르면 여름이 되고 서륙에 이르면 가을이 되고 북륙에 이르면 겨울이 된다고 한다. 남관
南冠은 옛날 초나라 사람이 쓰는 관으로 죄인을 가리킨다. 『좌전』 성공 9년에 초나라 종의鍾儀가 남
관을 쓴 채 진晉나라에 사로잡혀 감옥에 갇힌 뒤에 감옥의 별칭이 되었다.

86 | 현빈玄鬢은 원래 매미의 검은 날개를 가리키는데 여기서 시인이 아직 검은 수염을 가진 젊은이라는
점을 말한다. 「백두음白頭吟」은 포조鮑照와 장정견張正見이 지은 악부곡의 이름으로 정직한 사람이
무고와 비방을 당한 억울한 내용을 다루고 있는데, 시인의 억울함을 나타내기 위해 차용하고 있다.

87 왕발, 「하일제공견방시서夏日諸公見訪詩序」: 坎坷于唐堯之朝, 憔悴于聖明之代.

576

문에 험난한 인생과 슬프고 쓸쓸한 내심을 넘치는 기개와 열정으로 승화시켜 발산하고 있다. 여기에 이르러 시가는 비로소 대대적으로 궁정과 대각에서 벗어나 강산과 변경으로 옮겨가기 시작했고, 백여 년 동안 마비된 감정은 다시 되살아나 창작의 활력을 새롭게 회복했다. 여기에 이르러 진정한 의미의 당시는 육조 시대의 베일을 벗어던지고 자신의 활기 넘치는 청춘의 모습을 드러내기 시작했다.

당시唐詩의 개척자로서 '사걸'의 성취는 다방면으로 나타났다. 맑고 운치 있는 오율五律뿐 아니라 지나치게 과장하고 떠벌리는 가행체歌行體도 비교적 높은 성과를 이루었다. 대표작으로 노조린의 「장안고의長安古意」와 낙빈왕의 「제경편帝京篇」을 으뜸으로 꼽을 수 있다. 문일다(원이둬, 1899~1946)[88]는 노조린과 낙빈왕의 가행체가 화려하게 과장하는 부법賦法을 지나치게 부풀린 악부신곡樂府新曲이라고 여겼다. 악부신곡은 또한 궁체시의 새로운 발전으로 볼 수 있기에 실제로 가행체는 개조된 궁체시라고 할 수 있다.

이런 주장이 성립하는지 더 많은 연구를 기다려야 한다. "옥 가마 종횡으로 주인 집 지나, 금 채찍 이어지며 제후 집으로 향하네!"[89]처럼 건달의 기개는 분명 이리저리 둘러대고 숨기는 신첩臣妾의 마음보다는 소탈하고 기특하다. "부용검 찬 협객 모두 요청하여, 복사꽃과 오얏꽃 핀 냇가 기생집에 함께 자네."[90]처럼 불의를 참지 못하는 임협任俠의 풍격은 몰래 더듬는 변태적 심리보다 확실히 훨씬 호방하고 태연하다. "권세와 의기는 영웅의 본색, 봄바람 속에 준마 타고 득의양양하니"[91]처럼 득의양양한 모습은 염치없이 빌붙는 시종의 얼굴보다 확

88 | 문일다(원이둬)聞一多는 호북(후베이)성 황강(황강)시黃岡市 희수현(시수이셴)浠水縣 출신으로 본이 문가화聞家驊이고, 자가 우삼友三이다. 칭화대학 중국문학 교수로 취임한 뒤로 당시唐詩와 『시경』『초사楚辭』 등 고전 연구에 몰두했다. 중국의 민주화를 위해 힘쓰다가 곤명(쿤밍)昆明에서 암살당했다. 주요 저서로 『시경신의詩經新義』 등이 있다.

89 노조린, 「장안고의」: 玉輦縱橫過主第, 金鞭絡繹向侯家.

90 노조린, 「장안고의」: 俱邀俠客芙蓉劍, 共宿娼家桃李蹊.

91 노조린, 「장안고의」: 專權意氣本豪雄, 青虯紫燕坐春風.

실히 더욱 사람을 감동시킬 수 있다. 그리고 "도성의 종횡으로 뻗은 큰길 성으로 이어지고, 수많은 집의 문이 동틀 녘에 열리네."[92]와 같은 시야, "사랑채에 화려한 휘장 단 집 삼천 호, 큰 거리에 기생집 열두 겹이네."[93]와 같은 사치 등등이 보인다. 종합하면 제멋대로 굴며 거리낌 없는 언어, 활력이 넘치는 리듬은 이전의 궁체시에서는 찾아볼 수 없었던 것이다. "호방함에는 전율이 있고, 타락 속에는 영성이 있다."[94] 그 시들이 비록 궁체시라고 할지라도 또 모두 '만물이 새로이 생겨나는 초당의 늠름한 자태'를 드러내고 있는 것이다.

생각해볼 문제
◉

1. 초당의 사회 생활이 시가에 어떤 영향을 끼쳤는가?
2. 초당의 이데올로기가 시가에 어떤 영향을 끼쳤는가?
3. 당신은 왕적과 왕범지의 작품을 감상할 수 있는가? 감상을 이야기해 보자.

92 낙빈왕, 「제경편」: 三條九陌麗城隈, 萬戶千門平旦開.
93 낙빈왕, 「제경편」: 小堂綺帳三千戶, 大道靑樓十二重.
94 문일다(원이둬), 『문일다전집聞一多全集』 제3권, 三聯書店, 1982, 14쪽.

제11장

웅장하고 광활한
성당의 기상

자연계에도 절정이 있듯이 사회 발전에도 절정이 있다. 훗날 여러 나라의 정치가·문학가·예술가 심지어 농부·상인, 시정잡배에게도 성당盛唐 시대는 모두 동경을 불러일으키는 절정이었다. 정관貞觀, 무즉천의 준비와 축적을 거쳐, 서족庶族 지주 계급을 위주로 하는 새로운 정치 제도가 굳건하게 되고 유·불·도 삼교가 병립하는 다원적 이데올로기 또는 사상 문화가 점차 형성되면서 사회의 물질적 자산은 크게 늘어나고 주변의 이웃 소국들은 잇달아 복종했다. 이에 '정관의 치세[貞觀之治]'보다 더 여유 있고 풍족한 '개원의 치세[開元之治]'가 모습을 나타냈다. "가가호호마다 생활이 풍족하여 어렵고 고달프게 사는 사람이 없으며, 사방의 이민족들이 모여들고 세상이 편안했다."[1] 이것은 정말 과거에 전례가 없는 태평성세였다. 이 시기는 대당 제국의 황금시대일 뿐만 아니라 중국 전체 봉건 사회의 최전성기였다. 정치 문화의 끊임없는 발전에 따라 심미 문화도 갈수록 번성하여 활기차고 발전하고 자유롭고 호방하며 다른 것을 받아들이고 함께 성장하며 기품이 넘치고 우아한 심미 사조의 물결이 나날이 높아져 갔다.

변증법의 일반 규칙에 따르면 어떠한 사물이든지 발전이 극도에 이르게 되면 그 사물은 필연적으로 반대 방향으로 나아가게 된다. 하나도 예외가 없듯이 절정에 이른 태평성세의 번영한 상황을 거치면서 우리는 성당 시대에 싹트고 있는 위기를 발견할 수 있다. 754년 안록산安祿山의 난이 일어나기 한 해 전의 호부 통계에 따르면 전국에 모두 960여만 호가 있었다. 이것은 당나라 초기의 300여만 호와 비교하면 인구가 3배나 급증한 것이다. 인구 급증과 토지 겸병으로 인해 균전법은 점차 무너졌다.

1 두우杜佑, 『통전通典』 권15 「선거전選擧典 역대제歷代制」: 家給戶足, 人無苦窳. 四夷來同, 海內晏然. | 『통전』은 아직 전체 번역이 되어 있지 않지만 악전樂典은 번역되었다. 이민홍 옮김, 『통전 악전』, 박문사, 2011.

균전제가 무너지자 필연적으로 부병제와 조용조법租庸調法을 제대로 실시할 수 없게 되었다.[2] 개원 10년(722)에 현종玄宗은 어쩔 수 없이 부병제를 모병제募兵制로 바꾸고, 개원 25년(737)에 조용조租庸調 외에 과세 분야를 넓히고 징수 제도를 고쳐서 양세법으로 바뀌는 과도기가 시작되었다.[3] 조정 내부에서 『성씨록姓氏錄』 중 일등 사족에 이름을 올린 외척 세력이 급속히 팽창했다.[4] 이때 양국충楊國忠이 대권을 혼자서 틀어쥐며 40여 개의 직책을 겸하였다. 조정 밖에 평로平盧·범양範陽·하동河東 등

2 | 균전법均田法은 국가가 국민에게 경작할 토지를 분배하는 제도를 말하고, 부병제府兵制는 국민이 토지를 받고 군대에 의무적으로 징집되는 제도이다. 수전자가 죽으면 토지를 국가에 돌려주고 부분적으로만 세습할 수 있다. 조租는 토지에 부과된 세금으로서 곡물을 징수하고, 용庸은 사람에게 부과된 세금으로 부역 또는 그 대납물을 징수하고, 조調는 가구 호戶에 부과된 세금으로 토산품을 징수하는 제도이다. 이들 제도는 서로 맞물려 있어서 균전제가 무너지면 부병제도 실행될 수 없다.

3 | 양세법兩稅法은 안사의 난 이후에 농민의 유랑화가 촉진되자 모든 세금을 현재 거주하고 있는 지역에서 자신의 재산에 기초하여 납부하도록 하였다. 세금을 한 해에 여름(6월까지 납부)과 가을(11월까지 납부) 두 차례로 나누어 징수하였기 때문에 양세법이라 불렸다. 당나라 초기의 기본 세제인 조·용·조가 균전제를 바탕으로 성립되어, 모든 농민의 재산이 기본으로 같고, 농민은 국가로부터 지급받은 토지가 있는 고향에서 유랑하지 않는다는 전제로 세금이 부과되었다. 안사의 난으로 국가 재정이 악화되자 이를 타개하느라 마련된 세제가 양세법이다.

4 | 당나라에서 씨족과 성씨 관련 문제를 세 차례에 걸쳐 정리했다. 첫째는 『정관씨족지貞觀氏族志』 100권(638년)으로 태종에게 진상된 것이다. 모든 성족姓族의 상대적 중요도와 사회적 명망을 고려하여 293개 성씨의 1천651개 가문을 포함했다. 둘째는 『성씨록姓氏錄』(659년)으로 이전의 『정관씨족지』를 대체했다. 무즉천의 일족이 포함되지 않아 새롭게 편찬했다고 하지만 부분적인 이유일 뿐이다. 『정관씨족지』는 각 가문의 족보와 이전의 사회적 명성을 기준으로 했지만 『성씨록』은 당나라의 건립 이후 각 가문의 수장이 취득한 관작에 따라 245개의 성, 2천287개의 가문에 대한 등급을 매겼다. 『성씨록』은 가문의 신분에 의한 특혜 범위를 직계 후손만으로 한정시켰다. 셋째는 현종에게 바쳐진 『성족록姓族錄』(713년)이다. 가장 중요한 초점은 무즉천에 의해 정리된 『성씨록』을 부정하고 『정관씨족지』를 근거로 한 개정판을 만들었다는 점이다. 무즉천 이전의 지배 권력 구조를 복권시킨다는 의미를 담고 있다.

세 지역의 절도사節度使를 겸직한 안록산이 모병제를 이용하여 사병을 끌어모으고 말을 사들여 일전을 준비하며 황위를 호시탐탐 노렸다. 결과적으로 권세를 쥐락펴락하던 양국충과 세력이 커서 통제할 수 없는 안록산은 안팎으로 투쟁하고 서로 시기하다 결국 '안사의 난'[5]을 일으키고 말았다.

　설령 '안사의 난'이 당나라 사회의 전환을 상징한다고 하더라도, 천 길 높이의 절정이 한순간에 만 길 나락으로 떨어질 수는 없다. 특히 이데올로기 또는 사상 문화의 영역에서 사람들은 자신들이 한 세기에 걸쳐 일으켜 세운 포부와 이상을 절대로 쉽게 포기하지 않는다. 필경 이 당시의 사람들은 찬란한 절정기를 직접 눈으로 목격했던 만큼 언젠가 지난날의 휘황찬란한 영광을 다시 세우려고 갈망할 것이다. 신념이 줄어들지 않고 기운이 남아 있는 한 심미 문화의 창조는 오히려 시대적 격변 속에서 눈부신 빛을 발하였다. 그리하여 현종玄宗·숙종肅宗·대종代宗 세 황제가 통치하던 70여 년 동안 우리는 기품이 있고 우아한 성당, 다채롭고 찬란한 성당을 볼 수 있을 뿐만 아니라 위기를 맞이해도 허물어지지 않고 침울하지만 웅장한 성당을 볼 수 있었다. 심미 문화의 영역에서 특히 조소·도자기·음악·무용·서예·회화·시가·사부辭賦 등은 가장 뚜렷한 성과를 보였다.

5 안사의 난[安史之亂]은 당나라 현종·숙종肅宗(756~762) 연간에 국경을 지키던 장수 안록산과 사사명이 일으킨 반당反唐의 사변이다. 반란은 한때 많은 지역을 점령하고 심지어 왕성을 공격하여 함락시켰다. 그 뒤에 반란군이 진압되었지만 오히려 커다란 파괴의 현상을 낳아 마침내 당나라가 융성에서 쇠퇴로 나아가는 전환점을 맞이하게 되었다.

제 **1** 절

멀리서 팔회소 바라보니
진기가 새벽 안개처럼 감도네[6]:
조소

'성당 기상盛唐氣象'의 설명 및 해석과 관련하여 학술계에는 다양한 주장이 있다. 여기서 개념과 범주에서 이미 논의되고 있는 내용을 되풀이해서 구별하고 정리하기보다는 진정한 실상을 가까이 다가가서 살펴보도록 하자.

낙산불樂山佛

요즘 사람들이 사천(쓰촨)에 여행할 기회가 생기면 대부분 낙산(러산)樂山시 동쪽의 민강(민장)岷江, 청의강(칭이장)青衣江, 대도하(다두허)大渡河가 합류하는 서만봉(치롼펑)棲巒峰에 가본다. 여러분도 이 곳의 세찬 물살과 탁 트인 강변을 바라보며 거대한 바위 하나를 찾아 그 위에 누워 "마을이 나루 앞에 떠 있고, 일렁이는 물결 먼 하늘에 닿네."[7]와 같은 경계를 한번 체험해봐도 괜찮다. 이때 당신이 문득 눈을 들어 주변을 바라보면 뒤쪽의 뾰족뾰족한 산봉우리가 원래 하나

6 "遙看八會所, 眞氣曉氤氳." | 이 구절은 노조린盧照隣의 시 「증이영도사贈李榮道士」에 나온다.

7 왕유, 「한강임범漢江臨泛」: 郡邑浮前浦, 波瀾動遠空.

〈그림 11-1〉 낙산(러산)樂山대불.

의 거대한 불상^{그림 11-1}이며 당신은 커다란 불상의 발톱 위에 누워 있다는 것을 발견하게 될 것이다.[8] 이러한 정경을 마주하게 되면 여러분은 더 이상의 어떠한 해석이나 설명 없이도 무엇이 '성당 기상'인지 잘 알 수 있게 될 것이다.

우리가 용문(룽먼)석굴의 17미터 높이 대로사나불大盧舍那佛을 초당 정신의 대표로 본다면, 낙산(러산) 서만봉의 71미터 높이 대불은 성당 기상의 전형으로 볼 수 있다. 이전의 감굴龕窟 조각상과 달리 여기서 석굴은 불상을 받쳐주는 들러리에 해당된다. 대불상의 양쪽과 강을 마주한 암벽에는 만여 개의 석각石刻 감굴이 있고, 거기에 덧붙여 너비 60미터, 7층 13개 처마로 된 누각이 있었다.

8 낙산(러산)대불은 미륵 좌상으로 개원開元 원년(713)에 착공되었다. 해당 지역의 유명한 스님인 해통 海通 대사가 모금을 하여 공사를 시작했다. 공정이 워낙 어마어마해서 해통 대사의 생전에 완성되지 못했고 이어서 천서川西 절도사 위고韋皐가 작업을 주관하여 정원貞元 19년(803)에 준공을 하니 장 장 90년이 걸렸다. 불상의 다리가 삼강三江을 담그고 몸이 구령九嶺을 지고 머리 너비가 10미터이고 눈이 6미터이다. 이로 인해 "산이 하나의 불상이고, 불상이 하나의 산이다."라는 칭찬이 생겨났다. 세 계에서 가장 큰 석각 불상이다.

감굴과 누각은 대불상과 한데 어울려 휘황찬란하게 빛나며 거대한 불상 예술 군을 이룬다. 당시 불상을 완성하고 첫 불공 의식을 올릴 때 온 몸에 금빛 등으로 채색을 하였는데, 그 광채가 주위 산수의 빛과 서로 어울리며 정말로 장엄하고 화려하기가 그지없었다.

당나라 시인 사공서[9]는 다음의 시구로 당시의 정경을 묘사했다. "거대한 높이의 불상 푸른 벽에 우뚝 서 있고, 수많은 감실의 불빛 초목 사이로 반짝반짝하는구나!"[10] 이로써 장면이 얼마나 성대하고 기세가 눈부셨는지 알 수 있다. 하나의 불상을 만들기 위해 거의 100년에 가까운 시간을 들여 첩첩 산들을 통째로 조각하였으니, 이것은 다른 시대와 다른 왕조에서 결코 상상조차 할 수 없는 일이다. 한번 물어보자. 만약 부유한 경제, 강성한 국력, 안정된 사회, 개명한 정치의 대당성세가 아니었다면, '이전에 그런 옛사람이 없고 이후에 그렇게 따라올 사람이 없는' 예술적 쾌거를 어떻게 실현할 수 있었을까?

막고굴

성당 시대의 조각상을 말하면 이름이 널리 알려진 막고굴[11]을 말하지 않을 수 없다. 오늘날 몇 날 며칠 밤을 들여 기차를 타고서라도 보물을 찾아가는 사람으로 말하더라도 중국의 서북 황량한 고비 사막의 이루 다 셀 수 없이 많고 이

9 | 사공서司空曙는 중당中唐 때 광평廣平 또는 경조京兆 출신으로 자가 문명文明 또는 문초文初다. 덕종德宗 정원貞元 원년(785) 수부낭중水部郎中을 거쳐 검남절도사劍南節度使 위고韋皐의 막부에서 일했다. 인품이 결벽하여 권신과 가까이하지 않고 가난하게 살았다. 저서에 『사공문명시집司空文明詩集』이 있다.

10 사공서, 「제릉운사題凌雲寺」: 百丈金身開翠壁, 萬龕燈焰隔煙蘿!

11 막고굴莫高窟은 감숙(간쑤)성 돈황(둔황)시 동남쪽 명사산鳴沙山 동쪽 기슭에 있는 예술의 보고에 자리한다. 4세기 중엽에 파기 시작해서 북량·북위·서위·북주 연간에도 발전을 거듭했고, 수당 시대에 이르러 절정에 이르렀다. 오늘까지 남아 있는 동굴은 492곳이며 그중에 수당의 동굴은 247곳으로 우수한 작품이 다수를 차지한다. 굴속에 불교 조상과 벽화가 있는데 세상에 드문 일이다.

루 다 말할 수 없이 아름다운 조각과 벽화는 정말로 상상하기 어려운 일이다. 당시 역사를 살펴보면 이런 기적의 출현이 결코 우연이 아니라는 것을 쉽게 이해할 수 있다. 정치로 보면 양수楊隋·이당李唐 왕조는 원래 농우隴右 지역에서 일어났기 때문에 하서河西를 '나라의 심복國之心腹'으로 여겼다.(『자치통감資治通鑒』권19「당기唐紀」12)

경제로 보면 이곳은 한漢·진晉 이래 줄곧 '실크로드'의 중요한 허브이자 오고 가는 상인들이 서로 물건을 사고 파는 장소였다. 문화로 보면 이곳은 불교가 중국으로 들어오는 중요한 관문이자 여러 지역의 승려들이 설교나 설법을 하는 곳이다. 심지어 자연 조건으로 보면 당시 돈황(둔황)은 서북의 사막에 의해 침범당하지 않아서 상대적으로 건조한 기후는 불상과 벽화의 보존에 유리했다. 바로 이렇게 만나기 어려운 역사적 조건에서 돈황(둔황)은 세상에 이름을 떨칠 막고굴을 가지게 되었을 뿐만 아니라 모름지기 '성당 기상'의 대표가 될 수 있었다.

불상의 규모로 보면 초당에서 성당에 이르기까지 만들면 점점 커지고 변하면 점점 위엄이 넘치는 경향을 보인다. 그중 가장 대표적인 사례가 제130호굴의 남대상南大像이다. 이 불상은 머리 부분만 높이가 7미터이고, 선이 과감하고 기품이 서리고 위엄이 넘치며 아래에서 위로 바라다보는 불당의 앙시仰視 효과를 통해 위엄과 기세를 보여줘서 실제로 실내 예술의 거대한 작품이 되었다. 성당 시대의 조소는 기세가 웅대할 뿐만 아니라 조형도 매우 우아하다. 불교가 점차 중국화되고 굽타 풍격[12]이 전래되자 이 시대의 조소는 이미 육조 시대의 육체肉體 묘사를 배척하던 경향과 지나치게 엄숙한 분위기에서 벗어나 피안의 신

12 굽타 풍격은 쿠산 왕조(78~226)의 간다라 불상과 초기 마수라 불상이 변천을 거쳐서 인도의 굽타 왕조(약 320 ~535) 연간에 형성된 전형적인 예술 풍격을 가리킨다. 그 특징은 다음과 같다. 불상의 굽은 머리는 진주와 보석으로 장식한 모자로 바뀌고 허리는 우람한 꼴에서 날씬하고 아름다운 꼴로 바뀌고, 얼굴은 아래로 처진 꼴로 점잖고 고요한 분위기를 나타냈다. 의복은 넓은 꼴에서 몸에 맞는 꼴로 바뀌고 다층에서 단층으로 바뀌었으며 문양은 초승달꼴 바뀌며 율동미가 풍부해졌다. 굽타 양식의 불상은 불교의 전파와 더불어 직간접적으로 동남아·중앙아시아·중국·한국·일본 등지의 불교 조형 예술에 영향을 주었다.

앙에서 차안의 사실寫實로 바뀌는 도중에 있었다.

이때의 사실은 아직 완전한 세속화의 상태에 이르지는 못하고 신앙에서 사실로 바뀌는 전환점에 놓여 있었다. 세속의 육체 속에 신성의 존엄을 매우 적절하게 보존하여 사람들에게 온화하고 우아한 느낌을 줄 수 있었다. 이 점은 우리가 돈황(둔황) 막고굴의 서로 다른 시대의 조소를 한 번만 비교해보더라도 매우 분명히 알 수 있다.

역사적으로 유명한 예술 작품 속에 성당의 불상이 매우 많을 뿐만 아니라 예술성도 매우 뛰어나다. 그중에 미학적 가치가 가장 높은 작품은 제54굴 서감西龕의 일련의 조소들이다.그림 11-2 조상 정중앙에 석가모니가, 북쪽에 가섭·보살·천왕天王이, 남쪽에는 아난·보살·천왕이 있다. 감실 바깥의 양쪽에 원래 역사力士 둘이 있었는데 이미 파괴되었다. 현존하는 일곱 조각의 배치는 일정한 대칭 중에 변화를 찾고 있다. 여성 특징을 지닌 두 보살은 남성 특징을 지닌 제자와 천왕 사이에 각각 배치되어 강함과 부드러움의 기복과 변화를 나타낸다. 또한 노숙하고 신중한 가섭과 지혜롭고 총명한 아난은 서로 선명한 대비를 이루어 다양하며 상이한 성격을 보여주고 있다. 자세히 보면 모든 불상은 하나같이 균형 잡힌 몸매에 정숙한 표정을 하고 있는데, 특히 좌우의 두 보살은 전례가 없을 정도의 예술 수준에 도달해 있다.

복식을 보면 보살은 높은 상투에 관을 쓰고 목에 구슬 목걸이를 하고 있다. 꽃과 비단이 화려한 숄이 비스듬히 가슴에 걸쳐져 있고 얼음과 옥처럼 티 없이 맑은 피부는 마치 숨을 쉬며 조금씩 움직이는 듯하고 가볍고 부드러운 옷 문양은 음악처럼 바람에 흩날리는 것 같아 성당 예술의 이른바 '인물이 풍만하고 근육과 피부가 골격보다 돋보이는' 특징을 잘 구현하고 있다. 자태를 보면 보살의 몸은 약간 비스듬하고 중심이 약간 옆으로 치우쳐 있고 머리·가슴·골반 세 부분이 공간에서 '일파삼절'¹³의 동적 관계를 구성하며 곱고 아름다워서 사람의 마음을 설레게 하고 우아하고 매혹적인 자태를 하고 있다. 표정을 보면 보살은 두 눈을 조금 뜨고 입은 반쯤 열어 웃고 있는데 느낌이 온화하고 부드러우면서

〈그림 11-2〉 막고54굴 조상의 부분.

도 대범하고 함축적이어서 사람들로 하여금 멀리하지만 차마 떠날 수 없고 가까이하지만 공경하지 않을 수가 없다.

불상은 불교 석굴의 핵심이지만 전부는 아니다. 불상 주위의 벽화와 석굴 꼭대기의 조정[14], 심지어 땅에 펼쳐진 연꽃 벽돌은 모두 서로를 받쳐주며 잘 어울리게 하는 작용을 한다. 사실상 막고굴 자체로만 볼 때 이러한 벽화의 미학 가치는 조소에 조금도 뒤지지 않는다. 통계에 따르면 이 굴에는 채색 조소가 2천여 점이 있고 벽화는 4만5천 평방미터(1만3천612.5평)나 된다고 한다. 돈황(둔황) 벽화에서 가장 유명한 작품은 불경의 고사에 따라 변화된 〈경변도〉[15]이다. 이러한 벽화는 수나라에서 시작되고 당나라에서 성행했고 오대五代 이후는 끝자락을 이어받은 꼴로 전체가 모두 24종 1천55폭이나 된다. 이것은 중국 불교 예술의 독창적인 형식이라고 할 수 있다. 초당과 성당의 각종 〈경변도〉는 그 내용은 풍부하고 형상은 생동감이 있다. 주제가 뚜렷하고 색채가 화려하여 당 제국의 활기찬 성세의 국면을 매우 잘 구현했다.

그중에 가장 주의를 끄는 작품은 〈관음무량수경변觀音無量壽經變〉과 〈유마힐경변維摩詰經變〉이다. 전자는 인간의 상상력에 의존하여 서방극락 세계의 정토를 재현했고 그 안에 보살·나한·역사 등 상계 천신과 금빛 찬란한 사찰, 상서로운 구름이 감도는 누대가 있다. 아울러 악대와 무용, 장난치는 동자와 꽃을 뿌리는 비천飛天 등등이 있다. 모든 장면은 열렬하고 장관의 선계仙界의 광경을 그리고 나라가 태평하고 백성이 편안한 '성당 기상'을 간접적으로 반영하고 있다.

13 | 일파삼절一波三折은 서예에서 붓을 사용하는 방법을 말한다. 파는 서예에서 파임을 말하고 절은 붓끝의 방향을 바꾸는 것을 말하는데, 필법의 생동감과 변화를 추구하는 측면을 말한다.

14 | 조정藻井은 말각조정抹角藻井의 줄임말로 아름다운 문양과 조각·그림으로 장식한 중국 전통 건축물의 천정을 말한다. 조정은 중국의 건축 용어로서 장식적인 천정의 총칭이다. 원래 화재 예방을 위해 격천정의 격 사이에 '물풀'을 그렸던 것에서 유래했다.

15 | 〈경변도經變圖〉는 〈변상도變相圖〉라고도 하는데 소승불교 이래의 불교 설화나 경전, 특히 대승경전이 설하는 경의經意나 설화 등을 회화와 부조 또는 조소의 상으로 표현한다. 오랜 기원을 가진 소승적 설화도로 〈본생경변本生經變〉 또는 〈본생도本生圖〉가 있다.

후자는 유마힐이 병을 핑계로 병문안하는 사람들에게 불법을 설하는 고사에 근거하여 의자에 기대서 말을 잊은 유마힐과 속을 드러내지 않고 암암리에 하는 문수사리文殊師利가 서로 질문하며 논쟁을 벌이는 형상을 묘사하여 자유롭고 개방적인 '성당 기상'그림 11-3을 보여주고 있다.

두 그림은 모두 열렬하고 장대함을 기본적 격조로 하면서도 전자는 여성의 특징을 지닌 관음을, 후자는 남성의 특징을 지닌 유마힐을 주체로 하고 있어서 그 안에 강유를 구별시키고 있다. 〈경변도〉 이외에 자연 풍광, 세속적 장면 심지어 공양 인물화供養人物畵 등도 매우 높은 미학 가치를 지니고 있다. 그것은 배경을 이루며 정교하며 아름답기 그지없는 불상 주위를 에워싸서 사람으로 하여금 정말로 감탄하지 않을 수 없다.

당삼채唐三彩

성당의 조소는 조형이 우아하고 공예가 정교하며 색채가 화려하여 사람들에게 오색찬연하고 웅장한 미감을 준다. 이 점은 특히 도자기 '당삼채'의 제작에서 잘 드러난다. 중국인들은 일찍이 한나라 시기부터 채색 도자기의 제작 기술에 정통했지만 위진남북조 시대에 채색 도자기의 생산은 일시 쇠락하였다. 수나라 이후에 와서야 다시 일어서기 시작하면서 도용陶俑의 창작도 유약으로 구우며 상황이 훨씬 개선되었다. 수나라 시대에 사용되던 유약의 색채는 대부분 단색, 예컨대 황색·청색·백색으로서 서로 배색이 부족하고 풍부함이 없었다.

대체로 초당 시대에 들어서면서 청자와 백자를 위주로 하는 자기 이외에도, 이른바 도자기 역사에서 꽃이라 할 수 있는 당삼채가 나타나기 시작했다. 이것은 저온 납 유약의 채색 도기로서 황색·녹색·갈색 등의 유약을 써 그릇에다 꽃이나 반점 혹은 기하 문양을 그려 넣어 화려한 색채의 장식 효과를 만들어냈

〈그림 11-3〉막고103굴〈유마힐상〉

다. 비록 이름은 삼채이지만 사실 세 가지 색에 국한되지는 않았다. 예컨대 진귀한 남색 유약이 소량 출토된 바 있다. 당나라 초기의 삼채 도기의 제작은 비교적 간단하였는데 종류도 많지 않았고 대부분 유약을 바른 후 채색 그림을 그렸다. 성당 시대의 삼채 도기는 전성기에 들어서 조형이 풍부하고 공예가 정교하며 품종이 다양해졌다. 이렇게 화려한 색채의 도기는 정열적이고 웅장한 성당의 기상을 가장 잘 구현해낼 수 있는 것이어서 당시 사람들로부터 매우 중시되었다. '안사의 난'이 일어난 뒤에 당삼채 제작은 점차 후기에 들어섰고 결국 쇠퇴의 길을 걷게 되었다.

생각해볼 문제

◉

1. 성당의 조소에는 어떤 뚜렷한 예술적 특징이 있는가?
2. 돈황(둔황) 벽화 중 불교 내용과 당시의 세속 생활 사이에 어떤 연관이 있는가?
3. 당삼채는 어떤 예술 정신을 구현하고 있는가?

강적으로 농두음 읊고, 구자곡에 호무를 춘다[16]:
악무

당삼채 중에 낙타가 악용樂俑을 태운 작품을 보면 우리는 쉽게 조소나 도자기로부터 음악과 무용을 연상할 수 있다. 사실상 당나라는 각 방면에서 전면적인 발전을 이룩한 시대이다. 이 시대의 심미 문화는 공간 예술에서 전례 없는 성취를 거두었을 뿐만 아니라 시간 예술에서도 사람을 우러러보게 하는 절정에 이르렀다.

음악·무용이 당나라 특히 성당 시대에 번창했는데 그렇게 된 데에는 여러 가지의 원인과 조건이 있다. 먼저 건축과 조소 등의 대형 예술처럼 음악이나 무용의 발전도 외재적인 경제 요소에 비교적 많이 의존하는 편이다. '안사의 난' 이전까지 당나라 사회는 경제 등 몇몇 분야의 축적으로 인해 음악·무용이 번창할 수 있는 좋은 조건을 만들었다. 두보는 이 시대를 이렇게 묘사했다. "옛날 개원 시대의 풍요로운 날들을 그리니, 작은 고을에도 일만 가구 살았네. 입쌀은 윤기가 흐르고 좁쌀은 희며, 공가와 사가의 창고 곡식이 넘쳤네."[17] 이 당시 궁정의 악무가 나날이 번창했을 뿐만 아니라 민간에서 자발적으로 생겨난 산악散

16 "羌笛隴頭吟, 胡舞龜玆曲." | 이 구절은 수나라 설도형薛道衡의 시 「화허급사선심회장전운시和許給事善心戲場轉韻詩」에 나온다.

17 두보, 「억석憶昔」: 憶昔開元全盛日, 小邑猶藏萬家室. 稻米流脂粟米白, 公私倉廩俱豐實.

樂·백희百戲·잡기雜技 속의 가무도 크게 발달했다.

다음으로 예악 문화의 각도로 보면 음악과 무용은 대대로 봉건 정치 교화 체계 중 중요한 구성 부분이었다. 수·당의 제왕들은 자신들의 중앙 집권적 통치를 강화하기 위해 남북조 시대에 파괴되었던 예악 질서를 절실히 재건하고자 했다. 수나라는 청상서淸商署를 설치하고 당나라는 교방敎坊을 증설하고 이원梨園 등을 만들었다. 이러한 전문 기구들은 모두 전대의 각 왕조가 남겨놓은 음악·무용 예술을 크게 발굴하고 수집했을 뿐만 아니라 정리하고 수정했다. 이것은 객관적으로 음악·무용의 번영을 촉진했다. 마지막으로 가장 주목할 점은 외국 문화와 광범위한 교류를 통해 외래 음악과 무용 예술이 한족의 고유한 악무 체계를 더욱 충실하고 완비하게 하였으며, 당나라의 심미 문화에도 신선한 피를 공급하여 전례 없는 번영의 시대를 맞이하게 되었다는 것이다.

구부악九部樂과 십부악十部樂

7~8세기 동양 문화는 휘황찬란한 성세의 절정기에 있었다. "오로지 중국의 군사와 정치 세력만이 자신들을 그대로 따르게 하는 주변의 영토 지대를 세울 수 있었다. 아마 더 중요한 점은 아마도 그들이 어느 정도 독립을 유지하는 국가로 이루어진 격리 지대를 만들었다는 점이다. 중국의 문화·사상 체계·문학·예술·법률·정치제도·문자는 이러한 몇몇 국가에서 지배적인 지위에 있었다."[18] 당나라와 같이 부강한 대국에 살면 외래의 문화가 본토의 문화를 침투하거나 부식하리라고 걱정하는 사람은 없었다. 반대로 당나라는 모든 강물을 받

18 최서덕(추이루이더)崔瑞德 編, 『케임브리지 중국수당사劍橋中國隋唐史』, 中國社會科學出版社, 1990. 8. | 이 책은 존 페어뱅크 등의 역사학자가 집필한 케임브리지 중국사 시리즈 중의 수당사 부분을 가리킨다. 현재 청제국의 부분이 번역되어 있다. '케임브리지 중국사' 시리즈는 '하버드 중국사' 시리즈만큼 권위를 가지고 있다. 하버드 중국사 시리즈는 현재 남북조, 송, 원·명, 청의 네 권이 번역되어 있다.

아들이는 드넓은 포용력으로 외래 문화의 우수한 성분을 흡수하고 융합시킬 수 있었다. 그리하여 승려·상인·외교 사절과 유학생이 당나라로 대량으로 쏟아져 들어왔고 구자龜玆·서량西涼·소륵疏勒·고창高昌·천축天竺·고구려·백제·부남扶南·표국驃國·임읍林邑·선비鮮卑·토곡혼吐穀渾·부락계部落稽 등 여러 지역의 음악과 무용도 함께 들어와서 다시 한족의 전통 예악 문화와 하나로 융합되어 번영과 발전을 거듭하였다.

3백여 년 간 남북조의 분쟁과 전란을 거치면서 천하의 예악은 무너지고 유가 본유의 전장典章 제도 및 악무 체계는 북쪽 지역에서 거의 소실되어버렸다. 수 문제文帝가 나라를 세운 뒤에 태상경太常卿 우홍牛弘 등에게 아악雅樂을 수정하고 증보하게 했을 때 교외의 사당에서 제신祭神하며 썼던 〈황종黃鐘〉 한 곡을 겨우 구했을 뿐이니 상황이 얼마나 처량한지 알 수 있다. 개황開皇 9년(589) 수가 진陳을 멸망시키고 나서야 비로소 강동江東의 악공과 사현四縣의 악기를 얻었다. 그 뒤에 음률을 정비하고 오하五夏·이무二舞·등가登歌·방중房中 등 14조調를 다시 정리하여 궁정에서 연주했다. 문제는 감탄하면서 말했다. "이것이 화하의 진짜 소리로다. 내가 이런 사업을 일으키지 않았다면 세상 사람들이 어찌 이 소리를 들을 수 있었겠는가?"[19] 이때부터 수나라에 청상악清商樂이 생겨났고, 특별히 청상서清商署라는 음악 기구도 설립하게 되었다.

소위 '청상악'이란 고대 한족의 민간 음악을 총칭하는 것이다. 그것은 진晉나라와 남북조 시대의 상화가[20]가 남북 지역의 서로 다른 전통 및 풍격을 융합시켜서 점차 발전시켜 나간 음악이다. 따라서 청상악은 정통의 '선왕지음先王之音'

19 『구당서』「음악지」: 此華夏正聲也. 非吾此舉, 世何得聞?

20 | 상화가相和歌는 한나라 때 민간에서 부르는 노래를 바탕으로 선진 시대 초나라 음악을 계승하여 형성된 노래이다. 상화가는 한족의 대표적인 음악과 무용이다. 주로 남녀의 애정, 관료의 횡포, 인생의 무상, 현실의 도피와 폭로, 연희와 흥취 등을 담고 있다. '상화가'는 『진서晉書』「악지樂志」에 처음 보인다. "相和, 漢舊歌也. 絲竹更相和, 執節者歌." '상화相和'라는 명칭은 인성人聲의 합창, 악기의 합주, 반주에 따르는 가창 등에서 비롯되었다. 악기로 생笙·적笛·절節·금琴·슬瑟·비파琵琶·쟁箏의 7종이 사용되었다.

과 다를 뿐만 아니라 외래의 '호악胡樂'과도 매우 달랐다. 청상악은 '청상기清商伎' 또는 '청악清樂'이라고도 하며, 수나라 개황開皇 연간에 제정한 '칠부악七部樂'[21], 대업大業 연간에 제정한 '구부악九部樂'[22], 그리고 당나라 무덕武德 연간의 '구부악九部樂'[23], 정관貞觀 연간의 '십부악十部樂'[24] 등에 한 자리씩 차지하고 있다.

음악의 연원으로 보면 수나라가 이어온 '청상악'과 당나라에서 증가한 '연악燕樂'은 각각 한족의 민간과 궁정의 속악俗樂에 분류되었고 이외에 원래 동진東晉 유량[25]의 저택에서 기원한 '문강기文康伎'(후에 '예필禮畢'로 개명)라는 한족 음악의 계통은 당나라에 이르러 오히려 삭제되었다. 이 밖에 남아 있거나 증가된 부분은 모두 외래 문화의 성분이다. 최령흠崔令欽의 『교방기教坊記』에 따르면 성당 시대 교방에는 모두 잡곡 278수가 있었는데 그중 청상악은 68수밖에 되지 않았고 그 나머지는 모두 민간과 외국의 악곡에서 전래된 것으로 청상악의 3배나 되었다.[26]

더 자세히 분석해보면 이러한 외래 음악 성분은 한반도의 '고려악'과 인도 대

21 수의 칠부악은 청상기清商伎·국기國伎·구자기龜玆伎·안국기安國伎·천국기天竺伎·고려기高麗伎·문강기文康伎 등을 가리킨다.

22 수의 구부악은 청악清樂·서량악西涼樂·구자악龜玆樂·소륵악疏勒樂·강국악康國樂·안국악安國樂·천축악天竺樂·고려악高麗樂·예필禮畢 등을 가리킨다.

23 당의 구부악은 연악燕樂·청상악清商樂·서량악西涼樂·구자악龜玆樂·소륵악疏勒樂·강국악康國樂·안국악安國樂·천축악天竺樂·고려악高麗樂 등을 가리킨다.

24 당의 십부악은 연악燕樂·청상악清商樂·서량악西涼樂·고창악高昌樂·구자악龜玆樂·소륵악疏勒樂·강국악康國樂·안국악安國樂·천축악天竺樂·고려악高麗樂 등을 가리킨다.

25 | 유량庾亮은 동진 영천潁川 언릉鄢陵 출신으로 자가 원규元規이고, 누이가 명제明帝의 황후다. 명제가 즉위하자 중서감中書監이 되었다. 왕돈王敦이 반란을 일으키자 여러 장수들과 함께 전봉錢鳳에 대항했다. 일이 평정된 뒤 봉호를 받지 않고 호군장군護軍將軍으로 옮겼다.

26 | 최령흠崔令欽은 당나라 박릉博陵(오늘날 허베이성 딩저우定州) 출신으로 개원開元(713~741) 무렵에 좌금오左金吾 창조참군倉曹參軍의 벼슬을 역임했고 훗날 관직이 국자사업國子司業에 이르렀다. 안사의 난으로 강남 땅에 머무르던 보응寶應(762~763) 무렵에 궁중의 교방教坊 음악과 관련된 옛일을 회상하며 『교방기教坊記』를 찬술하였다. 손계·최령흠, 최진아 옮김, 『북리지 교방기』, 소명출판, 2013 참조.

륙의 '천축악'을 제외하고 대부분 서북 지역에서 왔다. 예컨대 서량西涼(오늘날 간쑤성 우웨이武威), 구자龜茲(오늘날 신장 쿠처庫車), 소륵疏勒(오늘날 신장 수러疏勒), 고창高昌(오늘날 신장 투루판吐魯番) 등이 있다. 이 문제에 대해 어떤 학자는 수·당의 두 황실 및 권력 집단의 지역적 명망가 요소를 통해 분석한 적이 있다. 즉 본적이 화음華陰(오늘날 산시陝西 화인華陰)인 양씨의 수나라 황실은 스스로를 화하華夏의 정통으로 자처하지만, 언어·문화·지리 등의 선천적 요소로 보면 그들은 서량악·구자악 등

〈그림 11-4〉 막고172굴 〈관음무량수경변〉 중 성당 악무도.

여러 음악의 영향을 받기 쉬웠다. 호胡·한漢이 융합된 '서량악'을 '국기國伎'라고 하였던 사실이 바로 유력한 증거이다.

　　본적이 적도狄道(오늘날 간쑤 린타오臨洮)인 이씨의 당나라 황실은 주위에 농우隴右 인사들로 둘러싸여 있었는데, 안록산과 같이 〈호선무胡旋舞〉에 뛰어난 호족胡族 신하와 장군들이 셀 수 없이 많았다. 하물며 이연李淵의 7대 조상 이호李暠는 서량의 창건자이다. 이런 요소들은 자연스럽게 당나라 음악과 서역 음악 사이의 긴밀한 관계를 형성하였다. 악무 예술 실천의 지리적 분포로 보면 천축과 고구려가 줄곧 음악과 무용으로 이름난 것 이외에 오늘날의 감숙(간쑤), 신강(신장) 심지어 우즈베키스탄 일대의 사람들도 확실히 노래와 춤에 능한 것으로 유명하다. 문화적 요소, 명망가적 요소, 예술 자체의 요소 등의 공통된 영향 아래에 수당의 음악·무용 체계에는 "새로운 음악이 기이하고 변화가 많아 아침저녁으로 바뀌고 달라졌다."는 국면이 나타났다.[27, 그림 11-4]

27 『수서隋書』 「음악지音樂志」: 新聲奇變, 朝改暮易.

좌부기坐部伎 와 입부기立部伎

'칠부악' '구부악' '십부악'의 분류가 수·당 악무의 문화 원천을 쉽게 파악하게 한다면, '좌부기'와 '입부기'의 분류는 당시 악무 공연의 규모를 쉽게 이해할 수 있게 한다. 중국 고대의 음악과 무용은 본래 일체화된 예술 형식으로서 당나라에 이르러서도 그 둘은 분리되지 않았다. 따라서 '좌부기'이든 '입부기'이든 모두 노래하고 춤추며 '악'과 '무'가 결합되어 있다. 당나라의 '좌부기'와 '입부기'는 궁정 악무의 공연 장소와 표현 형식에 따라 나뉜다. 좌부기는 '궁중 연회에서 앉아서 연주하는' 공연으로 인원은 3명에서 12명 사이이다. 규모는 작았지만 기예가 뛰어나고 연기의 풍격도 비교적 우아하였다.

예컨대 현종玄宗이 황위를 물려받은 뒤에 그의 처소에서 샘이 솟아난 일을 기념하기 위해 창작한 〈용지악龍池樂〉이 12명의 무용수로 이루어진 좌부 무용이다. 유유한 음악의 반주 속에 무용수가 머리에 연꽃을 상징하는 모자를 쓰고 사뿐사뿐 걸음을 옮기며 하늘하늘 춤을 추는데 마치 연꽃이 수면에 피어오르는 듯하여 정경이 우아하고 감동적이었다. 입부기는 '궁정의 뜰에서 서서 연주하는' 공연으로 인원은 64명에서 180명 사이이다. 규모가 아주 성대하고 기세가 웅위하여 장식적 요소를 중시했다.

'입부기'이든 '좌부기'이든 곡목은 대부분 초당에서 성당에 이르는 시기의 대곡大曲 신작이다. 예컨대 전자로 〈파진악破陣樂〉〈경선악慶善樂〉〈대정악大定樂〉〈상원악上元樂〉〈성수악〉[28]〈광성악光聖樂〉 등이 있고, 후자로 〈장수악長壽樂〉〈천수악天授樂〉〈조가만세악鳥歌萬歲樂〉〈용지악龍池樂〉〈소파진악小破陣樂〉 등이 있

28 성수악聖壽樂은 무후 시대의 유명한 입부기立部伎의 무용이다. 이 음악은 140명의 무용수가 줄을 맞춰 몸을 내려봤다 쳐다봤다 무릎을 구부렸다 폈다 또는 뛰었다 움직이는 변화 중에 일사분란하게 "성인은 천고를 뛰어넘고 도는 백왕보다 크니 황제여 만세를 누리고 복이 더욱더 크리라[聖超千古, 道泰百王, 皇帝萬歲, 寶祚彌昌]."라는 16글자의 대형을 지었다. 기세가 웅장하고 장면이 열릴하게 진행된다. | 춤꾼이 대형을 16차례 바꾸면서 오늘날 카드섹션처럼 그때마다 한 글자를 만들었다. 이것으로 무즉천이 남산보다 천수를 누리고 하늘처럼 큰 복을 누리리라는 것을 축원했다.

다. 당나라의 대곡은 당시 민가·가곡의 바탕 위에 한위漢魏 이래 청악대곡淸樂
大曲의 전통을 계승하여 발전시킨 대형 악무 형식이다. 당나라의 대곡은 일반적
으로 '산곡散曲' '가歌' '파破' 세 개의 부분으로 구성되어 있고, 각 부분은 다시
몇 개의 단락으로 나뉜다. '산곡'은 리듬이 자유로운 전주곡으로서 기악器樂 연
주를 위주로 하며 정서를 끌어올리는 작용을 한다. '가'는 서정적인 만판慢板 연
창으로서 춤이 함께 따르며 풍격이 우아하고 섬세하다. '파'는 열렬한 춤으로서
음악의 반주로 전곡을 고조로 이끈다. 음악 구조의 시각에서 보면 이런 대곡의
형식은 리듬의 변화, 춤과 성악, 그리고 기악의 배합 등을 매우 중시하여 매우
높은 심미 가치를 지닌다고 할 수 있다. 심미 문화의 시각에서 보면 이런 기복이
크고 기백이 넘치는 음악 형식은 성당 사회의 미학 사상에 잘 부합하여 현종 시
대에 아주 성행했다.

건무健舞와 연무軟舞

예술 풍격과 심미 취향의 측면에서 보면 당나라의 악
무는 다시 '건무'와 '연무' 두 가지 유형으로 나눌 수 있
다. '건무'의 음악은 리듬이 명쾌하고 힘이 있으며, 춤
은 동작이 강건하고 폭발력이 강하다. '연무'의 음악은
리듬이 느리고 여운이 감돌며, 춤은 동작이 부드럽고
자태가 은근하고 다양하다.^{그림 11-5} 단순한 '건무'와 '연
무'는 한두 사람이 추는 소형 악무가 대부분이고, 비교
적 복잡한 '대곡'은 두 가지를 겸하거나 또는 양자 중
어느 한 쪽에 치중하는 것이 일반적이다.

　'건무' 예술에서 〈호선胡旋〉과 〈호등胡騰〉은 성당 시
대에 가장 영향력이 있는 곡목이었다. 이름에서 알 수

〈그림 11-5〉 **당나라 무용 인형.**

있듯이 두 곡의 공통점은 '호胡' 자에 있다. 그것들이 모두 서역에서 중원으로 전해져 온 민족 무용이라는 것을 설명한다. 무용수는 흔히 코가 높고 눈이 깊은 남성 호인이다. 꽃을 수놓은 호삼胡衫과 구슬이 달린 호모胡帽, 부드러운 호화胡靴 등 모두 이국의 짙은 색채를 띠고 있다. 두 곡의 차이라면 전자는 '선旋'을 위주로 하며 춤출 때 가볍고 빠른 연속 회전 동작에 장점이 있다. 후자는 '등騰'을 위주로 하며 춤출 때 끊임없이 뛰어오르는 동작으로 강건하고 활발한 느낌을 준다. 유목 민족의 호방하고 시원시원한 성격을 반영하는 이러한 '건무' 예술은 때마침 성당 시대의 자유분방한 시대 정신에 잘 부합하여 개원(713~741)·천보(742~755) 연간에 매우 성행했다. 그 결과 "오십 년래 금지하려고 해도 금지할 수 없고" "신첩들이 너나할 것 없이 회전 동작을 배우는"[29] '호무열'이 일어났다.

〈호선〉〈호등〉 이외에 대표적인 '건무'인 〈검기劍器〉도 한때 감숙(간쑤) 일대에서 유행했다. 대략 개원 연간에 장안에 전해져 궁정 교방의 무곡舞曲 프로그램으로 받아들여졌다. 무용수들이 썼던 기구는 오늘날에도 주장이 일치하지 않는다. 어떤 사람은 쌍검을 들었다고 하고 또 어떤 사람은 쇠사슬에 쇠망치가 달린 유성채구流星彩球라고도 하며, 또 어떤 사람은 손에 물건을 들지 않고 군장을 한 공수융장空手戎裝이라고 한다. 성당 시대 〈검기〉의 고수라면 마땅히 공손대낭公孫大娘을 꼽을 만하다. 두보(712~770)는 자신의 시 「관공손대낭제자무검기행觀公孫大娘弟子舞劍器行」에서 그가 대력大歷 2년(767)에 기부夔府에서 공손대낭의 제자 이십이낭李十二娘의 〈검기〉를 감상하던 장면을 묘사했다. 아울러 그는 어린 시절 개원 5년에 언성郾城에서 공손대낭이 이 춤을 추는 모습을 두 눈으로 직접 보았던 장면을 생생하게 회상했다. 그 시는 아래와 같다.

옛날에 공손씨라는 아름다운 여인이 있었는데, 한번 칼춤을 추면 사방이 감동했지. 구경하는 사람들이 산처럼 몰려와 놀라서 얼굴색까지 변했고, 하늘과 땅도 함

29 백거이, 「호선녀胡仙女」: 臣妾人人學團轉, …… 五十年來制不禁.

께 춤을 추었지. 빛남이 마치 후예后羿가 아홉 태양을 쏘아 떨어뜨린 듯하고,[30] 씩

씩함이 마치 뭇 신선들이 용을 타고 하늘을 나는 듯했지. 춤을 출 때 우레가 울리

듯 숨죽이게 하며, 춤을 마칠 때 마치 강과 바다에 달빛이 머문 듯했지.

석유가인공손씨　일무검기동사방　관자여산색저상　천지위지구저앙　곽여예사구일
昔有佳人公孫氏, 一舞劍器動四方. 觀者如山色沮喪, 天地爲之久低昂. 爆如羿射九日

락　교여군제참룡상　래여뢰정수진노　파여강해응청광
落, 矯如群帝驂龍翔. 來如雷霆收震怒, 罷如江海凝淸光.

전체적인 풍모로 말하면 개원 및 천보天寶의 전기는 음악과 무용의 황금 시

대라고 할 수 있다. '안사의 난' 이후에 당나라 악무는 국력의 쇠퇴와 함께 점차

몰락하였다. 이원梨園의 많은 제자들이 강호로 떠돌았고 궁정은 '입부기'의 각

대형 악무의 공연 활동을 지원할 힘이 없어 겨우 몇몇 잡기의 종목으로 숫자를

채울 수밖에 없었다. 희종僖宗·소종昭宗 연간에 이르러 기세가 대단했던 '십부

악'도 점차 사라졌다.

심미 취향에서 보면 성당 시대의 〈검기〉〈호선〉〈호등〉 등 강건하고 힘이 넘치

는 '건무'는 당시 열렬하고 고양된 시대 정신을 반영하여 세상 사람들의 사랑을

받았다. 중당과 만당 이후에 부드럽고 서정적인 '연무'가 당시 사람들의 감상적이

고 옛날을 그리워하는 사회 정서에 더욱 들어맞아서, 그 지위가 점차 '건무'를 초

과하여 다음의 국면에 이르렀다. "〈육요〉〈수조〉를 집집마다 부르고, 〈백설〉〈매

화〉를 곳곳에서 부네."[31] "오직 양주涼州의 춤과 노래가 있어 천하에 한가로이 노

는 이들에게 전해지네."[32]

30 | 예羿는 후예后羿 또는 이예夷羿로도 쓴다. 예는 유궁씨有窮氏 부락의 수령으로 요임금의 신하였
다. 그는 중국의 신화전설에 나오는 후예사일后羿射日과 항아분월姮娥奔月의 주인공이다. 예는 활
을 잘 쏘았다. 전설에 따르면 요임금 때 하늘에 해가 열 개나 나타나서 곡식과 초목이 다 말라죽어 사
람들이 굶주리게 되었다. 게다가 맹수와 긴 뱀까지 나타나 해를 끼쳤다. 요임금이 그에게 활로 아홉 개
의 해를 떨어뜨리게 하고 맹수와 긴 뱀도 죽이게 하자 백성들이 모두 기뻐했다. 예의 아내 항아姮娥가
남편이 서왕모에게서 얻어온 불사약을 혼자 다 먹고 달로 달아났다고 한다.

31 백거이, 「양류지사팔수楊柳枝詞八首」: 六么水調家家唱, 白雪梅花處處吹. | 육요수조六么水調는 각
　각 〈육요령六么令〉과 〈수조가水調歌〉를 가리킨다. 〈육요령〉은 유영柳永이 지은 시로 여성과 애인의
　사랑을 다루고, 〈수조가〉는 작가가 밝혀지지 않고 국경에 근무하는 군사의 처지를 읊고 있다. 〈백설〉
　과 〈매화〉는 모두 피리로 연주하는 가곡으로 〈매화〉는 남조 시인 포조鮑照가 지은 〈매화락梅花落〉을
　가리킨다.

32 두목杜牧, 「하황河湟」: 惟有涼州歌舞曲, 流傳天下樂閑人.

초새는 삼상으로 접어들고
형문은 구강과 통한다[33] :
시가

고대 중국의 여러 철학 및 종교 유파는 각각 당나라에서 더욱 성숙해졌다. 이것은 유·불·도 삼교가 서로 경쟁하고 융합하게 된 과정이다. 일찍이 수 문제文帝 시절에 하늘과 조상에게 제사를 지내는 경천제조敬天祭祖와 유·불·도 삼교를 병립시키는 정책을 실시하기 시작했다. 이 정책이 당나라에서 계속해서 실시된데에는 특수한 정치적 원인이 있었다. 우리가 알기에 이씨 종족은 북주北周의 명문가 성씨였지만 전통의 관점에서 보면 이런 관롱(관롱)關隴 귀족은 산동(산둥) 사족과 비교할 바가 되지 못했다. 이 때문에 정치적 필요에 의해 초당 시대의 이연李淵·이세민李世民은 모두 이이李耳, 즉 노자의 후예라고 자칭하면서 도교를 이용하여 자신들의 가문을 높여 문벌 세력과 맞섰다.

고종高宗과 중종中宗 등의 황제에 이르러서도 도사에게 매우 높은 지위를 부여하여 도교를 유·불의 앞에 두었다. 이와 달리 무즉천武則天·위황후韋皇后가 대표하는 외척 세력은 황위를 두고 대립할 때 불교는 높이고 도교는 깎아내려서 승려를 도사보다 높은 지위에 두었다. 불교와 도교가 정치 투쟁을 하며 서로 성장과 쇠퇴를 하는 동안 유가 학파는 제3세력으로서 뜻하지 않게 갑자기 그들

33 "楚塞三湘接, 荊門九派通." | 이 구절은 왕유의 시 「한강임범漢江臨泛」에 나온다.

에게 이용당하기도 하고 배척당하며 투쟁의 세력 균형을 유지했다. 이러한 상황은 초당의 시단詩壇에서 이미 나타나기 시작했다.

예종睿宗 이후 성당 시대에 이르면 유·불·도 삼교는 선후를 따지지 않고 함께 병행하는 정책이 황제 조서詔書의 형식으로 정식 확정되었다. 이때부터 국가의 삼교 사상에 대한 이용은 더 이상 정권 쟁탈을 위한 수단이 아니라 기능상으로 서로 보완하며 문화적 수요를 만족시키는 것이 되었다. 성당 이후 대다수의 황제는 유교로 외치를 맡고 불교로 내치를 맡으며 도교로 조상을 섬기는 실용주의 태도를 취했다. 이런 특수한 문화적 배경 속에서 어떠한 유파나 작가도 순수한 종교와 철학 사상을 구현할 수 없었다.

유파로 말하면 '변새시邊塞詩'는 유가의 적극적이고 진취적이며 공업을 세우는 입세入世 사상을 충분히 구현할 수 있다. 반면 변새시는 구체적인 의상意象에서 도교의 기이한 상상과 환상적 색채가 적지 않았다. '산수시'는 자연으로 회귀하여 속세를 벗어나 초월하려는 도교의 낭만적인 정서를 잘 구현했다. 반면 '산수시'는 구체적인 의상에서 불교의 담담한 취미와 잠잠한 경계가 적지 않았다. '전원시'는 속세를 초월하여 색色으로 공空을 깨닫는 불교의 경계를 잘 구현했다. 반면 '전원시'는 구체적인 의상에서 도교의 출세出世에 대한 추구와 독선적 이상도 적지 않았다.

작가로 말하면 이백은 스스로 도교의 부록[34]을 받은 '적선謫仙'으로 자처하고 또 자신을 '청련거사青蓮居士'로 자칭하며 불교 경전으로 자신의 별호로 삼았다. 두보는 대대로 학자 집안으로 늘 스스로를 궁박한 유자인 '궁유窮儒'로 자처했고, 또 "몸은 쌍봉사에 바치고 칠조의 선문을 두드렸네"라는 북종北宗의 신도

34 | 부록符籙은 길흉화복吉凶禍福이나 흥망興亡을 미리 예언한 말이나 글을 가리킨다. 또 뒷날에 일어날 일을 미리 짐작하여 남모르게 적어놓은 글을 말한다. 세부적으로 말하면 부록符籙은 부符와 록籙의 합성어이다. 부符는 종이나 비단에 필획을 구불구불하게 긋거나 글자인 듯 아닌 듯, 도형인 듯 아닌 듯한 부호와 도형을 가리킨다. 록籙은 부 안에 천신의 이름과 비문을 적는 것을 가리킨다. 도교는 부록을 통해 길운을 부르고 액운을 피하며 요귀를 물리치고 병과 재해를 막을 수 있다고 생각했다.

가 되었다.[35] 왕유王維는 불교의 영향을 깊이 받아 「능선사비能禪師碑」[36]를 썼지만 "일 벌이지 않고 저절로 바뀌는 삶을 따르고자 마음을 재계하고 자연을 배운다."[37]고 하듯이 마치 노장의 계승자로 보인다.

이 때문에 심미 문화의 영역에서 유·불·도 삼교가 일대일로 대응하는 현상을 찾아서 시비와 한계를 분명히 나열하고자 하는 방법은 헛된 노력일 뿐이다. 유·불·도 삼교의 영향이 비록 복잡하고 교차적이며 상호 침투할 뿐만 아니라 아주 깊고 멀다고 하더라도 결코 무시할 수 없다. 바꿔 말해서 우리는 절대적인 의미에서 하나의 유파 또는 한 작가의 예술품을 어느 한 사상의 직접적인 구현으로 확실히 가려낼 수는 없다고 하더라도 상대적인 의미에서 하나의 유파 또는 한 작가의 작품을 어느 한 사상의 전형적인 표징으로는 볼 수 있다.

시선詩仙 이백

도교는 당나라의 국교였으며, 위로 제왕·후궁·공주·대신과 아래로 문인·사인士人·기녀·평민에 이르기까지 신자가 아주 넓게 존재했다. 통계에 따르면 당나라는 적어도 여섯 명의 황제가 단약丹藥을 먹고 수은에 중독되어 사망했으며, 공주가 여관[38]이 된 경우가 13명이나 되었다고 하니 그 영향이 얼마나 심원했는지를 잘 알 수 있다.[39] 하지만 『전당시全唐詩』에는 기껏해야 도사道士 시인 36

35 두보, 「秋日夔府詠懷奉寄鄭監李賓客一百韻」: 身許雙峰寺, 門求七祖禪. | 쌍봉은 선종의 4조인 도신이 머물렀던 호북(후베이)성 황매 쌍봉사를 말하고, 7조선은 북종의 7조인 보적의 선법을 말한다.

36 능선사비의 전체 이름은 「六祖能禪師碑銘」이다. 여기서 육조는 도광道光 선사를 가리킨다. 왕유는 남양을 지나다가 신회神會 선사를 만나게 되었고 그 뒤에 신회의 부탁으로 「능선사비」를 짓게 되었다.

37 왕유, 「奉和聖制慶玄元皇帝玉像之作應制」: 願奉無爲化, 齋心學自然.

38 | 여관女冠은 여성 도사를 가리키는데 달리 여황관女黃冠·곤도坤道·여도사女道士라고 부른다. 당나라 여성 도사는 모두 황관黃冠을 썼는데 일반적으로 여성은 관을 쓰지 않았다. 이처럼 여성 도사만이 관을 썼던 탓에 여황관 또는 여관으로 부르게 된 것이다.

명(여관은 포함되지 않음), 시 574수가 수록되어 있을 뿐이다. 하물며 이런 도사 시인 중에 적지 않은 사람들이 과거에 실패하고 나서야 도장道場으로 들어갔다.

그들이 깊은 산속에 은거하였던 까닭은 그것이 오히려 다시 입세하기 위한 '종남첩경'[40]이었기 때문이다. 따라서 그들의 시가 반드시 '득도得道'로 이어질 수 없었다. 다른 각도에서 보면 일종의 문화적 분위기로서 도교 미학의 실질적 영향은 도사·여관 등에만 국한되지 않았다. 반출가半出家하거나 심지어 출가하지 않은 문인들에게도 도교의 정서가 없다고 할 수 없다. 따라서 최대로 이해하면 유선시遊仙詩에 면면히 흐르는 도교의 의취를, 산수시에 흘러넘치는 도교의 운치를, 그리고 전원시에 뿜어져 나오는 도교의 재미를 쉽게 발견할 수 있다.

진정으로 도교 미학을 최고 경지로 끌어올린 사람은 당연히 '시선詩仙'으로 불리는 대시인 이백(701~762)이다.[41] 이백은 정식으로 도교를 믿는 입교 의식을 치렀을 뿐만 아니라 부록을 받기도 한 도사이다. 아울러 그의 생활 방식과 정감 방식에 유가의 엄격함과 불교의 비관은 조금도 없고 도교의 자유분방함으로 넘치고 있었다. 우리가 알고 있기에 중생을 널리 구제하고 열반을 추구하는 불교와 달리 도교는 개체의 생명을 중시하고 현세의 쾌락을 갈망하는 종교이다. 따라서 도교는 공空·환幻·적寂·멸滅의 금욕적인 색채가 없고, 술을 마시며 추상적인 주제를 이야기하고, 산발하고 뱃놀이하며, 불로장생하여 신선이 되고자

39 | 당시의 도교와 관련해서 거자오광葛兆光, 심규호 옮김, 『도교와 중국문화』, 동문선, 1993; 머우종지엔牟鐘鑒, 이봉호 옮김, 『중국 도교사: 신선을 꿈꾼 사람들의 이야기』, 예문서원, 2015 참조.

40 | 당나라 노장용盧藏用이 관리가 될 기회를 엿보며 수도 장안 부근의 종남산終南山에 은거했고, 뒤에 은자의 큰 명성을 얻게 되었다. 그가 마침내 왕의 부름을 받아 높은 관리가 되었다. 종남첩경終南捷徑은 관리가 되는 첩경, 성공에 이르는 지름길을 나타내게 되었다.

41 | 이백李白은 당나라의 위대한 시인·문학가로 자가 태백太白, 호가 청련거사靑蓮居士이다. 오늘날 전하는 시는 모두 900여 수이고 내용은 아주 풍부하고 다채롭다. 민중의 고통에 관심을 두는 작품이 있을 뿐만 아니라 조정의 부패를 폭로하는 내용도 있고, 조국 산천을 노래하는 글이 있을 뿐만 아니라 재주가 있지만 불우하고 웅장한 뜻을 펼치지 못하는 감개를 읊기도 했다. 그의 시가는 정감이 짙고 색채가 화려하며 낭만적인 상상과 대담한 과장을 담고 있다. 그는 성당 시대의 호쾌한 기상을 대표하고 후대에 깊은 영향을 끼쳤다. 대표작으로 「장진주將進酒」 「촉도난蜀道難」 「망여산폭포望廬山瀑布」 등이 있다.

하는 향락주의의 정서가 넘쳐난다.

이와 동시에 도교는 당시의 의학·화학·물리학의 성과 등을 망라하여, 한편으로 노장 철학에 고유한 주정主靜·전진全眞의 이론을 양생 요법으로 바꾸었고, 다른 한편으로 사람을 불로장생하게 하는 선단 묘약을 정련하려고 기도했다. 이 밖에도 도교는 남방의 무술을 널리 수집하여 현위각도懸葦刻桃를 악귀를 쫓는 부록符籙으로 발전시켰고, 고타금도膏唾禁禱를 마귀를 쫓는 주문으로 발전시켰으며, 제사무의祭祀巫儀를 신선을 구하는 재초齋醮로 발전시켰다.[42] 이런 신선·양생과 단약의 복용, 질병의 방지 등의 방술은 도교가 추구하는 궁극적인 목적, 즉 생존과 향락의 욕망을 표현하고 있다.

자신의 욕망을 이루기 위해 당나라의 도사 중에 정계 요인들을 사귀거나 심지어 관직에 있었던 경우가 적지 않았다. 그들은 평소 겉으로 도교이지만 안으로 유교를 믿는 '외도내유外道內儒'로 불리었다. 당나라의 여관도 자신의 욕망을 실현하기 위해 명사와 사귀거나 심지어 경망한 행동을 하는 사람들이 적지 않았다. 그리하여 겉으로 도교이지만 안으로 창기라는 '외도내창外道內娼'의 이야기까지 나오게 되었다. 이렇게 지나치게 자유로운 생활 태도는 비록 본받을 가치는 없지만 예술적 금기를 크게 무너뜨려 심미 공간을 충분히 넓혔다고 볼 수는 있다. 이 모든 것은 이백의 생활과 창작에서 남김없이 구현되었다.

이백의 일생은 그야말로 자유롭고 얽매이지 않았다. 유년 시절부터 그는 사

42 | 현위懸葦와 각도刻桃는 정월 초하루에 하던 일종의 민간 풍습이다. 현위는 갈대를 문에 두면 온갖 귀신이 두려워한다고 보았고 각도는 봉숭아나무를 사람 모양으로 깎아 대문에 붙여주면 악귀를 막는다고 보았다. 고타금도膏唾禁禱는 침을 신성하게 여겨서 침 뱉기를 금지하는 민간 풍습과 관련이 있다. 당나라 손사막孫思邈의 저술로 알려진 『천금익방千金翼方 금경禁經』에 침 뱉기를 금지하는 주문이 소개되어 있다. "禁唾惡瘡毒法呪語: 百藥之長, 不如吾之膏唾. 吾仰天唾殺飛鳥, 唾南山之木, 木爲之折. 唾北山之石, 石爲之裂. 唾北方之水, 水爲之竭. 唾白蟲之毒, 毒自消滅. 唾百瘡之毒, 生肌斷血. 連筋續骨, 肌肉充實." 재초齋醮는 도사가 목욕재계하고서 제단을 설치하고 정해진 순서에 따라 부符를 가지고 신귀神鬼를 부르며 기원을 드리는 의식이다. 이때 드리는 기원문을 장章이라 하고, 그 글 자체는 재사齋詞 또는 청사靑詞라고 한다. 기원하는 내용의 길흉에 따라 흉사를 위한 것은 재齋로, 길사를 위한 것은 초醮로 구별되기도 하지만, 그 어간에는 엄격한 구분을 짓기가 어려운 경우가 없지 않다. 재와 초는 의식 절차에 차이가 있는데, 재의 기원문은 재사, 초의 기원문은 청사라고 한다.

람을 놀라게 할 천부적인 자질과 드문 재능을 보였다. 그는 "다섯 살에 천간과 지지의 육갑을 외우고" "열 살에 『백가성百家姓』을 읽었는데"[43] 시도 잘 지었을 뿐만 아니라 말도 잘 타고 활도 잘 쏘며 검을 잘 다루고 춤을 잘 추며 금을 잘 연주하고 글씨를 잘 썼다. 청년 시절에는 보통의 선비처럼 과거제도의 길을 걸어 시험에 응시하여 공명을 얻으려 하지 않고 도교도들이 늘 걸어가는 '종남첩경'을 선택하여 널리 제후를 배알하고 천하를 유람했다. 그는 대자연의 산수 속에서 벼슬을 구하면서 은자를 방문하고 스승으로 모시면서 시를 읊고 거문고를 타며 놀았다. 이백은 풍류를 즐기고 호방하여 당시 도교 대사인 사마승정[44]의 높은 평가를 받았다. 중년 시절 그는 시와 문장으로 명성을 떨쳐 현종 황제의 파격적인 접견을 받았다. 현종이 "황제의 가마에서 내려 걸어서 맞이하고, 칠보가 새겨진 상에 앉게 하고 현종이 먼저 맛을 보며 식사를 대접하는"[45] 예우를 받고 '역사탈화' '재인연묵'의 이야기도 남겼다.[46] 그러나 만년에 그의 생활은 순탄치 못했다. 먼저 '사금방환'으로 인하여 다시 유랑하게 되었고, 그 후 '영왕막부永王幕府'에 들어가 조정에 죄를 짓게 되었다.[47] 그럼에도 그는 시로서 명성을 떨쳐서 조정에 있건 아니건 사람들의 많은 관심을 받았다. 소위 "새로운 시는

43 이백, 「上安州裴長史書」(753): 五歲誦六甲, 十歲觀百家.

44 | 사마승정司馬承禎은 자가 자미子微, 법명은 도은道隱으로 천태산天台山에 은거했기 때문에 '천태백운자天台白雲子'라고 불리었다. 주요 저작으로 「좌망론坐忘論」「복기정의론服氣精義論」「태상승현소재호명묘경송太上昇玄消災護命妙經頌」「천궁지부도경天宮地府圖經」 등이 있다.

45 「降輦步迎, (如見綺皓,) 以七寶床賜食於前.」| 이 고사는 훗날 어수조갱御手調羹, 친수조갱親手調羹의 고사로 널려 알려졌다. 이야기의 출처는 『당재자전唐才子傳 이백李白』『신당서新唐書』 202 「이백전」 등이다.

46 | 역사탈화力士脫靴는 이백이 현종에게 불려갔을 때 술에 잔뜩 취하여 내시로서 당시 최고의 권세가였던 환관 고력사로 하여금 이백의 신을 벗기게 한 고사를 가리킨다. 출처는 당나라 이조李肇의 『당국사보唐國史補』 권상 「李白脫靴事」이고 이 고사는 문인이 제 성질대로 살며 술을 마시고 권력을 두려워하지 않고 속박을 벗어버리는 것을 나타낸다. 국립중앙박물관에 이경윤(1545~1611)이 그린 그림으로 전해지는 〈선객도仙客圖〉 중에 같은 이름의 그림이 있다. 재인연묵才人硏墨은 달리 귀비연묵貴妃硏墨이라고 하는데, 역사탈화에 이어지는 고사이다. 이백이 술에 취한 터라 시를 지으려면 묵을 갈아야 했다. 귀비연묵은 당시 같은 자리에 있던 양귀비에게 먹을 갈라고 요구한 일을 가리킨다. 모두 이백이 권세에 아랑곳하지 않은 자유로운 정신을 나타낸다.

궁 안 사람들의 입에서 전해지고, 훌륭한 구절은 황제의 마음에서 떠나지 않는다."[48] 그는 〈임종가臨終歌〉를 쓰고 세상과 하직하기 전까지도 문인의 낭만과 도사의 분방함을 잃지 않았다.

이백의 시는 내용이 풍부하고 다채로우며 풍격이 맑고 호방하여 성당 지식인들의 자신감과 기백, 용기와 지략 그리고 심경 등을 충분히 보여주고 있다. 그의 시가는 대담한 상상과 기이한 과장으로 넘쳤으며, 입 밖으로 말을 하면 늘 사람을 놀라게 하고 글은 자유분방하기 그지없었다. 그중 일부 작품은 뚜렷한 유선遊仙의 색채를 띠었는데, 이것은 분명히 도교의 직접적인 영향을 받은 것이다.

> 그대 보지 못하였는가? 황하의 물이 하늘에서 내려와, 바삐 흘러 바다에 이르면 다시 돌아오지 못하는 것을. 그대 보지 못하였는가? 거울 속 백발의 모습 보면서 슬퍼하는 부모님을, 아침에는 푸른 실과 같더니 저녁에는 흰 눈이 되었구나. 사람이 살며 뜻을 얻었으면 마땅히 마음껏 즐겨야 하리, 금잔이 빈 채로 달빛만 비치게 하지 마라. 하늘이 내 재주를 낳았으니 반드시 쓸 데가 있고, 천금도 다 흩어지면 다시 돌아올 것이네.
>
> 君不見黃河之水天上來, 奔流到海不復回. 君不見高堂明鏡悲白髮, 朝如青絲暮成雪. 人生得意須盡歡, 莫使金樽空對月. 天生我材必有用, 千金散盡還復來.(「장진주將進酒」)

날 버리고 가는 '어제'의 시간은 붙잡을 수 없고, 내 마음을 어지럽히는 '오늘'의 시간은 근심이 가득하구나. …… 칼을 뽑아 물을 자르지만 물은 다시 흐르고, 술잔을 들어 시름을 푸니 시름은 더하네. 사람이 태어나 세상살이 뜻대로 되지 않으니,

47 | 사금방환賜金放還은 당 현종이 이백에게 황금을 하사하여 궁궐을 떠나게 한 일화를 가리킨다. 이백은 42세에 현종의 동생인 옥진공주의 추천을 받아 장안의 궁궐에 들어와 한림원에서 문서의 초안을 작성하고 현종을 지근거리에서 보필하게 되었다. 이백은 외척 출신 한림학사 장탄張垍과 불화를 겪고 환관으로 인한 부패로 고민하던 중 사금방환으로 장안을 떠나게 되었다. 그는 3년 뒤 「양원음梁園吟」을 지어 당시의 내면을 시로 표현하기도 했다.

48 임화任華, 「雜言寄李白」: 新詩傳在宮人口, 佳句不離明主心.

내일 아침 머리 풀고 조각배나 띄우련다.

^{기 아 거 자} ^{작 일 지 일 불 가 류} ^{난 아 심 자} ^{금 일 지 일 다 번 우} ^{추 도 단 수 수 갱 류} ^{거 배 소}
棄我去者, 昨日之日不可留. 亂我心者, 今日之日多煩憂. …… 抽刀斷水水更流, 擧杯消

^{수 수 갱 수} ^{인 생 재 세 불 칭 의} ^{명 조 산 발 롱 편 주}
愁愁更愁. 人生在世不稱意, 明朝散髮弄扁舟.(「선주사조루전별교서숙운宣州謝朓樓餞

別校書叔雲」)

아아, 어어! 위태롭고 높기도 하구나! 촉으로 가는 길 험난함은 푸른 하늘 오르기

보다 어렵구나! 잠총과 어부 촉나라 세운 지 얼마나 아득한가?⁴⁹ 그 이래로 4만 8

천년 동안 진나라 국경과 왕래 없었네. 서쪽 태백산으로 새들이나 오고 가는 길 있

어, 아미산 꼭대기 가로지를 수 있네. 산이 무너지고 땅이 갈라져 장사 죽고 나서.

그 후 하늘 오르는 사다리와 잔도가 서로 이어졌다네.⁵⁰

^{희 우 희} ^{위 호 고 재} ^{촉 도 지 난} ^{난 어 상 청 천} ^{잠 총 급 어 부} ^{개 국 하 망 연} ^{이 래 사 만 팔 천 세}
噫吁戲, 危乎高哉! 蜀道之難, 難於上青天! 蠶叢及魚鳧, 開國何茫然. 爾來四萬八千歲,

^{불 여 진 새 통 인 연} ^{서 당 태 백 유 조 도} ^{가 이 횡 절 아 미 전} ^{지 붕 산 최 장 사 사} ^{연 후 천 제 석 잔 상}
不與秦塞通人煙. 西當太白有鳥道, 可以橫絕峨眉巔. 地崩山摧壯士死, 然後天梯石棧相

^{구 련}
鉤連.(「촉도난蜀道難」)

내용으로 보면 이백은 조화로운 의경意境 속에 부조화의 요소를 섞어 넣었
다. 그리하여 시인의 꺾이지 않은 오만한 기질과 불합리한 세상에 분개하는 정
서가 험악한 환경, 순탄치 않은 벼슬길과 선명하게 대비되고 강렬하게 충돌하면
서 시의 의경도 그에 따라 곡절과 시련이 많고 변화가 심하여 불안해진다. 시에
나타난 웅대한 기백과 격렬한 언어는 전례가 없었다.

형식으로 말하면 이백은 탄탄한 율시의 기초를 가지고 있었다. 하지만 그는
고체古體에 창작을 가미하는 방식으로 늘 안정된 구조에 불안정한 요소를 의도

49 | 잠총蠶叢은 촉나라를 세운 전설상의 인물을 가리킨다. 어부는 촉나라 초기를 다스린 전설상의 인물
이다.

50 | 2012년 12월에 시작하여 3년 6개월 만인 2016년 6월에 진령(친링)秦嶺 산맥을 관통하는 4개의 터
널이 모두 완성됐다. 터널이 완공되고 고속철도가 개통되면 16시간이 걸리던 섬서(산시)성 서안(시
안)과 사천(쓰촨)성 성도(청두) 사이의 643킬로미터가 3시간으로 줄어든다. 이백이 읊었던 '촉도난'
이 현실적으로 사라지게 된다. 아주경제, 2016년 6월 10일자 「천년 촉도난, 이제 3시간 고속철 코스」
기사 참조.

적으로 집어넣었다. 이러한 시는 보통 7언을 중요한 격식으로 하지만, 그는 감정의 기복에 따라 그 격식을 끊임없이 파괴했다. 즉 7언을 위주로 하지만 그 길이가 한결같지 않았다. 운율의 사용으로 말하면 이백은 매우 자유로웠다. 마치 갑자기 흥이 나 내뱉으며 때로는 한 가지 운韻이 끝까지 가고, 때로는 빈번히 바뀌기도 하는데, 이것은 어떠한 구속도 받지 않고 자연스럽게 이루어졌다.

〈그림 11-6〉 명明 『당시화보』중의 〈이백시의 도〉.

이렇게 되면 이백의 시가 사람들에게 주는 느낌은 더 이상 단순한 편안함과 가벼운 쾌감이 아니라 흔들리며 불안한 중에 분발하고, 충돌하는 중에 고양되기도 한다. 이것은 모두 미학으로 보면 더 이상 우아한 미가 아니라 장엄한 미이고 나아가 숭고한 미에 더 가깝다고 할 수 있다.^{그림 11-6}

물론 이 모든 것을 도가와 도교의 영향으로만 본다면 적절하지 않다. 만약 성당 시대의 강성한 국력과 개명한 정치의 배경이 없었다면, 아마 그 어떤 시인도 이렇듯 넓은 도량과 기백을 가질 수 없었을 것이다. 사실 이백의 시는 바로 도가와 도교의 미학적 씨앗이 '개원성세'의 역사적 토양에서 뿌리를 내리고 싹을 틔워서 마침내 피어난 예술의 꽃이다. 그렇기 때문에 이백의 시는 그토록 청순하고 낭만적이며 그토록 눈부시게 아름답고 다채로울 수 있었다.

시불詩佛 왕유王維

불교는 세계에서 가장 역사가 깊고 영향력이 큰 종교 중의 하나로 BC 4~5세기경 고인도에서 석가모니에 의해 창립되어 그 이후 아시아 여러 나라와 지역에 널리 전파되었다. 불교가 일찍이 동한 시대 중국에 전래되었을 때 처음에 신선 방술의 일종으로만 여겨졌다.[51] 남북조 이후에 이 심대하고 심오한 종교는 상층 인사들의 주목을 끌면서 사원 건축과 석굴 제작의 열풍을 일으켰다. 수당 이래로 불교의 발전은 새로운 단계에 들어섰다. '보급'의 층위로 보면 화속시승에서부터 변문變文과 속강俗講 등의 형식으로 전파되는 과정을 통해 이러한 종교적 신앙은 사회의 각계각층, 각양각지로 스며들었다.

'제고'의 층위로 보면 현장이 인도로 가서 불경을 구하고 돌아와 번역하고 설법하는 방식을 통해 종교 이론은 더욱 깊이 있고 투철하게 이해되고 발휘될 수 있었다. 이 시기에 화엄종·법상종法相宗·천태종天台宗·정토종·율종律宗·선종 등 중국 특유의 불교 유파가 흥성해졌다. 이러한 종파들은 각각의 신앙 이론과 수행 방식을 가지고 있지만 다음의 두 가지 점에서 대체로 서로 비슷했다. 첫째, 현세는 모두 고해苦海이니 감각의 향락을 위해 정력을 소모할 필요가 없다. 둘째, 중생은 모두 불성이 있으므로 지혜의 깨달음을 통해 해탈을 얻을 수 있다. 따라서 심미 문화에 있어 불교가 시詩와 문文에 영향을 준 것은 현실적 공명功名을 세우거나 얻는 것도 아니고 감각의 쾌감을 발하거나 과시하는 것도 아니었다. 그것은 일종의 자아를 넘어서고 고요하며 맑고 담담하여 속세를 초월하려는 미학의 추구였다.

불교는 비록 당나라의 국교는 아니었지만 도교보다 더욱 두터운 문화적 토양을 가지고 있었다. 『전당시』에는 112명의 시승과 2천938수의 시가 수록되어

51 | 이와 관련해서 에릭 쥐르허, 최연식 옮김, 『불교의 중국 정복: 중국에서 불교의 수용과 변용』, 씨아이알, 2010 참조.

있는데, 이는 도교와 그들의 시 작품에 견주면 몇 배나 된다. 도교가 시가에 미친 영향과 마찬가지로 불교 미학은 일종의 문화 취향으로서 그 영향이 출가한 승려에게만 미치지 않았다.

'시선' 이백이 도가의 미학 이상을 성당의 역사적 절정에 올려놓았다면, '시불'로 불리는 왕유[52]는 불교의 미학 경계를 입신의 경지로 끌어올렸다. 출신과 경력으로 보자면 왕유의 모친은 일찍이 북종北宗 신수神秀의 제자 대조 선사大照禪師를 30여 년 동안 스승으로 모신 독실한 선종의 불교도였다. 왕유 자신은 남종南宗과 많은 교류를 가졌으며 육조六祖가 입적한 뒤에 직접 「능선사비」를 지었다. 그는 벼슬길의 전도가 유망한 사람이었으나 진득하게 머물지 못하고 오랫동안 관직에 있다가 은둔하곤 하는 생활을 보냈다.

수양과 조예로 보자면 왕유는 시문·서화·음률에 모두 정통했다. 아울러 그는 어릴 때에 유가의 포부를 가지고 있었고, 중년에 도가적 풍채를, 만년에 불교의 정수를 얻었다. 이것은 중국 고대 지식인의 "유교로 세상에 들어가고 도교로 세상을 벗어나고 불교로 세상에서 숨는다."[53]는 인격 이상에 매우 부합한다.

왕유 시가의 풍격은 매우 다양하지만 그중 불교의 색채를 가장 많이 띤다. 그가 만년에 지은 「황보악운계잡제皇甫嶽雲溪雜題」와 『망천집輞川集』 중의 몇몇 산수 전원시를 살펴보자.

52 왕유王維는 당나라의 위대한 시인·화가·음악가로 자가 마힐이다. 개원 9년 진사과에 합격했고 관직이 상서우승尙書右丞에 이르렀다. 현재 남아 있는 시는 400수에 달하는데, 기상이 가득 차고 풍격이 다양하며 산수 전원시로 가장 명성을 얻었다. 오언절구가 사람의 입에 오르내리는데, 「조명간鳥鳴澗」 「녹시鹿柴」 「신이오辛夷塢」 등이 대표작이다. 소박한 전원 풍광 중 한적하고 소탈한 정감을 잘 표현했다. 시풍이 담박하고 고요하며 경계가 아주 높다. 왕유는 시를 지을 뿐만 아니라 음악과 회화에도 재주가 있었다. 화풍이 담박하고 함축적이어서 시풍과 비슷하다. 평소 "시 속에 그림이 있고 그림 속에 시가 있다."고 일컬어지고 후세에 끼친 영향이 아주 크다.

53 入於儒, 出於道, 逃(遁)於佛. | 젊어서 잘 나갈 때는 유교를 찾고 실의와 좌절을 겪으면 도교에 의지하고 세상을 떠나고 싶으면 불교에 귀의한다는 맥락이다. 이 구절은 유·불·도 삼교의 합일을 절묘하게 표현하고 있는 말로 널리 알려져 있다. 즉 삼교가 모순되지 않고 사람의 상황과 처지에 따라 공존할 수 있다는 의미를 나타낸다.

사람은 한가한데 계수나무 꽃 떨어지고,

밤은 고요한데 봄 산 텅 비었네.

달이 떠오르니 산새가 놀라고,

때때로 봄 계곡에서 산새 울음소리 들리네.

人閑桂花落, 夜靜春山空. 月出驚山鳥, 時鳴春澗中.(「조명간鳥鳴澗」)

홀로 깊은 대숲에 앉아,

금을 뜯으며 다시 길게 읊조리네.

깊은 숲 사람은 알지 못하고,

밝은 달만 찾아와 서로를 비추네.

獨坐幽篁裏, 彈琴復長嘯. 深林人不知, 明月來相照.(「죽리관竹裏館」)

텅 빈 산에 사람 보이지 않고,

다만 사람 말소리만 들려오네.

석양은 깊은 숲으로 들어와,

파란 이끼 위를 다시 비추는구나.

空山不見人, 但聞人語響. 返景入深林, 復照靑苔上.(「녹시鹿柴」)

가지 끝의 부용꽃,

산 중에 붉게 피었네.

계곡 속 오두막 사람 없어 적막한데,

꽃잎만 어지러이 피었다 지는구나.

木末芙蓉花, 山中發紅萼. 澗戶寂無人, 紛紛開且落.(「신이오辛夷塢」)

여기서 모든 의심과 방황, 조급함과 긴장, 초조와 번뇌 등은 보이지 않고, 모든 공명과 이록利祿, 시비와 원한, 영욕과 훼예毁譽 등이 전부 사라지고 없다. '사

람은 한가한데 계수나무 꽃 떨어진다'로
부터 '깊은 숲 사람은 알지 못하고'까지,
또 '텅 빈 산에 사람 보이지 않고'에서 '계
곡 속 오두막 사람 없어 적막한데'까지 창
작의 주체는 한 걸음씩 점차로 속세를 벗
어나 대자연의 봄 산과 밝은 달, 무성한
나무와 큰 대나무가 있는 곳에 은둔하여
꽃이 피고 지는 것을 보고, 푸른 계곡물
이 흐르는 곳에서 속세를 바라보고 있다.
여기서 우리는 '사람이 한가하다'와 '계화
꽃이 떨어진다'는 것이 무슨 관계인지 알
수 없다. 마찬가지로 '밤이 고요하다'와

〈그림 11-7〉 명明 『당시화보』중의 〈왕유 시의
도〉.

'봄의 산이 비어 있다'는 것이 어떤 관련이 있는지도 깊이 따질 필요가 없다. 다
만 모든 것이 그렇게 고요하고 또 그렇게 투명하여 마치 하나의 산·돌·풀·나
무마다 신비롭고 저항할 수 없는 무한한 아름다움이 간직되어 있는 듯하다. 호
응린胡應麟은 "이 시를 읽노라니 나도 잊고 세상도 잊고, 온갖 상념이 다 사라지
는구나!"[54]라고 하고, 심덕잠沈德潛은 "선禪의 언어를 쓰지는 않았지만 선의 이
치를 얻었구나!"[55]라고 했는데, 이런 느낌은 어찌 보면 당연한 일이다. 이것이 바
로 "시 속에 그림이 있고 그림 속에 시가 있다."는 말이다. 또한 이것이 바로 '공
空'이고 이것이 바로 '적寂'이며 이것이 바로 '선禪'인 것이다.[그림 11-7]

　왕유의 재능은 다방면에 걸쳐 발휘되었지만 무엇보다도 그의 최대 재능은
아주 작은 것 중에 우주의 광활함을 드러내고 고요함 중에 인생의 무궁함을 끌
어안는 능력이었다. 왕유의 공헌은 다방면에 걸쳐 발휘되었지만 그중 최대의 공

54　호응린胡應麟, 『시수詩藪』 내편 권6 근체하近體下 절구絶句: 讀之身世兩忘, 萬念皆寂.(기태완 외,
　　418)
55　심덕잠沈德潛, 『설시수어說詩晬語』 권하: 不用禪語, 時得禪理.

헌은 불교의 경계를 예술의 경계로 전화시키고 선종의 정신을 예술의 정신으로 녹여낸 것이다. 이것이 바로 '성당지음盛唐之音'의 두 번째 선율이다.

시성詩聖 두보杜甫

도교나 불교와 달리 유가는 고립된 자아로부터 출발하여 개인의 깨달음과 성불成佛을 추구하지 않고 부모와 자식의 혈연 등 인간 관계에서 출발하여 인생의 가치와 이상을 확립하려고 했다. 즉 부모가 부모답고 자식이 자식다우며 군주가 군주답고 신하가 신하답게 활동하여 가족 윤리로부터 사회 질서로 확대하고, 수신·제가·치국·평천하 등의 사회적 행위를 통해 유한한 자아와 무한한 종족의 활동을 연계시켜 영원히 지속되는 가치를 획득하고자 했다. 이 때문에 유가는 오래 살면서 늙지 않는다는 장생불로를 믿지 않고 역사에 길이 이름을 남기기를 바라며, 피안의 세계의 구원을 바라지 않고 현세의 성공을 갈망한다. 비록 유가는 종교가 아니지만 육체적 존재를 초월하려는 인문적 배려를 높이 산다. 이 모든 것이 심미 문화의 작품에 그대로 녹아들어 사회성·집단성·구세救世성의 특징을 드러낸다.

표면적으로 보면 당나라의 유가 사상은 불교나 도교처럼 그렇게 떠들썩하거나 시끌벅적하지 않았고 그렇게 인기를 끌거나 성행하지 않았지만 확실히 이 시대의 관료 체계를 뒷받침했다. 특히 과거 시험을 통해 정계에 들어간 서족庶族 출신의 지식인들은 거의 대부분 학문의 현실적 유용성을 역설하는 '경세치용經世致用', 백성들의 생활을 윤택하게 하고 위기를 해결하는 '대제창생大濟蒼生' 유가 사상의 영향을 받았다. 구체적으로 성당 시대의 시문 분야에서 이러한 영향은 주로 '안사의 난' 이전에 '변새시파'[56]의 흥기로 드러났고 '안사의 난' 이후에 '시성'으로 유명한 당나라 세 번째 문학의 거장 두보를 탄생시켰다.

문화 배경으로 보면 두보[57]는 진晉나라의 명장이자 숙유宿儒였던 두예[58]의

후손이다. 그의 가족은 "유가를 받들고 관직을 지키며 가문 대대로 이어온 본업을 잃지 않는"[59] 전통을 가지고 있었다. 그리하여 "임금을 요임금·순임금과 같은 수준에 이르게 하고 풍속을 다시 순박하고 돈후하게 하고자 하는"[60] 벼슬에 대한 포부를 쉽게 가지게 되었다. 역사의 상황으로 보면 두보는 이백보다 11년 늦게 태어났고 생년이 불확실한 왕유보다 뒤에 활약했다.[61] 그의 주된 생활과 창작 경력은 모두 '안사의 난' 이후에 이루어졌다. 이 때문에 "평생토록 민생을 걱정하며 탄식하며 속을 태운다."[62]며 세상을 구원하려는 포부를 자연스럽게 가지게 되었다. 따라서 그의 시는 주로 자연을 향하지 않고 사회를 향하며, 개인의 이상을 펼치지 않고 세상사와 민생을 묘사하고 있다.^{그림 11-8} 이것도 그가 '시성'으로 불리게 된 원인이 되었다.

두보의 시가에 반영된 사회 내용은 이백이나 왕유보다 훨씬 풍부하다. 위로

56 | 변새시邊塞詩는 국경의 군인 및 고향의 여인을 소재로 한 시이다. 당 현종의 시대이며 극성기였던 개원開元·천보天寶 연간에 강토가 넓어짐에 따라 변경에 주둔하고 있는 군대들도 많아졌다. 대외 전쟁이 빈번해졌고 정치·경제·문화 방면에서 소수민족들과의 관계도 밀접해졌다. 변새시는 이러한 시대적 상황을 반영하는 문학의 형태로서, 주로 변경의 풍경과 군대 생활을 주요 내용으로 하고 있으며, 수나라와 초당 때에 크게 발전하였다.

57 두보杜甫는 당나라의 위대한 시인·문학가로 자가 자미子美이고 벼슬은 좌습유左拾遺, 검교공부원외랑檢校工部員外郞을 지냈다. 오늘날 1천400여 수의 시가 전해지는데, 제재가 풍부하고 내용이 충실하다. 다양한 각도에서 '안사의 난' 전후로 당나라 사회 여러 측면의 생활을 반영하고 있고, 애국과 애민의 열정을 가득 담고 있다. 시풍은 강개하고 비감하며 우울하고 좌절하며 격률이 엄밀하고 의상이 번다하여 최고의 예술 경계를 보여주고 있다. 대표작으로 「등고登高」 「촉상蜀相」과 '삼리三吏'와 '삼별三別' 등이 있다.

58 | 두예杜預는 서진 경조京兆 두릉杜陵 출신으로 자가 원개元凱이고, 사마소司馬昭의 매부다. 태강太康 초기에 오나라를 공격하여 여러 차례 성읍을 함락시키고 남방의 주군을 항복시키는 등 여러 전투에서 전공이 높아 당양현후當陽縣侯에 봉해졌다. 전쟁이 없을 때는 경학을 연구하는 일에 전념하여 여러 분야에 정통했는데, 특히 『춘추』에 뛰어나 스스로 '좌전벽左傳癖'이 있다고 말했다. 저서 『춘추좌씨경전집해春秋左氏經傳集解』는 후세에 통행되는 『좌전』 주석의 기초가 되었다.

59 두보, 「진조부표進雕賦表」: 奉儒守官, 未墜素業.

60 두보, 「봉증위좌승장이십이운奉贈韋左丞丈二十二韻」: 致君堯舜上, 再使風俗淳.

61 | 원문대로 번역하면 "두보는 이백과 왕유보다 11년 늦게 태어났다"라고 할 수 있지만 사실과 달라 위와 같이 수정하여 옮긴다.

62 두보, 「자경부봉선현영회오백자自京赴奉先縣詠懷五百字」: 窮年憂黎元, 歎息腸內熱.

〈그림 11-8〉 명明 『당시화보』 중의 〈두보 시의
도〉.

제왕·장상, 가운데로 문인·관리, 아래로
농부·어부 등이 모두 그의 시 속의 인물
로 등장한다. 사회적 불안, 벼슬길의 고단
함 등은 두보로 하여금 떠돌이 생활을 하
는 중에 널리 하층민 생활을 접하게 하였
다. 「애강두哀江頭」「비진도悲陳陶」「새로
자塞蘆子」「세병마洗兵馬」 및 유명한 '삼리'
'삼별'[63] 중에 '안사의 난' 기간에 백성들
이 겪은 고통과 불행을 매우 구체적이고
섬세하게 표현하여 이들 작품이 '시사詩
史'의 의미를 지니게 했다.

쉽지 않은 일을 하여 더욱 대단한 것은
"백골이 들에 널리고 천 리에 닭 울음 소리가 들리지 않는"[64] 시대에서 그는 진
정한 '인자仁者의 마음'으로 사람들의 슬픔과 기쁨 그리고 이별과 만남을 자신
의 희로애락으로 삼았고, "고관대작의 집에서 술과 고기 썩어나지만 길가에 얼
어 죽은 송장들이 나뒹구는"[65] 사회에서 "백성이 가장 귀하고 사직이 그 다음이
며 군자는 가장 가벼운"[66] 마음으로 인간의 불평등을 통렬히 비판하고 있다. 이
때문에 그의 작품에 "밤 깊어 싸움터 지나니 차가운 달빛이 백골을 비추는구
나!"[67]는 묘사도 있고, "고향의 어르신 위해 노래하고, 어려운 때 깊은 정 고마워
하네!"[68]라는 슬픔도 있다. "관리의 호통 어찌 그리 사납고 할멈의 울음소리 어

63 │삼리三吏와 삼별三別은 두보의 시에 현실주의가 가장 짙게 드러난 시를 가리킨다. 삼리는 「석호리石
壕吏」「신안리新安吏」「동관리潼關吏」를 말하고, 삼별은 「무가별無家別」「신혼별新婚別」「수로별
垂老別」을 말한다. 모두 제목에 '리'와 '별' 자가 들어 있다.

64 조조曹操, 「호리행蒿里行」: 白骨露於野, 千里無雞鳴.

65 두보, 「자경부봉선현영회오백자自京赴奉先縣詠懷五百字」: 朱門酒肉臭, 路有凍死骨.

66 『맹자』「진심」하14: 民爲貴, 社稷次之, 君爲輕.

67 「북정北征」: 夜深經戰場, 寒月照白骨.

찌 저리 쓰라린지!"[69]라는 서술도 있고, "살아 있건만 이별할 식구도 없으니 어찌 사람이라 할 수 있겠는가?"[70]라는 탄식도 있다. "조정에는 비록 폭군 유왕幽王의 화는 없지만, 황제가 피난 떠나니 어찌 애통하지 않겠는가?"[71]라는 간언도 있지만, "어찌하면 천만 간의 넓은 집을 마련하여, 천하의 추운 사람 가려서 모두 기쁜 얼굴 하게 할까?"[72]라는 기대도 있다. 이런 시는 읽는 사람으로 하여금 오랜 세월에 걸쳐 뜨거운 눈물을 흘리게 하고 애끓는 수심에 잠기게 한다.

두보의 시가에는 사상적으로 유가의 민본 사상과 구세의 심경이 지극히 잘 드러나 있을 뿐만 아니라 예술적으로 유가 미학의 엄밀하고 단정한 형식적 특징과 우울하고 좌절하는 우환 의식이 매우 섬세하게 표현되어 있다.

> 나라는 망해도 산천은 여전하고, 도성에 봄이 오니 초목이 푸르구나.
>
> 시절 생각하니 꽃을 봐도 눈물 흐르고, 이별이 한스러워 새소리에 놀라네.
>
> 봉화가 석 달이나 계속되니, 집에서 온 편지는 만금이나 되네.
>
> 흰 머리 긁을수록 더욱 짧아져, 이제 비녀도 꽂지 못하는구나.
>
> 國破山河在, 城春草木深. 感時花濺淚, 恨別鳥驚心. 烽火連三月, 家書抵萬金. 白頭搔
> 更短, 渾欲不勝簪.(「춘망春望」)

> 가는 풀에 미풍이 부는 강가, 외로운 돛대 아래의 외로운 밤배.
>
> 별은 넓은 들판에 걸려 있고, 달빛에 큰 강물 출렁이며 흐르네.
>
> 어찌 문장으로 이름 날린단 말인가? 벼슬 늙고 병 들면 쉬어야지.
>
> 정처없이 떠도는 이 몸 무엇과 같을까? 천지간에 나는 외로이 갈매기 같네.
>
> 細草微風岸, 危檣獨夜舟. 星垂平野闊, 月湧大江流. 名豈文章著, 官應老病休. 飄飄何

68 「강촌삼수羌村三首」: 請爲父老歌, 艱難愧深情.

69 「석호리石壕吏」: 吏呼一何怒, 婦啼一何苦.

70 「무가별無家別」: 人生無家別, 何以爲烝黎.

71 「동수행冬狩行」: 朝廷雖無幽王禍, 得不哀痛塵再蒙.

72 「모옥위추풍소파가茅屋爲秋風所破歌」: 安得廣廈千萬間, 大庇天下寒士俱歡顏.

소 사 천 지 일 사 구
所似, 天地一沙鷗.(「여야서회旅夜抒懷」)

옛날부터 동정호 소문으로 들었지, 오늘에야 악양루에 오르네.

오나라와 초나라 동남으로 갈라지고, 하늘과 땅이 밤낮으로 떠 있네.

친지와 벗 소식이 감감하고, 늙고 병든 몸 배 타고 외로이 떠도네.

관산 북쪽은 전쟁으로 어지럽고, 난간에 기대니 눈물이 쏟아지네.

석 문 동 정 수 금 상 악 양 루 오 초 동 남 탁 건 곤 일 야 부 친 붕 무 일 자 노 병 유 고 주 융 마 관
昔聞洞庭水, 今上岳陽樓. 吳楚東南坼, 乾坤日夜浮. 親朋無一字, 老病有孤舟. 戎馬關
산 북 빙 헌 체 사 류
山北, 憑軒涕泗流.(「등악양루登岳陽樓」)

높은 하늘 거센 바람에 원숭이 울음 구슬프고, 맑은 물 흰 모래 위로 새들이 맴
도네.

끝없는 나무숲에 낙엽은 우수수 떨어지고, 마르지 않은 장강은 도도히 흘러오네.

쓸쓸한 가을 만 리 길 떠도는 나그네, 평생에 병 많은 몸 홀로 누대에 오르네.

험난하고 고단한 삶 귀밑머리에 서리가 수북하고, 몸이 약해 얼마 전 탁주도 끊었
다네.

풍 급 천 고 원 소 애 저 청 사 백 조 비 회 무 변 락 목 소 소 하 부 진 장 강 곤 곤 래 만 리 비 추 상 작
風急天高猿嘯哀, 渚淸沙白鳥飛回. 無邊落木蕭蕭下, 不盡長江滾滾來. 萬里悲秋常作
객 백 년 다 병 독 등 대 간 난 고 한 번 상 빈 료 도 신 정 탁 주 배
客, 百年多病獨登臺. 艱難苦恨繁霜鬢, 潦倒新停濁酒杯.(「등고登高」)

　　만약 이백이 무한한 격정으로 유한한 형식을 부수었다고 말할 수 있다면, 두
보는 유한한 형식 속에서 무한한 경계를 개척해나갔다. 두보가 분명히 이백보
다 격률을 더 따졌지만, 그는 남조와 초당 시대의 시인들처럼 그렇게 표현을 가
다듬느라 애를 쓰고 멋진 구절을 찾아 베끼지 않고 외재적인 규정을 내재적인
요구로 체화시켰다. "수식과 바탕을 절반씩 취하고『시경』의 국풍과『초사』의
「이소」두 가지를 모두 품었다. 기골을 말하면 건안 연간에서 전해지고, 음률을
논하면 태강 연간에 미치지 못한다."[73] 그가 엄격한 법도와 웅장한 기세를 완벽
하게 결합할 수 있었기 때문에 사람들은 고저장단이 잘 어울린 음률 속에서 '풍

골風骨'의 힘을 느낄 수 있었다. 이백이 독특한 기질로 남조 문학의 울타리와 질곡을 타파했다면, 두보는 보기 드문 재능으로 진송晉宋 이래로 강조된 음운 규율에 대한 탐구를 예술 경계에 대한 자각적인 추구로 향하게 하였다.

비교해보면 두보의 시는 비록 이백의 시만큼 웅장하지도 놀랄 만큼 아름답지도 못하고, 왕유의 시만큼 함축적이지도 깊은 맛을 내지도 못하지만 그는 두 사람의 시가 가지지 못하는 웅혼함과 묵직함을 가지고 있다. 그의 작품은 비록 처량하기는 하지만 그렇다고 결코 비참하지 않고, 비탄하기는 하지만 그렇다고 결코 절망적이지 않다. 앞에서 살펴본 「여야서회」의 "별은 넓은 들판에 걸려 있고, 달빛에 큰 강물 출렁이며 흐르네!"라는 시구에서 우리는 정신적 압력을 받으면서 굴하지 않고 우뚝 일어서는 웅건한 기풍을 느낄 수 있다. 「등고」의 "끝없는 나무숲에 낙엽은 우수수 떨어지고, 마르지 않은 장강은 도도히 흘러오네!"라는 시구에서 우리는 위기와 어려움이 닥쳐도 침착하고 쫓기지 않는 강건한 양강陽剛의 기운을 느낄 수 있다. 이러한 포부와 기백은 성당 시인이 아니면 결코 가질 수 없고, 성당 문장가가 아니면 결코 구사할 길이 없다. 그러므로 우리는 두보의 시를 '성당지음'에서 제외하는 방법을 받아들이지 않고 마땅히 '성당지음'의 세 번째 선율로 보아야 한다.

종합하면 만약 유·불·도 3대 문화 자원의 장기적인 숙성이 없었다면 3중 선율의 '성당지음'도 있을 수 없고 이백·왕유·두보라는 거장들의 위대한 시도 없었을 것이다. 그들의 신앙 체계와 가치 관념을 말하지 않아도 3대 문화 자원이 그들의 작품에서 심미적으로 구현된 것은 매우 특징적이다. 창작 과정에서 볼 때 이백이 의지한 것이 천재적 능력이었으니 "솜씨가 재빨라서 천 수의 시 지었으나, 떠돌아다니며 술로 달래누나."[74] 두보가 믿은 것이 부지런함이었으니 "글을 읽어 만 권 넘기니, 붓을 들면 신들린 듯하다."[75] 왕유가 기대는 것이 깨달음

73 은번殷璠, 「하악영령집서河岳英靈集序」: 文質半取, 風騷兩挾. 言氣骨, 則建安爲傳, 論宮商, 則太康不逮.

74 두보, 「불견不見」: 敏捷詩千首, 飄零酒一杯.

이었으니 "흥이 나면 늘 홀로 가니, 빼어난 곳 그저 혼자 알 뿐이네."[76]

창작 결과로 보면 이백은 격정이 넘쳐서 황하의 둑이 터지고 홍수가 범람하듯 한번 표출하면 주위 담을 수 없는데, "붓을 놓자 비바람이 휘몰아치고, 시가 지어지면 귀신이 통곡한다."[77] 반면 두보는 탄탄한 공력이 뛰어나서 경험 많은 법리가 소송을 심리하고 포정이 소를 잡듯이 칼을 놀리며 여유가 넘치면서도 법도를 잃지 않는데, "사람됨이 치우쳐서 좋은 시구를 탐하여, 말이 사람을 놀라게 하지 않으면 죽어도 쉬지 않는다."[78] 왕유는 경계가 뛰어나서 마치 비온 뒤 구름과 그윽한 못과 계곡물처럼 사람의 기를 가라앉히고 정신을 안정하게 하는데 "백법으로 날뛰는 망상을 길들이고, 현언은 노자에게 묻는다."[79]

미학 풍격에서 보면 이백의 시는 덧칠과 과장에 뛰어나서 작은 일을 거창하게, 은밀한 감정을 왁자지껄하게 쓴다. 두보의 시는 응축하고 집약하는 데 뛰어나서 삼라만상의 세계를 한두 마디 말에 담고 얼기설기 엉킨 복잡한 감정을 질서정연하게 묘사한다. 왕유의 시는 감추고 함축하는 데 뛰어나서 이백의 시처럼 천마가 하늘을 달리듯 자유분방하지도 않고 두보의 시처럼 종이를 뚫을 듯 힘이 넘치지도 않지만 하늘 너머로 말이 달리고 종이 너머에 뜻을 써서 사람들에게 상상할 공간과 음미할 여운을 남긴다. 간단히 말하면 이백의 시는 자아의 감정을 중시하고, 두보의 시는 외계의 물상을 중시하며, 왕유의 시는 물物·아我의 경계를 잊는 것을 중시했다. 심미 문화라는 거시적 시각으로 보면 마침 유·불·도가 함께 병행하여 흥성하는 국면으로 고대 사회에서 다시 찾아오기 힘든

75 두보,「봉증위좌승장이십이운奉贈韋左丞丈二十二韻」: 讀書破萬卷, 下筆如有神.

76 왕유,「종남별업終南別業」: 興來每獨往, 勝事空自知.

77 두보,「기이십이백이십운寄李十二白二十韻」: 筆落驚風雨, 詩成泣鬼神.

78 두보,「강상치수여해세요단술江上值水如海勢聊短述」: 爲人性僻耽佳句, 語不驚人死不休.

79 왕유,「여습유흔배수재적견과추야대우지작黎拾遺昕裴秀才迪見過秋夜對雨之作」: 白法調狂象, 玄言問老龍.┃백법白法은 불교에서 선법의 총칭이다. 불교에서 악법을 흑법, 선법을 백법이라 하기 때문이다. 현언은 현담玄談·청담淸談의 뜻으로 도교를 가리킨다. 노룡은 노자를 가리킨다.『사기』「노자한비열전」: "至於龍吾不能知, 其乘風雲而上天. 吾今日見老子, 其猶龍邪!"

역사적인 기회였던 것처럼 이백·두보·왕유가 각자의 빛을 발했던 화려한 광경은 고대 예술에 있어서 결코 뛰어넘을 수 없는 절정이었다. 이 절정은 달리 부를수 없으니 바로 '성당'으로 부르는 것이리라!

생각해볼 문제

1. 유가·도교·불교는 어떻게 서로 다른 세계관과 가치관을 가지고 있는가?
2. 유가·불교·도교는 각각 문학과 예술에 어떤 영향을 끼쳤는가?
3. 당신은 이백·두보·왕유 시가를 어떻게 이해하는지 이야기해보자.

강물은 천지 밖으로 흐르고, 산빛은 보일 듯 말 듯하네[80] : 서예

성당은 그야말로 백화가 만발하여 화려함을 다투는 시대였다. 이 황금의 70년 동안 조소·도자기·시가·사부辭賦 등에서 놀라운 성과를 거두었을 뿐만 아니라 서예와 회화에 있어서도 전례 없는 번영을 맞이했다. 이처럼 몇몇 서로 다른 분야의 예술 형식은 비록 각자의 발전 규칙을 지니고 있었지만 모두 하나의 공통된 심미 문화에 속하기도 했고 공통된 시대 정신을 구현했다.

대체로 시단·문단의 발전과 궤를 같이하면서도 성당의 서법 영역에 사상 문화의 다원화가 나타나면서 천고의 모범이 될 만하면서도 풍격이 다양한 예술의 대가들이 나타났다. 대표적 인물로 장욱·안진경顔眞卿·회소懷素를 들 수 있는데, 이들은 이백·두보·왕유와 함께 논할 만하다.

장욱: 도사가 검을 차니 비바람을 부른다

'시선' 이백과 '초성草聖' 장욱을 함께 논의하는 일은 오늘날 사람의 관점이

80 "江流天地外, 山色有無中." | 이 구절은 왕유의 시 「한강임범漢江臨泛」에 나온다.

아니고 이미 『신당서』「문예전」에서 나타나고 있다. "문종 시절에 조서를 내려 이백의 시가, 배민[81]의 검무, 장욱[82]의 초서를 '삼절三絶'이라고 부르게 했다."[83] 장욱의 진필은 오늘날까지 전해지는데 구름이 떠다니고 물이 흐르듯 막힘이 없고 변화가 풍부한 리듬 속에서 우리는 확실히 이백 시의 자유분방함과 배민 검무의 소탈함을 어렵지 않게 느낄 수 있다.

활동 이력으로 보면 장욱과 이백은 마음이 잘 통하는 친구였을 뿐만 아니라 생활 방식과 정신적 면모도 매우 비슷했다. 이백과 마찬가지로 장욱은 원대한 포부를 가졌음에도 벼슬길은 매우 험난했다. 그는 일생 동안 겨우 상숙위常熟尉와 금오장사金吾長史 직밖에 맡지 못했다. 이 때문에 이백은 장욱을 자신의 지기이자 동지로 자랑스러워했다. "초나라 사람들은 늘 장욱을 기인이라 부르지만 그가 마음속에 청운의 뜻을 품고 있는지를 세상 사람들은 모른다. 오 땅 수령들이 모두 그를 존중하고 천하의 영웅과 협객들이 전부 그를 따르네."[84]

이백과 마찬가지로 장욱도 사소한 일에 구애받지 않고 호방하게 술을 즐겨 마시며 자주 주흥을 빌어 창작했다. 이 덕분에 두보는 「음중팔선가」에서 "이백 술 한 말에 시 백 수를 지었다."고 하고, "장욱 세 잔 술에 초성草聖으로 길이 남는구나!"라고 묘사했다.[85] 이백과 마찬가지로 장욱의 이런 처세 태도와 생활 방식은 도교 문화에서 일정한 근거와 이유를 찾을 수 있다.

81 배민裵旻은 개원 연간에 활약했으며 일찍이 당나라의 대외 전쟁에 참여하기도 했다. 기록에 따르면 관직이 좌금오대장군左金吾大將軍에 이르렀다. 배민은 군사적 능력이 뛰어났을 뿐만 아니라 검무에 뛰어나 검성劍聖으로 불리었다.

82 장욱張旭은 생존 연대가 확실하지 않지만 당나라의 위대한 서예가·시인으로 자가 백고伯高, 벼슬은 금오장사金吾長史를 지냈다. 그의 해서는 법도가 엄격했고 안진경에게 전해졌다. 초서는 구름이 떠다니고 물이 흐르듯 변화가 무쌍하여 성당 시대의 개방적이고 자유로운 경계를 잘 드러내고 아주 높은 예술적 가치를 가지고 있었다. 대표작으로 〈고시사첩古詩四帖〉 등이 있다.

83 『신당서新唐書』「문예전文藝傳」: 文宗時, 詔以白歌詩, 裵旻劍舞, 張旭草書爲三絶.

84 「맹호행猛虎行」: 楚人每道張旭奇, 心藏風雲世莫知. 三吳邦伯皆顧盼, 四海雄俠兩追隨. | 삼오三吳는 동진 시대 남조의 가장 중요한 지리의 범위를 가리킨다. 좁은 뜻으로 삼오는 오나라 수도, 오흥吳興, 회계會稽 세 군을 가리킨다. 이 중 회계가 중심 지역이다. 넓은 뜻으로 오나라 수도, 오흥, 회계 이외에 단양丹陽군 등을 가리킨다. 동진 이후로 '삼오'의 지명이 역사서에 자주 등장한다.

이를 두고 이기李頎는 다음처럼 묘사했다. "장욱은 천성적으로 술을 좋아하고 활달하며 잔꾀 부리지 않네. 백발이 되도록 초서와 예서 연마에 진력했는데 당시 사람들은 그를 '태호정'으로 불렀다. 갓 벗고 이마를 드러낸 채로 호상胡床에 앉아 세 번 다섯 번 길게 소리 질렀다. 흥이 일면 흰 벽에다 아무런 거리낌 없이 붓을 휘갈기니 마치 별이 흘러내리는 듯하였다. 누추한 집에 바람이 스산하게 불고 뜰에 풀들이 무성했다. 집에 무엇이 있냐고 물으면 인생살이 마치 부평초 같다네. 왼손에 게의 집게발 들고 오른손에 단경丹經을 들고 있네. 눈을 크게 떠 창공을 바라보니 취했는지 깨었는지 알지 못하는구나. 여러 손님들 아직 반듯이 앉아 있고, 아침 해는 동쪽성에 걸려 있네. 연꽃잎 아래에 물고기 노닐고 흰 단지에 향긋한 쌀 쌓여 있네. 하찮은 봉록 마음에 두지 않고 세상 너머에 정신을 두었으니, 그를 모르는 세인들은 그가 바로 안기생인 줄로 아네."[86]

여기서 말하는 '안기생安期生'이란 바로 이백이 늘 동경하였던 도교의 선인이다. 이로부터 알 수 있듯이 상대적으로 관대했던 성당의 정치 환경과 다원화가 병존했던 문화 배경은, 이백 식의 자유분방함과 오만함을 길러냈을 뿐만 아니라 장욱 식의 호방함과 대범함을 동시에 만들어냈다.

세상에 전해지는 장욱의 글씨는 그다지 많지 않다. 해서로 쓴 「낭관석주기서郎官石柱記序」 외에 나머지는 모두 초서草書 작품으로 「두통첩肚痛帖」 「고시사첩古詩四帖」그림 11-9 등이 있다(후자의 작자에 대해 학계에 다른 의견이 존재한다).[87] 여기서 「고시사첩」은 문학 내용이나 서법 형식 모두 도가와 도교 문화의 영향을 잘 드러내고 있다. 전 첩은 모두 고시 4수를 수록하고 있다

앞의 2수는 북조 유신庾信의 「보허사步虛詞」로서 도교 인사가 신선을 찾다

85 두보, 「음중팔선가飲中八仙歌」: 李白斗酒詩百篇. …… 張旭三杯草聖傳.

86 이기李頎, 「증장욱贈張旭」: 張公性嗜酒, 豁達無所營. 皓首窮草隷, 時稱太湖精. 露頂據胡床, 長叫三五聲. 興來灑素壁, 揮筆如流星. 下舍風蕭條, 寒草滿戶庭. 問家何所有, 生事如浮萍. 左手持蟹螯, 右手執丹經. 瞪目視霄漢, 不知醉與醒. 諸賓且互坐, 旭日臨東城. 荷葉裹江魚, 白甌貯香粳. 微祿心不屑, 放神於八紘. 時人不識者, 卽是安期生.

87 계공(치공)啓功, 『계공논서절구백수啓功論書絶句百首』, 榮寶齋出版社, 1995, 41.

〈그림 11-9〉 장욱, 「고시사첩」(전) 부분도.

니며 도를 구하는 내용을 묘사하고 있다. 뒤의 2수는 남조 사령운의 「왕자진찬 王子晉贊」과 「암하일노옹사오소년찬嵒下一老翁四五少年贊」으로 도교 인사가 깊은 산에 은둔하며 우화등선羽化登仙하는 고사를 이야기하고 있다. 전 첩을 쭉 살펴 보면 선이 자유롭게 날아다니고 필법이 볼 때마다 놀라운데 마치 한 광사狂士가 세상에 분노와 불평을 쏟아내는 듯, 은자가 거세게 휘몰아치는 파도 속에서 태 연자약한 마음을 유지하는 듯하다. 이것은 사람들로 하여금 심금을 울리고 흥 분하게 하며 거리낌 없이 활달한 이백의 고체시를 자연히 떠올리게 한다.

이로써 우리는 비슷한 성격적 특징과 정신적 면모로 인해 결국 미학 취향까 지도 서로 비슷해진다는 것을 알 수 있다. 예컨대 이백의 의의가 근체시近體詩의 격률格律을 기초로 하여 고체시의 자유분방함을 '이제까지 그 누구도 해본 적 이 없는' 경지까지 발전시켰다고 한다면, 장욱의 가치는 해서 필법을 바탕으로 마음 가는 대로 시원하게 쓰는 초서의 자유분방함을 '앞으로도 그 누구도 이를 수 없는' 경지까지 발전시켰다고 할 수 있다. 주지하듯이 이백은 격률이 엄격한 근체시를 적지 않게 썼으며 매우 능수능란하게 음운을 쓸 수 있는 바탕을 가지 고 있었다. 바로 이러한 능력 덕택에 마음 내키는 대로 내뱉은 듯이 쓴 그의 고 체시가 '격률을 지키지만 고정된 격률을 뛰어넘는' 자유로운 경지에 이를 수 있 었다.

마찬가지로 장욱도 법도가 엄격한 해서를 많이 썼으며, 그의 유명한 「낭관석주기서」에서 "해서의 법도가 다 갖춰지고 표시나지 않게 엄격함을 담고 근맥筋脈이 세밀하게 이어져서 털끝만큼의 실수도 없다."[88]고 할 정도로 매우 능숙한 필묵 실력을 가지고 있었다. 바로 이러한 능력 덕택에 하는 싶은 대로 휘갈기고 마음대로 써내려간 광초狂草가 '법이 있지만 고정된 법도가 없는' 경지에 이를 수 있었다. 즉 '법도를 지키는 것이 엄격해야만 법도를 드나드는 것도 참으로 자유롭다.'"[89] 이것을 분명히 알아야만 '법도를 중시하는 당나라 서예'의 환경에서 어떻게 장욱과 같이 호방하고 거침없는 광초狂草가 나올 수 있었는지를 분명히 이해할 수 있다. 이렇게 재현에서 표현으로, 유법에서 무법으로, 우아미에서 숭고미로 향한 미의 추구가 있었기 때문에 장욱의 서예와 이백의 시가는 서로 안팎으로 호응하며 '성당지음'의 낭만적인 악장을 함께 연주할 수 있었다.

안진경: 유장儒將이 조정에 나서니 호연정기가 넘치는구나

안진경[90]의 서예와 두보의 시가를 나란히 거론하는 일은 오늘날 사람들에 의해 시작된 것이 아니다. 소식이 일찍이 말한 적이 있다. "안진경의 글씨는 웅장함과 수려함이 뛰어나다. 그가 고법을 일신하자 마치 두보의 시처럼 하늘이 낳은 듯한 격조와 한·위·진·송나라 이래의 풍류를 남김없이 다 가진 것 같다."[91]

88 동유董逌, 「광천서발廣川書跋」: 備盡楷法, 隱約深嚴, 筋脈結密, 毫髮不失.

89 동유, 「광천서발」: 夫守法者至嚴, 則出守法者至縱.

90 안진경顔眞卿은 당나라의 위대한 서예가로 자가 청신淸臣이고 개원開元 연간에 진사가 되었다. 일찍이 감찰어사·전중시어서殿中侍御史 등의 관직을 지냈다. '안사의 난' 중에 분연히 반란군에 저항했기 때문에 숙종肅宗으로부터 어사대부에 제수되었다. 대종代宗 시절에 노군공魯郡公에 봉해졌다. 그의 해서는 사람이 위풍당당하고 웅골진 것처럼 성당의 기상을 보여주고 있다. 특히 각이 있는 중에 원만함을 드러나는 필체는 스스로 일가를 이루어 '안체顔體'의 이름으로 지금까지 전해지고 있다. 세상에 전하는 글씨 작품은 아주 많다. 비각·탁본·진적 등 70여 가지가 있다. 대표작으로 〈안씨가묘비顔氏家墓碑〉 등이 있다.

이택후(리쩌허우)는 일찍이 시대 정신의 측면에서 두보의 시, 안진경의 서예와 이백의 시, 장욱의 서예를 분석한 적이 있다. "그들의 공통된 특징은 성당의 호방하고 장엄한 기세와 정감을 규범의 틀 안에 끌어들였다는 점이다. 즉 일정한 형식·규격·율령 속에 엄격하게 기세와 정감을 흡수하고 응축해냈다. 이것은 더 이상 할 수는 있지만 익힐 수는 없으며 이를 수는 있지만 배울 수는 없는 천재미天才美가 아니라 누구나 배워 이를 수 있으며 누구나 익혀서 능히 할 수 있는 인공미가 되게 하였다."[92]

우리가 보기에 이런 구별에는 확실히 '안사의 난'으로 생겨난 역사적 전환이 작용하고 있지만, 이백과 장욱 두 사람의 호방하고 자유로운 '천재미'이든 두보와 안진경 두 사람의 엄정하고 심후한 '인공미'이든 가리지 않고 모두 '성당지음'의 유기적인 구성이다. 그들 사이의 같은 점과 다른 점은 역사적 변천(사건) 이외에 문화의 근원에서 더욱더 분석해야 한다.

안진경은 경학 대사經學大師 안사고의 5대 종손이다.[93] 그의 조상 안지추顔之推는 일찍이 유가의 수신 규칙을 다룬 『안씨가훈顔氏家訓』을 지어서 세상에 이름을 날렸다. 이 때문에 두보와 마찬가지로 안진경은 어릴 때부터 유학의 소양 교육을 깊이 젖을 정도로 받아 '자신을 수양하고 집안을 다스려 국가를 다스리고 세상을 태평하게 만든다'는 원대한 포부를 지녔다. 두보와 마찬가지로 이런 이상은 '안사의 난'이 가져온 역사적 변고 중에 더욱 시련을 겪고 승화되었다.

『신당서』에서 안진경을 다음과 같이 기록했다. "안진경은 조정에서 매우 품행이 단정하고 강직하면서도 예의를 지켰다. 공적으로 올바른 길을 말할 때가

91 소식, 「서당시육가서후書唐詩六家書後」: 魯公書雄秀獨出, 一變古法, 如杜子美詩, 格力天縱, 奄有 漢魏晉宋以來風流.

92 이택후(리쩌허우)李澤厚, 『미의 역정美的歷程』, 文物出版社, 1981, 140쪽.

93 | 안사고顔師古는 당나라 초기 경조京兆 만년萬年 출신으로 『안씨가훈』의 저자 안지추의 손자이고, 고훈古訓에 뛰어났던 안사로顔思魯의 아들이다. 이름은 주籒이고 자는 사고思古로도 쓴다. 일찍이 황명을 받아 비서성秘書省에서 오경의 문자를 고정考定하여 『오경정본五經定本』을 편찬했고, 공영달孔穎達 등과 『오경정의五經正義』를 찬정했다.

〈그림 11-10〉 안진경, 「안근례비」 부분도.

아니라면 마음을 움직이지 않았다. 세상 사람들은 그를 이름으로 부르지 않고 오로지 '노공魯公'으로 일컬었다."[94] "안록산이 반란을 일으켜 전례 없이 조정에 사납게 덤벼들 때 오직 안진경만이 훈련받지 않은 사람을 모아 예봉에 맞섰다."[95] 관직에서 강직하여 아부하지 않고 전장에서 병사보다 앞서 달려 나가고 감옥에서 대의를 품고 늠름하게 굴었는데, 안진경은 일생 동안 유가의 충군忠君 이상과 인격적 풍모를 구현하려고 했다. 심지어 "짚신 신은 채 천자를 만나고 옷소매 떨어져 두 팔꿈치 드러났던"[96] 두보보다도 더욱 존경받을 만하다. 이처럼 정정당당한 군자의 품격은 예술에서 표현되어 천고에 길이 빛날 일대의 서풍, 즉 안체顔体를 창조했다.

'안체'의 풍격을 가장 잘 대표하는 작품은 그의 유명한 해서 비각碑刻이다. 이 방면에서 그가 46세에 쓴 「동방삭화찬비東方朔畫贊碑」, 63세에 쓴 「마고선단기麻姑仙壇記」, 71세에 쓴 「안근례비顔勤禮碑」[그림 11-10] 등은 각각 '안체'의 준비기·형성기·완숙기라는 세 단계의 대표작으로 볼 만하다. 그중에서 특히 후자는 그가 노년에 쓴 작품으로 세월의 기품이 깊이 배어 더없이 훌륭하고 좋다. 이 비는

94 『신당서新唐書』「안진경열전」: 眞卿立朝正色, 剛而有禮. 非公言直道, 不萌於心. 天下不以姓名稱, 而獨曰魯公.

95 『신당서』「안진경열전 찬」: 當祿山反, 哮噬無前, 魯公獨以烏合嬰其鋒.

96 두보, 「술회」: 麻鞋見天子 衣袖露兩肘. | 원문에 '마혜麻鞋' 대신에 '마의麻衣'로 되어 있다.

632

안진경이 만년에 그의 증조부 안근례顔勤禮를 위해 쓴 총 921자의 신도비神道碑이다. 이전의 여러 서예가의 글과 비교하면 비문의 용필이 매우 정교하고 변화가 풍부하다.

붓을 들면 거미줄처럼 가볍고 붓을 누르면 떨어지는 돌처럼 무거우며, 가로로 가늘지만 끊어지지 않고 세로로 두텁지만 힘이 넘친다. 이전의 글씨체와 비교하여 비문의 결자는 장법章法을 갖추고 있고 창의성이 풍부하다. 모양으로 겉은 둥글고 안은 네모나고 힘으로 겉은 부드럽고 안은 굳세다. 반듯하고 평평하고 똑바르며 글자 사이의 성김과 빽빽함이 운치가 있다. 이런 독특한 필법에 독특한 구조까지 더해져 '안체' 특유의 예술적 특징과 미학 기풍이 형성되었다. 조화롭고 기품이 넘치는 기세, 단정하고 장중한 품격 그리고 조각과도 같은 입체감 등이라고 할 수 있다.

「안근례비」 작품을 통해 우리는 부드럽고 돈후하며 예법에 맞지 않으면 움직이지 않는 행위와 대범하고 굳세며 늠름하고 침범할 수 없는 인격의 존엄을 엿볼 수 있다. 조금도 의심할 여지 없이 이러한 법도와 존엄은 유가 문화의 두터운 토양에 뿌리내리고 있다. 당나라 서예사에서 장욱의 광초가 막을 수 없는 매우 세찬 기세로 육조 이래의 부드러우며 빼어나게 아름다운 서법을 확 쓸어버렸다고 한다면, 안진경의 해서는 진중하고 묵직한 법도로 이왕(왕희지와 왕헌지)의 수려하고 완곡한 규범을 바꿔버렸다고 할 수 있다. 안진경에 이르러 당나라의 서예 풍격이 일변하게 되었다. 구체적으로 말해서 웅건함이 날씬함을, 묵직함이 우아함을, 듬직함이 가벼움을, 그리고 풍만함이 준수함을 대체하게 되었다. 마침 두보의 정교한 격률과 침울하며 높낮이를 지닌 시풍이 '안사의 난'을 겪고도 성대한 기세가 꺾이지 않았던 당나라의 정신을 잘 드러낸 것처럼, 안진경의 엄격한 법도와 호방한 기세를 갖춘 서풍은 '개원성세'를 거치면서도 진정한 기세가 여전히 힘차게 남아 있었던 당나라의 내부 사정을 온전히 구현했다.

회소: 노승이 참선하니 입신의 경지에 오르다

시인과 서예가의 유비를 계속한다면 회소(737~799)[97]는 장욱과 안진경보다 조금 늦게 활약했지만 명성은 그들과 어깨를 나란히 한 사람으로 '시선詩仙' 이백이나 '시성詩聖' 두보를 닮지 않고 '시불詩佛' 왕유에 더 가깝다. 생활의 측면에서 '시불' 왕유가 마음으로만 불문에 가까웠던 거사居士라고 할 수 있다면, '서승書僧' 회소는 이미 머리를 깎고 출가한 스님이었다. 그는 현장 대사의 제자로서 어릴 때부터 총명하여 배우기를 좋아했고 산스크리트어에 정통했으며, 참선하는 수행 시간 이외에 주로 필묵을 즐겼다.

회소의 서예를 말하면 사람들은 그가 종종 초서에 능하다는 점을 이유로 장욱과 함께 논의하곤 했다. 이른바 '전장광소[98]'는 뒤집어질 듯한 장욱의 글씨와 미친 듯한 회소의 글씨를 가리키지만 뭔가 배우기는 했지만 깊이 연구하지 않은 주장이다. 실제로 미학 취향에 있어 '전顚'과 '광狂'은 원래 매우 구분하기 힘들다. 만약 '전광'으로만 말한다면 장욱이 이미 뛰어넘을 수 없는 최고의 경지에 도달했는데, 그보다 뒤에 출현한 회소가 어떤 역사적 지위를 차지할 수 있다는 말인가? 그러므로 회소의 '득서법삼매得書法三昧'의 신묘한 특징을 제대로 이해하려면 마땅히 '오성悟性'과 '자연自然'을 먼저 이해해야 한다.

세상에 전해지는 회소의 작품은 「자서첩自叙帖」 「장진첩藏眞帖」 「고순첩苦笋帖」 「논서첩論書帖」 「식어첩食魚帖」 「율공첩律公帖」 「천자문千字文」 등이 있다. 이것은 다시 광초狂草와 금초今草 두 가지로 나뉜다. 『자서첩』[그림 11-11]은 광초의 대표작으로 글씨를 쓰는 역정에서 겪은 경험의 총결산이다. 첩 중에 먼저 작자가

97 회소懷素는 당나라의 유명한 서예가로 어려서 출가하여 스님이 되었다. 속성俗姓이 전錢이고 자가 장진藏眞이다. 회소는 음주를 좋아해서 술이 취하면 곧 글을 썼는데, 필법이 정묘하고 격식에 얽매이지 않았다. 대표작으로 「자서첩自叙帖」 「식어첩食魚帖」 등이 있다.

98 전장광소顚張狂素는 평범하지 않고 광적인 장욱과 회소를 가리키는 말이다. 베이징대학교 중국전통문화연구중심, 장연·김호림 옮김, 『중국문명대시야』 2, 김영사, 2007, 429쪽 참조.

〈그림 11-11〉 회소, 「자서첩」 부분도.

장안에 오기 전후의 창작 경력과 보고 들은 견문을 서술하고 있는데 행필이 온화하고 우아하며 자연스럽다. 이어서 안진경이 그에게 한 가르침과 기대를 서술하고 있는데, 필세가 점차 거림낌이 없고 글씨체가 생동감이 넘치며 활달하다. 이어서 세상 사람들이 그에게 한 높은 평가를 쓰고 있는데 맘껏 붓을 놀리며 변화가 많아 예측할 수가 없다. 마지막으로 낙관을 찍고 난 뒤에 고조된 분위기가 갑자기 뚝 끊어지지만 여운이 끝없이 남는다.

처음에 보면 회소의 초서는 거리낌 없고 격률에 얽매이지 않아 확실히 장욱과 닮은 듯하다. 자세히 음미해 보면 장욱은 붓놀림이 시원시원하고 용묵用墨이 거리낌 없이 통쾌하며 한번 펼치면 다시 주워 담을 수가 없다. 반면 회소는 붓놀림에 뜻이 묻어 있고 용묵에 붓의 자취가 드러나며 거리낌이 없지만 법도를 잃지 않는다. 서로 비교해보면 장욱의 서예는 흑이 백을 이기고 넘치는 힘이 특징이다. 반면 회소의 서예는 백이 흑을 이기고 넘치는 운치가 특징이다. 이렇게 흰 공간을 헤아려 검은 필획을 놀리는 계백당흑,[99] 세속을 통해 공空을 깨닫는

99 | 계백당흑計白當黑은 글씨를 쓸 때 먹으로 쓸 부분만을 헤아리지 말고 먹으로 쓰이지 않는 부분을 전체적으로 고려한다는 뜻이다.

인색오공因色悟空, 현란하기 그지없으면서 평담함으로 돌아오는 경계는 왕유 만년의 선의禪意가 넘치는 산수시와 많이 닮아 있다. 이를 통해 그의 서예에 불교의 공력이 담겨져 있음을 잘 알 수 있다.

생각해볼 문제

●

1. 이백·두보·왕유의 시가와 장욱·안진경·회소의 서예를 비교 분석해 보세요.
2. 오도자의 재료를 조사해서 그의 회화 예술의 풍격이 어떤 시인 또는 어떤 서예가와 상통하는지 살펴보자.

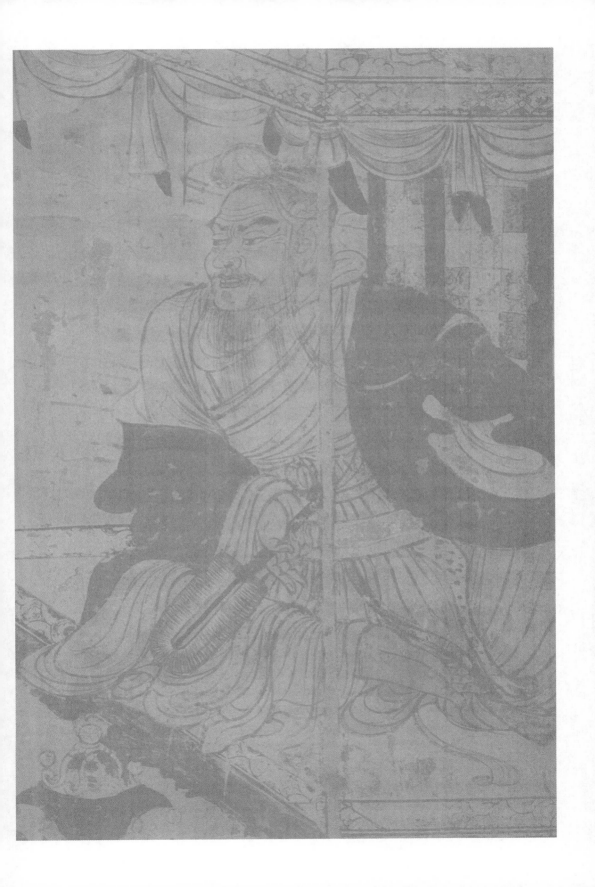

오색찬란한
중당 풍채

해를 이어 계속되는 내란과 되풀이되는 용병用兵을 거치면서 '안사의 난' 의 상처는 마침내 아물게 되었다. 표면적인 광복은 내재된 우환을 덮을 수 없었다. '번진藩鎭의 할거'와 '붕당朋黨의 경쟁'의 내우외환이 벌이지는 중에 당나라 사회는 상대적으로 안정되면서도 모순이 첩첩이 쌓인 시기 에 들어서게 되었다. 이것이 바로 덕종德宗·순종順宗·헌종憲宗·목종穆 宗·경종敬宗·문종文宗 황제들이 통치했던 약 60년간의 중당시대이다.

'안사의 난'을 당나라 사회의 전환점이라고 말한다면, 중당은 전체 봉 건 사회가 전기에서 후기로 넘어가는 과도기라고 할 수 있다. 이 시기에 장전제莊田制는 균전제均田制를, 양세법兩稅法은 조용조법租庸調法을 대체 했고, 화폐 유통이 많아지면서 상업 무역이 발달했다. 남북 관계가 강화 되고 과거 제도가 건전해지면서 중소 지주계급이 차츰 다양한 등급의 정권에 참여하여 권력을 장악하기 시작했다. 요컨대 이 시대에 이르러 성숙한 것은 더 성숙해지고 완벽한 것은 더 완벽해졌다. 동시에 피할 수 없고 해결할 수 없는 모순들도 잇달아 나타났다. 마치 한 사람이 성인으 로 성장하여 한편으로 이미 사지가 발달하고 머리가 총명해지고 동시에 돌이킬 수 없는 자신의 귀착점을 진정으로 본 것과 같았다.

이러한 상황에서 어떤 사람은 단념하기도 하고 어떤 사람은 초연하 기도 하며 어떤 사람은 세속적인 취미나 감각적 쾌락으로 관심을 돌리 기도 하고 어떤 사람은 여전히 '중흥中興'의 꿈 혹은 '혁신'의 계획을 품 고 최후의 노력을 하고 몸부림을 쳤다. 이와 동시에 사람들의 심미 의식 과 정신적 면모에서 심각한 균열이 일어나기 시작했다. 그 균열의 방향 이 그토록 풍부하고 그토록 복잡하여 마치 각 유파나 심지어 개별 작 가들은 자신의 떠도는 생각을 어느 곳에도 기탁하지 못했다. 그들은 요 동치는 시대에서 각자 자신의 독특한 가치 귀결과 정신의 안식처를 찾 고자 하였다. 그리하여 '색채가 아름답고 종류가 다양한' 중당 시대의

예술이 바로 이렇게 나타나게 된 것이다.

세인들이 모두 술에 취하니,
누군들 차의 향기를 알겠는가[1]:
다도茶道

대당 제국이 홍성에서 쇠퇴의 길로 접어들면서 조소는 더 이상 웅장하지 않고 벽화도 더 이상 화려하지 않으며 악무도 더 이상 장대하지 않았다. 자그마한 삼채도기三彩陶器마저도 이러한 추세에 민감하게 반응하며 아주 빠르게 쇠퇴하여 수량이든 품질이든 모두 예전보다 크게 못하게 되었다. 하지만 중당은 중당 나름의 매력을 지니고 있었다. 전기傳奇가 왕성하게 일어나고 산문이 대단히 번성하며 시가는 모양을 완전히 새롭게 바꾸듯이 새로운 심미 공간을 개척했다. 심지어 술을 마시고 차를 드는 취미에서도 변화가 생겨났다. 이것은 아주 의미 있는 주제이다.

차로 은사를 논하고, 술로 영웅을 논하다

중국인으로 말하자면 술과 차는 일상 생활에서 가장 흔한 두 가지 음료이다.

1 "俗人多泛酒, 誰解助茶香?" | 이 구절은 교연皎然의 시 「구일육처사우음다九日陸處士羽飲茶」에 나온다.

명나라 진계유(1558~1639)[2]는 「다동소서茶董小序」에서 말했다. "창을 끓듯이 데우기는 차가 술보다 못하지만 구름처럼 그윽한 운치는 술이 차보다 못하다. 술은 협객을 닮고 차는 은자를 닮았다. 술은 본디 도를 넓히고 차는 덕을 품게 한다."[3] 생리 기능으로 보면 술은 사람을 마비시키지만 차는 사람의 정신을 맑게 한다. 문화 기능으로 보면 술은 사람을 명교의 속박에서 벗어나게 하지만 차는 사람을 세속으로부터 초월하게 한다.

종교 유파로 보면 도교 단약의 수요가 술로써 발산되었기 때문에 술과 도 사이에는 모종의 자연적 관계가 있다. 반면 차 마시기의 보급은 성당 이후 남종선南宗禪이 북쪽으로 확대된 직접적인 결과이므로 차와 불교 사이에 모종의 내재적 관계가 있다. 시대 특징으로 보면 술의 특징은 개방적이고 발산하고 격정이 넘치는 성당 사회에 매우 적합했다. 반면에 차의 효능은 돌이켜보고 신중하며 반성이 필요했던 중당 시대에 큰 환영을 받았다. 이 때문에 중당 시대의 월요越窯 청자는 당삼채를 대신하여 주도적 자리를 차지하는 동시에 차 마시기의 분위기는 부분적으로 음주의 기풍을 바꿔서 한 시대의 문화 상징을 형성하게 되었다.

우리가 성당을 음주의 시대라고 부른다고 하더라도 이 시대 사람들만이 술을 마시고 다른 시대 사람들은 술을 마시지 않았다는 것은 결코 아니다. 이 시대 사람들이 술 마시기를 좋아하고 술을 잘 마셨을 뿐만 아니라 소탈하고 거리낌 없는 주신酒神의 정신을 가장 많이 지니고 있었다. 이 점에 관련해서 먼저 두보의 「음중팔선가飮中八仙歌」[4]를 읽어보도록 하자.

2 | 진계유陳繼儒는 명나라 말기 송강부松江府 화정華亭 출신으로 자가 중순仲醇이고 호가 미공眉公 또는 미공麋公이다. 어려서부터 글재주가 뛰어났고, 고아함을 숭상했다. 젊어서 동기창·왕형王衡과 함께 명성을 나란히 했다. 82세로 생애를 마칠 때까지 풍류와 자유로운 문필 생활로 일생을 보냈다. 저서에 『보안당비급寶顔堂秘笈』과 『미공전집眉公全集』이 있다.

3 「다동소서茶董小序」: 熱腸如沸, 茶不勝酒. 幽韻如雲, 酒不勝茶. 酒類俠, 茶類隱. 酒固廣道, 茶亦德素.

술 취한 하지장 술 취해 말 타면 배를 탄 듯, 눈은 게슴츠레 우물에 빠져도 잠 드네.

여양왕 서 말의 술 마시고 조회에 나가며, 길에서 누룩 수레를 만나 또 침을 흘리고, 주천酒泉에 벼슬 못함을 한탄하는구나!

좌상은 하루 여흥으로 만 전 쓰고, 마시면 큰 고래가 강물을 들이키듯, 잔을 물고 청주를 즐기지만 탁주를 피하네.[5]

최종지 거리낌 없는 미소년, 잔 들고 곁눈질로 푸른 하늘 바라보니,[6] 하얀 옥나무가 바람 앞에 흔들리는 듯하네.

소진 부처님 앞에서 오래 재계하지만, 취하면 늘 선불교로 잘 도망간다네.

이백 술 한 말에 시 백 수를 짓고, 장안의 시장 술집에서 잠자지! 천자가 불러도 배에 오르지 않고, 자칭 술 취한 신선이라네.

장욱 세 잔 술에 초성草聖으로 길이 남고, 왕공 앞에서 모자 벗어 이마 드러내고, 붓을 휘날려 글씨 쓰면 구름과 연기 일어나는 듯하네.

초수 다섯 말의 술에 신명 나고 고담웅변으로 좌중을 놀라게 하네.

知章騎馬似乘船, 眼花落井水底眠. 汝陽三斗始朝天, 道逢麴車口流涎, 恨不移封向酒泉. 左相日興費萬錢, 飲如長鯨吸百川, 銜杯樂聖稱避賢. 宗之瀟灑美少年, 舉觴白眼望靑天, 皎如玉樹臨風前. 蘇晉長齋繡佛錢, 醉中往往愛逃禪. 李白斗酒詩百篇, 長安市上酒家眠. 天子呼來不上船, 自稱臣是酒中仙. 張旭三杯草聖傳, 脫帽露頂王公前, 揮毫落紙如雲煙. 焦遂五斗方卓然, 高談雄辯驚四筵.

4 | 두보가 745~746년경에 처음으로 장안에 왔을 때 지은 작품으로 간주된다. 이 작품에 나오는 8명의 탈속적인 술꾼들은 하지장賀知章·여양왕汝陽王 이진李璡·좌승상 이적지李適之·최종지崔宗之·소진蘇晉·이백·장욱·초수焦遂이다. 시는 최연장자인 하지장을 선두로 하고 다음은 관작官爵 순으로 읊었다. 이들 중에 초수만이 『당서唐書』에 전기와 관직이 없는 인물이다.

5 | 함배銜杯는 눈을 지그시 감고 말에게 자갈을 물리듯 잔을 입술에 대어 술 향기를 맛보고 술을 마시는 방식을 가리킨다. 삼국 시대 조조가 금주령을 내렸을 때 사람들이 술을 마시며 청주清酒를 성인聖人으로, 탁주濁酒를 현인賢人으로 부르는 은어를 썼다.

6 | 백안白眼은 청안靑眼과 함께 사람을 바라보는 시선을 나타낸다. 『진서晉書』「완적전阮籍傳」에 따르면 죽림칠현竹林七賢의 한 사람이었던 완적阮籍은 겉치레만 하는 사람을 만나면 백안으로 그 사람을 흘겨보았고 마음에 드는 상대를 만나면 청안靑眼으로 맞이하였다고 한다. 청안은 친밀감이 담긴 눈매, 즉 남을 따뜻이 대할 때를 말한다.

또 『신당서新唐書』「맹호연전孟浩然傳」 중 맹호연의 음주에 관한 기록을 보자.

> 채방사 한조종이 맹호연과 약속하여 함께 경사에 가서 그를 조정에 추천하려고
> 했다. 맹호연은 약속을 잊고 옛 친구를 만나 술만 질탕하게 마셔댔다. 누군가 물었
> 다. "당신은 한공과 약속하지 않았소?" 맹호연은 꾸짖었다. "이미 술을 마셔 이리
> 좋은데 급하게 그를 걱정해서 뭐하오!" 결국 가지 않았다. 이윽고 한조종이 노하여
> 가버렸지만 맹호연은 후회하지 않았다.
>
> 채방사한조종약호연해지경사 욕천제조 회고인지 극음환심 혹왈 군여한공 유기
> 采訪使韓朝宗約浩然偕至京師, 欲薦諸朝. 會故人至, 劇飲歡甚. 或曰: 君與韓公 有期.
> 호연질왈 업이음 황휼타 졸불부 조종노 사행 호연불회야
> 浩然叱曰: 業已飲, 遑恤他! 卒不赴. 朝宗怒, 辭行, 浩然不悔也.

여기서 음주는 초당 시대 왕적(590?~644)[7]의 "꽃잎은 여기저기 흐드러지게 떨
어지고, 새들은 스스로 봄을 우네. 갑자기 취하는 듯하니, 누가 깊은 마음을 알
리오?"[8]의 소극적인 도피도 아니고, 중당 시대 백거이의 "새로 담근 술에 거품
이 일고, 작은 질화로 불이 빨갛게 달아오르네. 날도 저물고 하늘에서 눈 내릴
듯하니, 술 한 잔 하시지 않겠나?"[9] 하는 한가한 느낌도 아니다. 게다가 만당 시
대 나은(833~909)[10]의 "좋으면 큰 소리로 노래하고 싫으면 그만두니, 근심도 많
고 후회도 많아도 유유자적하네. 오늘 술이 있으면 오늘 취하고, 내일 근심은 내

7 | 왕적王績은 당나라 초 강주絳州 용문龍門(지금의 산시山西 허진셴河津縣) 또는 태원太原 기祁(지금
의 산시山西 치셴祁縣) 출신으로 자는 무공無功이고, 왕통王通의 동생이다. 항상 동고東皐에 살면서
저술했기 때문에 동고자東皐子라 자호했다. 당 고조高祖 무덕武德 연간에 관직을 회복하여 대조문하
성待詔門下省이 되었다. 특별히 날마다 술 한 말을 지급하여 두주학사斗酒學士로 불렸다. 정관 초에
병으로 관직을 버리고 귀향하여 은거한 채 금주琴酒로 소일하다가 18년에 죽었다. 성격이 간소하고 방
달放達했으며 술을 좋아하고 일에 얽매이기를 싫어했다. 원래 문집 5권이 있었지만 없어졌다. 후세 사
람이 편집한 『왕무공집王無功集』(일명 『동고자집東皐子集』)이 있다.

8 왕적, 「춘효원림春曉園林」: 落花隨處下, 春鳥須自吟. 兀然成一醉, 誰知懷抱深?

9 백거이, 「문유십구問劉十九」: 綠蟻新醅酒, 紅泥小火爐. 晚來天欲雪, 能飲一杯無?

10 | 나은羅隱은 당나라 여항餘杭 또는 신성新城 출신이고 자가 소간昭諫이고 호가 강동생江東生이며,
본명은 횡橫이다. 일찍이 십여 차례 과거에 낙방하는 불운이 이어지자 이름을 바꾸었다. 저서에 『참
서讒書』와 『강동갑을집江東甲乙集』 『양동서兩同書』 등이 있다.

〈그림 12-1〉 당나라 때 술을 마시는 금완金碗.

일에나 걱정하세."[11]처럼 술로 근심을 달래는 것은 더욱 아니다. 그들은 즐겁고 통쾌하게 술 마시며 절제도 하지 않고 어떤 구속도 받지 않았는데, 마치 대당 성세가 술에 취해 눈이 몽롱한 그들에게 자유로이 펼쳐져 그것들을 감상하고 즐기는 듯하였다.[그림 12-1]

이렇게 보면 "마시기(술 또는 차)는 모든 시인들의 공통된 취미이다."[12] 그들은 술기운에 이 세상을 감상하고 즐겼으며, 취한 상태에서 시로 이 세상을 미화하고 창조했다. 술을 빌어 시를 짓고 술을 빌어 붓을 휘두르고 술을 빌어 검을 휘두르는 등 일련의 전설이 생겨나게 되었다. 만약 술의 매개와 힘을 빌리지 않았다면 성당의 예술이 이렇듯 호방하고 자유로우며 이렇듯 화려하며 다채로울 수 있었을지 정말 상상하기 어려울 것이다.

11 나은, 「자견自遣」: 得卽高歌失卽休, 多愁多恨亦悠悠. 今朝有酒今朝醉, 明日愁來明日愁.
12 송대준宋大樽, 「명향시론茗香詩論」: 飮, 詩人之通趣矣.

육우陸羽『다경茶經』의 미학적 의의

'개원 성세'가 사람들의 호방한 주흥을 북돋웠다면 '안사의 난'은 만취해 있는 사람들을 한순간에 깨어나게 하였다. 사회적 변고는 사람들로 하여금 깊이 반성하도록 했다. 중당 이후에 술의 시대는 점차 차의 시대로 바뀌었다. 역사적으로 보면 중국은 가장 일찍 찻잎을 생산하고 이용한 나라이다.『신농본초神農本草』의 기록에 따르면 "신농은 온갖 약초를 맛보면서 하루에 72가지 독을 접했지만 차를 마시고 해독했다"[13]고 한다. 여기서 말하는 '차'가 바로 일찍부터 약으로 쓰인 차이다. 그 뒤로 해독에 쓰이는 '차'는 갈증을 해소하는 '차'로 바뀌게 되었는데, 이것이 당나라 사람의 이야기이다.

봉연[14]은『봉씨견문기封氏見聞記』에서 차의 효능을 다음처럼 설명했다. "차는 일찍 딴 것을 '다'라고 하고 늦게 딴 것을 '명'이라고 한다.『본초강목』에 보면 차는 갈증을 멈추고 불면을 일으킨다고 한다. 남쪽 사람들은 차를 즐겨 마시지만 북쪽 사람들은 처음에 차를 마시지 않았다. 개원 연간에 태산泰山의 영암사靈巖寺에 항마사降魔師(퇴마사)가 있었는데 선불교를 크게 부흥시켰다. 선을 배울 때 수행 중 잠자지 않는 것에 힘썼고 또 저녁에 음식을 먹지 않았지만 차를 마시는 것은 허용했다. 사람들은 스스로 차를 가지고 다니며 도처에서 끓여 마셨다. 이 무렵부터 서로 따라하여 마침내 풍속을 이루게 되었다. 산동(산둥)의 추제(쩌우치)鄒齊 지역과 하북(허베이)의 창체(창디)滄棣 지역으로부터 점차 수도(장안)에 퍼지게 되었고 도시에서 많은 점포를 열어서 차를 끓여서 팔았다. 도인과 속인을 가리지 않고 누구든 돈을 내고 마셨다. 그 차는 강회[15] 지역에서 생산되어 오는 것으로 차를 실은 배와 수레가 끊이지 않았다. 집산지에 산처럼 높이 쌓였고 차

13 『신농본초神農本草』: 神農嘗百草, 日遇七十二毒, 得茶而解之.

14 | 봉연封演은 당나라 사람으로 생몰 연대가 확실하지 않고 발해渤海 수縣(오늘날 허베이성 징셴景縣) 출신이다. 그는『봉씨견문기封氏見聞記』를 편집하여 당나라 사회 문학을 연구하는 중요한 자료를 제공했다.『신당서』「예문지藝文志」에『고금연호록古今年號錄』1권,『속전보續錢譜』1권을 편찬했다고 하지만 모두 전해지지 않는다.

〈그림 12-2〉 육우, 『다경』 표지.

의 종류와 수량이 매우 많았다."[16]

여기서 알 수 있듯이 중국 고대에 가장 일찍 찻잎을 약물에서 음료로 변화시킨 것은 남쪽 지역 사람들이었다. 훗날 선종禪宗이 남쪽에서 북쪽으로 발전하면서 비로소 차 마시는 풍습이 북쪽으로 전해져 점차 종교적 풍속에서 사회적 풍습으로 변화되었다. 더 많은 자료들이 증명하듯이 비록 개원開元 연간의 영암사靈岩寺는 이 과정에서 차가 남쪽에서 북쪽으로 전해지는 데 전환적 역할을 수행했지만, 차가 제대로 북방에 보급된 것은 선종이 성행한 중당 시대였다. 바로 중당 시대에 이르러 대량의 찻잎 무역은 관가의 통제를 받게 되었고, 엄격한 각다법과 다공제가 실시되었다.[17] 마침 중당 시대의 유명한 '다성茶聖' 육우[18]와 그의 저작 『다경』[19]이 나타나게 되었다.그림 12-2

15 | 강회江淮는 장강과 회하淮河 유역 일대를 가리킨다. 넓게는 강남과 회남淮南 지역을 말하고 좁게는 장강과 회하 사이의 지역을 말한다. 오늘날로 말하면 강소(장쑤)성과 안휘(안후이)성에 해당된다.

16 茶早采者爲茶, 晩采者爲茗. 『本草』云, 止渴令人不眠. 南人好飮, 北人初不飮. 開元中, 泰山靈岩寺有降魔師, 大興禪敎. 學禪, 務於不寐, 又不夕食, 皆許其飮茶. 人自懷挾, 到處煮飮. 從此轉相仿效, 遂成風俗. 自鄒齊滄棣, 漸至京邑, 城市多開店鋪, 煎茶賣之, 不問道俗, 投錢取飮. 其茶自江淮而來, 舟車相繼, 所在山積, 色額甚多.

17 | 각다법榷茶法은 다법茶法의 일종으로서 국가가 차를 전매하는 법률이다. 다공제茶貢制는 달리 공다제貢茶制라고 하는데, 차를 공물로 내게 하는 제도를 말한다. 공다제가 서주 시대부터 시작되었다고 하지만 강남 개발이 본격화되는 8세기부터 실질적으로 운영되었다. 후자와 관련해서 서은미, 「당송시대唐宋時代 공다貢茶와 관영다원官營茶園」, 『중국사연구』 96, 2015 참조.

18 육우陸羽는 자가 홍점鴻漸이고 어려서 고아가 되어 일찍이 사찰에서 자랐다. 일생 동안 차를 즐겼고 다도에 정통하여 세계에서 처음으로 찻잎에 대한 전문 서적 『다경』을 써서 크게 유명해졌다. 후세에 사람들에 의해 '다성茶聖'으로 불리었다.

19 『다경茶經』은 육우가 찻잎에 관해 지은 책으로 모두 3권 10장으로 되어 있다. 상권은 차의 기원, 차를 만드는 도구, 차의 제작 방법을 다루고 있다. 중권은 찻잎과 관련된 여러 가지 그릇을 다룬다. 하권은 차를 볶는 방법, 차를 마시는 방법, 차 이야기, 차의 산지, 차의 간략한 용도, 차와 관련된 그림을 담고 있다. 이 책은 인류 역사에서 역사와 논설이 결합되고 그림과 글이 많은 최초의 저작으로 찻잎에 대한 모든 것을 담고 있다.

육우의 생애와 관련해서 정확한 기록은 많지 않으나 우리는 그가 매우 고고한 성격에 품격이 높은 강호의 은사라는 점을 알고 있다. 이와 관련하여 우선 그의 친한 친구들의 시를 통해 살펴보자. "구월구일 산중 암자, 동쪽 울타리에 국화꽃 노랗게 피었네. 속인들은 국화꽃 술에 많이 띄우지만, 차의 향을 더해준다는 것을 누가 알겠는가?"[20] "수많은 봉우리 손님을 기다리고, 향 나는 차 다복이 자라네. 차 따는 곳이 깊은 곳임을 알고, 저녁 노을빛 홀로 감을 부러워하네. 그윽하게 만날 산사는 저 멀리에, 거친 밥과 맑은 물 청아하구나. 적적한 밤중 등불로 밤을 밝히고, 편경 소리의 일성에 그리움이 울리네."[21] 육우의 일생은 대체로 이러하였는데, 차를 마시지 않으면 차를 땄고, 차를 마신 뒤에 다시 차를 땄으며, 차를 딴 뒤에 돌아와 다시 차를 마셨다. 그리하여 육우는 마침내 찻잎의 화신이 되어 세계에서 둘도 없는 '다성'이 되었다.

육우는 스스로 이렇게 말했다. "백옥 술잔 부럽지 않고, 황금 술통 부럽지 않네. 젊어서 관직에 드는 것 부럽지 않고, 늙어서 고관 되는 것도 부럽지 않네. 다만 천 번 만 번 부러운 것은 서강西江의 물 따라, 내 고향 경릉성竟陵城으로 내려가는 것뿐."[22] 여기서 우리의 머릿속에는 자연에 푹 빠져 이곳저곳을 떠돌며 일찍이 모든 산의 차를 맛보고 모든 강의 물을 음미하는 '다성'의 형상이 그려진다. 육우의 음차와 관련된 전설은 그야말로 불가사의하다.

어느 해 호주湖州 자사 이계경李季卿은 유양維揚에서 육우를 우연히 만나 연회에서 그를 칭찬하며 다음과 같이 말했다. "육처사가 차를 잘 마신다는 명성은 오랫동안 들어왔습니다. 이 부근 장강 물가의 남령南零의 물은 천하제일의 명성을 갖고 있는데 어찌 마실 기회를 놓치겠습니까?" 군사를 시켜 병에 물을 담아오게 하여 육우에게 그 물로 차를 끓이도록 청했다. 마침내 물을 떠온 뒤에

20 교연皎然, 「여육처사우음다與陸處士羽飲茶」: 九日山僧院, 東籬菊也黃. 俗人多泛酒, 誰解助茶香.

21 황보염皇甫冉, 「송육홍점산인천목채다회送陸鴻漸山人天目採茶回」: 千峰待遠客, 香茗複叢生. 採摘知深處, 煙霞羨獨行. 幽期山寺遠, 野飯石泉清. 寂寂燃燈夜, 相思一磬聲.

22 「육선가六羨歌」: 不羨白玉杯, 不羨黃金罍. 不羨朝入省, 不羨暮入臺. 惟千羨萬羨西江水, 曾向竟陵城下來.

육우는 한 술 떠보고 말했다. "이 물은 장강의 물이기는 하지만 남령의 물이 아니라 부근 강가의 물이다."라고 하였다. 군사가 이의를 제기했다. "물은 내가 직접 배를 타고 남령의 강심에 가서 퍼온 것인데 어찌 감히 거짓말을 하겠는가?" 병을 기울여 물을 따르다 절반쯤 따랐을 때 육우가 멈추라고 말하면서 남아 있는 절반이야말로 남령의 물이니 차를 끓여도 좋다고 말했다.

군사는 이 말을 듣자 깜짝 놀라 사실을 인정하는 수밖에 없었다. 원래 그 군사는 정말로 남령의 강심에 가서 물 한 병을 떴지만 강가에 도착했을 때 파도가 세서 배가 흔들려 물을 절반이나 쏟았다. 그 군사는 돌아와서 물이 부족하다고 책망을 받을까 걱정하여 마침내 가까운 강가의 물을 담아 병을 채웠다. 하지만 이 절반의 강물이 '다성'의 눈을 속이지 못할 줄 누가 알았겠는가? 이러한 이야기는 이 외에도 아주 많다. 육우가 차를 끓이고 음미하는 능력도 이런 이야기들 속에서 점차 신화화되어갔다. 오늘날에 이르러 찻잎 가게의 주인들은 여전히 육우의 성상을 모시고 있는데 그의 영향이 얼마나 컸는지 가히 알 수 있다.

육우의 생애에 전설적 요소가 많이 뒤섞여 있다고 하더라도 육우의 저작은 실제 있었던 것을 그대로 전하고 있다. 육우가 보기에 음차는 좋은 일이기도 하지만 매우 어려운 일이기도 하다. "차에는 아홉 가지 어려움이 있다. 첫째는 만들기, 둘째는 감별하기, 셋째는 그릇, 넷째는 불, 다섯째는 물, 여섯째는 굽기, 일곱째는 가루(거품) 내기, 여덟째는 끓이기, 아홉째는 마시기이다."[23] 이 중 어느 하나에 사소한 문제가 생긴다면 가장 좋은 결과를 얻을 수 없다.

육우는 책에서 사람들에게 어느 계절과 어떤 날씨에 차를 따면 가장 좋고, 어느 시간과 어떤 불의 세기에 차를 말리면 가장 좋고, 어떤 방법으로 차의 좋고 나쁨을 변별하며 어떤 용기로 차를 가공하고, 차를 끓일 때에는 어떤 연료를 쓰며, 차를 마시는 물은 어디에서 구하며, 어떤 물을 어떤 용기에 담으며, 어떤 연료는 어떤 세기로 하고, 어떻게 끓인 차는 어떤 잔에 담아야 하는지 등등을

23 茶有九難: 一曰造, 二曰別, 三曰器, 四曰火, 五曰水, 六曰炙, 七曰末, 八曰煮, 九曰飮.

조금도 귀찮아하지 않고 세세하게 알려주고 있다.

이런 설명을 보고 어떤 사람은 물을 수 있다. 이렇게 거의 병적일 정도로 엄격한 것은 도대체 무슨 목적을 위한 것인가? 설마 정말로 그냥 한 번 마시기 위해 그렇게 하는 것인가? 답은 그렇기도 하고 그렇지 않기도 하다. 육우에게 찻잎은 하나의 음료에 지나지 않았지만 사람들은 음차의 과정을 통해 세속을 초월하여 환상적인 세계에 들어갈 수 있다. 그리하여 차의 음미는 하나의 심미적 감상이 되었으며, 차를 마시기 전의 일련의 준비 활동도 하나의 예술이 되었다. 이것이 바로 『다경』의 오묘함이 있는 까닭이다.

우리가 보기에 육우와 그의 『다경』의 출현은 중국 차의 역사뿐 아니라 중국 심미 문화사에 있어서도 큰 사건이다. 그 전에는 차 마시기는 단지 병을 치료하거나 갈증을 해소하기 위한 것이다. 이제 차 마시기는 거의 종교적 행위 또는 예술적 행위로 상승하게 되었다. 종교의 측면에서 보면 차를 따고 차를 만드는 과정은 좌선坐禪과 같이 훌륭하지만 더욱더 완벽을 추구하여 즐거운 망아의 경지에 이르는 일종의 수련이다. 예술의 측면에서 보면 차를 마시고 품평하는 과정은 심미審美와 같이 세속을 벗어나 신묘하기 그지없는 경계에 드는 것과 같다.

육우 이후로 문인과 묵객이 차를 음미하고 노래하고 시로 짓는 것이 하나의 사회적인 기풍이 되었다. 교연·노동盧仝·황보염皇甫冉·백거이·두목杜牧 등은 모두 차를 소재로 시를 지었다. 소위 "음飮(마시기)은 모든 시인들의 공통된 취미이다."에서 '음' 자는 음주뿐 아니라 음차도 의미한다. 음주의 취향이 음차의 취향과 달라서, 음차의 시도 음주의 시와 서로 다르게 되었다. 위응물(737~792)[24]은 「회원중다생喜園中茶生」에서 차를 시로 읊었다. "깨끗한 본성은 더럽혀지지 않고, 마시면 속세의 번뇌 씻어주네. 맛이 정말 오묘하고, 본래 산과 들에서 난

24 | 위응물韋應物은 경조京兆 만년萬年 출신으로 위대가韋待價의 증손이다. 그는 젊어서 임협任俠을 좋아했지만, 나중에 뜻을 고쳐 독서에 전념해 숙종肅宗 때 태학에 들어갔다. 그는 시를 잘 지었는데, 전원산림의 고요한 정취를 소재로 한 작품이 많다. 고황顧況·유장경劉長卿 등과 시를 주고받았다. 당나라 자연과 시인의 대표자로 왕유와 맹호연, 유종원 등과 함께 '왕맹위류王孟韋柳'로 병칭되었다. 또 도연명과 함께 '도위陶韋'로도 불렸다.

다네. 관청의 일 마치고 여가를 빌어, 버려진 땅에 심었더니, 잡초 속에서 잘만 자라고, 은자와 이야기 나누게 하네."[25]

차는 온화하고 자극적이지 않은 음료이지만 인간 세상의 혼탁함을 씻어낼 수 있다. 차를 마시면 의식이 맑고 깨어 있어 미쳐 날뛰는 상태를 벗어나게 하므로 세속의 번뇌를 씻어낼 수 있다. 음주시의 요지가 배설·탈출·반항이라면, 음차시의 요지는 초월·고요·은둔이다. 비록 이런 구별이 절대적으로 들어맞는 것은 아니지만 바로 '성당의 음飮'과 '중당의 향響'의 차이가 어디에 있는지를 확실히 드러낸다고 할 수 있다.

그러나 중당은 나름 복잡했다. 세속적 초월을 추구하는 음차의 기풍은 단지 소수 지식인들의 취향이었을 뿐이다. 다수의 고관 귀족과 일반 백성들은 서로 같지 않은 세속적 취미와 미학적 추구를 지니고 있었다. 중당과 같은 문화가 분열하는 시대에 처하면 이러한 취미와 추구는 매우 강렬할 뿐만 아니라 기형적으로 나타날 수 있다.

낭사원[26]의 시구는 매우 깨끗하지만 경박하여 해학적 농담을 잘했다. 그는 매번 떠들었다. "곽자의[27]는 거문고를 탈 줄 모르고 마수(726~795)[28]는 차를 마실 줄 모르고 전승사(704~778)[29]는 조정에 못 들어간다." 마수가 이 말을 전해 듣고 청

25 위응물韋應物, 「희원중다생喜園中茶生」: 潔性不可汚, 爲飮滌塵煩. 此物信靈味, 本自出山原. 聊因理郡餘, 率爾植荒園. 喜隨衆草長, 得與幽人言.

26 │ 낭사원郎士元은 중산中山 출신으로 자가 군주君冑다. 대종代宗 대력大曆 초에 중서中書에서 시험을 보아 위남위渭南尉에 올랐다. 당나라 시인인 전기錢起와 함께 이름이 높아 '전랑錢郎'이라 병칭되었고, 대력십재자大曆十才子의 한 사람이다. 당시 고관高官이 지방장관으로 전출해갈 때 이 두 사람의 송별시를 받지 못하면 제대로 대접을 받지 못했다고 할 정도였다. 저서에 『낭자사시집郎刺史詩集』 1권이 있다.

27 │ 곽자의郭子儀는 화주華州 정현鄭縣 출신으로 자가 자의子儀, 별명이 곽령공郭令公·곽분양郭汾陽이다. 당나라 때 명장으로 어려서부터 무예가 출중하여 종군하여 공을 쌓아 구원태수九原太守가 되었다.

28 │ 마수馬燧는 여주汝州 겹성郟城 출신으로 자가 순미洵美이고, 마현馬炫의 동생이다. 어려서 병법을 배워 용감했고 계략이 많았다.

했다. "낭중께서 마수가 차를 못 마신다고 하는데 삼가 누추한 곳에 왕림하시면 모시겠습니다." 낭사원은 약속대로 그의 집에 갔다. 당시 권세가 있는 집안에서는 식사를 할 때 양고기 한 근을 큰 호병胡餠의 소로 한층 깔고 사이사이에 산초와 더우츠(말린 메주)를 쳐서 호병이 부드럽고 연해지도록 했다. 화로에 넣고는 숯불에 가까이 구워 고기가 반쯤 익도록 하였다. 이 음식을 '고루자'라고 하였다.

마수는 일찍 일어나 고루자를 먹으며 낭사원이 오기를 기다렸다. 낭사원이 왔을 때 마수의 목은 기와 가마처럼 뜨거웠다. 그는 즉시 차를 끓이도록 하여 두 사람이 각각 차를 이십여 잔씩 마셨다. 낭사원은 연로한지라 배가 허하고 냉하니 더부룩하여 차를 여러 번 사양했다. 마수가 말했다. "마수는 차를 잘 못 마시지만 낭사원께서 어찌 이토록 극구 사양하십니까?" 그리고 또 이렇게 일곱 잔을 마셨다. 마침내 낭사원은 기어코 사양하고 자리에서 일어나 마수에게 다가갔을 때 기액氣液(체액)을 쏟아내고야 말았다. 이로 인해 낭사원이 병으로 수십 일 드러눕자 마수는 이백 필 비단을 보내 그를 위로했다.

郎士元詩句淸絶輕薄, 好爲劇語, 每云: "郭令公不入琴, 馬鎭西不入茶, 田承嗣不入朝." 馬知此, 語之曰: "郎中言燧不入茶, 請左顧爲設也." 卽依期而往. 時豪家食次, 起羊肉一斤, 層布于巨胡餠, 隔中以椒豉, 潤以酥, 入爐迫之, 候肉半熟食之, 爲古樓子. 馬晨起啖古樓子以佇, 士元至, 馬喉干如窯, 卽命急烹茶, 各啜二十餘甌. 士元已怒, 虛冷腹脹, 屢辭, 馬輒曰: "馬鎭西不入茶, 何遽辭也?" 如此又七甌, 士元固辭而起, 及馬, 氣液俱下, 因病數旬, 馬乃遺絹二百匹.(『당어림唐語林』 권6)

여기서 보이는 음차에 대한 이해는 육우의 관점과 비교하면 매우 큰 차이를 보인다. 낭사원과 마수의 일화는 음차가 더 이상 형이상학의 정신적 추구가 아

29 | 전승사田承嗣는 평주平州 노룡盧龍 출신이다. 처음에 안록산의 부장部將이 되어 무위장군武威將軍을 맡았다. 안사의 난 때 전봉前鋒이 되어 두 차례에 걸쳐 낙양을 공격했다. 대종代宗 때 항복하고 정주자사鄭州刺史에서 위박절도사魏博節度使에 발탁되어 세금을 징수해 군대를 확충하면서 하북河北 지역에서 할거했다.

니라 형이하학의 고집과 다툼의 대상이 되었다.

중당의 복잡성과 다양성은 차 마시기에만 나타나지 않는다.『당국사보』에 다음처럼 구분하고 있다. "천보 연간에 앞다투어 당파를 만들었고, 대력 연간에 앞다투어 실속 없이 꾸미는 풍속이 있었고, 정원 연간에 앞다투어 방탕한 풍속이 있었고, 원화 연간에 앞다투어 기괴한 것을 좋아하는 풍속이 있었다."[30] 강직하고 올곧은 성당의 끝자락에 이르러 점차 실속 없고 화려하고 방탕하며 심지어 기괴하고 현란한 중당의 모습을 나타내게 되었다. 사람들의 언행에는 일종의 변화가 생겼는데, 어떤 이는 세상에 분개하고, 어떤 이는 속세를 벗어나 은둔하며, 어떤 이는 새로운 것을 추구하고, 어떤 이는 지금을 즐겼다.

생각해볼 문제

◉

1. 차를 마시고 술을 마신 체험을 이야기해보자.
2. 실례를 들어서 일상 생활이나 음식을 먹고 사람과 어울리는 상황에서 드러나는 시대의 유행을 설명해보자.
3. 자료를 찾아서 일본의 다도 문화의 의미와 역사적 연원을 살펴보자.

30 『당국사보唐國史補』: 天寶之風尙浮, 大曆之風尙浮, 貞元之風尙蕩, 元和之風尙怪.

제 **2** 절

가운데 봉우리로 들판을 나누니,
뭇 골짜기 흐리고 갬이 다르다[31]:
시가

일반적으로 당나라의 문학에는 두 봉우리가 있다고 본다. 첫째, 개원開元·천보天寶 연간 전후의 성당 시대이고, 둘째는 정원貞元·원화元和 연간 전후의 중당 시대이다. 웅장한 기세, 충만한 형상, 대가들의 성취로 보면 중당은 성당에 미치지 못한다. 반면 개성의 표출, 종류의 다수, 유파의 다양성으로 보면 중당은 성당을 뛰어넘는다. 사회 기풍의 영향을 받아 중당에는 이백·두보·왕유와 같은 일류 대가들이 나타나지 않았지만, 시단에서 백거이·이하李賀가, 산문에서 한유·유종원柳宗元 등이 모두 눈부신 빛을 발하였다. 더욱 중요한 점은 그들의 전후로 각자 추구하는 바가 있고 각자 나름의 특색을 가진 시인·작가들이 대거 출현하여 영재가 속출하고 뭇별들이 찬란히 빛나는 아름다운 그림을 이루었다.

대력과 정원 연간에 위응물의 단아함, 유장경[32]의 한적함, 전기錢起와 낭사원의 청신하고 풍부함, 황보염과 황보증[33]의 담백하고 빼어남, 진계[34]의 산림풍, 이가우[35]의 대각체臺閣體 등이 있었다. 이것은 중당 시대에 다시 성행했다. 그 뒤 원화 연간

31 "分野中峰變, 陰晴萬壑殊." | 이 구절은 왕유의 시 「종남산終南山」에 나온다.

에 이르러 유종원柳宗元의 초탈하고 옛스러움, 한유의 박식하고 웅장함이 있고, 장적張籍과 왕건王建의 악부는 전고典故를 중시했고, 원진元稹과 백거이의 서사는 분명함을 강조했다. 이하李夏와 노동의 기괴함과 맹교孟郊와 가도賈島의 굶주림과 추위 등이 있다.

대력정원중 즉유위소주지아담 유수주지한광 전랑지청섬 황보지충수 진공서지산
大曆貞元中, 則有韋蘇州之雅淡, 劉隨州之閑曠, 錢郞之淸贍, 皇甫之沖秀, 秦公緖之山
림 이종일지대각 차중당지재성야 하기원화지제 즉유우계지초연복고 한창려지박
林, 李從一之臺閣. 此中唐之再盛也. 下曁元和之際, 則有愚溪之超然復古, 韓昌黎之博
대 기사 장왕악부 득기고실 원백서사 무재분명 여부이하 노동지귀괴 맹교 가
大其詞, 張王樂府, 得其故實, 元白序事, 務在分明, 與夫李賀·盧仝之鬼怪, 孟郊·賈
도 지 기 한
島之饑寒.(고병高棅,『당시품회唐詩品匯』「총서總序」)

원화 연간 이후에 시도가 점차 쇠퇴했지만 인재들은 스스로 한 시대에 우뚝 솟았다. 예컨대 한유의 웅장함, 유종원의 정교함, 유우석의 웅위하고 기이함, 백거이의 크고 넓음은 모두 대가들의 재능이었다. …… 맹교[36]의 고시, 가도의 율시, 이하의 악부, 노동의 가행歌行은 재능과 공력 덕분에 모두 다른 사람을 뛰어넘는다.[37]

32 | 유장경劉長卿은 당나라 하간河間 출신으로 자가 문방文房인데, 안휘성 선성宣城 출신이라는 설도 있다. 젊었을 때 낙양 남쪽의 숭양嵩陽에 살면서 날씨가 맑으면 일하고 비오면 책 읽는 청경우독晴耕雨讀의 생활을 했다. 덕종德宗 건중建中 연간에 수주자사隨州刺史를 지내 유수주劉隨州로도 불린다. 강직한 성격에 오만한 면이 있어 시에 서명할 때 이름이 널리 알려져 있다는 자부심에서 성은 빼고 장경長卿이라고만 표기했다. 오언시에 능해 '오언장성五言長城'이라는 칭호를 들었다. 저서에『유수주시집劉隨州詩集』10권과『외집外集』1권이 있다.

33 | 황보염皇甫冉은 안정安定 출신으로 나중에 윤주潤州 단양丹陽(저장 저우양셴舟陽縣)으로 옮겨가 살았다. 자는 무정茂政이다. 동생 황보증皇甫曾과 함께 재명才名이 있었는데, 당시 사람들이 장재張載·장협張協과 비교했다. 저서에 시집 3권이 있는데,『전당시全唐詩』에 2권으로 실려 있다.

34 | 진계秦系는 월주越州 회계會稽 출신으로 자가 공서公緖이다. 처사處士로 천보天寶 말년에 동란을 피해 섬계剡溪에 은거하면서 스스로 동해조객東海釣客이라고 불렸다. 천주泉州 남안南安에 거주하면서 스스로 남안거사南安居士라고 불렸다.『노자』의 주注를 쓰면서 평생 동안 세상에 나오지 않았다.

35 | 이가우李嘉祐는 조주趙州(지금의 허베이) 출신으로 자가 종일從一이다. 현종 천보天寶 7년(748) 진사에 합격하고, 비서정자秘書正字를 거쳐 전중시어사殿中侍御史와 감찰어사監察御史를 지냈다. 시풍은 화려했고, 제량풍齊梁風이 있었다. 문집 1권이 있으며,『전당시全唐詩』에 시 130여 수를 2권으로 나누어 싣고 있다.

원 하 후　시 도 침 만　이 인 재 고 자 횡 절 일 시　약 창 려 지 홍 위　유 주 지 정 공　몽 득 지 웅 기　낙
元和後, 詩道浸晚, 而人才故自橫絕一時. 若昌黎之鴻偉, 柳州之精工, 夢得之雄奇, 樂

천 지 호 박　개 대 가 재 구 야　　　　동 야 지 고　낭 선 지 율　장 길 지 악 부　옥 천 지 가 행　기 재 구
天之浩博, 皆大家才具也. ⋯⋯ 東野之古, 浪仙之律, 長吉之樂府, 玉川之歌行, 其材具

공 력　개 과 인
工力, 皆過人.(호응린胡應麟,『시수詩藪』)

중국 봉건 사회가 전기에서 후기로 전환되는 단계에 놓여 있었기 때문에 중당 시대의 심미 풍조에 전례 없이 분화하고 다시 핵분열하는 현상이 일어났다. 유·불·도가처럼 서로 다른 문화 자원의 도움을 받아 성당 시대에 이미 나타났던 상이한 미학 경향은 더 나아가 분열하고 대치하면서 극단적인 방향으로 발전해나갔다. 여기서 각각의 시인과 작가들은 비교적 스스로 느끼고 깨달은 심미 이상과 상대적으로 명석한 유파의 경계를 탐구하고 탐색했을 뿐만 아니라 차츰 그 윤곽을 그리려고 했다. 여러 갈래의 미학 유파들 중에 비교적 큰 것들을 고르면, '천절파淺切派' '험괴파險怪派' '은일파隱逸派' 세 갈래로 나눌 수 있다. 그들의 사상적 원류는 제각각 유·불·도의 삼교와 꽤나 밀접한 내적 연관성을 지닌다.

천절파淺切派

'안사의 난' 이후 사회 모순이 격화됨에 따라 유가 미학은 더 깊숙이 현실에 참여하여 예술 발전의 필연적 추세가 되었다. 사실 두보보다 조금 늦은 원결元結과 고황顧況은 잇따라 "제왕들이 혼란을 다스렸던 도를 지극히 하고, 옛사람들

36 | 맹교孟郊는 호주湖州 무강武康 출신으로 자가 동야東野이고, 장적張籍이 내린 시호는 정요선생貞曜先生이다. 곤산昆山에서 태어났고 젊어서 숭산嵩山에 은거했다. 성격이 결백 분명했고, 한유와 가깝게 사귀었다. 한유의 복고주의에 동조하여 작품도 악부樂府나 고시古詩가 많았는데, 외면적인 고풍古風 속에 예리하고 창의적 감정과 사상이 담겨 있다. 북송의 강서파江西派에 영향을 끼쳤고, 저서에 『맹동야시집孟東野詩集』 10권이 있다.

37 | 호응린, 기태완 외 역주,『호응린의 역대 한시비평』, 성균관대학교 출판부, 2005, 615쪽 참조.

이 충고하고 풍자하던 흐름을 잇는다"[38]는 창작의 길을 걸어갔다. 단지 그들의 창작은 아직 진정한 유파를 형성하지 못하고 또 비교적 커다란 형세를 이루지 못했다. 이 모든 것들은 헌종憲宗 초기에 다시 일어선다는 '중흥中興' 환영이 출현하고 원진·백거이 등이 시로써 간언하는 노력을 기다려야 했다.

원화元和 3~4년 사이에 원진과 백거이의 친구 이신(772~846)[39]이 쓴「신제악부이십수新題樂府二十首」는 이러한 문학 운동을 촉발시켰다. 먼저 원진이「화이교서신제악부십이수和李校書新題樂府十二首」를 쓰면서, 시의 서문에서 이신이 현실을 직시했던 창작 태도를 찬양했다. 이어 백거이가 젊은 세대로서 기성 세대를 뛰어넘으며 '당나라의『시경』'으로 불리는「신악부오십수新樂府五十首」「진중음십수秦中吟十首」를 지었고, 원진과 편지를 주고받으며 '신악부 운동'[40]의 강령을 담은 문헌「여원구서與元九書」를 완성했다. 현실 생활의 참여를 취지로 하는 이 시가 운동은 신제新題 악부에만 국한되지 않고, 실제로 원진과 백거이[41] 두 사람은 스스로 신제를 창작하면서 동시에 구제를 이용하여 새로운 뜻을 표현했다.

38 『원차산집元次山集』 권1「이풍시론二風詩論」: 極帝王理亂之道, 繫古人規諷之流.

39 | 이신李紳은 윤주潤州(오늘날 장쑤성 우시無錫) 출신으로 원적이 박주亳州 초현譙縣이다. 자가 공수公垂이고, 이경현李敬玄의 증손이다. 사람이 왜소하고 사나워 사람들이 단리短李라 불렀다. 백거이·원진과 아주 친했다.「신제악부」 20수를 지어 신악부 운동의 원동력이 되었다. 이 시는 전해지지 않고,『추석유시追昔游詩』 3권과『잡시雜詩』 1권이 현존한다. 가장 널리 애송되는 것은 젊은 날에 지었다는「민농憫農」 2수다.

40 신악부新樂府 중 악부는 원래 음악을 담당하는 정부 기구를 가리키는데 일찍 진나라 때부터 이미 설치되었다. 한나라 때에 악부의 규모와 기능을 점차로 확대시켰고 이 기구를 활용하여 민가를 광범위하게 수집하여 마침내 한나라의 악부 민가가 생겨나게 되었다. 이에 '악부'라는 말은 음악 기구에서 점차 시체詩體의 명칭으로 바뀌게 되었다. 최초의 악부시는 모두 음악의 가사이고 어떤 경우 유행 가곡과 닮았다. 양한, 남북조 이래로 적지 않은 문인들이 옛 제목의 곡명을 그대로 사용하여 악부 식으로 창작했고 형식과 내용에서 원래 음악과 주제로부터 점점 멀어지게 되었다. 당나라 두보는 옛 제목을 그대로 쓰는 동시에 대담하게 새로운 제목을 지어서 '신악부'의 선구자가 되었다. 이처럼 새로운 시가 창작이 음악과 주제의 측면에서 모두 악부의 옛 제목과 직접적인 연관성을 잃었을지라도 내용으로 한나라 악부의 "현실 생활에서 슬픔과 즐거움을 느끼고 구체적인 일에 따라 표출하는[感于哀樂, 緣事而發]"(『한서』「예문지」) 민가 정신을 이어받고 형식으로 한나라 악부의 생동감 있는 언어와 자유로운 문장의 민가 형식을 이어받았다.

또 장적·왕건·유맹劉猛·이여李餘 등은 '모두 새로운 뜻으로 넘치게' 지은 고제古題 악부도 이러한 운동의 구성 부분 중 하나로 보아야 한다. 이러한 시인들이 공통으로 노력하는 중에 "사람들의 고난과 병통을 구제하고, 시대의 허물을 보완하는"[42] 작품들이 탄생하여 우리가 말하는 소위 '천절파'를 이루게 되었다.

내용으로 보면 이러한 종류의 작품들은 사회 생활의 여러 가지 방면을 다룬다. 예컨대 위로 제왕·비빈妃嬪·권엄·현귀·번진·부상富商을, 아래로 농부·어부·직부織婦·병졸·궁녀·예인藝人에 이르기까지 모두 묘사의 주제, 노래의 대상이 될 수 있었다.[43] 다양한 인물을 등장시켜 한 폭의 오색찬연한 생활의 그림을 보여주고 있다. 여기서 더욱 돋보이는 점은 봉건 관리로서 시인·작가들이 종종 착취와 억압을 받는 일반 노동자들의 입장에 서서 그들이 겪고 있는 불행한 운명을 하소연하며 빈부의 격차, 사회의 모순, 세상의 불평 등을 고발하고 있다는 점이다. 분명히 이러한 작품은 유가 전통의 민본 사상을 계승하고 두보 시가의 우환의식을 드높인 것이다. 형식으로 보면 이런 작품들은 언어가 소박하고 문장이 자유로우며, 지나친 과장과 묘사를 하지 않고 정경을 초월한 의상意象을 추구하지 않으며, 통속적이고 알기 쉽고 분명하여 환히 깨칠 수 있는 언어로 사상을 잘 표현하였는데, 이것은 확실히 한나라 악부 민가의 맛과 정취를 지니고 있다고 할 수 있다.

이 시가 운동의 핵심 인물로서 일찍이 간관諫官을 지낸 백거이는 일생 동안

41 백거이白居易는 당나라의 위대한 시인, 문학가로 자가 낙천樂天이다. 정원 16년 진사에 급제하여 한림학사翰林學士에 제수되었고 관직이 형부상서刑部尚書에 이르렀다. 평생에 걸쳐 창작 활동이 풍부하여 전해지는 시가 3천600여 수가 된다. 시는 풍유, 한적한 삶, 감상, 잡률 등 4가지로 분류된다. 대표작으로 '신악부' 50수, '진중음秦中吟' 10수와 「장한가長恨歌」「비파행琵琶行」 등 널리 알려진 글이 있다. 내용이 풍부하고 풍격이 평이하여 널리 퍼져서 중당 시대 '천절파淺切派'의 대표가 되었다. 산문 창작도 아주 높은 예술적 가치를 지니고 있다.

42 백거이, 「여원구서與元九書」: 救濟人病, 裨補時闕.

43 권엄權閹은 원래 왕족의 궁정 생활을 보좌하던 환관이 왕을 지근거리에서 보필한다는 점을 이용하여 권세를 행사하는 경우를 말한다. 현귀顯貴는 직위가 높고 명성과 위세가 대단한 인물로 고관대작을 가리킨다. 번진藩鎭은 당나라 중기에 변경과 중요 지역에서 그 지방의 군정을 관장하던 절도사 또는 그 군진軍鎭을 가리킨다.

풍유諷喩의 시를 170여 수나 지었다. 그중 「신악부오십수」는 '천절파' 시풍이 거둔 최고 성과를 대표한다. 이 작품을 전체적으로 살펴보면 다음과 같다. 먼저 동정의 필치로 민중의 고난을 간곡하게 말한다. 예컨대 「신풍절비옹新豊折臂翁」에서 병역을 피한 한 노인이 "깊은 밤 다른 사람 아무도 모르게 큰 돌로 내리쳐 자신의 팔을 잘랐다."[44]는 비참한 이야기를 서술하며, 병력을 마음대로 동원하여 함부로 전쟁을 일삼는 통치자를 고발하고 있다. 또는 피가 끓어오르는 감정으로 권세가들의 폭행을 질책한다. 「흑담룡黑潭龍」에서 "여우가 용신의 힘을 빌어 돼지를 다 먹어버리니, 구중천 아래 용왕은 알기나 할까?"[45]라는 우언으로 황권을 빌어 백성들을 착취하는 관리들의 죄행을 까발리고 있다.

또는 신랄한 수법으로 부자들의 탐욕을 비난한다. 예컨대 「염상부鹽商婦」는 "검푸른 머리는 윤기 나고 금비녀도 많아, 하얀 팔뚝에 살이 쪄서 은팔찌가 좁다."[46]며 극도로 사치스러웠던 염상 부인의 생활 방식, 교묘한 방법이나 완력으로 남의 재산을 빼앗는 불법 상인 등을 풍자한다. 또는 완곡한 수법으로 궁정의 부패를 풍유한다. 예컨대 「상양백발인上陽白髮人」은 한 궁녀가 "상양궁에 갇힌 세월 얼마던가", "홍안은 이미 늙고 백발만 늘어나네!"[47]라는 적막한 일생을 통해 황제가 방탕한 생활을 하는 것을 빗대고 있다.

두보의 '삼리'와 '삼별'보다 시가 운동의 관점이 더 대담하고 기치가 더 뚜렷하다. 심지어 우리가 작품을 자세히 읽지 않고 매 편 제목의 취지만 보더라도 내용을 잘 알 수 있을 정도이다. 「박융인縛戎人」의 "궁지에 몰린 백성들의 실정을 꿰뚫다[達窮民之情也]", 「목단방牡丹芳」의 "천자가 농민의 처지를 걱정하는 것을 미화하다[美天子憂農也]", 「홍선담紅線毯」의 "누에 치고 뽕나무를 기리는 비용을 걱정하다[憂蠶桑之費也]", 「두릉수杜陵叟」의 "농부의 고단함을 슬퍼하다[傷農夫

44 「신풍절비옹新豊折臂翁」: 夜深不敢使人知, 偸將大石鎚折臂.

45 「흑담룡黑潭龍」: 狐假龍神食豚盡, 九重泉底龍知無.

46 「염상부鹽商婦」: 綠鬘富去金釵多, 皓腕肥來銀釧窄.

47 「상양백발인上陽白髮人」: 一閉上陽多少春, 紅顏闇老白髮新.

之困也」,「요릉繚綾」의 "여성이 집에서 하는 길쌈을 비롯한 가사의 고생을 걱정하다[念女工之勞也]",「매탄옹賣炭翁」의 "궁시[48]의 폐단을 괴로워하다[苦宮市也]",「간저송澗底松」의 "비천한 집안의 준걸을 걱정하다[念寒俊也]",「진길료秦吉了」의 "억울하고 원통한 백성을 슬퍼하다[哀冤民也]",「천가도天可度」의 "사기꾼을 미워하다[惡詐人也]",「염상부鹽商婦」의 "요행을 바라는 사람을 미워하다[惡幸人也]",「관우官牛」의 "집정자를 풍자하다[諷執政也]",「흑담룡黑潭龍」의 "탐관오리를 괴로워하다[疾貪吏也]",「음산도陰山道」의 "탐욕스러운 이민족을 괴로워하다[疾貪虜也]",「해만만海漫漫」의 "신선 되고자 하는 시도를 경계하다[戒求仙也]",「신풍절비옹新豐折臂翁」의 "변방의 공로를 경계하다[戒邊功也]",「서량기西涼伎」의 "변방의 참모를 풍자하다[刺封疆之臣也]",「양주각兩朱閣」의 "사찰이 점점 많아지는 것을 풍자하다[刺佛寺浸多也]",「팔준도八駿圖」의 "기이한 물건을 조심하고 방탕한 유희를 혼내다[戒奇物, 懲佚遊也]",「시세장時世妝」의 "경계할지어다[警戒也]",「수제류隋堤柳」의 "망국을 불쌍히 여기다[憫亡國也]",「채시관采詩官」의 "전대의 제왕이 나라를 혼란하게 하고 망하게 한 이유를 거울 삼다[鑒前王亂亡之由也]" 등등.

천백여 년 이래 중국 문학사에서 아마 백거이처럼 이렇게 시대의 폐단을 대담하게 직언했던 시인은 없었을 것이다! 그러므로 유가 미학의 역사로 보면 백거이의 '신악부新樂府'는 공자의 "사람은 다쳤느냐? 말은 묻지 않았다."[49]라는 원시적 인도주의와 맹자의 "백성이 가장 귀하고, 사직이 그 다음이며, 임금이 가장 가볍다."[50]라는 소박한 민본 사상을 새로운 단계로 발전시켰다고 할 수 있다.

두보의 '삼리'와 '삼별'보다 시가 운동의 언어가 더 직설적이고 어기가 훨씬 강렬하다. 사람들은 심지어 작가의 의도를 깊이 탐구하지 않고 매 편의 요지만 보

48 | 궁시宮市는 중당 이후 황제가 궁정에서 필요한 일용품을 백성들에게 약탈하는 방식을 가리킨다. 원래 궁정에서 필요한 일용품이 있으면 관부에서 적정한 비용을 주고 매입했다. 덕종 정원 말년에 태감이 이 업무를 맡으면서 시장을 둘러보고 어떤 공적 문건을 제시하지 않고 싼값에 물건을 약탈했다.

49 『논어』「향당」17(258): 傷人乎? 不問馬.(신정근, 402)

50 『맹자』「진심」하14: 民爲貴, 社稷次之, 君爲輕.

더라도 일목요연하게 알 수 있다. 「백련경」의 "양주揚州의 백련경이 아니라 천
자에게 다른 거울이 있는 것을 아는가!"[51], 「수제류」의 "후대의 왕은 선대의 왕
을 어떻게 거울로 삼을까? 망국의 상징 수나라 운하 제방의 제류를 보시라."[52],
「목단방」의 "벼슬아치들의 꽃 좋아하는 마음 줄여서, 우리네 임금님처럼 농사
를 걱정하기를."[53], 「홍선담紅線毯」의 "땅은 추운 사람이 따뜻해지기를 찾는 줄
모르니, 사람의 옷을 빼앗아 땅의 옷 만들지 말거라!"[54], 「여궁고驪宮高」의 "여산
의 별궁이 높고 높아 구름 위로 솟았네. 황제가 오면 제 한 몸을 위해, 황제가 오
지 않으면 만백성을 위해."[55], 「상양백발인上陽白髮人」의 "그대 보지 못했는가, 예
전에 여향이가 지은 「미인부」를. 또한 보지 못했는가, 오늘날 상양궁인의 백발
가를"[56], 「신풍절비옹新豊折臂翁」의 "그대는 듣지 못했는가, 개원의 재상 송개부
는 변방의 공을 상 주지 않고 욕된 전쟁을 막은 것을."[57], 「태행로太行路」의 "그대
보지 못했는가, 왼편의 납언과 오른편의 납사들, 아침에 총애를 받다가 저녁에
사약을 받는 걸."[58], 「채시관采詩官」의 "꽉 막힌 것을 열어 세상의 실정을 알리려면,
먼저 민간의 시가를 듣고 풍자를 살피길."[59] 등등.

천백여 년 이래로 심미 문화사에서 아마 백거이처럼 간단하고 이해하기 쉬운
걸 피하지 않고 아무런 꾸밈을 하지 않은 작가는 없었을 것이다! 송나라 스님

51 「백련경百煉鏡」: 乃知天子別有鏡, 不是楊州百煉銅.
52 「수제류隋堤柳」: 後王何以鑒前王, 請看隋堤亡國樹.
53 「목단방牡丹芳」: 少回卿士愛花心, 同似吾君憂稼穡.
54 「홍선담紅線毯」: 地不知寒人要暖, 少奪人衣作地衣.
55 「여궁고驪宮高」: 驪宮高兮高入雲, 君之來兮爲一身, 君之不來兮爲萬人.
56 「상양백발인上陽白髮人」: 君不見昔時呂向美人賦, 又不見今日上陽白髮歌.
57 「신풍절비옹新豊折臂翁」: 君不聞, 開元宰相宋開府, 不賞邊功防黷武. | 송개부宋開府는 현종 개원
　　초기의 명재상 송경宋璟(663~737)의 별칭이다. 독무黷武는 무력을 남용하는 것을 가리킨다.
58 「태행로太行路」: 君不見, 左納言, 右納史, 朝承恩, 暮賜死? | 납언納言과 납사納史는 모두 관직 이름
　　이다. 납언은 임금의 뜻을 백성에게 선포하고 백성의 뜻을 임금에게 상주하는 벼슬로 조선 시대 승지
　　承旨의 별칭이다. 납사는 내사內史로 보이며 왕을 좌우에서 보좌하면서 왕이 작록爵祿·치폐置廢 등
　　의 업무에 관해 수시로 전례前例 또는 법식法式 등을 수시로 질문할 때, 이에 대한 지식을 제공해 주
　　는 구실을 한다.
59 「채시관采詩官」: 欲開壅蔽達人情, 先向歌詩求諷刺.

662

혜홍惠洪이 『냉재야화冷齋夜話』에서 백거이의 일화를 전하고 있다. "백거이는 매일 시를 짓고서, 노파에게 설명했다. 이해가 되느냐고 묻고서 이해하였다고 하면 적고, 이해하지 못하겠다고 하면 다시 고쳤다."[60] 바로 이런 간단명료한 언어와 간절한 사상이 백거이를 핵심으로 하는 '신악부' 시작詩作을 민간에서 빠르게 유행시킬 수 있었다. 그러므로 '인민성'의 개념으로 고대 시가를 평가해 본다면 백거이의 '신악부'야말로 선진 시대의 『시경』과 양한의 악부, 성당의 두보가 열어놓은 길을 따라서 새로운 높이에 이르렀다고 말할 수 있다.

그러나 유가 미학의 극단적인 발전으로서 백거이를 대표로 하는 '신악부 운동'이 조급한 성공과 눈앞의 이익에 급급했다는 점에서 역사적 한계를 갖는다. 먼저 백거이 등은 주제에 있어서 충고하는 마음이 급하여 항상 작가의 주관적 의견을 개입시켜서 창작자의 주관적 의도를 직접적으로 독자에게 전달하려고 했다. 소위 "서두에 주제를 밝히고 말미에 뜻을 드러내서"[61] 속내를 '드러내는' 폐단을 범했다. 다음으로 백거이 등은 구조와 기법이 대개 천편일률적이고 처음부터 끝까지 한결같아서 절묘하고 새로운 예술적 구상과 풍부한 변화가 부족했다. 소위 "줄거리가 진실하고 탄탄하며", "문체가 순조롭고 자유롭기" 때문에[62] '직설적인' 문제를 가지고 있었다. 마지막으로 백거이 등은 언어에 있어 통속적이고 쉬운 것을 추구하여 필요한 윤색과 수식이 부족하였다. 소위 "단어가 소박하고 간결하여", "언어가 질박하고 절실하며"[63] 깊이가 '얕은' 문제를 안고 있었다.

우리가 알기에 전통의 유가 미학은 '시교詩敎' '악교樂敎'를 강조하면서도 '정情'과 '리理', '물物'과 '아我', '문文'과 '질質' 등 일련의 모순 중에 어떤 중용과 조

60 혜홍惠洪, 『냉재야화冷齋夜話』: 白樂天每作詩, 令一老嫗解之. 問曰, 解否? 嫗曰解, 則錄之. 不解, 則易之.

61 백거이, 「신악부서新樂府序」: 首句標其目, 卒章顯其志.

62 백거이, 「신악부서」: 其事核而實, (使采之者傳信也.) 其體順而肆, (可以播于樂章歌曲也.)

63 백거이, 「신악부서」: 其辭質而徑, (欲見之者易諭也.) 其言直而切, (欲聞之者深誠也.)

화의 상태에 도달하려고 추구한다. 백거이 등의 '신악부 운동'은 "사람들이 흔히 걸리는 병을 고치고 해당 시대에 나타나는 허물을 보완하는"[64] 정치적 목적을 직접적으로 실현하기 위해 "편마다 빈말이 없고 구절마다 반드시 규칙을 지키는"[65] 풍유시를 창작하려고 했다. 따라서 "군주를 위해 신하를 위해, 백성을 위해 사물을 위해, 사업을 위해 쓰는" 정치적 기준과 "글을 위해 쓰는" 예술적 목적을 대립시켜 유가 미학 고유의 내재된 모순을 분열·대립시키거나 급기야 균형을 잃게 했다.[66] 이런 불균형과 대립은 유가 미학 자체가 일으킨 필연적 결과이자 중당 시대 사회적 모순의 역사적 산물이기도 하다.

우리는 백거이의 이론과 실천 사이나 유가에 쏠린 그의 전기 사상과 불교와 도교에 쏠린 그의 후기 사상 사이에도 거대한 모순과 차이가 존재한다는 사실을 알아야 한다. 간관諫官으로서 백거이는 시가로 '미자비흥' '겸제천하'를 펼쳐서 이론상으로 자신의 풍유시를 중시하여 전기에 '신악부 운동'을 제창했다. 또한 시인으로서 백거이는 예술 창작을 단순한 정치적 수단과 도구로 삼을 수 없었고 아울러 후기에 '독선기신' '석한좌환'의 '한적시閒適詩'와 '감상시感傷詩'를 대량 창작했다.[67]

정치로 보면 백거이의 '신악부' '진중음秦中吟'은 확실히 큰 영향을 끼쳤지만 그 예술적 가치는 세인들의 주목을 그만큼 받지 못했다. 이에 대해 백거이 자신도 유감스럽게 생각했다. "오늘날 내 시 중에 사람들이 좋아하는 것은 모조리 잡률시와 「장한가」뿐이다. 이처럼 세상에서 중시하는 것은 내가 가벼이 여기는

64 백거이, 「여원구서與元九書」: 救濟人病, 神補時闕.

65 백거이, 「기당생寄唐生」: 篇篇無空言 句句必盡規.

66 백거이, 「신악부서」: 總總而言之, 爲君爲臣, 爲民爲物, 爲事而作, 不爲文而作也.

67 | 미자비흥美刺比興에서 미자는 시적 대상을 예찬(긍정)하거나 풍자(부정)하는 방식이고 비흥은 직설법이 아니라 비유와 연상으로 시상을 전개하는 방식이다. 겸제천하兼濟天下는 사람이 세상의 모순을 해결하여 모든 사람이 혜택을 누리는 삶의 방향이라면, 독선기신獨善其身은 혼란한 세상에서 사회적 관심을 줄이고 개인의 양생과 수양에 치중하는 삶을 가리킨다. 둘 다 『맹자』 「진심」 상9의 "窮則獨善其身, 達則兼善天下."(박경환, 325)에 바탕을 두고 있다. 석한좌환釋恨佐歡은 한을 풀고 기쁨을 돕는다는 뜻으로 성정을 다스린다는 맥락을 나타낸다. 이 구절은 백거이의 「여원구서」에 나온다.

것이다."[68] 예술로 보면 백거이는 끊임없이 자신의 공리功利 사상을 극복해가며 「장한가長恨歌」 「비파행琵琶行」 등과 같이 미학 가치가 매우 큰 불후의 시편들을 창작했다. 사실 이런 인격과 사상의 분열은 중당 시대의 지식인들에게 매우 보편적인 현상이었다. 분열된 사회는 필연적으로 복잡하고 모순적인 작가를 탄생시키며, 그렇게 복잡하고 모순적인 작가는 다시 필연적으로 오색찬란한 작품을 창작해낼 수 있다.

험괴파險怪派

원진과 백거이를 대표로 하는 '신악부 운동'이 시가를 공리적이고 간단명료한 것으로 이끌어가는 동시에, 이와 달리 복잡하고 모순적인 인물들은 시가를 초공리적이고 험괴한 것으로 이끌어갔다. 조익趙翼의 『구북시화』를 살펴보자. "중당시는 한유·맹교·원진·백거이를 최고로 한다. 한유와 맹교는 새롭고 심오한 것을 숭상하여 사람들이 감히 말하지 못하는 것을 말하고자 노력했다. 반면 원진과 백거이는 솔직하고 쉬운 것을 숭상하여 사람들이 말하고 싶은 것을 말하고자 노력했다."[69]

'고문 운동'의 대표적 인물로서 한유는 '문이재도文以載道'의 기치를 높이 들고 유가 사상으로 도의를 밝혀야 한다고 주장했다. 반면 '험괴시파'의 대표적 인물로서 한유는 시가 창작에 있어 도가와 도교에서 속세를 초월한 고답적 세계를 읊는 미학 풍격을 더욱 많이 흡수했다. 원진과 백거이 등의 시가 창작이 현실을 가까이 한 두보의 신제악부를 더욱 공리적인 방향으로 발전시켰다면, 한유와 맹교 등의 시가 실천은 삶에서 멀리 떨어져 있던 이백의 고체시를 더욱 기괴

68 백거이, 「여원구서」: 今僕之詩, 人所愛者, 悉不過雜律詩與長恨歌以下耳. 時之所重, 僕之所輕.

69 조익趙翼, 『구북시화甌北詩話』: 中唐詩以韓, 孟, 元, 白爲最. 韓, 孟尙奇警, 務言人所不敢言. 元, 白尙坦易, 務言人所共欲言.

하고 현란한 방향으로 이끌었다.

이백과 마찬가지로 한유의 시작은 고체에 있어 매우 빛을 발했는데, 짜임새에 공을 들이기보다 자유로움을 추구했다. 이백과 마찬가지로 한유의 시가는 "홀로 말 없는 이와 함께 곤륜산의 정상으로 올라가네."와 같은 신선적인 느낌을 자아내다가도 갑자기 "긴 바람에 옷자락 흩날리고, 하늘로 날아오르네." 하다가 갑자기 "황량한 곳 사뿐히 내리니, 머리 풀고 기린을 타네."라고 읊었다.[70]

그러나 이백은 진정한 도교도로서 호방하고 틀에 얽매이지 않았지만 신선 앞에서 스스로 무지하다고 인정한다. 예컨대 "나에게 조적서를 남겼는데, 가볍게 암석 사이로 나부끼네. 그 글자가 오래되어 읽어도 읽히지 않는구나!"[71] 반면 한유는 도교를 믿지 않았기에 신선 앞에서 거리낌이 없었다. 예컨대 "신선은 아직 성현이 아님을 아는가? 그들은 자신의 단점을 감추고 우매함을 빙자하여 나에게 존경을 구하네. 나는 속세에서는 굽힐 수 있을지언정, 어찌 당신의 신산에 둥지를 틀까요?"[72] 한유는 도교 미학의 변화무쌍함과 천외의 신비한 의상意象을 통해 자신의 예술적 표현력을 풍부히 하고자 할 뿐이다. 신앙의 구속이 없었으므로 그의 상상은 더욱 대담하고 그의 생각은 더욱 기이했는데, 기묘한 생각뿐 아니라 심지어 기괴하고 현란한 느낌마저도 자아냈다.[그림 12-3] 더 중요한 점은 한유의 이런 창작 경향이 고립적인 것이 아니었고, 그의 전후좌우에는 맹교孟郊·노동盧소·마이馬異[73]·황보식[74]·유차[75]·이하李賀 등과 같이 험한 것을 기특한 것으로 삼고[以險爲奇], 괴이한 것을 아름다운 것으로 삼는[以怪爲美] 시인들이

70 한유, 「잡시雜詩」: 獨攜無言子, 共升昆侖巓. 長風飄襟裾, 遂起飛高圓. …… 翩然下大荒, 被髮騎騏麟.

71 이백, 「유태산遊泰山」: 遺我鳥跡書, 飄然落岩間. 其字乃上古, 讀之了不閑. | 조적서鳥跡書는 조전鳥篆으로 춘추 말기부터 전국 초기에 유행했으며, 새 모양의 장식을 가미한 회화적 색채의 글씨체를 가리킨다. 원래 한자가 새의 발자국에 연유했다고 한다.

72 한유, 「기몽記夢」: 乃知仙人未賢聖, 護短憑愚邀我敬. 我能屈曲自世閒, 安能從汝巢神山!

73 | 마이馬異는 하남河南(지금의 허난 뤄양洛陽) 출신으로 덕종德宗 흥원興元 원년(784)에 진사가 되었다. 황보식·노동과 교유했고 특히 후자와 관계는 더욱 가까웠다. 그의 시는 대부분 없어졌는데 『전당시』에 시 4수가 실려 있다. 노동과 이름을 나란히 했으며 시풍이 매우 험괴險怪했다.

666

있어서, 원진이나 백거이 시풍과 전혀 다른 문화적 경관을 형성했다.

먼저 '험괴파' 시인은 문학의 표현 내용과 미학 취향을 크게 개척했다. 이백의 시가 사람들에게 주는 쾌감이 직접적이고 고통과 섞여 있지 않다고 한다면, 한유의 「고한苦寒」, 맹교의 「한지백성음寒地百姓吟」 등의 시편이 사람들에게 주는 쾌감은 간접적이고 아픔을 통해 전화된 것이다. 다음으로 '험괴파' 시인들의 미학 경향은 내용뿐 아니라 형식에서도 드러난다. 이백 등은 감정 표출을 위해 대량으로 고체를 사용하고 기초에서도 일부 변화를 주었지만 그대로 칠언과 오언 등의

〈그림 12-3〉 명明 『당시화보』 중의 〈한유 시의도〉.

기본적인 형식을 유지했다. 반면 이하의 「고주단苦晝短」, 유차의 「빙주冰柱」 등의 시편은 글자 수에서 이미 칠언이나 오언 또는 사언, 삼언으로 말하기 어렵고, 음률에서도 시가·사부인지 아니면 산문인지 말하기 매우 어렵다.

마지막으로 '험괴파' 시인들은 숭고뿐 아니라 추醜도 추구했다. 이백의 시가

74 | 황보식皇甫湜은 목주睦州 신안新安(지금의 저장성 춘안淳安현) 출신으로 자가 지정持正이다. 헌종憲宗 원화元和 원년(806)에 진사가 되었다. 『전당시』에 시 3수가 실려 있다. 황보식은 일찍이 한유에게 고문古文을 배워 문하의 대제자(韓門大弟子)가 된 한 사람이다. 그는 이고李翺·장적張籍과 이름을 나란히 할 정도 학식이 뛰어났다.

75 | 유차劉叉는 하삭河朔(지금의 허베이성 일대) 출신으로 대체로 헌종憲宗 원화元和 연간에 생존했다. 젊었을 때 의협義俠을 숭상했는데, 술을 마시고 사람을 죽여 도망을 다니기도 했다. 나중에 사면을 받아 제齊와 노魯 사이를 떠돌아다녔다. 본래 문집 2권이 있었지만 이미 없어졌고 『전당시』에 시가 1권으로 되어 있다.

장엄한 아름다움에 속하고 숭고에 가깝다면, 한유의「취류동야醉留東野」와「차재동생행嗟哉董生行」, 노동의「월식음月蝕吟」과「여마이결교시與馬異結交詩」, 황보식의「출세편出世篇」등의 시편에서는 요괴든 귀신이든, 역겹고 고약한 것이든 모두 심미 관조의 대상이 될 수 있었다. "문둥이(한센병)와 서시, 세상의 온갖 이상하고 괴이한 것까지 도와 통해서 하나가 되게 한다."[76] 이러한 발상은 장자가 구현했던 도가의 사상을 구체적으로 실천하고 도교 계보에 나오는 숱한 신선과 요괴 형상에 착안해서 구현했다고 할 수 있다.

험괴시풍의 형성은 당시 사회 기풍이 괴이했던 것과 관련이 있고, 또 이런 시인들의 순탄치 못했던 생활 경력과 연관이 있다. 관직이 재상, 형부상서刑部尙書, 상서성좌승尙書省左丞 등의 요직에 있었던 이신李紳·백거이·원진 등 '천절파' 시인들과 달리, '험괴파' 시인들은 대부분 가난한 가정의 출신이고 벼슬길도 실패했다.

한유는 어릴 때 부모를 여의고 형수의 손에서 자라났다. 한유는 정치적으로 겨우 출세할 기색이 보이기 시작할 무렵에 부처의 사리를 안치하려는 황제에게 간언하여 그의 노여움을 사는 바람에 하마터면 목숨을 잃을 뻔했다. 맹교는 일생 동안 입고 먹는 것이 부족할 정도로 가난하게 살았고, 46세가 되어서야 진사에 합격했다. 이하는 황실 종친 출신으로 원래 포부를 펼칠 수 있었지만 아버지 이진숙李晉肅의 '진' 자와 진사進士의 '진' 자가 동음이라는 이유 때문에 이름을 부르지 않는 '피휘避諱'[77]의 예법으로 이부吏部 시험에 참가할 수 있는 자격을 박탈당해 죽을 때까지 9품에 속하는 봉예랑奉禮郎 직책밖에 맡지 못했다. 유차는 젊었을 적에 술로 인해 사람을 죽인 적이 있는데 사면을 받은 뒤에 평소 생각을 누그러뜨리고 독서를 하며 살다가 후에 제노齊魯 지역에 돌아갔지만 그 뒤의 행방을 알 수가 없었다. 노동[78]은 아예 소실산少室山에 은거하며 가난하고 궁핍한 생활을 하였다.

76 『장자』「제물론齊物論」: 厲與西施, 恢詭譎怪, 道通爲一.(안동림, 63)

77 | 이와 관련해서 리중성李中生, 임채우 옮김, 『언어의 금기로 읽는 중국문화』, 동과서, 1999 참조.

이렇게 보면 그들의 경력은 '지위가 비천하지만 재능이 높고, 관직이 작으나 명성이 큰' '초당사걸初唐四傑'과 어느 정도 비슷한 측면이 있다. 국력이 상승하는 시대를 살았던 왕발·양형楊炯·노조린·낙빈왕은 자신의 정치적 포부를 펼칠 길이 없는 것에 불만을 가졌을 뿐이지만, 국력이 쇠퇴하는 시대를 살았던 한유와 맹교 등은 대당을 구할 마지막 기회가 사라지고, '중흥'의 희망이 물거품이 되는 것을 멀리서 보고 있을 수밖에 없었다. 이러한 상황에서 그들의 나라를 사랑하는 포부와 나라에 보답하려는 마음이 어떻게 분노로 들끓고 북받치지 않을 수 있겠는가? 마침 한유의 말을 들어보자. "태평을 노래하는 소리는 담백하지만 수심을 토로하는 시는 아름답다. 유쾌한 감정을 노래하는 시는 정교하게 쓰기 어렵지만 가난과 고통을 읊는 말은 쓰기 쉽다."[79] 그리하여 심혈을 기울여 짓고 홀로 새로운 국면을 개척하며 신출귀몰하고 흉금을 터놓고 불만을 드러내는 '험괴파'가 있게 되었다.

예술의 조예에서 진정으로 '험괴파'의 최고 수준을 대표하는 사람은 유명한 시단의 귀재 이하(790~816)이다.[80] 그는 선배들의 시가에 대해 융합과 관통을 탐색하여 기괴한 아름다움과 몽환적인 색채가 넘치는 '장길체長吉體'를 형성했다.

78 | 노동盧소은 하북河北 범양範陽 출신으로 시인이며 노조린盧照鄰의 자손이다. 젊어서 소실산少室山에서 은거하여 스스로 옥천자玉川子라고 불렀다. 경사經史와 시문에 정통하고 과거에 응하지 않았다. 뒤에 낙양으로 이주했으나 매우 가난하게 생활했다. 집안에 서책이 가득하였고, 차를 좋아하여 '다선茶仙'으로 불리기도 했다. 대표 작품으로 『다보茶譜』, 『옥천자시집玉川子詩集』 등이 있다. 소실산은 달리 계실산季室山으로 불리는데, 오늘날의 하남(허난)성 등봉(덩펑)登封시 서북쪽에 있다. 소실산은 숭산嵩山의 자락에 있으며 동쪽으로 태실산太室山과 대비가 되고 모두 36개의 봉우리가 있다.

79 | 한유, 「형담창화시서荊潭唱和詩序」: 夫和平之音淡薄, 而愁思之聲要妙. 歡愉之辭難工, 而窮苦之言易好也.

80 | 이하李賀는 당나라의 유명한 시인으로 자가 장길長吉이다. 그는 황실의 후예였지만 재주를 가지고도 기회를 얻지 못했고 단지 3년간 봉예랑奉禮郎을 맡았을 뿐이다. 그는 27년의 짧은 생애를 살면서 200여 수의 시가를 남겼다. 특색은 색채가 놀랄 만큼 아름답고 상상이 기특하여 늘 도깨비와 두억시니의 의상을 빌리고 옛날을 회고하는 그윽한 정감을 드러내고 생활의 감상을 펼쳐 중당 시대 '험괴파' 시인 중 성취가 가장 높은 편에 속한다. 대표작으로 「안문태수행雁門太守行」「금동선인사한가金銅仙人辭漢歌」 등이 있다.

깊은 가을날 오나라의 실과 촉나라의 오동나무로 된 공후를 타니,

텅 빈 산에 구름 모여들어 흐르지 않네.

강아는 대나무 밭에서 눈물 흘리고 소녀素女도 근심에 잠기더라도,

이빙이 장안에서 공후를 타네.[81]

곤륜산 옥이 부서지는 듯 봉황이 우는 듯

연꽃이 울고 난이 향기를 뿜으며 웃음 짓는 듯.

장안성 열두 대문에 차가운 달빛도 녹고,

스물세 줄 공후 소리에 황제도 감동하네.[82]

여와가 돌을 녹여 하늘을 메운 곳에서[83]

돌이 깨지며 하늘도 놀란 듯 가을비 멈추네.

꿈속 신산神山에 들어가 신구神嫗를 가르치니,

물고기 물결 위로 뛰어오르고 교룡 함께 춤춘다.[84]

오질은 계수나무에 기대어 잠 못 이루는데,

이슬 방울 흩날리어 차가운 달빛 적시네.[85]

오 사 촉 동 장 고 추　공 산 응 운 퇴 불 류　강 아 제 죽 소 녀 수　이 빙 중 국 탄 공 후　곤 산 옥 쇄 봉 황
吳絲蜀桐張高秋, 空山凝雲頹不流. 江娥啼竹素女愁, 李憑中國彈箜篌. 昆山玉碎鳳凰

규　부 용 읍 로 향 란 소　십 이 문 전 융 랭 광　이 십 삼 사 동 자 황　여 와 연 석 보 천 처　석 파 천 경 두
叫, 芙蓉泣露香蘭笑. 十二門前融冷光, 二十三絲動紫皇. 女媧煉石補天處, 石破天驚逗

81 | 강아江娥는 상아湘娥로 요임금이 순의 현명함을 듣고서 그와 결혼을 시키는 두 명의 딸 아황과 여영을 가리킨다. 순임금이 죽고 두 부인이 슬퍼 눈물을 대나무 숲에 뿌리자 대가 얼룩 반점을 지닌 반죽斑竹이 되었다고 한다. 소녀는 금을 잘 타는 연주자로 황제가 50줄의 금을 타게 하자 너무도 슬픈 나머지 25줄로 바꿨다고 한다. 이빙은 당시 공후의 명인으로 이하를 매료시켜 이 시를 쓰게 만들었다.

82 | 십이문十二門과 자황慈皇은 원래 옥황상제가 거처하는 곳이지만 여기서 황제 헌종과 관련되는 맥락으로 풀이한다.

83 | 여와女媧는 중국의 신화 전설에서 하늘에 구멍이 생기자 오색돌을 녹여 막았다는 '여와보천女媧補天' 이야기의 주인공이다. 여와는 복희와 오누이 관계이고 몸이 인수사신人首蛇身의 꼴로 되어 있으며 인류의 조상이다. 이와 관련해서 위앤커, 전인초 옮김, 『(역주본) 중국신화전설』 전2권, 민음사, 2002 참조.

84 | 신구神嫗는 전설에 나오는 신 번도기樊道基가 인간 세상에 와 구嫗를 아내로 맞이했는데, 구가 공후를 잘 연주하여 사람마다 노래하고 춤추게 되었다고 한다. 노어도파老魚跳波는 『열자』 「탕문湯問」에 나오는 고사로 호파瓠巴가 금을 연주하면 새가 춤추고 물고기가 뛰었다고 한다.

85 | 오질吳質은 선술을 배웠지만 죄를 지어 달나라에 유배되었다는 오강吳剛이다.

추 우　몽 입 신 산 교 신 구　노 어 도 파 수 교 무　오 질 불 면 의 계 수　노 각 사 비 습 한 토
秋雨, 夢入神山敎神嫗, 老魚跳波瘦蛟舞. 吳質不眠倚桂樹, 露脚斜飛濕寒兔.(「이빙공후

인李憑篌箜引」)

먹구름처럼 적이 몰려들어 성은 무너질 듯하고,

갑옷은 햇빛에 황금비늘 열린 듯하네.

뿔피리 소리 가을 하늘 가득 울려 퍼지고,

변방의 핏빛 밤 되어 자줏빛으로 엉기네.

역수에 다다르니 피에 젖어 말려 있고,[86]

무거운 서리에 북도 얼어 소리 나지 않네.

황금대에서 입은 은혜 보답하려면

옥룡검 쥐고 임금 위해 죽으리라.[87]

흑 운 압 성 성 욕 최　갑 광 향 일 금 린 개　각 성 만 천 추 색 리　새 상 연 지 응 야 자　반 권 홍 기 림 역
黑雲壓城城欲摧, 甲光向日金鱗開, 角聲滿天秋色裏, 塞上燕脂凝夜紫, 半卷紅旗臨易
수　상 중 고 한 성 불 기　보 군 황 금 대 상 의　제 휴 옥 룡 위 군 사
水, 霜重鼓寒聲不起. 報君黃金臺上意, 提攜玉龍爲君死.(「안문태수행雁門太守行」)

늙은 토끼 추운 두꺼비 하늘 향해 울고,

운루 반쯤 열리자 기운 벽으로 달빛에 희게 빛나네.

옥 수레바퀴 이슬에 젖어 밝게 빛나고,

난패 찬 선녀들 계수나무 향기 은은한 거리에서 만나네.[88]

누런 모래 맑은 물 삼신산三神山 아래 놓여 있고,[89]

86 | 역수易水는 지금 허베이성 서남쪽에 흐르는 강이다. 전국 시대 연나라가 진나라의 압력을 받고 자객
　　형가를 보내 진시황을 살해하려고 했다. 당시 형가 일행이 진나라로 떠나며 연나라의 태자와 헤어진
　　곳으로 널리 알려져 있다.

87 | 황금대黃金臺는 『전국책』 「연책」에 따르면 연나라 소왕昭王이 높은 대를 쌓고서 그 위에 황금을 올
　　려놓고 천하의 인재를 구했다고 한다. 옥룡은 보검의 이름으로 여기서 검을 가리킨다.

88 | 옥륜玉輪은 옥으로 된 수레바퀴를 말하지만 실제로 달을 가리킨다. 난패鸞佩는 봉황새 모양을 새긴
　　옥패로 여자의 장신구를 말하지만 여기서 월궁의 선녀를 가리킨다.

89 | 삼산三山은 신선이 산다는 발해만 앞에 있다고 여겨지는 봉래蓬萊·방장方丈·영주瀛洲의 삼신산을
　　가리킨다.

천년 변화 마치 달리는 말처럼 빠르네.

구주의 땅 멀리 바로 보니 아홉 줄기 연기 같고,

넘실대는 바닷물 쏟아놓은 한 잔의 물과 같네.[90]

노토한섬읍천색　운루반개벽사백　옥륜알로습단광　난패상봉계향맥　황진청수삼산
老兔寒蟾泣天色, 雲樓半開壁斜白. 玉輪軋露濕團光, 鸞佩相逢桂香陌. 黃塵淸水三山

하　갱변천년여주마　요망제주구점연　일홍해수배중사
下, 更變千年如走馬. 遙望齊州九點煙, 一泓海水杯中瀉.(「몽천夢天」)

무릉에 묻힌 한 무제 가을바람 속 나그네 되어,[91]

밤중에 들리던 말 울음소리 아침에 자취도 없네.

꽃무늬 난간과 계수나무에 가을 향기 걸려 있고,

서른여섯 전각에 푸른 이끼 가득하네.

위나라 관리 끄는 수레 천 리 길 가려 하니,[92]

동문 나서자 쌀쌀한 바람에 눈조차 뜨지 못하네.

한나라 시절에 떴던 그 달도 궁문을 따라 나오니,

한 무제를 그리워하며 눈물 하염없이 흘리네.

시들어진 난초도 함양 떠나는 길 송별하니,

하늘에 마음 있다면 하늘 또한 늙으리라.

승로반 들고 황량한 달빛 속을 홀로 나서니,

함양은 이미 멀어지고 위수의 물소리도 차츰 잦아드네.[93]

무릉유랑추풍객　아문마시효무적　화란계수현추향　삼십육궁토화벽　위관견차지천
茂陵劉郞秋風客, 夜聞馬嘶曉無跡. 畵欄桂樹懸秋香, 三十六宮土花碧. 魏官牽車指千

리　동관산풍사모자　공장한월출궁문　억군청루여연수　쇠란송객함양도　천약유정천
里, 東關酸風射眸子. 空將漢月出宮門, 憶君淸淚如鉛水. 衰蘭送客咸陽道, 天若有情天

90 | 제주齊州는 오늘날 산동(산둥) 제남(지난)濟南과 우리나라 제주도를 연상하지만 여기서 중주中州
　　의 다른 말로 중국을 가리킨다. 고대에 중국은 구주九州로 나누어 다스린다고 생각했기 때문에 이하
　　는 중주를 아홉 줄기의 연기로 비유하고 있다.

91 | 무릉茂陵은 한 무제의 무덤을 가리킨다. 추풍객은 황제도 가을날의 쓸쓸한 나그네처럼 죽을 수밖에
　　없다는 것을 나타내기도 하고 무제가 지은 「추풍사秋風詞」와 연결 지을 수 있다.

92 | 삼십육궁三十六宮은 장형張衡이 지은 「서경부西京賦」에서 "이궁과 별궁이 모두 서른여섯 곳이다
　　[離宮別館三十六所]"에 근거하고 있다. 천 리는 한나라의 장안성과 위나라의 낙양성 사이를 나타내
　　는 말로 아주 멀다는 뜻이다.

역로 휴반독출월황량 위성이원파성소
亦老, 攜盤獨出月荒涼, 渭城已遠波聲小.(「금동선인사한가金銅仙人辭漢歌」)

심미 격조로 보아 한유의 시가가 방자하고 광포한 기세를 가지고 있고 맹교의 시가가 생기 없고 처량한 풍격을 갖추고 있다고 한다면, 이하의 시가는 더욱 진기하고 신비스러운 효과를 나타내고 있다. 바꿔 말해서 이하는 한유의 기이하고 괴상한 생각을 흐릿하고 몽롱한 경계로 발전시켰고, 맹교의 각박하고 궁핍함을 심원한 처량함의 길로 이끌었다. 그리하여 이하는 감정적인 색채가 짙은 단어를 많이 사용했다. 예컨대 '제죽啼竹' '읍루泣露' '노어老魚' '수교瘦蛟' '한토寒兔' '산풍酸風' '금린金鱗' '야자夜紫' '추향秋香' '화벽花碧' 등의 단어를 사용하여 청춘의 체험과 죽음의 갈망을 표현했다. 따라서 그가 창조한 심미 경계는 그윽한 차가움 속에 짙은 화려함으로 압박하고 있다.

더 깊이 이야기하면 이하의 시는 단어 사용에서도 대담할 뿐만 아니라 상상이 기이하고 독특했다. 여기서 이빙이 연주하는 공후곡은 '곤륜산 옥이 부서지는 듯 봉황이 우는 듯, 연꽃이 울고 난이 향기를 뿜으며 웃음 짓는 듯'한 것에 비유되고 있다. 적군이 성 아래에 다다른 위급한 전세와 성을 지키는 병사들의 갑옷을 입고 무기를 든 모습은 "먹구름처럼 적이 몰려들어 성은 무너질 듯하고, 갑옷은 햇빛에 황금비늘 열린 듯하네."라는 시구로 더욱 두드러지게 드러난다. 여기서 시인은 하늘에서 지구를 내려다보면서 "구주의 땅 멀리 바로 보니 아홉 줄기 연기 같고, 넘실대는 바닷물 쏟아놓은 한 잔의 물과 같네."라는 공간적 시각을 얻는다. 또한 시인은 역사 속의 인물을 현실의 경관으로 끌어와 "무릉에 묻힌 한 무제 가을바람 속 나그네 되어, 밤중에 들리던 말 울음소리 아침에 자취도 없네."라는 시간적 효과를 만들어낸다.

93 | 반盤은 이슬을 받는 그릇인 승로반承露盤을 가리킨다. 승로반은 금으로 만든 선인이 받쳐들고 서 있는 형상으로 되어 있다. 당시 신선이 되려면 곡식을 피하고 밤새 내린 이슬을 먹어야 한다고 여겨서 승로반이 만들어졌다. 위성은 진나라의 함양성이 한나라 때 위성渭城현으로 행정 명칭이 달라지는 것을 반영하고 있다.

여기서 괴이하고 기묘한 것은 더 이상 일부러 사람을 놀라게 하려는 말의 미학적 자세가 아니다. 왜냐하면 그 자체가 이미 사람을 놀라게 하고 있기 때문이다. 또한 여기서 기이하고 다채로운 것은 더 이상 의상意象을 파괴하려고 하는 창작 전략이 아니다. 왜냐하면 그 자체가 진기하고 아름다운 의상이기 때문이다. 그의 언어와 기교는 시인의 감정 속에 이미 완전히 녹아들었다. 두목杜牧은 「이장길가시서李長吉歌詩敍」에서 이렇게 평론했다.

> "구름과 연기가 감도는 것으로 그의 자태를 표현하기에 부족하다. 끝없이 흐르는 강물로 그의 감정을 말하기에 부족하다. 완연한 봄빛으로 그의 따스한 기운을 말하기에 부족하다. 가을의 맑고 깨끗함으로 그의 품격을 말하기에 부족하다. 바람 속의 돛대와 전장을 뛰는 말로도 그의 용기를 말하기에 부족하다. 흙으로 만든 관과 전각篆刻이 새겨진 솥으로 그의 고아함을 말하기에 부족하다. 철 따라 피는 꽃과 아름다운 여인으로도 그의 빛깔을 표현하기에 부족하다. 황폐한 나라, 무너진 궁전, 가시나무와 우거진 잡초로 그의 사무친 원한과 처량함을 표현하기에 부족하다. 바닷물을 들이마시는 고래와 뛰어노는 자라, 소귀신과 뱀신으로 그의 허황함과 기괴함을 표현하기에 부족하다."[94]

비록 이후 기나긴 시가의 역사에서 한유를 대표로 하고 이하를 최고의 성취로 보는 '험괴시파'는 대다수 독자들에 의해 받아들여지지는 못하지만, 도가와 도교 문화의 영향 아래에서 그들이 확실히 고전 시가를 위해 새로운 길을 개척하고 새로운 가능성을 제공했다. 그들은 후세 사람들로 하여금 시가란 이렇게도 쓸 수 있다는 것을 알게 해주었다.

94 두목, 「이장길가시서李長吉歌詩敍」: 雲煙綿聯, 不足爲其態也. 水之迢迢, 不足爲其淸也. 春之盎盎, 不足爲其和也. 秋之明潔, 不足爲其格也. 風檣陣馬, 不足爲其勇也. 瓦棺篆鼎, 不足爲其古也. 時花美女, 不足爲其色也. 荒國陊殿, 梗莽邱壟, 不足爲其恨怨悲愁也. 鯨呿鼇擲, 牛鬼蛇神, 不足爲其虛荒誕幻也. | 이하의 시와 두목의 서문은 송행근 옮김, 『이하시선집』, 문자향, 2003 참조.

중당 시대에는 불교와 도교가 모두 성행했다. 이때의 불교 각 유파는 기본적으로 중국화의 개조를 거의 완성했다. 그중에 선종이 가장 발달했는데 기타 유파를 압도하는 기세로 전성기에 들어섰다. 선종은 인도 불교가 중국화이자 민족화로, 인도의 형이상학적 사변 정신과 중국의 실용 이성의 정신이 절묘하게 결합되었다. 한편으로 선종은 불교의 공·환·적·멸[95]의 출세간 사상을 유지하면서 현실 세계의 각종 유혹에 대해 초연과 멸시의 태도를 취했다. 다른 한편으로 선종은 불교 자체가 원래 가지고 있는 논리 추론과 수행 계율을 지양하여, 종교 신앙이 하나의 정신적·생활적·예술적 심미 활동이 되게 하였다. 그러므로 선종은 사회 각계 인사들의 광범위한 환영을 받았을 뿐만 아니라 시가 창작에도 더욱 직접적인 영향을 주었다.

한편으로 선종[96]은 전통 교의의 폐쇄적 관념을 타파하고 재능 있고 뛰어난 승려들을 시가 창작의 길로 이끌어 유명한 시승詩僧, 즉 시 쓰는 스님이 되게 하였다. 다른 한편으로 선종은 특별히 봉건 사대부들의 구미에 잘 맞아 몸은 관직에 있지만 마음은 선문에 담은 숱한 문인거사들로 하여금 불선佛禪 미학의 특색을 구현하는 시편을 써내도록 하였다. 마침 도교의 흥성이 중당 시대의 시단에 도교 미학의 색채를 발하는 다량의 시가를 짓게 한 것처럼 불교, 특히 중국 전통의 문화 정신에 동화되어 나타난 선종의 흥기도 중당 시대의 시단에 수많은 수준 높은 문학 작품을 꽃피우게 해냈다.

『전당시』에 수록된 중당 시대의 시승은 40인 가까이 되며 승시僧詩는 800여

95 │ 공空과 환幻은 세계가 다양한 요소의 우연적 결합이지 고정불변의 실체가 아니라는 점을 말하고 적寂과 멸滅은 번뇌의 괴로움을 벗어나 영원한 평화에 이르는 것을 말한다.

96 선禪은 산스크리트어 'Dhyana'의 음역으로 본래 좌선坐禪 또는 정려靜慮로 속세의 번뇌를 떨쳐내는 것을 가리킨다. 전하는 말에 따르면 남북조 시대 인도로부터 동쪽으로 온 보리달마가 숭산嵩山에서 9년 동안 "벽을 바라보고 앉아서 하루 종일 묵언 수행하여[面壁而坐, 終日默然]" 비로소 깨달음을 얻어 새로운 선법을 터득하고 중국 선종의 시조가 되었다.

수에 이른다. 시승의 수나 승시의 수는 초당·성당 시대의 합보다 훨씬 많다. 이전의 승시에 비해 중당의 승시는 선명한 시대적 색채를 띠고 있다. 시가의 내용에서 불교의 이치를 논술하는 것에서 선경禪境을 창조하는 쪽으로 전환되었다. 시가 형식으로 보면 농촌의 속어에서 문인의 숨결이 넘치는 우아한 형식으로 바뀌었다.

곁에서 보면 시승은 보통 사람들처럼 배를 몰고 강으로 나가거나 달 아래 배를 띄워놓거나 바위에 기대어 물소리를 듣거나 술을 마시고 시를 지을 수 있다. 그러나 마음속 깊은 곳에서 시승은 일반인과 커다란 차이를 가지고 있다. 단순하고 고요하며 생기 넘치는 대자연 속에 있으며 모든 속인들이 갖는 소원·감정·사려·의식들은 그들 마음속에서 모두 이미 깨끗하게 씻어내고 없었다. 범속凡俗의 온갖 사념을 버린 선승은, 마치 창공을 나는 한 마리 새처럼 어떠한 것도 따지지도 비교하지도 않고, 또한 들판에 자라는 한 송이의 꽃과 풀처럼 피고 지고를 반복할 뿐 고민할 필요도 없다.

"외로운 배 자주 길을 잃어도" 두려운 게 조금도 없고, "가을 샘물 소리만 들리면"[97] 그것으로 그만이다. "물결에 배 맡기니 사람 보이지 않아도" 긴장할 게 조금도 없고, "누워서 복사꽃 숲으로 들어가면"[98] 그것으로 그만이다. 소위 "우거진 노란 꽃, 반야 아닌 것이 없다. 푸르고 푸른 대나무, 법신 아닌 것이 없다."[99] 우주의 생명과 함께하는 선승은 이미 자아를 잊은 듯 물아의 경계를 초월한 동시에 개체와 자연의 합일을 실현하여 텅 비었지만 영원한 존재가 되었다.

이론으로 보면 도교는 '인人'과 '도道'의 통일을 주장하지만 '도'는 주체의 밖에 존재하는 객관적 존재이므로 '인'과 '도'의 관계는 여전히 외재적이다. 이런

97 영일靈一, 「계행즉사溪行即事」: 孤舟屢失道, 但聽秋泉聲. | 영일은 대종代宗 연간에 활동했고 속성이 오씨吳氏이고 사람들이 일공一公으로 부르기도 했으며 광릉廣陵 출신이다. 어린 시절에 출가하여 약야계若耶溪 운문사雲門寺에 머물렀고 당시 학자들이 여러 지역에서 찾아와 교류했다.

98 법진法振, 「월야범주月夜泛舟」: 漾舟人不見. 臥入武陵花.

99 『경덕전등록景德傳燈錄』 「혜해선사慧海禪師」: 鬱鬱黃花, 無非般若. 青青翠竹, 儘是法身.

외재적 관계는 충돌과 마찰을 피할 수 없어 시경詩境의 동요와 불안을 낳는다. 하지만 선종은 사람의 자성이 곧 부처라는 '자성즉불自性即佛', 보편과 개별이 일치한다는 '범아여일梵我如一'을 주장하며, 객관 세계의 만사만물은 불佛과 아我의 화신과 환상이고 피차의 관계는 내재적이다. 이런 사상의 영향 아래에서 선승이 붓끝에 표현된 경계는 도사들이 노래하는 시편보다 더욱 빛나고 투명하며 맑고 융통성이 있다.

> 한바탕 비 그치고, 산 절반 개네.
>
> 긴 바람 서산 위에 부니, 나뭇잎 서걱서걱 마음과 귀 맑아지네.
>
> 학이 놀라 내려오니, 물 향기 엉겨 붙지 않네.[100]
>
> 바람 잦고 비 그치니 파초 잎 촉촉하고, 한 방울 이슬에 언제나 낮에도 선에 드네.
>
> 일편우　산반청　장풍취락서산상　만수소소심이청　운학경란하　수향응불연　풍회우
> 一片雨, 山半淸. 長風吹落西山上, 滿樹蕭蕭心耳淸. 雲鶴驚亂下, 水香凝不然. 風回雨
>
> 정파초습　일적시시입주선
> 定芭蕉濕, 一滴時時入畫禪.(교연皎然,「산우山雨」)

　　중당 시대의 시가가 선종의 영향을 받았지만 불문의 제자들에만 한정되지 않았다. 사실상 몇몇 반출가 심지어 미출가의 지식인도 시가 창작에서 자각적 또는 비자각적으로 공통된 심미 경향을 표현했는데, 이러한 경향은 '천절파'와 '험괴파' 이외의 세 번째 시가 풍격을 형성했다. 이 세 번째 부류의 시인들로는 대체로 유장경劉長卿·위응물·가도賈島·전기錢起·유종원柳宗元·사공서司空曙·대서륜戴叔倫 등이 있었는데, 우리는 이들을 '은일파'라고 한다. 원진·백거이·한유·맹교 등과 달리 유장경과 위응물 등은 공통된 창작 강령을 제시한 적도 없고 명확한 시가 운동을 일으킨 적도 없다. 불교 문화의 공통된 영향 아래에서 그들은 창작 수법과 미학 취향에 있어 확실히 부지불식간에 하나의 공통된 조

100 | 운학雲鶴은 학을 가리킨다. 이와 달리 운학은 한가로이 떠도는 구름과 들에서 자유로이 노니는 학이나 세상의 구속을 받지 않는 은둔자, 출가인을 비유하기도 한다.

류를 형성해 나갔다.

'천절파'와 달리 '은일파'의 시가는 쉽지만 직설적이지 않으며 자연스럽고 함축적이다. '험괴파'와 달리 '은일파'의 시가는 조금도 어렵거나 애매하지 않고 기괴하거나 불가사의하지 않았다. 아마도 그들은 정신적으로 가장 먼저 봉건 사회 후기에 들어선 지식인이었을 것이다. 그들에게서 지나간 성당 시대 예술가들처럼 넘치는 열정과 웅대한 포부를 볼 수는 없지만 그들은 옛사람들이 지니지 않은 섬세한 수법과 예민한 마음, 담백한 정취를 지니고 있었다. 이때의 시인들은 항상 주변의 일상 사물들에 복잡한 감정과 생각을 기탁하였으며 아울러 자질구레하고 평범한 생활을 통하여 선의 생활에 가까이 다가가려고 했다.

해질녘 어둑한 산 갈 길 아득한데, 날 추워 가난한 초가집 보이네.

사립문에서 개 짖는 소리 들리니, 눈보라 치는 늦은 밤 주인 돌아오는 모양이네.

日暮蒼山遠, 天寒白屋貧, 柴門聞犬吠, 風雪夜歸人.(유장경劉長卿, 「봉설숙부용산주인逢雪宿芙蓉山主人」)

소나무 아래 동자에게 물으니, 스승은 약을 캐러 가셨다네.

다만 이 산중에 계신다고 하나, 구름이 깊어 거취 알 수 없다네.

松下問童子, 言師采藥去. 只在此山中, 雲深不知處.(가도賈島, 「심은자불우尋隱者不遇」)

모두 향기 어린 나무숲을 좋아하거늘, 수천 수만 꽃받침 나뭇가지 붉게 휘감네.

천천히 돌아가려다 뒤돌아보면, 사람은 없고 땅을 뒤덮을 듯 절 가득 바람이 부네.

共愛芳菲此樹中, 千跗萬萼裏枝紅. 遲遲欲去猶回望, 覆地無人滿寺風.(사공서司空曙, 「영고사화詠古寺花」)

복사꽃 붉은 빛 밤새 내린 비 머금고, 버드나무 푸른 빛 아침 안개를 두르네.

꽃이 떨어져도 동자는 쓸지를 않고, 꾀꼬리 우는데 손님은 여전히 꿈속이로다.

도홍부함숙우　유록갱대조연　화락가동미소　앵제산객유면
桃紅復含宿雨, 柳綠更帶朝煙. 花落家童未掃, 鶯啼山客猶眠.(황보염皇甫冉, 「한거閒

居」)

이것은 공空의 경계이자 적寂의 경계이며 또한 선禪의 경계이다. 그러나 공과 적 중에 우리는 시경詩境 속에 감춰진, 고요하고 욕심이 없지만 가느다란 실처럼 끊어지지 않고 이어지는 한 가닥의 정감을 느낄 수 있다. 또는 하늘 끝에 홀로 떠도는 나그네의 고뇌, 또는 해는 저물고 갈 길은 먼 것에 대한 감탄, 또는 가난한 초가집 주인에 대한 동정, 또는 나그네가 고향으로 돌아가는 것에 대한 기대 등등을 느낄 수 있다. 이러한 짙은 세속적 정감은 불선佛禪 정신의 세례를 거친 뒤에 마침 가을날의 맑은 하늘이나 겨울날의 설경처럼 다만 이 모든 것들을 독자들이 스스로 천천히 음미해보는 수밖에 없다.

문학사의 측면에서 보면 유장경과 위응물의 '유위시파劉韋詩派'는 매우 엄청날 정도로 왕유 시가에서 자양분을 흡수했다. 새로운 역사적 조건 아래에서 불교 문화의 함의를 지닌 이러한 시가의 창작은 사람들로 하여금 더욱더 고요하고 욕심이 없고 더욱더 자연스럽고 더욱더 생기 넘치는 변화무쌍한 경계로 나아가도록 이끌어 자연의 경물을 초월한 바탕에서 초연한 미를 추구하도록 했다.^{그림 12-4} 이것은 마

침 훗날 『이십사시품二十四詩品』에서 말하는 "형상 밖으로 초월하여 조화와 변화를 일으키는 고리의 중심을 잡는다."와 같다.[101] '유위시파'의 선종에 대한 흠모는 그냥 술에 취해서 하는 무료한 심심풀이가 결코 아니고, 벼슬 생활 중 고상한 멋으로 구색을 맞추는 것도

〈그림 12-4〉 명 『당시화보』 중의 〈위응물 시의도〉.

결코 아니다. 모든 이상과 희망이 '안사의 난'으로 꺾인 뒤에 그들은 바로 이러한 방식으로 마음의 평형과 생명의 존재를 위해 새로운 버팀목을 찾았던 것이다.

생각해볼 문제

●

1. 백거이의 「신악부」「진중음秦中吟」과 「장한가」「비파행」을 비교해보고, 예술과 정치의 관계에 대한 개개인의 이해를 이야기해보자.
2. 이하의 시를 읽어보고 예술의 상상과 창조의 한계 문제를 한번 생각해보자.
3. 선경禪境이란 무엇인가? 선禪과 시의 관계를 이야기해보자.

101 사공도, 『이십사시품二十四詩品』: 超以象外, 得其環中. | 이것은 『이십사시품』 중 첫 번째에 나오는 웅혼雄渾을 설명하는 구절에 나오는 말이다. 이와 관련해서 자세한 내용은 안대회 옮김, 『궁극의 시학』, 문학동네, 2013 참조.

'영정 혁신'[1] 이 실패하고 '중흥의 환영'도 사라지자, 대당 제국은 정말로 막바지에 이르게 되었다. '번진藩鎭의 할거'는 해소되지 않았고 '붕당의 다툼'은 나날이 심각해졌으며, '환관의 국정 농단'은 국가 최고 통치자의 지위를 직접적으로 위협했다. 무종武宗·선종宣宗·의종懿宗·희종僖宗·소종昭宗이 통치한 60여 년 동안 나라는 내우외환에 놓였을 뿐만 아니라 황제도 신하의 손에 놀아나고, 대신들은 너나 할 것 없이 다투고, 백성들은 도탄에 빠졌다. 마침내 황소黃巢가 봉기를 일으키자 대당 제국 200여 년 역사의 뿌리가 송두리째 흔들렸다. 이어서 중화 문명의 대지에는 반세기에 걸쳐 분열과 혼란의 국면이 나타났다.

중원 지역에서 후량後梁·후당後唐·후진後晉·후한後漢·후주後周 다섯 왕조가 주마등처럼 잇달아 나타났다. 그들은 스스로 '정통正統'이라 외쳤지만 중국을 통일할 능력은 없었다. 이와 동시에 중원 남북에 오吳·남당南唐·오월吳越·민閩·초楚·전촉前蜀·후촉後蜀·형남荊南·남한南漢·북한北漢 등 십여 개의 정권이 나타났다. 그들은 한 구석에 치우쳐 안정을 지켰지만 어떤 나라는 비교적 오랫동안 명맥을 유지하였다. 이 분열과 혼란의 시대가 바로 역사상 '오대십국五代十國'이다. 심미 문화의 총체적 면모로 보면 그들은 당나라 후기의 기본적 추세와 대체로 일치하므로 여기서 의당 모두를 함께 놓고 논술하고자 한다.

정치 권력의 와해와 분열, 경제 활동의 쇠퇴와 동요는 이 시대의 사상 문화도 상대적으로 혼란한 단계에 놓이게 하였다. 무종武宗의 멸불滅佛

1 | 영정永貞 혁신革新은 순종順宗 시절에 왕숙문王叔文이 덕종 연간에 국정을 농단하던 환관과 그들에 의해 자행된 불법을 혁신하기 위해 시도했던 개혁 정책을 가리킨다. 당시 유우석劉禹錫·유종원柳宗元 등 재능 있는 관원들을 등용했다. 이렇게 그들은 조정 대사를 점차 효율적으로 다스려 나가기 시작했다. 하지만 기득권을 빼앗긴 환관의 반격으로 영정 혁신은 1년도 지속되지 못하고 실패로 막을 내렸다.

사건은 유·불·도교가 세 발의 솥처럼 정립해 있던 국면의 종결을 상징했다. 이러한 국면이 해체된 뒤에 어떠한 사상도 사회의 세도와 인심을 독립적으로 지탱할 수 없었다. 그래서 중국 정통 사상으로서 유가 사상은 부득이 불교와 도교의 학설을 천천히 흡수하고 융합하여, 송명 이학이라는 새로운 사상 문화로 나아가게 되었다. 이에 호응하여 심미 문화 영역도 유·불·도가 어깨를 나란히 하고 정취를 함께 나누던 국면은 점차 사라지고, 융합하여 서로를 구분하지 못하고 서로 기운이 사그라지는 상태가 주류를 이루었다. 물론 이런 소침한 분위기 속에서 감상의 선율뿐 아니라 사람의 심금을 울리는 악장이 나오게 되었고, 망국의 체험을 겪을 뿐만 아니라 세상일을 잊고 지은 문화가 전해지지 않은 일도 있었다. 여하튼 언제부턴가 중천에 떠서 만물을 밝게 비추던 붉은 태양은 서서히 지기 시작했는데, 이것은 사람들의 심금을 애절히 울리는 만당의 운치를 만들어냈다.

노래는 끝나도 사람은 보이지 않고
강 너머 봉우리들만 푸르네² :
회화

회화 예술은 성당 시대에 이미 매우 높은 경지에 이르렀다. 오도자³·장헌⁴·이사훈⁵ 등의 작품들은 기세가 웅장하고 색채가 화려하며 다채롭다. 조금 늦은 주방⁶은 중당까지 여파를 미치게 되는데 여전히 대가의 기상이 적지 않았다.

2 "曲終人不見, 江上數峰靑." | 이 구절은 전기錢起의 시 「성시상령고슬省試湘靈鼓瑟」에 나온다.

3 | 오도자吳道子는 현종 재위(712~756) 기간에 궁정 화가가 되었고, 현종이 내교박사內敎博士에 임명하고, 이름을 도현으로 고쳐주었다. 일찍이 장욱張旭과 하지장賀知章에게서 서예를 배웠으나, 뜻을 이루지 못하여 버리고, 회화를 익히는 것으로 바꿨다. 불교와 도교의 인물화에 공교하였으며, 멀리로는 장승요張僧繇를 사숙하고, 가까이로는 장효사張孝師를 배웠다. '소화疎畫의 체'라는 서화일치의 화체를 확립했다. 육조풍六朝風의 화려·섬세한 필치를 넘어, 날카롭고 속도감 있으며 억양이 심한 필치로 단숨에 그림을 그렸는데 백묘白描의 벽화 등이 이 경향을 대표한다. 또 나무들·땅거죽 등의 주름을 그리는 동양화 입체 표현의 한 방법인 준법峻法을 처음으로 사용했다. 옷 주름을 잘 그렸는데, 휘날리면서 들고 일어나는 기세가 있어 세상 사람들은 '오대당풍吳帶當風'이라고 불렀다. 장휘지(장후이즈)張撝之·심기위(선치웨이)沈起煒·유덕중(류더중)劉德重 主編, 『중국역대인명대사전中國歷代人名大辭典』, 上海古籍出版社, 1999, 1070쪽 참조.

4 | 장헌張萱은 장안長安 출신으로 천보天寶 연간에 궁정 화가로 활약했는데, 궁정 풍속과 미녀도에 뛰어났다. 작품으로 〈궁중칠석결교도宮中七夕乞巧圖〉와 〈망월도望月圖〉 등이 전해지는데, 송나라 휘종이 그의 그림에서 모사했다고 전해지는 〈도련도搗練圖〉가 유명하다.

5 | 이사훈李思訓은 자가 건建·건경建景이고, 당나라의 종실로 무후武后가 종실을 죽이려 하자 관직을 버리고 떠났다. 현종 개원開元 초에 좌우림대장군左羽林大將軍을 지내 대이장군大李將軍이라 불렸다. 산수화는 필격이 힘차고, 특히 금벽산수金碧山水, 즉 착색산수着色山水의 대가로서 북종화의 개조로 일컬어진다. 『중국역대인명대사전』, 995쪽 참조; 『중국화가인명대사전』, 경미문화사, 167쪽 참조.

만당과 오대에 이르러 국력이 쇠퇴해지고 사회가 혼란하자 예술 성취도 쇠락하는 조짐을 보이는 듯했다. 남당과 서촉이 상대적으로 안정되고 황실과 귀족이 서화를 즐겨서 중원에서 피난 온 많은 예술가들이 모였던 터라 쇠락하는 중에 정미精微한 영역을 지킬 수 있었다. 이로써 당에서 송으로 넘어가는 과도기를 형성했다.

회화의 실천 측면에서 과도기는 주로 세 가지 측면에서 나타난다. 먼저 소재의 측면에서 당나라는 협俠과 무武를 숭상하는 시대로 사상 문화의 특징은 유·불·도 삼가가 병행하는 데에 있다. 따라서 회화에서 인물(특히 불교와 도교의 인물)과 안마鞍馬가 뛰어났다. 송나라는 리理와 문文을 숭상하는 시대로 당시 도시 경제와 이학 사상은 화가들의 주의력을 산수와 화조에 더 많이 집중하게 만들었다. 만당과 오대의 회화는 인물과 안마를 산수와 화조로 변화시키는 과도기였다.

다음으로 예술 기교의 측면에서 당나라 화가들은 창조와 혁신을 중시하여 사소한 문제에 얽매이지 않았다. 송나라 화가들의 태도는 신중하고 기교를 중시했다. 만당과 오대의 화가들은 전자에서 후자로 바뀌는 전환을 이루어냈다. 마지막으로 풍격의 측면에서 당나라의 화가들은 웅장한 기세와 강렬한 효과를 표현하려고 주의를 기울였지만, 송나라 화가들은 장식의 효과와 단아한 정감을 더욱 중시했다. 만당과 오대의 화가들은 바로 이러한 전환을 실현해냈다.

6 | 주방周昉은 덕종(재위 779~805)의 명령을 받아 그린 장경사章敬寺의 벽화로 칭송을 받은 인물이다. 자가 중랑仲朗이고 장안의 귀공자로 관직은 선주장사宣州長史에 이르렀다. 처음 장훤에게 배웠고 화려한 색채로 귀족이 유락遊樂하는 모습을 그렸으며 미인도가 뛰어났다. 성격이나 표정의 움직임을 절묘하게 포착하는 초상화 실력은 한간韓幹보다도 우수했다. 불화 역시 뛰어나 수월관음의 화제를 창시했다고 한다.

인물화

매우 일찍부터 중국화에는 공필과 사의[7] 두 종류의 미학 경향이 존재했다. 다만 만당 이전의 화가들은 충분한 자각적 의식을 가지고 있지 않아 개인적 풍격으로 나타났다. 만당 이후의 화가들은 명확한 이론적 추구를 했으므로 집단 유파의 방식으로 드러냈다. 이러한 충분한 자각적 의식과 명확한 이론적 추구는 장언원(815~875)[8]의 역사와 평론이 결합된『역대명화기』에서 가장 집중적으로 드러났다.

일찍이 장언원 이전에 초당 이사진李嗣眞의『화품畵品』과『속화품록續畵品錄』, 성당 왕유의『산수론山水論』과『산수결山水訣』, 중당 장조張璪의『회경繪境』, 만당 주경현朱景玄의『당조명화록唐朝名畵錄』등은 모두 한때 큰 명성을 떨쳤지만 혹은 길이가 짧고 혹은 진위를 가리기 힘들고 혹은 서술은 많지만 평론이 적고 혹은 후세에 전해지지 않아서 모두 사람의 마음에 들지 않아 나름 아쉬움이 있었다.

장언원의『역대명화기』에 이르러서야 비로소 회화 역사의 시조라는 '화사지조畵史之祖'의 진정한 명예를 얻게 되었다. 이 책은 사료가 풍부할 뿐만 아니라 이론이 심오하고, 옛사람들의 화론 사상을 총괄할 뿐만 아니라 작가만의 독특

7 공필화工筆畵와 사의화寫意畵는 전통 회화의 두 가지 중요한 화법이자 유파를 나타낸다. 전자는 객관의 현실 생활을 재현하는 것을 목표로 삼기 때문에 필법이 세밀하고 짜임새가 있고 채색화에 뛰어나다. 후자는 작가가 객관 현실에 대한 이해와 상상을 표현하는 데 목적을 두기 때문에 필법이 거칠고 과장되며 수묵화에 뛰어나다. 공필화는 당나라 이전 주도적인 지위를 차지하고, 사의화는 송나라 이후에 주도적인 지위를 차지했다. 공필화는 궁정 회화의 주류 형태이고, 사의화는 문인 회화의 주류 형태이다.

8 장언원張彦遠은 당나라의 유명한 소장가이자 회화 이론가로 자가 애빈愛賓이고 관직이 좌복야보궐左僕射補闕·사부원외랑詞部員外郎·대리경大理卿 등에 이르렀다. 그는 소장품이 풍부한 재상 집안에 태어났고 학식이 깊고 넓었으며 서화에 뛰어났다. 저서로『서법요록書法要錄』『채전시집彩箋詩集』등이 있다. 대표작『역대명화기』는 모두 10권으로 되어 있고 전체적으로 역사와 평론이 결합되어 있다. 이 책은 이전 회화 작품을 두고 역사적 설명을 시도할 뿐만 아니라 자신의 심미 기준과 예술 흥취에 근거해서 몇몇 작품을 대상으로 분석과 평가를 진행하고 37명의 화가의 전기를 수록하고 있고, 작품의 소장 정황을 소개하고 있다. 이론 가치와 사료 가치의 측면에서 모두 아주 큰 의의가 있다.

한 견해도 담고 있어 그 지위가 문론사文論史의『문심조룡』과 비슷하다고 할 수 있다. 특히 중요한 점은 그의 공필과 사의, 채색화와 수묵의 관계에 대한 이해는 후세 사람들에게 매우 심원한 영향을 끼쳤다.

> 음과 양이 조화를 이루어 만물의 형상(이미지)이 다양하게 나타난다. 이러한 현묘한 조화는 말로 표현할 수 없고, 신묘한 기능은 스스로 일어난다. 초목이 번성하여 꽃이 피는 것은 붉고 푸른 안료의 색에 기대지 않고 저절로 다채롭고, 하늘의 구름과 눈은 하얀 안료의 색에 기대지 않고 저절로 희며, 산은 푸른 안료의 색에 기대지 않고 저절로 푸르고, 봉황은 오색에 기대지 않고 저절로 오색찬연하다. 그러므로 먹을 사용하여 오색을 갖추니 이를 두고 '뜻을 얻었다'고 말한다. 뜻을 오색의 조합에만 두면 대상의 형상(이미지)이 틀려진다. 화가가 사물을 그릴 때 형체의 모양과 장식의 문양 등을 일일이 갖추고자 매우 조심스럽고 섬세히 표현하여 지나치게 세밀한 기교를 드러내는 것을 특히 꺼린다. 그러므로 외형의 완벽하지 못함을 근심하지 말고 외형의 완벽함을 근심해야 한다. 사의의 완벽하다는 것을 안다면 외형의 완벽해지려는 것은 하겠는가? 이것은 사의에서 이미 완벽한 것이다. 만약 사의의 완벽함을 알지 못한다면, 이것은 진정으로 완벽한 것이 아니다.(조송식, 상: 149~150)
>
> 부음양도증 만상착포 현화망언 신공독운 초목부영 부대단록이채 운설표양 부
> 夫陰陽陶蒸, 萬象錯布. 玄化亡言, 神工獨運. 草木敷榮, 不待丹綠而采; 雲雪飄揚, 不
> 대연분이백 산부대공청이취 봉부대오색이최 시고운묵이오색구 위지득의 의재오
> 待鉛粉而白. 山不待空靑而翠, 鳳不待五色而絳, 是故運墨而五色具, 謂之得意. 意在五
> 색 즉물상괴의 부화물특기형모채장 역력구족 심근심세 이외로교밀 소이불환불
> 色, 則物象乖矣. 夫畵物特忌形貌彩章, 歷歷具足, 甚謹甚細, 而外露巧密. 所以不患不
> 료 이환어료 기지기료 역하필료 차비불료야 약불식기료 시진불료야
> 了, 而患於了. 旣知其了, 亦何必了? 此非不了也. 若不識其了, 是眞不了也.(『역대명화
> 기』「논화체공용탁사論畵體工用拓寫」)

이러한 이론적 자각과 함께 만당 시대의 예술가들도 더욱 명확하게 예술적으로 실천하기 시작했다. 손위[9]는 당 말에 희종僖宗을 따라 사천으로 갔던 화가이다. 그가 응천사應天寺·소각사昭覺寺에서 그림을 그릴 때, 제재가 산과 돌 그

리고 대와 나무에서 사천왕四天王에 이르기까지 사람과 귀신이 뒤섞여 있는 점은 성당의 화가 오도자의 풍격과 사뭇 닮아 있었다. 기법에서 손위는 "네모나 원을 그리는 법도에 서툴고 채색을 정교하게 하는 것을 하찮게 여겨서"[10] "필치가 간단하지만 모든 형상을 갖추는[筆簡形具]" '일격' 화가로 불리었다.[11] 전하는 바에 따르면 그의 〈춘룡기칩도春龍起蟄圖〉는 두 마리 용이 높은 산에서 날아오르고 거센 파도가 일고 계곡의 물이 가득하며 자욱한 운무의 기운이 화면에 넘쳐흘러 그 장면을 본 남녀노소들이 모두 놀라는 표정을 묘사하고 있다. 필세가 세차고 나름 특색을 갖추고 있다. 오늘날까지 전해지는 〈고일도高逸圖〉는 위진魏晋 명사를 빌어 화가의 주관적인 의상을 표현하고 있다.

승려 관휴貫休는 당 말에 전촉前蜀으로 간 화가이다. 호가 선월대사禪月大師이고 시와 서에 두루 뛰어났으며 저술로 『선월집禪月集』 25권이 있다. 그의 회화는 불교에서 소재를 취하였는데, 특히 나한상 그림으로 유명하다. 당시 이미 유행한 서역인 풍모의 인도인 '호모범상胡貌梵相'의 바탕 위에 관휴는 한 걸음 더 나아간 상상과 과장을 펼쳐서 나한을 눈썹은 두껍고 눈은 크게, 큰 귀에 높은 코를 가지면서 조형이 더욱 기이하고 독특하게 그렸다.^{그림 13-1} 그는 이런 기괴한 나한의 조형을 대부분 꿈에서 보았다고 스스로 말했는데, 이를 통해 그의 주관적 색채가 손위孫位보다 더 강렬하다고 할 수 있다. 물론 조형 예술로서 회화의 실천(창작) 중에 주관화의 실현은 대담함과 상상력에만 의지하기보다 뛰어난 필

9 | 손위孫位는 회계會稽 출신으로 자호가 회계산인會稽山人이다. 행동이 소탈하고 꾸밈이 없었으며 광달曠達하기를 희망했다. 희종 광계光啓 중에 황소의 군대가 관중關中으로 들어오자 공격을 피해 촉蜀 성도成都로 피난 갔을 때 호종하여 그곳 절에 벽화를 그렸다. 현존하는 〈고일도高逸圖〉는 송나라 휘종이 그가 그린 그림에 제사題辭를 붙인 것이다. 글씨에도 뛰어났다.

10 황휴복黃休復, 『익주명화록益州名畫錄』: 拙規矩與方圓, 鄙精硏於彩繪.

11 | 일격逸格은 신神·묘妙·능能과 함께 화가들의 예술적인 수준을 평가하는 사격四格 중의 하나이다. 황휴복은 화가를 평가할 때 일격을 가장 높은 품평 기준으로 삼아 문인화가의 심미관을 반영하고 있다. 일격은 법도나 색에 맞게 그리는 데 서투르며 필은 간략하나 형태가 갖추어져 있는데 저절로 얻어 본받을 수 없으며 뜻 밖에서 나온 것을 이른다. 이것은 "마음이 내키는 대로 하여 일정함이 없는 것을 일逸이라 한다."는 당시의 문인화론과 일치하는 미학 사상이다.

법과 능숙한 기교까지 반드시 지녀야
한다.

　현존하는 작품에서 볼 수 있듯이 관
휴는 위지을승의 '곡철반사曲鐵盤絲'의
선묘線描 수법[12]을 계승하고 발전시켜
오도자보다 더욱 대담한 인물 조형을
창조할 수 있었다. 즉 조형의 과장에서
변형의 경지로 발전시켰다. 생활의 재
현이라는 시각에서 보면 이러한 형상은
비록 진실하지 않지만 반대로 살아 있
는 듯한 생동감을 준다. 이것은 장언원
의 말과 똑같다. "형사 너머에서(형사를
초월하여) 그림을 그리는 것은 속인들과
말하기 어려운 내용이다."[13] 이러한 이
형사신形寫神의 창작 방법은 송나라
사람들이 강조하던 '상의尙意'의 미학
경향을 이미 나타내고 있는 것으로 보인다.

〈그림 13-1〉 관휴, 〈나한도〉.

　손위와 관휴가 초당의 위지을승과 성당의 오도자의 바탕 위에서 더욱 자각
적인 사의의 풍격을 형성했다면, 주문구周文矩와 고굉중高閎中은 성당의 장훤張
萱, 중당의 주방周昉의 바탕 위에 더욱 명확한 사실적 경향을 형성하였다. 주문

12 | 위지을승尉遲乙僧은 서역 우전于闐(지금의 신장 허톈셴和闐縣) 출신으로 수나라 화가 위지발질나
尉遲跋質那의 아들로, 아버지를 '대위지'라 하는 반면 '소위지'라 불렀다. 그는 서양의 인물·사상·불
상을 잘 그렸으며 산수화·화조화에도 뛰어났다. 그의 화법은 긴장되었으며 쇠를 구부리고 실을 얽히
게 한 것 같으며[鐵線描], 채색에는 강한 그늘을 만들어 입체감을 나타냈다. 벽화를 제작한 낙양·장
안의 사원 조영 연대에 의거하면 그의 활약 시대는 7세기 후반에서 8세기 초반으로 추정된다.

13 『역대명화기歷代名畫記』「논회화육법論繪畫六法」: 以形似之外求其畫, 此難可與俗人道也.(조송
식, 상: 81)

구는 남당南唐 후주[14]시대의 한림대조翰林待詔로서, 그의 회화 소재는 분명히 이전 시대의 '기라인물綺羅人物'의 영향을 받았다. 『선화화보宣和畫譜』에 실린 그의 70여 폭의 작품 중 절반 이상은 궁정 생활과 귀족 부녀를 묘사했다. 예컨대 황제가 바둑을 두고, 귀족들이 봄나들이를 하고, 빨래와 다림질을 하며, 약을 다리고, 차를 끓이며, 수를 놓는 등 생활의 정취가 매우 농후하다.

현존하는 송나라의 모본 〈궁중도宮中圖〉는 12단으로 나뉘는데 여기에 81명의 인물이 등장한다. 이 그림은 음악을 연주하고, 그림을 그리고, 꽃을 머리에 꽂고, 나비를 잡고, 아이는 장난하고, 강아지가 뛰어노는 등 자세한 묘사를 통하여 궁정 부녀들의 생활을 보여주고 있다. 우리는 강렬하고 풍만한 시각 형상을 창조하기 위해 장헌과 주방의 작품이 색채를 중시하고 선을 경시하는 예술적 특징을 가지고 있었다는 것을 알고 있다. 주문구는 한편으로 후주 이욱 서법의 '전필'[15]을 회화에 끌어들여 선이 더욱 가늘어지도록 했다. 다른 한편으로 분을 발라 연지를 보충하여 착색이 더욱 단아해지도록 했다. 이 모든 것들은 당에서 송으로 들어서는 미학의 발전 추세를 보여준다.

장훤과 주방의 사실寫實 경향에서 한 걸음 더 나아가 현재 고궁 박물원에 보

14 | 남당 후주後主는 이욱李煜을 말한다. 이욱은 본명이 종가從嘉이고 자가 중광重光 또는 종은鍾隱, 연봉거사蓮峰居士이다. 그는 오대십국 시대에 남당南唐 군주로, 남당 원종元宗 이영李璟의 여섯째 아들이다. 961년에 군주로 등극했다. 개보開寶 4년(971)에 송나라 태조가 남한南漢을 멸하니, 이욱은 당호唐號를 버리고 강남국주江南國主로 고쳤다. 975년에 송나라 군대가 금릉을 함락시키자 이욱은 송나라에 투항하여 포로가 되어 변경汴京으로 끌려갔다. 송나라에서 우천우위상장군右千牛衛上將軍으로 봉해졌다. 사후에 남당후주南唐後主, 이후주李後主로 일컬어진다. 문장, 특히 사詞를 잘하고 서화와 음악에 뛰어났다. 서화 문방의 소장, 감상도 잘했으며, 소장품에는 '건업문방지인建業文房之印' 등의 도장을 찍고 감상했다. 북송의 한림도화원의 기초가 되는 화원을 창설하여 문화 예술 방면에 커다란 족적을 남겼다.

15 | 전필顫筆/戰筆은 필치에 힘을 가해 마치 손을 떨듯이 쓰는 서체를 말한다. 전필의 발생은 수隋의 손상자孫尙子가 창시했다는 설이 있지만 확실하지 않고 오대 시대 남당의 후주 이욱이 전필의 서체를 애용하였으며 당시의 화가들이 이를 좇아 그림에도 응용하여 널리 퍼졌다는 설이 좀 더 일반적으로 받아들여진다. 현존하는 수당 시대의 전칭작傳稱作 중 전필이 사용된 작품은 오대 남당 때의 모사본으로 추정된다. '인물십팔묘人物十八描'에서 '전필수문묘戰筆水文描'라고 했는데, 이는 선선線이 물결처럼 흔들리는 것을 의미한다.

<그림 13-2> 고굉중, 〈한희재야연도韓熙載夜宴圖〉.

존되어 있는 〈중병회기도重屏會棋圖〉에서 주문구는 우리들에게 황제 이경李璟
과 그의 세 동생이 바둑을 두는 진지한 장면을 보여준다. 바둑을 두는 사람은
온 정신을 집중하고 있고 그것을 지켜보는 사람은 응시하지만 말이 없는데, 그
구도가 동動(움직임) 중에 정靜(고요함)이 있고 인물의 기색과 자태가 매우 생동감
이 있다. 비록 그림의 구도는 장헌의 〈괵국부인유춘도虢國夫人遊春圖〉처럼 생동
하고 거침없지는 않지만 진실한 공간감과 충분한 세부 묘사는 지나치면 지나치
지 모자라지는 않는다.

　고굉중은 주문구와 동시대에 활동했던 남당 화원대조畵院待詔로, 후주 이욱
의 명을 받고 〈한희재야연도韓熙載夜宴圖〉[그림 13-2]를 그려서 이름이 널리 알려졌
다. 그 외에 회화사의 목록에 보이는 작품으로 〈명황격오동도明皇擊梧桐圖〉〈하전
유보도荷錢幽浦圖〉〈유산음도遊山陰圖〉〈설촌도雪村圖〉 등이 있다. 한희재는 원래
북쪽의 유명한 귀족 사인이었지만 전란 중에 남쪽으로 내려왔다. 이욱은 그를
중용하고자 했지만 그는 남당의 운명을 꿰뚫어보고 관직에 오르고 싶은 마음
이 없어 하루 종일 집에서 가무와 여색에 빠짐으로써 '나라의 재상이 되는 운명
을 피하고자[避國家入相之命]' 했다. 이욱은 그 허실을 알아보려고 고굉중을 파견
하여 한부韓府에 잠입하도록 하였다. 그리하여 길이가 3.35미터에 달하는 역사
적인 명작이 태어나게 되었다.

　이 작품은 연속적인 그림 이야기책의 형식으로 상대적으로 독립적이면서 서
로 관련되는 5개의 화면으로 설계되어 있다. 청악聽樂·관무觀舞·휴식休息·청취

清吹·송별送別 등의 장면으로 한가韓家에서 벌어지는 풍부하고 다채로운 야연夜宴 생활을 그려냈다. 그림 속에 10여 명의 실제 인물이 5개의 장면에 반복적으로 출현하는데 모두 합하여 46명에 달한다. 이 작품은 인물이 많기로 유명할 뿐만 아니라 세부 묘사에 있어 사실감이 넘치는 것으로도 유명하다. 춤추는 사람의 자태, 금을 타는 사람의 동작, 감상자의 표정 등 모두가 살아 움직이는 듯하고 인물과 인물들 사이의 조화도 아주 질서정연하다.

우리는 이런 세속화와 생활화의 장면들이 장헌과 주방의 작품에 이미 나타나기 시작했다는 것을 알고 있다. 장헌과 주방은 인물의 조형을 돌출시키기 위하여 의도적으로 늘 인물의 동작과 무관한 생활 배경을 없앴지만, 고굉중은 인물의 조형을 생동감 넘치게 그렸을 뿐만 아니라 생활 배경도 조금의 빈틈도 없이 '전형적인 환경 속의 전형적인 인물'을 진실하게 재현해냈다. 혹여 이런 작품이 격조와 기개에 있어서 장헌과 주방의 회화에 미치지 못할 수도 있지만 생활화의 객관성에서 그들보다 분명 한 발 앞서 나갔다.

산수화

인물화와 유사하게 당나라의 산수화도 커다란 두 가지 동향으로 나뉜다. 한 화파는 오도자와 항용[16]을 대표로 하며 수묵으로 구륵[17]과 선염[18]을 하는데, 기세의 조성을 중시하고 서권기書卷氣가 다분하다. 다른 한 화파는 이사훈李思訓(651~716)과 이소도[19]를 대표로 하며 청록으로 색칠하여 돋보이게 하는데,

16 | 항용項容은 8세기 후반에 활동한 당대의 화가. 절강(저장)성 천태(톈타이)天台 사람으로 벼슬을 하지 않았다. 산수와 송석松石을 잘 그렸으며, 필법이 마르고 힘이 있으면서 온화함은 적으나, 굳건하여 특히 깎아지른 듯이 높고 험한 모습을 곡진히 하여 스스로 일가를 이루었다. 『중국역대인명대사전』, 1623쪽 참조.

17 | 구륵鉤勒은 표현 대상의 형체를 나타내기 위해 윤곽선을 그리는 것을 말하며, 윤곽선의 안을 색이나 먹으로 표현하지 않고 윤곽선의 조절에 의해서만 그리는 것을 백묘법白描法이라 한다.

세세한 부분의 사실적 표현을 중시하고 장식 효과가 다분하다. 이러한 바탕 위에 만당과 오대의 화가들은 그들의 화풍을 계승 발전시키고 낡고 오래된 것을 밀어내고 새로운 것을 내놓았다. 그리하여 형호[20]와 관동[21]을 대표로 하는 북방 산수화와 동원(907~962)[22]과 거연[23]을 대표로 하는 남방 산수화를 형성했다.

만당과 오대 시대 중원 지역은 전란이 빈번했다. 형호는 태항산太行山의 홍곡洪谷에 은거하고서 스스로 홍곡자洪谷子라 일컬었다. 회화 분야에서 그는 창조적일 뿐만 아니라, 이론도 겸비했다. 『필법기筆法記』의 한 문장에서 그는 다음과

18 | 선염渲染은 일반적으로 화면에 물을 칠하여 마르기 전에 붓을 대어 몽롱하고 침중한 묘미를 나타내는 기법을 말한다.

19 | 이소도李昭道는 당의 종실로 아버지 이사훈이 대이장군大李將軍이라 불리는 탓에 소이장군小李將軍으로 불렸다. 산수와 조수를 잘 그렸는데, 특히 착색산수는 아버지의 화풍을 이어받아 더욱 발전시켰다. 『중국역대인명대사전』, 994쪽 참조. 『중국화가인명대사전』, 경미문화사, 169쪽 참조.

20 | 형호荊浩는 오대 양梁나라 하남河南 출신으로 경사經史에 능통하고 불상을 잘 그렸으며 특히 산수화에 뛰어나 당 말의 1인자로 꼽힌다. 구름 속의 산수를 잘 그려 범관范寬의 조祖라는 평을 듣는다. 관동은 그의 제자이다. 작품으로 〈사시산수도四時山水圖〉 〈천태산도天台山圖〉 등이 있고, 화론에 밝아 『산수결山水訣』이 있다. 『중국화가인명대사전』, 경미문화사, 246쪽 참조.

21 | 관동關同은 오대 양梁나라 장안長安 출신으로 산수화에 뛰어나 스승인 형호보다 낫다는 평을 듣는다. 추산秋山과 한림寒林, 시골 풍경과 나루터를 즐겨 그렸다. 돌과 나무는 필굉畢宏의 화법을, 인물화는 호익胡翼의 화법을 따랐다. 곽충서郭忠恕에게 산수화를 가르쳤다. 작품으로 〈추산누관도秋山樓觀圖〉 〈추산풍림도秋山楓林圖〉 등이 전한다. 『중국화가인명대사전』, 경미문화사, 23쪽 참조.

22 | 동원董源은 송나라 종릉鍾陵 사람으로 자가 숙달叔達이다. 북송 초의 대표적 화가이며, 인물·용수龍水·우호牛虎를 잘 그렸다. 수묵산수는 왕유와 같고 착색산수는 이사훈과 같았다. 산석에는 피마준披麻皴을 쓰기도 하고, 인물에는 청홍색의 옷을 그리고 얼굴은 분소粉素를 사용하는데 대부분 가작이다. 〈춘산도春山圖〉 〈추산행려도秋山行旅圖〉 외에 다수가 전한다. 『중국화가인명대사전』, 경미문화사, 46~47쪽 참조.

23 | 거연巨然은 송나라 종릉鍾陵 출신으로 강녕江寧 개원사開元寺에서 머물렀다. 그는 동원의 화법을 배워 산수화에 뛰어났다. 평담하면서 아취 있는 그림을 그렸다. 솟은 봉우리의 기상을 안개와 아지랑이로 표현하고 수풀 사이로 난석卵石을 많이 그리고 잔도棧道까지 그려서 "유인일사幽人逸士가 높은 데 올라 먼 곳을 바라보는 것과 같다."는 평을 들었다. 동원의 화풍을 가장 잘 이어받은 화가로서 형호 관동 동원과 더불어 육법六法의 문정門庭을 개척한 4대 종사라는 평을 듣고 있다. 작품으로 〈계산소사도溪山蕭寺圖〉 〈추산문도도秋山問道圖〉 등이 전한다. 『중국화가인명대사전』, 경미문화사, 5~6쪽 참조.

같이 산수화의 미학 규칙에 대해 철저한 탐구를 했다.

> 대체로 병病에는 두 가지가 있다. 하나는 무형의 병이고 하나는 유형의 병이다. 유
> 형의 병은 꽃과 나무가 계절에 맞지 않고 가옥이 작고 사람이 크거나 또는 나무가
> 산보다 높거나 다리가 언덕에 걸치지 못하게 그려져도 형태가 어떤 종류인지 가늠
> 할 수 있다. 이와 같은 병은 언제라도 고쳐 그릴 수 있다. 무형의 병은 기氣와 운韻
> 이 모두 없어져 사물의 형상이 다 어그러지고, 필筆과 묵墨이 비록 가해진다고 해
> 도 죽은 사물과 같게 된다. 이런 졸렬한 품격은 도저히 고칠 수가 없다.
>
> <small>부병유이 일왈무형 이왈유형 유형병자 화목불시 옥소인대 혹수고어산 교부등어</small>
> 夫病有二, 一曰無形, 二曰有形. 有形病者, 花木不時, 屋小人大, 或樹高於山, 橋不登於
> <small>안 가도형지류야 시여차지병 상가개도 무형지병 기운구민 물상전괴 필묵수행</small>
> 岸, 可度形之類也. 是如此之病, 常可改圖. 無形之病, 氣韻俱泯, 物象全乖, 筆墨雖行,
> <small>유동사물 이사격졸 불가산수</small>
> 類同死物. 以斯格拙. 不可刪修.(『필법기筆法記』)

형形과 신神의 관계에서 그는 두 가지 모두 중시하고 있다는 것을 알 수 있
다. 이 문제와 서로 관련해서 필과 묵의 관계에서도 그는 두 가지를 모두 중시해
야 한다고 주장했다. "오도자는 필선이 있지만 발묵이 없고, 항용은 발묵이 있
지만 필선이 없다. 나는 장차 두 사람의 장점을 취하여 스스로 일가를 이루겠
다."[24] 이 때문에 그는 오도자의 수법을 완전히 답습하지 않으면서 줄곧 격식에
구애받지 않았다. 또 항용의 노선도 완전히 따르지 않고 발묵 산수를 추구해갔
다. 진정으로 필과 묵을 둘 다 터득하고 준법과 선염을 겸비하였으며, 중국 산수
화의 커다란 진전을 이루어냈다.^{그림 13-3}

관동은 젊었을 때 형호를 스승으로 받들고 부지런히 배우고 꾸준히 연습했
으며, 뜻을 높고 원대하게 세워 "청색은 남색에서 나오지만 남색보다 더 파랗
다."[25]라는 찬미를 받았다. 형호와 마찬가지로 관동의 작품은 북방 산수의 특징
을 반영하고 있다. 이른바 "바위의 모양은 견고하면서 단단하고 잡목이 무성하

24 형호, 『필법기』: 吳道子有筆而無墨, 項容有墨而無筆. 吾將采二子之所長, 自成一家.

〈그림 13-3〉 형호, 〈광려도匡廬圖〉.

며, 누대와 전각이 예스러우며 아름답고 인물은 그윽하고 한가로운 것이 관동의 풍격이다."[26] 후세에 전해지는 관동의 작품으로 〈관산행려도關山行旅圖〉와 〈산계대도도山溪待渡圖〉 등이 있다. 형호의 뒤를 이은 뒤에 그는 한 걸음 더 나아가 신중한 필법과 거대한 기세 사이에서 매우 훌륭하게 융합하였으며, 송나라 산수화의 형성에 직접적인 영향을 끼쳤다.

형호와 관동의 북방 산수화가 웅장하고 아름다운 풍경을 표현했다고 말한다면, 동원과 거연의 남방 산수화는 우아하고 아름다운 운치를 구현했다. 동원은 일찍이 남당의 후원부사[27]를 맡으며, 〈소상도瀟湘圖〉〈하경산구대도도夏景山口待渡圖〉〈용숙교민도龍宿郊民圖〉 등의 작품을 후세에 전했다. 곽약허[28]는 동원의 회화에 두 근원이 있다고 생각했다. "수묵은 왕유와 유사하고, 색을 드러내는 것은 이사훈과 같다."[29] 실제로 형호가 오도자의 필선과 항용의 발묵을 하나로 융합한 것처럼, 동원은 이사훈의 정밀하면서 뛰어난 기법과 왕유의 담백하면서 우아한 운치를 결합했다. 이 모든 것은 전부 남방 산수의 수려함과 완곡하고 함축적인 면을 표현하는 데 뜻을 두고 있다. 오늘날 동원의 산수화를 보면 높은 산과 험한 계곡, 무성한 숲과 그윽한 골짜기로 산수의 형색形色을 웅장하게 하지 않지만, 갈대가 무성한 강가와 모래톱, 강물 위를 다니는 배로 운치를 그려 온통 남쪽 지역의 경치를 표현했다.^{그림 13-4}

25 青出於藍, 而勝於藍.『순자』「권학勸學」에 "청색은 남색에서 취하지만, 남색보다 파랗다[靑, 取之於藍而靑於藍]"라는 구절이 나온다. 이 말은 교육에서 제자가 스승에게 학업을 배웠지만 나중에 스승보다 뛰어나게 되었다는 뜻으로 쓰인다.

26 곽약허郭若虛,『도화견문지圖畵見聞志』「論三家山水」: 石體堅凝, 雜木豊茂, 臺閣古雅, 人物幽閒者, 關氏之風也. | 박은화 옮김,『도화견문지』, 시공아트, 2005, 85쪽 참조.

27 | 후원부사後苑副使는 남당의 수도인 금릉에 있던 궁궐의 정원을 관리하던 관직이다. 동원의 잘 알려진 북원北苑이라는 이름이 유래한 북원부사北苑副使와 유사한 관직으로 여겨진다.

28 | 곽약허郭若虛는 송의 신종神宗 때 조정에서 벼슬을 했는데, 그림 그리기를 좋아하였고 화리畵理에 조예가 깊었다. 오대 때부터 신종 때까지의 명인名人·예사藝士들의 유파와 그 본말을 기록한『도화견문지圖畵見聞志』를 저술하였다.『중국화가인명대사전』, 경미문화사, 21쪽 참조.

29 | 곽약허,『도화견문지』「王公士大夫依仁游藝, 臻乎極至者, 一十三人」: 水墨類王維, 着色如李思訓.(박은화, 264)

〈그림 13-4〉 동원, 〈한산중정도寒山重汀圖〉.

송나라에 들어선 뒤에 사람들은 먼저 형호와 관동을 대표로 하는 북방 산수를 범례로 삼았다. 미불米芾이 제창하고 뒤따라가면서 동원 산수의 매력은 시간의 흐름에 따라 오히려 갈수록 더 커져갔다. 원말 사대가四大家와 명나라 오파吳派는 모두 동원을 모범으로 삼아 따랐으며, 명 말의 '남북종론南北宗論'[30]은

비록 이론상으로 왕유를 '남종화의 조사'로 존경했지만 창작 실천에서 오히려 동원을 본받았다.

승려 거연은 가장 빠른 동원의 추종자였다. 그는 남당이 송에 항복한 이래, 개봉開封으로 와서 남방 산수를 북방에 들여왔다. 거연은 강남 산림의 짙푸르고 무성하면서 아름다운 식생을 묘사하는 데 뛰어났을 뿐만 아니라 연람[31]과 안개를 조성하는 데 능숙했고, 필묵은 윤기가 흘러 물기를 머금고 있는 것 같았다. 지금까지 전해 내려오는 작품으로 〈만학송풍도萬壑松風圖〉〈추산문도도秋山問道圖〉〈산거도山居圖〉가 있다. 동원의 산수가 맑고 탁 트인 것으로 뛰어나다면, 거연의 작품은 짙푸르게 무성한 초목의 표현이 뛰어났다. 두 사람은 남방 화파라는 점에서 같지만 같은 점 중에 다른 점이 있었다.

만당과 오대의 산수 화가는 매우 많다. 형호·관동·동원·거연 이외에도 후주後周의 이성李成, 남당의 조간[32]이 또한 뛰어난 화가이다. 그들의 작품 풍격은 대략 남종화와 북종화 사이에 오히려 공통적으로 상의尙意를 높이 받드는 미학 특징을 나타낸다.

화조화

만당과 오대는 산수화가 성숙한 시기일 뿐만 아니라 화조화가 번영한 단계이

30 남북종南北宗은 중국 회화사에 나타난 일종의 이론 학설로 명나라 화가 동기창에 의해서 처음으로 제창되었다. 그는 이사훈과 왕유를 '청록'과 '수묵' 두 가지 화법과 풍격의 시조로 간주하고, 이로부터 중국 산수화가 '남북종' 설로 나뉘게 되었다. 후대 사람들은 선불교의 남북 이종과 서로 비교하여 북종 화법은 세밀하고 엄격하여 '점오'와 비슷하고, 남종 화법은 거칠고 거리낌이 없어 '돈오'와 비슷하다고 생각했다. 전자는 공부(노력)에 치중하고 후자는 영감에 치중했다.

31 │ 연람煙嵐은 산과 계곡에 해질 무렵 멀리 보이는 푸르스름하고 흐릿한 기운을 말한다.

32 │ 조간趙幹은 강녕江寧(오늘날 장쑤 난징) 출신으로 후주 이욱의 시대에 화원학생畫院學生이었다. 그는 산수·임목·인물을 잘 그렸고 구도와 배치에 뛰어났다.

다. 중국 화조화의 역사는 산수화에 비해 유구하여 일찍이 신석기 시대의 채도彩陶, 은주 시대의 청동기, 진한 시대의 묘석에 꽃·새·물고기·곤충·매미·개구리·용·봉황 종류의 문양이 있었다. 하지만 이러한 문양은 많이 이어지고 있지만 아직 보편적 회화의 주제로 발전하지 못했다. 남북조 시대에 이르러서 꽃을 그리고 새를 그린 작품이 출현했고, 또 이를 자신의 특기로 삼은 화가는 있었지만 화조화를 독립적인 회화 분야로 삼기에는 아직 맹아 상태에 머물렀다. 당나라에 들어온 뒤에 독창적인 의의를 가진 몇몇의 화조 화가가 나타났다. 예컨대 성당 시대의 은중용(505~589)[33], 중당 시대의 변란[34] 등은 모두 독창적인 의의를 가졌다. 은중용은 수묵을 잘 운용했고 변란은 오색을 잘 활용했는데, 대체로 서로 다른 풍격을 형성했다.

당 말기에 촉 지방은 다른 지역에 비해 상대적으로 안정되어 있었는데, 유명한 화조 화가인 등창우[35]와 습광윤[36]은 중원의 난리를 피해 잇따라 사천에 도착했다. 변란에 의해 창안된 공필 화조화[37]의 기법을 촉 지방까지 가져갔다. 황

33 | 은중용殷仲容은 남조의 진군眞郡 장평長平 출신으로 자가 장경長卿이다. 무즉천 때 일찍이 비서승秘書丞·신주자사申州刺史를 역임하였고 인물의 용모와 화조를 잘 그렸으며 전서篆書와 예서隷書를 잘 썼다. 간혹 수묵으로 그리기도 했는데, 마치 오색으로 그린 듯했다. 변란邊鸞에 버금간다는 평을 들었다. 『중국역대인명대사전』, 1964쪽 참조. 『중국화가인명대사전』, 경미문화사, 165쪽 참조.

34 | 변란邊鸞은 당나라 장안 출신으로 어려서부터 그림 공부를 하여 화조와 절지초목折枝草木을 아주 잘 그렸는데, 필치가 정묘하고 용색容色이 선명했다. 정원貞元(785~804) 연간에 신라에서 공작새를 보내오자 덕종의 명으로 앞모습과 뒷모습을 그렸는데, 생동감이 넘쳤다. 이로 인해 관직에 나갔으나, 얼마 뒤 그만두었다. 〈옥지도玉芝圖〉〈모란도牡丹圖〉 등을 그렸다. 『중국화가인명대사전』, 경미문화사, 66쪽 참조.

35 | 등창우滕昌祐는 오대 전촉前蜀의 오군吳郡 출신으로 당 말에 황소의 난을 피해 희종을 따라 촉으로 피난 갔다. 성정이 고결하여 평생 독신으로 살며 벼슬을 하지 않고 그림과 글씨를 낙으로 삼았다. 화조·매미·나비·절지생채折枝生菜 등을 교묘하게 잘 그렸는데, 채색이 곱고 윤택하여 생동감이 넘쳤다. 특히 거위 그림에 뛰어나 명성을 얻었다. 『중국화가인명대사전』, 경미문화사, 48쪽 참조.

36 | 습광윤習光胤은 당나라 장안 출신으로 소종昭宗 때 촉 지방으로 갔다. 성정이 고결하고 교유가 잡스럽지 않았다. 호석湖石·꽃·대나무·고양이·토끼·새·공작을 잘 그렸으며, 황전·공숭孔嵩 등이 모두 그에게 배웠는데, 논자들은 "孔類昇堂, 黃得入室."이라고 여겼다. 『중국역대인명대사전』, 18쪽 참조.

전黃筌은 13세부터 습광윤의 화풍을 따랐는데, "육법을 모두 갖추고, 세 명의 스승을 훨씬 넘어섰다."[38]는 평을 받았으며, 공필 화조화를 더 높은 경계로 끌어올렸다. 게다가 황전은 관직의 운도 순조로워서 한림원 대조에서부터 상주국·여경부사 등의 직책까지 맡았는데,[39] 정밀하고 뛰어난 기예와 혁혁한 지위에 올라 궁정화가를 이끄는 중심 인물이 되었다. 이에 따라 황전은 중국 회화사에 있어 제일 중요한 화조화파를 새로이 펼쳐내게 되었다.

제재로 보면 이 화파는 일반 사람들이 보기 힘든 진기하고 상서로운 동물, 기이한 화초를 즐겨 묘사하여 황실의 사치와 귀족의 품위를 뚜렷이 나타냈다. 『도화견문지』의 기록에 따르면 황전 등의 인물이 잘 그리는 제재는 금 화분에 비둘기, 순백의 꿩과 토끼, 복숭아꽃과 매와 백조, 공작과 거북과 두루미 등의 부류가 있는데, 모두 궁정의 특색을 뚜렷하게 띠고 있다. 기법으로 보면 이 유파는 채색을 중시하고 발묵을 가볍게 처리했다. "꽃을 그리는 묘미는 색칠에 있고 용필用筆이 매우 새롭고 세밀하여 먹의 자취를 거의 볼 수 없으며 다만 엷은 색으로 물들여 형태를 이루니 그것을 사생寫生이라 했다."[40] 이전 사람들의 '구전법'[41]을 완전히 소화한 바탕 위에 황전은 '몰골법沒骨法'까지 창안했다. 이 몰골법은 먹선으로 구륵鉤勒의 윤곽을 그리지 않고, 단지 색채의 훈염[42]만을 이용하여 꽃을 그리는 기교이다.

풍격으로 보면 진기한 동물과 기이한 화초의 제재에다 공필 중채[43]의 기법

37 | 공필工筆 화조화花鳥畵는 중국의 전통적인 회화 유파 중의 하나로 사의寫意 화조화와 구별된다. 공필 화조화는 모필毛筆을 사용하여 꽃과 새를 아주 정밀하게 그리는 화법을 가리킨다.

38 곽약허, 『도화견문지』「황전黃筌」: 全該六法, 遠過三師.

39 곽약허의 『도화견문지』「황전」조에는 전촉前蜀의 왕연王衍이 재위(919~925)할 때 대조待詔를 하였고, 후촉後蜀(934~965)에서 검교소부감檢校少府監·여경부사如京副使 등을 지냈다는 기록이 수록되어 있다.

40 심괄沈括, 『몽계필담夢溪筆談』: 畫花妙在傳色, 用筆極新細, 殆不見墨迹, 但以輕色染成, 謂之'寫生'.

41 | 구전법勾塡法은 사물 표현에 있어 대상의 형태에 맞는 윤곽선을 그린 뒤에 그 안을 색으로 칠하여 메우는 방법이다.

을 통해 자연히 표정과 태도가 진짜를 닮은 경치와 부귀하고 상서로운 분위기를 조성할 수 있었다. 따라서 매우 강렬한 장식 효과를 가지게끔 하는데, 이로인해 '황전의 부귀[黃筌富貴]'라는 명칭을 얻었다. 바로 앞에서 언급한 특징으로 말미암아 이 유파는 황실 가문의 총애와 귀족의 사랑을 깊이 받았으며, 당시에그 영향은 매우 크고 널리 퍼졌다. 황전의 아들 황거채[44], 황거보[45] 및 황유량[46]그리고 유찬[47]·구문효[48]·하후연우[49] 등은 모두 직간접적으로 황전의 화법을배웠고, 아울러 이 유파는 송나라까지 이어졌다.[그림 13-5]

황전 등이 변란의 공필 중채를 계승하고 발전시키는 동시에 서희[50] 등은 은중용의 수묵 훈염水墨暈染을 계승 발전시켰다. 곽약허의 『도화견문지』의 기록

42 | 훈염暈染은 '달무리'가 달에서 멀어질수록 빛이 희미해지는 것처럼, 필획에 의한 먹이나 물감의 흔적이 소지素地의 흡수력에 의해 밖으로 번져나가 멀어질수록 약해지는 현상을 의미한다. 소지의 흡수력과 먹, 물감의 입자, 물의 사용량에 따라 번지는 범위가 달라진다. 훈염법이라 할 때는 이러한 현상을 이용하는 기법을 말한다.

43 | 공필 중채工筆重彩는 붓에 공을 들여 자세하고 기교 있게 그리며 또한 색을 거듭해서 그리는 것을말한다.

44 | 황거채黃居寀는 오대 전촉前蜀의 성도成都 출신으로 황전의 셋째 아들이며 전촉에서 한림원의 대조待詔를 지냈으며 가학家學을 이어 원죽圓竹과 영모翎毛를 잘 그렸다. 송의 건국 후 태종(976~997)의 총애를 받아 광록승光祿丞이 되어 황제의 명으로 고문진高文進과 함께 명적名蹟을수집, 감정 및 평가하는 일을 맡았다. 그의 화법은 아버지 황전의 화법과 더불어 북송 도화원의 표준이 되었다. 『중국화가인명대사전』, 경미문화사, 251쪽 참조.

45 | 황거보黃居寶는 황전의 둘째 아들로 전촉에서 한림원의 대조待詔를 지냈고, 예서를 잘 써서 이름을날렸으며, 화조花鳥·송죽松竹을 잘 그렸다. 『중국화가인명대사전』, 경미문화사, 251쪽 참조.

46 | 황유량黃惟亮은 송나라 성도成都 출신으로 황전의 아우이다. 후촉後蜀의 맹창孟昶에게서 일하면서 한림대조를 하였다. 송 태조 건덕乾德 3년에 촉의 군주를 따라 변경汴京에 와서 한림도화원翰林圖畫院에 들어갔다. 그림으로 이름이 일시에 부각되었다. 『중국역대인명대사전』, 2090쪽 참조.

47 | 유찬劉贊은 촉 출신으로 화죽花竹과 영모翎毛를 잘 그렸고, 용과 물을 그리는 것에도 뛰어났다. 화법과 내용이 아름다워서 이름이 사천 지역에 퍼졌다. 『도화견문지』 「화조문 39인」(박은화, 384).

48 | 구문효丘文曉는 오대 후촉後蜀의 광한廣漢 출신으로 구문파丘文播의 아우이다. 도석인물화·산수·화훼를 잘 그렸고, 〈목우도牧牛圖〉를 즐겨 그렸다. 『중국화가인명대사전』, 경미문화사, 24쪽 참조.

49 | 하후연우夏侯延佑는 사천성 촉군 출신으로 화죽과 영모를 잘 그렸으며, 황전에게 배워 대강 그 요체를 얻었다. 처음 후촉後蜀(934~965)에서 한림대조가 되었다가 송에 귀의하여 도화원 예학藝學이되었다. 『도화견문지』 「화조문 39인」(박은화, 385).

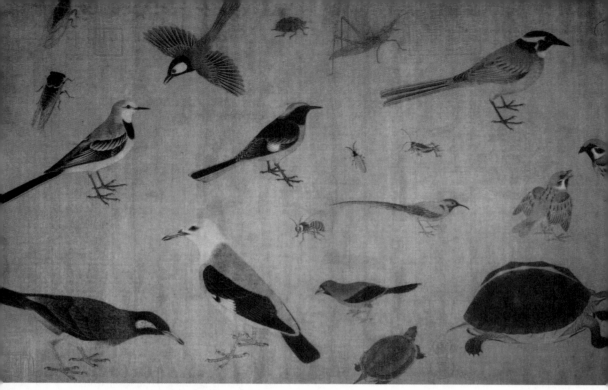

〈그림 13-5〉 황전, 〈사생진금도寫生珍禽圖〉.

에 따르면 "서희는 강남의 처사로 지조와 절개가 고결하고 거리낌이 없이 세속에 구애받지 않았다."[51] 서희의 생활 태도가 분명히 황전과 달라서 그가 세운 화파는 황전과 뚜렷한 대조를 보였다. 제재로 보면 서희는 황실 가문의 원림에 있는 진기하고 상서로운 동물을 묘사하지 않았고, 귀족의 화원에 있는 기이한 화초를 고르지 않았다. 대신 기어코 대자연 중에 어디서나 볼 수 있는 물가의 꽃과 들의 대나무, 물의 새와 못의 물고기, 밭의 야채와 약초 그리기를 좋아했으며, 천성적인 호방한 감정과 강호에 사는 전원의 정취를 추구했다.

50 | 서희徐熙는 오대의 화가로 강남의 종릉鍾陵(지금의 장쑤성 난징) 출신이고 대대로 남당에서 벼슬하던 강남의 명족이었다. 특히 화조·영모翎毛·어충魚蟲·소과蔬果 등을 잘 그렸다. 꽃을 그릴 때, 징심당지澄心堂紙에 먹으로 가지·잎새·꽃술·꽃받침을 미리 그린 뒤에 채색을 하여 생동감이 넘쳤다.『중국화가인명대사전』, 경미문화사, 82쪽 참조.

51 곽약허,『도화견문지』「논황서체이論黃徐體異」: 徐熙, 江南處士, 志節高邁, 放達不羈.(박은화, 88)

기법으로 보면 서희는 채색을 중시하지 않고 먹을 중시했고 정교함을 찾지 않고 뜻을 찾았다. 심괄은 『몽계필담』에 그를 평했다. "서희는 필묵으로 그리고서 유달리 간략하게 붉은색과 흰색을 대충 풀어놓았을 뿐인데도 신기神氣가 휘돌아 나와 특별히 생동하는 뜻이 있다."[52] 황전이 한 올도 소홀히 하지 않고 공들여 그리는 것과 달리 서희는 마음 내키는 대로 그림을 그리고 붓을 휘두르며 얽매이지 않았다. 격조로 보면 강과 호수에서 흔히 볼 수 있는 꽃과 새라는 제재에다 수묵 사의水墨寫意의 기법을 더하여 자연스럽게 범속을 초탈하는 은일隱逸한 마음과 권세나 부귀와 거리가 먼 농촌과 전원의 홍취를 형성시킬 수 있었다. 그리하여 그의 그림은 사대부 계층이 감상하는 대상이 되었고, 이로 인해 '서희의 야일[徐熙野逸]'이라는 명칭을 얻었다.

당시 강남의 곽건휘[53] · 종은[54] · 당희아[55] · 구여경[56], 심지어 후주後周의 이욱까지 서희파의 진영에 속하는 화가였다. 그들은 비록 송나라 초기에 미친 영향의 측면에서 황전파보다 못하지만, 송나라의 장중[57]과 왕약수王若水부터 명나라(1368~1644)의 심주(1427~1509)[58], 진도복(1483~1544)[59], 문징명(1470~1559)[60], 서

52 | 심괄, 『몽계필담夢溪筆談』: 徐熙以墨筆畵之, 殊草草, 略施丹粉而已, 神氣迥出, 別有生動之意.

53 | 곽건휘郭乾輝는 오대 남당南唐의 영구營丘 출신으로 종은鍾隱의 스승이며 곽장군이라 불린다. 꿩 · 까치 · 메추리 · 대숲 · 고목과 황량한 시골 풍경을 잘 그렸다. 작품으로 〈추교응치도秋郊鷹雉圖〉 〈탁죽계자도拓竹鷄子圖〉 등 다수가 전한다. 『중국화가인명대사전』, 경미문화사, 20쪽 참조.

54 | 종은鍾隱은 오대 남당의 천태天台 출신으로 곽건휘에게 그림을 배웠다. 산수 · 인물 · 화죽 · 영모 · 초목 등을 산뜻하고 간결한 필치로 생동감 있게 잘 그렸다. 그의 이름은 두 가지 설이 있다. 종산鍾山에 은거했기 때문에 사람들이 그렇게 부른 것이 이름이 되었다고 하고, 혹은 후주後周의 이욱의 호가 종봉鍾峯이었는데, 숨어 살면서 그림에 '종은필鍾隱筆'이라고 서명하여 그렇게 되었다는 설이 있다. 『중국화가인명대사전』, 경미문화사, 208쪽 참조.

55 | 당희아唐希雅는 가흥嘉興 출신으로 대나무 · 영모에 뛰어났다. 대나무와 나무를 그릴 때, 떨리고 끌어당기는 필선이 많으며 소소한 기운은 서현의 말을 믿을 수 있게 한다. 서현은 "당희아의 영모는 거칠게 대략 그려졌을 뿐이지만 정신은 남음이 있다."고 하였다. 『도화견문지』 「화조문 39인」(박은화, 392).

56 | 구여경丘餘慶은 구문파의 아들로, 화죽花竹과 영모를 잘 그렸고 초충에도 능했다. 먹과 채색이 모두 아름답고 우아하고 고상한 기운이 특히 높았다. 〈사시화조四時花鳥〉 〈봉선봉선蜂蟬〉 〈죽지竹枝〉 등의 그림이 전한다. 『중국화가인명대사전』, 경미문화사, 25쪽 참조.

위(1521~1593)[61] 등의 손에 의해 골고루 발전해 나갔다. 따라서 공필 화조화와 함께 나란히 사의 화조화를 형성하였고, 매우 높은 심미 가치를 가지고 있었다. 안타까운 것은 서희의 진적眞迹이 이미 더는 존재하지 않으므로 우리는 후세 사람이 모사한 〈추합약묘도雛鴿藥苗圖〉에서밖에 그 '강남절필江南絶筆'의 풍격과 기법을 파악할 길이 없게 된 점이다.

만당과 오대의 화조화는 매우 성행했다. 위에서 서술한 황전·서희 두 화파 이외에도 저명한 화가들이 더 있었다. 양 그림에 능숙한 나새옹[62], 물고기 그림에 능한 원의袁義, 소나무와 바위를 잘 그린 강도은姜道隱, 모란을 그리는 데 능한 우긍于兢, 대나무를 잘 그린 유언제[63]와 이파李坡, 싸움닭을 잘 그린 매행사梅行思, 들짐승, 살아 있는 채소, 물에 서식하는 동물을 잘 그린 당해唐垓 등이다.

57 | 장중張仲은 송의 이종理宗 보우寶祐(1253~1258) 연간에 화원의 대조를 지냈다. 꽃과 동물을 공교하게 그렸고, 인물과 산수를 잘하였다. 『중국역대인명대사전』, 1206쪽 참조.

58 | 심주沈周는 소주부蘇州府 장주長州 사람으로 자는 계남啓南이고 호는 석전石田·백석옹白石翁이다. 문장은 『좌전左傳』에 힘입었고, 시는 백거이白居易·소식蘇軾·육유陸游를 본받았으며, 글씨는 황정견黃庭堅을 모방하였다. 그림은 송원의 여러 화가를 본받아 스스로 일가를 이루고 일대一代에 이름을 드날린 거장이 되었다. 그리고 당인唐寅·문징명文徵明·구영仇英과 더불어 명대 오파吳派의 사대가로 불린다. 『중국역대인명대사전』, 1149쪽 참조.

59 | 진도복陳道復은 소주부蘇州府 장주長州 출신으로 일찍이 문징명을 따라 서화를 배웠는데, 화훼를 공교하게 하였으며, 또한 산수를 그렸다. 후세 사람인 서위徐渭와 더불어 청등靑藤·백양白楊으로 불렸다. 『중국역대인명대사전』, 1392쪽 참조.

60 | 문징명文徵明은 소주부 장주 출신으로 자를 행行에서 징중徵仲으로 고쳤고, 호가 형산衡山이다. 오관吳寬에게 문장을 배웠고, 이응정李應楨에게 서법을 배웠으며, 심주에게 그림을 배웠다. 축윤명祝允明·당인·서정경徐楨卿과 더불어 '오중사재자吳中四才子'로 불린다. 심주·당인·구영과 더불어 오파吳派 사대가로 불린다. 사방의 인사들이 시문서화를 구하려고, 도로에 왕래가 끊이지 않았다. 시문에 뛰어났고 행서·초서에 공교하였으며 소해小楷를 정교하게 하였다. 그림은 더욱 뛰어났는데, 산수·화훼·난죽蘭竹·인물을 능숙하게 하였다. 『중국역대인명대사전』, 304쪽 참조.

61 | 서위徐渭는 절강(저장) 산음山陰 출신으로 자가 문청文淸이고 호가 천지天池였다가 만년에 청등靑藤을 썼다. 명성이 높았고 하늘의 재주를 초탈하였다. 항상 스스로 나는 글씨가 첫째이고, 시는 그 다음이고, 문장이 그 다음이며, 그림이 또 그 다음이라고 말하였다. 그의 그림은 화초·죽석이 공교한데, 필묵이 분방하고 호쾌하여 창조성이 풍부하다. 『중국역대인명대사전』, 1938쪽 참조.

62 | 나새옹羅塞翁은 오대 사람으로 나은羅隱의 아들이다. 양 그림을 잘 그렸는데, 정묘하고 탁월하게 뛰어났다. 『중국역대인명대사전』, 1495쪽 참조.

참으로 뛰어난 화가들이 사방에서 일어나 제각각 자기만의 신묘한 재능을 세상에 드러냈다.

<div style="border: 1px solid">

생각해볼 문제

◉

1. 공필화와 사의화는 각각 어떤 특징을 가지고 있는가?
2. 회화에서 '유형의 병폐'와 '무형의 병폐'는 어떻게 이해해야 하는가?
3. 산수화와 화조화의 배후에서 여러분은 어떤 정신적 함의를 음미할 수 있는가?

</div>

63 | 유언제劉彦齊는 후량後梁의 천우위장군을 지냈고 대나무를 잘 그렸다. 귀족 집안의 도화를 빌릴 때 관장하는 사람에게 뇌물을 주고 사사로이 빌려 모사한 후, 본래의 표구와 축에 모사한 작품을 끼워 돌려주고 진품은 자신이 가지기도 하였다. 그가 소장한 작품은 천 권이 넘었다. 당시의 식견 있는 사람들이 모두 당나라 오도자의 손이며, 양나라 유언제의 눈이라고 할 만큼 품평하는 눈이 정확했다고 한다. 『도화견문지』「고사습유故事拾遺」(박은화, 524).

석양은 한없이 좋구나!
황혼이 가깝지만[64]:
시가

만당과 오대의 회화가 '법을 중시하는[重法]' 당과 '뜻을 높이 받드는[尙意]' 송으로 전환되는 과정에 있다고 한다면, 이 시대의 시가詩歌는 당나라의 '시경詩境'에서 송나라의 '사경詞境'으로 전환되는 과정 중에 있었다고 할 수 있다. 마침 곡曲 중의 장조가 단조로 바뀌듯이 웅대하고 광활한 성당의 기상이 풍부하고 다채로운 중당의 풍채를 거쳐 최종적으로 슬프고 구성지며 깊은 만당의 운치로 바뀌었다.

유·불·도가 균형을 이루며 병립하는 국면이 깨어지자 삼중 선율로 펼치는 성당의 기상 및 삼부로 합창되는 중당의 울림과 달리, 만당의 운韻은 하나의 새로운 통일로 기울어져 갔다. 즉 더욱더 섬세한 영혼의 감수성과 더욱더 함축적인 정감의 체험으로 나아갔다. 이 시대에 시가의 성취는 두목(803~852)[65] 등의 '영사시詠史詩', 이상은李商隱(약 813~약 858)의 '무제시無題詩', 온정균(812~ 866)[66] 등의 '화간사花間詞'를 대표로 삼을 수 있는데, 그들은 각기 제재·의경·양식 세

64 "夕陽無限好, 只是近黃昏." | 이 구절은 이상은의 시 「등낙유원登樂遊原」에 나오며, 전문은 다음과 같다. "向晚意不適, 驅車登古原. 夕陽無限好, 只是近黃昏." 낙유원樂遊原은 장안의 남쪽(곡강曲江의 북쪽)에 있는 언덕으로 장안에서 제일 높은 곳이다. 사방의 조망이 좋고 시원하여 한 무제 때 유원지가 되었으며, 해마다 정월 그믐, 삼월 삼짇날, 9월 9일이 되면 장안의 사녀士女들이 이곳에 올라와 놀았다.

가지 측면에서 새롭게 탐색했다. 이욱의 '망국시亡國詩'는 마지막으로 이 시대에 슬픔의 미를 묘사하는 마침표가 되었다.

영사시詠史詩

마침 사람이 노년에 이르면 지난날 회고하기를 좋아하는 것처럼, 왕조가 저무는 시기에 이르면 역사 읊기를 좋아한다. 이러한 의미에서 말하면, 영사시가 만당의 시단에 대량으로 쏟아져 나오게 되었는데, 이것은 결코 우연한 현상이 아니다. 일찍이 중당 시대에 유우석(772~842)[67]은 예민한 정치 후각으로 당 왕조의 부패한 냄새를 맡아서, 사람의 입에 널리 회자되는 영사시를 적지 않게 썼다. 예

65 두목杜牧은 당나라의 저명한 시인, 문학가로서 자가 목지牧之이고 대화 2년(28세) 진사에 급제하여 일찍이 황주黃州·지주池州·목주睦州·호주湖州 등의 지역에서 지방 관원을 했고 마지막으로 중서사인中書舍人을 역임했다. 두목의 시문은 하나같이 모두 아름다워 『신당서』에 『번천집樊川集』20권을 소개하고 있으며 시문 모두 450편이다. 문장의 언어가 참신하고 붓끝이 예리하며, 산문과 변문, 서정과 서사 그리고 의론議論을 자주 하나로 융합하였으며, 대표작으로 「아방궁부」가 있다. 시가의 언어가 빼어나게 아름답고 필봉이 뛰어난데, 대표작으로 「강남춘江南春」「박진회泊秦淮」「적벽」등이 있다. | 당시 사람들은 두보를 노두老杜로, 두목을 소두小杜로 불러 구별했다.

66 | 온정균溫庭筠은 병주幷州(지금의 산시山西성 타이위안太原) 출신으로 자가 비경飛卿이고 본명이 기岐이다. 어려서부터 민감하게 깨닫고 시사에 뛰어났다. 수차례 진사시험에 응했으나 급제하지 못하였다. 뜻을 이루지 못하자 강동으로 돌아갔다가 후에 벼슬을 하였으나 현위縣尉·국자조교國子助敎 등에 그쳤다. 오만하고 방탕하여 반권력적인 행동이 많았으므로, 당시의 재상에게 미움을 받아 영달하지 못하였다고 한다. 시사詩辭가 방탕하고 화려하며, 당시의 이상은과 함께 '온이溫李'라고 병칭되었다. 또 그의 사詞는 규방의 애정을 많이 묘사하였고, 풍격이 농염하였으며, 그는 화간파 사인들의 수장이 되었다. 또 위장韋莊과 더불어 온위로 불려졌다. 저서로는 『금전집金筌集』 및 『온비경시집溫飛卿詩集』『채다록採茶錄』 등이 있다. 『중국역대인명대사전』, 2363쪽 참조.

67 | 유우석劉禹錫은 자가 몽득夢得이고 팽성彭城(지금의 장쑤성 쉬저우徐州) 출신이다. 그는 정원 9년에 유종원과 함께 진사에 급제하였고 감찰어사監察御使가 되었다. 유종원과 함께 왕숙문王叔文의 정치 개혁에 참가하였으나 왕숙문이 실각하자 좌천되었다. 뒤에 연주連州와 화주和州 등의 자사를 지냈고 검교예부상서檢校禮部尙書까지 올랐다. 전기에 유종원과 가까이 지냈고, 또 만년에 낙양에서 백거이와 친밀하게 지내며 시작 활동을 하였다. 그의 시는 풍격이 통속하면서도 청신하고 민가의 정조와 언어를 잘 이용했다.

컨대 다음과 같다.

주작교[68] 언저리엔 들꽃이 흐드러져 있고,

오의항[69] 어귀엔 석양이 진다.

옛날 왕사[70]의 집 앞에 살던 제비,

이제는 평범한 백성의 집에 날아든다.[71]

<small>주 작 교 변 야 초 화　오 의 항 구 석 양 사　구 시 왕 사 당 전 연　비 입 심 상 백 성 가</small>
朱雀橋邊野草花, 烏衣巷口夕陽斜. 舊時王謝堂前燕, 飛入尋常百姓家.(「오의항烏衣巷」)

산은 고국[72]을 에워싸고 주변은 여전한데,

조수는 빈 성을 치고서 적막히 되돌아온다.

회수 동쪽 가에 예전의 달 떠오르고,

밤은 깊어지니 다시 성가퀴[73] 넘어온다.

<small>산 위 고 국 주 조 재　조 타 공 성 적 막 회　회 수 동 변 구 시 월　야 심 환 과 여 장 래</small>
山圍故國周遭在, 潮打空城寂寞回. 淮水東邊舊時月, 夜深還過女墻來.(「석두성石頭城」)

이 시들은 시경詩境과 주제의 측면에서 후세 사람에게 새로운 길을 열어줬다. 만당 이래로 영사시는 왕성히 유행하게 되었고, 가장 유명한 두목 이외에도 이

68 | 주작교朱雀橋는 진회하秦淮河에 있는 다리 이름이다. 지금의 난징시 취보문聚寶門 안에 있는 진회교鎭淮橋가 바로 그 터이다.

69 | 오의항烏衣巷은 지금의 난징시 동남방 진회하 남방에 있으며 주작교와 가깝이 있다. 동진의 왕도王導와 사안謝安 등 여러 귀족들이 모두 이곳에서 살았는데, 그 자제들이 오의烏衣를 입기 좋아하였기 때문에 오의항이란 이름이 생겼다고 한다.

70 | 왕사王謝는 왕도王導와 사안謝安을 말하며, 두 사람은 모두 동진의 재상을 지냈고 여러 글에서 한 시대의 부귀영화를 누리며 각종 담론을 주된 명사로 즐겨 등장한다.

71 | 유병례, 『당시, 황금빛 서정』, 천지인, 2009, 162쪽 참조.

72 | 고국故國은 고성故城을 의미하지만 이 시에서 석두성이 있는 금릉金陵을 가리킨다. 석두성은 삼국 시대 오나라 손권이 쌓은 성으로 남경성 부근, 장강 유역에 있다.

73 | 성가퀴는 성 위에 낮게 쌓은 담을 가리킨다. 성안의 병사는 여기에 몸을 숨기고 쳐들어오는 적을 감시하거나 공격한다.

상은·허혼許渾(791~854?)·이군옥李群玉·유창劉滄·피일휴皮日休(833?~883?)·한악韓偓 등도 모두 영사시에 마음을 기울였으며 제각기 자신의 장기를 드러냈다. 문무가 나란히 왕성하여 전례가 없던 상황을 맞이했던 초당과 성당의 문인들 중 얼룩말이 울고, 깃발이 펄럭이는 '변새시'[74] 몇 수를 쓰지 않은 사람이 거의 없었던 것처럼, 만당의 문인들은 비바람이 몰아치고 태양이 저물어가는 위급한 상황을 맞이하여 과거를 그리워하고 현재를 아파하는 영사시 몇 수를 남기지 않은 사람이 거의 없었다.

만당의 역사를 읊은 사람들은 나라와 백성을 걱정하며 원대한 계획을 펼치려던 지사志士일 뿐만 아니라 재능이 탁월하고 시를 짓느라 고심하던 시인이었다. 마주한 현실 생활은 얼음같이 찬 쇠주먹으로 시인들의 정치 이상을 잔혹하게 쳐부순 뒤라 그들은 오로지 환상적인 시의 왕국으로 도피하여 마음의 위안을 찾았고 예술의 힘을 빌려 생명의 버팀목으로 삼았다. 시인은 생각으로 천년의 세월을 잇고 옛날과 지금을 한순간에 모을 수 있을 뿐만 아니라, 만 리를 하나로 꿰뚫어보고 붓끝으로 만물을 담아낼 수 있으므로 궁극적으로 복잡한 감정을 시가의 심미 의상意象 중에 기탁했다. 그들은 늘 옛날을 빌려 지금에 비유하고 사람들이 깊이 성찰하게 하는 동시에, 단순한 투사와 생소한 억지 비유를 피하면서 시가로 하여금 뜻 깊은 문장을 담고 여운을 두루 포함시킬 수 있어 사람들에게 풍부하고도 오래가는 심미를 누리게 한다. 아래 두목의 시 두 수는 바로 이러한 시가 작품의 걸출함을 대표한다.그림 13-6

> 천 리에 꾀꼬리 울고 붉고 푸른 강남,
>
> 강촌에도 산촌에도 주막 깃발 펄럭인다.
>
> 남조 때 사백 팔십여 옛 절,
>
> 많고 많은 누대 안개비에 가렸네.

74 | 변새시邊塞詩는 변방 국경 지역에 나간 사람의 외로움과 전쟁의 비참함을 읊은 시이다.

〈그림 13-6〉 명明 『당시화보』 중의 〈두목 시의도〉.

<div style="text-align: right;">

천 리 앵 제 녹 영 홍 수 촌 산 곽 주 기 풍 남 조 사 백 팔 십 사
千里鶯啼綠映紅, 水村山郭酒旗風, 南朝四百八十寺,

다 소 누 대 연 우 중
多小樓臺煙雨中.(「강남춘江南春」)

안개는 차가운 강물 감싸고 달빛은 모래밭 덮네.

오늘 밤 진회하[75]에 정박하니 주막이 가깝다.

술 파는 가희는 망국의 한도 모르고,

강 건너엔 오히려 〈후정화〉[76]를 부르네.

연 롱 한 수 월 롱 사 야 박 진 회 근 주 가 상 여 부 지 망 국 한
煙籠寒水月籠沙, 夜泊秦淮近酒家, 商女不知亡國恨,

격 강 유 창 후 정 화
隔江猶唱後庭花.(「박진회泊秦淮」)

</div>

겉으로 보면 시인의 뜻은 '옛날의 회상'에 있지만 실제로 회고의 목적은 오늘날을 슬퍼하는 데에 있다. 안개비가 부슬부슬 내리는 두 수의 시적 배경 뒤로 순식간에 사라진 남조에 대해 애도를 표현할 뿐만 아니라 또 사치의 추구가 극도에 이르고 우매하고 무능했던 일을 질책하고 있다. 여기에 앞선 왕조의 군주가 불교에 빠진 일에 대한 불만이 있을 뿐만 아니라 당 왕조의 앞날을 걱정을 하고 있다. 동시에 또 더욱더 깊고 은근한 시인의 정서, 즉 강산은 아무런 변화가 없는데 인걸은 간 데 없어 시절의 변화가 빠른 느낌을 포

75 | 진회秦淮는 진회하秦淮河를 가리킨다. 지금의 강소(장쑤)성 남경(난징)南京에 있다.

76 | 〈후정화後庭花〉는 노래 이름으로 원명은 〈옥수후정화玉樹後庭花〉이다. 남조 진陳나라의 후주後主인 진숙보陳叔寶(재위 583~604)가 지었다. 그는 황음무도하고 향락에 젖어 조정은 파탄지경이 되었고, 결국 수隋나라에게 나라를 빼앗겼다. 그는 '뒤뜰의 꽃'을 스스로 지어 후궁의 미인들로 하여금 잔치에서 노래 부르게 했는데, 노래는 다음과 같다. "아름다운 처마 향기로운 수풀 앞의 높은 다락, 새로 화장한 어여쁜 바탕은 경국지색이고, 방문에 비치는 애교 짓는 모습, 나올 듯 말 듯. 휘장에서 나오는 함초롬한 태깔, 웃으며 마중해요. 요염한 계집의 얼굴은 이슬 머금은 꽃인 듯. 옥 같은 나무에 흐르는 빛이 뒤뜰을 비춰요." 이 노래와 얽힌 사연으로 후인들은 망국의 노래라고 평하였다.

함하고 있을 것이다.

　문화의 시각에서 보면 여기에 유가의 우환의식[77]이 있지만 이러한 의식이 결코 공훈과 업적을 세우는 사회적 행동으로 바뀔 수 없었다. 여기에 세속을 떠나고자 하는 도가의 심경은 있지만 이러한 심경이 결코 고국에 대해 안타까운 감정을 느끼는 세속적 고민을 철저하게 던져버릴 수 없었다. 또 여기에 불교의 환상적인 체험이 있지만 이러한 체험이 진정 진리를 깨달아 육근[78]의 탐욕을 깨끗이 없애고 텅 비어 맑고 투명한 상태에 다다를 수 없었다. 그것은 뒤섞여 있기도 하고 일체로 된 것으로, 이러한 유기적인 뒤섞임은 바로 만당 영사 시가의 무궁한 운치와 특유의 감상을 일구어냈다. 어떤 정도에서 말하면 만당 시가의 운치 밖의 뜻, 형상 밖의 정취는 바로 불가와 도가의 광활한 우주 의식이 이미 담백해지고, 제고되고, 식어버린 유가의 정감인 것이다.

　만약 중당의 문인들이 비록 역경에 처해 있더라도 그들에게 한 줄기의 밝은 빛이 따뜻하게 해주고 고무시켜준다면, 만당의 시인은 최후의 희미한 불빛조차 볼 수 없었다.

　　찬찬히 고금을 헤아리니 근심은 견딜 만하고,
　　생전의 귀천은 모두 흙무덤으로 돌아가네.
　　한 무제 때 옥당 사람은 어디에 갔는지?[79]
　　석숭의 별장 금곡에 물만 공허하게 흐르는구나![80]
　　시간은 아침에서 어느새 저물고,
　　초목은 봄을 따라 또 가을에 이르렀네.

77 | 우환憂患의식은 순선純善한 인간 본성에 대한 자각과 자기 완성을 이루지 못하고 정의로운 일을 하지 못할까 하여 모든 일에 삼가고 두려워하며, 남이 보지 않더라도 항상 삼가고 근심하는 것이다. 이기영, 『논어 강좌』, 큰나, 2005, 112쪽 참조.

78 | 육근六根은 눈·귀·코·혀·몸·뜻을 말하며 육식六識을 낳는다. 육식은 육근에 의하여 대상을 깨달는 여섯 가지 작용, 즉 안식眼識·이식耳識·비식鼻識·설식舌識·신식身識·의식意識을 이른다.

79 | 옥당玉堂은 한나라 때 궁궐의 건물을 가리킨다.

괜한 일은 시간 맞춰 마치지 못하면서,

이 몸 또 잠시 술에 취해 노니네.

세추금고사감수　귀천동귀토일구　한무옥당인기재　석가금곡수공류
細推今古事堪愁, 貴賤同歸土一丘. 漢武玉堂人豈在? 石家金谷水空流!

광음자단환장모　초목종춘우도추　한사여시구불료　차장신잠취향유
光陰自旦還將暮, 草木從春又到秋. 閑事與時俱不了, 且將身暫醉鄕遊.(설봉薛逢,「도고

悼古」)

봄날 하늘가에 와 있는데,

저 하늘가에 또 해가 지는구나.

꾀꼬리 울음에도 눈물 있다면,

가장 높이 핀 꽃 적셔다오.

춘일재천애　천애일우사　앵제여유루　위습최고화
春日在天涯, 天涯日又斜. 鶯啼如有淚, 爲濕最高花.(이상은李商隱,「천애天涯」)

곤궁한 시대는 시인들의 마음속에 고통과 절망의 흔적을 남겼으며, 피할 수
없이 만당의 영사시가 비애의 색조와 상심의 정서에 물들게 하였다. 그것은 한
곡의 만가[81]처럼 멸망의 길로 나아가던 당 왕조를 떠나보내기 위한 노래였다.

80 | 석숭石崇(249~300)은 서진 발해渤海 남피南皮 출신으로 자가 계륜季倫이고 소명小名이 제노齊
奴이며, 석포石苞의 아들이다. 항해와 무역으로 돈을 많이 모았다. 녹주綠珠를 사랑했고, 하양河陽
금곡에 별장을 두고 호사를 다해 그의 이름은 후세에 '부자'를 비유하는 말로 쓰였다. 위위衛尉에 임
명되고, 가밀賈謐에게 아부하여 24우友의 한 사람이 되었다. 사치를 좋아해 일찍이 귀척 왕개王愷와
함께 거부로 어깨를 겨루었는데, 진晉 무제武帝가 왕개를 도왔지만 상대가 되지 못했다. 가밀이 주륙
되었을 때 같은 당으로 면직되었다. 사마륜司馬倫이 정권을 잡았을 때 중서령中書令 손수孫秀가 찾
아와서 애첩인 녹주를 보고는 마음에 들어 자기에게 달라고 했지만 주지 않았는데, 이에 앙심을 품은
손수가 사마륜의 조서를 고쳐 죽이고 집안 전체도 화를 당했다.
81 | 만가挽歌는 죽은 사람을 애도하는 노래나 가사를 말한다.

무제시無題詩

비록 만당과 오대의 '영사시'가 복잡하고 몽롱한 특징을 가지고 있지만, 대부분 여전히 의식의 표층에 떠오르는 내용이 있다. 이와 서로 비교하면 이 시대의 '무제시'는 더욱더 문장이 애매모호하고 이해하기도 어렵다. 무제시는 한 걸음 더 나아가 시인의 잠재의식의 측면을 다루므로 더욱 깊고 더욱더 은폐된 시대 정서를 나타내고 있기 때문이다.

일반적으로 말해서 시에 제목이 있으면 글에 목차가 있는 것처럼 요점을 간명하게 제시하고 가장 중요한 부분을 결정지으며 완성하는 목적을 다한다. 시인 자신의 사상이 그다지 분명하지 않고 목적이 그다지 명확하지 않으며 감정이 그다지 단순하지 않을 때, 작품 제목을 정하는 것은 곤란한 일이 된다. 중국 고대 시가의 역사에서 아마 이상은[82]의 '무제시'보다 더 완곡하면서 심원하고, 명확하지 않으면서 함축적이어서 사람들에게 확실히 추측을 할 수 없고 밝게 생각하지 못하고 가만히 앉아 이해할 수 없게 하는 것은 없을 것이다. 이렇게 이해하기 어려운 시도 마찬가지로 사람의 마음에 늘 걸리고 안심하지 못하게 하고 내버려두기도 어렵다.[83]

> 온다는 말 빈말인지 떠난 뒤엔 소식 없고,
>
> 달빛 어린 누각에 새벽 종소리 울려온다.
>
> 꿈속에 하는 이별 울어도 소리 나지 않고,

82 이상은李商隱은 당나라의 저명한 시인으로 자가 의산義山이고, 개성開成 2년(26세)에 진사가 되었다. 일찍이 천평군절도사天平軍節度使 영호초令狐楚에 의해 막부에 들어갔다. 나중에 경원절도사涇原節度使 왕무원王茂元의 딸과 결혼했다. 그리하여 어쩔 수 없이 당쟁에 휩쓸려 들었고 평생 벼슬길이 불우했다. 여러 차례 막료를 지냈고 일찍이 비서성교서랑秘書省校書郎 등의 관직을 맡았다. 그의 시가로 전해지는 600여 수를 보면 내용은 시대에 대한 느낌, 세상의 풍자, 사물을 읊고, 옛날을 돌이키고, 현실을 아파하는 주제 등 몇 분야를 포함하고 있다. 문사가 화려하고 의경이 몽롱하며 「무제」 제목을 단 몇몇 시가 가장 유명하며, 매우 높은 예술적 가치를 지니고 있다.

83 | 김의정 옮김, 『이상은 시선』, 지식을만드는지식, 2013 참조.

서둘러 쓰는 편지 먹물도 갈아지지 않네.

촛불은 금 비취 등갓에 반쯤 비추고,⁸⁴

연꽃 휘장 사이로 사향 향기 스며든다.⁸⁵

한 무제는 봉래산 먼 것을 안타까워했지만,

내 님 계신 봉래산은 만 겹이나 더 머네.(김의정, 158)

來是空言去絶蹤, 月斜樓上五更鐘, 夢爲遠別啼難喚, 書被催成墨未濃.

蠟照半籠金翡翠, 麝熏微度繡芙蓉, 劉郎已恨蓬山遠, 更隔蓬山一萬重.(「무제無題」)

살랑살랑 봄바람에 보슬비 내리고,

연꽃 핀 연못 밖엔 나지막한 천둥소리.

금 두꺼비 자물쇠 물어도 향 연기 스며들고,⁸⁶

옥 호랑이 두레박은 끈 내려 깊은 우물 물 긷네.

가씨는 주렴 사이로 한연韓掾의 젊음을 엿보았고,⁸⁷

복비는 위왕의 재주 사랑하여 베개를 남겼네.⁸⁸

84 | 비취翡翠(물총새)는 중국에서 부부간의 금실을 상징하는 새이다. 여기서 물총새 모양이 장식된 병풍을 가리킨다.

85 | 부용芙蓉은 연꽃이고 부부간의 금실을 상징한다. 이 연은 독수공방의 정경을 그린 듯하다.

86 | 금섬金蟾은 두꺼비 모양의 동로 훈로薰爐로 야간에 주로 사용되었다. 주학령이 지은 『이의산시집주』 권1하 「무제사수」에 "도원의 주에 두꺼비는 습기를 잘 막는다. 옛사람들은 두꺼비를 장식하여 사용했다[道源注, 蟾善閉氣, 古人用以飾鑰]."고 한다.

87 | 가씨賈氏는 서진의 재상인 가충賈充(217~282)의 딸을 가리킨다. 한연은 한수韓壽를 가리킨다. 가충의 딸은 아버지가 잔치를 베풀 때, 발 사이로 한수란 청년을 보고 반하여 정을 통했다. 뒤에 이 일이 발각되었으나 가충은 이를 숨기고 한수를 사위로 삼았다.

88 | 복비宓妃는 원래 중국 전설상의 임금인 복희씨伏羲氏의 딸이지만 여기서 진후甄后를 가리킨다. 위왕은 조식曹植(192~233)을 가리킨다. 위나라 진사왕陳思王 조식은 진일甄逸의 딸에게 한눈에 반했는데, 그녀는 조식의 형 조비曹丕(186~236)에게 시집가서 진후가 되었다가 그만 일찍 죽고 말았다. 후일 조식은 조비가 진후의 유품이라고 내어준 베개를 보고 눈물을 흘렸다고 한다. 돌아오는 길에 낙수가에서 진후의 영혼이 나타나서 "저는 원래 전하께 마음을 두었습니다만 소원대로 되지 못하였습니다."라고 말하고는 사라졌다고 한다. 조식은 「낙신부洛神賦」를 지었는데, 그것은 복비가 낙수에 들어가 수신이 되었다는 전설에 근거를 둔 것이다.

연모하는 마음, 꽃과 함께 다투며 피우지 마오.

한 자락의 그리움은 한 움큼의 재가 되리니.(김의정, 161~162)

<div align="center">

삽삽동풍세우내　부용당외유경뇌　금섬설쇄소향입　옥호견사급정회
颯颯東風細雨來, 芙蓉塘外有輕雷. 金蟾齧鎖燒香入, 玉虎牽絲汲井迴.

가씨규렴한연소　복비유침위왕재　춘심막공화쟁발　일촌상사일촌회
賈氏窺簾韓掾少, 宓妃留枕魏王才. 春心莫共花爭發, 一寸相思一寸灰.(「무제無題」)

</div>

두터운 휘장 깊이 드리워진 막수당.[89]

돌아와 누워도 맑은 밤 한없이 기네.

무산 신녀의 생애는 원래 꿈이거늘,[90]

소고 사는 곳은 본래 낭군이 없었네.[91]

바람과 물결 연약한 마름줄기 믿지 않거늘,

달빛 어린 이슬에게 계수나무 잎 향기 누가 알려주나?

그리움을 말하여도 아무 소용 없으니,

마음대로 슬퍼하며 미친 듯 살아간다.(김의정, 152)[92]

<div align="center">

중유심하막수당　와후청소세세장　신녀생애원시몽　소고거처본무랑
重帷深下莫愁堂, 臥後淸宵細細長. 神女生涯原是夢, 小姑居處本無郞.

풍파불신능지약　월노수교계엽향　직도상사료무익　미방추창시청광
風波不信菱枝弱, 月露誰教桂葉香. 直道相思了無益, 未妨惆悵是淸狂.(「무제無題」)

</div>

　　누각에 걸려 있는 둥글게 밝은 달, 어렴풋하며 아득한 사원의 종소리, 노르
스름한 색깔의 뜀뛰는 촛불, 세상의 어디라도 이리저리 퍼지는 사향 향기, 가랑
비 부슬부슬 내리는 야경, 소리가 크지 않은 천둥의 나지막히 떠도는 은은한 울

89 | 막수당莫愁堂은 여인이 머무는 거처, 규방을 가리킨다. 고악부古樂府에 막수락莫愁樂이 있는데, 석
　　성石城에 사는 막수라는 여인의 이름에서 유래했다. 또 한 무제의 「하중지수가河中之水歌」에도 낙
　　양에 막수라는 이름의 여인이 있다는 구절이 나온다.

90 | 신녀神女는 송옥宋玉의 「고당부高唐賦」에서 말하는 무산巫山 신녀를 가리키며 미인의 별칭으로
　　쓰인다.

91 | 소고小姑는 시누이 이외에 혼인하지 않은 여성을 가리킨다. 고악부 「청계소고곡靑溪小姑曲」에 "소
　　고가 묶는 곳 홀로 님도 없네[小姑所居, 獨處無郞]."라는 구절이 나온다.

92 | 청광淸狂은 마음이 썩 깨끗하여 청아한 맛이 있으면서도 그 언행이 일상적인 법도에서 벗어나는 행
　　동 또는 지나치게 결백하여 다른 사람들이 꺼리고 멀리하는 사람을 말한다.

림, 아래로 늘어뜨려져 반쯤 가려진 장막, 시름 겨워 꾼 꿈에서 막 깨어난 고요한 밤 등등에다 유랑劉郞의 전설, 복비宓妃의 고사, 신녀神女의 생애를 덧보태고 있다. 이 모든 것이 보일락 말락하는 빛이나 있는 듯 없는 듯한 안개 속에 더욱 허무하고 어렴풋하며 신비로워 헤아릴 수 없다. 미루어 알 수 있는 것은 이렇게 몽롱하면서 가볍고 부드러운 물상物象이 시인의 정감 주위에 여러 겹으로 중첩된 뒤에 형성한 시경詩境 또한 반드시 정말 흐릿하고 비현실적일 것이다.

내용으로 보면 이러한 시들은 마치 애정을 이야기하는 것 같으면서도 운명을 하소연하는 것 같기도 하고, 어쩌면 상반된 두 가지가 하나로 융합된 것일 수도 있다. 격조로 보면 시인들은 마치 애환이 있는 것 같으면서도 소탈한 것 같을 뿐만 아니라 어쩌면 양면을 동시에 다 가진 것일 수 있다. 결론적으로 말하면 이러한 시는 마치 이해할 수 있는 것과 이해할 수 없는 것 사이에 있는 듯하다. 만약 우리가 이 시를 이성적으로 분석한다면 항상 구름 낀 산과 안개가 뒤덮은 곳에 있어서 손댈 길이 없고, 또 우리가 아무리 많은 노력을 기울여도 아무런 상관 없이 생각과 이성의 역량으로 늘 시를 뒤덮고 있는 겉껍질을 꿰뚫을 수 없다고 느낄 것이다.

우리가 이러한 사고의 노력을 포기하고 정감으로 시를 체험하고 마음으로 시를 끌어안을 때, 시는 오히려 조금의 망설임도 없이 여러분에게 자기 전부의 마음의 문을 열게 될 것이다. 여기에 곱고 아름다운 색채와 조화로우면서 원숙하고 매끄러운 음률이 있다. 여기에 심오하고 아름다운 의경意境이 있고, 유달리 화려하고 면밀한 사물 형상이 있다. 또한 여기에 몽롱하면서 실의에 빠져 멍한 분위기가 있고, 정이 갈수록 깊어지는 운치가 있다. 이것은 우리들에게 사공도(837~908)의 『이십사시품二十四詩品』 중 「함축」을 연상하게 한다.

글자 하나를 더 쓰지 않고도, 시의 멋과 흥취를 다 터득한다.

말이 자기를 표현하지 않아도, 우려지지 않은 듯하다.

여기에 진정한 주재자가 있어, 그와 더불어 사라졌다 나타났다 한다.

술을 가득 걸러놓은 듯하여, 꽃이 한창일 때 가을로 돌아간다.

아득하고 아득한 하늘의 먼지, 문득문득 꺼지는 바다의 거품.

얕고 깊으며 모이고 흩어지는 것, 만 가지를 취해 하나를 거둔다.[93]

부저일자　진득풍류　어불섭기　약불감우　시유진제　여지침부　여록만주　화시반추
不著一字, 盡得風流. 語不涉己, 若不堪憂. 是有眞帝, 與之沈浮. 如淥滿酒, 花時反秋.

유유공진　홀홀해구　천심취산　만취일수
悠悠空塵, 忽忽海漚. 淺深聚散, 萬取一收.

시대 정신과 서로 일치해서 이상은의 「무제」 시는 몽롱하고 명확하지 않을 뿐 아니라 절망과 아픔도 있다.

만나기도 어려운데 헤어지기도 어려워,

봄바람 누그러지니 온갖 꽃들 다 시드네.

봄 누에는 죽을 무렵에야 실뽑기를 다하고,

촛불은 재 되어서야 비로소 눈물 마른다네.

아침에 거울 대하곤 하얀 귀밑머리만 근심하고,

밤중에 시를 읊다가 달빛 서늘하네.

여기서 가는 봉래산 길 멀지도 않으니,

파랑새야 은근히 찾아봐 주려무나.(김의정, 155)

상 견 시 난 별 역 난　동 풍 무 력 백 화 잔　춘 잠 도 사 사 방 진　납 거 성 회 누 시 건
相見時難別亦難, 東風無力百花殘. 春蠶到死絲方盡, 蠟炬成灰淚始乾.

효 경 단 수 운 빈 개　야 음 응 각 월 광 한　래 산 차 거 무 다 로　청 조 은 근 위 탐 간
曉鏡但愁雲鬢改, 夜吟應覺月光寒. 萊山此去無多路, 靑鳥殷勤爲探看.(「무제無題」)

별빛 빛나고 바람 불었던 어젯밤,

화려한 누각 서편 계당의 동쪽.

몸에 화려한 봉황의 두 날개 없어도,

마음엔 신령스런 무소뿔 있어 서로 하나로 통했다네.[94]

93 | 「함축含蓄」은 24시품 중 11번째에 해당된다. 자세한 것은 안대회 옮김, 『궁극의 시학』, 문학동네, 2013, 313쪽 참조.

떨어져 앉아 송구놀이 하니 봄 술은 잘 익었고,[95]

편을 나누어 사복놀이 하니 촛불은 붉게 타올랐지.[96]

아, 나는 북소리 들으면 관아에 가야만 하니,

난대로 말 달리는 이 몸 내뒹구는 쑥대 같구나.(김의정, 132)[97]

昨夜星辰昨夜風, 畫樓西畔桂堂東. 身無彩鳳雙飛翼, 心有靈犀一點通.

隔座送鉤春酒暖, 分曹射覆蠟燈紅. 嗟余聽鼓應官去, 走馬蘭臺類轉蓬.(「무제無題」)

봉황새 꼬리마냥 고운 얇은 비단 몇 겹인가?

푸른 물결 무늬의 휘장 밤 깊도록 바느질하네.

달 닮은 부채로도 부끄러움 가리지 못하고,

우레 같은 마차 소리에 사람 말조차 들리지 않네.

벌써 누런 잔불 어두워져 적막한데,

소식은 끊겨 없어도 석류만 붉구나.

얼룩말 수양버들 드리운 언덕에 매어놓고,

서남쪽 어디로 가셨나, 좋은 소식 기다리네.(김의정, 148)

鳳尾香羅薄幾重? 碧文圓頂夜深縫. 扇裁月魄羞難掩, 車走雷聲語未通.

曾是寂寥金燼暗, 斷無消息石榴紅. 斑騅只系垂楊岸, 何處西南待好風.(「무제無題」)

만약 '슬픔'이 '아름다움'으로 바뀔 수 있다면, 동서고금의 시가는 아마 이상

94 | 무소뿔은 영물로 간주되었고 두 뿔은 한 줄의 흰 무늬로 이어져 있다. 사람도 마음이 서로 이어질 수 있다는 맥락을 나타낸다.

95 | 송구送鉤는 일종의 놀이로 사람을 두 편으로 나누고 한편이 갈고리 하나를 던지면 다른 편이 그 갈고리가 있는 곳을 알아맞히는 방식으로 진행된다. 위치를 알아맞히지 못하면 벌을 받는다.

96 | 사복射覆은 일종의 놀이로 수건이나 쟁반 아래에 물건을 숨겨두고 무엇인지 알아맞히는 방식으로 진행된다.

97 | 난대蘭臺는 한나라 때 서적을 모아둔 궁궐로 여기서 시인이 재직하고 있는 비서성을 가리킨다. 이상은이 비서성 교서랑으로 있을 때 지은 시로 보인다. 이 시와 관련해서 류성준, 『중국만당시론』, 푸른사상사, 2003, 290쪽 참조.

은의「무제」시 몇 수보다 뛰어나지 않을 것이다. 그의 몇몇 작품에서 우리는 바랄 수 없지만 뼈와 마음에 깊이 새긴 사랑, 온갖 생각이 잿더미처럼 죽어도 움직이지 않을 정情, 말로 전할 길이 없지만 마음과 마음이 서로 하나가 되는 생각을 느낄 수 있다. 인생은 귀중하지만 짧다. 이 귀중하고 짧은 일생에서 사람들은 마음에 깊이 사무치는 한을 또 얼마나 남겨두려 하는가? 서로 사랑하지만 바라는 대로 추구할 수 없고 서로 그리워하면서 만나기 어렵지만, 시인은 이런 뜻을 가슴에 품고 마음을 간절하게 지키며 죽을 때까지 변하지 않는다. 그는 마치 한 마리 봄 누에처럼 한평생 끝없는 실(絲, 思)을 모두 토해내고 있다. 그는 붉은 초처럼 매일 밤늦도록 한없이 눈물을 흘렸던 것이다.

주지하다시피 이백은 임종을 앞두고서도 여전히 "대붕이 날아올라 팔방을 떨치더니, 힘겨운 날갯짓 중천에서 꺾여버리네."[98]라는 빼어난 울림을 남겼다. 두보는 막다른 길에 다다랐지만 여전히 "가없는 숲엔 나뭇잎이 우수수 떨어지고, 끝없는 장강長江은 도도히 흘러가는구나."[99]라는 의기가 북받친 슬픈 노래를 남겼다. 이렇듯 성당의 시가 중에 비참한 요소가 있지만 결코 처량하거나 비통하지 않고, 슬픔 가운데 웅장함이 있고, 비참함 가운데 강직함이 있다는 것을 부인할 수 없다.

이상은을 대표로 하는 만당의 시인들은 오히려 세상을 뜯어고치려는 자신감과 용기를 이미 잃어버렸고, 뜻하지 않게 지극히 비극적인 운명에 직면하고서 그들은 숙명에 가까운 절망적인 정서를 품을 수 있었을 뿐이었다. 여기서 시인들은 이미 "천 리 밖 먼 곳을 보려고, 누각을 한 층 더 올라간다."[100]는 용기를 잊어버렸고, 그저 "저녁 노을 한없이 아름답지만, 황혼이 가까이 다가왔네."[101]라고 탄식만 할 뿐이다. 곰곰이 생각해보면 이와 같은 자기 신념의 상실은 바로 시대의 황혼이 시인 자신에게 드리워진 그림자이지 않겠는가? 그러므로 우리들

98 이백, 「임종가臨終歌」: 大鵬飛兮振八裔, 中天摧兮力不濟.

99 두보, 「등고登高」: 無邊落木蕭蕭下, 不盡長江滾滾來.

100 왕지환王之渙, 「등관작루登鸛雀樓」: 欲窮千里目, 更上一層樓.

이 이상은의 「무제」 시를 보며 듣는 것은 애정의 고민과 벼슬을 찾는 번민만이 아니라 세기말에 울리는 소리이기도 하다.

화간사花間詞

'영사시詠史詩'의 대다수 작품들은 만당의 시인들이 나라가 쇠퇴하지만 포기할 수 없는 제세濟世의 심정을 나타내고, '무제시'의 애매하고 난해한 문장은 만당 문인들이 비록 강렬하게 말하고 싶어도 하지 못하는 망국의 정서를 나타냈다고 말한다면, '화간사花間詞'의 집중적인 출현은 만당과 오대의 문인들이 절망한 뒤에 더욱 개인의 감성 생명에 도취하고 만족하는 경향으로 나아가는 것을 의미한다.

사詞는 '곡사曲詞' 또는 '곡자사曲子詞'로 불린다. 사는 원래 음악과 짝을 이룬 문학 양식이고, 사패詞牌는 짝을 이룬 악곡에 의해 결정되었다. 악곡의 억양과 변화에 따라 사의 자구字句는 들쭉날쭉하면서 순서가 있고, 평성과 측성이 서로 적절하게 맞기를 요구했다. 이렇게 음감이 매우 풍부한 문자 형식은 설령 배합된 악곡과 분리되더라도, 아주 높은 음악미를 갖추고 있어 읽으면 고체시가古體詩歌에 비해 입에서 익숙하게 잘 감길 뿐만 아니라 근체시가近體詩歌에 비해 변화가 풍부하여 점차 하나의 독립적인 문학 형식으로 다시 태어났다.

절대 다수의 예술 형식과 마찬가지로 사詞는 새로운 문학 체제이고 민간에 의해 최초로 생겨났다. 근대에 발견된 '돈황곡자사敦煌曲子詞'[102]는 바로 이러한 점을 실증해준다. 현재 취합하여 편집한 돈황곡자사敦煌曲子詞는 160여 수가 있

101 이상은李商隱, 「등낙유원登樂遊原」: 夕陽無限好, 但是近黃昏.(김의정, 204) | 낙유원은 장안성 서남쪽에 있는 한나라의 유적지이다. 비교적 지세가 높고 넓어서 사방을 바라볼 수 있는 곳이다. 진나라 시절 의춘원宜春園이라고 불렸는데 한 선제宣帝가 이곳에 낙유묘樂遊廟를 지으면서 낙유원으로 불리게 되었다.

다. 그중에 다수는 성당에서 만당과 오대 시대까지의 작품들이고, 어떤 것은 더 이른 시기의 작품일 수도 있다. 작품들은 절대 다수가 민간의 가사로 사상이 소박하고 감정이 진지하며, 문자도 상대적으로 이해하기 쉽다. 민간에서 창작되는 같은 시기의 문인들도 이 새로운 문학 양식에 간혹 손을 대기도 했다.

초당 시대의 장손무기(594~659)[103]는 이미 장단구로 된 신곡을 선보였다. 성당 시대에 이백의 「억진아憶秦娥」「보살만菩薩蠻」과 이륭기李隆基의 「호시광好時光」 등의 작품이 전해지고 있다. 중당에 들어선 뒤에 사의 격률에 따라 사를 짓는[塡詞][104] 문인들이 점차 증가했다. 오늘날 존재하는 중당 문인의 사는 200여

102 | 청나라 광서 26년(1900년) 감숙(간쑤) 돈황(둔황)의 명사산鳴沙山 장경동藏經洞에서 다량의 두루마리 200여권이 발견되었다. 시기로는 북위 태안太安 4년(458년)에서 북송 도원道元 원년(955년) 때까지의 것이며, 현재는 대부분 런던박물관과 프랑스 국가도서관에 수장되어 있다. 이 가운데 '곡자사'가 있는데, 이것이 그동안 중국 최초의 사 작품을 수록한 총집으로 인정받았던 『화간집花間集』보다도 이른 것이라고 밝혔다. 당·오대에는 새로운 시가 형식의 사가 민간에서 발생했고, 7세기 중엽에는 이백·백거이·유우석·장지화와 같은 문인들이 사를 창작하기 시작했다. '곡자사는 당나라의 경제 번영과 음악과 밀접한 관련이 있다. 대도시에 전문적으로 악공이 악기를 연주하고 노래와 춤을 추는 가기歌妓가 있었는데, 이들은 민간의 악곡과 시인들의 시를 연주하고 노래로 불렀다. 이에 반해 돈황곡자사는 송사宋詞의 초기 형태를 알 수 있는 중요한 자료로 제재는 당나라 당시의 현실을 반영하는 것이 많다. 특히 정벌 전쟁으로 인한 병사들의 변방 생활과 그 병사들의 구국·보국의 정신과 비장한 각오, 그리고 이 때문에 이별한 부녀자의 슬픔과 원한 등을 노래하여 대부분 사랑과 관련된 작품이 많다. 기본적으로 하층 사회에서 발생되어 민간 문학의 원시적인 형태를 많이 갖추고 있으며, 언어가 통속적이고 알아듣기 쉬우며 감정의 표현도 솔직하고 담백하다. 이해원, 『황하에 흐르는 명시』, 현학사, 2004 참조.

103 | 장손무기長孫無忌는 하남성 낙양 출신으로 자가 기보機輔이다. 북위의 황족 탁발씨의 후손으로서 수나라의 우효위장군 장손성의 아들이며 당 태종 이세민의 황후인 장손황후의 오빠이다. 617년에 수나라에 대항한 반란이 터지자, 태원 유수 이연의 휘하에 들어가 참모가 되었고, 626년에 현무문의 변이 일어나자 장손무기는 이세민을 따르는 무리인 관롱 집단과 함께 이 정변에 적극 참여하였고, 그 후 매제 이세민이 황제에 오르자 상서복야와 사공 등을 역임하였다. 637년에는 방현령과 함께 『정관율령』을 편찬하기도 했다. 642년에는 명재상 위징에 이어 승상 겸 태위가 되었고, 이후 이세민을 따라 고구려 원정에 나서기도 했다. 651년에는 당시 황제이자 자신의 조카 고종 이치의 명을 받들어 『율소』 30권을 편찬하기도 했다.

104 | 사詞의 격률은 각각 일정한 자수·성운·박자가 있는데, 작사자가 곡조의 규정에 따라 자구를 채우고 격률에 맞게 가사를 짓는 것, 즉 일정한 악보樂譜에 의거하여 거기에 합치되는 성운·평측의 글자를 채워넣어 운문을 만드는 것을 말한다. 유병례, 『송사 30수』, 아이필드, 2004, 232쪽 참조.

수가 있다. 예컨대 원결元結·고황顧況·유우석·백거이·왕건王建·장적張籍 등의 작품이 전해오고 있다. 참으로 상당수의 문인들이 이와 같은 문학 양식을 수용했지만, 이미 만당과 오대 시대의 온정균(812~866)[105]을 수장으로 하는 '화간파花間派'와 이욱을 대표로 하는 남당南唐 사인詞人이 손꼽히고 있다.

당시 전통적인 봉건 사대부의 눈으로 보면 문장의 지위가 가장 높고 다음이 시詩이고 그 다음이 사詞였다. 후세에 이르기까지 여전히 "문장을 짓고 여유 있는 일로 시를 지었고 또 시간이 남으면 사詞와 곡曲을 짓는다."는 견해가 있었다. 그러나 이러한 '시를 짓고 남는 시간[詩餘]'에 사詞를 쓰는 작업은 흔히 '사랑 노래[艶科]'로 생각했다. 이것은 물론 당시의 문인들이 사의 창작을 멸시하는 것을 나타내지만, 동시에 그들이 엄숙하고 경건한 태도를 취하는 시교詩敎의 전통을 타파하고, 개인의 비관적인 이별과 만남, 희로애락, 욕망과 번뇌를 이 새로운 문학 형식에 넣었으며, 개인의 감정 세계를 위해 이 새로운 공간을 여는 결과를 낳았다.

이 새로운 공간의 개척자로서 만당의 온정균은 이상은과 마찬가지로 정치의 부패, 붕당의 분쟁으로 인해 웅대한 포부를 펴지 못하고 나라를 위해 보답할 길이 없었다. 그는 이상은과 달리 모든 고민을 마음속에 묻고서 마치 봄 누에가 실을 토하는 것처럼 심혈을 기울여 결국엔 자신을 둘러싸는 예술적 '고치'를 짜냈다. 외향적인 성격으로 인해 그는 여러 번 세상을 놀라게 할 만한 행동을 자주했다. 그는 일찍부터 자신의 문학적 재질을 믿었기 때문에 대리 과거 시험을

105 온정균溫庭筠은 시인이자 사인이고, 자가 비경飛卿이다. 여러 번 시험을 보았음에도 진사에 합격하지 못하여 벼슬길에 대한 의욕을 잃었다. 48세에 수현위隋縣尉라는 한 자리를 얻었고 그 이후 국자조교國子助敎 등을 하였다. 그는 음률에 정통하고 비파를 타고 피리 부는 것을 잘하였으며 시·사에 모두 뛰어났다. 그의 근체시 작품들은 의지할 곳 없는 여행과 불행한 신세에 대한 감회 등의 내용을 반영하고 있으며, 간혹 원대한 포부가 아직 실현되지 않고, 재능이 있으면서도 펼 기회를 만나지 못한 감개를 드러내고 있다. 사詞 작품들은 오히려 규방의 소녀가 이성을 그리워하거나 부부가 그리워하는 것을 많이 썼으며, 문인 중에서 처음으로 대량의 사를 쓴 작가이다. 풍격이 아름다움에 사로잡혀 '화간파'를 선도했다. 현존하는 시는 310여 수이며, 사는 70수이다. 대표작으로는 「억강남憶江南」 등이 있다.

보아, 시험 감독관을 탄핵하는 큰 파문을 일으켰다. 그는 일찍이 가졌던 이런 의도가 영호도令狐綯에게 누설되자, 그에게 부탁하기보다는 황제에게 비위를 맞춘 은밀한 사생활을 가지고 사를 지었는데, 지위가 높은 관료나 귀족들이 재주가 없으면서 배우지도 않는 것을 비웃으며 이를 풍자했다. 또 그는 방탕하고 무례하여 친한 벗들에게 맞고 쫓겨나는 일을 당했다. 그는 술을 마신 후에 야간 통행 금지를 위반하여 순찰하는 관리에게 얼굴이 다치고 이빨이 부러지는 매질을 당하기도 했다.

종합하면 당시 '정인군자正人君子'의 눈으로 보기에, 그는 '재주는 있으나 행실이 엉망인' 낙담한 문인이었다. 사실상 세상의 예법에 얽매이지 않고 하고 싶은 대로 하는 생활 태도로 인해, 온정균은 음란한 사詞와 선정적인 곡曲에 익숙해졌을 뿐만 아니라 술에 취하고 분 냄새 나는 속에서 삶을 토로하였고, 게다가 그로 하여금 과거의 문인들이 달가워하지 않거나 단지 가끔씩 하는 '시 다음의 일', '사랑 노래'였던 사와 곡에 더욱더 호감을 가지게 하였다. 이로 인해 온정균은 중국 문학사에서 제일 처음 사로 세상에 명성을 떨친 문학가가 되었다. 온정균의 작품을 살펴보자.

> 머리를 감고 빗고 나서,
> 홀로 강가 누각에 기대어 멀리 바라보네.
> 지나간 천여 척의 배 모두 임이 탄 배 아닌데,
> 석양은 길게 뻗고 강물은 아득하기만 하네.
> 백빈주[106]에서 애간장 끊어진다.[107]

108 | 백빈주白蘋洲는 흰 마름풀이 피어 있는 모래섬을 가리키는데, 여기서 임과 헤어졌거나 돌아오기로 약속한 곳으로 추측된다. 백빈은 양치식물 네가랫과의 여러해살이 수초이며, 명나라 이시진의 『본초강목本草綱目』에서는 다음과 같이 설명하고 있다. "네가래는 잎이 네 개인 풀이다. 잎은 수면에 떠 있고, 뿌리는 물밑으로 이어지며, 그 잎은 순채蓴菜(수련과에 속하는 여러해살이 수초)와 마름풀(바늘꽃과에 속하는 한해살이의 수초)보다 가늘고, …… 여름과 가을에 작고 흰 꽃을 피운다. 때문에 '흰 네가래[白蘋]'라고 부른다."

소 세 파　독 의 망 강 루　과 진 천 범 개 부 시　사 휘 맥 맥 수 유 유　장 단 백 빈 주
梳洗罷. 獨倚望江樓. 過盡千帆皆不是. 斜暉脈脈水悠悠. 腸斷白蘋洲.(「억강남憶江南」)

천만 가지의 한.

한은 하늘 끝에 닿았네.

산에 걸린 달은 내 마음도 모르고.

강바람은 부질없이 눈앞의 꽃만 떨어뜨리고.

흰 구름 밀어젖혀 비스듬히 기우네.[108]

천 만 한　한 극 재 천 애　산 월 부 지 심 리 사　수 풍 공 락 안 전 화　요 예 벽 운 사
千萬恨. 恨極在天涯. 山月不知心裏事. 水風空落眼前花. 搖曳碧雲斜.(「몽강남夢江南」)

작은 산 겹쳐진 병풍은 아침햇살에 반짝이고.[109]

흐트러진 귀밑머리 가락 향긋한 흰 뺨을 덮었네.

나른히 일어나 아미 눈썹 그리고.

치장하고 천천히 머리 빗는다네.(상편 1절)

머리에 꽂은 꽃 앞 뒤 거울에 비치니.

꽃과 얼굴 서로 곱게 어울리네.

새로 수놓은 비단 저고리엔.

쌍쌍이 짝지은 금빛 자고새.(하편 2절)

소 산 중 첩 금 명 멸　빈 운 욕 도 향 시 설　나 기 화 아 미　농 장 소 세 지
小山重疊金明滅. 鬢雲欲度香腮雪. 懶起畫蛾眉. 弄妝梳洗遲.

조 화 전 후 경　화 면 교 상 영　신 첩 수 나 유　쌍 쌍 금 자 고
照花前後鏡. 花面交相映. 新帖繡羅襦. 雙雙金鷓鴣.(「보살만菩薩蠻」)[110]

107 | 시의 전반적인 내용과 관련해서 온정균, 이지운 옮김, 『온정균 사선』, 지식을만드는지식, 2009, 111
쪽 참조.

108 | 시의 전반적인 내용과 관련해서 온정균, 이지운 옮김, 위의 책, 110쪽 참조.

109 | 소산小山은 여러 해석이 있는데, 그중 하나로 '소산'을 병풍 속의 그림으로 보게 되면 병풍의 꺾여
세워지는 특성과 그 형상으로 인해 비추는 대상이 햇빛이든 촛불이든 간에 한 면은 밝고 한 면은 어
둡게 되어 '명멸明滅'한 상태가 된다고 보는 견해를 소개하고 있다. 이동향, 「온정균 사 시론」, 『중국
문학』 4집, 한국중국어문학회, 1977, 119～120쪽 참조.

옥루의 밝은 달 아래에 그리움만 깊어가는데,

버들가지는 나긋나긋 봄기운에 힘이 없다.

문밖 풀잎은 한창 무성했고,

임 보낼 때 말 울음이 들렸었지.(상편 1절)

금빛 물총새 그려진 비단 장막 아래,

향초는 녹아내려 눈물 흘리네.

꽃은 지고 두견새는 서럽게 우는데,

초록 창가에서 남은 꿈[111] 헤매고 있네.(하편 2절)[112]

옥루명월장상억　유사뇨나춘무력　문외초처처　송군문마시
玉樓明月長相憶, 柳絲裊娜春無力. 門外草萋萋, 送君聞馬嘶.

화라금비취　향촉소성루　화락자규제　녹창잔몽미
畫羅金翡翠, 香燭銷成淚. 花落子規啼, 綠窗殘夢迷.(「보살만菩薩蠻」)

　　여기서 우리는 성당 시가가 담아낸 저 끝없이 광활한 변방 풍경과 화려한 색
채의 자연 경물을 볼 수 없을 뿐만 아니라 중당 시인들이 당시 사회 병폐의 비참
함을 지적하는 고발과 넌지시 말을 돌려 황제에게 고하는 간언을 들을 수 없다.
어떤 것은 그저 일상 생활과 신변상의 자질구레한 일, 사랑의 고통, 한가롭고 적

110 | 소악蘇顎의 『두양잡편杜陽雜編』 권하에 당의 선종宣宗 대중大中 초기에 여만국女蠻國에서 당나
　　라에 조공을 바치러 온 사자들의 복장과 치장이 아름답게 늘어뜨린 머리에 황금빛 모자를 썼는데,
　　모자 양쪽으로 늘어뜨린 장식이 발끝까지 내려왔다. 이것은 불교에서 말하는 보살의 그림과 비슷하
　　였고, 사자의 일행에 노래하고 춤추는 무희들이 있었는데, 그 노래가 특이하고 아름다운 곡이라 한
　　다. 개원開元 연간에 최영흠의 『교방기敎坊記』에 이 곡의 이름을 '보살만'이라 하였는데, 이후부터
　　많은 문인들이 사詞와 곡曲을 지을 때 보살만이라 불렀다. 또 이르기를 이 여인들이 눈동자가 푸르
　　고 맑으며 희고 부드러운 피부에 유연한 몸놀림으로 매우 매혹적인 종족인데, 이후부터 연정시를 쓸
　　때, 자기의 주관적인 미인을 이들에 비유하였으므로 대개의 보살만은 이룰 수 없는 사랑의 애타는
　　심경을 그린 것이 대부분이라 한다.
111 | 잔몽殘夢은 잠을 깨고도 마음속에 어렴풋이 남아 있는 꿈의 세계 또는 잠이 깰 무렵 꾸는 꿈을 말
　　한다.
112 | 보살만菩薩蠻은 사 내용의 제목이 아니라 특정한 리듬을 지닌 사패의 이름이다. 온정균은 보살만
　　의 사패에다 14수의 노랫말을 지었는데, 여기서 첫 번째와 여섯 번째의 가사를 소개하고 있다. 시의 전
　　반적인 내용과 관련해서 온정균, 이지운 옮김, 『온정균 사선』, 지식을만드는지식, 2009, 32쪽 참조.

적한 고요만 있을 뿐이다. 정치 정서로 보면 이것은 어쩌면 만당의 지식인들이 절망한 뒤에 겪었던 일종의 심리 변화일지도 모른다. 예술 성질로 보면 이것은 어쩌면 더욱 개체화되고 부드러우면서 섬세해진 심미 취향이 고요한 중에 불쑥 치미는 것을 대표하는지도 모른다. 예컨대 이택후(리쩌허우)는 다음과 같이 지적했다.

> 만당의 심미 취미와 예술 주체는 성당 시대와 완전히 같지 않지만 중당에서 이어지는 한 줄기의 길을 따라 더욱더 섬세한 관능적 감수성과 감정적 색채를 포착하는 쪽으로 나아가고 …… 시대 정신은 전쟁터에 있지 않고 규방에 있으며, 세상에 있지 않고 개인의 심경에 있으며 …… 사람 세상을 진취적으로 정복하는 것이 아니라 사람 세상으로부터 도피하여 물러나는 것이었다. 인물 또는 인격이 아니고 사람의 활동과 사업은 더더욱 아니라 사람의 심정과 기분이 예술과 미학의 주제를 이루게 되었다.[113]

새로운 미학 주제에 따라 온정균과 이름을 나란히 하는 위장(836~910)[114]은 이러한 종류의 사를 짓는 기풍을 중원에서 서촉西蜀으로 가져왔다. 그리하여 우교牛嶠·우희제牛希濟·모문석毛文錫·이순李珣·구양형歐陽炯 등 격률에 따라 사를 지을 수 있는 한 무리의 사인들을 이끌어냈는데, 그들의 작품과 온정균의 사는 모두 후촉의 조숭조趙崇祚에 의해 저명한 『화간집』[115]에 수록되었다. 이로 인해 마침내 중국 역사상 첫 번째 사곡 유파인 '화간파花間派'가 형성되었다.

113 이택후(리쩌허우), 『미학삼서美學三書』, 合肥: 安徽文藝出版社, 1999, 154쪽.
114 │ 위장韋莊은 경조京兆 두릉杜陵 출신으로 자가 단기端己이다. 황소의 난이 일어나자 남쪽으로 피난 가 오랫동안 그곳에서 살았다. 난을 겪은 뒤 1천660자의 「진부음秦婦吟」 시를 지어 당시의 처참한 전쟁 상황을 그려내서 '진부음 수재'라고 불렸다. 오대 때에 촉蜀의 왕건王建이 그를 재상으로 등용했다. 『화간집花間集』에 그의 작품이 47수가 실려 있는데, 애정의 갈등, 실제 생활의 경험을 통한 느낌 등을 농염에서 벗어나 담아한 필치로 묘사하고 있다.

사월 열이렛날,

바로 지난해 오늘이었네.

그대와 헤어질 때,

눈물을 참으려 일부러 얼굴 숙이고,

부끄러워 미간을 약간 찌푸렸지요.

인연이 이미 끊어진 줄 모르고,

헛되이 꿈속에서 찾아다녔지.

하늘 근처 달 빼고는,

아는 이 아무도 없네.

사 월 십 칠　정 시 거 년 금 일　별 군 시　인 루 양 저 면　함 수 반 렴 미
四月十七, 正是去年今日. 別君時, 忍淚佯低面, 含羞半斂眉.

부 지 혼 이 단　공 유 몽 상 수　제 각 천 변 월　몰 인 지
不知魂已斷, 空有夢相隨. 除却天邊月, 沒人知.(위장, 「여관자女冠子: 사월십칠四月

十七」)[116]

봄 산의 아지랑이 걷히려 하고,

하늘빛 엷어 드문 별조차 희미하네.

새벽달 얼굴 희미하게 비치는데,

115 | 『화간집花間集』은 940년 오대 후촉後蜀의 조숭조趙崇祚가 편집한 사집詞集이다. 만당 최대의 사
인詞人인 온정균 및 그와 사풍詞風을 같이한 위장·구양경 등 18명의 작품 500여 수를 수록하였으
며, '사'의 총서로 가장 오래되었다. 성당 시대 '사' 부문의 작가들은 거의 『화간집』을 통하여 작품을
전하고 있다. 농후한 색채와 아름다운 문사文辭로 여성들의 자태와 사랑의 정서를 주로 그린 온정균
의 사풍은 오대의 혼란 속에서도 명맥을 유지하여, 국지적인 번영을 누린 강남 후촉의 대신·귀족에
의해 계승되었다. 그중에서 위장의 담백하고 소박한 필치가 약간의 특색이 있다. 화간파 시인들의 귀
족적·유미적 경향은 후대에 많은 영향을 끼쳤다.

116 | 여관女冠은 『화간집』에서 두 가지 이미지로 나타난다. 하나는 득도하여 신선이 되려는 수도자로서
의 이미지이고, 또 다른 하나는 속세의 사랑을 잊지 못하고 연인을 기다리는 여성의 이미지이다. 여
관은 도교에 입문했지만 여전히 세속적인 감정을 완전히 버리지 못하고 문인은 종교를 통해 마음의
안위를 찾고자 했으므로 양자는 심정적으로 자연스럽게 서로 교류할 수 있는 전제를 공유했다. 아마
이 때문인지 문인은 여관의 삶과 사랑을 작품에 그려 넣게 되었다.

이별의 눈물로 새벽을 맞네.

말은 이미 많이 나누었으나,

정은 다하지 못해,

고개 돌아보며 거듭 말을 하네.

푸른 비단 치마 입었던 이,

여기저기 핀 향초 아꼈던 것 떠올리네.

<ruby>春山<rt>춘 산</rt></ruby><ruby>煙欲收<rt>연 욕 수</rt></ruby>, <ruby>天淡稀星小<rt>천 담 희 성 소</rt></ruby>. <ruby>殘月臉邊明<rt>잔 월 검 변 명</rt></ruby>, <ruby>別淚臨淸曉<rt>별 루 임 청 효</rt></ruby>.

<ruby>語已多<rt>어 이 다</rt></ruby>, <ruby>情未了<rt>정 미 료</rt></ruby>, <ruby>回首猶重道<rt>회 수 유 중 도</rt></ruby>. <ruby>記得綠羅裙<rt>기 득 록 나 군</rt></ruby>, <ruby>處處憐芳草<rt>처 처 련 방 초</rt></ruby>.(우희제牛希濟, 「생사자生查子」)

채방에 올라,[117]

연꽃 핀 못을 지나네.

졸던 원앙새 뱃노래에 놀라 깨니,

꽃을 두른 여인 함박 웃는 모습,

아름다움을 견주는데,

다투듯 연잎 꺾어 석양 빛 가리네.

<ruby>乘彩舫<rt>승 채 방</rt></ruby>, <ruby>過蓮塘<rt>과 련 당</rt></ruby>, <ruby>棹歌驚起睡鴛鴦<rt>도 가 경 기 수 원 앙</rt></ruby>. <ruby>遊女帶花偎伴笑<rt>유 녀 대 화 외 반 소</rt></ruby>, <ruby>爭窈窕<rt>쟁 요 조</rt></ruby>, <ruby>競折團荷遮晚照<rt>경 절 단 하 차 만 조</rt></ruby>.(이순李珣, 「남향자南鄕子」)

길 가다가 남쪽으로 들어서니,

광랑나무 잎 그늘에 여뀌꽃 붉게 피었네.

양쪽 길가의 인가에 보슬비 내린 뒤,

붉은 콩 거둬들이고,

나무 아래서 가냘픈 흰 손을 들어 올리네.

117 | 채방彩舫은 달리 채선彩船·화선畫船이라고 하는데 궁중 무용 정재呈才 중 선유악船遊樂에서 쓰는 배를 가리킨다. 무용수(舞員) 10여 명이 탈 수 있게 만든 큰 배로, 아름다운 그림과 조각으로 화려하게 장식되었다.

노입남중　광랑엽암로화홍　양안인가미우후　수홍두　수저섬섬대소수
路入南中, 桄榔葉暗蓼花紅. 兩岸人家微雨後, 收紅豆, 樹底纖纖擡素手.(구양형歐陽
炯,「남향자南鄉子」)

　　모든 상황이 갈수록 나빠지는 사회 풍조와 조그만 구석에 안거하는 정치 구
조는 밖으로 뻗어나가려는 봉건 사회 문인들의 정신적 촉각을 묶어두었을 뿐
만 아니라 개개인의 생명에게 과거에 볼 수 없었던 질식감과 압박감을 안겨주었
다. 그들은 계책을 세워 자신의 지혜와 재능을 펼쳐 보일 길이 없었을 뿐만 아니
라 전쟁터를 달리며 자신의 결심과 용기를 표현하기도 어려웠다. 생명력은 결국
해방을 요구하고, 어찌해 볼 도리가 없었던 서촉西蜀의 문인들은 시야를 강산과
사막, 초새와 형문[118] 등 광대한 경계로부터 거둬들여 규방과 아름다운 누각,
화조와 연못 등 협소한 생활 공간으로 돌리게 되었다. 이 때문에 이 시대에 화조
화가 번영한 것과 마찬가지로 '화간사花間詞'의 흥기는 결코 우연한 일이 아니다.
　　겉으로 보면 남녀의 애정을 내용으로 하는 이런 작품은 육조에 유행하였던
궁체시와 자못 유사하여 마치 시가 창작이 300여 년에 걸친 예술의 변화를 거
친 뒤에, 또다시 원래의 출발점으로 돌아온 것 같다. 하지만 역사는 반복될 수
는 있으나 중복될 수는 없다. 자세히 분석하면 이렇게 '회귀'한 듯한 발전 과정
은 오히려 '나선' 식의 상승 노선을 하고 있다는 것을 어렵지 않게 알아차릴 수
있다. 내용으로도 이러한 작품들은 육조 시대 시풍에 나타나는 헛된 감정과 거
짓된 바람을 이미 지양했으며 만당과 오대 시대의 인생 정감에 융화되어갔다.
궁체 시인과 달리 화간사인花間詞人들은 늘 미묘하고 애매한 남녀간의 정 중에
해결될 길이 없는 집안간의 원수와 국가의 원망, 의지할 곳 없이 떠도는 나그네
의 수심과 여행의 고단함 그리고 빈곤하고 초라하게 된 신세와 애환을 그려냈
다. 그들의 작품이 비록 남녀 사이의 정과 떨어지지 않지만 더욱 광범위하고 복

118 | 초새楚塞는 초나라 지역의 요새와 협곡을 가리킨다. 일반적으로 군사적 요충지를 나타내기도 한
　　다. 형문荊門은 호북(후베이)성의 지명으로 초새와 마찬가지로 요충지와 험지를 가리킨다.

잡한 인생 정감과 생명 체험을 이미 포함하고 있었다.

형식으로도 이러한 작품들은 궁정 문학의 화려한 겉치레를 지양하고, 민간 예술의 참신함과 자연스러움이 스며들어 있다. 문을 닫고 수레를 만들 듯 주관에 사로잡혀 아침저녁으로 진언하는 시종侍從 문인과 달리 오대의 사인詞人들은 앞서 발전해온 민간 사곡 중에 새로운 예술적 자양분을 흡수했다. 그들의 작품은 세밀하되 가냘프거나 약하지 않고, 완곡하고 함축적이되 화려하지 않으며, 더 이상 진실성이 없이 일부러 너무 꾸며 몹시 부자연스럽거나 말이 지나치게 화려하고 착실하지 않은 것을 읊지 않았다. 이 때문에 그들이 '화간花間'에 젖어서 읊더라도 더 이상 인위적으로 가꾸어진 실내의 분재가 아니라 시골 들판의 기이한 화초들이었다.

망국시

사실 참으로 '부정의 부정'의 논리를 철저하게 확대 전개시킨 것은 서촉의 '화간파'가 아니라 남당南唐 말기의 이경李璟 · 이욱(937~978)[119] · 풍연사馬延巳 등과 같은 한 왕조의 마지막 시대 군신君臣들이다. 화려하게 채색하고 장식하는 점에서 진정한 주재자였던 그들은 온정균처럼 어떤 일에 전혀 관여하지 않고 개인의 감정 세계 속으로 들어가 기탁할 곳을 찾을 수 없었고, 이 거대한 집이 자신에

[119] 이욱李煜은 오대의 유명한 사인詞人이다. 남당국南唐國의 군주였던 그는 24세에 직위를 이어받아 38세에 패망하는 나라의 군주가 되었으며, 결국 송나라 태종에게 독살을 당하였다. 이욱은 정치에 있어서는 우매하고 무능하였으나, 예술에 있어서는 오히려 다재다능하였다. 그는 글씨에 능했으며, 그림을 잘 그렸고, 음률에 정통하였으며, 특히 사를 짓는 데는 최고를 이루었다. 현존하는 30여 수의 사는 우수한 작품이 매우 많다. 그는 만당晩唐 이래로 온정균 등이 이룬 예술 창작의 기초 위에서 사의 표현 범주와 의경意境의 심도를 확대하였으며, 그의 작품은 망국의 슬픈 감정을 뛰어나게 표현한 작품으로 자연스럽고 슬프면서 구성지며, 또한 독특한 예술적 감화력을 가지고 있다. 대표작으로 「우미인虞美人」「낭도사浪淘沙」가 있다.

게로 쓰러지는 것을 눈을 뻔히 뜨고 바라보았다. 이로 인해 그들의 시사詩詞는
비로소 진정한 말세의 빼어난 울림이 되었다.

헛된 감상 내버린 지 오래라고 누가 말하던가?

봄이 올 때마다,

슬픔은 아직 여전한 것을.

날마다 꽃 앞에서 크게 취하건만,

거울은 붉은 얼굴 야위어도 마다하지 않네.

강가의 파란 풀 언덕 위의 버드나무,

묻노니 새로운 슬픔은,

어찌하여 해마다 찾아오는가?

작은 누각에 홀로 서니 바람은 소매 가득 불고

평평한 숲에 막 돋은 달은 돌아가는 사람 뒤를 비추네.[120]

_{수 도 한 정 포 기 척 구 매 도 춘 래 추 창 환 의 구 일 일 화 전 상 병 주 불 사 경 리 주 안 수}
誰道閑情抛棄擲久？ 每到春來, 惆悵還依舊, 日日花前常病酒, 不辭鏡裏朱顔瘦.

_{하 반 청 무 제 상 류 위 문 신 수 하 사 연 년 유 독 립 소 루 풍 만 수 평 림 신 월 인 귀 후}
河畔靑蕪堤上柳, 爲問新愁, 何事年年有？ 獨立小樓風滿袖, 平林新月人歸後.(풍연사馮

延巳, 「작답지鵲踏枝」)

며칠 동안 떠돌던 구름 어디로 갔을까?

돌아오길 잊었나,

이 봄도 저물어가는데.

온갖 꽃 피어 있는 한식날 길가,

향기로운 수레 어느 집 나무에 매어두었을까?

눈물어린 눈망울 누대에 기대 홀로 중얼거리고,

120 | 전체적인 맥락은 왕력(왕리)王力, 송용준 옮김, 『중국시율학 3』, 소명, 2006, 40쪽 참조.

다정한 제비야 날아올 때,

길에서 내 님을 못 보았니?

심란한 마음 슬픔은 버들개지처럼 날려,

아득한 꿈길에서도 찾을 길 없어라.[121]

<div style="font-size:smaller">기 일 행 운 하 처 거　　 망 각 귀 래　　 부 도 춘 장 모　　 백 초 천 화 한 식 로　　 향 차 계 재 수 가 수</div>
幾日行雲何處去? 忘卻歸來, 不道春將暮, 百草千花寒食路, 香車繫在誰家樹?

<div style="font-size:smaller">누 안 의 루 빈 독 어　　 쌍 연 래 시　　 맥 상 상 봉 부　　 요 란 춘 수 여 류 서　　 유 유 몽 리 무 심 처</div>
淚眼倚樓頻獨語, 雙燕來時, 陌上相逢否? 撩亂春愁如柳絮, 悠悠夢裏無尋處.(풍연사馮

延巳,「작답지鵲踏枝」)

손으로 구슬 주렴 말아 올려 옥고리에 거니,

여전히 봄의 시름 누대를 에워싸네.

바람 속에 떨어진 꽃 누가 주인인가,

그리움은 끝이 없네.

파랑새는 머나먼 임의 소식 전하지 않고,

정향 봉오리는 빗속에서 슬픔만 맺히네.

고개 돌려 보노라니 삼초에 저무는 푸른 물결,[122]

하늘까지 닿아 흐르네.

<div style="font-size:smaller">수 권 주 렴 상 옥 구　　 의 전 춘 한 쇄 중 루　　 풍 리 낙 화 수 시 주　　 사 유 유</div>
手卷珠簾上玉鉤, 依前春恨鎖重樓. 風裏落花誰是主, 思悠悠.

<div style="font-size:smaller">청 조 부 전 운 외 신　　 정 향 공 결 우 중 수　　 회 수 록 파 삼 초 모　　 접 천 류</div>
靑鳥不傳雲外信, 丁香空結雨中愁. 回首綠波三楚暮, 接天流.(이경李景,「완계사浣溪

沙」)

연꽃 향기 사라지고 푸른 잎 시드니,

121 | 전체적인 맥락은 유병례,『송사 30수』, 아이필드, 2007, 52쪽 참조.

122 | 삼초三楚는 선진 시대 초나라의 영토를 가리키고, 진한 시대 서초西楚·동초東楚·남초南楚를 말한다.『사기』「화식열전貨殖列傳」에 따르면 진陳·여남汝南 등이 서초이고 팽성彭城 동쪽·오吳·광릉廣陵이 동초이고 형산衡山·구강九江·예장豫章·장사長沙 등이 남초에 해당된다. 항우項羽는 팽성을 근거로 하며 스스로 서초패왕西楚霸王이라 부른 적이 있다.

가을 바람은 푸른 물결 사이로 슬픔을 일으킨다.

더구나 좋은 시절 함께 초췌해지니,

차마 볼 수가 없구나.

보슬비에 꿈을 깨니 닭 울음소리 아득하고,

작은 누대 위에서 부는 젓대 소리 서늘해라.

구슬처럼 지는 눈물에 한은 끝이 없어,

난간에 기대네.

<small>함 담 향 소 취 엽 잔　서 풍 수 기 록 파 간　환 여 소 광 공 초 췌　불 감 간</small>
菡萏香銷翠葉殘, 西風愁起綠波間. 還與韶光共憔悴, 不堪看.

<small>세 우 몽 회 계 새 원　소 루 취 철 옥 생 한　다 소 루 주 하 한 한　의 남 간</small>
細雨夢回鷄塞遠, 小樓吹徹玉笙寒. 多少泪珠何限恨, 倚闌干.(이경李景, 「탄파완계사攤

破浣溪沙」)

주룩주룩 주렴 밖에 비 내리는 소리,

봄날 같은 생각 넘쳐흐르네,

비단 이불로 새벽 찬바람을 견디지 못한다.

꿈속에선 내 나그네임을 알지 못하고,

잠시 기쁨을 탐하였다.

홀로 의지할 곳 없는데,

끝없이 펼쳐진 저 강산은,

이별하긴 쉬워도 만나기 어렵다.

떨어진 꽃잎 물 따라 흐르듯 봄도 가노니,

하늘 궁궐이런가, 인간 세상이런가!

<small>염 외 우 잔 잔　춘 의 란 산　나 금 불 내 오 경 한　몽 리 부 지 신 시 객　일 상 탐 환</small>
簾外雨潺潺, 春意闌珊, 羅衾不耐五更寒. 夢裏不知身是客, 一晌貪歡.

<small>독 자 막 빙 란　무 한 강 산　별 시 용 이 견 시 난　유 수 낙 화 춘 거 야　천 상 인 간</small>
獨自莫凭闌, 無限江山, 別時容易見時難. 流水落花春去也, 天上人間!(이욱李煜, 「낭도

사浪淘沙」)

봄날의 꽃 가을 달은 언제 끝나고,

지난 일은 얼마나 알겠는가?

어젯밤 작은 누대에 또다시 봄바람 불어오니,

밝은 달 아래서 고국으로 머리를 돌릴 수 없다!

조각한 난간, 옥 계단은 응당 거기 있으련만,

오직 아름답게 얼굴색만 바꾸었겠지.

그대에게 묻노니 얼마나 근심하고 있는가.

흡사 강의 봄물이 동쪽으로 흐르는 것과 같구나.

춘 화 추 월 하 시 료 왕 사 지 다 소 소 루 작 야 우 동 풍 고 국 불 감 회 수 월 명 중
春花秋月何時了, 往事知多少? 小樓昨夜又東風, 故國不堪回首月明中!

조 난 옥 체 응 유 재 지 시 주 안 개 문 군 능 유 기 다 수 흡 사 일 강 춘 수 향 동 류
雕闌玉砌應猶在, 只是朱顔改. 問君能有幾多愁, 恰似一江春水向東流.(이욱李煜,「우미

인虞美人」)

이제 다시는 초당처럼 의기意氣가 드높고 분발하지 않고, 다시는 성당처럼
사상과 학식이 넓고 심오하지도 않으며, 다시는 중당처럼 폭풍처럼 거세게 일어
나지는 않지만, 만당의 낮은 소리로 읊고 노래 부르는 것을 이어받아 참혹하여
차마 볼 수 없는 비극을 다 펼쳤다. 그들은 관객이 아니고 배우도 아니며, 실제
배역 자체였기 때문에 진실로 마음이 찢어지는 고통을 겪고 차마 지난날을 돌
이키고 싶지 않은 절망을 지니고 있다.

예술로 말하면 이러한 사곡詞曲은 이상은 식의 함축을 흡수했을 뿐만 아니
라 또 온정균 식의 완곡함도 수용하여 끊으려야 끊을 수 없고 정리해도 여전히
어지러운 감정으로 구체적이면서도 미묘하게 독자의 심금을 움직이고, 사람들
에게 다 곱씹을 수 없고 완전히 음미할 수도 없는 예술을 누리게 해주었다. 이것
이 이른바 '음유陰柔의 미美'이자 이것이 이후의 송사宋詞가 당시와 다르게 된 가
장 중요한 부분이다. 이러한 의미로 보면 남당 군신들의 예술 창작은 수당과 오
대 문학의 논리적 종착지를 형성했을 뿐만 아니라 동시에 송나라 예술의 논리

적 기점을 일구어냈다. 실제로 이욱의 이러한 명작들은 바로 가정을 깨트리고 나라를 잃게 하였고, 송나라에서 심문을 받는 죄수의 작품으로 전락했다. 이와 동시에 새로운 시대의 장막이 이미 조용히 걷히고 있었다.

생각해볼 문제

1. 다른 시대의 영사시를 비교해보고, 주관적인 감정을 어떻게 의탁했는지 살펴보자.
2. 이상은의 「무제無題」 시를 예로 들어 몽롱한 의경意境이 무엇인지 토론해보자.
3. 시詩와 사詞, 두 종류의 문학 양식이 각각 어떤 특징을 가지고 있는지 예를 들어서 설명해보자.

제14장

인문人文이 모이는
북송의 성대한 상황

BC 960년 후주의 귀덕군절도사歸德軍節度使·전전도점검殿前都點檢이었던 조광윤은 진교병변陳橋兵變[1]을 일으켰는데, 요나라 군사를 정벌하려고 이끌던 군대를 수도 개봉(카이펑)開封으로 되돌려 황제에 오르고서 송宋 왕조를 세웠다. 후량後梁·후당後唐·후진後晉·후한後漢·후주後周와 달리 조광윤의 송 왕조는 한편으로 영토를 크게 넓히고 중화 세계를 통일했고, 다른 한편으로 지역에 할거하는 세력을 약화시켜서 안정적인 문관文官 정부를 세워 요절할 운명을 피했다. 당나라 이후를 잇는 커다란 통일 국면이 다시 나타났다.

조광윤이 건국한 송나라는 18황제, 319년의 역사로 당 왕조의 역사에 비해 좀 더 길다. 그러나 국력의 강성은 물론이고 문화의 창조로 봐도 송나라가 당나라에 비해 뒤떨어진다. 여기에 북방 이민족의 침략까지 받았던 터라 송나라는 1127년에 할 수 없이 남쪽으로 수도를 옮기게 되어 각지를 전전하다가 마지막으로 임안(린안)臨安을 수도로 정하게 되었다. 송나라의 후반부를 이은 남송은 중원을 잃고 그저 일부 지역에 안거安居하는 정권이었으며, 영토의 축소로 인해 문화 창조가 제한을 받을 수밖에 없었다.

당나라와 비교하여 송나라는 3가지 측면에서 두드러진 특징을 가지고 있다.

1 | 959년 오대십국 중 후주의 세종이 급사를 하자, 7세에 불과한 공제 시종훈柴宗訓이 제위를 이었다. 960년 정월 초하루 요나라가 침공하자 귀덕절도사 검교태위 조광윤이 이에 맞서 출전한다. 출전 도중에 그의 수하들이 개봉(카이펑) 부근의 진교역陳橋驛에서 조광윤에게 술을 만취하도록 먹이고, 다음날 아침에 그에게 황포를 입혀 강제로 황제로 추대했다. 조광윤은 조보·조광의 등 부하들의 추천에 못이기는 척하며 다짐을 받고, 카이펑에 입성하여 7세의 어린 시종훈에게 황제를 선양받아 송나라를 건국했다. 이것을 진교병변陳橋兵變 또는 진교의 변[陳橋之變]이라고 한다. 추원초, 박찬구 옮김, 『중국역대황제(중)』, 박이정, 2006, 244쪽 참조.

먼저 정치적 측면에서 송나라는 개국 초기에 중앙 집권에 유리한 문관 정부를 세웠다. 한편으로 송나라는 한 걸음 더 나아가 과거 제도를 건전하게 하고 확대하였는데, 당나라에 비해 몇 배나 많은 지식인들이 과거 시험을 통해 통치 집단에 진입하여 참으로 서족庶族 지주 계급의 이익을 대변하는 왕조를 이루었다. 다른 한편으로 송나라의 조정은 당나라가 절도사를 중용했던 교훈을 배워서 국경 요새를 담당한 무관의 권력을 대대적으로 약화시켰다. 이렇게 문文을 중시하고 무武를 경시하는 중문경무重文輕武의 사회 환경 속에서 책의 향기가 검기劍氣를 대체하고 학식이 의협심을 대체하게 되고, 정권의 잘못을 논하는 호탕한 기백이 이미 당나라만 못하게 되었다. 공자의 말처럼 "찬란히 빛나는구나, 문화여[郁郁乎文哉]!"라는 성대한 분위기는 오히려 증가할 뿐 줄지 않았다. 이로 인해 심미 문화의 창조라는 측면에서 참신한 세상을 개척하게 되었다.

다음으로 문화의 측면에서 당나라는 '안사의 난' 이후로 중원에 전란이 많아져서 사인士人들은 앞다투어 남쪽으로 도망쳤다. 오대십국에 이르러 북쪽은 다시 군벌이 투쟁을 벌이는 싸움터가 된 반면, 남쪽의 생산은 상대적으로 안정된 조건 아래에서 발전하면서 갈수록 국가가 의지할 수 있는 경제적 명맥이 되었다. 송나라가 들어선 뒤에 남쪽의 인구 수가 처음으로 북쪽을 초과했다. 이와 동시에 부드럽고 섬세하며 세밀한 남국의 기호가 결국 거칠고 호방한 북쪽의 풍격을 압도하게 되었다. 이러한 현상은 우리가 만당과 오대에서 이미 그 단서를 볼 수 있었고, 송나라에 들어온 뒤로 더욱 퍼져나갔고 결국 한 시대의 심미 문화를 주도하는 선율이 되기에 이르렀다.

마지막으로 철학 사상의 측면이다. 세속 정권이 사상 영역에 대한 규제를 강화시키기 위해, 출가 인사들의 각종 세금 회피를 감소시키기 위

해, 또 공통의 신앙으로 다른 민족의 침입을 막기 위해, 송나라는 유儒·
불佛·도道가 공존하는 당나라의 다원 구조를 개편했다. 조직에서 '도첩'[2]
의 정원을 발급하는 방식으로 불교·도교를 믿고 따르는 인원수를 통제
해나갔다. 사상에서 이학理學을 대표로 하는 정부의 이데올로기를 확립
했다. 한편으로 이학자들은 외부 세계에서 도교의 '현도玄道' 이론을 빌
려서 옛날부터 변하지 않는 '리理'로 개조했다. 다른 한편으로 이학자들
은 내심 세계에서 불교의 '자성自性' 학설을 빌려서 영구불변하는 '심心'
으로 개조했다.

불교·도교와 달리 외재적 '리理'이든 내재적 '심心'이든 어느 것도 이
학자들이 추구하는 최종 목적이 아니었다. '리'와 '심'의 존재 의의는 원
래 천륜과 혈연의 기초 위에 세워진 유가 윤리로 하여금 본체론적 구조
의 구성과 형이상학적 논리의 증명을 얻어서, '격물格物·치지致知·정심
正心·성의誠意·수신修身·제가齊家·치국治國·평천하平天下'의 사회 이상
을 실현하는 데에 있다. 이러한 유학을 철학화하고 정교화시키는 데에
는 심미 문화에 대한 영향도 필연적이었다. 따라서 자유분방하고 심지
어 걸핏하면 극단으로 치닫는 당나라 예술가와 달리, 송나라의 심미주
의자들은 이치를 따지는 설리說理를 문장으로 여기고, 주장을 다투는 의
론議論을 시로 여기면서 애호했다.

위에서 서술한 세 가지 중요한 요소가 함께 뒤엉키어 생겨난 영향은
복잡하고 다면적인데, 최종 결과는 당나라 풍격과 크게 다른 문화 창조
를 일구어낸 것으로, 음유陰柔·세부細賦(섬세)·내향內向·유아儒雅(학식과
기품) 등 모든 방면에서 최고 수준에 이르렀고, 중국 고대 심미 문화를 또
다시 높은 봉우리로 끌어올렸다.

2 | 도첩度牒은 관청에서 승려에게 부여한 출가出家 증명서이다.

얼음 같은 살결 옥 같은 자태,
말끔하기 그지없고, 물가 전각에
그윽한 향기 가득하네[3]:
도자기

기세가 웅장한 당나라의 심미 문화와 달리, 송나라의 심미 문화의 가장 큰 특징은 정교하고 우아함으로, 시사詩詞도 그러하고 회화도 그러하고 도자기도 그러하다. 일정한 의미에서 말하면 송나라의 도자기는 당시 모든 공예 미술품 중 가장 뛰어난 본보기일 뿐만 아니라 중국 도자 예술사에서 뛰어넘기 어려운 최고의 절정이다.

먼저 생산 규모로 보면 송나라의 도자기는 비교적 과거의 어떤 시대보다 매우 빠른 발전을 거두었다. 하북(허베이)의 정요[4], 하남(허난)의 여요[5], 변경[6]의 관요官

3 "冰肌玉骨, 自淸凉無汗, 水殿風來暗香滿." 이 구절은 소식의 「동선가洞仙歌·빙기옥골冰肌玉骨」에 나온다.

4 정요定窯는 하북성 정현定縣에 있는 요窯(가마)를 말한다. 송나라의 유명한 요의 하나이다. 경덕진 요景德鎭窯가 성행하기 전에 가장 번창한 요장窯場이다. 남아 있는 작품은 적으며 진품으로 여긴다. 구석 깊이 백자白磁로 조각한 여러 가지 문양이나 형압型押된 모양이 주를 이루어 아취雅趣가 풍부한 느낌을 준다. 북송 시대에 만든 것을 북정北定, 남송 시대에 경덕진에서 소성燒成한 것을 남정南定이라 부른다.

5 여요汝窯는 하남(허난)성 여주汝州(지금의 린루셴臨汝縣)에 있었다 하나 가마터는 분명치 않다. 기록에 의하면 북송 말기인 정화政和·선화宣和 연간에 궁중의 어용품御用品을 구워낸 도요로, 그 제품은 일찍이 없던 일품逸品이었으며, 남송 시대에는 이미 그 유품을 구하기가 힘들었다 한다. 여주 일대에는 속칭 북방청자北方靑瓷라고 불리는, 무늬 있는 올리브색의 청자를 굽던 가마터가 여러 곳에서 발견되어, 한때는 여요가 북방청자의 생산지에 해당한다는 설도 있었다.

窯, 남쪽의 가요哥窯, 하남(허난)의 균요[7]와 같이 유명한 5대 가마 외에도 하북(허베이)의 자주요磁州窯, 섬서(산시)의 요주요耀州窯, 하남(허난)의 등봉요登封窯, 산서(산시)의 개휴요介休窯, 산동(산둥)의 치박요淄博窯, 강서(장시)의 경덕진요景德鎭窯, 절강(저장)의 월요越窯, 복건(푸젠)의 건요建窯, 광동(광둥)의 조주요潮州窯, 광서(광시)의 등현요藤縣窯, 호남(후난)의 형산요衡山窯, 성도(청두)의 유리장요琉璃場窯 등이 있다.

고고학자들이 지금까지 발견한 고대 가마터는 19개 성, 시, 자치구에 분포하는데 모두 200여 현에 이른다. 그중 송나라의 가마가 총수의 80% 정도를 차지하고 있는데, 이를 통해 이전에 볼 수 없는 성황을 이루었다는 것을 알 수 있다. 이러한 송나라의 가마 중에 오직 궁정에서 사용하는 용품을 공급하는 관요官窯가 있고, 직접 상품 시장에 맞춰 공급하는 민간 자요瓷窯도 있다. 당시 도자기로 제작된 생활 용품은 아마 금속·칠기 등으로 된 제품의 모든 사회적 효용을 거의 대체했다.

다음으로 공예품의 제작에서 자기를 굽는 많은 가마들은 모두 자체의 독특한 재료와 기법을 가지고 있었다. 유약의 색깔로 보면 이전 시대에 이미 있었던 청색·백색·흑색 이외에도 채색 자기(채자彩瓷)와 꽃문양에 유약을 입힌 자기(화유자花釉瓷)를 더 보탰다. 장식으로 보면 전통적인 각화·인화 이외에 획화·수화·화화畫花·퇴첩堆貼·양감鑲嵌 등과 같은 새로운 기법[8]을 발명하거나 개선했다.

6 | 변경汴京은 현재 개봉(카이펑)의 옛 이름으로 북송의 서울이었다.

7 | 균요鈞窯는 균요均窯라고도 쓴다. 황하(황허)黃河 중류 낙양(뤄양)과 개봉(카이펑) 사이 남쪽에 있다. 명나라 때에 균주鈞州라고 한 하남(허난)성 우현(위셴)禹縣이 그 중심지이다. 청색 또는 자색을 띤 실투성失透性 유약의 도자기를 말한다. 송원 시대로부터 화북 일대에서 구워냈으며 옛날 균주鈞州라고 불렸던 하남(허난)성 동북부에서 제작되어 이 이름이 지어졌다.

8 | 각화刻花는 도자기에 꽃무늬를 새기는 것이고, 인화印花는 도자기의 형태를 갖추며 성형이 완료된 태토 위에 도장 따위의 도구로 눌러 찍어 무늬를 만드는 기법이다. 수화繡花와 획화劃花는 도자기 표면을 도드라지게 하면서 무늬를 나타내는 기법으로 바늘을 써서 문양을 그리는 도자기 장식법을 수화라 하고, 칼을 써서 문양을 새기는 것을 획화로 구별하기도 한다. 양감은 겉의 흔적[表證]과 속의 흔적[裏證]을 동시에 노출시키는 방식이다.

마지막으로 심미 취미에서 당나라의 장인들은 재질이 투박하지만 오히려 빛깔과 광택이 고우면서 아름다운 저온의 채유彩釉로 거칠고 호방한 시대의 풍격을 나타내었다고 한다면, 송나라의 예술가들은 재질이 매끄럽고 보드라우며 빛깔과 광택이 우아한 고온의 자기로 뛰어나고 완곡한 심미 취미를 표현해냈다. 또 당나라 도자기의 조형이 사람들에게 가슴과 팔을 드러내고, 체형이 풍만하고 비단을 입은 여인을 매우 쉽게 연상시킨다고 말한다면, 송나라 도자기의 조형은 사람들에게 긴 목과 매끄러운 어깨, 유연하고 아름다운 갖가지 자태의 '진나라 사당의 시녀'[9]를 매우 쉽게 연상시킨다.

당나라의 도자기 색깔이 사람들에게 시각적으로 강렬하면서 곱고 아름다운 돈황 벽화를 연상하게 한다면, 송나라 도자기 색깔은 사람들에게 백색을 헤아려 검은색을 적절히 조화시키고, 신선하고 담백한 문인 산수를 연상하게 한다. 송나라 도자기 중에 완전히 굵고 견고한 그릇이 절대로 없다고 말할 수 없지만, 간혹 허리가 크고 배가 울퉁불퉁한 경우도 있으며, 고졸하지만 둔하지 않게 보이는 경우도 있다. 결코 송나라 도자기 중에 어두운 색의 그릇이 절대로 없다고 말할 수는 없지만, 간혹 어두운 붉은색이나 짙은 녹색이 있고, 또한 중후하고 천박하지 않은 경우도 있다.

종합하여 송나라 도자기의 예술 풍격을 가장 간단한 말로 정리하여 말한다면, '아雅'라는 한 글자보다 더 적절한 것은 없다. 송나라 도자기의 이런 심미 풍격을 이해하기 위해 우리는 대량의 문물 중에 베개·그릇·병 세 가지 유형의 그

9 | 진사晉祠는 춘추 시대 주나라의 봉국 가운데 하나인 진晉나라의 땅인 산시성山西省에 있으며, 그 시조인 숙우叔虞를 모신 사당이다. 진사가 언제 처음 세워졌는지 알 수 없지만, 북위北魏 때부터 있었던 것으로 추측되며, 역사적인 수식화 과정을 밟는데, 북제北齊 때 난로정難老亭이 세워졌고, 당나라 때는 태원에서 군병을 일으킨 당 태종이 비문을 짓고 써서 정관보한정貞觀寶翰亭에 보관했으며, 송나라 때는 숙우의 모친인 읍강邑姜을 위해 성모전聖母殿을 건립했다. 바로 이 성모전 안에 송나라때 제작되었다는 마흔두 존의 소상이 있는데, 그중 환관이 다섯 존, 남복을 입은 여관이 네 존, 나머지 시녀가 서른세 존이다. 이들은 모두 실제 사람의 크기로, 고유한 표정과 손발 모양, 그리고 자태를 지닌 채 모두 진흙의 소조 위에 채색되어 있다.

롯을 선택하여 설명하고자 한다.

자침瓷枕

도자기를 베개로 만든 것은 결코 송나라에서 시작되지 않았다. 송나라 시대의 것으로 출토된 수많은 도자기 베개[瓷枕]는 오히려 이전에 있지 않았던 심미 가치를 표현하고 있다. 무늬 장식에서 자침瓷枕은 선과 꽃만 있지 않고 동물과 인물도 있다. 그중 많은 일반 대중들이 기쁘게 반기는 장식 도안이 있다. "1032년 음력 7월에 만들어 청산도인이 사양沙陽에서 술에 취해 쓰다."[10]라는 제題가 있는 '호문침虎紋枕'은 북송의 인종仁宗(1022~1063) 연간에 자주요磁州窯에서 생산된 제품이다. 이 베개는 장방형으로 사면에 대나무 무늬와 꽃이 있고 베개 표면에 생생하여 살아 있는 듯 알록달록한 맹호 한 마리만 그려져 있어 마치 화초 가운데 똑바로 웅크리고 있는 듯하다. 전반적으로 구도와 기법이 능숙하고 형상은 생동감이 있는데, 제관題款의 내용까지 연결시키면 문인이 창작에 참여했으리라 짐작할 수 있다.

현존하는 고궁박물원의 '마희침馬戲枕'은 북송 후기의 작품이다. 이 베개는 팔각형이고 몸에 꼭 맞는 저고리와 바지를 입은 예인(광대)을 그렸는데, 날 듯이 내달리는 말 등에 거꾸로 서서 손에 땀을 쥐게 하는 곡마 연기를 진짜와 똑같이 사람들의 눈앞에 보여주고 있다. 하북(허베이)성에서 출토된 '동자수조침童子垂釣枕'은 타원형으로 베개 표면에는 장대를 잡고 있는 소년을 그렸는데, 마침 정신을 집중하여 수면을 응시하고 있고 수면 위에는 세 가닥의 물결 무늬가 있으며 평온한 강가는 들풀로 장식되어 있고 온 화면이 간결하고 생동하며 운치가 넘

10 "明道元年巧月, 造靑山道人醉筆於沙陽." | 명도 원년은 북송 인종의 연원으로 1032년에 해당된다. 교월은 음력 7월의 별칭이다. 이 이름은 음력 칠월 칠석 전날 저녁에 부녀자들이 견우牽牛와 직녀織女의 두 별에게, 길쌈과 바느질을 잘하게 해달라고 빌던 결교乞巧에서 비롯되었다.

쳐흐른다. 이들과 비슷한 작품들도 매우 많은데, '희웅침戲熊枕' '축구침蹴球枕' 등이 있다. 이러한 자침瓷枕은 그윽한 생활의 숨결을 표현해낼 뿐만 아니라 고우면서 저속하지 않고 복잡하면서 혼란스럽지 않아 매우 높은 예술 가치를 지니고 있다.

그릇 모양에서 송나라의 자침瓷枕은 방형·장방형·다변형·타원형·연잎형·말굽형 등이 있으며, 더 복잡한 인물 조형도 있다. 고궁박물원에 소장되어 있는 정요定窯의 '해아침孩兒枕(동자 형상 베개)'은 침대 위에 엎드린 어린아이의 천진난만하고 귀여운 형상을 빚었고, 또 어린아이 등의 곡선을 교묘하게 이용하여 머리두는 면으로 만들어, 예술성과 실용성의 결합을 이루어냈다.^{그림 14-1}

진강시(전장시)鎭江市(오늘날 장쑤성) 박물관에 소장된 '와영침臥嬰枕(누워 있는 영아 베개)'은 구상이 더욱 독특한데, 윗면에 한번 굽은 연잎으로 꼭 알맞게 베개면의 곡면 각도를 이루고 있으며, 아랫면에 곤히 잠든 갓난아기가 연 줄기를 손에 꼭 쥐고 있다. 베개는 정교하게 만들었을 뿐만 아니라 의경意境이 심오하며, 갓난아기의 잠자는 모습이 마치 사람들이 달콤하고 아름다운 꿈속으로 데리고 가서

〈그림 14-1〉 해아침孩兒枕.

사람들로 하여금 자신도 모르게 이청조의 "옥 베개 베고 비단 장막에 누우니, 한밤중의 서늘한 기운이 스며들기 시작하네."[11]라는 사詞의 구절을 연상하게 한다. 간단한 침구의 조소 하나를 이렇게 절묘한 경지에 이를 정도로 빚어내고 있으니, 송나라 도자기 예술의 수준을 충분히 보여주고 있다.

자반瓷盤

일상 생활 속의 음식 그릇으로 소반과 주발의 조형은 가장 간단하다고 말해야 한다. 그러나 송나라의 도자기 소반(자반瓷盤)과 도자기 주발(자완瓷碗)은 매우 높은 심미 가치를 지니고 있다. 현존하는 북송 정요定窯의 '인화운룡문반印花雲龍紋盤'그림 14-2은 둥근 입에 지름이 넓어 그릇 모양이 소반과 주발의 중간에 위치한다. 총명한 도자기공은 정주定州의 자수 도안을 도자기의 표현 기법으로 옮겨 왔으며, 재질이 단단한 각종 모형을 이용하여 매끄럽고 부드러우며 희고 얇은 소반 안에 구름과 용 문양을 새겼는데, 구성이 빈틈없고 층차가 분명했다. 그리고 다시 상감 기술[12]을 사용하여 소반 외곽 부분을 따라 한층 진한 색의 구리로 테두리를 입혔는데, 정교하면서도 고상해 보이는 최상의 궁정 용품이었다.

현존하는 북송 균요[13]의 '월백유자반연화완月白釉紫斑蓮花碗'은 조형과 색채에 있어서 새로운 창의성을 지니고 있다. 주발은 원형의 바탕 위에 꽃잎을 10장의 연꽃 모양으로 변화를 주었고, 균요가 특별히 지닌 금속 산화 기술을 이용하여

11 玉枕紗廚, 半夜凉初透. | 이청조李淸照(1084~1151?)가 지은 「꽃그늘 아래 취하다-중양절에[醉花陰-九日]라는 사의 한 구절이다. 이 사의 전문은 다음과 같다. "薄霧濃云愁永晝, 瑞腦消金獸. 佳節又重陽, 玉枕紗廚, 半夜凉初透. 東籬把酒黃昏後, 有暗香盈袖. 莫道不消魂, 簾卷西風, 人比黃花瘦." 전체 맥락은 김명희 외, 『동아시아 문학과 여성』, 국학자료원, 2005, 146~147쪽 참조.

12 | 상감象嵌은 금속·도토陶土·목재 따위의 소지素地 표면에 여러 무늬를 새겨서 그 속에 같은 모양의 금·은·보석·뼈·자개 따위 다른 재료를 박아 넣는 공예 기법이다.

748

〈그림 14-2〉 인화운룡문반印花雲龍紋盤.

빛깔을 나타내며, 달빛과 같은 흰색의 바탕 위에 불규칙적인 자색 꽃으로 얼룩얼룩하게 장식하고서 유약을 입혔는데, 그릇 형체에 아름다운 자태를 더 추가하여 조형과 장식이 매우 훌륭하게 결합된 작품을 일구어냈다. 북송 후기는 균요의 전성기였는데, 기발하게 생각해낸 그릇 모양과 환상적인 색채는 사람들에게 깊은 인상을 주었으며, 민간에서는 "황금은 값을 매길 수 있어도 균요는 값을 매길 수 없다[黃金有價鈞無價]."는 말을 남겼는데, 얼마나 진귀한 가치가 있었는지 미루어 알 수 있다.

자병瓷瓶

사실 송나라의 자기 예술을 가장 잘 구현한 것은 베개도 아니고 소반과 주발도 아니고 병瓶이다. 비록 자병瓷瓶이 물을 가득 채우고 꽃을 꽂는 등의 기능을 하지만 감상하는 측면이 더 중요하기 때문에, 제작할 때 더욱더 심혈을 기울인다. 현존하는 하북(허베이) 정현(딩센)定縣 박물관의 '용수류정병龍首流淨瓶'그림 14-3은 북송 초기 정요定窯의 제품이다. 병은 주둥이가 작고 목이 가늘며, 목 부분에 테두리가 튀어나와 있다. 어깨 부분은 풍만하고, 어깨 위에 용머리 형상의 구멍이

〈그림 14-3〉 용수류정병龍首流淨瓶.

13 균요鈞窯는 중국 도자기 중 진귀한 보물로 고대 5대 명도자기 중 하나이다. 하남(허난) 우주(위저우) 禹州 신후진(선허우전)神後鎭에서 기원하였으며 당나라 때 시작되어 송나라에 와서 성행했다. 북송 휘종 때 황제가 사용하는 진기한 물품이 되었으며, 위저우시 북쪽에 속하는 '고균대古鈞臺' 근처에 가마를 설치하여 궁정용 자기를 구워 만들었는데, 이 때문에 가마의 이름이 '균요鈞窯'이며 자기의 이름이 '균자鈞瓷'이다.

하나 있으며, 그 밖에 두 가닥의 현문弦紋이 있고, 둥근 꼴의 발이 밖으로 비스듬하게 뻗쳐 있다.

기능의 측면에서 보면 용머리는 물을 넣는데 사용되며, 병의 목 아랫 부분은 손으로 잡기에 편리하고, 병의 목 윗부분의 볼록한 테두리는 손이 미끄러질까 방지하는 역할을 한다. 총명한 도자기공은 이 모든 실용적 장치를 심미적인 세부 묘사로 변화시켜 그릇의 전체 모양은 변화가 적절하고 복잡하면서도 어지럽지 않게 하였다. 정요定窯의 '용수류정병'이 조형으로 인해 훌륭하다고 말한다면, 요주요耀州窯의 '청자목단훤초문병靑瓷牧丹萱草紋瓶'^{그림 14-4}은 새긴 무늬로 인해 뛰어나다.

현존하는 상하이박물관의 북송 시대 자병은 조형이 간략하고, 주둥이가 작고 어깨가 매끄러우며 길이가 후리후리하게 크게 생겼는데, 이것은 송나라 매병梅瓶의 표준 양식이다. 요주요의 무늬를 새기는 기술은 북송 중기에 완전한 경지에 이르렀는데, 병 전체에 새겨진 무늬와 칼날은 굳세고 힘이 있고, 선은 유창하고 자연스러워 사람들에

〈그림 14-4〉 청자목단훤초문병靑瓷牧丹萱草紋瓶.

게 부조浮彫와 같은 질감을 느끼게 해준다. 인공의 조각은 물론 정교하고 아름다우며, 천연의 균열은 보기가 좋다. 현존하는 송나라의 '가요관이병哥窯貫耳瓶'^{그림 14-5}은 바로 유약 표면 자체의 균열된 무늬를 이용하여 기묘한 장식 효과를 만들어냈다. 가요哥窯의 균열된 무늬는 유약과 도자기 원형의 수축률이 다르기 때문에 냉각 과정 중에 생겨난 것이며, 가장 처음 시작된 것은 가열하여 만드는 과정 중에 생긴 일종의 결함이었다. 하지만 점점 사람들에 의해 그 원인이 파악되어 기법으로 이용하게 되었는데, 인공적인 기교로 천연적인 것을 능가하는

〈그림 14-5〉 가요관이병哥窯貫耳瓶.

특수 효과를 만들어내게 되었다.

현재 수도(서우두)首都박물관에 있는 '옥호춘병玉壺春瓶'^{그림 14-6}은 여요汝窯의 진품으로 보여진다. 명나라 문인들은 여요를 송나라의 유명한 5대 가마 중 으뜸으로 평가하고 있는데, 궁정을 위해 청자를 굽는 시간이 가장 짧기 때문이다. 다만 이러한 여요의 생산은 북송의 철종 원우元祐(1086)에서 휘종 숭녕崇寧(1106)까지 20년간에 지나지 않고, 남송 때 이미 "근래에 더욱 얻기 어렵다[近尤難得]."는 기록으로 보면, 후세에 전해지는 경우는 다수가 모조품이다. 이 자병瓷瓶이 여요의 진품인지 아닌지에 관계없이 정교하고 아름다운 걸작이라는 점에는 의심의 여지가 없다.

또한 청색과 녹색 사이의 색채는 말할 것도 없고 옥처럼 따뜻하고 부드러운 광택은 이야기하지 않더라도, 간결하고 우아한 조형만으로 사람들의 가슴을 두근거리게 한다. 병은 목이 길면서 어깨는 깎여져 있고, 배는 불룩하여 평범하기로는 이보다 더 평범할 수 없다. 목 부분이 점차 커지는 병의 입구와 어깨 부분이 점점 넓어지는 병신瓶身은 꼭 들어맞게 서로 반대되는 호도弧度(radian)¹⁴를 형성하여 유연하고 아름다운 자태의 미인처럼 마치 "일 푼을 더하면 너무 길고, 일 푼을 감하면 너무 짧다."¹⁵ 이것은 진정으로 '의미 있는 형식significant form'¹⁶이며, 그것은 사람들에게 말로 표현할 수 없는

14 | 호도법弧度法에 의한 각도의 단위로 기호는 rad이다. 주로 이론상의 연구에 사용된다. 반지름 r인 원에서 원주상의 길이가 r인 원호를 잡았을 때의 중심각의 크기를 1라디안 또는 1호도라 한다. 따라서 원을 일주一周하는 각도 360°는 2π라디안이고, 반원의 각도 180°는 π라디안이다. 이를 기준으로 할 때, 수직선을 기준으로 한쪽이 둥글게 들어간 호도의 곡면을 이루다가 수직선을 건너 다른 쪽에서는 둥글게 나오는 호도의 곡면을 이루는 형태를 말한다.

묘한 쾌감을 느끼게 해주며, 감상에 그치지 않고 끝없이 돌이키며 음미하게 한다!

　종합해서 말하면 송나라의 도자기는 북송 시대의 생산 제품이 가장 많고 성취도 가장 크다. 즉 남송 시대는 매우 정교한 제품이 적지 않게 전해내려 오지만 결국 한 지역에 치우쳐 안거하면서 상대적으로 위축되었다. 이 기간에는 요와 금 두 나라도 일정한 정도에서 송나라 사람의 도자 예술을 흡수했을 뿐만 아니라 창의적 성과도 있었지만, 심미 문화 역사에 있어서는 지류일 뿐이다.

〈그림 14-6〉 옥호춘병玉壺春瓶.

생각해볼 문제

●

1. 당의 삼채와 송의 자기를 비교해보고, 그것들이 어떻게 다른 사회 풍격을 대표하는지 살펴보자.
2. 그림에 나오는 네 가지 병甁에 대하여 자신의 감상 느낌을 말해보자.

15　增之一分則太長, 減之一分則太短. | 마숙馬驌(1621~1673)이 지은 『역사繹史』 권132에 수록된 전국 시대 말기 송옥의 「등도자호색부登徒子好色賦」에는 미인의 표준을 다음처럼 말했다. "일 푼을 더하면 너무 길고 일 푼을 감하면 너무 짧은 적당한 크기이며, 분을 바르면 너무 희고 연지를 바르면 너무 붉고 눈썹은 물총새의 깃과 같고, 살은 백설과 같이 희고 허리는 가늘어서 없는 것 같고, 이빨은 패모貝母를 머금고 있는 것 같아야 한다[增之一分則太長, 減之一分則太短, 著粉則太白, 施朱則太赤, 眉如翠羽, 肌如白雪, 腰如束素, 齒如含貝]."

16　| '의미 있는 형식'은 클라이브 벨의 용어이다. 모든 진정한 예술 작품은 관객·청중·독자에게 미적 정서를 생기게 하는데, 예술 작품은 의미 있는 형식이라 알려진 어떤 성질을 공유하기 때문이다.

<div align="center">

제 **2** 절

───────────

헛된 명예를 잡으려,
술 마시며 노래하는 즐거움을 바꿀 수 있으랴![17]:
시사詩詞

</div>

작품의 수량으로 말하든 아니면 작자의 수준으로 논의하든 상관없이 시는 송나라의 문학사에서 변함없이 대종에 속한다. 현재 지명도 있는 송시 작가는 만 명이 넘고, 심지어 작품 수량은 『전당시』의 4~5배를 초과한다. 그렇지만 첫째로 앞 왕조의 당시가 이미 전무후무한 절정에 이르렀고, 둘째로는 현 왕조의 송사宋詞도 찬란하게 눈부신 경계에 이르렀기 때문에, 서로 비교해보면 송시宋詩의 성취는 초라하기 그지없어 보인다. 송시가 이미 이 시대의 가장 높은 성취를 대표할 수 없기 때문에 심미 문화의 역사에서 우리는 유한한 지면을 송사에 남겨주려고 한다.

사詞의 문체는 아름답고 잘 꾸민다[18]

일반적으로 생각하기에 송시의 성취가 크지 않은데, 당시 이학理學의 영향과 구속을 아주 깊게 받은 데에 원인이 있다. 송나라 사람들은 "재능과 학식으로

───────────

17 "忍把浮名, 換了淺斟低唱." | 이 시는 유영의 『학충천鶴沖天』에 나오는 구절이다.

시를 짓고", "의론으로 시를 짓는다."고 생각하여[19] 객관적으로 자유로운 상상 공간이 속박을 받았다. 이와 반대로 송사는 송시처럼 이학에 물들지 않았는데, 매우 큰 정도로 공교롭게 중시를 받지 않아 일어난 일이다. 우리는 사詞가 민간의 문학 양식으로부터 생겨났고, 당나라에서는 사대부에 의해 '시를 짓고 남는 시간', '사랑의 노래'로 여겨졌으며, 고상한 자리에 내놓을 만한 것이 못되는 보잘것없는 재주로 보았다.

송나라에 들어온 뒤에, 비록 사詞의 지위가 향상된 면이 있고, 이 분야의 예술에 손대는 문인들이 점차 늘어났다고는 하지만 대부분 개인의 사적인 감정을 토로했지 옷깃을 여미고 꼿꼿하게 앉아서 의지를 말하고 도리를 밝히기에 매우 어려웠다. 이것이 사詞의 불행이자 사詞의 행운이다. 바로 이러한 비정통적인 문학 형식은 이학의 규제 아래에 있었던 송나라 문인으로 하여금 내면의 감정을 토로하고, 예술 재능을 드러내놓을 수 있는 풍수 좋은 곳을 찾게 했다. 여기서 사람들은 충직한 신하와 어진 정승이라 자처할 필요도 없고 치국·평천하의 기개를 드러낼 필요도 없고 책을 읽어도 활용할 줄 모르는 학자로 자신을 변화시킬 필요는 더더욱 없었기에, 창작에 재능과 학식, 전례와 고사를 드러내었다. 여기서 사람들은 박자에 맞추어 즐겁게 노래 부를 수 있고 또 얼굴을 가리고 울 수 있으며 때를 놓치지 않고 한번쯤 자신을 내버려둘 수 있었다. 예술가들에게 충분한 창작의 자유를 가진 뒤에, 여전히 영감이 생기지 않는다고 걱정하겠는가?

앞에서 언급한 원인 이외에도 사詞가 송나라에서 크게 일어난 것은 시가 표현 양식이 변천되고 발전된 규율 그 자체에 부합했기 때문이다. 형식의 관점에서 보면 중국 시가의 가장 이른 격식은 4언이고, 이것은 『시경』에서 가장 자주

18 詞之爲體, 要眇宜修. | 이 구절은 왕국유(왕궈웨이)의 『인간사화』에 나온다. 요묘의수要眇宜修는 원래 『초사』 「구가九歌·상군湘君」에 "나는 아름답게 잘 꾸몄네[美要眇兮宜修]."라는 표현에서 차용한 표현이다. 요묘要眇는 용모가 아름다운 것을 형용한 것이고 의수宜修는 꾸민 것이 꼭 알맞게 된 것을 말한다. 왕국유王國維, 류창교 옮김, 『세상의 노래 비평-인간사화』, 소명출판사, 2006, 140쪽 참조.

19 | 이 말은 엄우嚴羽가 『창랑시화滄浪詩話』에서 송시를 두고 평한 말이다. "以文字爲詩, 以議論爲詩, 以才學爲詩."

나타나는 격식으로 두 개의 2음절 글자로 구성되어 리듬이 매우 간단하다. 예컨대 「관저」의 다음 구절과 같다. "관관關關//저구雎鳩, 재하在河//지주之洲. 요조窈窕//숙녀淑女, 군자君子//호구好逑."[20] 『초사』의 출현으로 4언의 격식에서 벗어나 6언을 위주로 하되, 아울러 5언과 7언을 섞었는데, 아주 굉장한 최초의 시도라고 할 수 있다. 6언을 4언과 비교하면 단지 2음절이 많아진 것에 불과하고 실질적으로 변화가 없기 때문에 떨쳐 일으키고 화려하게 빛나지 못하고, 오히려 주변의 5언과 7언이 후세 사람들에게 계승되어 새로운 형식으로 되었다.

4언과 비교해서 5언은 비록 한 글자가 많을 뿐이지만 단음절과 쌍음절이 교차하는 변화를 초래하므로 그 의미가 매우 컸다. 예컨대 왕유의 작품을 살펴보자. "홍두紅豆//생生/남국南國, 춘래春來//발發/기지幾枝. 원군願君//다多/채힐採擷, 차물此物//최最//상사相思."[21] 읽을 때 기복이 부드럽고 장단이 서로 잘 어울린다. 6언과 4언의 관계처럼 7언과 5언의 관계도 단지 양적인 확충이 있을 뿐 질적인 비약은 없었다. 5언과 7언이 상당히 긴 시간 동안 중국 시가의 주요 지위를 차지했는데, 그 이유는 단음절과 쌍음절을 교대로 사용하여 리듬의 변화를 일으킨 점 이외에도 근체시[22]가 평측平仄과 대우對偶를 자각적으로 잘 운용했기 때문이다.

특히 평측이 서로 엇갈리게 사용되면서 중국어의 발음 성조의 우수성을 충분히 드러내어 참으로 우아하고 아름답게 들리는 경지에 이르렀다. 상상하기 어렵겠지만 율시와 절구의 출현이 없었다면 당나라의 시인들은 이와 같은 휘황

20 | 이 구절은 『시경』 「관저關雎」에 나온다. "구우구우 우는 물수리는, 강가의 모래섬에 있네. 참하고 아름다운 아가씨는, 군자의 좋은 짝이로다."

21 | 이 구절은 왕유王維 「상사相思」에 나온다. "붉은 콩은 남쪽 지방에서 자라는데, 봄이 오니 몇 가지나 피었을까? 바라노니 그대여 많이 거두소서. 이것이 가장 그리운 것이라오."

22 | 근체시近體詩는 고체시에 맞서는 개념의 시체詩體로서 음절의 억양에 따른 배열법이나 대구 등 구성법에 일정한 규칙이 있다. 오언과 칠언의 절구와 율시가 있다. 당나라 때 시체가 확립되었고 제齊·양梁나라 때에 일어난 '사성四聲' '팔병설八病說'로 대표되는 중국어의 음운에 대한 자각이 근체시의 성립을 촉구했다. 무의식적으로 청각의 아름다움에만 호소하다가 마침내 일정한 규칙을 지향하게 되었다.

찬란한 성과를 거둘 수 없었을 것이다. 5언과 7언이 더할 수 없이 훌륭할 정도로 발전했다고는 하지만 오랜 기간에 걸쳐 중복해서 사용하면서 오히려 판에 박은 것 같은 단조로운 느낌을 피할 수 없게 되었다. 5언을 계승한 뒤에 또 한 번의 변혁과 비약이 나타났는데, 이것이 바로 사詞이다.

사의 출현은 근체시의 평측에 대한 자각적인 조합을 계승했을 뿐만 아니라 음률의 조화를 유지했고, 또한 획일적으로 정제된 5언과 7언의 격식을 깨뜨리며 리듬의 다양한 변화를 실현했다. '사'를 상징하는 음악, 즉 문자의 양식화된 '사의 곡조'를 볼 때 최초에 몇 개, 몇십 개에서 청나라의 만수萬樹가 지은 『사율詞律』 중에 660개가 수집되었고, 왕혁청王奕清 등이 편찬한 『흠정사보欽定詞譜』 중에 826개가 수집되는 데까지 발전했고, 작게는 10여 자 내지는 20~30자의 소령[23]에서 많게는 200여 자의 장조에 이르렀는데, 그 종류가 많고 변화도 다양하여 과거 어느 시대의 시가 형식과도 비교할 수가 없다.

물론 이렇게 변화가 다양한 사의 곡조는 창작할 때 매우 큰 난이도를 가져올 수 있는데, 그것은 근체시가와 달리 몇 가지 유형으로 고정된 평측의 조합만 있어도 기억할 방법이 없을 정도로 변화가 많기 때문에, 사詞는 '부賦'가 될 수 없고 단지 '전塡'이 될 뿐이었다. 즉 사 곡조의 격식에 의해 한 글자 한 구절씩 창작하므로 엄격한 '송사宋詞'가 상대적으로 융통성이 있는 '원곡元曲'에 의해 대체되는 원인 중 하나가 되었다. 어찌 되었던 중국 시가의 발전 역사에서 사는 송나라에서 성행하게 되었는데, 이것은 필연적이기도 하고 필요한 것이었다. 사는 더욱더 자각적이고 더욱더 완미하며 더욱더 다양화된 형식을 가지고서 5언과 7언의 시가가 천하를 통일하는 국면을 깨뜨려서 우아하고 아름다우면서 사람을

23 | 소령小令은 중국 운문의 일종인 사의 양식 중에 일반적으로 50자 이하의 단편을 가리킨다. 100자 정도의 중조中調나 그 이상인 만사慢詞와 구별하는 용어이나 엄격한 구분에 따른 분류는 아니다. 당나라 주령酒令(酒宴)에서의 즉흥시에서 유래한다고 한다. 당시의 절구나 민간 가요 류가 반주 음악의 성질에 의해 변화하여, 문인들의 손을 거쳐 각종 소령 형식으로 정착된 것이다. 당 말부터 북송에 걸쳐 가장 널리 유행했다.

감동시키는 예술 세계로 들어섰다.

더욱 새로워진 형식은 자연스럽게 예술 표현 능력의 변화를 가져왔다. 왕국유(왕궈웨이, 1877~1927)는 다음과 같이 지적했다.

> 사詞라는 문체는 아름답고 잘 꾸미니, 시가 말할 수 없는 점을 말할 수는 있지만 시가 말할 수 있는 점을 다 말해낼 수는 없다. 시의 경계는 광활하고 사의 언어는 길다.(류창교, 140)
>
> 사 지 위 체 요 묘 의 수 능 언 시 지 소 불 능 언 이 불 능 진 언 시 지 소 능 언 시 지 경 활 시 지 언
> 詞之爲體, 要眇宜修, 能言詩之所不能言, 而不能盡言詩之所能言. 詩之境闊, 詩之言
> 장
> 長.(『인간사화人間詞話』)

이택후(리쩌허우)는 다음과 같이 여겼다.

> 시詩는 늘 하나의 구절이 하나의 뜻을 나타내거나 또는 하나의 경계를 그린다. 온전한 한 수의 시는 내포하는 뜻이 크고 넓으며, 시적 형상(image)이 매우 많다. 사는 늘 한 수(또는 한 결闋)가 되어야 비로소 하나의 뜻을 나타내거나 또는 하나의 경계를 그린다. 사의 형상은 섬세하고 세밀하며 내포된 뜻은 미묘하다. 사는 언제나 일반적·일상적·보편적인 자연의 경관(성당 시대와 같이 그렇게 다양한 기상을 담아낸 풍경과 사물이 아니다)을 통해 간결하고 소박하게 표현한다. 묘사된 대상·사물·구성이 더욱 구체적이고 세밀하며 참신하고 절묘하며 또 더욱 농후하고 더욱 섬세한 주관적 감성의 색채를 덧보탠다고 하더라도, 비교적 총괄적이고 순박하고 관대한 '시적 경계[詩境]'와 다르다.[24] (이유진, 356)

이와 같이 객체에서 주체로, 외물에서 내심으로, 거시적 관점에서 미시적 관

24 이택후(리쩌허우), 『미의 역정美的歷程』, 文物出版社, 1981, 156쪽. | 우리나라에서 이 책은 두 사람에 의해 번역이 되었다. 윤수영 옮김, 『미의 역정』, 동문선, 1991; 이유진 옮김, 『미의 역정』, 글항아리, 2014 참조.

점으로 달라지는 예술 변화는 아마 당나라부터 송나라에 이르기까지 심미 취향의 변화에 적절하게 적응한 것이다. 바꾸어 말하면 외재적인 신앙과 사업의 성취를 추구하는 당나라 사람들은 섬세하고 완곡한 사를 짓는 데에 모두 공을 들일 수가 없었고, 일상의 생활과 내심의 수련을 중시하는 송나라 사람은 울림이 있고 힘찬 시의 창작에서 큰 성과를 낼 수 없었다. 이것이야말로 당시가 마침내 송사宋詞로 대체되었던 심층 원인이다.

비록 만당과 오대에 이미 온정균·풍연사·이욱 등 몇몇 문인들이 사詞로 세상에 명성을 날렸지만 필경 보편적인 의미를 획득한 것은 아니었다. 송나라에 들어선 뒤에, 절대 다수의 문인들은 많든 적든 사의 창작에 종사했을 뿐만 아니라 또 많은 작가들이 사 창작을 중요한 창작 형식으로 삼았는데, 여기에 유영柳永·안수晏殊·장선張先·안기도·진관秦觀·하도賀鑄·주방언·이청조·신제질辛棄疾·강기姜夔·오문영吳文英 등과 같은 많은 수의 유명한 사인詞人들이 출현했다. 당규장唐圭璋의 『전송사全宋詞』에 수록된 송사 작가만 해도 1천300명에 이를 정도로 사회의 각계각층에 골고루 퍼져 있다. 『전송사』에 수록된 작품은 2만여 수로 풍격이 다양하고 모두 체제를 구비하고 있다.

북송 시대에는 유명한 작가들이 배출되었다. 예컨대 안수의 함축적인 온화함, 구양수의 고상하고 의미심장함, 안기도의 섬세하면서 완곡함, 진관의 처량하고 감동적임, 주방언의 우아하면서 정교함 등등 가히 저마다 자신의 특성을 지녔다고 할 수 있다. 그중 가장 창조적이고 대표적인 사인詞人으로 당연히 유영·소식·이청조 등이 있다. 그들은 각각 북송의 전기·중기·후기를 살면서 이속俚俗·호방豪放·완약婉約 세 가지 다른 풍격을 대표했다.

이속파俚俗派

소위 '리俚'는 예술 언어의 구두화를 가리키며, '속俗'은 예술 내용의 생활화를

가리킨다. 민간에서 생겨난 예술 형식으로서 사詞의 창작은 본래 이속俚俗의 색채에 적지 않았다. 설령 문인들이 사를 우아하게 바꾸는 과정 중이라 하더라도 불가피하게 이속俚俗의 흔적을 보존하기 마련인데, 이런 점은 송나라 초기의 유영[25]에서 가장 분명하게 나타난다. 개성의 측면에서 보면 재능이 뛰어나고 넘치면서도 방탕하여 아무런 속박도 받지 않는 유영은, 송나라의 일반 평민과 다르고 오히려 당나라의 방탕아와 닮았다. 그는 비록 벼슬아치 가문에서 출생했지만 책을 읽고 글을 짓는 것 이외에 자주 기방에 출입하고 시정의 길거리에서 노는 데 빠져 집에 돌아가기를 잊었다.

민간의 노래를 부르는 여성들, 교방의 악공들과 접촉하는 과정에서 유영은 점차 사곡詞曲 창작의 음률 기교를 파악했고, 또 점점 사곡 창작의 민간 근원에 가까워졌다. 그의 작품 속 남녀 인물은 통치자들이 근심을 없애고 울적함을 풀어주는 데 이바지하는 도구나 장난감 인형이 아니라 자신과 아침저녁으로 함께 지내는 피와 살이 있는 육체였다. 감정적인 접근과 언어적인 접근은 유영의 적지 않은 작품들로 하여금 분명한 이속俚俗의 특징을 갖추게 하였다. 그의 사 창작은 북송 초기의 민속화와 같다. 한편으로 '저잣거리에 진주와 보석이 즐비하여[市列珠璣]' 도시 생활의 번화한 광경을 드러내 보이고, 다른 한편으로 '낮은 소리로 읊고 노래하며[淺吟低唱]' 기방에 대한 정감, 슬픔과 기쁨을 이야기하고 있다. 「망해조望海潮」와 「학충천鶴冲天」과 같은 부류의 매우 특색 있는 작품들이 생겨났다.

25 유영柳永(987?~1053?)은 복건(푸젠) 숭안(총안)崇安(낙안樂安이라고도 한다) 출신으로 자가 기경耆卿이고 원래 이름은 삼변三變이며 북송 시대의 문학가이다. 유영은 일생 동안 벼슬길에서 뜻을 이루지 못하여 오직 둔전원외랑屯田員外郎 등의 하급 관리를 지냈을 뿐이지만 사詞 창작의 방면에서 영향력이 매우 컸다. 형식 측면에서 그는 만사慢詞(편폭이 길고 곡조가 느린 사)의 장조長調를 탐구하여 확장시켰고 사의 표현 능력을 확대시켰다. 내용 측면에서 그는 '통속적인 사[俗詞]'의 '속된 노랫말[俚語]'을 끌어들여 사용했고, 사의 심미 유형을 풍부하게 하였다. 대표작으로 「우림령雨霖鈴·한선처절寒蟬凄切」「망해조望海潮·동남형승東南形勝」이 있다.

동남 지방 형세가 빼어난 곳에,

강오江吳가 도읍이 된 뒤로,[26]

전당은 예로부터 가장 번화하였다네.

버드나무 안개에 휩싸이고 다리는 그림 같은데,

주렴은 바람에 흔들리고 휘장은 비취빛으로 반짝이고,

옹기종기 늘어선 십만 호의 집.

구름처럼 높은 나무들 모래 둑을 감싸 돌고,

성난 파도 눈서리처럼 흰 물보라 일으키니,

험준한 천연 요새 끝없이 높네.[27]

시장에 진주와 보석이 즐비하고,

집집마다 비단이 넘쳐나니,

서로 호사를 다투는구나.

연이은 호수 겹겹으로 이어진 봉우리 아름다운데,

가을에는 계수나무 씨앗을 맺히고,

여름에는 십 리가 연꽃이로다.

피리 소리 맑은 하늘처럼 청아하고,

마름 따며 부르는 노래 밤하늘에 퍼지니,

낚시하는 노인, 연꽃 따는 아가씨도 흥이 겹구나.

26 │ 강오江吳는 전당강錢塘江의 북쪽 기슭에 위치한 곳으로 옛날에는 오국吳國에 속했고, 수당 시대에
는 항주(항저우)에서 다스렸으며, 오대에는 오월吳越이 모두 이곳에 도읍을 정하였기 때문에 '강오도
회江吳都會'라고 했다.

27 │ 천참天塹은 자연적으로 이루어진 험준한 곳이라는 뜻이다. 한족은 북쪽 유목민족에 의하여 중원
을 잃고 남하한 뒤에 장강 이남에 나라를 세웠다. 장강은 북쪽 민족의 공격을 저지하는 천연의 요새
역할을 했다. 『남사南史』「공범전孔範傳」에 보면 수隋나라가 장강을 건너 침공하려 하자, 관료들이
수의 침공에 방비할 것을 요청했지만, 공범이 상주하기를 "장강은 지형이 험요하여[長江天塹], 예로
부터 가로막혀 격리된 곳이니[古來限隔], 북쪽 군대가 날아오기까지야 하겠는가[虜軍豈能飛渡]?"
라고 했다.

수천의 기병이 아기 높이 들어 지나고,[28]

취흥 속에 퉁소와 북소리 들으며,

저녁 노을의 경치 감상하노라.

훗날 이 좋은 경치 되새기며,

봉의 연못으로 돌아가 자랑하리라.[29]

東南形勝, 江吳都會, 錢塘自古繁華. 煙柳畫橋, 風簾翠幕, 參差十萬人家. 雲樹繞堤沙,

怒濤卷霜雪, 天塹無涯. 市列珠璣, 戶盈羅綺競豪奢.

重湖疊巘清嘉. 有三秋桂子, 十里荷花. 羌管弄晴, 菱歌泛夜, 嬉嬉釣叟蓮娃. 千騎擁

高牙, 乘醉聽簫鼓, 吟賞煙霞. 異日圖將好景, 歸去鳳池夸. (유영,「망해조望海潮」)[30]

황금 합격자 명단(방목)[31] 위

일등 자리 놓쳤네.

밝은 시대에 현인을 잠시 버려두니,

어디로 갈거나?

청운의 푸른 기개 펼쳐보지 못했으니,

어찌 마음껏 방탕하지 않을까?

득실을 따질 것이 뭐가 있으랴.

재주꾼과 사 작가는,

28 | 아기牙旗는 대장이 부하 장수를 지휘하거나 명령할 때 사용하며, 좌우 양쪽은 파랑과 하양이며, 가운데는 누렁으로 용과 구름 무늬가 있으며, 가장자리는 불꽃 꼴의 깃발이 달려 있는 군기軍旗를 가리킨다.

29 | 전체 맥락은 안의여(안이루)安意如, 심규호 옮김, 『인생이 첫 만남과 같다면』, 에버리치홀딩스, 2009, 287쪽 참조.

30 | '망해조望海潮' 제목은 소식의 사詞에서도 찾을 수 있지만 이 제목을 가장 먼저 사용한 사람은 유영이다. 이 사는 전당錢塘(지금의 저장성 항저우시)과 관계가 깊은 것으로, 제목만으로도 충분히 알 수 있듯이 호반 도시인 항주(항저우) 지방의 빼어난 경치와, 썰물과 밀물이 만나면서 일어나는 세찬 물보라를 읊은 사이다.

31 | 방목榜目은 과거 급제자 명단을 게시하는 패를 말한다.

원래 백성의 재상인 걸.

꽃 같은 기녀 가득한 이 골목 저 골목,

그림 병풍에 숨어보세.

다행히 마음에 둔 아가씨 있어,

기꺼이 그녀를 찾아가도다.

또 이렇게 그녀와 눕고 지고,

풍류의 일이란,

평생 막힘이 없다네.

젊음도 한때라,

헛된 명예를 잡으려다,

술 마시며 노래하는 즐거움을 던질 수 있으랴.

黃金榜上. 偶失龍頭望. 明代暫遺賢, 如何向? 未遂風雲便, 爭不恣狂蕩? 何須論得喪,

才子詞人, 自是白衣卿相.

煙花巷陌. 依約丹靑屛障. 幸有意中人, 堪尋訪. 且恁偎紅依翠, 風流事, 平生暢. 靑春

都一餉. 忍把浮名, 換了淺斟低唱.(유영, 「학충천鶴沖天」)

같은 시대 문인들의 사곡과 비교해보면 전자는 제재에서 새로운 공간을 개척했고, 후자는 언어에서 새로운 어휘들을 덧보탰으므로 각각 이바지한 바가 있다. 유영은 분명 당나라에서 활동한 지식인이 아니었다. 하지만 그는 방탕하여 아무런 속박도 받지 않는 행동거지와 통속적이고 온순하지 않은 언사로 이학理學이 성행하는 시대를 받아들이기가 매우 어려웠다. 이로 인해 그는 평생 불우한 운명으로 정해져 있었다.

전하는 말에 의하면 「학충천」은 그가 과거 시험에 한 번 불합격한 뒤에 불만 섞인 정서를 털어놓으며 쓴 작품이라고 한다. 이 사는 궁중에까지 전해져 황제, 즉 인종仁宗(옮긴이 주)을 불쾌하게 만들었다. 유영은 다음 번 과거 시험에 통과하

기를 기다렸는데, "관청에서 게시한 방을 보니 과거에 떨어졌다. 그리고 '장차 한 가로이 술잔 기울이면서 나지막하게 노래를 읊조리는 즐거움을 버리고 어찌 부질없는 명성을 바라겠는가!'라고 말했다."[32] 그 뒤에 유영은 결국 진사가 되었지만 오랜 기간 동안 하급 관리를 지냈을 뿐, 전례에 따라 높은 지위에 승진하지 못하였다. 과거의 불운, 벼슬길의 좌절에도 결코 이 방랑아의 마음과 태도를 돌리지 못했다. 그는 차라리 스스로 '어명을 받들어 사詞를 짓는 유삼변(유영)[奉旨 填詞柳三變]'이라 부르면서 변함없이 풍류를 즐기며 세속에 구애되지 않았고 술 마시며 노래를 읊조렸다.

『악장집樂章集』에 유영의 사가 212수 실려 있는데, 도시풍의 제재로 확장시키고 민간 언어를 첨가한 것 이외에도, 다음과 같이 중요한 공헌을 많이 했다. 먼저 체제로 보면 유영은 음률에 정통했기 때문에 원래 있던 사詞의 곡조를 따르는 것 이외에도 허다하게 새로운 곡조를 스스로 창조했다. 특히 몇몇 만사慢詞의 장조를 늘려서 사의 체제가 지닌 표현 공간을 크게 넓혔다. 구조로 보면 유영은 만사의 장조를 광범위하게 사용하여 널리 퍼뜨렸을 뿐만 아니라, 사詞의 상결上闋은 배경을 과장되게 묘사하고 사의 하결은 감정을 토로하는 기본 유형을 확립했다. 이로써 감정의 승화와 심화를 음악의 선회와 왕복처럼 서로 돋보이게 하여 가장 아름다운 예술적 효과를 자아냈다. 마지막으로 기교로 보면 유영은 더욱더 여닫음이 적절하고 긴장과 이완의 한도가 있으며 감정과 경물이 한데 어우러지고 소리와 감정이 모두 훌륭하다.

지금 「우림령雨林鈴」 한 수를 실례로 살펴보자.

매미 처절하게 울고,

해 저물 녘 정자를 마주할 즈음,

소나기 멈추기 시작하네.

32 오증吳曾, 『능개재만록能改齋漫綠』 권16 「柳三變詞」: 臨軒放榜, 特落之, 曰, 且去淺斟低唱, 何 要浮名!

도성 문에 장막 치고 마신 술 갈피를 못 잡고,

미련이 남는 곳,

목란배는 떠나자고 재촉하누나.[33]

두 손 잡고 서로 눈물 어린 눈동자를 마주보며,

끝내 말 한마디 못하고 울먹이기만 하네.

마음은 아득한 안개 긴 물길 가고 또 가건만,

저녁 안개 어둑한 초나라 하늘 아득하구나.

정이 많으면 자고로 이별이 서러운 법,

더구나 어찌 견디랴, 낙엽 지는 차가운 가을날을.

오늘 밤 술 깨면 어디일까?

버드나무 늘어선 강둑에서,

새벽 바람을 맞으며 조각달 보겠지.

이제 떠나 해를 넘기면,

좋은 시절 아름다운 경치도 부질없겠지.

천 가지 좋은 풍치 있는 정취 있다한들,

누구에게 말할 수 있을까!

한선처절 대장정만 취우초헐 도문장음무서 유련처 난주최발 집수상간누안 경
寒蟬淒切, 對長亭晚, 驟雨初歇. 都門帳飲無緒, 留戀處, 蘭舟催發. 執手相看淚眼, 竟

무어응열 염거거천리연파 모애침침초천활
無語凝咽. 念去去千里煙波, 暮靄沉沉楚天闊.

다정자고상이별 경나감냉락청추절 금소주성하처 양류안 효풍잔월 차거경년 응
多情自古傷離別, 更那堪冷落淸秋節! 今宵酒醒何處? 楊柳岸, 曉風殘月. 此去經年, 應

시량진호경허설 편종유천종풍정 경여하인설
是良辰好景虛設. 便縱有千種風情, 更與何人說.

이 102자 정도 글 안에서 열림과 닫힘, 긴장과 이완, 감정과 광경, 소리와 감

33 | 난주蘭舟는 목란으로 만들어 호화롭게 꾸민 아름다운 배를 가리킨다. 난방蘭舫·난선蘭船이라
고도 한다.

정의 변증 관계를 잘 처리하고 있는데, 이것은 전혀 쉬운 일이 아니다. 만약 뛰어난 창작 기교가 없었더라면 두루 다 돌볼 수 없는 곤란한 지경에 빠지기가 쉬웠을 것이다. 여기서 "마음은 아득한 안개 낀 물길 가고 또 가건만, 저녁 안개 어둑한 초나라 하늘 아득하구나."는 '열림'이고 "버드나무 늘어선 강둑에서, 새벽 바람을 맞으며 조각달 보겠지."는 '닫음'이다. "도성 문에 장막 치고 마신 술 갈피를 못 잡고, 미련이 남는 곳, 목란배는 떠나자고 재촉하누나."는 '긴장'이고 "이제 떠나 해를 넘기면, 좋은 시절 아름다운 경치도 부질없겠지."는 '이완'이다. "정이 많으면 자고로 이별이 서러운 법"은 '감정'이며 "더구나 어찌 견디랴, 낙엽 지는 차가운 가을날을."은 '풍경'이다. "끝내 말 한마디 못하고 울먹이기만 하네."는 '소리'이고 "두 손 잡고 서로 눈물 어린 눈동자를 마주보며."는 '감정'이다.

종합하면 사인詞人들은 흡사 글자의 제한, 운모의 제한, 평측의 제한이라는 문학 형식에 맞춰 한 글자 한 구절씩 써넣은 것이 아니라, 입에서 나오는 대로 막힘없이 단숨에 문장을 지어낸 것처럼 느끼게 하고, 이별을 아쉬워하는 사람들의 감정을 독자의 눈앞에 남김없이 다 드러내어 애절하고도 진실하게 사람들을 감동시켰다. 사람들의 일상 생활에 대한 깊은 체험과 예술 경험의 오랜 축적으로 인해, 유영의 작품은 비록 황제의 총애와 귀족의 인정을 받지 못했지만 널리 민중의 관심과 사랑을 받으며 "무릇 우물물을 마시는 곳에는 유영의 사詞를 노래한다."[34]는 경지에 이르게 되었다.

호방파豪放派

우리가 이속俚俗으로 우아함에 대항한 유영의 노력을, 송나라 사원詞苑에서 일어난 첫 번째 충격파라고 한다면, 호방함으로 완곡하고 함축적인 것에 대항한

34 엽몽득葉夢得, 「피서록화避暑錄話」: 凡有井水飲處, 卽能歌柳詞.

소식(1037~1101)[35]의 노력을 두 번째 충격파라고 할 수 있다. 주지하다시피 소식은 서예 영역이든 회화 영역이든 가리지 않고 개척 의지가 매우 높은 예술가였다. 바로 그런 그가 과감하고 패기 있는 사의寫意의 필법으로 엄격하고 정치한 서화 작업을 개조했듯이 그는 격앙되고 비통한 노래를 호방한 기개로 완곡하고 함축적인 사곡 창작에 충격을 줬다.

제재로 보면 '시는 뜻을 말한다[詩言志].'[36]의 문학 전통과 달리 사곡 창작의 최초는 유흥장소(기생집)의 오락 활동과 밀접한 관계가 있었기 때문에, 줄곧 '남녀의 사랑 노래'라고 여겨져 그렇게 되풀이하여 쓰다가 결국 꽃그늘과 달빛 아래처럼 연애 분위기와 남녀간의 끈끈한 애정을 벗어나지 못했다. 간혹 범중엄范仲淹의 「어가오漁家傲」, 유영의 「망해조望海潮」, 왕안석王安石의 「계지향桂枝香」 등과 같은 몇몇 작품은 약간씩 이러한 분위기를 돌파했지만 끝내 근본적으로 이런 국면을 바꾸지 못했다. 오직 소식에 이르러 비로소 "어떠한 뜻도 담아낼 수

35 소식蘇軾은 미주眉州의 미산眉山(지금의 쓰촨성 메이산셴眉山縣) 출신으로 자가 자첨子瞻, 호가 동파거사東坡居士이다. 북송 시대의 문학가이자 서화가이다. 가우嘉祐 2년(1057)에 진사가 되어 일찍이 한림시독학사翰林侍讀學士·예부상서禮部尚書 등의 직책을 지냈다. 그는 백성의 사정을 몸으로 공감하고 강직하여 아첨하지 않아, 신구新舊 양당의 다툼에 말려들지 않았지만 여러 차례 강등당하고 귀양을 갔고 남송의 효종 때 문충文忠이라는 시호를 추증받았다. 소식은 송나라 역사에서 보기 드물게 모든 예술의 분야를 두루 겸비한 사람으로 시사詩詞·산문·회화·서예 등의 방면에 정밀하고 심오한 조예를 고르게 지녔다. 그는 구양수의 뒤를 이은 문단의 영수로서 산문 창작은 아버지 소순蘇洵, 아우 소철과 함께 '당송팔대가'의 반열에 들었으며, 대표작으로 「적벽부赤壁賦」 등이 있다. 그의 사 창작은 달콤하고 부드러우며 구성진 완약체婉約體 형식을 타파하고, 새로운 형식과 경계를 개척하여 호방파의 대표 인물이 되었다. 대표작으로 「수조가두水調歌頭·명월기시유明月幾時有」, 「염노교念怒嬌·적벽회고赤壁懷古」 등이 있다. 그의 서예는 당시의 '법을 중시한' 미학 전통을 타파하고, 송시의 '뜻을 중시한' 미학 풍모를 닦았는데, 채양蔡襄·황정견·미불米芾 등과 아울러 '송나라 사대가'로 꼽힌다. 대표작으로 「황주한식첩黃州寒食帖」 등이 있다. 그는 '원체화院體畵'와 구별되는 '사대부화士大夫畵'를 제창하여 스스로 그리는 데 있어 하나의 격식을 갖추었을 뿐만 아니라 훗날 '문인화' 이론의 선구자가 되었다.

36 | 춘추전국 시대에는 음악과 관련한 시의 특징에 대한 수많은 논의가 등장하게 되었는데, '시언지'는 그중에서 가장 먼저 등장한 시가의 특징에 관한 논의이다. 『서경』 「순전舜典」에서 "시는 뜻을 말한 것이고, 노래는 말을 길게 늘어 읊조린 것이며, 소리는 가락에 따라야 하고, 음률은 소리와 조화를 이루어야 한다[詩言志, 歌永言, 聲依永, 律和聲]."라고 했다.

있고, 어떠한 일도 말할 수 있다."[37]는 용기를 가지고 시와 사가 제재에서 가지고 있던 경계를 깨트렸다.

　현존하는 소식의 사詞는 300여 수로 대개 연정, 우애, 연회, 송별, 회고, 현실의 아쉬움, 사물 노래, 뜻 말하기, 애도, 축수, 감흥 토로, 풍자 등으로 사에 들어갈 수 없는 제재가 없었다. 다시 말해 과거의 시가 창작에 언급된 인생 영역은, 하나같이 모두 사곡의 창작에 넣을 수 있었다. 이것은 사詞의 예술 공간을 크게 넓혔다.

　　　늙은이가 잠시 젊음의 광기를 드러내,

　　　왼손에 누런 사냥개를 끌고,

　　　오른 어깨에 푸른 매를 앉히고,

　　　비단모자에 담비 갖옷을 입고서,

　　　일천 기병에 끼여 산등성이를 달린다.

　　　태수를 따르는 성안 백성에 보답하느라,

　　　내 손으로 호랑이를 쏘아,

　　　손권과 같은 기개를 보여주리라.(상편 1절)[38]

　　　술이 얼큰하니 배포가 확 넓어지고,

　　　귀밑털 살짝 하얘져도,

　　　무슨 상관이랴.

　　　부절을 쥐어서 운중으로,

37　류희재劉熙載, 『예개藝槪』 「사곡개詞曲槪」: (以其)無意不可入, 無事不可言也.(윤호진·허권수, 330)

38 │ 손랑孫郎은 삼국 시대 오나라의 손권을 가리킨다. 『삼국지』 「오지·손권전」을 보면 손권이 호랑이 사냥을 했던 일화를 말하고 있다. 건안建安 23년(218)에 손권이 능정凌亭에서 호랑이에게 활을 쏘려다가 오히려 타던 말이 호랑이에게 물리는 상황이 일어났지만 손권이 창을 던져 호랑이를 잡았던 일이 있었다.

어느 때 풍당을 사신으로 보내려나?[39]

만월같이 둥그렇게 활시위를 힘껏 당겨,

서북쪽을 바라보며,

천랑성을 쏘리라.(하편 2절)[40]

老夫聊發少年狂, 左牽黃, 右擎蒼. 錦帽貂裘, 千騎捲平崗. 爲報傾城隨太守, 親射虎, 看孫郞.

酒酣胸膽尚開張, 鬢微霜, 又何妨. 持節雲中, 何日遣馮唐? 會挽雕弓如滿月, 西北望, 射天狼.(소식, 「강성자江城子―밀주출렵密州出獵」)

장강은 동으로 흐르면서,

세찬 물결로,

천고에 풍류를 누렸던 인물들 쓸어가네.

옛 보루의 서쪽은,

사람들이 말하길,

삼국 시대 주유(175~210)가 싸웠던 적벽이라네.[41]

솟은 바위는 이리저리 하늘을 뚫고,

39 | 풍당馮唐은 서한 문제文帝가 흉노족의 침입을 걱정하며 유능한 장군의 부재를 걱정하자 작은 실수로 파직된 운중태수雲中太守 위상魏尙의 사례를 소개하여 국경 문제를 해결하는 데 큰 도움을 준 인물이다. 자세한 내용은 『사기』 「풍당열전」 참조.

40 | 천랑天狼은 천랑성으로 태성太星이라고 하는데, 고대에 외부 세력의 침략을 나타내는 별로 간주되었다. 구체적으로 요나라와 서하가 북송의 국경을 침범한 일을 가리킨다.

41 | 주유周瑜는 자가 공근公瑾이다. 처음 손견을 섬기다가 손견이 죽은 뒤에 손책을 섬겨 장강 하류 지방을 평정하는 데 큰 공을 세웠다. 손책과 함께 형주의 많은 지역을 점령하였는데 교공橋公의 두 딸을 포로로 생포했다. 이들은 절세의 미인으로 언니 대교大橋는 손책의 아내가 되었고 동생 소교小橋는 주유의 아내가 되었다. 200년 손책이 사망하자 그의 동생 손권이 승계했고 주유는 손권을 충실하게 도왔다. 건안 13년(208) 9월, 위의 조조가 화북 지역을 평정하고 형주로 진격해오자, 노숙魯肅 등과 함께 항전을 주장하며 주화론자들에 맞섰다. 손권을 설득하여 군사 3만을 주면 조조를 격파하겠다고 장담했다. 마침내 손권을 설득하여 오나라 대도독으로 군사를 이끌고 유비의 촉과 연합하여 적벽대전에서 화공으로 위군을 대파했다.

성난 파도는 강둑을 할퀴며,

눈 같은 거대한 물보라를 말아 올린다.

강산은 그림 같은데,

한때 호걸은 얼마나 많았던가!(상편 1절)

아득히 주유가 살던 시절 떠올리니,

소교와 막 결혼했고,

영웅의 자태와 지략이 만발했으리.

새 깃털 부채 들고 비단 윤건을 두르고,

한가로이 담소하는 사이에,

적들의 돛대와 노는 재가 되고 연기로 사라졌겠지.

고국으로 마음이 내달리니,

다정한 그대 나를 웃으며 놀리겠지,

벌써 백발이 생겨난 것을.

인간 세상이 꿈과 같으니,

한 잔 술을 강에 비친 달에게 따라주노라.(하편 2절)[42]

大江東去, 浪淘盡, 千古風流人物. 故壘西邊, 人道是, 三國周郞赤壁. 亂石穿空, 驚濤
拍岸, 捲起千堆雪. 江山如畫, 一時多少豪傑!

遙想公瑾當年, 小喬初嫁了, 雄姿英發. 羽扇綸巾, 談笑間, 檣櫓灰飛煙滅. 故國神遊,
多情應笑我, 早生華髮. 人生如夢, 一尊還酹江月.(소식, 「염노교念奴嬌 – 적벽회고赤壁
懷古」)

앞의 한 수는 당시 사람들의 원대한 포부를 나타내고, 뒤의 한 수는 옛사람
들의 우려를 나타내고 있다. 이런 형식은 원래 시문 중에 나타나는 제재일 뿐인

42 | 전체 맥락은 지영재 편역, 『중국시가선』, 을유문화사, 2007, 904~905쪽 참조.

데 사곡에 거의 똑같이 다 나타나고 있다. 과거의 사詞는 항상 마음의 한구석으로 물러나고 움츠러들어 몰래 혼자 곱씹지 개인의 감정을 밖으로 펼쳐 내보이기 어려웠다. 반면 소식의 사는 개방된 인문 세계에 자리매김함으로써 사회의 회포를 마음껏 토로하고 있다. 과거의 사는 여러 시대에 걸쳐 여성들이 제 목소리를 담아내서, 감각 기관의 감수와 미묘한 정감을 중시했다. 반면 소식의 사는 대담하게 자기 자신의 흉금을 드러내며, 인격의 매력과 시대의 영광과 굴욕을 펼쳐냈다. 과거의 사는 단지 정자와 누각에서 나지막한 소리로 읊을 수 있었다. 반면 소식의 사는 황폐한 교외의 넓은 들

<그림 14-7> 명明 『시여화보詩餘畫譜』 중의 〈소식 사의도〉.

판 밖에서 높은 소리를 낼 수 있다.그림 14-7 이러한 점은 유진옹劉辰翁이 제기한 주장과 같다. "사는 소식에 이르러 당당한 의기를 드러내고 흉금을 털어놓았으며, 시詩와 같고 문장(산문)과 같아 마치 천지의 기이함을 보는 듯하다!"[43]

제재의 개척과 관련해서 풍격으로 보면 소식은 사곡 창작의 완곡하고 함축적인 과거의 기풍을 고쳤는데, 섬세하면서 부드러운 음유陰柔의 미를 지녔을 뿐만 아니라 드러내고 강건한 양강陽剛의 기질을 지니고 있다. 과거에 사람들은 사의 애정 묘사를 편협하게 '부드러운 감정[柔情]'으로 이해했다. 소식의 사는 사람들에게 부드러운 감정 이외에도 일종의 '호쾌한 감정[豪情]'이 있음을 보여주었다. 즉 하늘을 떠받치고 땅 위에 우뚝 선 영웅의 기개이며, 고금을 둘러보는 장

43 유진옹, 『수계집須溪集』 권6 「신가헌사서辛稼軒詞序」: 詞至東坡, 傾蕩磊落, 如詩如文, 如天地奇觀!

사批士의 심경이며, '왼손에 누런 사냥개를 끌고, 오른 어깨에 푸른 매를 앉히는' 것처럼 행실이 매우 거칠고 분방함이며, '솟은 바위는 이리저리 하늘을 뚫고, 성난 파도는 강둑을 할퀴는' 것처럼 기이한 정경이다.

유문표俞文豹은 『취검집吹劍集』에서 다음처럼 소식을 평가했다.

> 소식이 한림원에 있을 때 노래를 잘 부르는 막사幕士가 있었다. 그래서 "내 사詞가 유영의 사詞에 비해 어떤가?"라고 물었다. 막사가 대답했다. "유낭중의 사는 17~18세의 소녀가 붉은 상아 박자판을 잡고서 '수양버들 늘어선 언덕, 새벽바람 불고 조각달 걸렸네.'를 부르기에 알맞고, 학사의 사는 관서關西 지역의 사내가 철판을 잡고서 '장강은 동으로 흐르고'를 불러야 합니다." 공이 고꾸라질 듯이 크게 웃었다.
>
> 동파재옥당 유막사선구 인문 아사비유사여하 대왈 유낭중사 지호십칠팔여
> 東坡在玉堂, 有幕士善謳. 因問, "我詞比柳詞如何?" 對曰, "柳郎中詞, 只好十七八女
> 해아 집홍아박판 창 양류안 효풍잔월 학사사 수관서대한 집철판 창 대강동거
> 孩兒, 執紅牙拍板, 唱'楊柳岸, 曉風殘月', 學士詞, 須關西大漢, 執鐵板, 唱'大江東去'."
> 공위지절도
> 公爲之絕倒.

위에서 진술한 작품 이외에도 인생의 사소한 일을 표현하고, 슬픔과 기쁨 그리고 이별과 만남을 감탄하는 사곡이 있다고 할지라도, 소식은 항상 특유의 활달하고 호탕한 기백을 보태 넣었다.

> 숲을 뚫고 잎에 떨어지는 빗소리 듣지 말고,
> 시가 읊조리며 느긋하게 걸어도 괜찮으리.
> 대지팡이에 짚신을 신었지만 말보다 경쾌한데,[44]
> 무엇이 두려우랴?
> 도롱이 하나로 비바람 견디며 평생을 살았으니.(상 1절)

44 | 죽장망혜竹杖芒鞋는 대나무로 만든 지팡이와 억새 껍질로 엮어 만든 신발로 먼 길을 떠나는 간편한 차림을 가리킨다.

시원한 봄바람에 취기 가시니,

조금은 쌀쌀해지누나.

산마루로 지는 해는 서로 맞이하는데,

머리를 돌려 비바람 불어 쓸쓸한 곳을 보며,

돌아가세,

비바람도 좋고 맑은 날도 좋으니.(하 2절)

막 청 천 림 타 엽 성　　하 방 음 소 차 서 행　　죽 장 망 혜 경 승 마　　수 파　　일 사 연 우 임 평 생
莫聽穿林打葉聲, 何妨吟嘯且徐行. 竹杖芒鞋輕勝馬, 誰怕? 一蓑煙雨任平生.

료 초 춘 풍 취 주 성　　미 랭　　산 두 사 조 각 상 영　　회 수 향 래 소 슬 처　　귀 거　　야 무 풍 우 야 무 청
料峭春風吹酒醒, 微冷. 山頭斜照卻相迎, 回首向來蕭瑟處, 歸去, 也無風雨也無晴.(소

식, 「정풍파定風波」)

밝은 달은 언제부터 떠 있었는가?

술잔 들어 맑은 하늘에 물어본다.

천상의 궁궐에서는,

오늘밤이 어느 해인지 모르는가?

나는 바람을 타고 돌아가고 싶지만,

옥으로 지은 집과 누대가,[45]

높은 곳이라 추위를 견디지 못할까봐 두렵다네.

일어나 춤추며 맑은 달그림자 희롱하니,

어찌 인간 세상에 있는 것 같은가!(상 1절)

붉은 누각을 돌아,

비단 창문에 이르러,

잠 못 드는 사람 비춘다.

원한이 있을 리 없건만,

45 | 경루瓊樓와 옥우玉宇는 옥으로 지은 곳으로 당나라 시인 적천사翟天師가 제자들에게 달 가운데에
서 보라고 한 건물을 가리킨다.

무슨 일로 이별할 때에만 둥근 달인가?

사람에겐 기쁨과 슬픔 그리고 이별과 만남이 있고,

달에겐 흐림과 맑음 그리고 둥긂과 이지러짐이 있으니,

이 일은 예로부터 온전하기 어렵도다.

다만 바라노니 그 사람이 오래 살아,

천리 밖에서도 곱고 아름다운 달 함께 보기를!(하 2절)

명월기시유　파주문청천　부지천상궁궐　금석시하년　아욕승풍귀거　우공경루옥우
名月幾時有? 把酒問靑天. 不知天上宮闕, 今夕是何年? 我欲乘風歸去, 又恐瓊樓玉宇,

고처불승한　기무농청영　하사재인간
高處不勝寒. 起舞弄淸影, 何似在人間!

전주각　저기호　조무면　부응유한　하사장향별시원　인유비·환이합　월유음청원결
轉朱閣, 低綺戶, 照無眠. 不應有恨, 何事長向別時圓? 人有悲歡離合, 月有陰晴圓缺,

차사고난전　단원인장구　천리공선연
此事古難全. 但願人長久, 千里共嬋娟!(소식, 「수조가두水調歌頭」)

　　앞의 한 수는 길을 가는 중에 비를 만난 사소한 이야기를 쓴 내용으로, 비록 매우 평범한 생활의 사소한 부분이지만 작자는 평탄치 않은 운명에 직면하여도 혹독한 시련을 두려워하지 않고, 총애와 수모를 초월하여 마음에 거리낌이 없는 도량을 반영해냈다. 뒤의 한 수는 작자가 동생을 그리워하는 내용을 쓴 글로, 비록 매우 평범한 사람의 가족 감정이지만, 오히려 심오한 인생 체험과 보편적인 인간 도리의 정리를 표현했다. 이것은 바로 호자(1110~1170)[46]가 말한 이야기와 같다. "중추에 관련된 사로 소식의 「수조가두水調歌頭」가 한 번 나타나자 나머지 사詞는 다 못 쓰게 되었다."[47]

46 | 호자胡仔는 자가 원임元任이고 호순척胡舜陟의 아들이다. 관직은 봉의랑奉議郎·지보릉현知普陵
縣에 이르렀고, 호주湖州에 머물며 "물고기를 잡으며 여유자적하며 생활하며[日以漁釣自适]" 스스로
호를 초계어은茗溪漁隱으로 지었다. 저서로 『초계어은총화茗溪漁隱叢話』 『공자편년孔子編年』 등
이 있다.

47 호자, 『어은총화후집漁隱叢話後集』 권39 「장단구長短句」: 中秋詞自東坡 『水詞歌頭』一出, 余詞
盡廢.

완약파婉約派

유영은 혼자서 생각하고 판단하여 자기가 믿는 대로 나아가는 성격을 가지고 있고 소식은 세상이 놀랄 만한 재질을 가지고 있지만, 송나라는 결국 송나라이기 때문에 이속파와 호방파는 마침내 완약파에 자리를 양보하지 않으면 안 되었다. 안수晏殊(991~1055)·장선張先(990~1078)·구양수(1007~1072)·안기도·진관秦觀(1049~1100)·주방언(1056~1121)·이청조(1084~1155?) 등 많은 사람들이 노력한 결과일 뿐만 아니라 우아함을 높이 받드는 시대가 필요로 했기 때문이다.

꿈 깨어보니 누대는 높이 잠겨 있고,

술 깨어보니 주렴과 장막은 낮게 드리워졌네.

작년 봄 이별의 한 다시 밀려드는 이때.

떨어지는 꽃잎 속 사람 홀로 서 있고,

이슬비 속 제비는 짝지어 나네.(상 1절)

소빈을 처음 볼 때를 기억하니,[48]

심心 자를 겹친 비단 옷 입었었지.

비파 줄에 실어 그리움 말했었지.

그때 밝은 달 떠 있어,

꽃구름처럼 돌아가는 그녀를 비추었지.[49](하 2절)

48 | 「소산사자발小山詞自跋」에 보면 안기도는 심렴숙沈廉叔·진군총陳君寵의 집에서 함께 놀 적에 사를 지으면 가녀歌女에게 노래를 부르게 하며 즐거운 시간을 보냈다. 소빈도 자신의 사를 알아주는 기녀로 보인다. 벗들이 병에 걸리고 세상을 떠나자 기루에 있던 소빈도 유랑하는 신세가 되었다. 안기도는 봄날 소빈을 추억하며 인간의 흥망성사를 노래했다.

49 | 전체 풀이는 기세춘·신영복 편역, 『중국역대시가선집』, 돌베개, 2016(4쇄), 228쪽 참조.

몽 후 누 대 고 쇄　주 성 렴 막 저 수　거 년 춘 한 각 래 시　낙 화 인 독 립　미 우 연 쌍 비
夢後樓臺高鎖, 酒醒簾幕低垂. 去年春恨卻來時. 落花人獨立, 微雨燕雙飛.

기 득 소 빈 초 견　량 중 심 자 나 의　비 파 현 상 설 상 사　당 시 명 월 재　증 조 채 운 귀
記得小蘋初見, 兩重心字羅衣. 琵琶絃上說相思. 當時明月在, 曾照彩雲歸.(안기도, 「임

강선臨江仙」)

옅은 구름은 하늘을 수놓고,

흐르는 유성은 한을 전하려,

멀고도 먼 은하수를 몰래 건넜네.

시원한 바람 불고 옥 이슬 맺힐 때 한 번 만나지만,[50]

인간 세상의 무수한 사랑보다 오히려 낫구나.(상 1절)

물처럼 부드러운 정,

꿈만 같은 아름다운 만남,

차마 오작교에서 돌아서지 못했지.

서로의 정이 이처럼 영원하다면,

아침저녁마다 만나지 못한들 또 어떠리.(하 2절)

섬 운 롱 교　비 성 전 한　은 한 초 초 암 도　금 풍 옥 로 일 상 봉　편 승 각 인 간 무 수
纖雲弄巧, 飛星傳恨, 銀漢迢迢暗度. 金風玉露一相逢, 便勝却人間無數.

유 정 사 수　가 기 여 몽　인 고 작 교 귀 로　량 정 약 시 구 장 시　우 기 재 조 조 모 모
柔情似水, 佳期如夢, 忍顧鵲橋歸路. 兩情若是久長時, 又豈在朝朝暮暮.(진관, 「작교선

鵲橋仙」)

흰 달빛에 까마귀마저 놀라 깃들지 못하고,

물시계는 끝나려는데,

녹로 당기며 물 긷는 소리 들려오네.

두 눈을 맑고 빛나게 되살리려 해도,

눈물은 꽃처럼 떨어져 붉은 베갯잇 차갑게 적시네.(상 1절)

50 │ 금풍옥로金風玉露는 시원하게 부는 가을 바람과 구슬과 같은 이슬을 가리킨다. 여기서 견우와 직
녀가 일 년에 한번 만나는 칠월칠석을 나타낸다.

손잡으니 서릿바람에 귀밑머리 흩날리고.

떠나려던 생각은 어쩔 줄 몰라,

이별의 말은 애달파서 내뱉기 어렵네.

누각 난간에 북두성은 옆으로 기울고,

찬이슬 머금고 사람은 멀어지는데 닭 울음만 들려오네.(하 2절)

월교량오서부정　갱루장란　녹로견금정　환기양모청형형　루화낙침홍금냉
月皎惊烏栖不定, 更漏將闌, 轆轤牽金井. 喚起兩眸淸炯炯, 淚花落枕紅錦冷.

집수상풍취빈영　거의방황　별어수난취　루상난간횡두병　로한인원계상응
執手霜風吹鬢影, 去意彷徨, 別語愁難吹. 樓上闌杆橫斗柄, 露寒人遠鷄相應.(주방언,

「접련화蝶戀花」)

　마지막으로 끊임없이 길게 이어진 완약사조婉約思潮는 마침내 북송 후기에
와서 향기롭고 아름다운 예술의 열매를 맺을 수 있었다. 이런 유영과 소식에 충
분히 필적할 수 있는 여성 사인이 바로 이청조[51]이다. 이청조의 일생은 시기적으
로 북송과 남송에 걸쳐 있으며, 수가 그리 많지 않은 중국 고대의 여성 작가 중
에서 가장 뛰어난 한 사람일 뿐만 아니라 남성 권력의 시대에 속하는 봉건 문단
에서도 대가라고 할 만하다. 이청조는 후대 사람들로부터 『사론詞論』이라 일컬
어지는 문장에서 남성을 압도하는 기개로 송나라 이후의 수많은 남성 사인詞人
들에 대해 남김없이 비평하면서 그들의 공헌을 인정하기도 하고 그들의 부족함
을 지적했다. 결국 사詞는 시詩와 '다른 하나의 독자적인 체계이다[別是一家].'[52]
라는 저명한 결론을 이끌어냈다.

　시가 창작의 서정적 문체와 달리 이른바 사詞가 '다른 하나의 독자적인 체계

51　이청조李淸照는 제남(지난) 장구(장치우)章丘 출신으로 호가 이안거사易安居士이며 송나라의 문학
　가이다. 그녀는 뛰어난 문화적 교양과 여성 특유의 섬세하고 다정함으로 당시 '완약사풍婉約詞風'을
　대표하는 인물이 되었고, 또 중국 고대 문학사에서 가장 성취도가 높은 여성 작가이다. 대표작으로
　「일전매一剪梅·홍우향잔옥단추紅藕香殘玉簟秋」「취화음醉花陰·박무농운수영주薄霧濃雲愁永
　晝」가 있고, 이론 저서로 『사론詞論』이 있다.

52 | '별시일가別是一家'는 이청조가 소식 일가에서 사를 '자시일가自是一家'로 보는 주장을 이어서 사
　에 대한 새로운 관점을 제시한 셈이다. "乃知詞別是一家, 知之者少."(『詞論』)

〈그림 14-8〉 명明『시여화보詩餘畵譜』중의〈이청조 사
의도〉.

이다'라는 말은 마치 음률과 격조라는 두 측면을 응당 갖춰야 한다는 요구를 포함해야 한다. 음률의 측면에서 "시문詩文은 평측을 나누지만 가사歌詞는 오음을 나누고 오성을 나누고 육률을 나누고 또 청탁淸濁과 경중을 나눈다."[53] 이처럼 사에 더욱더 엄격한 요구를 하고 있으며, 그렇지 않으면 공연을 하기에 적절치 않다. 만약 이 표준에 의거하면 안수·구양수·소식 등의 사 창작이 종종 음률에 부합하지 못하는데, 그 때문에 이청조의 책망을 받았을 것이다.

격조의 측면에서 사詞는 '상세히 서술하거나 수식하지 않고 진솔하게 서술하고[포서鋪敍]' '전아하고 장중하고[전중典重]' '참고할 만한 옛일 또는 전거[고실故實]' 등 여러 가지 표현 방법을 하나로 통일할 뿐만 아니라 남의 것을 기계적으로 모방하거나 솔직하게 털어놓고 직설적으로 말할 수 없다. 만약 이것을 표준으로 하면 안기도·하주賀鑄·황정견 등의 사 창작은 제대로 융합하고 꿰뚫지 못해, 이청조의 비난을 받았을 것이다. 이청조 자신은 한편으로 안기도·하주·황정견·주방언 등의 음률상의 성취를 종합했으며, 다른 한편으로 안수·구양수·진관 등의 격조의 탐색을 흡수하여 최종적으로 스스로 조화롭고 뛰어나며 부드럽고 세밀한 예술적 개성을 형성했다. 그림 14-8

53 호자, 『어은총화후집漁隱叢話後集』권33「조무구晁無咎」: 詩文分平側, 而歌詞分五音, 又分五聲, 又分六律, 又分淸濁輕重.

붉은 연꽃 향기 사그라지자 옥 돗자리 가을이 오네.

비단 치마 살며시 걷어,

홀로 목란나무 배에 오르네.

누가 저 구름 속에서 임의 편지 가져오려나?[54]

기러기 떼 돌아갈 제,

서쪽 누각엔 달빛만 가득하네.(상 1절)

꽃잎은 저 홀로 흩날리고 강물도 저 홀로 흘러가네.

서로를 향한 하나의 마음,

두 곳에서 고요히 견디는 슬픔이여.

이 심정 풀어버릴 길 없어,

겨우 미간을 펴고 내려가더니,

금방 그리움 되어 밀쳐 오르네.(하 2절)

홍 우 향 잔 옥 점 추　　경 해 라 상　　독 상 란 주　　운 중 수 기 금 서 래　　안 자 회 시　　월 만 서 루
紅藕香殘玉簟秋. 輕解羅裳, 獨上蘭舟. 雲中誰寄錦書來? 雁字回時, 月滿西樓,

화 자 표 령 수 자 류　　일 종 상 사　　량 처 한 수　　차 정 무 계 가 소 제　　재 하 미 두　　각 상 심 두
花自飄零水自流. 一種相思, 兩處閒愁. 此情無計可消除, 才下眉頭, 却上心頭.(이청조,

「일전매一剪梅」)

따스한 햇볕 맑은 바람 비로소 얼음이 녹는다.

버들 눈 트이고 매화 피어,

봄 마음이 움직임을 벌써 느꼈노라.

술 생각과 시흥을 누구와 함께 할까?

눈물로 화장은 뭉개지고 꽃 비녀조차 무겁네.(상 1절)

54 | 금서錦書는 금자서錦字書라고도 하는데 아내가 남편에게 보내는 그리움의 편지 또는 남편이 아내에게 보내는 편지를 가리킨다. 이 말은 『진서』 「열녀전」에 나오는 두도竇滔와 그의 아내 소씨蘇氏 사이에 있었던 일화에 바탕을 두고 있다.

잠시 금실로 바느질한 저고리 입어보네.

베개에도 비스듬히 기대지만,[55]

비녀머리의 봉황 베개를 짓누르네.

홀로 깊은 시름에 쌓이니 단꿈이 없고,

밤새도록 하염없이 등잔불만 희롱하네.(하 2절)

暖日晴風初破凍, 柳眼梅顋, 已覺春心動. 酒意詩情誰與共? 淚融殘粉花鈿重.

乍試夾衫金縷縫, 山枕斜欹, 枕損釵頭鳳, 獨抱濃愁無好夢, 夜闌猶剪燈花弄.(이청조,

「접련화蝶戀花」)

엷은 안개 짙은 구름 온 종일 시름.

금수 새긴 향로 용뇌향도 사그라지네.[56]

좋은 계절에 중양절 다시 돌아왔건만,[57]

옥 베개와 비단 방장,

한밤중 써늘함이 파고드네.(상 1절)

동쪽 울타리에서 해질 녘 술잔 기울이네.[58]

은은한 국화 향기 옷소매에 가득 차네.

슬픔에 넋을 놓았다고 말하지 마오,

주렴 걷고 가을바람 맞으니,

사람이 노란 국화보다 더 여위어가네!(하 2절)

55 | 옛날에 베개는 나무와 도자기로 많이 만들었고 모양이 가운데는 꺼지고 양옆이 올라가 전체적으로
산 모양을 이루었다. 이로 인해 베개를 산침山枕이라고 부르게 되었다.

56 | 금수金獸는 쇠로 만든 짐승 모양의 향로를 말한다. 서뇌瑞腦는 달리 용뇌향龍腦香·빙편冰片으로
부른다. 용뇌향은 용뇌향과 식물 중 용뇌향수龍腦香樹의 수지樹脂를 응결시켜 만든 흰색의 결정체
로 옛날에 용뇌를 진귀하게 취급했다.

57 | 중양절은 음력 9월 9일로 국화로 빚은 술을 먹는 풍습이 전해진다.

58 | 동리파주東籬把酒는 도연명의 「음주」에 나오는 "동쪽 울타리 아래서 국화를 따다[彩菊東籬下]."
구절을 떠올리게 한다.

박 무 농 운 수 영 주　　서 뇌 소 금 수　　가 절 우 중 양　　옥 침 사 주　　반 야 량 초 투
薄霧濃雲愁永晝. 瑞腦銷金獸. 佳節又重陽, 玉枕紗廚, 半夜涼初透.

동 리 파 주 황 혼 후　　유 암 향 영 수　　막 도 불 소 혼　　염 권 서 풍　　인 비 황 화 수
東籬把酒黃昏後. 有暗香盈袖. 莫道不消魂, 簾卷西風, 人比黃花瘦!(이청조, 「취화음醉

花陰」)

　　시詩의 특징은 서정에 있지만 사詞의 특징은 서정에 있을 뿐만 아니라 정감
을 완곡하고 세밀하게 토로하여야 한다. 과거의 사인詞人들은 자주 여성적인 말
투로 사를 메웠지만 심리 상태는 결국 남성적이었다. 감정이 세밀한 여성 사인詞
人으로서 이청조는 감정을 처리하는 데 뛰어났다. 감정에 대한 그녀의 토로는
항상 솔직하게 말하는 방법을 쓰지 않고, 단지 몇 마디 말, 하나의 동작, 어떤
모습, 사소한 이야기로 규방의 슬픔과 원망을 구체적이면서 세밀하게 다 드러
냈다.

　　"누가 저 구름 속에서 임의 편지 가져오려나? 기러기 떼 돌아갈 제, 서쪽 누
각엔 달빛만 가득하네.", "꽃잎은 저 홀로 흩날리고 강물도 저 홀로 흘러가네. 서
로를 향한 하나의 마음, 두 곳에서 고요히 견디는 슬픔이여.", "이 심정 풀어버
릴 길 없어, 겨우 미간을 펴고 내려가더니, 금방 그리움 되어 밀쳐 오르네.", "술
생각과 시흥을 누구와 함께 할까? 눈물로 화장은 뭉개지고 꽃 비녀조차 무겁
네.", "홀로 깊은 시름에 쌓이니 단꿈이 없고, 밤새도록 하염없이 등잔불만 희
롱하네.", "동쪽 울타리에서 해질 녘 술잔 기울이네. 은은한 국화 향기 옷소매
에 가득 차네.", "주렴 걷고 가을바람 맞으니, 사람이 노란 국화보다 더 여위어가
네!" 등과 같다. 모두 정情과 경景이 매우 아름답게 조화된 유명한 구절이다.

　　사람들은 이청조를 '사 나라의 황제[詞國皇帝]' 이욱과 함께 이야기하더라도
조금도 이상할 게 없으니 '사 나라의 여성 황제[詞國女帝]'로 칭송할 만하다! 어떤
의미에서 말하면 이청조가 사곡에서 이룬 성공은 우연일 뿐만 아니라 필연이
다. 우연이라 말하는 것은 남자들이 권력을 쥐고 통치하는 봉건 사회에서 여성
이 교육을 받고 감정의 여러 가지 측면을 표현하는 데 있어 각종의 제한을 받아
야 하기 때문이다. 이청조처럼 책 향기가 묻어나는 사대부 집안에서 태어나 승

상의 아들에게 시집가서 창작에 마음을 다할 수 있는 일이란 매우 보기 드문 경우이다. 필연이라 말하는 것은 송나라가 섬세한 음유의 미의 시대이고 사곡은 완곡하고 함축적인 아름다움의 예술인데, 여성은 이러한 미와 예술을 창조하는 데 천부적인 조건을 적합하게 구비하고 있었기 때문이다.

만약 상황을 바꿔서 새로운 일이 폭풍우처럼 거세게 일어나고 기상이 웅장하면서 화려한 변화가 많은 당나라라고 한다면, 무즉천과 같은 강한 여인만이 나타날 수 있을 뿐이지 이청조와 같은 여성 사인詞人은 나타날 수 없다. 가령 같은 송나라라고 하더라도 이청조는 단지 사곡으로만 뛰어났을 뿐 시문으로 뛰어난 능력을 보이지 못했다. 이러한 분석은 결코 유영의 '이속俚俗'과 소식의 '호방豪放'이 사곡에 미친 공헌을 부정하려는 것이 아니라 개인의 노력이 시대의 풍격과 예술의 특성 사이에 존재하는 변증 관계를 설명하려는 것이다.

생각해볼 문제
●

1. 문체의 차이부터 시작하여 당나라는 어떻게 시가 뛰어나고 송나라는 사가 뛰어날 수 있었는지 분석해보자.
2. 호방사와 완약사의 차이를 비교해보고, 당신의 심미 체험을 이야기해보자.
3. 이속파·호방파·완약파가 서로 교체하며 발전해나가는 방향에서 시작하여 민간의 예술 형식이 문인화가 되는 여정을 탐구해보자.

취옹의 뜻은 술에 있지 않고, 산수를 노니는 즐거움에 있다[59] : 산문

산문이 송나라에서 거둔 성과는 아마 시詩와 사詞 사이 정도라고 할 수 있다. 수량의 측면으로 보면 조판 인쇄의 보급과 활자 인쇄의 출현으로 인해 "서적 간행이 크게 갖추어진 것은 송나라부터 시작되었다."[60] 이런 까닭에 송나라까지 전해 내려오는 산문 작품은 당나라의 경우보다 훨씬 많다. 질량으로 보면 당 이래로 고문 운동[61]이 발전하고 지속되자 송나라의 산문은 당나라와 같은 개척의 의미를 지니고 있지는 않지만 더욱더 풍부하고 더욱더 성숙되었다. 명나라 모곤茅坤은 『당송팔대가문초唐宋八大家文鈔』에서 한유·유종원·구양수·소순·소식·소철·증공曾鞏·왕안석을 당송 고문 팔대가로 꼽고 있는데, 그중 송나라에 여섯 사람이 있고, 그들은 모두 북송에 집중되어 있다. 이 외에도 왕

59 "醉翁之意不在酒, 在乎山水之間." | 이 구절은 구양수歐陽修의 「취옹정기醉翁亭記」에 나온다.

60 『흠정천록임랑서목欽定天祿琳琅書目』: 書籍刊行大備, 要自宋開始.

61 | 고문古文 운동은 당송 시대에 일어난 문학의 혁신 운동이다. 주요 내용은 학문의 권위를 잃어버린 유학을 부흥시키는 데 있었고, 형식상으로 변려문騈儷文을 반대하고 고문古文을 제창했다. 고문은 변려문에 대칭해서 쓰던 말이다. 선진 양한 시대의 산문은 질박하고 자유로워 문체가 단구單句를 중심으로 이루어졌기 때문에 격식에 구애받지 않아 현실 생활을 반영하고 자신의 생각을 표현하기에 적합했다. 남북조 시대 이래로 문단에서 성행했던 변려문은 대우對偶와 성률聲律, 전고典故, 사조詞藻 등 형식에 치우쳐 화려하긴 했지만 내실이 없어서 실용적으로 쓰이기에 부적합했다. 송나라 때의 고문 부흥은 구양수에 의해 주도된 이후에야 비로소 하나의 운동으로 부상하게 되었다.

우칭王禹偁·범중엄·사마광 여러 사람이 있으며, 참으로 거장이 한데로 모여 그 야말로 대성황을 이루었다고 할 만하다.

변騈 과 산散 의 통일

육조 시대 변문騈文에 대한 반동, 선진 시대 산문의 복귀, 중당 시대 한유 등이 불러일으킨 '고문 운동'의 취지는 변체문의 형식주의적 문풍에 반대하는 데에 있다. '문文'과 '도道', '변騈'과 '산散' 사이에서 잘못을 바로잡으려다가 오히려 너무 지나쳐 더욱 잘못되는 격렬한 태도를 취했다. 사실 예술의 발전은 항상 부정의 부정 중에 앞으로 나아간다. 만약 선진의 산문이 '정正'이고 육조의 변 문은 '반反'이라면 당송의 산문은 '합合'이다. 이것은 육조의 변문에서 경직된 유미주의의 형식을 타파한 뒤에 완전히 선진 시대 산문의 소박한 형태로 돌아 가서도 안 되고 돌아갈 수도 없으므로 자유롭고 마음이 가는 대로 쓰는 산문 체 중에 절주의 고찰과 음률의 추구를 내포하고 있어야 한다. 이 모든 것은 바 로 송나라 문학가가 성취해낸 것이다.

> 저주[62]를 삥 둘러싸고 모두 산이 있다. 서남쪽에 있는 여러 봉우리를 가면 숲과 계 곡이 특히 아름답다. 멀리서 바라보면 울창하여 깊고 빼어난 것이 바로 낭야산琅 琊山이다. 산길로 육칠 리쯤 걸어 올라가다 보면 졸졸 물 흐르는 소리가 조금씩 들 리다가, 두 봉우리 사이에서 쏟아져 나오는 것이 바로 양천釀泉이다. 산봉우리를 도니 산길 구불구불한데 날개를 펼친 듯한 정자가 양천 가에 세워져 있는 것이 바

62 | 저주滁州는 오늘날 안휘(안후이) 저현(추셴)滁縣으로 구양수는 40세에 이곳의 태수로 좌천되어 왔 다. 1045년 개혁 시도가 실패하여 범중엄이 파면되자 구양수는 인종 황제에게 범중엄의 무죄를 주장 했다가 반대파로부터 집중 공격을 받았다. 이때 구양수는 생질녀 강씨와 간통했다는 반대파의 공격 으로 저주로 귀양하게 되었다.

로 곧 취옹정醉翁亭이다. 이 정자를 지은 자는 누구인가? 산에 사는 승려 지선智僊이다. 정자의 이름을 붙인 사람은 누구인가? 태수가 스스로 이름 지었다. 태수는 손님들과 여기에 와서 술을 마시곤 했는데, 조금만 마셔도 어느새 취하고 나이도 제일 많았던 터라 스스로 취옹醉翁이라 불렀다. 취옹의 뜻은 술에 있지 아니하고 산수 사이[山水之間]에 있었다. 산수 사이에 노니는 즐거움을 마음으로 얻어 술에 기탁했던 것이다.

해 떠오르면 숲속의 안개비가 걷히고 구름이 돌아가면 바위 구멍이 어두워지며, 어두워졌다 밝아졌다 변하는 것은 바로 산간의 아침과 저녁이다. 들꽃이 피어 향기가 그윽하고 아름다운 초목이 빼어나서 그늘이 무성하고, 바람과 서리는 높고 깨끗하며 수량이 줄어들어 바위가 모습을 드러내는 것은 바로 산 속 네 계절의 풍광이다. 아침이면 이 산속을 찾아가고 저녁이면 집으로 돌아오거늘, 사시사철의 풍광은 저마다 다르니 즐거움 또한 끝이 없다.

짐 진 사람은 길에서 노래하고 길 가는 사람은 나무 밑에서 쉬며, 앞서가는 사람이 부르고 뒤따르는 사람이 응답하며, 노인네가 구부정하니 아이의 손을 잡고, 오고 가며 발길이 끊이지 않는 것은 바로 저주滁州에 사는 백성들이 노니는 모습이다. 시냇가를 찾아 물고기를 잡으니 물이 깊어서 물고기가 살찌다. 샘물을 길어 술을 빚으니 샘물은 향기롭고 술이 맑고 차다. 산의 과일과 들의 나물을 뒤섞어서 앞에 벌려놓은 것은 태수가 베푼 연회이다. 연회에서 술 마시며 취하는 즐거움은 현악기와 관악기도 필요 없다. 활 쏘는 자는 과녁을 맞히고 바둑을 두는 자는 이기니, 벌주를 먹이는 큰 쇠뿔잔과 산가지가 어지럽게 뒤섞이고, 일어났다 앉았다가 시끌벅적한 것은 모인 손님들이 즐거워하는 것이다. 창백한 듯한 얼굴에 백발의 늙은이가 그 사이에 쓰러져 있는 것은 태수가 취해서 쓰러진 것이다.

이윽고 저녁 해가 서산에 걸리고 사람들의 그림자가 어지럽게 흩어지는 것은 태수가 돌아가니 손님들이 따라 돌아가는 것이다. 숲속이 어둑어둑해지고 아래위로 지저귀는 새 소리는 곧 놀러 나온 사람들이 사라지자 새가 즐거워하는 것이다. 뭇새들은 숲속에 노니는 즐거움은 알지만 사람들의 즐거움은 알지 못한다. 사람들은

태수를 따라 놀러 나온 즐거움은 알지만 태수가 이러한 즐거움을 왜 즐거워하는지 알지 못한다. 술이 취해서 그 즐거움을 함께 즐거워할 줄 알고 술이 깨어서 즐거움을 글로 기술할 수 있는 자는 태수이다. 태수는 누구인가? 여릉 땅의 구양수이다.[63]

환저개산야　기서남제봉　임학우미　망지울연이심수자　낭야야　산행육칠리　점문수
還滁皆山也, 其西南諸峰, 林壑尤美. 望之蔚然而深秀者, 瑯耶也. 山行六七里, 漸聞水

성잔잔　이사출우양봉지간자　양천야　봉회로전　유정익연　임우천상자　취옹정야
聲潺潺, 而瀉出于兩峰之間者, 釀泉也. 峰回路轉, 有亭翼然, 臨于泉上者, 醉翁亭也.

작정자수　산지승지선야　명지자수　태수자위야　태수여객래음우차　음소첩취　이년
作亭者誰? 山之僧智仙也. 名之者誰? 太守自謂也. 太守與客來飮于此, 飮少輒醉, 而年

우최고　고자호왈취옹야　취옹지의부재주　재호산수지간야　산수지락　득지심이우지
又最高, 故自號曰醉翁也. 醉翁之意不在酒, 在乎山水之間也. 山水之樂, 得之心而寓之

주야
酒也.

약부일출이림비개　운귀이암혈명　회명변화자　산간지조모야　야방발이유향　가목수
若夫日出而林霏開, 雲歸而巖穴暝, 晦明變化者, 山間之朝暮也. 野芳發而幽香, 佳木秀

이번음　풍상고결　수락이석출자　산간지사시야　조이왕　모이귀　사시지경부동　이
而繁陰, 風霜高潔, 水落而石出者, 山間之四時也. 朝而往, 暮而歸, 四時之景不同, 而

락역무궁야
樂亦無窮也.

지우부자가우도　행자휴우수　전자호　후자응　구루제휴　왕래이부절자　저인유야
至于負者歌于途, 行者休于樹, 前者呼, 後者應, 傴僂提携, 往來而不絶者, 滁人遊也.

임계이어　계심이어비　양천위주　천향이주열　산효야속　잡연이전진자　태수연야
臨溪而漁, 溪深而漁肥, 釀泉爲酒, 泉香而酒洌, 山肴野蔌, 雜然而前陳者, 太守宴也.

연감지락　비사비죽　사자중　혁자승　굉주교착　기좌이훤화자　중빈환야　창안백발
宴酣之樂, 非絲非竹, 射者中, 奕者勝, 觥籌交錯, 起坐而諠譁者, 衆賓歡也. 蒼顔白髮,

퇴연호기간자　태수취야　이이석양재산　인영산란　태수귀이빈객종야　수림음예　명
頹然乎其間者, 太守醉也. 已而夕陽在山, 人影散亂, 太守歸而賓客從也. 樹林陰翳, 鳴

성상하　유인거이금조락야　연이금조지산림지락　이부지인지락　인지종태수유이락
聲上下, 遊人去而禽鳥樂也. 然而禽鳥知山林之樂, 而不知人之樂, 人知從太守遊而樂,

이부지태수지락기락야　취능동기락　성능술이문자　태수야　태수위수　여릉구양수
而不知太守之樂其樂也. 醉能同其樂, 醒能述以文者, 太守也, 太守謂誰? 廬陵歐陽修

야
也.(구양수, 「취옹정기醉翁亭記」)

당나라 '고문 운동'의 계승자로서 구양수(1007~1072)[64]는 전성기의 한유보다 더 자각적이고 합리적인 태도를 드러냈다. 한편으로 그는 과거를 주관하던 주고관主考官의 신분을 믿고, 이른바 '태학체太學體'로 불리는 어색하고 난삽한 사륙변문四六駢文을 배척하고, 평이하고 소박한 산문 작자를 발탁하고 장려했다.

63 | 전체 맥락은 성백효 역주, 『고문진보(후집)』, 전통문화연구회, 2005, 297~299쪽 참조.

한편으로 그는 결코 변문의 글쓰기를 일률적으로 배제하지 않았고 "때로 문장이 비록 사실적이지 않고 정교하더라도 그 공로가 변하지 않고,"[65] "대우對偶를 맞추는 문장이 이치에 들어맞으면 반드시 잘못이라 할 수 없다."[66]고 여겼다. 바꾸어 말하면 그가 변문을 반대한 이유는 사람들이 더 이상 기계적이면서 융통성 없는 사륙 문체에 빠지지 않도록 한 것이지, 결코 성률聲律의 추구를 일률적으로 반대하지 않았고 또한 세상 사람들이 문자미를 탐구하는 것을 말살하려고 하지 않았다. 따라서 그 자신이 지은 유명한 「취옹정기醉翁亭記」는 이를 증명하는 좋은 실례가 된다.

겉으로 보면 전체 문장의 장단은 하나가 아니고 자연스럽게 마음에 따라 다르며 이해하기 어렵고 읽기가 거북한 문자가 없다. 또 문장이 심오하여 이해하기 어려운 전고가 없고 고심하여 공들인 문장 형식이 없으며 들쑥날쑥한 평측의 음률이 없다. 실제로 붓이 가는 대로 쓰고 천천히 말하는 문자의 배후에 자유분방하고 기복 있는 리듬, 자유롭게 내뱉고 들이마시는 선율이 담겨 있다.

문장은 먼저 '산봉우리를 도니 산길 구불구불하고' 숲과 계곡이 특히 아름다운 주위 환경 속에 승려 지선이 짓고 태수太守가 이름 지은 '취옹정'을 돋보이게 하고, 다음으로 '아침이면 이 산속을 찾아가고 저녁이면 집으로 돌아오는'

64 구양수歐陽脩는 길주吉州 영풍永豊(오늘날의 장시江西) 출신으로 자가 영숙永叔이고 호가 취옹醉翁, 육일거사六一居士이다. 북송의 정치가이자 문학가이며 역사학자이다. 인종仁宗 천성天聖 8년에 진사가 되어 관각교감館閣校勘·지간원知諫院 등의 벼슬을 지냈다. 구양수는 일찍이 한림학사의 신분으로 진사 시험을 주관했다. 평이하고 유창한 문풍을 제창하여 소식·소철·증공曾鞏 등 재능과 학문이 있는 문사들을 뽑아 북송 문풍을 전환시키는 데에 중추적인 역할을 했고 당시의 문단 영수 노릇을 했다. 그는 일생 동안 500여 편의 산문을 썼으며 문풍이 평이하고 유창하며 완곡하다. 정론·사론·기사記事·서정 등 못하는 분야가 없고 후세 사람들에 의해 '당송 팔대가'의 대열에 열거되었다. 대표작으로 「취옹정기」 「추성부秋聲賦」(그림 14-9) 등이 있다. 시가 방면에서 그의 창작과 이론도 매우 높은 성취를 거두었다. 그의 『육일시화六一詩話』는 중국 문학사에서 첫 번째 시화이다. 이 밖에도 그는 송기宋祁과 함께 『신당서新書書』를 편찬했다.

65 구양수, 『문충집文忠集』 권47 「여형남악수재서與荊南樂秀才書」: 時文雖曰浮巧, 其爲功亦不易也.

66 구양수, 『문충집』 권74 「논윤사노묘지論尹師魯墓志」: 偶儷之文, 苟合于理, 未必爲非.

〈그림 14-9〉 청淸 화암華嵒, 〈추성부문의도秋聲賦文意圖〉.

놀이 중에 '활 쏘는 자는 과녁을 맞히고 바둑을 두는 자는 이기니' 유쾌함과 즐거움을 드러내고, 또 다음으로 '이윽고 저녁 해가 서산에 걸리고 사람들의 그림자가 어지럽게 흩어지는' 왁자지껄한 가운데 '창백한 듯한 얼굴에 백발의 늙은 이가 그 사이에 쓰러져 있는' 태수의 취한 모습을 돋보이게 한다. 마지막으로 '새들의 즐거움' '사람의 즐거움'을 말하여 '태수의 즐거움'에 내재된 다른 함의를 드러내고 있다.

　이름은 정자를 묘사하고 겉으로 풍광을 묘사하고 있지만 실제로 묘사한 것은 태수의 취태醉態이다. 태수의 취태는 깊은 의미를 지니고 있다. 이른바 '취옹의 뜻은 술에 있지 않고 산수 사이에 있다!' 전체 문장은 완곡하면서 자연스럽고 문장 형식은 간단하며, 21개의 '야也' 자를 쓰고 있지만 문구를 지나치게 수식하고 공을 들였다고 의심되는 부분이 없다. 조용하고 느릿하게 읽어내면서 한

사람이 선창하면 세 사람이 따라 부르는 묘미가 있다. 이런 까닭에 소순은 일찍이 구양수의 문풍을 맹자와 한유에 비교하면서 다음처럼 말한 적이 있다.

맹자의 글은 말이 간략하면서도 뜻이 깊어 깎고 새기고 베고 자른 말이 아니지만 그 예봉을 범할 수가 없다. 한유의 글은 마치 장강과 황하가 드넓게 흐르며 감돌아 물고기와 큰 자라, 교룡과 용 등 만 가지 괴물들이 정신을 차리지 못할 정도로 당혹하지만, 억누르고 막고 가리고 덮어서 거침없이 스스로 드러나지 않게 한다. 사람들이 멀리서 깊숙한 빛과 푸른 색깔을 바라보고서 스스로 두려워하고 피하면서 감히 가까이 가보지도 못한다.[67] 선생(구양수)의 글은 이리저리 구부러지며 모든 것을 다 갖추어 왔다 갔다 하며 무수히 꺾이되, 조리가 쭉쭉 뻗어나가 거침이 없고 중간에 끊기는 일이 없으며, 기운을 다하고 말을 다하여 다급히 표현하며 이론을 다 펴되, 여유가 있고 한가하게 느껴지고 힘들이고 애쓴 모양이 없다. 이 세 분(맹자·한유·구양수)은 모두 결단코 스스로 일가를 이룬 문장이라 할 만하다.
孟子之文, 語約而意盡, 不爲巉刻斬絕之言, 而其鋒不可犯. 韓子之文, 如長江大河, 渾浩流轉, 魚黿蛟龍, 萬怪惶惑, 而抑遏蔽掩, 不使自露. 而人望見其淵然之光, 蒼然之色, 亦自畏避, 不敢迫視. 執事之文, 紆餘委備, 往復百折, 而條達疏暢, 無所間斷, 氣盡語極, 急言竭論, 而容與閑易, 無艱難辛苦之態. 此三者皆斷然自爲一家之文也.(소순,『송문감宋文鑑』권117「상구양내한제일서上歐陽內翰第一書」)

사실 이와 같은 찬란한 문장의 극치는 매우 평범한 '음유陰柔의 미'에 속하며, 구양수 일가 문장의 예술적 특징일 뿐만 아니라 어떤 의미에서 그것은 송나라 산문의 전체적인 풍모를 대표한다. 이러한 풍모는 우리가 어디선가 본 듯한데, 이것은 어쩌면 균요로 구운 자완磁琓 속에, 어쩌면 진사에서 보존하고 있는 소상에, 어쩌면 함축적인 사인詞人의 작품 속에 있을지도 모른다.[68]

67 | 한유의 문장과 관련해서 이 책의 12장 2절 험괴파 내용을 참조하시오.

문文과 도道의 중화

'변騈'과 '산散'의 모순 이외에 송나라의 문학가들은 여전히 '문文'과 '도道'의 모순을 잘 처리해야 했다. 한편으로 그들은 한유 등이 펼친 "문文이 도道를 담아야 한다."는 정신을 계승하기를 요구하고, 내용이 없는 형식주의의 문풍을 반대했다. 다른 한편으로 그들은 또 '도道'의 내용을 경직화시킬 수 없었다. 이러한 문제에 대해 구양수에게 발탁되고 장려받은 적이 있는 문단의 신예 소식은 매우 크게 공헌했다.

새로운 한 시대를 여는 문단의 영수로서 소식은 구양수와 같이 일찍이 과거 시험의 주고관主考官을 한 적이 있으며, 학사원 시험과 진사 공거貢擧의 기회를 잡고서 재능이 뛰어난 청년들을 적지 않게 선발한 적이 있다. 학문과 수양에서 소식은 구양수와 같이 박학다식할 뿐만 아니라 포용성을 지니고 있었다. 봉건 사회 후기 지식인의 대표 인물로서 소식의 사상은 매우 복잡하다. 소철은 그에 대해 다음처럼 말했다.

처음에 가의[69]와 육지(754~805)[70]의 책을 좋아했다. 고금의 질서와 혼란을 논의하면서 허황된 말을 하지 않았다. 얼마 뒤에 『장자』를 읽고 난 뒤에 탄식하며 말했

68 | 균요鈞窯와 진사晉祠는 이 책의 13장 1절에 나오고, 사인의 작품은 이 책의 13장 2절과 14장 2절에 나온다.

69 | 가의賈誼는 하남(허난) 낙양(뤄양) 출생으로 시문에 뛰어나고 제자백가에 정통하여 문제文帝의 총애를 받아 약관으로 최연소 박사가 되었다. 1년 만에 태중대부太中大夫가 되어 진나라 때부터 내려온 율령·관제·예약 등의 제도를 개정하고 전한의 관제를 정비하기 위한 많은 의견을 상주하였다. 주발周勃 등 당시 고관들의 시기로 장사왕長沙王의 태부太傅로 좌천되었다. 자신의 불우한 운명을 굴원屈原에 비유하여 「복조부鵩鳥賦」와 「조굴원부弔屈原賦」를 지었으며, 『초사楚辭』에 수록된 「석서惜誓」도 그의 작품으로 알려졌다. 4년 뒤 복귀하여 문제의 막내아들 양왕梁王의 태부가 되었으나 왕이 낙마하여 급서하자 이를 애도한 나머지 1년 후 33세로 죽었다. 저서에 『신서新書』 10권이 있으며, 진秦의 멸망 원인을 추구한 「과진론過秦論」은 널리 알려져 있다.

70 | 육지陸贄는 오군吳郡 가흥嘉興 출신으로 자가 경여敬輿이고 시호는 선宣이다. 당나라 때의 정치가이자 문학가이다. 저서로 『육선공한원집陸宣公翰苑集』 『육씨집험방陸氏集驗方』 등이 있다.

다. "내가 이전에 마음속에 뭔가 있을 때 나는 말할 수 없었는데 지금 『장자』를 읽고 나서 내 마음을 터득했다!" 훗날 불가의 책을 읽고 나서 실상을 깊이 깨달았으며, 공자와 노자를 비교 분석하고서 여러 방면에 걸쳐 논의하여 명백하고 막힘이 없어져 넓고 큰 지혜의 끝이 보이지 않았다.

초 호 가 의　육지서　논고금치란　불위공언　기이독장자　위연탄왈　　오석유견어중　구미
初好賈誼, 陸贄書, 論古今治亂, 不爲空言. 旣而讀莊子, 喟然嘆曰: "吾昔有見於中, 口未
능언　금견장자　득오심의　후독불씨서　심오실상　참지공노　박변무애　호연불견기애
能言, 今見莊子, 得吾心矣!" 後讀佛氏書, 深悟實相, 參之孔老, 博辯無碍, 浩然不見其涯
야
也.(『동파전집東坡全集』「동파선생묘지명東坡先生墓誌銘」)⁷¹

　　이와 같이 유·불·도 세 학파를 아울러 받아들이고 나란히 종합하는 태도는 그로 하여금 '문文'과 '도道'의 관계를 이해하는 데 있어 중당의 한유보다 더 자유스럽고 더 너그럽고 더 광범위하게 하였다. 한편으로 소식은 관직의 승진과 좌천을 겪어야 하는 조정의 관원으로서 국가와 민족에 대해 짊어져야 하는 책임을 시종 자각적으로 떠안았다. 이처럼 적극적으로 세상일에 뛰어드는 유가 사상은 사론史論과 정론政論이라는 두 부류의 산문 중에 더욱 두드러지게 나타났다.

　　예컨대 「형상충후지지론刑賞忠厚之至論」이라는 글에서 그는, "신화 전설의 요·순·탕 임금과 주나라의 문·무·성成·강康 임금의 시절"부터 "우虞·하夏·상商·주周나라의 책"까지 역사의 경험에서 "죄의 경중이 의심스러울 때 가벼운 쪽을 따르고, 공의 대소가 의심스러울 때 큰 쪽을 따른다"⁷²는 사상을 이끌어내고, 경전을 높이 받들고 역사를 중시하는 유가 학자들의 치국 이념을 드러냈다. 「교전수책教戰守策」에서는 "지금 민생의 근심은 과연 어디에 있는가?" 하는 의문에서 출발하여 "안전을 알아도 위험을 알지 못하고, 편안을 누릴 수 있어도 고생을 겪

71 │ 이 글의 제목은 「망형자첨단명묘지명亡兄子瞻端明墓誌銘」으로 부르기도 한다.

72 소식蘇軾, 『동파전집東坡全集』 권40 「성시형상충후지지론省試刑賞忠厚之至論」: 堯舜禹湯文武成康之際. 何其愛民之深, 憂之切, 而待天下以君子長者之道也. 有一善, 從而賞之, 又從而咏歌嗟叹之, 所以棄其始而勉其新. 有一不善, 從而罰之, 又從而哀矜懲創之, 所以棄其舊而開其新. 故其吁俞之聲, 歡休慘戚, 見于虞夏商周之書. …… 罪疑爲經, 功疑爲重.

을 수 없는 데에 있다. 이처럼 근심은 지금 보지 못하지만 장차 다른 날 볼 수 있다."[73]는 결론을 이끌어냈다. 이것은 안정을 누릴 때 미래의 위험을 미리 생각하라는 유학자의 '우환 의식'을 드러내고 있다.

이 밖에도 예컨대 「유후론留侯論」「가의론」「조착론晁錯論」 등의 사론 문장, 「사치론思治論」「진책進策」 등의 정론 문장은 모두 다 아는 사료 중에 독창적인 견해를 제시하여 복잡하게 뒤섞인 현실 문제에 대해 해결책을 찾을 수 있었다. 다른 측면에서 보면 소식은 유가의 적극적인 입세入世 정신을 지녔을 뿐만 아니라 세상일을 잊고 현실을 떠나 고상하게 살려는 도가 경향도 있어 기풍이 호방하고 구속을 받지 않는 풍격에 이르렀다. 이러한 점은 예술과 관련된 산문·수필·서신 중에 더욱 두드러지게 드러난다.

예컨대 그의 「서오도자화후書吳道子畵後」 중에는 "법도 중에 참신한 생각을 창출해내고 호방한 기운 밖에 오묘한 이치를 기탁하니, 이른바 칼을 놀려도 여유가 있으며, 도끼를 움직이면 바람이 인다고 하는 것이다."[74]라는 평가가 있는데, 이는 분명 『장자』의 우언에 영향을 받은 것이다. 그의 「서이백시산장도후書李伯時山莊圖後」에서는 "정신은 만물과 사귀고 지혜는 온갖 전문가(기술자)와 소통한다."[75]라는 논술이 펼쳐져 있는데, 이것은 분명히 도가 문화의 영향을 받은 것이다.

뿐만 아니라 소식은 유가의 마음이 넓고 뜻이 큰 올바른 기운인 호연정기浩然正氣와 도가의 기풍이 호방하고 구속을 받지 않는 문재文才 이외에도, 자주 불가의 "색(현상)으로 말미암아 공(진리)을 깨우친다[因色悟空]"는 경계를 받아들이고 있었다. 이것은 여행기와 우언 중에서 그 표현이 특히 돋보인다. 예컨대 「재담

73 소식, 『동파전집』 권47 「교전수책敎戰守策」 別十一: 夫當今生民之患, 果安在哉? 在於知安而不知危, 能逸而不能勞. 此其患不見於今, 而將見於他日.

74 소식, 『동파전집』 권93 「서오도자화후書吳道子畵後」: 出新意於法度之中, 寄妙理於豪放之外, 所爲遊刃餘地, 運斤成風.

75 소식, 『동파전집』 권93 「서이백시산장도후書李伯時山莊圖後」: 其神與萬物交, 其智與百工通.

이서在儋耳書」는 소식 자신이 처음으로 해남도海南島에 갔을 때[76] 큰 바다를 둘러본 심정에서 물동이의 물을 땅에 엎으면서 지푸라기 위에 붙은 개미가 어찌할 바를 모르는 표정과 태도까지 묘사한 다음, 눈물을 웃음으로 승화시켰다. 꿈과 같은 인생의 종교 경계를 사용하여 자신의 마음을 풀어내어 해학 중에 비애가 있고 비애 중에 활달한 심정이 있다.

「기승천사야유記承天寺夜遊」에서 매우 적은 몇 번의 붓질로 주관적인 한가한 심정, 안일한 정취와 객관적인 달그림자, 소나무 물결이라는 양자를 서로 대조시켜서 마음의 경계[心·境]가 사물의 경계[物境]보다 높은 불교 명제를 끌어냈다. 더 중요한 것은 여기서 소식의 유·불·도 삼교의 정신 경계가 언제나 확 나누어지는 것은 결코 아니며, 어떤 때는 한 문장 속에 동시에 공존할 수 있어 서로 보탬이 되는 뚜렷한 미학 효과를 거둘 수 있었다.

다음은 그의 「전적벽부前赤壁賦」이다.

임술년[77] 가을 7월 16일 나는 객과 더불어 배를 띄우고 적벽 아래에 노닐었다. 맑은 바람이 천천히 불어와 물결이 일지 않았다. 술 들어 객에게 권하며 명월의 시를 읊고 요조의 문장을 노래하는데, 곧 달이 동산 위로 솟아오르더니 북두성과 견우성 사이를 배회하니, 흰 이슬이 강물 위로 비껴 내리고 물빛은 하늘에 닿아 있다. 한 조각 작은 배가 가는 데로 내맡겨 한없이 너른 강을 타고 가니, 넓고도 넓은 것이 허공을 타고 바람을 모는 것 같아서 그칠 바를 모르겠고, 가벼이 날려서 속세를 버리고 우뚝 솟은 듯하고, 날개 돋아 하늘에 오르는 신선인 듯했다.

이에 술 마시고 매우 즐거워서 뱃전을 두들기며 노래를 부르니, 그 노래에 이르기를, "계수나무로 만든 노와 목란 삿대로 물에 비친 달그림자를 치며 달빛 흐르는 강물을 거슬러 올라간다. 넓고 아득한 나의 마음이여! 하늘 저 끝에 있는 미인을

76 | 소식의 일생과 관련해서 왕수이자오王水照, 조규백 옮김, 『소동파 평전: 중국의 문호 소식의 삶과 문학』, 돌베개, 2013 참조.

77 | 임술년은 송나라 신종神宗 원풍元豊 5년(1082)을 가리킨다.

그리워하노라."라고 하였다. 나그네 중에 피리 부는 사람이 있어서 노래에 맞춰 부는데, 그 소리는 구슬퍼서 원망하는 듯, 사모하는 듯, 흐느끼는 듯, 하소연하는 듯하고, 여음이 가냘프고 길게 이어져 실처럼 끊어지지 않으니, 깊은 골짜기에 잠겨 있는 용을 춤추게 하고 외로운 배의 과부를 울게 하였다.

내가 근심해서 얼굴빛이 바뀌고는 옷깃을 바르게 하고 단정히 꼿꼿이 앉아서 객에게 물어 말하기를, "어찌 그토록 슬피 피리를 부는가?" 하자, 객이 말했다. "'달이 밝으니 별이 드물고 까막까치는 남으로 날아간다.' 이것은 조맹덕(조조)의 시가 아닙니까? 서쪽으로 하구를 바라보고 동쪽으로 무창武昌을 바라보니 산천은 서로 뒤엉켜 울창하게 우거져 있는데 이곳이 조조가 주유에게 곤욕을 치렀던 곳이 아니오? 그가 막 형주를 깨뜨리고 강릉으로 내려와 물결 따라 동쪽으로 내려가니 배는 꼬리를 물고 천리를 이어졌고, 군대의 깃발은 하늘을 덮었소. 술 따르고 강물을 대하며 창을 빗겨 세워놓고 시를 지었소. 진실로 한 시대의 영웅이었는데 지금은 어디에 있는가? 하물며 나는 그대와 더불어 강가에서 고기 잡고 나무하며 물고기, 새우와 짝하고 고라니와 큰 사슴과 벗하며 한 조각의 조그만 배를 타고 표주박 술잔을 들어 서로 권하며 천지간에 하루살이 같은 목숨으로 붙어 있으니 망망한 바다 속에 한 알의 좁쌀처럼 보잘것없소. 우리 생이 잠깐임을 슬퍼하고 장강의 끝없음을 부러워하며 하늘을 나는 신선과 더불어 즐겁게 놀고 밝은 달을 껴안고 오래오래 살다가 죽으려 하나 그것이 쉽게 얻어질 수 없음을 깨닫고는 슬픈 가을바람에 슬픈 피리 소리의 여운을 의탁하는구나."

내가 말했다. "그대는 또한 저 물과 달을 알고 있소? 가는 것은 이 물과 같이 흘러가버리지만 영영 흘러가버리는 것은 아니며, 차고 일그러지는 것은 저 달과 같지만 끝내 아주 없어지지도 더 늘어나지도 않지요. 대개 변한다는 입장에서 그것을 본다면, 천지간에 어느 것 하나 한 순간도 가만히 있을 수는 없고, 반대로 변하지 않는 입장에서 그것을 본다면, 사물과 나는 모두 무한하여 다함이 없으니, 또한 무엇을 부러워하리오? 또한 천지 사이에 사물은 각자 주인이 있어 참으로 내가 지닌 바가 아니라면, 비록 털끝 하나라 할지라도 취하지 않아야 하거니와, 오직 강 위에

부는 맑은 바람, 산 사이에 뜨는 밝은 달, 귀로 그것을 얻으면 소리가 되고 눈으로 그것을 보게 되면 색이 되니, 그것을 취하여도 금하는 이가 없고 그것을 써도 없어지지 않소. 이것이 조물주가 주신 써도 다함이 없는 축복이며 나와 그대가 함께 즐거워해야 할 바로다."

객이 기뻐 웃으며, 잔을 씻어 다시 따라 마시는데, 안주와 과일은 이미 다 없어졌고, 술잔과 쟁반이 어지러이 흩어져 있는 배 안에서 서로 뒤엉켜 자고 있는데, 동쪽 하늘이 이미 밝아오는 것을 알지 못했다.[78]

임 술 지 추　칠 월 기 망　소 자 여 객 범 주　유 어 적 벽 지 하　청 풍 서 래　수 파 불 흥　거 주 속 객　송
壬戌之秋, 七月旣望, 蘇子與客泛舟, 遊於赤壁之下. 淸風徐來, 水波不興. 擧酒屬客, 誦

명 월 지 시　가 요 조 지 장　소 언　월 출 어 동 산 지 상　배 회 어 두 우 지 간　백 로 횡 강　수 광 접 천
明月之詩, 歌窈窕之章. 少焉, 月出於東山之上, 徘徊於斗牛之間. 白露橫江, 水光接天.

종 일 위 지 소 여　능 만 경 지 망 연　호 호 호 여 빙 허 어 풍　이 부 지 기 소 지　표 표 호 여 유 세 독 립
縱一葦之所如, 凌萬頃之茫然. 浩浩乎如憑虛御風, 而不知其所止. 飄飄乎如遺世獨立,

우 화 이 등 선
羽化而登仙.

어 시 음 주 락 심　구 현 이 가 지　가 왈　계 도 혜 난 장　격 공 명 혜 소 유 광　묘 묘 혜 여 회　망 미 인
於是飮酒樂甚, 扣舷而歌之. 歌曰: "桂棹兮蘭槳, 擊空明兮泝流光. 渺渺兮予懷, 望美人

혜 천 일 방　객 유 취 동 소 자　의 가 이 화 지　기 성 오 오 연　여 원 여 모　여 읍 여 소　여 음 뇨 뇨
兮天一方." 客有吹洞簫者, 倚歌而和之. 其聲嗚嗚然, 如怨如慕, 如泣如訴, 餘音裊裊,

부 절 여 루　무 유 학 지 잠 문　읍 고 주 지 리 부
不絶如縷. 舞幽壑之潛蛟, 泣孤舟之嫠婦.

소 자 초 연　정 금 위 좌　이 문 객 왈　하 위 기 연 야
蘇子愀然, 正襟危坐, 而問客曰: "何爲其然也?"

객 왈　월 명 성 희　오 작 남 비　차 비 조 맹 덕 지 시 호　서 망 하 구　동 망 무 창　산 천 상 무　울 호
客曰: "'月明星稀, 烏鵲南飛.' 此非曹孟德之詩乎? 西望夏口, 東望武昌, 山川相繆, 鬱乎

창 창　차 비 맹 덕 지 곤 어 주 랑 자 호　방 기 파 형 주　하 강 릉　순 류 이 동 야　축 로 천 리　정 기 폐
蒼蒼. 此非孟德之困於周郎者乎? 方其破荊州, 下江陵, 順流而東也, 軸艫千里, 旌旗蔽

공　시 주 임 강　황 삭 부 시　고 일 세 지 웅 야　이 금 안 재 재　황 오 여 자 어 초 어 강 저 지 상　려 어 하 사
空, 釃酒臨江, 橫槊賦詩, 固一世之雄也, 而今安在哉! 況吾與子漁樵於江渚之上, 侶魚蝦

이 우 미 록　가 일 엽 지 경 주　거 포 준 이 상 속　기 부 유 어 천 지　묘 창 해 지 일 속　애 오 생 지 수 유
而友麋鹿, 駕一葉之輕舟, 擧匏樽以相屬. 寄蜉蝣於天地, 渺滄海之一粟, 哀吾生之須臾,

선 장 강 지 무 궁　협 비 선 이 오 유　포 명 월 이 장 종　지 불 가 호 취 득　탁 유 향 어 비 풍
羨長江之無窮. 挾飛仙以遨遊, 抱明月而長終, 知不可乎驟得, 托遺響於悲風."

소 자 왈　객 역 지 부 수 여 월 호　서 자 여 사　이 미 상 왕 야　영 허 자 여 피　이 졸 막 소 장 야　개 장
蘇子曰: "客亦知夫水與月乎? 逝者如斯, 而未嘗往也. 盈虛者如彼, 而卒莫消長也. 蓋將

자 기 변 자 이 관 지　즉 천 지 증 불 능 이 일 순　자 기 불 변 자 이 관 지　즉 물 여 아 개 무 진 야　이 우 하
自其變者而觀之, 則天地曾不能以一瞬, 自其不變者而觀之, 則物與我皆無盡也. 而又何

선 호　차 부 천 지 지 간　물 각 유 주　구 비 오 지 소 유　수 일 호 이 막 취　유 강 상 지 청 풍　여 산 간 지
羨乎? 且夫天地之間, 物各有主. 苟非吾之所有, 雖一毫而莫取. 惟江上之淸風, 與山間之

명 월　이 득 지 이 위 성　목 우 지 이 성 색　취 지 무 금　용 지 불 갈　시 조 물 자 지 무 진 장 야　이 오 여
明月, 耳得之而爲聲, 目遇之而成色, 取之無禁, 用之不竭. 是造物者之無盡藏也, 而吾與

78 | 전체 맥락은 성백효 역주, 『고문진보 후집』, 전통문화연구회, 2005, 350~352쪽 참조.

자 지 소 공 적
子之所共適."

객 희 이 소　세 잔 갱 작　효 핵 기 진　배 반 낭 자　상 여 침 자 호 주 중　부 지 동 방 지 기 백
客喜而笑, 洗盞更酌. 肴核旣盡, 杯盤狼藉. 相與枕藉乎舟中, 不知東方之旣白.(『동파전
집東坡全集』 권33 「적벽부赤壁賦」)

이 유명한 「전적벽부前赤壁賦」 중에 우리는 '우리의 생이 잠깐인 것을 슬퍼하
고, 장강의 끝이 없는 것을 부러워하는' 슬픈 탄식에서 일종의 "공자가 냇가에
서 '밤낮을 멈추지 않고 흘러가는 것이 이와 같구나!'라는"[79] 인생의 감개가 밴
깊은 탄식을 듣게 되고, 한 유가 학자의 눈을 통해 유한한 개인의 공적과 무한
한 역사의 변천이 적벽대전赤壁大戰을 배경으로 형성된 커다란 대비를 꿰뚫어
보게 된다. 또한 "넓고도 넓은 것이 허공을 타고 바람을 모는 것 같아서 그 머물
바를 모르겠고, 가벼이 날려서 속세를 버리고 우뚝 솟은 듯하고, 날개 돋아 하
늘에 오르는 신선인 듯하다."는 형상에서 도가의 한 명사가 술 마시며 바람 쐬
고, 소매를 휘두르며 춤추는 늠름한 자태까지 볼 수 있게 하여 개인의 생명력이
사회의 속박에서 벗어나 충분한 자유를 얻고자 하는 갈망을 불러일으킨다.

게다가 "변화로부터 바라본다면 천지간에 어느 것 하나 한 순간도 가만히 있
을 수는 없고, 불변으로부터 본다면 사물과 나는 모두 무한하여 다함이 없다."
라는 게어偈語[80] 중에 '공즉시색, 색즉시공'[81]이라는 불교의 경계까지 깨닫게 한
다. 따라서 공명·이록利祿을 초월하고 비방과 칭찬 그리고 영광과 수치를 초월
하고 감각적 쾌락을 초월하여 고요한 물에 비친 달처럼 맑고 투명한 심경을 갖
게 되었다. 여기서 만약 불교와 도가에 의지해 속세를 초탈하지 않았더라면, 유
가의 적극적인 현실 참여가 지나칠 정도로 무겁게 보였을 것이다. 이와 반대로

79 『논어』 「자한」 17(227): 子在川上曰, 逝者如斯夫, 不舍晝夜!(신정근, 366)

80 | '게偈'는 가타伽陀, 즉 불경의 노래 가사로서 불교의 교훈을 담은 시구를 말한다. 송頌의 뜻인 범어
gatha를 음역한 게타偈陀의 약자이다.

81 | 공즉시색, 색즉시공(空卽是色, 色卽是空)은 우주 만물은 다 실체가 없는 공허空虛한 것이지만, 인
연의 상관 관계에 의해 그대로 제각기 별개의 존재로서 존재한다는 『반야심경』의 말이다.

유가의 적극적인 현실 참여가 없었더라면, 불교와 도가의 소극적인 세상 도피도 지나칠 정도로 가볍게 보였을 것이다. 사실 유가·불교·도가 셋 사이에 형성된 필수적인 팽팽한 균형의 힘은 비로소 「전적벽부」의 문장을 중후하지만 고지식하지 않고 얽매이지 않지만 가볍지 않으며 변화가 많아 포착하기 어렵지만 허무하지 않게 만들었다.

더욱 중요한 것은 유·불·도의 융합이 여기서 결코 인위적인 접목과 기계적인 규합이 아니라 참된 재능과 학식, 참된 감수성, 참된 사상, 참된 성정이다. 중당의 '고문 운동' 중 우리가 일찍이 보았던 유·불·도 삼가가 각자 자신의 의견을 고집하면서 분열하고 대치하던 국면이 나타나지 않고, 대신에 "유가로 들어가, 도가로 나오고, 불교로 피하는" '삼위일체'의 새로운 이상, 새로운 인격, 새로운 문풍이 나타났다. 바꾸어 말하면 비록 소식이 "내가 말하는 문이란 오로지 도와 함께 갖추려는 것이다."[82]라고 강조했지만, 여기서 '도道'는 유가에서 말하는 인의의 마음일 뿐만 아니라 불교와 도가의 문화적 내용을 포함하고 있다.

생각해볼 문제

◉

1. 선진 산문과 당송 산문의 다른 점과 같은 점을 비교해보자. 그리하여 예술 발전 과정 중 '부정의 부정'의 변증 규율을 체득해보자.
2. 오늘날의 입장에서 출발하여 "문으로 도를 싣는다[文以載道]."는 주장의 공헌과 국면에 대해 이야기해보자.
3. '당송 팔대가' 중 여러분이 좋아하는 작가 2명을 선택하여 그들의 예술 공헌에 대해 이야기해보자.

82 소식, 『동파전집東坡全集』 권91 「제구양문충공부인문祭歐陽文忠公夫人文」: 吾所謂文, 必與道俱.

제15장

전란으로 피폐해진
남송의 상황

송나라는 문을 높이 받들고 무를 억누르는 '상문억무尚文抑武' 정책을 추구했다. 이러한 정책은 중앙 집권적 통치를 강화시키고 아울러 문질文質이 조화로운 인문 상황을 육성하는 데에는 이로웠지만, 안을 지키고 밖을 비우는 '수내허외守內虛外' 이념은 오히려 국가의 군사력(실력)을 높이고 외적의 침입을 퇴치하는 데에는 불리했다. 송나라는 건국 초기부터 북쪽의 요遼나라와 대치 국면을 형성했다. 송나라 초기 요나라를 평정하려는 전쟁에 실패한 뒤에, 조정은 공세에서 수세로 바꾸지 않을 수 없었다. '전연澶淵의 맹약'[1]으로 송나라는 매년 비단 20만 필과 은 10만 냥을 주는 대가로 평화를 얻었다.

강대한 세력의 대국이 뜻밖에 북쪽의 거란 통치자에게 공물을 납부해야 하고, 이러한 국면을 바꾸기 위해 북송 후기의 조정은 동북 지역 여진족이 급속하게 일어나는 새로운 상황에 따라 금나라와 연합하여 요나라를 멸망시키는 전략 방침을 채택했다. 쌍방이 요나라를 남북으로 협공하기로 협의했다. 금나라 군대는 요나라의 중경中京 대정부大定府의 공격을 맡고 송나라 군대는 요나라의 남경南京(연경)의 공격을 맡았다.

1 │ 요遼나라 성종聖宗은 모후 승천태후承天太后의 섭정 아래, 야율휴가耶律休哥 등 명신의 보좌를 받아 국력을 강화하여 20만 대군을 이끌고 남하했다. 요나라는 송나라 영토 내에 들어가 황하(황허) 강변의 하남(허난)성 전주(찬저우)澶州의 북성北城을 포위했다. 송나라 제3대 황제 진종眞宗은 재상 구준寇準의 권유에 따라 몸소 군대를 이끌고 전주(찬저우)의 남성南城으로 출진했다. 송나라의 강경한 태도에 승천태후는 한덕양과 협의를 한 다음, 화의를 맺기로 하고 송의 조리용遭利用과 세 가지를 체결한다. 첫째, 송을 형으로 하고 요를 아우로 하는 대등 조약을 맺는데, 요의 성종은 송의 진종을 형으로 삼고 송의 진종은 요의 승천태후를 숙모로 삼는다. 둘째, 송나라에서 해마다 은 10만 냥, 명주 20만 필을 세폐로서 요에 보내고 셋째, 양국 군대는 철수하여 옛 국경을 유지한다는 맹약을 성립시켰다. 이것이 전연의 맹약이다. 그 후 송과 요 두 나라 사이에는 평화가 오래 계속되고, 통상의 개시와 이 평화적 시기의 활용으로 말미암아 요나라는 정치·경제·문화적 발전을 이룬다. 왕번강王本剛, 구서인 옮김, 『여인들의 중국사』, 김영사, 2008, 246~247쪽 참조.

전황의 진전에 따라 송·금 동맹은 요나라가 멸망한 이후 서로 갈라서게 되었다. 먼저 송나라 군대가 무능했고 다음으로 금나라 사람들이 신뢰를 저버렸기 때문이다. 1127년 3월에 금나라 군대는 기세를 타고 남하하여 개봉(카이펑)開封을 공격하여 무너뜨리고 휘종과 흠종 및 황족 470명을 사로잡아 북쪽 금나라의 근거지로 보냈는데, 이것이 바로 역사상 '정강의 변'이다. 같은 해 6월 하남(허난)으로 도피한 강왕康王 조구 趙構는 남경南京의 천부天府(상구商丘)에서 왕위를 계승하고 뒤에 항주(항저우)로 천도하여 152년 지속된 남송을 세웠다.

'정강의 변'은 송나라 사람들의 민족 감정을 대대적으로 불러일으켰고, 심미 문화의 여러 가지 영역에까지 스며들게 되었다. 북송 시대의 정치화精致化·우아화·세속화는 계속 발전하는 추세를 보이는 동시에 남송 시대의 예술 창작은 번민과 비분 심지어 격앙된 애국주의 정서를 덧보태게 되었다.

구름이 갑자기 일어나 먼 산을 다 가리지만,
늦바람이 불어 물러나게 한다²:
회화

북송 시대의 회화 예술은 이미 매우 높은 성취를 거두었을 뿐만 아니라 송의 휘종 조길(1082~1135)³이 친히 관심을 보인 '원체화院體畫'에 의해 공필⁴의 사실성은 아주 참신한 경지로 올라섰고, 소식에 의해 직접 제창된 '사대부화士大夫畫'⁵

2 "雲乍起, 遠山遮盡, 晚風還作." | 이 구절은 장원간張元幹, 『노천귀래집蘆川歸來集』 권5 「만강홍滿江紅」에 나온다.

3 조길趙佶은 송 휘종으로 1100년에 황위를 이어 대내적으로 터무니없이 무거운 세금을 징수하고 사치가 끝이 없었으며, 대외적으로 굴욕적인 타협을 하고 투항하며 뒤로 물러났다. 1127년에 금나라 군대의 공격으로 개봉이 함락되면서 조길은 그의 아들 흠종欽宗 조환趙桓과 함께 포로가 되었다가, 요나라 오국성五國城에서 병으로 죽었다. 조길이 아둔한 군주로 유명하지만 예술 측면에서 취미가 광범위하고 조예가 정세하고 깊으며 시사詩詞·서예·회화·음악·희곡을 모두 두루 섭렵하였는데, 특히 서화에 뛰어났다. 그가 새로 창안한 '수금체瘦金體'의 풍격은 꼿꼿하고 굳세면서 수려하여 서예 역사에서 독자적인 일파를 형성했다. 그의 화조·인물·산수 등 회화 작품은 구도가 전아하고 필법이 섬세하고 색의 사용이 고르게 되어 형신形神을 겸비했다. 현존하는 작품으로 〈유아로안도柳鴉蘆雁圖〉〈부용금계도芙蓉錦鷄圖〉 등이 있다. 흥미가 이르는 곳마다 조길은 황제의 존귀한 권위로 문인들을 초빙하고 화원을 확충하고 화학畫學을 일으켰으며, 이당·마분馬賁·장택단張擇端·왕희맹王希孟·소한신蘇漢臣·주예朱銳 등의 수많은 대가들을 모았고, 북송 말기의 서화 예술 영역을 번창시키고 웅성한 국면을 맞이하게 하였다.

4 | 공필工筆은 섬세한 필법으로 사실을 정밀하게 묘사하지만 독자적이거나 인상적인 화필의 변화는 없다. 대체로 화려한 색채를 구사하여 인물이나 서술적 대상을 묘사한다. 공필이라는 말 자체가 대상에 대한 주관적 이해에 의한 사의寫意보다는 묘사에 주안을 두는 화법을 말하는 것이다.

는 수묵사의[6]를 더욱 자각적으로 발전시켰다. 이 시기에는 이성李成·범관范寬·왕선王詵·조길 등 회화의 대가들이 나타났을 뿐만 아니라 장택단張擇端의 〈청명상하도淸明上河圖〉 등 시대를 뛰어넘는 훌륭한 작품을 남겼다.

　　남쪽 지역 경제의 발전, 봉건 문화의 성숙과 조씨趙氏 왕조의 제창으로 말미암아 구석 지역에 안주하였던 남송은 회화 측면에서 결코 북송에 비해 조금도 뒤떨어지지 않았다. 원나라 하문언夏文彦의 『도회보감圖繪寶鑑』에 언급된 남송 화가만 해도 400여 명에 이르니 그 풍격이 여전하였음을 충분히 알 수 있다.

5 | 사대부화士大夫畫는 곧 문인화文人畫의 다른 호칭으로 중국 봉건사회의 문인 사대부가 그린 그림이며, 민간의 화공과 궁정 화가 및 직업 화가의 그림과 구별된다. 북송의 소식이 처음 사대부화란 명칭을 제시하였고, 명나라 동기창은 '문인의 그림[文人之畫]'이라 불렀고, 당나라의 왕유를 창시자로 보면서 남종의 조종[南宗之祖]으로 지목하였는데, 사대부 계층의 회화 예술을 높이고 민간 화공 및 화원 화가의 회화 예술을 낮추려는 의도가 배어 있다고 하겠다. 당나라의 장언원은 『역대명화기』에서 일찍이 "예로부터 그림을 잘 그리는 사람은 의관을 갖춘 귀한 가문의 자손과 고인, 일사가 아닌 사람이 없으며, 일반 사람이 할 수 있는 것이 아니다[自古善畫者, 莫非衣冠貴胄, 逸士高人, 非閭閻之所能爲也]."라고 했다. 이 말의 영향은 매우 커서 문인화를 그리는 데는 인품, 학문, 재능과 사상을 갖추는 것을 중요하게 생각한다. 역대의 문인화는 미학 사상 및 수묵, 사의화 등의 기법적 발전에 상당한 영향을 미쳤다.

6 | 수묵사의水墨寫意는 문인화와 긴밀한 접점을 가지는데, 색채를 사용하지 않고 먹으로 그리되, 오색을 표현할 것을 강조한다. 예컨대 당나라 장언원은 『역대명화기』에서 "구름과 눈발이 바람에 떠가고 흩날릴 때, 연분鉛粉 같은 안료를 기다리지 않고도 저절로 희다. 산은 공청空靑 같은 안료를 기다리지 않고도 저절로 푸르며, …… 이 때문에 먹을 운용하되 오색이 갖추어지는 것을 일러 득의得意라고 한다[雲雪飄颺, 不待鉛粉而白, 山不待空靑而翠, …… 是故運墨而五色俱, 謂之得意]."고 했다. 채택한 기법과 형식이 중요하지 않으며, 입의立意의 격조를 중시하고, 시정화의詩情畫意를 추구하면서 그림 속에 의경과 문학적 서정성이 있을 것을 중시한다. 예컨대 산수화는 사의를 중시하는데, 여기서 의意는 곧 의경意境으로 산수의 정신을 마음껏 펼쳐낸다는 의미이고, 경景으로 주관적 정情을 그려내고, 또 경景에 의意를 기탁하여 정情과 경景이 서로 융합하는 것을 추구한다. 표현상에서 형상의 재현보다 물상의 내재적 생명과 작가의 주관적 정감에 의지한 신운을 강조하며, 작품에 문인의 서권기書卷氣와 사기士氣를 갖추기를 요구한다. 서법을 화법에 도입한 필법을 중시하여 그림 속에 서법이 있고, 서법 속에 그림이 있는 즉, 서법과 회화가 하나가 되는 경지를 추구한다. 천촨시陳傳席, 안영길 옮김, 『푸바오스』, 시공사, 2004, 148쪽 참조.

억울하게 죄를 뒤집어쓰고 원한을 품은 인물화

예술적 측면에서 보면 남송의 인물화는 산수화와 화조화가 이룬 높은 성취에 미치지 못한 것처럼 보이지만, 오히려 곡절이 많으면서도 함축된 방식으로 그 시대 애국주의의 민족 정서를 나타내고 있다. 이치로 말하면 금에 대항하여 나라를 되찾는 항금복국抗金復國은 본래 명분이 정당하면 말도 이치에 맞고, 이유가 충분하면 하는 말도 떳떳하게 되는 일이다. 하지만 투항파가 주도적 지위를 차지하고 있는 남송 왕조의 상황을 고려보면 오히려 털어놓기 어려운 사정이 되었다. 이처럼 말하지 못할 사정은 이당[7]의 〈채미도采薇圖〉^{그림 15-1} 속에 가장 집중적으로 표현되었다.

이 그림은 당시 금에 대항하는 투쟁을 직접적으로 묘사하지 않으면서도 백이와 숙제 형제가 주周나라의 곡식을 먹지 않고 수양산에서 굶어죽은 역사적인 고사를 빌려 다른 민족의 통치 아래에서 구차하게 살지 않겠다는 결의를 표현했다. 그림 속의 두 인물은 산속의 나무 아래 앉아 있으며, 과다하게 움직이는 동작도 없고 과다하게 바른 색채 표현도 없다. 초췌한 얼굴색, 분노가 쌓인 정신은 억울하지만 어쩔 수 없이 참고 죽음도 두려워하지 않는 결심과 용기를 이미 충분히 표현하고 있다. 휘 둘러보면 이것은 마치 악전고투를 벌이는 장면만큼 원대한 포부로 격앙되지 않았지만, 자세하게 깊이 음미해보면 도리어 서로 싸우

7 | 이당李唐은 하양河陽 삼성(허난성 멍셴孟縣) 출신으로 자가 희고晞古이고 북송 후기에서 남송 초기의 화원 화가이다. 이당은 휘종 선화(1119~1125) 연간에 화원에 들어갔다가, 항주(항저우)로 천도하자 잠시 유랑 생활을 했으며 소흥 8년(1138) 80세 즈음 화원에 복직하여 대조待詔가 되었다. 북방과 남방의 경치를 경험한 그의 작품은 북송 산수화의 거비파적巨碑派的 산수화와 서정적인 남방의 마하파馬夏派 산수화를 연결하는 중요한 역할, 즉 남송원체산수화南宋院體山水畵의 모태가 되는 화풍을 이루었다. 그가 사용한 부벽준斧劈皴은 바위의 질감을 주기 위한 준법인데, 이 기법은 남송 화가들이 자신의 산수화에 표현하고자 했던 정확하고 포괄적인 실체 전달에 사용되었다. 그의 산수화 가운데 1124년 작품인 〈만학송풍도萬壑松風圖〉(타이베이 고궁故宮박물관)는 그의 진적으로 가장 신뢰성이 있는 것으로 평가받는다. 〈추동산수도〉 쌍폭은 남도 후의 화풍을 나타낸다. 그 외에 모사본 〈채미도권〉 〈진문공복국도권〉(메트로폴리탄 미술관 소장)이 있다.

〈그림 15-1〉 이당, 〈채미도〉.

고 죽이는 장면보다 더욱더 사람들을 감동시킨다. 사실상 이렇게 감정이 드러나지 않고 심지어 의미가 명확하지 않은 처리 방식은 남송의 애국주의 회화의 선구가 되었을 뿐만 아니라 후대 작품의 기본적인 격조를 확립했다.

　소조[8]의 작품으로 전해지는 〈중흥서응도中興瑞應圖〉는 서사 기능을 갖춘 한 벌의 그림이 연속되는 내용으로 이루어지고 있다. 그림 전체는 모두 12단으로 나누어지며, 고종高宗 조구趙構(1107~1187)가 출생하고 어려움을 겪으며 꿈에 흠종欽宗이 나타나 곤룡포를 그에게 입혀주는 성장 과정을 차례대로 나누어 묘사하고 있는데, 그 중에 각종 상서로운 '조짐'을 억지로 가져다 붙이고 있다. 소

8 | 소조蕭照는 산서(산시)山西성 확택攫澤 출신으로 자가 동생東生이고 남송의 화가이다. 정강靖康 연간(1126~1127)에 태행산에서 도적질하다가, 이당李唐을 만나 그림을 배우게 되었다. 소흥紹興 (1131~1162) 연간 화원의 대조待詔가 되어 금대金帶를 제수받았다. 산수·인물에 뛰어났다. 대표작으로 〈산요루관도山腰樓觀圖〉(타이베이 고궁박물관 소장)이 있다.

설·역사 중의 유사한 주제와 같이 북송이 멸망한 뒤에 남송의 개국 군주로 신격화되는 데에 중요한 의미를 가지고 있다고 말하지 않을 수 없다. 이 의미는 고종 자신의 덕행과 품성을 크게 넘어서서 남송 왕조의 정통 지위를 새롭게 논거하고 있으며, 아울러 이로 인해 국민들의 활동 능력을 응집하게 되었다.

이러한 제재의 작품으로 이당李唐의 〈진문공복국도晋文公復國圖〉가 있다. 분명히 진 문공 중이重耳가 진나라에 돌아가 정권을 장악하고, 나라의 위세를 다시 한 번 떨친 고사를 이용하여 고종 조구에 비유하였으며, 아울러 그에게 무한한 희망을 걸었다는 것이다. 문제는 금나라가 아버지와 형을 인질로 사로잡아 간 일로 인해 운 좋게 황제의 보위인 '진명천자眞命天子'에 비로소 오를 수 있었고, 문무를 모두 겸비한 '중흥 군주'는 결코 아니었으며, 남송의 개국開國은 투항하거나 나라를 팔아먹는 간신을 모아놓은 무대로 시작되었다.

어쩌면 개인의 지위를 고려하여 고종은 겉으로 중원의 회복과 국토의 통일을 주장할지라도, 속으로 "원수를 갚고 치욕을 씻으며 휘종과 흠종 두 성왕을 모셔 오리라[復讐雪恥, 迎還二聖]!"라는 구호를 가장 싫어했을지도 모른다. 그렇기 때문에 남송 왕조가 확립되고 얼마 지나지 않아 고종은 진회秦檜 등과 공모하여 금나라에 대항하고 나라를 사랑하는 어진 사람과 뜻있는 선비들을 암암리에 공격하고 박해했다. 이강李綱으로 하여금 군권의 지위를 박탈당하게 하고 조정趙鼎을 단식으로 죽게 하고 악비岳飛로 하여금 옥중에서 억울하게 죽게 했다. 고종은 민족의 이익을 고려하지 않고 아무런 부끄러움도 없이 여진女眞의 통치자와 나라를 팔아 부귀영화를 구하는 '소흥화의紹興和議'를 체결했으며, 금나라에게 신하로 자처하고 공물을 헌납했다.[9]

이러한 현상은 불가피하게 애국을 제재로 하는 남송의 회화 예술에 한 층의 어두운 그림자를 드리우게 하였고, 화가들은 어쩔 수 없이 예술 표현을 빙자하

9 | 북송과 남송 그리고 당시 송과 이민족의 대결과 관련해서 중국사학회, 강영매 옮김, 『중국통사 3: 오대십국, 북송, 남송, 요, 금, 원』, 범우, 2011; 이계지李桂芝, 나영남·조복현 옮김, 『요·금의 역사: 정복 왕조의 출현』, 신서원, 2014 참조.

여 '애국의 합법성'을 찾게 되었다. 바로 이 〈중흥서응도中興瑞應圖〉에서 작자는 한편으로 고종 황제의 공적과 은덕을 찬양하면서 다른 한편으로 나라를 팔아 부귀영화를 탐한 탐관오리를 비판했다. 예컨대 이 그림의 6번째 도판은 조구가 사신을 보내 금나라와 화친을 구하는 장면을 묘사하고 있다. 일행은 자주[10]에 이르자 군중의 저지를 받게 되었고, 분노한 군중들은 몽둥이를 들고 나라를 팔아 영화를 구하는 부사 왕운을 때렸으나, 조구는 군중의 엄호하에 남쪽으로 도피하게 되었다. 실제로 조구와 왕운은 같은 부류의 인물이었으므로 화면의 처리 방식은 분명히 특별한 저의底意를 보여주고 있다.

위에서 진술한 원인으로 인해 남송의 모든 회화 작품 중에 유송년劉松年의 작품으로 전해지는 〈중흥사장도中興四將圖〉 등은 악비岳飛 등의 애국지사를 직접적으로 묘사한 작품이 세상에 퍼졌지만, 많은 작품들은 부득이 옛날의 고사를 빌려 오늘날을 비유하는 등 뜻이 명확하게 드러나지 않고 복잡하게 얽혀 있는 방식을 선택하게 되었다. 예컨대 작자 미상의 〈망현영가도望賢迎駕圖〉는 직접적으로 현실 생활을 묘사하지 않고, '안사의 난' 이후 당나라 숙종이 함양咸陽 망현역望賢驛에서 사천四川으로 돌아온 현종을 영접하는 역사적 고사를 빌려 중원 수복과 더불어 두 황제(신종·흠종) 생환의 바람을 표현했다. 〈절함도折檻圖〉와 〈각좌도却坐圖〉는 한나라 충신이 죽음을 무릅쓰고 간언한 고사를 빌려 당시의 애국지사들이 조정에서 겪는 어려운 상황을 은유했다.[11]

10 │ 자주磁州는 오늘날 하북(허베이)성 한단(한단)邯鄲시 자현(츠셴)磁縣이다. 송나라 시절 자주는 자주요磁州窯가 있어서 자기磁器의 산지로 유명하다.

11 │ 절함折檻은 난간을 부러뜨린다는 뜻으로 목숨을 걸고 간언하는 일을 가리킨다. 『한서』 권67 「양호주매운열전楊胡朱梅雲列傳·주운朱雲」에 따르면 한나라 성제成帝 시절 장우張禹는 정승으로 황제의 절대적 신임을 얻었다. 이로 인해 장우는 비위를 저질렀지만 아무도 제지하는 사람이 없었다. 주운朱雲이 조정에서 장우의 비위를 탄핵하자 성제가 놀라 주운을 끌어내게 했지만 주운은 난간을 부여잡고 장우의 처벌을 요구했다. 그러다 난간이 부러지게 되었다. 『한서』 「원앙전爰盎傳」에 따르면 한나라 문제文帝가 황실 정원 상림원上林園에 놀러 갔을 때 일화가 소개되어 있다. 문제가 총애하는 신부인愼夫人이 황후가 되고 싶어 왕후의 자리에 앉으니 옆에서 보고 있던 원앙이 면전에서 황후가 이미 있으니 용납하지 말라며 직언을 하자 황제와 신부인이 모두 화를 냈다. 하지만 그 뒤에 다시 부당함을 직언하자 문제가 깨닫고 그에게 상을 내렸다.

당시의 역사적 조건 아래에서 볼 때 남쪽 지역의 백성들은 억울한 죄를 뒤집어쓰고 원한을 품었으며, 북쪽 지역의 백성들은 더욱더 치욕을 참아가며 무거운 짐을 짊어졌다. 금나라 장우張瑀의 〈문희귀한도文姬歸漢圖〉는 한나라 말기의 문학가 채옹蔡邕의 딸이 전란 중에 흉노족에게 잡혀갔다가 20년이 지난 뒤에야 고향으로 되돌아온 고사를 빌려 전란으로 피점령 지역의 수많은 민중들이 원래의 문화와 정상 생활을 회복하고자 하는 간절한 희망을 표현했다. 이러한 제재는 당시 광범위하게 운용되어 보편적인 사회적 의미를 지녔다고 할 만하다.

산이 가려지고 물이 넘치는[殘山剩水]¹² 산수화

인물화는 인문 환경의 영향을 매우 많이 받고 산수화는 자연 조건의 제약을 매우 많이 받는다. 북송 시대 대다수의 산수화가들이 묘사한 것은 황하 유역의 자연 풍경이고, 북쪽 지역의 높은 산과 큰 강을 직접 마주하며, 화가들이 붓을 들어 다소 웅건하고 광활한 기세를 그리기가 훨씬 수월하였다. 남쪽으로 내려간 뒤에, 유명한 화가들은 주로 강소(장쑤)와 절강(저장) 지역 일대에 모였으며, 강남의 수려한 경치를 마주하고서 화가들도 자신에게 일어난 상황의 변화를 따라 산수화를 그리게 되었다. 이러한 변화가 심화됨에 따라 새로운 심미 풍격도 자연히 그렇게 나타났으며, 그것에 가장 전형적인 사람이 바로 유명한 '산수 사대가山水四大家'이다.

'산수 사대가' 중 최초의 인물이었던 이당李唐은 원래 북송 휘종 시대에 화원의 대조待詔를 지냈다. '정강의 변' 이후에 그는 비록 80세에 가깝지만 오히려 고생을 마다하지 않고 임안¹³에 와서 건염建炎(1127~1130) 연간에 다시 화원에

12 | 한앙韓昂, 『도회보감속편圖繪寶鑑續編』 「명明」: 馬遠夏珪者輒斥之曰, 是殘山剩水, 宋僻安之
物也.

13 | 임안臨安은 지금의 절강(저장)성 성도省都인 항주(항저우)이다.

들어갔다. 그가 서로 다른 시기에 그린 산수 작품을 보면 북쪽 지역에서 남쪽 지역으로 풍격의 변환을 반영하고 있다. 즉 북송 시대에 그의 작품은 형호荊浩의 험준한 경향과 범관의 너그럽고 듬직한 경향을 융합하여, 산과 돌은 삐쩍 마르지만 힘차고, 숲은 무성하고 빽빽하며 북쪽 지역 산수의 높고 험하면서 웅장하고 힘찬 점을 표현했다. 남송 이후에 그의 노련하고 뛰어난 능력을 보인 준법은 힘찬 필법으로 변했고, 마르고 빽빽한 필치를 여러 번 번갈아가며 쌓아 올린 방식에 간략하게 채색을 가하는 준찰선염皴擦渲染[14]으로 바꿔서 구름 긴 산에 안개가 덮이고, 망망한 물의 강남 경치를 표현해냈다. 따라서 우리들이 전기의 〈만학송풍도萬壑松風圖〉와 후기의 〈청계어은도淸溪漁隱圖〉를 대비해보면, 그 변화를 분명히 볼 수 있다.

이당의 뒤를 계승한 광종光宗 시대의 화원 대조待詔였던 유송년[15]은 강남 산수의 미학 특색을 더 발전시켰다. 남송 화원이 자리 잡고서 스스로 육성해낸 일대 신진 화가들은 어릴 때부터 전당강錢塘江 부근에서 생활했기 때문에 매일 강가 마을의 경치를 실컷 구경했으며, 그들이 붓으로 그려낸 경치도 천연의 뛰어난 아름다움과 참신함을 가지고 있었다. 기법에서 그들은 이당의 준법을 세밀하고 다양하게 바꾸었는데, 복잡한 원림園林과 바람에 흩날리는 가지와 잎을 표

14 | 준법皴法은 산과 바위를 표현하는 산수화 기법으로 일종의 산의 주름이라고 할 수 있다. 따라서 화가는 산석의 무겁고, 가볍고, 부드럽고, 날카롭고, 따뜻하고, 차가운 성정을 잘 관찰한 후에 표현해야 하며, 이 '준皴'을 의복에 비유한다면 '옷 주름'이라고 볼 수 있다. 북송의 곽희郭熙는 그의 저서 『임천고치林泉高致』에서 "날카로운 붓을 옆으로 뉘어서 끌면서 거두는 것을 준찰皴擦이라고 한다."고 정의했다. 그리고 '선염渲染'은 화지에 물기가 마르기 전에 원하는 양의 먹을 묻힌 붓을 칠해 필치의 흔적이 잘 보이지 않게 함으로써 몽롱朦朧하고 침중한 묘미를 나타내는 화법이다. 일종의 번지는 기법을 활용하는 것이다. 따라서 '준찰선염'은 준을 그리는 필치와 선염에서 모두 필획의 흔적이 잘 드러나지 않는 특징을 가진다.

15 | 유송년劉松年은 절강(저장) 항주(항저우) 출신으로 효종孝宗 때 화원畵院의 학생이었으며 광종光宗 때에 이르러 대조待詔가 되었다. 영종寧宗 때 〈경직도耕織圖〉를 황제에게 바쳐 금대金帶를 하사받았다. 인물화와 산수화를 잘 그렸으며, 이당의 부벽준에 영향을 받았으나 필법이 부드럽고 품격이 있으며 당시 유행하던 사실적이고 장식적인 경향에서 벗어나 정신의 세계까지도 가미한 문인화적인 요소가 강한 작품을 그렸다. 이당·마원馬遠·하규夏珪와 더불어 남송 사대가라고 불린다.

〈그림 15-2〉 유송년, 〈사경산수·추秋〉.

현하기에 더욱 적합했다. 그리하여 이당의 그림 중에 남아 있는 산야의 자연스러운 풍격과 중후하고 고풍스러운 기풍에서 벗어났다. 그의 대표 작품 〈사경산수四景山水〉는 춘하추동 사계절의 경치로 서호西湖 지역의 원림과 별장을 표현했고, 구도에서 이당의 '전경산수全景山水'를 '소경산수小景山水'로 변화 발전시켰다. 이로 인해 더욱더 참신하면서 아름다우며 전아하고 기민하며 우아하여 '화원 화가의 작품 중 가장 뛰어난 작품'으로 불렸다.^{그림 15-2}

만약 이당이 북방의 풍격에서 남방의 풍격으로 화풍을 전환시키고 유송년이 남방 산수의 기본 풍격을 확립시켰다고 한다면, 이어서 활역한 마원[16]과 하규[17]는 그 기초 위에 더욱더 깊은 미학 탐색을 하였다고 할 수 있다. 각각 광종光

宗과 영종寧宗 그리고 영종과 이종理宗 시대의 화원 대조였던 마원과 하규는 산수 회화의 전통적 격식을 계속 타파했는데, 이당의 '전경산수'와 유송년의 '소경산수'를 '잔경산수殘景山水'로 바꾸어 표현했다. 즉 화폭을 펼치면 남김없이 한눈에 들어오거나 단도직입적으로 보이는 구도법을 일부러 피하고, 전체 화면의 한 모서리 또는 전체 화면의 반쪽 면에 표현할 내용을 집중시켜서 그려지지 않은 것을 그려진 것처럼 느끼게 하고 빈 곳과 그려진 곳이 상생하는 모종의 미학 효과를 만들어낼 목적으로 화폭의 분위기를 조성하여 마침내 '마일각馬一角' 하반변夏半邊'의 호칭을 얻게 되었다. 그림 15-3, 그림 15-4

심혈을 기울인 소재의 취사선택, 대담한 구도는 마원과 하규가 공통으로 추구했음을 간파하기가 어렵지 않다. 이 추구는 전통 회화의 구도 방식을 타파했을 뿐만 아니라 심미 심리가 번잡함에서 간략함으로 그리고 실상에서 허상으로 중대한 변환을 일으켰고, 마침내 '마하화파馬夏畵派'라는 합칭合稱이 생겨났다. 구체적인 예술 풍격에서 두 사람은 각자의 특색을 가지고 있다. 마원의 그림은 준법과 필법이 엄밀하고 채색이 맑으면서 수려하여 우아하면서 고상함에서 뛰어났다. 하규의 그림은 뜻에 따라 먹을 운용하고, 붓을 자연스럽게 움직여 쓸

16 │ 마원馬遠은 산서(산시) 원성현(원청셴)運城縣의 하중(허중)河中 출신으로 호가 흠산欽山이며 하규와 함께 남송 후반기의 원체화풍, 특히 산수화를 대표한다. 그의 집안은 북송 말기의 아버지 마분馬賁 이래 아들 마린馬麟에 이르기까지 7인의 화원 화가를 배출한 화원 가족을 이루었다. 이당에게 사사하였다고는 하지만 가학家學에 의한 화풍 형성의 성과가 현저하고 산수·인물·화조 등 다방면에서 뛰어났다. 그의 산수화는 초묵焦墨을 사용하여 수석을 그리고, 지엽枝葉은 구륵鉤勒으로 그리며, 암석은 방경方硬·대부벽준大斧劈皴(산과 돌의 맥리脈理, 음양의 향배 등을 표현하는 데 쓰는 화법)을 써서 그리되, 전경을 그려내는 일은 드물었다. 가까운 곳의 산이 하늘까지 닿고, 먼 곳의 산이 낮으며, 항시 충만하고 넘칠 것 같은 수면의 처리, 산수의 작은 부분을 잡아 형식을 구성함으로써 정취를 빚어내려고 했다. 구도는 긴밀하고 묘사 수법은 간결하게 정리되어 윤곽선이 강조되었는데, 이로 인해 '변각邊角의 경景' '잔산잉수殘山剩水'라고 말하여 '마일각馬一角'이라는 별명으로 불렸다.

17 │ 하규夏珪는 절강(저장) 항주(항저우) 출신으로 자가 우옥禹玉이다. 이당의 양식을 이어받았으며, 먹색이 짙고 강하며, 선묘線描가 굳세고 정연한 화풍을 새롭게 개발하였는데, 원·명 시대의 화가 중에는 이 산수 화풍을 계승한 사람이 많았다. 오늘날 하규필夏珪筆로 전칭傳稱되는 그림은 많으나, 진적眞跡으로 인정되는 것은 거의 없고, 『필경원화책筆耕園畵冊』 속의 〈산수도〉〈풍우산수도風雨山水圖〉 등은 진적으로 추정되고 있다.

〈그림 15-3〉 마원, 〈답가행도踏歌行圖〉.

〈그림 15-4〉 하규, 〈송계범월도松溪泛月圖〉.

쓸하고 적적하면서 매우 거칠게 하는 데 뛰어나다. 따라서 '문도 성취하고 무도 성취하여 둘 다 완전하게 갖추었다[一文一武]'는 호칭을 가지고 있다.

사실 자연 환경의 변화 이외에도 산수 화풍의 전환을 가져온 원인은 두 가지가 더 있다. 첫째로 예술 자체의 발전 필요성 때문이고, 둘째로 사회 심리의 변화에 따른 요구 때문이다. 전자로 말하면 북송 시대의 산수화가들은 이미 사실적 방법으로 표현할 수 있는 다양한 기법을 남김없이 다 표현하여, 이성李成의 강건함, 범관范寬의 넓고 거대함, 곽희郭熙의 웅장하고 힘참, 왕선王詵의 심원함, 연문귀燕文貴의 주도면밀함, 왕희맹王希孟의 아득하고 먼 특징 등을 이루게 되었다. 이 때문에 남송의 산수화가들은 참신한 기여를 하려고 생각한다면 반드시

기존의 전승된 화법을 고쳐서 사의寫意의 측면에서 시작하여 구도의 정교함, 용필의 간결하고 세련됨, 의경의 조성이라는 측면에서 새로운 돌파구를 찾아내야 했다. 그래서 끊임없는 갱신과 변화는 바로 예술 발전의 법칙이 자리하는 곳이다.

후자로 말하면 예술 실천은 내재적 규율의 제약을 받을 뿐만 아니라 외부 환경의 영향도 받기 마련이다. 자연 환경에 따른 남북의 차이는 예로부터 존재했는데, 일찍이 오대의 형호荊浩·관동關仝과 동원董源·거연巨然에게 '북수北水'와 '남산南山'의 구별이 있었다. 하지만 이러한 차이는 당시 강건한 양강陽剛의 미와 부드러운 음유陰柔의 운치에서 차이가 나타났을 뿐 결코 이당·유송년·마원·하규와 같이 그렇게 극단적일 정도로 변하지 않았다. 이 때문에 일찍부터 학자들은 변화의 이유가 있으리라 생각했지만 강남 산수의 자연 특징에 의해 남송 회화의 미학 특색을 해석하는 방법으로는 실상과 거리가 멀어 만족할 만하지 않았다. 마땅히 사회적 요인 등 더 많은 측면에서 합당한 이유와 근거를 찾아야 한다. 이처럼 회화 풍격의 변천은 자각적이든 또는 비자각적이든 사회의 극심한 변천을 은유하므로, 정치적으로 '반 동강이 난 국토[半壁江山]'의 역사적 국면이 출현하지 않았다면, 예술에 이렇게 많은 '잔산잉수殘山剩水'[18]가 등장할 수 있었을까?

18 | 본문에서 밝혔듯이 마원과 하규가 이룩한 화풍으로서 장강 이남의 강남 지방을 주로 화폭에 그렸다. 강과 호수가 많고 산들이 나지막하고 기후가 온화하여 안개가 자주 끼는 자연 환경이기 때문에 그림 속의 산들은 가라앉을 듯 나지막하고 물은 넘칠 듯이 그리는 산수화이다. 또 모든 경물을 그리는 것이 아니라 화면의 하단부 한쪽 구석에 중요한 경물을 집중적으로 묘사하고 나머지 멀리 있는 경물들은 안개 속에 사라지듯 희미하게 시사적으로 간결하게 묘사하는 경향을 띠었다. 따라서 그들의 산수화는 강이나 안개 낀 공간을 대신 표현하는 여백이 중요시되었다. 이 여백이 큰 비중을 차지하고 중경이나 원경의 경물들이 시사적으로 표현되기 때문에 그림 전체에 어떤 이상적인 취향이 풍미하는 경향을 띠게 되었다. 그리고 자연과 인물의 비중이 거의 대등해지면서 대자연 속의 한 존재였던 인물이 아니라, 자연을 감상하는 주체로서 표현되기 시작했다.

가지가 꺾이고 잎이 부서진[折枝碎葉] 화조화

궁중 화가들이 산수 제재를 끊임없이 개척하는 동시에, 문인 화가들은 화조 제재에서 새로운 발전을 이루고 있었다. 인물화가 한 시대의 정치적 풍모를 반영하는 데 치우치고 산수화는 인간이 생활하는 자연 환경을 반영하는 데 치우쳤다고 한다면, 고대의 화조화는 공교롭게 자주 화가 자신의 수양과 품격의 상징이 되었다. 바로 이 때문에 이 제재는 특히 문인 사대부들의 큰 관심을 끌었다. 『도회보감圖繪寶鑑』에 기재된 100여 명의 남송 문인 화가들 중에 화조화를 그릴 수 있는 화가는 60명에 가까우며, 양무구(1097~1171)[19] · 서우공徐禹公 · 탕정중湯正仲 · 조맹견趙孟堅 · 법상法常 · 정사초鄭思肖 등이 화조화 분야의 유명 화가로 모습을 드러냈다.

북송의 소식과 미불米芾이 시와 그림의 겸비를 제창하여 정취를 묘사하고 개성을 떨친 뒤로 회화 표현의 효능을 나날이 뚜렷하게 드러냈다. 이 한 줄기의 길을 따라가다가 남송의 화가들은 한 걸음 더 나아가 시가 창작 중의 관물비덕[20]과 의인비흥擬人比興[21] 등의 방법을 흡수했고, 많은 화조경물 중 송 · 죽 · 매 · 란 · 수선水仙 등 상징적 의미가 있는 제재를 선택하여 자아를 표현하고 개성을 뚜렷하게 드러냈다. 사회적 차이와 심경의 다름으로 인해 남송의 문인들은 더 이상 북송과 같지 않으며 거리낌 없고 힘차며 활달하고 호방한 그림의 경계를

19 | 양무구揚無咎는 남송 임강臨江 청강淸江 출신으로 자가 보지補之인데, 일설에 이름이 '보지'이고 자가 '무구'라고도 한다. 자호는 도선노인逃禪老人 또는 청이장자淸夷長者, 자양거사紫陽居士다. 그는 과거에 떨어지자 홍주洪州 남창南昌에 살면서 시와 그림을 그렸다. 고종 때 여러 차례 불렸지만 관직에 나가지 않았다. 그림은 묵매墨梅를 잘 그렸고, 청신한 시를 지었으며, 사풍詞風은 완약婉弱했다. 그림에 〈사매화도四梅花圖〉와 〈설매도雪梅圖〉 등이 있고, 수묵 인물화는 이공린을 본받았다.

20 | 관물비덕觀物比德은 문학과 예술 창작이 덕성의 함양으로 이어져야 한다는 이론적 주장이다. 『주역』에서 "사물의 형상이 뜻하는 바를 다 담아낼 수 없다[言不盡意]."고 보아 오직 "상象을 그려서 그 뜻을 옮겨놓을 수 있다[立象以盡意]."고 보았는데, 이런 의미를 토대로 덕성이 내재된 사물을 파악하고, 그 형상을 통해 인간의 내재적 '덕'을 비유하는 것, 즉 추상성에 대한 구체적인 형상화 작업의 일환이라고 할 수 있다.

추구했고, 바람 속의 난초, 눈 속의 매화를 빌려 역경 속에서도 비범한 품격과 의지를 굽히지 않는 절개를 표현했다.

기록에 따르면 먹으로 매화를 그린 것은 북송 말기에 형산衡山 화광사華光寺의 승려 중인[22]이 시작했다. 그의 제자 양무구는 진회의 매국 행위에 불만을 품고서 여러 차례의 관직 제의를 거절했고, 아울러 소나무와 바위 그리고 수선으로 자신이 품은 뜻을 표현했으며 특히 매화 그림이 뛰어났다. 그는 스승의 농묵염화 기법을 담묵백묘 기법으로 변화시키고,[23] 또한 매화의 청아하고 수려한 자태를 표현해내어 '화광후일인華光後一人'이라고 불리었다. 그의 창작이 대부분 산속과 물가의 야생 매화를 제재로 채택하여 황량한 느낌은 있지만 부귀한 모습이 없었기 때문에 원체화가들이 그린 '궁궐의 매화'와 커다란 대비를 이루었다. 전해지는 이야기로 고종 황제가 그의 작품을 '촌매村梅'라고 얕잡아본 적이 있는데, 그는 아예 스스로 '황제의 명령을 받들어 그린 촌매[奉勅村梅]'라고 제목을 지어 굽히지 않는 예술 개성을 나타냈다.

그의 대표작 〈사매도四梅圖〉[그림 15-5]는 종이 바탕에 수묵으로 그린 긴 두루마리 그림[紙本水墨長卷]이다. 담묵淡墨으로 꽃을, 농묵濃墨으로 꽃술을, 초묵焦墨으로 가지를 그리는 등의 기법을 발휘하여 매화가 아직 피지 않음[未開], 피려고

21 | 의인擬人은 사람이 아닌 것을 사람의 특색, 특히 사람의 정신적 특색이 가진 스펙트럼을 집약하여 대신 견주어 표현할 수 있는 형상성을 가진 것에 기탁하는 것이다. 비홍比興은 흥을 비유하는 것으로 유협의 『문심조룡』에 의하면 "비比는 부가시킨다는 것이고, 흥興이란 일으키는 것이다[故比者附也, 興者起也]."라고 보고, 또 "정을 일으키는 데서 흥의 체가 생기고[起情故興體以立]", "홍興은 완곡한 비유로써 풍자하여 적는 것이다[興則環譬以記諷]."라고 했다. 흥은 외계 사물을 감수한 정에서 비롯하여 그 체제를 갖추고, 이를 풍자, 즉 비유하는 것이 비흥이다. 따라서 '의인비흥'은 사람의 정감에 의한 흥, 즉 자신의 감흥을 가장 적절하게 형상화하여 다른 사람과 소통할 수 있게 대신할 수 있는 외계 사물에 기탁하는 것이라고 할 수 있다.

22 | 중인仲仁은 회계會稽 출신으로 일찍이 형주衡州 화광사華光寺에서 주지를 지내 화광도인華光道人 또는 화광장로華光長老라 불렀다. 그림을 잘 그렸는데, 매화를 아주 좋아해서 항상 분향하고 선정禪定에 들어 매화를 그렸다. 묵매墨梅에 특히 뛰어났다. 황정견과 오가면서 돈독한 교분을 쌓았다. 저서에 『화광매보華光梅譜』가 있는데, 어떤 사람은 후세 사람의 위작으로도 본다.

23 | 농묵염화濃墨染花는 짙은 먹과 채색을 가하는 기법이고, 담묵백묘淡墨白描는 이와 상대적인 기법으로 엷은 먹에 채색을 가하지 않고 선묘로 대상의 형상을 나타내는 것이다.

〈그림 15-5〉 양무구, 〈사매도〉.

함[欲開], 활짝 핌[盛開], 시듦[凋謝] 등 4가지 상태를 진짜와 똑같이 묘사하여 살아 있다고 여길 정도로 생동감이 있게 표현했는데, 매화를 그리는 예술의 성숙함을 분명하게 보여주었다. 양무구의 회화는 비록 황실 귀족의 감상 취향에 맞지 않았지만 문인 사대부 중에 폭넓은 공감을 불러일으켰다. 그의 조카 양이형揚李衡, 외손자 탕정중湯正仲, 동향인 유몽량劉夢良, 제자 서우공徐禹公 등은 계속하여 그의 창작 원칙을 따랐고 수묵으로 꽃과 대나무를 그리는 것을 특징으로 하는 '강서화파江西畫派'를 형성했다.

　　전해오는 이야기로 양무구가 이미 수묵으로 난초와 수선화를 그리기 시작했지만 오늘날 볼 수 있는 가장 이른 작품은 조맹견의 손에서 나왔다. 조맹견은 송 태조의 11대 후손이었지만 과거 시험에서 진사로 합격한 이후에도 단번에 높은

六月謙湘暑氣蒸
幽香一噴氷人清
嘗將移入浙西種
一歲栽華一廠堂
只令遊子圓
仍賦

〈그림 15-6〉 조맹견, 〈묵란도〉.

관직에 오를 수 없었다. 그의 그림 수장에 대한 지식은 해박하였고 학문은 깊고
수양은 착실했다. 저서로 『이재문편彛齋文編』 4권, 『자서시권自書詩卷』 2권, 『매
죽시보梅竹詩譜』 1권이 있으며, 귀족과 문인 그리고 사대부의 특성을 삼위일체
로 겸비한 유명한 화가이다. 〈묵란도墨蘭圖〉^{그림 15-6}는 그의 대표 작품이다. 이 그
림은 두 그루 난초가 황량한 교외나 야산에 피워서, 자연스럽고 구애됨이 없는
필법으로 한 번 휘둘러 이룬 기세는 난초가 솨솨 하는 거센 바람 속에서 이리저
리 흔들리는 모습을 화면에 그려냈다.

그림에 스스로 시구를 지어 적었다. "유월 형산과 상강에 더운 기운이 오르는
데, 그윽한 향기 한 번 내뿜어 사람을 맑게 하누나. 사람들에게 절서浙西 품종

을 옮겨 심게 하였더니, 한 해가 지나서야 겨우 한 번에 두 대가 피네."[24] 이것은 어쩌면 고국에 대한 감정을 드러냈거나 혼자서 고토故土에 대한 그리움을 드러 낸 것인지도 모르겠다. 하지만 옮겨 심은 절서 지역의 난초마저도 평소의 생장 습성을 바꿔서 '한 해가 지나서야 겨우 한 번에 두 대가 피는' 자태로 자신의 절 개를 나타냈다. 이 꽃과 이 풀이 어찌 금나라 사람들의 통치를 받으면서도 물 을 만난 물고기처럼 행동하는 한족 관리에게 부끄럽고 진땀나게 하지 않겠는

24 "六月衡湘署氣蒸, 幽香一噴冰人淸. 曾將移人浙西種, 一歲才發一兩莖." | 변영예卞永譽가 지은 『서화 휘고書畵彙考』 권45 「조맹견趙孟堅」 편에 「조자고묵란도병제권趙子固墨蘭圖幷題卷」이라는 제목으 로 수록되어 있다.

가? 〈묵란도〉와 〈수선도水仙圖〉 이외에도 조맹견에게 〈세한삼우도歲寒三友圖〉가 있다. 이렇게 상징적 의미를 지닌 소나무·대나무·매화 등 세 가지 식물을 동일한 화면에 묘사하는 방법은 원나라 이후의 문인화에 상당히 큰 영향을 끼쳤다.

문인화와 달리 이 시기의 궁정 화조화는 기본적으로 북송 선화宣和 연간 (1119~1125)의 사실적 작풍을 답습하여 충분히 세밀하고 정제되면서 곱고 아름답기는 하지만 풍채와 기운이 부족하여 어떠한 중요한 변화나 발전이 없다. 다만 '마일각馬一角' '하반변夏半邊' 등의 산수화의 영향을 받아 원체 화조화의 구도 형식에 다소 변화가 나타났다. 전경의 폭이 넓은 두루마리 그림[軸卷畫]이 점차 감소하고 잔경殘景의 폭이 좁은 장식화가 크게 증가했다. 화면은 '꺾인 가지와 잘게 부순 잎[折枝碎葉]'을 취하여 나름의 분위기를 만들어냈는데, 산수화 중 '산은 가려지고 물이 넘치는 구도[殘山剩水]'와 멀리서 서로 뜻이 통한다.

그중에 이런 경향을 대표하는 인물로 제시한다면 가태嘉泰 연간(1201~1204)에 활약했던 양해梁楷이다. 그는 화원 대조待詔를 맡았지만 성정을 털어놓고 문인의 습성을 드러냈다. 전해지는 이야기에 의하면 양해는 일찍이 황제가 하사한 금대金帶를 원내에 걸어놓은 채 받지 않고 나가버렸다. 그림은 어떤 것에도 의거하지 않는 독자적인 화풍으로 구속되지 않는 방탕한 품격을 표현해냈기 때문에 '양풍자梁風(瘋)子'라는 호칭이 있었다. 오늘날 남아 있는 양해의 〈추류쌍아도秋柳雙鴉圖〉그림 15-7는 이 시기 궁정 화조화의 가장 뛰어난 작품이라고 할 만하다. 그림에 마른 나뭇가지와 거의 죽어가는 버드나무에 새 한 쌍[雙鴉][25]이 빙빙 돌며 나는데, 매우 적은 수의 필획을 운용하여 아득한 한 폭의 가을 경치와 기운이 무겁게 느껴지는 해질녘의 강남 경치를 부각시켜내어 사람들에게 무궁한 회상과 사색을 하게 한다.

산수 및 화조화와 나란히 이 시기의 건축물을 묘사한 '계화'[26]도 북송의 〈청

25 | 아鴉는 사전적으로 까마귀로 풀이된다. 그림에 새의 배 부분이 하얀색으로 되어 있다. 새의 나머지 부분도 색깔이 균일하지 않고 농담이 다르다. 새의 종류를 단정할 수 없으므로 그냥 새로 옮긴다.

〈그림 15-7〉 양해, 〈추류쌍아도〉.

〈그림 15-8〉 이숭, 〈월야간조도月夜看潮圖〉.

명상하도淸明上河圖〉처럼 '전체 경치[全景]'를 내려다보는 방식[俯瞰式]의 기개를 더 이상 갖추고 있지 않았다. 계화는 '잔산잉수'이나 '절지쇄엽'과 같이 정자 하나에 누각 하나, 처마 하나에 모퉁이 하나를 중시하여 그렇게 배치함으로써 사람들에게 상상의 공간과 회상의 여지를 주었다.^{그림 15-8}

생각해볼 문제
●

1. 남송의 정치·지리와 문화 환경이 회화에 미친 영향을 어떻게 이해할 수 있을까?
2. 미학 관점에서 보면 남송 회화의 '잔산잉수殘山剩水'와 '절지쇄엽折枝碎葉'을 어떻게 감상할 수 있을까?

26 | 계화界畫는 자 등의 보조 기구를 이용하여 궁궐·전각·누대·사찰·정자 등의 건물을 정밀하게 그리는 기법, 또는 그 그림을 말한다. 정확한 기록성을 위주로 하는 실용화와 원체풍院體風의 장식화에 주로 쓰였다. 왕족과 귀족들의 호화로운 생활, 제왕의 향락적인 생활과 통치 권위 등을 보여주는 당나라 시대의 건물 그림에서부터 성행하기 시작하였고 직업 화가들의 작품이 대부분이다.

높은 난간에 기대지 말지니, 해가 버드나무 애끊는 곳에 기울고 있으니[27]: 시가

이 시대는 민족 모순과 정치 모순이 모두 매우 긴박하고 매우 첨예한 시기이고 외부의 군사 위협과 내부의 조정 부패는 문학가들을 서재 안에 갇혀 시를 읊고 문장을 지을 수밖에 없게 만들었다. 문학가들은 예술 창작을 피와 불꽃처럼 뜨거운 현실 투쟁과 긴밀하게 결부지어서 전란의 상황이 다망한 와중에도 정권의 잘잘못을 논하고, 칼바람 몰아치는 혹독한 시련 속에서도 글로써 악惡을 물리치며 선善을 드높였다. 이 시대의 문학 창작은 북송의 우아하고 세밀한 아름다움에 이르지 못했지만, 자연스럽게 독자적으로 격양되고 슬프고 처량한 정감을 드러냈다. 사회 생활의 변화로 인해 우리는 남송 시대의 문학 창작을 대체로 3단계로 구분할 수 있다. 앞의 비분, 중간의 강개, 마지막의 처량으로 이어지는 구조를 이루었다. 사곡은 호방 사풍豪放詞風의 부흥에서 완약 사풍婉約詞風의 부활로 바뀌고, 시가는 '강서파江西派'로부터 벗어나 '만당체晚唐體'로 되돌아갔다.

27 "休去倚危闌, 斜陽正在, 烟柳斷腸處." | 이 구절은 송나라 나대경羅大經이 지은 『학림옥로鶴林玉露』 권4에 수록되어 있다. 지영재 편역, 『중국시가선』, 을유문화사, 2008, 968쪽 인용.

호방사豪放詞의 부흥

예술 발전에 따라 제기되는 내부 요구로 보면 남송의 사곡은 원래 당연히 북송 말기의 완약사풍을 이어서 정교하면서 우아한 방향을 향해 계속 발전해야 했다. 하지만 무정한 전쟁은 상아탑[28] 속에 있는 예술적 몽환 세계를 깨트려서 사람들로 하여금 이별의 슬픔에 젖은 개인의 감정을 읊지 못하게 하고 형식은 화려하지만 내용은 공허한 시문으로 미묘한 의경意境을 탐미할 겨를을 주지 않으며, 단지 칼을 휘두르며 춤을 추고 말에 올라서서 소리 높여 노래 부를 수 있을 뿐이었다.

완약사파를 대표하는 인물이며 전란 속에서 온갖 고초를 겪으며 떠돌아 다니던 연약한 여성 사인 이청조(1084~1155?)[29]조차도 「하일절구夏日絕句」를 썼다. "살아서 당연히 사람들 중 호걸이었으니, 죽어서 귀신들 중 영웅이리라. 오늘 항우를 다시 생각하니, 왜 강동을 건너지 않았을까."[30] 어느 사인이 한가로이 술잔을 기울이면서 낮은 소리로 노래를 읊조릴 수 있겠는가? 그래서 악비岳飛의 「만강홍滿江紅」은 남송 사원詞苑 중 첫머리[開篇][31]에 해당되는 작품이 되었다.

28 | 상아탑象牙塔은 예술 지상주의의 사람들이 속세를 떠나 정적靜寂과 고고孤高한 예술만을 즐기는 경향을 가리키는 말이다.

29 | 이청조李淸照는 호가 이안거사易安居士·수옥漱玉이며, 시문에 뛰어나고 사詞로 명성이 높다. 이청조는 문인 집안에서 태어나 골동품 수집가였던 조명성趙明誠과 결혼했으나, 금이 개봉(카이펑)을 점령했을 때, 강남으로 피난을 가던 중 1129년에 남편이 죽었고, 계속 피난길에 오른 그녀는 1132년 항주(항저우)를 거쳐, 2년 후 다시 진화로 피난 가서 1150년경 그곳에서 죽은 것으로 추정된다. 이청조의 사는 남송 완약파의 종주로 추앙받았으며, 언어가 맑고 미려하다. 사를 논하는 데 있어 협률協律, 전아典雅함을 강조하였고, 시를 사로 만드는 것을 반대하였다. 『이안거사집易安居士集』이 있었으나 이미 소실되었고, 후세 사람들이 편집한 『수옥집漱玉集』이 있다. 지금은 『이청조집』이 있다. 『중국역대인명대사전』, 1006쪽 참조.

30 | 이청조, 「하일절구夏日絕句」: 生當做人杰, 死亦爲鬼雄. 至今思項羽, 不肯過江東. | 전체 맥락은 기세춘·신영복 편역, 『중국역대시가선집 4』, 돌베개, 2016(4쇄), 296쪽 참조.

31 | 개편開篇은 현악기에 맞추어 노래하고 이야기하는 민간 문예의 하나인 탄사彈詞에서 이야기를 들려주기 전에 부르는 창사唱詞이다. 강소(장쑤)·절강(저장) 등 일부 지역에서는 희곡을 공연하기 전에 내용과 무관한 창단唱段을 첨가하기도 하는데, 이 역시 개편이라고 한다.

노기에 머리털 관을 치르고, 난간에 기대어 서니, 휘몰아치던 비마저 그친다.

눈을 치켜들고 바라보며, 하늘 우러러 크게 포효하니, 장수의 가슴이 끓어오른다.

삼십 년 공명 흙먼지 같고, 팔천 리 내달렸던 길은 그저 구름과 달빛뿐.

한시도 한가했던가, 소년의 검은머리 희어졌으니, 공허하고 비통한 마음만 간절하
도다.

정강의 치욕, 아직도 씻지 못했네. 신하된 자의 한은, 언제나 씻어내려나.

전차를 타고 나아가, 하란산의 빈틈 짓밟아 부수리라.[32]

굳센 의지 굶주리면 오랑캐의 살을 씹고, 이야기하다 목마르면 흉노의 피를 마시
리라.

선두에 서 옛 산하를 되찾은 뒤, 천자를 뵈러 가리라.(기세춘·신영복, 314)

怒髮沖冠, 憑欄處, 瀟瀟雨歇, 擡望眼, 仰天長嘯, 壯懷激烈. 三十功名塵與土, 八千里
路雲和月. 莫等閑, 白了少年頭, 空悲切.

靖康恥, 猶未雪. 臣子恨, 何時滅, 駕長車, 踏破賀蘭山缺, 壯志饑餐胡虜肉, 笑談渴飮
匈奴血. 待從頭, 收拾舊山河, 朝天闕.(악비,「만강홍滿江紅」)

이것은 시인의 한가한 심정과 안일한 정취가 아니며 묵객의 허풍도 아니다.
죽기를 각오하고 싸워서 강적을 대패시키려는 심정에서 나온 것이며, 거의 곧
송나라의 운명을 구할 수 있었던 장군의 입에는 과연 배를 갈라 충성을 다하는
목소리와 쇠를 끊고 돌을 쪼개는 힘이 들어 있다.

악비(1127~1279)와 같은 시대의 '사명신四名臣'도 모두 금나라에 항거한 애국심
으로 인하여 간신들의 박해를 참혹하게 당하면서도 자신의 생명을 걸고서 불

32 | 하란산賀蘭山은 3천230미터로 닝샤후이족寧夏回族 자치구에 있는 하란산맥의 주봉이다. 여기서
하란산은 11~13세기에 중국 서북부의 오르도스Ordos와 감숙(간쑤) 지역에서 티베트 계통의 탕구
트족이 세운 대하大夏를 가리킨다. 본래의 명칭은 대하이지만 송에서 서하西夏라고 불러 이 명칭으
로 널리 알려졌다. 1227년 칭기즈칸의 몽골군에 의해 멸망되었다.

후의 문장을 썼다. 예컨대 고종의 면전에서 진회가 국정을 그르친다고 지탄하다 여러 번 관직에서 쫓겨났던 이광李光의 「수조가두水調歌頭·과동강過桐江」, 개봉을 지키는 전쟁에서 전공을 세웠지만 도리어 '혼자서 마음대로 전쟁을 의론했다[專主議戰]'는 이유로 조정으로부터 벌을 받은 이강李綱의 「희천앵喜遷鶯·진사성비상晉師腥湘上」, 주화론을 반대하며 단식하다 죽은 조정趙鼎의 「만강홍滿江紅」, 진회·왕론王論·손근孫近의 목을 베도록 주청했다가 관직에서 쫓겨난 호전胡銓의 「호사근好事近」 등을 들 수 있다.

이들의 풍격과 기세는 모두 악비의 작품과 유사하여 당시 사람들에 의해 입에서 입으로 널리 전해졌다. 앞에서 말한 영웅들은 주로 군사가나 정치가였을 뿐 남긴 사곡은 그다지 많지 않았다. 남송 초기 진정으로 수많은 작품에 항금 투쟁을 반영한 애국 사인은 '사단의 쌍벽[詞壇雙壁]'이라 불리는 장원간(1091~1170)[33]과 장효상張孝祥(1132~1169)이다.

> 꿈속에서 서울 거리 서성인다.[34]
>
> 쓸쓸한 가을바람에 군영에 뿔피리 소리 들리고, 옛 궁궐엔 기장만 무성하다.
>
> 무슨 일로 곤륜산이 돌기둥 기울고, 온 천지에 황톳물이 흘러넘치는가?
>
> 크고 작은 마을마다 여우와 토끼 굴 되었네.
>
> 하늘의 뜻 높아 묻기도 어렵고, 하물며 인정 쉽게 변해 하소연하기 어렵다.

33 | 장원간張元幹은 복주福州 장락長樂 출신으로 자가 중종仲宗이고, 호가 노천노은蘆川老隱 또는 진은산인眞隱山人이다. 휘종 정화政和·선화 연간에 사詞로 명성을 떨쳤다. 북송이 항주(항저우)로 천도한 뒤에 진회와 같은 조정에 있는 것을 부끄럽게 여겨 사직하고 귀향했다. 고종 소흥紹興 연간 주전파 호전胡銓이 강화에 반대하여 상소를 올렸다가 삭탈관직 당해 신주新州로 가는데, 사를 지어 배웅했다가 역시 쫓겨났다. 저서에 『노천귀래집蘆川歸來集』 10권과 『노천사蘆川詞』 1권이 있다. 북송 말기에 맑고 화려한 사로 명성을 얻었지만 남도한 뒤에는 구국의 열정을 주제로 한 사를 다수 창작했다.

34 | 신주神州는 특정 지명이 아니라 중국 사람이 자신의 나라를 가리킬 때 사용하는 표현이다. 여기서 송나라를 상징하고 황제가 있는 서울을 나타낸다.

다시 남포에서 그대를 보내니, 강 버들 바람 일으켜 남은 더위를 재촉한다.

반짝이던 은하수 기울고, 별은 성기고 달은 밝은데, 조각구름 희미하게 지나간다.

만 리 강산은 어디로 가는지 알 수 있을까?

돌아보니 침상 마주하여 밤새 나눈 말들.

기러기 가지 못하니, 편지 써서 누구에게 부칠까?

눈은 푸른 하늘 바라보고 가슴은 옛날과 지금을 품었는데, 어찌 아이처럼 서로 사랑하고 미워할까?

이태백의 술잔 들고, 「금루곡」 들어보자꾸나.[35] (기세춘·신영복, 310)[36]

夢繞神州路, 悵秋風, 連營畫角, 故宮離黍. 底事崑崙傾砥柱, 九地黃流亂注? 聚萬落,

千村狐兔. 天意從來高難問, 況人情老易悲難訴? 更南浦, 送君去.

涼生岸柳催殘暑, 耿斜河, 疏星淡月, 斷雲微度. 萬里江山知何處? 回首對床夜語. 雁不

到, 書成誰與? 目盡靑天懷今古, 肯兒曹, 恩怨相爾汝? 擧大白, 聽金縷. (장원간, 「하신랑賀新郞」)

눈이 내려 오랑캐 먼지 씻어주고, 바람이 초 지역의 구름[楚雲]을 묶어놓네.[37]

누가 비장한 송가를 쓰지 않고, 옛 성루에 뿔피리 불지 않을까?

초야에서도 평생 호기 품어, 변방 사정 지금과 같기를, 촛불 심지 자르며 보검을 살펴보노라.[38]

35 | 금루곡金縷曲은 사의 곡조, 사패詞牌를 가리키는 이름으로 하신랑賀新郞 또는 유연비乳燕飛라고 한다.

36 | 전체 맥락은 이태형 역주, 『송사 300수』, 한국학술정보(주), 2009, 296~297쪽 참조.

37 | 고종 소흥 31년(1161)에 우윤문虞允文이 채석기采石磯 전투에서 금나라를 격퇴시키며 대승을 거두자 장효상은 한편으로 기뻐하면서도 다른 한편으로 강서 무주撫州의 지주知州를 하느라 참전하지 못한 자신의 처지를 돌아보며 이 사를 짓게 되었다. 당시 무주가 옛날 초나라의 영토에 해당되어 초운楚雲이라고 표현했다.

38 | 오구吳鉤는 오나라 왕 합려(재위 BC 515~496)가 주문 제작한 것으로 칼끝이 갈고리처럼 구부러진 모양의 칼로, 병기의 일종이다. 춘추 시대 오뭇나라 사람이 칼을 잘 만들었으므로 '오구'라고 부른다. 여기서 작자는 채석기의 승리에 도취되어 자신의 병장기를 수선하며 싸움터로 향하는 자신을 나타내고 있다.

적을 쓸어버린 일 실컷 기뻐하노라면,[39] 놀란 파도는 하늘에 닿겠지.

옛일을 생각하니, 삼국의 주유와 동진의 사현은, 나이가 한창 젊었지.[40]

소교와 막 결혼했고, 아직 향주머니를 풀지 않았으나, 공적 이루고 의기양양했네.

적벽 물가의 석양, 비수 다리 옆의 시든 풀, 아련히 근심 자아낸다.

바람을 타고 떠나며, 강 위에서 노를 치며 맹세하노라.

설 세 로 진 정　풍 약 초 운 류　하 인 위 사 비 장　취 각 고 성 루　호 해 평 생 호 기　관 새 여 금 풍 경
雪洗虜塵靜, 風約楚雲留. 何人爲寫悲壯, 吹角古城樓? 湖海平生豪氣, 關塞如今風景,

전 촉 간 오 구　잉 희 연 서 처　해 랑 여 천 부
剪燭看吳鉤. 剩喜燃犀處, 駭浪與天浮.

억 당 년　주 여 사　부 춘 추　소 교 초 가　향 낭 미 해　훈 업 고 우 유　적 벽 기 두 낙 조　비 수 교 변 쇠
憶當年, 周與謝, 富春秋. 小喬初嫁, 香囊未解, 勳業故優遊. 赤壁磯頭落照, 淝水橋邊衰

초　묘 묘 환 인 수　아 욕 잉 풍 거　격 즙 서 중 류
草, 渺渺喚人愁. 我欲剩風去, 擊楫誓中流.(장효상, 「수조가두水調歌頭」)

　　악비와 '사명신四名臣'에서부터 장원간과 장효상에 이르기까지 남송의 사는 피비린내 나는 참혹한 전쟁터에서 호방한 기세를 회복했을 뿐만 아니라 전쟁과 관련된 일에서 점차 자신들의 특징을 찾아냈다. 신기질(1140~1207)[41]이 활약했던 남송 중기에 이르러서 이러한 특징이 상대적으로 느슨한 사회 환경에서 집약되고 응축되었고, 마침내 예술 측면에서 소식과 함께 논할 수 있는 한 시대의 대가들을 길러내면서 송사宋詞의 역사에 새로운 절정이 출현하게 되었다.

39 ｜ 연서燃犀서는 『진서晉書』 「온교전溫嶠傳」의 "무소뿔의 뿔에 불을 붙여서 앞을 비춘다[燃犀角而照之]"는 말에서 연유한 말로 요괴가 있는 곳을 비추어 섬멸한다는 뜻이다.

40 ｜ 주유는 조조의 100만 대군과 적벽에서 싸워 승리를 거두었고 동진의 사현은 383년 비수淝水에서 부견符堅의 전진을 격퇴시켰다. 당시 주유는 24세였고, 『진서』 「사현전」에 따르면 사현은 젊었을 적에 '자향낭紫香囊'을 차고 다녔다.

41 ｜ 신기질辛棄疾은 남송의 사인詞人으로 자가 유안幼安이고, 별호가 가헌거사稼軒居士이다. 금나라와 항전하는 중에 여러 차례 전공을 쌓았고, 일찍이 소흥지부紹興知府 겸 절강안무사浙江按撫使 등의 관직을 지냈다. 629수의 사가 있고, 남송의 가장 위대한 애국 사인이다. 그의 작품은 조국의 산하에 대한 뜨거운 애정, 군대 생활에 대한 추억을 가득 담고 있으며, 색채가 자극적이고 격조가 격앙되어 남송 '호방파豪放派' 사풍을 대표한다. 풍격이 다양한 사인으로서 신기질은 농촌 생활을 반영하고 애정을 제재로 한 작품을 지었는데, 혹은 참신하고 질박하거나 혹은 생동감 있고 구체적이어서 모두 매우 높은 예술 가치를 지니고 있다. 대표작으로 「파진자破陣子」 「영우악永遇樂」 등이 있다.

문무를 두루 겸비하고 전기傳奇적 경향이 매우 풍부하고 애국적 사인으로서 신기질은 당시 금나라에 이미 함락된 산동(산둥)성 역성(리청)歷城에서 출생했다. 22세에 그는 제남(지난)에서 봉기한 경경耿京(?~1162)의 반금 세력을 따랐고 또 경경에게 남송의 부대와 통일적으로 행동하기를 권했다. 소흥紹興 32년에 고종을 알현했던 신기질은 부대로 돌아오는 도중 반역자 장국안張國安이 경경을 살해했다는 소식을 듣자, 50명의 경기병을 이끌고 5만 명이 주둔한 병영으로 돌진해 들어가 장국안을 생포하고 동시에 부대를 호령하여 다시 정상적인 상태로 되돌려 놓았는데, 그의 영웅적인 떳떳한 행동은 조정과 재야를 놀라게 했다.

북송이 항주(항저우)에 도성을 정한 뒤로 금에 대항하는 신기질의 일은 결코 평탄하지 않았다. 그는 여러 차례 황제에게 아뢰고 책략을 올렸지만, 특정 지역의 업무를 정비하러 파견되거나 또는 농민 폭동을 토벌하는 데 징발되거나 또는 어쩔 수 없이 관직을 그만두고 은거하게 되었는데, 영웅이 무예를 쓸 곳이 없는 상황에 빠졌다. 만년에 이르러 비로소 다시 기용되어 북벌을 준비했지만 이미 직접 전쟁터에 가서 적을 죽여 공을 세우기는 어려웠다. 이처럼 특정한 불행을 만나자 그는 문장을 깊이 연구하는 데 더욱 많은 시간을 가지게 되었으며, 마침내 한 시대 '사의 종사[詞宗]'가 되었다.

> 장년에 깃발 세워 만 명을 에워싸고, 비단 저고리에 말 타고 강을 막 건너네.
>
> 연나라 병사 밤새 은빛 화살통을 챙겼지만,
>
> 한나라 화살 아침에 나르니 금복고라네.[42]
>
> 옛일 돌아보며, 지금 내 모습에 탄식하나니,
>
> 봄바람도 흰 수염 물들이지 못하는구나.
>
> 만 자의 금나라 물리치는 대책들, 이웃의 나무 심는 책과 바꾸게 되었네.
>
> 장 세 정 기 옹 만 부　금 천 돌 기 도 강 초　연 병 야 착 은 호 록　한 전 조 비 금 복 고
> 壯歲旌旗擁萬夫, 錦襜突騎渡江初. 燕兵夜娖銀胡䪅, 漢箭朝飛金僕姑.

42 | 연병燕兵은 금나라의 군대를 말하고 한은 금나라에게 항거하는 남송을 말한다. 금복고金僕姑는 옛날 노나라에서 생산된 화살 이름으로 갑옷을 뚫을 수 있었다.

추 왕 사　　탄 금 오　　춘 풍 불 염 백 자 수　　각 장 만 자 평 용 책　　환 득 동 가 종 수 서
追往事, 嘆今吾, 春風不染白髭鬚. 却將萬字平戎策, 換得東家種樹書.(신기질, 「자고천鷓

鴣天」)

취중에 등불 밝혀 칼날을 살피는데, 꿈을 깨우는 병영의 나팔 소리 들린다.

쇠고기를 나눠 전군에게 구워 먹이고,[43] 50현 악기로 비장한 군악을 연주하며,

가을날 모래사장에서 군사를 점검하노라.

말은 적로처럼 쏜살같이 달리고,[44] 활은 벽력 같은 시위 소리에 놀란다.

군왕이 중원 수복의 위업 마치고, 생전에 쌓은 공적 후세에 명예 떨치고자 하는데,

가련해라 늘어나는 백발이여!(기세춘·신영복, 394)

취 리 도 등 간 검　　몽 회 취 각 련 영　　팔 백 리 분 휘 하 자　　오 십 현 번 새 외 성　　사 장 추 점 병
醉里挑燈看劍, 夢回吹角連營. 八百里分麾下炙, 五十弦翻塞外聲, 沙場秋點兵.

마 작 적 로 비 쾌　　궁 여 벽 력 현 경　　료 각 군 왕 천 하 사　　영 득 생 전 신 후 명　　가 련 백 발 생
馬作的盧飛快, 弓如霹靂弦驚. 了却君王天下事, 贏得生前身後名, 可憐白發生!(신기질,

「파진자破陣子」)

천고의 강산 그대로이나, 영웅은 찾을 길 없고, 손권 도모하던 곳이라네.[45]

춤추고 노래하던 누대에, 풍류가 넘쳤던 화려한 나날,

43 | 팔백리八百里는 팔백리박八百里駮이라 불리는 소 이름으로 전리품을 말한다. 진나라 왕개王愷는 팔백리박이라는 소를 가지고 있었는데, 왕제王濟가 소를 걸고 왕개와 활쏘기 시합을 하여 얻게 되었다. 왕제는 내기에 이겨서 팔백리박을 잡아 잔치를 벌였다.

44 | 적로的盧는 명마의 이름으로 유안楡雁이라고도 하며 이마에 흰 무늬가 있으며, 흰 무늬가 입안으로 들어가 이빨에 이르고, 눈 밑에 눈물주머니가 있는 것이 특징이다. 『촉서蜀書』「선주전先主傳」에 인용된 『위진세어魏晉世語』에 따르면 유비劉備가 유표劉表에게 몸을 의지하고 있을 때 채모蔡瑁와 괴월蒯越이 유비를 암살할 계획을 꾸미고 연회를 열어 유비를 죽이려 했다. 이때 유비는 적로를 타고 성을 탈출하는 데 성공했지만 넓은 단계檀溪에 길이 막혀 탄식하고 있던 순간, 적로가 갑자기 물속으로 뛰어들더니 세 길을 날아 무사히 탈출에 성공했다.

45 | 손중孫仲은 삼국 시대 강동 지역에서 세력을 키웠던 손권을 가리킨다. 가태嘉泰 3년(1203)에 한탁주韓侂冑가 북벌北伐을 주장하면서 신기질을 다시 불러 절강동로안무사浙江東路安撫使에 임명했다. 그때 신기질의 나이가 예순넷이었다. 2년 후 신기질은 진강지부鎭江知府로 있으면서 이 사를 짓게 되었다.

비에 맞고 바람에 날려 사라졌네.

석양 비낀 나무들, 여염집의 길거리, 남조 송 무제가 살던 곳이라네.[46]

당시 생각하니, 날카로운 창과 굳센 병마를 몰아,

기세는 호랑이처럼 만 리를 삼켰네.

원가년에 경솔히, 낭거서를 봉쇄하려다 패했으니,

창황히 북녘 돌아보는 꼴 되었네.[47]

남하한 지 43년 전, 바라보면 아직도 생생하네, 봉화 타오르던 양주길.

고개 돌려 불리사 바라보니,[48] 까마귀 소리에 사당의 북소리가 섞여 있네!

누구에 물어볼까: 염파는 늙었으나,[49] 밥을 잘 먹는지를?(이태형, 374~375)[50]

천고강산 영웅무멱 손중모처 무사가대 풍류총피 우타풍취거 사양초수 심상항
千古江山, 英雄無覓, 孫仲謀處. 舞榭歌臺, 風流總被, 雨打風吹去. 斜陽草樹, 尋常巷

맥 인도기노증주 상당년 금과철마 기탄만리여호
陌, 人道寄奴曾住. 想當年, 金戈鐵馬, 氣吞萬里如虎.

원가초초 봉랑거서 영득창황북고 사십삼년 망중유기 봉화양주로 가감회수 불리
元嘉草草, 封狼居胥, 嬴得倉皇北顧. 四十三年, 望中猶記, 烽火揚州路. 可堪回首, 佛貍

사하 일편신아사고 빙수문 렴파로의 상능반부
祠下, 一片神鴉社鼓! 憑誰問: 廉頗老矣, 尚能飯否?(신기질, 「영우악永遇樂·경구북고정

회고京口北固亭懷古」)

제일 앞의 한 수는 회상 형식으로 자신이 청년 시절에 해냈던 영웅적 위업을

46 | 무제武帝는 남연南燕과 후진後秦을 무너뜨리고 남조 송나라를 세운 유유劉裕의 시호이다. 자가 덕
여德興이고 팽성현彭城縣 출신으로, 유유의 선조는 서진 말 전란을 피해 팽성현에서 장강 남안의 경
구京口로 옮겼다.

47 | 낭거서狼居胥는 산 이름으로 오늘날 내몽고 자치주에 있다. 송 문제는 후위後魏를 치려다 오히려 패
배를 당했다. 여기서 신기질은 송 문제가 북벌을 너무 서둘러 결국 실패한 일을 언급하고 있다. 아울러
한탁주에게 전공을 위해 너무 서두르지 말 것을 경고하고 있다.

48 | 불리佛貍는 후위後魏 태무제太武帝 척발도拓跋燾의 아명이고 불리사佛貍祠는 그가 전승을 기념
해서 세운 사당이다. 당시 금군이 장강 북쪽에 있던 불리사를 이미 점령하고 있었다.

49 | 염파廉頗는 전국 시대 진秦나라의 공격을 막던 조나라의 노장을 가리킨다. 신기질은 자신을 염파에
비유하여 북벌을 위해 온 몸을 바쳐 영웅의 기개를 펼쳐 보이겠다는 노익장을 과시하고 있다.

50 | 전체 맥락은 이태형 역주, 『송사 300수』, 한국학술정보(주), 2009, 374~375쪽 참조.

멀리 추억하고, 가운데 한 수는 꿈결 형식으로 중년 시절의 군대 생활을 스스로 그리워하며, 마지막 한 수는 회고 형식으로 노년 이후에도 웅대한 뜻이 없어지지 않는 자신의 애국 이상을 표현하고 있다. 비록 시대가 다르고 상황은 다르지만 시간이 자신을 기다려주지 않는 긴박감과 호방하고 강건한 영웅의 기개를 나타내고 있으며, 창작의 길을 열어놓은 소식의 호방사풍을 새로운 경지로 발전시켰다고 말할 수 있다. 이것은 바로 "천지 사방을 마음대로 가로지르며 오랜 세월 쌓인 것을 다 쓸어버렸다."[51]고 말할 수 있는 것이다.

풍격이 다양한 문학 대가로서 신기질은 강건한 양강陽剛의 측면이 있을 뿐만 아니라 온유한 음유陰柔의 측면도 있는데, 그의 빼어난 점은 다른 주제, 다른 제재, 다른 심정 중에 또 다른 면모를 발현할 수 있는 것에 있다. 시야가 탁 트인 곳에서, 그에게 "고개 들어 서북 하늘의 뜬 구름, 천만 리 먼 길 모름지기 장검에 의지할 뿐이네."[52]라는 기세가 있다. 정밀하고 교묘한 곳에서, 그에게 "군중 속에서 수없이 그대를 찾다가, 문득 고개 돌리니, 그대는 한 발짝 물러서 있네, 등불이 사위어가는 곳에."[53]라는 절묘한 표현이 있다. 물러나 은거하는 곳에서, 그에게 "내 오두막은 작아, 용과 뱀의 그림자 밖, 비바람 소리 안에 있네."[54]라는 경계가 있다.

관직을 그만두고 한거하는 때에, 그에게 "큰애는 냇가 동쪽 콩밭 매고, 둘째는 닭장을 만들고, 가장 귀여운 막내는 할 일 없이, 냇가에 누워 연밥 까먹는다."[55]라는 심경이 있다. 즐거울 때, 그에게 "멀리 가까이 이어진 산, 길은 삐뚤삐뚤한데, 푸른 깃발 내건 주막 인가 중에 있네."[56]라는 정취가 있었다. 적막할 때,

51 유극장劉克庄, 「신가헌집서辛稼軒集序」: 橫絶六合, 掃空萬古.

52 신기질辛棄疾, 『가헌사稼軒詞』 권2 「수룡음水龍吟」: 擧頭西北浮雲, 倚天萬里須長劍.

53 신기질, 『가헌사』 권3 「청옥안靑玉案」: 衆里尋他千百度, 驀然回首, 那人却在, 燈火爛散處.(기세춘·신영복, 386)

54 신기질, 『가헌사』 권1 「심원춘沁園春」: 吾廬小, 在龍蛇影外, 風雨聲中.

55 신기질, 『가헌사』 권4 「청평락淸平樂」: 大兒鋤豆溪東, 中兒正織鷄籠, 最喜小兒無賴, 溪頭臥剝蓮蓬.(기세춘·신영복, 390)

그에게 "오왕의 검을 만져보며, 난간을 이리저리 두드려봐도, 아무도 알아주는 이 없구나, 나 여기에 올라온 뜻을!"[57]이라고 읊는 감개感慨가 있었다. 흥기할 때, 그에게 "어린 시절 창을 비껴들고, 기운이 왕성하게 오르니, 이백과 유우석도 필요치 않네."[58]라는 호방함이 있었다. 퇴락할 때, 그에게 "술잔아, 내 앞으로 오너라. 늙은이 오늘 아침, 이 몸뚱이를 점검하였느니라."[59]라고 하는 해학이 있다.

북송 시대의 유영과 소식이 일찍이 사의 표현 형식을 풍부하게 하느라 공헌을 했다면, 이러한 형식의 발전이 남김없이 다 표현해내는 경지까지 발전한 것으로 보자면 신기질보다 더 뛰어난 이가 없다. 신기질은 여기서 어떠한 사상, 어떠한 정서, 어떠한 필요성이라고 하더라도 손길 닿는 대로 집어도 거의 다 하고자 하는 바대로 할 수 있었고, 장중함과 해학이 한결같지 않고 고상한 사람이나 그렇지 못한 사람이나 다 같이 감상할 수 있는 사구詞句로 변화시켰으며, 사람들에게 놀라거나 기쁘거나 슬프거나 원망하는 미학 감수성을 누리게 해주었다.

완약사의 부흥

악비, '사명신四名臣'으로부터 장원간과 장효상 그리고 신기질에 이르기까지 우리는 북송 후기에 이르러 점차 쇠락하던 호방사풍이 재차 상승하여 한층 더 빛나는 기세로 떨치고 일어나는 것을 분명히 볼 수 있었다. 사물의 발전이 극

56 신기질, 『가헌사』 권3 「자고천鷓鴣天」: 山遠近, 路橫斜, 青旗沽酒有人家. | 백낙천의 「항주춘망杭州春望」이라는 시에서 "붉은 소맷자락이 감잎처럼 나부 낄 때, 주막의 푸른 깃발은 이화주의 향기를 더해주네[紅袖稷綾夸柿蒂, 青旗沽酒趁梨花]."라고 했는데, 항주(항저우)의 술집들은 이 이화주를 팔 때 비취색의 기를 문 밖에다 걸어놓고, 이 이화주를 팔고 있음을 알렸다. 이로부터 청기가 술을 파는 주가를 가리키게 되었다.

57 신기질, 『가헌사』 권2 「수룡음水龍吟」: 把吳鉤看了, 欄干拍遍, 無人會, 登臨意.(기세춘·신영복, 381)

58 신기질, 『가헌사』 권1 「염노교念奴嬌」: 少年橫槊, 氣凭陵, 酒聖詩豪餘事.

59 신기질, 『가헌사』 권1 「전조前調」: 盃, 汝來前. 老子今朝, 點檢形骸.

에 달하면 반드시 반대로 돌아가듯이, 사詞와 같은 문학 형식이 못할 것이 없고 표현하지 못할 것이 없는 때에 이르면 독자적인 예술 특징도 정도의 차이가 있지만 반드시 약화의 추세를 만나기 마련이다. 이것은 앞선 소식 시절에도 그랬고 뒤의 신기질 시절에도 그랬다. 그러므로 신기질이 당시의 사단詞壇에 끼친 영향은 매우 커서 진량陳亮과 유과劉過 등이 따랐다고 하더라도, 사회 형세가 남송 후기로 들어가면서 원기가 시들어 활발히 떨치지 못하는 상태를 보이자 민족 정서의 쇠락과 예술 자체의 발전이 사풍에 새로운 변화를 가져오게 하였다.

북송의 소식 이후에 주방언과 이청조가 활약했던 것처럼 남송의 강기(약 1155~약 1221)와 오문영(약 1200~약 1260)[60]은 신기질의 호방사풍을 상반된 방향으로 이끌었다. 이에 완약사의 시대가 다시 찾아왔다.

강기[61]는 신기질보다 대략 15년 늦게 태어났고, 일찍이 만년의 신기질과 문자 교류를 한 적이 있다. 신기질의 사에 영향을 받은 동시에 강기는 자신의 예술이 나아갈 길로 걸어갔다. 과거의 호방사인과 같이 신기질은 자유분방한 기세와 다양한 표현 수단을 추구하는 동시에 불가피하게 문어화文語化와 산문화의 약점을 드러냈다. 강기의 사는 공교롭게 여기서 착수하여 음률의 조화와 수사의 연구 방면에서 자신만의 독특한 기여를 하였다. 강기는 음률에 정통하여 사

60 | 오문영吳文英은 절강(저장) 영파(닝보)寧波 출신으로 자가 군특君特이고 호가 몽창夢窗이다. 사의 외형적 아름다움에 전력을 기울인 시인이다. 재능은 주방언에 뒤졌고 인품은 강기보다 못했지만, 사를 외형적으로 아름답게 꾸미는 재주는 이들을 능가한다. 그의 사는 고전파 사의 음악성과 언어에서는 최고의 경지를 이룩했지만, 그의 병폐로서 내용의 소홀함 또한 두드러진다. 지영재 편역, 『중국시가선』, 을유문화사, 2007, 992쪽 참조.

61 | 강기姜夔는 남송의 저명한 사인詞人·시인으로 자가 요장堯章이고 사람들은 그를 백석도인白石道人이라 불렀다. 그는 다재다능하였지만 일생 동안 사정이 마음먹은 대로 되지 않았고 관직에 나가지 않고 오랜 기간 강호를 떠돌면서 남에게 얹혀사는 생활을 한 적도 있었다. 현존하는 시는 180여 수이고, 사는 80여 수이다. 강기는 인생을 바꾸려는 웅장한 뜻과 좋은 기회가 없었을 뿐만 아니라 민심을 세심하게 살피는 경험과 체험이 없었기 때문에 그의 시와 사는 대개 시대를 한탄하고 사물을 읊고 신세에 대한 감회를 지었다. 제재는 비교적 좁고 한정되었지만 그의 작품은 매우 높은 예술 수준을 지녔고, 풍격은 참신하고 아름다우면서 슬프고 구성지며, 정감 표현이 섬세하면서 진실하다.

의 곡조를 편곡하고 억양을 규정하는 것과 발음을 심사하고 음률을 조화시키는 것에 대해 지극히 정통했다. 현존하는 80여 수의 사 중에 17수는 스스로 주석을 덧붙여서 중국 고유 음악의 음계 부호로 된 악보로, 오늘날까지 전해지는 유일한 송나라의 사악詞樂 문헌이다.

본래부터 있는 '전사 방법'[62] 이외에도 강기는 앞서 존재하는 사에 음률을 합치시키는 '자도곡'[63]을 창시했는데, 진정으로 평측이 꼭 들어맞고 소리와 감정이 모두 훌륭했다. 그의 사는 음률이 우아하고 아름다울 뿐만 아니라 수사도 주도면밀하고, 감성의 전달과 의인화 등의 수법을 이용하는 데에 뛰어났다. "여러 봉우리 맑고 쓸쓸하다", "차가운 달은 소리가 없다", "담장 밑의 흰 눈은 녹아간다", "베개와 돗자리 서늘하다", "기나긴 밤이 얼마나 긴지 모르시나요? 봄은 이제야 왔지만 벌써 그리움에 물든 내 마음을 모르시나요?", "회수 남쪽 흰 달빛에 온 산이 싸늘한데, 어둠 속에 되돌아가는 길 돌봐주는 이 없어라."는 종류처럼 처량하고 쓸쓸하면서도 사람의 마음을 움직이는 의경意境을 창조해냈다.[64]

생활의 경험에서 강기는 일생 동안 포의로 관직에 나가지 않았으며, 정처 없이 떠돌아다니며 늘 문객의 신분으로 남에게 얹혀살았고, 죽을 때도 가난하여 결국 장례를 치를 수 없었다. 이와 같은 상황 아래에서 그는 국가의 운명과 민족의 흥망에 관심을 가졌으나, 애국을 제재로 한 작품은 주도적 자리를 차지하지

62 | 전사塡詞는 일정한 악보에 의거하여 거기에 합치되는 성운, 평측의 글자를 채워넣어 운문을 만드는 작업을 가리킨다.

63 | 자도곡自度曲은 사인詞人들이 앞사람의 사조에 의거하지 않고 자신이 새로 만든 사조를 가리킨다. 북송의 유영과 주방언, 남송의 강기와 오문영 등이 많은 자도곡을 지었다.

64 강기, 『백석도인가곡白石道人歌曲』 권2 「점강진點絳脣」: 數峰淸苦. 『백석도인가곡』 권4 「양주만敭州慢」: 冷月無聲. 『백석도인가곡』 권3 「일악홍一萼紅」: 墻腰雪老. 『백석도인가곡』 권4 「석홍의惜紅衣」: 枕簟邀涼. 『백석도인가곡』 권2 「답사행踏沙行」: 夜長爭得薄情知, 春初早被相思梁. 『백석도인가곡』 권2 「답사행踏沙行」: 淮南皓月冷千山, 冥冥歸去無人管. | '枕簟邀涼'의 경우 여러 문집에서 이와 같이 적고 있으나 강기가 지은 『백석도인가곡』 권4 「석홍의惜紅衣」 외에 여러 문집에서 '簟枕邀涼'로 되어 있다.

못했으며, 그의 사와 문장은 객지 생활의 근심과 신세를 토로한 작품이 더욱더 많았다. 그의 창조 활동이 주로 개희開禧북벌[65]을 시작하기 전에 이루어졌지만, 그의 예술 내용은 이미 남송 후기의 특징을 가장 앞서 갖추고 있었다.

회수 동쪽 이름난 도시, 죽서정竹西亭 좋은 곳에, 안장 풀고 떠날 길 조금 늦추네.[66]

봄바람 불던 십 리의 양주로揚州路 지나자니, 도처에 파릇파릇한 냉이와 보리.

외적의 말발굽이 장강을 엿보고 떠난 뒤로,

버려진 연못가의 큰 나무도, 전쟁 얘기를 지겨워하네.

황혼이 지자, 맑은 뿔피리가 싸늘함을 몰고, 텅 빈 성만 쓸쓸하게 있네.

두목은 수려하다 칭송했지만,[67] 손꼽아 지금 다시 온다면 반드시 놀라리라.

설령 두구가 시를 뛰어나게 하고,[68] 청루의 꿈이 좋더라도,[69]

이 깊은 정을 옮기는 어려우리.

이십사교는 여전히 있어, 물결 따라 이 마음 흔들리건만 차가운 달은 말이 없네.

다리 옆의 빨간 작약은, 해마다 누굴 위해 꽃을 피울까?

65 | 영종寧宗 조확趙擴은 송나라 13대 황제이다. 그는 1204년에 악비를 악왕鄂王으로 추봉하고 진회의 봉작을 삭탈하여 투항파에게 타격을 입혔다. 1206년에 금나라를 토벌하려고 했는데, 결과적으로 패하고 말았다. 이를 역사서에서 개희북벌開禧北伐로 일컫는다. 1208년에 금나라와 굴욕적인 가정화의嘉定和議를 맺었다.

66 | 강기는 장강 하류의 번화하던 양주가 금나라의 수중에 떨어져 황폐해진 모습을 보고 이 사시를 지었다. 이때 강기는 두목杜牧이 일찍이 양주를 읊었던 「증별贈別」과 「기양주한작판관寄揚州韓綽判官」 시의 묘사를 차용하여 옛날의 양주와 지금의 양주를 대비하여 을씨년스러운 지금의 모습을 극명하게 나타내고 있다. 시에 양주가 지명으로 나오지 않지만 전면에 깔려 있다.

67 | 두랑杜郞은 당나라 시인인 두목杜牧을 가리킨다.

68 | 두구豆蔲는 풀이름이다. 두구는 꽃이 활짝 피기 전에 꽃망울이 마치 소녀가 임신한 모양과 닮았다고 하여 함태화含胎花라고도 한다. 나이 어린 소녀가 임신한 것을 비유한다. 두목의 「증별贈別」에 "아리땁고 가냘픈 열세 살 소녀, 이월 초 나뭇가지 끝의 두구화로다[娉娉嫋嫋十三餘, 豆蔲梢頭二月初]."라는 구절이 있듯이 두구는 시에서 소녀의 청순한 아름다움을 표현하기에 좋다는 의미이다. 당시 두목이 33세였다는 걸 감안하면 「증별」의 감흥이 달라지지 않을까?

淮左名都, 竹西佳處, 解鞍少駐初程. 過春風十里, 盡薺麥青青. 自胡馬窺江去後, 廢池喬

木, 猶厭言兵. 漸黃昏, 清角吹寒, 都在空城.

杜郎俊賞, 算而今, 重到須驚. 縱豆蔻詞工, 青樓夢好, 難賦深情. 二十四橋仍在, 波心蕩,

冷月無聲. 念橋邊紅葯, 年年知爲誰生.(강기, 「양주만揚州慢」)

이「양주만揚州慢」은 금나라 군대가 남침한 지, 16년이 지난 후의 양주를 읊고 있다. 예전의 양주는 만발한 꽃들이 비단처럼 아름다웠으나 지금 눈에 보이는 곳마다 엉망진창으로 돼버린 황량한 도시를 마주하고서 사인은 망국의 한은 있어도 조국을 부흥시키려는 마음이 없다. 진정작이『백우재사화』에서 이 사를 평한 적이 있다. "'전쟁 얘기를 지겨워하네[猶厭言兵]'라는 네 글자는 무한히 전란으로 상처 입은 말을 포함하니, 사람들이 수많은 말을 했지만, 이보다 풍아한 맛이 없다."[70] 자세히 음미해보면 이 말 속의 의미에는 이미 3단계가 있을 것이다.

첫째, 남송 조정이 애국지사를 거듭 탄압하는 행위는 철저하게 민심을 실망시키고 의기소침하게 만들었을 것이다. 둘째, 몇 차례 진행된 북벌의 실제적인 성과는 사람들의 희망을 거듭 허사로 만들었을 것이다. 셋째, 전란 속에서 보잘것없이 유랑하는 수많은 민중들의 고난과 현실이 사인들로 하여금 더욱 가슴 아프게 하였을 것이다. 그래서 강기는 '비장悲壯'을 '비량悲惊'으로 바꾸었을 뿐이지만 이 한 글자의 차이는 공교롭게 남송 전기의 사풍詞風이 후기의 사경詞境으로 전환되는 사정을 상징하게 된다.

강기와 마찬가지로 오문영은 평생 동안 벼슬을 하지 않았으며, 포의로 공경이 드나드는 문을 출입했고, 심의부沈義父의 「악부지미樂府指迷」 속에 나타난 사

69 | 두목의 「견회遺懷」에 "십 년 만에 양주의 꿈에서 깨어났더니, 청루에서 '매정하다'는 소문만 얻었네[十年一覺揚州夢, 贏得青樓薄倖名]."라는 구절이 있는데, 양주의 꿈은 청루, 즉 기녀가 있는 집에서 지내는 생활을 의미한다. 따라서 청루의 꿈은 두목이 읊은 양주의 꿈에 근거한다.

70 진정작陳廷焯,『백우재사화百雨齋詞話』: '猶厭言兵'四字, 包括無限傷亂語, 他人累千百言, 亦無此韻味.

학詞學을 다음과 같이 주장한 것은 강기와 상당히 유사한 점을 가지고 있다.

> 대체 음률은 조화를 이루려고 하는데, 조화되지 않으면 장단長短이 있는 시가 된다. 글자 쓰기는 우아해야 하는데, 우아하지 않으면 전령纏令[71]의 격식에 가깝게 된다. 글자로 의기를 완전히 드러내지 않아야 하는데, 드러낸다면 의기가 두드러지게 되어 깊고 긴 맛이 없다. 뜻을 너무 높게 드러내지 않아야 하는데, 높으면 허황되고 괴상하여 부드러우며 함축된 뜻을 잃게 된다.
>
> 蓋音律欲其協, 不協則成長短之詩, 下字欲其雅, 不雅則近乎纏令之體. 用字不可太露,
> 露則直突而無深長之味. 發意不可太高, 高則狂怪而失柔婉之意.

사실 사단詞壇의 강기와 오문영은 사람들에게 아주 쉽게 화단畫壇의 마원과 하규를 연상하게 만든다. 지금 사람들은 전경 산수로 거의 다 묘사를 해낸 다음.[72] 후대 사람들은 간단히 작은 부분에 착안을 하고 세밀한 곳에 손을 댈 뿐이었다. 마치 마원과 하규가 부분을 그리는 '잔산잉수殘山剩水'의 방식으로 글짓기를 좋아한 것처럼, 강기와 오문영도 '한두 마디의 간단한 말[只言片語]' 안팎으로 시간과 정력을 쏟아내기를 좋아했다. 현존하는 오문영의 사 300여 수는 음률이 조화되지만 의경意境이 편협하고 슬프면서도 몽롱한 그윽함은 있지만 광활하고 요원한 기세가 없어, 강기의 사에 비해 더욱더 남송 후기의 예술 특징을 드러내고 있다.

아득한 하늘 안개 낀 사방으로 먼데, 어느 해 푸른 하늘에서 큰 별이 떨어졌다.

71 | 설창說唱 문예를 당나라의 변문變文에서 비롯된 것이라고 할 때, 송나라에 들어선 후 민간에서 유행한 설창 예술의 곡조에는 고자사鼓子詞, 창잠唱賺, 제궁조諸宮調 등이 있었다. 전령纏令은 북송 시대에 설창說唱 예술 중의 일종으로 전달纏達과 함께 창잠唱賺의 초기 형식이고 훗날의 희곡 및 기악에 대한 곡식 구조가 된다.

72 | 지은이의 의도는 전경 산수라는 회화 분야에서 더 이상 독창적인 예술성이 나타나지 않을 정도로 많은 창작 활동이 이루어진 이후를 말하는 것으로 보인다.

838

환상적인 푸른 절벽 구름 속의 수풀 속, 서시를 위한 건물, 부차의 궁성이로다.[73]

채향경에는 매서운 바람이 눈을 쏘며,[74] 씻고 난 뗏물은 꽃을 물들여 비리네.

때때로 원앙 무늬 신 끄는 소리, 처마 밑에 가을 낙엽소리 들리네.

궁궐 안 오왕은 술에 취해 있고, 범려 오호에 배 띄우고, 홀로 깨어나 낚시한다.[75]

푸른 하늘에 물어보아도 대답 없어, 나는 흰 머리인데 어찌 산은 푸른가.

강물은 하늘에 잠기고 높은 난간에 서서,

까마귀 흩어지고 석양이 어촌의 물가에 지네.

계속 술을 찾아, 영암산의 금대에 올라가니, 가을 정취와 구름은 평안하네.(기세춘·

신영복, 420)

묘공연사원 시하년 청천추장성 황창애운수 명왜금옥 잔패궁성 전경산풍사안
渺空煙四遠, 是何年, 青天墜長星. 幻蒼崖雲樹, 名娃金屋, 殘覇宮城, 箭徑酸風射眼,

니수염화성 시삽쌍원향 낭엽추성
膩水染花腥, 時靸雙鴛響, 廊葉秋聲.

궁리오왕침취 천오호권객 독조성성 문창파무어 화발나산청 수함공 난간고처 송
宮裏吳王沈醉, 倩五湖倦客, 獨釣醒醒. 問蒼波無語, 華髮奈山青, 水涵空, 闌干高處, 送

난아사일낙어정 연호주 상금대거 추여운평
亂鴉斜日落漁汀. 連呼酒, 上琴臺去, 秋與雲平.(오문영,「팔성감주八聲甘州」)

이 사는 영암산靈巖山에 있는 오나라의 유적지를 배경으로 하여 상상과 환상 속에서 그릇된 세태를 통탄하고 마음 아파하는 내용으로 다소 우의적이다. 하지만 언어가 뛰어다니고 함의가 명확하지 않아 강기의 사와 또 다르다.

남송 후기의 사단에는 강기와 오문영이 미친 커다란 영향 외에도, 완약파 사인에 속하는 사달조史達祖·고관국高觀國·노조고盧祖皋·주밀周密·진윤평陳允平·

73 | 금옥金屋은 황금으로 장식한 집으로 아름답고 훌륭하게 지은 건물을 가리킨다. 잔패殘覇는 오왕 부차를 가리킨다. 이로써 금옥은 서시를 위해 영암산 위에 지은 관왜궁館娃宮을 말한다. 아울러 명왜 名娃는 당시 미인으로 널리 알려진 서시를 가리킨다.

74 | 전경箭徑은 달리 채향경採香徑이라 하는 영암산 앞 향산 옆에 있다. 부차는 이 산길에 향초를 심고 궁녀들로 하여금 이를 뜯게 했다.

75 | 범려范蠡는 월왕 구천句踐을 도와 오나라를 멸망시킨 뒤에 있던 자리를 떠나 신분을 감추고 은거했다. 오호권객五湖倦客은 범려가 오호에 배를 띄우고 은거한 이야기를 가리킨다.

왕기손王沂孫 등이 있다. 그들은 대부분 멀리 주방언을 계승하고 가까이 강기를 스승으로 삼아 사람을 그리워하고, 옛날을 그리워하고, 옛일을 회상하는 것을 제재로 하였으며, "망한 나라의 음악은 구슬프고 그리워하게 하는"[76] 공통 특징을 가지고 있다. 이러한 특징이 이론과 실천에서 극치에 이르도록 발휘한 사인은 송나라 말기와 원나라 초기의 장염(1248~1320?)[77]이다.

장염은 지체 높은 명문가의 후손으로 송 왕조의 멸망, 가문의 쇠락, 힘든 일생을 동시에 경험했기 때문에, 자연히 깊은 비극적 체험이 있기 마련이었다. 예술에서 누군가는 그를 주방언과 강기의 단점은 없고, 두 사람의 장점을 모두 겸비하였다고 칭찬했다. 즉 이 말은 그가 음률에 빈틈이 없을 뿐만 아니라 내용도 수수하다는 것이다. 그의 대표작 「감주甘州」는 마치 이러한 점을 실증하는 것 같다.

옥문관에 눈 밟으며 맑은 바람 맞으며 노닐 적 기억하지.[78]

찬 기운에 담비 갖옷도 얇았지.

마른 나무숲과 옛길을 따라가다, 말에게 강물 먹였지, 이 생각도 가물가물하네.

짧은 꿈속에 강남은 여전하지만, 늙은이 눈물을 서주西周 길에 뿌린다.[79]

한 자 적을 곳이 없으니, 낙엽도 모두 구슬프다.

76 亡國之音哀以思. | 『예기』 「악기」에 나오며, 『모시毛詩』 「대서大序」에도 같은 논지를 펼치는 데 인용되고 있다.

77 | 장염張炎은 감숙(간쑤) 천수(톈수이)天水 출신으로 자가 숙하叔夏이고 호가 옥전玉田·낙소옹樂笑翁이며 순왕循王 장준張俊의 5대손이다. 32세 때에 남송이 멸망하고 원이 천하를 통일하자 벼슬할 뜻을 버리고 절강(저장) 일대를 유랑하며 일생을 마쳤다. 처음에 「춘수사春水詞」로 문명文名을 얻어 '장춘수張春水'라는 이름으로 일컬어지기도 하였다. 그의 사는 격조 높은 비극적인 시풍이 넘쳤으며, 저서로 『사원詞源』 『산중백운사山中白雲詞』 등이 있다.

78 | 옥관玉關은 옥문관玉門關으로 북쪽 지역을 가리킨다. 한 무제가 서역으로 가는 길을 만드느라 처음에 하서河西 사군에 설치할 때 서역으로부터 옥석을 수입하던 터라 옥문관으로 불리게 되었다. 옥문관은 한나라 시절에 서역 각지로 통하는 관문이었고 오늘날 간쑤성 둔황敦煌 서북쪽으로 샤오팡반청小方盘城에 유적이 남아 있다.

79 | 강표江表는 강남을 가리킨다. 서주는 옛 성의 이름으로 오늘날 남경(난징) 부근에 있다.

하얀 구름 싣고서 돌아가려니, 누구에게 초나라 패옥 남기라고 하여,

모래톱 그림자를 어룰까?

갈대꽃 꺾어 멀리 드리니, 온몸으로 쓸쓸한 가을 느낀다.

여느 들판 다리 물이 흐르는 곳으로,

불러온 것은 옛날 모래 위의 갈매기가 아니구나.

부질없는 감상에, 해가 저무는 곳,

도리어 누각 오르기도 두렵기만 하네.(지영재, 1002~1005)[80]

기옥관 답설사청유 한기취초구 방고림고도 장하음마 차의유유 단몽의연강표 노
記玉關, 踏雪事淸遊. 寒氣脆貂裘, 傍枯林古道, 長河飮馬, 此意悠悠. 短夢依然江表, 老

루쇄서주 일자무제처 낙엽도수
淚灑西州, 一字無題處, 落葉都愁.

재취백운귀거 문수류초패 농영중주 절로화증원 영락일신추 향심상야교류수 대
載取白雲歸去, 問誰留楚佩, 弄影中洲? 折蘆花贈遠, 零落一身秋. 向尋常野橋流水, 待

초래 불시구사구 공회감 유사양처 각파등루
招來, 不是舊沙鷗. 空懷感, 有斜陽處, 却怕登樓.(장염, 「감주甘州」)

　　장염은 현존하는 300여 수의 사詞뿐 아니라 『사원詞源』 2권이 있는데, 상권
은 사의 음악 형식을 논하고 하권은 사의 창작 기교를 논의했다. 이것은 이청조
의 『사론詞論』을 계승한 뒤 일부는 심원한 이론 저작에 영향을 받은 것이다. 이
청조의 "사는 시와 다른 문체이다[詞別是一家]."라는 이론을 토대로 장염은 품
격·기교 등 각 방면에서 사의 창작 규칙을 연구했고, 격조로 '맑고 쓸쓸하고',
사상으로 '순박하고 두텁고', 음률로 '우아하고 올발라야' 한다고 주장했는데,
이것은 남송 완약사파의 이론을 총괄한 셈이다.

　　남송의 사인은 시를 짓지 않은 사람이 없고, 남송의 시인도 사를 쓰지(맞추지)
않은 사람이 없다. 따라서 당시 시인과 사인은 본래 엄격한 경계가 없고 단지 작
품 성과가 편중된 정도에 근거하여 상대적으로 구분할 뿐이다. 사원詞苑의 장원
간·장효상과 서로 유사하게 시단의 범성대范成大와 양만리楊萬里도 비교적 높은
성취를 거두었다. 사원의 신기질과 서로 유사하게도 시단의 육유도 대단히 아

80 | 전체 맥락은 지영재 편역, 『중국시가선』, 을유문화사, 2008, 1002~1005쪽 참조.

름다운 글을 썼다. 사원의 장염이 지은 『사원詞源』과 서로 유사하게도 시단의 엄우도 일찍이 『창랑시화』와 같이 총괄적인 이론 성과를 남겼다.[81] 다만 지면이 제한되어 있기 때문에 여기서 일일이 장황하게 더 늘어놓지 않는다.

생각해볼 문제
◉

1. 북송 또는 남송에 관계없이 사의 발전은 호방에서 완약으로 되돌아가는 과정을 거친다. 사회 역사의 배경과 예술 자체의 규칙이라는 각도에서 시작하여 이 발전 과정의 필연성을 분석해보자.

2. 풍격이 다른 신기질의 작품 몇 편을 실례로 들며, 자신의 감상 체험을 이야기해보자.

81 | 엄우嚴羽는 복건(푸젠)성 소무(사오우)邵武 출신으로 자가 단구丹丘이고, 호가 창랑포객滄浪浦客이다. 그는 은거하여 벼슬하지 않았다. 그는 남송 이종理宗 때의 비평가로 『창랑시화滄浪詩話』에서 비교적 체계적인 시론을 내놓고 있다. 『창랑시화』는 시변詩辨·시체詩體·시법詩法·시평詩評·시증詩證의 5부분으로 구성되어 있고, 끝에 「여오경선론시서與吳景仙論詩書」 1편이 첨부되어 있다. 그 가운데 '시변'이 가장 중요하며 시의 풍격, 학습, 창작 방법 등을 피력하고 있다. 배규범 옮김, 『창랑시화』, 다운샘, 1997; 김해명 옮김, 『창랑시화』, 소명출판, 2001 참조.

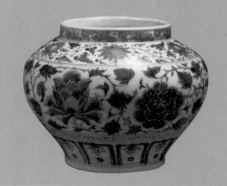

제16장

원나라의 희곡,
필묵과 다른 민족의 정서

13세기 초, 전에 볼 수 없었던 방대한 제국이 동쪽의 지평선에 나타났는데, 그들은 『역경』에서 "크구나, 하늘의 근원은[大哉乾元]."이라는 뜻을 취하여 '대원大元'이라고 불렀다. 대원제국은 300여 년 동안 분열되고 협소해진 중국의 형세를 철저히 변화시키고, 나날이 약해지고 깊이 미혹된 문화 분위기를 제거하여 중국 대륙에 초원 특유의 발랄한 생기를 불어넣었으며, 유사 이래로 최대 규모의 한 차례 민족 대융합을 가져왔다. 하지만 원제국의 민족 대융합은 정황이 당제국과 전혀 다르다. 당나라는 각 민족간의 교류가 평등·화합을 기초로 진행되었고, 문화 분위기는 낭만적인 시의詩意로 가득 찼다. 반면 원나라의 융합 과정은 대부분 민족 압박의 형식 아래에서 완성되었으며, 그중에 야만시, 모멸, 충돌로 가득 차 있으며 심지어 피로 얼룩진 융합은 고통의 과정이었다.

원제국은 민족에 따라 사람을 4등급으로 나누었는데, 1등급은 몽골인, 2등급은 색목인, 3등급은 한인, 4등급은 남인이었다.[1] 법률상으로 몽골인과 색목인은 보호를 받고 존귀한 사람의 등급에 속했지만, 한인과 남인은 차별 대우와 압제를 받는 지위에 있어서 그들에 대한 형벌은 더욱 가혹했다. 이러한 상황에서 각 민족의 반항 정서는 예사롭지 않게 고조되었고, 대립과 충돌이 온 사회에 가득 찼다. 사람들의 반항은 민족과 계급의 압박을 겨냥했을 뿐만 아니라 더욱더 깊은 봉건 문화의 측면까지 확대되었는데, 이것은 원나라의 심미 문화가 이전과 완전히 다른

1 색목인色目人은 중국의 서북 지역을 거쳐 이동해온 여러 민족으로서 이른바 다양한 종류와 이름을 가진 인종을 말한다. 그들은 통치 지위를 차지한 몽골족의 문화 습성과 비교적 근접해 있다. 한인漢人은 중원 지역에 주거하는 한족인, 거란인, 여진인과 발해인을 가리킨다. 그들은 장기간 섞여 함께 지냈기 때문에, 거란 등의 민족들은 모두 이미 한족으로 변화되어 한인으로 통합하여 부른다. 남인南人은 원래 남송 국경 안의 한족 사람과 남방에 거주하고 있던 기타 소수 민족을 가리킨다.

국면을 나타나게 하는 결과를 낳았다.

새로운 시대는 새로운 심미 풍격을 가지고 있으며, 이러한 새로운 심미 풍격은 다음과 같은 몇 가지 특징을 가진다. 첫째, 강렬한 반항성이다. 이러한 반항은 현존하는 질서에 대한 불굴과 반항을 구현하고, 모든 봉건적 윤리 관념에 대한 조소와 부정을 구현하는 것이다. 둘째, 풍부한 포용성이다. 이것은 각 민족간의 다른 문화 요소들이 서로 융합되고 서로 스며드는 것을 가리키는데, 특히 초원 유목 문화의 호방하고 강건하고 진취적인 것이 중원 농경 문화의 세밀하면서 함축적이고 지혜가 풍부한 것과 서로 흡수되어 새로운 생동감을 발산했다. 셋째, 우아와 통속의 양대 문화가 어느 정도에서 합류하는 경향이다. 이것은 주로 아문화雅文化 체제를 바탕으로 삼는 문인들의 지위가 변화되면서 나타난 현상이며, 동시에 상품 경제와 시민 사회가 발전한 결과였다. 중국 문화사에서 아문화가 주도적인 지위를 차지한 국면은 원제국에 이르러 종결을 선언하고, 통속 문화가 점차 상승하여 시대적 조류의 주류가 되었는데, 이러한 교체는 중국 문화가 근대로 나아가는 전조였다.

하늘이 감동하고 땅이 움직인다:
반항을 주제로 하는 원나라 잡극

각 시대는 모두 자체의 독특한 예술 형식이 있고, 모두 사람들의 희로애락을 표현하고, 속마음의 강렬한 느낌을 털어놓는 모종의 예술 유형이 있다. 그렇다면 원나라의 시대 예술은 무엇인가? 털끝만큼 의심할 여지 없이 그것은 희곡戱曲이다. 희곡은 표현력이 매우 강한 무대 형식을 통해 피와 눈물을 흥건하게 머금은 사람들의 비분을 호쾌하게 내뿜게 하며, 사람들의 영혼을 강렬하게 뒤흔들어 한 시대 문화의 장관을 이루었다.

'원 잡극'[2]은 100년 동안 고도의 번영을 이루었고, 이미 알고 있는 작품 수량이 800여 종에 가깝고, 오늘날까지 전해오는 것도 백 몇십 종에 이른다. 이러한 잡극 작품의 가장 두드러지는 미학 특징이 강렬한 충돌성에 있다는 것을 알 수 있다. 무대에서 희극이 일으키는 충돌은 바로 생활 속에서 일어나는 민족간의 충돌, 계급간의 충돌을 집약하여 나타낸다.

희곡 성장의 굴절 과정

중국의 희극은 비교적 늦게 성숙하여 시가·소설·무용·강창講唱 등에 비해 매

우 낙후되었으며, 서양 희극의 출현보다도 훨씬 늦다. 실제로 중국 희극의 싹은 일찍부터 생겨났지만 긴긴 곡절의 과정을 걸어왔다.

송나라의 각 도시에는 민간 예술을 전문적으로 공연하는 고정된 장소가 나타났는데 와사瓦舍라고 불렸다. 중국의 희극은 바로 도시의 와사에서 커져서 성숙하기 시작했다. 이러한 종

〈그림 16-1〉 송 잡극 〈안약산眼藥酸〉 연극 장면.

류의 민간 예술 중에 설서說書(당시는 설화說話)·탄창彈唱·잡극雜劇(익살스런 소극)·무용·인형극[傀儡戲] 등이 있었다. 금나라에 이르러 원본院本[3]으로 불리는 예술로 진화되었는데, 원본의 내용은 '송 잡극'[4]에 비해 종류가 더욱더 풍부해지고 이야기의 성향도 더욱 강해졌지만, 여전히 희극의 문턱을 뛰어넘은 적이 없고 대형의 무대 예술로 바뀐 적도 없으며, 익살스러운 조소의 수준에 머물렀다.^{그림}
16-1

2 원 잡극元雜劇은 금나라 말기와 원나라 초기에 중국 북방에서 생겨나서, 송·금나라 이래로 음악·설창說唱·가무 등 예술 형식을 폭넓게 흡수하여 발전해왔으며 북곡北曲 공연의 희극 형식을 사용한다. 원잡극의 기본 구조는 매 극본이 4막[折]으로 되어 있고 4연[套]으로 된 음조가 같지 않은 곡을 공연하는데, 매 막은 음조가 동일한 몇 가지 곡패曲牌(중국 전통극은 가극 형식으로 되었는데, 그 곡 하나하나의 명칭을 말한다.)로 투곡套曲(중국 전통극이나 산곡散曲에서 여러 곡을 체계적으로 하나로 엮은 곡)을 조성하였기 때문에 필요할 때 별도의 '설자楔子'(이야기의 본 줄거리인 네 개의 막 앞이나 중간에 간단하게 넣는 막)를 더 삽입한다. 매 막은 상대적으로 완전한 음악을 이룬 독립된 하나의 단원일 뿐만 아니라 상대적으로 완전한 극의 줄거리를 이룬 독립된 하나의 단락이다. 따라서 줄거리(사건의 내용과 경위)의 발전을 추진하고 희극의 충돌을 일으킨다. 원 잡극이 연출하는 배역은 말末(중년 남자 배역)·단旦(여자 배역)·정淨(성격이 발랄한 남자 배역) 등으로 나누고, 매 극은 기본적으로 정말正末(남자 주인공)·정단正旦(여자 주인공)이 마지막까지 한 곡의 노래를 부른다. 이로 인해 '정말'이 가장 주요하게 부르는 극본劇本은 '말본末本'이라 하고, '정단'이 가장 주요하게 부르는 극본은 '단본旦本'이라 한다. | 괄호 안의 내용은 옮긴이의 설명이다.

3 | 원본院本은 금과 원 시대 중국 전통극의 각본이고, 금나라에는 잡극이 기녀들이 머무는[妓館] 행원行院에서 행하여졌으므로 붙은 이름이다. 명청 시대에는 잡극·전기를 가리킨다.

〈그림 16-2〉 원나라 희곡 벽화.

참으로 분명히 희곡의 성숙은 어떤 요소의 출현과 하나의 계기를 기다리고 있었다. 이 계기가 바로 어떤 종류의 정치 격동이 일어나는 시대이다. 그것은 정통적 유가 예술관의 속박에 충격을 줘서, 사람들의 일상적인 생활 질서를 혼란스럽게 하여 천재적인 통속 문예 작가들을 양성하게 되었다. 원나라의 수립은 바로 이와 같은 요구를 정확히 만족시켜주었고, 반역과 반항의 표현을 특징으로 하는 원나라의 잡극이 마침내 시대의 요구에 의해 나타났다.그림 16-2

신분이 비천한 천재 작가와 배우

원 잡극의 작가는 불행한 일군의 천재들이다. 원제국의 통치자들은 문화를 가볍게 여겨 상당히 오랜 기간 동안 과거를 시행하지 않았다. 이것은 문인들의 지위를 급격하게 하락시켰고, 당시 사람을 10등급으로 분류한 견해에 의하면 유학자는 9번째를 차지하여 기생보다 더 낮고 거지보다 겨우 높을 뿐이었다. 이를 통해 그들의 처지가 얼마나 비참했는지 일부분을 엿볼 수 있다. 많은 사람들은 생계를 꾸려나가기 위해 낮고 천한 일로 여겼던 잡극의 창작에 종사하게

4 송 잡극은 일종의 익살맞은 조소를 위주로 하는 송나라의 소극으로 몇 명의 연기자가 공연하는 수준
 이어서 아직 변화가 있는 희극의 줄거리와 복잡한 무대 연기의 형식을 갖추지 못했다. 이 시기의 희극은
 일반적으로 희극의 맹아 형태로 간주된다.

되었고, 적지 않은 작가들은 민간의 서회[5]에 참가했다. 예컨대 관한경關漢卿 · 백박[6] · 양현지楊顯之 등은 '옥경서회玉京書會'의 회원이었고, 마치원[7] · 이시중李時中 등은 '원정서회元貞書會'의 회원이었다. 당시 사람들은 그들을 '연조재인燕趙才人' 또는 '서회선생書會先生'으로 불렀고, 원 잡극은 그들의 손에서 무르익기 시작했다. 이들은 뛰어난 재능을 가득 품고 있으면서 울분도 가지고 있어, 다시 공명과 출세 그리고 도덕 문장 같이 전통적인 사대부의 낡은 길을 동경하거나 따르지 않고 마침내 반항의 길을 선택했다.

당시 종사성鍾嗣成이라고 불리는 극작가가 있었는데, 그는 자신이 상세히 알고 있는 원곡元曲 작가의 이름을 모두 기록해 한 권의 책으로 편찬하고서 『녹귀부錄鬼簿』라고 이름 지었다. 그는 잡극 작가를 '귀鬼'라고 불렀는데, 이것은 두 가지 함의를 가지고 있다. 첫째는 이러한 사람들의 가문이 비천하고 또 비천한 통속 문학의 창작에 종사하여 신분이 다른 사람보다 한 단계 아래이다. 둘째로 그들은 말끝마다 하나같이 인의와 도덕을 말하는 '정인군자正人君子'와 달리, 모두

5 | 서회書會는 민간에서 자발적으로 조직한 통속적인 문예 창작 단체로서 구성원들은 대부분 신분이 낮은 문인 작가이다.

6 | 백박白樸은 하북 진정眞定 출신으로 자가 인보仁甫, 호가 난곡蘭谷이다. 백박은 어렸을 때부터 과거 준비로 시 · 사를 공부하여 원나라 잡극 작가 중에 고전 문학에 대한 수양이 풍부한 사람 가운데 하나이다. 몽골에 의하여 남경이 함락되고 어머니가 몽골군에게 잡히게 되자, 원호문을 따라 산동(산둥)으로 가서 시詩 · 사詞 · 고문을 배웠으며 스승의 애국 사상의 지조, 훈도로 원제국에서 벼슬을 하지 않았고 작품에는 고국에 대한 애정이 잘 반영되어 있다. 백박은 16편의 극본을 창작하였는데, 대부분이 남녀의 애정을 주제로 삼고 있으며, 현존하는 작품은 「당명황추야오동우唐明皇秋夜梧桐雨」와 「배소준장두마상裵少俊墻頭馬上」 등의 2편뿐이지만, 잔권으로 「한취빈어수류홍엽韓翠顰御水流紅葉」 「이극용전사쌍조李克用箭射雙調」 등이 남아 있다.

7 | 마치원馬致遠은 대도大都(北京) 출신으로 호가 동리東籬이다. 원나라에 들어가 강남지방 관리가 되어 강절행성江浙行省의 무제거務提擧가 된 것 이외의 경력은 미상이다. 50세가 넘어 은퇴, 만년에 이르기까지 창작을 계속하였고 작가협회와 같은 '원정서회元貞書會'에 가입하여 그의 이름은 연극계에 널리 알려졌다. 그는 관한경 · 왕실보王實甫 · 백박과 나란히 원곡 4대가元曲四大家라고 불렸는데, 격조 높은 세련된 문장으로 원곡 작가 중 굴지의 문채가文彩家였다. 알려진 13종의 작품 가운데 7편이 현존한다. 그중에서 왕소군의 고사에서 소재를 따온 「한궁추漢宮秋」는 원나라 잡극 중에 손꼽는 명작이다.

약간이라도 성인(공자) 학문에 죄를 지었거나 권위에 반발한 인물들이었다. 바로 이와 같은 일군의 작가들이 가슴속에 가득 찬 비분과 인간적 불평을 자신의 붓 끝에 주입하여 천지가 놀라고 귀신이 울 만한 극본의 걸작을 한 단락씩 또 한 단락씩 창작해냈고, 이렇게 사람과 귀신이 전도된 세계를 향해 반항의 고함을 외쳤다.

고대에서 배우라는 벌이는 당연히 사람들에게 무시를 받는 직업이었다. 특히 원나라 희곡 배우의 지위는 뜻밖에도 노비와 서로 같았다. 원나라 잡극의 규정에 따르면 한 극에서 한 사람의 배우만이 공연을 할 수 있고, 여주인공이 공연한 것을 단본旦本이라 부르고 남자 주인공이 공연한 것을 말본末本이라 불렀다. 현존하는 원나라 잡극의 극본 중 우수한 작품은 단본이 더 많다는 것을 알 수 있다. 이러한 여성 배우는 모두 기녀 출신으로 대다수 교방에 예속되어 있다. 그들은 직업상 몸을 팔고 사람들에게 능욕을 당하며 인신의 자유를 잃어버렸다. 그 밖에도 생계를 꾸려야 하는 필요성 때문에 또 무대에 올라 사람들을 위해 예술을 바치게 했는데, 신세의 비참함은 상상으로도 알 수 있다.

원나라와 명나라 교체기에 활약한 작가 하정지[8]는 일찍이 『청루집』을 편집했는데, 당시 100여 명에 달하는 여배우들의 정황을 전문적으로 기재했다. 여배우들 중에 '잡극에서 당시에 따라올 자가 없을 정도 독보적인[雜劇爲當今獨步]' 주렴수珠簾秀, '여성의 이별과 한을 노래하는 규원잡극에서 당시 일인자였던[閨怨雜劇爲當時第一手]' 천연수天然秀, '잡극에서 여자의 이별과 한을 노래하는 데 최고였던[雜劇爲閨怨最高]' 순시수順時秀, '잡극 삼백여 단락을 기억한[記雜劇三百余段]' 이지수李芝秀, 그리고 '잡극을 잘하고 높고 낭랑한 노랫소리를 지닌[善雜劇, 有繞梁之聲]' 조진진趙眞眞, '소천연小天然'이라 불리는 이교아李嬌兒, '단본과 말본 모두 겸비하고 잡극에서 견줄 사람이 없었던[旦末雙全, 雜劇無比]' 연산수燕山秀,

8 | 하정지夏庭芝는 화정華亭(오늘날 상하이 송장松江) 출신으로 자가 백화伯和 또는 백화百和이고 호가 설사雪簑이다. 하정지는 사곡詞曲을 잘 지었지만 지금 대부분 전해지지 않고 겨우 『청루집靑樓集』이 전한다. 원문 내용은 권응상 옮김, 「청루집 역주」, 『중국희곡』 4, 1996 참조.

그리고 '특히 첨단(옮긴이 주: 중국 전통극에서 몸종 역) 잡곡에 뛰어난[專工貼旦雜劇]' 회족 배우 미리합米里哈 등등이 있다.

지위가 비천한 이런 여배우들은 일찍이 동방의 무대 예술에서 가장 눈부신 예술을 창조한 적이 있으며, 사람들의 마음에 아름다움과 희망의 불꽃을 붙여 원나라 잡극으로 하여금 한 시대의 장관을 이루게 하였다.

약함으로 강함에 저항한 비극의 충돌

충돌은 원제국의 잡극 중에 대립하는 쌍방의 역량의 대비에 따라 두 가지 유형으로 나눌 수 있다. 하나는 긍정적이고, 선善하고, 미적인 면이 약세에 있고 부정적이고, 악하고, 추한 면이 강세에 있어서, 이것은 비극적인 충돌에 속한다. 이와 반대로 전자가 강세에 있고 후자가 약세에 있어서, 겉으로는 강해 보이나 실제로 약하기 그지없으므로 희극적인 충돌에 속한다. 두 종류의 충돌이 예술 풍격과 심미 효과가 다르더라도, 모두 선명한 반정통과 반권위적 경향을 가지고 있다. 이런 의미에서 말하면 원나라 잡극의 희극적 충돌은 실제로 모두 반항적 충돌 유형에 속한다.

비극[9]은 원 잡극 중 특별히 돋보이고 중요한 위치를 차지하고 있다. 중국 비극의 발단은 시작에서부터 서양의 비극과 분명한 차이를 보여준다. 서양의 비극 중 특히 고전 비극은 일반적으로 모두 위인들의 비극이다. 다시 말해서 희극의 주인공은 모두 신분이 고귀한 인물이며, 이것은 거의 정해진 법칙이다. 원 잡극의 비극은 서양의 고전 비극과 상반되게 주로 평민과 백성들의 처지를 묘사했다. 극 중 절대 다수의 주인공은 위인이 아니라 시정과 농촌의 소인물이다. 그들

9 비극悲劇은 희극戲劇의 주요 부류 중 하나로 주인공과 현실 사이에 조화가 불가능한 충돌과 비참한 결말을 표현하는 것을 기본적 특징으로 한다. 비극은 가치 있는 것을 섬멸하여 사람들에게 보여주므로 늘 일종의 숭고하고 비장한 미학 효과를 갖추고 있다.

과 대립하는 것은 오히려 권세 있고 제멋대로 행동하는 이른바 대인물은 귀족 자제, 황제 친척 등 권력자와 세도가의 부류이다. 역량을 대비해서 말하면 전자는 약소하고 후자는 강대하며, 전자는 비천하고 후자는 고귀하다.

종합하면 강자는 절대적인 우세를 차지하고 약자는 공격당하거나 괴롭힘 당하는 위치에 놓여 있다. 이것은 평민의 비극이다. 그러나 원 잡극은 강자에 대한 약자의 반항을 통해 숭고한 비극적 효과를 조성했다. 대립하는 쌍방 역량의 대비가 고도로 현격하게 차이가 나는 상황에 이를 때, 약자의 반항은 사람들의 심금을 울리게 된다. 상대는 거의 이길 수 없는 싸움이고 주인공도 이 점을 분명히 알지만 정의를 위해 뒤돌아보지 않고 용감하게 곧장 앞으로 나아가 결사적으로 싸우기 때문이다. 이러한 반항은 처참하고 비장한 의미를 가지고 있으며 관객에게 미치는 심미 효과도 심금을 울리고 흥분하게 한다.

원 잡극 중에 비극의 발생 과정은 자신의 특징을 가지고 있다. 그것은 일반적으로 악한 세력을 대표하는 강대한 쪽에서 먼저 반기를 들어 골머리를 썩이고 도망갈 수 없으며 극도로 억압하는 심리 상황을 조성하여, 비극의 주인공이 절망적인 상태에 이르도록 옥죄이게 된다. 이것은 주인공의 반항을 위해 특수한 조건을 제공하게 된다.

무한신[10]의 「생금각生金閣」은 바로 이러한 실례이다. 극 중의 방아내龐衙內는 "대대로 고관대작을 지낸 관료의 자식이고", "사람을 쳐서 죽이는 일을 마치 날아가는 파리를 잡아 죽이는 것과 같이 여겼다." 그는 가난한 수재秀才 곽성郭成의 집안에 대대로 전해온 보물인 생금각生金閣에 반해 공공연히 빼앗아 자기 것으로 하려고 생각했다. 이 정도는 문제 삼을 것이 못되며, 그는 곽성의 처가 예쁘장하게 생긴 것을 보고서 음탕한 뜻이 갑자기 생겨 억지로 아내로 삼고자 하였다. 곽성은 단호히 거부하자 방아내는 결국 작두로 곽성을 썰어 죽였다. 방씨

10 | 무한신武漢臣은 제남(지난) 출신으로 「노의고魯義姑」 「옥당춘玉堂春」 및 「노생아老生兒」 등의 작품을 지었다.

집안의 유모가 가만히 보고 있을 수 없어 등 뒤에서 방아내에게 욕을 몇 마디했는데, 그가 듣고는 그녀를 줄로 묶은 후 우물에 밀어 익사시켰다.

또 작자 미상의 「진주조미陳州糶米」도 하나의 실례이다. 「진주조미」는 흉악한 세력과 전체 민중의 대립을 묘사했다. 진주陳州는 3년간 큰 가뭄을 겪었고, 백성들은 죽음의 문턱에서 발버둥치며 버텼다. 조정은 창고를 열어 쌀을 내다팔도록 명령했고, 은자 5냥에 정백미精白米 1섬을 주도록 정하여 백성을 재난에서 구하려는 의지를 보였다. 현지에 파견되어 명령을 집행한 자는 권력자와 세도가 유아내劉衙內의 아들 소아내小衙內(유득중劉得中)와 사위 양금오楊金吾였다. 그들은 백성들의 생사를 돌보지 않고, 은자 5냥에 1섬이었던 구제 방침을 결국 은자 10냥에 1섬을 내주는 것으로 바꾸었고, 또 오래된 쌀 안에 대량의 진흙과 쭉정이를 섞어서 고집스레 민난재民難財를 내주려고 하였다. 백성들이 따지러 몰려갔을 때, 쌀 창고 앞의 소아내는 손에 하사받은 자금색 저울[紫金錘]을 들고서 눈을 부라리고 눈썹을 치켜 올리고 호랑이 눈으로 노려보는데, 누가 감히 그와 논쟁하며 사람들 앞에서 공공연히 '말할 것도 없이 때려죽여야 한다[打死勿論].'고 말하겠는가.

이처럼 피할 곳 없이 궁지에 몰린 상황에서 마침내 약자의 반항이 폭발했다. 「생금각」 중에 곽성은 머리에 작두질을 당해 머리 없는 원귀가 되었지만, 작자는 그에게 무대 위에서 잘려진 머리를 들고 방아내가 가는 곳마다 따라가서 원수를 갚겠다며 부르짖게 했고, 불량배로 하여금 혼비백산하게 만들며 잠시도 편안한 마음을 가질 수 없게 하였다. 「진주조미」의 충돌은 더욱 전형적이다. 빈민 장별고張撇古 노인은 폭력적인 위세를 부리는 면전에 삿대질을 해대며 흉악하고 고집스런 두 명을 호되게 비난했다.

"모두 미곡 창고의 곡식을 갉아먹는 쥐새끼들이요, 피고름을 빨아먹는 파리들이라!"[11] "네놈은 네놈이 관청의 명을 받들어 일한다고 말하는데, 내가 보기에 네놈은 개인의 명을 받들어 일하고 있으며, 우리가 받고자 하는 쌀 한 홉에는 8~9명의 목숨이 달려 있어, 산 노루나 들판의 사슴들은 사람들의 다툼과

비교가 되지 않는다. 네놈은 굶주린 이리의 입 안에 있는 뼈다귀도 빼앗아먹고, 거지 밥그릇 바닥에 남은 국 찌꺼기도 훑을 놈이다. 나는 한 되는 밀질지언정 한 말은 밀질 수 없다. 네놈은 어째서 이익을 돌보고 명예를 돌보지 않느냐?"[12]

소아내 유득중은 욕을 먹자 부끄럽고 분한 나머지, 화가 나서 자금추紫金錘를 흔들며 장 노인에게 사납게 달려들어 때리면서 "네놈의 목숨은 풀뿌리밖에 안 되니, 때린들 무슨 상관이 있겠느냐!"[13]라고 외쳤다. 두들겨 맞은 장 노인은 중상을 입은 채, 피를 토하며 땅에 넘어져 거의 죽을 지경이었지만, 조금도 굴복하지 않고 의연하게 큰 소리로 외쳤다. "그래 자금추가 잘 사는 멀쩡한 사람을 때려죽이는 거란 말이냐? 내가 곧 죽어 저승에 가더라도 결단코 이 일을 잊지 않고, 신령님께 고하여 법정의 섬돌 밑에 잡아가 저지른 죄를 자백하게 하리라! 그리하여 내 남은 목숨을 보상받아야 사무친 한이 비로소 진정되리라. 만약 네놈의 죄가 들춰지지 않는다면, 나는 이 한 쌍의 산비둘기와 할미새 같은 눈동자[14]를 감을 수 없으리라!"[15]

장 노인과 같은 평민이 많은 수행원의 호위를 받으며 당당한 위세로 협박하는 악덕 관리의 면전에서 본래 우위를 차지할 수 없는 일이고, 필연적으로 그를 기다리는 일은 파멸뿐이다. 그러나 이런 고압적인 상황 속에서 갑자기 떨쳐 일어나 용감하게 항쟁에 나선 것은 전체 극에 숭고한 미학적 분위기를 자아내었다.

11 「진주조미」: 都是些吃倉廒的鼠耗, 咂膿血的蒼蠅. | 김학주 편역, 『원잡극선元雜劇選』, 명문당, 2001, 444쪽 참조.

12 「진주조미」: 你道你奉官行, 我道你奉私行. 俺看承的一合米, 關著八九個人命. 又不比山擧野鹿眾人爭. 你正是餓狼口裏奪脆骨, 乞兒碗底覓殘羹! 我能可折升不折鬥, 你怎也圖利不圖名?(김학주, 447)

13 「진주조미」: 把你那性命則當根草, 打什麼不緊!

14 | 한 쌍의 산비둘기와 할미새의 눈동자는 대단히 예리하고, 지략이 신비하고 기묘할 만큼 아주 뛰어난 것을 형용한다. 동해원董解元의 『서상기西廂記 제궁조諸宮調』 권1에 "이 한 쌍의 산비둘기와 할미새의 눈은 반드시 가증스러운 수만 가지 내막을 가려냈다[這一雙鶺鴒眼, 須看了可憎底千萬]."는 내용이 있다.

15 「진주조미」: 難道紫金錘就好活打殺人性命? 我便死在幽冥, 決不忘情. 待告神靈, 拿到階庭, 取下招承, 償俺殘生, 苦恨才平. 若不沙, 則我這雙兒鶺鴒也似眼中睛, 應不瞑.(김학주, 452~453)

이러한 분위기가 널리 퍼지기 시작하여 무대 아래의 관중들에게까지 강렬하게 영향을 줌으로써 서로 호흡이 이어지는 감정적인 교류를 조성한다. 배우의 연기가 진실에 가깝게 몰입하면 할수록 관중의 공감 역시 갈수록 강렬해지는데, 이는 다른 유형의 예술인 시가·소설과 비교하기 어렵다.

〈그림 16-3〉『두아원』 홍보용 인쇄물.

천지를 감동시킨 「두아원竇娥寃」

모든 원나라의 잡극 중 마음을 뒤흔드는 힘이 가장 큰 비극으로 관한경[16]의 「두아원」^{그림 16-3}을 꼽을 수 있다. 이 극에 나오는 주인공 두아竇娥는 어떠한 명예와 위신이 있는 주요 인물이 아닐 뿐만 아니라 성격이 외향적이면서 강렬한 사내도 아니고, 자신의 한 몸조차 기대거나 의지할 곳 없이 온순하게 본분을 지키는 가정의 부녀자였다. 그녀는 3세 때 어머니가 돌아가시고, 7세 때 아버지가 채蔡 노파에게 진 빚을 상환하기 위해 팔려가 민며느리가 되었으나, 17세에 남편의 병고로 과부가 되었다.

두아의 진정한 비극은 반항에서 시작되었다. 건달이자 무뢰배인 장려아張驢 兒 부자는 한 번의 우연한 기회[17]를 빌미로 채씨 부인의 집에 함부로 들어가 비열한 수법을 발휘하며, 채 노파와 며느리인 두아를 차지하려고 했다. 채 노파는 위세에 두려움을 느끼고 어쩔 수 없이 승낙해야만 했다. 하지만 두아는 오히려

16 관한경關漢卿은 대도大都(오늘날의 베이징) 출신으로 호가 이재己齋이며 생몰 연대를 정확히 고증할 수 없다. 금에서 원으로 바뀌는 시기에 활동한 잡극 작가로서 평생 60여 종의 잡극 작품을 창작했으며, 원곡 4대가의 최고로 찬양된다. 대표작으로 「두아원竇娥寃」「구풍진救風塵」「단도회單刀會」 등이 있다.

단호히 거절하고 강력한 현실에 대항하기 시작했다. 공격과 음모가 계속되었다. 장려아는 두아를 차지할 목적으로 음식물에 독을 넣어 채 노파를 독살시키려고 시도했는데, 뜻밖에도 자신의 부친을 잘못 죽이게 되었다.

그러나 이 무뢰배는 오히려 두아가 독을 넣었다고 모함하고는 기회를 보며 두아를 협박했다. 두아는 여기서 혹은 요구를 순순히 따르거나 혹은 소송으로 법정에 서야 했다. 두아는 조금도 주저하지 않고 대항을 선택하여, 관청의 법정에서 악독한 장려아와 흑백시비를 가려 올바른 판결을 받아내야만 했다. 이렇게 천진한 희망은 매우 빨리 사라졌다. 뇌물을 챙길 줄만 아는 아둔한 관리 도올桃杌이 사건의 진상을 가려내지 않고, 유약한 두아에게 고문부터 해대기 시작했다. 한 차례 또 한 차례 피가 뚝뚝 흐르는 고문은 두아로 하여금 까무러쳤다가 깨어나게 했다.

두아는 이미 자신의 결백과 신념을 위해 목숨을 바칠 각오가 되어 있었기 때문에 여전히 굴복하려고 하지 않았다. 그렇지만 도올이 연로한 채씨 부인을 막 고문하려고 할 때 시어머니에 대한 동정과 효도가 우러나서 두아竇娥는 어쩔 수 없이 원통함을 품고서 자신이 살인죄를 저질렀다고 인정하여 잠수형을 받아 사람들 앞에 효수되었다.

두아의 논쟁과 저항이 어떠하든 그녀는 이 괴상한 짐승이 시뻘겋게 딱 벌린 맹수의 커다란 입과 같은 사회를 벗어날 길이 없었고, 선량하고 보잘것없는 생명은 멀지 않아 순식간에 삼켜질 것 같았다. 망나니의 손에 있는 도살용 칼이 들려 올라갈 때, 이 작고 연약한 여인에게 뜻밖에 하늘과 땅을 진동시키는 외침이 우레같이 터져나왔고, 한 줄기 번개와 같은 빛발이 내뿜어졌다.

17 | 등장 인물 중 약방 주인은 채 노파로부터 사채를 빌려 쓴다. 이 돈을 안 갚을 욕심으로 약방 주인이 채 노파를 죽이려고 할 때, 머물 곳 없이 떠돌던 장려아 부자가 우연히 이를 목격하고 채 노파의 목숨을 구해 준다. 그들은 생명의 은인을 구실로 삼아 억지로 채 노파의 집에 들어온 후, 채 노파와 며느리인 두아가 자기들 부자에게 시집올 것을 강요한다.

해와 달은 아침저녁으로 떠 있고, 삶과 죽음을 다스리는 귀신이 있으련만, 천지신명께서는 맑고 흐린 것을 분명히 가리셔야 할 터인데, 어찌하여 도척盜跖과 안연顔淵, 즉 강도와 군자를 가려내지 못하시나요? 착한 사람은 빈궁하게 사는데다 목숨마저 더 짧고, 악한 사람은 부귀를 누리는데다 오래 살기까지 하다니요? 천지신명도 강한 자는 겁을 내고 약한 자는 업신여겨 이처럼 물 흐르는 대로 배 밀고 가듯 내버려두긴가요? 땅이여! 좋고 나쁜 것도 분별하지 못한다면, 어찌 땅이라 할 수 있는가요? 하늘이여! 현명함과 어리석음도 가리지 못하면서 공연히 하늘 노릇 하는군요! 아, 두 줄기 눈물만 하염없이 흐르네.(김학주, 57~58)

……

나 두아는 처벌 때문에 이렇게 근거 없는 소원을 말하는 것이 아니라, 실제로 억울한 사정이 깊기 때문이오. 만약 세상에 전해질 하늘의 영험한 일이 조금도 일어나지 않는다면, 맑고 푸른 하늘이라 할 수 없으리라! 반 방울의 내 뜨거운 피는 먼지 날리는 땅에 붉게 뿌려지지 않고, 모두 팔 척의 깃대에 매달린 흰 무명천에만 묻을 것이오! 세상 사람들이 사방에서 모두 보게 되면, 붉은 피가 푸른 옥으로 변한 장홍[18]이나, 영혼이 두견새로 변해 울었던 망제[19]처럼 나의 진실을 알게 되리라.

너희는 더위가 한창이니, 눈 내릴 때가 아니라고 말하지만, 어찌하여 추연[20] 때문에 유월에 서리가 내렸다는 말을 듣지 못했는가? 만약 가슴속에 가득 찬 원한이 한 줄기 불처럼 뿜어져 나온다면, 반드시 하늘도 감동하여 솜 같은 눈송이를 펄펄 내리어, 내 시체가 드러나지 않게 감싸 덮으리라. 그리 되면 너희가 흰 수레에 흰 말이 끄는 장의 마차로 황량한 산에 장사지낼 필요가 어디 있으랴!(김학주, 62~64)

18 | 장홍萇弘은 『장자』 「거협胠篋」에 "장홍은 창자가 갈렸다[萇弘胣]."고 나오며, 「외물外物」에는 "장홍은 촉에서 죽었는데, 그 피가 3년을 보관되다가 변화하여 벽옥이 되었다[萇弘死于蜀, 藏其血三年, 而化爲碧]."는 글이 보인다.

19 | 망제望帝는 제호帝號이며, 죽어서 두견새가 된 촉왕 두우杜宇를 일컫는다.

20 | 추연鄒衍은 전국 시대 제齊의 음양가이다. 연燕나라 소왕昭王이 스승으로 섬겼으나, 소왕의 아들인 혜왕惠王이 남의 참소를 믿고 추연을 옥에 가두었다. 억울함에 하늘을 우러러 통곡하였는데, 『회남자』에는 "추연이 슬픔을 품으니 여름에도 서리가 내렸다[鄒衍含悲夏落霜]."는 기록이 보인다.

유 일 월 조 묘 현　유 귀 신 장 저 생 사 권　천 지 야　지 합 파 청 탁 분 판　가 즘 생 호 도 도 료 도 척 안 연
有日月朝暮懸, 有鬼神掌著生死權. 天地也, 只合把淸濁分辨, 可怎生糊塗了盜跖顔淵.

위 선 적 수 빈 궁 경 명 단　조 악 적 향 부 귀 우 수 정　천 지 야　주 득 개 파 경 기 연　각 원 래 야 저 반 순
爲善的受貧窮更命短, 造惡的享富貴又壽廷. 天地也, 做得個怕硬欺軟, 却原來也這般順

수 추 선　지 야　니 불 분 호 대 하 위 지　천 야　니 착 감 현 우 왕 주 천　애　지 락 득 양 루 련 련
水推船. 地也, 你不分好歹何爲地? 天也, 你錯勘賢愚枉做天! 哎, 只落得兩泪漣漣.

……

부 시 아 두 아 별 하 저 등 무 실 원　위 실 적 원 정 불 천　약 불 견 득 담 담 청
不是我竇娥罰下這等無實願, 委實的寃情不淺, 若沒些兒靈聖與世人傳, 也不見得湛湛靑

천　아 불 요 반 성 열 혈 홍 진 쇄　도 지 재 팔 척 기 창 소 련 현　등 타 사 하 리 개 초 견　저 취 시 찰 장 홍
天! 我不要半星熱血紅塵洒, 都只在八尺旗槍素鍊懸. 等他四下里皆瞧見, 這就是咱萇弘

화 벽　망 제 제 견
化碧, 望帝啼鵑.

니 도 시 서 기 훤　불 시 나 하 설 천　개 불 문 비 상 육 월 인 추 연　약 과 유 일 강 원 기 분 여 화　정 요 감
你道是暑氣暄, 不是那下雪天, 豈不聞飛霜六月因鄒衍? 若果有一腔怨氣噴如火, 定要感

적 육 출 빙 화 곤 사 금　면 착 아 시 해 현　요 십 마 소 차 백 마　단 송 출 고 맥 황 천
的六出冰花滾似錦, 免着我尸骸現. 要什麽素車白馬, 斷送出古陌荒阡!

　　이 장면의 충돌은 확실히 지극히 약한 것이 지극히 강한 것에 대응하고, 지극히 유한 것이 지극히 강한 것에 대립하므로, 비극의 가치는 바로 여기에 있다. 위대한 희극가 관한경은 중국 희극사에 있어 가장 비극적 분위기의 한 장면, 즉 무대는 흩날리는 눈으로 가득 차고 비극적인 노래 선율이 에워싸고 인간과 신이 함께 분노하고 천지는 본래의 색을 잃어버리게 계획을 세웠다. 이 춤추듯 휘날리며 무대를 가득 채운 눈꽃송이는 주인공의 가슴에 가득 찬 분개를 관중에게 뿌렸고 나아가 사람들을 향해 뿌렸다. 작고 연약한 두아는 마침내 원나라 비극 중 가장 눈부시고 강렬한 빛이 되었다.

사회형 희극과 윤리형 희극

비극의 반역이 일종의 절망적 반항에 속한다면, 희극[21]의 반역은 과거의 권위에 대한 경멸과 미래의 새로운 생활에 대한 갈망이다. 비극의 충돌 중에 주요 인물은 억세고 사나우며 잔인하고 흉포하지만, 희극의 충돌에 이르면 주요 인물은 우둔하면서 무능하고 온갖 추태를 다 부리며 다른 사람들에게 비웃음의

대상으로 바뀐다. 사실 권세자의 권력 자체는 본래 양면성을 가지고 있는데, 한편으로 흉악하고 잔인하며 난폭하고, 다른 한편으로 겉은 강해 보이나 속은 텅 비어 있고 마음을 조마조마해한다. 원 잡극 중의 희극은 바로 사람이 사악함을 이기고 정상적인 삶을 쟁취하는 자신감을 구현했다.

중국의 희극과 비극은 마찬가지로 원 잡극에서 발단했으며, 송 잡극과 금 원본[22]의 익살스럽게 희롱하고 우스운 연기나 대사를 넣어 관객을 웃기는 표현 양식을 지양하고, 희극의 충돌을 구조화시키고 희극 인물의 성격과 행위를 빚어내는 것을 주된 취지로 삼았다. 이로써 그것은 비극과 동등한 예술 가치와 미학 성취를 지니게 되었다.

원 잡극의 희극은 충돌의 성질에 따라 사회형 충돌과 윤리형 충돌이라는 두 가지로 나눌 수 있다. 사회형 충돌의 본질은 비극적 충돌과 서로 같지만 분위기나 상황, 정세, 심미 효과는 완전히 다르다. 극 중의 사악한 세력이 대담하게 반란을 일으키며 분쟁의 실마리를 조성하더라도, 불운한 분위기가 기세를 떨치고 치명적인 재난을 형성할 방법이 없다. 이것은 주요 인물의 행위로 인해 일어났으므로 처음부터 우둔하고 저열한 것이며, 그들이 비록 사회 역량에서 우위를 차지한다고 하더라도 지력에서 오히려 열세에 놓여 있을 뿐만 아니라 희극의 주인공은 초인적인 용기와 지혜를 가지고 전체 투쟁의 주도권을 장악하기 때문이다. 이러한 유형의 충돌은 지력의 대결을 이루게 된다. 대결 중 주요 인물은 온갖 추태를 다 부리다가 자기가 저지른 죄악의 결과를 스스로 받아 주인공이 결국 승리를 거두게 되어 희극적 심미 효과를 창조해낸다.

21 희극喜劇은 희극戲劇의 주요 부류 중 하나로 과장 수법을 이용하여 추하고 악하며 낙후된 현상을 조소하고 풍자하여 그것과 건강한 사물 사이의 충돌이 나타난다. 극은 가치가 없는 물건을 찢어 사람들에게 보여주기 때문에 늘 사회 비판적인 의의를 지니고 있다.

22 금 원본은 북송 후기에 유행한 여진족 지역의 일종의 희곡 양식이다. 북송은 예술가들이 거주하는 지방을 '행원行院'이라고 불렀다. 원본은 행원에서 통용되던 판본으로 송의 잡극과 구별되지 않지만 원 말기에 쇠락하였다. 조소와 활계滑稽 위주의 소극 일종으로, 배우는 말니末泥·부말副末·인희引戲·장고裝孤 등으로 구성되었다.

관한경의 희극은 일종의 본보기로 간주할 만하다. 그는 기녀를 제재로 하는 희극 「구풍진救風塵」[23]을 썼는데, 매우 훌륭하게 묘사해냈다. 이 작품은 두 갈래의 틀을 채용하여 두 기녀의 형상을 빚어냈다. 송인장宋引章이라는 젊은 기녀는 고통스러운 환경에서 벗어날 길을 찾았는데, 결혼하여 기적妓籍에서 벗어나는 과정에서 관료의 자제인 주사周舍를 사랑하게 되었다. 주사는 풍류에 도가 트인 선수로 겉으로 감언이설을 하지만 속마음은 흉악하고 악랄하며 새로운 것을 좋아하고 오래된 것을 싫어한다. 그는 송인장을 아내로 맞이하여 집에 돌아간 지 얼마 지나지 않아 그녀를 발로 차고 주먹으로 때리며 횡포를 부렸다. 송인장은 어디에도 호소할 곳이 없었고, 단지 의자매를 맺은 조반아趙盼兒에게 구원을 요청할 수밖에 없었다.

언니인 조반아는 송인장과 달리 성격이 결단력이 있고 총명하면서 노련하였다. 조반아는 송인장으로부터 구원을 요청받고서 풍류아 주사로부터 그녀를 구해낼 묘책을 생각해냈다. "나는 마땅한 계책을 다시 세우리라. 이 구름 같은 쪽진 머리[雲鬢], 매미 날개 같은 살쩍머리[蟬鬢][24] 빗어서 단장을 마치고, 다시 수놓은 비단옷을 입네. 산호귀걸이에 연꽃 매듭을 살랑살랑 흔들며 걷는 자세도 특별히 교태 있고 부드럽게 하리라."[25] 주사는 계속되는 조반아의 유혹[26]을 이겨내지 못하고, 순순히 코가 꿰여서 송인장에게 이혼장을 써주었다. 주사가

23 | 「구풍진救風塵」은 원래 제목이 「조반아풍월구풍진趙盼兒風月救風塵」으로 「연월구풍진烟月救風塵」이라고도 하며 전체 4절로 이루어졌다.

24 | 선빈蟬鬢은 위魏나라 문제文帝의 후궁 막경수莫瓊樹의 머리 모양을 말하며, 빈鬢은 관자놀이와 귀 사이에 난 머리털, 즉 귀밑털을 말한다.

25 | 관한경, 「구풍진救風塵」 第2折: 我索今再做個機謀. 把這雲鬢蟬鬢妝梳就, 還再穿上些錦繡衣服. 珊瑚鉤, 芙蓉扣, 扭捏的身子兒別樣嬌柔. | 자세한 사항은 차현정, 「『구풍진』의 해제와 번역」, 『중국회곡』 제2집, 중국회곡학회, 1994, 186쪽 참조.

26 | 조반아趙盼兒는 송인장과 주사가 처음 만나는 순간부터 주사를 흠모하였고, 그런 자신의 마음을 모르고 주사가 송인장과 결혼을 주선해달라고 요청할 때, 자신은 엄청난 실망을 하였다고 말한다. 그리고 주사를 만나러 온 것도 그저 찾아온 것이 아니라, 아예 결혼을 위해 양고기와 비단까지 준비하여 온 자신의 마음을 알아달라고 유혹한다.

다시 조반아에게 되돌아가 결혼할 뜻을 내비쳤을 때, 오히려 다음처럼 조반아의 신랄한 비웃음을 받았다.

"나는 거짓을 팔아야 했고, 맹세하는 말과 서약한 것에 의지해 살아간다네."
"아마 당신이 믿지 않겠지만, 모든 홍등가로 오게 된 기생집 기녀들, 그 누가 밝고
보배로운 향촉을 마주하고 맹세하지 않고, 그 누가 하늘과 땅의 신을 가리키며
맹세하지 않고, 그 누가 귀신에게 죽임을 당할 것을 맹세하지 않았겠는가? 만약
이렇게 빌면서 맹세하는 말을 믿었다면, 벌써 죽어 후손도 없을 것이네!"(차현정, 199~200)

俺須是賣空虛, 憑著那說來的言咒誓爲活路, 怕你不信呵, 遍花街請到娼家女, 一個不對
著明香寶燭? 哪一個不指著皇天后土? 哪一個不賭著鬼戮神誅? 若信這咒盟言, 早死的
絕門戶!(「구풍진」 제4절)

결과적으로 주사는 멜대의 한 쪽 매듭이 풀려 떨어지는, 즉 양쪽이 다 떨어지는 일이 일어났다.[27] 이 곡曲은 반항자가 절묘하게 복수한 희극이며, 비천한 자가 승리의 노래를 부른 희곡이다.

윤리형 희극은 사회형 희극과 달리, 일반적으로 애정과 혼인을 제재로 하였고, 그것의 대립과 충돌은 사회형 희극의 충돌처럼 사람의 마음을 움직이지 않지만, 홍분시키는 힘이 풍부하여 가정 구성원들 사이에서 많이 발생하였다. 다만 반항의 대상은 이른바 신성한 봉건 윤리 도덕이기 때문에 더욱더 심오한 반항적 성질을 가지고 있었다.

왕실보[28]의 「서상기西廂記」[그림 16-4]는 이 방면의 전형적인 작품이다. 이 극은 당나라 원진[29]의 전기 소설 「앵앵전鶯鶯傳」을 제재로 하고 있지만 송나라·금나

27 | 양쪽의 매달린 물건으로 균형을 유지하며 운송하던 멜대에서 한 쪽이 떨어지면 다른 한 쪽도 떨어지듯이, 양쪽이 다 떨어져서 어떤 것도 건지지 못한다는 뜻, 즉 두 마리 토끼를 다 놓치는 격이다.

〈그림 16-4〉「서상기」 연극 장면.

라의 민간 문학을 토대로 하여 주제와 줄거리를 중대하게 개편했다. 작자는 다양한 줄거리가 교차하는 형식을 채택하여 두 층차의 충돌을 설정했다. 첫 번째 층차의 충돌은 장생張生·앵앵鶯鶯·홍낭紅娘 세 사람과 늙은 최씨崔氏 부인 사이에 발생했다. 이것은 세대가 다른 두 사람이 혼인 관념을 두고 벌어지는 대결이다. 장생과 앵앵은 우연히 만나 서로에게 마음이 기울어졌고, 자신들의 뜻대로 결혼을 청하고서 자유롭게 결합했다. 하지만 노부인

은 인색하고 정이 적어 얼음장같이 차갑고, 그녀는 한결같이 재상 같은 집안의 족보, 남녀 두 집안의 형편이 걸맞기를 생각하고 있었다.

보구사普救寺에서 맞은 어려움[30]으로 인해, 최씨는 자신의 입으로 장생과 앵앵의 혼사를 허락했지만, 한순간 태도를 완전히 바꾸어 오히려 딸을 다그쳐 자기의 먼 조카뻘, 즉 배운 것도 없고 재주도 없는 '귀족 자제' 정항鄭恒에게 시집보냈다. 작자는 한편으로 노부인의 완고하며 도리에 맞지 않는 면을 충분히 드

28 왕실보王實甫는 대도大都(지금의 베이징) 출신으로 본명이 덕신德信이고 생몰년이 상세하지 않다. 원나라의 저명한 극작가이며 젊은 시절에는 관직에 있었고, 후에 시골로 돌아가 은거하였는데, 침착하고 여유로우며 스스로 즐겼다. 작품으로 잡극이 14종이 있고, 『서상기』로 곡단曲壇에 명성을 얻었다.

29 | 원진元稹(779~831)은 하남(허난)성 출신으로 자가 미지微之이다. 15세의 나이로 명경과明經科에 급제하여 감찰어사監察御史가 되었다. 직간을 잘하여 환관과 수구적인 관료의 노여움을 샀지만, 나중에 구세력과 타협하여 공부시랑工部侍郎·동평장사同平章事 등의 벼슬을 지냈고, 831년 무창군 절도사武昌軍節度使로 재임하던 중 병사하였다. 지금까지 719수의 시가 전해지며, 그중 60년이나 계속된 전쟁으로 고통을 받는 농가農家의 한을 쓴 「전가사田家詞」, 상인들의 불로소득을 풍자한 「고객악估客樂」 등이 대표적인 작품이다. 장편 서사시 「연창궁사連昌宮詞」는 궁인들의 대화 형식을 이용하여 당 현종의 사치와 황음무도함을 폭로하였는데, 우의寓意가 뚜렷하고 구성이 잘 이루어져 있으며 묘사가 세밀하고도 치밀하며 풍격이 새로워 백거이의 「장한가」와 우열을 다툰다고 할 수 있다. 그 밖의 저서에 『원씨장경집元氏長慶集』 60권이 있고, 소설집으로 『앵앵전鶯鶯傳』이 있다.

러내면서 다른 한편으로 그녀의 우둔하고 멍청한 면을 드러냈다. 세 명의 젊은 이가 연합하여 그녀에게 익살스러운 투쟁을 하나씩 일으키도록 전개했다.

또 다른 층위의 충돌은 청년들 자신에게서 발생했다. 장생은 열광적이고 다정다감한 동시에, 서생의 연약함과 무기력함을 지니고 있었다. 최앵앵은 대갓집의 규수로서 성격이 내성적이며, 아름다움과 애정에 대한 동경을 품고 있을 뿐만 아니라 동시에 가정 교육을 받아 스스로 억제하고 경계하는 면을 가지고 있었다. 원수로 지내는 두 집안은 은혜와 원망으로 뒤엉켜 있지만, 한 차례 오해로 빚어진 충돌을 거치면서 마침내 손을 맞잡고 예교의 속박을 타파하고, 애정의 승리를 얻어냈다.

극 중에서 가장 사랑스러운 인물은 당연히 홍랑을 꼽을 수 있다. 그녀는 매우 바쁘게 움직이는 배역으로 성격이 심술궂고 입이 가벼우면서도 중개를 순조롭게 하며, 조금도 망설임이 없다. 최앵앵과 장생은 모두 그녀의 불 같은 성격의 도움과 지원을 받았다. 이런 인물은 극 전체의 희극 분위기를 더욱더 농후하게 해주며, 이와 상관된 반항적 주제도 더욱 두드러지게 한다.

원나라의 희극은 새로운 문화 정보를 전달했다. 즉 정통적인 유가 도덕관은 당시에 이미 도전을 받았으며, 새로운 문화 가치 방향이 형성되고 있었다.

30 | 장생이 포주蒲州를 여행하며 근처 보구사의 서상西廂(서쪽에 붙은 곁채)에 머물 때, 최씨의 미망인이 장안으로 가는 도중 역시 보구사에 묵게 되었다. 최씨 부인은 성이 정씨였고 장생의 어머니도 정씨인데, 다른 파의 이모뻘이 되었다. 이해에 혼함渾緘 장군이 포주에서 죽었는데, 그 수하인 손비호의 군사와 간신 정문아丁文雅의 사이가 좋지 않다가 혼함 장군의 장례식을 기화로 난을 일으켰고 그 영향이 보구사에까지 미치자, 여행 중이라 의지할 곳 없는 최씨 부인과 딸 앵앵鶯鶯, 시녀 홍낭紅娘은 장생의 도움으로 이 난을 면하게 된다.

사람의 혈맥이 요동친다:
전통을 파기한 산곡[31]

한 시대의 심미 문화는 전적으로 같은 방향을 향해 나가는 것은 결코 아니다. 다른 층위에서 각각 다른 형태와 추세로 드러날 수 있다. 이것은 각자의 측면에서 해당 시대의 풍모를 반영하고, 우리들로 하여금 이 시대에 대한 인식을 더욱 풍부하게 할 뿐만 아니라 본질을 파악하게 했다. 희곡이 무대 예술의 형식으로 전 국민의 심미 경향을 나타냈다고 한다면, 시가로서 산곡과 조형 예술로서 회화는 더욱 그들 자체의 예술 방식으로 문인 계층 특유의 심미 태도를 표현했다고 할 수 있다. 그것들이 비록 아직 희곡과 같은 떠들썩한 파급 효과를 일으키지 못했지만 여전히 강렬한 시대적 숨결을 지니고 있었을 뿐만 아니라 매우 높은 예술 경지에 이르렀다.

문학 영역에서 일찍이 사대부 정신을 실어 나르는 정통적인 시문은 어쩔 수 없이 쇠락했지만 오히려 별도의 새로운 시의 체제[詩體], 즉 산곡이 생성되었다.

31 산곡散曲은 고대의 시가 형식의 하나이고 금과 원의 교체기에 생겨났다. 주로 소령小令과 투수套數로 나뉜다. 소령은 단독으로 하나의 곡자曲子가 되는 반면, 투수는 음조音調가 동일한 몇몇의 곡자가 연결되어 이루어진다. 산곡은 장단구의 형식을 취하면서 친자襯字를 덧붙일 수 있어, 사詞에 비해 더 융통성이 있다. 언어가 통속적이고, 풍격이 솔직하고 활기차며 자유분방하다. | 친자襯字는 운율상 규정된 글자 수 이외에 가사歌詞 또는 가창歌唱의 필요에 의해 덧붙이는 글자이다.

산곡은 아주 통속적인 형식을 가지고 피압박 상황에 처한 문인들의 마음의 소리[心聲]를 다른 측면으로 표현해냈으며, 원나라 심미 문화가 사람들의 관심을 끌어모을 수 있는 또 하나의 풍경이 되었다.

송사와 변별되는 미학 취미

산곡은 음악화가 된 시의 체제에 속하며, 곡조는 주로 민요에서 나왔다. 예컨 대「초호로醋葫蘆」「유호로油葫蘆」「궁하서窮河西」「산파양山坡羊」「만청채蔓靑菜」 「절절고節節高」「도화낭桃花娘」「대배문大拜門」「소배문小拜門」 등이 있다. 그밖에 도 성숙하는 과정에서 당·송·금 시대에 유행한 각종 민간 곡예[32]와 소수 민족 의 음악을 함께 받아들였는데, 대곡大曲·법곡法曲·창렴唱賺·제궁조諸宮調·금 원본金院本 등을 실례로 들 수 있다. 이러한 음악은 오랜 기간 흘러오면서 아속 雅俗을 나란히 수용했는데, 많은 민간 곡조[民曲]를 보존했을 뿐만 아니라 적지 않은 아악雅樂을 수용했다.

산곡의 이전 음악에 대한 흡수는 대부분 통속적인 층면에서 이루어졌다. 왜 냐하면 아악이 끊임없는 정식화를 거치면서 이미 진부하고 경직되어 통속적인 문학 예술 작품이 주된 경향을 차지한 원나라의 문화 환경에 적합하지 않았기 때문이다. 속곡俗曲은 이제 바야흐로 힘차게 부흥하려는 단계여서 융통성이 있 고 자유로우며 시대 변화에 따라 끊임없이 변화하며 발전하고 있었다. 바로 이 런 이유로 그것들이 당시의 통속 가곡과 함께 조합되어 일종의 새로운 음악 형 식을 이루었다.

32 | 곡예曲藝는 중국 설창說唱 예술의 총칭이다. 설창은 강창講唱이라고도 하며, 내용의 이야기를 말 과 노래로 연출하는 예술 형식이다. 이야기는 운문과 산문으로 되어 있는데, 운문은 노래로, 산문은 말로 구연하게 된다. 현재 남은 설창 예술은 곡예라는 명칭을 사용하는데, 그 범위가 확대된 것이다. 신지영 지음,『중국 전통극의 이해』, 범우사, 2002, 42쪽 인용.

산곡은 다른 시의 체제와 마찬가지로 자체의 형식을 지니고 있다. 그것은 주로 두 가지 종류로 크게 구성되는데, 하나는 소령小令으로 불리고 다른 하나는 투수套數로 불린다. 투수의 편폭은 소령에 비해 대부분 아주 크고, 또한 곡의 수량도 고정적이지 않은데, 수 곡 내지는 십수 곡에서 심지어 수십 곡까지 일정하지 않으며, 작자의 필요에 따라 취사선택할 수 있었다.

산곡의 전사[33]는 송사宋詞와 매우 큰 차이점이 있는데, 바로 글자 수가 결코 엄격히 제한되어 있지 않고, 상당히 자유롭고 신축적이었다. 원래의 글자 수 외에도 필요에 따라 약간의 글자를 덧보탤 수 있어, 이전 사람들은 '친자襯字'라고 불렀다. 산곡 중 많은 친자가 모두 구어이다. 예컨대 '조금도 없다[沒半點]' '한 짐이 있다[有一擔]' '한번 만들다[弄一個]' '여전히[兀自]' '굴뚝같다 또는 간절히 하고 싶다[恨不得]' '바로 어떤 상황에 빠지다[則落的]' 등이 있다. 이렇게 통속적으로 변한 단어나 구절은 자주 작자가 문장을 확충하는 데 필요하였던 주요한 요소였다. 친자의 가장 전형적인 본보기는 관한경의 『남려南呂』「일지화一枝花·불복로不伏老」에서 마지막 곡으로 연주된 한 단락을 꼽을 수 있다.

나는 쪄도 문드러지지 않고 삶아도 물러지지 않고 찧어도 납작해지지 않고 볶아도 튀지 않아 땅땅 울리는 구리 그릇의 한 완두콩이라네. 당신의 자제들이여, 누가 당신더러 없애도 끊이지 않고 잘라도 떨어지지 않고 풀어도 열리지 않고 꺾여도 벗겨지지 않는 그의 느릿느릿 천 겹의 비단 그물망으로 들어가게 하였는가?

我是個蒸不爛, 煮不熟, 搥不匾, 炒不爆, 響璫璫一粒銅豌豆, 恁子弟每, 誰教你鑽入他

鋤不斷, 斫不下, 解不開, 頓不脫, 慢騰騰千層錦套頭.

33 | 전사塡辭는 사詞를 창작하는 것을 말한다. 하나의 사패에는 일정한 격식이 따르기 마련인데, 편片·구句·자字에도 모두 정해진 숫자가 부여된다. 또한 성운과 음절에서도 일정한 제약이 가해진다. 사를 짓는 작가는 이러한 규칙을 준수하면서 사보詞譜에 따라 창작에 임해야 하는데, 이런 작업을 일컬어 전사塡詞라고 한다. 임종욱 엮음, 『동양문학비평용어사전』, 범우사, 1997, 782쪽 인용.

윗글 중에서 '쪄도 문드러지지 않고 삶아도 물러지지 않고', '풀어도 열리지 않고, 꺾여도 벗겨지지 않는' 등의 대구식 속어 형용사는 모두 즉흥적으로 확충된 것이라 말할 수 있다. 이것은 같은 산곡의 투수 마지막 곡보다 나열된 양이 훨씬 더 많은데, 이는 산곡 전사의 자유로움이 어느 정도에 이르렀는지를 충분히 알 수 있게 한다. 바로 이 때문에 산곡이 당시에 이와 같은 왕성한 생명력을 지닐 수 있었다.

옛사람의 산곡에 대한 언어 풍격에는 매우 생동감 있는 표현이 있는데, 이를 '산락蒜酪'이라고 불렀다. 산락은 본래 식품의 독특한 맛을 가리킨다. 산蒜(마늘)은 매운 맛을 돕는 식재료로서 북쪽 지역 사람들의 사랑을 받았다. 락酪은 유제품의 총칭으로 초원에서 온 북방 소수 민족들이 모두 좋아하여 이것을 일상 식품으로 여겼다. 두 가지가 합쳐져서, 이것으로 형용하는 것은 일종의 통속적이고 호방한 것에다 생기 있고 박력 있는 분위기의 언어 풍격이 보태진 것이다. 이러한 언어 풍격은 송사의 우아하면서 섬세하고 함축적인 풍격과 분명히 다르다.

여기서 실례를 살펴보자.

> 빈 가죽 주머니 속에 천 겹의 기가 싸여 있고,
>
> 마른 백골머리 위로 무거운 죄를 지니고 있네.
>
> 자식을 위해 칼을 잡는 계책을 부리고,
>
> 집안의 재산을 위해 산을 떠메는 힘을 다 쓰네.
>
> 당신이 아끼는 것이 무엇인가, 당신이 아끼는 것이 무엇이야!
>
> 이 장생불사의 도리를 누군들 이해하겠는가?[34]
>
> 일 개 공 피 낭 포 과 착 천 중 기　　일 개 간 고 루 정 대 착 십 분 죄　　위 아 여 사 진 사 타 도 계　　위 가 사
> 一個空皮囊包裹着千重氣, 一個幹骷髏頂戴着十分罪. 爲兒女使盡些拖刀計, 爲家私
>
> 비 진 사 담 산 력　　니 성 적 야 마 가　　니 성 적 야 마 가　　저 일 개 장 생 도 리 하 인 회
> 費盡些擔山力. 你省的也麼哥, 你省的也麼哥! 這一個長生道理何人會?(등옥빈鄧玉賓,

34 | 송사와 산곡의 번역에서 이지운 선생님의 도움을 많이 받았음을 밝혀둔다.

나는 이 부드러운 순무 잎을 볶아서, 가는 토란을 기름 안에 두고 튀기리.

도자기 잔에 백주를 따라 들이키고, 야생화는 머리 위에 꽂네.

흥이 오를 때면 하하 하고 웃네.

시골 술 다 마시고 나면, 사립문 앞의 시냇가를 배회하고,

산촌과 가까운 데서 떨어진 꽃을 바라보니,

이곳이 바로 세상에 있는 봉래산이로구나.

아 장 저 눈 만 청 대 엽 전　세 우 고 유 내 작　백 주 자 배 인　야 화 두 상 삽　흥 래 시 소 합 합　촌 료 음
我將這嫩蔓菁帶葉煎, 細芋糕油內炸. 白酒磁盃咽, 野花頭上揷. 興來時笑呷呷. 村醪飮

파　요 시 비 수 일 와　근 산 촌 간 낙 화　시 봉 래 천 지 가
罷, 繞柴扉水一窪, 近山村看落花, 是蓬萊天地家.(관석병貫石屛, 「선려仙呂·촌리아고村

裏迓鼓·은일隱逸」, 투수套數「후정화後庭花」)

　　이 두 작품의 비웃고 조롱하고 화내고 욕하기는 조금도 거리낌 없는데, 문인의 대범한 풍취에 속하는 말을 통속적인 해학으로 말하며 울분이 치솟는 마음속의 정서를 호방하고 통쾌하게 표현하고 있는데, 이것은 산락蒜酪의 맛에 속한다.

　　개괄하여 말하면 산락의 맛은 통속을 아름다움으로 여겼다. 물론 산곡 중에 몇몇 작품은 특별히 후기 어떤 청려파[35] 작가의 작품이 확실히 우아한 경향을 띠고 있다. 전체적으로 보면 통속화는 산곡의 특성으로 아주 분명하며, 시사詩詞와 분명한 차이를 가지고 있다. 이처럼 통속을 미로 여기는 풍격은 시가 언어의 해방으로 볼 만하고 또 중국 정통 시가에 대한 전복이라고 볼 수 있다.

35 | 청려파淸麗派의 작품은 송나라가 멸망한 뒤에 남쪽 지역 문학의 영향을 받아 아름다운 수사와 남녀의 애정을 주로 노래했다. 다만 관한경 등은 대중적인 작품을 쓴 데 비하여, 왕실보·백박·원호문 등의 작품은 훨씬 청아한 작품의 경향을 보여주고 있다.

신성神聖을 범하는 것에서 자아 조롱까지

시정화市井化(세속화)된 언어 풍격이 정통적인 시가 형식에 대한 전복이라고 한다면, 산곡이 표현하는 정신의 내포는 모든 봉건적 정통 관념에 대한 배반이고, 이로 인해 이르게 된 깊이와 단절은 중국 문학사에서 지금까지 있었던 적이 없다. 따라서 우리는 몇 가지 측면에서 살펴볼 필요가 있다. 먼저 가장 시선을 끄는 것은 정통 권위에 대한 조롱과 부정이다. 어떤 몇몇 작품은 고의로 신성에 무례하게 침범하면서 창끝을 고대 성현과 역대 군왕에게 곧바로 겨누었다. 두 가지 실례를 살펴보자.

겉으로 하는 척하는 사람들은 벌써 삼공이 되었고,

소매 걷어붙이고 주먹질하는 사람들은 후한 봉록을 누리며,

마구 지껄이고 함부로 말하는 무리 또한 때때로 기용되니,

전체로 보건대 엉망진창이구나.

영웅을 말한다면 도대체 누가 영웅이란 말이냐?

오안계를 기산의 봉황으로 여기고,[36]

머리 둘 달린 뱀을 남양의 와룡 선생(제갈량)으로 여기며,[37]

삼각묘를 위수의 비웅(강태공)으로 여긴다네.[38]

鋪尾苫眼早三公, 裸袖揎拳享萬鍾, 胡言亂語成時用, 大綱來, 都是烘. 說英雄誰是英雄?
五眼雞岐山鳴鳳, 兩頭蛇南陽臥龍, 三脚貓渭水飛熊.(장명선[39], 「쌍조雙調·수선자水仙子·

기시譏時」)

36 | 오안계五眼雞는 오안계烏眼鷄를 가리키는데 싸움을 잘하는 수탉을 가리킨다. 오五와 오烏의 발음이 같고 가차자로 쓰이기 때문이다. 억세고 사나운 사람을 비유한다.

37 | 양두사兩頭蛇는 머리가 둘이고 꼬리가 없는 뱀을 가리키는데 예로부터 상서롭지 못한 사물로 간주되었다.

38 | 삼각묘三脚猫는 쥐를 잘 잡지만 제대로 걷지 못하는 세 다리의 고양이를 가리키는데, 기예를 잘하는 듯 보이지만 실제로 허점이 많아 정밀하지 못하다는 뜻이다.

공자가 어려서 제기 놀이 했다는 말 듣고 탄식하고,[40]

엄광이 왕후를 섬기지 않은 것 부러워하며,[41]

높은 돛배 가을 동정호에 띄웠네.

취하여 도연명의 술을 달라하여, 느릿느릿 중선루를 오르니,[42]

공명은 입에 담지 않네.

_{탄 공자 상 문 조두} _{선 엄 룡 불 사 왕 후} _{백 척 운 범 동 정 추} _{취 호 원 량 주} _{나 상 중 선 루} _{공 명 불}
嘆孔子嘗聞俎豆, 羨嚴陵不事王侯. 百尺雲帆洞庭秋. 醉呼元亮酒, 懶上仲宣樓, 功名不
_{괘 구}
掛口.(장가구張可久, 「홍수혜紅繡鞋·차최설죽운次崔雪竹韻」)

작가의 직접적인 의도는 이 세상의 권력을 장악한 한 무리의 부패한 사람들을 나무라고, 자신은 그들과 협력하지 않겠다는 태도를 표방하는 데 있다. 하지만 그들은 '곁들여서' 중국 봉건 왕조의 건립자를 매섭게 질책하고, 성인을 받들게 만든 정신 지도자를 조롱했다. 이른바 천년을 전해 내려오며 칭송받았던 개국 영웅은 가만히 보아하니 단지 사나운 싸움닭[五眼鷄], 머리가 2개인 뱀[兩頭蛇], 다리가 3개인 고양이[三脚貓]에 지나지 않을 뿐이고, 공자가 맨 처음 예악을 일으키고 삼강오상三綱五常을 세웠지만 이것도 혼자 사랑에 빠진 진부한 행위라

39 | 장명선張鳴善은 원나라 평양平陽(지금의 산시山西성 린펀臨汾시) 출신으로 이름이 택譯이고, 호가 완로頑老子다. 양주揚州 지방을 유랑하면서 살았고 벼슬로 선위사령사宣尉司令史를 지냈다. 저서에 『영화집英華集』과 잡극 「연화귀烟花鬼」「화원각花園閣」「야월요금원夜月瑤琴怨」 등이 있었지만 모두 없어졌다. 산곡으로 현재 소령小令 13수와 투수套數 2편이 전한다. 작품은 비교적 현실적 내용이 많고 풍격이 기려奇麗하여 독특한 특색이 있다.

40 | 『사기』「공자세가」에 따르면 "공자는 어려서 놀이를 할 때 늘 제기를 늘어놓고 예의에 맞는 몸짓을 지었다[孔子爲儿嬉戲, 常陳俎豆, 設禮容]."고 한다.

41 | 엄광嚴光은 회계會稽 여요餘姚 출신으로 자가 자릉子陵이고 일명 준遵이다. 그는 젊어서부터 명성이 높았고, 후한의 광무제 유수劉秀와 함께 공부했다. 광무제가 즉위하자 성명을 바꾸고 은거했다. 광무제가 불러 경사에 왔는데, 옛 친구처럼 스스럼없이 지냈다. 광무제가 그에게 간의대부諫議大夫를 제수하려 했지만 사양하고 부춘산富春山에 은거했다. 후세 사람들은 그가 낚시하던 곳을 엄릉뢰嚴陵瀨라 불렀다.

42 | 중선루仲宣樓는 양양성襄陽城 동남쪽 모서리의 성벽 위에 있다. 건안칠자建安七子의 한 명으로 동한 말기 시인 왕찬王粲이 양양에서 「등루부登樓賦」를 지은 것을 기념하여 세웠다. 왕찬의 자가 중선仲宣이기 때문에 중선루로 불리게 되었고 달리 왕찬루王粲楼라고도 한다.

고 생각했다. 두세 마디의 말로 신성불가침으로 여겨온 위인들을 모두 신랄하게 풍자했다.

산곡 작가들은 권위를 비웃었을 뿐만 아니라 예로부터 내려온 문인 사대부의 공명功名을 향해 달려드는 마음과 나라를 위해 온 힘을 다 바친 뜻도 조롱했고, 과거 우러러보며 공경한 영웅과 본받았던 모범에 장점이라고는 하나도 없다고 내리깎았다.

다음을 살펴보자.

> 초나라 「이소」의 근심, 누가 풀 수 있으리?
>
> 그 안의 뜻은, 해와 달처럼 분명한데.
>
> 한은 아직 남아 있지만, 사람은 어디에 있는가?
>
> 공연히 상강의 물고기와 새우, 게를 즐겁게 하였으니,[43]
>
> 이 분은 정말 아무렇게 행동한 것이었지.
>
> 푸른 산 그림자 속에서, 마음대로 노래 부르며 통음하는 게 나으니,
>
> 그 즐거움 한이 없으리라.
>
> 楚「離騷」, 誰能解? 就中之意, 日月明白. 恨尚存, 人何在? 空快活了湘江魚蝦蟹, 這先生暢好是胡來. 怎如向靑山影裏, 狂歌痛飮, 其樂無涯.(장양호張養浩, 「중려中呂·보천악普天樂」)

삼고초려하여 찾아갈 만큼, 높은 재주는 천하가 인정할 정도였지.

당시의 제갈량이 어떤 계책을 이루었는지 비웃네.

43 | 이 부분은 초나라의 굴원이 현실에 실망하고 좌절하여 동정호에 들어오는 멱라수에 투신 자살한 일화를 비틀고 있다. 굴원은 젊어서부터 학식이 뛰어나 초나라 회왕懷王의 신임을 받았고 26세에 좌도左徒(左相)의 중책을 맡을 정도로 고속 승진하여, 내정·외교에서 큰 활약을 펼쳤다. 하지만 법령입안法令立案 때 궁정의 정적들과 충돌하여, 중상모략으로 국왕 곁에서 멀어지고 진秦나라를 둘러싼 외교 정책의 갈등으로 국정에서 물러나게 되었다. 「이소離騷」는 그때의 분함을 시로 표현한 것이라고 『사기』에 기록하고 있다.

출사하여 돌아오지 못하고,

빛나던 별이 땅에 떨어져버려,

촉나라는 부질없이 슬퍼하네.

취했다 다시 깨어나고,

깨어났다가도 다시 취하느니만 못하리.

삼고모려문 고재천하지 소당시제갈성하계 출사미회 장성추지 촉국공비 불여취환
三顧茅廬問, 高才天下知. 笑當時諸葛成何計. 出師未回, 長星墜地, 蜀國空悲. 不如醉還
성 성이취
醒, 醒而醉.(마치원馬致遠,「쌍조雙調·경동원慶東原·탄세嘆世」)

　　이러한 유형의 작품이 가장 많은데, 이 작품들은 공명을 싫어하고 은둔을 노
래하고 있어서 당연히 신선한 제재는 아니다. 그렇지만 대대로 내려온 은거시隱
居詩는 단지 은사의 일락逸樂을 과장되게 긍정했을 뿐 열사와 영웅호걸을 거꾸
로 하찮은 것으로 취급하는 일은 일찍이 없었다. 이것은 산곡 특유의 반역성을
분명하게 드러낸다. 사실 온 세상을 깜짝 놀라게 하는 언사는 또한 비통하고 방
황하는 사이에 일어나는 격분의 언어인데, 적지 않은 작가들은 원래 가슴속에
열정이 가득 차고 공적에 뜻을 두었다.

　　예컨대 마치원馬致遠와 장양호張養浩 등은 일찍부터 이를 위해 열심히 내달리
고 분투했지만 냉혹한 현실은 이들의 모든 꿈을 여지없이 부숴버렸다. 이 때문
에 그들은 실패한 뒤에 아마 철저하게 각성한 바가 있는 듯하다. 격분하더라도
물론 편파로 빠지지 않아야 각성해서 비로소 본질을 더 잘 파악할 수 있다. 세
상은 이미 터무니없이 변하였기 때문에 터무니없는 형식으로 세상에 복수해야
했다. 작가들은 부당한 현실을 부정하고 변혁시키는 중에 선현先賢을 비웃었을
뿐만 아니라 동시에 자신을 신랄하게 풍자했다.

　　그대는 외모 때문에 추천되지 못해서,

　　재주도 합당하지 못하였네.

　　반평생 문장력도 기르지 못하면서,

공연히 마음속에 아름다운 것들을 품었고,

입으로 훌륭한 것을 쏟아내었네.

어쩔 수 없도다, 추한 외모에 이는 빠지고 턱은 겹쳐지며,

게다가 가는 눈에 눈썹은 듬성듬성.

수염도 짧고 귀밑머리도 듬성듬성.

어떻게 진평과 같은 아름다운 정신을 취할 수 있으며,[44]

하안과 같은 풍류스러운 얼굴 가질 수 있을까?[45]

어디서 반안과 같은 준수한 용모를 지닐 수 있을까?[46]

나도 알지,

이 안에서,

이른 아침 게으름 피우며 거울을 들어 대하니,

부모님께서 애쓰지 않은 것이 못내 한스럽네.

어느 날 황제가 내리신 공고에 추한 용모인 날 부르게 되거든,

분명 나는 일등을 하리라.

<div style="font-size:smaller">
자 위 외 모 아 부 중 태 거　인 차 내 재 아 부 득 편 의　반 생 미 득 문 장 력　공 자 흉 장 금 수　구 타 주 기

子爲外貌兒不中抬擧, 因此內才兒不得便宜. 半生未得文章力, 空自胸藏錦繡, 口唾珠璣.
</div>

44 | 진평陳平은 한나라 양무陽武 호유戶牖 사람인데, 호유가 진류현陳留縣에 속해 있기 때문에 진류자 陳留子라 했다. 젊을 때는 가난했지만 글 읽기에 힘을 기울였다. 나중에 한 고조의 신하로서 기계奇計 의 공을 세워 곡역후曲逆侯에 봉해졌다. 여씨의 난 때에 주발周勃과 함께 이를 평정한 후 유방의 아 들 문제文帝를 옹립하였다. 한편으로 그는 형과 함께 살았을 적에, 형은 농사를 지으면서 동생인 진평 에게는 공부를 하도록 했다. 한번은 형수가 그에게 농사에 전혀 도움이 되지 않으니 쌀겨와 같다고 욕 을 하자 그 말을 들은 형이 자기 아내를 내쫓았다고 한다.

45 | 하안何晏은 자가 평숙平叔이고 후한의 대장군 하진何進의 손자이다. 어머니 윤尹씨가 후에 조조의 부인이 된 탓으로 위나라 궁정 안에서 자랐고, 위나라 공주를 아내로 맞았다. 조상曹爽이 권력을 잡 자 이부상서吏部尙書로 승진하였으나, 사마의司馬懿에 의해 조상 일족과 함께 살해되었다. 그가 왕 필王弼과 주고받은 청담淸談은 일세를 풍미하였고, 그 뒤 언제까지나 '정시正始의 음음'으로 일컬어 져 청담의 모범이 되었다.

46 | 반안潘安은 공현鞏縣 사람으로 반악潘嶽으로도 불린다. 또 다른 이름은 반안인潘安仁이다. 서진 시대의 문학가로 그의 이름은 두보의 시 「화저花底」에도 나온다. 어렸을 때부터 재능과 용모가 뛰어 나 유명했다. 대표 작품으로 「한거부閑居賦」 「추흥부秋興賦」 「도망시悼亡詩」 등이 있다.

쟁 내 회 용 토 모　　결 치 중 해　　경 겸 착 세 안 단 미　　인 중 단 자 빈 희 희　　나 리 취 진 평 반 관 옥 정 신
爭奈灰容土貌, 缺齒重頷, 更兼着細眼單眉, 人中短髭鬢稀稀. 哪里取陳平般冠玉精神,

하 안 반 풍 류 면 피　　나 리 취 반 안 반 준 초 용 의　　자 지　취 리　청 신 권 파 청 란 대　한 살 야 낭 부 쟁
何晏般風流面皮? 哪里取潘安般俊俏容儀? 自知, 就里, 淸晨倦把靑鸞對. 恨煞爺娘不爭

기　유 일 일 황 방 초 수 추 루 적　준 의 탈 괴
氣. 有一日黃榜招收醜陋的, 准擬奪魁.(종사성鍾嗣成, 「남려南呂 · 일지화一枝花 · 자서추

재自序醜齋」, 투수套數 「양주梁州」)

담장 위로 솟은 꽃송이 꺾고,

길가의 버들가지 꺾네.

붉고 부드러운 꽃 꺾고,

푸르고 가녀린 버들가지 꺾네.

방탕한 도련님의 풍류.

손에 들린 꽃과 버들은 내 맘대로 해서,

그것들을 시들게 만들어야지.

평생 여자에게 치근덕거리며(꽃이나 버들을 꺾으면서),

한평생 기생이나 희롱하구려.

반 출 장 타 타 화　절 임 로 지 지 류　화 반 홍 예 눈　유 절 취 조 유　낭 자 풍 류　빙 착 아 절 류 반 화 수
攀出墻朵朵花, 折臨路枝枝柳. 花攀紅蕊嫩, 柳折翠條柔. 浪子風流, 憑着我折柳攀花手,

직 살 득 화 잔 류 패 휴　반 생 래 절 류 반 화　일 세 리 면 화 와 류
直煞得花殘柳敗休. 半生來折柳攀花, 一世裏眠花臥柳.(관한경關漢卿, 「남려南呂 · 일지

화一枝花」, 투수套數 「불복노不伏老」)

　　문인들은 이미 사람마다 싫어하는 '아홉 번째로 냄새나는 놈'[47]이 되어버렸
다. 또 실의에 빠져 의욕을 잃은 것 외에 또 다른 것이 있지 않은 이상, 아예 체면
을 내려놓고 유교(명교)의 반역자가 되었다. 전통의 위치가 전복 당하게 되자 이
와 같은 일종의 '흑색 유머black humor'가 생겨났다. 산곡 속의 이런 역방향성적
인 심미 경향은 더욱더 근대의 심미 특징을 지니게 되었고, 읽으면 '사람의 혈맥
이 요동쳤다[蕩人血脉].'

47 │ 취노구臭老九는 문화대혁명 기간 중에 지식인을 낮게 취급하고 탄압을 할 때 쓰는 명칭이다.

인생의 유희와 추醜를 미美로 여기다

시가가 산곡으로 발전하면서 과거의 전통에 대한 전반적인 반발이 나타났다. 언어 측면에서 통속으로 우아함을 대체하고 서정 측면에서 웃음으로 슬픔을 대체했다. 또 제기할 만한 논의는 바로 추함을 아름다움으로 여긴다는 것이다. 이른바 시의詩意·시정詩情·시경詩境·시화詩化라는 개념은 원래 모두 미美의 대명사들이다. 사람들이 시를 필요로 한 것은 정신 측면의 심미 수요를 만족시키기 위한 것이다. 일부 역사적 원인으로 말미암아 미는 다시 사람들의 관심을 받지 못하고, 추를 표현하는 것이 도리어 원나라 사회의 풍조와 유행이 되었다. 종종 여러 가지 추한 것들이 공연히 무대에 모습을 드러내서, 산곡의 감상과 묘사의 대상이 되었다.

아래의 두 수를 살펴보자.

추한 건 나귀 같고,

작은 건 아기 돼지 같은데,

『산해경』을 뒤져보아도 찾을 길 없네.

몸은 온통 털북숭이네.

너는 아마 정물이 된 듯하나,

사람 깨무는 빗자루로구나.

醜如驢, 小如豬, 『山海經』檢遍了無尋處. 遍體渾身都是毛, 我道你有似個成精物, 咬人的笤帚.(왕화경王和卿,「쌍조雙調·발부단撥不斷·장모소구長毛小狗」)

제비 주둥이에서 진흙을 빼앗고,

바늘에서 철을 없애며,

불상의 얼굴에서 금을 벗겨내어 샅샅이 뒤지네.

아무것도 없는 데서 또 찾아내니,

메추라기의 모래주머니 속에서 완두콩을 찾고,

해오라기 다리에서 얼마 안 되는 살점을 베어내며,

모기 뱃속에서 기름을 짜내니,

솜씨 좋은 나으리 덕분이지요.

<ruby>辱<rt>탈</rt></ruby><ruby>泥<rt>니</rt></ruby><ruby>燕<rt>연</rt></ruby><ruby>口<rt>구</rt></ruby>, <ruby>削<rt>삭</rt></ruby><ruby>鐵<rt>철</rt></ruby><ruby>針<rt>침</rt></ruby><ruby>頭<rt>두</rt></ruby>, <ruby>刮<rt>괄</rt></ruby><ruby>金<rt>금</rt></ruby><ruby>佛<rt>불</rt></ruby><ruby>面<rt>면</rt></ruby><ruby>細<rt>세</rt></ruby><ruby>搜<rt>수</rt></ruby><ruby>求<rt>구</rt></ruby>. <ruby>無<rt>무</rt></ruby><ruby>中<rt>중</rt></ruby><ruby>覓<rt>멱</rt></ruby><ruby>有<rt>유</rt></ruby>, <ruby>鵪<rt>암</rt></ruby><ruby>鶉<rt>순</rt></ruby><ruby>嗉<rt>소</rt></ruby><ruby>裏<rt>리</rt></ruby><ruby>尋<rt>심</rt></ruby><ruby>豌<rt>완</rt></ruby><ruby>豆<rt>두</rt></ruby>, <ruby>鷺<rt>로</rt></ruby><ruby>鷥<rt>사</rt></ruby><ruby>腿<rt>퇴</rt></ruby><ruby>上<rt>상</rt></ruby><ruby>劈<rt>벽</rt></ruby><ruby>精<rt>정</rt></ruby><ruby>肉<rt>육</rt></ruby>,

<ruby>蚊<rt>문</rt></ruby><ruby>子<rt>자</rt></ruby><ruby>服<rt>복</rt></ruby><ruby>內<rt>내</rt></ruby><ruby>刳<rt>고</rt></ruby><ruby>脂<rt>지</rt></ruby><ruby>油<rt>유</rt></ruby>, <ruby>虧<rt>휴</rt></ruby><ruby>老<rt>노</rt></ruby><ruby>先<rt>선</rt></ruby><ruby>生<rt>생</rt></ruby><ruby>下<rt>하</rt></ruby><ruby>手<rt>수</rt></ruby>.(무명씨, 「정관正官·취태평醉太平」)

사람들의 심미 취향은 확실히 알지도 생각지도 못하는 사이에 변화가 생겨났는데, 바로 우주 중에 순수 물질이 있으면 바로 반대 물질이 있는 것과 같다. 과거의 시가에 표현된 것은 대부분 긍정적인 대상이고, 산곡에 이르러 더욱 비속하고 추악한 측면들이 일부러 두드러진다.

추함을 아름다움으로 여기는 것은 비교적 복잡한 심미 현상이다. 우리가 다시 '애정의 자백'을 골라서 한 수를 살펴보자.

나는 촌스럽고, 그는 못생겼지.

못생기면 못생긴 대로, 촌스러우면 촌스러운 대로 뜻이 잘 맞았지.

못생긴 그는 마음만은 진실하여,

나의 촌스런 정을 깊이 얻었지.

이 못생긴 사람들은,

촌스런 이가 딱 맞는 배필로,

하늘이 내려준 것.

<ruby>我<rt>아</rt></ruby><ruby>事<rt>사</rt></ruby><ruby>事<rt>사</rt></ruby><ruby>村<rt>촌</rt></ruby>, <ruby>他<rt>타</rt></ruby><ruby>般<rt>반</rt></ruby><ruby>般<rt>반</rt></ruby><ruby>醜<rt>추</rt></ruby>, <ruby>醜<rt>추</rt></ruby><ruby>則<rt>칙</rt></ruby><ruby>醜<rt>추</rt></ruby><ruby>村<rt>촌</rt></ruby><ruby>則<rt>칙</rt></ruby><ruby>村<rt>촌</rt></ruby><ruby>意<rt>의</rt></ruby><ruby>相<rt>상</rt></ruby><ruby>投<rt>투</rt></ruby>. <ruby>則<rt>칙</rt></ruby><ruby>爲<rt>위</rt></ruby><ruby>他<rt>타</rt></ruby><ruby>醜<rt>추</rt></ruby><ruby>心<rt>심</rt></ruby><ruby>兒<rt>아</rt></ruby><ruby>眞<rt>진</rt></ruby>, <ruby>博<rt>박</rt></ruby><ruby>得<rt>득</rt></ruby><ruby>我<rt>아</rt></ruby><ruby>村<rt>촌</rt></ruby><ruby>情<rt>정</rt></ruby><ruby>兒<rt>아</rt></ruby><ruby>厚<rt>후</rt></ruby>. <ruby>似<rt>사</rt></ruby><ruby>這<rt>저</rt></ruby><ruby>般<rt>반</rt></ruby>

<ruby>醜<rt>추</rt></ruby><ruby>眷<rt>권</rt></ruby><ruby>屬<rt>속</rt></ruby>, <ruby>村<rt>촌</rt></ruby><ruby>配<rt>배</rt></ruby><ruby>偶<rt>우</rt></ruby>, <ruby>只<rt>지</rt></ruby><ruby>除<rt>제</rt></ruby><ruby>天<rt>천</rt></ruby><ruby>上<rt>상</rt></ruby><ruby>有<rt>유</rt></ruby>.(란초방蘭楚芳, 「남려南呂·사괴옥四塊玉·풍정風情」)

상술한 바와 같이 추함을 묘사하지만 의미는 다르다. 이 작품의 주인공은 외모가 비록 추하지만 마음은 오히려 아름답다. 즉 외면은 추하나 내면은 아름다운 축에 속한다. 그 밖에 몇몇 작품은 반드시 이와 같지 않지만, 생활의 정취가

적지 않다. 이처럼 속으로 아를 대체하고 웃음으로 슬픔을 대체하고 추로 미를 대체하는 형태는 바로 산곡의 3가지 예술 특징을 이루는 것이다.

원나라 산곡은 전면적인 반역 정신과 통쾌하고 호방한 심미 풍격으로 인해, 중국 시가사詩歌史에서 하나의 특수한 지위를 차지하였고, 또한 중국 심미 문화사에서 다시 얻기 힘든 자산이 되었다.

생각해볼 문제

◉

1. 원 산곡의 미학 취향에 대한 관점을 이야기해보자.
2. 독해와 사고를 통해 원 산곡 중에 인생을 즐기는 것이 권위를 조롱하는 것과 무슨 관계가 있다고 보는가?

제 **3** 절

대범하게 일기를 그리다[揮洒逸氣]:
원나라 문인화의 산수 콤플렉스

대체로 비판과 부정적 경향을 가진 예술은 모두 두 종류의 형태로 나눌 수 있다. 혹은 대립하고 항쟁하는 형식을 취하기도 하고 혹은 세속을 떠나 초월하는 형식을 취한다. 가령 연극과 산곡이 전자에 속한다고 한다면 회화 예술은 후자에 속한다. 전자는 속되고 후자는 우아하며, 전자는 진취적이고 후자는 신중하지만 양자는 방법은 달라도 귀착점은 같다. 원나라의 화가들은 바로 이러한 정신을 취하여 회화 영역에서 속된 것을 반대하고 우아한 것을 높이 받들면서 전통적인 화풍을 변화시켜서, 중국 문인화의 참신한 세계를 창조해냈다.

원체의 전통에서 나오다

주지하다시피 송나라의 회화는 원체화[48]를 위주로 전개되었다. 원체화는 당연히 중국 회화사에서 자신의 독특한 공헌과 지위를 지니고 있다. 예컨대 물

48 원체院體는 조정의 화원 화가가 창작하면서 일정한 풍격의 양식을 형성한 회화를 말한다. 이와 같은 회화 작품은 종종 비교적 농후한 궁정 색채를 띠고 세부 묘사의 사실성을 중시했다.

체의 형상에 대해 세밀한 부분의 형상화에 공들이고 색채의 운용을 중히 여기는 등 조금이라도 소홀히 할 수 없는 특성이 있었다. 이처럼 원체화의 주된 취지가 제왕과 귀족의 취향에 영합하고 있어, 원체화는 많은 제약을 받고 있었다.

원제국에 들어와서 궁정에서는 상술한 바와 같이 도화圖畵 장식을 중시하였고, 여전히 화공들은 윗사람의 뜻에 맞추는 작품 제작에 종사하면서 송나라 원체화를 계승했다. 그렇지만 시대는 같지 않았고, 원나라의 지식인과 예술가는 대부분 종족 차별과 직업 차별이라는 이중 압박이 가해지는 환경 속에서 생활하면서 사회의 가장 낮은 계층으로 몰락했다. 그들은 송나라에서 우월하고 사람들로부터 존경받는 지위를 잃어버리고 각종 불공정한 대우를 받았다. 이로 인해 그들은 분개와 불만을 더욱 격하게 일으키게 되어 대다수가 사회와 협력하는 태도를 취하지 않았다. 당시 회화계에서 구현한 작업은 바로 세속에 영합하는 창작을 반대하고 지식인의 '사기士氣'를 중시하여 독자적이고 굴복하지 않는 인격을 표현해내면서 현실과 대항했다. 이것은 그림이 세속의 속박에서 벗어나 자유롭고 독자적인 발전을 할 수 있는 조건을 제공하게 되었다.

회화 세계에서 가장 일찍 속된 것을 반대하는 주장을 제시하고, 변혁을 앞장서서 이끈 사람은 송에서 원으로 들어가는 시기의 조맹부(1254~1322)[49]였다. 조맹부는 일찍이 송나라의 원체화를 다음과 같이 비판했다. "지금 화가들은 비록 세부 묘사를 극도로 중시하지만 그림을 한 번 보면 뜻이 다한다."[50] 다른 곳에서 그는 비슷한 말을 했다. "송나라 사람이 그린 인물은 당나라 사람의 심원함에 미치지 못한다. 나는 당나라 사람을 배우는 데 뜻을 새기겠으며, 대부분 송나

49 조맹부趙孟頫는 호주湖州(지금의 저장성) 출신으로 자가 자앙子昂, 호가 송설도인松雪道人·수정궁도인水晶宮道人이다. 송 태조 조광윤의 11세손으로 남송 말기에 진주사호참군眞州司戶參軍이라는 관직에 있었고, 원나라에 들어서 추천을 거쳐 조정에 들어갔고, 관직은 한림학사승지翰林學士承旨에 이르렀다. 서예와 그림으로 세상에 이름을 얻었다. 저서로『송설제집松雪齋集』이 있다.

50 조맹부,「고인화고古人畵稿」: 今人雖極工致, 一覽而意盡矣.(裴景福,『장도각서화록壯陶閣書畵錄』)

라 사람의 필묵을 다 버릴 것이다."⁵¹

송나라의 원체화는 붓을 운용하는 용필이 세밀하면서 정교하고, 온 힘을 다해 물상을 모방하여 궁정의 취향에 영합했던 탓에 상대적으로 작자에게 내재된 정감과 개성의 표현이 부족했다. 그래서 "화가 본연의 취향을 잃어버려"⁵² 한번 훑어보면 뜻을 다하게 된다. 이렇게 세속에 영합하는 근세의 풍조를 겨냥하여 조맹부는 옛날로 돌아가야 한다는 복고復古를 주장했다. "그림 그리는 일은 고의古意를 갖춰야 하는데, 고의가 없으면 비록 세밀하게 그리더라도 아무런 보탬이 되지 않는다."⁵³ 조맹부가 말한 고인은 주로 당나라와 오대의 화가를 가리키며, 그중에도 송나라 초기의 저명한 몇몇 산수 화가를 포함한다.

그는 또 몇몇 화가를 나름대로 평가했다. "오대에 이르러 형호·관동·동원·범관이 나왔는데, 이들은 모두 심원하여 근세 화가의 취지와 아득히 멀다."⁵⁴ 형호荊浩는 오대 때 북방의 화가이며, 관동關소은 형호의 문하생이다. 동원董源은 남방의 화가에 속하며, 그와 그의 제자 거연巨然은 남방 산수의 풍격을 대표한다. 범관范寬은 송 초의 산수화가이며, 관동·이성李成과 함께 북송 3대가로 불렸는데, 세 사람은 모두 형호의 화풍을 계승했다. 조맹부는 이러한 화가를 추종하면서 원체화파를 반대했고, 정세精細하면서 공교하고 오직 농염하게 색을 칠하면서 세속에 영합하는 경향을 반대했다. 이것은 사실 회화 분야에서 혁신 운동을 펼친 것이다. 조맹부는 송나라 종실의 신분으로 원나라에서 벼슬을 하여 사회적 비난을 꽤나 받았고, 스스로도 부끄러움을 느꼈지만 벗어날 길이 없어 정력을 전부 예술 창작에 몰입함으로써 예술가로서 세상에 명성이 높았다.

51 조맹부, 「철망산호鐵網珊瑚」: 宋人畫人物, 不及唐人遠甚, 予刻意學唐人, 殆欲盡去宋人筆墨.

52 당대唐垈, 『회사발미繪事發微』「정파正派」: 失畫家天趣.

53 장축張丑, 『청하서화방清河書畫舫 유집酉集』 권10 「조맹부趙孟頫」: 作畫貴有古意, 若無古意, 雖工無益.

54 조맹부, 「제쌍송평원도題雙松平遠圖」: 至五代荊(浩)關(소)董(源)范(寬)出, 蓋與近世筆意遼絕.

진정으로 회화 영역에서 전면적인 혁신을 실현하고, 원나라 회화의 새 국면을 처음으로 열기 시작한 것은 후기의 사대가로 불리는 황공망黃公望(1269~1354)·왕몽王蒙(1322~1385)·예찬倪瓚(1301~1374)·오진吳鎭(1280~1354)이다. 이 네 명은 세상에서 이른바 세속에 영합하는 무리와 완전히 다르며, 원나라에서 개성이 있고 기상이 있고 포부가 있는 한족 지식인들을 대표했다.

사대가四大家의 산수의취

원제국은 중국 산수화에서 중대한 전환이 일어난 시대이다. 이 전환은 두 가지 측면에서 실현되었다. 첫째는 깔끔하게 짜임새가 있고 정세한 것을 거칠고 천진난만하게 변화시켰고, 둘째는 사실대로 그려 정신을 전하는 사실전신寫實傳神을 뜻을 그려 여운을 얻는 사의득운寫意得韻으로 변화시켰다. 이 두 가지 큰 전환은 조맹부에게서 가장 일찍 구현되었다. 우리는 그가 42세 때 그린 유명한 〈작화추색도鵲華秋色圖〉그림 16-5를 통해 이 전환의 분명한 자취를 볼 수 있다.

〈작화추색도〉에서 묘사한 것은 산동(산둥) 제남(지난) 교외의 깊은 가을 풍경이다. 화면은 루중[55] 평원의 광활함과 평탄함을 나타냈고, 그림의 정중앙에 크고 작으면서 자태가 다양한 각종 수목, 즉 백양나무, 버드나무뿐 아니라 소나무 등을 배치했다. 이 나무들 중 어떤 잎은 이미 노란색으로 변했고, 어떤 나뭇잎은 다 떨어져 겨우 가지와 줄기만 남았으며, 어떤 것은 녹색을 유지하고 있다. 이런 수목은 메마르고 거칠면서 가지는 짧고, 드문드문 하다가도 복잡하게 뒤섞인 배치를 보이고 있다. 몇 줄기의 계곡 물이 나무숲과 갈대숲 가운데로 구불구불하게 흘러가고, 간결하게 그려진 누추한 초가집은 먼 곳에 있는 수목 안에서 서로 어울리는 가운데, 보일락 말락하는 어떤 어부가 그물로 고기를 잡고 있다.

55 | 루중魯中은 산동(산둥)성 중부 지역으로 제남(지난), 치박(쯔보)淄博, 태안(타이안)泰安, 래무(라이우)萊蕪와 추평(쩌우핑)鄒平 등 산동(산둥) 정치·문화·역사의 중심에 해당된다.

〈그림 16-5〉조맹부, 〈작화추색도〉.

그림의 중앙을 기준으로 좌우에 산머리가 평지에서 불쑥 솟아 있는데, 오른 편의 높고 험준한 것이 화부주산華不注山이고, 왼편의 평탄한 것이 작산鵲山이 다. 산동(산둥)성에 가본 적이 있는 사람들은 한 번 보면 바로 알 수 있는데, 이것 이 바로 지난 일대의 자연 경관을 재현하고 있다. 허황되거나 일부러 꾸며내지 않았으며, 매우 수수하고 자연스럽고 남송 원체화풍의 안개와 선염渲染도 이미 없기 때문에 신비로움이 일어나고, 또 놀라며 괴이하게 여길 어떠한 의외의 붓 질도 없어 사람들에게 친근하고 익숙한 느낌을 준다. 이 소박한 진실성의 이면 에는 심지어 비교적 약간 서툴면서 소박한 졸질拙質의 맛을 지니고 있다. 조맹부 가 처음 시작한 이런 평범하고 꾸밈없으며, 서툴면서 소박한 새로운 화풍은 남 송 원체화풍의 정교하면서 우아한 운치와 선명한 대조를 이룬다.

황공망은 가장 뛰어난 명성을 지닌 원나라의 화가로 그의 산수 작품은 조맹 부를 뛰어넘어 실제로 원나라 산수화의 정상으로 자리매김된다. 황공망은 황 량하고 쓸쓸한 의경意境을 아주 잘 그려냈는데, 이른바 "황량하고 쓸쓸한 경치 를 취해 넓고 먼 아득한 생각을 그렸다."[56] 그의 가장 유명한 작품은 폭이 6미터 가 넘는 〈부춘산거도富春山居圖〉[57, 그림 16-6]이다. 훗날 동기창은 이를 다음처럼 평 가했다. "황공망이 평생에 가장 뜻을 잘 얻어낸 작품이다."[58] 이 그림은 황공망

〈그림 16-6〉황공망, 〈부춘산거도〉부분.

이 79세 때에 완성하였고, 완성되기까지 3~4년의 시간을 들였다. 그림은 종이 바탕[紙本]에 엷은 붉은빛이 도는 '천강淺絳' 화법을 사용했는데, 시작에서부터 마무리까지 화가는 모두 몇십 개의 산봉우리가 이어지도록 하되, 형태를 각각 달리하고 절대로 중복되지 않게 그려서 자취가 담담한 먼 산에서부터 수풀이 굽어지는 가까운 고봉孤峰에 이르기까지 화폭 속의 빼어난 경치가 사람의 눈으로 하여금 쉴 틈을 주지 않는다.

부춘산(푸춘산)富春山은 절강(저장)성 서쪽 지역에 있으며 저명한 부춘강(푸춘 강)富春江의 물이 감싸 도는 곳으로 경치가 좋기로 이름난 지역이다. 작자는 땅을 빌려 물을 표현하면서 긴 화면 위에 아득하여 끝이 없는 것을 표현했고, 산봉우리 바로 아래까지 강물이 밀려들어 잠기게 하였다. 일반 사람들이 주의 깊게 보지 않는다면 자주 연이어진 산의 감동적인 기복에 주목하여 강물의 존재를 소홀히 하게 된다. 실제로 강물은 이 그림 속에 없는 곳이 없으며, 이어지는 부춘

56 화익륜華翼綸, 『화설畵說』: 取荒寒之景, 寫蒼莽之思.

57 | 〈부춘산거도〉는 현재 대만(타이완) 고궁박물관에 소장되어 있으며, 이 밖에 온전하지 않은 형태의 그림은 절강(저장)성 박물관에 소장되어 있다.

58 동기창, 「부춘산거도제발富春山居圖題跋」: 子久生平最得意筆.

산 줄기가 이 강물이 존재하게끔 배경을 형성하고 있다. 화가가 선택한 상황은 초가을 경치인데, 계절은 의심의 여지 없이 작자가 나타내고자 하는 의경의 한 수단이 되었다. 기나긴 강가에는 많은 나뭇잎이 거의 다 떨어지고, 아직 잎이 떨어지지 않은 작은 소나무 숲은 먼 곳에서 잇대어 있는 먹색의 한 줄기를 이루며 부분적으로 모래섬의 윤곽을 나타내고 있다. 그 밖에 가까스로 남아 있는 약간의 마른 나뭇가지는 두 그루 또는 세 그루씩 황량한 강기슭에 서 있는데, 아득하여 끝이 없는 강물과 상대적으로 보인다.

그림 전체는 황량하면서 적막하고 냉담한 기운 속에 휩싸여 있다. 일체의 것이 모두 엄숙하면서 고요하고 평온하고, 두 가닥의 선으로 자취를 드러내는 한 척의 고기잡이배와 고독한 초가집 그리고 아주 좁고 작은 다리까지 있다. 이곳은 황공망이 오랫동안 거주하던 지역이며 그의 자연 산천에 대한 깊은 체험적 감수성이 응집되어 있다. 화가 자신의 본래 취향은 이렇게 황량하고 쓸쓸하며 오랫동안 그 경치를 음미하고서, 이 황량하고 쓸쓸한 데에서 자기 정신의 고향을 찾고 있다.

〈부춘산거도〉는 원나라 문인 화가가 삶을 대하는 태도를 표현하고 있고, 그림을 볼 때마다 관찰자의 마음을 강렬하게 움직이게 한다. 청나라 화가 운수평惲壽平은 황공망의 그림을 다음처럼 논평했다.

> 황공망이 숲과 도랑을 그릴 때 구도, 구름과 안개, 희미하게 번지는 먹의 바림은 모두 배워서 미칠 수 있다. 필묵의 밖, 특히 일종의 거칠면서 데면데면하고 공활하면서 아득한 기운은 배워서 미칠 수 있는 실력이 아니다.
>
> 치옹화림참 위치 운연 선운개가학이지 필묵지외 별유일종황솔창망지기 즉비학
> 癡翁畫林壑, 位置, 雲煙, 渲暈皆可學而至, 筆墨之外, 別有一種荒率蒼莽之氣, 則非學
> 이지야
> 而至也,(「구향관화발甌香館畫跋」)

이렇듯 황공망이 〈부춘산거도〉로 창조해낸 것은 고도의 예술 진실이다. 그것은 사실이면서 더욱 사의寫意가 드러나고, 재현이면서 더욱 표현이고, 묘사이면

서 더욱 서정이다. 심미 주체와 심미 대상 사이에서 주체의 경향성과 개성의 감수성이 강렬하게 대상을 둘러싸며 포섭하고 있다. 그림 속의 황량하고 쓸쓸함은 실제로 화가의 심미 태도의 외화外化이며, 이런 경계는 다른 사람들이 모방할 길이 없다.

이 그림에도 옛사람의 화법을 참고한 부분이 있는데, 청나라 포안도[59]는 다음처럼 지적했다.

> 황공망은 동원을 사법으로 삼았지만 동원 그림에서 번잡한 준을 걸러냈으며, 형체가 메마르고 산꼭대기와 산줄기가 뻗어나가는 곳은 중복되어 마치 돌을 포갠 것 같으며, 가로로 가파르지 않은 언덕을 이루어 스스로 하나의 체體를 완성했다.
> 子久師法北苑(董源), 汰其繁皴, 瘦其形體, 巒頂山根, 重如疊石, 橫成平坡,
> 自成一體.(『화학심법문답畵學心法問答』)

강남의 산천과 경치를 표현하는 측면에서 동원은 실제로 조맹부 및 원나라 4대가에게 공통의 스승이 된다. 가까운 곳으로부터 먼 곳에 이르는 경물의 포치布置, 거칠고 볼품없이 메마른 먹과 준법 등의 측면에서 황공망은 조맹부에게서 나름의 시사점을 얻었다. 이 모든 것이 황공망의 손에서 종합되고 융합되어 하나의 새로운 경계로 끌어올려졌다. 여기에 이르러서 형상 그리기는 뜻[意] 그리기에 자리를 내주었고 재현은 이미 화가의 주관 감정과 예술 의지의 표현으로 대체되었다.

원나라 사대가들은 모두 산수화가로 불리지만, 풍격은 각자 달라서 분명히 판별해낼 수 있다. 황공망이 소박하고 중후하면서 멀고 아득한 것으로 뛰어나고 왕몽은 빽빽하고 깊은 아름다움에서 장점을 보여주고 예찬은 성기고 옅으면

59 │ 포안도布顏圖는 자가 소산嘯山이고 호가 주계竹溪로 몽골 양백기鑲白旗의 소속이다. 수원성부도통綏遠城副都統을 지냈고 시와 그림을 잘했을 뿐만 아니라 금琴 연주도 뛰어났다. 저서로『독화집략讀畵輯略』이 있다.

〈그림 16-7〉 오진, 〈어부도〉.

서 간결하고 먼 것으로 정신을 전해준다면, 오진은 깊고 굳세면서 윤택한 면에서 또 다른 격을 갖추었다. 황공망·왕몽·예찬 세 사람은 모두 필법을 중시하고 준찰皴擦과 구륵鉤勒을 위주로 하는데, 오진은 그렇지 않다. 건필乾筆과 준찰皴擦 이외에도 발묵을 겸하는 형식을 취하면서 선염을 중시했는데, 이것은 오진의 작품으로 하여금 독특한 예술 효과를 드러내도록 한다.

오진의 마음속에는 세속에서 도달하기 어려운 극도로 아름다운 세계가 있다. 이 세계는 그가 가장 좋아하는 그림인 〈어부도漁夫圖〉^{그림 16-7}에서 볼 수 있다. 현재 북경(베이징) 고궁박물관에 소장된 〈어부도〉가 바로 그의 작품 특성을 보여주는 전형典型이다. 이 그림은 그가 그린 네 축軸의 〈어부도〉 중 하나이며 비단 바탕[絹本]에 필묵을 사용했다. 그림의 근경은 맑은 시냇물 하나가 구불구불 흐르고, 출렁이는 시냇물에는 나뭇잎 같은 고기잡이배 하나가 떠 있고, 뱃머리에는 삿갓을 쓴 한 명의 어부가 정신을 집중하며 낚싯대를 드리우고 있다. 시냇물 양측 면에는 일정하지 않은 크고 작은 모래톱이 있다. 모래톱 근처에 가지각색의 수풀들이 자라고 있으며, 수목은 물 쪽으로 서 있다.

화가는 농·담의 두 가지 먹색을 이용하여 물가에 있는 수목의 잎을 점으로 표현했는데,

담묵을 사용한 윤곽은 농묵을 사용한 부분보다 넓고, 이중의 층위로 나누어 마치 그림자처럼 중첩된다. 위쪽으로 멀지 않은 곳은 경사가 완만한 언덕이 있는 경치를 이루고, 언덕 꼭대기는 농묵을 사용하여 '습기를 머금은 이끼를 점으로 표현했는데[帶濕點苔]', 가까운 곳에서 먼 곳으로 끊어질 듯 이어지는 생동감이 더욱 돋보인다. 높지 않은 산 사이에 나무숲이 있는데, 나뭇가지는 모두 메마른 모습을 드러내게 그려졌고 잎이 무성하면서 힘이 있는 가지와 줄기만이 그저 전과 다름없는 무성함을 나타나고 있다. 여기까지 보면 화면은 기본적으로 사실적 표현에 속하게 된다. 평편한 구릉에서 먼 곳으로 펼쳐지고, 높고 험한 고개가 서로 겹치면서 보이는 듯 안 보이는 듯하여, 연기가 주위를 에워싼 황홀한 모습은 마치 선경仙境인 듯하다.

특별하게도 그림의 오른쪽에 구불구불하면서 가느다란 개울이 먼 산의 연람[60] 속에서 흘러나와 한 줄기의 밝은 명주처럼 번뜩이면서 언덕 앞까지 쭉 이어져 맑은 시냇물로 유입되는데, 전체 그림에 농후한 시의詩意를 덧보태고 있다. 이 그림의 필묵은 매우 간결하면서 세련되고 구조는 매우 소박하지만 함의는 넘쳐흐른다. 이것은 사람들로 하여금 도연명의 시적 경계[詩境]를 연상하게 한다. 도연명 시의 특징은 소박하면서 자연스러워 마치 일상적인 일을 말하는 것 같으나, 그 속에 깊고 소박하여 다다를 수 없는 경계가 있어서 사람들이 다 음미하지 못하는 맛이 있다.

오진의 산수화가 모두 평담하고 우아하게 아름다운 것은 결코 아니다. 새로운 유형의 작품은 화가의 또 다른 심리 태도를 반영하였다. 이런 유형의 작품으로 대만(타이완) 고궁박물관에 소장되어 있는 〈쌍회평원도雙檜平遠圖〉[그림 16-8]가 대표적이다. 이 그림도 비단 바탕에 필묵을 사용했는데 구도가 매우 기묘하다. 근경近景에 자리한 하늘을 찌를 듯한 두 그루의 거목은 줄기가 매우 곧고 뿌리가 땅 밖으로 드러나 있으며, 상단의 갈라진 가지는 푸르고 굳세어 규룡처럼 구

60 │ 연람煙嵐은 산속에 생기는 아지랑이같이 피어나는 기운을 말한다.

〈그림 16-8〉 오진, 〈쌍회평원도〉.

불구불한 모양으로 뒤엉키면서도 수평으로 넓게 펼쳐져 있다. 나뭇잎은 많지 않고 바늘 모양을 가진 소나무 잎과 유사하면서 색깔은 짙다.

중간 부분은 평탄한 경사를 가진 구릉 사이에 작은 시냇물이 흐르며 숲속에 시골집을 배치했다. 두 그루의 거대한 회나무와 비교하면 숲속의 수목들은 작고 연약하다. 화가는 담묵만 사용하여 간략하게 찍듯이 그려 완성했고 원경은 근경의 거목과 어울리지 않는다. 먼 곳에 산들이 우뚝 솟아 있으며 산 너머 하늘은 밝은 색을 띠고 있다. 이 그림은 화면의 3분의 1 이상이 하늘인데, 가장 윗부분의 하늘은 짙은 회색이며 오직 먼 산 일대에만 한 줄기 광명이 드러나고 있다. 하늘을 떠받치고 땅 위에 우뚝 선 두 그루의 거목이 산 너머의 광명과 적절하게 호응하고 있다.

이 그림은 사람들에게 상징적인 암시를 준다. 그것이 표현하는 것은 현실을 혐오하고 높이 우뚝 서서 굽히지 않는 울분의 미이다. 이것은 작자가 세상에 분노하고 증오하는 심정을 일종의 예술로 표현한 것이다. 두 종류의 풍격과 형식은 비록 다르지만, 담겨진 내용은 도리어 상통하는 것이다.

서화가 하나의 체로 합해진 유아지경[61]

이른바 문인화는 하나의 특징이 매우 두드러진데, 그것은 바로 서예를 회화로 끌어들인 것이다. 사실 옛사람들은 일찍부터 이미 글과 그림의 근원이 같다는 서화동원설書畵同源說을 주장했다. 당나라의 장언원도 『역대명화기』에서 "글씨와 그림은 이름이 다르지만 근원은 같다."는 관점을 내보였다.[62] 문인화가 정식으로 흥기한 것은 송나라이다. 당시 원체화가 성행하던 시기이지만 일부 문인 화가들은 이에 불만이 있었고, 시를 짓고도 남은 여의餘意로 먹을 휘두르며 그림을 그렸는데, 사람들은 그것을 '묵희墨戱'라고 불렀다. 당시 이러한 유형의 작품은 영향력이 별로 크지 않았지만 원나라에 이르러 수묵화가 크게 유

행하면서 창작 기풍의 변화가 발생했고, 이에 서화가 합류하여 하나를 이루는 예술 현상이 일종의 시대적 풍조가 되었다.

서화 합류는 도대체 어떤 미학 가치를 가지고 있는가? 먼저 그것은 회화의 선조미線條美를 강조했다. 서예는 실제로 선의 예술이다. 역대 서예가들이 마음을 집중하여 갈고 닦은 경험을 통해, 필획 하나마다 모두 풍부한 의미를 담고 짙고 강한 미감을 지니게 되었다. 송나라의 원체화는 선염의 색조를 추구했는데, 복합적인 요소로 이루어진 면이 그림의 형상을 조성하여 세속적인 격식에 빠져든 뒤에 간결하고 명쾌한 선조를 강조하게 되었으며, 실제로 이것은 송나라 원체화에 대한 수정이었다.

선의 강조로 인해 문인 화가의 입장에서 보면 반드시 서예를 바탕으로 그림에 들어가는 길을 높이 받들게 되었다. 서예는 중국의 선조미가 가장 높은 단계에서 구현되는 길이자 동시에 문인 묵객의 뛰어난 기술이기 때문이다. 원나라

61 | 유아지경有我之境이 미학적으로 사용된 것은 왕국유(왕궈웨이)의 『인간사화人間詞話』에서이다. 왕국유(왕궈웨이)는 『인간사화』 제3칙에서 다음과 같이 말하였다. "유아지경이 있고, 무아지경이 있다. '눈물 어린 눈으로 꽃에게 물어보니, 꽃은 대답 없네. 어지러이 꽃잎만 그네 위로 날아갈 뿐.' 이런 것은 유아지경이다. …… 유아지경은 자아로써 사물을 관찰하기 때문에 사물이 모두 자아의 색채를 나타내게 된다[有有我之境, 有無我之境. '淚眼問花花不語, 亂紅飛過秋千去.' 有我之境也. …… 有我之境, 以我觀物, 故物我皆著我之色彩]." 그리고 그는 이런 유아지경의 의미를 제4칙에 덧붙여 설명하고 있다. "무아지경은 사람이 오직 고요한 상태에서 그것을 얻는다. 유아지경은 흔들리는 상태에서 고요한 상태로 갈 때, 그것을 얻는다. 그러므로 무아지경은 우미優美이고 유아지경은 숭고崇高이다[無我之境, 人惟於靜中得之. 有我之境, 於由動之靜時得之. 故一優美, 一宏壯也]." 이런 왕국유(왕궈웨이)의 관점에 대해 주광잠(주광첸)朱光潛은 용어 사용의 검토를 제기했다. 즉 "'나로써 사물을 보니 사물은 모두 나의 색채에 물든다'는 감정 이입이며, '눈물 젖은 눈으로 꽃에게 물어도 꽃은 말이 없고'라는 것으로 증명된다. 감정이입은 정신을 집중하여 물아양망物我兩忘의 경지에 이른 결과이며, 쇼펜하우어가 말한 자아 소실이다. 그래서 왕국유(왕궈웨이)가 말한 유아지경은 사실 무아지경, 즉 망아지경忘我之境이다."(朱光潛, 『주광잠미학문집朱光潛美學文集』 2권, 上海文藝出版社, 1982, 59~60쪽.) 이렇듯 의견의 차이는 있지만, 유아지경은 대상에 대해 심미 주체가 어떤 경계에 있더라도 반드시 주체로서의 나[我]가 존재하여야 하며, 객관 사물에 대한 나의 정서와 미적 감정이 반영되어야 창작표현의 경계를 이룰 수 있다는 관점을 의미한다. 왕국유, 류창교 옮김, 『세상의 노래비평-인간사화』, 소명출판, 2004, 243~246쪽 참조.

62 장언원, 『역대명화기』 「서화지원류叙畵之源流」: 書畵異名而同體.(조송식, 17)

이전의 회화 감상에 대해 전부 형상 자체에만 집중되었다고 한다면 원나라의 시작과 더불어 선은 이미 하나의 독립적인 심미 대상으로 상승했다고 할 수 있다. 사람들은 화면에 형성된 도상을 감상하는 동시에 화가가 붓을 놀려 기세를 운용한 미를 감상할 수 있는데, 이것은 회화에 매우 깊은 풍아한 맛[韻味]을 갖추게 한다. 중국화는 총체적으로 말하면 바로 선의 예술인데, 이 개념은 사실 원나라에 이르러서 비로소 진정으로 확립되기 시작했다.

다음으로 서예를 바탕으로 그림에 들어서는 길은 더욱 선명하게 작가의 개성을 드러냈다. 서예가들이 붓을 운용하여 글씨를 쓸 때 사람에 따라 다르겠지만, 그것은 체계적인 동작으로 형성된 그림 그리는 법에 비해 훨씬 강한 개성적 색채를 지니고 있다. 원나라의 회화는 송나라의 원체화가 외곬으로 추구한 형사形似적 경향을 포기하고 사의와 서정성을 추구하는 방향으로 바뀌었고, 작자의 주체 의식이 이전에 볼 수 없었던 수준으로 향상되었다. 이러한 상황 아래에서 서예로 그림에 들어서는 길은 자연히 사람들에게 매우 높이 중시되고 추종을 받았다.

원나라에서 서법을 바탕으로 그림에 들어서는 길을 가장 빨리 주장한 사람은 기풍氣風을 훌륭하게 개척한 조맹부이다. 그에게는 한 폭의 저명한 〈수석소림도秀石疏林圖〉그림 16-9가 있는데, 이 그림은 현재 북경(베이징) 고궁박물관에 소장되어 있다. 이 그림에 작자는 다음과 같이 칠언절구 한 수를 지어 넣었다.

> 돌은 비백[63]과 같고 나무는 주서籀書와 같으며,
> 대나무 그리려면 팔법[64]을 두루 통해야 하나니.
> 또한 이를 잘 이해할 수 있는 사람이 있다면,
> 모름지기 글씨와 그림이 본래 같음을 알리라.

63 비백飛白은 서예 기교의 하나로서 한나라 말기 채옹蔡邕이 창시한 걸로 전해지는데, 특징은 필획 안에 지극히 가느다랗게 먹이 묻히지 않아 밝게 나타나는 것으로 필적의 형상이 메마른 붓을 쓴 것과 같다.

〈그림 16-9〉 조맹부, 〈수석소림도〉.

<div align="center">

석 여 비 백 목 여 주　　사 죽 환 여 팔 법 통　　약 야 유 인 능 회 차　　수 지 서 화 본 래 동
石如飛白木如籒, 寫竹還與八法通. 若也有人能會此, 須知書畫本來同.

</div>

　　이 시에서 조맹부는 서예와 회화 사이를 관통하는 관계를 구체적으로 제시하고 있다. 실제로 이것은 작자 본인이 창작으로 경험한 결론이다. 주籒 자는 '주宙'로 읽고 쓰는데, 고대 글자체 중의 하나로서 대전大篆이라고도 불리며, 춘추전국 시대의 진秦나라에서 유행했고 그 뒤에 일종의 특수한 서법으로 진화되었다. 조맹부는 어떤 사람이 조화와 서법의 선 사이에 내재되어 상통하는 맥락을 깨닫는다면, 서예와 회화가 본래 한 집안이라는 간단하면서도 또한 깊은 이치를 알 수 있을 것이라고 여겼다.

64　팔법八法은 한자를 쓰는 여덟 가지 필획법이며, 그것들은 측側(점點)·늑勒(횡橫)·노弩(직直)·적趯(구鉤)·책策(斜畫向上)·약掠(별撇)·탁啄(右邊短撇)·책磔(捺)을 가리킨다. 후대의 사람들은 곧 팔법으로 서법을 가리키는 말을 대신했다.

이제 우리가 조맹부의 〈수석소림도〉를 살펴보기로 하자. 이 그림은 종이 바탕에 그렸으며 필법이 유달리 시원하고 뚜렷하다. 그림의 정중앙에 두 덩어리의 큰 바위가 있고 오른쪽 뒤에 형상이 고르지 않은 작은 돌 두 덩어리가 있는데 모두 평탄한 언덕에 우뚝 서 있다. 근경에 세 그루의 고목이 있는데 두 그루는 잎이 이미 다 떨어져 나뭇가지만 남았고 나머지 한 그루는 아직 잎이 다 떨어지지 않았다. 주위에 작은 대나무가 모여 있고 그 밖에 가느다란 풀이 돌 주변을 둘러싸고 있다.

화가는 매우 분명하게 세 종류의 필법을 이용해서 이 그림을 그리고 있는데, 가장 눈에 띄는 것은 중심에 자리한 돌이다. 조맹부는 호방한 비백 필법飛白筆法을 채택하였는데, 거친 붓으로 기세를 운용하여 거침없이 단숨에 윤곽을 그리면서 주름[皴]을 그려냈다. 먹을 때로는 진하게 때로는 옅게 사용하며 흑백이 서로 뒤섞여 바위의 단단하고 서툴면서 굳센 질감을 표현해냈을 뿐만 아니라 작자가 손목을 활용하여 붓을 휘두를 때 나타나는 그런 운동 형세가 그림에 남아 있다.

세 그루의 고목에 관해 말하면 작자는 주전체籀篆體의 필법을 채택했다. 우리가 알기에 주전체의 가장 뚜렷한 특징은 둥글면서 굳세고 하나의 필획마다 모두 필획의 기세를 드러내지 못하고 날카로움도 없지만 내부는 강인하고 곧아 사람에게 생명력이 담겨진 느낌을 준다는 것을 알고 있다. 청나라의 어떤 사람은 "전서는 마치 쇠와 돌과 같아서 집의 벽도 파고 들어간다."[65]고 했는데, 이것은 주전체의 미감 특징을 매우 잘 형용하여 개괄하고 있다. 그림 중 세 고목의 가지와 줄기는 분명히 모두 주전체의 필법을 썼고 짧은 가지마다 붓끝의 날카로움을 볼 수 없다. 또한 붓이 곧은 모양으로 나타나지 않고 활처럼 다소 굽어서 마치 탄성을 함축하고 있는 것과 같다. 이 두 그루의 고목은 비록 잎이 다 떨어졌지만 사람들에게 생명력이 넘쳐흐른다는 느낌을 주고 있는데, 이것이 바로 주

65 운경惲敬, 「장고문묘지명張皐文墓志銘」; 篆書如鐵石陷入屋壁.

전체의 신묘한 작용이다.

조맹부를 이어서 나타난 원 말 사대가는 서화합류書畵合流의 방면에서 제각기 각자의 장점을 가지고 있으면서 여러 가지를 채용하여 함께 펼쳐놓는 국면을 형성했다. 사대가 중 운필은 그 사람을 닮아 각자의 개성을 드러내는데, 자아의 인격과 정신이 가장 분명한 사람으로 예찬(1306~1374)[66]을 꼽을 수 있다. 예찬의 그림은 사대가 중에서 붓을 가장 간략하게 사용하여 성기고 옅은 운필의 극치라고 할 만하다. 왜냐하면 붓 사용이 매우 성기고 옅으면서 어떠한 선염渲染도 사용하지 않아 선의 풍아한 맛을 더욱더 뛰어나게 해냈기 때문이다. 또한 예찬의 그림은 대부분의 상황에서 건필준찰乾筆皴擦을 사용하고, 한데 뭉친 색채의 축적이 매우 약하여 화면이 지극히 쓸쓸하면서도 산뜻하고 표현된 경물들은 뼈만 앙상하게 여위었기 때문이다.

다음으로 예찬의 필법을 보면 다른 사람들과 같지 않다. 다른 사람들은 일반적으로 중봉을 많이 사용하는데, 주전체가 바로 일종의 중봉이다. 중봉의 필세는 원만하고 매끄러우면서 그 속에 굳센 기운이 깃들어 있다. 예찬은 측봉側鋒(또는 편봉偏鋒)을 즐겨 사용했고 사용한 측봉은 항상 선이 바싹 말라 있고 또한 붓끝의 예리함을 쉽게 드러냈다. 명나라의 대화가 동기창은 예찬의 필법을 말할 때 다음처럼 말했다. "예찬의 그림을 그리려면 모름지기 측필을 사용해야 한다. 측필에 가볍고 무거움이 있지만 원필[67]을 사용해서 얻을 수 없다. 측필로 빼어나게 처리된 곳은 필법이 뛰어나고 산뜻함이 있다."[68]

66 예찬倪瓚은 강소(장쑤)성 무석(우시)無錫 출신으로 자가 원진元鎭이고 호가 운림자雲林子이다. 원 말의 유명한 산수화가이다. 강소(장쑤) 지역의 유명한 부호 집안에서 태어났으며, 원나라 말기에 토지와 재산을 팔고 밖으로 자유롭게 유람하며 세상을 떠돌아다녔다. 수묵 산수화에 뛰어나고 풍격이 아득하고 맑으면서 쓸쓸하고 한가롭다. 또한 서예와 시가에도 뛰어났으며 저서로 『예운림시집倪雲林詩集』이 있다.

67 | 원필圓筆은 글자 그대로 붓의 생긴 모양 그대로 호毫를 둥글게 하되, 대체로 중봉中峰에 가깝게 붓을 세워 쓰는 방법을 말한다.

68 동기창, 『화선실수필畵禪室隨筆』 권2 「화결畫訣」: 作雲林畵須用側筆, 有輕有重, 不得用圓筆, 其佳處在筆法秀峭耳.

또 예찬은 측봉과 건필을 사용하여 산수를 그려내는 기법으로 말미암아 절대준折帶皴이라는 필법을 창시했는데, 특징은 붓끝을 비스듬히 기울여 끌듯이 잡아당기는 데에 있다. 그런 종류의 필법으로 그려낸 산수화는 필치가 간략하고 색감이 엷어 어떤 사람의 작품과도 같지 않게 되었다. 후대 사람들은 이런 풍격을 수초秀峭라고 불렀다. 예찬의 진적眞迹을 아직 본 적이 없는 사람들은 아마도 예찬의 그림이 아름답고 청아한 부류에 속한다고 생각하겠지만 사실은 그렇지 않다. 예찬의 산수는 절대 다수가 고요하고 쓸쓸하며 먹의 운용이 건조하여 푸석푸석하고 붓의 기운은 흔들리면서 거칠어 침착하지 못하다. 또한 갑자기 마음에 따라 생략하고 매우 서툴러서 유치하지만 실제로 메마름 속에서 풍부함을 드러내고 졸렬함 속에서 공교함을 만나게 된다. 오직 면밀하게 직접 음미하여야만 비로소 그 속에서 진정으로 아름답고 소탈한 미美를 감지할 수 있다.

예찬이 중년에 그린 유명한 〈육군자도六君子圖〉그림 16-10를 살펴보자. 이 그림은 예찬의 고향에 있는 태호太湖 물가에서 경물을 취했다. 강남의 평원은 아주 높은 산과 무성한 산림은 없어도 산이 첩첩이 이어지고 봉우리가 겹쳐지기 때문에, 그의 붓끝에서 평평하고 널찍한 세계가 나타난다. 가까운 비탈 위에는 여섯 그루의 나무가 서 있는데, 나무 줄기는 우뚝 솟아 있으면서 가지와 잎은 각각 다르다. 명나라 이일화李日華의 말에 의하면 이 나무는 소나무·측백나무·장나무·녹나무·홰나무·느릅나무이다. 그림 속의 한없이 넓고 아득한 호수는 물결이 하나도 없다. 상단에 몇 개의 먼 산이 있는데, 절대준을 사용하여 간략하게 그려냈으며 풀도 없고 나무도 없어 황량하고 쓸쓸하다.

강남은 본래 산이 푸르고 물이 맑아 생기가 흘러넘치지만 예찬의 붓끝에서 오히려 쓸쓸하고 황폐하며 눈에 보이는 것이 모두 처량하다. 바로 이 때문에 사람들의 눈에는 반드시 가까운 곳의 고목 여섯 그루에 재차 집중하게 되며, 그 나무들의 꼿꼿하면서 우뚝 솟아 있는 자태에서 어떤 생존의 풍아한 맛을 음미하게 된다. 황공망은 그림 오른쪽의 상단 모서리에 한 수의 시를 지었다. "멀리

〈그림 16-10〉 예찬, 〈육군자도〉.

가을 호수 너머로 구름 낀 산이 보이고, 가까이 굴곡진 땅 위엔 고목이 보이네. 문득 육군자를 마주 대하니, 올곧게 세운 마음엔 편협함이 없어라."[69] 황공망은 예찬을 위해 이 그림에 함축된 의미를 드러내 보인 것이다. 예찬은 바로 황량한 속에 우뚝 서 있는 나무를 통해 모종의 인격과 정신을 표현해 내면서 자신의 고고하고 꿋꿋한 품성을 구현했다. 청나라 포안도布顏圖는 그의 산수화를 다음처럼 평가했다.

고사 예찬은 관동을 사법으로 삼아 배웠는데 면면히 한 줄기로 이어지고 비록 산과 봉우리가 첩첩이 겹쳐 이어지고 나무가 우거져 숲을 이룬 것은 없지만 얼음 흔적 같고 눈 그림자 같은 한 편의 비움(여백)은 신묘하며, 산은 남기되 물은 그리지 않고 인가人家의 불 때는 연기조차 없어도 한 시대의 일품을 이루기에 충분하다. 내가 예찬의 그림을 보니 마치 그 사람을 보는 것 같았다.

고 사 예 찬 사 법 관 동　　면 면 일 맥　　수 무 층 밀 첩 봉
高士倪瓚師法關仝, 綿綿一脈, 雖無層密疊峰,

무 수 총 림　　이 빙 흔 설 영　　일 편 공 영　　잉 산 잔 수
茂樹叢林, 而冰痕雪影, 一片空靈, 剩山殘水,

전 무 연 화　　족 성 일 대 일 품　　아 관 기 화　　여 견 기 인
全無煙火, 足成一代逸品. 我觀其畫, 如見其人.(『화

학심법문답畫學心法問答』)

이른바 일품逸品은 초연히 아무런 구속 없이 자유자재로 노닐고 의미가 형상 너머

의 심미 풍격에 있는 것을 가리킨다. 예찬의 그림은 필묵의 사용이 매우 간단하고 그런 가운데 의미가 숨겨져 있어 사람들로 하여금 끝없이 돌이키며 음미하게 한다.

예찬 이외에 다른 몇몇 예술가의 서화 공부도 각자 나름의 조예가 있었다. 왕몽王蒙은 스스로 일컬었다. "늘그막에 붓끝이 에도는 것을 점점 깨달았고 그림을 그리는 것이 마치 전서를 쓰는 것과 같다."[70] 그의 현존하는 산수화 작품 속의 수목은 뚜렷하게 주서籍書와 전서篆書의 필법을 화법으로 사용하고 있다. 그 외에도 왕몽은 매화를 잘 그렸다. 들리는 말에 따르면 매화의 "굽어진 모습은 강하고 완고하게 보이며, 주서의 필법으로 매화를 그렸는데, 가지와 줄기는 모두 세세하게 갈라져 있고, 꽃의 크기는 주먹만하여, 예스럽고 수수한 운치가 무성하다."[71] 분명히 사의寫意의 작품에 속한다.

오진吳鎭은 시·서·화에 모두 뛰어났고 필법은 간결하고 견고하면서 "붓을 쓰는 것이 마치 철필로 그리는 것 같았다."[72] 오진은 일찍이 모두 20여 폭으로 된 『죽보竹譜』라는 그림책을 지었다. 거기에 등장하는 대나무·난초·돌의 형태는 각각 다르고 필치는 매우 정취가 있어 그의 대표작으로 볼 수 있다. 이처럼 사대가 외에도 이간李衎과 가구사柯九思도 모두 서법을 그림에 합치시킨 유명한 화가이다. 그 밖에 관도승管道昇·조지백曹知白·주덕윤朱德潤·이사행李士行 등은 혹 산수화에 뛰어나고 혹 죽석竹石에 정평이 났는데, 모두 서법을 잘 운용하여 한 시대의 문인 화가의 심미 의지와 취향을 구현해냈다.

특히 원나라 말기 묵매화墨梅畫로 유명한 왕면王冕(1287~1359)이 있다. 그가 그린 매화는 개성적인 특징이 가장 강하다. 나뭇가지는 매우 길게 뻗쳐 나와 활

69 황공망, 遠望雲山隔秋水, 近看古木擁坡陀. 居然相對六君子, 正直特立無偏頗. | 황공망이 예찬의 〈육군자도〉를 보고 지은 시이다. 손승택孫承澤의 『경자쇄하기庚子銷夏記』권2〈倪雲林六君子圖〉와 욱봉경郁逢慶의 『서화제발기書畫題跋記』권6〈雲林六君子圖〉 등에 이 내용이 있다.

70 왕몽, 老來漸覺筆頭迂, 寫畫如同寫篆書.(출처 미상)

71 전두錢杜, 『송호화억宋壺畫憶』: 輪困倔强, 以籕法寫之, 枝幹皆細皴, 花大如拳, 古氣蒼莽.

72 전두, 『송호화억』: 用筆如畫鐵.

줄[弧線] 모양을 띠고 윗면에 촘촘하게 가득 채운 꽃봉오리와 많은 꽃들이 이어지면서 유연한 탄력성의 생동감을 표현하고 있다. 동시에 작자는 운필運筆의 의취意趣를 구현하고 사의와 사실이 고도로 일치되는 데 이르렀다. 원나라의 회화계는 이러한 서화 합류의 경향 속에서 따로 한 파를 형성하여 중국 회화사에서 매우 찬란한 시대를 창조했다.

중국의 전통적인 우아한 문화의 정수는 원나라에 이르러 전부 회화라는 한 방면의 세계 안으로 집중되었고 원나라의 회화가 비록 이전 시대에 비해 좁고 한정된 것이 많지만 전과 다름없이 눈부시게 빛을 내고 있다.

생각해볼 문제

●

1. 원나라 회화의 사대가 중 당신은 어떤 사람을 가장 좋아하는가? 그의 작품에 대한 관점을 이야기해보자.
2. 원나라 서예가의 작품 중에 골라 서화동체書畵同體의 특색을 분석하고 감상해보자.

<div align="center">

제 **4** 절

</div>

<div align="center">

큰 사막의 바람:
초원의 풍속과 새로운 심미 풍조

</div>

원제국의 민속 풍조는 갖가지로 다채롭다. 이것은 넓은 국경과 많은 민족에 의해 생겨난 현상인데, 그중 가장 사람들의 주목을 끄는 것은 북방 초원 지역의 풍속 문화이다. 연극이 우리를 원제국의 무대 위로 이끌어주고 회화는 우리를 문인의 정신 경계 속으로 이끌어주었다면, 북방에 기원을 둔 민간 풍속과 정서는 우리를 끝없이 넓은 몽골 대초원으로 이끌어준다.

용맹함을 아름다움으로 여기다

중원의 북쪽을 통해 거용관[73]을 나서면 이어진 산봉우리가 기복을 이루고 높

73 | 거용관(쥐용관)居庸關은 북경(베이징) 창평구에 위치하는 만리장성에 설치된 관문이자 요새이다. 북경(베이징)에서 북서쪽으로 약 50킬로미터 떨어진 곳에 있는 북경(베이징)을 대표하는 관광지인 팔달령 장성으로 향하는 도중의 협곡에 위치한다. 명나라 이전 북경(베이징)의 최종 방위선이었기 때문에 이 부근의 장성은 몇 겹의 복잡한 축조가 이루어져 있고 거용관은 가장 안쪽에 위치한다. 천하제일웅관이라고도 불리며 난공불락의 아홉 요새로 꼽혔다. 거용관은 평범한 사람이 머물더라도 지킬 수 있는 관문의 역할을 할 수 있을 만큼 완벽한 요새라는 뜻으로 이름이 붙여졌다. 현재는 사적으로 정비되어 관광객에게 개방되고 있다.

은 곳에 올라 먼 곳을 바라보면 많은 산이 무리 지은 북쪽이 곧 끝없이 광활한 몽골 초원이다. 남북을 둘러보면 완전히 다른 두 세계로 나뉜다. 아득히 멀고 광활한 몽골 고원은 평균 해발이 1천 미터 이상이고 중남부는 동서를 가로지르는 고비 사막으로 천 리 사이에 풀 한 포기도 자라지 않는다. 그 사이에 적지 않은 산과 언덕이 있다. 어떤 것은 파손된 성루 같지만 사실 모래와 자갈이 퇴적되어 만들어진 것이며, 황량한 사막 가운데는 까마득히 멀며 인가조차 없다. 사막 남쪽과 사막 북쪽에 있는 큰 초원은 끝없이 넓어 하늘과 땅이 서로 잇닿아 있고, 아득히 먼 곳에는 마차마다 모전[74]과 흰 장막을 싣고서 느릿느릿 나아가는데, 점점이 이어진 그 마차 행렬은 그야말로 독특한 초원 풍경을 자아낸다.

몽고 초원은 지세가 높고 위도도 높기 때문에 아침과 저녁의 온도차가 매우 커서 어떤 지역은 여름밤에도 얼음이 얼어 사람들이 '손과 발이 모두 언다.'고 한다. 봄이 올 즈음에도 자주 회오리바람이 불고, 태풍이 불 때에는 바람에 날린 모래가 온 하늘을 가득 덮어 몇 발자국 밖에서도 사물을 볼 수 없다. 큰 사막과 초원에 사는 몽골의 각 종족은 이러한 자연 환경 가운데에서 번영하고 생존했다.

초원의 주요 생활 방식은 방목이고 사람들이 방목하여 기르는 가축으로 말·소·양·낙타 등이 있다. 양은 면양을 위주로 키우며 초원의 면양은 털이 길고 꼬리가 커서 선미양扇尾¥이라고 불린다. 소의 몸집은 매우 크고 전부 황소이다. 소는 경작에 전혀 사용하지 않고 대부분 수레 끄는 데 사용하기 때문에 그다지 코뚜레를 꿰지 않는다. 유목민들의 사랑을 가장 많이 받는 말들은 건장하면서 힘이 있고 냉풍과 한기를 견디고 달리기를 잘할 뿐만 아니라 또 천성이 유순하여 부리기 쉽고 평소에 별달리 통제하지 않더라도 제멋대

74 | 모전毛氈은 양모 등을 원료로 습기와 열, 압력을 가하여 만든 두꺼운 편직물로, 나사羅紗(두꺼운 모직물)보다 더 두껍고 천막이나 신발 등을 만드는 데 쓰인다.

로 달아나지 않는다.

몽골의 낙타는 등에 봉이 두 개인 것과 하나인 것이 있고, 없는 것도 있다. 낙타는 모래바람과 강한 추위를 견뎌내는 동물로서 수레를 끄는 데에 사용할 수 있으며 모피는 모전을 만들 수 있다. 초원 유목민의 음식은 전부 이러한 목축에서 나온다. 그들은 말 젖을 마시고 양고기·소고기·말고기를 먹는다.

요리 방법은 주로 불로 구워서 먹는다. "불에 구워먹는 경우가 열에 아홉이고, 솥에 익혀 먹는 경우가 열에 두셋이다."[75]라고 할 정도로 요리 방법은 중원 지역에 비해 훨씬 간단하다. 연료는 소와 말의 분뇨를 이용하는데 초탄草炭이라 부른다. 많은 동물을 목축하기 위해 유목민들은 끊임없이 거주지를 옮기며 '물과 풀을 찾아다니며 산다[逐水草而居].' 일반적으로 여름철에 응달이 긴 시원하고 상쾌한 산간 지대를 찾고 겨울에 비교적 온난하여 풀이 무성한 저습지로 이동한다. 이와 같은 오랜 기간의 유목 생활은 몽골 민족이 옮겨 다니는 이동을 좋아하고 환경에 구속받지 않는 성격을 키우게 되었다.

방목 이외에 몽골의 각 부족은 사실 비교적 늘 사냥[76]을 한다. 사냥은 유목 생산에서 발생하는 부족을 보충하는 형식이다. 몽골 초원에는 적지 않은 야생 동물이 있다. 가장 자주 볼 수 있는 동물로는 토끼·사슴·이리·완양·황양·멧돼지·야생 당나귀·황색 쥐 등을 들 수 있다. 강가와 호반에는 백조·두루미 종류의 날짐승이 있다. 완양頑羊은 완양羱羊이라고도 하는데, 산양에 속하고 체구가 높고 크며, 구불구불하고 한 쌍의 큰 뿔이 있다. 황서黃鼠는 사실 일종의 타르바간tabagan으로 꼬리가 짧고 겨울에 무리지어 땅속 동굴에서 동면하곤 한다. 황서는 몽골인들이 가장 먹기 좋아하는 야생 동물 고기 중 하나이다.

75 팽대아彭大雅·서정徐霆, 『흑달사략黑韃事略』: 火燎者十九, 鼎烹者十二三.

76 사냥에는 위렵圍獵이 있는데, 이 방법은 우선 어떤 곳에 한 줄기 긴 도랑을 파내고, 도랑가 위에 말뚝을 꽂고, 다시 짐승 털로 만든 밧줄을 말뚝을 둘러싸게 묶고, 위에 날짐승의 깃털을 얽어맨 뒤, 사람들이 몇 개의 대열로 나누어 함성을 지르면서 기세를 조성하여 야생 짐승을 이곳까지 내몰아 공격하여 잡는 것이다.

몽골인들이 야생 동물을 잡는 무기로 활과 화살이 주로 사용된다. 화살촉은 동물의 뼈를 사용하여 갈아 만들고 살상력을 가지고 있다. 몽골족은 사람마다 말 타기에 뛰어나서 사냥도 모두 말 위에서 진행된다. 그들이 가장 잘하는 기술은 달리면서 활 쏘는 것으로 명중률이 매우 높다. 매년 각 부족은 약간의 차이가 있지만 대규모로 포위하여 사냥 활동을 하는데, 각 부족의 수령이 앞장선다. 사냥이 진행될 때, 바람에 모래가 휘날리고 함성이 하늘을 울려 온갖 짐승이 놀라고 두려워하는데, 이런 장면은 전쟁과 매우 비슷하다.

강건한 심신을 기르고 말 타고 활 쏘는 능력을 숙련하기 위해 몽골 민족은 아이가 걸음마를 배운 지 얼마 지나지 않아도 말 타기를 연습시키고 마상의 기예를 배양하게 한다. 어릴 때부터 말 안장 위에서 성장하기에 부족민은 모두 병사가 되고 매일 사냥하므로 몽골인들은 자연스럽게 용감하고 위세가 있으며 사납고 호방한 성격을 키우게 되었다. 용감한 것을 추앙하고 강한 경쟁에서 이기기를 좋아하는 것은 몽골 민족의 보편적 심리이다. 이러한 성격과 심리는 그들의 심미 활동의 한가운데로 자연스럽게 스며들었다.

몽골인들의 가장 보편적 놀이는 사격·격구·씨름 등 몇 가지이다. 사격 중에 가장 보편적인 것은 사류지[77]이다. 이 시합은 일반적으로 봄에 거행되며, 사수가 화살을 쏘아서 나뭇가지를 끊는 순간에 다시 손으로 버드나무 가지를 받아 쥐고서 말을 달려가 도착할 수 있으면 이기게 된다. 이러한 놀이는 거란족과 여진족에서 매우 유행했다. 기마술과 관련 있는 또 다른 체육 놀이는 격구[78]이며, 이 역시 말을 타고 진행된다. 비록 이 활동은 당송 시대에 이미 생겨났지만, 원나라에 이르러서야 기예가 발휘되어 통쾌하기 그지없고 깜짝 놀랄 만한 경지에

77 사류지射柳枝 놀이를 위해 버드나무 가지를 두 줄로 꽂아두는데, 수량은 참가자의 숫자에 따라 정해진다. 사수는 각자 자신의 손수건을 자신에게 배당된 버드나무 가지에 묶어둔다. 버드나무 가지 아래의 푸른 껍질을 벗겨내고 땅속에 꽂아두는데 5촌寸 좌우의 하얀 줄기를 보이게 한다. 사격자는 반드시 말을 타고 달리면서 화살로 하얀 줄기를 맞춰 끊어야 비로소 이기게 된다. | 승패를 좀 더 알아보면 버드나무 가지를 맞춰 끊은 뒤에 손으로 잡아채면 상등이고, 끊어졌으나 손으로 잡지 못하면 다음이다. 푸른 껍질 부분을 끊거나, 맞추기는 하였으나 끊지는 못하고, 아예 맞추지 못한 사람은 진다.

〈그림 16-11〉 원인元人 마사도馬射圖.

이르렀다. 그림 16-11

기록을 살펴보면 다음과 같다.

먼저 말을 타고 앞으로 달려가서 큰 가죽으로 꿰맨 부드러운 공[79]을 땅에 던지면, 여러 말들이 다투어 달려가서 각기 등나무 자루가 달린 긴 격구채로 공을 잡는다. 공을 격구채로 순식간 낚아채고선 곧바로 번개처럼 말을 몰고 가면서도 격구채의 공을 끝까지 땅에 떨어뜨리지 않는다. 온 힘을 다해 민첩하면서 노련한 사람은 격구채로 공을 들어 올려서 가벼운 몸놀림으로 상대편을 후비고 빠져나가면서 공이 공중으로 튀어 오르고 던져도 공은 끝까지 격구채에서 떨어지지 않는다. 마치 날 듯이 말을 달려서, 구문球門(골문)[80] 속에 공을 넣은 사람이 이긴다. 공을 칠 때 돌다 뒤로 구부러지거나 빙빙 돌려 굴려 가며 갑작스레 번갯불처럼 눈앞을 휙 지나가니 관람하는 사람의 마음을 깜짝 놀라게 하는데, 영민하고 민첩한 기운이 힘차 보인다.

선이일마전치 척대피봉연구자어지 군마쟁취 각이장등병구장쟁접지 이구자홀작재
先以一馬前馳, 擲大皮縫軟球子於地, 群馬爭驟, 各以長藤柄球杖爭接之, 而球子忽綽在

78 | 격구擊毬는 말을 타고 달리며 채로 공을 쳐서 상대의 문에 넣는 경기이다. 마구馬球·격구擊球·타구打球로도 불렸다. 중국에 처음 들어온 것은 당 태종 때(603년)이다. 『봉씨문견기』의 "당 초기 이세민(재위 627~649)이 사람을 서번西番(티베트)에 보내 격구를 배워오게 하였다."는 내용이 그것이다(권6 「타구(打球)」). 송의 고승高丞도 『사물기원事物紀原』에 "구장毬杖은 오래지 않으며, 당대부터 놀았다."고 적었다.

79 | 공은 둥글게 깎은 나무에 주칠朱漆을 하고 수놓은 비단으로 싼 까닭에 채구彩毬·화구畵毬·주구珠毬·칠보구七寶毬·목구자木毬子라 부른다. 서양의 폴로Polo는 버드나무 뿌리로 만든 공을 가리키는 티베트 말 풀루Pulu에서 왔다.

80 | 에이치(H)자 골문은 경기장 가운데나, 한 끝에 한 개만 세우기도 한다. 문이 둘이면, 공을 상대방 문에 먼저 넣는 쪽이 이긴다. 두 개의 기둥 위쪽에 가로 걸어놓은 구멍 뚫린 널빤지가 문이다. 공이 구멍을 빠져나가지 못하면, 밑에 쳐놓은 그물에 걸려 되돌아 나오며 이를 다시 친다. 공이 구멍을 지나면 한 점 얻는다. 이와 달리 문이 경기장 한 끝에 있으면, 공을 치면서 문을 돌아오는 것으로 점수를 매긴다.

_{구 봉 상　　수 마 주 여 전　　이 구 자 종 불 추 지　　역 첩 이 숙 한 자　　이 구 도 척 도 척 어 허 공 중　　이 종 불}
球棒上, 隨馬走如電, 而球子終不墜地. 力捷而熟嫻者, 以球挑剔跳擲於虛空中, 而終不

_{리 어 구 장　　마 주 여 비　　연 후 타 입 구 문 중 자 위 승　　당 기 격 구 지 시　　반 굴 선 전　　숙 여 류 전 지 과}
離於球杖. 馬走如飛, 然後打入球門中者爲勝. 當其擊球之時, 盤屈旋轉, 倏如流電之過

_{목　　관 자 동 심 해 지　　영 예 지 기 분 연}
目, 觀者動心駭志, 英銳之氣奮然.(웅몽상熊夢祥,『석진지집일析津志輯佚』「풍속風俗」)

당시 어떤 사람은 몽골인들이 마구馬球를 치는 정경을 다음처럼 시를 지어 형용했다. "수놓은 비단옷 입고 상하의 팀을 나눠, 그림으로 장식된 두 골문 기둥 우뚝 솟았네. 허공을 가르는 격구채 새벽달처럼 뒤집으니, 한 점 밀쳐진 공은 튀어 오른다. 버드나무 있는 소청에선 떠들썩하게 응원하니, 옥 채찍은 건장한 말을 재촉하네. 소년 우쭐대며 풍류 일 찾으니, 반딧불을 대하는 서생보다 낫다네."[81] 이 시에서 '운동선수'들의 의기양양함과 으스대며 만족하는 정신 상태를 볼 수 있다.

기마술과 무관하지만 몽골 민족들이 좋아하는 체육 활동은 솔교[82]이다. 솔교는 몽골의 각 부족에서 상당히 유행했다. 초원에서 이름을 떨쳤던 솔교 선수라면 누구든지 모든 사람들의 존경을 받았다. 그들은 '발가孛可'라고 불리는데, 바로 역사力士의 뜻이다. 각 부족은 매년 각종 형식의 솔교 시합을 거행하며, 이긴 사람은 풍성한 상품을 받았다.

방목으로 생활하다[放牧爲生]

고원의 한랭한 기후와 말 위의 생활 방식에 적응하기 위해 몽골 민족은 자신들의 독특한 민족 복장을 갖추었다. 가장 보편적인 것은 장포長袍로서 그들은

81 장홍범張弘範,『회양집淮陽集』「타구打球」: 錦繡衣分上下朋, 畵門雙柱聳亭亭. 半空彩杖翻殘月, 一點排球迸落星. 翠柳小廳喧鼓吹, 玉鞭驕馬蹙雷霆. 少年得意風流事, 可勝書生對流螢.

82 | 솔교摔跤는 일종의 씨름 또는 레슬링과 비슷한데 상대를 던지고 넘어뜨리는 기술에 초점이 있고 상체와 하체를 모두 사용할 수 있다.

스스로 '답홀答忽(답호搭護)'이라고 부른다. 답홀의 목둘레는 사각형이며 소매가 비교적 좁으며, 오른쪽에 단추 채우는 곳이 있고 가장자리에서 위로 허리 부분까지 갈라져서 틈이 벌어지는데 말 등에 오르내리기 위한 방편이었다. 옷을 입을 때 일반적으로 허리 부분은 채색의 허리띠나 채색의 생사 줄이 팽팽하게 매어져 있는데, 이를 요선腰線이라고 부른다. 허리를 묶는 목적은 물론 주로 말 위에서 민첩한 조작을 위해서이지만 동시에 늘씬하고 근사한 몸매를 드러내는 것이기도 하다.

장포는 일반적으로 모두 짐승의 가죽으로 만드는데, 어떤 것은 털이 밖으로 뒤집혀 있고 어떤 것은 털이 안으로 들어가 있지만 남녀의 차이가 크지 않다. 중원의 주인이 된 뒤에 대량의 견직물을 얻게 되자 몽골인들도 무늬 비단과 명주실로 장포의 겉면을 만들기 시작했다. 마르코 폴로가 중국에 왔던 때에 보았던 몽골인의 복장은 다음과 같았다. "옷이 금색 비단과 명주실이고 그 안을 담비·변색족제비·친칠라·여우의 가죽으로 만들었다."[83] 무늬 비단으로 제작하는 장포는 이미 비교적 많이 신경을 썼다. "색은 홍색·자색·감색·녹색으로 하고, 문양은 해·달·용·봉황으로 하였다."[84] 시간이 지나면서 부녀자와 남자의 장포 양식이 점차 구별되기 시작했다.

몽골인들이 신은 신발은 대부분 장화인데, 한화旱靴·정화釘靴·화화花靴·납화蠟靴 등이 있다. 장화는 가죽으로 만들어 방한과 보온의 기능이 있는 동시에 말의 등자를 밟거나 초원을 걸어갈 때에 적합하다. 허리를 졸라매는 장포와 가

83 풍승균(펑청쥔)馮承鈞 옮김, 『마르코 폴로 여행기馬可波羅行記』, 中華書局, 1955, 246쪽. | 마르코 폴로의 여행기는 우리에게 '동방견문록'이란 제목으로 알려져 있는데, 서구에서 'Travels of Marco Polo'라 하고 중국에서 '마가파라유기馬可波羅游記' 또는 '마가파라행기馬可波羅行記'라고 부른다. 우리에게 익숙한 '동방견문록東方見聞錄' 제목은 일본의 용례를 그대로 차용한 관행에 지나지 않는다. 이 책 어디에도 '동방견문록'이라는 제목은 보이지 않는다. 그것은 후대 사람들이 붙인 이름에 불과하다. 사실 이 책의 원제목은 'Divisament dou Monde'이고 이를 우리말로 옮기면 '세계의 서술'이 된다. 마르코 폴로 지음, 김호동 역주, 『마르코 폴로의 동방견문록』, 사계절, 2000 참조.
84 팽대아彭大雅·서정徐霆, 『흑달사략黑韃事略』: 色以紅紫紺綠, 紋以日月龍鳳.

죽 장화가 서로 짝으로 호응을 이룰 때 자연
스럽게 사람들에게 영민하고 용감하며 균형
잡힌 느낌을 준다.^{그림 16-12}

몽골인의 두발 양식은 매우 특색이 있다.
남자는 귀천과 노소에 관계없이 모두 '겹구
아'[85]라고 불리는 두발 양식으로 깎았다. 부
녀자는 결혼한 이후에 자신의 정수리부터 이
마까지 머리카락을 깎고 주위의 머리카락은
땋는다. 두발 양식으로 보면 몽골인의 심미
관은 소박하여 결코 정성을 들이지 않지만,

〈그림 16-12〉 원 성종 철목이鐵穆耳 화
상畫像.

몽골족의 부녀자들은 오히려 일종의 특수한 '두관頭冠'을 쓰는데 조형이 독특
하고 색깔이 화려하여 몽골 민족의 미를 사랑하는 마음과 풍부한 창조적 개성
을 구현했다. 이러한 종류의 두관은 고고관[86]이라고 이름 붙였는데, 고고관罟罟
冠이라고도 하였다. 서양에서 온 한 선교사는 자신이 보았던 고고관을 다음처
럼 묘사했다. "몇몇 귀부인이 말을 타고 동행하고 있었는데 먼 곳에서 볼 때 그
녀들은 머리에 철모를 쓰고 손에 긴 창을 쥔 병사와 비슷하다. 왜냐하면 머리
장식품이 하나의 철모처럼 보이고 머리 장식품 꼭대기의 깃털 한 묶음이나 가

85 겁구아怯仇兒는 몽골 남자가 하는 두발 형태의 일종이다. 머리의 정수리를 중심으로 한 바퀴 주변의
 머리카락을 제거하고, 이마에 한 덩이로 탑 모양이 되게 머리카락을 남기는데, 이마가 중원의 어린아
 이들이 하는 두발 양식과 같다. 이것은 어쩌면 몽골인이 '노쇠함을 경멸하고 혈기 왕성함을 좋아하는
 것'과 관계가 있을 것이다. | 겁구아는 몽골어로 케퀼kekül의 표기이고 달리 개체변발開剃辮髮이라
 고 한다.

86 고고관固姑冠은 높이가 대략 2척尺이고 폭이 좁고 긴 통 모양이며, 아랫부분부터 상단까지 점차 굵게
 하고 꼭대기는 정방형으로 되어 있다. 관의 안쪽에는 버드나무 가지를 이용하거나 또는 철사로 묶어
 서 지지대를 만들고, 바깥쪽은 생사로 짠 비단으로 휘감아 맨 뒤에 다시 위를 각양각색의 구슬과 보
 석류의 장식물로 잇고, 마지막으로 관의 맨 위에 또 한 가닥의 아주 긴 채색 깃털을 꽂았다. | 달리 족
 관簇冠·족두簇頭·족아·고고리古古里·고고관罟罟冠·고고故姑(또는 姑姑·固姑·罟姑)로 표기하
 기도 한다.

〈그림 16-13〉 고고관을 쓴 원元 세조황후世祖皇后 찰필察必 화상.

늘게 치켜세운 것은 곧 한 자루의 긴 창과 같기 때문이다."[87, 그림 16-13]

종합해서 말하면 이것은 초원 민족의 특유한 것이고 동시에 사람들로 하여금 강건한 양강陽剛과 부드러운 음유陰柔의 두 가지 미감의 장식물이다. 1957년 문물 고고의 한 단체가 내몽골 사자왕기四子王旗 우란화진烏蘭花鎭에서 원나라 귀족의 능묘를 발굴했을 때 여러 건의 고고관이 출토되었는데, 채색 비단의 꽃띠, 공작 깃털 그리고 화려하고 다채로운 장식은 옛 서적의 기록과 완전히 일치한다. 각 민족간의 교류가 점차 확대됨에 따라 고고관도 다른 민족의 중심부에 성행했고, 당시 상당히 유행한 풍조가 되었다.

초원 유목민이 생활하는 곳은 끊임없이 이동하고 유동하는 과정에 있으므로 몽골 민족의 거주 습관과 가족 관념은 중원 농경 지역과 필연적으로 같지 않았고 물과 풀이 있는 곳이라면 그 어느 곳도 곧 집이 된다. 그들의 입장에서 보면 장기간 한 곳에 고정해서 사는 것이 오히려 불가사의한 일이다. 이러한 생활 방식과 상응해서 몽골 민족이 거주하는 곳은 벽돌과 나무로 만든 집이 아니라 이동식 천막집 파오[88]인데, 이를 '궁려穹廬'라고 부른다.[그림 16-14] 파오는 원형으로 버드나무 가지를 이용하여 뼈대를 이루고, 위에는 두꺼운 모전으로 덮은 뒤, 다시 끈으로 팽팽하게 모전을 묶었으며 끈의 다른 쪽은 땅에 고정시켰다. 이처

87 노불노걸魯不魯乞, 『출사몽고기出使蒙古記』 「몽고사蒙古史」: 當幾位貴婦騎馬同行, 從遠處看時, 她們彷佛是頭戴鋼盔手持長矛的兵士, 因爲頭飾看來像是一頂鋼盔, 而頭飾頂上的一束羽毛或細捧則像一枝長矛. | 노불노걸魯不魯乞은 프랑스 루이9세가 몽골의 선교를 위해 파견한 Guillaume de Rubru-quis(약 1215~1270)의 음역 이름이며, 그는 프란시스코 파의 일원으로 1253년에 몽골과 남송을 방문했다. 『출사몽고기』는 1255년 라틴어로 출간되었는데 『노불노걸동유기魯不魯乞東遊記』로 불리기도 한다.

〈그림 16-14〉 원나라 영객도迎客圖.

럼 파오는 구조가 단순할 뿐만 아니라 쉽게 이동할 수 있다.

이에 대해 『마르코 폴로 여행기馬可波羅行記』에서 다음처럼 묘사하고 있다. "가옥은 간편하며 휴대하기가 쉽다. 매번 그 집을 엮어 맬 때마다 문은 모두 남쪽을 향하게 한다. 그들이 수레를 가지고 위를 검은 모피로 매우 조밀하여 덮어 빗물이 스며들지 못하게 하고 소와 낙타로 끌며 아내와 아이를 그 속에 태워 옮긴다."[89] 이동할 때 천막으로 수레 위를 덮고 지탱하면 부녀와 아이들은 장막 안

88 | 파오는 게르Ger라고도 하며, 높이 1.2미터의 원통형 벽과 둥근 지붕으로 되어 있다. 벽과 지붕은 버드나무 가지를 비스듬히 격자로 짜서 골조로 하고, 그 위에 모전 즉 펠트felt를 덮어씌워 이동할 때 쉽게 분해와 조립을 할 수 있다. 중앙에 화덕, 정면 또는 약간 서쪽에 불단佛壇, 벽 쪽에는 의장함·침구·조리 용구 등을 둔다. 연령이나 성별에 따라 자리가 정해져 있고, 안쪽에 집안의 가장이나 라마승이 앉는 상석이 있다.

89 其房屋輕便, 易於攜帶. 每次編結其屋之時, 門皆向南. 彼等有車, 上覆黑氈甚密, 雨水不透, 駕以牛駝, 載妻兒於其中. 풍승균(펑청권) 옮김, 『마르코 폴로 여행기馬可波羅行記』, 中華書局, 1955, 238쪽.

에 눕거나 앉으며 남자들은 앞에서 가축을 몰고 간다. 수레는 종종 한 대에 그치지 않고 주인이 이 수레를 한 대씩 가까이 붙여 하나로 묶어 한 사람이 앞에서 몰고 가면, 뒤의 소·낙타가 고분고분하게 순서에 따라 뒤따른다. 멀리서 보면 마치 길고 긴 수레 행렬과 같은데, 이것이 바로 한 가족의 이동이다.

일 년 내내 정해진 곳이 없는 거주 방식은 몽골 민족이 소탈하면서 호방하고 도처를 집으로 삼고 풍부한 공격적 품성을 기르게 해주었다. 칭기즈칸Genghis Khan(약 1155~1227)이 나라를 세운 뒤에 통치의 필요로 인해 대칸大汗들은 어쩔 수 없이 도시 건립을 고려하지 않을 수 없었다. 가장 이른 도시는 와활대窩闊臺에 세웠는데, 그 위치는 사막의 북쪽 초원 깊은 곳, 즉 오늘날 몽골공화국 국경 안에 있으며, 합랄화림哈剌和林[90]이라 불린다.

도시의 건립은 실제로 문화의 전환과 과도기가 시작된 것이다. 이른바 도시는 사실 성·담장·누대·집이 결코 없고 그저 고정된 파오가 거대한 군집을 이루고 있을 뿐이다. 제왕의 파오는 보통 유목민에 비해 규모가 훨씬 크며, 몽골인들은 그것을 알이타斡耳朶라고 부른다. 알이타는 몽골 민족이 거주지의 건축 분야에서 구현해낸 총명한 지혜와 심미 취향을 담고 있다. 즉 그것은 민족의 매우 중대한 문화 사건과 활동을 기록하고 있는데, 빈번하게 외부에서 오는 사절과 한족 관원이 바로 이 알이타에서 얼굴을 익히고 관계를 맺으며 몽골 제국을 이해했고, 아울러 전언을 통해 이러한 정황은 세계 각지로 널리 퍼져갔다.

몽골 군주의 알이타는 확실히 웅장한 장관을 이루었는데, 가장 초기에 수백 명을 수용할 수 있는 크기에서 수천 명을 수용할 수 있는 크기로 확대되었다. 이것은 오늘날의 대형과 중형 회의장에 해당한다. 알이타의 외부는 백색 모전이나 홍색 모전으로 덮으며, 어떤 때에 사자와 표범 등의 짐승 가죽을 번갈아가며 사용해 줄무늬가 되도록 덮고, 이 커다란 알이타를 당기는 밧줄은 모두 오색이며 녹색의 초원이 깔린 곳에서 특히 눈부시게 보인다. 내부는 알이타 꼭대기에

90 | 합랄화림哈剌和林은 카라코룸karakoram의 음역이다.

서부터 둘러싼 벽면까지 모두 찬란한 채색 무늬 비단으로 덮여 있고, 어떤 부분은 또 담비 가죽을 안감으로 하였다.

알이타 속에 있는 모든 기둥은 조각된 문양에 금도금이 되어 있고 바닥에 두꺼운 양탄자를 깔아두었으며 황제가 앉는 구역은 목판으로 높은 대를 쌓았다. 높은 대 위에 황제의 의자가 있고, 황후와 황제의 후비, 자녀의 자리가 있다. 높은 대의 양쪽에 계단이 있는데, 연회가 열릴 때 황제에게 술을 권하는 사람은 한 쪽 계단으로 올라와서 다시 다른 쪽 계단으로 내려간다. 몽골 황제는 이러한 환경 속에서 외국 사신을 접견하고 의사회를 열며 또 대형 연회도 거행했다. 조금의 과장도 없이 말하면 13세기 역사의 상당 부분이 바로 이곳에서 쓰였던 것이다.

몽골인의 역사는 술과 떼어놓을 수 없다. 초원에는 오곡이 자라지 않기 때문에 몽골 민족은 곡류로 된 술이 없다. 서역을 정복하기 이전에 포도주조차 초원에 들어오지 않았다. 초원 민족은 여전히 자신들의 음료가 있는데, 이것은 바로 '마내자馬奶子'[91]이고 몽골인들은 '홀미사忽迷思'라고도 부른다. 소와 말의 젖을 원료로 하여 발효를 거친 뒤 만들어지며 일종의 알코올을 함유한 음료이다. 마치 포도주에 붉은색과 흰색 두 종류가 있는 것과 마찬가지로 홀미사도 흑색과 백색에 가까워 보이는 두 종류가 있으며, 흑색을 좋게 생각하는 것 같다.

술은 몽골인의 생활 속에서 다양한 기능을 한다. 황제가 하늘과 조상들에게 제사를 지낼 때 사용하고, 손님을 대접할 때도 사용하며, 밖에 나가 수렵할 때도 사용하므로 일반적으로 몽골인의 유목 생활에서 더욱 빼놓을 수 없다. 흥을 돋우는 기능 외에도 술 마시기는 추위를 쫓고 몸을 따뜻하게 하는 작용을 한다. "귀와 코에 생긴 동상은 눈으로 다스리고 간과 장에 들어온 냉기는 술로 애

91 | 내자(나이쯔)주奶子酒는 우유를 사용하여 제조하는 중국의 소주로 내몽고(네이멍구) 자치구에서 많이 만든다. 특수균으로 발효 숙성한 뒤 증류를 때때로 반복하여 재류再溜해서 알코올 성분을 많게 한다. 우유 외에도 말젖·양젖·산양젖 등도 사용한다. 이로 볼 때 저자가 말하는 마내자馬奶子는 말 젖으로 만든 내자(나이쯔)주의 하나로 보인다.

써 버틴다."[92] 심지어 몽골인의 호쾌하고 시원하면서 아무런 속박도 받지 않는 성격도 반드시 대량의 음주와 상관없다고 할 수는 없다.

몽골인들은 술을 호탕하게 마시기를 좋아하는 동시에 노래 부르고 춤추기도 좋아한다. 예컨대 "그들이 성대한 연회를 거행할 때 그들은 모두 박수를 치면서 악기의 음악에 따라 춤을 추었다."[93] 그들은 항상 술이 한참 달아올라 귀까지 빨개질 때, 손과 발을 놀리며 노래하면서 춤을 춘다. 노래와 춤은 몽골 민족의 공통된 취미로 남녀노소를 가리지 않는다. 그것은 일종의 흥분된 감정 표현에 속하는데, 사실 연기의 성격을 지닌 것이 결코 아니며 단지 흥을 모두 다 발휘하려는 것뿐이다. 심지어 전쟁터에서도 그들은 음악을 연주하고 노래를 부르고자 하였다. 몽골인들이 부르는 노래는 "웅대하고 위세가 넘치며 웅장하고 아름답고, 마치 항아리에서 서로 잘 어우러져 울려나는 것 같았다."[94] 그 풍격은 매우 강건한 양강陽剛의 미를 풍부하게 담고 있었다.

몽골의 악기는 현악기를 위주로 한다. 즉 "달단[95]의 악기는 쟁,[96] 진나라의 비파, 북방 이민족의 호금胡琴, 몽골의 화필사[97]와 같은 종류이고 연주되는 곡은

92 양윤부楊允孚, 『난경잡영灤京雜詠』: 凍生耳鼻雪堆理, 冷入肝腸酒强支. │ 주註에 "凡凍耳鼻即以雪揉之方可近火則脫."이라고 하였다.

93 노불노걸魯不魯乞, 『출사몽고기出使蒙古記』: 當他擧行盛大宴會時, 他們全都拍着手, 幷随着樂器的聲音跳舞.

94 공제孔齊, 『지정직기至正直記』권1: 雄偉壯麗, 渾然若出於甕.

95 │ 달단은 타타르Tatar를 말하며, 옛날 한족의 북방 유목 민족에 대한 총칭이었고 지금의 내몽골과 몽골인민공화국의 동부에 거주했다.

96 │ 쟁箏은 중국의 속악에 쓰이던 13현의 악기이다. 1114년(예종 9년) 송나라에 사신으로 갔던 안직숭安稷崇이 들여왔다. 그 후 이 악기는 주로 궁중 제례祭禮에서 당악唐樂에만 연주되어 왔으며, 다시 15현으로 만들어 대쟁大箏이라 불려왔다. 아쟁牙箏도 이 쟁 계통의 악기로 보고 있다. 이 밖에도 『수서隋書』에 의하면 백제 때 쟁이 있었고, 『세종실록』에도 1424년 쟁을 새로 제작했다는 기록이 있다.

97 │ 화필사和必斯는 줄을 뜯어서 연주하는 몽골의 악기로 원나라에 나타나서 명나라에서 성행했고 청나라에서 국악에 들어갔지만 전해지지 않다가 근대에 복원에 성공했다. 달리 혼불사渾不似·화불사火不思·호발사虎撥思·호백사琥珀詞·호불사胡不思·호발사胡撥四 등으로 불린다. 모두 몽골어의 음역으로 금琴을 뜻한다. 4현으로 긴 자루 소리상자가 배 모양이고 명나라 민간에서 아주 크게 성행했다.

914

중국인의 곡조와 다르다."[98] 전통곡은 합파아도哈巴兒圖·구온口溫·아야아호阿耶兒虎·답랄答剌·합이화실합적哈爾火失合赤·아림날阿林捺·곡률매曲律買·마합馬哈 등이 있다. 이와 같은 몇몇 악곡들은 대부분 몽골 사람 개개인이 악기를 연주하며 노래를 부를 줄 알고, 또 대대로 전해진다. 개인이 혼자 즐기는 자오自娛 이외에도, 연회를 열 때 궁정 안에 전적으로 담당하는 가무 배우가 있었다. 가무 배우들은 각기 다른 민족 출신이었기 때문에 연기는 각 지역의 음악과 무용을 하나로 녹여냈던 것이다.

<div align="center">

생각해볼 문제

●

</div>

1. 당신이 이해하고 읽어본 경험에 근거해서 초원 민족의 생활 습관을 이야기해보고 또 원나라의 심미 문화와 대조해보자.
2. 송나라와 원나라의 사회 유행을 비교해보고, 그 유행이 심미 문화에 끼친 영향을 이야기해보자.

98 도종의陶宗儀, 『철경록錣耕錄』 권28 「악곡樂曲」: 韃靼樂器如箏, 秦琵琶, 胡琴, 和必斯之類, 所彈之曲與漢人曲調不同.

아름다우나 화려하지 않다:
동방의 품격이 모인 도자기 예술

자기 제작의 발전은 원나라에 이르러 하나의 전환점에 이르렀다고 말할 수 있다. 한편으로 이전 사람들의 개척이 이미 높은 수준에 이르러 몇몇 지역은 그야말로 따라가기 어려웠고, 다른 한편으로 원나라에서 통일을 이룬 영토, 많은 민족이 융합된 문화 현실, 해외 시장의 거대한 수요, 새로운 생활과 새로운 관념의 출현 등은 도자기 예술가들이 이전과 다른 심미 창조에 종사하기를 기대한다는 것이다. 어떻게 이전 시대의 성과를 이어받은 바탕 위에서 원나라의 예술 풍격을 창조해낼지, 어떻게 도자기의 역사 위에 자신의 위치를 확립할지, 이것은 원나라 도자기를 제조하는 분야에 시대가 부여한 중대한 과제이다. 사실 원나라의 도자기를 제조한 사람들은 자신의 사명을 원만하게 완성시켰다. 그들은 당·송을 벗어나 새로운 심미 규범을 세웠고, 이 규범은 후대의 도자기 제조에 매우 깊이 영향을 미쳤다. 따라서 중국 도자기 역사에 참신한 한 페이지를 열었다.

흰색을 아름다움으로 여기는 추부 자기[99]

원제국 통치자는 도자기 생산을 중시하여 급속하고도 맹렬하게 남하하여 송나라를 멸망시킨 초기, 즉 1278년 경덕진景德鎭(경덕진은 당시 부량현浮梁縣에 속했다.)에 부량자국浮梁瓷局을 설립하고, 아울러 대사大使와 부사副使를 각 한 명씩 두고서 궁정 그릇의 제조를 감독하는 임무를 부여했다. 이로 인해 경덕진은 원나라에 이미 도자기 생산의 중심으로 부상했다. 경덕진은 원래 송나라 때 청백자靑白瓷로 이름난 자기를 생산했는데, 원나라 전기에 이르러서도 변함없이 이런 제품을 구워냈고 궁정이든 민간이든 상관없이 모두 청백 유색의 도자기를 볼 수 있으며, 게다가 국외로 수출까지 했다.

　이와 동시에 진요장鎭窯場에서 또 새로운 원나라의 자기 종류를 처음으로 제작했는데, 사람들은 난백자卵白瓷라고 불렀다.그림 16-15. 그림 16-16 이러한 난백자는 만들어진 뒤에 아주 빨리 원 정부의 우대를 받으며 궁정에 들어오게 된다. 난백 유기 위에 '추부樞府'라는 글자 모양을 찍었기 때문에 도자기 역사에서는 그것을 '추부 자기[樞府瓷]'라고 부르게 되었다.

　중국의 백자 제조는 일찍이 수나라에서 이미 성숙했고 당나라에 이르러 보편화되었으며 송나라에서 청백자로 발전했는데, 추부 자기의 출현이 무슨 특수한 가치를 지닐까? 당나라의 백자와 비교할 때 추부 자기는 백색 기운이 도는 가운데 미미하게 청색을 띠고 있으며 단순하게 서리와 눈처럼 흰색이 아니라 거위 알에 가까운 색조를 띠기 때문에 난백卵白이라고 부른다. 이 밖에도 자기의 유약 점도가 비교적 높아서 유탁상[100]을 이루어 이전 시대의 백자가 지닌 밝고

99 | 원나라의 추부樞府는 송나라의 추밀원樞密院, 명청 시대의 내각內閣, 청나라 옹정제 이후의 군기처와 같은 국가의 중추적인 기구를 말한다. 따라서 추부 자기[樞府瓷]는 바로 원나라의 추밀원에서 궁정을 위해 주문 제작한 관요 자기이며 강서(장시)성 경덕진은 전국의 도자 생산 중심지가 되었다. 명나라에서는 홍무洪武 2년(1369)부터 경덕진의 주산珠山에 어기창을 설치하고 황실을 위하여 관요 자기를 제작했다. 청나라는 명나라의 제도를 답습하여 순치順治 11년(1654)에 어기창御器廠을 어요창御窯廠이라 개명하고 지방관을 파견하여 제작을 감독하며 관요 자기를 생산했다.

〈그림 16-15〉 원元 난백유인화고족완卵白釉印花高足碗.

〈그림 16-16〉 원元 난백유완卵白釉碗.

투명한 유리와 같은 광택을 잃어버렸는데, 사람들에게 양¥의 지방과 같은 부드러운 윤택감을 준다. 이와 동시에 이러한 유약을 바르기 전 자기의 순수한 벽 두께가 또한 청백자보다 두꺼워져서 사람들에게 두텁고 무거운 느낌을 준다.

추부 자기의 장식은 일반적으로 날염[印花]의 형식을 사용하여 용·봉황·기러기 및 가지·꽃·잎 등의 도안을 넣었고 무늬를 새기기보다 더 얕은 표면에 두텁게 유약을 덧입히기 때문에 종종 표면이 맑지 않게 된다. 그 이전에 이미 적지 않은 사람들이 난백자의 유행을 '원나라의 풍속은 흰색을 숭상한다'는 원속상백元俗尚白[101]과 관련이 있다는 주장을 제기했다. 사실 난백자를 추부 자기로 부르는 관행은 결코 합당하지 않다. 각지에서 출토된 난백자 중에 '추부'라는 글자가 없는 것이 다수를 차지하는데, 이것은 난백자가 민간에서 광범위하게 사용되었다는 것을 설명한다. 심지어 이런 자기는 해외에 잘 팔려나갔고 오늘날 국외에 대량의 원나라 난백 유자卵白釉瓷가 남아 있어 이 문제를 잘 설명할 수 있다.

우리가 생각하기에, 난백자의 유행이 마땅히 당시 사람들의 생활과 긴밀한 관계가 있다. 러시아 미학자 체르니셰프스키(1828~1889)[102]는 『예술과 현실의 심미 관계』 중에서 일찍이 말한 적이다. 어떠한 물건이든지 생활상을 나타내고 또는 우리들로 하여금 생활을 떠올리게 한다면 그것이 곧 아름다움이다. 출토된 그릇에 근거하면 난백자는 먹는 식기와 마시는 도구로 많이 쓰였다. "추부 자기의 형태는 소반과 사발, 잡는 술병과 발이 높은 잔으로 많이 나타나며, 큰 부피의 그릇은 극히 적다."[103]

100 | 유탁상乳濁狀은 액체液體 입자가 이것과 섞이지 아니하는 딴 액체 속에 분산하여 젖 모양을 이룬 콜로이드질액의 모양이 나타나는 것을 가리킨다. 예컨대 한천寒天·우유·단백질의 용액 따위에서 볼 수 있다.

101 몽골 민족은 원래 백색을 높이 받드는 습속을 지녔고, 몽골 사람들은 정월의 명칭을 '흰 달[白月]'이라고 한다. 사실 몽골인뿐 아니라 서역에서 온 이슬람교를 믿는 색목인, 심지어 라마교를 믿는 토번인도 마찬가지로 백색을 높이 받들고, 백색은 또한 그들의 복장과 그릇에 사용하는 중요한 안료이다.

이것은 난백자의 심미 문제를 잘 설명할 수 있다. 실제로 몽골 민족과 색목 민족[104]의 식품은 유제품乳製品이 많았고, 그들이 마시는 것은 말젖이고 먹는 것은 치즈이다. 심지어 그들의 술은 말젖을 사용하여 만든 '홀미사忽迷思'이다. 난백자의 유탁乳濁, 중후함과 특유의 윤택감은 바로 그들의 음식과 대체로 비슷하고 가까운 관계에 있다. 마치 청자 다기茶器가 녹차를 담기에 유달리 적합한 것처럼 난백자로 만든 식기와 유제품 사이에도 서로의 장점을 더욱 돋보이게 하는 관계가 있어 식욕을 자극할 뿐만 아니라 충분히 사람들의 미감을 자아낸다.

중국인들의 음식은 예로부터 색·향·맛이 모두 갖춰지는 측면을 중시했다. 그중 '색'은 음식 자체를 가리키는 것일 뿐만 아니라 동시에 담는 그릇과 음식 사이에 서로 잘 어울리는 호응에서 생기는 일종의 미적 감각을 가리킨다. 중국은 이러한 음식 문화에 고도로 발달한 국가이며 음식은 사실 생리 수요의 만족일 뿐만 아니라 매우 큰 범주에서 미감의 원천이다. 이처럼 원나라의 난백자를 이해할 때 비로소 이전 시대 백자의 특수한 시대적 함의와 다른 점을 제대로 파악할 수 있다.

102 | 체르니셰프스키Nikolay Gavrilovich Chernyshevsky는 사라토프 출생으로 페테르부르크 대학 문학부를 졸업하였다. 1855~1862년에 잡지 『동시대인』을 편집하였으며, 잡다한 계급 출신인 혁명적 민주주의자들의 영수로서, 문예비평·철학·경제·정치의 넓은 분야에서 논진을 폈으며, 포이어바흐의 영향을 받아 유물론적 미학을 주장하였다. 1862년 투옥되었다가 1864~1883년까지 시베리아로 유배되었다. 석방되던 해에 고향에서 죽었다. 그가 투옥 중에 쓴 유명한 소설 『무엇을 할 것인가 Chto delat'?』(1863)는 혁명적인 청년들을 고무시켜왔다. 평론으로는 『현실에 대한 예술의 미학적 관계Esteticheskie otnosheniya iskusstva k deistvitel' nost'』(1855)와 『러시아 문학의 고골시대 개관Ocherki gogolevskogo perioda russkoi literatury』(1855~1856) 등이 있다. 『두산동아백과사전』 인용.

103 풍선명(펑셴밍)馮先銘, 『중국도자中國陶瓷』, 上海古籍出版社, 2004, 450쪽.

104 | 색목민족色目民族은 원나라 서역의 여러 나라와 서하西夏 지역 사람들에 대한 총칭이다.

곱고 단아한 청화 자기[靑花瓷]

난백자가 원제국 자기의 첫 번째이고 또 비교적 일찍 공예 문화를 대표하는 것이라고 한다면 그 이후 대략 원나라 중기의 경덕진 가마터는 훗날 자기 제조업의 생산에 커다란 영향을 주었고 중국 자기의 주류로서 완전히 새로운 자기 종류로 칭찬받았는데, 그것이 바로 청화 자기이다. 청화 자기[105]가 가장 사람의 이목을 끄는 특징은 자기의 청색이다. 이것은 상당히 산뜻하고 고운 보람색[106]이며 새하얀 바탕색으로 인해 특히 눈에 띄게 드러난다.^{그림 16-17, 그림 16-18,} 그림 16-19

이러한 색채가 원나라에 이르러 왜 공교롭게도 존중을 받을까? 이에 대해 도자기 학계는 주요 원인이 중앙아시아 시장의 호감과 수요에 있다고 보았다. 현재 수장 상황에 의거하면 국외의 원나라 청화 자기 수량은 국내보다 많고 또 페르시아 등 중동 지역은 9~10세기에 이미 당제국의 청화 자기를 모방한 도자기 제품을 생산했다. 중앙과 서아시아의 무슬림 지역을 보면 확실히 청화 자기에 대해 특별한 호감을 가지고 있었다. 이렇게 청화 자기의 탄생을 완전히 외래 문화의 영향으로 돌린다면 설마 청화 자기가 원나라에서 환영을 받은 이유가 단지 이국적 정서에 대한 감상에만 있다고 하겠는가? 이러한 설명은 아마도 총체적이지 않다. 또 더욱이 청화 자기가 유입된 뒤 700년 동안에 중국 자기의 주류로 된 현실을 고려해보면, 이러한 설명은 더욱 사람들을 만족시킬 수 없다.

어떠한 예술이 사람들 중에서 자신의 생활을 통해 감동받을 수도 없고 어떤 것과 서로 융통된 취향에 영향을 받을 수 없다면, 그것이 유행이 될 수도 없

105 청화 자기는 새하얀 바탕색 위에 남색으로 그림이 그려진 자기를 가리킨다. 그것의 제작 과정은 백색의 도자기 원형 위에 코발트 안료로 색을 입히고, 다시 투명한 유약으로 바른 후, 1300℃ 가량의 고열로 한 번 구워서 만든다. 따라서 우선 채색을 입힌 후에 유약을 바르기 때문에, 이와 같은 제작 방법을 '유하채釉下彩'라고 부른다.

106 | 보람색寶藍色은 선명한 남색을 말한다.

〈그림 16-17〉원元 청화소하월하추한신도매병靑花蕭何月下追韓信圖 梅瓶.

〈그림 16-18〉원元 청화개관靑花蓋罐.

고 한 시대의 조류가 될 수도 없다. 청화 자기는 일찍부터 중국에서 생산되었고 성숙과 절정에 이른 상태도 중국에서 일어났으므로 그것과 중국인의 심미 관념 사이에 반드시 모종의 내재적 관련성이 있다. 청화 자기의 선명하고 아름다운 보람색은 각별하여 볼수록 음미할 맛이 나는 색채이며 우아하고 평온한 동시에 곱고 열렬하다. 이러한 점은 당송 시대에 유행한 청자와 같지 않다. 당송의 청자가 주로 옥의 효과를 추구하여 비록 풍아한 맛은 충분하지만 색조가 단조로운 점에 치우쳐 대립적인 면을 함께 받아들이지 못했다.

그러나 보람색은 오히려 사람들에게 넓은 느낌을 연상하게 해주고, 사람들로 하여금 무한히 넓은 짙푸른 하늘이나 또는 안정적이고 그윽한 호수를 쉽게 떠올리게 한다. 이것은 어떤 지역에서도 모두 볼 수 있는 자연 풍경이다. 넓은 사막과 초원은 사람들의 감수성을 더욱 선명하고 강렬하게 해준다. "하늘은 푸르고

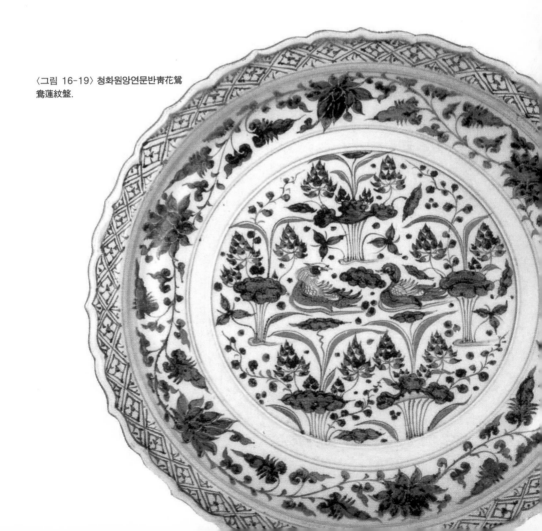

〈그림 16-19〉 청화원앙연문반靑花鴛鴦蓮紋盤.

초원은 아득하며, 바람 불면 소와 양떼가 나타나네."[107] "은테를 두른 칼라쿨리호[108], 호수에 보람색의 하늘이 밝게 비치네."[109] 푸른 하늘과 흰 구름 그리고 청화와 백자는 마치 잠재적인 대응이 있는 것 같다. 원나라는 초원 민족이 대량으로 중원에 진입하는 시대로 청화 자기가 당시 폭넓게 환영을 받은 것은 분명히 상관 관계가 있다. 중동 지역은 지형으로 말하자면, 중국의 서역 및 내몽골 지역과 매우 유사하다. 보람색을 이 지역의 관점에서 보면 녹색에 비해 더욱 환영받고 더욱 친밀감이 있으리라는 점을 충분히 이해할 수 있다.

난백 자기와 비교하면 청화 자기의 미는 더욱 상징성을 갖는데, 더욱 보편적이기 때문이리라. 초원 민족의 입장에서 말하면 그것은 점잖고 깊은 하늘을 상징하며 사람들이 생활에 대한 모종의 깊이 음미하고 동경하는 점을 상징한다. 농경 민족의 입장에서 말하면 그것은 일종의 청결, 안정과 영원의 특징이며 함축성을 띤 생명 의지의 표현이다. 실제로 흰색과 남색의 배합은 모든 동방 민족의 심미 호감에 부합하고, 침착함과 평온함을 위주로 하지만 생기가 가득 넘쳐 흐른다. 그것은 소박한 우아함을 위주로 하지만 동시에 열렬함이 드러난다. 그것은 결코 어떤 구체적인 생활 내용과 관계를 갖지 않지만 사람들의 어떤 안정되고 영원한 심리 태도와 호응을 일으키지 않는 곳이 없다. 남색과 백색이 서로 뒤섞인 색채 구성은 바로 이와 같이 동방 민족의 보편적 심미 심리에 들어맞아, 일종의 개성을 갖추면서 공통성을 갖추고 시대적 특징이 있으면서도 시대의 한계를 초월하는 보편적이며 영원한 심미 전형이 되었다.

당나라의 심미 경향이 열렬하면서 찬란하고 송나라의 심미 경향이 단아하면서 내용이 있다고 한다면 원나라는 그 둘의 종합이다. 종합될 때만이 비로소

107 작자 미상, 『악부시집』 「칙륵가敕勒歌」: 天蒼蒼, 野茫茫, 風吹草低見牛羊.

108 | 타사고륵(뒈쓰쿠러)朶斯庫勒호는 칼라쿨리호를 가리키는데 키르키즈어의 칼라쿨에 연원하며 '검은 호수'라는 뜻이다. 카라쿨리호에 다가서면 위구르어로 '눈 산의 아버지'라는 뜻을 가진 하늘에 닿을 듯 만년설로 덮인 해발 7천546미터의 무즈타가타Muztagata산이 그 웅장함을 드러낸다.

109 이계李季, 「시달목소창柴達木小唱」: 鑲着銀邊的朶斯庫勒湖, 湖水中映照着寶藍的天.

전형이 될 수 있으며, 종합될 때만이 비로소 영원할 수 있다.

원나라는 중국 문화사에서 특수한 시대로서 우리들에게 많은 고통스런 기억을 남겨주기도 하고 음미하면 할수록 음미할 가치가 있는 작품을 남겨주었다. 바로 여기서 미는 시험과 고난을 겪으면서 동시에 눈부신 광채를 내뿜었다. 오래된 중국 문명이 새로운 탈바꿈을 잉태하려고 할 때 아주 강렬한 탈바꿈은 바로 원나라에서부터 시작되었다.

생각해볼 문제

◉

1. 도자기의 심미 특색을 이야기해보자.
2. 원나라 청화 자기의 탄생 배경은 무엇인가? 자신의 감상 체험을 이야기해보자.

제17장

명나라의 시속 세계와 소설 희곡

충돌이 가득 찬 시대로 여겨지는 원왕조가 존립한 시간은 결코 길지 않았다. 원나라 후기에 세찬 바람과 퍼붓는 비와 같은 농민 봉기가 휩쓰는 커다란 시류 속에서 품팔이하는 농민 출신의 보잘것없는 인물이 아무것도 의지할 것 없는 상태에서 궐기하여 '매우 적은 무리의 힘으로' 단번에 천지를 바꾸는 대사업을 일구어냈다. 그는 각처에 할거하는 세력을 합병하고 원왕조의 잔혹한 통치를 매듭짓고서 새로운 대명大明 정권을 건립했다. 주지하다시피 그가 바로 농민 출신의 황제 주원장朱元璋이다.

명나라는 팔고문[1]으로 답안을 작성하는 과거 제도를 설립했는데, '사서四書'와 '오경五經'에서 시문 제목을 출제하기로 규정했고 사인士人은 필수적으로 팔고문 형식에 맞추어 시험 문제의 답을 적고 옛사람의 어투로 글을 짓게 했다. 이 때문에 그들은 실력을 자유롭게 발휘하지도 못하고 실제 현실과 결부시키지도 못한 채, 일률적으로 주희朱熹의 주석을 시험 답안의 표준으로 삼았다. 이러한 과거 제도는 사람의 창조 정신과 독립적 사고 능력을 점차 갉아먹어 전부 잃어버리게 하였다. 명나라의 사상 통치는 상당히 보편적인 동시에 매우 침울한데, 그것은 명나라 전기의 문화 영역에 '모든 사람이 침묵하는 침울한[萬馬齊暗]'[2] 국면을 초래했다.

1 팔고문八股文은 명청 시대 과거 제도의 과거 시험용 문체로서 편마다 파제破題·승제承題·기강起講·입수入手·기고起股·중고中股·후고後股·속고束股 등 8부분으로 조성되기 때문에 팔고라고 부른다.

2 | 만마제암萬馬齊暗은 수천수만 마리의 말이 조용히 있으며 아무런 소리를 내지 않은 일로 사람들이 쥐죽은 듯이 침묵하고 아무 말도 하지 않고 의견을 발표하지 않은 상황을 가리킨다. 말은 원래 쉬 안정되지 못하는 동물이어서 수만 마리의 말이 한곳에 있으면 시끌시끌하게 마련인데 그 말들이 조용하다면 뭔가 깜짝 놀랄 일이 일어났다는 뜻이다. 이 구절의 출처는 공자진龔自珍의 『기해잡시己亥雜詩』에 나오는 "九州生氣恃風雷, 萬馬齊暗究可哀."이다. 구체적으로 살피면 만마제암萬馬齊暗은 백가파진百家罷盡과 함께 주원장과 건륭제가 문자옥을 일으킨 이후의 정치 상황을 나타낸다.

명나라 중엽부터 중국 경제는 아직 있었던 적이 없는 상품화 경향(상품경제)이 나타나면서 새로운 사회적 요인이 급격히 증가했는데, 이런 경향은 이전 시대와 달리 자각하는 수준이 상당히 높은 방대한 시민 계층을 길러내게 되었다. 그들의 문화 가치관은 전통적인 권위 문화와 도저히 어울리지 않을 뿐만 아니라 그야말로 심각한 위화감을 느꼈다. 아직 성숙하지는 못하지만 강한 생명력을 지닌 일종의 신흥 문화가 탄생하여 그것은 명나라 문화가 완전히 새로운 내용을 갖추게 해주었다.

　　가령 원나라의 문화 충돌이 주로 정치 영역에 집중되고 상당한 정도에서 여전히 특수한 형태의 문화 현상에 속한다고 한다면, 명나라에 이르러 봉건 문화는 자기의 적수와 천적을 제대로 만났다고 할 수 있다. 이것은 필연적으로 한 차례 찾아오는 문화 대충돌이며 중국 사회가 어디로 가는가 하는 한 차례의 선택을 맞이한 것이다. 권위적인 문화와 신흥 시민 문화는 바로 16세기 중국에서 한바탕 전반적인 대결을 펼쳤다.

주제넘게 끝없이 견주다:
전통적인 생활 규범에 대한 전면적인 돌파

심미 문화는 가장 민감하고 가장 전위적인 문화이다. 심미 문화는 심미적·감성적 형식으로 모든 문화가 변천하고 진화하는 발전 과정을 분명히 보여준다. 그 가운데에 옛 문화는 고전형의 면모로 나타나고 새 문화는 현대형의 면모로 나타나서, 양대 문화는 서로 대결하고 충돌할 뿐만 아니라 서로 영향을 주고받고 흡수하기도 한다. 이런 대결 중에 옛 문화의 분열과 새 문화의 성장은 모두 사람들의 눈길을 끄는 심미 현상이 되었다.

화려함을 아름다워하는 소비 풍조

권위적인 문화의 소비관이 예禮를 아름다움으로 여긴다면, 시민 계층의 소비관은 더욱 화려함을 아름다움으로 여겼다. 이와 같은 소비관의 두드러진 특징은 사치스럽고 화려한 생활의 즐거움을 추구하면서 즉각적인 만족을 추구하는 데에 있다. 그것은 상품 경제가 나날이 발전하여 신속하게 퍼져나가자 세상에 널리 유행하며 권위적 문화가 억제하려고 해도 억제할 수 없었다.

먼저 도시인의 나들이를 보자. 나들이는 대체로 교외 나들이와 시내 나들이

두 유형으로 나눌 수 있다. 교외 나들이는 청명절 무렵의 봄나들이에서 시작되었다. 시민들은 시즌이 되면 옷을 잘 차려입고 아름답게 화장하고서 성안의 사람들이 모두 도시를 빠져나와 삼삼오오 무리지어 큰 소리로 떠들고 웃으며 아무런 거리낌이 없었다. 그때 갖가지 놀이가 마음껏 펼쳐졌고 각 분야의 예인藝人들도 기회를 보면서 자신의 재능을 과시했다. 큰 못과 우거진 풀만 보면 말을 달리고 매를 놓아주고, 높은 언덕과 평탄한 산등성이에서 닭싸움을 하고 축국蹴鞠을 하며, 월금月琴과 쟁箏을 타고, 건달들이 씨름하고, 아이들은 연을 날리고, 노승이 설법하고, 맹인이 이야기를 들려주고, 소녀들이 꽃꽂이를 하는 등 그야말로 찬란하고 진솔한 광경이 펼쳐진다. 석양이 서쪽으로 기울 때가 되면 나들이객들은 술에 취해 집으로 돌아가고, 뜻밖에 나귀가 자빠져도 집에서 기른 사람이 아니면 몰랐다. 이러한 종류의 교외 나들이는 늦가을까지 계속된다.

교외 나들이에 비해 시내의 나들이는 다소 산야의 흥취가 부족하지만 경치 상황은 훨씬 더 번화하다. 예컨대 수도의 정월 대보름 연등회는 역대 최고라 일컬을 만한데 꼬박 열흘 동안 계속되며 낮에 시내로 모이기 시작하여 밤이 되면 연등회를 한다. 큰길에서 "사람들은 돌아볼 수도 없고 수레는 돌릴 수 없으며 시내를 가득 메우고도 외곽까지 넘쳐나고 온갖 가게를 오가며 떠돌아다닌다."[3] 특히 저녁이 되면 화려한 등불이 높이 피어오르고 악기 소리가 일제히 울려퍼지고 불꽃놀이가 간간이 벌어지고 노랫소리는 은은하게 들리며 빛과 그림자는 오색찬란하고 안개와 먼지가 거리를 뒤덮어 달은 희미하고 이슬도 내리지 않아 그야말로 온통 부글부글 들끓는 바다와 같았다.

시민들은 돈을 써대며 나다니고 마음껏 보고 즐기면서 밤을 새며 새벽이 되도록 놀이에 빠져 집으로 돌아가는 걸 잊었다. 특히 젊은 부녀자들은 넋을 빼놓을 정도로 곱게 치장하고 무리 지어 함께 다니는데, 불빛과 사람의 바다 속을

3 유동劉侗·우혁정于奕正, 『제경경물략帝京景物略』 권2: 人不得顧, 車不能旋, 塡城溢郭, 旁流百廛.

헤치고 다니면서 마음대로 교제하는 즐거움을 누렸고 자신들의 청춘이 지닌 매력을 맘껏 뽐냈다. 당시 사람들은 '다리 밟기[走橋]'라고 일컬었다. 부녀자들이 공공연히 온밤을 새면서 노는 것은 명나라에서 사람들의 관심을 끄는 문화 현상이고 전통적인 도덕 규범을 분명히 어긴 일로 권위적인 문화로서 더욱더 용인할 수 없는 일이다. 그러나 시민들은 결코 개의치 않았다. 이것은 명나라 부녀자들의 의식적 자각이 향상되고 독립과 해방을 추구하는 역정이 바로 여기서 시작되었다는 걸 설명해준다.

화충花蟲을 사랑하는 이상야릇한 취미

명나라 사람들의 화훼에 대한 광적인 사랑을 살펴보자. 이것은 흥미를 자아내는 생활 풍조로 도시 주민의 미적 추구를 뚜렷하게 보여준다. 꽃의 애호는 본래 중국인의 전통이며 일찍이 선진 시대 중국의 조상들은 이미 수많은 종류의 화초를 재배하기 시작했고 이후 각 시대에는 모두 꽃을 감상하는 아름다운 이야기가 전해오고 있다. 명나라 사람들의 꽃에 대한 감정은 이전과 같지 않은 면이 있는 듯하다. 그것은 '광련狂戀'이라는 말로 형용할 수 있으며, 신선한 꽃을 대하는 태도는 광적으로 즐기는 현상으로 명나라 사람에게만 있는 특수한 문화 심리를 반영하고 있다.

　기록에 의하면 북경(베이징)에는 꽃을 감상하기 좋은 몇 곳의 공공 장소를 보유하고 있었다. 그중에 좌안문左安門 밖 위공사韋公寺 주위의 경치가 가장 성대한 곳으로 손꼽힌다. 위공사는 사묘寺廟라고 불리는데, 실제로 과수원이며 경내에 해당화와 사과나무가 심어져 있고, 경외에는 모두 배나무이다. 봄철이 되면 고운 다홍색과 새로 난 잎의 녹색, 서로 뒤섞인 홍색과 백색, 엷은 꽃과 짙은 꽃술은 마치 색깔 있는 안개에 휩싸인 듯하다. 절정이 지나가면 다시 꽃잎이 우수수 떨어지며 붉은 눈이 어지럽게 흩날리는데, 한바탕 다른 정취가 있다.

시내에서 꽃놀이하러 온 사람들의 왕래가 끊이지 않는데, 이것은 마치 장날의 장터에 물건을 사러 가는 것 같다. 많은 사람들은 하루 종일 머물러도 더 보고 싶은 마음이 다 가시지 않아 차라리 경내에 머물렀다. 둘째 날 출발할 때가 되어서도 여전히 꽃과 나무를 향해 헤어짐의 아쉬움을 고한다. 당시 시에서 읊은 내용을 살펴보자. "꽃이 피고 지는 것이 마치 붉은 눈이 내리는 듯하고, 성안에 꽃을 보는 사람이 끊이질 않네. 밤이 되면 그대로 위공사에 묵고, 이른 아침 다시 꽃을 찾아 이별을 고하네."[4]

상황이 이렇게 되면 위공사 인근의 인가는 어떤 돈벌이를 할 수 있다. 인근 주민들은 꽃 앞의 나무 아래에 큰 탁자를 설치하고서 요리를 준비하고 술을 진열하여 나들이객들을 불러들여 그들의 고상한 흥취를 띄워준다. 장사는 그런대로 괜찮은 편이어서 상춘의 절정기에 매일같이 수십 자리의 손님을 받을 수 있다. 바로 시에서 형용하는 내용을 보자. "온갖 나무에서 꽃 날리어 손님 술잔에 내려앉고, 백 년 동안 맑은 날은 이 누대로다."[5] "꽃이 십 리에 피어 비단 같은 봄날, 주인과 손님 수다 떨며 술잔을 비우네."[6]

귀뚜라미 놀이[촉직희促織戲]는 당시 민간에서 보편적으로 즐기던 취미로 투실솔鬪蟋蟀이라고 불렀다.[7] 이 취미 활동은 대항성이 강하고 자극성이 풍부하기 때문에 곧잘 신기하고 자극적인 것을 좋아하는 명나라 남성들의 환심을 샀다. 사실 신기하고 자극적인 것은 화려함을 아름다움으로 여기는 한 측면에 속

4 뇌사패雷思霈,「음계자수하飲李子樹下」: 花開花落如紅雪, 城中看花人不絶, 夜來猶宿韋公祠, 晨朝復過花言別. 유동劉侗·우혁정于奕正,『제경경물략帝京景物略』권3 인용.

5 왕세정王世貞,「위원동자린韋園同子鱗·자여子與·자상子相 각부삼수各賦三首」1: 千樹飛花覆客盃, 百年晴日此池臺. 유동劉侗·우혁정于奕正,『제경경물략帝京景物略』권3 인용.

6 주종길朱宗吉,「위원韋園」2: 花開十里錦爲春, 主客樊然辦一樽. 유동劉侗·우혁정于奕正,『제경경물략帝京景物略』권3 인용.

7 | 촉직促織과 실솔蟋蟀은 둘 다 귀뚜라미를 가리킨다. 촉직은 추운 겨울을 잘 지내려면 여름부터 부지런히 길쌈을 해야 하는데 아낙네가 실컷 게으름을 피우다 가을을 알리는 귀뚜라미 소리에 '아차' 하며 놀라게 되는데 이로 인해 촉직促織이라는 별칭이 생겼다고 한다. 투실솔은 귀뚜라미를 싸우게 하여 승패를 정하는 놀이를 가리킨다. 투실솔은 개미와 거미를 가지고 노는 놀이처럼 충희蟲戲의 일종이다.

하는데, 이것은 분수에 만족하며 절제하고 평범하면서 안정적인 생활관과 상대적이다.

　『제경경물략帝京景物略』에서는 북경(베이징) 사람들이 귀뚜라미를 잡아서 기르는 상황을 상세하게 소개하고 있다. 7, 8월 사이의 가을에 민간의 아이들은 죽통·바구니·구리철사로 된 통발 등의 도구를 손에 들고서 떠들썩하게 영정문永定門 밖을 나가 황량한 절과 무너진 집, 잡풀이 무성하게 난 곳에 도착하여 사방에서 구멍과 동굴을 찾았다. 그들은 귀를 기울여 천천히 걷다가 무슨 소리를 들으며 앞으로 나아간다. 그러다가 일단 구멍의 입구를 찾아내면 먼저 뾰족한 풀로 구멍을 비집은 다음, 대통의 물을 쏟아부으면 귀뚜라미가 뛰어나오는데, 귀뚜라미의 움직임을 살피고서 뒤를 쫓아가 잡아가지고 집으로 돌아온다. 이 과정 자체는 모종의 자극성을 지니고 있다. 집으로 돌아온 뒤에 통상 귀뚜라미의 색과 형태를 구별하면서 순서대로 자세히 살핀 다음에, 귀뚜라미의 다른 유형에 따라 알맞게 키울 조양調養을 결정한다. 조양도 식양食養·수양水養·의양醫養 등 몇 가지로 나뉘는데, 귀뚜라미를 정성껏 보살피는 정도는 오늘날 말 조련사가 경주마를 돌보는 솜씨에 결코 뒤지지 않는다.

　결투하는 순간은 사람의 마음을 조마조마하게 한다. 어떤 사람은 일찍이 시로 다음처럼 형용했다.

　　연경의 귀뚜라미 결투장은 집집마다 붙어 있고, 비 오는 날은 술 마시며 내기 결투 벌이기 좋네. 각자 든 귀뚜라미 동이는 아름다운 누각으로 치장하고, 손으로 매만져 맑게 윤기난 지 오래여라. 높고 낮은 차이로 두 곳에 늘어선 두 동이, 귀뚜라미 위해 영토를 나눈 것 같네. 간밤에 소리 난 곳을 찾아 가을 들판으로 향하니, 금빛 날개의 청마두 귀뚜라미 족보에 적합하여라.[8] 동이 속에 웅크리고 앉은 기세는 마치 호랑이 같고, 결투를 기다리는 다른 귀뚜라미 함부로 날뛰네. 결투장에 올라 돋워진 기세는 성날수록 오르고, 드디어 둘이 서니 깃발을 세운 듯하다. 노기가 쌓여 움직이지도 않은 채 거리를 두고서 마주보더니, 한 바탕 겨룰 때마다 갑자기

비바람이 몰아친다. 싸움에 이긴 귀뚜라미 오랫동안 허벅지로 소리 내고, 주인은 채색동이 거둬들이며 안도하네. 작은 귀뚜라미 손에 감싸안고 대무大武를 노래하니,[9] 구경꾼은 동이 가리키며 장군부라 하고 웃네.[10]

연시두장애호호 정주색천（즉음우천）호결도 각제두분수화루 마사입수징니고 고하
燕市鬪場挨戶戶, 正酒色天(卽陰雨天)好決賭. 各提鬪盆繡花樓, 摩掌入手澄泥古. 高下

참차열량무 사위추충판강토 작야심성향추포 금시마두합충보 준거분중세여호 미
參差列兩�, 似爲秋蟲判疆土, 昨夜尋聲向秋圃, 金翅麻頭合蟲譜. 蹲踞盆中勢如虎, 未

허타충도량모 작세등장세유노 쌍수립사정기수 적노부동목상거 일진일진취풍우
許他蟲跳梁侮. 作勢登場勢逾怒, 雙須立似旌旗竪. 積怒不動目相拒, 一陣一陣驟風雨.

전승장명명이고 주인탈채분안도 보포소충가대무 지분소위장군부
戰勝長鳴鳴以股, 主人奪彩盆安堵. 保抱小蟲歌大武, 指盆笑謂將軍府.(민경현閔景賢,

「관투실솔가觀鬪蟋蟀歌」)

주지하다시피 명나라의 귀뚜라미 놀이는 실제로 도박의 성질을 갖고 있다. 노름 요소가 끼어들자 이러한 놀이의 활동에 갑자기 몇 배의 자극이 늘어났다. 특히 강남 일대의 도박가들은 거액의 돈을 거는 도박을 좋아했다. "내기를 걸 때마다 순식간에 수백 금이 오가고 가산을 탕진한 자도 있었다."[11] 이처럼 돈을 보면 눈이 빨개지고 이윤을 취하는 데 목숨을 아끼지 않는 상업 사회의 심리는 귀뚜라미 놀이에서 적나라하게 드러나고 있다. 투실솔은 시민들의 심미관 중 '악惡'의 일면을 반영해내고 있다.

종합해서 말하면 명나라 사람의 심미관은 끊임없이 속박에 충돌하고 전통을 부정하는 과정에서 확립되고 새롭게 일어난 문화 가치 관념으로 여겨졌다.

8 | 포송령의 『요재지이』에는 성명成名이라는 서생이 황실의 귀뚜라미 싸움에 자신이 잡은 귀뚜라미를 바치기 위해, '우람한 몸집에 기다란 꼬리, 푸른색 목덜미에 금빛 날개를 지닌 청마두靑麻頭'라는 이름의 귀뚜라미를 잡는 이야기가 있다. 오늘날도 귀뚜라미는 싸움과 도박용으로 널리 사랑을 받고 있으며 한 마리에 우리 돈으로 천만 원을 호가하기도 한다.

9 | 대무大武는 무왕武王이 주나라를 건국하며 세운 업적을 기리는 음악을 가리킨다. 공자는 빈모가賓牟賈에게 대무를 말하면서 "총간總干이 산처럼 서는 데서 시작하여 주도周道가 사방으로 통달하는 데서 끝난다."고 평가했다. 손태룡, 『한국음악논전』, 영남대학교 출판부, 2002, 425쪽 참조.

10 유동劉侗·우혁정于奕正, 『제경경물략帝京景物略』 권3 인용.

11 심덕부沈德符, 『만력야획편萬曆野獲編』 24권: 每賭勝負輒數百金, 至有破家者.

심미관은 실제로 아직 성숙하지 않았고 비교적 상당히 부정확한 성향과 유치한 성향을 지니고 있으며 필요한 이성적 반성 능력이 결핍되었다. 하지만 화려함을 아름다움으로 여기는 현상은 일종의 심미 경향으로 마치 가로막을 수 없는 한 줄기 난류가 이미 오래도록 얼어붙은 대지 위의 움푹 파인 모든 못에 봄물을 불어넣는 것과 같다.

생각해볼 문제

1. 화려함을 아름다움으로 여기는 소비 풍조와 전통적인 소비 관념은 어떤 점에서 다른가?
2. 명나라 사람들이 벌레와 풀을 좋아하는 취향을 어떻게 평가해야 하는가?

정교하고 아름답기가 그지없다:
격정과 개성이 갑작스레 드러난 공예품

한 사회가 습관적으로 규율을 잘 지키고 만족할 줄을 알면 항상 즐거워하다가, 오랜 시일이 지나면 새로운 사물에 흥미를 잃어 창조의 열정과 능력을 상실하게 된다. 한 민족에 대해 말하면 생명이 줄어들고 노화가 진행되는 것을 의미한다. 끊임없이 변화를 추구하고 혁신하며 용감하게 개척해야만 생명의 나무는 비로소 오랫동안 푸르고 사회는 비로소 활력으로 가득 찰 수 있다. 화려함을 아름다움으로 여기는 심미관은 바로 이러한 혁신을 격려하고 사회 발전을 추동하는 작용을 했다.

이런 사회 변혁 중에 진정한 창조자는 다른 사람이 아니라 바로 수공예업자의 주체인 시민 계층이다. 그들은 새로운 생산력의 대표이자 아름다움의 창조자이다. 그들은 정통 관념으로 보면 '천한 노동'을 하는 장인들로서 사람들이 감탄해 마지않는 재산과 성취를 창조해냈으며 중국의 공예 생산을 참신한 경지로 이끌어갔다.

대명大明의 오채 자기[五彩瓷]

명나라의 도자기는 원나라를 기초로 하였고, 사람들을 흥분시킬 만한 발전을 이루었다. 그 발전은 먼저 청화 자기의 제작에서 나타났다. 원나라 경덕진의 청화 자기가 이미 국내외에서 하나같이 격찬을 받았지만 명나라의 장인들은 여전히 만족하지 않고 시대적 특색이 있는 새로운 산물을 창조해내려고 애를 썼다. 이렇게 정신이 격려받는 상황에서 마침내 투채 청화[12]가 탄생하게 되었다. 투채 자기는 그릇의 구연口沿, 경부頸部와 족부足部에 자주 청화 도안을 그려 넣었다. 그리고 복부의 중심에 먼저 청화를 이용하여 화조와 인물의 반신을 그리거나 윤곽선을 그려낸 다음에 다시 오색 안료로 조화롭게 칠하여 그림을 완성시켰다.

이러한 자기의 기본색은 여전히 청화이고 원래의 청화 자기에 비해 더 화려하고 아름답다. 특히 오색 중 선홍 색조와 청화 바탕색은 일종의 차가움과 따뜻함이 대비되는 효과를 이루어 더욱 분명하게 눈에 띈다. 전해오는 명나라의 투채 작품으로 투채하화반鬪彩荷花盤·투채직경병鬪彩直頸瓶·투채계항鬪彩鷄缸그림 17-1·투채원앙도완鬪彩鴛鴦圖碗 등이 있다. 세상에 나온 투채 청화는 명나라 자기의 독특한 풍격 형성을 대표하며 이러한 풍격의 심미 특징은 오색찬란하여 뜨겁게 현란하다.그림 17-2, 그림 17-3

가정嘉靖 연간(1521~1566)에는 투채를 기초로 다시 한 단계 더 나아가 새롭게 오채 자기[五彩瓷][13]를 창작해냈다. 오채 자기는 원래 청화 자기 도안의 산뜻한 특색을 변화시키고 다시 한 번 꽃문양을 조밀하게 채우며 아름답게 추구하

12 투채 청화鬪彩靑花는 굽지 않은 도자기 원형에 청화로 그림을 그려넣고 투명한 유약으로 발라 가마에 넣어 구운 뒤에 다시 적赤·녹綠·황黃·갈褐·자紫 등의 다채로운 안료를 바르고 다시 구워 만든 자기이다. 따라서 이 자기의 유약 위의 빛깔과 유약 밑의 빛깔이 서로 자아내고 서로 합쳐지기 때문에, '투채鬪彩'라고 부르며, 당시 사람들은 '청화간장오색靑花間裝五色'으로도 불렀다.

13 오채 자기는 투채의 일종이지만 유약 밑의 청화가 이미 주요한 의미를 가지지 못하는 보조 역할을 하고, 유약 위에 칠해지는 오채가 주체적 의미를 차지한다.

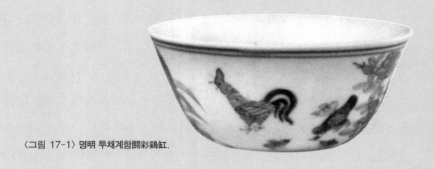

〈그림 17-1〉명明 투채계항鬪彩鷄缸.

〈그림 17-2〉명明 오채어조문대관五彩魚藻紋大罐.

〈그림 17-3〉명明 오채연화문개합五彩蓮花紋蓋盒.

고 채색이 더욱 돋보이는 홍색으로 전체 분위기를 한층 더 농염하고 화려하게 하였다. 만력萬曆 연간(1572~1620)에는 오채 자기의 바탕색도 원래 순백에서부터 황색·붉은색·갈색·녹색·자색 등의 다양한 색조로 확대되었고, 명나라 사람들은 창의성이 풍부하고 용감하게 새것을 추구하는 심미 심리를 분명하게 드러냈다. 앞서 밝힌 채색 자기를 모두 합쳐서 세상에 명성을 얻은 '대명大明 오채五彩'를 조성하게 되었다. 청화 자기의 전체적 성숙이야말로 명나라 사람이 원나라의 전통을 계승하고 발양한 결과라고 한다면 대명 오채는 명나라 사람들의 시대적 심미 관념에 대한 창조성의 표출이며, 화려함을 아름다움으로 여기는 심미 이상을 직접 구현한 것이다. 시간으로 보면 청화 자기와 오채 자기의 사이에 대체하는 관계를 형성하지 않고 상반되게 그들의 병존과 삼투 자체는 바로 각자 저마다 아름다움을 뽐내는 표현이다.

사실 오채 자기 이외에도 명나라의 채유 자기[彩釉瓷]도 상당히 사람들의 이목을 끌었다. 예컨대 '보석홍寶石紅'이라 불리는 붉은색 유약, 백색 바탕에 붉은색이 채색된 유리홍, 공작녹[14]의 미칭인 녹색 유약, 선명하면서도 연하여 해바라기와 같은 황색 유약, 색과 광택이 깊고 맑은 남색 유약, 자금색紫金色을 지닌 암갈색 유약 그리고 '비할 데 없이 한 시대를 대표하는 작품'으로 격찬을 받는 경덕진의 첨백 자기[甛白瓷]와 흰색 가운데 미미하게 붉은색이 나타나는 덕화저유백德化猪油白 등이 있다. 이러한 품종과 오채 자기는 명나라 자기가 온갖 예술과 함께 번성할 수 있었던 골격을 이루었다. 17세기 초, 즉 만력 연간에 네덜란드와 영국의 상선이 앞서거니 뒤서거니 잇따라 중국에 와서 대량으로 청화와 채색 자기[彩瓷]를 구입하기 시작했다. 그때부터 중국의 자기는 서양인의 식탁 위의 식사 도구를 바꾸었고 그들로 하여금 중국의 공예 기술에 대해 끊임없이 감탄하게 만들었다. 중국과 가까이 접한 일본과 러시아 및 동남아 등 여러 나라로

14 | 공작녹孔雀綠은 공작의 날개 빛깔과 같은 밝은 청록색으로 피콕 블루peacock blue 색깔을 말한다. 공작은 녹공작, 남공작, 백공작이 있는데 중국에는 주로 녹공작이 서식한다.

퍼져나갔는데, 그 제품은 경덕진에서 주문하여 만든 상품이거나 어떤 것은 사람을 파견하여 중국에서 배워서 제작한 기술이기도 하다. 이로 볼 때, 중국의 채색 자기 문화는 자신 있게 전 세계로 퍼져나갔다.

도죽陶竹의 신운神韻

여기서 강소(장쑤)성 의흥(이싱)宜興의 자사 도기[15]를 언급해야 한다. 주지하다시피 의흥(이싱)의 도기 공예는 매우 발달하여 도기의 수도[陶都]라 불렸고, 그곳의 자사로 만든 그릇, 특히 다기茶器는 국내외에 명성을 떨치면서 '정밀하고 아름다워 아주 두드러지게 뛰어나다', '천하에 비길 데가 없다'고 간주되었다. 의흥(이싱)의 도기가 찬란하게 빛나던 시대는 실제로 명나라 중엽부터 시작했고 출중하고 월등하며 걸출한 성취는 재능이 풍부하고 개성 의식이 강렬한 당시의 공예가들로부터 나왔다.

청나라 오건吳騫은 『양선명도록陽羨名陶錄』에서 다음처럼 서술했다. "호(병·단지)의 경우 의흥에 다호가 있는데, 맑고 깨끗한 진흙으로 만든다. 공춘供春으로부터 시작되어 시대빈·진중미·진용경·서우천 등이 하던 일을 이어 더욱 발전시켰다. 다호와 함께 화준·국합·향반·십금배자 등의 물건을 제작했는데, 정밀하고 아름다워 아주 두드러지게 뛰어나서 모든 지역에서 모두 앞다투어 사려고 했다."[16] 공춘供春은 또한 공춘龔春이라고도 불렀는데, 초기에 어떤 관리의 집

15 | 자사紫砂 도기는 붉은 모래를 사용하여 만든 도자기로 중국 강소(장쑤)성의 의흥(이싱) 지역을 대표하는 도자기이다. 의흥(이싱) 지역은 생산되는 점성이 매우 높은 붉은색 혹은 갈색의 점토가 도시의 구릉지대에 다량으로 분포하고 있다. 이를 활용하지만 유약을 바르지 않은 질그릇이 특산물이다.

16 오건吳騫, 『양선명도록陽羨名陶錄』: 壺, 則宜興有茶壺, 澄泥爲之. 始於供春, 而時大彬, 陳仲美, 陳用卿, 徐友泉輩, 踵事增華, 幷制爲花樽, 菊盒, 香盤, 十錦盂子等物, 精美絶倫, 四方皆爭購之. | 여기서 화준은 꽃병이며, 국합은 국화 모양의 뚜껑이 있는 그릇이고, 향반은 향을 피울 때 받침이자 재를 모으는 용도로 쓰는 소반이며, 십금배자는 열 가지 색이 한 세트로 된 그릇이다.

안 심부름을 맡아 하는 아이였다가, 틈이 날 때마다 심혈을 기울여 비비고 어루만지면서 도공예를 만들었다. 처음에 다른 사람의 물건을 모방했지만 나중에 자신의 풍격을 찾아내어 마침내 한 시대 명장이 되었다. 전해오는 그의 작품은 "밤색은 은근하여 마치 고금의 철과 같다."[17]고 하듯이 내적 운치[內韻]가 풍부하고 풍격이 독특하다.

공춘의 뒤를 이어 신예들이 계속 나왔다. 그중 시대빈時大彬·이대중방李大仲芳·서대우천徐大友泉이 가장 유명하며 이들을 '삼대三大'라 불렀다. 세 사람 중 시대빈은 명성이 독보적으로 뛰어났다. 시대빈도 처음에 공춘을 모방하여 '대호大壺를 만들기 좋아했고' 뒤에 유명 인사나 고상한 선비와 교유하면서 계발을 받아 소호小壺 제작으로 바꾸었다. 조형에서 심혈을 기울여 구상하는 공부에 깊이 파고들었다. 그가 제작한 다기茶器는 아름다움을 좇지 않고 소박하고 우아하면서 굳세고 요긴하여 "책상에 그릇 하나 갖춰두니 사람에게 한가로우면서 심원한 생각을 생기게 한다."[18]는 평을 들었듯이 매우 높은 예술 경계에 이르렀다.

공춘과 비교하면 시대빈은 제자가 스승보다 뛰어나다는 청출어람靑出於藍에 어울릴 만하다. 그는 기술 전반뿐 아니라 하나의 격식에 구애받지 않았다. 어떤 사람이 그의 유명한 작품을 다음처럼 기록한 적이 있다.

예전에 친구의 집에서 양선의 사발우를 보았는데, 용도는 물을 담아두는 것으로 여겨졌다. 옆면에 푸른 마름열매 하나, 옅은 홍색의 여지 하나, 옅은 황색의 여의 하나가 엮여 있었다. 바닥에 흑색의 이무기·호랑이가 빙 둘러 있고 용은 발톱 모양에 따라 발을 그렸으며 밑면에 '대빈大彬' 두 글자를 새겼다. 채색이 고아하고 제도가 정교했다. 하지만 다른 네 가지 물건은 뭔가 어설퍼 보이고 이도 저도 아니어서

17 栗色暗暗, 如古今鐵.
18 오건, 『양선명도록』: 几案有一具, 生人閑遠之事.

무슨 의미를 취했는지 알 수 없었다. 훗날 한 골동품 수집가가 물으니 나에게 말했다. 이것의 이름은 영리한 것은 어리석은 것만 못하다고 했다.

<ruby>向<rt>향</rt></ruby><ruby>在<rt>재</rt></ruby><ruby>友<rt>우</rt></ruby><ruby>人<rt>인</rt></ruby><ruby>家<rt>가</rt></ruby>, <ruby>見<rt>견</rt></ruby><ruby>一<rt>일</rt></ruby><ruby>陽<rt>양</rt></ruby><ruby>羨<rt>선</rt></ruby><ruby>砂<rt>사</rt></ruby><ruby>缽<rt>발</rt></ruby><ruby>盂<rt>우</rt></ruby>, <ruby>用<rt>용</rt></ruby><ruby>以<rt>이</rt></ruby><ruby>爲<rt>위</rt></ruby><ruby>水<rt>수</rt></ruby><ruby>注<rt>주</rt></ruby>, <ruby>旁<rt>방</rt></ruby><ruby>綴<rt>철</rt></ruby><ruby>一<rt>일</rt></ruby><ruby>綠<rt>록</rt></ruby><ruby>菱<rt>릉</rt></ruby><ruby>角<rt>각</rt></ruby>, <ruby>一<rt>일</rt></ruby><ruby>淺<rt>천</rt></ruby><ruby>紅<rt>홍</rt></ruby><ruby>荔<rt>려</rt></ruby><ruby>枝<rt>지</rt></ruby>, <ruby>一<rt>일</rt></ruby><ruby>淺<rt>천</rt></ruby><ruby>黃<rt>황</rt></ruby><ruby>如<rt>여</rt></ruby><ruby>意<rt>의</rt></ruby>, <ruby>底<rt>저</rt></ruby><ruby>盤<rt>반</rt></ruby><ruby>一<rt>일</rt></ruby><ruby>黑<rt>흑</rt></ruby><ruby>螭<rt>리</rt></ruby><ruby>虎<rt>호</rt></ruby><ruby>龍<rt>룡</rt></ruby>, <ruby>龍<rt>용</rt></ruby><ruby>卽<rt>즉</rt></ruby><ruby>以<rt>이</rt></ruby><ruby>因<rt>인</rt></ruby><ruby>爪<rt>조</rt></ruby><ruby>爲<rt>위</rt></ruby><ruby>足<rt>족</rt></ruby>, <ruby>下<rt>하</rt></ruby><ruby>鐫<rt>전</rt></ruby><ruby>大<rt>대</rt></ruby><ruby>彬<rt>빈</rt></ruby><ruby>二<rt>이</rt></ruby><ruby>字<rt>자</rt></ruby>. <ruby>設<rt>설</rt></ruby><ruby>色<rt>색</rt></ruby><ruby>古<rt>고</rt></ruby><ruby>雅<rt>아</rt></ruby>, <ruby>制<rt>제</rt></ruby><ruby>度<rt>도</rt></ruby><ruby>精<rt>정</rt></ruby><ruby>巧<rt>교</rt></ruby>, <ruby>而<rt>이</rt></ruby><ruby>四<rt>사</rt></ruby><ruby>物<rt>물</rt></ruby><ruby>不<rt>불</rt></ruby><ruby>倫<rt>륜</rt></ruby><ruby>不<rt>불</rt></ruby><ruby>類<rt>류</rt></ruby>, <ruby>莫<rt>막</rt></ruby><ruby>知<rt>지</rt></ruby><ruby>其<rt>기</rt></ruby><ruby>取<rt>취</rt></ruby><ruby>義<rt>의</rt></ruby>, <ruby>後<rt>후</rt></ruby><ruby>詢<rt>순</rt></ruby><ruby>一<rt>일</rt></ruby><ruby>老<rt>로</rt></ruby><ruby>古<rt>고</rt></ruby><ruby>董<rt>동</rt></ruby><ruby>客<rt>객</rt></ruby>, <ruby>謂<rt>위</rt></ruby><ruby>余<rt>여</rt></ruby><ruby>曰<rt>왈</rt></ruby>: <ruby>此<rt>차</rt></ruby><ruby>名<rt>명</rt></ruby><ruby>伶<rt>령</rt></ruby>(<ruby>菱<rt>릉</rt></ruby>)<ruby>俐<rt>리</rt></ruby>(<ruby>荔<rt>려</rt></ruby>)<ruby>不<rt>불</rt></ruby>(<ruby>缽<rt>발</rt></ruby>)<ruby>如<rt>여</rt></ruby>(<ruby>意<rt>의</rt></ruby>)<ruby>癡<rt>치</rt></ruby>(<ruby>螭<rt>리</rt></ruby>).(동서만사桐西漫士,『청우한담聽雨閑談』)

이러한 사발우는 색채가 찬란하고 조형이 고아할 뿐만 아니라 인생에 대한 깊은 지혜를 담고 있어 그 심미 가치는 자연히 일반 그릇을 넘어선다.

명나라의 공예 제작에는 대나무 공예도 포함한다. 죽공예는 수많은 공예 중에 매우 작은 기예에 속한다. 그 기예는 비록 작지만 예술은 작지 않아 당시 제일이라 부를 만하다. 청나라 사람들은 명나라의 죽공예를 두 파로 나누는데, 하나는 가정파嘉定派이고 하나는 금릉파金陵派이다. 가정파의 명인은 주송령朱松齡의 조손祖孫 3대로 사람들은 삼주三朱라 불렀다. 주씨 가문은 대대로 책을 읽어 매우 좋은 문화 전통을 갖추었고, 주송령 본인은 서예에 능숙하고 회화에 뛰어나며 또 전각으로 인장을 새길 수 있어 스스로 많은 예술을 겸비했다. 그의 죽기 작품은 다수가 문방 그릇이다. 예컨대 필통·먹받침[墨床]·바둑돌·계방界方[19] 등이 있고, 또 향통香筒·잔·오지항아리[甖] 등 생활 용구도 있다.

청나라에서 그의 작품을 직접 본 사람이 시를 지어 다음처럼 형용했다.

연천의 모든 유생이 빼어나다 칭찬하는데,
곤도가 푸른 옥돌에 새겨져 있네.[20]

19 | 계방界方은 종이를 누르는 도구로 문진文鎭을 말하며 나무·상아·옥·돌 등으로 제작된다.
20 | 곤도昆刀는 주나라 때 곤오국昆吾國에서 만들어 잘 드는 칼을 가리킨다. 랑간琅玕은 '진주처럼 생긴 아름다운 돌'이라는 뜻과 '신화 전설에 나오는 신선의 나무로 그 열매가 진주처럼 생겼다.'는 풀이가 있는데, 여기서는 전자에 따른다.

바둑 두는 늙은 신선 터럭까지 분간되고,

미인들의 기댄 자태 어찌 그리 아름다울까?

깎아지른 듯 높이 솟은 바위는 안개에 가려지고,

골짜기 물소리 솔숲의 바람소리 들릴 듯하네.

연 천 제 생 칭 절 능　　곤 도 선 각 랑 간 청　　선 옹 대 혁 변 호 발　　미 인 도 의 하 빙 정　　석 벽 참 암 입 연
練川諸生稱絕能, 昆刀善刻琅玕青. 仙翁對奕辨毫髮, 美人徒倚何娉婷. 石壁巉岩入煙

무　　간 수 송 풍 사 가 청
霧, 澗水松風似可聽.(송완宋琬,「증죽앵초당가贈竹嬰草堂歌」)

이 시의 내용으로 헤아려보면 주씨가 제작한 그릇에 인물·산수 등 양각식 도형이 새겨져 있다. 사실 그는 회화의 예술성을 죽기 제작으로 옮겨왔으며, 평범한 일상 용기에 고아하고 심원한 예술 품미를 담아내려고 했다. 아마 이것은 주씨 가족의 풍격이자 특색이었으리라. 주송령은 문인과 고상한 손님의 용기를

〈그림 17-4〉 명明 주학송朱鶴松, 학필통鶴筆筒.

제작했을 뿐만 아니라 시민의 기호에 부합하여 부녀자의 여러 가지 장식 용품을 새겼다. 비녀와 같이 작은 장식품은 더욱 광범위한 환영을 받았으며 그중 일부 장식품은 아예 그의 이름자로 명칭을 지은 것도 있었다.그림 17-4

예컨대 당시 사람의 시구 중에 그의 이름이 제재로 나온다. "아름다운 여인의 구름 같은 귀밑머리 검게 뭉친 곳, 주송령의 비녀 하나 비스듬히 꽂았네."[21] 이를 통해 그가 이미 어느 집에서나 다 아는 인물이었으리라는 점을 알 수 있다.

아속雅俗을 함께 아우르고 정교하게

21 왕명성王鳴盛,「연천잡영練川雜詠」: 玉人雲鬢堆鴉處, 斜揷朱宋齡一枝.

아로새기는 솜씨는 가정파의 특색으로 금릉파의 풍격은 이와 다르다. 금릉파의 대표는 복중겸濮仲謙이다. 이 사람은 스스로 많은 기예를 겸비하여 목기·상아·무소뿔 등을 조각할 수 있으며, 손 기술이 가장 뛰어난 분야는 죽기였다. 죽기로 제작된 상품으로 부챗살·술잔·필통·비각臂閣 등이 있다. 복중겸의 장점은 자연스러움의 추구로, 다시 말하면 대나무가 지닌 원래의 형상을 최대한 유지하기를 좋아했고 칼로 매우 작은 표정이나 태도까지 전부 나타냈다. 이것으로 그는 대가의 수법을 보였다.

장대[22]는 일찍이 복중겸의 솜씨를 다음처럼 아낌없이 칭찬했다.

> 복중겸의 죽기는 한 번 쓸고 한 번 씻어낸 대나무 마디일 뿐이지만 몇 번의 칼질로 윤곽을 간단히 파내면 가치가 돈으로 헤아려진다. 그렇지만 그가 스스로 즐거워하는 것은 반드시 대나무 뿌리가 휘감기고 줄기가 뒤얽힌 것을 사용하여 칼과 도끼를 쓰지 않는 작업으로 기이한 걸 만든다. 이것은 손으로 대략 깎아내고 문질러서 비싼 가치를 이루게 되니 참으로 그의 솜씨를 헤아릴 수 없다.
>
> 기죽기 일추일쇄 죽촌이 구륵수도 가이량계 연기소자희자 우필용죽자반근착절
> 其竹器, 一箒一刷, 竹寸耳, 勾勒數刀, 價以兩計. 然其所自喜者, 又必用竹子盤根錯節,
> 이불사도부위기 칙시경기수략괄마지 이수득중가 진불가해야
> 以不事刀斧爲奇. 則是經其手略刮磨之, 而逐得重價, 眞不可解也.(장대, 『도암몽억陶庵
> 夢憶』 권1)

여기서 알 수 있듯이 복중겸의 작품은 정교한 것으로 아름다움을 추구하지 않고 큰 기교는 졸렬한 것 같고 애초의 질박하고 진실한 상태로 돌아가는 유형

22 | 장대張岱는 명말청초 때 절강(저장) 산음(산인)山陰 출신으로 자가 종자宗子 또는 석공石公이고, 호가 도암陶庵 또는 접암蝶庵이다. 그는 오랫동안 항주(항저우)에서 타향살이를 했으며 환관 집안 출신으로 일생 동안 벼슬을 하지 않았다. 소년 시절 생활이 부유했지만 가세가 기울어 곤궁해지자 산수에 마음을 두고 음악과 희곡을 즐기며 지냈다. 청나라 군대가 남하하자 입산하여 섬계剡溪 부근의 산촌에서 은거하며 저술 생활로 일생을 보냈다. 명나라 말기의 뛰어난 산문작가다. 저서에 『낭환문집琅嬛文集』 6권과 『도암몽억陶庵夢憶』 『서호심몽西湖尋夢』 『석궤서石匱書』 『석궤서후집石匱書後集』 등이 있다.

에 속한다.[23] 이것은 주학송 가문과 선명한 대조를 이룬다. 복중겸이라는 인물도 아주 재미있는 구석이 있다. 장대의 소개를 들여다보자. "남경의 복중겸은 말이나 행동이 수수하고 예스럽고 나긋나긋 무능한 사람 같았다."[24] "복중겸의 명성은 매우 널리 알려지고 제품 양식의 기준이 되자 물건 값이 갑자기 뛰어오르며 비싸졌다. 삼산가[25]에서 중겸의 솜씨 덕분에 생활이 윤택해진 사람이 수십 명이지만, 중겸은 평소와 다름없이 가난했지만 편안하게 지냈다. 친구의 집 안에 쓸 만한 대나무와 무소뿔이 눈에 들어오자 문득 스스로 그걸로 뭔가를 만들어볼까 생각했다. 뜻이 잘 풀리지 않아 비록 형세에 쫓기고 돈이 된다고 하더라도 끝내 그렇게 하지 않았다."[26] 그의 작품과 인품 사이에 마치 상통하는 점이 있는 듯하다. 이처럼 권세와 이익을 서로 추구하는 사회 풍조와 매우 멀리 벗어나서 공리와 득실을 크게 뛰어넘으니 매우 고귀한 예술가의 품격에 속한다.

상품 사회는 엄청난 사회 재산을 창조해내고 보편적인 소비 의욕을 불러일으키는 동시에 초연히 세속에 구속되지 않고 심미 의미가 있는 인생 태도를 배양하게 된다. 어쩌면 그것이 비로소 새로운 사회의 진정한 서광일지도 모른다.

명나라의 칠기는 모든 기교 중에 제일이라 부를 만하다. 당시 이른바 '영락永樂의 척홍,[27] 선덕宣德의 구리, 성화成化의 가마[28]'라는 주장이 있었다. 여기서 척홍剔紅, 즉 조칠彫漆은 칠기 중 하나이다.그림 17-5 사실 칠기의 역사는 자기보다

23 | 복중겸濮仲謙이 『노자』와 자기 작품의 연관성을 의식했는지 모르지만 필자는 그의 작품을 '大巧若拙'과 '返璞歸眞'처럼 노자의 언어로 풀이하고 있다.

24 장대張岱, 『도암몽억陶庵夢憶』 권1: 南京濮仲謙, 古貌古心, 粥粥若無能者.

25 | 삼산가三山街는 현재의 남경(난징)의 중산남로中山南路 동쪽에 있다.

26 장대, 『도암몽억』 권1: 仲謙名噪甚, 得其一款, 物輒騰貴. 三山街潤澤仲謙之手者, 數十人焉, 而仲謙赤貧自如也. 於友人座間見有佳竹, 佳犀, 輒自爲之. 意偶不屬, 雖勢劫之, 利啖之, 終不可得.

27 척홍剔紅은 조칠雕漆의 일종으로 굽지 않은 질그릇 또는 나무 바탕 위에 수많은 층의 옻칠을 덧칠하고(붉은색의 옻칠을 위주로 한다), 그늘에서 말린 뒤에 각종 장식의 문양을 새겨넣는다.

28 심덕부沈德符, 『만력야획편萬曆野獲編』: 玩好之物, 以古爲貴. 惟本朝則不然, 永樂之剔紅, 宣德之銅, 成化之窯, 其價璗於古敵. | 영락·선덕·성화는 연호로서 각각 영락永樂(1402~1424), 선덕宣德(1425~1435), 성화成化(1464~1487)의 시기를 말한다.

훨씬 유구하여 일찍이 6천 년 전에 중국의 선조는 이미 나무 그릇에 붉은 옻칠을 해서 만드는 방법을 이해했다. 절강(저장)의 하모도(허무두)河姆渡에서 출토된 원시 공동체의 문물 중 이러한 칠기 그릇을 발견했다. 전국 시대에 이르러 칠기 공예는 이미 광범위하게 응용되었고, 장식 도안 도 풍부하고 다양하다. 당나라에서 금칠金漆·조칠彫漆·퇴칠堆漆 등 다

〈그림 17-5〉 명明 척홍포도칠반剔紅葡萄漆盤.

양한 기법들을 더욱 발전시켰다. 도자기가 높은 수준으로 발달하자 칠기 제조는 제약을 받게 되었고, 그 지위는 결국 자기와 대등하게 설 수도 없었다.

명나라에 이르러 각종 공예들이 저마다 아름다움을 다투고 사회적 수요가 풍부하고 다채로워지면서 칠기 공예는 마침내 다시 들고일어났으며 그 특유의 기술적 우세를 가지고 시장 거리에서 자기와 경쟁하게 되었다.

선덕宣德 연간(1425~1435) 이래로 자개[螺鈿]29도 점차 기선을 잡기 시작했다. 말씹조개 껍질[蚌殼]은 본래 은빛을 내는 종류에 속하며 오색의 환상적인 빛을 지닌 물체로서 그것은 배경이 되는 흑칠黑漆과 서로 대립하면서 돋보이게 되는 특수한 미감 효과를 조성한다.$^{그림 17-6}$ 기록에 의하면 명나라 저명한 나전 전문가에는 선덕 연간의 양훈楊塤이 있고 융경隆慶 연간30의 방신천方信川이 있고 말기에 장회회蔣回回 등이 있었다.

양훈은 중국 민족 공예의 기초를 계승한 바탕 위에 일본의 칠기 공예를 흡수하여 둘을 융합하고 이치에 정통하게 되면서 스스로 새로운 뜻을 드러냈다. "오

29 나전螺鈿, 즉 자개는 갈아서 만들기 좋은 조개 껍질의 얇은 조각을 사용하여 바탕이 되는 기물 한복판에 끼워넣은 뒤, 검붉은 빛의 옻칠을 하여 표면을 덮고 마지막으로 다시 평평하게 갈아내는 과정을 거쳐 오색이 현란하게 만든 칠기 예술이다.

30 │ 융경隆慶은 명나라의 13대 황제인 목종穆宗 주재후朱載垕(재위 1566~1572)의 연호이다.

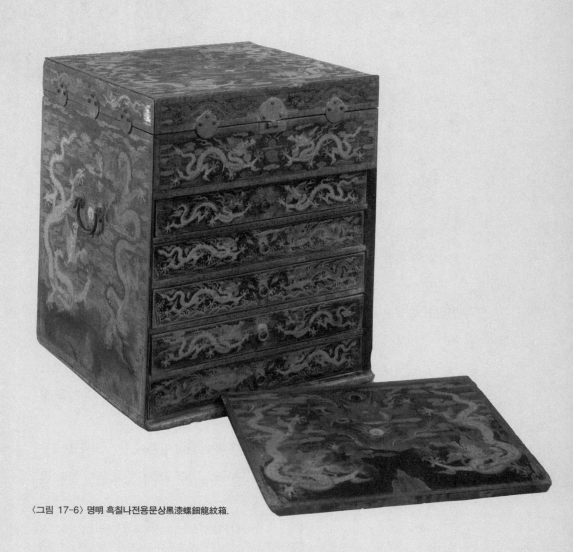

〈그림 17-6〉 명明 흑칠나전용문상黑漆螺鈿龍紋箱.

색과 금색의 나전을 병행하여 드러내서 옛 법을 따르는 데 그치지 않았고 이에 사물의 색깔이 각각 어울리게 되어 천진하면서 화려했다. 왜인(일본사람)은 중국에 와서 그것을 보고 손가락을 치켜세우며 찬탄했다."[31] 오중吳中의 장회회도 이 방면의 고수에 속한다. "납을 사용한 자물쇠, 금은으로 된 꽃잎, 상감한 나무와 돌, 금가루로 그린 고운 빛깔 등등 온갖 모양이 실물과 닮으니 사람들은 훌륭하다고 칭찬했다."[32]

상품 사회의 경쟁 및 명장의 배출로 나전 기술이 끊임없이 발전하게 되었는데, 한편으로 문양은 더욱더 정교한 경향으로 기울어져 '기교의 섬세함이 머리카락과 같았고' '설령 평지의 물건이라 하더라도 손으로 잡기가 어려울 정도'[33]에 이르렀고, 다른 한편으로 상감을 사용한 물건도 점차 풍부하고 다양해졌다.

명나라 말기의 양주揚州에서 주周씨 성을 가진 한 공예가가 잡보양감법雜寶鑲嵌法을 개발했는데, 금·은·보석·진주·산호·벽옥·비취·수정·마노·대모玳瑁·나전·상아·침향목 등 색채가 각기 다른 수십 종류의 진귀한 물건을 모아서 하나의 칠기에 각각 박아넣어 오색이 현란하고 빛이 반들반들한 효과를 빚어냈다. 사람들은 이를 '주씨周氏가 제작한 방법[周制之法]'이라 불렀다. 그의 손을 거쳐 제작된 기물은 병풍·책걸상·창문·서가·붓 받침·다기·상자 등이 있으며, 단번에 그의 명성은 중국 안을 뒤덮었고 멀리 해외에 팔리면서 '예로부터 지금까지 있었던 적이 없는 기묘한 공예품[古來未有之奇玩]'이라는 칭송을 받았다. 명나라 사람들이 공예품에서 특히 선호하던 경향, 즉 오색이 현란하고 요란스러울 정도로 애정을 보인 심미 경향은 칠기 공예로 인해 또 한 번 인증을 받았다.

중국 심미 문화의 발전이 명나라에 이르러 근대의 범주에 정식으로 들어서

31 진정陳霆, 『양산묵담兩山墨談』 권18: 以五色金鈿竝施, 不止循其舊法, 於是物色各稱, 天眞爛然, 倭人來中國見之, 亦醋指稱歎.

32 고렴高濂, 『준생팔전遵生八箋』 권14 「논척홍왜칠조각양감기명論剔紅倭漆雕刻鑲嵌器皿」: 用鉛釣口, 金銀花片, 甸嵌樹石, 泥金描彩, 種種克肯, 人亦稱佳.

33 고렴, 『준생팔전』 권14 「논척홍왜칠조각양감기명」: 工細如髮. …… 卽平地物件, 亦難措手.

게 되었다고 말할 수 있다. 이 진입에는 갑작스러운 전쟁이나 유혈도 없었으며, 오히려 전쟁에 비해 더 큰 효과를 냈다. 중국은 이로부터 새로운 문명의 방향을 가졌다. 이러한 신문명이 가져온 인성의 해방, 인성의 발양과 인성의 방종은 사뭇 다른 몇 마디 비평과 판단으로 개괄할 수 없는 것이다.

생각해볼 문제

1. 명나라 수공업 발전 요인은 어디에 있는가? 그것은 당시의 사회 풍조와 어떤 관계가 있는가?
2. 박물관에 한번 가서 명나라의 오채 자기와 원나라의 청화 자기를 비교해보고 여러분의 체험을 이야기해보자.
3. 명나라 공예품 시장이 번영한 이유를 이야기해보자.

미는평범함에 있다[美在平凡]:
신으로부터 인간으로 회귀하는 통속 소설

공예의 생산 분야가 사치를 미로 여기는 명나라 사람들의 문화 경향을 구현했다고 한다면 문학 형식으로 된 소설 희곡 안에서 우리는 세속적 인정미, 생활의 원래 상태에 접근한 진실미, 인성을 자연스럽게 묘사한 노출미를 볼 수 있다. 종합하면 이것은 새로운 인성미로 가득 찬 예술 세계이다.

명나라에 들어선 뒤로 상업 경제의 확대에 따라 시민 세력은 더욱 확장되어 나가고 통속 문화는 끊임없이 성장했다. 몇몇 관념적이며 비교적 선진적인 문인 작가들은 시대 조류에 순응하여 통속 문학 창작에 개입하기 시작했다. 그들의 개입으로 인해 소설 창작은 내용에서부터 형식에 이르기까지 모두 매우 큰 변화가 생겨나고 송·원나라의 화본[34]에 비해 훨씬 큰 질적 비약을 가져오게 되었다.

이로 인해 통속 소설은 마침내 설화[35]에 부속된 지위에서 철저히 벗어나 독립적인 문학 형식으로 성장하게 되었다. 천추에 이름을 남길 한 무더기의 많은

34 | 화본話本은 송나라에서 생겨나 통속적인 글로 쓰인 백화 소설白話小說로서 주로 역사적 고사와 당시의 사회 생활을 제재로 한다.

35 설화說話는 일종의 민간 기예, 즉 고사를 강연하는 것이다. 설화인이 사용하는 원고를 화본話本이라 하며, 그 또한 바로 최초의 통속 소설이다.

대작 소설이 탄생했고, 그들은 통속 소설의 창작을 최고조로 끌어올렸다. 고상한 지위에 오를 수 없어 기생집에서 쓰는 기예의 부속물에서 다채롭고 성대하여 장관을 이루어 천하에 풍미하기까지 소설은 명나라에서 실질적으로 시문詩文의 지위를 이미 대신하여 당시 심미 문화의 정통과 주류를 형성하게 되었다.

두편의 영웅보英雄譜

명나라의 소설 창작은 높은 곳에서 낮은 곳, 먼 곳에서 가까운 곳으로 이르는 진화 과정을 나타낸다. 이른바 높은 곳에서 낮은 곳으로 진화는 숭고한 것에서 평범한 것으로 바뀌는 것이다. 구체적으로 말하면 영웅의 형상화에서 평민의 묘사로 바뀌는 것이다. 이른바 먼 곳에서 가까운 곳으로 진화는 아득히 먼 고대에서 당면한 시대로 바뀌는 것이며 역사의 전달에서 현실의 묘사로 바뀌는 것이다. 이 과정은 바로 시민 소설이 점차 훌륭하게 성숙해지는 길이다.

『삼국연의三國演義』는 명나라 소설의 발단이라 말할 수 있다. 이 소설은 원말명초에 중국에서 처음으로 등장한 장편 장회체 소설[36]이고 동시에 고전적인 영웅 연의 소설이다. 이 소설의 발단은 명나라 소설로 하여금 숭고한 출발점에 서게 했다. 작가 나관중(약 1330~1400)[37]은 가슴속에 열정을 가득 품고서 이 소설을 창작했는데, 그는 삼국 시대에 다투는 영웅의 역사를 재현하여 사람들에게 거울로 삼게 했을 뿐만 아니라 마음속의 영웅들을 한층 더 형상화시켜서 인생의 고원한 이상을 표현하였다.[그림 17-7]

36 | 장회체章回體 소설은 내용이 긴 이야기를 여러 장章이나 회回로 나누어 서사 형식으로 서술한 중국식 장편의 통속 소설이며, 원·명 시대의 『수호전』 『삼국지연의』 『서유기』가 있고, 청나라의 『유림외사儒林外史』 『홍루몽』 등이 있다.

37 | 나관중羅貫中은 동원東原(지금의 산둥성 둥핑東平) 출신으로 호가 호해산인湖海散人이며, 객지인 항주(항저우)에서 살았다. 저명한 소설가이자 극작가이며 저서로 장편 장회 소설 『삼국지연의』 『잔당오대사연의殘唐五代史演義』 『수당연의隋唐演義』 『삼수평요전三遂平妖傳』 등이 있다.

예술 측면에서 말하면 인물을 중심으로 하지 역사 사건을 중심으로 하지 않는다. 바로 이 점으로 『삼국연의』는 과거의 강사 화본[38]의 범위를 넘어서게 되었다. 『삼국연의』로부터 시작해서 통속 소설 속 인물은 사람들의 마음속에 중요한 위치를 차지하기 시작했다. 이러한 점은 문학에서 성공을 거두는 관건이 되었다. 『삼국연의』에 묘사된 영웅은 결코 하층 평민이 아니라 제왕과 장상이다. 이로 인해 작품은 바로 정통 문화의 색채를 분명히 띠게 되었으며 보통 시민과 거리를 벌려놓게 되었다.

『삼국연의』에서 가장 아름답고 눈부시게 사람들의 이목을 끄는 영웅 형상(캐릭터)은 관우關羽를 넘어설 인물이 없다. 작자의 붓끝에서 관우는 신화적 매력이 가득 찬 인물이다. 사람들은 관우가 정식으로 등장

〈그림 17-7〉 나관중, 『삼국연의』 중의 도원 삼결의桃園三結義.

하는 장면을 잊지 못한다. 예컨대 사수관 전투[39]에 앞서 마궁수馬弓手였던 관우가 용감하게 나서서 출전을 요청했다. 그 당시 원술袁術은 큰 소리로 호령하면서 곤봉을 마구 휘두르며 공격해왔고, 원소袁紹는 관우의 출전 요청을 냉소적인 말로 비꼬며 틈을 살피다 나가버렸으며, 조조는 한 잔의 따뜻한 술과 함께 관우의 출전을 허용할 뿐이었다.

38 | 강사화본講史話本은 역사 사실을 고사화故事化하여 쓴 송나라 설화 화본의 일종으로 통속 문학의 한 형식이며, 연의 소설의 모체가 된다.

39 | 사수관汜水關은 낙양(뤄양)을 공략하는 거점이고 사수관 전투는 후한의 실권 장악을 위해 동탁군과 반동탁군이 최초로 대결을 벌이는 전투이다.

관우가 칼을 꺼내들고 군영을 빠져나간 뒤, 사수관 밖에서 그저 북소리와 천지를 흔드는 진동만 들려왔다. "마치 하늘이 무너지고 땅이 꺼지고 산이 흔들리고 무너지는 것 같았으며 사람들은 모두 깜짝 놀랐다." 잠시 있다가 "관우가 화웅의 머리를 들고 와서 땅 위에 내던졌다. 관우가 출전할 때 조조가 권한 술은 여전히 따뜻했다."[40] 사실 나관중이 관우의 용맹함을 쓴 것은 단지 일종의 배역 인물을 돋보이게 할 뿐이고 그가 진정으로 쓰고자 한 것은 관우의 의義이다. 이 것이야말로 영웅의 본색이 존재하는 곳이다.

『삼국연의』에서 뛰어나게 용맹하면서 싸움을 잘하는 맹장은 적지 않은데, 특히 언급할 만한 인물은 여포呂布이다. 사람들은 보통 말한다. "사람 중에 여포가 최고이고 말 중에 적토마가 최고이다."[41] 작자가 형상화시킨 여포의 이런 형상은 마치 관우의 행동과 대비시키려는 것 같다. 여포는 먼저 정원丁原을 따르다가 의부義父로 모셨는데, 일단 동탁董卓이 황금과 주옥으로 유인하고서 진귀한 적토마를 주자, 곧바로 정원을 갑자기 죽여 동탁에게 보내고서 동탁을 아버지로 모셨다. 그 뒤 왕윤王允이 자신의 수양딸인 초선貂蟬을 보내 두 사람 사이를 이간질하는 미인계를 쓰자, 여포는 다시 동탁을 죽이고 자신의 이득을 취했다. 전에는 재물과 보물을 위해, 다음에는 여색을 위해, 결국 여포는 두 번이나 자신의 의부를 죽였으며, 이익을 보면 의리를 잊어버리는 소인이라 할 만하다.

관우도 일찍이 여포와 비슷한 유혹을 겪었다. 자신이 조조 군영에 있는 동안, 조조는 관우에게 큰 은혜를 베풀고 금은을 주고 미녀를 보내면서 귀빈으로 받들었다. 관우는 조금도 흔들리지 않았다. 관우의 마음을 감동시키기 위해 조조는 적토마를 주었고, 관우는 그것을 얻고서 크게 기뻐하며 하루에 천 리를 가서 유비 형님의 얼굴을 볼 수 있겠다고 말했다. 과연 유비 소식을 들은 뒤, 관우는 의연히 조조에게 이별을 고하고 두 형수를 모시고 오관五關을 지나는 동

40 『삼국연의』: 如天摧地塌, 岳撼山崩, 衆皆失驚. 雲長提華雄頭, 擲于地上. 其酒尚溫.
41 『삼국연의』: 人中呂布, 馬中赤兎.

안 여섯 장수를 베면서[42] 천 리를 단신으로 말 타고 달리며 유비를 뒤따라갔다. 관우가 조조에게 이별을 알리고서 칼에 금포錦袍를 찾아 두른 당시, 늠름한 영웅의 기상이 얼마나 사람들의 마음을 끌겠는가! 작자는 관우의 높은 인격과 굳은 절개의 영웅 본색을 묘사하여 그의 심미 이상을 표현했다.

『삼국연의』에서 신기한 색채를 지닌 인물이 한 명 더 있는데, 바로 제갈량諸葛亮이다. 그는 관우와 달리 봉건 왕조의 현명한 재상으로서 시민과 상관이 없다는 점을 반드시 말해야 한다. 동시에 그는 귀신같이 앞일을 예상하는 지자智者로서 평범한 지혜를 뛰어넘어 폭넓게 독자의 사랑을 받았다. 실제로 제갈량은 자기 모순적인 인물이다. 한편으로 그는 식견이 높고 심원하며 지식이 해박하여 초가집에서 나오지 않고서 유비를 위해 천하를 세 세력으로 분할하여 오나라와 연합하고 조조에 대항하자는 전략을 준비했고 훗날 과연 그의 말대로 진행되었다.

군사로 보면 그는 천재적인 지휘자로서 언덕에 올라 대승리를 바라보고 불로 태워 들판을 개간하고 지략으로 한중漢中을 취하고 맹획孟獲을 7번 생포하는데, 가히 용병술이 귀신 같다고 할 만하다. 지인知人으로 보면 제갈량은 가장 훌륭한 인물이다. 주유周瑜를 교묘하게 자극하여 동맹을 맺고, 풀로 만든 배로 조조군의 화살을 얻으면서 사람들로 하여금 무엇이 강자끼리 대항하는 것인지 알게 했다. 공성계空城計는 "죽은 제갈량이 산 중달을 도망치게 한다."[43]는 이야기로 사람들에게 '최고의 경지 밖에 또 다른 경지가 있다[天外有天].'는 말이 무엇인지를 알게 했다. 뿐만 아니라 제갈량은 천문과 지리에 정통했고 목우유마[44]를 제작할 정도로 과학 기술에도 뛰어난 인물이라 할 만하다. 고전적 소설에서 매우 지혜롭게 형상화된 어떤 인물을 출현시키지만 작자가 쉽지 않은 일을 해내

42 | 이 부분은 관우의 오관육참五關六斬이라는 유명한 일화를 말한다. 동령에서 공수를, 낙양에서 한복과 맹탄을, 기수에서 변희를, 형양에서 왕식을, 활주에서 진기를 죽인다.

43 | 『삼국연의』: 死諸葛走生仲達.

44 | 목우유마木牛流馬는 제갈량이 나무로 만든 운수용 수레를 가리킨다.

어 대견스러운 일로 지식과 이성에 대한 추종을 구현시키고 있는데, 이것은 응당 근대적 문화 의식에 속하는 일이다.

하지만 소설 속의 제갈량은 결코 단순한 지자가 아니라 또 다른 면도 지니고 있는데, 그것은 바로 굳센 지조를 지녀 다른 군주를 섬기지 않는 충신이라는 점이다. 유비가 삼고초려三顧草廬한 이후에 제갈량은 자신의 일생을 당시 인의仁義의 군주로 알려진 유비에게 맡겼다. 그는 유비의 의지를 자신의 의지로 여기고 유비의 애증을 자신의 애증으로 여겼다. 유비가 관우의 원수를 갚기 위해 오나라를 공격함으로써 오·촉 연맹의 조약을 깨뜨려서는 안 된다는 점을 제갈량은 분명히 알고 있었지만 의연히 유비의 결단을 따랐다. 또 유비가 백제성에서 탁고[45]를 하자 유선劉禪이 중임을 감당할 수 없었지만 제갈량은 예전처럼 응당 승낙했다. 유비가 죽은 뒤에 제갈량은 잠을 자도 불안하고 밥을 먹어도 불안하며 한 그루의 나무로 하늘을 떠받치려고 하니, 불가능한 줄을 알면서도 감당했다. 결국 그는 정신적으로나 육체적으로 모두 지쳐 전쟁 길에서 병사했다. 이러한 삶은 지자의 범주를 훨씬 넘어선 일이며 자신의 비범한 지혜와 이성은 첨예한 모순을 나타낸다.

『삼국연의』 책 속에서 제갈량은 자기 모순적인 인물이다. 그의 지혜는 영원히 그의 믿음을 초월할 수 없고, 그의 이성은 절대적으로 봉건적 의식의 속박을 타파할 수 없었다. 이러한 모순과 부조화는 이른바 고대 중국의 현명한 재상의 전형적인 성격을 구성하게 되었다. 나관중은 이렇게 인물을 형상화하여 객관적인 면에서 두 가지 효과를 거두었다. 시민 계층이 그의 지혜를 좋아했다면 사대부 계층은 그의 충정을 높이 받들었다. 한쪽이 통속적이라면 한쪽은 우아하고, 한쪽이 근대적이라면 한쪽은 전통적인 것으로 각자 바라는 점을 받아들인 것이다. 『삼국연의』 책 전체는 바로 이러한 두 문화의 합일과 충돌을 잘 구현해냈

45 | 탁고託孤는 군주가 임종 시에 믿을 만한 신하들에게 어린 자식의 후사를 부탁하는 일이다. 황초 4년 (223) 유비는 백제성에서 병사하기에 앞서 제갈량에게 자신의 장자인 유선과 촉나라의 건승을 부탁한다. 그해에 유선이 유비의 뒤를 이어 촉의 후주가 된다.

다. 명나라 소설의 기점으로서 이것은 피할 수 없는 하나의 문화 현상이다.

『삼국연의』에서 형상화한 인물이 고전적이고 제왕과 장상將相 유형의 영웅이라고 한다면 거의 같은 시대의 다른 장편 소설 『수호전』은 『삼국연의』와 완전히 다르게 평민 영웅을 형상화했다. 삼국 시대의 영웅은 사람들로 하여금 너무 높아서 이를 수 없다고 여기도록 하지만, 『수호전』의 영웅들은 매우 통속화되어 그들의 신상 주위에 평민 정신이 드러나 있다. 이러한 의미 맥락에서 말하면 『수호전』은 더욱더 순수한 시민 문학 쪽을 향해 더 크게 앞으로 진일보한 것이다.

『수호전』에서 묘사한 내용은 관부의 악질 토호와 평민 영웅의 대립을 나타내므로 분명히 반역의 특징을 가지고 있다. 작품은 시작되자마자 이 주제에 대해 생동감 있게 펼쳐내고 있다. 무뢰한 고구高俅는 황제의 총애와 신임을 바탕으로 부임하자마자 금군禁軍의 교두敎頭 왕진王進을 박해하기 시작했고, 그의 아들 고아내高衙內도 공공연히 임충林沖의 아내를 희롱하여 임충은 핍박을 받아 집안이 거덜이 나고 떠돌아다니게 되었다. 임충의 뒤를 이어서 진관서鎭關西·장문신蔣門神·모태공毛太公·은천석殷天錫 등의 악질 토호들은 관청과 결탁하여 평민들을 괴롭히고 사람을 풀 베듯 함부로 죽였다. 법률의 기강은 이미 관청에서 못된 짓을 저지르는 도구와 수단이 되었고, 정직하고 죄 없는 많은 사람들을 형무소에 집어넣어 죄수로 만들었다. 바로 이규李逵가 한 말을 들어보자. "조례, 조례, 그게 아직도 기댈 수 있다면 천하가 어지럽지 않았을걸!"[46] 이것은 바로 사회 분쟁의 근원과 원인이다.

이와 동시에 사회에 의협적인 기개와 풍모로 악한 세력을 향해 대담하게 도전하는 한 무리의 영웅적 인물이 존재했는데, 양산박梁山泊의 호걸이 바로 그들의 빼어난 대표자이다. 맨손으로 호랑이를 때려잡는 호걸 무송武松은 다음처럼 자주 말했다. "난 지금까지 무력으로 천하를 차지하려고만 하였지, 이렇게 도덕적인 사람을 이해하지 못했네! 난 만약 길에서 부당한 일을 보면, 진실로 칼을

46 『수호전』: 條例, 條例, 若还依得, 天下不亂了!

뽑아서라도 도와주게 되는데, 설령 내가 죽더라도 두렵지 않네!"[47] 강요를 견디지 못해 출가한 노지심魯智深이 말했다. "사람을 죽이려면 반드시 피를 보아야하고, 사람을 구하려면 반드시 철저히 해야 하네!"[48] "비록 일이천의 군사와 말이 덤비더라도 주막에 있더라도 그들을 두려워하지 않네!"[49] 악발이 뜻의 병명삼랑拼命三郎의 별칭을 가진 석수石秀가 말했다. "평생 동안 성정이 솔직하여 길에서 부당한 일을 보면 설령 목숨을 잃더라도 서로 보호해야 하네!"[50] 흑선풍黑旋風 이규李逵는 가장 성격이 격하고 사나워 당시의 사회를 평했다. "바로 살아 있는 부처라도 참지 못할 것이다."[51] "난 다만 먼저 싸우고 나중에 생각한다네."[52] 이와 같은 두 부류의 역량이 한 시대에 같이 존재했으니 충돌과 대립을 피할 수 없었다.

실제로 양산박의 호걸들은 민가를 공격하여 약탈하고 부자들을 죽이고 가난한 사람들을 돕는 일반적인 녹림 호걸과 다소 다르다. 그들은 길거리에서 부당한 일을 보면 서슴없이 칼을 뽑아 서로 도와주었을 뿐만 아니라 더 높은 공통의 이상을 추구했다. 이것이 바로 '하늘을 대신하여 도의를 실행한다'는 '체천행도替天行道'이다. 이 구호가 가장 빨리 원나라의 『수호전』에서부터 나타난다. 강진지의 『이규부형』에는 '하늘을 대신하여 도의를 실행하고 백성의 생명을 구한다.'라는 말이 있고,[53] 산채 앞에 행황기杏黃旗를 세우고 있다. 체천행도는 바로 평민의 의지로 천하를 관리하고 개조하려는 것으로, 『수호전』은 이러한 전통을 계승하여 또한 더욱더 빛나고 성대하게 하여 전체 사나이들을 응집하도록 하는

47 『수호전』: 我從來只要打天下這等不明道德的人! 我若路見不平, 眞乃拔刀相助, 我便死了也不怕!

48 『수호전』: 殺人須見血, 救人須救徹!

49 『수호전』: 便有一二千軍馬來, 酒家也不怕他!

50 『수호전』: 平生性直, 路見不平, 便要去舍命相護!

51 『수호전』: 便是活佛也忍不得.

52 『수호전』: 我只是前打後商量.

53 강진지康進之, 『이규부형李逵負荊』: 替天行道救生民. 『뇌강집酹江集』에는 본래 "하늘을 대신하여 도의를 행하니 송이 공명해진다[替天行道宋公明]."로 되어 있다.

정신적 동력이 되었다. 양산박이 핍박받는 평민의 의지를 대표하기 때문에 『수호전』의 영웅들은 필연적으로 민중들의 옹호와 지지를 더욱 열렬하게 받았다.

『수호전』이 예술적 측면에서 거둔 가장 큰 성공은 영웅들이 인정미를 지니고 있다는 점을 민간에까지 전달한 점에 있다. 『삼국연의』의 영웅은 고전적 유형이어서 그들은 단지 중대한 역사 사건 속에서 활동했으며 평민적인 생활과 실제로 매우 떨어져 있는데, 그 성격은 단순화와 유형화의 양상을 띠어 사람들로 하여금 존경하도록 하지만 서로 가까이하기 어렵게 한다. 하지만 『수호전』의 영웅은 그와 같지 않은데, 그들 중 다수는 사회 밑바닥 출신이라 생활 환경이 보통의 평민과 거의 같았다. 이와 관련하여 『삼국연의』의 영웅과 달리 『수호전』의 영웅은 모두 칠정七情과 육욕六欲이 있으며, 모두 생생하게 살아 있는 육체를 가진 인간적 호걸이지 결코 신이 아니었다. 금성탄이 지적한 내용과 같다. "유독 『수호전』만은 아무리 읽어도 싫증나지 않는다. 그는 108명 개개인의 성격을 일일이 묘사했기 때문이다."[54]

생활의 진실에 근접할수록 시정의 습속에 더욱 가까워지며, 인물 성격은 갈수록 풍부해지고 갈수록 복잡하고 갈수록 독특해진다. 『삼국연의』의 작자가 역사적 제재 그 자체의 제한을 받으므로 성격의 형상화에서 더욱 충분하게 넓힐 수 없었다고 한다면 『수호전』의 작자는 반대로 엄청나게 자유롭게 표현해낼 수 있다. 그는 전기와 유사한 형식을 빌려 영웅 호걸이 양산에 의탁하는 과정을 차례차례 기술하였는데, 이러한 인물 표현은 집중적이고 전문적인 형상화와 묘사를 가능하게 했다. 작자는 작품의 줄거리를 설명하는 동시에 인물의 감정과 언어 습관을 거듭 손대며 자세하게 묘사하므로, 인물의 개성은 이로 인해 더욱 분명해졌다.

54 금성탄金聖嘆, 『제오재자서시내수암전第五才子書施耐水庵傳』 권3 「독제오재자서법讀第五才子書法」: 獨有水滸傳, 只是看不厭. 無非爲他把一百八個人性格都寫出來. | 같은 맥락의 말을 살펴보면 인물의 다양한 형상화를 실감할 수 있다. 『水滸傳』寫一百八个人性格, 眞是一百八樣, 若別一部書, 說他寫一千个人也只是一樣, 便只寫了兩个也是一樣.

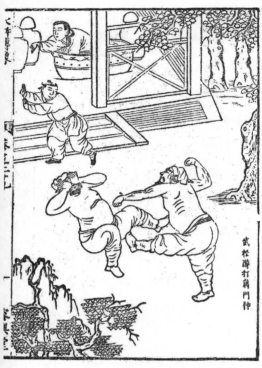

〈그림 17-8〉 시내암, 『수호지』 중의 무송이
술에 취해 장문신을 때리는 장면.

예컨대 무송이 술에 취해 장문신蔣門神을 때리는 단락에서그림 17-8 처음에 작자는 결코 주먹으로 치는 이야기를 곧장 서술하지 않고, 무송이 길가다 술을 마시는 정황을 상세하게 묘사했다. 무송은 시은施恩에게 '무삼불과망無三不過望'[55]이라는 규칙을 정하고 술집을 지날 때마다 세 잔의 사발주를 마시기로 했다. 시은은 무송이 취하여 일을 그르칠 것을 걱정하였지만 무송은 오히려 크게 웃으며 "너는 내가 취해 기량이 없어질까 걱정하느냐? 도리어 나는 술이 없으면 기량이 없어진다. 십 프로의 술을 마시게 되면 바로 십 프로를 쓸 기량이 있게 되고, 오십 프로의 술을 마시면 오십 프로의 기량을 쓸 수 있으며, 내가 만약 백 프로의 술을 마셨다면 그 기력이 얼마나 밖으로 나올지 알 수 없네!"[56]

겉으로 주제와 관련 없는 묘사로 호랑이를 때려잡은 영웅의 호기를 생생하게 그려낸 것 같다. 설사 호랑이를 실제로 잡았다고 하더라도, 소설은 차츰차츰 절정에 이르게 나름의 극적 순서가 있다. 먼저 무송이 가게에 들어가 책상을 두드리며 크게 소리를 지른 뒤에, 술을 맛보며 일부로 트집을 잡고, 세 번째는 주

55 | 무송은 형 무대를 죽인 형수 반금련과 정부 서문경을 죽인 죄로 맹주로 귀양 갔다. 그것에서 시은의 청으로 쾌활림快活林으로 장문신을 치러 가는 길에 주막이 있을 때마다 들어가 반드시 세 사발의 술을 마시고 가기로 했다. 만일 마시지 못하면 쾌활림으로 가던 길을 멈춘다는 약속을 말한다.

56 『수호전』: 你怕我醉了沒本事, 我却是沒酒沒本事, 帶一分酒, 便有一分本事, 五汾酒五分本事, 我若吃了十分酒, 這氣力不知從何而來!

인의 성씨를 물어 시비를 걸고 마지막으로 결국 장문신의 첩을 직접 불러 술 시중을 들게 하여 격렬한 싸움의 불씨를 지폈다. 무송의 용기·지혜·호쾌한 의협심과 무예는 모두 이 한 단락의 묘사를 통해 남김없이 다 표현해냈다.

작자는 결코 하나의 줄거리를 설명하는 데 얽매이지 않으면서 실제로 생생하게 한 인물을 형상화해내고 있는데, 바로 금성탄이 지적한 말과 같다. "만약 일만 가지고 본다면, 시은은 무송으로 하여금 장문신과 다투게 하였고, 무송은 가는 도중에 서른 대여섯 잔의 사발주를 마셨다. 단지 송자경宋子京의 사례에 의거하여 설화인說話人의 대본에 만족한다면, 무엇하려고 또 장황하게 시내암施耐庵은 이 한 편의 글을 지었겠는가?"[57] 진짜같이 세밀하게 새기듯 그린 그림과 같은 『수호전』은 인물의 커다란 특색을 형상화시켰다.

사실 심층의 문화 의미로 보면 『수호전』의 반역적 특성은 결코 양산에 거주하거나 고구高俅와 같은 인물을 몇 번 굴복시키는 데 있는 것이 아니라 작자는 전통적인 영웅관을 전복하는 데 있으며 그것은 일반 평민의 정신과 일반 평민의 인격을 거리낌 없이 나타내는 데 있다. 작자가 양산박의 사나이들을 영웅 호걸로 삼았는데, 이것은 제왕과 장상의 통치 지위 계층을 부정하는 것이나 다름없으며 또한 시민을 위해 작자 자신의 권위 있는 형상을 수립했다. 이러한 의미 맥락에서 말하면 『수호전』은 시민 계급의 영웅 계보이다.

57 금성탄金聖嘆, 『第五才子書施耐水庵傳』 28回 總評: 如以事而已矣, 則施恩領却武松去打蔣門神, 一路吃了三十五六碗酒, 只依宋子京例, 大書一行足矣, 何爲乎又煩耐庵撰此一篇也哉? | 자경子京은 송나라 송기宋祁(998~1061)의 자이다. 송기는 안주安州 안륙安陸 출신으로 개봉開封 옹구雍丘로 옮겨 살았다. 송상宋庠의 동생인데, 형제가 함께 유명해 '이송二宋'으로 불렸다. 인종仁宗 천성天聖 2년(1024) 진사가 되고, 태상박사太常博士와 동지예의원同知禮儀院을 거쳐 『광업기廣業記』 편찬에 참여했다. 지제고知制誥와 한림학사를 역임했다. 지화至和 원년(1054) 사관수찬史觀修撰을 맡아 구양수와 함께 『신당서』를 편찬했다. 외직으로 나가 허주許州·박주亳州·성덕成德·정주定州·익주益州 등의 주군州軍을 맡았고, 삼사사三司使에 임명되었다. 『신당서』가 완성되자 공부 상서尙書에 오르고, 한림학사승지翰林學士承旨에 임명되었다. 시호는 경문景文이다. 사詞를 잘 지었고, 「옥루춘玉樓春」이 유명하다. 저서에 『출휘소집出麾小集』과 『익부방물약기益部方物略記』 『송경문집宋景文集』 『대악도大樂圖』 『필기筆記』 등이 있다.

시정 소설 속의 정情과 욕欲

명나라 중엽 이후에, 통속 소설의 창작에 중요한 전환이 일어났다. 영웅 인물이 물러나면서 보통 평민에게 자리를 내주고, 평범한 인물과 일상의 사건이 소설에서 주목하는 중심을 이루었다. 이때 의화본[58] 형식의 소설이 대량으로 쏟아져나왔다. 예컨대 '삼언'[59] '이박'[60] '서호이집西湖二集' 『형세언型世言』 『석점두石點頭』 등을 실례로 들 수 있으며, 갖가지 훌륭한 소설이 많고 그야말로 볼만하여 통속 소설의 창작을 최고조로 끌어올렸다. 소설 창작의 높은 차원의 번영을 마치 증명이라도 하듯 시정市情 소설은 비로소 시민 문학의 진정한 중심 주선율[61]이 되었고, 소설 창작은 이때부터 비로소 자신의 귀착점을 찾게 되었다.

명나라 후기 시정 소설이 집중적으로 주목한 주제는 보통 시민의 운명이었다. 그 관심은 사람이 욕망을 추구하는 과정에서 행운과 불운 그리고 득실, 사람과 사람 사이에서 발생하는 정감의 갈등 및 추구·행불행·정감 갈등이 그대로 드러나서 적나라하고 진실한 인성을 포괄한다. 운명과 인정 그리고 인성은

58 의화본擬話本은 명청 시대 문인 작가가 화본話本을 모방하여 창작한 단편 백화 소설이며, 그것의 창작 목적은 설화說話를 사용하는 데 있지 않고 사람들에게 읽게끔 제공하는 데 있다. | 저자가 말하는 설화는 민간 예술의 하나로서 원사 소설譚詞小說이라고 하여 여러 이야기를 구어로 기술한 것이다. 이는 당말오대에 출현하여 송원 시대에 성행하였는데, 소설을 이야기로 말하는 사람을 설화인說話人이라 하고, 그 소설의 원본을 화본이라 한다. 따라서 이 화본은 후대 백화 소설 창작에 지대한 영향을 미친다.

59 | 삼언三言은 세 권의 단편 소설집을 말하는 것으로, 『유세명언喩世明言』 『경세통언警世通言』 『성세항언醒世恒言』이고 편저자는 풍몽룡馮夢龍(1574~1646)이다.

60 | 이박二拍은 『초각박안경기初刻拍案警奇』 『이각박안경기二刻拍案警奇』를 일컫는 것으로 '책상을 내려칠 정도로 놀랍고 기이한 이야기 1·2편'으로 이해하면 된다. 이 두 권에는 78편의 소설이 수록되어 있다. 송철규, 『중국문학교실』, 소나무, 2008, 411쪽 인용.

61 | 주선율主旋律은 원래 애국주의와 전체주의의 정신을 고양시키는 문화 경향을 뜻하는 단어로, 1970년대 등소평(덩샤오핑)이 이 개념을 제시한 이후로 널리 쓰이고 있다. 예컨대 주선율 영화란 중국 공산당의 정책을 선전하는 임무를 기본 취지로 하는 영화를 말한다. 더 넓게는 사회주의 윤리 의식을 강조하고 국가와 가족 등 집단주의를 고취하는 영화가 여기에 해당한다. 여기서 주선율은 앞서 살펴본 설명을 공유하면서 일반적인 맥락에서 기조, 밑바탕의 뜻으로 쓰인다.

시정 소설의 중심 내용을 이룬다. 우리가 앞에서 이미 말했듯이 명나라 중후기의 심미 풍격은 화려하고 사치스러움을 아름다움으로 여긴다고 보았다. 사실 화려하고 사치스러움을 아름다움으로 여기는 것은 단지 일종의 현상으로 생활 외부에서 나타나는 형식이고, 명나라의 풍격과 습속에는 아직 내부의 시대적 내용과 인성의 근원을 담고 있었다. 이와 관련해서 시정 소설은 분명하면서 핵심을 찌르는 게시를 보여주고 있는데, 이것이 바로 '정욕情欲' 두 글자이다. 모든 시정 소설은 하나같이 정욕을 둘러싸고 서술이 전개된다. 모든 소설 인물은 빠짐없이 정욕에 내몰려서 자신의 인생을 이끌어간다. 종합하면 시정 소설은 정욕을 인생을 밝히는 횃불로 삼았으며, 그것을 통해 소설의 미학 관점이 표출되었다.

『경세통언』[62]은 다음과 같은 고사를 이야기하고 있다. 계부오桂富五라고 불리는 사람은 돈을 벌기 위해 논밭을 다 팔고 생업을 장사로 바꾸었다. 뜻밖으로 경영이 좋지 않아 자본금과 이자를 모두 써버렸고, 오히려 청탁을 받고 서화도 아직 주지 못해 빚을 갚지 못했다. 이렇듯 아무런 대책도 없는 상황에서 물에 뛰어들어 자살하려는 순간, 우연히 소년 시절 동학 시제施济를 만나니 아낌없이 돈주머니를 풀어 도와주며 수백 금을 선사했다. 계부오는 매우 큰 어려움을 해결했지만 동학은 계속하여 또 계부오가 주거하도록 일부의 주택을 내주었다. 계부오는 처음에 매우 감격하여 맹세하기까지 했다. "지금 생애에서 보답하지 못한다면 다음 생애에 개나 말이 되어서라도 갚겠노라."[63]

그러나 오래 되지 않아 계부오는 시제의 집에 있는 구멍에서 수많은 은자銀子를 우연히 발견하였는데, 이욕利欲에 마음을 빼앗겨 혼자 꿀걱 삼키고 옛날의

62 | 『경세통언警世通言』은 명나라 말기 풍몽룡이 수집·간행한 의화본 소설집이다. 송원 시대의 화본話本 소설과 명나라의 의화본 소설이 수록되어 있으며 이 작품들은 모두 백화 단편소설이다. 모두 40편의 작품으로 되어 있는데 「진가상단양선화陳可常端陽仙化」「최대조생사원가崔待詔生死冤家」와 같은 송원 시대의 내용이 절반을 차지하고 있으며, 이들은 모두 풍몽룡이 정리하고 수정하는 작업을 했다.

63 풍몽룡, 『경세통언警世通言』: 今生若不得補答, 來生亦作犬馬相報.

은혜를 생각하지 않았다. 이후에 계씨 집안은 벼락부자가 되어 가문이 빛나게 되었지만, 동학인 시씨施氏의 집은 날이 갈수록 기울어졌다. 시제가 세상을 떠난 뒤에 고아와 과부는 의지할 곳이 없어 계부오를 찾아가 도움을 요청했지만 오히려 계씨에게 여러 번 치욕을 당했다. 계씨가 생각하기에 부자는 위세를 부려도 되고 마음먹은 대로 할 수 있다고 여겼지만, 뜻하지 않게 좋은 시절은 그리 길지 않았다. 그는 불량배들의 속임수에 몇 번 휘말리면서 결국 재산을 모조리 날려버렸다.

계씨는 원통한 나머지 마음속에 깊이 사무치는 느낌이 계속 들었다. 그러던 중 꿈을 꾸었는데 꿈속에서 시씨 집에 되돌아가보니 자신과 아내 그리고 자녀가 모두 시씨 집안의 검은 개로 변해 있는 모습을 본 다음에, 등에 땀이 밴 채로 깨어나 스스로 탄식했다. "옛날에는 내가 시씨 집안을 저버리고 오늘날에는 도리어 나를 버리게 생겼으니, 매한가지 이치이다. 남을 책망할 줄만 알고 스스로 책망할 줄 모르니까 하늘이 이 꿈으로 나를 깨닫게 훈계하는구나!"[64] 이에 과거의 잘못을 철저하게 고치고 시씨 집으로 급히 달려가 사죄하고서 양가는 다시 좋은 사이로 되돌아갔다.

이 소설에는 인과응보의 요소가 농후하여 현실을 반영하는 역량이 줄어들게 되었다. 하지만 계씨가 꿈을 꾼 한 토막은 반드시 심리적 근거가 있다고 보아야 하며, 사람이 특정한 상황에서 보이는 일종의 정서적 반응이다. 감정과 욕망이 평형을 잃은 다음에, 사람의 내면은 반드시 긴장과 불안을 일으키게 되는데, 이는 바로 인성의 표현이다. 재물에 대한 사람의 욕망이 악성으로 팽창될 때 인성은 이미 훼손되며, 이러한 상황에서 사람은 진정한 행복을 얻을 수 없고 정신은 건강하지 못하게 된다. 시정 소설은 여기서 실제로 상품 사회의 일부 현상들에 대해 경고했으며, 이 경고는 권위 문화와 다르다. 그것은 시민의 입장에 서서

64 풍몽룡, 『경세통언』: 昔日我負施家, 今日尤生負我, 一般之理. 只知責人, 不知自責, 天以此夢, 儆醒我也!

말하는 선의의 권고이며, 생활에 대한 심미 관조와 반성이다.

금전욕이 인간의 물질적 소유에 대한 욕구를 대표한다고 하면 성욕性欲은 바로 순수하게 인간의 생리적 본능의 구현이다. 기나긴 중국의 봉건 사회에서 성욕은 줄곧 추악하게 여겨졌고 정통 문화로부터 배척과 억압을 받았다. 명나라 중후엽에 시민 계층의 자아 의식이 깨어나기 시작했고, 그들은 남녀를 격리하고 가두는 예교 통치에 대한 불만이 깊었다. 그들은 자각적이든 비자각적이든 예교에 대해 도전했고 진보적인 문학가들도 사태가 번지도록 부추기어 소설에서 성애性愛 묘사의 붐을 불러일으켰다. 주지하다시피 사람의 생리적 본능 이외에도 정감이 요구하는 측면이 있고, 본능적 욕망은 오직 애정과 함께 서로 결합될 때만이 비로소 인성의 경계로 승화될 수 있고 심미 경계로 상승할 수 있다. 남녀 사이가 이렇게 될 때만이 비로소 건강한 양성 관계를 세울 수 있다. 이러한 의미 맥락에서 말하면 성애는 인성의 건강 여부를 검증하는 시금석이다. 시정 소설은 이 영역에 대해 생동감 있으면서 깊이 있게 탐구했고 우리들로 하여금 시정 사회에 나타나는 성애 생활의 여러 가지 면을 보게 하였다.

『경세통언』「두십랑노침백보상杜十娘怒沉百寶箱」은 바로 그중에 크게 사람을 감동시키는 이야기이다. 기녀였던 두십랑은 관료 집안의 자제인 이갑李甲을 사랑하게 되자, 두 사람은 감정이 서로 통하고 뜻이 일치하여 각자 다른 뜻이 없었다. 이갑의 부친은 조정의 고위 관리이고 집안의 법도가 매우 엄한데다 이갑이 효자여서 그가 만약 기적妓籍에서 벗어난 기녀를 데리고 집으로 돌아온다면, 반드시 부친이 며느리를 배척하고 거절하는 상황을 만나게 되는데 이것은 그가 원하지 않는 상황이다. 이 때문에 이 단락의 감정은 이야기가 전개되자마자 충돌 위기를 깔고 있었다.

상인 손부孫富는 금전과 성욕이 하나로 결합된 역량을 대표한다. 손부는 애정을 이해하지 못하고 이러한 감정을 존중하지도 않는다. 다른 사람의 사랑을 빼앗아 자신의 욕구를 충족시키기 위해 손부는 이갑에 대해 두 가지 방법을 병행했다. 한편으로 효도의 존엄을 실컷 이야기하여 도덕적으로 이갑을 위협하

고, 다른 한편으로 이갑에게 천금의 많은 돈으로 유혹하여 어려움을 해결하는 조건으로 이갑과 두십랑 부부를 떼어놓으려고 했다. 이갑은 양 방면의 협박과 유혹에 무너지게 되면서 두십랑의 일편단심을 저버렸을 뿐만 아니라 또 행복을 바꾸는 커다란 대가로 자신을 잃어버렸다. 이 인물은 비극을 일으킨 사람일 뿐만 아니라 또 비극을 겪는 사람이다. 이갑의 배반은 애정이 개인간의 감정인 동시에 사회 행위여서 반드시 사회적으로 여러 가지 조건의 제약을 받기 마련이므로 양성良性의 사회 환경이 없으면 건강한 애정도 존재하기가 어렵다는 것을 설명하고 있다.

두십랑이라는 인물은 특히 사람들에게 깊은 인상을 주며 그녀는 정감이 매우 깊고 의지가 굳은 여성이다. 두십랑이 추구한 일생은 정상적인 사람의 생활을 찾고자 하는 것에 지나지 않고 이러한 생활을 획득할 때만이 비로소 오래 지속되는 애정과 행복을 누릴 수 있다. 이러한 의미 맥락에서 말하면 그녀는 애정과 좋은 사람이 하나로 단단히 연결되어 있다는 점을 말했다. 두십랑은 이 사회를 너무 단순하게 평가하여 단지 돈만 있으면 모든 장애를 벗어날 수 있다고 생각했다. 그녀는 만금이 넘는 자산을 벌어서 백보상자百寶箱子 안에 넣어두고서, 이것으로 반평생의 행복을 바꿀 수 있으리라 희망했다. 그러나 금전이 그녀를 비참한 생활 환경으로 벗어나게끔 도울 수 없으며, 그녀는 결국 진지하고 엄숙하여 겉으로 그럴듯하며 음흉하고 위선적인 사회에 집어삼켜진 것이다.

소설의 결말은 두십랑이 뱃머리에서 상자를 열어 보물을 보고 손부와 이갑에게 화를 내며 비난한 다음, 안고 있던 상자를 강에 던지는데, 이 단락의 줄거리가 사람들을 가장 많이 감동시킨다. 백보상자의 가치는 만금이지만 일단 사랑하는 사람의 사랑을 잃어버리면 똥이나 흙처럼 하찮아진다. 이갑은 비록 다정한 소년이지만 처음의 진심을 배반하고 원수로 바뀌었다. 두십랑이 강에 던진 것은 본래 사랑을 위해 죽은 것이며, 이러한 애정은 모든 것보다 고귀하고 생명 이상의 것이다. 「두십랑노침백보상」의 미학 의의는 바로 금전과 생명을 초월한 애정을 노래하고 아울러 이런 노래를 통해 사람들의 영혼을 정화시키는 데 있다.

시정 소설은 미와 추가 섞여 있는 세계로 이 시대의 평민 사회에서 발생하는 모든 것을 반영하고 있으며, 진실과 생생함의 정도는 다른 예술과 견주기가 어렵다. 봉건사회가 타락으로 나아가고 새로운 사회 요인이 성장하기 시작할 때 통속 소설은 특별히 뚜렷하게 기여하여 환영받았다. 사람들은 이렇게 색채가 뒤섞이고 미와 추가 뒤섞이며 감정과 욕망이 공존하는 세계 속에서 느끼고, 탐색하고, 전진하는 동시에 자신을 위해 새로운 문명을 창조한다.

생각해볼 문제

◉

1. 『삼국연의』와 『수호전』 중 영웅 인물의 차이점을 분석해보자.
2. 여러분의 독해에 근거하여 명나라 시정 소설 속의 여러 인물들의 특징을 이야기해보자.

제 **4** 절

정은 있어도 이치는 없다[情存理亡]:
충돌과 경쟁의 무대 예술

소설과 동시에 명나라 예술계에서 빛나는 영역이 희곡이다. 명나라에 들어온 뒤로, 북방의 잡극은 이미 자신의 전성기를 지나 전면적으로 쇠락하는 형세에 놓여 있었다. 반면 전기극[65]은 이제 막 번성하여 그칠 줄 모르고 점차 잡극의 지위를 대체하면서 전국적인 대극大劇 종류로 확장되었다.

65 전기극傳奇劇은 중국 고대 희극의 주요 형식 중 하나이다. 송·원의 남희南戱로부터 발전하여 나왔으며 명나라에서 성숙해졌다. 남희와 비교해보면 극본 체제의 규범화와 음악 체제의 규율화라는 특징을 갖추고 있다. 잡극과 비교해보면 구성이 방대하고 줄거리가 다양하고 풍격이 전아한 특징을 갖추고 있다. | 전기傳奇라는 말은 함축된 뜻이 다양하다. 당나라의 문언소설을 전기라고 불렀고, 송원 시대에는 제궁조와 같은 설창說唱 예술이나 남희와 잡희雜戱를 부르는 데 사용했다. 명나라 이후부터 남곡南曲을 위주로 연창演唱하는 장편 희곡만을 가리키는 말이 되었다. 명나라의 전기는 절강(저장)성 지역의 해염강海鹽腔·여요강餘姚腔, 강서(장시) 지역의 익양강弋陽腔·곤산강崑山腔과 같은 사대 곡조와 이들에게서 유래된 성강극聲腔劇을 포괄했다. 그리고 가정嘉靖(1522~1566) 연간과 융경隆慶(1567~1572) 연간부터 위량보 등은 곤산강과 양진어梁辰魚를 개혁한 새로운 강腔을 바탕으로 『완사기浣紗紀』를 써서 전기 창작의 새로운 국면을 맞이하게 하였다. 만력萬曆(1573~1620) 이후부터 명 말까지 다수의 작가에 의해 전기극은 곤산강을 중심으로 연출하는 풍조가 만들어졌고, 이로써 곤산강은 명나라의 전기를 대표하게 되었으며, 현존하는 전기극의 극본 또한 곤산강이 주류를 이루고 있다. 임종욱 엮음, 『동양문학비평용어사전』, 범우사, 1997, 781쪽 인용.

깊고 아득하면서 쓸쓸히 우는 곤산강

주지하다시피 중국의 희극은 창을 위주로 한다. 악곡과 연창演唱(노래·공연)은 극 중 결정적 영향을 끼치는 지위를 차지하고 있기 때문에 전기극이 커가는 과정에서 노래 곡조의 변화는 필연적으로 중요한 영역이 되었다. 앞 장의 원나라 부분에서 우리는 남극南劇이 북의 잡극雜劇의 곡조를 흡수하여 남북이 합쳐지는 상황을 형성하는 맥락을 이미 밝혔다. 명나라에 들어온 뒤로, 이전 시대가 성취한 기초를 바탕으로 전기 악곡傳奇樂曲은 각 지역 관중의 요구에 부응하여, 마침내 한 시대를 풍미한 사대 성강(곡조)[66]으로 다시 발전해나갔다. 이 네 종류의 곡조는 모두 현지 언어의 말소리, 강세 및 해당 지역의 민간 음악이 융합되는 과정에서 형성되었으며, 깊고 두터운 민중성의 토대를 갖추고 있었다.

이 네 종류의 곡조를 서로 비교하면 강소(장쑤)와 절강(저장) 일대의 세 종류의 노래 곡조는 따뜻하고 온화하여 여성적인 음유陰柔의 미에 치우치고, 강서(장시)의 익양강[67] 성조는 우렁차고 호방하며 반주가 열렬하여 매우 남성적인 양강陽剛의 미가 넘친다. 강서(장시)는 또 일찍이 북의 잡극이 유행한 지역이어서 익양강의 남성적인 양강 풍격은 북방 음악의 영향을 받았다. 이러한 곡조는 시작할 때 민간 특색이 매우 두드러지는데, 익양강은 "악보에 치우치지 않고 단지 현지의 풍속에 따라 한 사람이 노래 부르면 대중이 그것에 화합한다."[68] 그것은 다시 '곤조滾調'의 수법을 창조하였는데, 속칭 '유수판流水板'이라고 불린다. 백화식白話式(구어)의 운문을 사용하여 곡의 노랫말[曲辭] 중에 곤滾[69]을 더하였으며 빠른 리듬으로 노래한다. 이런 방식은 특히 하류 계층 청중들의 환영을 받았

66 사대 성강聲腔(곡조)은 명나라에 형성된 네 종류의 희곡의 곡조이다. 절강(저장)의 해염강海鹽腔·여요강餘姚腔, 강서(장시)의 익양강弋陽腔과 강소(장쑤)의 곤산강昆山腔이다.

67 | 익양강弋陽腔은 청나라 중기 강서(장시) 익양현(이양셴)弋陽懸에서 일어나 유행한 희극 곡조의 하나이며, 현악기를 쓰지 않는 것이 특징이다. 줄여서 익강弋腔이라고도 한다.

68 이조원李調元, 『극화劇話』: 向無曲譜, 只沿土俗, 以一人唱而衆和之.

다. 초기의 곤산강[70]에도 민간의 기운이 농후했던 것은 바로 전기傳奇의 각 대성강大聲腔이 민간 예술의 토양에 깊이 뿌리를 내리고서 하층 민중의 취미에 적응했기 때문에 전기극의 규모는 비로소 끊임없이 확대될 수 있었다.

우리가 반드시 봐두어야 할 것은 전기와 같은 희곡은 문인 사대부들에게도 동시에 깊은 사랑을 받았다는 점이다. 특히 명나라 중엽 이후에 이르면 문인들은 전기 창작을 읽고 경험하는 일이 점차 늘어났다. 가정嘉靖·융경隆慶 연간 (1567~1572)에 위량보魏良輔라는 사람이 있는데, 그는 형세의 수요에 적응하며 곤산강에 대해 중대한 변혁을 추진하여 희곡 음악 및 그 창법에서 일대 혁신을 가져왔다. 사대 곡조 중에 본래 곤산강이 비교적 문인의 취향에 근접했는데, 위량보는 곤산강의 고유한 특색을 충분히 발휘하는 바탕 위에서 곡조와 공연 방식을 진일보하게끔 변화시켰다. "입을 열 때는 가볍고 둥글게 벌리고 소리를 거둘 때는 온전히 가늘게 모은다."[71] 이를 통해 위량보는 곤산강의 음악과 공연을 참신한 수준으로 끌어올렸다. 변혁을 한 뒤 곤산강은 맑고 여리면서 유연하게 꺾고 부드럽고 원만하게 흐르며 깊고 아득하면서 쓸쓸히 우는데, 목청과 감정이 풍부하여 문인들의 감상적 정취에 잘 부합되는 독특한 예술적 경지를 창조해냈다. 그리하여 명나라 후기에 한 세대에 빼어났던 곤산강은 다른 곡조를 뛰어넘어 전국에 걸쳐 풍미했다.

전기 곡조의 변화를 거슬러 올라가면서 다음의 결론을 얻을 수 있다. 명나라

69 | 왕력(왕이)王易의 『사곡사詞曲史』에는 곤滾에 대한 언급이 다음과 같이 나온다. "곡이 절반에 이르면 최곤催袞이 있다. 최催는 무박舞拍을 재촉하는 것이다. 곤袞은 곤滾이라고도 하는데, 이 또한 무박舞拍을 흘러나오게 하는 것이다. 또한 근박近拍이라고도 하는데, 입파入破에 가까워서 박자를 일으킨다는 말이다[迫曲將半, 則有催袞焉. 催者, 所以催舞拍也. '袞'又作'滾', 亦以滾出舞拍也. 亦曰 '近拍', 謂近於入破將起拍也]." 왕력, 송용준 번역, 『중국시율학』, 소명, 2006, 58쪽 인용.

70 | 곤산강昆山腔은 강소(장쑤) 남부와 북경(베이징)·하북(허베이) 등지에서 유행하던 지방 희곡이다. 이것은 중국 전통 희곡 곡조의 하나로 원나라 강소(장쑤)성 곤산현에서 민간 희곡으로 발생하여 명대의 위량보 등의 개혁을 거쳐 각지에 유전되면서 흥성하게 되었고, 특히 명나라에서 청나라 중엽에 이르기까지 주요 희곡의 하나가 된 곤강昆腔을 일컫는다.

71 | 심총수沈寵綏, 『도곡수지度曲須知』上卷: 啓口輕圓, 收音純細.

의 희곡은 순수한 통속 예술이 아닐 뿐만 아니라 완전히 고상하고 우아한 예술도 아니다. 우아한 것[雅]과 통속적인 것[俗]이 뒤섞이고 서로를 아울러 갖추는 혼합형 예술이며, 두 종류의 심미 문화는 모두 발생 단계에서 영향을 끼쳤다. 사실상 그것은 이미 시민 문화와 문인 사대부 문화가 서로 소통하고 침투하는 교량과 수로가 되었다.

낭만적이면서 열렬한 임천파

만력 이후로 전체 사회의 문화 분위기에 근본적인 전환이 일어났다. 정통 예교에 반대하고 권위적인 문화에 반대하는 소리가 큰 물결을 이루고, 신구 세력의 대비에 중대한 전환이 나타났다. 문단에서 이로 인해 더욱 강력한 낭만주의 조류가 쏟아져나왔고 희곡계에서 정情의 표출을 미美로 삼는 주제가 전기前期의 정치 감정으로 말미암아 개인의 애정과 행복의 추구로 전향되었다.

이 방면에서 영향이 가장 큰 사람은 한 시대 희곡의 거장 탕현조(1550~1616)[72]이다. 그는 핵심을 찌르듯이 정情과 리理를 대립시켰다. "정은 있어도 이치는 없다."[73] "두여낭이 죽었다가 살아난 일을 두고 이치로 절대 있을 수 없는 일이라 말하니, 어찌 그런 일이 정으로 인해 반드시 생겨났다는 걸 알겠는가!"[74] 탕현조는 여기서 정이 매우 풍부한 내재적 의미를 가지고 있는 것으로 본다. 앞서 이미 말한 바와 같이 명나라의 통속 소설은 정을 드러내어 밝혔다. 소설의 정은 시민 생활의 바탕 위에 세워져서, 그것은 사람의 물질적 욕망과 생리적 요구가 긴밀

72 탕현조湯顯祖는 강서(장시)성 임천(린촨)臨川 출신으로 자가 의잉義仍이고 호가 해약海若·약사若士이며, 명나라의 저명한 극작가이다. 태상사박사太常寺博士, 수창지현遂昌知縣 등을 역임했다. 그 뒤 의연히 관직에서 물러나 임천(린촨)의 옥명당玉茗堂에 돌아와 은거했다. 저서로 『옥명당집玉茗堂集』이 있다.

73 탕현조,「심씨익설서沈氏弋說序」: 情在而理亡.

74 탕현조,「모란정제사牧丹亭題詞」: 第云理之所必無, 安知情之所必有邪!(이정재·이창숙, 14)

〈그림 17-9〉 탕현조, 『모란정』 중의 두여낭이 꿈을 찾는 장면.

하게 한 곳에 결합되어 매우 구체적이고 실재적인 정에 속한다. 희곡의 정은 이와 달리 형이하학의 특성을 갖는 동시에 형이상학의 의미를 지닌다. 이런 특성의 의미는 시민 문화의 범주를 넘어서서 당시 사상계의 새로운 인문 정신과 멀리서 서로 호응하고 있었다.

탕현조의 희곡 작품은 모두 4부가 있는데, '사몽'[75]이라고 부른다. 사몽 중 『모란정牧丹亭』의 완성도가 가장 높아 당대에 비할 데 없이 뛰어나게 빼어난 작품이라 할 만하다. 탕현조 자신도 말했다. "일생에 사몽을 썼지만 만족할 만한 작품은 오로지 『모란정』이다."[76] 『모란정』은 달리 『환혼기還魂記』라고도 부르는데, 예사롭지 않은 애정 이야기를 다루고 있다. 두杜 태수의 딸 두여낭杜麗娘은 깊숙한 규방에서 자랐고 엄한 구속을 받았다. 하루는 가정 교사의 진부한 설교에 불만을 품고 혼자 뒤뜰의 화원으로 가서 산보하면서 한가롭게 거니는 중에 봄 경치에 강렬한 감동을 받고서 방에 돌아와 곧 꿈을 꾸었다. 꿈속에서 풍채가 있고 재능이 뛰어난 한 서생과 화원에서 서로 사랑하게 되었다. 꿈에서 깨어난 뒤에도 여낭은 꿈을 현실로 여기고 결국 화원에 돌아가서 꿈에서 꾸었던 것을 찾았다.^{그림 17-9} 꿈속의 기

75 사몽四夢은 탕현조의 전기극傳奇劇 4편, 즉 『자채기紫釵記』『모란정牧丹亭』『남가기南柯記』『한단기邯鄲記』이다. 매 편마다 극중에 모두 꿈을 꾸는 줄거리가 있기 때문에 '사몽'으로 합쳐 부른다.│한국어 번역본으로 이정재·이창숙 옮김, 『모란정』, 소명출판, 2014 참조.

76 왕사임王思任, 「비점옥당모란정서批點玉堂牧丹亭敍」: 一生四夢, 得意處惟在牡丹.

억에 의해 그녀는 큰 매화나무 한 그루를 찾고서
다음과 같이 읊었다.

　　문득 마음에 맴돌아 매화나무 곁을 찾았네.

　　이 온갖 꽃과 풀 내 맘대로 좋아하듯,

　　삶과 죽음을 내 뜻대로 할 수 있다면,

　　쓰라리고 원망하는 사람도 없을 텐데.(이정재·

　　이창숙, 116)

　　우 연 간　심 사 견　매 수 변　저 반 화 화 초 초 유 인 연
　　偶然間,　心似繾,　梅樹邊.　這般花花草草由人戀,

　　생 생 사 사 수 인 원　편 산 산 초 초 무 인 원
　　生生死死隨人願,　便酸酸楚楚無人怨.(第十二齣

　　「심몽尋夢」)

〈그림 17-10〉 탕현조, 『모란정』 중
의 두여낭이 자신의 초상화를 그리는
장면.

　　이로부터 여낭은 온 몸과 마음으로 꿈속 세계
를 찾느라 집착하면서 허위의 현실을 빌렸다. 그
녀의 어리석은 마음은 여기에 그치지 않고 스스
로 꿈에 본 서생의 초상화를 그린 다음에 더욱
수척해지고 초췌해져 마침 죽음에 이르렀다.〈그림 17-10〉 그녀는 죽기 전에 자신을
매화나무 아래에 매장하라고 요구했다. 3년 뒤에 유몽매柳夢梅라는 한 서생이
이곳을 지나다가 우연히 잠시 여낭의 화원이 있는 집에 머물렀다. 여랑이 남긴
자화상과 지은 시를 보고서 그는 깊은 감동을 받고 자신도 모르는 사이에 큰 소
리를 외쳤다. 두여낭의 유혼이 그 소리를 듣고 무덤에서 나와 유몽매와 만나니,
두 사람은 음양으로 가로막혀 격리된 경계를 타파하고 은밀하게 좋아하는 사랑
을 이루었다. 여낭은 삶과 죽음으로 두 세계가 서로 격리된 상태에 만족하지 못
하여 그녀는 인간 세상으로 되돌아오고자 하였고 마침내 유몽매에게 무덤을
파서 관을 열게 하였다. 3년을 깊이 잠들었던 두여낭은 예전처럼 그윽한 자태를
하고서 놀랍게도 소생하게 되었다! 이에 유몽매와 두여낭은 곡절을 겪은 뒤에

마침내 부부의 연을 맺게 되었다.

이 극의 줄거리는 확실히 매우 예사롭지 않으며 일반적인 이치를 위배한다. 작자는 바로 이렇게 예사롭지 않은 틀을 빌려 자신의 인생관과 심미관을 표현했다. 탕현조는 「모란정제사牡丹亭題辭」에서 다음처럼 말했다.

> 꿈속의 정이라고 해서 어찌 반드시 진정이 아닐까? 세상은 어찌하여 꿈속의 사람을 업신여긴단 말인가! 반드시 잠자리를 같이해야 친해지고 벼슬을 해야만 가까워진다고 하는데, 이런 이야기는 모두 사람의 몸뚱이를 중심으로 말하는 천박한 의론이다.(이정재·이창숙, 13)
>
> 夢中之情, 何必非眞? 天下豈少夢中之人耶! 必因薦沈而成親, 待掛冠而爲密者, 皆形骸之論也.(「모란정제사牡丹亭題辭」)

다시 말해 인간의 지극한 정감은 이른바 일반적 이치가 제한할 수 없고 오히려 그보다 더 높고 또 더 아름다운 일종의 진실이며, 일체의 일반적 이치에 대항하고 함께 싸워도 이길 수 있는 역량이다. 그래서 탕현조는 당당하게 밝혔다.

> 아! 인간 세상의 일은 이 세상에 다 끝나는 것이 아니거늘, 스스로 생사에 꿰뚫지 못하면서 늘 세상의 이치로 서로 틀에 맞추려고 할 뿐이다! 두여낭이 죽었다가 살아난 일을 두고 이치로 절대 있을 수 없는 일이라 말하니, 어찌 그런 일이 정으로 인해 반드시 생겨났다는 걸 알겠는가!(이정재·이창숙, 14)
>
> 嗟夫! 人世之事, 非人世所可盡. 自非通人, 恒以理相格耳! 第云理之所必無, 安知情之所必有邪!(「모란정제사牡丹亭題辭」)

봉건 윤리의 삼강오상은 말할 필요도 없이 바로 자연계의 법칙이 또 어찌 사람들의 진정眞情의 추구를 막을 수 있겠는가? 아울러 이 극은 한 편의 독특한 애정 선언과 같았다.

탕현조의 감화를 받은 극단에서는 낭만적인 애정을 그리는 열풍을 불러일으켜서, 신작과 가작들이 끊이지 않고 나와 온갖 극이 함께 성하였다. 그중 가장 빼어난 것은 심경沈璟의 『홍거기紅蕖記』『추차기墜釵記』, 오병吳炳의 『서원기西圓記』『녹목단綠牧丹』『화중인畫中人』『정우기情郵記』, 맹칭순孟稱舜의 『교홍기嬌紅記』『정문기貞文記』, 주조준周朝俊의 『홍매기紅梅記』, 고렴高濂의 『옥잠기玉簪記』, 서복조徐復祚의 『홍리기紅梨記』, 원우령袁于令의 『서루기西樓記』 등이 있는데, 사람들의 눈으로 다 볼 겨를이 없을 정도였다.

이러한 작품은 남녀 주인공의 애정을 인간 세상의 가장 아름다운 감정으로 보며 노래하고 찬양할 뿐만 아니라 약속이나 한 듯이 한결같이 애정을 생명 이상의 자리에 올려놓았다. 그렇게 봉건 예교 세력이 엄연히 도사리고 있는 시대에, 그렇게 상업 분위기가 날이 갈수록 짙어지는 시기에, 극단에는 한 줄기 낭만적 조류가 마치 한바탕 맑고 신선한 봄바람이 불 듯이 선명한 태양빛이 빛나듯이 사람들에게 따뜻함과 희망을 가져다주고 모호하지만 오히려 진실한 새로운 문화의 소식을 가져다주었다. 이것은 실로 감정의 계몽으로 그것의 의미는 이론을 큰 소리로 격렬하게 내지르는 것보다 훨씬 더 효과가 클 것이다. 심미 문화는 이렇게 새로운 시대의 길을 여는 선봉이 되었다.

전기 풍조의 갑작스런 변화가 겨우 나뭇잎 몇 장이 흔들린 움직임일 뿐이라고 한다면 후기에 이르러 그것은 이미 곳곳에 부는 봄바람을 일으켰다. 비록 오래된 체제에 혁신이 없고 봉건 정권의 성질도 개혁이 없지만 상품 경제의 강력한 힘에 기대어 심미 문화는 이미 썩고 낡아 가라앉으며 마지막 길로 가고 있는 구사회에 한 차례 또 한 차례 대담하게 충격을 가했다. 이러한 상황에서 권위 문화는 이미 사방에서 사람의 마음을 움직이는 역량을 잃어버렸으며 봄바람이 불면 막 녹아내리는 얼음으로 된 신상神像이 되었다.

제18장

청나라의
우아한 문화와 비판 정신

같은 북방의 유목 민족으로서 청 정부는 원의 통치자와 달리 중국 영내에 들어간 초기, 한민족의 봉건 문화를 매우 높이 인정하고, 모두 "옛 제도를 모방하고 실행하라[仿古制行之]."고 주문하며 스스로 엄숙하게 정통 관념의 계승자로 자처했다. 그들은 자신들의 통치를 단단하게 만들기 위해 관용(너그러움)과 가혹(엄격함) 정책이 서로 도와주는 양손 정책을 채택했다. 한편으로 과거를 부활하고 박학홍유과[1]를 설치하여 한족 지식인을 강력하게 초빙하고, 유목적적으로 고학의 부흥을 제창했다. 다른 한편으로 대내적으로 문자옥[2]을 크게 일으켜서 통치에 불만을 품은 모든 인사를 탄압했다. 외부적으로 관문을 닫고 쇄국 정책을 실행하여 "천조, 즉 청제국에는 없는 것이 없다[天朝無所不有]."는 관념을 고수하고 외국과 진행하던 접촉과 교류를 거절했다. 이 일체의 정책은 청나라의 문화적 면모가 보수 색채를 강하게 드러내게 했다.

심미 방면에서 화려함을 아름다움으로 여기고 새로움을 아름다움으로 여기고 자유를 아름다움으로 여겼던 명나라의 흐름이 사라지고, 명나라의 아름다움을 전아한 미로 대체하면서 이백여 년의 청 왕조는 옛 문화의 전체적인 부흥을 한 차례 이루었다. 이와 같은 부흥은 객관적으로 봉건 문화의 맨 마지막에 위치한 보루로서 이전의 다양한 흐름을 집대성해야 했던 역사적 사명을 완수한 것이다.

역사의 발자취는 곡절이 많지만 역사 발전의 총체적 방향은 변하지

1 | 박학홍유과博學鴻儒科는 벼슬이 있든 없든 내외 대신이 천거를 받은 인물들을 전정殿廷에 불러 시험을 보고, 명망 있는 인물은 합격시켜 관직을 주는 특과이다.

2 | 문자옥文字獄은 문인들에 대한 사상적 감시와 통제를 엄격히 하기 위해 창작과 학문의 자유를 억압하고 청 조정의 비판을 금지하는 옥사를 가리킨다. 문자옥은 대개 금서 조치를 동반하는데, 원나라의 경우 한족에 대한 차별 정책을 실시하면서 한족의 우월성을 강조하는 서적에 대해 금서 조치를 취하였다. 명나라도 과거 시험에는 형식적인 팔고문八股文을 쓰게 하여 지식인의 사상과 감정을 얽매어놓았다.

않았다. 이른바 태평성세의 배후에 역사의 필연적 추세와 사회 가치의 방향의 모순이 나날이 첨예화되자 반성과 비판을 특징으로 하는 심미 문화가 태어났다. 어떤 정도에서 말하면 비판적 문화는 바로 고전주의의 근원에서 파생되어 나와서 모태에 대한 부정과 반동이고 고전적인 시대 분위기와 한 곳에 뒤엉켜서 중국 봉건사회 말기의 고유한 문화 국면을 구성했다.

마지막으로 근대의 심미 문화는 청나라 중·후기에 기이한 봉우리로 갑자기 출현했다. 괴怪·광狂·치癡·속俗을 지표로 삼아 전아한 복고 문화를 향해 도전장을 내밀었고, 그것들은 만명晚明에 가까우면서도 만명과 다른 심미의 천지(신세계)를 개척했다. 이렇게 근대의 심미 문화는 청나라 문화의 최후에 가장 특색 있는 하나의 풍경을 이루었다.

먹의 운치와 칼의 공교함[墨趣刀工]: 서법 전각은 고전미를 극치로 끌어올린다

고아함을 아름다움으로 여기는 청나라에서 시문·소설·희곡·회화와 함께 동시에 활짝 핀 예술의 꽃은 서예이다. 사실 옛 사람들은 일찍이 글씨와 그림의 근원이 같다는 서화동원설[書畫同源之說]을 가지고, 중국 문자의 구조 방식과 글쓰기 습관은 회화 예술과 더불어 떼어놓을 수 없는 인연을 가지고 있다고 인식했다. 역사의 추이에 따라 서예는 회화와 마찬가지로 유구하고, 또 오래되었지만 항상 새로웠던 조형 예술이다. 청나라에 이르러 이러한 예술은 더욱 더 눈부신 집대성을 이루어냈다.

첩학파帖學派

역대로 서예계는 명 말과 청 초를 모두 하나로 묶었는데, 청 초의 서예 유파가 명나라 말기에서부터 계승하고 발전해왔기 때문이다. 그중 동기창董其昌 일파는 특히 당시 사람들의 사랑을 받았고 정통파로 받들어진다. 동기창은 자신이 화가이자 서예가였고, 그의 서법은 진나라 왕희지王羲之 부자와 송원 시대 여러 서예가의 장점을 모았는데, 한산하면서 수수하고 생동적이면서 맑고 우아

하면서 고귀한 기질이 풍부하고, 남종화의 심미 경향과 완전히 상통하여 '첩학파'[3]라고 불린다. 이러한 풍격은 청 초의 많은 문인들에게서 사랑을 받았으며, 우아한 예술을 앞장서서 이끌었던 강희 황제의 총애를 받았다.

사대부의 맑고 고상한 기질과 준수한 자태 및 궁정의 존귀한 지위와 정통 색채가 결합하기 시작했고 문인 학자들이 다투어 본받지 않는 자가 없어 한묵翰墨의 풍습이 조정과 민간에 퍼졌다. 건륭 황제 홍력弘歷의 뛰어난 한묵은 강희제보다 한층 나았는데, 그는 특히 순화헌淳化軒을 지어 송나라 태종이 판각한 『순화각첩淳化閣帖』을 보존하고 또 조서를 내려 『삼희당법첩三希堂法帖』을 판각하고 고대 명첩을 그 안에 모두 수록하여 송나라 태종을 넘어서 위에 서고자 하였다. 건륭제는 동기창의 서풍이 가냘프고 약해서 강대한 대국의 풍모를 구현할 수 없다고 생각하여 마음을 바꾸어 조맹부를 칭송하며 중시했는데, 풍부하면서 원만하고 윤이 나는 것을 아름다움으로 여기면서 풍기가 그로 인해 바뀌게 되었다.

건륭제 본인은 글씨 쓰기를 특히 좋아하여 어느 지역에 이를 때마다 매번 어필로 시를 짓고 돌에 새겨 비석을 세웠다. 그의 서풍書風은 온화하고 점잖으며 태평성세의 기상을 지녀 비록 변화가 적고 천 글자가 한결같지만 매우 기초가 튼튼하고 옛 뜻이 넘쳐흘렀다. 이러한 풍조에서 서예로 세상에 명성이 높은 예술가들이 두각을 나타내면서 출현하였고, 남다른 자신의 재능을 발휘하며 우열을 겨루는 국면을 형성했다.

강희제 시대에 서예로 명성이 가장 높았던 단중광笪重光·강신영姜宸英·왕사횡汪士鋐·하작何焯은 사대가로 불린다.[4] 그들은 모두 동기창을 배웠으면서도 자신만의 특색을 일군 서예가들이다. 또 사대가보다 약간 뒤에 국수國手로 지목받는 장조張照가 있다.그림 18-1 그의 풍격이 동기창과 매우 비슷하여 사람들은 이

3 | 첩학파帖學派는 법첩法帖에 쓰인 서법을 배우는 학파를 말한다.
4 | 단중광을 진혁희陳奕禧로 바꾸는 경우도 있다.

〈그림 18-1〉 장조의 초서草書 시축詩軸.

세상에 다시 온 동기창이라는 뜻의 동씨 내세董氏來世라고 불렀다. 강희제는 장조를 일컬어 다음처럼 평가했다. "글씨에 미불의 웅장함은 있지만 미불의 소략함은 없고 다시 동기창의 방정함은 있지만 동기창의 연약함은 없으니 왕희지 이후의 한 사람이다."[5] 그의 서예는 실로 동기창과 미불의 장점을 모두 겸비하여 침착하면서 거칠고 화려하면서 준일하고 강건하면서 유연함이 일체로 융합되어 특별한 풍격을 빚어냈다.

현재 악양루에는 범중엄의 명작 「악양루기岳陽樓記」가 쓰여 있는데 이것이 바로 장조의 친필이다. 장조 이후에 건륭

시대의 사대가들은 서로 이어서 나타나 명성이 더욱 저명하였다. 그 사대가 중에 유용(1719~1804)[6]의 성취가 가장 높은데, 강유위(캉유웨이)는 유용이 "첩학을 집대성시켰다"[7]고 칭송했다. 유용의 공헌은 당시 사람들이 모두 야위어 파리한 견수[8]를 목적으로 삼고서 유약함에 빠져 있을 때 눈길을 돌려 '예학명'[9]의 단단함, 안진경의 기백을 배우고 소식의 진솔함을 함께 받아들여 일종의 중후하고 질박하면서 겉으로 부드럽지만 속으로 단단한 미학 풍격을 형성했다. 우리가

5 | 『성조어제시聖祖御制詩』: 書有米之雄, 而無米之略. 復有董之整, 而無董之弱. 義之後一人, 舍照誰能若.

6 | 유용劉墉은 산동(산둥) 제성(주청)諸城 출신으로 자가 숭여崇如이고 호가 석암石庵이며, 동각대학사東閣大學士를 지냈고 사후 문청文淸이라는 시호를 받았다. 그는 해서와 행서에 뛰어났고 특히 소해서小楷書에 뛰어났으며, 첩파 가운데 성취가 가장 높았다는 평을 받는다.

7 | 강유위(캉유웨이)康有爲, 『광예주쌍즙廣藝舟雙楫』: 集帖學之大成.

8 | 견수縴秀는 작은 해서체의 글씨를 가리킨다.

그의 작품을 보면 먹색이 짙으면서 묵직하고 선이 굵어 마치 질박하고 서투른 듯이 보인다. 그러나 이런 질박한 맛 가운데 드러나는 것은 오히려 순박한 정목 靜穆, 현란한 극치의 평담平淡, 납득시킬 수 없는 미소微笑 그리고 노인에서 아이로 되돌아간 천진天眞이다. 중국의 전통적인 인격에서 온유하고 돈후하며, 질박하고 진실한 것으로 돌아가는 미덕이 유용의 붓에서 예술적 재현을 이루었다.

괴탄파怪誕派

우리는 정통 첩학의 아름답고 신묘한 작품을 감상할 때 다른 비정통 갈래의 존재를 잊어서는 안 된다. 그들도 만명晩明 시대부터 생겨났으며 괴탄파 작가 장서도張瑞圖 · 황도주黃道周 · 예원로倪元璐의 풍격을 따르고 이어받았다. 이 서파의 대표는 혁혁한 명성이 있는 왕탁(1592~1652)[10]과 광인狂人으로 여겨지는 부산 (1605~1684)이다.

 왕탁은 실로 모순으로 가득 찬 인물이다. 그는 명·청이 교체하는 시기에 살았고 일찍이 개성 해방 사조의 영향을 받았으며 청나라의 군대가 남하할 무렵 청나라에 투항하여 '두 임금을 섬기는 신하' '이신貳臣'이 되었다. 오랜 기간 동안

9 | 예학명瘞鶴銘은 육조 시대의 마애각석刻石을 말한다. 양梁나라 천감天監 13년(514) 강소(장쑤) 단도현 동쪽에 있는 장강長江 가운데의 초산焦山 서남쪽, 관음암좌 아래의 절벽에서 학의 죽음을 애도하여 그것을 묻은 뒤 기념하기 위하여 각석을 했다. 후에 낙뢰로 파열되어 강 속으로 떨어졌다. 가을·겨울의 강물이 줄었을 때 찍은 탁본은 '수전본水前本'이라 부른다. 북송 시대 황정견은 왕희지의 작품이라 하여 그 서풍에 경도하였으며 황백사黃伯思는 도홍경陶弘景의 작품이라 하였고 동유는 상황 산초上皇山樵의 것이라 하였으나 도홍경의 설이 유력하다. 왼손잡이 글씨체로 썼으며 서풍이 늠름하여 속세를 초월한 느낌이 있어 마애 중의 일품이라 한다.

10 | 왕탁王鐸은 하남(허난) 맹진(멍진)孟津 출신으로 자가 각사覺斯이고 호가 숭초崇樵이다. 명·청 두 나라에 출사하여, 명나라에서는 대학사大學士, 청나라에서는 예부상서가 되었다. 시문·서화에 모두 뛰어났으며, 특히 서書에서 걸출하였다. 해서는 안진경, 행·초서는 왕희지·왕헌지의 서풍을 익혔고, 자유분방한 필치로 초서에서는 격렬한 연면체連綿體의 양식을 수립했다.

〈그림 18-2〉왕탁의 초서.

정신적 억압을 받고 급변하는 정세의 영향에 휘둘리며 왕탁은 비뚤어지고 고통
스럽게 자책하는 심리 상태를 형성하게 된다. 그는 모든 것을 자신의 붓끝으로
끌어들였는데, 서예의 풍격이 방자하고 호방하며 기발하고 괴이하여 마치 술
취한 신선이 칼춤을 추는 것 같고 미친 중이 몽둥이로 장난치는 것같이 무술의
기본 동작으로 모두 기이한 볼거리를 이루었다.그림 18-2

　이렇게 생동감 있는 운율과 강약으로 가득 찬 글쓰기 방식은 사람의 심금을
울리는 예술 효과를 낳았고, 산만하고 한가한 정통파와 강렬한 대비를 이루었
다. 바로 이렇게 외향적으로 넘치는 힘을 남김없이 다 드러내는 예술 수법 때문
에 현대인의 심미 습관에 더욱 부합했다. 왕탁은 근대에 명성을 얻었고 국내외
로 유명하게 되었는데, 심지어 일본의 어떤 사람은 "훗날의 왕탁이 옛날의 왕희
지보다 뛰어나다[後王勝先王(지은이 주: 羲之)]."는 주장을 내놓았으니 그의 영향이
크다고 하겠다.

　부산[11]의 경력은 왕탁과 다르다. 그는 청나라에 들어와서도 자신의 뜻을 굳

11　부산傅山은 산서(산시) 음곡(인취)隂曲 출신으로 초명이 정신鼎臣이고, 자가 청죽青竹이었다가 후에
　　이름을 산山, 자를 청주青主, 호를 색려嗇廬, 공지타公之佗 등으로 바꾸었다. 명말에 일찍이 환당宦
　　黨 세력에 항쟁하여 의로운 명성을 지녔다. 청나라에 들어와서 의술로 명성이 높았고 비밀리에 반청反
　　清 활동에 종사했으며 스스로 지조를 지켰다. 그림을 잘 그리고 글씨에 능숙하고 시에도 뛰어났다. 저
　　서로 『상홍감집霜紅龕集』이 있다.

게 지키며 벼슬하지 않았고 평생을 서민으로 지낸 유민遺民이다. 부산은 이른바 '사녕사무四寧四毋' 설을 주장했다. "차라리 서투를지언정 교묘하지 말고, 차라리 추할지언정 예쁘게 꾸미지 말고, 차라리 갈라져 떨어질지언정 가벼우면서 매끈하게 하지 말고, 차라리 참되어 꾸밈이 없을지언정 억지로 안배하지 말라."[12] 이 말은 고집이 센 인격의 자아 묘사와 같다. 부산의 글씨는 초서로 유명한데, 사람들은 '국조제일國朝第一'이라고 불렀다. 그의 초서는 기백이 있으면서 자유분방하고 극도로 흥분하여 사납게 내달리며 감정이 갑자기 솟구쳐 올라 흐르는 듯 기세가 등등한 형세를 지니고 있다.[그림 18-3]

『청패류초』[13]에는 일찍이 다음과 같은 고사를 전하고 있다. 어떤 벗이 부산에게 그림을 그려줄 것을 요청했다. 부산은 그림을 그리기 전에 술을 한 차례 실컷 마신 뒤, 주위에 있는 사람을 물리고 달빛 아래에 탁자를 하나 가져다놓았다. 친구는 호기심이 생겨서 어두운 곳에서 숨어서 몰래 훔쳐보았다. 부산은 달빛을 보기만 하다가 문득 주위를

〈그림 18-3〉 부산의 행초서축行草書軸.

12 부산傅山, 「작자시아손作字示兒孫」: 寧拙毋巧, 寧醜毋媚, 寧支離毋輕滑, 寧眞率毋安排.

13 │ 『청패류초清稗類鈔』는 청말민국초 서가徐珂가 편집한 백과전서식 전서이다. 야사野史와 당시 신문·잡지 등에 청나라와 관련 일화, 사회 경제, 학술, 문화 등의 내용을 망라하고 있다. 이 책은 92류類, 1만 3천여 조목으로 모두 300만여 자로 된 방대한 분량을 자랑한다. 음식류, 복식류 등으로 시작된다.

계속 배회하다가 갑자기 뛰기 시작하더니, 이어 춤추고 노래까지 하는데 모습이 영락없이 미친 것 같았다. 친구가 진짜 미쳤나 싶어 깜짝 놀라서 서둘러 부산에게 달려가 몸 뒤에서 힘껏 그의 허리를 꽉 붙잡고서 그의 미친 짓을 그치게 하려고 했다. 부산은 화를 내며 막지 못하게 하고 크게 소리치면서 손을 뿌리친 뒤, 종이를 꾸기고 붓을 던지더니 다시는 그림을 그리지 않았다.

친구가 다시 부산을 만났을 때 먹을 머리에 잔뜩 묻히고선 비 오듯 땀을 흘리는 모양을 봤는데 마치 한바탕 큰 전투를 치른 듯했다. 짐작할 수 있듯이 이렇게 미친 듯이 열중하는 예술 상태는 세차게 몰아치는 비바람과 같은 식[狂風疾雨式]의 서예로 걸작을 창작하는 행위와 관련이 있다. 어쩌면 어떤 사람은 괴탄파가 전통을 반대하고 고전파 예술에 속하지 않는다고 여기겠지만 사실 왕탁과 부산 두 사람은 모두 기초가 튼튼한 복고주의자이다. 그 두 사람은 사실 모두 고인을 초월하고 전통을 배반하지 않았고, 그들은 고아古雅한 미를 추구하는 한 분파에 지나지 않을 뿐이다.

비학파碑學派[14]

서예계의 진정한 절정은 청나라 중엽 이후에 나타난다. 고증학이 생겨나고 금속 그릇과 비석이 대량으로 출토되자 사람들의 심미 흥취가 아득히 먼 중고中古와 상고 시대로 눈을 돌리게 되었고, 비학碑學의 열기가 확 흥기하여 청나라 전기의 첩학을 대체하였다. 수백에서 수천 년 동안 깊이 잠들어 있던 청동기 그릇, 크고 작은 비석, 마애암각은 사람들로 하여금 지하 고분, 외진 들판과 황량한 교외, 깊은 산과 절벽에서 발굴하고 조사할 때, 서예계의 파문과 환희는 글로 형용하기 어렵다. 사람들은 이와 같이 얼룩덜룩하여 어렴풋하게 분별

14 | 비학파는 비각碑刻을 바탕으로 서예를 배우는 학파를 말한다.

할 수 있는 문자 조형에서 마치 새로운 세계를 발견한 듯했다.

그 시작은 당나라 비석이며, 그 다음은 위魏나라 비석, 위나라 비석에서 또 한나라 비석, 진나라 각석刻石으로, 더 나아가서 주나라 명문銘文, 상나라 갑골甲骨에 이르기까지 탐색 작업은 끝이 없었고 오래된 것일수록 흥미가 깊어져 사람들을 극도로 심취되고 흥분한 채 예술의 세계로 빠져들게 되었다. 몇몇은 일찍이 사람들이 잊어버렸던, 거칠고 진취적이며 굳세고 자신감을

〈그림 18-4〉 등석여의 전서병篆書屛.

지닌 고전미를 되살리게 하였으며, 발견된 물품은 아름다워 사람의 이목을 끌었다. 원만하고 굳세면서 중후하고 질박한 전서篆書와 두터우면서 힘찬 예서가, 해서·행서行書를 대신하면서 서예계가 모방하는 주요한 자체字體가 되었다. 전기의 시원스럽고 대범하면서 생동적이고, 수려하면서 속되지 않은 미가 지양되고, 두텁고 강건한 미가 주류로 부각되면서 사람들의 고전미에 대한 이해가 더욱 깊은 단계로 들어서게 되었다.

청나라 비학碑學의 대가는 그 수가 적지 않지만 비학 풍조를 이끄는 데 앞장선 사람은 등석여(1743~1805)[15, 그림 18-4]이다. 등석여는 자가 완백頑伯이고 가난한 집안 출신이며 전각을 좋아하여 일찍이 고대 비문을 여러 차례 모사했다. 등

15 | 등석여鄧石如는 안휘(안후이) 회령(화이닝)懷寧 출신으로 자가 석여이고 호가 완백산인完白山人이며 처음 이름은 염琰이었는데, 후에 자로 이름을 바꾸었다. 후에 수장가인 매류梅鏐의 도움을 받았고, 탁월한 석각으로 일가를 이루었다.

석여는 매일 이른 새벽 햇빛도 들기 전에 일어나 큰 접시에 묵을 진하게 갈아 연습에 몰두하였고, 밤이 깊도록 계속하여 먹을 다 쓰고 나서야 비로소 잠자리에 들었다. 둘째 날도 이렇게 반복하고 추위와 더위에도 그치지 않았다. 이와 같은 고된 훈련을 하는 정신은 깊고 두터운 기초를 쌓게 하였다.

등석여의 서예는 특징적으로 전서와 예서 두 서체를 융합하여 새로운 형식을 창조했다. 그의 전서는 예서의 정취를 섞어, 둥글고 부드러우면서 완곡한 것을 모질고 강건하게 변화시켜서 꾸밈없이 당당하고 넓고 멀어서 아득한 기질이 있다. 그의 예서隸書는 필법이 주도면밀하고 힘 있게 이어지면서 꾸밈새가 없고 완전히 융합하여 끝이 없다. 그중 특히 예서의 성취는 탁월하여 하나의 필획마다 모두 의미심장하고 음미할 가치가 있다. 이와 같이 옛사람들의 정수를 한 화로에 녹여낸 사람은 오직 청나라에 와서 비로소 나타날 수 있었고 등석여의 성취는 중국 서예 예술의 진귀한 보배이다.

등석여보다 조금 뒤에 나타난 이병수(1754~1815)[16]는 옛것을 익혀 스스로 일가를 이룬 비학의 대가 반열에 올랐다. 그는 사람됨이 정직하고 솔직하여 정치를 청렴하고 바르게 하였으며, 『청사고淸史稿』에서 「순리전循吏傳」에 편입되었다. 이병수는 필력이 웅건雄建한 큰 글자를 쓰기 좋아했고 한나라 비석의 비범한 이치를 깊이 터득했다. 평론가들은 그의 글씨를 높이 샀다. "한나라 예서를 탁본하여 크게 썼는데, 글씨가 크면 클수록 웅장하다."[17]

이병수가 쓴 글자체의 필획 구조는 단정하고 필획이 똑바르며 점點·제提[18]·별撇[19] 등을 포함해서 대체로 기울어진 필획은 모두 반반한 경향을 띠게 바꾸었

16 이병수伊秉綬는 복건(푸젠) 정주(팅저우)汀州 영화(닝화)寧化 출신으로 자가 조사組似이고 호가 묵경墨卿·묵암黙庵이다. 청나라의 저명한 서예가이다. 건륭 54년(1789)에 진사가 되었고 형부주사形部主事·양주지부揚州知府 등의 직책을 역임했고 일생을 청렴하게 보내 '순리循吏'로 알려졌다. 그는 양주팔괴와 의기투합하여 서로의 서법 예술에 넘어갔다. 그의 서법은 웅장하고 중후하며 매우 굳고 단단한 기질을 지녔다.

17 조광趙光, 『퇴암수필退庵隨筆』: 能拓漢隷而大之, 愈大愈壯.

18 | 제提는 좌에서 우로 올라간 획을 말하며, 영자팔법永字八法의 책策에 해당한다.

고, 단정하고 정연하게 한 그 감각이 특히 눈에 띈다. 이것은 분명히 작자가 추구하는 일종의 미학 효과이며, 바로 그의 강직하고 아첨하지 않는 사람 됨됨이와 서로 부합한다. 이 외에 이병수의 글씨는 누에 머리와 기러기 꼬리를 한 전통예서 형식을 변화시켜, 붓끝의 날카로움이 드러나지 않게 머리와 꼬리를 끊고, 칼로 새기고 도끼로 파낸 효과를 추구하여 풍격이 소박하고 중후하면서 힘차고 강력하다.

그는 뛰어나게 아름다우면서 표일飄逸한 서풍을 분명히 높이 평가하지 않았지만 고졸함을 높이 받들었다. "시는 노년에 이르러야만 매운 맛을 알고, 글씨는 좋은 술처럼 달달해서 안 된다."[20] 이와 같은 그의 심미관은 당시 상당한 영향력을 가지고 있었다. 서투름[拙]과 교묘함[巧]은 이항 대립의 범주로 쓰이는데, 이병수가 고졸古拙을 제창했지만 그의 뜻이 세상에 아부하거나 경박한 관행을 반대하는 데 있지 서투르기 위해 서투르게 쓴 것은 결코 아니다.

그가 쓴 몇몇 대련對聯을 보자. "예로부터 의기를 합해, 성정의 진실을 직접 취한다."[21] "강산의 아름다움은 사를 짓게 하고, 눈과 얼음의 깨끗함은 총명하게 한다."[22] "도연명은 깊게 이해하려고 하지 않았고, 두보는 갈수록 배울 사람이 많아진다고 하였다."[23] 대련은 각각 중복되지 않고 정취도 다르며 작자의 독창적인 착상을 포함하고 있다. 이병수가 추구한 것은 실제로 큰 기교는 졸렬한 것 같은 '대교약졸大巧若拙'이고, 옛것을 지금의 것으로 창조적으로 변화시키는 예술 경지이다.

19 | 별별撇은 한자의 필획 중 삐침/을 말한다.

20 이병수, 詩到老年惟有辣, 書如佳酒不宜甛.

21 이병수, 由來意氣合, 直取性情眞.

22 이병수, 江山麗詞賦, 冰雪淨聰明.

23 이병수, 淵明不求甚解, 少陵轉益多師.

전각인장篆刻印章

　여기서 반드시 서예와 한 이름으로 불리고 또 나란히 핀 연꽃 한 쌍으로 불리는 전각 예술을 언급해야 한다. 전각은 인장印章(도장)을 새겨서 만드는 과정을 가리키며, 글자를 새기며 전서체를 위주로 하기 때문에 전각篆刻이라고 부르지만 실제로 서예와 전각의 결합이다. 모필毛筆과 장지張紙[24]가 발명되기 이전에 중국의 문자는 모두 글자를 새겨서 쓰는 방식이다. 예컨대 혹은 거북의 껍질 위에 새기거나 혹은 도토[25] 위에 새기거나 혹은 청동 그릇 위에 새겼다. 조각은 사실 서예보다 이르며 가장 오래된 쓰기 방식이다.

　전각이 전문적 기예로 성립된 것은, 인장이 성행한 뒤에 일어난 일이며 명청 시대 사람들의 발굴과 고증에 근거하면 전국 시대에 해당한다. 전국 시대의 인장은 모두 동으로 제조했으며, 주조한 것과 구멍을 뚫은 것 두 가지 종류가 있다. 인장의 문자와 청동기 위의 명문銘文은 서로 일치하고 모두 대전大篆의 한 종류에 속하는데, 글자 모양은 둥글둥글하면서 그림의 의미가 풍부하게 나타난다. 이미 발견된 인장으로 주문朱文[陽文]과 백문白文[陰文] 두 가지 형식이 있다. 진한 시대의 옥새가 발견되었는데, 글자체도 소전으로 바뀌었다. 전각사에서 한나라는 인장의 전성 시대라 불릴 만하며, 한나라에 새겨진 글자 형태는 정방형으로 엄격하고 단정하면서 세밀하게 정제되어 옛 전각의 경전이라 불릴 만하다.

　위진 시대는 또 현침전[26]을 개척해서 예술적인 방향으로 한 걸음 더 나아갔다. 당송 이후 인장의 사용은 더욱 보편화되어 크고 작은 관인이 셀 수 없을 정

24 | '장張'은 일반적으로 평면형의 물체 또는 펼치면 평면형이 되는 물체에 쓰인다. 따라서 장지는 종이의 어떤 특수한 성질을 말하기보다는 평면형의 종이에 대한 총칭이며, 장張은 종이의 명량사에서 전화한 것으로 중국은 지장紙張이라고 한다. 서창화,『중국어 문법사전』, 넥서스, 2003, 102쪽 참조.

25 | 도토陶土는 장석長石 따위가 자연적으로 분해되어 침적된 진흙으로 도자기의 원료로 쓰이는 진흙의 총칭이다.

26 | 현침전懸針篆은 획의 끝이 바늘 끝과 같은 형태로 쓴 전서로 전체적으로 가늘고 긴 글자를 매달아 놓은 형상을 하고 있다.

도로 많아졌다. 이것은 권력 의식과 긴밀하게 결합되어 있는 동시에 서화가가 책과 그림에 도장을 찍어주기 시작하여 글씨와 그림 그리고 도장이 결합되는 추세로 나아갔다. 도장의 재료는 구리·옥·금에서부터 호박·마노瑪瑙·상아·골각骨角·수정·자瓷 및 황양목黃楊木 등 다양한 종류로 확대되었다. 인장의 손잡이 제작[鈕制]은 매우 창의적인 구

〈그림 18-5〉 문팽의 문팽지인文彭之印.

상을 가졌는데, 비뉴鼻鈕·와뉴瓦鈕·수뉴獸鈕·교뉴橋鈕·대뉴臺鈕·주뉴柱鈕 등 약간의 양식이 있었다.

그런데 전각이 진정 독립된 예술의 한 분야가 된 것은 그래도 명 중엽 이후이다. 그 이전에 전각의 성격은 단지 공예품의 일종으로 존재하면서 금석과 서화 등의 분류에 하위로 부속되어 있으며, 실용적인 기능에서 벗어나지 못했다. 가장 일찍 전각계에서 따로 일가의 기치를 내걸고 새로운 기풍을 창조해나간 사람은 오중파吳中派 작가 문징명文徵明의 아들 문팽[27]이다. 주지하다시피 오중파는 복고주의의 한 유파이다. 문팽은 오중파의 일원으로서 그 일파의 미학 주장에 분명히 영향을 받았다.그림 18-5

문팽은 송원 이래로 성숙하여 이미 틀이 맞추어진 '구첩전九疊篆' 글자 형태의 기본 양식을 내버리고 한인漢印의 전통을 모범으로 삼아, 육서六書의 증거를 수집하여 옛 기풍을 진작시키려 힘썼다. 그의 석장石章은 우아하면서 참신하고, 풍격에서는 그의 아버지와 비슷하여 수척하면서 아주 매끄러운 미를 드러낸다. 문팽 이후에 문인들이 잇달아 그 영역에 발을 들여놓으면서 맹리파猛利派와 화

27 | 문팽文彭은 오현(지금의 장쑤 쑤저우) 출신으로 자가 수승壽承, 호가 삼교三橋·어양자漁陽子이고 문징명의 장남이다. 그는 부친처럼 과거 시험에 열 번이나 실패를 거듭했으나 관직은 남경국자박사南京國子博士가 되었다. 가학家學을 이어 시·서·화에 능하고, 또한 전각의 조祖로 여겨지며 하진과 병칭되었다. 산수화는 문징명의 영향이 강하며 화과花果·묵죽에 뛰어났다.

평파和平派를 형성했다. '맹리파'는 하진(약 1530~1604)[28]을 대표로 하여 진한秦漢의 옥새를 받들고 소중히 여겼으며 칼의 기풍이 세차고 자신의 예기와 재주를 모두 드러내 보였다. '화평파'는 왕관[29]을 대표로 하며, 한나라의 주인鑄印을 본받아 풍격이 네모난 가운데 원만하며, 특히 원주문圓朱文은 매우 형태가 풍만하면서 우아한 미가 풍부하다. 전각은 결국 예술 영역의 한 분야로 자리매김하면서 서예 및 회화와 더불어 세 세력이 정립하게 되었다.

고아 유형의 예술로서 전각은 청나라에서 왕성하게 발전했고 그 성취가 이전의 시대를 훨씬 뛰어넘었다. 청나라 전기에 가장 명성을 누린 것은 절파浙派로 불리는 '서령팔가西泠八家'이며 그중에 정경(1695~1765)[30]이 가장 대표적이다. 정경은 자가 경신敬身이고 호가 매농梅農이며 일생 동안 주류 판매를 업으로 삼고서 공명에 무심했다. 그는 여러 방면에서 예술 교양을 구비하여 시·서·화를 모두 잘했으며, 고문자에 정통하고 또 개척 정신이 풍부하면서 개성이 강했다. 정경의 백문 인장은 필획이 굵으면서 짧고 글자체가 네모지고 반듯하면서 도장 테두리를 가득 채워 중후하고 고졸한 풍격을 드러낸다. 예컨대 변의 길이가 5센티미터인 한 면에 모두 20자의 오언의 시인詩印을 새겼는데, 도장에 음각된 글자

28 | 하진何震은 안휘(안후이) 휘주(후이저우)徽州 출신으로 자가 주신主臣·장경長卿이고, 호가 설어雪漁이다. 주량공周亮工의 「인인전印人傳」에 따르면 "문팽이 마음을 다해 육서를 연구하니, 하진은 이를 좇아 토론함에 밤낮을 쉬지 않았다[國博究心六書, 主臣從之討論, 晝夜不休]."고 하는 것으로 보아 사우師友 관계로 보인다. 문팽이 인학을 열자 하진이 이를 크게 일으켰으며, 그는 육서에 바탕을 둔 전각을 주장하였다.

29 | 왕관汪關은 생몰 연대가 상세하지 않으며 안휘(안후이) 흡현(셔셴)歙縣 출신으로 자가 고숙杲叔·윤자尹子이다. 주량공에 의해 화평파의 대표로 추대되었는데, 그의 인장은 한인과 구별하기 힘들 정도로 모두 한인의 진수를 얻었다.

30 | 정경丁敬은 항주부杭州府 전당錢塘 출신으로 자가 경신敬身이고 호가 둔정鈍丁·연림硯林·용홍산인龍泓山人·고운孤雲·석수石叟·매농梅農·청몽생清夢生·완다옹玩茶翁·완다수玩茶叟·연림외사硯林外史·승태노인勝怠老人·고운석수孤雲石叟·독유장자獨遊杖者 등 다수가 있다. 건륭 초기에 홍박鴻博으로 천거되었으나 응하지 않았다. 그는 금석문자를 좋아하고 시화에 능했는데, 특히 매화 그림과 전각에 조예가 깊었다. 장인蔣仁·황역黃易·해강奚岡·진예종陳豫鍾·진홍수陳鴻壽·조지침趙之琛·전송錢松 등과 더불어 '서령팔가西泠八家'로 일컬어진다. 저서로 『무림금석기武林金石記』『연림시집硯林詩集』『연림인존硯林印存』 등이 있다.

를 가득 채워넣어 붉은 인주印朱가 찍히는 부분을 매우 적게 남겼다. 그 시구는 다음과 같다.

낮은 격조에 사람의 문채가 없고, 고상한 마음은 또 비난받네.

시속의 뜻을 알지 못하니, 나더러 어떤 사람이 되라는 것인가?

下調無人采, 高心又被瞋. 不知時俗意, 教我若爲人?

소박하고 꾸밈없는 풍격은 세속에 분개하고 증오하는 시의 정취와 잘 호응하며 사람들에게 특수한 심미 향수를 준다. 다른 주문인朱文印에 "매화와 대나무는 내 집의 주인이다[梅竹吾廬主人]."라고 새겼는데, 선이 늘씬하고 가늘면서도 곧아서 힘이 있고 중간에 아치형으로 구부러지게 깎인 대나무의 신운神韻이 넘쳐흐른다. 전각 예술의 발전이

〈그림 18-6〉 정경의 시인詩印. "하조무인채, 고심우피전, 부지시속의, 교아약위인"

여기에 이르자 실제적 효용성이 이미 밀려나고 심미 가치가 전각의 진정한 생명을 얻게 되었다. 그림 18-6

지하 발굴이 증가하고 금석학이 융성하게 되자 옛 인장의 수집이 당시 유행으로 되고 정리된 인보印譜의 간행은 계속하여 세상에 나타나 당시 사람들의 사랑을 받았는데, 이들의 자극으로 전각이 한층 더 나아가게 되었다. 청나라 중기에는 전각계의 거장으로 능숙한 서예를 겸비한 등석여를 받들었다. 등석여는 본래 비학碑學 전문가여서 앞에서 이미 언급한 대로 그는 인장 예술을 서예로 끌어들이고 또 서예의 기예를 인장으로 끌어들였다. 이에 사람들이 평가했다. "인장은 서예를 통해 들어가고 서예는 인장을 통해 나온다[印從書入, 書從印出]." 두 예술의 교류를 실현하여 전각의 예술 품위도 이에 따라 향상되었다. 등석여의 인장은 비석에 새겨진 글씨의 필의筆意를 도입했고, 한나라 인장[漢印]의 반

〈그림 18-7〉 등석여의 '춘애春涯' 인장.

〈그림 18-8〉 조지겸의 '무민无悶' 인장.

듯하고 또박또박하게 직각으로 꺾이는 방식을 둥근 모양으로 기민하게 움직이는 모양으로 바꿔서 '강건하고 아름다운[剛健婀娜]' 별도의 풍격을 갖추었다.

예컨대 '춘애春涯' 인장은 백문 형식을 취하여 원숙하고 매끄러우며 소박하면서 중후하고, 힘이 있는 틀 속에 온유하면서 아름다운 자태를 함유하고 있어 서예의 맛이 분명히 드러난다.그림 18-7 또 주문으로 새긴 두 인장이 있다. "가랑비 오고 바람은 솔솔 불고, 안개 자욱한 물결 위 꽃 같은 배 있네."[31] "강물은 흐르며 소리를 내고, 깎아지른 절벽 천 척이나 되네."[32] 방형의 도장은 선이 수려하고 굳세면서 힘이 있고, 필획이 강건하고 아름다우며 자태가 뒤얽혀 무성하게 자라는데, 작자의 예술 재능을 드러내고 있다.

청나라 후기 전각의 대가는 조지겸趙之謙과 오창석吳昌碩이다. 조지겸의 자는 익보益甫이고 호는 비암悲庵·무민無悶이다.그림 18-8 그는 다양한 기예를 겸비한 작가로 학식과 수양이 깊고 두터웠다. 조지겸의 장점은 창신을 잘하는 데에 있다. 그는 전각의 재료를 옛 거울, 한나라 벽돌, 화폐, 동기의 명문銘文 그리고 봉니[33] 등의 기물로 범위를 넓혀서 찾았고, 이처럼 다양한 분야의 글씨를 거리낌 없이 전부 받아들여 철저히 이해한 뒤 전각에서 녹여내고 다시 창조성을 발

31 雨絲風片, 煙波畵船. | 탕현조의 『모란정』 「경몽驚梦」이 출처이다.

32 江流有聲, 斷崖千尺. | 소식의 「후적벽부後赤壁賦」가 출처이다.

33 | 봉니封泥는 고대 중국에서 문서나 귀중품 따위를 끈으로 묶고 봉함封緘할 때 사용한 아교질의 진흙덩이를 말한다. 훗날의 봉랍封蠟에 해당한다.

휘했기 때문에, 그의 인장 풍격은 가장 다양하고 훌륭하여 일일이 셀 수 없을 정도이다. 아울러 사람들로 하여금 감탄을 금할 수 없게 한다.

오창석(1844~1927)[34]은 이름이 준경俊卿이고, 호가 부려缶廬·고철苦鐵이다. 그의 활동 연대는 근현대를 함께 걸치는데, 청나라의 마지막 고전파 예술의 대가라 부를 수 있다. 오창석은 시·서·화 세 가지를 아울러 갖추고 정통했다. 그는 화훼와 과과[35]를 그리기 좋아했고 전주 필법筆法[36]으로 그림을 그렸는데, 금석金石[37]의 성향과 맛이 농후했다. 전각은 서예와 회화의 기법을 흡수했다. 전각칼을 쓰는 법과 화면 배치의 영역에서 이전 사람들보다 구상을 더욱 정교하게 세워 하나로 녹여낸 미를 갖추었다.^{그림 18-9}

오창석의 전각 풍격은 고졸함과 순박함을 추구했다. "붓을 휘두르지 않는 걸 필력으로 여기고, 사물의 모양을 다하지 않는 것을 아름답게 여겼다."[38] 그는 옛 사람의 신기神氣와 상통하고자 노력하면서도 단순히 사물의 형形을 닮게 하는 형사形似에 반대했다. 오창석의 작품은 기백이 있는 호방함을 위주로 하며, 자연스러운 소박함에서 자신만의 개성적인 매력을 드러냈다. 예컨대 "깨끗하게 빛

34 | 오창석吳昌碩은 절강(저장) 안길(안지)安吉 출신으로 이름이 준경俊卿이고, 자가 향보香補로 서화가이며 전각가篆刻家이다. 중년 이후에 이름을 창석으로 바꾸었고, 창석倉碩 또는 창석蒼石이라고 쓰기도 했다. 어려서부터 수재였는데, 17세 때 태평천국의 난이 고향에까지 미쳐 가족을 데리고 오랫동안 노수濾水에 살면서 그림으로 생계를 유지했다. 인보印譜에 『삭고려인존削觚廬印存』과 『오준경인존吳俊卿印存』 등이 있고, 서화집에 『고철쇄금苦鐵碎金』 등이 있다. 저서에 『부려시缶廬詩』 4권과 『부려인존缶廬印存』 2권, 그 밖에 많은 화집이 있다. 그림에 〈등화난만도藤華爛漫圖〉(1916)와 〈모란목련도牧丹木蓮圖〉(1924) 〈벽도개화도碧挑開華圖〉 〈옥란도玉蘭圖〉 〈자등도紫藤圖〉 〈추국가색도秋菊佳色圖〉 〈파초장미도芭蕉薔薇圖〉 등이 있다.

35 | 과과瓜果는 오이·수박·호박·참외 등의 박과 식물과 나무열매 종류를 말한다.

36 | 전주篆籒는 한자 서체의 한 가지로 진나라 때 사용된 여덟 가지 서체, 즉 대전大篆·소전小篆·각부刻符·충서蟲書·모인摹印·서서署書·수서殳書·예서隷書로 본다면 대전을 가리키고, 전篆·주籒·팔분八分·예서隷書·장초章草·비백飛白·행서行書로 본다면 전과 주라는 서체를 혼용한 것을 의미한다. 따라서 전주 필법은 이런 서체를 쓰는 서법을 그림에 이용한 필법이다.

37 | 옛날 청동 기물과 같은 쇠와 비석과 같은 돌에 새긴 글을 합해 금석문이라 한다. 따라서 서예의 대가들은 금석문에서 글을 쓰는 데 활용된 서체의 필법을 연구하고 숙련하여 회화 창작에 활용했다.

38 不鼓努以爲力, 不逞姿以爲媚.

〈그림 18-9〉 오창석의 '선선상중국鮮鮮霜中菊' 인장.

나는 서리 속의 국화"[39]라는 구절의 도장은 마치 도연명의 시의詩意에 내재된 아름다움이 있는 것 같다. "열 이랑을 보살피던 정원사, 사방에 인장으로 구걸하네."[40]라는 구절의 인장은 전체 구성에서 회화의 미감을 상당히 갖추었으며 풍격이 다양하고 새로운 의경이 차례로 드러난다. 옛사람을 이해하여 녹여내고 포용하여 뛰어난 점에서 보면 오창석은 실제로 고전파 예술의 마지막 집대성자이다.

생각해볼 문제
◉

1. 서예사의 각도에서 출발하여 청나라 서예 유파에 대한 관점을 이야기해보자.
2. 몇몇 전각 인장을 감상해 보고 자신의 체험을 이야기해보자.

39 鮮鮮霜中菊. | 당나라 한유의 「회추시懷秋詩十一首」로 송 갈립방葛立方의 『운어양추韻語陽秋』 권11, 명 고병高棅의 『당시품휘唐詩品彙』 권20 등에 수록되어 있다.

40 十畝園丁, 五湖印丐. | 이 전각은 1884년(광서 10) 41세에 '明道若昧' '牆有耳' '終日弄石' '梅花手段'에 새긴 전각 작품 중의 하나이다. 오창석의 생애와 작품에 대해 http://www.zwbk.org/zh-tw/Lemma_Show/153618.aspx 참조.

제 **2** 절

중국의 위대한 비석:
활기차게 궁전 원림에 구현된 유가의 도

중국의 건축은 중국 문명과 함께 유구하고 찬란하다. 뭇 산의 봉우리에 우뚝 솟은 만리장성, 지하 깊이 묻혀 있는 제왕의 무덤 등은 모두 세계 건축사의 기적이다. 중국 건축의 풍격과 성취를 가장 잘 대표할 수 있는 건축은 아무래도 궁전과 정원의 양대 유형이다. 양대 유형에 중국 민족의 지혜와 상상력이 집중되어 있고 중국인만이 비로소 가질 수 있는 생활 관념과 심미 태도가 표현되어 있다. 또한 궁전과 정원은 모두 명청 시대에 역사적 절정을 이루었다.

고궁: 질서화와 대칭적 건축의 모범

건축 문화를 말한다면 명과 청 두 왕조를 나눌 수 없다. 주지하다시피 북경(베이징)의 고궁은 명나라의 영락永樂 연간(1402~1424)에 공사를 했으므로 원래 명나라의 업적에 속해야 한다. 왕조가 바뀐 뒤에 청 왕조는 이전의 관례에 따라 과거의 틀을 헐어 신궁을 다시 짓지 않고 전반적으로 계승했는데(부분적으로 명칭만 바꿨는데), 이것은 청나라 사람들의 문화 태도를 반영했다. 이 외에도 현재 보는 고궁의 대부분은 이미 청나라 사람들의 손으로 수리하고 중건을 했으며

그 중 일부는 증축한 사례에 속하는데, 예컨대 영수궁과 건륭화원花園 등이 있다.[41] 따라서 명·청 두 시대의 황궁으로서 고궁은 실제로 두 왕조가 일군 문화적 결정체이다.

중국의 건축은 한 가지 뚜렷한 특징이 있는데, 그것은 바로 건축의 군집성이다. 이 점은 고궁에서 가장 분명하게 구현되었다. 실제로 고궁은 하나의 방대한 건축군으로 되어 있다. 고궁은 모두 1천여 동의 건축물, 9천 칸의 가옥을 보유하고 있으며, 총 건축 면적이 15만 평방미터에 이른다. 이른바 '관을 이룬다' '위대하다'라는 말은 고궁에 대해 말하면 사실 방대한 집합체를 통해 실현되었다. 이러한 점과 관련해서 고궁 건축에서 진정으로 강조하고 추구한 것은 공중(옮긴이 주: 수직의 높이)을 향한 발전이 아니라 지면의 확장이다. 전체 건축물은 고궁의 72만 평방미터(21만 7천800평) 땅을 차지하고 장방형의 구역으로 길게 펼쳐져 있는데, 그야말로 '나라 중의 나라[國中之國]'라고 할 수 있다. 이렇게 평면적 확장을 웅장한 아름다움으로 여기는 관념이 중국인의 공간 의식을 구현했고 결국 아득히 멀고 광활하여 비로소 위대해지고, 군집을 이루어 바야흐로 숭고함을 드러낸다.

방대한 집합체는 결코 여기저기에 흩어져 있지 않고 상반되게도 매우 규칙적으로 분포되어 있는데, 가장 현저한 특징은 남북을 꿰뚫는 중축선中軸線에 있

41 | 영수궁寧壽宮은 황극전 뒤쪽에 있는 전각으로 영수궁의 후전이다. 광서제 때 서태후가 여기서 잠시 거주한 적이 있는데 그때 금룡화새채화로 장식되어 있던 원래의 모습에서 소식채화로 바뀌 변형되었다가 1979년에 중수하면서 다시 건륭제 때의 장식으로 복원했다. 영수궁은 지금 황극전皇極殿의 옛 이름으로 쓰일 때와 구별해야 한다. 황극전은 1689년(강희 28)에 지으면서 처음에 영수궁寧壽宮이라 했다가 1772년(건륭 37)부터 1776년(건륭 41)에 걸쳐 영수궁 일대를 새로 지을 때 전전을 황극전으로 개칭했다. 1796년(가경 1) 건륭제가 가경제에게 양위하고 태상황으로 물러난 뒤 이곳에서 마지막 천수연을 거행했으며 1894년(광서 20)에는 서태후의 60세 생일 행사를 치렀다. 1904년(광서 30)에는 서태후의 70세 생일을 하례하러 온 9개국 사절을 접견하는 곳이기도 했다. 건륭화원乾隆花園은 달리 영수궁화원寧壽宮花園으로 부르는데, 건륭제가 1772년(건륭 37)부터 1776년(건륭 41)까지 영수궁을 개건하면서 조성한 동서 40미터, 남북 160미터의 후원으로 건륭화원이라고도 불린다. 가산과 괴석, 꽃과 나무, 정자와 누대를 조화시키면서 풍부한 색채를 사용해 건륭제의 심미안을 한껏 드러낸 후원이다. 현재 고궁의 후원은 어화원御花園으로 불리며 옹정제가 조성했다.

다. 중요한 건축물은 모두 이 중축선상에 배열되어 있고, 다른 건축물은 대칭 원칙에 따라 그 양쪽에 분포해 있다. 이 중축선의 남쪽은 영정문永定門부터 경전문經前門·천안문天安門·오문午門이 있고, 내성內城에 들어온 다음에 태화太和·중화中和·보화保和라는 삼대전三大殿을 지나 후정後庭에 이르면, 건청乾淸·교태交泰·곤녕坤寧의 삼대궁三大宮이 있다. 다시 어화원御花園을 지나 신무문神武門을 나서서 경산景山을 넘어 쭉 가서 지안문地安門에 이르면 비로소 끝나는데, 전체 길이가 약 8킬로미터이다.[42]

중축선은 고궁의 중심으로 더할 수 없이 높은 권위와 존엄을 상징하고, 고궁 전체를 구상한 착안점이 있는 곳이다. 중축선의 양측에 건물이 균형과 대칭의 방식으로 분포한다. 예컨대 천단天壇과 선농단先農壇, 태묘太廟와 사직단社稷壇, 문화전文華殿과 영무전英武殿, 궁정의 봉선정奉先殿과 양심전養心殿, 동육궁과 서육궁, 건동오소와 건서오소[43] 등은 존비와 친소의 원칙에 근거해서 가깝게 그리고 멀리 서로 대립하도록 넓게 늘어놓으면서 중심부는 높고 주변부는 낮으며 뭇 별이 달을 에워싸는 식으로 형성했다. 윤리 측면에서 보면 이러한 격식은 존귀와 비천의 서열이 존재하고 등급이 분명한 유가의 봉건 의식을 구현하고 있는데, 이로써 봉건 사회 체제가 건축 영역에서 전형적으로 구현되었다. 심미 측면에서 보면 집합체의 조합을 강조하고 질서화와 대칭성을 강조하며 평면의 확장 및 주된 것과 부차적인 것의 상호 보조를 추구하는데, 이것은 중화 민족의 보편적인 심미관을 구현한 것이다. 따라서 고궁 건축의 격식은 윤리적이면서 심미적이고 역사적이면서 민족적이다.

42 | 자금성과 관련해서 질 베겡, 김주경 옮김, 『자금성: 금지된 도시』, 시공사, 1999; 이리에 요코, 서은숙 옮김, 『자금성 이야기: 청대의 역사를 거닐다』, 돌베개, 2014; 리젠, 김세영 옮김, 『자금성』, 씨드북, 2015 참조.

43 | 동육궁東六宮은 경인궁景仁宮·승건궁承乾宮·영화궁永和宮·종수궁鍾粹宮·경양궁景陽宮·연희궁延禧宮을 가리키고, 서육궁西六宮은 영수궁永壽宮·계상궁啓祥宮·장춘궁長春宮·익곤궁翊坤宮·저수궁儲秀宮·함복궁咸福宮을 가리킨다. 건동오소乾東五所와 건서오소乾西五所는 특정한 건물을 가리키는 것이 아니라 다섯 가지 지역을 가리키는 말이다. 예컨대 건동오소의 경우 일소의 건물군, 이소의 건물군 등을 말한다.

응고된 음악과 화려하고 아름다운 도화

고궁 군락의 가장 강렬한 예술 효과는 웅장하고 화려한 아름다움에 있다. 서양의 미학자들은 일찍이 건축을 응고된 음악이라고 비유했는데, 고궁을 악곡에 간주하면 기세가 드높고 기복이 자유분방한 교향악이다. 찬찬히 살펴보자. 영정문永定門·정양문正陽門이 교향악의 서곡이며, 천안문에 이르러 첫 번째 절정을 이루고 오문에 이르러 두 번째 절정을 이룬다. 두 곳의 배경을 거쳐 세 대전에 이르면 최고 절정으로 치솟고, 또 여러 악기의 반주가 펼쳐지고 있는 중에 휘황찬란한 절정에 이르게 된다. 그 다음에 건청문을 통해 후정에 들어가면 다시 세 후궁이 일어나 맞이하며 앞의 삼대전과 호응을 이루는데, 악곡이 여기서 선회하며 반복한다. 마지막으로 어화원의 변주를 거쳐 경산에 이르러 피날레의 연주에 들어서게 된다. 전곡은 기복이 있으면서 자유분방하고 변화가 되풀이하는 중에 나아가며 사람들을 끊임없이 놀라게 하고 또 끊임없이 기대를 품게 하며, 모두 끝나면 사람을 깊이 감동시킨 노랫소리는 계속 귓전을 맴돌면서 사람들에게 기개와 매력에 감복하지 않을 수 없게 한다.

궁전의 배열과 조합도 물론 평범하지 않지만 빈 터의 배치도 마찬가지로 매우 훌륭하다. 사실 빈 터의 존재 자체가 없다면 우뚝 솟은 궁전의 장관이 나타날 수 없다. 생각해보면 광활한 천안문의 광장은 천안문의 높고 큰 위엄을 돋보이게 하는 데에 매우 중요한 작용을 한다. 게다가 전문 밖에 좁고 긴 공간이 있고, 오문 앞에 장방형의 빈 터가 있는데, 이것은 모두 삼엄하고 신성하며 위압적인 분위기를 조성했다. 낮은 것이 없으면 높은 것을 우뚝 드러내기에 부족하고 빈 것이 없으면 충만한 것을 돋보이기에 부족한데, 중국인의 허실관虛實觀·유무관有無觀이 여기서 또한 매우 충분히 나타나고 있다. 특히 태화전(속칭 금란전金鑾殿)은 앞에 2.5헥타르(2만 5천 제곱미터)를 차지한 정방형 광장이 있고, 정면에 35미터 높이의 금란보전金鑾寶殿을 마주하고 있는데, 그것은 문무백관들이 황상을 알현하던 곳이다. 본래 건축물은 결코 매우 높은 편이 아니지만 태화문 앞

에 탁 트인 빈 터를 지나 한백옥석漢白玉石으로 된 계단을 오르면서 전당을 올려다보면, 정말로 하늘을 오르는 느낌이 든다. 소하蕭何가 "장엄하고 화려하지 않으면 위엄을 두텁게 할 수 없다."[44]라고 말한 적이 있는데, 이 구절은 바로 여기, 자금성에서 아주 잘 증명된다.

궁전과 공터 사이는 회랑과 궁궐 벽이 서로 잇닿아 있고, 북경(베이징)에는 내외의 두 길이 성벽을 둘러싸고 있다. 외성은 황성皇城으로 동안문東安門·서안문西安門·지안문地安門과 천안문天安門을 성문으로 한다. 내성은 자금성紫禁城으로 오문午門·동화문東華門·서화문西華門과 신무문神武門을 성문으로 하고, 일률적으로 황색 기와와 붉은 벽으로 건축하여 궁전과 같은 종류이다. 자금성의 네 모퉁이는 또 네 채의 각루가 세워져 있고, 체제는 궁전과 동일하다. 이처럼 모든 궁전 건축은 그 사이의 빈 터를 포함하여 유기적인 전체가 되게 하였다. 점과 선의 결합, 충만한 곳(건물)과 빈 곳(공터)의 어울림은 독특한 중국식의 장관과 웅장하면서 화려한 미를 형성했다.

고궁의 웅장하고 화려함은 성대한 악곡과 같을 뿐만 아니라 어떤 의미에서 말하면, 그것은 사실 한 폭의 화려하고 아름다운 그림과 닮았다. 중국의 건축물은 모두 벽돌과 나무로 된 구조물이며 목재를 골격으로 하는 방房은 대들보가 건너지르면서 겹쳐져야 하고 일반적으로 꼭대기 부분이 비교적 모두 크다. 이런 경향에 따라 고대 건축물은 등마루의 면이 완만하게 굽어진 형태를 설계하고 아울러 그 처마의 각이 날개를 펼쳐 밖을 향해 날아오르고 또 뒤집어서 위를 향해 치켜들게 하여 새로운 건축 양식의 국면을 창조했는데, 이러한 완곡한 선은 사람들에게 시각의 미감을 준다. 이 지붕은 중국식 건축에서 가장 사람들의 주목을 끄는 부분이라고 할 수 있으며, 고궁이 마침 중국식 지붕의 전형이라고 말할 수 있다.

한번 보시라. 삼대전의 맨 앞에 위치한 태화전그림 18-10이 채용한 방식은 최

44 사마천, 『사기』권8 「고조본기高祖本紀」제8: 非壯麗無以重威.

고급의 사면파[45], 즉 우진각 지붕으로 등마루가 두 층으로 된 중첨무전식[46] 지붕인데, 이런 종류의 지붕은 극히 당당하여 사람들에게 신성하고 위엄 있는 느낌을 준다. 지붕 윗면에 수많은 장식이 있고 정면 용마루의 양 끝에 각각 높이가 3미터에 달하는 부조로 된 문수[47]가 있고 윗면에 한 마리의 비룡이 조각되었는데, 입을 벌려 여의주를 문 채, 꼬리는 위를 향해 치켜들고 있다. 네 갈래의 추녀마루 앞쪽에 짐승 조형물이 한 줄로 배열되어 있는데, 조화롭고 기품 있으면서 화려해 보인다.

중화전[그림 18-11]은 면적이 비교적 작고 정방형으로 되어 있다. 중화전은 찬첨식[48] 지붕을 채용하여 네 개의 변의 추녀마루가 각각 지붕의 꼭대기에 만난다. 꼭대기의 가장 윗부분은 금박으로 장식한 원정圓頂으로 되어 있는데서 찬란히 금빛을 발한다. 보화전은 중첨헐산식重檐歇山式[49] 지붕을 채택하여 양측 중간 부분이 꺾어져 나와 사람들에게 변화와 층차層次의 느낌을 준다. 다른 고궁의

45 | 사면파四面坡는 우진각 지붕 형식을 말하는데, 박공면이 없이 지붕 네 모서리의 추녀마루가 처마 끝에서부터 경사지게 오르면서 용마루(등마루)와 추녀마루가 마주 닿는 형식이다. 한국박물관연구회, 『한국의 박물관 5』, 문예마당, 2005, 119쪽 참조. 지붕의 유형 및 특성에 대해 앞의 책과 서용식, 『신 건축기행』, 매일경제신문사, 1998 참조.

46 | 중첨무전식重檐廡殿式 지붕은 우진각 지붕 형식이 이중으로 된 지붕 형식을 말한다. 즉 이중 지붕이므로 처마 또한 이층이며 양측에 큰 결채를 거느린 건축 형식의 지붕 구조를 이룬다.

47 | 문수吻獸는 용마루에 있는 일종의 상징물로 화재 방지와 건물의 서열을 표시하는 가능을 한다. 추녀마루의 비첨에 잡상이라 불리는 다양한 조형물이 있는데, 가장 뒤쪽의 조형을 치문鴟吻이라고 하며, 당시에 용왕의 아들로 바닷물에 회오리를 일으켜 비를 내린다고 믿었다. 치문은 지붕의 척수에 해당되는 수척垂脊에 두면 화재를 예방한다고 생각했다. 치문과 함께 다른 수척수垂脊獸가 있는데 가장 앞에 기봉선인騎鳳仙人(봉황을 탄 신선)이 있고 그 뒤로 용·봉황·사자·천마·해마·산애猊猊·압어押魚·해태·투우鬪牛가 차례로 배열되어 있다. 수척수의 크기와 개수에 따라 건물의 서열이 정해지는데, 최고 건물인 태화전은 10존이 있다.

48 | 찬첨식攢檐式은 등마루가 없이 각 추녀마루가 지붕의 중앙 정상에서 합쳐지는 형태로 6각·8각 등의 다각 지붕도 이에 속한다.

49 | 이층 구조의 지붕 형식으로 아래층은 우진각 지붕이며, 위층은 일종의 팔작 지붕 형식이다. 다시 위의 팔작 지붕 형태만 보면 맞배 지붕과 우진각 지붕 형식이 중간 약간 아래 부분에서 만나는 복합구조인데, 맞배 지붕 형식으로 만나는 부분이 정면에서 보면 대체로 수직이어서 우진각 지붕 형식의 처마와 층이 나며 꺾어져 보인다.

〈그림 18-10〉 고궁 태화전.

〈그림 18-11〉 고궁 중화전.

지붕은 처마가 하나이거나 쌍으로 된 곳도 있고 방형과 장형長形으로 된 곳도 있는데, 다만 오문은 세 종류의 양식을 채택했다. 지붕이 이처럼 어떤 것은 높고 어떤 것은 낮아 서로 들쑥날쑥하면서 엇갈리는 배열이 제법 정취가 있어 여행객들에게 감탄을 금할 수 없게 한다.

　꾸밈새가 가장 잘 드러난 곳은 건축물의 색채에 있다. 고궁에 있는 모든 지붕은 황색의 유리 기와로 덮여 있고, 하늘이 온통 파란색으로 물들면 비로소 눈부신 빛깔과 광택의 화려하면서 존귀한 것을 느낄 수 있다. 사실 파란색과 황색은 일종의 태양광선에 가까운 색으로 고궁 색채의 1차적인 단계를 형성했다. 지붕 아래에 붉은색의 기둥과 벽돌로 쌓은 벽이 있으며, 이것들은 전체 규모에서 지나치게 크게 된 지붕을 받쳐 들고 있다. 마지막으로 중요한 건축물은 모두 백색의 돌로 된 기단이 있는데, 앞의 삼대전과 뒤의 삼대궁도 복층의 한백옥漢白玉으로 된 난간이 주위를 돌면서 둘러싸고 있다. 아울러 금수하金水河 위에 설치된 금수교金水橋, 천안문 앞의 화표,[50] 궁전 앞에 짝을 이룬 돌사자는 모두 백석으로 깎고 다듬어 완성했다. 눈처럼 흰 대좌臺座, 붉은색의 궁궐 담장이 금황색의 유리 기와와 짝을 이루며 북경(베이징)의 찬란한 태양빛 아래에 있으니, 얼마나 화려한 한 폭의 그림이겠는가! 고궁의 색채와 전체의 설계가 한 덩어리를 이루고 중국 건축의 웅장하고 화려한 미를 극도로 발휘했는데, 그것은 명·청 두 왕조에 속할 뿐만 아니라 사실상 중국 궁정 건축의 가장 완전한 역사적 총화이기도 하다.

강남사가私家의 원림園林

중국의 건축 문화는 주체 문화와 마찬가지로 두 가지 측면에서 관찰하고 생각

50 ｜ 화표華表는 궁전이나 능 따위의 큰 건축물 앞에 설치된 조각 기둥이다.

할 수 있다. 궁정 건축이 이성, 질서, 인위적인 아름다움을 대표하고 유가의 가치관에 합당하다면, 그것과 상대해서 자연을 중시하고, 자유를 중시하고, 소박한 심미 경향을 높여서 도가의 가치관과 서로 호응하는 다른 종류가 있다. 후자의 경향은 원림이 대표한다. 여기서 말하는 원림은 사가私家의 저택 건축을 가리키며 황가의 원림은 아니다. 주지하다시피 북경(베이징)의 황가 원림은 청나라에 와서 절정에 이른다. 예컨대 원명원圓明園, 청의원淸漪園(이화원頤和園)과 승덕(청더)[51]의 피서산장避暑山莊 등이 있다. 이곳은 모두 대형으로 된 제왕의 원림이고 방대한 규모, 풍부한 설치와 정교한 기교로 이루어져 중국 건축사의 진귀한 보물이다. 문화의 측면에서 보면 이들 원림은 독립성과 전형성을 갖추지 못했다. 진정으로 자연스러운 심미 정신을 대표하는 건축 문화는 당연히 강남의 사가 원림을 꼽아야 한다.

남쪽 지역의 사가 원림은 유구한 역사를 지니고 있다. 위진남북조 시대에 대량으로 조성된 개인 별장은 실제로 바로 원림식 건축이고, 이것은 은일한 기풍과 관련이 되며, 고대의 사인士人들이 애호하였던 자연의 본성을 표현했다. 도시 규모가 확대되어 시민의 거주 환경과 자연의 거리가 벌어지자 원림을 조성하는 열기가 끊임없이 상승했다. 강남은 뛰어난 자연 조건을 지닌데다 나날이 발전하는 사회 경제로 인해 원림 건축은 이곳에서 사회 풍조가 되었다. 명청 시대에 이르러 이 지역의 기술 수준이 다른 지역을 월등히 앞서고 역사상 최고에 이르렀다. 남경(난징)·양주(양저우)揚州·상주(창저우)常州·무석(우시)·소주(쑤저우)·항주(항저우) 등의 지역은 거의 원림식의 도시로 조성되었고, 소주(쑤저우) 일대만 해도 원림 150여 채를 세워서 중국 고대 건축의 일대 경관을 이루었다. 궁정식 건축과 비교하면 강남 원림의 가장 큰 특색은 자연미에 있으며, 사람을 감동시키는 포인트는 군락식의 건축에 있지 않고 인위적인 장식에 있지 않으며 우아하게

51 | 승덕(청더)承德은 하북(허베이)성 동북쪽 열하熱河의 서안西岸에 있는 도시이며, 옛 열하성의 성도였으며 청나라의 이궁離宮이 있던 곳이다. 조선 후기 박지원의 『열하일기』로 유명하다.

아름다운 자연 환경을 조성하여 대자연으로 회귀하는 분위기를 창조하는 데에 있었다.

실제로 원림의 주체는 결코 건축물이 아니라 자연 산수이다. 중국인의 기분으로 말하면 사람을 산수(자연) 속에 두는 것은 곧 자연으로 회귀하는 것과 같고 사람들에게 '자신이 도시에 있는 것을 잊게 하는[忘此身在城市矣]' 것이다. 이때문에 원림 안에 산과 물이라는 두 가지 큰 경물은 결코 빼놓을 수 없다. 강남은 본래 물이 많은 고장이어서 물을 끌어다 원림에 넣어 연못물로 꾸불꾸불하게 휘감아 흐르게 하는 것은 원림에서 응당 갖추어야 할 이치이다. 물 없는 원림은 어불성설이다. 그리고 쭉 이어진 산과 구릉이 차지하는 면적은 지나치게 크지만 어디서나 모두 있지 않으므로 돌을 겹쳐 쌓는 것으로 대신했다. 겹쳐 쌓는 돌 자체가 하나의 학문이어서 우뚝 솟으면서 험준한 기세를 지닌 형상으로 겹쳐 쌓기 위해 온갖 노력을 다하여 사람들의 풍부한 연상을 자아내게 한다. 전형적인 사례가 소주(쑤저우)의 사자림獅子林인데, 태호석으로 겹쳐 쌓아 사자 무리가 춤추는 모양과 상당히 비슷하여 형상은 흉악해도 전원의 정취가 물씬 풍긴다. 이런 바탕에서 다시 정자·누각·회랑을 짓고 화훼와 수풀을 심어 마치 완연히 어느 교외의 산림을 갖춘 듯 자연의 미가 드러났다.

자연의 미는 경물 자체를 가리킬 뿐만 아니라 사실 사람들의 원림 건설에 대한 계획을 가리킨다. 우리가 알기로 궁정 건축은 인위적인 요소를 강조한다. 예컨대 중축선의 설정, 대칭과 균형의 추구 등이 있지만, 원림 건설은 오히려 이렇게 하는 것을 반대하여 대칭을 깨뜨리고 균형을 깨뜨려서 가능한 자연스럽고 자유로운 모양을 나타내려고 한다. 『홍루몽』 제17회에서 가보옥賈寶玉은 일찍이 대관원大觀園[52]을 평가할 때 다음처럼 지적했다. 원림은 "자연의 이치가 있고 자연의 정취를 갖춰야지" "제 장소가 아닌데도 억지로 장소를 만들고 제 산이 아닌데도 억지로 산을 만들면 곧 온갖 솜씨로 정교하게 만들어도 끝내 서로 맞지 않는다."[53] 이것은 보편적인 원칙이자 실제로 원림 설계자가 마땅히 땅의 형세가 지닌 원래의 특징에 순응할 것을 요구한 것으로, 주위의 천연의 경물을 빌려서

정원과 주위의 전체 환경이 조화로운 일체로 녹아들도록 했다.

남경(난징)에 있는 반무원半畝園은 청량산淸凉山 아래에 지었는데, 왼쪽에 막수호莫愁湖가 있고 오른쪽에 사자령獅子嶺이 있어 떠들썩함 가운데 고요함이 있고 점잖으면서도 우아하게 꾸며져서 그윽하고 외진 환경과 일종의 협조 관계를 형성하며 주인 공현(1618~1689)[54]이 은거하는 멋을 구현해냈다. 무석(우시)의 유명한 기창원寄暢園[그림 18-12]은 혜산惠山 기슭에 자리하고 두 곳의 샘물을 얻기에 편리하도록 산에 붙어 연못을 뚫었으며, 팔음간八音澗 · 금회의錦滙漪 · 지어함知魚檻 등의 명소가 있다.

양주(양저우)揚州의 의홍원倚虹園은 수서호瘦西湖의 물가를 꾸며서 음홍각飮虹閣 · 함벽루涵碧樓 · 춘수랑春水廊 등이 있는 경치 좋은 곳을 지어 호수와 서로 잘 어울린다. 그리고 소원篠園은 저명한 감사교廿四橋 변에 지어 보장호保障湖를 둘

52 | 대관원大觀園은 『홍루몽』에 등장하는 가공의 정원이다. 배경은 남경(난징). 소설 속 당시에는 금릉金陵)의 귀공자인 가보옥의 집이다. 소설에서 황제의 귀비가 된 보옥의 친누이 가원춘이 친정 나들이를 맞이하여 막대한 재화를 쏟아부어 대관원을 조성하면서 주요 스토리가 전개된다. 뱃놀이를 할 수 있는 연못이 있고, 가축을 방목할 수 있는 정원이 있으며, 대관원 내의 건물 하나하나가 고급주택의 규모를 가질 만큼 광대한 규모를 자랑한다. 결국 공사비와 유지비는 가씨 집안의 재정에 큰 부담이 되어 몰락의 원인이 된다. 친정 나들이 후에 가원춘의 뜻에 의해 임대옥 · 설보채 등 가씨 집안의 소녀들과 주인공 가보옥이 정원 내에 살게 된다. 원래 건물의 모델은 소주(쑤저우)의 졸정원을 모델로 했다고 전해지며, 북경(베이징)과 상해(상하이)에는 실제로 대관원을 재현한 건축물이 있어서, 『홍루몽』 팬들의 인기를 모으고 있다. 북경(베이징) 대관원은 도시의 서남쪽 호성하(후청허)護城河 부근에 위치한다. 면적은 12만 5천 평방미터로 고대 정원 건축을 집대성한 곳이다. 1980년대 중반부터 지어져, 대부분의 홍루몽과 관련된 영화 촬영, TV 드라마 등은 이곳에서 만들어졌다. 상해(상하이) 대관원은 도시 서남부의 외곽에서 주자각(주자자오)朱家角과 주장(저우장)周莊 중간 청포(칭푸)靑浦에 위치한다. 건축 면적은 8천 평방미터이다.

53 『홍루몽』 제17회: 有自然之理, 得自然之趣. …… 非其地而强爲其地, 非其山而强爲其山, 卽百般精巧, 終不相宜.

54 | 공현龔賢은 강소(장쑤)성 곤산(쿤산)崑山 출신으로 명말청초의 화가이며 자가 반천半千, 호가 반무半畝 · 야유野遺 · 시장인柴丈人 등이다. 훗날 금릉(난징)으로 이주했다. 명나라가 망한 뒤에 강소(장쑤)성 태주(타이저우)泰州와 양주(양저우)揚州 등지를 돌아다니다가 강희3년(1664) 금릉으로 돌아와 청량산 기슭에 반무원이라 이름 지은 초암을 짓고 살았다. 시문에도 뛰어나 시집 『초향당집』, 화론으로 『화결畵訣』이 있다. 대표작은 〈천암만학도〉(스위스, 개인 소장)와 〈산수화책〉(일본 교토 천옥박고관 소장) 등이 있다.

러싸며 병풍처럼 막아주는데, 한편으로 수도정修到亭·내우각來雨閣·창여헌暢餘軒 등의 명소를 지어 도처에 특수한 분위기를 조성했고, 다른 한편으로 북으로 촉강상봉蜀岡三峰을 마주하고 남으로 수호홍교瘦湖紅橋를 바라보면서 원근이 서로 대비를 이루고 좌우가 물의 발원지를 만나는 일종의 형세를 형성하는데, 건축학상으로 '차경'[55]이라 부른다.

〈그림 18-12〉 무석(우시) 기창원.

자연 회귀의 심미 추구

자연을 존중하고 자연에 순응하는 것은 도가 사상의 정수이자 원림 건축의 미학 이념과 예술 추구이다. 이것이 설계와 기획 과정에서 구현되고 기본적인 미학 풍격 중에서 구현되는데, 바로 '순박함으로 돌아가고 진실로 돌아가는' 반박귀진返璞歸眞이다. 황가의 궁궐 정원이 황금빛과 푸른빛이 휘황찬란하고 호화롭고 부귀한 것을 강조한다면 강남의 원림은 이와 완전히 상반되게 소박하고 담백함을 추구하고 오직 깨끗하고 산뜻하며 조용하고 경건하고자 했다.

55 차경借景 개념은 이두李斗의 『양주화방록揚州畫舫錄』에 보인다. | 이두, 홍상훈·이소영 옮김, 『양주화방록』 3책, 소명출판, 2010 참조. 차경 개념은 명나라 계성計成의 『원야園冶』에도 보인다.(김성우·안대회 옮김, 『원야: 중국 건축 및 조경』, 예경, 1993) 이두는 강소(장쑤)성 의징(이정)儀徵 출신으로 자가 북유北有이고 호가 애당艾塘이다. 희곡과 시, 음악, 수학에 두루 정통했던 그는 『세성기歲星記』와 『기산기奇酸記』라는 전기傳奇 작품과 『애당곡록艾塘曲錄』을 남겼고, 무엇보다도 17~18세기 중국의 희곡과 공연 예술, 양주(양저우)의 문화를 두루 기록한 필기집 『양주화방록揚州畫舫錄』을 편찬한 것으로 유명하다. 그 외의 시 작품들은 『영보당시집永報堂詩集』과 『방풍관시防風館詩』에 수록되어 있다.

한번 살펴보시라. 원림의 외면을 둘러
싼 담장은 모두 하얗고 그 위에 흑색에
가까운 진한 청색의 반원통형 기와가
덮여 있는데, 이것은 주위에 나부끼는
나무 그림자, 반짝이며 빛나는 호수와
함께 결합하여 사람들에게 친밀하고
온화한 느낌을 준다. ^{그림 18-13}

강남 원림의 문과 궁궐의 문은 확연
히 다르다. 원림의 문은 항상 암혈을 모
방하여 원형의 꼴로 지어, 그곳을 지나
다니는 사람들로 하여금 별천지에 와
있는 느낌을 불러일으키게 한다. 반박

〈그림 18-13〉 소주(쑤저우) 서원西園.

귀진은 일종의 경계로서 중국인들의 자연에 대한 깊은 그리움을 표현한다. 단
지 질박하고 천진한 자연 환경에서 생활하는 중에 사람들은 비로소 집에 있다
는 감각을 느낄 수 있는데, 이것이 바로 '천인합일天人合一'이다. 원림은 사람이
잠시 머물고 있는 집의 정원이자 또 인간 정신의 정원이다.

자연미의 숭상은 결코 아무것도 하지 않는 것을 의미하지 않는다. 상반되게
원림의 구조는 실제로 수준이 높고 깊은 하나의 예술이다. 왜냐하면 자연 산수
는 산재해 있지만 각 원림의 면적은 모두 매우 한정되어 있으므로 유한한 공간
안에 될 수 있는 한 많은 산수미를 포용해야 하는데, 이것은 아주 어려운 문제
이기 때문이다. 이런 측면에서 강남 원림은 철저하게 좋은 구상을 짜내고 온 힘
을 쏟아 바꾸어놓은 결과이다. 우리가 살펴볼 때 원림은 한번 쭉 훑어보고 끝나
는 것도 아니고 한눈에 훤히 볼 수 있는 것도 아니다.

문을 들어서면 막고 가리는 것이 허다하다. 혹은 가산假山의 돌로 막고 혹은
회벽으로 간격을 두는데, 원림은 이로 인해 간격이 벌어진 약간의 구역으로 나
뉘게 된다. 각 구역의 경치는 결코 서로 같지 않다. 혹은 산석을 위주로 하고 혹

은 연못물을 위주로 하고, 혹은 여러 가지 아름다운 꽃들이 울긋불긋하고 꽃향기가 코를 찌르고 혹은 수양버들 가지가 아래로 드리우며 새파란 풀이 요처럼 깔려 있다. 구역 사이는 경계가 자른 듯이 분명하게 나뉘지 않고, 간격을 둔 담장에 다양한 형태의 장식 모양이 있는 창을 항상 끼워넣어 이쪽에 서서 담장 저편의 몇몇 경치까지 볼 수 있고, 비록 완전히 볼 수 없다고 하더라도 하나의 풍경을 구성하고 있어 마치 한 폭의 그림을 보는 듯하다.

관찰자의 이동에 따라 담장의 풍경도 변화를 가진다. 회칠한 담장 이외에 원림에 또 아주 긴 회랑이 세워져 있고, 회랑도 간격을 나누어 경물을 배치하는 하나의 방식으로 회랑의 양쪽 가에는 담장이 없이 오직 기둥으로만 지탱하고 있어 회칠한 담장에 비해 투명도가 훨씬 크며, 회랑 안을 따라가며 사방의 경물까지 볼 수 있는데, 이는 간격이 있으면서 간격이 없는 형태를 이룬다. 회랑은 모두 구불구불하면서 깊고 고요하며 그 끝은 항상 원림의 주택 깊은 곳에 숨어 버리는데, 이처럼 굽어진 작은 길은 사람들에게 그윽한 느낌을 가지게 한다.

이 밖에도 같은 곳의 경치를 다른 각도에 서서 보면 관찰하는 효과도 같지 않다. 소주(쑤저우)의 졸정원拙政園그림 18-14 중심에 네모난 모양의 거대한 연못이 있고 그 사이에 연꽃이 가득 심어져 있는데, 이곳은 원림의 주된 풍경이다. 연못에 배 모양으로 향주[56] 한 채가 있는데 사람들은 물가에 바짝 붙어 가깝게 볼 수 있다. 부근의 멀지 않은 곳에 작은 언덕이 있고 그 정상에는 하풍사방정荷風四方亭 한 채가 있어 높은 곳에서 아래로 내려다볼 수 있다. 맞은편의 좁은 꽃길을 사이에 두고 의옥헌倚玉軒이 있는데, 헌에 앉아서 자신으로부터 먼 곳을 아득하게 볼 수 있다. 동일한 곳의 물 경치라도 다른 위치에서 관찰하면 다른 미감효과를 얻을 수 있다. 동시에 이러한 곳은 본래 원림 속 경물을 유기적으로 구성하는 부분이 되었다.

56 | 향주香洲는 배 모양의 구조로 2층으로 된 선실 누각을 말하는데 전체가 고아하고 모양이 물에 비춰 화려하게 보인다. 향주는 향기 나는 섬이라는 뜻으로 문인의 이상과 정조를 나타내는 곳으로 굴원의 『초사』에 나오는 방주芳洲에 기원을 두고 있다. 옛날부터 향초는 고결한 선비의 상징이기도 했다.

〈그림 18-14〉 소주(쑤저우) 졸정원의 소비홍小飛虹.

　　양주(양저우)에도 개인 원림이 하나 있는데 면적은 매우 작지만 이 작은 공간
에 사계절의 경치를 조성했다. 일단 원림의 문을 들어서면 대나무로 숲을 조성
해놓았고 땅 위에는 석순石筍이 뒤덮여 있어 사람들에게 봄기운이 넘쳐흐르는
느낌을 준다. 원림의 담장을 돌아가면 산에서 물이 흘러내리는 웅덩이가 보이는
데, 아래로 떨어지면서 튀는 물소리와 아름다운 나무가 뒤엉켜 드리운 그늘 그
리고 굽은 다리 등이 함께 서로 잘 어울려서 마치 온통 완연한 여름 풍경이다.
또다시 한 곳으로 옮기면 우뚝 솟은 산석, 물이 흐르는 좁고 깊은 계곡, 비스듬
히 비추는 석양 등 눈에 보이는 것이 모두 생기가 없어 마치 깊은 가을로 들어선
것처럼 보인다. 마지막으로 높은 담장은 초록빛 기운이 완전히 사라진 주위와
서로 잘 어울리고 단지 흰 돌이 지붕과 좁은 길을 덮은 걸로 보여 눈과 얼음이
몹시 추운 겨울 분위기를 나타낸다. 원림 건축의 예술성은 전부 이러한 인공과
자연의 완미한 결합을 구현한 것이다.

정확한 의미로 말하면 원림 건축의 목적은 결코 객관적인 자연의 재현은 아니고 시의詩意로 자연을 표현한 것이다. 이러한 점에서 원림과 중국의 산수시, 산수화는 실제로 동일한 성질에 속하는데, 표현 대상은 모두 자연 산수이다. 하지만 표현한 내용은 모두 체험한 자연이고 심미의 대상화된 자연이며, 이러한 자연은 이 두 가지 진실의 통일이다. 즉 자연의 진실과 인간의 심미 감동의 진실이 통일된 것이다. 이른바 자연의 미는 이처럼 둘이 합쳐져서 하나가 된 진실이다.

인간과 자연의 심미 관계를 중국인의 입장에서 말하면 실제로 더욱 시적 정취가 있는 관계이다(산수화는 소리 없는 시[無聲詩]로 불린다). 여행객들은 한 곳의 경치에 다가갈 때마다 바로 자연스럽게 시적인 감동을 떠올리는데, 이것은 바로 원림의 건축자가 느끼기를 기대하는 심미 효과이다. 그래서 중국의 원림 안에는 항상 적지 않은 수의 편액[57]이 걸려 있고 같지 않은 경치마다 시화詩化된 표제標題를 덧붙인다. 『홍루몽』 17회에서 지적한 맥락과 같다.

> 이렇게 훌륭한 경치와 몇몇 빼어난 정자에 이름을 붙일 글자가 없으면 또 쓸쓸하고 풍취가 없으니, 설사 아름다운 꽃과 버드나무 그리고 산수가 있더라도 결코 빛날 수 없으리라.
>
> 야 대 경 치 약 간 정 사 무 자 표 제 야 각 요 락 무 취 임 유 화 류 산 수 야 단 불 능 생 색
> 偌大景致, 若干亭榭, 無字標題, 也覺寥落無趣, 任有花柳山水, 也斷不能生色.

표제의 기능은 경물의 시적인 정취와 그림 같은 아름다움을 깨닫게 하는 데 있으며, 감상자의 감상에 약간의 촉매 작용을 하는 동시에, 문인 풍류객의 고아한 기호와 취향을 구현해냈다. 예컨대 남경(난징) 수원隨園의 '울람천蔚藍天' '소향운해小香雲海', 소주(쑤저우) 사자림獅子林의 '함휘봉含輝峰' '옥감지玉鑒池' '소비

57 │ 편액匾額은 나무판이나 종이 또는 비단 등에 글씨를 쓰거나 그림을 그려 건물이나 문루 중앙 윗부분에 거는 액자이다.

홍小飛虹', 귀전원歸田園의 '난설당蘭雪堂' '죽향랑竹香廊', 섭원涉園의 '오애정吾愛亭' '부홍양벽浮紅漾碧', 항주(항저우) 고원皐園의 '오월루梧月樓' '소창랑小滄浪' '묵금당墨琴堂' '녹설헌綠雪軒', 양주(양저우) 강원江園의 '행화춘우杏花春雨' '은당춘효銀塘春曉', 강소(장쑤) 의정(이정)儀征 박원樸園의 '심시경尋詩徑' '식추정識秋亭', 상해(상하이) 예원豫園의 '옥령롱玉玲瓏', 오원吾園의 '홍우루紅雨樓' 등이 있다.[58]

　　표제 이외에도 많은 건축물 입구의 양측 기둥에 유명 인사와 풍아한 선비들이 쓴 대련對聯이 걸려 있는데, 시의 형식으로 경물을 묘사하고 있다.[59] "버드나무는 봄빛을 지니고, 연꽃 향기는 사방에 떠도네."[60] "비 지나간 의죽은 깨끗하고, 여름 전 향기는 연꽃을 닮았다."[61] "달빛 밝은 밤배에 어부는 노래하고, 주렴이 가랑비 막아도 살구꽃 향기 그윽하네."[62] "괴석은 천고의 빼어남을 다 간직하고, 봄볕은 만년지[63]를 뻗치려 하네."[64] "몇 조각 돌 놓아 푸른 산 얻고, 한 줄기물 위로 흰 구름 절로 떠오네."[65] 너무 많아 일일이 다 열거할 수 없다.

　　이러한 표제와 대련은 결코 원림 경물 자체로 하여금 어떤 변화를 일으키지는 않지만 감상자의 감수 능력에 영향을 미쳐서 그들로 하여금 풍부한 시적 연상 작용을 낳게 한다. 원림의 경관이 창조하는 것은 몸이 한가롭게 거니는 신유身遊의 환경일 뿐만 아니라 마음이 한가롭게 거니는 심유心遊의 분위기이며 자기도 모르는 사이에 설계자는 자신의 심미 이상을 주입해버린 것이다.

58　지금까지 내용은 전영錢泳, 『이원총화履園叢話』에 나온다.

59　이하의 인용문은 모두 이두李斗, 『양주화방록揚州畫舫錄』에 나온다.

60　柳占三春色, 荷香四座凨. | 대련은 강소(장쑤) 양주(양저우) 정향원淨香園 춘설정春楔亭에 쓰여 있다.

61　雨過淨猗竹, 夏前香想蓮. | 대련은 강소(장쑤) 양주(양저우) 정향원淨香園에 쓰여 있다.

62　明月夜舟漁夫唱, 隔簾微雨杏花香. | 대련은 양주(양저우) 홍교虹桥에 쓰여 있다.

63　| 만년지萬年枝는 만년청萬年靑이란 나무로, 동청冬靑이라고도 한다. 송나라 안수晏殊의 시에 "만년지 나무 위에 안개가 어리어 움직이고, 백자지 연못가에 상서로운 해가 길다[萬年枝上凝烟動 百子池邊瑞日長]."고 읊었다. 한국고전번역원, 『석주집石洲集』 제5권, 「부득춘일관조賦得春日觀朝」의 각주3 인용.

64　怪石盡含千古秀, 春光欲上万年枝.

65　數片石從靑嶂得, 一條泉自白雲來.

종합적으로 말하면 명청 시대 원림의 설계와 건축 구조는 사람과 자연의 밀접한 심미 관계를 표현한 동시에 고아한 취미와 정서를 짙게 표현해낸 것으로, 이것은 도가 문화의 역사적 총화와 심미 구현이다.

생각해볼 문제
◉
1. 고궁을 실례로 삼아, 여러분이 고대의 궁정 건축을 어떻게 인식하는지 이야기해보자.
2. 자신의 경험에서 출발하여 중국의 고대 원림의 특색을 이야기해보자.

제 **3** 절

곡曲을 역사로 여기다:
두 편의 극劇과 두 종류의 가치 판정

청나라의 고전 문화는 사회 발전에 따라 점차 노쇠하고 경직화되어 갔고, 위기와 폐단이 현저하게 나타나기 시작했다. 이러한 상황을 겨냥하여 고전 문화의 내부에 일종의 자아 반성과 비판 정신이 자라나며, 전통 문화의 가치와 운명에 대해 회의와 우려를 나타냈다. 청나라 심미 문화의 비판은 주로 희곡과 소설 두 영역에 집중되었고, 당시와 다음 시대에 매우 중대한 영향을 끼쳤다.

아마 서사 체제로 인해 어쩌면 더욱 중요해졌을지도 모르지만, 이는 문화적 반성이라는 시대적 부름을 받아들여서, 희곡 창작계는 점차 이성적 요소를 발휘하여 반성 의식이 자라났다. 사람들은 무대와 실제 생활 사이에 동일 구조의 관계가 존재한다는 점을 발견했다. 무대 연기가 생활 자체이고, 생활도 사실 바로 한 편의 희극으로 간주되는데, 이러한 시각은 희곡 창작에 중요한 영향을 주었다. 예컨대 이조원(1734~1803)[66]은 「극화서劇話序」에서 말했다. "극이란 무엇인가? 희극이다. 고금에 걸쳐 하나의 희극 무대이다." "인생은 희극 속에 있지 않은 날이 없다."[67]

66 | 이조원李調元은 사천(쓰촨) 나강(뤄장)羅江 출신으로 자가 갱당羹堂 또는 찬암贊菴, 학주鶴州이고, 호가 우촌雨村 또는 묵장墨莊이다.

이러한 관념이 강조한 것은 희극의 객관적 진실성이며 가난과 부자, 곤궁과 출세, 슬픔과 기쁨, 만남과 이별은 모두 객관적인 진실이다. 무대는 이것을 표현해내며 사람들에게 자신들의 생존 상황을 반성하게 한다. 이러한 희극관은 단순한 감정의 표현과 뜻의 묘사에 비해 분명히 본질을 파악하게 하고 희곡의 심미 역할은 이로 인해 아주 큰 확장을 거두게 되었다.

강희 연간(1661~1722)에 홍승의 『장생전長生殿』과 공상임(1648~1718)의 『도화선桃花扇』 두 희극은 소주파蘇州派 계열 작품의 뒤를 이어서 세상에 출판된 작품으로 청나라 희곡의 문화적 반성이 새로운 수준에 이르렀음을 대변한다.

애정과 인생: 『장생전』의 반성

홍승(1645~1704)[68]이 『장생전』[69]에서 묘사한 것은 당 현종 이륭기李隆基와 귀비 양옥환楊玉環의 애정 이야기이며, 사람들이 익숙하게 알고 있는 오래된 제재이다. 당나라 이래로 이 제재는 다양한 작가에 의해 각기 다른 심미 시각에서 각종 형식의 문예 작품으로 개편되어 민간에 널리 퍼졌는데, 그중 백거이의 서사시 「장한가長恨歌」와 백박白樸의 잡극 「오동우梧桐雨」는 세상 사람들에게 가장 칭찬받았다. 이렇게 전해온 지 이미 오래되고, 국가 흥망에 관련된 제왕과

67 이조원, 「극화서劇話序」: 劇者何? 戱也. 古今一戱場也. …… 夫人生, 無日不在戱中.

68 홍승洪昇은 절강(저장)성 전당錢塘(지금의 항저우) 출신으로 자가 방사昉思, 호가 패촌稗村이다. 청나라의 저명한 극작가이다. 일찍이 국자감생國子監生을 지냈다. 동황후佟皇后의 국상 기간에 곤곡 전기崑曲傳奇인 『장생전』을 상연한 탓으로 국자감생에서 면직당해 고향으로 되돌아갔다. 오흥주중주吳興舟中酒에 취해 물에 빠져 죽었다. 『패휴집稗畦集』 『소월루시집嘯月樓詩集』이 있다. | 홍승은 강희 43년 항주(항저우)를 떠나 남경(난징)으로 여행을 갔다가 돌아오던 길에, 음력 6월 1일 가흥嘉興을 지나던 중 오진烏鎭이라는 곳에서 술에 취해 물에 빠져 세상을 떠났다. 그런데 마침 음력 6월 1일은 『장생전』의 주인공 양귀비의 생일이기에, 양귀비가 홍승을 아낀 나머지 데려갔다는 전설이 만들어지기도 하였다.

69 | 제목 '장생전'은 현종과 양귀비가 만나던 궁전 이름이다. 한국어 번역본으로 홍승, 이지은 옮김, 『장생전』 상·하, 세창출판사, 2014 참조.

왕비 사이의 애정 이야기를 빌려 홍승은 도대체 무엇을 표현하려고 했을까?

『모란정』의 주된 취지가 울부짖음과 항쟁으로 나타나는 것과 달리 『장생전』의 취지는 반성과 성찰에 있다는 것을 알 수 있다. 반성은 특별한 것이 아니라 바로 '정情'이라는 한 글자에 있다. '안사의 난'을 거치면서 국운이 쇠퇴하고 백성들이 도탄에 빠진 뒤에, 작자는 애정이라는 것이 여전히 의미와 가치를 지니는 것인가 하는 문제를 제기했는데, 이것이 바로 이 극의 핵심 소재이다.

작품을 한번 살펴보자. 『장생전』이란 극은 이륭기와 양옥환의 애정을 발단으로 하여 희극에 들어온 이후에 매우 빠르게 두 줄기의 플롯을 형성하게 된다. 하나는 이륭기와 양옥환의 감정이 얕은 데에서 깊이 들어가면서 점차 고조되는 과정을 보인다. 이 과정에 두 사람의 살뜰한 심정과 달콤한 뜻을 세심하게 묘사하는 한편, 화려하면서 부귀한 분위기를 통해 정욕을 추구하는 과정에 나타나는 방자함과 방종, 쾌락과 광적인 기쁨을 과장하고 증가시켰다. 작가는 괵국부인虢國夫人과 매비梅妃가 황제의 총애를 받으려고 서로 다투는 사건의 내용을 잊지 않고 엮어나가는데, 두 사람의 관계는 우여곡절을 거치면서 흡인력이 더욱 풍부하게 바뀌었다.

한 회마다 마찰을 빚은 뒤, 이륭기와 양옥환의 감정은 서로를 향해 조금씩 진전되었고 곧바로 이륭기가 차마 떠나지 못하던 천박한 가무와 여색에서 벗어나고서야 양옥환과 7월 7일 장생전에서 개인적인 맹세를 다음과 같이 한다. "(함께) 원컨대 몇 번을 다시 환생하여도 둘이 서로 부부가 되어 영원히 서로 떨어지지 않기를 바라노라. 이 맹세를 어기는지 견우성과 직녀성의 쌍성雙星이 지켜볼 것이다. (당명황) 하늘에서 비익조가 되기를 바라고, (양귀비) 땅에서 연리지가 되기를 바라나이다.[70] (함께) 하늘과 땅은 장구하여도 다하는 때가 있지만 이 아름

70 | 비익조比翼鳥는 암수의 눈과 날개가 각각 하나씩이어서 짝을 짓지 않으면 날지 못한다는 전설상의 새를 말한다. 연리지連理枝는 뿌리가 다른 나뭇가지가 서로 엉켜 마치 한 나무처럼 자라는 현상을 말한다. 이 둘을 비익연리比翼連理라고 합쳐서 말하기도 하는데 부부간의 사랑을 비유하는 말이다. 이 구절은 『장생전』보다 훨씬 이전인 백거이의 「장한가」에 나온다.

다운 맹세는 끊길 때가 없으리라."[71] 여기에 이르러 두 사람의 관계는 일반적으로 정욕에 탐닉하는 것과 번화하고 부귀를 추구하는 것에서 인성미人性美의 경계로 승화시키게 되었다.

다른 플롯은 정욕이 조성한 부정적 효과이다. 양옥환의 오빠 양국충楊國忠은 권력을 독점하고 안녹산은 기회를 노려 반란을 일으켜서 조정의 기강이 크게 어지러워졌는데, 이는 국정에서 치러야 할 대가이다. 양씨 남매는 교만하고 사치를 일삼으며 방탕하고 무도하여 백성의 피와 재물을 흉악하게 탐했으며, 강남 지역은 달리는 말로 여지荔枝를 상납했고 농토를 짓밟아 망가뜨리고 사람들을 죽였는데, 이것은 백성들이 치러야 할 대가였다. '안사의 난[72]의 갑작스런 발발로 인해 이러한 일체의 대가는 정점으로 치닫는 전대미문의 재난으로 이어졌다. 이런 배경에서 바로 이구년[73]이 흥망을 탄식하게 되었다.

> 노래로 흥망의 덧없음을 다 드러내지 못하고, 연주로 슬픈 마음의 탄식을 다 드러내지 못한다. 아주 오래도록 처량함이 가득 찬 눈으로 강산을 마주하노라!(이지은, 하: 185)
>
> 唱不盡興亡夢幻, 彈不盡悲傷感歎. 大古裏凄凉滿眼對江山!(「탄사彈詞·전조화랑아轉調

71 홍승, 『장생전』「밀서密誓」: 願世世生生, 共爲夫婦, 永不相離. 有渝此盟, 雙星鑒之. 在天願爲比翼鳥, 在地願爲連理枝. 天長地久有時盡, 此誓錦錦無絶期.(이지은, 상: 345~347)

72 | 당나라 현종玄宗(재위 712~756) 때에 안녹산과 사사명 등이 일으킨 반란(755~763)이다. 이 시기는 국력과 문화도 집대성되어 외형적으로 화려했으나, 내면적으로 율령제의 변질, 균전제 및 조용조租庸調 세제의 이완, 부병제府兵制의 붕괴로 왕조의 기반이었던 자립 소농민층이 와해되기 시작하여, 이들은 토지를 상실하고 유민화되었다. 개원의 치를 이끌었던 현종은 양귀비에 빠져서 정치를 고력사 등의 환관들에게 넘겼고, 양국충 등의 외척과 환관들에 의한 환관-외척 정치가 시작되었다. 그들의 전횡과 부패 속에서 제도와 관리들은 타락하였으며, 재정을 장악한 재상 양국충은 안녹산이 모반을 꾀한다고 현종에게 고함으로써 일어난 권력 다툼은 결국 안녹산에게 난을 일으킬 명분을 주게 된다.

73 | 이구년李龜年은 당나라 때의 궁중 악사樂師로서 노래를 잘 부르고 필률篳篥과 갈고羯鼓 같은 악기 연주, 그리고 작곡에도 뛰어나 현종의 총애를 받았다. 안녹산과 사사명의 반란이 일어나자 그는 강남 지역을 떠돌다가 죽었다. 강남을 유랑하다가 두보를 만나기도 했다. 두보의 시에 「강남봉이구년江南逢李龜年」이 있다. 작품에 「위주곡渭州曲」이 있다.

貨郎兒」)

이것은 부주제이며, 명장 곽자의 (697~781)[74]의 충의忠義, 악공 뇌해청雷海靑의 곧은 절개와 함께 청나라의 관중들로 하여금 많은 연상을 일으키게 하였다.

작가는 결코 이대로 그만두지 않고 줄거리를 변화 발전시켜서 주제를 심화시켜 나갔다. 첫 번째 플롯은 양옥환이 마외馬嵬 언덕에서 목을 매고 자살한 뒤,[그림 18-15] 마침내 귀신의 형식을 통해 계속 꿋꿋하게 확대해나가면서, 한편으로 두 번째 플롯과 호응하며, 귀신이 된 양옥환을 빌려 자신의 죄업에 대해 깊이 참회한다.

〈그림 18-15〉 홍승, 『장생전』 중의 마외파매옥馬嵬坡埋玉 장면.

하늘이시여, 하늘이시여! 양옥환을 굽어살피소서, 생전에 저지른 죄업이 무겁고 무거워서, 자업자득으로 재앙과 횡액을 받겠습니다. 오늘밤 잘못한 과실을 뉘우치고 잘못을 하나하나 고하니, 바라건대 하느님이 깊이 살피시어 저를 용서하신다면 증거를 내려주소서.(이지은, 하: 75)

황천 황천 염양옥환가 중중죄얼 절벌래조화횡 금야가 참건우 진죄생 망천천고
皇天, 皇天! 念楊玉環呵, 重重罪孼, 折罰來遭禍橫. 今夜呵, 懺愆尤, 陳罪眚, 望天天高

74 | 곽자의郭子儀는 화주華州 정현鄭縣 출신으로 자가 자의子儀, 별명이 곽령공郭令公·곽분양郭汾陽이다. 당나라 때 명장으로 어려서부터 무예가 출중하여 종군하여 공을 쌓아 구원태수九原太守가 되었지만 중앙에서 중용받지 못하고 있다가 안사의 난이 일어난 뒤에 삭방절도사朔方節度使가 되어 군대를 이끌고 하북河北·하동河東을 수복하여 병부상서兵部尚書, 동중서문하평장사同中書門下平章事가 되었다. 757년 광평왕廣平王 이숙李俶과 더불어 서경西京 장안, 동도東都 낙양을 수복했다. 그 공으로 사도司徒가 되고 대국공代國公에 봉해졌다.

감 유아수증명
鑒, 宥我垂證明.(「정회情悔·전강前腔」)

다른 한편으로 누구나 다 아는 이 '정情'을 꽉 물고 놓지 않으며 끝까지 팽팽하게 풀어간다.

약간의 치정에 사로잡혀 사랑의 강에 빠져 헤어나지 못했을 뿐입니다. 뉘우친다고 해도 소용이 없겠지만, 오직 하늘이 증거를 보여주소서. 설령 차가워진 몸이 다시 살아나지 못하더라도, 구천으로 가기를 뿌리치고 기다리겠습니다.(이지은, 하: 75)

지유일점나치정 애하침미성 설도차회불래 유천표증 종랭골부중생 병향구천대
只有一點那癡情, 愛河沉未醒, 說到此悔不來, 惟天表證, 縱冷骨不重生, 拼向九泉待

등
等.(「정회情悔·전강前腔」)

태상황으로 된 이륭기는 애정이 갈수록 두터워져서 그녀의 넋이 꿈에서도 따라다녔다. 마지막으로 두 사람은 마침내 천상에서 다시 만나게 된다. "삶과 죽음, 신선과 귀신 모두 겪고, 그야말로 하늘 궁전에서 화목한 부부가 되었으니, 이제야 비로소 장생전에서 맹세한 언약이 이루어졌네."[75] 극 전체는 '정情'으로 시작하여 '정情'으로 끝나는데 처음과 끝이 한결같다. 두 줄기의 플롯은 결국 첫 번째 줄거리가 두 번째 줄거리를 아울러 녹여내서 이상이 현실을 극복한 것이다.

매우 분명히 이 극 중의 이륭기와 양옥환의 애정은 상징성을 지니고 있다. 명말의 질풍노도운동[狂飆運動][76]과 중대한 역사적 전환을 통해, "사람들은 마땅

75 홍승, 『장생전』 「중원重圓·미성尾聲」: 死生仙鬼都經遍, 直作天宮竝蔕蓮, 才證卻長生殿裏盟言.(이지은, 하: 366) | 병체련竝蔕蓮은 한 줄기에 한 쌍의 꽃이 가지런히 피어나는 연꽃을 말하는데, 화목한 부부나 사랑하는 부부를 상징한다.

76 | 광풍운동은 프랑스에서 활동한 젊은 독일 예술가들의 모임인 '독일 운동'의 주체자들이 속물 근성의 사고 방식과 과거의 낡아빠진 도덕성을 반대했는데, 이들은 유토피아 정신을 작품에 담았으며 나중에 자신들의 개념들을 '슈투름 운트 드랑Sturn und Drang' 운동, 즉 노도 광풍의 운동으로 발전시켰다. 지은이는 명나라 말기의 사회 문화 현상을 설명하기 위해 '질풍 노도 운동'을 사용하고 있다.

히 어떤 선택을 해야 할까?" "도리를 아름다움으로 여기는 과거의 궤도로 회귀할 것인가 아닌가?" 등처럼 작자가 추궁한 것은 바로 이러한 내용이다. 극 중에서 대답을 내놓은 것은 진정眞情을 굳건하게 지켜나가고 과분한 욕구를 뿌리 뽑으라는 것이다. 이러한 의미로 말하면 사람들은 『장생전』은 '왁자지껄한' 『모란정』에 해당되는데 결코 잘못이 없으며, 두 책의 기본 방향이 일치하여 둘 다 애욕을 사람의 최종 목표로 삼고 있다. 그리고 홍승은 비판하면서 견지하는 태도는 청나라 심미 문화 특유의 이성적 반성의 색채를 반영하고 있다.

흥망興亡과 이합離合 : 『도화선桃花扇』의 비분

같은 시기에 창작된 『도화선』[77]은 『장생전』의 관점과 완전히 다르다. 작가 공상임(1648~1718)[78]은 물론 극중 인물의 감정이 드러나는 과정을 묘사하지만 『장생전』의 반성이 정에 입각하고 있다면 『도화선』의 서정과 사랑 묘사는 완전히 흥망을 총괄하기 위한 것이다.

공상임은 「도화선소인桃花扇小引」 안에서 분명하게 주장하고 있다.

『도화선』이라는 한 편의 희극은 남조南朝에서 얼마 전에 있었던 이야기로 관련된 어르신들 중에 아직 살아 계신 분도 있다. 무대 위의 노래와 춤, 극장 밖의 지적(비평)을 통해 삼백 년을 전해 내려온 명나라의 기틀이 어떤 사람에 의해 무너지고, 어떤 일로 붕괴하고, 어느 해에 사라지고, 어느 곳에서 끝났는지 알 수 있다. 보는

77 | 한국어 번역본으로 공상임, 이정재 옮김, 『도화선』, 을유문화사, 2008; 공상임, 송영준·문성재 옮김, 『도화선』 2책, 소명출판, 2009 참조.

78 공상임孔尙任은 산동(산둥)성 곡부(취푸)曲阜 출신으로 공자의 64대손이고 자가 빙지聘之·계중季重이고, 호가 동당東塘·안당주인岸當主人이다. 청나라의 저명한 극작가이다. 국자감박사國子監博士를 역임했다. 강희 연간 북경(베이징)에서 전기傳奇인 『도화선』이 공연되자 관직이 삭탈되었다. 시문집으로 『호해집湖海集』 『장유집長留集』이 있다.

자로 하여금 가슴이 뭉클하여 눈물을 흘리게 할 뿐만 아니라 사람의 마음을 참신하게 경계시킬 수 있으니, 쇠락하는 말세에서 한 가닥의 구원이 되리라.(송영준·문성재, 1: 68)

『桃花扇』一劇, 皆南朝新事, 父老猶有存者. 場上歌舞, 局外指點, 知三百年之基業, 墮於何人? 敗於何事? 消於何年? 歇於何地? 不獨令觀者感慨涕零, 亦可懲創人心, 爲末世之一救矣.

작자의 세운 뜻이 매우 높은데, 남명南明 왕조(1644~1662)[79]가 멸망한 이유를 총결하려고 할 뿐만 아니라 이것을 거울로 삼아 삼백 년의 명제국이 기울어진 원인을 밝히고자 한 것이다. 작가는 극중 인물의 입을 빌려 다음처럼 말했다. "따스한 봄철 짝짓기에 바쁜 저 꾀꼬리와 제비들이야, 나라의 흥망과 무슨 상관이 있는가!"[80] 바꾸어 말하면 봉건 왕조의 흥망 또는 천하의 흥망이야말로 인간 세상의 가장 근본적인 일이고 가장 중요한 사건이므로 일체의 모든 것은 이를 취사선택의 표준으로 삼아야 한다. 이것은 일종의 가치 판단이다.

이와 같은 역사관을 가지고 있기 때문에『도화선』의 서술 방식은『장생전』과 분명한 차이를 지녔고 능력이 뛰어나지 않아도 엄격하게 역사의 원래 모습을 따랐다. "실제의 일과 실제의 사람을 다루어서 분명 전거와 근거가 있고"[81] "때와 장소를 확실히 고증하여, 거짓으로 빌려온 것은 전혀 없다."[82] 역사가 본

79 | 남명南明은 명나라가 1644년에 망한 뒤, 18년간에 걸쳐 명 왕실의 계통을 잇는 여러 왕이 화중 또는 화남에서 제위에 오르며 청나라에 대항하며 지방 정권으로서의 명맥을 이어갔던 시기이다. 제1기는 복왕福王, 즉 만력제의 손자인 홍광제弘光帝가 남경(난징)에서 사가법史可法 등에게 옹립된 시기이고, 제2기는 당왕唐王, 즉 홍무제의 9세손인 융무제隆武帝가 정지룡鄭芝龍 등에게 옹립되어 복주(푸저우)福州에서 즉위한 시기이다. 제3기는 계왕桂王, 즉 만력제의 손자인 영력제永曆帝가 광동(광둥)의 조경肇慶에서 구식사瞿式耜 등에게 옹립된 시기이다.

80 공상임,『도화선』「청패聽稗」: 那些鶯顚燕狂, 關甚興亡.(송영준·문성재, 1: 117)

81 공상임,『도화선』「선성先聲」: 實事實人, 有憑有據.(송영준·문성재, 1: 108)

82 공상임,『도화선』「범례凡例」: (朝政得失, 文人聚散, 皆)確考時地, 全無假借.(송영준·문성재, 1: 81)

래의 면모로 되돌아가게 하도록 전력했다. 공상임은 '희곡을 역사로 여기고[以曲爲史]', '인생이 희곡과 같다[人生如戲]'는 심미 태도를 최고의 경지로 발휘했기 때문에 어떤 사람은 『도화선』이 비로소 중국의 "첫 번째의 진정한 역사극이다."[83]고 인정했다.

공상임의 창작 이념은 그의 창작에 유익한 영향을 끼쳤고, 그의 극에 나오는 모든 정치 인물은 한 명도 예외 없이 하나같이 비판당하는 위치에 처했다. 남명 왕조의 상하 각 파벌이 지닌 정치 역량은 많든 적든 300년간 지켜온 기틀을 훼손했으니 모두 책임을 져야 한다고 말할 수 있다. 당신이 한 번 살펴보라. 홍광제弘光帝 주유숭朱由崧은 즉위한 초기에, 궁녀를 골라 가무와 여색을 추구하느라 바빠 국가의 존망을 조금도 고려하지 않는 채 내버려두었다. 환관 무리[閹黨]의 잔여 세력 마사영馬士英과 원대성院大鋮은 조정의 막강한 권력을 틀어쥐고서 한편으로 관직과 작위를 팔면서 백성의 재물을 착취하고, 다른 한편으로 도처에서 복사 문인[84]들을 붙잡아 들이면서 공적인 일로 사적인 울분을 풀었고 조정을 자신들의 개인적 이익을 도모하고 자신과 다른 반대파를 배척하는 개인 정원으로 여겼다.

강북에 있는 네 곳의 군사 요충지인 사진四鎭은 본래 남명이 청나라 군대의 남침을 저지하는 유일한 보호막인데, 고걸高杰·황득공黃得功·유택청劉澤淸·유양좌劉良佐 네 명의 장수는 도리어 서로 다투며 내홍이 그치지 않아 회수淮水의 왼쪽 지역, 즉 양주揚州를 잃어버리는 등 스스로 국방을 무너뜨리는 결과를 낳았다. 명장 좌양옥左良玉은 원래 나라를 위해 충성을 다하려는 마음을 지녔지만 삶과 죽음의 절박한 고비는 결국 군대를 동쪽 아래로 이동시키게 하면서 조정

83 동매감董每戡, 『오대명극론五代名劇論』: 第一個眞眞正正的歷史劇.

84 | 복사문인復社文人은 명말 장부張溥(1602~1641)가 공생貢生으로 있다가 고향으로 돌아가 조직한 문인 결사結社로서 '고학古學'의 부흥을 주창하고 정치 개량을 위해 만든 단체이다. 명 말 황종희의 부친은 조정을 좌지우지하던 위충현魏忠賢을 중심으로 형성된 엄당閹黨에 대항하다가 감옥에서 죽었는데, 황종희도 당시의 문인 결사인 복사와 공조하여 엄당에 대해 철저히 대항한 일로 유명하다.

을 옥죄였을 뿐만 아니라 북방을 지켜야 할 병력의 분산을 초래했다. 사가법史可法은 바로 극중에 청나라에 대항하는 유일한 장수이고 늘 몸을 바쳐 나라에 충성을 다해 개인적으로 충렬忠烈의 명성을 얻었지만 북방北防의 총사령관이 되고서 사진四鎭의 내홍에 대해 속수무책이었고, 이미 권위가 떨어진데다가 효력이 없는 계책을 내놓으면서 삼천 명의 패잔병이 양주를 고수하는 슬픈 국면을 초래했다.

한결같이 사람들에게 칭송을 받는 동림당[85]의 영향과 복사復社의 문인도 조금도 예외 없이 작가의 신랄한 풍자를 당했다. 진정혜(1604~1656)와 오응기(1594~1645)[86]는 수수방관하며 결국 "우리 같은 사람들은 봄 경치나 즐깁시다."[87]고 말했다. 복사의 중견인 후방역侯方域은 고아한 흥취를 줄이고 않고 여전히 미녀를 찾으며 "몸소 고당에 가려고 준비하며"[88] 심지어 원대성이 보내온 사례금을 받아 조금의 뇌물 때문에 자신의 원칙을 희생시켰다. 이러저러한 것들이 전부 눈앞에서 펼쳐지는데, 남명 왕조가 어찌 망하지 않을 수 있겠는가? 이 극은 말세에 처한 사회의 여러 가지 분야에 대해 여실하게 묘사하여 작자 자신의 비

85 | 동림당東林黨의 지도자 고헌성顧憲成은 추원표鄒元標·조남성趙南星 등과 함께 만력제 (1572~1620) 초에 장거정張居正의 강압 정치에 반대했고, 장거정이 죽은 뒤에 황태자 책봉 문제와 인사 문제에서 정부 세력과 대립하다가 정계에서 추방당했다. 이들은 1604년 향리인 강소(장쑤)성 무석(우시)에서 북송의 유학자 양시楊時의 동림東林 서원을 재건하고, 고반룡高攀龍 등과 함께 강학했다. 이 강학에서 당시의 정치와 인물을 비판한 재야 세력을 이루었는데, 여기서 비롯되어 이들을 동림당이라 하였다. 이들은 천계제天啓帝(1620~1627) 초에 일시 주도권을 잡았으나 반동림당이 환관 위충현과 결탁한 탄압(1625~1626)으로 대다수가 체포되어 옥사했고, 동림 서원도 폐쇄되었다. 명 말의 결사인 복사 활동으로 계승되었다.

86 | 진정혜陳貞慧는 자가 정생定生으로 실각했던 엄당閹黨 완대성阮大鋮이 다시 재개하자 오응기 등과 함께 반대 투쟁을 벌였다. 오응기吾應箕는 자가 봉지鳳之, 차미次尾로 황종희와 함께 환관 세력을 공격했다.

87 | 공상임, 『도화선』 「청패聽稗」: (中原無人, 大事已不可問,) 我輩且看春光.(송영준·문성재, 1: 121)

88 | 공상임, 『도화선』 「방취訪翠」: 準備着身赴高唐.(송영준·문성재, 1: 208) | 전국 시대 초나라 송옥의 「고당부高唐賦」에서, "초 회왕楚懷王이 고당高唐에 간 적이 있는데, 하루는 꿈속에서 '무산의 여신'을 만났다. 그 무녀가 떠날 때 자신은 아침에는 구름이 되고 저녁에는 비가 된다."는 고사가 나오는데, 왕은 그녀와 사랑을 나누었다. 이에 고당은 남녀 사이의 사랑의 환희를 이루는 의미를 가진다.

통합에 비해 더욱 깊이감이 있는데, 이
것은 현실주의가 이루어낸 대승리에
속한다.

　작자의 창작 목적은 본래 흥망을 반
성하는 것이지만 사실 그는 여전히 슬
픔과 기쁨, 이별과 만남의 비환리합悲歡
離合을 묘사했다.^{그림 18-16} 다시 말해 남
녀의 애정을 수단으로 하는 동시에, 애
정 자체가 지닌 의미를 회피할 수가 없
다. 설마 애정이 진실함으로 나아가는
점에 조금의 가치가 없다고 하겠는가?
설마 가장 사랑스러운 여주인공 이향
군李香君의 진정성이 한갓 작자가 설정
해낸 표현 도구이고 부호에 지나지 않

〈그림 18-16〉 공상임, 『도화선』 중의 이향군각렴
李香君却奩.

겠는가? 이에 대해 공상임은 회답을 내놓았는데, 「도화선소지桃花扇小識」에서
그는 스스로 다음처럼 설명했다.

　기이하지 않으면서도 기이한 것은 부채 그림 속의 복숭아꽃 때문이다. 복숭아꽃
이란 미인의 핏자국이고, 핏자국이란 정절을 지키면서 제짝을 기다리는 것으로 머
리가 부서져 피가 흥건하여 뚝뚝 떨어져도 권력을 가진 간신배에게 자신을 더럽히
지 않겠다는 것이다. …… 황제의 기틀이 존재하지 않는데, 권력을 가진 간신배가
어디 존재할 수 있겠는가? 오직 미인의 핏자국과 부채 그림의 복숭아꽃만 사람들의
입에 오르내리고 사람들의 눈에 환히 드러나는 것이다. 이것은 곧 기이하지 않으면
서도 기이한 일이고 전할 필요가 없으면서도 전할 만한 일이다.(송영준·문성재, 1: 71)

　^{기불기이기자}　　　^{선면지도화야}　^{도화자}　^{미인지혈흔야}　^{혈흔자}　^{수정대자}　^{쇄수림리}　^불
　其不奇而奇者,　扇面之桃花也,　桃花者,　美人之血痕也,　血痕者,　守貞待字,　碎首淋漓,　不

　^{긍욕어권간자야}　　　　　^{제기부존}　^{권간안재}　^{유미인지혈흔}　^{선면지도화}　^{분책재구}　^역
　肯辱於權奸者也.　……　帝基不存,　權奸安在?　惟美人之血痕,　扇面之桃花,　噴噴在口,　歷

曆在目, 此則事之不奇而奇, 不必傳而可傳者也.(「도화선소지桃花扇小識」)

　　작자가 생각하기에 이향군의 사랑스러움은 그녀의 아름다움에 있지 않고 신
세의 설움과 가련함에 있지 않으며, 그녀와 후방역의 의기가 투합하고 지향하
는 바가 같은 곳에 있고 그녀가 의기투합하고 지향하는 바가 같게 된 감정을 위
해 권력을 쥔 간신배에게 시집가는 것을 목숨을 걸고 대항하면서 머리가 깨져
홍건히 피를 흘려도 망설이지 않았다. 바꾸어 말하면 애정은 반드시 모종의 숭
고한 사업에 달라붙어야 비로소 나름의 지위와 가치를 지닐 수 있다.

　　이 극의 결말을 보면 후방역과 이향군이 온갖 고난을 다 겪으면서 다시 새롭
게 모였을 때, 작가는 장요성張瑤星에게 큰 소리로 준엄하게 다음처럼 꾸짖었다.

　　　이곳의 땅이 뒤집히고 하늘이 뒤집혀 세상이 망해가는데도 연정의 뿌리가 열매를

　　　맺으려 하니, 어찌 비웃지 않을 수 있겠느냐!(송영준·문성재, 2: 358)

　　　當此地覆天翻, 還戀情根欲種, 豈不可笑!(「입도入道」)

　　　어리석은 두 마리 버러지들 같으니! 네 눈으로 한 번 봐라! 너희는 나라가 어디에

　　　있고, 가정이 어디에 있고, 군주가 어디에 있고, 어버이가 어디에 있는지 잘 봐라.

　　　이렇게 꽃 피고 달 밝은 정취와 애정의 뿌리에 치우쳐서 그것을 끊어서 잘라내지

　　　못하는 것 아니냐?(송영준·문성재, 2: 359)

　　　兩個癡蟲, 你看國在哪裏, 家在哪裏, 君在哪裏, 父在哪裏, 偏是這點花月情根, 割他不

　　　斷麽?(「입도入道」)

　　국가가 이미 망하여 사업이 있을 리가 없고 애정은 이전의 연결을 잃어버렸
는데, 거기에 아직 어떤 가치가 있겠는가? 이런 까닭에 한자리에 모이는 것은
이미 아무런 의미가 없다. 『장생전』이 비록 지상의 애욕을 찬미할지라도 애욕이
사회 생활과 연결된 관계를 지적하지 않았는데, 이것은 분명 유감스러운 점이

다. 우리는 바로 이 점을 놓쳐서는 안 된다. 그리고 『도화선』의 본의는 결코 애정을 찬미하는 데 있지 않으며 오히려 애정이 당연히 지녀야만 하는 사회적 의미를 지적하지만 이 가운데에는 상당히 편협적인 면을 지니고 있다. 이향군처럼 눈부시게 아름다운 사람이 미색을 잃었다고 하더라도 설마 그녀의 굳센 애정과 의지, 기백이라면 대장부를 압도하지 못하겠는가? 여기서 작가는 자신의 여성관, 즉 이상적인 여성은 당연히 시국에 관심을 가지고 주관도 있으면서 남자와 동등한 자격으로 대해야 한다는 것을 나타내고 있다. 이러한 여성관은 모두 공상임이 기생집 여자라는 신분을 통해 본 것이며 작가의 평민 의식이 여기서 환히 두드러지게 드러나고 있다. 이것은 물론 현실주의의 승리이다.

생각해볼 문제
◉

1. 『장생전』과 『도화선』에 대해 한번 비교해보고, 둘의 차이점과 공통점을 이야기해보자.
2. 명나라 양현조의 작품을 홍승과 공상임의 작품과 비교해보고, 자신의 느낌을 이야기해보자.

우환을 겪는 사람의 마음:
중국 고대 장편소설 최후의 절정

희곡과 마찬가지로 소설도 청나라에서 최후의 눈부신 절정으로 들어섰다. 명나라 중엽 이후의 소설이 기본적으로 시민 문화의 범주에 속한다고 한다면, 청나라에 들어와서 복고復古라는 커다란 사회적 조류의 흥기와 문인 작가의 적극적인 개입과 더불어 아雅와 속俗의 두 가지 속성을 지닌 문화가 여기서 충분한 융합을 이루었다. 청나라 소설은 개척의 과정 중에 다른 유형의 다양한 예술 요소를 흡수하면서 문화의 함의가 크게 증가하고 심미 품격이 크게 제고되었는데, 실제로 그것은 이미 청나라 예술의 높은 성취를 대표한다.

전기법傳奇法으로 기괴한 일을 기록하다: 『요재지이聊齋志異』

백화 소설에 전환이 생길 때 마찬가지로 문언 소설의 창작도 새로운 번영을 가져왔다. 그 가운데 포송령(1640~1715)[89]의 『요재지이』[90]는 대대로 내려온 창작을 집대성했는데 문언 소설의 최고로 꼽힌다.

육조六朝 시대 지괴志怪 소설의 전통을 빌려서 포송령은 미녀·요괴·여우·괴물이 등장하는 비현실적인 예술 세계를 창조했다. 본래 지괴는 육조 시대 사

람들에게 있어 단지 "귀신의 이야기가 허구적이지 않다는 것을 명백히 보여주기"[91] 위한 것이었다. 포송령은 오히려 그것을 활용하여 인간 세계를 관조하고 표현하여 문화적 함의가 완전히 다르게 되었다. 노신(루쉰)이 지적한 적이 있다. "(당나라의) 전기법을 사용하여 기괴한 일을 기록한다." "환상의 영역에서 나와 갑자기 인간 세상으로 들어간다."[92]

예술 표현의 수법으로 말하면 작가는 정확히 두 가지 전통의 결합을 실현하여 문언 소설의 집대성자로 불릴 만하다. 심미 수준으로 말하면 포송령은 실제로 새로운 현실을 파악하고 생활을 반성하는 방식과 경로를 창조했다. 다시 말해 환상적인 것은 포송령에 의해 현실로 깊이 파고들고 인성을 자세히 살피는 수단과 무기가 되었다.

「몽랑夢狼」 한 편을 살펴보자. 백로한白老漢은 기괴한 꿈을 꾸었다. 꿈속에서 그는 사람을 따라 관아의 문으로 들어가면서, 문 입구에서 거대한 이리가 길 가운데에 있는 걸 보았다. 용기를 내어 다른 문으로 들어갔더니, 대청 위와 아래에 앉아 있거나 누워 있는 것이 모두 이리이고, 계단 위는 새하얀 인골이 가득 쌓여 있으며, 또 거대한 이리는 끊임없이 죽은 사람들을 입에 물고 안으로 들어갔다. 백로한의 아들 백갑白甲은 마침 이 아문의 주관主官을 맡고 있었는데, 오로지 그만이 사람 모습을 하고 있었다.

89 포송령蒲松齡은 치천현淄川縣(지금의 산둥성 쯔보시淄博市 쯔촨취淄川區) 출신으로 자가 유선留仙·검신劍臣이고 호가 류천柳泉이다. 향시에서 뜻을 이루지 못하여 평생 과거 시험으로 괴로움을 당했다. 장년에 남의 막료로 지내거나 사대부의 집에서 훈장으로 가계를 꾸렸다. 일생 동안 정력을 쏟아 소설집 『요재지이聊齋志異』를 완성했다. 이 외에도 수많은 시詩·사詞·문文·이곡俚曲·잡저 등이 세상에 전해지는데, 근래에 와서 사람들이 『포송령집蒲松齡集』을 만들었다. | 로대황(루다황)路大荒 編, 『포송령집蒲松齡集』, 上海古籍出版社, 1986.

90 | 한국어 번역본으로 포송령, 김혜경 옮김, 『요재지이』 전6책, 민음사, 2002 참조.

91 진晉 간보干寶, 『수신기搜神記』 「수신기원서搜神記原序」: 發明神道之不誣.

92 노신(루쉰), 『중국소설사략中國小說史略』 제22편: 用(唐代)傳奇法, 而以志怪. 出於幻域, 頓入人間. | 한국어 번역본으로 조관희 옮김, 『중국소설사략』, 살림, 1998: 루쉰전집번역위원회 옮김, 『루쉰전집 11 중국소설사략』, 그린비, 2015 참조.

얼마 지나지 않아 두 명의 갑옷을 입은 용맹한 병사가 갑자기 뛰어들며 백로 한의 아들 백갑을 밧줄로 묶자, 백갑은 갑자기 땅에 넘어지더니 호랑이로 변신 했고 병사들이 호랑이의 날카로운 이빨에 차례로 찍혔다. 백로한은 꿈에서 깬 다음 비할 데 없는 두려움에 싸여 작은 아들에게 빨리 가서 백갑을 집으로 돌 아오게 하라고 시켰다. 형제가 서로 만났을 때 아우는 과연 백갑의 앞니가 모두 빠져 있는 걸 보았고, 한편으로 여전히 열심히 뇌물을 받고 있으며 그가 이곳에 와서 암암리에 청탁을 받고 뒷구멍으로 손을 쓰는 자가 이처럼 끊이지 않았다. 백갑은 자신의 잘못을 뉘우칠 생각이 없었고 결국 원망과 분노가 쌓인 민중들 에 의해 죽게 되었다.

이 이야기는 정말로 사람을 깊이 생각하게 한다. 봉건 관청의 본질을 객관적 으로 평가할 때 포송령의 환상적인 방법보다 단도직입적이고 인상 깊은 길은 없 다. 이것이 바로 '환상의 영역에서 나와 갑자기 인간 세상으로 들어간다.'는 노신 (루쉰)의 말에 해당된다.

포송령 본인은 원래 문인으로서 관직에 오르고자 한평생 과거 시험장에서 경쟁을 치렀는데, 낙방의 고배를 마시며 과거 제도의 폐해에 대해 뼈에 사무치 는 고통이 있었다. 『요재지이』 중에도 이런 측면을 다룬 내용이 많은 편이다. 그 중 「고폐사考弊司」에는 저승의 시험 기구를 묘사하고 있는데, 관청의 엄숙한 위 엄은 인간 세상과 매우 비슷하고, 고당高堂의 양측에는 '효제충신孝悌忠信' '예의 염치禮義廉恥' 글자를 새긴 비석이 세워져 있고, 또 사주司主는 허두귀왕虛肚鬼王 의 이름을 가지고 있고 고수머리에다 등에 복어의 반점과 같은 얼룩이 있으면 서 콧구멍이 하늘로 치켜들고 이빨이 밖으로 삐져나와 있었다. 모든 과거 응시 자들이 사주를 만나려면 반드시 자기 허벅지의 생살을 베어내어 바쳐야 했는 데, 많이 베어낸 자는 시험에 통과할 수 있고 베어내지 않는 자는 저승사자가 칼을 잡고서 억지로 자른다. 사당 안은 온종일 분위기가 그저 어둡고 으스스해 보이며 비참한 상황들이 사방에서 연이어 일어났다.

「사문랑司文郞」에는 기괴하게 한쪽 눈이 먼 늙은 고승을 기술하고 있다. 그는

문장을 감별하는 능력이 아주 뛰어나서 눈으로 보지 않고 귀로 듣지 않으며 오히려 코로 냄새를 맡아 백 번을 감별하면 한 번도 틀리지 않았다. 그러나 그가 좋게 감정한 문장은 오히려 과거 시험에서 떨어졌고 나쁘게 감정한 문장은 반대로 좋은 성적으로 붙었다. 사람들이 그를 찾아가 따졌을 때 늙은이는 한숨을 쉬며 말했다. "내가 비록 눈은 멀었지만 코는 아직 막히지 않았는데, 이 시험관은 그야말로 코마저도 막혀버렸구나!"[93] 황당하게 보이는 이런 이야기들 속에는 포송령의 가슴속에 가득 찬 분개가 들어가 있으며, 작가는 피눈물을 흠뻑 찍어 이러한 글들을 쓴 것으로, 그것은 상당한 비판 능력을 지니고 있다.

『요재지이』의 예술적 매력은 현실의 인생을 반성하고 비판하는 데에 있을 뿐만 아니라 동시에 훌륭한 인성을 동경하고 지향하는 데에 있다. 책에서 독자로 하여금 가장 흥미를 느끼게 하는 내용은 아름답고 인정미가 풍부한 여성 형상보다 더한 것이 없다. 재미가 있는 것은 『요재지이』 중의 몇몇 이야기에서 아름다움을 발산하는 이채로운 인물은 공교롭게도 인간이 아니라 여우와 요괴, 신선 또는 귀신이다. 그들은 다른 세계로부터 왔기 때문에 평범한 세상 사람들과 분명한 차이를 가지고 있으며, 행동거지와 모습에 따라 차이를 발견할 수 있어 사람과 다른 이류異類에 속한다. 그리고 책에 나오는 인간 세상의 많은 남녀들은 실제로 매우 평범하게 생활하고 있으며, 이러한 사람들은 생활 본래의 논리대로 일하면서 세상 사람이 지켜야 할 도리와 사물의 이치를 따르기 때문에 독자 주변의 인물들과 다른 점이 아무것도 없다.

이렇게 한 번은 부정하고 한 번은 긍정하는 대비로써 작자의 심미관을 잘 구현하였는데, 그것은 바로 현실의 인생이 실제로 결코 아름답지 않고 심지어 인성이 모자라기도 한다는 것이다. 한 가지 길 위에 또 한 가지 길의 속박, 한 층 위에 또 한 층을 포개는 억압으로 인해 이미 인간에게 진정으로 아름다운 것과 인성화된 것을 밀어내어 사라지게 한다. 사람의 몸에서 아름다움을 보지 못하

93 포송령, 『요재지이』「사문랑司文郎」: 我雖眼盲, 鼻子却不盲, 那些考官簡直連鼻子都盲了!

기 때문에 작가는 비로소 관점을 이류異類로 돌렸다. 마치 왕어양王漁洋이 『요재지이』를 평론할 때 지적한 것과 같다. "인간 세상의 말을 짓는 것에 싫증나면, 가을에 무덤 귀신의 노랫소리를 즐겨 듣네."[94] 오직 요괴와 귀신에게서 작가는 비로소 진정으로 속박을 벗겨낼 수 있고 자신의 문예적 재능을 펼쳐서 감동적이고 인정미와 인성미人性美가 충만한 형상을 창조해낼 수 있는데, 이것이 작가의 비애이자 그가 성공한 비결이다.

사람들은 「영녕嬰寧」에서 웃음을 멈추지 않는 여우의 딸 형상(이미지)을 언제까지도 잊어버릴 수 없다. 주지하다시피 봉건사회에서 기뻐하며 웃는 것과 성을 내며 욕하는 것, 진정眞情을 무의식중에 나타내는 것은 절제해야 한다. 특히 여성이라면 자신의 뜻에 따라 기뻐하며 웃으면 바로 풍기를 문란하게 하는 것이다. 설령 당신을 웃게끔 만들어도 분별을 지켜서 이른바 "웃을 때 이빨을 드러내지 않는다."[95]

그러나 여우의 딸 영녕은 오히려 조금도 망설임이 없이 어떤 장소이든지 어떤 사람을 만나든지 개의치 않고 어디서나 모두 그녀의 마음속에서 우러나는 웃음소리를 들을 수 있었다. 어떤 때는 웃느라 허리를 펼 수 없었고 어떤 때는 웃다가 나무에 기대는데 아무리 웃음을 멈추려고 해도 멈출 수가 없었다. 웃음은 그녀가 생활해나가는 일종의 태도이며 그녀의 자연스러운 본성이 숨김없이 드러나는 것이다. 영녕의 어머니는 일찍이 그녀를 훈계하며 말했다. "네가 웃지 않는다면 괜찮은 요조숙녀가 되련만!"[96] 이것은 사회 윤리의 입장에서 말한 것으로 어느 누구라도 영녕의 미소야말로 진정한 인성미의 표현이고 이와 대비해서 법도와 규범을 잘 따르는 숙녀의 몸가짐이 오히려 고의적으로 남보다 뛰어난 티를 내려는 혐의가 있다는 것을 분별할 수 있다.

영녕의 이름도 매우 재미있는데, 그녀의 귀신 어머니는 알 듯 말 듯한 말로 이

94 왕어양王漁洋, 「요재지이제사聊齋志異題辭」: 料應厭作人間語, 愛聽秋墳鬼唱詩.

95 송약신宋若莘·송약소宋若昭, 『여논어女論語』: 笑不露齒.

96 포송령, 『요재지이』 「영녕嬰寧」: 若不笑, 當爲全人.

야기했다. "이 계집아이는 어릴 때부터 교양이 부족하더니, 나이는 열여섯이나 먹었어도 아직도 어리석어서 어린아이와 같다네."[97] 영녕은 아이처럼 평안하다는 뜻으로 보아하니 작자가 고의적으로 이 이름을 사용하여 그녀의 동심童心을 드러내고 있다. 마침 법도를 지키지 않기 때문에 그녀야말로 사람들의 이러한 사랑을 받았다. 영녕은 여우에게서 태어나고 귀신에게 맡겨져 자랐으며 황량한 교외에서 십몇 년을 생활했지만 그녀는 도리어 사람들이 미치지 못하는 가장 건강한 인성을 소유하고 있다.

『요재지이』에는 영녕과 같은 여우의 딸, 요괴의 딸이 매우 많다. 『요재지이』를 읽으면 다음과 같은 감각이 생겨난다. "천 조각에는 색이 있으나 남자는 색이 없고, 여우는 색이 있으나 사람은 색이 없다."[98] 더욱이 사람에게 우러러 탄복하게 하는 것은 몇몇 여성의 식견인데, 그녀들의 관념은 의외로 시대의 흐름에 앞서 나간다. 「황영黃英」에서 국화菊花 미녀인 황영과 자신의 목숨처럼 꽃을 사랑하는 마자재馬子才가 꽃을 파는 문제를 두고서 서로 자신의 의견을 고집했다. 마자재는 꽃을 키우는 것이 고아한 행위이고, 꽃을 팔아 부를 쌓는 일은 국화를 욕되게 하는 것으로 생각했다. 반면 황영 남매는 "자기의 힘으로 벌어먹으면 탐욕이 되지 않고, 꽃을 파는 일은 속된 것이 아니다."고 생각했다.[99]

숭고한 심미 활동과 자기 힘으로 밥을 먹으려는 상업 행위를 결부시켰는데, 이것은 전통적인 문인의 가치관을 한층 뛰어넘으며 일종의 새로운 문화 경향을 지닌다. 마자재는 가부장적 남성우월주의 관념을 가지고 아내에게 의지하여 돈을 버는 일을 일종의 치욕으로 생각했다. "하릴없이 여자의 치마끈에 기대어 밥을 먹는 무리는 참으로 터럭 한 올만큼도 사내대장부의 기개가 없다."[100] 황영은 이미 남편 마자재를 따뜻하고 상냥하게 살뜰히 보살피면서도 비굴하거나 거만

97 포송령, 『요재지이』「영녕」: 這丫頭從小少教養, 年紀十六了, 還呆癡得像個嬰兒.

98 『요재지이회교회주회평본聊齋志異會校會注會評本』 권2: 巾幅有色而丈夫無色, 狐有色而人無色矣! 이 말은 단명륜但明倫의 「홍옥紅玉」 평어評語에 보인다.

99 포송령, 『요재지이』「황영黃英」: 自食其力不爲貪, 販花爲業不爲俗.

하게 굴지 않았다. 바로 그녀와 같은 사람은 이미 돈을 벌 수 있는 능력을 가졌지만 그렇다고 이 때문에 스스로 으스대지 않았다. 그녀는 끈기 있게 마자재의 자각을 기다렸고 원래처럼 화해하기를 바랐다.

사실 황영의 삶은 빈부와 존비의 추구와 거리가 멀다. 그녀가 희망하는 것은 사람마다 스스로 자신의 능력을 다하면서 스스로 자신의 본성을 펼치는 것이다. 그래서 서로 존경하고 거짓 없는 참된 마음으로 사람을 대하는 것이다. 황영의 경계 안에서 남녀의 성별은 초월되며 국화의 정신은 그녀와 두 남동생 사이에 나와 남으로 나뉘지 않는다. 그녀의 남동생이 술에 만취해 국화 밭에 넘어져 국화로 변했을 때 국화 그루의 높이는 사람만하고 꽃은 주먹보다 커서 사람과 국화의 경계가 무너졌다. 몇 년이 지나 사람들은 싱싱한 국화꽃을 매우 좋아하였는데, 바로 이것은 국화꽃과 같이 한껏 만발하기를 갈망한 것이 아니겠는가? 현실과 환상은 소설 안에서 그들이 가장 아름답게 결합되는 부분을 찾았고 그런 삶은 그야말로 바로 시로 변했다. 이것은 「황영」 한 편의 경계(의경)일 뿐만 아니라 이 『요재지이』 책 전체가 부지런히 찾는 경계이다.

작가가 구현한 이런 종류의 경계가 실제 생활에서 있을 리 없고 아름다움은 단지 환상 속에만 존재하기 때문에 그의 작품은 이상의 표현 속에 언제나 감상의 자취를 지니고 있다. "나를 알아주는 것은 나를 이해해주는 친구들이리라!"[101] 『요재지이』는 실제로 냉담한 현실의 한 면을 비추는 특수한 거울이고 상반되는 사물을 역으로 부각시키는 반친反襯이다. 이것은 어쩌면 일종의 반성이라고 말할 수 있다.

100 포송령, 『요재지이』 「황영」: 徒依裙帶而食, 眞無一毫丈夫氣矣.

101 포송령, 「요재자서聊齋自序」: 知我者, 其在青林黑塞間乎! | 청림흑새青林黑塞는 두보의 「몽이백夢李白」의 "魂來楓林靑, 魂返關塞黑."에 나오는 말로 지기와 친구가 있는 곳을 가리킨다.

『유림외사儒林外史』: 한 시대의 문인을 위해 마음을 묘사하다

청나라 소설의 절정은 건륭 연간(1735~1795)으로 태평성세로 불리는 이 시대에 소설의 반성과 비판도 최고조에 이르렀다. 이전 단계에서 다양한 방면의 탐색과 개척을 거치면서 백화장회체 소설[102]이 더욱 성숙해져 갔고, 이런 장편 형식으로 풍부하면서 복잡한 생활을 표현하였기 때문에 작가의 거시적인 문화적 반성을 전달하는 쪽이 소설 창작의 주류를 이루었다. 이를 바탕으로 하여 위대하고 후세에 남을 작품이 탄생하였는데, 그것이 바로 『유림외사儒林外史』[103]와 『홍루몽紅樓夢』이다.

두 소설은 똑같이 현실을 반성적으로 고찰했다. 우리는 그 시대의 소설을 통해 희곡과 차이를 살펴볼 수 있다. 희곡의 중점은 사건에 있다. 바꿔 말하면 희곡이 의거한 것은 대부분 역사적 사실이고 특히 중대한 역사적 사실에 의거하는데, 인물은 사건 속의 활동(배역)을 맡았다. 반면 소설의 중점은 인물에 있으며 사건은 인물을 중심으로 둘러싸며 일어난다. 이러한 사건은 중대하지 않을 뿐만 아니라 반드시 있어야 하는 것도 아니며 인물을 해부하고 인물을 자세히 살펴보는 것이 비로소 소설의 중심이 된다. 전자는 사건과, 후자는 인물과 연계되는데, 서로 비교하면 소설의 반성은 한층 더 나아갔다. 오경재(1701~1754)[104]의 『유림외사』는 바로 이처럼 사람의 묘사를 중심으로 한 소설이다.

오경재는 이론가가 아니어서 논의와 추리에 뛰어나지 않다. 그의 반성 방식은 일군의 유림 인물들을 형상화하는 것이다. 이들의 추한 형상을 가지고 작가

102 | 당나라까지 흔히 쓰이던 문어文語는 일종의 지식인용 직업어로서, 입으로 말하는 일상어와 동떨어진 것이었는데, 송나라에서 원나라에 이를 무렵에는 언어에도 변화가 생기고, 공통어의 성격을 띤 새로운 말이 형성되었는데, 이것이 백화이다. 명나라에 들어서면 이를 사용한 소설(백화소설)인 『수호지』『금병매』등이 등장하고, 청나라에도 『유림외사』『홍루몽』등이 저술되었는데, 『홍루몽』의 경우처럼 그 형식에서 120회로 나누어져 구성된 것을 장회체 소설이라고 한다.

103 | 한국어 번역본으로 오경재, 홍상훈 외 옮김, 『유림외사』 상·하, 을유문화사, 2009; 오경재, 진기환 옮김, 『유림외사』, 지식을만드는지식, 2014 참조.

의 비판 정신을 표현했는데, 이것이 작가의 독특한 점이기도 하며 오경재로 하여금 매우 큰 예술적 성공을 거두게 했다.

『유림외사』에서 유학자가 추하게 변한 까닭은 전적으로 팔고문[105]을 인생의 유일한 추구로 삼고 아울러 사람이 살아가는 의의가 팔고문 안에 있다고 굳게 믿은 데에 있다. 이러한 믿음은 인성의 병폐를 조성하고 추태醜態도 이에 덩달아 나타나게 되었다. 마이 선생[106]도 그중 한 명의 전형에 속한다. '선가'[107]였던 그는 향시鄕試·회시會試의 역대 모범 답안이 되는 팔고문을 전문적으로 편집하여 이 일을 생계 수단으로 삼았다. 그가 단지 그 일을 밥벌이로만 삼았다면 어쩔 수 없는 일이지만 문제는 마이 선생이 그것을 사업으로 삼아 하려 했고 이 사업이 전 인류의 가장 숭고한 사업이자 문인의 성명性命에 귀의하는 것으로 굳게 믿었다는 점이다. 바로 이것이 잘못이고 이로 인해 마이 선생은 자신을 해치고 타인도 해치는 추한 유학자[醜儒]로 변했다.

마이 선생은 학자가 대대손손 열심히 공부하며 고생을 견뎌내는 것이 벼슬을 하기 위한 것이며 공자도 예외는 아니었다고 굳게 믿었다. 오늘날로 말하면 인생의 정도正道가 팔고의 문장을 하는 것이다. "이 일을 제외하고 바로 그 다음

104 | 오경재吳敬梓는 안휘(안후이) 전초全椒 출신으로 자가 민헌敏軒이고 호가 입민粒民, 만년의 자호가 문목노인文木老人이다. 어릴 때부터 학문에 뛰어나 23세 때 수재秀才에 합격하였으나, 벼슬을 하지 않고 가업에도 힘쓰지 않았다. 아버지가 죽은 뒤 일족이 재산 다툼을 하는 추악상을 보고 반속적反俗的이 되어, 가난한 사람들에게 재산을 나눠주기도 하고, 문사들과 교유하며 가산을 탕진하였다. 만년에 남경(난징)에 옮겨 살았다. 저서로 장편 소설 『유림외사』가 있다.

105 | 팔고문八股文은 명청 시대의 과거 시험의 답안용으로 채택된 특별한 형식의 문장으로 처음에 출제 방법이나 문장 형식에 특별한 형식이 없었지만 1384년 3월에 공포된 과거성식科擧成式(科擧定式)에서 사서四書는 『주자집주朱子集注』, 『역경』은 『정씨역전程氏易傳』과 『주자본의朱子本義』처럼 근거로 삼을 책을 지정했다. 영락永樂 연간에 주로 『사서오경대전』을 사용하였으며 경문 해석이 일원화되었다. 그 결과 문장 형식이 차차 굳어져서 1487년의 회시會試 이후에 파제破題·승제承題·기강起講·입제入題·기고起股·허고虛股·중고中股·후고後股·결속結束의 부분으로 구성되기에 이르렀다. 여기서 기·허·중·후의 고는 독특한 긴 대구로 되어 있는데, 마치 8개의 기둥을 세운 것 같다고 해서 팔고문이라는 명칭이 생겼다.

106 | 마이馬二 선생은 마순상馬純上, 즉 마정馬靜을 가리킨다.

107 | 선가選家는 좋은 시나 문장을 가려내는 사람을 말한다.

으로 두각을 나타낼 만한 일이 없다."[108] 오랜 시일이 지나 마이 선생은 이미 사람의 성정性情이 어떤 것인지 모르게 되었다. 흥미로운 것은 책 중에 서호西湖 유람을 유달리 많이 할애하고 있는데, 이것은 마이 선생의 '마음 헤아리기[心測]'이다. 그가 서호로 가는 도중에 간단한 분식을 찾고 양고기·돼지족발·술지게미에 절인 오리를 보고 군침을 흘리는 것 이외에 마이 선생은 놀기 좋은 장소를 한 곳도 발견하지 못했다. 호숫가에 그렇게 많은 여인들이 붉은색과 녹색의 옷을 입고 왕래하는 데에도 마이 선생은 보고도 못 본 척했다. 그는 이미 어떤 것이 미美인지, 어떤 것이 정情인지를 알지 못하고 실속만을 차리게 되었다.

비교해보면 마이 선생이 꽤 우습게 보일 정도로 추해질 뿐만 아니라 케케묵고 진부하게 보일 정도로 추해졌고 늙은 수재[109]인 왕옥휘王玉輝는 사람으로 하여금 마음이 아프게 할 정도로 추해졌다. 그의 친딸이 죽은 남편을 따라 자신도 죽으려고 한 것은 자신의 부친을 위한 일이지만 오히려 아버지인 왕옥휘는 상상 밖의 말을 다음과 같이 했다.

> 애야, 네 뜻이 이미 그와 같다면, 그것은 청사靑史(역사)에 길이 이름을 남길 일이니, 내가 왜 너를 말리며 되돌리려 하겠느냐? 네 뜻대로 그렇게 해라.
> 아아 니기여차 저시청사상유명적사 아난도반란조니 니경시저양주파
> 我兒, 你旣如此, 這是靑史上留名的事, 我難道反攔阻你? 你竟是這樣做罷.

딸이 죽던 날 그녀의 늙은 친정 어머니는 까무러쳤다가 깨어날 정도로 슬프

108 오경재, 『유림외사』 제15회: (奉事父母, 總以文章擧業爲主. 人生世上,) 除了這事, 就沒有第二件可以出頭.(홍상훈 외, 상: 304~305)

109 | 수재秀才 두 자는 처음 『관자管子』에서 사용한 말로, 한나라 때는 과거의 과목이 되었다. 그 후 광무제光武帝 때는 그의 휘諱가 '수秀'이므로 이를 피하여 '무재茂才'라 했다. 당나라에는 명경과明經科·진사과進士科와 나란히 수재과를 두었는데, 수재는 정치학, 명경은 유학, 진사는 문학이었다. 점차 수재 과목은 소홀히 다루게 되고 진사과와 명경과가 성행하게 되었으며, 송나라에는 과거에 응시하는 선비를 모두 수재라 칭하였다. 이 소설의 배경 시기인 청나라에 이르러서 현학縣學에 입학하는 생원生員까지도 수재라 칭하였다. 수재의 아래 등급이 동생童生이며, 수재가 되어야 향시를 볼 수 있고, 향시를 통과하면 회시會試와 전시殿試를 보는데, 전시에 합격하면 진사進士가 된다.

게 통곡하는데, 오히려 왕옥휘는 아내를 엄하게 꾸짖으며 다음처럼 나무랐다.

이 할망구는 정말 멍청이구먼! 우리 셋째 딸애가 지금 벌써 신선이 되었는데, 당신은 어째서 우는 거요? 그 애의 죽음은 훌륭한 것이오! 나는 장차 그 애처럼 훌륭한 명분으로 죽을 수 없을까봐 그게 걱정이구먼!

你這老人家眞正是個呆子! 三女兒她而今已是成了仙了, 你哭她怎的? 她這死得好, 只怕我將來不能像她這一個好題目死哩!

왕옥휘의 중독은 마이 선생에 비해 훨씬 깊었기 때문에 그는 오히려 혈육간의 정마저도 잊게 되었다. 작가가 등장 인물의 영혼에 대한 고문拷問은 결코 이에 그치지 않고 왕옥휘가 소주(쑤저우)의 호구虎邱를 유람할 때 배 위에 흰 옷을 입은 소년과 부인을 보자 자연스럽게 한 구절을 뒤에 더 보탰다. "그는 다시 딸아이를 떠올리며 마음속으로 흐느껴 울었고, 뜨거운 눈물이 주르륵 흘러 내렸다."[110] 이렇듯 소설은 인성을 새겨서 형상화하고 이학理學을 규탄하여 한층 한층 깊이 파고들었고 관찰이 날카롭다.

『유림외사』에서 보기만 해도 몸서리칠 정도로 추한 인물은 주진과 범진范進을 꼽을 수 있다. 이 두 사람은 머리카락과 수염이 모두 반백이고, 일생의 대부분을 동생童生으로 늙으면서 수재에 합격하지 못했다.[111] 소설 속에 나오는 360여 개의 직업은 각 직종마다 자신의 손재간과 기능을 가지고 있지만, 유독 과거에 실패한 선비만이 쓸 만한 것이 하나도 없어 세상 사람들로부터 조소와 멸시를 받았다. 주진이 성도省都에 있는 과거 시험장을 '우러러볼' 때 수재들이 시험을 보는 호방[112]을 보자 모욕과 원한이 마음에 한꺼번에 떠올라 별안간 천자호

110 오경재,『유림외사』: 他又想起女儿, 心里哽咽, 那热泪直碌出来.

111 │ 주진周進은 결과적으로 소설에서 수재를 거치지 않고, 향시를 치를 수 있는 감생監生의 자격을 돈으로 얻은 뒤에 합격하게 된다. 그리고 이어진 회시會試와 전시殿試에서 합격하여 진사가 되어 어사로 활동하기 시작한다.

판千字號板에 부딪치고서 바로 빳빳하게 경직되면서 뒤로 넘어져 인사불성이 되었다. 깨어난 뒤에 완전히 데굴데굴 구르며 울고 또 울며 그렇게 "계속 울더니 입에서 붉은 피를 토해냈다."[113]

범진의 처지는 더욱 참담했다. 그는 살아갈 방도가 없어 오로지 백정인 장인 호胡씨가 보내주는 도움에 의지하면서 애써 울분을 견뎌냈다. 합격자 명단을 공시하는 날도 여전히 시장에서 자신의 유일한 재산인 닭 한 마리를 팔아 쌀을 사야만 했는데, 갑자기 향시에 합격했다는 이웃 사람의 말을 전해 듣고서 실성하며 집 앞의 연못에 첨벙 뛰어들어 그 속에서 몸부림을 쳤다. 이에 "머리카락은 모두 풀어지고 양손은 누런 진흙투성이가 된데다 온 몸이 물에 흥건히 젖어 뚝뚝 떨어졌다. 사람들이 그를 붙잡아도 멈추지 않고 박수를 치다가 웃다가 하면서 단숨에 시장 쪽으로 달려가버렸다."[114] 사실 향시에 합격하기 전과 후의 주진과 범진은 경계와 재능에 있어 결코 변화가 없고 여전히 쓸모없는 학자이다. 신분이 한번 바뀌자 형편은 곧바로 완전히 바뀌었다.

거인擧人이 되기 전에 주진·범진과 같은 부류는 가련한 벌레이지만 일단 과거 시험에 합격하면 권세와 돈이 있게 되고 사람마다 앞에 와서 아부하기 때문에 남의 재물을 공갈쳐서 갈취하고 뇌물을 받으며 하지 못할 짓이 없게 된다. 가련한 것도 좋고 가증스러운 것도 좋지만 문인의 인격은 어디에 있고, 자존심은 어디에 있고, 영혼은 어디에 있는가? 작가는 이와 같은 무리의 추함을 형상화해낼 때 붓끝으로 비분을 담고 풍자 속에 눈물을 포함시켰다. 이런 종류의 영혼 고문은 진실로 "애통함이 매우 깊어 피눈물이 종이 뒷면까지 배어든다."[115]고 말할 수 있다.

『유림외사』에는 또 몇 가지 긍정적인 인물을 형상화하고 있는데, 그중에 작

112 | 호방號房은 과거 시험을 볼 때 응시자들이 답안을 쓰는 방이다.

113 오경재, 『유림외사』: 直哭到口里吐出鮮血來.

114 오경재, 『유림외사』: 頭發都跌散了, 兩手黃泥, 淋淋漓漓一身的水. 衆人拉他不住, 拍着笑着, 一直走到集上去了.

가 본인을 원형model으로 삼은 두소경杜少卿을 포함하고 있다. 그들의 공통점은 모두 과거에 참가하지 않았다는 점이며 어떤 면에서 세도와 인심의 회복을 기도하고 어떤 면에서 아무 구속도 받지 않고 자유자재로 행동하기를 추구하는데, 비록 공명과 부귀를 꿰뚫어볼 수 있어도 진정한 해방의 길에 이르는 방법을 찾지 못한 데에 있다. 오경재는 그들을 묘사해낼 때 일종의 처량한 느낌을 얼마간 곁들였다. 문인에게서 역경을 벗어나기 위한 방법이 없는 상황에서 작가는 가장 마지막으로 시선을 시정市井의 평민에게로 돌렸는데, 어쩌면 그들이야말로 미래 사회의 희망이 존재하는 곳인지도 모른다. 반성이 여기까지 이르니 어찌 슬프지 않은가!

『홍루몽』: 두 세계를 위해 만가挽歌를 부르다

『유림외사』보다 약간 뒤에 나온『홍루몽』[116]은 의심할 여지 없이 중국 고전 소설 최후의 절정을 이룬 작품이자 명성과 실제가 부합되게 집대성한 작품이다. 노신(루쉰)은『홍루몽』에 대해 지적했다. "『홍루몽』이 나온 이후로부터 전통적인 사상과 글쓰기가 모두 타파되었다."[117] 『홍루몽』의 전통 타파는 사실 전통을 계승한 바탕 위에 실현된 결과로 어떤 사람들은『홍루몽』을 중국 문화의 백과사전이라고 부르는데, 충분한 이유가 분명히 있다. 『홍루몽』을 계승한 것은 단순히 거듭 보탠 것이 아니라 작가 조설근(1715~1763)[118]의 선택과 자세한 관찰을 거친 것이고 계승과 타파는 바로『홍루몽』안에서 변증법적으로 통일된

115 오경재,『유림외사』: 深極哀痛, 血透紙背.

116 | 한국어 번역본으로 조설근, 최용철 외 옮김,『홍루몽』전6책, 나남, 2009; 조설근, 홍상훈 옮김, 『홍루몽』전6책, 솔, 2012 참조.

117 노신(루쉰),『중국소설의 역사적 변천中國小說的歷史的變遷』第六講「청 소설의 네 파와 그 말류 清小說之四派及其末流」: 自有『紅樓夢』出來以後, 傳統的思想和寫法都打破了.

것이다. 심미 문화의 커다란 추세로 볼 때 이 소설이 위대한 작품인 까닭은 전대미문의 성취를 거두었고 또 작가가 철저하면서도 전반적인 문화 반성을 취한 태도에 그 공로를 돌려야 한다.

소설이 일단 시작되면 작가는 "이미 한 차례의 몽환을 경험하고[曾歷過一番夢幻]" "편의 중간에 '몽夢'과 '환幻' 등의 글자를 사용하지만 오히려 이 책의 근본 취지는 책 읽는 사람을 일깨워주는 뜻을 담는 데에 있다."[119] 이러한 말은 이 책의 본질이 있는 곳이다. 『유림외사』는 사실적이어서 읽는 사람에게 생활의 본래 면모가 어떤 것인지를 분명히 보여준다. 『홍루몽』은 그렇지 않다. 『홍루몽』은 생활의 사실과 관련해서 어떤 것으로 한 층 덧씌워져 있는데, 이 어떤 것이 바로 '몽환'이다. 몽환은 생활에 대한 작가의 총체적인 평가이고, 철학적 지혜의 의미를 지니고 있으면서 내용이 매우 복잡한 일종의 가치 판단일 뿐만 아니라 일종의 심미 체험이다. 이와 같다면 작가의 서술은 단순히 사실의 서술이 아니고 그가 창조한 세계는 진실한 것이자 허구적인 것이다. 진실이 한바탕 꿈으로 변화하므로 몽환은 어쩌면 비로소 최고의 진실한 것인지 모른다. 우리는 확실히 이전의 선입견을 가지고는 이 소설책을 대할 수 없으며, 여기서 확실히 '전통 사상과 글쓰기가 모두 타파되었다.'

『홍루몽』의 몽환 세계는 실제로 두 종류의 의미 구조로 되어 있다. 첫 번째 몽환의 세계는 정치와 문화가 융성한 나라, 시詩와 예禮로 이름 있는 고관대작의 일족이며 명확히 말해 바로 가賈씨 집안의 영부榮府·영부寧府의 이부二府이

118 조설근曹雪芹은 이름이 점점霑이며, 자가 몽완夢阮·근포芹圃, 설근은 호이다. 강소(장쑤)성 남경(난징) 출신이다. 성격이 뇌락磊落하고 술을 좋아하며 시문에 뛰어났다. 그의 집안은 정백기正白旗(漢軍八旗의 하나)라는 이름난 귀족이며, 강희제의 두터운 신임을 받아 4대에 걸쳐 남경(난징)의 어용 직물 제조소의 장관인 강녕직조江寧織造를 지낸 부자였으나, 그가 3세 무렵에 그의 할아버지를 신임하던 강희제가 죽자, 옹정제의 황위 계승 문제에 얽혀 가산을 몰수당하고, 북경(베이징) 교외로 이사했다. 그는 시와 그림, 술로 세월을 보내면서, 어렸을 때의 추억을 바탕으로 약 10년간 심혈을 쏟아 이 『홍루몽』을 썼으나, 끝내지 못한 채 죽었다.

119 조설근, 『수상홍루몽繡像紅樓夢』: 篇中間用'夢''幻'等字, 却是此書本旨, 兼寓提醒閱者之意.

다. 소설 속의 이른바 몽환은 이 귀족 집안의 융성이 극에 달해 쇠약해지는 것을 가리키며, 그것은 꼭 타는 불에 기름을 붓고 싱싱한 꽃을 비단에 붙인 것처럼 더욱 왕성해 보이지만 눈 깜짝할 사이에 "별안간 와르르하며 커다란 건물이 무너지는 것과 같고, 어둡고 으스스하여 촛불이 다 탄 것과 같으며"[120] "한참 먹이를 다 먹은 새가 숲에 들어간 것처럼, 온통 끝없이 새하얀 대지에는 진실로 하나도 남지 않았다."[121] 마치 순식간에 바로 사라지는 선명한 꿈과 같다. 변화무쌍하여 눈 깜짝할 사이에 텅 비어버리는데, 이것이 몽환의 첫 번째 의미이다.

두 번째 의미는 책에 나오는 수많은 당사자의 의식이 깨어 있지 못한 상태를 가리키며, 그들은 바로 자기가 이 한 가족을 파멸시켰다는 것을 알지 못한다. 소설은 가씨 일족의 저택에서 돈을 제멋대로 물 쓰듯 쓰는 것을 거듭 묘사하는데, 사치가 극에 이르고 물 흐르듯 은자를 소비하여 수입보다 지출이 많아졌다. 이 때문에 "겉으로 보기에 아직 그렇게 몰락한 것 같지 않지만, 안으로 이미 주머니가 비어가고 있었다."[122] 더욱이 가씨 저택의 주요 인물인 가사賈赦·가진賈珍·가연賈璉과 같은 몇 명은 먹고 마시며 도박하고 다른 여자와 성관계를 가지거나 뇌물을 받아먹고 법을 어기면서 아무런 의미 없이 일생을 흐리멍덩하게 보내며 필묵으로 시서詩書를 지으며 고상하게 지내는 가족의 전통을 거의 다 손상시켰다. 이는 마치 책 속의 '봄놀이[探春]'에 나오는 다음의 말과 같다.

이와 같은 명문대가는 바깥에서부터 약화시켜 오면, 일시적으로는 약화되어도 완전히 죽지 않는데, 이것은 옛사람이 일찍이 '지네는 죽어도 굳지 않는다.'고 말한 것으로 반드시 먼저 집안 내부에서 스스로 약화시키고 스스로 소멸시키면서 나와야만, 비로소 철저하게 괴멸당할 수 있다는 것을 알 수 있다.

120 조설근, 『홍루몽』第五回十二支曲之九聰明累: 忽喇喇似大廈傾, 昏慘慘似燈將盡.

121 조설근, 『홍루몽』金陵十二曲中的尾曲「飛鳥各投林」: 好一似食盡鳥投林, 落了片白茫茫大地眞幹淨.

122 조설근, 『홍루몽』紅樓夢第二回描寫榮國府: 外面的架子雖未甚倒, 內囊却也盡上來了.

可知這樣大家族，若從外頭殺來，一時是殺不死的，這是古人曾說的，'百足之蟲，死而不僵'，必須先從家裏自殺自滅起來，才能一敗塗地呢!

이것은 작가가 일반적인 융성과 쇠퇴가 무상하다는 것을 탄식한 것이 아니며, 만약 그렇게 말한 것이라면 그는 바로 틀에 박힌 낡은 양식에 빠진 것이어서 어떤 깊은 의미를 담아내지 못한다. 작가는 대대로 내려온 이 고관대작의 명문가 일족이 어떻게 융성한 환경에서 쇠퇴한 상태로 접어드는지, 왜 스스로 멸망을 취한 것인지를 분명히 보여줘야만 한다. 바꿔 말해서 꿈에서 깨어난 자, 몸소 체험한 자(베테랑)로서 이 한바탕의 몽환이라는 암호를 해독해내서 세상 사람을 경계하고 깨닫게 해야만 한다.

두 번째 몽환 세계는 정情의 세계이다. 이 정은 남녀가 사랑하고자 하는 애욕의 정을 가리키지 일반적으로 사랑하고자 하는 애욕의 정만을 가리키지 않는다. 정확히 말해서 정이 살아 숨쉬는 곳은 가씨 저택의 대관원大觀園이다. 대관원은 비록 가씨 저택의 일부분이지만 가씨 저택의 다른 장소와 달리 스스로 하나의 세계를 이루고 있다. 그 세계가 특별한 까닭은 먼저 그곳에 천진하고 티 없이 깨끗한 소녀들이 생활하고 있고, 그녀들은 바깥의 혼탁한 세상에 오염되지 않은 채 인성 중에 진眞과 미美를 보존하고 있기 때문이다. 설령 고집을 부리면서 말다툼을 하고 이기려고 애쓰는 집착이 강하여도 모두 그녀들의 진정眞情과 지성至性에서 일어나지 사악한 욕념이 부추겨진 것은 아니며, 그녀들은 정情의 관점, 정의 태도로 모든 것을 다루는데, 심지어 자신의 피눈물은 물론 목숨까지 바치는 것도 아끼지 않기 때문에 대관원에는 정의 분위기가 가득 차 넘친다.

다음으로 이 세계에는 또 특수한 인물도 있다. 그것은 걱정거리의 화신 가보옥賈寶玉이다. 보옥은 대관원의 유일한 남자로서 가씨 저택에 있는 다른 남자와 다르며 경환선녀警幻仙子의 말로 말하면 다음과 같은 평을 듣는다. "네가 타고난 자질의 한 부분에는 치정이 생겨나 있는 것 같고"[123] "규방에서 변하지 않는 좋은 벗이 될 수 있으나, 사회 풍조로는 현실에 맞지 않아 매우 이상야릇한 것을

면할 수 없게 되어 수많은 사람들은 그 입으로 조롱하거나 헐뜯고 그 눈을 부릅
뜨고선 흘겨본다."[124] 따라서 가씨 가문의 정통에 입각한 시각으로 보면 보옥은
확실히 불효자이다. 그는 어릴 때부터 바깥 세상에 호감을 가지지 않았으며 남
자들이 일하는 수단인 벼슬길과 경제를 싫어하는 대신, 소녀들과 농담하며 떠
들기를 좋아했다. 예컨대 "천지의 영험하고 정숙한 기는 여자에게만 모이고, 남
자들은 저 찌꺼기와 탁한 거품에 지나지 않을 뿐이다."[125] "내가 여자를 보면 곧
맑고 시원함을 느끼고, 남자를 보면 곧 우둔하여 사람을 심히 못살게 구는 것
을 느낀다."[126]고 한 데서 그의 인식을 엿볼 수 있다.

보옥의 사랑은 당연히 여자를 향한 남자의 사랑에 속하지만 이 사랑은 또 남
녀의 사랑만은 아니다. 왜냐하면 그 사랑이 남자와 여자의 신체적 결합으로 발
전하지 않고 그 밖에 다른 곳을 향해 나아가기 때문이다. 보옥이 좋아하는 소녀
들은 많으나 결코 그녀들을 마음에 품고 있는 욕망대로 대하려는 것이 아니며,
이러한 점은『금병매金瓶梅』[127]와 하늘과 땅만큼 큰 차이가 있다. 그는 사실 상
대에게 결코 더 많은 요구를 하기보다 그저 피차간의 마음을 진정으로 대하고,
서로 친하게 지내면서 서로 사랑하고자 했다. 이것은 일반적인 의미에서 남녀의
정이 아니며 사실 일종의 평범한 생활의 정이 변해가는 것에 대한 심미 태도이
다. 따라서 대관원은 정情의 세계이기도 하고 동시에, 하나의 이상적 세계이기
도 하다.

123 조설근,『홍루몽』: 如爾則天分中生成一段癡情.
124 조설근,『홍루몽』: 在閨閣中固可爲良友, 然於世道中未免迂闊怪詭, 百口嘲謗, 萬目睚眦.
125 조설근,『홍루몽』: 天地靈淑之氣只鍾於女子, 男兒們不過是些渣滓濁沫而已.
126 조설근,『홍루몽』: 我見了女兒, 便覺淸爽, 見了男子, 便覺濁臭逼人.
127 전편이 100회로 되어 있는 금병매는『수호전』의 23회에서 27회까지의 이야기, 즉 생약상生藥商을
 경영하는 서문경西門慶과 반금련潘金蓮이 자신들의 정사를 위해 반금련의 남편인 무대를 독살하고
 사랑을 나누다가 결국은 시동생인 무송에 의해 죽임을 당하는 부분을 부연하여 만든 작품이다.『금
 병매』는 성에 대한 인간의 이중성을 내세움으로써 세상 사람들에게 공론화시키고, 인간의 성욕이 가
 져다주는 양면성에 대해서 사회에 경고하는 동시에, 명대 사회의 지배 계층과 관료, 그리고 무뢰한의
 작태를 폭로하는 내용을 담고 있다. 김학주, |『중국문학사』, 신아사, 2005, 454~457쪽 참조.

〈그림 18-17〉 조설근, 『홍루몽』 중의 가보옥.　　〈그림 18-18〉 조설근, 『홍루몽』 중의 임대옥.

　　소녀에 대한 가보옥의 사랑은 결코 균등하지 않지만 대옥黛玉에 대한 사랑이 가장 두드러지게 나타난다. 가보옥의 사랑은 확실히 범범한 경향이 있지만 또한 절대 변치 않는 정인情人에 대한 그리움이 있는데, 이것은 사랑 중의 사랑[愛中之愛]이자 정 중의 정[情中之情]이며 보옥에게는 영혼의 전당이다. 보옥과 대옥 사이의 관계는 갈라놓을 수도 없고 대체할 수도 없는 정도인데, 재능 때문도 아니고 용모 때문도 아니다. 이러한 점은 유능한 남자와 아름다운 여인을 주요 인물로 하는 재자가인才子佳人의 소설과 완전히 구별된다. 왜냐하면 그들은 이른바 "만 냥의 황금을 얻기는 쉬워도, 마음을 아는 한 명의 지기를 구하기는 어렵다."[128]는 말처럼 한 쌍의 진정한 지기知己이기 때문이다. 그림 18-17, 그림 18-18

　　이 어수선하게 많으면서 복잡하고 어지러운 세상에서 서로의 정情과 성性을 이해하고 뜻志과 마음心이 같은 사회의 지기를 찾는 것이 실제로 대단히 어렵

128　조설근, 『홍루몽』第五十七回 "慧紫鵑情辭試莽玉 慈姨媽爲魚慰痴顰"這一章: 萬兩黃金容易得, 知心一個也難求.

다! 보옥은 자신의 또 다른 반쪽을 물색하였고 그녀는 곧 영혼의 귀착점을 물색하였고 생명의 가치를 물색하였고 외부 세계로부터의 침식을 막아내는 호위병을 물색했고 계속 활기차다가 쇠퇴해지는 이유를 물색했다. 그녀는 일체의 것을 모두 지기의 사랑에 내맡겼고 조금이라도 남겨놓는 부분이 없고 사랑을 위해 뒤돌아보는 것 없이 용감하게 내맡기고 나가버렸는데, 이것은 바로 보옥의 황당함을 충분히 드러내고 있다. 이렇게 무거운 부담을 애정이 충분히 감당했겠는가?

작가가 지적해낸 것은 바로 "정이 곧 환상이고 환상이 곧 정이다."[129] 정이라는 것은 가장 환상적이면서 실제적이지 못하다. 멀고 어렴풋하면서 형체가 없는 것을 가지고서 확실한 실제의 세계를 막는 것은 곧 몽환으로 현실에 반항하려는 것과 같지만 결과적으로 수포로 돌아갈 수밖에 없다. 베테랑으로서 조설근은 이와 같은 점을 깊이 깨달았다. 그래서 그는 말했다. "종이에 황당한 말이 가득하지만 쓰리고 고된 세상살이로 쏟는 한 차례의 눈물이거늘, 모두 작가가 어리석다고 이르니 누가 그 속의 참맛을 이해할까?"[130] 다시 '몽환은 이 책의 근본 취지이다[夢幻爲此書本旨]'라고 한 말을 생각해보면 바로 작가의 속마음을 알 수 있다. 그 밖에도 우리가 다시 한층 더 들여다봄으로써 더욱 깊은 의미를 본다면 대관원이 비록 이상적 세계라 하더라도 천상에 존재하는 것이 아니며, 소녀들이 비록 사랑스럽다고 하더라도 아름다운 요괴, 여우 도깨비가 아니며 작가가 그림에 있는 매화에 만족하는 것이 아니며, 또한 터무니없이 말을 지어낸 것이 아니라는 점을 알 수 있다.

대관원이 바로 가씨 저택의 내부에 있고, 소녀들도 귀족 집안의 아가씨이거나 또는 가씨 저택의 계집종으로서 하나하나가 모두 인간 세계에 존재하고 게다가 그것과 더불어 융성함에서 쇠퇴함에 이르는, 즉 머지않아 붕괴하게 될 명

129 情卽是幻, 幻卽是情.

130 조설근, 『홍루몽』第一回, 曹雪芹有幾句自我評價: 滿紙荒唐言, 一把辛酸淚, 都雲作者癡, 誰解其
中味?

문가 일족의 혈통이 이어지고 있다는 점이다. 이 꾸밈없는 순수한 세계는 바로 저 추악한 세계로부터 생겨나는 것이며 그 세계는 자신에 대한 부정이라고 말할 수 있다. 이미 이와 같은 이상, 그런 세계는 반드시 자의적으로 생겨나는 것임을 인정하여 이전부터 있었던 질서를 어수선하게 뒤섞어야 하겠는가? 당연히 그럴 수 없다. 그래서 대관원의 액운은 바로 가씨 저택의 대붕괴에 앞서 찾아오며 소녀들의 좌절 또한 필연적으로 끊이지 않고 잇달아 발생하였던 것이다.

사람들이 모두 말하길, 몽환은 일종의 허구화[虛化]의 수단이며 알 수 없는 꿈의 설정은 바로 가장 심각한 현실을 표현했다. 전통적인 대단원의 결말은 연인이 마침내 부부를 이루거나 또는 죽거나 다시 살아나는 천계天界와 하계下界를 두었고, 이것이야말로 낭만적인 허구화의 수단이자 사람들에게 한 줄기 희망을 가지게 하여 위안을 준다. 『홍루몽』은 정반대의 방법을 쓰면서 그것이 당신에게 말하고 있는데, 그것은 한바탕 꿈이므로 반드시 맑게 깨어나라는 것이다!

『홍루몽』은 두 세계를 묘사했고 또 두 세계를 반성했다. 비관적인 작가의 태도는 두 세계를 위해 만가輓歌를 부르고 있다. 건륭 시대의 태평성세가 한낮과 같을 때 많은 문인들이 모두 고증학에 몰두하고 복고에 심취할 때, 조설근은 진부한 중국 민족을 위해 이미 경종을 울렸다. 중국인의 미래가 어디에 있고, 새로운 세계의 서광이 어디에 있든지 간에, 조설근을 중국 고전 문화를 총결산한 사람으로 볼 수는 없다. 그렇지만 그는 우리가 하는 이와 같은 사고를 하도록 일깨웠다. 그는 미에 대한 갈구와 열망을 비관적으로 보고 숨기지 않았다. 바로 이 때문에 『홍루몽』을 중국 민족의 입장에서 말하면 그 가치는 영원한 것이다.

제 5 절

기괴함을 아름다움으로 여기다:
전통을 비판하고 자아를 표방하는 예술계의 준걸

고전주의 심미 문화는 청나라에 중대한 성취를 거두었지만 이와 동시에 그것의 붕괴도 나날이 늘어났다. 수많은 현상이 보여주듯이 고전주의 문화의 내재적 생명은 나날이 활기를 잃고 점차 자기의 끝을 향해 나아가고 있다. 이와 동시에 민주주의 사상의 발전, 상품 경제의 번영, 시민 의식의 거듭된 대두 그리고 날로 심해지는 내우외환의 격화로 인해 신문화의 생기가 다시 소생하기 시작하는 결과를 낳았다. 청나라의 심미 문화는 실제로 이 두 문화의 충돌 속에서 앞으로 나아갔고, 후자는 비로소 중국 문화의 미래를 대표했고 아울러 굴복하지 않는 투쟁 중에 역사의 신기원을 긋기 위한 한줄기 서광을 맞이했다.

이제 우리는 이 시대의 회화 분야를 이야기해보자. 이 분야의 전통과 반전통의 대립과 경쟁은 매우 격렬하여 한쪽이 자라면 다른 한쪽이 수그러지는 궤적을 뚜렷하게 드러냈다. 만약 이렇게 경쟁하고 투쟁하는 까닭을 캐내려면 역시 청나라 초기로 되돌아가야만 한다. 원 말 '사왕四王'[131]을 대표로 하는 정통파 화풍이 세상에 풍미할 때, 화단은 실제로 '사승四僧'을 대표로 하는 또 다른 한 줄기, 즉 비정통적 유파가 존재했다. 이 네 명의 승려 화가는 홍인弘仁·곤잔髡殘·원제原濟·주탑朱耷이다. 그들은 옛사람의 기준으로 돌아가는 것을 반대하고 개성의 표현을 강조하여 전통을 타파하고 창신의 탐구를 처음으로 주장했다.

그중 가장 저명한 두 사람은 주탑과 원제이다.

팔대산인八大山人과 고과화상苦瓜和尚

주탑[132](1626~1705)은 호가 팔대산인이며 본래 명나라 황실의 후손으로 청나라에 들어온 지 얼마 안 되어 출가하여 승려가 되었다. 주탑의 성격은 분방하면서 괴팍하여 땅에 엎드려 대성통곡을 하다가 갑자기 하늘을 올려다보면서 크게 웃고 배를 두드리면서 큰 소리로 노래하다가 갑자기 발을 굴리면서 춤을 추었는데, 사람들이 보고서 모두 실성한 것으로 여겼다. 주탑은 보통 시민, 빈곤한 선비와 교제하기를 좋아했으며 특히 술 마시기를 더욱 즐겨했다. 항상 많이 취한 뒤에 그림을 그렸으며 이에 의지하여 자신의 감정 따위를 발산했다.

주탑은 그림 그리는 방법도 매우 기괴한데, 어떤 사람은 그가 매우 넓은 화지 위에다가 빗자루, 찢어진 모자로 먹물을 찍고서 뜻이 가는 대로 칠하여 한 지면을 지저분하게 한 뒤에, 다시 붓으로 섬세하게 묘사하여 결국 한 폭의 수묵화가 그려지는 것을 보았다. 어떤 사람이 말하는 주탑은 전통 회화의 우아하면서 부드러운 미를 다 파괴하였고, 서툴면서 미친 듯이 격렬하게 하는 것으로 그것을 대신했다. 후세 사람이 어떻게 평가하느냐에 관계없이 팔대산인은 어떤 제재라도 그 핵심을 독창적으로 표현하고 기존의 화법을 고수할 뜻이 없다는 것을 충

131 | 원나라의 문인 산수화의 기풍을 높인 사대가로 황공망黃公望·예찬倪瓚·오진吳鎭·왕몽王蒙 등이 있었고, 명나라에는 거의 화원의 흐름을 따른 절파浙派와 원나라의 사대가를 이어가는 심주沈周·문징명文徵明 등의 오파吳派가 있었다. 후자의 계통에 사왕四王, 즉 왕시민王時敏·왕감王鑑·왕휘王翬·왕원기王原祁가 나타나 명말청초의 남종 화풍을 번성하게 했다.

132 | 주탑은 강서(장시) 남창(난창)南昌 출신으로 본명이 유유由桵이고, 자가 설개雪個, 호가 팔대산인八大山人·개산個山·여옥驢屋이다. 화단의 일대종사一代宗師로 영왕寧王 주권朱權(1378~1448)의 후예이다. 명나라가 망한 후에 승려가 되었다가 다시 도교도道教徒가 되었다. 남창 청운보도원青雲譜道院에서 머물렀다. 시문詩文과 서화에 능했고, 특히 수묵으로 화조花鳥를 잘 그렸다. 대표작품으로 〈수목청화도水木清華圖〉〈하화수조도荷花水鳥圖〉 등이 있다.

〈그림 18-19〉 주탑, 〈하석수금도荷石水禽圖〉.

분히 알 수 있다. 주탑이 사람들에게서 가장 칭송받는 것은 화조花鳥를 그린 그림이다. 이들 작품 속의 새는 작자에 의해 인격의 내재적 함의를 부여받았는데, 새들은 바위틈에 서식하거나 높은 돌에 홀로 서서 등을 구부리면서 목을 움츠린 채, '눈의 흰자위는 사람을 향해[白眼向人]' 고집스럽고 오만불손한 표정을 짓고 있다. 그림 18-19

앞에서 이미 언급하였듯이 원나라부터 일기 시작한 사실寫實적 화풍은 사의寫意적 화풍으로 바뀌었고, 원 말 사대가는 이런 전통을 확립했다. 주탑이 활동하던 시대에 이르러 사의는 더욱 추상적이고 상징적인 방향으로 발전하면서 주관적 요소는 한층 더 확대되어 나갔고, 이런 예술 경향이 후세 사람에게 끼친 영향은 매우 심원한 것이다. 주탑의 회화 작품은 더 이상 이전의 그림처럼 사람에게 안정되고 편안한 미감을 주지는 않지만 보는 사람의 정서를 강렬하게 자극하며 사람들에게 분개를 표현하고 울분을 터뜨린 쾌감을 대신 보여주고 있다. 실제로 그의 작품은 근대 사람들의 심미 미감에 더 적합하다.

원제의 원래 이름은 주약극朱若極이고, 자가 석도石濤(1641~1707?)이며, 호가 고과화상苦瓜和尚 또는 대척자大滌子로 네 명의

승려 화가 중 가장 명성이 높다.[133] 예컨대 왕원기王原祁가 그에게 "장강 이남에서 제일이다[大江以南爲第一]."[134]라고 칭찬했으니 당시 '사왕四王'과 더불어 이미 대등한 형세를 이루고 있었던 것을 알 수 있다. 석도 자신의 회화에 대한 주장은 '사왕'과 분명히 다르고 게다가 첨예하게 대립했다. 그는 옛 기풍으로 되돌아가려는 복고復古의 성행을 비평하며 다음처럼 말했다.

> 내가 일찍이 여러 이름난 화가의 작품을 보고서, 그릴 때마다 걸핏하면 아무개 화가를 모방하고 아무개 화파를 본받았다. 글씨와 그림은 천생적으로 한 사람의 직분이 있으면 한 사람이 그 일을 맡게 타고나는 것이니, 어디서부터 말을 꺼내야 하겠는가?
>
> 여 상 견 제 명 가 동 첩 방 모 가 법 모 파 서 화 천 생 자 유 일 인 직 장 일 인 지 사 종 하 처 설 기
> 餘嘗見諸名家, 動輒仿某家, 法某派. 書畫天生自有一人職掌一人之事, 從何處說起?(「대척자제화시발大滌子·題畫詩跋」)

또 말했다.

> 지금 남북 이종[135]에 대해 묻노니, 어떤 종宗을 내 것으로 할 것인가? 나를 종으로 할 것인가? 잠시 배를 잡고 웃으며, 나는 스스로 나의 법을 쓴다고 말하겠노라.
>
> 금 문 남 북 이 종 아 종 야 종 아 야 일 시 봉 복 왈 아 자 용 아 법
> 今問南北二宗, 我宗耶? 宗我耶? 一時捧腹曰, 我自用我法.(「대척자제화시발大滌子·題畫

133 | 석도는 본명이 주도제朱道濟, 석도는 자, 호가 청상노인靑湘老人·대척자大滌字·고과화상苦瓜和尙 등이 있다. 명나라의 종실로 망국의 한을 그림으로 남기었다. 힘찬 갈필로 독창적인 구도의 그림과 개혁적인 설채設彩를 보여주어 청대의 가장 개성적인 작가로 팔대산인八大山人과 나란히 꼽는다. 선종에 입문한 석도는 중국화론에서 불후의 명작이라 하는 『고과화상화어록苦瓜和尙畫語錄』이란 책을 저술하였으며 이 중 일획론一劃論은 서화일치書畫一致의 사상을 표현한 핵심적인 화론이다. 그는 이 책에서 내면의 인식을 강구한 다음 가슴속에 한 폭의 그림이 그려지고, 그런 다음에 팔이 움직여 붓을 부리고, 붓은 먹을 부려 만물의 형상을 그린다고 하였다. 그의 영향은 청나라 화단을 풍미했으며, 대표적인 추종자로 장대천(장다첸)張大千을 꼽을 수 있다. 대표작으로 〈황산도권黃山圖卷〉〈여산관폭도廬山觀瀑圖〉〈산경도山徑圖〉 등이 있다.

134 | 이 구절은 원래 "海內丹靑家不能儘識, 而大江以南, 當推石濤爲第一."이라는 말을 재조합한 꼴이다.

석도는 창작에 대한 주장에서 '아我' 자를 강조한다. 당시 수많은 화가들이 옛사람을 몹시 닮으려고 그대로 좇으면서 스스로 기뻐하였는데, 이와 상반되게 도리어 그는 이러한 점을 경멸했다. 다음은 이러한 그의 회화 의식을 나타내는 명언이다.

내가 나인 것은 자체로 나다움이 있기 때문이다. 따라서 옛사람의 수염과 눈썹은 나의 얼굴에 생길 수 없고 옛사람의 폐부는 나의 뱃속에 편안하게 들어올 수 없다. 내가 스스로 나의 폐부를 움직이게 하고 나의 수염과 눈썹을 달게 할 뿐이다.

我之爲我, 自有我在. 古之鬚眉, 不能生在我之面目, 古之肺腑, 不能安入我之腹腸. 我自發我之肺腑, 揭我之鬚眉.(『고과화상화어록苦瓜和尙畫語錄』「변화變化」)

석도는 옛사람을 모방하는 것을 반대하고 오히려 자연과 함께 밀접한 관계를 세우는 것을 강조했다. 다음처럼 공언했다.

산천이 나로 하여금 산천을 대신하여 말하게 하니 산천은 나에게서 태를 벗고 나는 산천에서 태를 벗는다. 빼어난 봉우리를 다 찾아다니며 밑그림을 그려대니, 산천과 나의 정신이 만나 자취로 바뀐다.

135 | 남북 이종南北二宗이란 당의 왕유를 산수화의 시조로 보는 견해나 회화의 변천에 대한 고찰이 가정 연간(1522~1566)에서부터 장축張丑·왕세정王世貞 등에 의하여 이루어졌는데, 만력 연간 (1573~1619)에 다시 동기창에 의하여 출신 신분, 착색화를 그리는 직업 화가와 수묵화를 그리는 문인화가의 계보에 대한 화풍이 고찰되었다. 즉 동기창은 당나라 이후, 이 두 유파가 대립해서 독자적인 전개를 이루어 문인화의 우세와 융성을 가져왔다는 인식을 선禪의 남북 2종, 즉 혜능의 돈오頓悟 (깨달음은 순간에 얻을 수 있다.)를 주창하는 남종선과 신수神秀의 점오漸悟(깨우침이란 오랜 수행 과정을 통하여 점진적으로 오는 것이다.)를 주창하는 북종선을 예로 비교하며 제기한 이후, 중국 회화에 지대한 반향을 불러일으켰다. 따라서 종宗이란 하나의 화파를 구분하는 개념으로 받아들여졌다.

산 천 사 여 대 산 천 이 언 야 산 천 탈 태 어 여 야 여 탈 태 어 산 천 야 수 진 기 봉 타 초 고 야 산 천 여
山川使予代山川而言也,　山川脫胎於予也,　予脫胎於山川也,　搜盡奇峰打草稿也,　山川與

여 신 우 이 적 화 야
予神遇而迹化也.(『고과화상화어록』「산천山川」)[136]

　'빼어난 봉우리를 다 찾아다니면서 밑그림을 그려대니'라는 이 구절은 명언
이기는 하지만 자연을 객관적으로 재현하려는 의미가 아니다. 그의 주장은 화
가와 자연 사이에 일종의 깊고 본질적인 관계, 즉 말 없는 가운데 서로 뜻이 일
치하는 묵계默契 방식의 심미 관계를 형성하는 것이다. 그리하여 내가 산천이고
산천이 나여서 둘이 감화하여 하나가 되는 것이다. 따라서 그의 작품은 이미 자
연미의 체현이자 작자의 개성이 밖으로 구현되어 나온 외화外化이다.

　석도의 산수화는 기세를 강조하여 사람들에게 드높은 기운으로 진동하는
심미 향수를 느끼게 한다. 이를 과거의 전통적인 산수화와 비교하면 그의 작품
은 일종의 운동감을 지니는데, 이것은 대체로 바로 화가 자신으로부터 넘쳐흐
르는 기세가 이끌어낸 것이다. 석도는 물기가 많은 붓을 쓰기 좋아하고 먹을 운
용하는 기풍[墨氣]이 짙은데, 어떤 때는 마르고 습한 먹이 서로 뒤섞이는 것을 좋
아하여 강렬한 대비 효과를 조성한다. 그는 사소한 부분에서 일어나는 결점에
구애받지 않고 큰 부분에 착안하기를 선호하여 전체적인 효과를 추구했다. 그
림에서 이와 같이 사람을 뒤흔들리게 하는 진취성 있는 정신, 힘차고 호방한 묵
적墨迹은 오늘날 볼 때도 여전히 왕성한 생명력으로 충만하다.

　우리가 보아온 이 〈암거도巖居圖〉[그림 18-20]는 산과 봉우리, 커다란 돌이 화면
을 가득 채우고 있지만 그 위에 수목이 하나도 없고 화면 중앙에 외롭고 왜소한
작은 집이 한 채 있다. 한 사람이 그 집 방에 단정하게 앉아 있는데, 지붕 위로
뾰족한 바위가 누르고 떨어질 듯하여 기세가 매우 위험하다. 작가는 방향이 전
환되어 기세가 갑자기 꺾이거나 멈추면서 바뀌는 선으로 거친 산과 어지럽게 널
브러진 돌을 표현했다. 얼핏 보면 산과 돌이 모두 함께 흔들거리며 춤추는 듯한

136 | 김용옥 옮김, 『석도화론』, 통나무, 2002 참조.

데, 이러한 선은 산을 닮았으면서도 바다의 파도를 닮아 추상적 의미가 매우 짙다. 그림의 전체 화면은 황량하면서 억압된 감정, 고고하면서 굽히지 않는 기운이 전부 드러난다.

또 〈채국도采菊圖〉^{그림 18-21}를 보면 화면이 매우 간결하고 세련되었는데, 좌측의 메마른 한 그루 나무는 몇 가닥의 줄기와 가지를 아래로 늘어뜨리고 나무 옆에는 한 사람이 서 있다. 그 사람은 오른손을 아래로 내리고 왼손은 국화 한 다발을 쥐고서 얼굴 앞까지 들었으며 머리는 약간 올려 먼 곳을 바라보고 있다. 석도는 스스로 시를 지어 읊었다. "동쪽 울타리에서 국화를 따서, 차가운 향기 한 움큼 국화에서 찾네. 사람과 경계를 모두 잊는다고 했는데, 이 말은 누구에게 하는 것인가?"[137] 석도는 분명 도연명에다 자신을 견주고 있다.

〈그림 18-20〉 원제, 〈암거도巖居圖〉.

〈그림 18-21〉 원제, 〈채국도采菊圖〉.

다만 그림 속의 사람이 국화의 향기를 맡는 모습과 오른쪽 눈의 부라린 눈초리를 세밀하게 관찰하면 꼿꼿하면서 굽히지 않는 안하무인격의 태도를 강하게 느낄 수 있다. 그는 마치 다음을 말하는 것 같다. "이 국화 다발 이외에, 저 세상에서 나는 여전히 누구와 함께하랴!"[138] 이 작품은 팔대산인의 물고기·새 그림

137 석도, 〈채국도采菊圖〉 제화시題畫詩: 采采東籬間, 寒香愛盈把. 人與境俱忘, 此語語誰者?

과 방법은 달라도 같은 효과를 내고 있다. 석도의 작품은 산수·난초·대나무 또는 인물을 막론하고 모두 사람들에게 강렬하고 깊은 심미 감명을 준다. 그와 주탑은 뒤에 나타나는 '양주팔괴揚州八怪'의 창작에 직접적인 영향을 주었다.

양주팔괴揚州八怪

옹정雍正(1722~1735)·건륭乾隆(1735~1795) 시대에 이르러 두 곳의 회화 중심 지역이 나타나는데, 하나는 북쪽의 수도 북경(베이징)을 중심으로 궁정 화가를 위주로 형성되고, 다른 하나는 남쪽의 양주(양저우)를 중심으로 형성되는데, 이곳의 화가들은 모두 하층의 문인들이다. 당시 양주는 상업화된 도시로 경제가 번영하고 문화적 분위기를 짙게 지니고 있어 허다한 화가들이 약속이나 한 듯이 이곳에 모여들어 양주화파를 형성했다. 당시 '양주팔괴'[139]라는 표현이 생겼는데, '양주팔괴'가 바로 양주화파이다.

정섭(1693~1756)[140]은 호가 판교板橋이고, 양주팔괴 중에서 사람들에게 가장 많이 추대받는 화가인데, 그 까닭은 조예가 깊은 예술 이외에도 화가로서의 인격이 중요한 요인이었기 때문이다. 정섭은 솔직하고 성실한 사람으로 그가 자기

138 除了這束菊花之外, 這個世界我還在乎誰呢!

139 양주팔괴揚州八怪는 8명의 화가를 구체적으로 가리키지만, 견해는 결코 일치하지 않는다. 비교적 많은 사람들이 받아들이는 8인은 다음과 같다. 금농金農·정섭鄭燮·황신黃愼·이선李鱓·왕사신汪士愼·고상高翔·이방응李方膺 그리고 나빙羅聘이다. 그 외에도 '팔괴八怪'에 들어가는 사람으로 화암華嵒·고봉한高鳳翰·변수민邊壽民·민정閔貞·이면李勉 등이 있다.

140 정섭鄭燮은 흥화興華(지금의 장쑤성 싱화센興化縣) 출신으로 자가 극유克柔이고, 호가 판교板橋이다. 일찍이 산동(산둥)성의 범현范縣과 유현濰縣의 지사를 역임했다. 백성을 구휼했던 기근 구제에 대하여 고관에게 거역하다 관직에서 물러나게 되었다. 고향에 돌아온 이후로 책을 읽고 그림 그리는 일로 삶을 보냈다. 정섭은 그림으로 유명해지면서 '양주팔괴'의 한 명이 되었다. 그는 서예·전각·시사詩詞를 두루 잘하였는데, 세상 사람들은 '정섭삼절鄭燮三絶'이라 불렀고, 오늘날 사람들이 『정판교집鄭板橋集』을 편집했다.

자신을 표명한 문장을 읽으면 아주 흥미롭다.

정판교는 가장 가난하고 가장 힘들며, 생김새도 못생기고 볼품이 없었던 까닭에
늘 때에 맞지 않았으나 분발하여 스스로 만족하고, 사람들과 다투지 않지만 스스
로 마음속으로 다투었다.
판 교 최 궁 최 고　　모 우 침 루　　고 장 부 합 어 시　　연 발 분 자 웅　　불 여 인 쟁　　이 자 이 심 경
板橋最窮最苦，貌又寢陋，故長不合於時，然發憤自雄，不與人爭，而自以心競．(「유류촌
책자劉柳村册子」)

내가 장년일 때 정다운 사람을 좋아했는데, 정다운 대상은 넓게 확충하고자 열지
않는 가짜 유학자에 모두 속한다.
오 장 년 호 독 인　　소 독 자 도 속 추 곽 불 개 지 가 사 문
吾壯年好篤人，所篤者都屬推廓不開之假斯文．(「재유린아再論麟兒」)

그 외에도 그는 인생의 지혜를 풍부하게 지니고 '큰 기교는 졸렬한 것 같은[大
巧若拙]' 사람이었다. 예컨대 전해 내려오는 명언 중에 가장 널리 칭송받는 구절
로 "어수룩한 척하기는 어렵다[難得糊塗]", 또 "총명하기 어렵고 어수룩하기도 어
렵지만 총명하면서 어수룩해 보이기는 더욱 어렵다."[141], 그리고 "소나무 주판을
튕기며, 큰 자유를 얻다."[142], "자신을 알지 못하는 이 없지만, 실상 자신을 아는
이 하나도 없다."[143] 등등이 있다. 이와 같은 인품과 지혜를 지녔으니, 어떻게 사
람의 사랑을 받지 않겠는가?

정섭은 모든 분야에 능한 예술가여서 사람들은 그를 시·서·화 삼절三絶로
부르는데, 사실 그의 전각도 매우 명성이 높다. 그가 새긴 인장으로 "이십 년 전
의 옛날 판교[二十年前舊板橋]", "청등 선생의 문하에 소와 말이 오간다[靑藤門下牛
馬走]."[144], "움직이기만 하면 비방을 듣고, 이름도 그것에 따른다[動而得謗, 名亦隨

141 정섭, 聰明難，糊塗難，由聰明而轉入糊塗更難.
142 정섭, 打松算盤，得大自在.
143 정섭, 無不知己，無一知己.

之]." 등등이 있다. 이런 인장은 널리 사람들에게 알려졌다. 창작에서 그는 삼진 三眞, 즉 진기眞氣·진의眞意·진취眞趣를 제창하고 예술은 반드시 폐부로부터 드러나야 한다고 주장했으며, 자아 의식 없이 따라하는 것을 가장 싫어했다. 그는 시문詩文 분야에서도 다음처럼 말했다.

> 시는 스스로 성정을 묘사하고 하나의 격식에 구속되지 않으니, 어찌 옛사람이 있
>
> 을 수 있으며 하물며 지금 세상의 사람에게서야?
>
> 시 즉 자 사 성 정　불 구 일 격　유 하 고 인　하 황 금 인
> 詩則自寫性情, 不拘一格, 有何古人, 何況今人?(「화간당시초발花間堂詩草跋」)

> 영웅은 어찌하여 반드시 경서經書와 『사기』를 읽을까. 의협심과 혈기 왕성함을 꾸
>
> 밈없이 늘어놓아도 문장이 될 터인데!
>
> 영 웅 하 필 독 서 사　직 터 혈 성 위 문 장
> 英雄何必讀書史, 直攄血性爲文章.(「우연작偶然作」)

이와 같은 관점은 모두 복고주의 문예관과 어긋나는 것이다. 정섭 자신의 말에 의하면 그의 심미 추구는 "세상을 떠들썩하게 하는 문장, 갑자기 사람을 놀라게 하는 글씨, 귀신을 꾸짖고 욕하는 이야기, 예전에도 없고 지금도 없는 그림이다."[145] 그의 현존하는 문장을 보면 비록 사람을 깜짝 놀라게 할 만하지 않지만 천성에 따라 솔직하게 드러내고 뜻한 바대로 붓을 휘둘러 몇몇 도정[146]과 소

144 | 청등靑藤은 서위徐渭(1521~1593)의 호이며, 이 외에도 청등도사靑藤道士·청등노인靑藤老人·천 지산인天池山人·전단수田丹水·천지생天池生 등 여러 가지를 사용했다. 자는 문청文淸(나중에 문 장文長으로 개칭)으로 절강(저장) 산양山陽(지금의 샤오싱紹興) 출신이다. 그는 독특한 화법으로 일가를 이뤄 청등화파靑藤畵派를 형성했다. 정섭은 이와 같은 서위를 흠모하여 인장에 '청등 문하의 주구[靑藤門下走狗]'라고 새겨서 사용했으며, 이 '청등문하우마주靑藤門下牛馬走'는 그의 〈지란실 명도芝蘭室銘圖〉(1761)에 사용했다.

145 정섭, 「난란난죽난석여왕희림亂蘭亂竹亂石與汪希林」: 掀天揭地之文, 震電驚雷之字, 呵神罵鬼之 談, 無古無今之畵.

146 | 도정道情은 창창唱唱 위주의 곡曲 예술로 원래 도교의 도사들이 강창講唱한 곡이었는데, 뒤에 일반 민 간 고사로 제재를 삼았다.

창小唱 등의 시가 작품은 민요의 숨결이 농후하고, 풍자와 욕설은 사람들의 눈에 정상이 아닌 괴상한 것으로 여겨지겠지만 그런대로 매우 자연스럽다.

주지하다시피 예서隸書는 팔분八分으로 불리는데 정섭은 해서와 뒤섞어서 또 전서·초서도 함께 받아들여 일종의 독특한 서체를 이루고선 스스로 '육분반서六分半書'라고 불렀다. 정섭 본인의 말로 설명하면 "또한 기세가 강하며 사람들과 다른 뜻이다."[147] 정섭의 서체[板橋體]는 확실히 약간 괴이한 점이 보이는데, 살찌고 야위고 높고 왜소한 것이 각각 일치하지 않고, 필획의 폭이 가는 것은 좁은 막대기 같고, 필획의 폭이 너른 것은 폭넓게 가공된 석재 같다. 게다가 서투른 것 같으면서도 서툴러 보이지 않고 비뚤어진 것 같으면서도 비뚤지 않아 사람들은 자잘하게 산재한 돌로 길을 덮은 난석포가亂石鋪街라고 말했다. 어떤 때는 두툼하고 묵직한 예서체에서 갑자기 초서체의 글자 하나가 나타나는데, 유연하여 마치 춤추는 것 같아 몹시 흥미롭다. 정섭은 또 화법을 서예의 필법에 끌어들였는데, 서예의 수竪(옮긴이 주: 巾의 세로획)와 별撇(옮긴이 주: 白의 첫 획) 이 화법으로 전환되어 사람들에게 회화의 아름답고 고운 미를 느낄 수 있게 한다.

정섭의 예술 표현 중 회화는 가장 명성이 높고 지위의 높고 낮음과 신분의 귀천을 말할 필요 없이 모든 사람이 그의 그림을 좋아하며 전형적인 아속을 함께 느끼는 아속공상雅俗共賞의 예술이라 할 만하다. 정섭이 가장 능숙하고 뛰어난 것은 난초와 대나무를 그린 그림으로 이런 제재는 산수와 비교할 때 실제로 하층 민중의 환영을 받았다. 그는 자신의 난초·대나무·돌이 부유한 사람의 향락에 기여하려는 것이 아니라 세상에 고생하는 사람에게 위안을 주려는 것이라고 말한 적이 있는데, 여기서 작가가 매우 강한 대중 의식을 품고 있는 것을 충분히 알 수 있다.

다른 분야에서 정섭은 또 난초와 대나무를 빌려 자신의 인격 이상을 표현했는데, 그는 다음처럼 말했다.

147 정섭, 「유류촌책자劉柳村册子」: 亦是怒不同人之意.

그러므로 정섭이 대나무를 그리면 대나무를 위해 정신을 그렸을 뿐만 아니라 또한 대나무를 위해 생동감을 그렸다. 가늘면서도 힘이 있고 외로우면서 고상한 것은 정신이고, 호탕하고 뛰어나면서 기세가 하늘 높이 오르는 것은 생동감이고, 돌에 의거하면서도 돌에 얽매이지 않는 것은 절개이며, 색상(채색)에 빠져도 대강의 모습에 막히지 않는 것은 품격이다.

고 판 교 화 죽　　불 특 위 죽 사 신　　역 위 죽 사 생　　수 경 고 고　　시 기 신 야　　호 매 릉 운　　시 기 생 야
故板橋畫竹, 不特爲竹寫神, 亦爲竹寫生. 瘦勁孤高, 是其神也. 豪邁淩雲, 是其生也.

의 어 석 이 불 유 어 석　　시 기 절 야　　낙 어 색 상 이 불 체 어 경 개　　시 기 품 야
依於石而不囿於石, 是其節也. 落於色相而不滯於梗槪, 是其品也.(『정판교집鄭板橋集』

「제화題畫」)

그는 또 다음과 같이 말한 적이 있다.

난의 꽃은 꽃이 아니라, 내 눈의 사람이다.

난의 향은 향이 아니라, 내 입의 기운이다.

난 화 불 시 화　　시 아 안 중 인　　난 향 불 시 향　　시 아 구 중 기
蘭花不是花, 是我眼中人. 蘭香不是香, 是我口中氣.(『제화題畫』)

괴로운 대중을 위로하고 독립적 개성을 표방하는 것이 정섭의 그림에서 융합하여 통일되어 있다. 단지 이러한 점에서만 말하면 이것은 일종의 놀랄 만한 창조이다.

정섭은 그림을 그릴 때 물상의 정신을 추출하는 데에 더욱 주의하는 동시에 물상의 형태도 포기하지 않았다. 그가 흐트러진 대나무를 그리려면 이른바 "차라리 흐트러질지언정 가지런히 하지 말라[寧亂毋整]."는 것을 강조했고, 또 "요사이 우홍로[148]가 대나무를 그릴 때 상당히 흐트러지게 할 수 있어, 매우 묘하다. '흐트러지다[亂]'는 한 글자는 필체를 몸으로 감당할 만하고 몸으로 감당할

148 | 우홍로禹鴻爐는 강도江都 출신으로 이름이 지정之鼎이고 자가 상길上吉이며, 호가 신재愼齋이다. 강희 연간에 홍로사서반鴻爐寺序班을 지냈다. 그림을 잘 그려 궁궐 안에서 황제의 예인藝人으로 활동하였는데, 뛰어나게 아름답고 고아한 품격으로 당시에 유명했다.

만하구나!"[149] 흐트러지다의 '난亂' 자는 본래 대나무의 왕성한 생명력이 구현된 것으로 사실적인 참된 운치[眞趣]가 풍부한 동시에, 정섭이 서위徐渭, 주탑朱耷 및 석도石濤가 예술적으로 계발한 결과를 받아들인 것이다. 정섭의 대나무는 돌 주변에서 많이 생장하고 아주 높이 쭉쭉 뻗어 올라가는데, 가지와 줄기는 굵지도 건장하지도 않다. 그렇지만 힘 있게 우뚝 서 있는 것이 강인하고 대나무의 마디는 분명하며 잎의 면은 뒤얽혀 무성하게 자라서 자못 흐트러진 형태를 지니고 있다. 그의 난꽃도 어지럽게 널브러진 돌에서 자라고 난의 대는 길고 많다. 여기서 서법의 필의筆意를 끌어들이고 있으며 넘쳐흐르는 전원의 정취가 좀 더 풍부하다. 이런 것들이 모두 일반 대중이 소중하게 떠받드는 원인이다. 그림 18-22

금농(1687~1763)[150]은 자가 수문壽門이고 호가 동심선생冬心先生이다. 일개 천관天官도 지낸 적이 없는 가난한 선비였지만 예술 조예가 매우 높아서 사람들로부터 양주팔괴의 수장으로 불리게 되었고, 또 성격이 풍치가 있고 세상 사람들은 모두 그를 우활하고 괴상하게 보았다. 금농의 서예는 밑바탕이 두텁고 비각체碑刻

〈그림 18-22〉 정섭, 〈묵죽도墨竹圖〉

149 近日禹鴻臚(之鼎)畫竹, 頗能亂, 甚妙. 亂之一字甚當體任, 甚當體任!

150 | 금농金農은 전당錢塘 출신으로 자가 수문壽門·사농司農·길금吉金이며 호가 동심선생冬心先生·계류산민稽留山民·곡강외사曲江外史·석야거사昔耶居士이다. 평생 벼슬에 나아가지 않았다. 젊어서 사방을 돌아다녔고 만년에 양주(양저우)에 거주했다. 서화를 팔아서 생활했다. 학문을 좋아하고 시문과 서예에 능했다. 더불어 감별에도 정통했다. 양주팔괴 중 한 명이다.

〈그림 18-23〉 금농,〈예서련隷書聯〉.

體를 매우 좋아하여 가장 일찍 비각체로 전향한 서예가 중 한 명이다. 금농의 서체는 일반 사람들과 다르며 '칠서'[151]라고 불리는 괴이한 서체를 스스로 창조했다. 칠서의 글자체는 사각형을 이루고 필획은 호毫가 닳아버린 붓[禿筆]으로 쓴 것처럼 시작[頭]과 끝[尾]이 뭉툭하게 무디어 붓끝의 예리함이 필적에 드러나지 않고, 방향이 전환하는 곳은 약간의 호도弧度가 적용된 것처럼 둥근 형태가 나타난다.[그림 18-23]

그리고 칠서는 출토된 한나라 죽간의 서체와 매우 닮았는데, 가로로 두껍고 세로로 가는 필적이 나타나고, 글자체 구조는 세로보다 가로가 넓은 납작한 모양을 하고 있으며, 필치의 기세는 마치 한 사람이 분노하면서도 발산하지 않은 것처럼 속으로 꾹 억누른 기운을 내재하고 있다. 그리고 글 중간에 가늘면서 섬세하게 뽑아낸 것 같은 예상치 못한 몇몇 필획은 마치 나르는 표창鏢槍 같고 칼날 같은데, 이것은 뛰어난 재능을 가진 사람이 의도하지 않고도 내재된 자신의 재능을 절묘하게 드러낸 것과 유사하다. 이것은 작자의 심리 상태를 절묘하게 반영하고 있다. 정섭은 일찍이 금농의 기법을 평론한 적이 있다. "흐트러진 머리카락이 뭉쳐서 글자를 이루고, 깊고 그윽한 산에 뚜렷하게 시가 나오네. 모름지기 골수를 거론하지 않는다면, 누가 그 껍데기를 배우려 하겠는가!"[152] 정섭과 금농

151 칠서漆書는 모필의 끝을 잘라버려 편평해진 붓으로 글씨를 쓰는 것이며, 빗자루로 쓸어낸 것과 마찬가지의 효과가 나타나는데, 사람들은 이로 인해 그 글씨를 '칠서漆書'라고 불렀다.

152 정섭, 「증금농贈金農」: 亂髮團成字, 深山鑿出詩. 不須論骨髓, 誰得學其皮!

은 예술에서 재주가 걸출한 한 쌍의 인재이며 말없는 가운데 서로의 뜻이 깊게 맞았다.

금농의 회화 영역은 매우 넓어서 산수·인물·화조·매화·대나무를 두루 잘 했다. 전하는 말에 의하면 그는 50세에 비로소 그림을 배우기 시작했고 자신의 두터운 서예의 밑바탕에 힘입어 서예를 그림에 끌고 들어와 마침내 한 시대의 명성이 높은 화가가 되었다. 금농의 산수화 필법은 간략하고, 감정의 참맛을 표현하는 것을 중시했는데, 천진하면서 서툴고 여린 정취가 있다. 그리고 인물은 승려·화상을 그리기 좋아했는데, 인물의 표정에 정신을 전하는 전신傳神이 잘 이루어졌고, 세상 사람들의 사랑을 받았다.

금농이 가장 뛰어나게 잘 그린 소재는 묵매墨梅이며, 그것들은 그의 마음속에 자리한 자아 형상으로 질박하고 고아하면서 힘차게 묘사했다. 그의 매화는 담묵淡墨으로 줄기를 그리고 농묵의 점으로 꽃술을 그렸는데, 농담이 서로 어울리게 떠받치면서도 흑백의 대비가 분명해져서 하나의 독특한 흥취를 지닌다. 그는 "근래에 오래되고 추해져서 완상하는 이 없어도, 수줍게 봄바람을 향해 아름다운 꽃을 피우네."[153]라며 스스로 그림에 시문을 써넣었다. 실제로 금농이 말한 '추하다'는 추醜는 별도의 독특한 정취를 지닌 미美에 속하면서 풍부한 의미를 내포하고 있으므로 사람들이 상당히 사랑했다.

금농의 대나무도 매우 특색이 있는데, 초묵焦墨으로 긴 줄기와 큰 잎을 그리기 좋아했고 필법은 매우 굳고 곧으며 잎사귀는 모두 흐트러져 사람들은 마치 전쟁터에서 사용하는 접도折刀(옮긴이 주: 일종의 잭나이프)의 머리와 같다고 말하며 '귀국철鬼國鐵'이라고 불렀다. 이에 대해 금농 자신이 풀이했다. "아주 황량하고 천진함을 잃으니 아름다운 본모습이 없다."[154] "맑고 깨끗한 자태는 없어도 초췌한 모습은 있다."[155] 대나무는 바로 화가 자신을 대신하는 또 하나의 형태이며

153 금농, 제화시: 近來老醜無人賞, 耻向春風開好花.
154 금농, 「동심화죽제기冬心畫竹題記」: 蒼蒼涼涼, 喪其天眞, 而無好面目也.

그것들이 비록 상처를 입었더라도 완강하게 대항하며 정통 세력과 타협하지 않았다고 말할 수 있다. 금농 작품의 정신적 실질은 바로 여기에 있다.

'양주팔괴'의 다른 화가들도 모두 자신만의 괴이함을 나타냈다. 예컨대 황신黃愼의 인물, 이방응의 헤엄치는 물고기[游魚], 왕사신의 매화, 이선의 소나무, 고상의 고목, 나빙의 귀신 등은 모두 자신의 품격을 갖추고 개성이 뚜렷하여 전통화풍을 타파했다. 고전 예술이 점차 쇠락의 길로 나아가고, 민심이 변혁을 바라는 사회적 배경 아래에서 '양주팔괴'의 서화는 새로운 심미 경향을 대표하며, 그들은 한바탕 예술계의 혁명을 이끌며 중국 근현대 예술의 선구자가 되었다.

원·명·청 세 제국은 중국의 아주 긴 노정 중의 한 단계이다. 이렇게 길었던 주요한 원인은 굽이굽이 변화가 많고 빙빙 돌며 진행됐기 때문이다. 사람을 깊이 감동시키는 한 곡의 악장을 경험한 뒤에 심미 문화는 마침내 새로운 시대의 대문으로 들어왔다. 오래되고 낡은 문명은 확실히 한 번은 갱신하고 중건해야 했는데, 바로 「봉황열반」[156]이 그랬던 것처럼 중국은 뜨겁게 타오르는 불길 속에 들어가 하나의 새로운 자신으로 목욕할 필요가 있다.

역사가 새로운 세기로 들어선 오늘날, 우리는 결국 수천 년 동안 응집된 중국 문화 정신이 아직 과거가 되지 않고 반대로 새로운 문화의 버팀목과 받침돌로 변하고 있다는 것을 발견하게 되었다. 전통 문명과 새로운 문화 정신이 일체로 융합될 때 하나의 위대한 시대가 또 시작될 것이다.

155 금농, 「동심화죽제기」: 無瀟灑之姿, 有憔悴之狀.

156 | 「봉황열반鳳凰涅槃」은 곽말약(궈모뤄)(1892~1978)이 시집 『여신女神』의 2집에 수록한 시이다. 곽말약(궈모뤄)은 이 시에서 낭만주의적 상상을 펼치며, 중국 고대 신화에 출현하는 봉황에 기초하여 과거의 자신을 불사르고 더욱 충만한 오늘의 새 생명으로 개조해내는 숭고한 봉황의 형상을 창조하고 있다. 즉 '봉황열반'은 바로 '중국의 부활'을 상징하며, 불속에서도 죽지 않고 부활할 수 있는 봉황의 형상을 통하여 고도의 애국주의 정신과 '열화烈火' 속에서의 변혁과 개조를 통해 자기의 영생을 얻는 숭고한 사상적 풍격을 구현하고자 했다.

생각해볼 문제

◉

1. 청나라의 농후한 고전 문화 분위기 속에서 어떻게 팔대산인과 고과苦
瓜화상처럼 반항 유형의 예술가가 출현할 수 있었을까?

2. 양주팔괴에 대한 이해를 바탕으로 몇몇 작가의 세상에 알려지지 않
은 일화와 재미있는 사적 그리고 심미 추구에 대해 이야기해보자.

지은이 참고문헌

둔황문물연구소敦煌文物硏究所, 『敦煌彩塑』, 文物出版社, 1978.

루다황路大荒 編, 『蒲松齡集』, 上海古籍出版社, 1986.

루쉰魯迅, 「墳·看鏡有感」, 『魯迅全集』 第1卷, 人民大學出版社, 1957.

루쉰魯迅, 『漢文學史綱要』, 人民大學出版社, 1957.

루쉰魯迅, 「小品文的危機」, 『南腔北調集』, 人民文學出版社, 1980.

루쉰魯迅, 『而已集』, 人民文學出版社, 1980.

리위李浴, 『中國美術史綱』 上卷, 遼寧美術出版社, 1984.

리쩌허우李澤厚, 『美的歷程』, 文物出版社, 1981.

마르코 폴로, 펑청쥔馮承鈞 옮김, 『馬可波羅行記』, 中華書局, 1955.

산시서주원고고대陝西西周原考古隊, 「陝西岐山風雛村發現的甲骨文」, 『文物』 第10期,
 文物出版社, 1979.

샤오빙蕭兵, 「從"羊人爲美"到"羊大爲美"」, 『北方論叢』 第2期, 哈爾濱師範大學, 1980.

샤오빙蕭兵, 『儺蠟之風』, 江蘇人民出版社, 1992.

옌원징嚴文井, 「〈鸛魚石斧圖〉跋」, 『文物』 第12期, 文物出版社, 1981.

왕궈웨이王國維, 「古史新證」, 『王國維文集』 第4卷, 中國文史出版社, 1997.

왕전중王震中, 「東山嘴原始祭壇與中國古代的社崇拜」, 『世界宗教研究』 第4期, 中國社會
 科學院世界宗教研究所, 1998.

왕퉁링王桐齡, 『中國民族史』, 文化學社, 1934

위안커袁珂, 『山海經校注』, 上海古籍出版社, 1980.

위자시余家錫, 『世說新語箋疏』 下(修訂本), 上海古籍出版社, 1993.

장광즈張光直, 『中國靑銅時代』, 生活·讀書·新知三聯書店, 1999.

장원광蔣文光·장자오잉張覺鷹, 『初唐四大書法家』, 河南美術出版社, 1988.

「중국매체자신中國媒體資訊」, 『북방신보北方晨報』, 遼寧日報報業集團, 2003년 6월
 30일.

중국대백과전서총편집위원회中國大百科全書總編輯委員會,『中國大百科全書: 經濟學』
　　(CD), 中國大百科全書出版社, 2000.

중국역사박물관中國歷史博物館,『簡明中國文物辭典』, 福建人民出版社, 1990.

천명자陳夢家,「商代的神話與巫術」,『燕京學報』第20期, 燕京大學, 1936.

천옌陳炎,『反理性思潮的反思』, 山東大學出版社, 1994.

천옌陳炎,「中國與西方建築的古代,現代,後現代特徵」,『天津社會科學』2003年3期.

천옌陳炎,「美學與藝術也是一種生產力」,『文史哲』第3期, 山東大學, 2005.

천옌陳炎,「文化資源論」,『天津社會科學』第1期, 天津社會科學院, 2006.

천옌陳炎,『文明與文化』, 山東大學出版社, 2006.

첸무錢穆,『國史大綱』上册, 商務印書館, 1996.

첸무錢穆,『國學概論』, 商務印書館, 1997.

추이루이더崔瑞德 編,『劍橋中國隋唐史』, 中國社會科學出版社, 1990.

판원란范文瀾,『中國通史』, 人民出版社, 1978.

판톈서우藩天壽,『中國繪畫史』, 上海人民美術出版社, 1983.

펑셴밍馮先銘,『中國陶瓷』, 上海古籍出版社, 2004.

옮긴이 참고문헌

1. 소개된 원전 번역서

공상임, 송영준·문성재 옮김, 『도화선』 2책, 소명출판, 2009.

공상임, 이정재 옮김, 『도화선』, 을유문화사, 2008.

공자, 신정근 옮김, 『공자씨의 유쾌한 논어』, 사계절, 2009.

곽약허, 박은화 옮김, 『도화견문지』, 시공아트, 2005.

굴원, 루칸루陸侃如 等 選注, 『초사선楚辭選』, 中華書局, 1962.

굴원, 유성준 역해, 『초사』, 혜원출판사, 1996.

굴원·송옥, 권용호 옮김, 『초사』, 글항아리, 2015.

금하연·오채금 옮김, 『한한대역 단옥재주 설문해자』 전2권, 자유문고, 2015.

김승룡 편역주, 『악기집석』 1~2, 청계, 2002.

김학주 옮김, 『서경』, 명문당, 개정 증보판 2002.

노자, 최진석 옮김, 『노자의 목소리로 듣는 도덕경』, 소나무, 2001.

도연명, 이성호 역, 『도연명전집』, 문자향, 2001.

도연명, 이치수 역, 『도연명전집』, 문학과지성사, 2005.

맹자, 박경환 옮김, 『맹자』, 홍익출판사, 1999.

묵적, 박재범 옮김, 『묵자』, 홍익출판사, 1999.

박례경·김용천 외 옮김, 『의례역주』 전9책, 세창출판사, 2012~2016.

백거이, 오세주 옮김, 『비파행』, 다산초당, 2004.

사공도, 안대회 옮김, 『궁극의 시학』, 문학동네, 2013.

사마천, 김영수 옮김, 『완역 사기 본기』 1, 알마, 2010; 4쇄 2013.

사마천, 정범진 외 옮김, 『사기』 1~7, 까치, 1994.

서릉, 권혁석 옮김, 『옥대신영: 고대중국의 여성 독자를 위한 사랑 노래』, 소명출판, 2006.

석도, 김용옥 옮김, 『석도화론』, 통나무, 2002.

성백효 역주,『고문진보(후집)』, 전통문화연구회, 2005.

성백효 역주,『현토완역 시경집전』상·하, 전통문화연구회, 1993.

소강, 정근희 옮김,『소강시선』, 지식을만드는지식, 2014.

손계·최령흠, 최진아 옮김,『북리지 교방기』, 소명출판, 2013.

손과정, 임태승 역,『손과정 서보 역해』, 미술문화, 2008.

송정화 옮김,『목천자전·신이경』, 살림, 1997.

순자, 김학주 옮김,『순자』, 2001 ; 3쇄 2003.

순자, 리디성李滌生 주,『순자집석荀子集釋』, 臺灣學生書局, 1979.

승우, 계환 스님 역주,『홍명집』, 동국역경원, 2008.

심영환 옮김,『시경』, 홍익출판사, 1999.

안지추, 유동환 옮김,『안씨가훈』, 홍익출판사, 1999 ; 2005 개정판 1쇄.

엄우, 김해명 옮김,『창랑시화』, 소명출판, 2001.

엄우, 배규범 옮김,『창랑시화』, 다운샘, 1997.

여불위, 김근 역주,『여씨춘추』, 민음사, 1993 ; 3쇄 1995/ 글항아리, 2012.

여불위, 정하연 역주,『여씨춘추』, 소명출판, 2011.

오강원 역주,『의례: 고대 사회의 이상과 질서』1~3, 청계, 2000.

오경재, 홍상훈 외 옮김,『유림외사』상·하, 을유문화사, 2009.

온정균, 이지운 옮김,『온정균 사선』, 지식을만드는지식, 2009.

왕궈웨이, 류창교 옮김,『세상의 노래 비평-인간사화』, 소명출판사, 2006.

왕충, 성기옥 옮김,『논형』, 동아일보사, 2016.

유안 편, 안길환 편역,『회남자』상·중·하, 명문당, 2001.

유안 편, 이석호 옮김,『회남자』, 세계사, 1992 ; 4쇄 2005.

유의경, 안길환 역,『세설신어』상·중·하, 명문당, 2006.

유협, 성기옥 옮김,『문심조룡』, 지식을만드는지식, 2010.

유희재, 윤호진·허권수 옮김,『역주 예개』, 소명출판, 2010.

응소, 이민숙·김명신·정민경·이연희 옮김,『풍속통의』, 소명출판, 2015.

이기동 옮김,『주역강설』상·하, 성균관대학교출판부, 1997 ; 2006.

이상옥 옮김, 『예기』 전3권, 명문당, 2003.

이상은, 김의정 옮김, 『이상은 시선』, 지식을만드는지식, 2013.

이원섭 역해, 『시경』, 청목출판사, 1986.

이하, 송행근 옮김, 『이하시선집』, 문자향, 2003.

임동석, 『역주 전국책』 1~2, 전통문화연구회, 2002.

장자, 안동림 옮김, 『장자』, 현암사, 1993; 개정판 4쇄 2001.

정병석 역주, 『주역』 상·하, 을유문화사, 2011.

정이천 주해, 심의용 옮김, 『주역』, 글항아리, 2015.

정재서 역주, 『산해경』, 민음사, 1985; 신장판 8쇄, 2006.

조설근, 최용철 외 옮김, 『홍루몽』 전6책, 나남, 2009.

조설근, 홍상훈 옮김, 『홍루몽』 전6책, 솔, 2012.

좌구명, 신동준 역주, 『국어』, 인간사랑, 2005.

좌구명, 신동준 옮김, 『춘추좌전』 1~3, 한길사, 2006.

지재희·이준녕 역주, 『주례』, 자유문고, 2002.

진기환 옮김, 『유림외사』, 지식을만드는지식, 2014.

탕현조, 이정재·이창숙 옮김, 『모란정』, 소명출판, 2014.

포송령, 김혜경 옮김, 『요재지이』 전6책, 민음사, 2002.

한비, 이운구 옮김, 『한비자』 전2권, 한길사, 2002.

허신許愼 撰, 단옥재段玉裁 注, 『설문해자주說文解字注』, 上海古籍出版社, 1981; 2쇄, 1988.

호응린, 기태완 외 옮김, 『호응린의 역대 한시 비평』, 성균관대학교 출판부, 2005.

홍승, 이지은 옮김, 『장생전』 상·하, 세창출판사, 2014.

2. 2차 연구자료

가오화핑高華平, 「也谈"唯務折衷"——劉勰『文心雕龍』的研究方法新論」, 『齊魯學刊』,

2003年01期.

경미문화사편집부 편, 『중국화가인명대사전』, 경미문화사, 1980.

곽노봉 역주, 『중국역대서론』, 동문선, 2000.

곽무천, 강필임 옮김, 『악부시집』, 지만지, 2011.

구제강顧頡剛, 이부오 옮김, 『중국 고대의 방사와 유생』, 온누리, 2012.

궁웨이잉龔維英, 「「天問」鯀禹傳設難点考釋」, 『荊州師專學報』, 1996年06期.

궈모뤄郭沫若, 『중국고대사회연구中國古代社會研究』, 中國華僑出版社, 2008.

기세춘·신영복 편역, 『중국역대시가선집』, 돌베개, 4쇄 2016.

김경일, 『갑골문 이야기』, 바다출판사, 1999.

김대원, 「중국역대화론 – 품평론」, 『서예비평』 제4호, 2009.

김명희 외, 『동아시아 문학과 여성』, 국학자료원, 2005.

김명희, 『중국 수당사 연구: 천자의 나라 천하의 문화』, 국학자료원, 1998.

김연재, 「宗炳의 佛教 및 藝術思想 연구: 魏晉南北朝의 形·神 논의를 중심으로」, 서울대
 석사학위논문, 1991.

김학주 편역, 『원잡극선元雜劇選』, 명문당, 2001.

김학주, 『중국문학사』, 신아사, 2005.

루쉰, 조관희 옮김, 『중국소설사략』, 살림, 1998.

루쉰전집번역위원회 옮김, 『루쉰전집 11 중국소설사략』, 그린비, 2015.

류성준, 『중국만당시론』, 푸른사상사, 2003.

리젠, 김세영 옮김, 『자금성』, 씨드북, 2015.

리중성李中生, 임채우 옮김, 『언어의 금기로 읽는 중국문화』, 동과서, 1999.

리쩌허우, 윤수영 옮김, 『미의 역정』, 동문선, 1994.

리쩌허우, 이유진 옮김, 『미의 역정』, 글항아리, 2014.

리쩌허우李澤厚, 『미학삼서美學三書』, 安徽文藝出版社, 1999.

마르코 폴로 지음, 김호동 역주, 『마르코 폴로의 동방견문록』, 사계절, 2000.

마젠둥馬建東, 「王梵志詩的底層生活經驗」, 『敦煌研究』, 2008年第02期.

마크 에드워드 루이스, 조성우 옮김, 『하바드 중국사 남북조: 분열기의 중국』, 너머북스,

2016.

머우종지엔牟鐘鑒, 이봉호 옮김, 『중국 도교사: 신선을 꿈꾼 사람들의 이야기』, 예문서원,

　　2015.

박은미, 「서주시기 책명 명문 연구-「大盂鼎」, 「宜侯夨簋」, 「虎簋蓋」, 「班簋」, 「靜簋」, 「蔡

　　簋」, 「三年師兌簋」考釋을 중심으로-」, 명지대학교 석사학위논문, 2009.

박재복, 「왕희지'자론서'의 형성과정 고찰」, 『서예학연구』제23호, 2013.

서보경 옮김, 「고화품록 역주」, 『中國語文學譯叢』5, 1996.9.

서은미, 「당송시대(唐宋時代) 공차(貢茶)와 관영다원(官營茶園)」, 『중국사연구』96, 2015.

손태룡, 『한국음악논전』, 영남대학교 출판부, 2002.

신정근, 「순자와 한비자 9: 공정한 종합 판단은 가능한가?」, 웹진 오늘의 선비(http://www.

　　ssp21.or.kr/), 2016.12.06.

신정근, 『공자의 숲, 논어의 그늘』, 성균관대학교 출판부, 2015.

신정근, 『효, 순간을 넘어 영원을 사는 길』, 문사철, 2016.

신지영 지음, 『중국 전통극의 이해』, 범우사, 2002.

심경호, 『참요, 시대의 징후를 노래하다』, 한얼미디어, 2012.

안이루安意如, 심규호 옮김, 『인생이 첫 만남과 같다면』, 에버리치홀딩스, 2009.

양상경 옮김, 『시조역 당시선』상, 을유문화사, 1974; 4쇄, 1989.

에릭 쥐르허, 최연식 옮김, 『불교의 중국 정복: 중국에서 불교의 수용과 변용』, 씨아이알,

　　2010.

완원, 『연경실집揅經室集』下冊, 三集「南北書派論」, 中華書局, 1993.

왕류汪流, 『예술특징론藝術特徵論』, 文化藝術出版社, 1984.

왕력王力, 송용준 옮김, 『중국시율학 3』, 소명, 2006.

왕번강王本剛, 구서인 옮김, 『여인들의 중국사』, 김영사, 2008.

왕수이자오王水照, 조규백 옮김, 『소동파 평전: 중국의 문호 소식의 삶과 문학』, 돌베

　　개, 2013.

왕우신·양승남 외, 하영삼 옮김, 『갑골학 일백 년』전3책, 소명출판, 2011.

우징타이吳經熊, 『당시사계唐詩四季』, 遼寧敎育出版社, 1997.

우하오쿤吳浩坤·판유潘悠, 양동숙 옮김, 『중국갑골학사』, 동문선, 2002.

원이뒤聞一多, 『문일다전집聞一多全集』 제3권, 三聯出版社, 1982.

위안싱페이袁行霈, 장연·김호림 옮김, 『중국문명대시야 1』, 김영사, 2007.

위앤커, 전인초·김선자 옮김, 『중국신화전설(역주본)』 전2권, 민음사, 1992 ; 신장판 1쇄
 2002.

유검화, 김대원 옮김, 『중국고대화론유편』 제4편 산수 1, 소명출판, 2010.

유병례, 『송사 30수』, 아이필드, 2004.

이계지李桂芝, 나영남·조복현 옮김, 『요·금의 역사: 정복 왕조의 출현』, 신서원, 2014.

이기영, 『논어 강좌』, 큰나, 2005.

이동향, 「溫庭筠詞 試論」, 『중국문학』 4집, 한국중국어문학회, 1977.

이리에 요코, 서은숙 옮김, 『자금성 이야기: 청대의 역사를 거닐다』, 돌베개, 2014.

이상섭, 「혜원 신불멸론의 불교사상적 의의」, 『철학논구』 제35집, 2007.

이재훈, 「『시집전』 부비흥부比興 표기에 관한 연구」, 『중국어문논총』 11권, 1996.

이포(리푸)李圃, 『갑골문선주甲骨文選注』, 上海古籍出版社, 1989.

임대희, 『수당오대사』, 서경문화사, 2005.

임종욱 엮음, 『동양문학비평용어사전』, 범우사, 1997.

임종욱 편저, 『중국역대인명사전』, 이회문화사, 2010.

자오민리趙敏俐, 尹小林 主編, 『국학비람國學備覽』 第3卷, 北京: 首都師範大學出版社,
 2007.

장광즈, 하영삼 옮김, 『중국 청동기 시대』 상·하, 학고방, 2013.

장사훈, 『국악대사전』, 세광음악출판사, 1984.

장시허우張錫厚, 『왕범지시王梵志詩』, 春風文藝出版社, 1999.

장위즈張撝之·선치웨이沈起煒·류더종劉德重 主編, 『중국역대인명대사전中國歷代人名
 大辭典』, 上海古籍出版社, 1999.

전광진, 「中國靑銅器 「史牆盤」 銘文에 대한 文獻學的 研究」, 『중어중문학』 24, 1999.

정근희, 「소강蕭綱 시 연구」, 충남대학교 박사학위논문, 2006.

조송식, 「종병의 불교 사상과 그의 화산수서에 나타난 와유론臥遊論」, 『미술사논단』 8,

시공사, 1999.

조용성, 「천년 촉도난, 이제 3시간 고속철코스」, 『아주경제』, 2016.6.10.

주바이쿤朱伯崑 외, 김학권 옮김, 『주역산책』, 예문서원, 1999.

중국사학회 편, 강영매 옮김, 『중국통사 3 오대십국, 북송, 남송, 요, 금, 원』, 범우, 2011.

지영재 편역, 『중국시가선』, 을유문화사, 2007.

질 베겡, 김주경 옮김, 『자금성: 금지된 도시』, 시공사, 1999.

차현정, 「『구풍진』의 해제와 번역」, 『중국희곡』 제2집, 중국희곡학회, 1994.

천촨시陳傳席, 안영길 옮김, 『푸바오스』, 시공사, 2004.

치지샹齊吉祥 編著, 『중국역사문물상식中國歷史文物常識』, 山東教育出版社, 1989.

Caves. R. E, *Creative Industries*, Harvard UP, 2000.

타오티엔리陶天禮, 『北'風'與南'騷'』, 華文出版社, 1997.

탕용퉁湯用彤, 『한위양진남북조불교사漢魏兩晉南北朝佛教史』, 中華書局, 1955.

푸전위안浦震元, 신정근·임태규·서동신 옮김, 『의경, 동아시아미학의 거울』, 성균관대학
교 출판부, 2013.

하정지夏庭芝, 권응상 옮김, 「청루집 역주」, 『중국희곡』 4, 1996.

한어대사전편찬위원회漢語大詞典編輯委員會 編, 『한어대사전漢語大詞典』 第10卷, 漢
語大詞典出版社, 1992.

허우와이루侯外廬 等 主編, 『중국사상통사中國思想通史』 第3卷, 人民出版社, 1957.

홍광훈, 「주희의 시론: 도학가와 시인 사이의 갈등」, 『중어중문학』 26, 2000.

지은이 · 옮긴이 소개

지은이 소개

천옌陳炎

1957년 베이징 출생으로, 2016년에 작고했다. 1978년 산둥대학 중문과에 입학하여 문학학사·문학석사·문학박사 학위를 취득했다. 산둥대학 부총장, 박사 지도교수를 지냈다. 교육부 사회과학위원회 위원, 중국문예이론학회 부회장을 역임했다. 국내외 학술지에 백여 편의 논문을 발표했고, 『반이성 사조의 반성』『다차원의 관점에서 바라본 유가문화』 등 다수의 학술 저서를 집필했으며, 『중국심미문화사』 전4권의 책임 편집을 맡았다. 중국고교인문사회과학우수성과 1등상, 전국고교청년교사상 등의 학술 장려상을 수상했고, '태산학자'라는 명예 칭호를 획득했다.

랴오쥔廖群

1959년 산둥성 지난시 출생으로, 후난성이 고향이다. 1977년 산둥대학 중문과에 입학하여 문학학사·문학석사·문학박사 학위를 취득했다. 현재 산둥대학 문학과 신문방송학원 교수, 연구생 지도교수이다. 『시경과 중국문화』『중국심미문화사 선진편』『시경과 이소의 고고학 연구』『신화의 발취를 찾아서』『선진문학사』『중국문학정신 선진편』『한비자 읽기』 등 저서를 집필했다. 국내외 학술지에 60여 편의 논문을 발표했다. 중국고교인문사회과학 우수성과 1등상, 국가급 우수교재 2등상, 국가도서상 등의 학술상을 수상했다.

이핑처儀平策

1956년 산둥성 가오미에서 출생했다. 1980년 산둥대학 중문과에 입학하여 문학학사·문학석사·문학박사 학위를 취득했다. 현재 산둥대학 문학과 신문학원 교수, 박사 지도교수이다. 문예학·미학 그리고 문화 분야의 교육과 연구에 종사하고 있다. 『중국미학문화해

석』『중국심미문화통론』『중국심미문화사 진한위진남북조편』『미학과 양성문화』등의 저
서를 집필했다. 국내외 학술지에 백여 편의 논문을 발표했다. 국가급 학회, 교육부, 산둥성
사련社聯 등에서 사회과학우수성과상을 10회 넘게 수상했다.

왕샤오수王小舒

1953년 상하이에서 출생했다. 1978년 양저우사범학원 중문과에 입학하여 문학학사를 취
득하고, 그 뒤 산둥대학에서 문학석사·문학박사 학위를 취득했다. 현재 산둥대학 문학원
교수, 석사 지도교수이다.『중국문학정신 송원편』『신운의 시학』『왕어양과 신운시』등의
저서를 집필했고, 국내외 학술지에 수십 편의 논문을 발표했다.『중국전통문학정요』를 책
임 편집했으며, 2005년 국가급 교학성과 2등상을 수상했다.

옮긴이 소개

신정근

서울대학교 철학과를 나와 동대학원에서 철학박사 학위를 취득했다. 현재 성균관대학교
동양철학과에서 '동양철학과 예술철학'을 강의하면서 교학상장하고 있고, (사)인문예술연
구소를 운영하면서 '강연+공연'의 신인문예술의 길도 찾고 있다.『동양철학의 유혹』『마
흔, 논어를 읽어야 할 시간』등의 대중적인 글쓰기 영역과『사람다움의 발견』『철학사의 전
환』등의 전문적인 영역을 아울러 다루고 있다. 나아가 동양철학의 현대적 재구성과 영역
의 확장에 관심을 두면서 텍스트를 깊고 넓게 읽는 데 주력하고 있다. 이 과정에서 동아시
아 학문의 모험과 도전 정신을 발굴하여 현재의 사상적 자원으로 심화시키고 있다.

박만규

홍익대학교 미술대학과 동대학원에서 동양화를 전공하고, 성균관대학교 동양철학과에서
「조선후기 진眞 추구에 대한 문예사상 연구」로 박사학위를 취득했다. 조선 문인의 회화 인

식에 대한 관심으로 「조선전기 회화 인식에 나타난 진 추구와 전개 양상 고찰」 「조선 선비의 회화 인식은 진화할 수 있는가」 등을 썼고, 현대 회화로의 변용 가능성을 모색하며 그 자원을 찾고 있다. 성균관대학교 유교문화연구소가 주관한 〈유교문화 활성화 지원사업〉에 참여하였고, 현재는 성균관대학교와 (사)인문예술연구소에서 강의와 연구 활동을 하고 있다.

서희정

성균관대학교 동양학부에서 학사과정을, 동양철학과에서 석사과정을 마치고, 중국 베이징대학에서 「주체와 대상의 관계를 중심으로 한 장자-제물론편 연구」로 박사학위를 취득했다. 일본 국제기독교대학의 아시아문화연구소에서 동아시아 삼국의 정감에 관한 이해를 주제로 연구를 진행해 왔다. 현재 중국 푸단대학에서 「근현대 학문으로서 중국미학의 탄생과 발전」에 관한 연구를 진행하면서, 국제한학회-문예미학학회 이사, 중국 수도사범대학 미육美育연구중심에서 연구직을 역임하고 있다.

황미옥

중국 길림대학 국제무역학과를 졸업하고, 성균관대학교 동양철학과에서 '장자의 은일 사상에 대한 연구'를 주제로 석사과정을 진행 중이다. 한·중 비즈니스 관련 분야에서 근무했고, 현대캐피탈 중국법인 동시통역사로도 활동했다. 현재는 전문 통번역과 강의활동을 병행하며, 한국과 중국의 학문적 연결에 관심을 갖고 중국철학의 재발견 및 재해석에 몰두하고 있다.

찾아보기

동아시아
예술
미학
총서 —— **6**
중국편

동아시아 미의 문화사
중국역사속의 아름다움

1판 1쇄 발행 2017년 12월 30일
1판 2쇄 발행 2019년 6월 30일

기 획 신정근
지 은 이 천옌·랴오쉰·이핑처·왕샤오수
옮 긴 이 신정근·박만규·서희정·황미옥
펴 낸 이 신동렬
책임편집 현상철
외주교정 이지희
편 집 신철호·구남회
마 케 팅 박정수·김지현
펴 낸 곳 성균관대학교 출판부
등 록 1975년 5월 21일 제1975-9호
주 소 03063 서울특별시 종로구 성균관로 25-2
전 화 02)760-1252~4 팩스 02)762-7452
홈페이지 http://press.skku.edu

ISBN 978-89-7986-943-9 93600